史記選注

選注者◉韓兆琦

目錄

目錄

一

目　錄

三

史記選注

四

前　言

司馬遷，字子長，西漢中期夏陽（今陝西省韓城南）人，我國古代最偉大的歷史家和散文家。

他生於漢景帝中元五年（公元前一四五年），大約死於漢武帝征和三年（公元前九〇年），活了五十六歲。

司馬遷出生在一個世代史官的家庭，自幼受著父親司馬談的學術思想的薰陶。從二十歲開始，他遊歷了江淮、汶泗、鄒薛、梁楚等廣大地區。後來他當郎中的時候，還跟隨著漢武帝巡遊過許多地方，又曾奉命到巴蜀以南的邛筰、昆明等地區去考察。當他從大西南回來的時候，在洛陽一帶見到了他生命垂危的父親。那時他的父親正在為自己做為一個史官因病不能跟隨漢武帝去東封泰山而抱憾，也更為自己生逢這麼一個國家一統，國力強盛，百廢俱興，各方面都在大總結、大發展的時代，而竟未能寫出一部具有像孔子的《春秋》那樣地位的傳世之作而愧恨。他希望兒子能繼承自己的遺志，完成這麼一件歷史的重任。臨終之際，他對兒子說：「余先周室之太史也，自上世嘗顯功名於虞夏，典天官事，後世中衰，絕於余乎？汝復為太史，則續吾祖矣。」又說：「自獲麟以來四百有餘歲，而諸侯相兼，史記放絕。今漢興，海內一統，明主賢君忠臣死義之士，余

一

為太史而弗論載，廢天下之史文，余甚懼焉，汝其念哉！」這不僅僅是一位父親臨終前對兒子的諄諄囑託，它傳達的更是一種歷史的責任感、使命感。這使司馬遷受到了極大的震動，他俯首流涕曰：「小子不敏，請悉論先人所次舊聞，弗敢闕。」無疑，這件事對司馬遷日後的生活和事業有著重大影響。

三年後，司馬遷繼父職當上了太史令。又過了五年，即太初元年，司馬遷正式開始了《史記》的寫作。到天漢二年（公元前九九年）司馬遷四十七歲的時候，一場意想不到的災難降臨到了他的頭上。這一年，李廣的孫子李陵帶領五千步兵出征匈奴，中途遇上了敵人的大部隊，雖經浴血奮戰，但終因寡不敵衆而兵敗，李陵也投降了匈奴。消息傳入漢廷，武帝大爲惱怒。當他呼問司馬遷對此事有何看法時，司馬遷一方面爲了安慰漢武帝，另一方面也痛恨那些見風使舵、落井下石的小人，便說李陵的投降也許是權宜之計，「觀其意，且欲得其當而報於漢」，即使他真的投降了敵人，他投降前那種艱苦卓絕的奮戰也足以揚名天下了，不應再過多地責怪他。不料想這些話更加激怒了晚年多疑的漢武帝和他周圍的一群寵幸，結果司馬遷被以「誣上」與「沮貳師」的罪名處了宮刑。這件事不論從肉體上還是精神上都是對司馬遷的慘重打擊，只是因爲《史記》還沒有寫成，出於一種強烈的使命感，他才忍辱負重地堅持著活了下來。刑後他被任爲中書令，在漢武帝手下負責收發管理文件檔案，實際上司馬遷不過是爲了藉此求得接觸國家圖書資料的機會，以

史記選注

二

繼續完成其偉大著作而已，其他榮辱得失都已置於不顧了。受宮刑一事給司馬遷帶來了極大的痛苦和恥辱，但也使他的思想獲得了淨化和昇華。從此他的眼光更銳敏、更有洞察力，他的立場感情也更加向下，更加接近勞動人民了。這對於貫穿於《史記》的批判精神與民主性的加強，顯然有著重要的意義。

征和二年（公元前九一年），司馬遷五十五歲。這時他的《史記》已經接近完成了，全書的規模、體例、篇幅字數都已經基本確定，這個消息是從他給任安的回信中透露出來的。大概是因為任安在給司馬遷的來信中對司馬遷進行了許多荒悖的指責吧，司馬遷八年來鬱積心底的無限痛苦與悲憤一下子翻滾了起來，它像一江打開了閘門的洪水，再也無法遮掩、無法阻遏了。司馬遷的《報任安書》是一道對漢武帝嚴刑酷法的控訴狀，是一紙與漢代上流社會決裂的絕交文，是一份表明個人心志的宣言書，是一篇血淚凝成的悲憤詩。也許正是由於這篇充滿悲憤、充滿戰鬥性的作品更加嚴重地得罪了漢代統治集團吧，司馬遷從此便消聲匿跡了。是因此第二次下獄被殺了呢？還是他覺得自己的《史記》已經寫完，可以「償前辱之責」而死無遺憾，於是便憤而自殺了呢？任何地方都沒有記載，班彪上距司馬遷的死只不過幾十年，在《漢書》司馬遷本傳裏竟也隻字未及之。

五十六年的一生，是司馬遷歷盡千辛萬苦，受盡種種災難和侮辱的一生，也是司馬遷艱苦奮

鬥，百折不撓，使自己生命大放光華的一生。它悲慘，但是光榮、壯烈，因而激勵著千百萬後人為爭取人類更加美好的社會而不屈奮鬥。

《史記》的記事，上起軒轅，下至漢武帝太初年間，是一部紀傳體的通史。它包括本紀、表、書、世家、列傳五個部分，共一百三十篇，五十二萬字，既是一部體大思精、前無古人的歷史巨著，也是我國文學史上最偉大的文學著作之一。

《史記》思想上的重要成就，首先是表現了司馬遷樸素的唯物思想。他揭露和批判了當時充斥整個漢代社會的「天人感應」、「君權神授」的濫言，揭穿了那些陰陽五行家和方士們所編造的種種欺人之談。有關這方面的內容集中表現在《封禪書》、《伯夷列傳》等篇中，而《封禪書》更簡直是一篇討伐鬼神迷信的檄文。儘管《史記》的某些篇目也有關於「靈異」之類的記載（如《高祖本紀》），但是我們不要認為司馬遷真正相信這些鬼把戲，他只不過是不好直接說破而已。我們只要看看他在《陳涉世家》與《田單列傳》中關於「靈異」實質的記述，對司馬遷所持的態度也就十分清楚了。

《史記》思想上的重要成就之二，是表現了司馬遷的進步歷史觀。一部《史記》，包括了由上到下，由中到外的各階層、各地區、各領域、各行業，在司馬遷看來，它們是互相依存、互相關

聯、互相影響的。因此，他對任何一個問題的發生發展都要「原始察終」、「見盛觀衰」，都要研究它們的來龍去脈，這也就是他自己所說的「通古今之變」。這種注重事物的發展變化及其相互關係的歷史觀，與當時官方哲學所宣揚的「道之大，原出於天，天不變，道亦不變」的觀點，是完全對立的。

司馬遷重視經濟發展對國家興衰的關鍵作用，認為國家的一切重大決定都與當時的經濟狀況緊密相關。司馬遷認為，手工業、商業是與農業同等重要的，因而反對片面地強調「重本抑末」，主張商業、手工業自由發展，反對官工、官商壟斷國家經濟。他高度評價了商人手工業者當中的一些傑出人物的智慧與才幹，高度肯定了他們在國家社會發展中的重要貢獻。這種思想在《平準書》、《貨殖列傳》等篇中，都有較為集中的反映。正是由於司馬遷一改封建正統觀念對商業、商人的鄙薄態度，因而錢鍾書稱《貨殖列傳》對於新史學的發展來說，簡直是一篇「手闢鴻濛」的奇作。

司馬遷繼承了孟子「民為貴，社稷次之，君為輕」的思想，他在《史記》中具有鮮明的反專制、反暴政的民主色彩。他重視下層人民的力量，歌頌下層人士的品質才幹，用了很多篇幅為他們樹碑立傳，諸如《游俠列傳》、《滑稽列傳》、《日者列傳》《扁鵲倉公列傳》等都屬這一類。至於那些雖以貴族人物標名，而文中實際所寫仍是下層人物的篇章就更多了⋯如《孟嘗君列傳》突

出的是寫了馮諼；《平原君列傳》突出的是寫了毛遂、李同；《信陵君列傳》突出的是寫了侯嬴、朱亥、毛公、薛公等等。他認爲眞正有智慧、有才幹，決定國家命運的是這些人，而不是那些「金玉其表，敗絮其裏」的腐朽貴族。同時，司馬遷還肯定下層人民在走投無路的情況下被迫造反的合理性，高度敬仰那些揭竿而起，反抗強暴的草莽英雄，他寫《陳涉世家》，把陳勝列入商湯、周武王、孔子一類「聖賢」的行列，這表現了怎樣的一種令人難以置信的眼光與勇氣啊！

《史記》還表現了司馬遷卓越的民族觀。他認爲，我國境內各民族都是黃帝的子孫，都是兄弟。他主張各民族之間應該平等友好，而反對那些以掠奪、擴張爲目的的不義戰爭。在這個問題上，司馬遷突出地表現出了他做爲漢族被壓迫人民和一切被欺凌、被掠奪的少數民族的共同朋友的正義和道德原則。

唐代劉知幾認爲一個歷史家應該具備具備史學、史才、史識，所謂史識，就是指觀點、見解、判斷力、洞察力之類。而司馬遷就是同時具備這三項素質的少有的偉大歷史家。

《史記》思想上的重要成就之三，是它表現了司馬遷勇敢無畏的批判精神和「不虛美、不隱惡」的求實態度。所謂「不虛美、不隱惡」，所謂「批判精神」，應該主要是對於漢代的現實社會政治而言，否則，對於先秦的某個昏君邪臣有所批判，那又有什麼可說的呢？他勇敢無畏地揭露和批判了武帝以前漢代的歷朝皇帝及其寵臣們的種種荒淫、奢侈、殘忍和自私，這方面的情況尤

其表現在對漢高祖、漢景帝、漢武帝以及李廣利、公孫弘、張湯等人的批判上。司馬遷還揭露、批判了漢代統治集團內部的勾心鬥角、互相殘殺；揭露、批判了漢代所推行的諸如殺功臣、對外擴張、獨尊儒術，以及算緡、告緡、平準均輸等政策；司馬遷對漢代上流社會那種唯利是圖、背信棄義、趨炎附勢、落井下石等一系列道德淪喪的表現極為不滿，他之所以寫作《游俠列傳》等，主要是由此而發。其他如《孟嘗君列傳》、《廉頗藺相如列傳》、《汲鄭列傳》以及《報任安書》等許多篇中，也都流露著這方面的憤世之音。

司馬遷的求實精神一方面表現在他能夠不顧忌當朝統治者的喜怒而勇敢地直書史實，如客觀地承認秦朝的歷史地位、歷史貢獻；敢於為郭解這個被漢武帝點名殺掉的游俠歌功頌德、樹碑立傳。另一方面表現在他能夠戰勝自己，能夠不因為個人的愛憎而上下其手，而改變事實的真相。如商鞅的為人是司馬遷所不喜歡的，但是《商君列傳》卻能把變法的過程和作用寫得異常客觀清晰；又如項羽、李廣都是司馬遷喜愛的人物，而在《項羽本紀》、《李將軍列傳》中，他也都如實地寫出了他們的種種弱點，說明了他們的悲劇結局並非出於偶然。

司馬遷的樸素唯物思想和進步歷史觀是可貴的，但是他的批判精神和求實態度尤其可貴。清代的章學誠認為，要做一個傑出的歷史家，僅有劉知幾所說的「史學」、「史才」、「史識」還不夠，還應該再加一個「史德」。我們認為司馬遷是最應該當此無愧的。

做爲一部偉大的文學著作，《史記》的藝術成就主要表現爲以下三方面：

一、《史記》的寫人藝術

司馬遷是以人物爲中心的寫人文學的開創者，這在我國文學發展史上具有劃時代的意義，早在先秦時期，以敍事爲中心的《左傳》和以寫辭令爲中心的《國策》就已經取得了相當高的文學成就，而它們也無疑地給了《史記》以巨大的藝術影響；但是我們不能不說，做爲以人物爲中心的自覺的寫人藝術，在先秦還沒有出現。因此要追溯我國寫人文學，甚至明確說到中國小說戲劇的始祖，就不能不首推《史記》了。對於這一點，我們必須有足夠的認識。

《史記》是一道豐富多彩的生動的人物畫廊，其中有一定性格的人物形象不下一百多個，而這些人物形象又大都帶有一種後代任何寫人文學所沒有的突出特點。

其一，是《史記》中的人物大都具有一種英雄氣質。他們積極進取，勇於事功，艱苦奮鬥，百折不撓地追求理想的實現與事業的成功。伍子胥、孫武、吳起、商鞅、陳涉、項羽等等固然是這種氣質的典型代表，而即使那些一被司馬遷所批判的人物如李斯、主父偃等，也都有著一種「得

時無怠」的進取精神，一種「生不爲五鼎食，死亦爲五鼎烹」的豪氣。

其二，是《史記》中的人物大都具有一種悲劇性質。《史記》中寫人物的作品共一百一十二篇，其中以悲劇人物的名字標題的共五十七篇，再加上雖不以悲劇人物的名字標題的作品中寫有重要悲劇人物的二十多篇，《史記》中寫悲劇人物的共有七十七篇。又因爲有的作品一篇中就有幾個悲劇人物，所以《史記》共寫了悲劇人物一百多個。他們當中有的是新生事物的代表，被反動勢力的一時強大毀滅了，如吳起、商鞅、陳涉、鼂錯等；有的是功勳卓著的帝王將相、英雄豪傑，只是由於晚年的某些錯誤而招致了悲劇下場，如齊桓公、趙武靈王、吳王夫差等；有的有卓越才能，有大功於世，有的直言敢諫，忠心耿耿，結果遭忌被讒，造成悲劇。這裏面有一部分是被昏君邪臣所害的，如伍子胥、廉頗、李牧、信陵君、屈原等；有一部分竟是生活在「明聖」之朝，結果也未能逃脫悲劇結局的，如白起、韓信、周亞夫、李廣、汲黯等；有些是見義勇爲，打抱不平，爲解救國家和朋友的危難而奮不顧身的，如侯嬴、荊軻、田光、高漸離、李同、專諸、聶政等；有的是爲了堅守節操或爲了某種信念而從容赴死的，如伯夷、屈原、王蠋、程嬰、聶榮以及田橫門人等；有的是有大才而地位卑賤，一生無人賞識，而困頓終生的，如孔子、孟軻、韓非、司馬相如等。此外還有些善良的小人物無辜被害，諸如申生、汲子、子嬰、如意、楚懷王等，也都令人同情。《史記》中還有一些人物看起來像是功成名遂，得意非凡，但是實際上他們晚年的心境也

仍然是淒涼寂寞，惶恐不安的，如秦始皇、漢高祖、漢武帝等。他們儘管握有生殺予奪的大權，但是內心並不眞正快樂，甚至還絕對頂不上一個普通的平民百姓。

整個《史記》是被司馬遷的世界觀所涵蓋的，《史記》的悲劇氣氛無往而不在。

其三，《史記》寫悲劇人物、悲劇故事，和古代的歐洲悲劇以及中國後代的悲劇創作有很大不同。例如它不像古希臘悲劇那樣特別強調命運的作用，也不像法國悲劇、英國悲劇那樣片面地突出個人性格的原因。《史記》是紮紮實實地描寫現實問題，揭露社會矛盾，充分展現造成人物悲劇的廣闊複雜的社會原因。這就從根本上排除了如席勒所說的那種「恥辱的有傷尊嚴的」神秘力量的作用，同時也排除了那種令人不可置信的偶然因素的作用，從而使矛盾的發生發展以及種種問題的解決都建立在樸素的唯物思想的基礎上。這就使作品的揭露批判力和它對讀者的感染力，以及對後世的警誡力，都大大地增強了。例如商鞅純粹是因爲實行變法得罪了反動勢力而被殺害的，伍子胥是由於功高位重而又極諫直言而被昏君邪臣逼死的，韓信是由於本領太強，功勞太大，因而在強敵消滅之後而被劉邦、呂后、陳平、蕭何等一夥強加罪名殺害的。《史記》中也有關於某些人物帶有一些宿命色彩的描寫，如周亞夫的命當餓死，李廣的「數奇」等，但顯然這部分內容在作品中都沒有被強調。在司馬遷筆下，造成周亞夫、李廣悲劇的仍然是罪惡的漢朝皇帝和黑暗政治，是人爲，而絕不是什麼不可知的「天意」。

史記選注

一〇

《史記》中的悲劇主人公多是帝王將相、英雄豪傑，《史記》所表現的題材多是軍國大事，《史記》的故事情節多是予盾尖銳，衝突劇烈，劍拔弩張，驚心動魄。這一點和古希臘悲劇，和法國、英國悲劇很相似，而和我國宋元以來悲劇故事的那種好寫小人物，好寫市井生活大不相同。《史記》也常常極力突出悲劇效果的觸目驚心，如寫項羽自刎後：「王翳取其頭，餘騎相蹂踐爭項王，相殺者數十人。」寫齊桓公是：「桓公病，五公子各樹黨爭立。及桓公卒，遂相攻，以故宮中空，莫敢棺。桓公尸在床上六十七日，尸蟲出於戶。」這種窮形極相的描寫，和嚴重影響了中國文學發展的儒家理論所倡導的「中庸」，以及什麼「溫柔敦厚」大不相同，而和亞里斯多德所強調的要力爭激起人們的「憐憫或恐懼之情」的觀點卻很相似。

《史記》悲劇人物、悲劇故事的整個基調是高亢激越的，它不但不使人感到消極悲沉，反而鼓舞讀者的壯氣。《史記》的悲劇人物都是有理想、有目標、百折不撓、奮鬥不息的，他們對歷史的發展都做出過重要貢獻，或者至少曾經對當時社會有某種震動，對後世產生過某種影響。總之一句話，他們都充分表現出了人生的價值。因此在後人看來，他們的死是值得的。這一點，《史記》和西方悲劇，和中國後代的悲劇故事也不盡相同。

《史記》描寫人物的手法、技巧是很高超的，許多地方明顯地帶有後世小說的某些因素。例如因爲司馬遷寫《史記》是要「成一家之言」，因此他在人物的傳記中除了敘述該人物的一些基本

史實外，還往往要藉以表達自己的一種思想。明代陳仁錫說：「子長作傳，必有一主宰。」近人

高步瀛說：「史公之文，每篇各有主旨。」就都是說的這個意思。《史記》好寫戲劇性的情節，好

寫戲劇化的場面，善於刻畫人物，爲人物設計個性化的語言，這些特點在《項羽本紀》、《高祖本

紀》、《田單列傳》、《廉頗藺相如列傳》等一系列作品中表現得尤爲突出，並且它們顯然都是經過

司馬遷藝術加工、藝術創造的結果。清代周亮工曾經針對項羽的垓下作歌說過：「垓下是何等時？

虞姬死而子弟散，匹馬逃亡，身迷大澤，亦何暇更作歌詩？即有作，亦誰聞之，而誰記之歟？吾

謂此數語者，無論事之有無，應是太史公『筆補造化，代爲傳神』。」這「筆補造化，代爲傳神」

八字，可說是參透了《史記》中許多生動情節、生動場面描寫的奧秘。《史記》寫人敍事的許多具

體手法諸如對比襯托、誇張鋪墊、心理描寫、氣氛烘托等等，都運用得得心應手，爲後代小說創

作開風氣之先。

二、《史記》的語言成就

司馬遷又是偉大的語言大師。他吸收並改造了先秦典籍的書面語，同時也吸收融匯了許多漢

代的書面語和人民群眾的口頭用語，從而形成了一種淺近、活潑、樸實、流利的書面語言。表現

在《史記》中，我覺得主要有以下三點：

其一，是作者敍述描寫的語言極其生動形象、準確傳神。例如《廉頗藺相如列傳》寫藺相如在完璧歸趙一段中與秦王鬥智鬥勇的情景說：「相如視秦王無意償趙城，乃前曰：『璧有瑕，請指示王。』王授璧，相如因持璧卻立，倚柱，怒髮上衝冠」幾個動作的次序是多麼明晰，而藺相如當時的心理神情又被表現得多麼生動逼真啊！在澠池會上，秦王侮辱性地讓趙王鼓瑟，而趙國御史還要當眾在起居注上寫明「某年月日，秦王與趙王會飲，令趙王鼓瑟」。面對這樣的侮辱和挑釁，趙王沒有任何抗爭和反擊。藺相如因此不得不挺身而出，越俎代庖。他提出請秦王擊缶，以相娛樂。秦王不許，於是他便把缶送到秦王面前，以「五步之內，相如請以頸血濺大王」相威脅，迫使秦王勉強敲了一下。可是趙國御史卻沒有勇氣學著秦國御史的樣，把「趙王令秦王擊缶」記在起居注上，以維護趙國和君主的尊嚴。於是藺相如又不得不「顧召趙御史書曰：『某年月日，秦王為趙王擊缶。』」所謂「顧召」，是指把他從癡迷中喊醒，喝令他拿起筆寫上。就是很少的這麼幾筆，把當時藺相如的精神、氣概，以及秦、趙兩國君臣的震驚失色之狀準確而傳神地寫了出來。

其二，是作品人物語言的高度個性化。例如《淮陰侯列傳》寫韓信平定齊國後派人向劉邦請求當齊國的假王，「韓信使者至，發書，漢王大怒，罵曰：『吾困於此，旦暮望若來佐我，乃欲自

立爲王！』張良、陳平躡漢王足，因附耳語曰：『漢方不利，寧能禁信之王乎？不如因而立之，使自爲守，不然，變生。』漢王亦悟，因復罵曰：『大丈夫定諸侯，即爲眞王耳，何以假爲！』這就把劉邦對韓信不用不行，用又時刻不放心的猜忌之情，和他身處困境不得不故做灑脫達觀的隨機應變之態，寫得淋漓盡致。又如《酈生陸賈列傳》寫陸賈出使南越，先以漢帝國的國勢兵威曉喻尉他後，下面的一段精彩對話是：「於是尉他乃蹶然起坐，謝陸生曰：『居蠻夷中久，殊失禮儀。』因問陸生曰：『我孰與蕭何、曹參、韓信賢？』陸生曰：『王似賢。』復曰：『我孰與皇帝賢？』陸生曰：『皇帝起豐沛，討暴秦，誅彊楚，爲天下興利除害，繼五帝三王之業，統理中國。中國人以億計，地方萬里，居天下之膏腴，人衆車輿，萬物殷富，政由一家，自天地剖判以來未始有也。今王衆不過數十萬，皆蠻夷，崎嶇山海間，譬乃漢一郡，王何乃比於漢！』這裏把尉他那種粗鹵、豪爽、心悅誠服而口頭還要逞強，和陸賈那種非關鍵處能讓就讓，能哄就哄，關鍵之處義正辭嚴，絕不妥協的心理神情，一齊表現了出來。

其三，《史記》總的語言風格是樸拙、渾厚、有感情、有氣勢、有力量。司馬遷有一種浪漫主義的激情，他寫文章重在表情達意，而根本不屑於在雕章琢句上下功夫。他是激情滾滾，一氣寫下，興之所至，筆亦隨之。他刻意追求的是故事情節的緊張曲折，和人物精神氣質的神似，至於

偶爾個別辭句上的有些奇特，有些不合習慣，在他是絕對不斤斤計較的，《史記》中有許多句式在別的著作中很少見到，可以稱之為「特殊修辭」；《史記》中也有不少反覆出現但是分明不合語法習慣的句子，也可稱之為「畸形句例」。這些也都是構成《史記》語言樸拙風格的一些重要方面，《史記》的語言像是滾滾洪川，魚龍漫衍，泥沙俱下；又像是蒼山老林，儘管它有指說不盡的枯枝敗葉、偃木斜柯，但是它那種古樸渾茫的原始氣象，卻永遠不是任何整齊茂美的園林所可追擬的。韓愈曾說司馬遷的文章「雄深雅健」，辛棄疾曾用深邃雄偉的大山來比喻司馬遷的文章風格，這些都值得我們認真體會。

三、《史記》的抒情性

魯迅先生在《漢文學史綱要》中曾稱《史記》是「史家之絕唱，無韻之《離騷》」。的確，《史記》是愛的頌歌、恨的詛曲，是一部飽含著作者滿腔血淚的悲憤詩。《史記》溶入了作者強烈的愛憎，從而使它帶有濃重的抒情意味。司馬遷寫《史記》是以孔子寫《春秋》為榜樣的。孔子寫《春秋》的目的，照司馬遷的理解是：「上明三王之道，下辨人事之紀，別嫌疑，明是非，定猶豫，善善惡惡，賢賢賤不肖，存亡國，繼絕世，補敝起廢，王道之大者也。」也就是說，這不是一部

簡單的歷史書，而是一部為改造現實社會開藥方、畫藍圖的政治書、哲學書。司馬遷把自己寫《史記》的目的也概括為三句話，這就是「究天人之際，通古今之變，成一家之言」。他要探求人與自然的關係，要總結歷史發展變化的規律，要在這個基礎上進一步建立起自己的觀點學說，而這一切又都是融貫、體現在他這部表面看來不過是記敍歷代史實的著作中。梁啓超說：「遷著書最大目的，乃在發表司馬氏一家之言，與荀況著《荀子》、董生著《春秋繁露》性質正同，不過其一家之言乃藉史的形式以發表耳。故僅以近代史的觀念讀《史記》，非能知《史記》者也。」這話說得很精確。司馬遷不是政治家，他的治國平天下的見解不可能像賈誼、鼂錯那樣可以直接化為切實的綱領措施；他是一個歷史家，他只能在寫人敍事的過程中寓褒貶、別善惡。他在那些偉大、善良、崇高的人物身上，賦予了理想的光輝，傾注了自己無限的熱愛與敬仰，從而表現了自己對於這種理想政治、理想道德的追求和嚮往；而對於那些卑鄙、奸邪、陰險的人物，他也揭露了他們作為反動勢力代表的那種腐朽醜惡的本質特徵，毫不掩飾自己對這些人的無比憤怒與輕蔑、唾棄與鞭撻。此外，由於司馬遷自身受過漢代專制主義政治的殘害，因而他的著作中也就不由地又增加了一種憤激之情，這是我們讀《史記》時經常可以見到的。如《季布欒布列傳》說：「以項羽之氣，而季布以勇顯於楚，身屢軍搴旗者數矣，可謂壯士。然至被刑戮，為人奴而不死，何其下也！彼必自負其材，故受辱而不羞，欲有所用其未足也，故終為漢名將。賢者誠重其死，夫婢

妾賤人感慨而自殺者，非能勇也，其計畫無復之耳。」這與他在《報任安書》中所說的「且夫臧獲婢妾猶能引決，況僕之不得已乎！所以隱忍苟活，幽於糞土之中而不辭者，恨私心有所不盡，鄙陋沒世而文采不表于後世也」的意思正相一貫。類似的話還可見於《老子韓非列傳》《孫子吳起列傳》、《伍子胥列傳》、《平原君虞卿列傳》、《范睢蔡澤列傳》、《廉頗藺相如列傳》、《魏豹彭越列傳》等。可以說，一部《史記》，無處不充溢著司馬遷的憤鬱不平之情。

總之，《史記》全書閃耀著司馬遷理想的光輝，他對那種美好的政治、崇高的形象無比熱愛、無比讚賞；同時，《史記》也流露著一種對現實社會的強烈不滿，他對那些邪惡形象、腐朽事物無限憤怒、無比痛恨。正因為他愛得深，所以他也恨得切。在他的筆端紙上、字裏行間不期而然地就翻滾激蕩著感情的波濤，給讀者的心靈以強烈的震撼，這就是《史記》抒情性的根本來源。郭沫若在《論詩札記》中說：「詩之精神在其內在的韻律。內在的韻律並不是什麼平上去入、高下抑揚、強弱短長，也不是什麼雙聲疊韻，什麼押在句中的韻文。內在的韻律便是情緒的自然消漲。」按照這個原則，即使沒有其他條件，單憑以上所述，《史記》就已經可以說是詩了。更何況《史記》還不止如此，它的「外在韻律」同樣也是很明顯的：

其一，作品夾敘夾議，以敘代議，以議代敘，敘議結合，整個作品像一首抒情詩，這方面可以《伯夷列傳》、《屈原列傳》、《游俠列傳》為代表。《伯夷列傳》全文七百多字，而人物傳記只有

二百字，其他都是作者的借題抒發。《屈原列傳》除去裏面所引的《懷沙》賦，全文一千二百字，而純粹的議論抒情部分占一半。《游俠列傳》的抒情議論部分雖然只占全傳的五分之二，但由於它的結構特殊，所以仍使人感到抒情議論是它的主體。正如清代吳見思說：「篇中先以儒俠相提而論，層層迴環，步步轉折，曲盡其妙；後乃出二傳，反若藉以為印證，為注解，而篇章之妙，此又一奇也。」（《史記論文》）

其二，許多作品雖不能說整篇像一首詩，但其中有許多抒情段落，語言的節奏感很強。這些抒情段落有插在人物傳記中間的，如《李將軍列傳》、《酷吏列傳》，有集中體現在篇末「太史公曰」中的，如《孔子世家》、《伍子胥列傳》、《魏公子列傳》等。關於《史記》語言的節奏感，宋代洪邁在《容齋隨筆》中曾評論說是「重沓熟復，如駿馬下注千丈坡，其文勢正爾風行於上而水波，真天下之至文也」。正是由於這種強烈的節奏感，由於這種周迴反覆，有規律地使用感嘆句，因而使得即便像《平準書》、《貨殖列傳》這種本來容易寫得枯燥無味的篇章，也都具有了很強的抒情性。

其三，大量詩賦和民間諺語歌謠的引入，尤其是作品中人物的即景作歌，更加增強了文章的抒情色彩。司馬遷愛好文章辭賦，在《屈原列傳》裏他收入了《懷沙》，在《賈生列傳》裏他收入了《弔屈原賦》、《鵩鳥賦》，在《司馬相如列傳》裏他收入了《子虛賦》、《上林賦》、《哀二世賦》

等，這些都顯然增加了各篇傳記的抒情性和韻律感。另外像《河渠書》收入了漢武帝的《瓠子歌》，《淮南衡山列傳》、《魏其武安侯列傳》等收入了漢代民謠，這也都是作品中的抒情因素。而其中最精采的是作品中人物的即景作歌，如《項羽本紀》中的垓下歌、《高祖本紀》中的《大風歌》、《留侯世家》中的鴻鵠歌、《伯夷列傳》中的采薇歌、《刺客列傳》中的易水歌等等。這些即景作歌對於突出人物的精神氣質，對於渲染場面的氣氛都起了重要作用。關於垓下歌，宋代朱熹說：「慷慨激烈，有千載不平之餘憤。」清代吳見思說：「一腔憤怒，萬種低迴，地厚天高，托身無所，寫英雄失路之悲，至此極矣。」（《史記論文》）關於易水歌，明代董份說：「荊軻歌易水之上，就車不顧，只此時，儒士生色。」（《史記評林》）孫月峰說：「只此兩句，卻無不盡，慷慨激烈，寫得壯士心出，氣蓋一世。」（《評注昭明文選》）都很中肯地指出了它們在文中所起的作用。

其四，《史記》中還有一部分篇章，或是某些篇章中的某些段落是押韻的，這些當然就更像是詩了。《滑稽列傳》寫淳于髡對齊威王說：「若乃州閭之會，男女雜坐，行酒稽留，六博投壺，相引為曹，握手無罰，目眙不禁，前有墮珥，後有遺簪，髡竊樂此，飲可八斗而醉二參；日暮酒闌，合尊促坐，男女同席，履舄交錯，杯盤狼藉，堂上燭滅，主人留髡而送客，羅襦襟解，微聞香澤，當此之時，髡心最歡，能飲一石。」以此來說明了縱酒害德的道理，用語是押韻的。《日者列傳》寫賈誼、宋忠往市上去尋訪司馬季主的情形說：「二人即同輿而之市，游於卜肆中。天新雨，道

少人，司馬季主閒坐，弟子三、四人侍，方辯天地之道，日月之運，陰陽吉凶之本。二大夫再拜謁。司馬季主視其狀貌，如類有知者，即禮之，使弟子延之坐。坐定，司馬季主復理前語，分別天地之終始，日月星辰之紀，差次仁義之際，列吉凶之符，語數千言，莫不順理。」文章的押韻是明顯的。接著如同東方朔寫《答客難》那樣，先是賈誼、宋忠對司馬季主提出責難，而後司馬季主反守爲攻，斥責嘲弄了官場人物的種種卑賤污濁，而誇耀了卜者的高尚品格，和他們對社會對黎民的種種功績。關於《日者列傳》，清代吳見思說：「此文全以賦體行文，故其中句法俱練錯繡，甚爲精采，而排處句句變，落處段段收，是《史記》中一篇虛空抑揚文字。」（《史記論文》）也點明了它的排比用韻的修辭特點。

正由於《史記》首先有一種「以貫之的「內在韻律」，同時在表現方法上又有許多「外在韻律」的講求，因而就使作品呈現出了一種在我國歷代散文中所少有的抒情性和氣勢感。爲此，明代方孝孺曾說它「如決江河而注之海」，清代劉鶚曾說：「《離騷》爲屈大夫之哭泣，《史記》爲太史公之哭泣。」迨至現在，人們更說它是「無韻之《離騷》」，這都是很精當的評價。

前面我們說司馬遷有一種「不虛美、不隱惡的求實態度」，說有人稱《史記》爲「實錄」；後面我們又說《史記》有很高的文學性，甚至說它有突出的「小說因素」，這兩者不矛盾麼？因此我

們必須說明《史記》的「實錄」與「小說因素」的關係。我覺得《史記》作品大體可分為三種類型：

其一是作品的歷史性強，小說的因素也強。小說因素主要是用於描寫細節，並且正由於這種手法的適當運用，從而更加增強了歷史本質的真實性，使歷史人物、歷史事件更生動、更感人、更有說服力了。如《始皇本紀》、《項羽本紀》、《高祖本紀》、《商君列傳》、《李斯列傳》、《淮陰侯列傳》等等，都是如此。這些篇章使人讀起來，一方面感到它的基本史實是可信的，同時又資料豐富，敍事周密。這裏邊有許多誇張虛構的成分是顯而易見的，但是它們大都與基本史實統一和諧。這類作品有四十多篇，占《史記》人物傳記的三分之一以上。這是一種很大的成功。

其二是不能否認，《史記》中也有一些由於過分追求故事性，因而削弱了其歷史真實性的篇章。它已經使人難以看到作者所描寫的這個歷史人物、這個歷史事件的完整面貌了。這類作品有《孫子列傳》、《田單列傳》、《魯仲連列傳》等。不過，以上篇章的人物還是寫出了他一生的某個重要方面。還有一種情況是作品所反映的僅是歷史人物的一些枝節片斷，根本不能體現人物的本質，例如《管晏列傳》就是如此。因此唐代劉知幾攻駁《史記》說：「太史公撰《孔子世家》，多採《論語》舊說；至《管晏列傳》，則不取其本書，以為『時俗所有，故不復更載』也。按，《論語》行於講肆，列於學官，重加編勒，只覺煩廢。如管晏者，諸子雜家，經史外事，棄而不錄，實杜異

聞。夫以可除而不除，宜取而不取，以茲著述，未睹其義。」梁啓超也說這篇作品是「走偏鋒」，說這裏邊所寫的事情，對於這兩位大政治家「太不關痛癢」。所論不爲無見。胡應麟說《史記》「不求大體，專搜奧僻」，我覺得主要應指這一類。這部分作品雖然歷史性差，但在文學上有成就，在表達其社會理想，成就其「一家之言」上有意義，因此不可低估。

《史記》中這種小說氣很濃，而歷史感較差的作品大約有十多篇。

其三，《史記》中還有一種類型的作品，即只有史實梗概的縷述，而沒有多少文學性可言，如《景帝本紀》、《曹參世家》、《衞青霍去病列傳》以及十表、八書等，後代人寫「正史」大都是走的這種路子。這一類作品的藝術性雖然不強，但它們在表現歷史的眞實性方面還是很重要的。

統觀《史記》全書，第一種作品是最主要、最引人注目的，所取得的成就也最大。再將第一與第三、第一與第二兩組作品分別結合，就旣突出地反映了歷史的本質現象，表現了作者鮮明的進步歷史觀和勇敢無畏的批判精神、求實精神，同時又表現了濃厚的文學色彩，具有明顯的小說的因素，所以它才被後人稱爲「史家之絕唱，無韻之離騷」，被人認爲旣是我國古代最偉大的歷史著作之一，也是我國古代最偉大的文學著作之一。

《史記》對後世的影響是巨大的。在歷史方面，它直接影響了歷朝「正史」體制的確立，從

班固的《漢書》，到最後的《清史稿》，所有「正史」的格局都與《史記》基本相似。恰如宋代鄭樵所說的「使百代而下，史官不能易其法」，和清代趙翼所說的「自此例一定，歷代作者遂不能出其範圍了」。自司馬遷死後，僅在西漢末期的幾十年間，續補《史記》的就有幾十家；迨至東漢三國，仿效《史記》而作的各種野史雜傳更是蜂擁而起，足見它的影響之大。《史記》影響後代歷史家們的主要是它那種勇敢無畏的批判精神和「不虛美、不隱惡」的求實態度，儘管後代人消極地接受了前代血的教訓，再也沒人敢給現時的王朝寫史了，但毫無疑問，司馬遷的勇敢精神和正義感作為一種美德，已深深地溶入我們民族的傳統中了。

《史記》對後世文學的影響，最直接的是散文。司馬遷的散文在我國文學史上被視為巨擘，而且認為它在後代諸史中是學《史記》學得最好的。歸有光是明代文章的宗匠，一生服膺司馬遷，同行雲流水，比《史記》又發展了一步，但是他的《新五代史》，人們仍然認為是得力於《史記》，《張中丞傳後敘》最具有《史記》的風韻，《毛穎傳》更是與《史記》形神畢肖。歐陽修的散文如被後人當做一種典範。唐宋八大家反對駢文，提倡古文，就是把《左傳》、《史記》的文章風格當成旗幟的。韓愈說：「漢朝人莫不能為文，獨司馬相如、太史公、劉向、揚雄為之最。」韓愈的他撰有《評點史記》一書，開品評分析《史記》文章的先河。歸有光又深受清代方苞、姚鼐的推崇，因而成為清代最大、最有影響的散文派別——桐城派的祖師。這樣，我們也就可以明白《史

記》在歷代散文家們心目中的地位了。完全可以說，它的影響、它的精神幾乎是無往而不在的。

《史記》是中國傳記文學成熟的標誌，是小說的始祖，而且也有力地促進了戲劇文學的產生。

有人說，中國唐、宋以後的小說是來自魏晉南北朝的「小說」；我認為，魏晉南北朝的「小說」只是東漢以來在《史記》影響下蜂擁而起的各種野史雜傳的一部分，它是流，而不是源。至於唐代傳奇這一批中國最早的成熟的小說，諸如《南柯太守傳》、《李娃傳》、《霍小玉傳》，它們的面目、它們的骨架、它們的精神氣質，以及它們的口吻語氣，與其說是像南北朝「小說」，毋寧說更像《史記》。而後世的小說戲曲從《史記》中選擇題材進行再創作，《史記》中的人物性格、故事情節被後世的戲曲小說所模仿、所推衍，則更是最多、最平常，也最容易看到的了。當代一位名叫浦安迪的美國人認為《史記》是我國古代的一部偉大史詩，「中國後代長篇小說諸如《三國演義》、《西遊記》、《水滸傳》、《紅樓夢》等裏面典型人物的內心世界處處與《史記》中表現的荊軻精神、伍子胥精神、孟嘗君精神相暗合」，而「明、清小說的主要境界是從《史記》中吸取來的」。妙哉斯言！

為了給大學文科學生、大中學校文科的中青年教師，以及社會上具有高中以上程度的古典文學、古代歷史的愛好者們提供一個選篇比較合適、資料比較豐富的《史記》讀本，我在一九八一

年曾編選過一本《史記選注集說》，江西出版社出版。後來我又將其篇目做了較大的調整，重新編了一本《史記選注匯評》，改由中州古籍出版社出版。十年來，以上兩書在讀者當中都有很好的反響，並先後獲得過北京市科研成果獎，全國第二屆古籍圖書一等獎。現在臺北里仁書局的徐秀榮先生請我給他們重新編一本「史記選注」，我答應了。這個新注本的特點是：一、參照過去的兩個選本，又對選目做了一些變動。一方面照顧了《史記》的五種體例俱全，注意了其所述事實的重要；同時又特別注意了文章的生動性、可讀性，而且還必須是司馬遷個人的獨創性較多的篇章。二、除新增篇目外，對過去曾經選過的篇章的注釋，只是進行了一些修改。對於舊有的一些前人的點評文字，這裏仍然保留，新增篇目亦照這種格局處理，因為我覺得這些文字有助於讀者理解作品原文。三、遵照徐秀榮先生要求，增加編選者自己的講評，這是本書與過去二書最為不同的地方，也是最能看出編選者對該文的全面理解，或者也許是最能對《史記》的初讀者們提供一些幫助的地方。當然這都是編選者個人的見解，讀者也應該有自己的思考，不要受它的局限。歡迎臺灣、香港、澳門以及廣大的海內外專家、讀者對此書提出批評指正。

韓兆琦　北京師範大學

一九九二年十二月十一日

一、項羽本紀

項籍者，下相人也①，字羽。初起時，年二十四。其季父項梁②，梁父即楚將項燕，為秦將王翦所戮者也。項氏世世為楚將，封於項③，故姓項氏。

項籍少時，學書不成，去學劍④，又不成，項梁怒之。籍曰：「書足以記名姓而已，劍一人敵，不足學，學萬人敵。」於是項梁乃教籍兵法，籍大喜，略知其意，又不肯竟學⑤。項梁嘗有櫟陽逮⑥，乃請蘄獄掾曹咎書抵櫟陽獄掾司馬欣⑦，以故事得已。項梁殺人，與籍避仇於吳中⑧，吳中賢士大夫皆出項梁下。每吳中有大繇役及喪，項梁常為主辦，陰以兵法部勒賓客及子弟⑨，以是知其能。秦始皇帝游會稽⑩，渡浙江⑪，梁與籍俱觀。籍曰：「彼可取而代也⑫。」梁掩其口，曰：「毋妄言，族矣⑬！」梁以此奇籍。籍長八尺餘，力能扛鼎⑭，才氣過人，雖吳中子弟皆已憚籍矣⑮。

（以上為第一段，寫項羽叔侄起義前的生活經歷。）

一

【注釋】

①下相──秦縣名，縣治在今江蘇省宿遷西南。

②季父──小叔父。

③項──秦縣名，縣治在今河南省沈丘南。

④去學劍──離開學書的地方，另去學劍。去：離開。

⑤又不肯竟學──完成全部學業。竟，終了。何焯曰：「《漢書‧藝文志‧兵法形勢》中有《項王》一篇，而黥布置陣如項籍軍，高祖望而惡之。蓋治兵置陣是其所長，故能力戰摧鋒，而不足於權謀，故其後往來奔命，爲人乘其罷而踣之。所謂略知其意而不竟學者也。」（《義門讀書記》）

⑥櫟陽逮──因犯罪被櫟陽縣逮捕。櫟（ㄌㄨㄛˋ）陽：秦縣名，縣治在今陝西省臨潼北。

⑦乃請蘄獄掾曹咎書二句──意謂乃請曹咎給司馬欣寫了一封信，代爲說情，因而事情得以了結。蘄（ㄑㄧˊ）：秦縣名，縣治在今安徽省宿縣南。獄掾（ㄩㄢˋ）：主管監獄的吏屬。掾是舊時對吏目們的通稱。

王夫之曰：「孰謂秦之法密能勝天下也」，項梁楚大將軍之子，秦之尤忌者，欣一獄掾，馳書而難解，則其他賄相屬而不見於史者，不知凡幾也。項梁大將軍之子，秦之尤忌者，欣一獄掾，馳書而難解，則其他請託公行，貨賄相屬而不見於史者，不知凡幾也。「執謂秦之法密能勝天下也。法愈密，吏權愈重；死刑愈繁，賄賂愈章，塗飾以免罪罟，而天子之權，位尊而權重者，抑孰與御之？法愈密，吏權愈重；死刑愈繁，賄賂愈章，塗飾以免罪罟，而天子之權，

二

倒持於掾史。」(《讀通鑑論》)

⑧吳──秦縣名，其縣治即今江蘇省蘇州市。

⑨陰──暗中，私下。

部勒──部署，組織。

⑩會稽──山名，在今浙江省紹興東南。

⑪浙江──即錢塘江。一說乃吳縣南之南江。

⑫彼可取而代也──他的權位，可以由我取代。彼：指秦始皇。瀧川曰：「陳勝曰：『壯士不死即已，死即舉大名耳！王侯將相寧有種乎？』漢高曰：『嗟乎，大丈夫當如是也！』項羽曰：『彼可取而代也！』三樣詞氣，三樣筆法，史公極力描寫。」(《史記會注考證》) 王鳴盛曰：「項之言，悍而戾。劉之言，津津不勝其歆羨矣。」(《十七史商榷》)

⑬族──滅族，全族都被殺光。

⑭扛鼎──舉鼎。扛（ㄍㄤ）：雙手對舉。

⑮雖吳中子弟皆已憚籍矣──憚（ㄉㄢ）：畏懼。當時會稽郡的郡治亦在吳縣，這裏是東南人物的薈萃之區。吳中的豪俠之士皆已畏懼項籍，則這個外鄉人的氣勢才情可以想見。

秦二世元年七月①，陳涉等起大澤中②。其九月，會稽守通謂梁曰③：「江西皆反④，此亦天亡秦之時也。吾聞先即制人，後則為人所制，吾欲發兵，使公及桓楚將。」是時桓楚亡在澤中⑤。梁曰：「桓楚亡，人莫知其處，獨籍知之耳。」梁乃出，誡籍持劍居外待。梁復入，與守坐，曰：「請召籍，使受命召桓楚。」守曰：「諾。」梁召籍入。須臾，梁眴籍曰⑥：「可行矣！」於是籍遂拔劍斬守頭。項梁持守頭，佩其印綬⑦。門下大驚，擾亂，籍所擊殺數十百人。一府中皆慴伏⑧，莫敢起。梁乃召故所知豪吏，諭以所為起大事，遂舉吳中兵。使人收下縣⑨，得精兵八千人⑩。梁部署吳中豪傑為校尉、候、司馬⑪。有一人不得用，自言於梁。梁曰：「前時某喪使公主某事，不能辦，以此不任用公。」眾乃皆伏⑫。於是梁為會稽守，籍為裨將⑬，徇下縣⑭。

廣陵人召平於是為陳王徇廣陵⑮，未能下。聞陳王敗走，秦兵又且至，乃渡江矯陳王命⑯，拜梁為楚王上柱國⑰。曰：「江東已定，急引兵西擊秦。」項梁乃以八千人渡江而西。聞陳嬰已下東陽⑱，使使欲與連和俱西。陳嬰者，故東陽令史⑲，居縣中，素信謹，稱為長者。東陽少年殺其令，相聚數千人，欲置長，無適用，

乃請陳嬰。嬰謝不能，遂彊立嬰為長，縣中從者得二萬人。少年欲立嬰便為王，異軍蒼頭特起⑳。陳嬰母謂嬰曰：「自我為汝家婦，未嘗聞汝先古之有貴者。今暴得大名㉑，不祥。不如有所屬，事成猶得封侯，事敗易以亡，非世所指名也㉒。」嬰乃不敢為王。謂其軍吏曰：「項氏世世將家，有名於楚。今欲舉大事，將非其人不可㉓。我倚名族，亡秦必矣。」於是眾從其言，以兵屬項梁。項梁渡淮，黥布、蒲將軍亦以兵屬焉㉔。凡六、七萬人㉕，軍下邳㉖。

當是時，秦嘉已立景駒為楚王㉗，軍彭城東㉘，欲距項梁。項梁謂軍吏曰：「陳王先首事，戰不利，未聞所在。今秦嘉倍陳王而立景駒㉙，逆無道。」乃進兵擊秦嘉。秦嘉軍敗走，追之至胡陵㉚。嘉還戰一日，嘉死，軍降。景駒走死梁地㉛。項梁已并秦嘉軍，軍胡陵，將引軍而西。章邯軍至栗㉜，項梁乃引兵入薛㉝，誅雞石。項梁前使項羽別攻襄城㉞，襄城堅守不下。已拔，皆阬之㉟。還報項梁。項梁聞陳王定死，召諸別將會薛計事。此時沛公亦起沛㊱，往焉。

居鄛人范增㊲，年七十，素居家，好奇計，往說項梁曰：「陳勝敗固當。夫秦滅六國，楚最無罪。自懷王入秦不反㊳，楚人憐之至今，故楚南公曰『楚雖三戶，

亡秦必楚』也㊲。今陳勝首事，不立楚後而自立，其勢不長。今君起江東，楚蠭午之將皆爭附君者㊵，以君世世楚將，為能復立楚之後也。」於是項梁然其言，乃求楚懷王孫心民間——為人牧羊㊶——立以為楚懷王㊶，從民所望也㊶。陳嬰為楚上柱國，封五縣，與懷王都盱台㊸。項梁自號為武信君。

居數月，引兵攻亢父㊹，與齊田榮、司馬龍且軍救東阿㊺，大破秦軍於東阿。田榮即引兵歸，逐其王假㊻。假亡走楚，假相田角亡走趙。角弟田間故齊將，居趙不敢歸㊼。田榮立田儋子市為齊王。項梁已破東阿下軍，遂追秦軍。數使使趣齊兵㊽，欲與俱西。田榮曰：「楚殺田假，趙殺田角、田間，乃發兵。」項梁曰：「田假為與國之王㊾，窮來從我，不忍殺之。」趙亦不殺田角、田間以市於齊㊿。齊遂不肯發兵助楚。項梁使沛公及項羽別攻城陽㈤，屠之。西破秦軍濮陽東㈤，秦兵收入濮陽。沛公、項羽乃攻定陶㈤，定陶未下，去西略地至雝丘㈤，大破秦軍，斬李由㈤。還攻外黃㈤，外黃未下。

項梁起東阿，西，比至定陶㈤，再破秦軍，項羽等又斬李由，益輕秦，有驕色。宋義乃諫項梁曰：「戰勝而將驕卒惰者敗，今卒少惰矣㈤，秦兵日益，臣為君畏之。」項梁弗聽。乃使宋義使於齊。道遇齊使者高陵君顯㈤，曰：「公將見武信君乎？」

六

曰：「然。」曰：「臣論武信君軍必敗⑥，公徐行即免死，疾行則及禍。」秦果悉起兵益章邯，擊楚軍，大破之定陶，項梁死。沛公、項羽去外黃攻陳留⑥，陳留堅守不能下。沛公、項羽相與謀曰：「今項梁軍破⑥，士卒恐。」乃與呂臣軍俱引兵而東⑥。呂臣軍彭城東，項羽軍彭城西，沛公軍碭⑥。

章邯已破項梁軍，則以為楚地兵不足憂，乃渡河擊趙，大破之。當此時，趙歇為王，〔陳餘為將⑥，〕張耳為相，皆走入鉅鹿城⑥。章邯令王離、涉間圍鉅鹿，章邯軍其南，築甬道而輸之粟⑥。陳餘為將，將卒數萬人而軍鉅鹿之北，此所謂河北之軍也⑥。

楚兵已破於定陶，懷王恐，從盱台之彭城，并項羽、呂臣軍自將之⑥。以呂臣為司徒⑦，以其父呂青為令尹⑦。以沛公為碭郡長⑦，封為武安侯，將碭郡兵。

初，宋義所遇齊使者高陵君顯在楚軍，見楚王曰：「宋義論武信君之軍必敗，居數日，軍果敗。兵未戰而先見敗徵，此可謂知兵矣。」王召宋義與計事而大說之，因置以為上將軍；項羽為魯公，為次將，范增為末將，救趙。諸別將皆屬宋義，號為卿子冠軍⑦。行至安陽⑦，留四十六日不進。項羽曰：「吾聞秦軍圍趙王

鉅鹿，疾引兵渡河，楚擊其外，趙應其內，破秦軍必矣。」宋義曰：「不然。夫搏牛之蝱不可以破蟣蝨[75]。今秦攻趙，戰勝則兵罷[76]，我承其敝[77]；不勝，則我引兵鼓行而西[78]，必舉秦矣[79]。故不如先鬬秦、趙。夫被堅執銳，義不如公；坐而運策，公不如義。」因下令軍中曰：「猛如虎，很如羊[80]，貪如狼，彊不可使者，皆斬之。」乃遣其子宋襄相齊[81]，身送之至無鹽[82]，飲酒高會。天寒大雨，士卒凍飢。項羽曰：「將戮力而攻秦[83]，久留不行。今歲饑民貧，士卒食芋菽，軍無見糧[84]，乃飲酒高會；不引兵渡河因趙食[85]，與趙并力攻秦，乃曰『承其敝』。夫以秦之彊，攻新造之趙[86]，其勢必舉趙。趙舉而秦彊，何敝之承！且國兵新破，王坐不安席，埽境內而專屬於將軍，國家安危，在此一舉。今不恤士卒而徇其私[87]，非社稷之臣[88]。」項羽晨朝上將軍宋義[89]，即其帳中斬宋義頭，出令軍中曰：「宋義與齊謀反楚，楚王陰令羽誅之。」當是時，諸將皆慴服，莫敢枝梧[90]。皆曰：「首立楚者，將軍家也。今將軍誅亂。」乃相與共立羽為假上將軍[91]。使人追宋義子，及之齊[92]，殺之。使桓楚報命於懷王。懷王因使項羽為上將軍[93]，當陽君、蒲將軍皆屬項羽[94]。

項羽已殺卿子冠軍，威震楚國，名聞諸侯。項羽乃悉引兵渡河，皆沉船，破釜甑，燒河[95]，救鉅鹿。戰少利[96]，陳餘復請兵。

盧舍⑰，持三日糧，以示士卒必死，無一還心。於是至則圍王離，與秦軍遇，九戰，絕其甬道，大破之⑱，殺蘇角，虜王離。涉間不降楚，自燒殺。當是時，楚兵冠諸侯。諸侯軍救鉅鹿下者十餘壁，莫敢縱兵。及楚擊秦，諸將皆從壁上觀。楚戰士無不一以當十，楚兵呼聲動天，諸侯軍無不人人惴恐。於是已破秦軍，項羽召見諸侯將，入轅門⑲，無不膝行而前，莫敢仰視⑳。項羽由是始為諸侯上將軍，諸侯皆屬焉。

章邯軍棘原㉑，項羽軍漳南，相持未戰。秦軍數卻，二世使人讓章邯㉒。章邯恐，使長史欣請事㉓。至咸陽㉔，留司馬門三日㉕，趙高不見㉖，有不信之心。長史欣恐，還走其軍，不敢出故道㉗，趙高果使人追之，不及。欣至軍，報曰：「趙高用事於中，下無可為者。今戰能勝，高必疾妒吾功；戰不能勝，不免於死。願將軍孰計之㉘。」陳餘亦遺章邯書曰：「白起為秦將㉙，南征鄢郢，北坑馬服，攻城略地，不可勝計，而竟賜死；蒙恬為秦將㉚，北逐戎人，開榆中地數千里，竟斬陽周。何者？功多，秦不能盡封，因以法誅之。今將軍為秦將三歲矣，所亡失以十萬數，而諸侯並起滋益多。彼趙高素諛日久㉛，今事急，亦恐二世誅之，故欲以法誅將軍以塞責，使人更代將軍以脫其禍。夫將軍居外久，多內郤㉜，有功亦誅，

無功亦誅。且天之亡秦，無愚智皆知之。今將軍內不能直諫，外為亡國將，孤特獨立而欲常存，豈不哀哉！將軍何不還兵與諸侯為從⑬，約共攻秦，分王其地，南面稱孤，此孰與身伏鈇質⑭，妻子為僇乎？」章邯狐疑，陰使候始成使項羽⑮，欲約。約未成，項羽使蒲將軍日夜引兵度三戶⑯，軍漳南⑰，與秦戰，再破之。項羽悉引兵擊秦軍汙水上⑱，大破之。

章邯使人見項羽，欲約。項羽召軍吏謀曰：「糧少，欲聽其約。」軍吏皆曰：「善。」項羽乃與期洹水南殷虛上⑲。已盟，章邯見項羽而流涕，為言趙高。項羽乃立章邯為雍王，置楚軍中⑳。使長史欣為上將軍，將秦軍為前行。

到新安㉑，諸侯吏卒異時故繇使屯戍過秦中㉒，秦中吏卒遇之多無狀㉓，及秦軍降諸侯，諸侯吏卒乘勝多奴虜使之，輕折辱秦吏卒㉔。秦吏卒多竊言曰：「章將軍等詐吾屬降諸侯，今能入關破秦，大善；即不能，諸侯虜吾屬而東，秦必盡誅吾父母妻子。」諸將微聞其計，以告項羽。項羽乃召黥布、蒲將軍計曰：「秦吏卒尚眾，其心不服，至關中不聽，事必危，不如擊殺之，而獨與章邯、長史欣、都尉翳入秦㉕。」於是楚軍夜擊阬秦卒二十餘萬人新安城南㉖。

（以上為第二段，寫項羽自江東起義至最後滅秦的全過程。這是項羽取得輝煌勝利的時

代，儘管也有不少錯誤，但不愧爲英雄。）

【注釋】

① 秦二世——名胡亥，秦始皇的少子。秦始皇病死沙丘後，趙高、李斯篡改了秦始皇的遺詔，殺公子扶蘇而立胡亥爲帝，稱爲二世。在位三年（前二〇九～二〇七），被趙高所殺。秦二世元年：公元前二〇九。

② 大澤——鄉名，當時屬蘄縣，在今安徽省宿縣東南劉村集。

③ 會稽守通——會稽郡的郡守殷通。秦時會稽郡的郡治在吳縣（今蘇州市）。

④ 江西——長江自九江到南京的一段，流向是由西南向東北，因此古人習慣稱今皖北一帶爲江西，而稱皖南、蘇南一帶爲江東。

⑤ 亡——潛逃。

⑥ 眴（ㄕㄨㄣˋ）——使眼色。

⑦ 印綬——即指印。綬是繫在印紐上的絲繩。

⑧ 慴（ㄓㄜˊ）伏——嚇得趴在地上不敢動。慴：恐懼失氣的樣子。

⑨ 下縣——指會稽郡的所屬各縣。

一　項羽本紀

一一

⑩得精兵八千人——凌稚隆曰：「此伏八千人案，爲後『以八千人渡江』，及與亭長言『江東子弟八千人』張本。」《史記詘林》

校尉、候——皆軍官名。古代軍制，將軍軍營下分部，部設校尉；部下分曲，曲設軍候。

⑪部署——分派、任命。

司馬——軍中主管司法的官吏。

⑫伏——同「服」。

⑬裨（ㄆ）將——猶言「副將」、「偏將」。裨：副也，助也。

⑭徇——巡行下令，使之從己。

⑮於是——猶言「當是時」。

廣陵——秦縣名，縣治即今江蘇省揚州市。

⑯矯陳王命——詐稱是傳達陳涉的命令。矯：假託，詐稱。

⑰拜——封任。

上柱國——戰國時楚官名，位同丞相。但後世多用爲榮譽爵位，而無實權。

⑱東陽——秦縣名，縣治在今安徽省天長西北。

⑲令史——縣令手下的小吏。《集解》引《漢儀注》云：「（縣）令吏曰令史，（縣）丞吏曰丞史。」

⑳異軍蒼頭特起——意謂要建立一支與衆不同的、不屬於任何人管的軍隊。蒼頭：舊注指一軍皆著青巾。按：此說恐非，疑係當時人們對「無敵」、「敢死」之兵的一種習用稱呼。《蘇秦列傳》云：「今聞大王之卒，武士二十萬，蒼頭二十萬，奮擊二十萬，廝徒二十萬。」「蒼頭」、「奮擊」恐皆係勇敢部隊的稱號。

㉑暴——突然。

㉒世所指名——被社會上人人指說。

㉓將非其人不可——恐怕是非他不行。將：推測之辭，意同「恐怕」、「大概」。

㉔黥布——亦名英布，項羽的猛將。後歸劉邦，被封爲淮南王，因「謀反」被殺。《史記》有傳。

蒲將軍——史失其名。《集解》引服虔所謂「英布起於蒲地，因以爲號」者，非。

㉕凡——總共。

㉖下邳——秦縣名，縣治在今江蘇省睢寧西北。

㉗秦嘉已立景駒爲楚王——時陳涉已被章邯打敗，生死不明，故秦嘉另立景駒爲楚王。景駒是戰國時楚國的後代。

㉘彭城——即今江蘇省徐州市。

大名——指稱帝稱王。《陳涉世家》云：「壯士不死即已，死即舉大名耳。」「大名」亦指稱王。

一 項羽本紀

一三

㉙ 倍——同「背」，背叛。

㉚ 胡陵——秦縣名，在今山東省魚臺東南。

㉛ 梁地——指今河南省東部一帶地區。戰國時這一帶地區屬於魏國，因魏國建都大梁，所以也稱魏國為梁國，稱魏地為梁地。

㉜ 章邯——秦朝將領。

㉝ 栗——秦縣名，縣治在今河南省夏邑。

㉞ 薛——秦縣名，在今山東省滕縣東南。

㉟ 襄城——秦縣名，即今河南省襄城縣。

㉟ 已拔，皆阬之——拔：攻破城池。阬：活埋。凌稚隆曰：「羽初出，即以所拔者阬，太史公首次此，見羽之不足為也。」

㊱ 沛——秦縣名，故城在今江蘇省沛縣東。

㊲ 居鄛——秦縣名，縣治在今安徽省桐城南。

㊳ 懷王入秦不反——楚懷王，名熊槐，在位三十年（前三二八～二九九）。秦昭王詐設武關之會，邀懷王結盟。懷王至，昭王以兵拘之，向懷王要求割地，懷王不允，遂被幽禁，客死於秦。事見《楚世家》。

㊴ 南公——猶言「南方老人」，姓字不詳。《漢書·藝文志》有「南公十三篇」，屬陰陽家。

楚雖三戶，亡秦必楚——言楚人與秦不兩立之決心也。瀧川曰：「『三戶者，言其少耳，乃虛設之

辭。」此言誠是。舊注有解「三戶」爲地名者，其言悖謬，今不取。

㊵ 蠭午——猶言「蜂擁而起」。午：縱橫交錯。

㊶ 楚懷王孫心——客死於秦國的楚懷王的孫子，名心。

㊷ 從民所望也——其祖謚爲懷王，其孫又稱懷王，於理不當，然懷王死於秦，楚人至今憐而懷之，故稱其孫仍爲懷王，以從民望。王鳴盛曰：「六國之亡久矣，起兵誅暴秦，何必立楚後？制人者變爲制於人。范增謬計，既誤項氏，亦誤懷王。」管同曰：「『懷王入關不反，楚人憐之。』憐之者，特以憤秦之欺，而咎其君拒屈平之諫言，聽子蘭之佞說，輕其身以投虎口也，非有故主之思，遺民之痛，而增之勸立其後何哉？且夫楚固列國，非天下之共主，項氏欲亡秦而取其天下，則立楚之後僅足以收其故族之心，鼓其遺民之痛，而所謂燕、韓、趙、宋、衞、中山之邦者於楚何憐？夫豈可得悉動耶？增之爲謀於是乎悖矣。」（高步瀛《史記舉要》引）

㊸ 盱台——同「盱眙（ㄒㄩ ㄧˊ）」，秦縣名，縣治在今江蘇省盱眙東北。

㊹ 亢父（ㄍㄤ ㄈㄨˇ）——秦縣名，在今山東省濟寧市南。

㊺ 田榮——戰國時齊國諸侯的後裔，在反秦鬥爭中，與其從兄田儋等一同起事，先後在齊地稱王。事見《田儋列傳》。

司馬龍且（ㄐㄩ）——龍且是楚懷王的將領，時爲司馬官。

東阿——秦縣名，即今山東省陽穀縣東北之阿城鎮。按：據《田儋列傳》云，當時齊王田儋被章邯破殺，田榮收拾散卒退保東阿，章邯圍東阿，項梁引兵救之，乃擊走章邯。與此文稍異。

逐其王假——田儋被殺後，田榮又敗守東阿，這時齊人又立了戰國時故齊王田建之弟田假爲王，以田角爲相，田間爲將。田榮出東阿之圍後，引兵回齊，驅逐了田假，另立了田儋之子田市爲王。自爲齊相。

46 逐其王假——（見上）

47 居趙不敢歸——時田間正往趙國求救，而國內田假被逐，遂留趙不敢返齊。

48 數使使趣齊兵——多次派人來催促國出兵，一道擊秦。趣：同「促」，催促。

49 與國——友好同盟之國。《集解》曰：「相與交善爲與國。與，黨與也。」

50 市——做交易。

51 城陽——秦縣名，也作「成陽」，在今山東省鄄城縣境內。

52 濮陽——秦縣名，縣治在今河南省濮陽西南。

53 定陶——秦縣名，縣治在今山東省定陶西北。

54 略地——擴展、占領地盤。

雖丘——秦縣名，即今河南省杞縣。

⑤⑤ 李由——秦丞相李斯之子，時為三川郡的郡守。

⑤⑥ 外黃——秦縣名，縣治在今河南省民權西北。

⑤⑦ 比——及，等到。

⑤⑧ 今卒少惰矣——少：同「稍」。惰：鬆懈，渙散。吳見思曰：「本言將驕，諱而言卒，辭令之妙。」《史記論文》

⑤⑨ 高陵君顯——高陵君，名顯，姓氏不詳。高陵君是稱號。

⑥⑩ 論——認為，判斷。

⑥⑪ 去外黃攻陳留——離開外黃，轉攻陳留。陳留：秦縣名，縣治在今河南省開封市東南。

⑥⑫ 今項梁軍破——董份曰：「項羽不宜自稱季父之名，沛公於羽前亦必不名其季父，『項梁』字誤也。」《史記評林》梁玉繩曰：「《高紀》、《項羽紀》曰『懷王者吾家項梁所立』，與此同誤。」（《史記志疑》）陳仁錫曰：「『項梁』當作『武信君』。」（《史記志疑》）

⑥⑬ 乃與呂臣軍俱引兵而東——按：句中「軍」字疑為衍文，或「臣」字應作「將」，《高祖紀》作「呂將軍」。呂臣：原為陳涉侍從，陳涉兵敗被殺後，呂臣收合殘部，又曾一度攻克陳郡。後歸項梁。事見《陳涉世家》。

⑥⑭ 碭（ㄉㄤ）——秦縣名，縣治在今河南省夏邑東。

⑥⑤陳餘爲將——梁玉繩曰：「『陳餘爲將』四字，因下文而衍。」

⑥⑥鉅鹿——秦縣名，縣治在今河北省平鄉西南。當時亦爲鉅鹿郡的郡治所在地。

⑥⑦甬道——兩側築有牆壁的通道，爲禦防敵人劫擊抄掠也。

⑥⑧河北之軍——岡白駒曰：「當時有此成語。」按：當時義軍以楚、齊、趙三地者爲勁旅，亦爲各地所盛傳，今楚、齊皆破，獨存趙軍，故敵我雙方皆注目之。

⑥⑨幷項羽、呂臣軍自將之——按：由此可見懷王非一般徒擁虛名之傀儡，而是確有一定的才氣和實力；由此亦可認識異日項羽殺害懷王的後果非同一般。項羽與懷王的怨隙自此奪軍始。

⑦⑩司徒——掌管教化的官。

⑦①令尹——戰國時楚官名，位同丞相。

⑦②碭郡長——即碭郡郡守。

⑦③卿子冠軍——卿子是當時對對男人的敬稱，冠軍猶言「最高統帥」。

⑦④安陽——古邑名，在今山東省曹縣東北。

⑦⑤搏牛之蝱不可以破蟣蝨——師古曰：「以手擊牛之背，可以殺其上蝱，而不能破其內蝨，喻方欲滅秦，不可與章邯即戰也。」（《漢書注》）《索隱》曰：「言蝱之搏牛，本不擬破其上之蟣蝨，以言志在大不在小。」二說皆可通。

一八

⑯ 罷──同「疲」。

⑰ 承其敝──趁其疲弊之機而擊之。

⑱ 鼓行而西──猶言「長驅西下」。鼓行：胡三省曰：「擊鼓而行，堂堂之陣也。」（《通鑑注》）言其
公行無忌之狀。

⑲ 舉──拔取，攻克。

⑳ 很如羊──《金樓子‧立言》引卞彬《禽獸決錄》云：「羊淫而很，豬卑而嬖。」《說文》：「很，
不聽從也。」按：很者，猶今之所謂「執拗」，不聽招呼。與下文「彊不可使」相應。

㉑ 遣其子宋襄相齊──屠隆曰：「楚不殺田假，齊不發兵助楚，兩國固有隙者，義何遣子相之？此羽
斬義聲其罪曰『與齊謀反』者也。」（《史記評林》）徐孚遠曰：「田榮與項梁有隙，梁死楚弱，宋義欲結
援於齊，以子相之。」（《史記測義》）

㉒ 無鹽──秦縣名，縣治在今山東省東平東南。

㉓ 戮力──合力，並力。

㉔ 見糧──現時等用的糧食。見：同「現」。

㉕ 因趙食──就趙地取糧而食。

㉖ 新造之趙──新建的趙國。反秦義軍起後，首先取趙地而稱王的是武臣。後武臣被叛將李良所殺，

於是陳餘、張耳等乃另立戰國時趙國的後代趙歇爲王，所以稱之曰「新造」。

⑧ 恤憐──體憐。

⑧ 社稷之臣──與國家同生死、共憂戚的大臣。社稷：指社稷壇，古代帝王祭祀土神和穀神的地方，後世遂常以「社稷」代指國家。

⑧ 朝──參見。趙翼曰：「古時凡詣人曰朝，《呂覽》『堯朝許由於沛澤之中』是也；秦、漢時僚屬謁長官亦曰朝，《史記》『項羽晨朝上將軍』是也。」（《陔餘叢考》）

⑨ 枝梧──抗拒。

⑨ 假上將軍──代理上將軍。假：權攝，代理。

⑨ 及之齊──追到齊國，追上了。

⑨ 因使──因其請求而使爲之也。懷王無可奈何，而與項羽的矛盾又進一步發展。

⑨ 當陽君──即黥布。

⑨ 渡河──此處指渡漳河。

⑨ 少利──謂稍許有些勝利。《黥布列傳》云：「項籍使布先渡河擊秦，布數有利。」

⑨ 皆沉船，破釜甑，燒廬舍──太公《六韜·必出》云：「先燔吾輜重，燒吾糧食。」《太平御覽》引太公《六韜》云：「武王伐殷，乘舟濟河，兵車出，壞船於河中。所過津梁，皆悉燒之。」項羽所爲，

二〇

亦古兵法所示也。釜（ㄈㄨ）：鍋。甑（ㄗㄥ）：蒸飯的瓦罐之類。

98 大破之——中井曰：「是謂章邯軍也，非王離。」（《史記會注考證》引）按：中井說是。圍鉅鹿者，王離也；護甬道以支持鉅鹿之圍者，乃章邯也。《張耳陳餘列傳》亦云：「項羽悉引兵渡河，遂破章邯。章邯引兵解，諸侯軍乃敢擊圍鉅鹿秦軍，遂虜王離。」而此文竟似章邯迄未參戰者，史公行文有毛病。

99 入轅門——《集解》引張晏曰：「軍行以車為陳（古陣字），轅相向為門，故曰轅門。」後世即用為營門之義。瀧川曰：「毛本重『諸侯將』三字。」按：「入轅門」上重出「諸侯將」三字為是，蓋非此不能統一這段文字的風格，亦非此不足以見當時之氣勢。說可參見下注。

100 莫敢仰視——劉辰翁曰：「敍鉅鹿之戰，踴躍振動，極羽本生。」陳仁錫曰：「疊用三『無不』字，有精神。《漢書》去其二，遂乏氣魄。」（皆見《史記評林》）茅坤曰：「項羽最得意之戰，太史公最得意之文。」錢鍾書曰：「數語有如火如荼之觀。」（《管錐編》）凌約言曰：「羽殺會稽守，則一府慴伏，『莫敢起』；羽殺宋義，諸將皆慴伏，『莫敢枝梧』；羽救鉅鹿，諸侯『莫敢縱兵』；已破秦軍，諸侯膝行而前，『莫敢仰視』。勢愈張而人愈懼，下四『莫敢』字，而羽當時勇猛可想見也。」（《史記評林》）

101 棘原——地名，當在今河北省平鄉南。

102 讓——責備。

103 長史欣——即司馬欣，前為櫟陽獄掾者。長史：大將軍或丞相等手下的屬官，如今之「祕書長」、

「辦公室主任」之類。長史者，諸吏之長也。

請事——請求對有關事情的指示。

⑩咸陽——秦朝都城，在今陝西省咸陽市東北。

⑩司馬門——宮庭的外門，以其有兵士護守，故云。司馬：舊爲武官名。

⑩趙高——秦宦官，始皇死後，與李斯合謀殺死公子扶蘇，立胡亥爲帝。後又殺死李斯，自己爲相。

事見《始皇本紀》。

⑩出故道——由故道行走。

⑩孰計之——好好地考慮這件事。孰：同「熟」。

⑩白起爲秦將六句——白起：戰國時秦國名將，昭王時人。曾率兵攻克了楚國的郢都，逼得楚國東遷於陳郡。又率兵破趙，殺趙括，坑趙卒四十萬人。後被秦相范睢傾陷而死。事見《白起王翦列傳》。郢（一ㄥˇ）：這裏即指鄢，在今湖北省宜城東南。當時爲楚國國都。楚曾幾次遷都，遷到哪裏就稱那裏爲鄢。馬服：原指趙奢，趙惠文王時的將領，被封爲馬服君。這裏是指趙奢的兒子趙括。趙括兵敗事見《廉頗藺相如列傳》。

⑩蒙恬爲秦將四句——蒙恬：秦朝名將，於滅齊中建有大功。後又北逐匈奴，開拓了今內蒙古河套一帶地區。始皇死後，被秦二世殺害於陽周。事見《蒙恬列傳》。戎人：即指匈奴。榆中：古地區名，即

史記選注

二二一

今陝西北部以及內蒙古河套一帶地區。陽周：秦縣名，縣治在今陝西省子長北。

⑪素諛——一貫地（在皇帝面前）諂媚奉承。

⑫多內郤——在朝廷裏有許多仇人。郤，矛盾，隔閡。

⑬還兵——回師西向。

從——同「縱」，合縱，聯合。

⑭身伏鈇質——指被殺。鈇：鍘刀。質：砧板。

⑮候始成——軍候名成者。軍候是校尉屬下的軍官名，約當於今之團、營長。

⑯三戶——即三戶津，漳水上的渡口名，在今河北省磁縣西南。

⑰軍漳南——中井曰：「前稱羽『軍漳南』，此遣軍『渡三戶』，則往在漳北也。此『漳南』當作『漳北』。」按：《漢書》亦作「漳南」，同誤。

⑱汙水——源出河北省武安縣西太行山，東南流向，在臨漳西注入漳水。

⑲期——約定。

洹（ㄏㄨㄢˊ）水——即今河南省安陽市北的安陽河。

殷虛——殷朝故都的廢墟，在今安陽市西小屯村。

⑳立章邯爲雍王，置楚軍中——茅坤曰：「置邯楚軍中，此羽之狐疑不足以定天下處。」按：此雖

封邯雍王，而實奪其兵也；司馬欣與其有故，則由長史而立以爲上將軍，於此足見項羽之用人態度。雍……

秦縣名，縣治在今陝西省鳳翔南。

㉑新安——古邑名，在今河南省澠池東。

㉒異時——昔日，指秦朝統治時期。

繇使屯戍——指被徵調服徭役或屯守邊地。

秦中——漢時人們對關中地區的習慣稱呼。

㉓無狀——不禮貌，不像樣子。

㉔輕——隨意地。

㉕都尉翳——即董翳。都尉：這裏是軍職名，其地位略低於將軍。

㉖阬秦卒二十餘萬人新安城南——胡寅曰：「莫強於人心，而可以仁結，可以誠感，可以德化，可以義動也。莫柔於人心，而不可以威劫，不可以術詐，不可以法持，不可以力奪也。項籍生於戰國，習見白起坑趙卒，效而爲之，惟殺是務。二十萬人不服，羽得而坑之；諸侯王不服，四面而起，羽且奈何哉！」（《讀史管見》）

行略定秦地①，函谷關有兵守關②，不得入；又聞沛公已破咸陽，項羽大怒，

使當陽君等擊關。項羽遂入，至于戲西③。沛公軍霸上④，未得與項羽相見。沛公

左司馬曹無傷使人言於項羽曰⑤：「沛公欲王關中，使子嬰為相⑥，珍寶盡有之。」

項羽大怒，曰：「旦日饗士卒⑦，為擊破沛公軍！」當是時，項羽兵四十萬，在新

豐鴻門⑧；沛公兵十萬，在霸上⑦。范增說項羽曰：「沛公居山東時⑨，貪於財貨，

好美姬；今入關，財物無所取，婦女無所幸，此其志不在小。吾令人望其氣⑩，皆

為龍虎，成五采，此天子氣也，急擊勿失。」

楚左尹項伯者⑪，項羽季父也，素善留侯張良。張良是時從沛公。項伯乃夜馳

之沛公軍，私見張良，具告以事，欲呼張良與俱去，曰：「毋從俱死也⑫。」張良

曰：「臣為韓王送沛公⑬，沛公今事有急，亡去不義，不可不語。」良乃入，具告

沛公。沛公大驚，曰：「為之奈何？」張良曰：「誰為大王為此計者？」曰：「鯫

生說我曰⑭：『距關，毋內諸侯⑮，秦地可盡王也。』故聽之。」良曰：「料大王

士卒足以當項王乎⑯？」沛公默然⑰，曰：「固不如也，且為之奈何？」張良曰：

「請往謂項伯，言沛公不敢背項王也。」沛公曰：「君安與項伯有故？」張良曰：

「秦時與臣游，項伯殺人，臣活之。今事有急，故幸來告良。」沛公曰：「孰與

君少長？」良曰：「長於臣。」沛公曰：「君為我呼入，吾得兄事之。」張良出，

要項伯。項伯即入見沛公。沛公奉卮酒為壽⑱，約為婚姻⑲，曰：「吾入關，秋豪

不敢有所近⑳，籍吏民㉑，封府庫，而待將軍。所以遣將軍守關者，備他盜之出入與

非常也㉒。日夜望將軍至，豈敢反乎！願伯具言臣之不敢倍德也。」項伯許諾。謂

沛公曰：「旦日不可不蚤自來謝項王㉓。」沛公曰：「諾。」於是項伯復夜去，至

軍中，具以沛公言報項王。因言曰：「沛公不先破關中，公豈敢入乎？今人有大

功而擊之，不義也，不如因善遇之。」項王許諾㉔。

沛公旦日從百餘騎來見項王，至鴻門，謝曰：「臣與將軍戮力而攻秦，將軍

戰河北，臣戰河南，然不自意能先入關破秦，得復見將軍於此。今者有小人之言，

令將軍與臣有郤㉕。」項王曰：「此沛公左司馬曹無傷言之，不然，籍何以至此。」

項王即日因留沛公與飲。項王、項伯東嚮坐㉖；亞父南嚮坐㉗──亞父者，范增也；

沛公北嚮坐；張良西嚮侍。范增數目項王，舉所佩玉玦以示之者三㉘，項王默然不

應。范增起，出召項莊㉙，謂曰：「君王為人不忍㉚，若入前為壽㉛，壽畢，請以

劍舞，因擊沛公於坐，殺之。不者，若屬皆且為所虜。」莊則入為壽，壽畢，曰：

「君王與沛公飲，軍中無以為樂，請以劍舞。」項王曰：「諾。」項莊拔劍起舞，

項伯亦拔劍起舞，常以身翼蔽沛公，莊不得擊。於是張良至軍門，見樊噲㉜。樊噲

曰：「今日之事何如㉝？」良曰：「甚急。今者項莊拔劍舞，其意常在沛公也。」

噲曰：「此迫矣，臣請入，與之同命㉞。」噲即帶劍擁盾入軍門㉟。交戟之衛士欲止不內㊱，樊噲側其盾以撞，衛士仆地，噲遂入。披帷西嚮立㊲，瞋目視項王㊳，頭髮上指，目眥盡裂㊴。項王按劍而跽曰㊵：「客何為者？」張良曰：「沛公之參乘樊噲者也㊶。」項王曰：「壯士！賜之卮酒㊷。」則與斗卮酒㊸。樊噲拜謝，起，立而飲之。項王曰：「賜之彘肩！」則與一生彘肩㊹。樊噲覆其盾於地，加彘肩上，拔劍切而啗之㊺。項王曰：「壯士！能復飲乎？」樊噲曰：「臣死且不避，卮酒安足辭！夫秦王有虎狼之心，殺人如不能舉㊻，刑人如恐不勝，天下皆叛之。懷王與諸將約曰：『先破秦入咸陽者王之。』今沛公先破秦入咸陽，豪毛不敢有所近，勞苦封閉宮室，還軍霸上，以待大王來。故遣將守關者，備他盜出入與非常也。勞苦而功高如此，未有封侯之賞；而聽細說㊼，欲誅有功之人，此亡秦之續耳，竊為大王不取也。」項王未有以應㊽，曰：「坐。」樊噲從良坐。坐須臾，沛公起如廁，因招樊噲出。

沛公已出，項王使都尉陳平召沛公㊾。沛公曰：「今者出，未辭也，為之奈何？」樊噲曰：「大行不顧細謹㊿，大禮不辭小讓。如今人方為刀俎○50，我為魚肉，何辭

為?」於是遂去。乃令張良留謝。良問曰：「大王來何操？」曰：「我持白璧一

雙，欲獻項王；玉斗一雙51，欲與亞父，會其怒，不敢獻。公為我獻之。」張良曰：

「謹諾。」當是時，項王軍在鴻門下，沛公軍在霸上，相去四十里。沛公則置車

騎52，脫身獨騎，與樊噲、夏侯嬰、靳彊、紀信等四人持劍盾步走，從酈山下53，

道芷陽間行54。沛公謂張良曰：「從此道至吾軍，不過二十里耳，度我至軍中，公

乃入。」沛公已去，間至軍中，張良入謝，曰：「沛公不勝桮杓55，不能辭。謹使

臣良奉白璧一雙，再拜獻大王足下；玉斗一雙，再拜奉大將軍足下。」項王曰：

「沛公安在？」良曰：「聞大王有意督過之56，脫身獨去，已至軍矣。」項王則受

璧，置之坐上。亞父受玉斗，置之地，拔劍撞而破之，曰：「唉！豎子不足與謀

57。奪項王天下者，必沛公也，吾屬今為之虜矣。」沛公至軍58，立誅殺曹無傷。

居數日，項羽引兵西屠咸陽，殺秦降王子嬰。燒秦宮室，火三月不滅；收其

貨寶婦女而東59。人或說項王曰：「關中阻山河四塞60，地肥饒，可都以霸。」項

王見秦宮室皆以燒殘破61，又心懷思欲東歸，曰：「富貴不歸故鄉，如衣繡夜行，

誰知之者！」說者曰：「人言楚人沐猴而冠耳62，果然！」項王聞之，烹說者。

項王使人致命懷王63。懷王曰：「如約64。」乃尊懷王為義帝65。項王欲自王，

先王諸將相。謂曰：「天下初發難時，假立諸侯後以伐秦⑥。然身被堅執銳首事，

暴露於野三年，滅秦定天下者，皆將相諸君與籍之力也。義帝雖無功，故當分其

地而王之⑥。」諸將皆曰：「善。」乃分天下，立諸將為侯王。項王、范增疑沛公

之有天下⑥，業已講解，又惡負約，恐諸侯叛之，乃陰謀曰：「巴、蜀道險⑥，秦

之遷人皆居蜀⑩。」乃曰：「巴、蜀亦關中地也⑪。」故立沛公為漢王，王巴、蜀、

漢中⑫，都南鄭。而三分關中，王秦降將以距塞漢王。項王乃立章邯為雍王，王咸

陽以西，都廢丘⑬。長史欣者，故為櫟陽獄掾，嘗有德於項梁；都尉董翳者，本勸

章邯降楚。故立司馬欣為塞王，王咸陽以東至河，都櫟陽；立董翳為翟王，王上

郡⑭，都高奴⑮。徙魏王豹為西魏王，王河東⑯，都平陽⑰。瑕丘申陽者⑱，張耳嬖

臣也⑲，先下河南⑳，迎楚河上，故立申陽為河南王，都雒陽。韓王成因故都，都

陽翟㉑。趙將司馬卬定河內㉒，數有功，故立卬為殷王，王河內，都朝歌㉓。徙趙

王歇為代王。趙相張耳素賢，又從入關，故立耳為常山王，王趙地，都襄國㉔。當

陽君黥布為楚將，常冠軍，故立布為九江王，都六㉕。鄱君吳芮率百越佐諸侯㉖，

又從入關，故立芮為衡山王，都邾㉗。義帝柱國共敖將兵擊南郡㉘，功多，因立敖

為臨江王，都江陵。徙燕王韓廣為遼東王。燕將臧荼從楚救趙，因從入關，故立

徙為燕王，都薊⑧。徙齊王田市為膠東王。齊將田都從共救趙，因從入關，故立都為齊王，都臨菑⑨。故秦所滅齊王建孫田安，項羽方渡河救趙，田安下濟北數城，引其兵降項羽，故立安為濟北王，都博陽⑨。田榮者，數負項梁，又不肯將兵從楚擊秦，以故不封。成安君陳餘弃將印去，不從入關，然素聞其賢，有功於趙，聞其在南皮⑨，故因環封三縣。番君將梅鋗功多⑨，故封十萬戶侯。項王自立為西楚霸王⑨，王九郡⑨，都彭城。

（以上為第三段，寫項羽入關，並分封諸侯王的全過程。這是項羽一生事業的轉折點。以前是諸侯反秦，以後則是爭奪帝位的楚漢戰爭了。項羽政治思想的落後，及其一系列政策措施的悖謬至此全部暴露。）

【注釋】

① 行——前進。

② 函谷關——在今河南省靈寶東北，是東方入秦的要道。

③ 戲西——戲水之西。戲水源出驪山，流過今陝西省臨潼東，注入渭水。

④ 霸上——即霸水之西的白鹿原，在今陝西省西安市東南。

史記選注

三〇

⑤左司馬——主管軍中法紀政務的官，當時可能設為左右二人。

⑥使子嬰為相——子嬰：有說是二世之兄，有說是二世之姪，有說是二世的堂兄弟。二世三年（前二〇七）八月，趙高殺掉了胡亥，另立子嬰為三世。子嬰與其二子合力殺掉了趙高，滅其族。為帝四十六日，劉邦入關，子嬰遂降。按：劉邦「欲王關中，使子嬰為相」，此事他處不見，或許劉邦等當時果有此意。誠若此，則穩定關中更易為力。

⑦旦日——猶言「明日」。

饗（丁一ㄤ）——犒勞。

⑧新豐——漢縣名，秦時原名酈邑，在今陝西省臨潼東。

鴻門——在新豐東，今名項王營。

⑨山東——崤山以東，泛指當時的六國之地。

⑩望其氣——古時的一種迷信活動，說是觀測雲氣可以得知人事的禍福。

⑪左尹——職同左相。楚稱丞相為令尹。

項伯——名纏，因屢助劉邦有功，後被劉邦封為射陽侯，賜姓劉。

⑫毋從俱死也——不要跟著他一起被殺。王念孫曰：「『從俱死』當作『徒俱死』。」（《讀書雜志》）

徒：白白地。按：二者皆可，似不必另生枝節。

一　項羽本紀

三一

⑬爲韓王送沛公——張良是韓國的舊貴族，反秦義軍起後，項梁立韓成爲韓王，張良爲韓國司徒。劉邦率軍西下時，韓成留守陽翟（今河南禹縣），張良隨劉邦入關。送：從也。

⑭鯫（ㄗㄡ）生——猶言「一個無知的小人」。鯫：雜小魚也。有曰，鯫：姓也。鯫生，一個姓鯫的人。

⑮距關，毋內諸侯——擋住函谷關，不要讓諸侯軍進來。距：同「拒」。內：同「納」。

⑯料大王士卒足以當項王乎——當：敵。王維禎曰：「張良反間沛公，是其素所長。」《史記評林》

⑰沛公默然四句——按：於此見劉邦內心寧知不足以敵項羽，而口中又不願明顯示弱的惱怒煩躁之情。《淮陰侯列傳》：「（韓信）曰：『大王自料勇悍仁彊孰與項王？』漢王默然良久，曰：『不如也。』」情景與此相同。「固不如也，且爲之奈何」，猶言「當然是不如啦，你就先說咱對他怎麼辦吧！」

⑱奉卮酒爲壽——舉杯敬酒，祝其健康長壽。卮（ㄓ）：酒杯。壽：祝福長壽。

⑲約爲婚姻——約做兒女親家。

⑳秋豪——秋天動物身上新長出的茸毛，用以比喻事物的極端微末細小。豪：同「毫」。

㉑籍吏民——登記所有人口。籍：登記。

㉒非常——意外的變故。

㉓蚤——同「早」。

㉔項王許諾——梁玉繩曰：「項伯之招子房，非奉羽之命也，何以言『報』？且私良會沛，伯負漏師之重罪，尙能告羽乎，使羽詰曰：『公安與沛公語？』則伯將奚對？史果可盡信哉？」（《史記志疑》）

㉕令將軍與臣有郤——吳見思曰：「一件驚天動地事，數語說得雪淡，若無意於此者，故項羽死心塌地。辭令之妙。」楊愼曰：「將飛者翼伏，將奮者足局，將噬者爪縮，將文者且樸，夫惟鴻門之不爭，故垓下莫能與之爭。」按：劉邦生性好大言，好侮人，今說話用此等腔口，蓋一生中僅此一次。

㉖東嚮坐——中井曰：「堂上之位，對堂下者，南嚮爲貴，不對堂下者，唯東嚮爲尊。」（《史記會注考證》引）

㉗亞父——項羽對范增的敬稱，言對其侍奉的禮數僅次於父親。

㉘玉玦——有缺口的玉環。玦與「決」諧音，范增舉玦示項羽，是爲了讓他下決心殺劉邦。

㉙項莊——項羽的堂兄弟。

㉚君王爲人不忍——按：《淮陰侯列傳》云：「項王見人恭敬慈愛，言語嘔嘔，人有疾病，泣涕分飮食」，《高祖本紀》云：「項羽仁而敬人」，皆可與此處相發明。知項羽性格除粗豪暴戾外，尙有如此慈厚的一面。

㉛若——爾，你。下文「若屬」，猶言「爾等」。

㉜樊噲——沛人，呂后的妹夫，劉邦的開國功臣。《史記》有傳。

㉝今日之事何如——吳見思曰：「噲先問，妙，寫得顯望急切。」

㉞與之同命——與項羽等拼命。同命：幷命，拼命。一說，指與劉邦同生死。

㉟擁盾——持盾於身前。擁：前持。

㊱交戟之衛士——言衛士交戟，以阻其入也。

㊲披帷——打開門簾。披：反掌擊。

㊳瞋目——瞪著眼睛。瞋（ㄔㄣ）：怒也。

㊴目眥（ㄗˋ）——眼角。

㊵跽（ㄐㄧˋ）——跪起。古人席地而坐，其姿勢是兩膝著地，臀部壓在小腿上。如果臀部離開小腿，身子挺直，這就叫做長跪，也就是跽。按劍而跽是一種準備行動的警戒姿勢。

㊶參乘——《左傳》中稱爲「右」，是與君主同車，站在君主右側充當警衛的人。

㊷斗卮——大酒杯。李笠曰：「《漢書·樊噲傳》『與』下無『斗』字，『斗』蓋衍字，上云『賜之卮酒』，下云『卮酒安足辭』，此非泛言可知。」《史記訂補》

㊸與一生彘肩——彘（ㄓˋ）肩：豬腿。梁玉繩曰：「『生』字疑誤，彘肩不可生食；且此物非進自庖人，即撤自席上，何以生耶？」按：前云「斗卮酒」，後云「生彘肩」，正史公爲突出勇士性格所增飾，不得隨意刪削。

㊹ 咭（ㄅㄢ）——吃。

㊺ 殺人如不能舉二句——如不能舉：猶言「就像只恐不能勝任似的。」舉：克，完成。如恐不勝：猶言「就像只怕不能完成任務似的。」《齊世家》有云：「賦斂如弗得，刑罰恐弗勝。」與此相同，皆謂極力而為猶恐不夠。

㊻ 細說——小人的讒言。

㊼ 項王未有以應——凌約言曰：「以伯言先入，而噲適投之也。」

㊽ 陳平——現時屬項羽，後歸劉邦，事跡詳見《陳丞相世家》。

㊾ 大行不顧細謹二句——其意皆謂辦大事的人不必太顧忌小節。細謹：小的謹慎。不辭：不拒絕、不害怕。小讓：小的指責。《李斯列傳》：「大行不小謹，盛德不辭讓。」《酈生陸賈列傳》云：「舉大事不細謹，盛德不辭讓。」蓋當時為人所習用。

㊿ 俎（ㄗㄨ）——切東西用的砧板。

51 玉斗——玉製酒器。

52 置車騎——拋下來時所帶的車騎不管。置：拋棄，留下。

53 酈山——在今陝西省臨潼縣東南。

54 道芷陽間行——經由芷陽抄小路而走。芷陽：在今西安市東北。間（ㄐㄧㄢ）行：投空隙而行。

一 項羽本紀

三五

⑤不勝桮杓——猶言「喝得過多，已經受不了啦」。桮、杓：都是酒器。

⑤督過——責備，怪罪。過：用如動詞，責其過失。

⑤豎子不足與謀——瀧川曰：「豎子，斥項莊輩，而暗譏羽也。若以爲直斥項羽，則下文『項王』二字不可解。」

⑤沛公至軍——吳裕垂曰：「惟步行出鴻門，故羽不及覺。其得疾行至軍者，豈沛公來時，良於酈山道中預伏精兵良駿以爲脫身之計歟？而沛公、良、噲三人甫出，羽固使陳平出召矣，而卒得脫歸者，抑沛公此時已有私交於平歟？」《史案》按：鴻門之會破綻極多，《史記》各篇所載亦有出入。可做故事看，難當信史讀。丘瀠詩云：「公莫舞，公莫舞，不必區區聽亞父。霸王百行掃地空，不殺一端差可取。天命由來歸有德，不在沛公生與死。」《公莫舞》鄭燮詩云：「新安何苦坑秦卒，霸上焉能殺漢王。」《項羽》現代歷史家范文瀾寫《通史簡編》竟隻字不提鴻門宴事，蓋皆窺破其好奇誇大之不足以信史取也。若其文學之美，自不待言。

⑤收其貨寶婦女而東——瀧川曰：「項羽楚人，既失其祖，又失其季父，怨秦入骨。其入咸陽，猶伍子胥入郢殺王屠民燒宮殿以快其心者，謂之無深謀遠慮可也，謂之殘虐非道者，未解重瞳子心事。又，此時沛公年已五十，思慮既熟，項羽年二十加六，血氣方剛。彼接物周匝縝密，不敢妄動；此當事真摯勇決，任意徑行；是二人成敗之所以分也。」

⑥阻山河四塞——以山河爲險阻，四面都有關塞屏障。《集解》引徐廣曰：「東函谷，南武關，西散關，北蕭關。」

⑥以——同「已」。

⑥沐猴——獼猴。沐猴而冠，言其縱使戴上人帽子，也始終辦不成人事。

⑥致命——稟命，請示。

⑥如約——按照原來的約定辦，即「先入關者王之」。趙翼曰：「（懷王）非碌碌不足數者，因項梁敗於定陶，即並項羽呂臣軍自將之；因宋義識項梁之將敗，即拜爲上將軍，因項羽殘暴，即令漢高扶義而西，；及漢高入關，羽以強兵繼至，心仍守先入關者王之之舊約，而略不瞻徇，是其智略信義，亦有足稱者，非劉聖公輩所可及也。」（《陔餘叢考》）

⑥義帝——謝肇淛曰：「今謂假父曰義父，假子曰義子義女，故項羽尊懷王爲義帝，猶假帝也。」（《文海披沙》）

⑥假立——姑且設立。指臨時設立一些「徒有虛名的傀儡人物。

⑥諸侯後——六國諸侯的後代，如韓成、田假、趙歇等。

⑥故——同「固」，本來，誠然。

⑥疑沛公之有天下四句——意謂擔心劉邦會趁機取得天下，但是由於已經講和了，（現在如果還對劉

邦不好，）那就要承擔一個違背條約的罪名，怕讓諸侯們由此背叛自己。疑：疑心，擔心。講解：和解。

惡：討厭，不願意。

⑥巴——秦郡名，轄今四川省東部地區，郡治江州（今重慶市東北）。

蜀——秦郡名，轄今四川省西部地區，郡治成都（今成都市）。

⑦遷人——被遷謫流放的罪人。

⑦巴、蜀亦關中地——自東方而言，巴蜀亦處於函谷關之西，且又自戰國時屬秦，故項羽等可以強辭

日「巴、蜀亦關中地」。

⑦漢中——秦郡名，轄今陝西省秦嶺以南地區，郡治南鄭（今漢中市）。

⑦廢丘——在今陝西省興平東南。

⑦上郡——秦郡名，轄今陝西省北部和所臨近的內蒙部分地區，郡治膚施（今陝西省榆林東南）。

⑦高奴——在今陝西省延安市東北。

⑦河東——秦郡名，轄今山西省西南部地區，郡治安邑（今夏縣西北）。

⑦平陽——在今山西省臨汾西南。

⑦瑕丘申陽——申陽是人名，曾任瑕丘縣（在今山東省兗州東北）令，故稱。

⑦嬖臣——受寵幸的臣僕。

三八

⑧⓪河南——漢郡名，秦時稱三川郡，轄今河南省西部的黃河以南地區。郡治雒陽（今洛陽市東北）。

⑧①陽翟（勹ㄧˊ）——今河南省禹縣。

⑧②河內——楚漢之際的郡名，轄今河南省黃河以北及其所鄰近的山西省東南，和河北省南部地區。郡治懷縣（今河南省武陟西南）。

⑧③朝歌——殷代故都，在今河南省淇縣。

⑧④襄國——在今河北省邢臺西南。

⑧⑤六——在今安徽省六安北。

⑧⑥鄱君吳芮（ㄖㄨㄟˋ）——吳芮曾任鄱縣（今江西省波陽東）令，故稱。

百越——過去居住在今廣東、廣西、福建，以及湖南、江西南部的少數民族，因其種類繁多，故統稱之曰「百越」。

⑧⑦邾——在今湖北省黃岡。

⑧⑧南郡——秦郡名，轄今湖北省西部地區，郡治江陵。

⑧⑨薊（ㄐㄧˋ）——在今北京市西南。

⑨⓪臨菑——同「臨淄」，在今山東省淄博市東北。

⑨①博陽——即今山東省泰安東南的博縣故城。一說，即今山東省博平縣西北的博平鎮。

⑨南皮——即今河北省南皮。

⑨番君——同前「鄱君」。

⑨西楚霸王——舊稱江陵（今湖北省江陵縣）一帶為南楚，吳縣（今江蘇省蘇州市）一帶為東楚，彭城（今徐州市）一帶為西楚。項羽建都彭城，故稱西楚霸王。所謂「霸王」，略同於春秋時期的霸主，即「諸侯盟主」的意思。

⑨九郡——九郡的具體說法不一，大致相當於戰國時的梁國和楚國的部分地區，即今河南省東部、山東省西南部，和所鄰近的安徽、江蘇兩省的大部分地區。

漢之元年四月①，諸侯罷戲下②，各就國③。項王出之國，使人徙義帝，曰：「古之帝者地方千里，必居上游。」乃使使徙義帝長沙郴縣④，趣義帝行，其羣臣稍稍背叛之。乃陰令衡山、臨江王擊殺之江中⑤。韓王成無軍功，項王不使之國，與俱至彭城，廢以為侯，已又殺之。臧荼之國，因逐韓廣之遼東，廣弗聽，荼擊殺廣無終⑥，并王其地。

田榮聞項羽徙齊王市膠東，而立齊將田都為齊王，乃大怒，不肯遣齊王之膠東，因以齊反，迎擊田都。田都走楚。齊王市畏項王，乃亡之膠東就國。田榮怒，

追擊殺之即墨⑦。榮因自立為齊王,而西擊殺濟北王田安,并王三齊⑧。榮與彭越將軍印,令反梁地⑨。陳餘陰使張同、夏說說齊王田榮曰:「項羽為天下宰⑩,不平。今盡王故王於醜地,而王其群臣諸將善地,逐其故主趙王⑪,乃北居代,餘以為不可。聞大王起兵,且不聽不義,願大王資餘兵⑫,請以擊常山⑬,以復趙王,請以國為扞蔽⑭。」齊王許之,因遣兵之趙。陳餘悉發三縣兵,與齊并力擊常山,大破之。張耳走歸漢。陳餘迎故趙王歇於代,反之趙。趙王因立陳餘為代王。

是時,漢還定三秦⑮。項羽聞漢王已并關中,且東⑯,齊、趙叛之,大怒。乃以故令鄭昌為韓王,以距漢。令蕭公角等擊彭越⑰。彭越敗蕭公角等。漢使張良徇韓,乃遺項王書曰:「漢王失職⑱,欲得關中,如約即止,不敢東。」又以齊、梁反書遺項王曰⑲:「齊欲與趙并滅楚。」楚以此故無西意,而北擊齊。徵兵九江王布,布稱疾不往,使將將數千人行,項王由此怨布也⑳。漢之二年冬,項羽遂北至城陽,田榮亦將兵會戰。田榮不勝,走至平原㉑,平原民殺之。遂北燒夷齊城郭室屋,皆阬田榮降卒,係虜其老弱婦女。徇齊至北海㉒,多所殘滅。齊人相聚而叛之。於是田榮弟田橫收齊亡卒得數萬人,反城陽。項王因留,連戰未能下。

春㉓,漢王部五諸侯兵㉔,凡五十六萬人,東伐楚。項王聞之,即令諸將擊齊,

而自以精兵三萬人南從魯出胡陵㉕。四月，漢皆已入彭城，收其貨寶美人，日置酒高會㉖。項王乃西從蕭，晨擊漢軍而東，至彭城，日中，大破漢軍。漢軍皆走，相隨入穀、泗水㉗，殺漢卒十餘萬人。漢卒皆南走山，楚又追擊至靈壁東睢水上㉘。漢軍卻，為楚所擠，多殺，漢卒十餘萬人皆入睢水，睢水為之不流。圍漢王三帀㉙。於是大風從西北而起，折木發屋，揚沙石，窈冥晝晦㉚，逢迎楚軍㉛。楚軍大亂，壞散，而漢王乃得與數十騎遁去。欲過沛，收家室而西。楚亦使人追之沛，取漢王家。家皆亡，不與漢王相見。漢王道逢得孝惠、魯元㉜，乃載行。楚騎追漢王，漢王急，推墮孝惠、魯元車下，滕公常下收載之㉝。如是者三。曰：「雖急不可以驅，奈何棄之？」於是遂得脫。求太公、呂后，不相遇㉞。審食其從太公、呂后間行㉟，求漢王，反遇楚軍。楚軍遂與歸，報項王，項王常置軍中。

是時呂后兄周呂侯為漢將兵居下邑㊱，漢王間往從之，稍稍收其士卒。至滎陽，諸敗軍皆會，蕭何亦發關中老弱未傅悉詣滎陽㊲，復大振。楚起於彭城，常乘勝逐北，與漢戰滎陽南京、索間㊳，漢敗楚，楚以故不能過滎陽而西。

項王之救彭城，追漢王至滎陽，田橫亦得收齊，立田榮子廣為齊王。漢王之敗彭城，諸侯皆復與楚而背漢㊴。漢軍滎陽，築甬道屬之河，以取敖倉粟㊶。漢之

史記選注

四二

三年⑫，項王數侵奪漢甬道，漢王食乏，恐，請和，割滎陽以西為漢。

項王欲聽之。歷陽侯范增曰：「漢易與耳⑬，今釋弗取，後必悔之。」項王乃與范增急圍滎陽。漢王患之，乃用陳平計間項王⑭。項王使者來，為太牢具⑮，舉欲進之。見使者，詳驚愕曰⑯：「吾以為亞父使者，乃反項王使者。」更持去，以惡食食項王使者⑰。使者歸報項王，項王乃疑范增與漢有私，稍奪之權。范增大怒，曰：「天下事大定矣，君王自為之。願賜骸骨歸卒伍⑱。」項王許之。行未至彭城，疽發背而死⑲。

漢將紀信說漢王曰：「事已急矣，請為王誑楚〔為王〕⑳，王可以間出㉑。」於是漢王夜出女子滎陽東門被甲二千人㉒，楚兵四面擊之。紀信乘黃屋車㉓，傅左纛㉔，曰：「城中食盡，漢王降。」楚軍皆呼萬歲㉕。漢王亦與數十騎從城西門出，走成皋㉖。項王見紀信，問：「漢王安在？」信曰：「漢王已出矣。」項王燒殺紀信。

漢王使御史大夫周苛、樅公、魏豹守滎陽㉗。周苛、樅公謀曰：「反國之王，難與守城。」乃共殺魏豹。楚下滎陽城，生得周苛。項王謂周苛曰：「為我將，我以公為上將軍，封三萬戶。」周苛罵曰：「若不趣降漢㉘，漢今虜若，若非漢敵

也。」項王怒，烹周苛，并殺樅公。

漢王之出滎陽，南走宛、葉⑤，得九江王布⑥，行收兵，復入保成皋。漢之四年，項王進兵圍成皋。漢王逃，獨與滕公出成皋北門，渡河走脩武⑥，從張耳、韓信軍⑥。諸將稍稍得出成皋，從漢王。楚遂拔成皋，欲西。漢使兵距之鞏⑥，令其不得西。

是時，彭越渡河擊楚東阿⑥，殺楚將軍薛公。項王乃自東擊彭越。漢王得淮陰侯兵，欲渡河南。鄭忠說漢王⑥，乃止壁河內。使劉賈將兵佐彭越，燒楚積聚。項王東擊破之，走彭越。漢王則引兵渡河，復取成皋，軍廣武⑥，就敖倉食。項王已定東海來西⑥，與漢俱臨廣武而軍⑥，相守數月。

當此時，彭越數反梁地，絕楚糧食，項王患之。為高俎，置太公其上，告漢王曰：「今不急下，吾烹太公。」漢王曰：「吾與項羽俱北面受命懷王⑥，曰『約為兄弟』，吾翁即若翁，必欲烹而翁⑦，則幸分我一桮羹。」項王怒，欲殺之。項伯曰：「天下事未可知，且為天下者不顧家，雖殺之無益，祇益禍耳。」項王從之。

楚、漢久相持未決，丁壯苦軍旅，老弱罷轉漕㉑。項王謂漢王曰：「天下匈匈

數歲者㉒，徒以吾兩人耳，願與漢王挑戰決雌雄，毋徒苦天下之民父子為也。」漢

王笑謝曰：「吾寧鬭智，不能鬭力。」項王令壯士出挑戰，漢有善騎射者樓煩㉓，項

楚挑戰三合㉔，樓煩輒射殺之。項王大怒，乃自被甲持戟挑戰，樓煩欲射之，項王

瞋目叱之，樓煩目不敢視，手不敢發，遂走還入壁，不敢復出㉕。漢王使人間之

㉖，乃項王也。漢王大驚。於是項王乃即漢王相與臨廣武間而語㉗。漢王數之㉘，

項王怒，欲一戰。漢王不聽，項王伏弩射中漢王。漢王傷，走入成皋。

項王聞淮陰侯已舉河北，破齊、【趙】㉙，且欲擊楚，乃使龍且往擊之㉚。淮陰

侯與戰，騎將灌嬰擊之，大破楚軍，殺龍且。韓信因自立為齊王。項王聞龍且軍

破，則恐，使盱台人武涉往說淮陰侯㉛。淮陰侯弗聽。是時，彭越復反，下梁地，

絕楚糧㉜。項王乃謂海春侯大司馬曹咎等曰：「謹守成皋，則漢欲挑戰㉝，慎勿與

戰，毋令得東而已。我十五日必誅彭越，定梁地，復從將軍。」乃東，行擊陳留、

外黃㉞。

外黃不下。數日，已降，項王怒，悉令男子年十五以上詣城東，欲阬之。外

黃令舍人兒年十三㉟，往說項王曰：「彭越彊劫外黃，外黃恐，故且降，待大王。

大王至，又皆阬之，百姓豈有歸心？從此以東，梁地十餘城皆恐，莫肯下矣。」

項王然其言，乃赦外黃當阬者。東至睢陽⑧⑥，聞之皆爭下項王。

漢果數挑楚軍戰，楚軍不出。使人辱之，五、六日，大司馬怒，渡兵汜水⑧⑦。

士卒半渡，漢擊之，大破楚軍，盡得楚國貨賂。大司馬咎、長史〔翳、塞王〕欣

皆自剄汜水上⑧⑧。大司馬咎者，故蘄獄掾，長史欣亦故櫟陽獄吏，兩人嘗有德於項

梁⑧⑨，是以項王信任之。當是時，項王在睢陽，聞海春侯軍敗，則引兵還。漢軍方

圍鍾離眛於滎陽東⑨⑩，項王至，漢軍畏楚，盡走險阻。

是時，漢兵盛食多⑨①，項王兵罷食絕。漢遣陸賈說項王⑨②，請太公，項王弗聽。

漢王復使侯公往說項王，項王乃與漢約，中分天下，割鴻溝以西者為漢⑨③，鴻溝而

東者為楚。項王許之，即歸漢王父母妻子。軍皆呼萬歲。漢王乃封侯公為平國君，

匿弗肯復見⑨④。曰：「此天下辯士，所居傾國⑨⑤，故號為平國君⑨⑥。」項王已約，

乃引兵解而東歸⑨⑦。

漢欲西歸，張良、陳平說曰：「漢有天下太半⑨⑧，而諸侯皆附之。楚兵罷食盡，

此天亡楚之時也。不如因其機而遂取之。今釋弗擊，此所謂『養虎自遺患』也⑨⑨。」

漢王聽之。漢五年，漢王乃追項王至陽夏南⑩⑩，止軍，與淮陰侯韓信、建成侯彭越

期會而擊楚軍。至固陵[101]，而信、越之兵不會。楚擊漢軍，大破之。漢王復入壁，深塹而自守。謂張子房曰：「諸侯不從約，為之奈何？」對曰：「楚兵且破，信、越未有分地，其不至固宜。君王能與共分天下，今可立致也；即不能，事未可知也。君王能自陳以東傅海，盡與韓信[103]；睢陽以北至穀城，以與彭越[104]，使各自為戰[105]，則楚易敗也。」漢王曰：「善。」於是乃發使者告韓信、彭越曰：「并力擊楚，楚破，自陳以東傅海與齊王；睢陽以北至穀城與彭相國[106]。」使者至，韓信、彭越皆報曰：「請今進兵。」韓信乃從齊往，劉賈軍從壽春並行[107]，屠城父[108]，至垓下[109]。大司馬周殷叛楚[110]，以舒屠六，舉九江兵，隨劉賈、彭越皆會垓下，詣項王。

項王軍壁垓下[111]，兵少食盡，漢軍及諸侯兵圍之數重。夜聞漢軍四面皆楚歌[112]，項王乃大驚曰：「漢皆已得楚乎？是何楚人之多也！」項王則夜起，飲帳中。有美人名虞，常幸從；駿馬名騅[113]，常騎之。於是項王乃悲歌忼慨，自為詩曰：「力拔山兮氣蓋世[114]，時不利兮騅不逝。騅不逝兮可奈何，虞兮虞兮奈若何！」歌數闋[115]，美人和之。項王泣數行下，左右皆泣，莫能仰視。

於是項王乃上馬騎[116]，麾下壯士騎從者八百餘人，直夜潰圍南出[117]，馳走。平

明，漢軍乃覺之，令騎將灌嬰以五千騎追之。項王渡淮，騎能屬者百餘人耳⑱。項王至陰陵⑲，迷失道，問一田父，田父紿曰⑳：「左。」左，乃陷大澤中，以故漢追及之。項王乃復引兵而東，至東城㉑，乃有二十八騎。漢騎追者數千人。項王自度不得脫，謂其騎曰：「吾起兵至今八歲矣，身七十餘戰，所當者破，所擊者服，未嘗敗北，遂霸有天下。然今卒困於此，此天之亡我，非戰之罪也。今日固決死，願為諸君快戰㉒，必三勝之㉓，為諸君潰圍，斬將，刈旗㉔，令諸君知天亡我，非戰之罪也。」乃分其騎以為四隊，四嚮。漢軍圍之數重。項王謂其騎曰：「吾為公取彼一將。」令四面騎馳下，期山東為三處㉖。於是項王大呼馳下，漢軍皆披靡⑫，遂斬漢一將。是時，赤泉侯為騎將㉘，追項王，項王瞋目而叱之，赤泉侯人馬俱驚，辟易數里㉙。與其騎會為三處。漢軍不知項王所在，乃分軍為三，復圍之。項王乃馳，復斬漢一都尉，殺數十百人。復聚其騎，亡其兩騎耳。乃謂其騎曰：「何如？」騎皆伏曰：「如大王言。」㉚

於是項王乃欲東渡烏江㉛。烏江亭長檥船待㉜，謂項王曰：「江東雖小，地方千里，眾數十萬人，亦足王也。願大王急渡。今獨臣有船，漢軍至，無以渡。」項王笑曰：「天之亡我，我何渡為！且籍與江東子弟八千人渡江而西，今無一人

還，縱江東父兄憐而王我，我何面目見之？縱彼不言，籍獨不愧於心乎[133]？」乃謂

亭長曰：「吾知公長者。吾騎此馬五歲，所當無敵，嘗一日行千里，不忍殺之，以賜公。」乃令騎皆下馬步行，持短兵接戰。獨籍所殺漢軍數百人，項王身亦被

十餘創。顧見漢騎司馬呂馬童[134]，曰：「若非吾故人乎？」馬童面之[135]，指王翳曰：

「此項王也。」項王乃曰：「吾聞漢購我頭千金，邑萬戶，吾為若德[136]。」乃自刎

而死。王翳取其頭，餘騎相蹂踐爭項王，相殺者數十人。最其後，郎中騎楊喜、

騎司馬呂馬童、郎中呂勝、楊武各得其一體。五人共會其體，皆是。故分其地為

五[137]：封呂馬童為中水侯[138]，封王翳為杜衍侯[139]，封楊喜為赤泉侯，封楊武為吳防

侯[140]，封呂勝為涅陽侯[141]。

項王已死，楚地皆降漢，獨魯不下。漢乃引天下兵欲屠之，為其守禮義，為

主死節，乃持項王頭視魯[142]，魯父兄乃降。始，楚懷王初封項籍為魯公，及其死，

魯最後下，故以魯公禮葬項王穀城。漢王為發哀，泣之而去。

諸項氏枝屬，漢王皆不誅。乃封項伯為射陽侯[143]。桃侯、平皋侯、玄武侯皆項

氏[144]，賜姓劉。

（以上為第四段，寫項羽在楚漢戰爭中由強到弱，直至最後兵敗自殺的全過程。司馬遷

的同情是在項羽一方，但他把項羽失敗的原因也寫得極為清楚，項羽的悲劇命運是不可避免的。）

【注釋】

①漢之元年——劉邦稱漢王的第一年，公元前二○六。

②諸侯罷戲下——各路諸侯都從項羽的麾下解散而去。戲下，同「麾下」。麾是大將的指揮旗。王伯祥曰：「一說，『戲下』即指戲水而言，其實不然。鴻門會後，明言『項羽引兵西屠咸陽』，並無還軍戲西之文。且『洛下』、『許下』都指城言；若指水言，當云『戲上』，不得云『戲下』。看前文『汙水上』、『霸上』，和後文『睢水上』、『氾水上』等自明。」（《史記選》）

③就國——到自己的封地上去。

④郴（彳ㄣ）縣——即今湖南省郴縣。當時屬長沙郡。

⑤乃陰令衡山、臨江王擊殺之江中——衡山王是吳芮，臨江王是共敖。據《黥布列傳》云：「項氏立懷王為義帝，徙都長沙，乃陰令九江王布等行擊之。其八月，布使將擊義帝，追殺之郴縣。」則殺義帝者主要是黥布，而且是殺於郴縣，非殺於「江中」。

⑥無終——秦縣名，縣治在今天津市薊縣。

史記選注

五〇

⑦即墨——秦縣名，縣治在今山東省平度東南。

⑧三齊——在齊地的三個國家，即齊、膠東、濟北。

⑨榮與彭越將軍印，令反梁地——岡白駒曰：「是時彭越在鉅野，有眾萬餘，無所屬。」（《會注考證》）何焯曰：「田榮首難，且連彭越，橫又繼之。為高祖驅除，功莫先於齊也。」按：田榮彭越反項羽，於楚漢相爭確有關鍵意義，詳見《田儋列傳》《魏豹彭越列傳》。

⑩為天下宰——指主持分封諸侯的事情。宰：主持、主宰。

⑪逐其故主趙王——梁玉繩曰：「趙王歇乃陳餘之故主也，『其』字當衍。」

⑫資——助，借給。

⑬擊常山——指迎擊常山王張耳，不使其入趙地稱王。

⑭以國為扞蔽——以趙國為齊國的屏障。扞：捍衛者；蔽：屏蔽。

⑮三秦——秦地上的三個國家，即雍、塞、翟。

⑯且東——即行將出兵東下。

⑰蕭公角——曾任蕭縣縣令，其名為角者，姓氏不詳。錢大昕曰：「春秋之際，楚縣令皆稱公。楚漢之際，官名多沿楚制，故漢王起沛稱沛公，楚有蕭公、薛公、郯公、留公、柘公，漢有滕公、戚公，皆縣令之稱。」（《十駕齋養新錄》）

一　項羽本紀

五一

⑱失職——沒有得到應有的職位，即關中王。

⑲齊、梁——瀧川曰：「當『齊、趙』之誤，下文『齊欲與趙並滅楚』可證。」按：張良遺項王書，又以齊、趙反書遺項羽，皆爲劉邦製造煙幕，以轉移項羽之視線也。

⑳項王由此怨布也——爲黥布日後叛項張本。

㉑平原——秦郡名，郡治在今山東省平原縣。

㉒北海——即渤海，這裏是指今山東省濰坊市、昌樂、壽光、昌邑等一帶地區，因其北臨渤海，故云。後來漢代在此設有北海郡。

㉓春——漢之二年春也，因當時用秦曆，以十月爲歲首，故春在同一年的冬季之後。

㉔部五諸侯兵——猶言「率天下之兵」也。部：部署，統領。有曰，部應作劫。劫：挾持。五諸侯兵：董教增曰：「當據故七國，以其地言，不以其王言也。漢定三秦，即秦故地，項羽王楚，乃故楚地；其餘韓、趙、魏、齊、燕爲五諸侯。劫五諸侯兵，猶言引天下兵耳。故漢伐楚，可以言五諸侯；楚滅秦，亦可言五諸侯也。」（《會注考證》引）

㉕魯——秦縣名，縣治即今山東省曲阜。

胡陵——秦縣名，縣治在今山東省魚臺東南。

㉖收其貨寶美人，日置酒高會——張文虎曰：「沛公一入秦宮，即欲留居；今入彭城，又復如此，亦

史記選注

五二

無異於淫昏之主，此范增所云貪財好美姬者也。宜其為羽所破，幾至滅亡哉！史公於此二事不著之《高紀》，而見之《羽紀》及《留侯世家》，此為高諱而仍不沒其實。」（《舒藝室隨筆》）

㉗ 穀、泗水──二水名。泗水源於今山東省泗水縣東，流經曲阜、沛縣，經彭城東，南流入淮水。穀水是泗水的支流，西從碭山、蕭縣流來，在彭城東北入泗水。

㉘ 靈壁──古邑名，在今安徽省宿縣西北。

睢（ㄙㄨㄟ）水──古代鴻溝的支派之一，自今河南省開封東由鴻溝分出，流經彭城南之竹邑（今安徽省宿縣北）、取慮（今睢寧西）入泗水。

㉙ 三帀。帀：周遭。

㉚ 窈冥（ㄧㄠˇ ㄇㄧㄥˊ）晝晦──昏暗得有如黑夜。窈冥：幽黑的樣子。屈原《九歌》：「日窈冥兮羌晝晦。」史公蓋用其語。

㉛ 逢迎楚軍──指黑風沙石衝著楚軍吹去。逢迎：衝著，迎著。按：對於當時流行的這種神化劉邦的捏造，史公姑妄言之。

㉜ 孝惠──劉邦的嫡子，名盈，呂后所生。

魯元──劉邦之女，孝惠之姊，嫁與張耳之子張敖，生子張偃，封為魯王。於是遂為魯太后，謚曰元。這裏是史官用後來的稱號追述當時的事件。

㉝ 滕公——即夏侯嬰，因其曾爲滕縣令，故云。夏侯嬰是劉邦的太僕官，爲之趕車。

㉞ 求——尋找。

太公——劉邦之父。

㉟ 審食其（ㄐㄧ）——後爲呂氏幸臣，封辟陽侯，官左丞相。

㊱ 周呂侯——呂澤。劉邦即位後，大封功臣，呂澤被封爲周呂侯。

下邑——秦縣名，縣治在今安徽省碭山。

㊲ 滎陽——古城名，在今河南省滎陽東北。

㊳ 蕭何——劉邦的開國功臣，封爲酇（ㄘㄨㄛˊ）侯，官至相國。《史記》有《蕭相國世家》。

未傅——未入丁壯冊籍的人。傅：著錄，登記。

㊴ 京——秦縣名，在今河南省滎陽東南。

索——古城名，即今河南省滎陽。

㊵ 與楚——猶言「歸楚」、「附楚」。與：助也，歸附也。

㊶ 屬之河——（從滎陽）通到黃河邊上。屬：連接。

敖倉——秦朝在滎陽東北敖山上修築的大糧倉，下臨黃河。

㊷ 漢之三年——公元前二〇四。

㊸易與——容易對付。

㊹乃用陳平計——陳平原為項羽的將領，於漢之二年彭城之敗前歸投劉邦。

㊺太牢具——牛、羊、豕三牲皆備的食品，為古代待客的最高禮數。具：原指盛放食品的器具，後來即用以指食品。

㊻詳——同「佯」，假裝。

㊼更持去，以惡食食項王使者——《通鑑輯覽》云：「陳平此計，乃欺三尺童未可保其必信者，史乃以為奇，而世傳之，可發一笑。」

㊽歸卒伍——猶言「歸家為民」。古代鄉里的基層編制是五家為一伍，三百家為一卒。歸卒伍，即回到基層的編制中去。

㊾疽（ㄐㄩ）——也叫癰（ㄩㄥ），一種惡性的癤瘡，多發於項部、背部和臀部，治療不及時，有生命危險。

㊿請爲王�20楚爲王——按：此語難讀，後「爲王」二字疑衍。《高祖本紀》作「詐爲漢王誑楚」。

�間出——乘隙而出。

�52夜出女子滎陽東門被甲二千人——謂令二千女子披甲，偽裝士兵而出。《陳丞相世家》逕作「陳平乃夜出女子二千人滎陽城東門」。

一 項羽本紀

五五

五六

㊙黃屋車——以黃繒爲篷蓋的車，古代王者所乘。

㊙傳左纛——車的左邊，插著犛牛尾的飾物。傅：著，插設。纛（勹ㄠ）：以犛牛尾爲之，狀如拂塵。

㊙萬歲——趙翼曰：「本古人慶賀之辭，後乃爲至尊之專稱。」

㊙成臯——古邑名，在今河南省滎陽西北。

㊙御史大夫——主管監察的最高長官，位同副丞相，秦、漢時爲國家的「三公」之一。周苛時爲此職。

樅公——史失其名，樅是姓。

魏豹——項羽分封時，豹被封爲西魏王。劉邦東出伐楚，魏豹歸附劉邦。劉邦敗於彭城後，魏豹又絕河津反漢。漢二年八月，韓信破魏，擒魏豹。高祖赦之，今乃留之守滎陽。

㊙趣——速。

㊙宛——秦縣名，縣治在今河南省南陽市。

葉——秦縣名，在今河南省葉縣南。

㊙得九江王布——劉邦彭城之敗後，曾派說客隨何往勸黥布反楚歸漢，黥布幾經動搖後，至此乃單身來歸。

㊙脩武——古邑名，即今河南省獲嘉縣之小脩武。

㊙從張耳、韓信軍——從：往投。時張耳韓信已破趙，駐兵小脩武，高祖乃詐稱漢使者入壁奪其兵。

事詳見《淮陰侯列傳》。

㉓ 鞏──秦縣名，縣治在今河南省鞏縣西南三十里。

㉔ 彭越渡河擊楚東阿──梁玉繩曰：「《高紀》及《漢書》紀傳，項王擊彭越是三年五月，在楚拔滎陽及成皋之前，此書於拔成皋後，一誤也；越渡睢水與項聲、薛公戰下邳，殺薛公，此不書項聲，而又曰『渡河擊東阿』，二誤也。」按：此處應從梁說，東阿距彭城甚遠，攻擊東阿對項羽威脅不大；下邳則靠近彭城，正兵法所謂「攻其必救」者。

㉕ 鄭忠說漢王──鄭忠是劉邦的郎中，他勸劉邦自己深溝高壘，暫時不與項羽作戰；而派盧綰、劉賈等帶兵入楚地，策應彭越多方以擊之，為使項王「備多力分」也。事可參見《高祖本紀》。

㉖ 廣武──古城名，在今河南省滎陽東北之廣武山上。

㉗ 已定東海來西──穩定了東海郡的形勢後，又回到西線來。東海：秦郡名，郡治郯縣（在今山東省郯城北）。定東海即指打敗彭越事。

㉘ 與漢俱臨廣武而軍──廣武山上有東西二城，相距二百餘步，中隔廣武澗，即劉項對峙處也。時劉邦據西城，項羽據東城。

㉙ 北面──意指臣服。

㉚ 必欲烹而翁二句──吳見思曰：「兵鈍糧絕，項王為此，乃急著也。已為漢王窺破，必不敢沒太公，

故爲大言。」洪亮吉曰：「烹則烹矣。必高其俎而置之，無非欲愚弄漢王，冀得講解耳。漢王深悉其計，

矯情漫語，分羹一言，雖因料敵太清，然逞才太過，未免貽口實於來世。」（《四史發伏》）

⑦⑦ 罷轉漕——疲弊勞乏於運送糧餉。車運曰轉、船運曰漕。罷：同「疲」。

⑦⑦ 匈匈——煩苦勞擾的樣子。

⑦⑦ 樓煩——指優秀射手。中井曰：「樓煩本胡名，俗便騎射，故號善射者爲樓煩。」

⑦⑦ 三合——猶言三次，三回。

⑦⑦ 不敢復出——凌稚隆曰：「連用三『不敢』字，模寫羽威猛如畫。」

⑦⑦ 間間——暗中打聽。

⑦⑦ 廣武間——即廣武澗。間：同「澗」。

⑦⑦ 漢王數之——漢王數項羽十大罪狀，見《高祖本紀》。

⑦⑦ 破齊、趙——梁玉繩曰：「韓信破趙已逾年矣，非破齊一時事。此與《高紀》皆多一『趙』字，《漢書》無。」

⑧⑩ 乃使龍且（ㄐㄩ）往擊之——韓信襲破齊軍，齊王田廣走高密，向楚求救，楚使龍且將二十萬人救齊。詳見《淮陰侯列傳》。

⑧① 武涉往說淮陰侯——其辭令見《淮陰侯列傳》。

㉒彭越復反，下梁地，絕楚糧——張之象曰：「曰『燒楚積聚』，曰『絕楚糧食』，《高紀》稱『彭越反梁地，往來苦楚兵』者，此之謂也。篇中眼目，不可不玩。」《史記評林》吳見思曰：「凡三提彭越，以見楚項之病根。」

㉓則——若。

㉔行擊——前進攻打。

㉕外黃令舍人兒——外黃縣令的門客的孩子。舍人：依託於官僚貴族之家的士人，其地位高於一般僕從。

㉖外黃——秦縣名，縣治在今河南省民權西北。

㉗陳留——秦縣名，縣治即今河南省開封東南的陳留城。

㉘睢陽——秦縣名，縣治在今河南省商丘南。

㉙汜水——源於今河南省鞏縣東南，北流經滎陽縣汜水鎮西，注入黃河。

㉚大司馬咎、長史〔翳、塞王〕欣皆自剄汜水上——梁玉繩曰：「《高紀》及《漢書》紀傳皆無『翳、塞王』三字，此後人妄增之。」

㉛兩人嘗有德於項梁二句——吳見思曰：「獄掾凡兩應，分封一點，見其私也；此處一點，見不用賢而任其私，項羽之所以敗也。」郭嵩燾曰：「兩人者，項氏所以始終，其才則一獄吏耳。所以明項羽怙

一　項羽本紀

五九

私恩而遺天下遠略也。」(《史記札記》)

⑨⓪ 鍾離眛（ㄇㄛ）——項羽的猛將。

⑨① 漢兵盛食多二句——凌稚隆曰：「太史公敍漢，曰『取敖倉粟』，曰『就敖倉食』，曰『兵盛食多』；敍楚，曰『燒楚積聚』，曰『絕楚糧食』，曰『兵罷食盡』，皆紀中關鍵，當玩。」

⑨② 陸賈——劉邦的謀士，說客，事跡見《酈生陸賈列傳》。

⑨③ 割鴻溝以西者爲漢——鴻溝：戰國時魏國開鑿的溝通黃河與淮水的運河。北起滎陽，東經中牟、開封，南流至淮陽東南入潁水（淮水的支流）。郭嵩燾曰：「是時灌嬰之軍已至淮北，深入其根本之地，項羽腹背受敵，所以兵罷食絕者，彭城危急，而轉輸之路窮也。高祖始遣陸賈，繼遣侯公，必欲與項羽中分天下者，爲欲得太公、呂后耳。」又曰：「是時彭城已失，梁、楚之地皆不能爲羽有，所謂鴻溝爲界者，將以何爲界也？當時必約還給西楚地，項羽所以解而東歸，亦自度其力足以收取彭城與漢相持也。」

⑨④ 匿弗肯復見——謂劉邦躲避不欲見侯公也。郭嵩燾曰：「侯公必多爲長短之說以明得失之數，重之以盟誓要約，項羽爲所誘惑，急歸其父母妻子。高祖所以匿不肯見者，誠有所諱也。」一說，指侯公不願見劉邦，不圖其賞賜。

⑨⑤ 傾國——言其口舌之利足以壞人國家。傾：顛覆。

⑨⑥ 號爲平國君——中井曰：「取其反稱也。」

⑨⑦ 項王已約，乃引兵解而東歸——郭嵩燾曰：「項羽本無經營天下之心，始滅秦而分封諸侯，自王彭城，欲得保守鄉里而已。方與漢爭而遽引兵東歸，是其氣先餒，其心亦自解散，無復進取之志矣。所以速亡者，由是苟偷旦暮之心，本無遠略故也。又案是時韓信已破龍且軍，灌嬰由淮北趨廣陵，彭城根本之地，孤危已甚。項羽急欲東歸，亦阻於勢使然也。」

⑨⑧ 太半——大半。《集解》引韋昭曰：「凡數三分有二爲太半，一爲少半。」

⑨⑨ 今釋弗擊，此所謂「養虎自遺患」也——茅坤曰：「此一策，遂定楚、漢興亡之略。」

⑩⑩ 陽夏——秦縣名，縣治即今河南省太康。

⑩⑪ 固陵——秦縣名，在今河南省太康南。

⑩⑫ 自陳以東傅海——大體包括今河南省東部、山東省西南部，和安徽、江蘇兩省的北部地區。傅海：直到海邊。傅，貼近。

⑩⑬ 盡與韓信——《正義》曰：「自陳著海，並齊舊地，盡與齊王韓信也。」

⑩⑭ 睢陽以北至穀城——大體包括今河南省東北部和山東省西部一帶地區。穀城：古邑名，在今山東省平陰西南。

⑩⑮ 各自爲戰——猶言「各爲自戰」，爲自己獲取分地而戰。屠隆曰：「子房此語，亦是禍此二人之基。」

張文虎曰:「非此不能破羽,然信、越死機,已伏於此。」

⑩彭相國——當初魏豹爲魏王跟從劉邦伐楚時,劉邦曾封彭越爲魏相國。

⑩劉賈——劉邦的族人,後封荆王。

壽春——秦縣名,縣治即今安徽省壽縣。

並行——同時起行。

⑩屠城父——城父:古邑名,在今安徽省亳縣東南。按:劉賈從壽春向垓下進軍,不經過城父,屠城父者乃黥布也。

⑩垓(《ㄞ)下——古地名,在今安徽省靈壁東南的沱河北岸。

⑩大司馬周殷叛楚五句——周殷:項羽的將領,官爲大司馬。時劉邦派人召誘之,殷遂叛楚歸劉邦。以舒屠六:帶領舒縣(在今安徽省廬江西南)之衆北行,而屠滅了六縣(在今安徽省六安東北)。詣項王:中井曰:「三字疑衍。」按:此數句關係不明,事實爲劉賈入楚地攻克壽春後,周殷又從舒縣叛楚歸漢,協助劉賈控制了九江郡(郡治壽春)的局勢;而後又西行迎來了原爲九江王,後來單身歸漢的黥布;黥布軍經過城父時,屠之。最後,周殷、黥布等皆隨劉賈一同與劉邦、韓信等會師垓下。

⑪項王軍壁垓下——按:漢軍諸路到達垓下後,與項羽尚有一次決定性的大戰。據《高祖本紀》云:

「五年(前二〇二),高祖與諸侯兵共擊楚軍,與項羽決勝垓下。淮陰將三十萬自當之,孔將軍居左,費

將軍居右，皇帝在後，絳侯、柴將軍在皇帝後。項羽之卒可十萬。淮陰先合，不利，卻，孔將軍、費將軍縱，楚兵不利，淮陰復乘之，大敗垓下。」而後始得云：「兵少食盡，漢軍及諸侯兵圍之數重也。」

⑫ 楚歌——唱楚地的民間歌謠。

⑬ 騅（ㄓㄨㄟ）——毛色黑白相間的馬。

⑭ 力拔山兮氣蓋世四句——朱熹曰：「慷慨激烈，有千載不平之餘憤。」吳見思曰：「『可奈何』、『奈若何』，若無意義，乃一腔怒憤，萬種低迴，地厚天高，託身無所，寫英雄失路之悲，至此極矣。」周亮工曰：「垓下是何等時？虞姬死而子弟散，匹馬逃亡，身迷大澤，亦何暇更作歌詩？即有作，亦誰聞之，而誰記之歟？吾謂此數語者，無論事之有無，應是太史公『筆補造化』，代爲傳神。」（錢鍾書《管錐編》引）

⑮ 歌數闋——唱了幾遍。闋：段，遍。

⑯ 於是項王乃上馬騎——按：「騎」字辭費，疑涉下文而衍者，《漢書》無「騎」字。

⑰ 直夜——中夜，半夜。

⑱ 屬——跟隨。

⑲ 陰陵——秦縣名，縣治在今安徽省定遠西北。

⑳ 紿（ㄉㄞ）——欺騙。

一 項羽本紀

六三

(121) 東城——秦縣名，縣治在今安徽省定遠東南。

(122) 快戰——痛痛快快、漂漂亮亮地打一仗。又，快戰：一作決戰。

(123) 三勝之——連續地打敗他幾次。三：用指多次。有人說「三勝之」即指下述的「潰圍、斬將、刈旗」，恐非。

(124) 刈（一）旗——砍倒敵軍的大旗。

(125) 令諸君知天亡我，非戰之罪也——錢鍾書曰：「馬遷行文，深得累疊之妙，如本篇末寫項羽『自度不能脫』一則曰：『此天亡我，非戰之罪也』，再則曰：『令諸君知天亡我，非戰之罪也』，三則曰：『天之亡我，我何渡爲！』心已死而意猶未平，認輸而不服氣，故言之不足，再三言之也。」

(126) 期山東爲三處——約定好突圍後在山東面的三個地點集合。期：約定。

(127) 披靡——倒伏避散的樣子。

(128) 赤泉侯——楊喜，因獲項羽屍體功被封爲赤泉侯。赤泉：在今河南省淅川西。

(129) 辟易——因畏懼而退避。辟：同「避」。易：易地，挪動了地方。吳見思曰：「前藉樓煩，此藉赤泉侯反襯項羽，是一樣文法。」

(130) 騎皆伏曰：「如大王言。」——伏：同「服」。郭嵩燾曰：「項王自紋七十餘戰，史公所記獨鉅鹿、垓下兩戰爲詳。鉅鹿之戰全用烘托法，不一及戰事；而於垓下顯出項羽兵法及其斬將搴旗之功。項羽英

雄，史公自是心折，亦由其好奇，於勢窮力盡處自顯神通。鉅鹿、鴻門、垓下三段，自是史公《項羽紀》中聚精會神，極得意文字。」

⑬東渡烏江——謂欲從烏江浦渡長江東去。烏江浦：渡口名，在今安徽省和縣東北之長江西岸。

⑭樣（一）船——攏船靠岸。

⑮縱彼不言，籍獨不愧於心乎——凌稚隆曰：「項羽不聽亭父言，所謂小不忍者。後人有詩曰：『江東子弟多豪俊，捲土重來未可知。』可概見矣。」劉子翬曰：「羽所以去垓下者，猶冀得脫也，乃為田父所紿，陷於大澤；亭長之言甚甘，安知不出田父之計耶？羽意謂丈夫途窮寧戰死，不忍為亭長所執，故託以江東父老所言為解耳。使羽果無東渡意，豈引兵至此哉！」《史記評林》

⑯漢騎司馬呂馬童——騎司馬：騎兵中主管法紀的官。王伯祥曰：「呂馬童當係項王舊部反楚投漢者，故下以『故人』稱之。」

⑰面之——對面細看。面⋯向也。洪頤煊曰：「謂向視之，審知為項王，因以指王翳也。《田完世家》：『淳于髡說畢，趨出至門，而面其僕。』面即向也。」《讀書叢錄》有曰，面⋯同「偭」，背過臉去，寫其忸怩之狀。恐非。

⑱吾為若德——猶言「我給你做點好事」。

⑲分其地為五——原曰得項王者「邑萬戶」，今乃五人共得一具屍體，故將萬戶之邑分為五份，以賞

五人。

⑬中水──地名，在今河北省獻縣西北。

⑬杜衍──地名，在今河南省南陽西南。

⑬吳防──地名，在今河南省遂平。

⑭涅陽──地名，在今河南省鎮平南。

⑭視魯──讓魯縣人看。視：同「示」。

⑭射陽──地名，在今江蘇省淮安東南。

⑭桃侯──名襄。桃亦縣名，縣治在今山東省汶上東北。

平皋侯──名佗。平皋在今河南省溫縣東。

玄武侯──名字不詳。

太史公曰①：吾聞之周生曰②：「舜目蓋重瞳子。」又聞項羽亦重瞳子。羽豈其苗裔邪③？何興之暴也④！夫秦失其政，陳涉首難，豪傑蠭起，相與並爭，不可勝數。然羽非有尺寸⑤，乘執起隴畝之中，三年，遂將五諸侯滅秦⑥，分裂天下，而封王侯，政由羽出，號為「霸王」，位雖不終，近古以來未嘗有也。及羽背關懷

楚⑦，放逐義帝而自立，怨王侯叛己，難矣。自矜功伐⑧，奮其私智而不師古，謂霸王之業，欲以力征經營天下，五年卒亡其國，身死東城，尚不覺寤而不自責，過矣。乃引「天亡我，非用兵之罪也」，豈不謬哉⑨！

（以上爲第五段，是作者的議論，比較全面客觀地評價了項羽的功過。）

【注釋】

①太史公曰——太史公是司馬遷的自稱。以下的文字是作者對於本篇所記敍的人物事件所做的補充、議論和感情抒發。其體例在《史記》中並不嚴格，《漢書》以下則成爲「論贊」，體例逐亦固定。

②周生——周先生，漢時學者，名字不詳，應是司馬遷的長輩。

③苗裔——後代。

④何興之暴也——意謂「（要不然，）爲什麼能興起得這麼突然呢？」暴：突然。劉咸炘曰：「史公於古今之變最致意，不然，楚本不出舜，重瞳豈必一家？史公何做此癡語邪？」（《太史公書知意》）

⑤非有尺寸——沒有尺寸的封地爲根基。

⑥五諸侯——指除楚以外的其他東方的各路義軍，說已見前。

⑦背關懷楚——顧炎武曰：「謂捨關中形勝之地，而都彭城也。」（《日知錄》）按：項羽當時尚有「富

一 項羽本紀

六七

貴不歸故鄉，如衣繡夜行」之想，此亦所謂「懷楚」也。

⑧自矜功伐——誇耀自己的戰功，如謂「身七十餘戰，所當者破，所擊者服，未嘗敗北」之類。功
伐：猶言「功勳」。

⑨豈不謬哉——吳見思曰：「一贊中，五層轉折，唱嘆不窮。」李景星曰：「實事實力，紀中已具，
故贊語只從閒處著筆，又如風雨驟過，幾點餘霞遙橫天際也。」（《四史評議》）

【集說】

司馬貞曰：「項羽崛起，爭雄一朝，假號西楚，竟未踐天子之位，而身首別離，斯亦不可稱
『本紀』，宜降爲『世家』。」（《史記索隱》）

張照曰：「史法，天子則稱『本紀』者，蓋祖述史遷之文，馬遷之前，固無所謂『本紀』也。
馬遷之意並非以『本紀』非天子不可用也，特以天下之權之所在，則其人係天下之本，即謂之『本
紀』。若《秦本紀》，言秦未得天下之先，天下之勢已在秦也；《呂后本紀》，呂后固亦未若武氏之
篡也，而天下之勢固在呂后，則亦曰『本紀』也。後世史官以君爲『本紀』，臣爲『列傳』，固亦
無可議者，但是宗馬遷之史法而小變之，固不得轉據後以議前也。《索隱》之說謬矣。」（《殿本史
記考證》）

李贄曰：「（項王）自是千古英雄。」（《藏書》）

楊維楨曰：《孟子》云：『爲天下驅民者，桀與紂也。』籍亦爲漢驅民者耳，其能與漢爭天下

哉？跡其驃悍猾賊之性，嗜殺如嗜食，如起會稽，即誘殺守者，其後矯殺宋義，屠咸陽，殘滅襄

城，殺秦降王子嬰，斬韓王成、王陵母，甚至於殺義帝，此眞天下之桀也。項欲舉大事，霸西楚，

其可得乎！」（《史記評林》引）

凌稚隆曰：「項王非特暴虐不得人心，亦從來無統一天下之志。既滅咸陽，而都彭城；既復

彭城，而割滎陽；既割鴻溝，而思東歸，殊欲按兵休甲，宛然圖伯（霸業）籌畫耳。豈知高祖規

模宏遠，天下不歸於一不止哉？」（《史記評林》引）

胡寅曰：「史稱增素好奇計，以事考之，增計不能奇也。凡羽之恃強失道，如漢王臨廣武而

數之者，未聞增有所諫止；而兩雄角逐，義理之端，事幾之會，楚每失之，顧欲使壯士舞劍殺沛

公於歡飲之間，是一老愚人而已。」（《讀史管見》）

袁俊德曰：「范增於項羽雖未至言聽計從，然尊曰『亞父』，君臣非不相得者。乃入關以前，

既不聞阻其坑秦降卒；入關後，又不聞阻其屠毀咸陽，而斤斤於舉玦舞劍以除沛公，所見亦末矣。」

（《增評歷史綱鑑補》）

吳見思曰：「項羽力拔山氣蓋世，何等英雄，何等力量，太史公亦以全神付之，成此英雄力

量之文。如破秦軍處，斬宋義處，謝鴻門處，分王諸侯處，會垓下處，精神筆力，直透紙背。

又曰：「當時四海鼎沸，時事紛紜，乃操三寸之管，以一手獨運，豈非難事？他於分封以前，如召平，如陳嬰，如秦嘉，如范增，如田榮，如章邯諸事，逐段另起一頭，合到項氏，百川之歸海也。分封以後，如田榮反齊，如陳餘反趙，如周呂侯居下邑，如周苛殺魏豹，如彭越下梁，如淮陰侯舉河北，逐段追序前事，合到本文，千山之起伏也。而中間總處，提處，間接處，遙接處，多用『於是』、『當是時』等字，神理一片。」（《史記論文·第一冊·項羽本紀》）

《項羽本紀》是《史記》中最重要、最傑出的篇章之一，它是關於楚漢戰爭的一幅驚心動魄的藝術畫卷。從歷史上說，它最翔實、最具體地記錄了那個波瀾壯闊的悲壯時代；從文學上說，它是我國第一篇以寫人物為中心的藝術傑作，它塑造了一個極其感人的悲劇英雄形象，並給後世散文以及小說戲劇的創作以巨大影響。《項羽本紀》的思想意義在於：

其一，他歌頌了項羽的豐功偉績，表現了一種進步的歷史觀。項羽是司馬遷最喜愛的歷史人物，他之所以如此地喜愛項羽，最根本的因為項羽是一位反秦的英雄。而在項羽從事反秦鬥爭的三年中，最根本的環節又是在鉅鹿一戰，鉅鹿之戰的歷史意義是巨大的…一、消滅了秦軍的主力，

七〇

奠定了起義軍在軍事上徹底勝利的基礎；二、促成了秦朝統治集團內部矛盾的激化，從此演成了章邯的投降，和朝內的趙高殺二世，子嬰殺趙高，從此秦朝政權陷於瓦解；三、轉移了注意力，為劉邦的長驅入關創造了有利條件。項羽的歷史作用至此發揮到了頂點。也正是憑著這些，項羽的英名被列入史冊，永垂不朽了。

其二，他如實地寫出了項羽的種種弱點和錯誤，揭示了他必然失敗的命運，表現了作者一種「不虛美、不隱惡」的實錄精神。司馬遷對項羽的歷史貢獻看得極其清楚，評價得極其準確；同時對於項羽的弱點錯誤，也看得極其清楚。從鉅鹿之戰以後，項羽就開始走下坡路了，項羽是絕對鬥不過劉邦的，整個《項羽本紀》的後半部，字裏行間流露著作者的一種無限遺憾、無限惋惜的心情。項羽的致命弱點之一是殘暴，這在作品中是有充分記錄的。反秦初期，「項梁前使項羽別攻襄城，襄城堅守不下，已拔，皆阬之。」鉅鹿之戰後，秦將章邯率領二十萬人投降了項羽，項羽竟將這二十萬人一夜之間都活埋在新安城南。這一著的錯誤是帶有關鍵性的，從此，關中的家家戶戶，男男女女，大人小孩，個個都是項羽的死敵。這與劉邦入關後實行的那一整套撫慰政策剛好相反。在這種局面下，項羽還能在關中與劉邦相鬥，自己還能在關中立得住腳麼？清代鄭板橋在一首說項羽的詩中寫道：「新安何苦阬秦卒，霸上為能殺漢王。」真是一語道破了使人眼花繚亂的鴻門宴故事的底蘊。

項羽的致命弱點之二是不善於用人。韓信、陳平、黥布等原來都是項羽的部下，但後來都一個個地離開他去投奔劉邦了，而韓信恰恰就是後來在軍事上徹底摧毀他，置他於死命的人。始終忠於他而又謀略過人的只有一個范增，但項羽對范增也是若即若離，並不真正信任。也正因為他們之間是這樣一種關係，所以才使陳平的反間計得以輕易奏效。項羽這種剛愎自用，不善用人的弱點是當時人所共知的。《淮陰侯列傳》記載韓信曾說：「項王喑噁叱咤，千人皆廢；然不能任屬賢將，此特匹夫之勇耳。項王見人恭敬慈愛，言語嘔嘔，人有疾病，涕泣分食飲；至使人有功當封爵者，印刓敝，忍不能予，此所謂婦人之仁也。」《高祖本紀》記載高起、王陵曾說：「項羽妒賢嫉能，有功者害之，賢者疑之，戰勝而不予人功，得地而不予人利，此所以失天下也。」劉邦更進一步地總結說：「夫運籌策帷帳之中，決勝於千里之外，吾不如子房；鎮國家，撫百姓，給饋餉，不絕糧道，吾不如蕭何；連百萬之軍，戰必勝，攻必取，吾不如韓信。此三者，皆人傑也，吾能用之，此吾所以取天下也。項羽有一范增而不能用，此其所以為我擒也。」

項羽的致命弱點之三是缺乏政治頭腦，在一系列的方針策略上犯了錯誤。項羽的政治思想落後，根本沒有個統一全國的想法，他反秦的目的似乎就是希望再回到四分五裂的戰國局面，而他自己也就是滿足於當個霸主而已。這與韓非、李斯所規劃、所實行的那一套比起來，不知道要簡陋、落後多少倍。再如對待義帝的問題，當初立義帝，本來做得就不高明，後來又嫌他礙手，又

把他殺掉，這就更是一個大錯誤。這簡直是授人以柄，劉邦就正是抓住這件事故意虛張聲勢，大造反項輿論的。作品在最後的「太史公曰」中對項羽的功過分析得相當客觀，的確是表現了作者「不虛美、不隱惡」的求實精神。項羽這些失敗的教訓，像一面鏡子，兩千年來一直被人們所汲取、所借鑑著。

《項羽本紀》的藝術性是很高的，它爲我們塑造了一個可歌可泣的悲劇英雄形象。魯迅曾說：「悲劇是將人生有價值的東西毀滅給人看。」項羽是一個英雄，他有不可磨滅的歷史功勳；但他又有許多致命的弱點，所以他最後又被毀滅了，這是令人非常惋惜、非常遺憾的。司馬遷就是依照這個基調給人們塑造了一個活生生的藝術形象。作品一開頭通過學書、學劍、學兵法諸事表現了項羽的豪邁不群，但同時也見到了他性情的粗疏，爲他日後的成功和失敗都埋下了伏筆。隨後作品又寫了他看秦始皇渡浙江的情景，預示了他未來的不平凡。接著作品詳略得當地敍述了項羽反秦的過程，尤其是竭盡全力地描寫了殺宋義，奪兵權，以及隨之進行的鉅鹿之戰。在這裏項羽的大將氣概表現得最爲淋漓酣暢。

鴻門宴是歷史的轉折點，也是本文寫作上的轉折點，如果說在此以前作者是用全力歌頌項羽的英雄一面的話，那麼這鴻門宴主要就是表現項羽的頭腦遲鈍，優柔寡斷，完全缺乏政治門爭手腕的一面了。范增對他那樣忠心耿耿，他不聽；項伯那樣吃裏扒外，他對他卻言聽計從。劉邦甜

七三

言蜜語的恭維奉承，樊噲義正辭嚴的申斥，張良事後的支應，他都一一容下。他完全被人家裏應

外合地爭取、利用、愚弄了。在這個觥籌交錯，刀光劍影的宴會上，表現了這個人物內心深處正

在反躬自責、矛盾猶豫的比較忠實厚道的一面。

從此，項羽就一步步地走向失敗、走向滅亡了。他的兵力雖強，但他卻處處被人家牽著鼻子

跑。他先是被田榮牽到了齊國，隨後又被劉邦牽回了彭城。當他在滎陽幾次地剛對劉邦取得了一

些勝利時，又總是被彭越牽回梁地。簡直是馬不停蹄，疲於奔命。從一個旁觀者看來，這時的項

羽其實已經是再沒有還手之力，而只有招架之功了。在作品的後半部，作者爲了突出項羽的悲壯

色彩，曾多次地寫到了他個人的勇敢。如他與劉邦相持於滎陽時，曾氣憤地想與劉邦個人拼命；

最後兵敗東城時，還以二十八騎猛烈地攻擊劉邦的追兵。對此，錢鍾書說：「馬遷行文，深得累

疊之妙，如本篇末寫項羽『自度不能脫』，一則曰：『天之亡我，非戰之罪也』；再則曰：『令諸

君知天亡我，非戰之罪也』；三則曰：『此天亡我，我何渡爲！』心已死而意猶未平，認輸而不服

氣，故言之不足，再三言之也。」（《管錐編》）

項羽是一個頂天立地的英雄，同時又是一個鼠目寸光的庸人；他有時真有龍飛鳳翥的雄姿，

有時又愚蠢昏瞶得像一頭猴子；他有時天真純樸、寬厚慈和得令人喜愛，有時又暴戾凶殘得令人

史記選注

七四

髮指。凡此種種，都在司馬遷筆下得到了極其生動真切的表現。

一 項羽本紀

二、高祖本紀

高祖，沛豐邑中陽里人①，姓劉氏，字季②，父曰太公③，母曰劉媼。其先，劉媼嘗息大澤之陂④，夢與神遇。是時雷電晦冥，太公往視，則見蛟龍於其上。已而有身，遂產高祖。

高祖為人，隆準而龍顏⑤，美須髯⑥，左股有七十二黑子⑦。仁而愛人，喜施，意豁如也⑧。常有大度，不事家人生產作業⑨。及壯，試為吏，為泗水亭長⑩，廷中吏無所不狎侮⑪。好酒及色。常從王媼、武負貰酒⑫，醉臥，武負、王媼見其上常有龍，怪之。高祖每酤留飲⑬，酒讎數倍。及見怪，歲竟⑭，此兩家常折券弃責⑮。

高祖常繇咸陽⑯，縱觀⑰，觀秦皇帝，喟然太息曰：「嗟乎，大丈夫當如此也⑱！」

單父人呂公善沛令⑲，避仇從之客，因家沛焉。沛中豪桀吏聞令有重客，皆往賀。蕭何為主吏⑳，主進㉑，令諸大夫曰㉒：「進不滿千錢，坐之堂下。」高祖為

七七

亭長，素易諸吏㉓，乃紿為謁曰㉔：「賀錢萬。」實不持一錢。謁入，呂公大驚，起，迎之門。呂公者，好相人，見高祖狀貌，因重敬之，引入坐。蕭何曰：「劉季固多大言，少成事。」高祖因狎侮諸客，遂坐上坐，無所詘㉕。酒闌㉖，呂公因目固留高祖。高祖竟酒，後㉗。呂公曰：「臣少好相人㉘，相人多矣，無如季相，願季自愛。臣有息女㉙，願為季箕帚妾㉚。」酒罷，呂媼怒呂公曰：「公始常欲奇此女㉛，與貴人。沛令善公，求之不與，何自妄許與劉季？」呂公曰：「此非兒女子所知也。」卒與劉季。呂公女乃呂后也，生孝惠帝、魯元公主。

高祖為亭長時，常告歸之田㉜。呂后與兩子居田中耨㉝，有一老父過請飲，呂后因餔之。老父相呂后曰：「夫人天下貴人。」令相兩子，見孝惠，曰：「夫人所以貴者，乃此男也。」相魯元，亦皆貴。老父已去，高祖適從旁舍來，呂后具言客有過，相我子母皆大貴。高祖問，曰：「未遠。」乃追及，問老父。老父曰：「鄉者夫人嬰兒皆似君㉞，君相貴不可言。」高祖乃謝曰：「誠如父言，不敢忘德。」及高祖貴，遂不知老父處。

高祖為亭長，乃以竹皮為冠，令求盜之薛治之㉟，時時冠之。及貴常冠，所謂「劉氏冠」乃是也。

高祖以亭長為縣送徒酈山㊱，徒多道亡㊲。自度比至皆亡之。到豐西澤中，止飲，夜乃解縱所送徒，曰：「公等皆去，吾亦從此逝矣！」徒中壯士願從者十餘人。高祖被酒㊳，夜徑澤中㊴，令一人行前。行前者還報曰：「前有大蛇當徑，願還。」高祖醉，曰：「壯士行，何畏！」乃前，拔劍擊斬蛇。蛇遂分為兩，徑開。行數里，醉，因臥。後人來至蛇所，有一老嫗夜哭。人問何哭。嫗曰：「人殺吾子，故哭之。」人曰：「嫗子何為見殺？」嫗曰：「吾子，白帝子也㊵，化為蛇，當道，今為赤帝子斬之㊶，故哭。」人乃以嫗為不誠，欲告之㊷，嫗因忽不見。後人至，高祖覺㊸。後人告高祖，高祖乃心獨喜，自負㊹。諸從者日益畏之。

秦始皇帝常曰「東南有天子氣」，於是因東游以厭之㊺。高祖即自疑，亡匿，隱於芒、碭山澤巖石之間㊻。呂后與人俱求，常得之。高祖怪問之。呂后曰：「季所居上常有雲氣，故從往，常得季。」高祖心喜。沛中子弟或聞之，多欲附者矣。

（以上為第一段，寫劉邦起義前的種種事迹與經歷。史公雖也羅列了劉邦的種種神異，實則厭惡之極。）

【注釋】

① 沛——秦縣名，即今江蘇沛縣。

② 豐——當時是沛縣的一個市鎮，即今江蘇豐縣。

③ 字季——《漢紀》云：「名邦，字季。」梁玉繩曰：「季乃是行，高祖長兄伯，次兄仲，亦行也。」史以季爲字與《索隱》以季爲名並非。」按：梁說誠是。

④ 父曰太公二句——按：「太公」、「劉媼」亦非人之名字，史公姑且如此稱之耳。

⑤ 劉媼嘗息大澤之陂七句——按：此等言語皆劉邦稱帝後爲神化自己所編造，史公生於漢世，不得不姑妄言之如此。陂（ㄅㄟ）：水澤邊上的隄岸。晦冥：天色昏黑。

⑥ 隆準——高鼻樑。準：鼻樑。

⑦ 龍顏——上額突起狀。顏：上額。

⑧ 須髯——生在嘴下的叫鬚，生在兩頰的叫髯。須髯，即總稱鬍鬚。

⑨ 黑子——黑痣。

⑩ 意豁如——性情闊達簡易。董份曰：「意豁如也四字，最善狀高祖。」（《史記評林》）

⑪ 家人生產作業——一般平民百姓所從事的謀生職業。家人：平民百姓。

⑩泗水亭──在今沛縣東。

亭長──古代最基層的吏役。縣下設鄉，鄉下每十里設一亭。亭有亭長，主管該地面的民事爭訟以及徵丁、徵糧等。

⑪廷中吏──縣廷裏的吏役。

狎侮──戲弄耍笑。這句的意思是，（劉邦好戲侮人，）即使是縣廷裏的吏役，也沒有一個不被他所戲侮的。

⑫武負──姓武的老婦。如淳曰：「武，姓也。俗稱老大母為阿負。」

貰（ㄕ）──賒欠。

⑬高祖每酤留飲二句──讎：售，賣出。趙翼曰：「武負、王媼皆酒家，每值高祖酤飲，則人競買之，其獲利較倍於常也。宣帝少時從民間買餅，所從買家輒大讎，正與此相類。蓋《高祖本紀》自澤陂遇神至芒、碭雲氣，皆記高祖微時符瑞，而此特其一端耳。」（《陔餘叢考》）

⑭歲竟──年終。

⑮折券弃責──毀掉欠據，免除債務。券：這裏指賒欠的字據。責：同「債」。

⑯常──同「嘗」。

繇──徭役，出民工。

⑰縱觀——楊愼曰：「當時車駕出則禁觀者，此時則縱民觀，故曰縱觀。」（《史記評林》引）

⑱大丈夫當如此也——凌稚隆曰：「高祖觀秦帝之言較之項羽，氣象自是迥別。」王鳴盛曰：「項之言悍而戾，劉之言則津津不勝其歆羨矣。」（《十七史商榷》）

⑲單父（ㄕㄢ ㄈㄨˇ）——秦縣名，即今山東單縣。

⑳主吏——即主吏掾，亦稱功曹掾，主管人事考核等工作的吏目。

㉑主進——爲縣令主管接收禮品。進：謂進獻於主人，郭嵩燾曰：「賀者納財以將意，蕭何主進而獻之。」（《史記札記》）

㉒諸大夫——即指來賀的豪傑鄉紳。趙翼曰：「秦制賜民爵，有大夫、官大夫、公大夫、五大夫、七大夫諸稱，度其時民之有此爵者，人即以其爵呼之。相沿日久，遂以爲尊奉之語。」

㉓易——輕視，不看在眼裏。

㉔紿（ㄉㄞˋ）——欺騙，詐說。

謁——名片。這裏的名片上兼寫著進獻的禮品價值。

㉕無所詘——一點客氣不安的意思都沒有。詘：同「屈」。

㉖闌——稀少。酒闌謂飲者已退席許多，而座客稀疏也。

㉗竟酒，後——一直留到酒席罷散，尚未走。

㉘臣——張晏曰：「古人相與語多自稱臣，自卑下之道，若今相與語皆自稱僕。」（《漢書注》）

㉙息女——親生女。息：生。

㉚箕帚妾——打掃清潔的使女。這裏是許以為妻的謙說。

㉛奇——異，顯而異之，使與他人不同。

㉜常——同「嘗」。

告歸——請假回家。

㉝耨（ㄋㄡ）——除草。

㉞皆似君——言其富貴之相皆與君相似。有曰此「似」字當依《漢書》作「以」，非。《漢書》他處之「以」字皆作「㠯」，唯此處用「以」字，疑為「似」字之誤。

㉟求盜——亭長手下的卒吏，主管逐捕盜賊。當時亭長下設有兩卒，另一卒曰亭父，掌管開閉掃除等雜務。

㊱徒——苦役犯。

薛——秦縣名，在今山東滕縣東南。

驪山——在今陝西臨潼東南。當時秦二世正繼續為秦始皇修造驪山墳墓。郭嵩燾曰：「高祖送徒驪山，為葬始皇時事無疑也。」

㊲ 亡——逃跑。

㊳ 被酒——帶著醉意。

㊴ 徑——小路，這裏用為動詞，即抄小路走。

㊵ 白帝——古代傳說中的五天帝之一，位於西方，其行（五行）為金。秦朝供祠白帝，自以為是白帝的子孫。

㊶ 赤帝——亦五天帝之一，位於南方，其行為火。漢代自稱是赤帝的子孫。白帝子被赤帝子所殺，預示著秦朝將被漢所滅。楊循吉曰：「斬蛇事高祖自托以神靈其身，而駭天下愚夫婦耳。」（《史記評林》

㊷ 欲告之——想去告發她。告：有本作「苦」，意謂要整治她。也有本作「笞」，意謂要打她。作「苦」

㊸ 作「笞」，其義皆較「告」字為長。

㊹ 覺——睡醒。

㊺ 自負——自己心有所恃。

㊻ 厭——同「壓」，鎮懾。

㊼ 芒、碭——二山名，在今河南省永城縣東北。芒山在北，碭山在南，其間相距八里。

秦二世元年秋①，陳勝等起蘄②，至陳而王③，號為張楚。諸郡縣皆多殺其長

吏以應陳涉。沛令恐,欲以沛應涉。掾、主吏蕭何、曹參乃曰④:「君為秦吏,今欲背之,率沛子弟,恐不聽。願君召諸亡在外者,可得數百人,因劫眾⑤,眾不敢不聽。」乃令樊噲召劉季。劉季之眾已數十百人矣。

於是樊噲從劉季來。沛令後悔,恐其有變,乃閉城城守,欲誅蕭、曹。蕭、曹恐,踰城保劉季⑥。劉季乃書帛射城上,謂沛父老曰:「天下苦秦久矣。今父老雖為沛令守,諸侯並起,今屠沛⑦。沛今共誅令,擇子弟可立者立之,以應諸侯,則家室完⑧。不然,父子俱屠,無為也⑨。」父老乃率子弟共殺沛令,開城門迎劉季,欲以為沛令。劉季曰:「天下方擾,諸侯並起,今置將不善,壹敗塗地⑩。吾非敢自愛,恐能薄,不能完父兄子弟。此大事,願更相推擇可者⑪。」蕭、曹等皆文吏,自愛,恐事不就,後秦種族其家,盡讓劉季。諸父老皆曰:「平生所聞劉季諸珍怪,當貴,且卜筮之,莫如劉季最吉。」於是劉季數讓,眾莫敢為,乃立季為沛公。祠黃帝⑬,祭蚩尤於沛庭⑭,而釁鼓⑮,旗幟皆赤。由所殺蛇白帝子,殺者赤帝子,故上赤。於是少年豪吏如蕭、曹、樊噲等皆為收沛子弟二、三千人,攻胡陵、方與⑯,還守豐。

秦二世二年,陳涉之將周章軍西至戲而還⑰。燕、趙、齊、魏皆自立為王。項

氏起吳。秦泗川監平將兵圍豐⑱，二日，出與戰，破之。命雍齒守豐，引兵之薛。

泗川守壯敗於薛，走至戚⑲，沛公左司馬得泗川守壯，殺之。沛公還軍亢父⑳，至

方與，未戰。陳王使魏人周市略地。周市使人謂雍齒曰：「豐，故梁徙也㉑。今魏

地已定者數十城，齒今下魏㉒，魏以齒為侯守豐。不下，且屠豐。」雍齒雅不欲屬

沛公㉓，及魏招之，即反為魏守豐。沛公引兵攻豐，不能取。沛公病，還之沛。沛

公怨雍齒與豐子弟叛之，聞東陽甯君、秦嘉立景駒為假王㉔，在留㉕，乃往從之，

欲請兵以攻豐。是時秦將章邯從陳㉖，別將司馬尼將兵北定楚地㉗，屠相㉘，至碭

㉙。東陽甯君、沛公引兵西，與戰蕭西㉚，不利。還收兵聚留，引兵攻碭，三日乃

取碭。因收碭兵，得五、六千人。攻下邑㉛，拔之。還軍豐㉜。聞項梁在薛，從騎

百餘往見。項梁益沛公卒五千人、五大夫將十人㉝。沛公還，引兵攻豐。

從項梁月餘，項羽已拔襄城還㉞。項梁盡召別將居薛。聞陳王定死，因立楚後

懷王孫心為楚王㉟，治盱台㊱。項梁號武信君。居數月，北攻亢父，救東阿㊲，破

秦軍。齊軍歸㊳，楚獨追北㊴，使沛公、項羽別攻城陽㊵，屠之。軍濮陽之東㊶，與

秦軍戰，破之。

秦軍復振，守濮陽，環水㊷。楚軍去而攻定陶㊸，定陶未下，沛公與項羽西略

秦軍戰，破之。

地至雍丘之下㊹，與秦軍戰，大破之，斬李由㊺。還攻外黃㊻，外黃未下。

項梁再破秦軍，有驕色。宋義諫，不聽。秦益章邯兵，夜銜枚擊項梁㊼，大破之定陶，項梁死。沛公與項羽方攻陳留㊽，聞項梁死，引兵與呂將軍俱東㊾。呂臣軍彭城東，項羽軍彭城西，沛公軍碭。

章邯已破項梁軍，則以為楚地兵不足憂，乃渡河，北擊趙，大破之。當是時，趙歇為王，秦將章邯圍之鉅鹿城㊿，此所謂河北之軍也。

秦二世三年，楚懷王見項梁軍破，恐，徙盱台，都彭城，并呂臣、項羽軍自將之。以沛公為碭郡長，封為武安侯，將碭郡兵。封項羽為長安侯，號為魯公。呂臣為司徒�，其父呂青為令尹�52。

趙數請救，懷王乃以宋義為上將軍，項羽為次將，范增為末將，北救趙。令沛公西略地入關。與諸將約，先入定關中者王之。

當是時，秦兵彊，常乘勝逐北，諸將莫利先入關。獨項羽怨秦破項梁軍，奮，願與沛公西入關。懷王諸老將皆曰�54：「項羽為人僄悍猾賊�55。項羽嘗攻襄城，襄城無遺類�56，皆阬之，諸所過無不殘滅。且楚數進取，前陳王、項梁皆敗。不如更遣長者扶義而西�57，告諭秦父兄。秦父兄苦其主久矣，今誠得長者往，毋侵暴，

二 高祖本紀

八七

宜可下。今項羽僄悍，今不可遣。獨沛公素寬大長者，可遣。」卒不許項羽，而遣沛公西略地⑤，收陳王、項梁散卒。乃道碭至成陽，與杠里秦軍夾壁⑤，破秦二軍。楚軍出兵擊王離⑥，大破之。

沛公引兵西，遇彭越昌邑⑥，因與俱攻秦軍，戰不利。還至栗⑥，遇剛武侯⑥，奪其軍，可四千餘人，并之。與魏將皇欣、魏申徒武蒲之軍并攻昌邑⑥，昌邑未拔。西過高陽⑥。酈食其為監門⑥，曰：「諸將過此者多，吾視沛公大人長者。」乃求見說沛公。沛公方踞牀⑥，使兩女子洗足。酈生不拜，長揖⑥，曰：「足下必欲誅無道秦，不宜踞見長者。」於是沛公起，攝衣謝之⑥，延上坐。食其說沛公襲陳留，得秦積粟。乃以酈食其為廣野君，酈商為將⑦，將陳留兵，與偕攻開封⑦，開封未拔。西與秦將楊熊戰白馬⑦，又戰曲遇東⑦，大破之。楊熊走之榮陽⑦，二世使使者斬以徇⑦。南攻潁陽⑦，屠之。因張良遂略韓地轘轅⑦。

當是時，趙別將司馬卬方欲渡河入關，沛公乃北攻平陰⑦，絕河津⑦。南，戰雒陽東，軍不利，還至陽城⑧，收軍中馬騎，與南陽守齮戰犨東⑧，破之。略南陽郡⑧，南陽守齮走保城守宛。沛公引兵過而西。張良諫曰：「沛公雖欲急入關，秦兵尚眾，距險⑧。今不下宛，宛從後擊，彊秦在前，此危道也。」於是沛公乃夜引

兵從他道還，更旗幟㊻，黎明㊺，圍宛城三帀㊻。南陽守欲自剄。其舍人陳恢曰㊼：

「死未晚也㊻。」乃踰城見沛公，曰：「臣聞足下約，先入咸陽者王之。今足下留守宛。宛，大郡之都也，連城數十，人民衆，積蓄多，吏人自以為降必死，故皆堅守乘城㊻。今足下盡日止攻㊾，士死傷者必多；引兵去宛，宛必隨足下後。足下前則失咸陽之約，後又有彊宛之患。為足下計，莫若約降，封其守，因使止守㊿，引其甲卒與之西。諸城未下者，聞聲爭開門而待，足下通行無所累。」沛公曰：

「善。」乃以宛守為殷侯，封陳恢千戶。引兵西，無不下者。至丹水㊿，高武侯鰓、襄侯王陵降西陵㊿。還攻胡陽㊿，遇番君別將梅鋗㊿，與皆㊿，降析、酈㊿。遣魏人甯昌使秦㊿，使者未來，是時章邯已以軍降項羽於趙矣。

初，項羽與宋義北救趙，及項羽殺宋義，代為上將軍，諸將黥布皆屬；破秦將王離軍，降章邯，諸侯皆附。及趙高已殺二世，使人來，欲約分王關中。沛公以為詐，乃用張良計，使酈生、陸賈往說秦將㊿，啗以利㊿，因襲攻武關㊿，破之。又與秦軍戰於藍田南㊿，益張疑兵旗幟，諸所過毋得掠鹵㊿，秦人憙㊿，秦軍解㊿，因大破之。又戰其北，大破之。乘勝，遂破之。

漢元年十月㊿，沛公兵遂先諸侯至霸上㊿。秦王子嬰素車白馬，係頸以組㊿，

封皇帝璽符節，降軹道旁⑩。諸將或言誅秦王。沛公曰：「始懷王遣我，固以能寬容；且人已服降，又殺之，不祥。」乃以秦王屬吏⑪，遂西入咸陽。欲止宮休舍，樊噲、張良諫⑪，乃封秦重寶財物府庫，還軍霸上⑫。召諸縣父老豪桀曰：「父老苦秦苛法久矣，誹謗者族，偶語者弃市⑬。吾與諸侯約，先入關者王之，吾當王關中。與父老約，法三章耳：殺人者死⑭，傷人及盜抵罪。餘悉除去秦法。諸吏人皆案堵如故⑮。凡吾所以來，為父老除害，非有所侵暴，無恐！且吾所以還軍霸上，待諸侯至而定約束耳⑯。」乃使人與秦吏行縣鄉邑，告諭之。秦人大喜，爭持牛羊酒食獻饗軍士。沛公又讓不受，曰：「倉粟多，非乏，不欲費人。」人又益喜，唯恐沛公不為秦王⑰。

（以上為第二段，寫劉邦起義，到入關滅秦的過程。寫其政策方略深得人心，為日後打敗項羽做鋪墊。）

【注釋】

①秦二世元年──公元前二○九。

②蘄（ㄑㄧˊ）──秦縣名，在今安徽宿縣南。

史記選注

九○

③陳——秦縣名，即今河南淮陽縣。

④掾、主吏——掾：縣令的屬員，這裏指曹參。曹參時爲獄掾。主吏指蕭何。蕭何、曹參後來皆爲漢代開國功臣，並相繼爲丞相，《史記》皆有其世家。

⑤因劫衆——藉著那些逃亡者的力量來挾制縣裏的這些民衆。劫：挾制。

⑥保——往依。

⑦今——將。

⑧完——保全。

⑨無爲——無謂，無意義，無價值。

⑩壹敗塗地——《索隱》曰：「言一朝破敗，使肝腦塗地。」瀧川曰：「塗地，猶言委地。事業一敗，不可復收拾。」（《會注考證》）

⑪願更相推擇可者——瀧川曰：「詞婉禮恭，不似平生大言。」

⑫種族其家——意指滅其家、絕其種。

⑬黃帝——古代傳說中的帝王，據說曾打敗過炎帝，擒殺過蚩尤，事見《五帝本紀》。

⑭蚩尤——古代傳說中的部族首領，據說他「好五兵（戈、殳、戟、酋矛、夷矛）」，並發明以銅製造兵器。祠黃帝祭蚩尤即祭祀戰神的意思。

二　高祖本紀

九一

⑮ 釁鼓——殺牲以血塗鼓。《司馬法》曰：「血於釁鼓者，神戎器也。」釁：殺牲以血塗物。

⑯ 胡陵——秦縣名，故城在今山東省魚臺東南。

⑰ 周章——亦曰周文，其所率義軍西至戲後，被秦將章邯打敗；周章東退澠池，又被章邯追擊大破之。最後周章自殺。事見《陳涉世家》。

⑱ 戲——水名，源於驪山，流經今陝西臨潼東，入於渭水。

⑲ 泗川監——泗川郡的監督官。秦時的泗川郡，至漢改稱沛郡，郡治在相縣（今安徽濉溪西北）。秦時的郡裏設守、尉、監三官，監由中央所派的御史充任。所謂平者，泗川監之名也。下有「守壯」，壯亦名。

⑳ 戚——地名不詳，據文意知離薛不遠。有本注為戚邑（今河南濮陽北）者，非是。

㉑ 亢父（ㄍㄤ ㄈㄨˇ）——古邑名，在今山東濟寧市南。

㉒ 故梁徙——曾是梁國遷都過的地方。梁國即戰國後期的魏國，因都於大梁（今河南開封市），故也稱梁國。秦國攻克大梁後，魏國的末代諸侯（名假）曾一度遷都於豐。按：此說見《集解》，而《魏世家》不載。

㉓ 下魏——猶言「降魏」。

㉔ 雅——平素，向來。

㉔ 東陽甯君──東陽縣（今安徽天長縣西北）的甯姓某人。

景駒──戰國時楚國王族的後裔。景是楚國王族的大姓。

假王──代行王者之權的人。當時陳涉已被章邯打敗，被叛徒所殺，義軍正群龍無首，故秦嘉等立景駒爲假王。

㉕ 留──秦縣名，在今江蘇沛縣東南。

㉖ 從陳──攻擊陳郡。從：追擊，攻擊。

㉗ 㠯──古「夷」字。

㉘ 相──在今安徽濉溪西北，當時爲泗川郡的郡治。

㉙ 碭──秦縣名，亦郡名，其治所皆在今河南夏邑縣東南。

㉚ 蕭──秦縣名，在今安徽蕭縣西北。

㉛ 下邑──秦縣名，即今安徽碭山縣。

㉜ 還軍豐──有本作「還軍攻豐」。《漢書》作「還擊豐，不下」。《漢書》文意最明晰。徐孚遠曰：「漢祖起事，欲以沛豐爲根本。豐反屬魏，大勢幾失，故數借兵復之。」（《史記測義》）

㉝ 五大夫將──具有五大夫爵位的將領。五大夫是秦朝爵位的第九級。

㉞ 襄城──秦縣名，即今河南襄城縣。

二 高祖本紀

九三

㉟懷王——即戰國時的楚懷王熊槐，前三三八～前二九九年在位。事跡詳見《楚世家》、《屈原列傳》。

㊱治盱台（ㄒㄩ）——猶言「建都盱台」。盱台：秦縣名，在今江蘇盱眙縣東北。

㊲救東阿——時齊地義軍田榮等被秦將章邯圍困於東阿，項梁等引兵救之，破走章邯。事見《田儋列傳》。東阿：秦縣名，在今山東陽穀縣東北。

㊳齊軍歸——田榮出東阿後，即引兵歸，驅逐了齊人所立的田假，另立田儋之子田市為王。自此與項梁、項羽生隙。事見《項羽本紀》、《田儋列傳》。

㊴追北——追擊敗走的秦軍。北：背，敗。

㊵城陽——秦縣名，縣治在今山東省鄄城東南。

㊶濮陽——秦縣名，縣治在今河南省濮陽西南。當時亦為東郡的郡治所在地。

㊷環水——謂以水環城以為固也。

㊸定陶——秦縣名，縣治在今山東定陶縣西北。

㊹雍丘——秦縣名，即今河南杞縣。

㊺李由——秦丞相李斯之子，時為三川郡的郡守。

㊻外黃——秦縣名，在今河南民權西北。

㊼銜枚——枚者其狀如箸，橫銜之，以小繩結之於項，用於奔襲敵人時防止喧嘩。

48 陳留──秦縣名，在今河南省開封市東南。

49 呂將軍──即呂臣，原為陳涉侍從，陳涉兵敗被殺後，呂臣收合殘部，又曾一度攻克陳郡，後歸項梁。事跡參見《陳涉世家》。

50 鉅鹿──秦縣名，在今河北省平鄉縣西南。

51 司徒──掌教化的官。

52 令尹──戰國時楚官名，職同丞相。

53 奮──憤激。

54 諸老將──瀧川曰：「懷王之立也，楚亡臣來歸者必眾，所謂諸老將是也。使懷王並呂臣、項羽軍，以宋義為上將軍，遣沛公入關者，蓋此等老將所為。」

55 慓悍猾賊──猶言「勇猛凶殘」。慓悍：迅疾勇猛。猾賊：狡猾殘忍。

56 無遺類──猶言「全部絕種」，殺得一個沒剩。類：種。

57 扶義──以仁義為助。與「仗義」義同。

58 略地──擴取地盤。

59 道──經由。

成陽──即城陽。

二 高祖本紀

九五

杜里——秦縣名，在城陽（今山東鄄城東南）之西。

夾壁——猶言「對壘」。

⑥ 楚軍出兵擊王離——即鉅鹿之戰，見《項羽本紀》。

⑥ 彭越——昌邑人，反秦名將之一，後歸劉邦，於滅楚中有大功，後被呂后所殺。《史記》有傳。

昌邑——秦縣名，在今山東省巨野東南。

⑥ 栗——秦縣名，即今河南省夏邑縣。

⑥ 剛武侯——師古曰：「史失其名姓，唯識其爵號，不知誰也。」

⑥ 申徒——官名，即司徒。

⑥ 高陽——古邑名，在今河南省杞縣西南。

⑥ 酈食其（ㄐㄧ）——劉邦手下的著名說客，事見《酈生陸賈列傳》。

⑥ 踞牀——坐在牀上。牀：坐具，如今之板凳一類。

⑥ 長揖——師古曰：「手自上而極下。」揖：拱手。

⑥ 攝——整頓。

⑥ 謝——道歉。

⑦ 酈商——食其之弟，漢代開國名將，《史記》有傳。

㉛距險——意謂守險以拒敵。

⑧河南省南陽市）。

㉒南陽郡——秦郡名，轄地約當今河南省葉縣、內鄉和湖北省應山、鄖縣等一帶地區。治所在宛縣（今

㉑犨——秦縣名，在今河南省魯山縣東南。

⑳陽城——古邑名，即今河南省登封縣東南之告城鎮。

⑲絕河津——封鎖黃河渡口。津：渡口。司馬卬欲渡河入關，沛公則絕河津以阻之，見沛公之貪，是

　要獨自入關而稱王。

⑱平陰——古渡口名，在今河南省孟津東北。

⑰轘轅——山名，在今河南省偃師縣東南。山上有轘轅關，形勢險要。

⑯潁陽——秦縣名，縣治在今河南省許昌西南。

⑮徇——巡行示眾。

⑭滎陽——奉縣名，縣治在今河南省滎陽東北。

⑬曲遇——古邑名，在今河南省中牟縣境內。

⑫白馬——秦縣名，在今河南省舊滑縣城東。

⑪開封——秦縣名，縣治即今河南省開封市。

㉞更旗幟——爲掩人耳目，不使秦軍曉知沛公之軍復還也。

㊄黎明——到天亮時。黎：比及，待至。

㊅三帀——帀：周遭。

㊅三層——三層。

㊇死未晚也——意謂「現在還不到死的時候」。

㊈堅守乘城——猶言「登城堅守」。乘：登。

㊉止攻——謂停軍於此攻打宛城。止：與西進入關相對而言。

㊀止守——留守。

㊁丹水——秦縣名，縣治在今河南省淅川縣西南，因有丹水流經其地，故名。

㊂高武侯鰓——姓氏不詳。

㊃王陵——漢代開國功臣，呂后時，曾繼曹參爲相國，封安國侯。此所謂「襄侯」者，或初聚黨起事時自稱之也。

降——謂歸順劉邦。

西陵——中井曰：「《漢書》無『西陵』二字，此疑衍。」（《會注考證》）

㊄胡陽——漢縣名，在今河南省唐河縣南。

⑨⑤番君——即吳芮。吳芮於秦時爲番陽（即今江西省鄱陽縣）令，故稱之番君。陳涉起事後，吳芮也舉義反秦，後降劉邦，被封爲長沙王。番（ㄆㄛ）：同「鄱」。

⑨⑥皆——有本作「偕」，《漢書》亦作「偕」。此處應讀如「偕」。

⑨⑦降——使之投降。

⑨⑧析——秦縣名，即今河南省西峽縣。

鄢——秦縣名，縣治在今河南省鎮平縣東北。

⑨⑨使秦——謂與趙高通謀。《始皇本紀》云：「沛公將數萬人已屠武關，使人私於趙高。」蓋指此事。

⑨⑨酈生——即酈食其。

陸賈——劉邦手下的謀士、說客，《史記》有傳。據《留侯世家》、《酈生陸賈列傳》對證，此處「陸賈」二字似衍文。

⑩⑩啗（ㄉㄢ）以利——謂以利誘之。啗：以食物餵人。

⑩①武關——在今陝西省商南縣東南，是河南西部通往陝西東南部的交通要道。

⑩②藍田——秦縣名，即今陝西省藍田縣。

⑩③掠鹵——同「掠擄」，謂搶物、搶人。

⑩④憙——同「喜」。

二 高祖本紀

九九

⑤ 解——同「懈」。李笠曰：「沛公既啗秦將著以利，又令所過毋得掠鹵，故秦人喜悅而軍心懈墮也。」《史記訂補》

⑥ 劉辰翁曰：「兩言『大破之』，又言『遂破之』，文如破竹。」《史記評林》

⑥ 漢元年十月——公元前二〇六年陰曆十月。因為這一年劉邦被封為漢王，所以稱這年為漢元年。秦朝曆法以陰曆十月為歲首，漢初仍承秦制，故所謂十月，即該年開頭的第一個月。

⑦ 霸上——在今陝西省西安市東南，為古代咸陽、長安附近的軍事要地，因地處霸水西高原上而得名。

⑧ 係頸以組——用絲絛繫著脖子，這是古代君主向人投降時自己表示服罪請罪的樣子。組：絲絛。

⑨ 軹（ㄓ）道——即軹道亭，在今陝西省西安市東北。

⑩ 屬（ㄓㄨ）吏——交給主管人員看管。屬：交付、委託。凌稚隆曰：「沛公不殺子嬰，與約法三章，為義帝發喪三事，最繫得天下根本。若項羽則一切反是矣。」

⑪ 樊噲、張良諫——諫語見《留侯世家》。

⑫ 還軍霸上——劉辰翁曰：「還軍霸上本非初意，然謀臣之謀是，基帝王之業，息奸雄之心者，獨藉此耳。」倪思曰：「兵入人國都，重寶財物滿前，委而去之，還軍霸上，極是難事。此則可謂節制之兵也。」《史記評林》

⑬ 偶語——相聚而語。偶：相對、相聚。

弃市——處死。古者刑人於市，以示「與眾共棄之」，故云。

⑭殺人者死二句——《漢書》注引張晏曰：「秦法一人犯罪，舉家及鄰伍坐之。今但當其身坐，合於《康誥》『父子兄弟，罪不相及』也。」抵罪：判罪。傷人及盜抵罪，謂隨其傷人及盜之情節輕重，而判以相應之罪刑。劉辰翁曰：「高祖始終得關中之力，關中人心所以不忘者，秋毫無犯，約法三章之力也。」

⑮案堵如故——猶言「各就各位，一切照常。」案堵：同「安堵」，不遷動，不變更。

⑯待諸侯至而定約束耳——真德秀曰：「告諭之語才百餘言，而暴秦之弊為之一洗，此所謂『時雨降，民大悦』者也。」瀧川曰：「《孟子》云：『武王之伐殷也，曰：無畏，寧爾也，非敵百姓也。』高祖詞氣，與此相似。」（《史記評林》）

⑰唯恐沛公不為秦王——張之象曰：「先言『秦人喜』，後言『秦人大喜』，又言『人又益喜』，連用『喜』字，斯可以觀人心矣。」凌稚隆曰：「不受牛酒雖小節耳，亦見沛公秋毫無犯處。然曰『倉廩多，非乏』，則蕭何轉輸之功亦因可見。」（《史記評林》）

或說沛公曰①：「秦富十倍天下，地形彊。今聞章邯降項羽，項羽乃號為雍王，王關中。今則來③，沛公恐不得有此。可急使兵守函谷關④，無內諸侯軍，稍徵關中兵以自益，距之。」沛公然其計，從之。十一月中，項羽果率諸侯兵西，

欲入關，關門閉。聞沛公已定關中，大怒，使黥布等攻破函谷關。十二月中，遂至戲。沛公左司馬曹無傷聞項王怒，欲攻沛公，使人言項羽曰：「沛公欲王關中，令子嬰為相，珍寶盡有之。」欲以求封。亞父勸項羽擊沛公⑤。方饗士，旦日合戰。

是時項羽兵四十萬，號百萬。沛公兵十萬，號二十萬，力不敵。會項伯欲活張良，夜往見良，因以文諭項羽，項羽乃止。沛公從百餘騎，驅之鴻門⑥，見謝項羽。項羽曰：「此沛公左司馬曹無傷言之。不然，籍何以生此⑦！」沛公以樊噲、張良故，得解歸。歸，立誅曹無傷。

項羽遂西，屠燒咸陽秦宮室，所過無不殘破⑧。秦人大失望，然恐，不敢不服耳。

項羽使人還報懷王。懷王曰：「如約⑨。」項羽怨懷王不肯令與沛公俱西入關，而北救趙，後天下約⑩。乃曰：「懷王者，吾家項梁所立耳⑪，非有功伐⑫，何以得主約！本定天下，諸將及籍也。」乃詳尊懷王為義帝，實不用其命。

正月，項羽自立為西楚霸王⑬，王梁、楚地九郡⑭，都彭城。負約，更立沛公為漢王，王巴、蜀、漢中⑮，都南鄭⑯。三分關中，立秦三將：章邯為雍王，都廢丘⑰；司馬欣為塞王，都櫟陽⑱；董翳為翟王，都高奴⑲。楚將瑕丘申陽為河南王

，都洛陽⑳。趙將司馬卬為殷王，都朝歌㉑。趙王歇徙王代。趙相張耳為常山王，都襄國㉒。當陽君黥布為九江王，都六㉓。懷王柱國共敖為臨江王㉔，都江陵。番君吳芮為衡山王，都邾㉕。燕將臧荼為燕王，都薊㉖。故燕王韓廣徙王遼東。廣不聽，臧荼攻殺之無終㉗。封成安君陳餘河間三縣㉘，居南皮㉙。封梅鋗十萬戶。

四月，兵罷戲下㉚，諸侯各就國㉛。漢王之國，項王使卒三萬人從㉜，楚與諸侯之慕從者數萬人，從杜南入蝕中㉝。去輒燒絕棧道㉞，以備諸侯盜兵襲之，亦示項羽無東意。

至南鄭，諸將及士卒多道亡歸，士卒皆歌思東歸。韓信說漢王曰：「項羽王諸將之有功者，而王獨居南鄭，是遷也㊱。軍吏士卒皆山東之人也，日夜跂而望歸㊲，及其鋒而用之㊳，可以有大功。天下已定，人皆自寧，不可復用。不如決策東鄉㊲，爭權天下㊴。」

項羽出關，使人徙義帝。曰：「古之帝者地方千里，必居上游㊵。」乃使使徙義帝長沙郴縣㊵，趣義帝行㊶，群臣稍倍叛之，乃陰令衡山王、臨江王擊之，殺義帝江南㊷。項羽怨田榮㊸，立齊將田都為齊王㊹。田榮怒，因自立為齊王㊺，殺田都而反楚；予彭越將軍印㊻，令反梁地。楚令蕭公角擊彭越㊼，彭越大破之。

陳餘怨項羽之弗王己也㊽，令夏說說田榮，請兵擊張耳。齊予陳餘兵，擊破常

山王張耳，張耳亡歸漢。迎趙王歇於代㊿，復立為趙王。趙王因立陳餘為代王。項羽大怒，北擊齊。

八月，漢王用韓信之計，從故道還�，襲雍王章邯。邯迎擊漢陳倉。雍兵敗，還走，止戰好時�。又復敗，走廢丘。漢王遂定雍地。東至咸陽，引兵圍雍王廢丘，而遣諸將略定隴西、北地、上郡㊝。令將軍薛歐、王吸出武關，因王陵兵南陽，以迎太公、呂后於沛。楚聞之，發兵距之陽夏�五，不得前。令故吳令鄭昌為韓王，距漢兵。

二年㊝，漢王東略地，塞王欣、翟王翳、河南王申陽皆降。韓王昌不聽，使韓信擊破之。於是置隴西、北地、上郡、渭南、河上、中地郡㊝；關外置河南郡㊝。更立韓太尉信為韓王㊝。諸將以萬人若以一郡降者㊝，封萬戶。繕治河上塞㊝。諸故秦苑囿園池㊝，皆令人得田之。正月，虜雍王弟章平。大赦罪人。

漢王之出關至陝㊝，撫關外父老，還，張耳來見㊝，漢王厚遇之。

二月，令除秦社稷㊝，更立漢社稷。

三月，漢王從臨晉渡㊝，魏王豹將兵從㊝。下河內㊝，虜殷王，置河內郡㊝。南渡平陰津㊝，至雒陽。新城三老董公遮說漢王以義帝死故㊝。漢王聞之，袒而大哭。

遂為義帝發喪，臨三日⑫。發使者告諸侯曰：「天下共立義帝，北面事之。今項羽放殺義帝於江南，大逆無道。寡人親為發喪，諸侯皆縞素。悉發關內兵，收三河士⑬，南浮江漢以下，願從諸侯王擊楚之殺義帝者⑭。」

是時項王北擊齊，田榮與戰城陽。田榮敗，走平原⑮，平原民殺之。齊皆降楚。楚因焚燒其城郭，係虜其子女⑯，欲遂破之而擊楚。田榮弟橫立榮子廣為齊王，齊王反楚。項羽雖聞漢已連齊兵，既已連齊兵，齊人叛之。田榮弟橫立榮子廣為齊王，齊王反楚。漢王以故得劫五諸侯兵⑰，遂入彭城。項羽聞之，乃引兵去齊，從魯出胡陵⑱，至蕭，與漢大戰彭城靈壁東睢水上⑲，大破漢軍，多殺士卒，睢水為之不流。乃取漢王父母妻子於沛，置之軍中以為質。當是時，諸侯見楚彊漢敗還，皆去漢復為楚。塞王欣亡入楚。

呂后兄周呂侯為漢將兵⑳，居下邑。漢王從之，稍收士卒，軍碭。漢王乃西過梁地，至虞㉑。使謁者隨何之九江王布所㉒，曰：「公能令布舉兵叛楚，項羽必留擊之。得留數月，吾取天下必矣。」隨何往說九江王布，布果背楚㉓。楚使龍且往擊之。

六月，立為太子，大赦罪人。令太子守櫟陽，諸侯子在關中者皆集櫟陽為衛㉔。引漢王之敗彭城而西，行使人求家室，家室亦亡，不相得。敗後乃獨得孝惠，

水灌廢丘，廢丘降，章邯自殺。更名廢丘為槐里。於是令祠官祀天地、四方、上帝、山川，以時祀之。興關內卒乘塞⑧。

是時九江王布與龍且戰，不勝，與隨何間行歸漢⑧。漢王稍收士卒，與諸將及關中卒益出，是以兵大振滎陽，破楚京、索間⑧。

三年，魏王豹謁歸視親疾，至即絕河津⑧，反為楚。漢王使酈生說豹，豹不聽。漢王遣將軍韓信擊，大破之，虜豹。遂定魏地，置三郡，曰河東、太原、上黨⑧。漢王乃令張耳與韓信遂東下井陘擊趙⑨，斬陳餘、趙王歇。其明年，立張耳為趙王。

漢王軍滎陽南，築甬道屬之河⑨，以取敖倉⑨。與項羽相距歲餘。項羽數侵奪漢甬道，漢軍乏食，遂圍漢王。漢王請和，割滎陽以西者為漢。項王不聽。漢王患之，乃用陳平之計，予陳平金四萬斤，以間疏楚君臣。於是項羽乃疑亞父。亞父是時勸項羽遂下滎陽，及其見疑，乃怒，辭老，願賜骸骨歸卒伍⑨，未至彭城而死。

漢軍絕食，乃夜出女子東門二千餘人⑨，被甲，楚因四面擊之。將軍紀信乃乘王駕，詐為漢王，誑楚，楚皆呼萬歲，之城東觀，以故漢王得與數十騎出西門遁。令御史大夫周苛、魏豹、樅公守滎陽。諸將卒不能從者，盡在城中。周苛、樅公

相謂曰：「反國之王⑨，難與守城。」因殺魏豹。

漢王之出滎陽入關，收兵欲復東。袁生說漢王曰：「漢與楚相距滎陽數歲，漢常困。願君王出武關，項羽必引兵南走，王深壁⑨，令滎陽、成臯間且得休⑨。使韓信等輯河北趙地⑨，連燕、齊⑨，君王乃復走滎陽，未晚也。如此則楚所備者多，力分，漢得休，復與之戰，破楚必矣⑩。」漢王從其計，出軍宛、葉間⑩，與黥布行收兵⑩。

項羽聞漢王在宛，果引兵南。漢王堅壁不與戰。是時彭越渡睢水⑩，與項聲、薛公戰下邳⑩，彭越大破楚軍。項羽乃引兵東擊彭越⑩。漢王亦引兵北軍成臯。項羽已破走彭越，聞漢王復軍成臯，乃復引兵西，拔滎陽，誅周苛、樅公，而虜韓王信，遂圍成臯。

漢王跳⑩，獨與滕公共車出成臯玉門⑩，北渡河，馳宿脩武⑩。自稱使者，晨馳入張耳、韓信壁，而奪之軍。乃使張耳北益收兵趙地，使韓信東擊齊。漢王得韓信軍，則復振。引兵臨河，南饗軍小脩武南，欲復戰。郎中鄭忠乃說止漢王⑩。使高壘深塹，勿與戰。漢王聽其計，使盧綰、劉賈將卒二萬人⑩，騎數百，渡白馬津⑪，入楚地，與彭越復擊破楚軍燕郭西⑫，遂復下梁地十餘城。

淮陰已受命東⑬，未渡平原。漢王使酈生往說齊王田廣，廣叛楚，與漢和⑭，共擊項羽。韓信用蒯通計⑮，遂襲破齊。齊王烹酈生，東走高密⑯。項羽聞韓信已舉河北兵破齊、趙，且欲擊楚，則使龍且、周蘭往擊之。韓信與戰，騎將灌嬰擊，大破楚軍，殺龍且。齊王廣犇彭越。當此時，彭越將兵居梁地⑰，往來苦楚兵，絕其糧食。

四年⑱，項羽乃謂海春侯大司馬曹咎曰：「謹守成皋。若漢挑戰，慎勿與戰，無令得東而已。我十五日必定梁地，復從將軍。」乃行，擊陳留、外黃、睢陽⑲。大司馬怒，度兵汜水⑳。士卒半渡，漢擊之，大破楚軍，盡得楚國金玉貨賂㉑。大司馬咎、長史欣皆自剄汜水上⑫。項羽至睢陽，聞海春侯破，乃引兵還。漢軍方圍鍾離眛於滎陽東，項羽至，盡走險阻㉓。

韓信已破齊，使人言曰：「齊邊楚㉔，權輕，不為假王㉕，恐不能安齊。」漢王欲攻之。留侯曰：「不如因而立之，使自為守。」乃遣張良操印綬立韓信為齊王。

項羽聞龍且軍破，則恐，使盱台人武涉往說韓信㉖。韓信不聽。

楚、漢久相持未決，丁壯苦軍旅，老弱罷轉饟⑫。漢王、項羽相與臨廣武之間而語⑱。項羽欲與漢王獨身挑戰。漢王數項羽曰：「始與項羽俱受命懷王，曰先入定關中者王之，項羽負約，王我於蜀、漢，罪一。項羽矯殺卿子冠軍而自尊⑲，罪二。項羽已救趙，當還報，而擅劫諸侯兵入關，罪三。懷王約入秦無暴掠，項羽燒秦宮室，掘始皇帝冢，私收其財物，罪四。又彊殺秦降王子嬰，罪五。詐阬秦子弟新安二十萬，王其將⑳，罪六。項羽皆王諸將善地，而徙逐故主，令臣下爭叛逆，罪七。項羽出逐義帝彭城，自都之，奪韓王地⑫，并王梁、楚⑬，多自予，罪八。項羽使人陰弒義帝江南，罪九。夫為人臣而弒其主，殺已降，為政不平，主約不信，天下所不容，大逆無道，罪十也。吾以義兵從諸侯誅殘賊，使刑餘罪人擊殺項羽，何苦乃與公挑戰⑭！」項羽大怒，伏弩射中漢王。漢王傷匈⑮，乃捫足曰：「虜中吾指⑯！」漢王病創臥，張良彊請漢王起行勞軍，以安士卒，毋令楚乘勝於漢。漢王出行軍⑰，病甚，因馳入成皋。

病愈，西入關，至櫟陽，存問父老⑱，置酒，梟故塞王欣頭櫟陽市⑲。留四日，復如軍，軍廣武。關中兵益出。

〔當此時，彭越將兵居梁地，往來苦楚兵，絕其糧食。田橫往從之⑳。〕項羽

數擊彭越等,齊王信又進擊楚。項羽恐,乃與漢王約,中分天下,割鴻溝而西者為漢⑭,鴻溝而東者為楚。項王歸漢王父母妻子⑭,軍中皆呼萬歲,乃歸而別去。

項羽解而東歸。漢王欲引而西歸,用留侯、陳平計⑭,乃進兵追項羽,至陽夏南止軍,與齊王信、建成侯彭越期會而擊楚軍⑭。至固陵⑭,不會。楚擊漢軍,大破之。漢王復入壁,深塹而守之。用張良計⑭,於是韓信、彭越皆往。及劉賈入楚地⑭,圍壽春⑭。漢王敗固陵,乃使使者召大司馬周殷舉九江兵而迎武王⑭,行屠城父⑭,隨劉賈、齊梁諸侯皆大會垓下⑭。立武王布為淮南王。

五年⑭,高祖與諸侯兵共擊楚軍,與項羽決勝垓下。淮陰侯將三十萬自當之,孔將軍居左⑭,費將軍居右⑭,皇帝在後,絳侯、柴將軍在皇帝後⑭。項羽之卒可十萬。淮陰先合,不利,卻。孔將軍、費將軍縱⑭,楚兵不利,淮陰侯復乘之,大敗垓下⑰。項羽卒聞漢軍之楚歌⑭,以為漢盡得楚地,項羽乃敗而走,是以兵大敗。

使騎將灌嬰追殺項羽東城⑭,斬首八萬⑭,遂略定楚地。魯為楚堅守不下⑭,漢王引諸侯兵北,示魯父老項羽頭,魯乃降。遂以魯公號葬項羽穀城⑭。還至定陶,馳入齊王壁,奪其軍⑭。

正月,諸侯及將相相與共請尊漢王為皇帝。漢王曰:「吾聞帝賢者有也⑭,空

言虛語，非所守也⑯，吾不敢當帝位。」群臣皆曰：「大王起微細，誅暴逆，平定四海，有功者輒裂地而封為王侯。大王不尊號，皆疑不信⑯。臣等以死守之⑰。」甲午⑲，乃即皇帝位氾水之陽⑰。

皇帝曰⑰：「義帝無後⑰。齊王韓信習楚風俗，徙為楚王⑬，都下邳。立建成侯彭越為梁王，都定陶。故韓王信為韓王，都陽翟⑭。徙衡山王吳芮為長沙王，都臨湘⑮。番君之將梅鋗有功，從入武關，故德番君⑯。淮南王布、燕王臧荼、趙王敖皆如故⑰。」

天下大定。高祖都雒陽，諸侯皆臣屬。故臨江王驩為項羽叛漢⑱，令盧綰、劉賈圍之，不下。數月而降，殺之雒陽。

五月，兵皆罷歸家。諸侯子在關中者復之十二歲⑲，其歸者復之六歲，食之一歲。

高祖置酒雒陽南宮。高祖曰：「列侯諸將無敢隱朕⑳，皆言其情。吾所以有天下者何？項氏之所以失天下者何？」高起、王陵對曰㉑：「陛下慢而侮人，項羽仁而愛人。然陛下使人攻城略地，所降下者因以予之，與天下同利也。項羽妒賢嫉

能，有功者害之⑱，賢者疑之，戰勝而不予人功，得地而不予人利，此所以失天下也。」高祖曰：「公知其一，未知其二。夫運籌策帷帳之中⑱，決勝於千里之外，吾不如子房；鎮國家，撫百姓，給餽饟⑱，不絕糧道，吾不如蕭何；連百萬之軍，戰必勝，攻必取，吾不如韓信。此三者，皆人傑也，吾能用之，此吾所以取天下也。項羽有一范增而不能用，此其所以為我擒也。」

高祖欲長都雒陽，齊人劉敬說⑱，及留侯勸上入都關中，高祖是日駕，入都關中。六月，大赦天下。

（以上為第三段，寫了楚漢戰爭——劉邦打敗項羽，並最後稱帝的全過程。）

【注釋】

①或說沛公曰——據《楚漢春秋》，為此說者乃解先生。

②項羽乃號為雍王二句——意謂項羽乃稱章邯為雍王，使之王關中。

③則——若。

④函谷關——在今河南省靈寶東北，是河南通往關中地區的門戶。

⑤亞父——指范增。所謂「亞父」者，是說對其尊敬的禮數僅次於父親。

一一二

⑥鴻門——在今陝西省臨潼縣東，其地今曰項王營。

⑦籍何以生此——方苞曰：「《項羽本紀》高祖、留侯、項伯相語凡數百言，而此以三語括之，蓋其事與言不可沒，而於帝紀則不必詳也。」（《評點史記》）陵瑞蒙曰：「減縮作數語，大意備矣，不厭其簡。」

《史記評林》

⑧所過無不殘破——凌約言曰：「敍帝所過毋得掠鹵，以起帝始；敍羽所過無不殘滅，以該羽終。」劉咸炘曰：「與上『秦人大喜，唯恐沛公不爲秦王』文相對，此乃史文用意處。」

⑨如約——按照原來的約定辦事，即「先入關者王之」。於此可知懷王亦有脊骨之人也，其不滿項氏之意毫不掩蓋。

⑩後天下約——意謂失期落於他人後。

⑪吾家項梁——按：項羽對其叔不得做如此稱呼。梁玉繩曰：「『項梁』，當作『武安君』。」《漢書》則刪去「項梁」二字，直作「懷王者，吾家所立耳」。後二者皆通。

⑫功伐——猶言「功勞」、「功勳」。伐：積功也。

⑬西楚霸王——舊稱江陵（今湖北省江陵縣）一帶爲南楚，吳縣（今江蘇省蘇州市）一帶爲東楚，彭城（今江蘇省徐州市）一帶爲西楚。項羽建都彭城，故稱西楚霸王。所謂「霸王」，略同於春秋五霸之霸主，即諸侯盟主的意思。

江蘇大部分地區。九郡的具體說法不一。

⑭梁、楚地九郡——指戰國時梁國和楚國的部分地區，即今河南東部、山東西南部，和所鄰近的安徽、

⑮巴——秦郡名，約當今四川省東部一帶，郡治江州（今重慶市東北）。

蜀——秦郡名，約當今四川省西部地區，郡治成都。

漢中——秦郡名，轄今陝西省秦嶺以南地區，郡治南鄭。

⑯南鄭——今陝西省漢中。

⑰廢丘——秦縣名，縣治在今陝西省興平東南。

⑱櫟（ㄌㄧˋ）陽——秦縣名，縣治在今陝西省臨潼北。

⑲高奴——秦縣名，縣治在今陝西省延安市東北。

⑳瑕丘申陽——申陽是人名，曾做過瑕丘縣（在今山東省兗州東北）令，故稱。

㉑朝歌——殷代故都，在今河南省淇縣。

㉒襄國——秦縣名，縣治在今河北省邢臺市。

㉓六——秦縣名，縣治在今安徽省六安北。

㉔柱國——秦官名，位極尊寵。後用爲榮譽勳階。

㉕邾——秦縣名，縣治在今湖北省黃岡北，當時亦爲衡山郡的郡治所在地。

㉖薊——秦縣名，縣治在今北京市西南。

㉗無終——秦縣名，縣治在今河北省薊縣。

㉘河間——漢代郡國名，郡治樂城（今河北省獻縣東南）。秦時屬鉅鹿郡。

㉙南皮——秦縣名，縣治即今河北省南皮。

㉚兵罷戲下——言各路諸侯都從項羽的麾下解散而去。戲下：同「麾下」。麾，是大將的指揮旗。有曰戲指戲水，非。說詳《羽紀》。

㉛就國——到自己的封國去。

㉜項王使卒三萬人從——漢王居霸上時有卒十萬，今使三萬人從，蓋項羽已奪去漢王之兵矣。

㉝杜——秦縣名，縣治在今陝西省西安市西南。

蝕——川谷名，是由西安通往漢中的谷道，可能即子午谷。

㉞棧道——山間架木構成的空中通道。按：燒棧道乃用張良之計，見《留侯世家》。

㉟韓信——即淮陰侯。有人認爲是韓王信者，蓋誤。《史記·韓王信傳》闌入此語，乃史公誤記。可參看《淮陰侯列傳》，道理至明。

㊱遷——流放。後因稱貶官也叫遷謫。

㊲跂（ㄑㄧ）——翹起腳跟。

㊳ 鋒——銳，這裏指「銳氣」。

㊴ 不如決策東鄉，爭權天下——吳寬曰：「向也張良有卓越之見，而始勸沛公之入，今也韓信乘罅漏之餘而徑勸沛公之出，二人之智謀略同，故其戡楚之效亦同。」倪思曰：「『天下已定』數語，此最識時知勢之論，雖蕭何輩亦不曾念到此。」《史記評林》

㊵ 郴（彳ㄣ）縣——秦縣名，即今湖南省郴縣。

㊶ 趣——同「促」。

㊷ 殺義帝江南——此云項羽令衡山王吳芮與臨江王共敖殺義帝於江南，而《黥布列傳》云：「項氏立懷王爲義帝，徙都長沙，乃陰令九江王布等行擊之。其八月，布使將擊義帝，追殺之郴縣。」則殺義帝者主要是黥布。

㊸ 項羽怨田榮——項梁救田榮出東阿後，田榮歸齊立田儋子田市爲王，驅逐了當時齊人已立的齊國舊族田假。田假逃歸項梁。項梁召田榮共擊章邯，田榮要求項梁殺掉田假。項梁不答應，田榮於是拒絕出兵助楚。後項梁被章邯破殺。由此，項羽怨田榮。

㊹ 立齊將田都爲齊王——田都是田假的將領，曾隨項羽一同救趙破秦入關，故項羽立之爲齊王。同時又封田安爲濟北王，而徙田榮所立之齊王田市爲膠東王。至此，原來的齊地遂一分爲三。

㊺ 田榮怒，因自立爲齊王——田榮惱怒項羽，迎擊項羽所立的齊王田都，田都敗歸項羽；田榮又擊敗

濟北王田安，殺之；田市畏楚，偷偷離開田榮而往膠東就國，田榮大怒，追擊田市而殺之。於是又盡併

三齊之地，自立爲齊王。見《田儋列傳》。

殺田都——按：田都乃敗走歸楚，非被田榮所殺也，此誤。

㊻彭越——劉邦項羽入關時，彭越率衆萬餘人居鉅野澤中。項羽封諸侯，彭越不得封，故亦怨恨項羽。

㊼蕭公角——項羽的將領，曾任蕭縣令而名曰角者。

㊽陳餘怨項羽之弗王己——陳餘原是陳涉的將領，奉命與武臣、張耳北定趙地。武臣死，陳餘與張耳共立趙歇爲王。章邯攻趙，圍趙歇、張耳於鉅鹿。陳餘率兵在外，因勢小不敢擊秦。張耳派張黶、陳澤出城促陳餘擊秦，陳餘不得已，分兵予之。張黶、陳澤戰死。項羽救鉅鹿後，張耳責陳餘不救，並疑張黶、陳澤乃被陳餘所殺，陳餘大怒而去。後來張耳隨項羽入關，被封爲常山王；陳餘未入關，故僅得南皮附近之三縣，因此怨項羽（詳見《張耳陳餘列傳》）。

㊾迎趙王歇於代——項羽封張耳爲常山王，居原趙地，而徙原趙王歇爲代王。陳餘怨項羽，故擊走張耳，而迎趙歇歸趙。

㊿從故道還——茅坤曰：「沛公因張良之說，燒絕棧道，以示項羽無東意，而項羽遂北擊齊，且與彭越、陳餘等方爭衡，沛公因得用韓信之計以定三秦。及其鋒以東向，天下之勢遂定矣。譬之兩人對弈，沛公已得勝局。」（《史記評林》）故道：道路名，即陳倉道。起陳倉（今陝西省寶雞市東）經散關，至今

鳳縣，再東南入褒谷，出抵漢中。

⑤好時——秦縣名，縣治在今陝西省乾縣東。

⑤隴西——秦郡名，郡治狄道（今甘肅省臨洮南。

北地——秦郡名，郡治義渠（今甘肅省慶陽西南）。

上郡——秦郡名，郡治膚施（今陝西省榆林東南）。

⑤陽夏——秦縣名，縣治即今河南省太康。

⑤二年——公元前二〇五。

⑤渭南郡——即後來的京兆尹，郡治長安（今西安市西北）。

河上郡——即後來的左馮翊（ㄆㄧㄥˊ），郡治亦在長安。

中地郡——即後來的右扶風，郡治亦在長安。以上三郡合稱三輔，謂輔衛京畿也。

⑤河南郡——郡治雒陽（今洛陽市東北）。

⑤韓太尉信——原韓國舊貴族，曾隨劉邦入關，並至南鄭。以功封太尉，後又封韓王。《史記》中有傳。此與淮陰侯韓信同名，而非一人。

⑤若——或。

⑥繕治河上塞——修整河套一帶的防衛匈奴的城堡。瀧川曰：「未出關爭衡，而先修邊備，立本自固

之道也。」

⑥諸故秦苑囿園池二句——何焯曰：「故秦苑囿園池，令民得田之，既反暴政，益足關中食。」（《義門讀書記》）

⑥陝——秦縣名，縣治在今河南省三門峽市西北。

⑥張耳來見——張耳被陳餘打敗，不得到常山就國，至此來歸劉邦。

⑥社稷——指社稷壇，是古代的皇帝或國君祭祀土神和穀神的地方。社：土神。稷：穀神。所謂「除秦社稷，更立漢社稷」，即表示一個新的王朝已經開始。劉辰翁曰：「《漢書》此處有『復關中，除租稅，置三老，舉行能，賜酒肉等政，是兵間規模宏大，收拾人心處。』」（《史記評林》引）

⑥從臨晉渡——謂從臨晉關渡黃河，進入今山西南部。臨晉：即臨晉關，也叫蒲津關，在今陝西省大荔城東的黃河西岸。是秦、晉間的重要通道。

⑥魏王豹——戰國時魏國的貴族之後，其兄咎曾被陳涉立為魏王，後被章邯打敗自殺。魏豹逃歸項羽。入關後，因項羽欲有梁國故地，故封魏豹為西魏王，王河東（今山西省西南部地區）。

⑥河內——謂帶兵跟從劉邦一道去打項羽。

⑥河內——舊稱今河南省黃河以北地區。

⑥河內郡——郡治懷縣（今河南省武陟西南）。

一一九

㊴平陰津——渡口名，在今河南省孟津東北。

⑦⑩新城——鄉邑名，在今河南省伊川西南。後來又設為縣。

三老——鄉官名，掌教化。

遮說——攔道告知。據《漢書·高祖紀》，「董公遮說漢王曰：『臣聞順德者昌，逆德者亡，兵出無名，事故不成。故曰，明其為賊，敵乃可服。項羽為無道，放殺其主，天內莫不仰德，此三王之舉也。』

漢王曰：『善，非夫子無所聞。』」

⑦①祖而大哭——對尊者長者的哭喪之禮。祖：裸露臂膀。凌稚隆曰：「漢王祖而大哭，特藉此以激怒天下，非真哀痛之也。要知項羽不殺義帝，漢王豈能出義帝下者？項羽特為漢驅除耳。」

⑦②臨（ㄌㄧㄣˊ）——眾哭也，謂哭弔死者。

⑦③三河——指河東、河內、河南。

⑦④願從諸侯王擊楚之殺義帝者——真德秀曰：「不曰『率諸侯王』，而曰『願從諸侯王』；不曰『擊楚』，而曰『擊楚之殺義帝者』——詞不迫切而意已獨至，猶有古詞命氣象。」霍韜曰：「湯武放伐，孔子存其誓為世訓；漢祖告諭諸侯，雖僅數語，猶宛有古風。史遷存之，著漢業所以興也。」（皆《史記評林》）

⑦⑤平原——秦郡名，郡治在今山東省平原西南。

⑦ 連齊兵——猶言「與齊連兵」。連兵：謂交戰。

⑦ 劫五諸侯兵——猶言「率天下兵」。董教增曰：「當據故七國，以其地言，不以其王言也。漢定三秦，即故秦地；項羽王楚，乃故楚地；其餘韓、趙、魏、齊、燕為五諸侯。劫五諸侯兵，猶後言引天下兵耳。」《會注考證》引）劫：挾持，率領。

⑦ 靈壁——古邑名，在今安徽省濉溪西北。

睢（ㄙㄨㄟ）水——古代鴻溝的支派之一，自今河南省開封縣北由鴻溝分出，流經彭城南之竹邑（今宿縣北）、取慮（今睢寧西）入泗水。

⑦ 魯——秦縣名，即今山東省曲阜。

⑦ 虞——秦縣名，縣治在今河南省虞城北。

⑧ 周呂侯——即呂澤，劉邦稱帝後，大封功臣，呂澤被封為周呂侯。

⑧ 謁者——官名，是皇帝或國君的近身侍從人員，掌傳達。

⑧ 布果背楚——陳子龍曰：「齊反楚，而漢得彭城；九江反楚，而漢得從容歸關中，楚之自屈者在此。」

（《史記測義》）

⑧ 諸侯子在關中者皆集櫟陽為衛——按：此一為增加戍衛，一為聚之手下以為質子也。何孟春曰：

「漢王敗彭城下，諸侯叛漢歸楚，王至滎陽，楚攻之急，乃遷櫟陽，立子盈為太子，以繫人心，知有國

之本矣。復如滎陽，命蕭何侍太子守關中，立宗廟社稷。史稱帝規模宏遠，豈待定天下而始見之？帝此舉萃聚天下於渙散之時，使根深本固，可戰可守，於取天下蓋萬全矣。彼暗噁扛鼎之徒，挾妻子欲與決一戰之雌雄者，固非其對也。」《史記評林》

⑧⑤ 乘塞——猶言「守塞」。乘：登，登而守之。

⑧⑥ 間（ㄐㄧㄢ）行——猶言「微行」，喬裝改扮，秘密而行。梁玉繩曰：「布之歸漢在三年十二月，獨此書於二年六月已後，誤。」

⑧⑦ 京——秦縣名，縣治在今河南省滎陽東南。

索——古城名，即今河南省滎陽。

⑧⑧ 絕河津——斷絕蒲津關的黃河渡口，為阻漢兵東渡也。津：渡口。

⑧⑨ 河東郡——郡治安邑（今山西省夏縣西北）。

太原郡——郡治晉陽（今山西省太原市西南）。

上黨郡——郡治長子（今山西省長子西南）。

⑨⓪ 井陘（ㄒㄧㄥ）——關塞名，又名土門關，在今河北省井陘北井陘山上。

⑨① 甬道——兩旁築有牆壁的通道，以防止敵人攻擊抄掠也。

屬之河——（謂從滎陽）一直通到黃河邊上。屬（ㄓㄨˇ）：連接，通連。

史記選注

一二二

㊾取敖倉——指取得敖倉的糧食。敖倉是秦朝在滎陽西北敖山上修築的大糧倉，下臨黃河。

㊦歸卒伍——猶言「回家爲民」。古代鄉里的基層編制是五家爲一伍，三百家爲一卒。歸卒伍，即回到基層編制中去。

㊔女子——婦女與小孩子。

㊕反國之王——指魏豹。魏豹曾絕河津反漢，後被韓信所擄，劉邦釋之，仍令其爲將。今留之使與周苛等共守滎陽，周苛等羞與爲伍，故罵而殺之。

㊖深壁——猶言「深溝高壘」。

㊗成皋——古邑名，在今河南省滎陽西北。

㊘輯——收服、安定。

㊙連燕、齊——聯合燕、齊之兵，實際指待韓信取得燕、齊之後，因其時韓信已取代、趙，而尙未攻下燕、齊。

⑩破楚必矣——凌稚隆曰：「備多力分之說，正勝楚之要機也。楚卒以此困。袁生其善謀哉！」

⑩宛——秦縣名，縣治即今河南省南陽市。

⑩葉——秦縣名，縣治在今河南省葉縣西南。

⑩行收兵——巡行招兵。

二 高祖本紀

一二三

⑩ 渡睢水——謂渡睢水而南。

⑩ 下邳——秦縣名,縣治在今江蘇省睢寧西北。

⑩ 項羽乃引兵東擊彭越——董份曰:「善戰者致人,項羽每為漢致,其敗也固宜。」

⑩ 跳——師古曰:「輕身而急走也。」錢鍾書曰:「凡輕裝減從而疾走皆可曰跳。」(《管錐篇》)

⑩ 滕公——即夏侯嬰,因曾為滕令,故稱滕公。滕公是劉邦的太僕官,為之趕車。

玉門——成皋的北門。

⑩ 脩武——秦縣名,縣治即今河南省獲嘉。

⑩ 郎中鄭忠乃說止漢王——郎中:帝王的侍從官。凌稚隆曰:「鄭忠之說,即袁生所謂『備多力分』也。」

⑩ 盧綰(ㄨㄢˇ)——自幼與劉邦同里相好,後以功封燕王,因謀反逃入匈奴。《史記》有傳。

⑩ 白馬津——黃河渡口名,在今河南省滑縣東北的舊黃河南岸,與當時北岸的黎陽津隔河相對。

⑩ 燕——秦縣名,縣治在今河南省延津東北,亦稱南燕。

⑩ 淮陰——指淮陰侯韓信。

⑩ 廣叛楚,與漢和——按:言廣「與漢和」可也;言廣「叛楚」則不當,因田廣向來未曾歸楚,上文敘述甚明。

⑮用蒯通計——謂趁齊之懈而襲取之也。詳見《淮陰侯列傳》。

⑯高密——秦縣名，縣治在今山東省高密西南。

⑰彭越將兵居梁地三句——凌稚隆曰：「此彭越功最大。」

⑱四年——公元前二○三。

⑲睢陽——秦縣名，縣治在今河南省商丘南。

⑳氾水——源於河南省鞏縣東南，流經滎陽氾水鎮西，北入黃河。

㉑貨賂——財貨。賂：財貨。

㉒長史欣——即司馬欣，前曾為塞王。劉邦取關中，乃降劉邦。劉邦敗於彭城，司馬欣又逃歸楚。

長史：官名，丞相、大將軍等的屬官，為諸吏之長，故稱長史。曹咎、司馬欣皆曾有恩於項梁，見《項羽本紀》。

㉓盡走險阻——謂漢軍畏懼項羽之至，解圍而盡走險阻。險阻：險要易守之處。

㉔邊——靠近。

㉕假王——代行國王之權者。

㉖武涉往說韓信——其說見《淮陰侯列傳》。

㉗罷轉饟——疲弊於運送糧餉。罷：同「疲」。

⑫廣武之間——即廣武澗，在今河南省滎陽東北之廣武山上。山上有東、西二城，相距約二百餘步，中隔廣武澗，即劉、項對峙處也。時劉邦據西城，項羽據東城。

⑫卿子冠軍——即宋義，事見《項羽本紀》。

⑬王其將——指封章邯為雍王事。

⑬徙逐故主——如項羽封張耳為常山王，王趙地，而徙故趙王歇於代，封田都為齊王，而徙故齊王田市於膠東等是。

⑬奪韓王地——韓成曾被項梁立為韓王，項羽入關後，也曾封之為韓王，但項羽又因其無軍功而不令就國，終於將其殺害。

⑬幷王梁、楚——言項羽同時兼有梁、楚兩國之地。

⑬何苦乃與公挑戰——按：「乃與公」似應作「與乃公」。因當時項羽曾對漢王曰：「天下匈匈數歲者，徒以吾兩人耳。願與漢王挑戰決雌雄，毋徒苦天下之民父子為也。」故劉邦答云：「將使刑餘罪人擊之，何苦與乃公挑戰！」乃公：猶言「你老子」，正劉邦習用罵人語。著作「乃與公」，則「公」乃稱呼項羽，話雖可通，但不如前者之神氣畢現。可參照《項羽本紀》細思之。

⑬匈——同「胸」。

⑬虜中吾指——猶言「這個囚徒射中了我的腳趾！」《正義》曰：「恐士卒懷散，故言中吾足指。」

瀧川曰：「變起倉卒，而舉止泰然如此，漢皇非徒木強人也。」

⑬⑦行軍——視察、檢閱軍隊。行：巡視。

⑬⑧存問父老——存問：慰問。劉辰翁曰：「汲汲入關，置酒留飲四日，父老安心，蓋懼傳聞之訛也。」

⑬⑨梟故塞王欣頭——將司馬欣的人頭掛在高竿上示眾。梟：懸首於木也。司馬欣前被漢軍打敗，自殺於汜水上，至今則梟其首以示眾。

⑭⓪田橫往從之——崔適曰：「『彭越將兵』至『田橫往從之』，三年重文也。宜刪。」（《史記探源》）劉辰翁曰：「越苦楚兵，此漢事將成也，子長重出此語，未必無意。」按：崔說是也，劉說強為之辭。

⑭①鴻溝——戰國時魏國開鑿的溝通黃河與淮水的運河。北起滎陽，東經中牟、開封，南流至淮陽東南入潁水（淮水支流）。

⑭②歸漢王父母妻子——據記載這時居楚軍中的只有太公與呂后，高步瀛曰：「此時高帝劉媼已死，而高祖異母弟有楚元王交，則母者蓋庶母也。齊悼惠王肥為高祖庶子，最長，或亦在項羽軍中。」（《史記舉要》）

⑭③留侯、陳平計——其語見《項羽本紀》。

⑭④期會——約期會師。

⑭⑤固陵——秦縣名，縣治在今河南省太康南。

⑭張良計——其語見《項羽本紀》。

⑭及劉賈入楚地——有「及」字，文句不順，《漢書》無。劉賈：劉邦的族人，後封荊王。

⑭壽春——秦縣名，縣治即今安徽省壽縣。當時亦爲九江郡的郡治所在地。

⑭周殷——項羽的將領，當時屯駐於舒（今安徽省廬江西南），劉邦派人召之歸漢。

武王——指黥布。徐孚遠曰：「黥布稱爲武王，當是叛楚以後，未歸漢以前假爲此號。」《史記測義》按：黥布原爲九江王，後叛楚隻身歸漢；今周殷亦叛，故迎其故主而使之仍統九江之衆。

⑭行屠城父——前進中隨勢屠滅了城父邑。城父：秦縣名，縣治在今安徽省亳縣東南。

⑮垓（《万》）下——古邑名，在今安徽省靈壁東南的沱河北岸。

⑮二五年——公元前二〇二。

⑮孔將軍——孔熙，後封蓼侯。

⑭費將軍——陳賀，後封費侯。孔熙、陳賀皆韓信部將。

⑮絳侯——周勃。

⑮柴將軍——柴武，後封棘蒲侯。

⑮縱——出兵攻擊。董份曰：「一『卻』一『縱』，每用一字，而進退迭用之勢宛然在目，最奇。」

⑭大敗垓下——楊愼曰：「敍高祖與項羽決勝垓下，僅六十字，而陣法戰法之奇皆具。曰『不利』，

用奇也。既卻而左右縱，因其不利而乘之，此戰法奇正相生也。」《史記評林》郭嵩燾曰：「韓信與項羽始終未一交戰，獨垓下一戰，收楚、漢興亡之全局，云『淮陰將三十萬自當之』，以項羽勁敵，韓信自操全算以臨之。先爲小卻，以待左右兩翼之夾擊，而後回軍三面蹙之，是以項羽十萬之眾一敗無餘。」《史記札記》

⑱ 卒——張文虎曰：「『卒』應作『夜』。《項羽本紀》作『夜』。」《校勘記》

⑲ 東城——秦縣名，縣治在今安徽省定遠東南。

⑳ 斬首八萬——郭嵩燾曰：「此統合垓下之戰言之。」

㉑ 魯爲楚堅守不下——因項羽曾被懷王封爲魯公，故魯爲堅守至最後。魯⋯今山東曲阜。

㉒ 穀城——古邑名，在今山東省平陰西南。

㉓ 馳入齊王壁，奪其軍——凌稚隆曰：「《紀》中凡奪（信）軍者三，帝未嘗一日忘信也。」

㉔ 帝賢者有也——猶言「皇帝之號，唯賢者方能享有之」。

㉕ 空言虛語，非所守也——意謂光有虛名而無實際的人，是不應把持皇帝之位的。守⋯把守，把持。

㉖ 皆疑不信——猶言「人心皆疑慮不安」。

㉗ 守——堅持（自己的意見）。

㉘ 諸君必以爲便，便國家——猶言「既然你們一定認爲這樣做合適，那我也就從方便國事上來考慮

吧」。

⑯甲午——甲午日，漢五年（前二○二）的二月初三。

⑰氾（ㄈㄢˊ）水之陽——氾水的北岸，這裏是指山東省定陶縣北。氾水：古水名。故道在今山東曹縣北由古濟水分出，流經定陶縣北，注入古荷澤，久湮。

⑰皇帝曰——以下是當時詔令的成文。

⑰義帝無後——按：此處語氣未完。其意蓋謂，義帝雖死，其後亦當受封；今乃無後，而不得封之，深以爲憾事。

⑰徙爲楚王——按：所謂「韓信習楚風俗」者，乃劉邦之託辭，實爲忌韓信據有強齊，故遷調之以孤其勢。

⑭陽翟（ㄉˊ）——秦縣名，縣治即今河南省禹縣。當時亦爲潁郡的郡治所在地。

⑮臨湘——秦縣名，縣治即今湖南省長沙市。

⑯德番君——感謝吳芮。因爲吳芮的將領梅銷曾跟從劉邦入關破秦，故劉邦感謝吳芮，而封之爲長沙王。

⑰因吳芮曾爲秦朝的番（今江西省波陽東北）令，故稱之番君。

⑰趙王敖——即張敖，張耳之子。張耳於漢五年卒，張敖繼爲趙王。

⑱臨江王驩——即共驩，項羽所立臨江王共敖之子。驩，一作尉。

爲項羽叛漢——忠於項羽反對劉邦。瀧川曰：「項王敗死，而魯人守節不輒下；臨江王、燕王、利幾相踵叛漢，皆其遺臣。高祖使諸項氏臣名籍（以名稱呼項籍），鄭君獨不奉詔，亦其舊將，亦足以見項王仁而愛人也。」

⑰諸侯子在關中者——即劉、項滎陽對峙時，在關中櫟陽擁衛太子的諸將之子弟。見上文。
復——免除賦稅徭役。

⑱無敢隱朕——猶言「不要騙我」。

⑱高起——錢大昭曰：「《魏相傳》述高帝時受詔長樂宮者，但有將軍陵，無臣起；《漢紀》亦無『高起』二字，二字當衍文。」《漢書辨疑》瀧川曰：「對語七十餘言二人一辭，於理所無：高祖亦唯言公，不言公等，錢說近是。」

⑱有功者害之——猶言「誰有功就嫉恨誰」。害：嫉恨。

⑱運籌策——猶言「設謀定計」。籌策：古代計算數目時所用的籌碼，後用爲謀劃之義。

⑱給餽饟——供應前方糧餉。

⑱劉敬——本名婁敬，因力勸劉邦定都關中有功，而賜姓劉，《史記》有傳。

十月①，燕王臧荼反，攻下代地。高祖自將擊之，得燕王臧荼。即立太尉盧綰

為燕王。使丞相噲將兵攻代②。

其秋，利幾反，高祖自將兵擊之，利幾走。利幾者，項氏敗，項氏之將。利幾為陳公③，不隨項羽，亡降高祖，高祖侯之潁川④。高祖至雒陽，舉通侯籍召之⑤，而利幾恐⑥，故反。

六年⑦，高祖五日一朝太公，如家人父子禮⑧。太公家令說太公曰⑨：「天無二日，土無二王⑩。今高祖雖子，人主也；太公雖父，人臣也。奈何令人主拜人臣！如此，則威重不行⑪。」後高祖朝，太公擁篲迎門卻行⑫。高祖大驚，下扶太公。太公曰：「帝，人主也，奈何以我亂天下法！」於是高祖乃尊太公為太上皇。心善家令言，賜金五百斤。

十二月，人有上變事告楚王信謀反⑬，上問左右，左右爭欲擊之。用陳平計⑭，乃偽遊雲夢⑮，會諸侯於陳，楚王信迎，即因執之⑯。是日，大赦天下。田肯賀，因說高祖曰：「陛下得韓信，又治秦中⑰。秦，形勝之國⑱，帶河山之險⑲，縣隔千里⑳，持戟百萬，秦得百二焉㉑。地埶便利，其以下兵於諸侯，譬猶居高屋之上建瓴水也㉒。夫齊，東有琅邪、即墨之饒㉓，南有泰山之固，西有濁河之限㉔，北有勃海之利㉕。地方二千里，持戟百萬，縣隔千里之外㉖，齊得十二焉㉗。故此東

西秦也㉘。非親子弟，莫可使王齊矣㉙。」高祖曰：「善。」賜黃金五百斤。

後十餘日，封韓信為淮陰侯，分其地為二國。高祖曰：「將軍劉賈數有功，以為荊王，王淮東㉚。弟交為楚王，王淮西㉛。子肥為齊王，王七十餘城，民能齊言者皆屬齊。」乃論功，與諸列侯剖符行封㉜。徙韓王信太原㉝。

七年，匈奴攻韓王信馬邑㉞，信因與謀反太原㉟。白土曼丘臣、王黃立故趙將趙利為王以反㊱，高祖自往擊之。會天寒，士卒墮指者什二三㊲，遂至平城㊳。匈奴圍我平城，七日而後罷去㊴。令樊噲止定代地㊵，立兄劉仲為代王。

二月，高祖自平城過趙、雒陽，至長安。長樂宮成㊶，丞相已下徙治長安㊷。

八年，高祖東擊韓王信餘反寇於東垣㊸。

蕭丞相營作未央宮㊹，立東闕、北闕、前殿、武庫、太倉㊺。高祖還，見宮闕壯甚，怒，謂蕭何曰：「天下匈匈苦戰數歲㊻，成敗未可知，是何治宮室過度也？」蕭何曰：「天下方未定，故可因遂就宮室㊼。且夫天子以四海為家，非壯麗無以重威，且無令後世有以加也㊽。」高祖乃說。

高祖之東垣，過柏人㊾，趙相貫高等謀弒高祖㊿，高祖心動，因不留(51)。代王劉仲棄國亡(52)，自歸雒陽，廢以為合陽侯。

九年，趙相貫高等事發覺，夷三族㊼。廢趙王敖為宣平侯。是歲，徙貴族楚昭、

屈、景、懷、齊田氏關中㊴。

未央宮成。高祖大朝諸侯群臣，置酒未央前殿。高祖奉玉巵，起為太上皇壽，

曰：「始大人常以臣無賴㊶，不能治產業，不如仲力㊷。今某之業所就孰與仲多？」

殿上群臣皆呼萬歲，大笑為樂。

十年十月，淮南王黥布、梁王彭越、燕王盧綰、荊王劉賈、楚王劉交、齊王

劉肥、長沙王吳芮皆來朝長樂宮。春、夏無事。

七月，太上皇崩櫟陽宮。楚王、梁王皆來送葬。赦櫟陽囚。更命酈邑曰新豐

㊲。

八月，趙相國陳豨反代地㊳。上曰：「豨嘗為吾使，甚有信。代地吾所急也㊴，

故封豨為列侯，以相國守代，今乃與王黃等劫掠代地㊵！代地吏民非有罪也，其赦

代吏民。」九月，上自東往擊之。至邯鄲㊶，上喜曰：「豨不南據邯鄲而阻漳水㊷，

吾知其無能為也。」聞豨將皆故賈人也，上曰：「吾知所以與之㊸。」乃多以金啗

豨將，豨將多降者。

十一年㊹，高祖在邯鄲誅豨等未畢，豨將侯敞將萬餘人游行㊺，王黃軍曲逆㊻，

張春渡河擊聊城[67]。漢使將軍郭蒙與齊將擊，大破之。太尉周勃道太原入定代地。

至馬邑，馬邑不下，即攻殘之。

豨將趙利守東垣[68]，高祖攻之不下，月餘，卒罵高祖[69]，高祖怒，城降，令出罵者斬之[70]，不罵者原之。於是乃分趙山北，立子恆以為代王[71]，都晉陽[72]。

春，淮陰侯韓信謀反關中，夷三族。

夏，梁王彭越謀反[73]，廢，遷蜀；復欲反，遂夷三族。立子恢為梁王，子友為淮陽王。

秋七月，淮南王黥布反[74]，東并荊王劉賈地，北渡淮，楚王交走入薛。高祖自往擊之。立子長為淮南王。

十二年十月，高祖已擊布軍會甄[76]，布走，令別將追之。

高祖還歸，過沛，留。置酒沛宮，悉召故人父老子弟縱酒，發沛中兒得百二十人，教之歌。酒酣，高祖擊筑[77]，自為歌詩曰：「大風起兮雲飛揚，威加海內兮歸故鄉，安得猛士兮守四方[78]！」令兒皆和習之。高祖乃起舞，慷慨傷懷，泣數行下。謂沛父兄曰：「游子悲故鄉。吾雖都關中，萬歲後吾魂魄猶樂思沛。且朕自沛公以誅暴逆，遂有天下，其以沛為朕湯沐邑[79]，復其民，世世無有所與[80]。」沛

父兄諸母故人日樂飲極驩，道舊故為笑樂。十餘日，高祖欲去，沛父兄固請留高祖。高祖曰：「吾人眾多，父兄不能給。」乃去。沛中空縣皆之邑西獻⑧。高祖復留止，張飲三日⑧。沛父兄皆頓首曰：「沛幸得復，豐未復⑧，唯陛下哀憐之。」高祖曰：「豐吾所生長，極不忘耳，吾特為其以雍齒故反我為魏⑧。」沛父兄固請，乃并復豐，比沛。於是拜沛侯劉濞為吳王⑧。

漢將別擊布軍洮水南北⑧，皆大破之，追得斬布鄱陽。

樊噲別將兵定代，斬陳豨當城⑧。

十一月，高祖自布軍至長安。十二月，高祖曰：「秦始皇帝、楚隱王陳涉、魏安釐王、齊緡王、趙悼襄王皆絕無後⑧，予守冢各十家，秦皇帝二十家，魏公子無忌五家⑧。」赦代地吏民為陳豨、趙利所劫掠者，皆赦之。陳豨降將言豨反時，燕王盧綰使人之豨所，與陰謀。上使辟陽侯迎綰⑨，綰稱病。辟陽侯歸，具言綰反有端矣⑨。二月，使樊噲、周勃將兵擊燕王綰，赦燕吏民與反者，立皇子建為燕王。

高祖擊布時，為流矢所中，行道病。病甚，呂后迎良醫。醫入見，高祖問醫。醫曰：「病可治⑨。」於是高祖嫚罵之曰：「吾以布衣提三尺劍取天下，此非天命乎？命乃在天，雖扁鵲何益？」遂不使治病，賜金五十斤罷之。已而呂后問：「陛

下百歲後，蕭相國即死，令誰代之？」上曰：「曹參可。」問其次，上曰：「王

陵可。然陵少戇⑼，陳平可以助之。陳平智有餘，然難以獨任。周勃重厚少文，然

安劉氏者必勃也。可令為太尉。」呂后復問其次，上曰：「此後亦非而所知也⑼。」

盧綰與數千騎居塞下候伺，幸上病愈自入謝⑼。

四月甲辰⑼，高祖崩長樂宮。四日不發喪。呂后與審食其謀曰：「諸將與帝為

編戶民⑼，今北面為臣，此常怏怏⑼，今乃事少主⑼，非盡族是，天下不安。」人

或聞之，語酈將軍⑽。酈將軍往見審食其，曰：「吾聞帝已崩，四日不發喪，欲誅

諸將。誠如此，天下危矣。陳平、灌嬰將十萬守滎陽，樊噲、周勃將二十萬定燕、

代，此聞帝崩，諸將皆誅，必連兵還鄉以攻關中⑽。大臣內叛，諸侯外反，亡可翹

足而待也。」審食其入言之，乃以丁未發喪⑽，大赦天下⑽。

盧綰聞高祖崩，遂亡入匈奴。

丙寅⑽，葬。己巳⑽，立太子⑽，至太上皇廟。群臣皆曰：「高祖起微細，撥

亂世反之正⑽，平定天下，為漢太祖，功最高。」上尊號為高皇帝⑽。太子襲號為

皇帝，孝惠帝也。令郡國諸侯各立高祖廟，以歲時祠⑽。

及孝惠五年，思高祖之悲樂沛⑽，以沛宮為高祖原廟⑾。高祖所教歌兒百二十

二　高祖本紀

一三七

人，皆令為吹樂⑪，後有缺，輒補之。

高帝八男：長庶齊悼惠王肥⑪；次孝惠，呂后子；次戚夫人子趙隱王如意⑭；次代王恆，已立為孝文帝，薄太后子；次梁王恢，呂太后時徙為趙共王⑮；次淮陽王友，呂太后時徙為趙幽王⑯；次淮南厲王長⑰；次燕王建⑱。

（以上為第四段，寫劉邦稱帝後的晚年經歷。這時的諸侯叛亂，固然有其內在原因，但與劉邦、呂后的錯誤處置也有很大關係，司馬遷對此深致不滿。）

【注釋】

① 十月——應作七月。

② 丞相噲——即樊噲。這裏的「丞相」是虛銜，實際樊噲並未爲相。此與《淮陰侯列傳》之所謂「以信爲左丞相」同。

攻代——攻臧荼入代之軍。

③ 陳公——陳縣（今河南省淮陽縣）令。

④ 侯之潁川——封之爲潁川侯。潁川：郡名，郡治陽翟（今河南禹縣）。

⑤ 舉通侯籍召之——召集所有在冊的通侯都到雒陽來。舉：凡是，全部。通侯：即所謂列侯，以其

史記選注

一三八

功勳通於王室，故云。通侯本曰徹侯，史公爲避武帝諱而改。通、徹義同。

上述臧荼之叛，亦有類似原因。

⑥利幾恐——按：利幾本項羽將，劉邦稱帝後，緝捕項羽故舊，故利幾雖身自爲侯，亦常惴恐不安。

⑦六年——公元前二〇一。

⑧家人父子禮——一般平民家庭中的父子之間的禮節。家人：平民百姓。

⑨家令——代爲掌管家事的官吏。

⑩天無二日，土無二王——《禮記·坊記》：「子云：天無二日，土無二王。」

⑪威重不行——言其天子的威嚴將不能行於國人。

⑫擁篲（ㄏㄨㄟˋ）——抱著掃帚，以表示對來人的尊敬，意將爲之清掃道路也。《孟子荀卿列傳》：「（鄒子）如燕，昭王擁篲先驅。」篲：同「彗」，帚也。

迎門卻行——錢鍾書曰：「卻行者，雖引進而不敢爲先，故倒退以行，仍面向貴者而不背向之，所以示迎逢之至敬也。」按：這種禮節尚見於《刺客列傳》。然此《高祖本紀》所云，則純乎出於家令的諂媚討好，爲滿足劉邦的個人虛榮，故捉弄導演鄉下老翁如此。

⑬變事——告發謀反的書狀。變：非常之事。

⑭陳平計——其說見《陳丞相世家》。

⑮ 僞遊雲夢——假說巡遊雲夢澤，而實際爲襲捕韓信。雲夢：藪澤名，在今湖北省監利縣南。漢代的所謂雲夢，地域範圍不大。後來有關雲夢的說法越來越多，而區域也越說越大了。

⑯ 即因執之——執：拘捕。高參曰：「韓信未有逆節，漢祖卒用陳平計一朝繫信，而生諸侯之疑，一、二年間，韓王信反馬邑，趙相貫高謀柏人，陳豨反代地，黥布、盧綰之徒悉以叛渙，豈非僞游雲夢之名致之歟？」《史記評林》呂祖謙曰：「天下既定，本是飢渴易爲飲食之時，只因僞游一事，叛者九起。」

⑰ 治秦中——猶言「建都關中」。治：以……爲首都（府）。秦中：當時東方人對關中地區的習慣稱呼。

⑱ 形勝之國——猶言「形勢險要的地方」。形勝：形勢險要，足以勝人。

⑲ 帶河山之險——以險要的黃河、殽山爲襟帶。

⑳ 縣隔千里——言關中的地域遼闊，山川間隔，縱橫千里。王先謙曰：「猶張良云『關中沃野千里』耳。」

㉑ 百二——諸說紛紜，一說，百二者，言二足以當百也，指可生五十倍的效用。一說，古人謂「倍」爲「三」，百二者，猶百倍也，謂可生百倍的效用。其他不錄。

㉒ 高屋之上建瓴（ㄌㄧㄥ）水——《集解》引如淳曰：「瓴，盛水瓶也。居高屋之上而翻瓴水，言其向下之勢易也。」陳直曰：「舊注皆訓瓴爲盛水瓶，對於高屋上置水瓶，頗難理解。西安灞橋地區曾出

『霸陵過氏瓴』一具，器形中空，一頭大，一頭小，為簷角滴水之用，故云高屋建瓴。」（《史記新證》）

㉓琅邪——秦縣名，縣治在今山東省膠南縣琅邪臺西北。

即墨——秦縣名，縣治在今山東省平度東南。

㉔濁河——黃河。

㉕限——隔，斷。

㉖勃海之利——指魚、鹽的出產。

㉗縣隔千里之外——《索隱》曰：「以言齊境闊，不啻（止）千里，故云『之外』也。」

㉘十二——猶言「十倍」。謂同等數量可生大於他國十倍的效用。

㉙東西秦——胡三省曰：「言齊地形勝與秦抗衡也。」（《通鑑》注）

㉚非親子弟，莫可使王齊——瀧川曰：「韓信徙為楚王，齊為郡。但信以兵取齊，雖移其國，守令多

其故將，餘威尚在，所以有田肯之賀。」

㉛淮東——習稱今安徽省淮河以東、以南的地區。

㉜淮西——習稱今安徽省淮河以西、以北的地區，包括今皖北豫東一帶。

㉝剖符行封——謂封之為列侯，並製符（或銅或竹）而中分為二，一半存王室，一半予受封者使持以

為信也。剖：中分。

二　高祖本紀

一四一

㉝徙韓王信太原——韓王信原都陽翟（今河南禹縣），今則嫉之，遷之於山西，另以太原一帶爲韓國地。

㉞馬邑——秦縣名，縣治在今山西省朔縣。當時韓王信建都於此。

㉟信因與謀反太原——匈奴攻馬邑，韓王信數遣使請和，漢乃疑心其反，使人責之。韓王信懼，遂以馬邑降匈奴，並領其軍攻太原。

㊱白土——秦縣名，縣治在今陝西省神木。

故趙將——梁玉繩曰：「信本傳云『趙苗裔』，《漢書·高紀》云『趙後』，則『將』乃『後』字之訛。」故趙後：謂戰國時趙國之後代也。按：此數句關係不清，似有脫文。《漢書·高紀》云：「上自將擊韓王信於銅鞮（古邑名，在今山西沁縣南），斬其將，信亡走匈奴。其將曼丘臣、王黃共立故趙後趙利爲王。」可參考。

㊲什二三——十分之二三。

㊳平城——秦縣名，縣治在今山西省大同市東北。其東有白登山，即匈奴圍高祖處。

㊴七日而後罷去——高祖被匈奴圍於平城，七日不得食，後用陳平計乃得脫。其計見《陳丞相世家》。

㊵令樊噲止定代地——言高祖回京，而留下樊噲，使之繼續平定代地。

㊶長樂宮——漢宮名，在長安城內東南隅，即今閣老門村。

㊷ 丞相已下徙治長安——謂整個中央機構遷至長安。在此以前漢中央機構設在櫟陽（今臨潼東）。

㊸ 東垣——秦縣名，後改稱真定，縣治在今河北省石家莊市東北。

㊹ 未央宮——漢宮名，在長安城內西南隅，即今馬家寨村。

㊺ 立東闕、北闕——謂在未央宮的東門、北門立闕。闕：宮門前的建築物，一般都是左右各一，築起高臺，臺上有樓觀。因兩臺之間有空缺，故稱爲闕。

㊻ 匈匈——煩苦勞擾的樣子。

㊼ 因遂就——趁著機會建成。

㊽ 無令後世有以加也——凌約言曰：「天下方未定，爲之者衒循煦嫗之不暇，又安可重爲煩費以壯宮室哉？創業垂統之君致其恭儉以訓子孫，猶淫靡而不可禁，況示之以驕侈乎？孝武卒以宮室靡敝天下，惡在其無以加也！」《史記評林》茅坤曰：「治未央宮壯麗，爲堅高帝都秦。」

㊾ 高祖之東垣，過柏人——即上文所述爲「擊韓王信餘反寇」而至東垣時，回來路過趙地柏人。柏人，秦縣名，在今河北省隆堯西。

㊿ 貫高等謀弒高祖——貫高是趙王張敖的相，張敖是劉邦的女婿。劉邦七年由平城回京路過趙都時，對趙王傲慢無禮，貫高等氣憤不平，故於劉邦此次路過趙地時，伏甲於柏人，謀欲殺之。事見《張耳陳餘列傳》。

�51 高祖心動，因不留——《張耳陳餘列傳》云：「上過欲宿，心動。問曰：『縣名爲何？』曰：『柏人。』『柏人者，迫於人也！』不宿而去。」此爲後來附會之辭。

�52 劉仲弃國亡——當時匈奴攻代，劉仲不能守，遂棄國而亡走長安。

�53 夷三族——猶言「滅三族」。夷：平、滅。三族：父族、母族、妻族。

�54 徙貴族楚昭、屈、景、懷、齊田氏關中——此從劉敬之議也。其目的一爲充實關中戶口，二爲避免這些強宗大族在各地生事作亂。其說詳見《劉敬叔孫通列傳》。

�55 無賴——無所恃以爲生。實即今之所謂「沒有出息」。

�56 不如仲力——猶言「不如二哥幹得好」。力：有力量，有本事。

�57 更命酈邑曰新豐——酈邑：在今陝西省臨潼東北。《正義》曰：「太上皇時悽愴不樂，高祖竊因左右問故，答以平生所好皆屠販少年，酤酒、賣餅鬥雞、蹴踘，以此爲歡，今皆無此，故不樂。高祖乃作新豐，徙諸故人實之。太上皇乃悅。前未改其名，太上皇崩後，命曰新豐。」按：曰「新豐」者，以高祖舊籍乃豐邑也。又，《西京雜記》曾記此事，大意略同。

�58 趙相國陳豨反代地——按：「趙相國」應作「代相國」。《漢書·高紀》作「代」，本篇下文云「以相國守代」，蓋陳豨（ㄒㄧ）當時乃以代相監代、趙邊兵。《韓信盧綰列傳》云：「陳豨以趙相國將監代趙邊兵，邊兵皆屬焉。豨常告歸過趙，趙相周昌見豨賓客隨之者千餘乘。」前後兩出「趙相」，趙相果誰邪？

蓋前「趙」字亦「代」字之誤。陳豨喜賓客，好養士，為周昌所告，劉邦疑其不軌，召使入朝。陳豨懼，遂串通王黃等反。

⑤急——關心，重視。

⑥劫掠——此處是「劫持」的意思，謂劫持他人一同造反。

⑥邯鄲——古都邑名，在今河北省邯鄲市西南。漢初時為趙都。

⑥漳水——源於山西，流經今河北、河南兩省交界，東北入古黃河。

⑥吾知所以與之——猶言「我知道怎麼對付他」。與：對付，打交道。

⑥十一年——公元前一九六。

⑥游行——謂游動作戰。

⑥曲逆（ㄩ）——秦縣名，縣治在今河北省完縣東南。

⑥渡河——指渡黃河。

⑥聊城——秦縣名，縣治在今山東省聊城西北。漢初屬齊。

⑥豨將趙利——趙利已見上文，乃韓王信叛入匈奴後，被曼丘臣、王黃立以為王者。自高祖七年為亂於代地，至今已四年，現陳豨反，且勢又大，故遂歸之為其將。

⑥月餘，卒罵高祖——言東垣在被圍的一個月中，趙利令其部下始終漫罵高祖。卒：始終，一直。

⑦出——交出，揭發出。

⑦分趙山北，立子恆以爲代王——山北：指常山（恆山）以北。常山在今河北省曲陽縣西北。《漢書·高紀》云：「代地居常山之北，與匈奴邊，趙乃從山南有之，遠，數有胡寇，難以爲國，頗取山南太原之地益屬代。」王先謙曰：「前如意爲代王，張敖爲趙王，各自爲國。敖廢後，徙如意王趙，遂兼有代地，而令陳豨以代相國監趙代邊。及豨已復爲郡，今頗取以益代。」子恆：高祖子劉恆，即後日的漢文帝。

⑦晉陽——古邑名，即今山西省太原市西南之古城營。

⑦彭越謀反——按：彭越謀反，罪名亦屬「莫須有」，實爲高祖呂后所羅織殺害。過程詳見《魏豹彭越列傳》。

⑦黥布反——高祖殺死彭越後，把他剁成肉醬分賜與各個諸侯，黥布大恐，遂「反」。詳見《黥布列傳》。

⑦十二年——公元前一九五。

⑦會甄（丂ㄨㄞ ㄔㄨㄟ）——鄉邑名，在今安徽省宿縣東南。《黥布列傳》亦云：「（黥布）遂西，與上兵遇蘄西會甄。」

⑦筑——樂器名，形狀似瑟而小，有絃，以竹擊之。

㊇安得猛士兮守四方——李善曰：「風起雲會，以喻群凶竟逐而天下亂也；威加四海，言已靜也；夫安不忘危，故思猛士以鎮之。」《昭明文選注》朱熹曰：「自千載以來，人主之詞未有若是壯麗而奇偉者也。」王世貞曰：「大風三言，氣籠宇宙，張千古帝王赤幟。」劉辰翁曰：『『安得猛士兮守四方』，古人以爲伯（霸主）心之存，恐非也。自漢滅楚後，信、越、布及諸將誅死殆盡，於是四顧寂寥，有傷心者矣。語雖壯而意悲，或者其悔心之萌乎？」（皆見《史記評林》）

㊆湯沐邑——原指古代諸侯往朝天子時，天子在自己的領地內撥出一塊賜予諸侯，以供其住宿及齋戒沐浴之費用者。後世遂用以稱天子、皇后、公主等人的私人封地。

㊀復——免除賦稅徭役。

無有所與——指與賦稅、徭役沒有關係。

㊁空縣——一個不剩地全縣出動。

獻——謂供獻飲食。

㊂張飲——搭設帳篷而聚飲。

㊃沛幸得復，豐未復——秦時豐邑乃是沛縣的一個鄉，故稱高祖爲「沛豐邑人也」。至漢，則沛、豐各自設縣，故此兩者能對舉而言。

㊄吾特爲其以雍齒故反我爲魏——特…只是。雍齒事見前文。中井曰：「前年營新豐，諸故人皆徙焉，

二 高祖本紀

一四七

故此行過沛而不入於豐。賜復之不急，或以是也。而不出於口者，避少恩之嫌耳。」（《會注考證》）

⑧ 劉濞（ㄆㄧˋ）──高祖次兄劉仲之子。事跡見《吳王濞列傳》。

⑧ 洮水──《集解》引徐廣曰：「洮音道，在江淮間。」張文虎曰：「九江左右無洮水，蓋潒水也。」

按：洮水，今作澼水，源於大別山，經霍山、六安入淮河。

⑧ 當城──古邑名，在今河北省蔚縣東。

⑧ 楚隱王陳涉──「隱」為陳涉之謚。

魏安釐（ㄒㄧ）王──戰國時魏昭王之子，信陵君的異母兄。

齊緡王──名地，齊宣王之子。樂毅破齊後，齊緡王逃至莒，被楚將淖齒所殺。緡：亦作「湣」。

趙悼襄王──趙孝成王之子，趙國的末代國君趙王遷之父。

⑧ 魏公子無忌──即信陵君。《史記》有傳。

⑨ 辟陽侯──審食其（ㄐㄧ），呂后的寵幸，曾官至左丞相。

⑨ 有端──有苗頭，有跡象。按：史文著此，以明佞幸之奸言害事。

⑨ 病可治──錢鍾書曰：「『不醫之症而婉言曰「可治」也。《漢書‧高紀》云：『上問，醫曰疾可治。

──不醫曰可治。』五字乃班固穿插申意，明醫之畏諂至尊，不敢質（實）言，又於世態洞悉曲傳矣。

按：此說甚確。蓋其意高祖亦自明之，故曰「命乃在天，雖扁鵲何益，遂不復使治」也。扁鵲：古神醫，

史記選注

一四八

《史記》有傳。

⑨少嫭（ㄓㄨㄜ）——稍有點粗疏而認死理。嫭：憨厚剛直。

⑬此後亦非而所知也——此後亦非而你所能知道。而：你。

⑭幸上病愈自入謝——幸：希望。按：此回應上文審食其之譖，以明盧綰之本來不欲反。

⑮四月甲辰——公元前一九四年陰曆四月二十五日。高祖時年六十二。一說五十三。

⑯編戶民——猶言「平民百姓」。古代的鄉邑基層將一般平民百姓五家編爲一伍，三百家編爲一卒，故云。

⑰此常怏怏不樂。此：此等，這些人。

⑱今乃事少主——少主：指未來的漢惠帝。以上四句是說，諸將都和高祖一樣地出身平民，而結果高祖做了皇帝，他們卻只能北向稱臣，這他們就已經很不高興了：現在高祖已死，難道他們還能聽從小主子的使喚？

⑲酈將軍——指酈商，酈食其之弟。

⑳還鄉——回兵向里。鄉：同「向」。

㉑丁未——陰曆四月二十八。

㉒大赦天下——盧綰曰：「呂后之族韓彭也，其意豈在安劉哉？觀其匡高帝喪，與審食其謀欲盡族

諸將，弱惠自帝，因以帝呂，雖以酈商危言而止，亦豈能釋然於心？唐武氏易爲周，蓋祖於呂雉云。」

（《史記評林》）

⑩ 丙寅——陰曆五月十七。梁玉繩曰：「丙寅上缺『五月』二字。」

⑩ 己巳——陰曆五月二十。

⑩ 立太子——指立太子劉盈爲帝。梁玉繩曰：「此段文字錯亂，應依《漢書》作『丙寅，葬長陵。

已下（棺），太子至太上皇廟』。」

⑩ 撥亂世反之正——改變亂世使之回到正常的軌道。

⑩ 尊號——指諡。俞樾曰：「謂之『尊號』而不曰『諡』，蓋亦避秦人臣子議君父之嫌也。」《湖海

筆談》按：所謂「臣子議君父之嫌」見《始皇本紀》。其中有云：「死而以行爲諡，則子議父，臣議君

也，甚無謂，朕弗取焉。」

⑩ 以歲時祠——每年、每個季節都要按時祭祀。時：四時，即四季。

⑩ 悲樂沛——猶上文所言之「樂思沛」，意即思念沛、喜歡沛。悲：思也。

⑪ 原廟——第二宗廟。《集解》曰：「原者，再也。先既已立廟（於長安），今又再立，故謂之原廟。」

今《正義》云：「以前但有歌

⑪ 皆令爲吹樂——謂除令其能歌外，尚令其練習吹奏，使能倚聲而伴和。《正義》云：「以前但有歌

兒，今加吹樂。」《漢書·禮樂志》云：「以沛宮爲原廟，皆令歌兒習吹以相和。」

⑬庶——庶子，本謂妾所生者，齊悼惠王之母曹氏，本他人婦，高祖微時與之相通，生悼惠王肥，故亦稱肥爲庶子。

⑭戚夫人——高祖的寵姬，高祖死後，被呂后所害。事見《呂后本紀》。

⑮趙共王——即劉恢。先曾爲梁王，後被呂后徙封趙，因不堪忍受呂氏的拘制，憤而自殺。

⑯趙幽王——即劉友。先曾爲淮陽王，後被呂后徙封趙，因不滿呂氏而被流放蜀地，途中絕食自殺。

⑰淮南厲王——劉長，高祖少子。文帝時，劉長因驕溢犯法而被拘囚餓死。

⑱燕王建——高祖庶子。燕王盧綰叛漢逃入匈奴後，呂后立建爲燕王。十五年死。

太史公曰：夏之政忠①，忠之敝②，小人以野③，故殷人承之以敬④。敬之敝，小人以鬼⑤，故周人承之以文⑥。文之敝，小人以僿⑦，故救僿莫若以忠。三王之道若循環，終而復始⑧。周、秦之間，可謂文敝矣，秦政不改，反酷刑法，豈不繆乎⑨？故漢興，承敝易變⑩，使人不倦，得天統矣⑪。朝以十月⑫，車服黃屋左纛⑬。葬長陵⑭。

（以上爲第五段，是作者的論贊。作者肯定了漢初的「承敝易變」，而對武帝政治略致諷譏之意。）

【注釋】

①夏之政忠——夏朝的政治教化以質樸忠厚為本。忠：質厚。

②敝——衰敗。

③小人以野——小人們就變得粗野起來。小人：古代統治階級稱被壓迫人民為小人。野：粗野，少禮節。

④敬——指敬天地，敬祖先之類。

⑤鬼——指迷信鬼神。

⑥文——文彩，指禮節、儀容等各方面的典章制度而言。

⑦僿（ムㄞ）——鄙薄，謂只講表面的格套，而內心不誠實。

⑧三王之道若循環，終而復始——按：這是司馬遷的歷史觀，只看到周而復始，看不到由低到高的發展變化，這當然不對；但他身在漢代，而提出現時應該「以忠救僿」的理論，則是有針對性的。既針對了秦朝的嚴刑酷法，又針對了漢武帝的儒學加酷吏。

⑨繆——同「謬」。

⑩漢興，承敝易變——指高帝廢秦苛法，與民約法三章，實行與民休息的各項政策。

⑪天統——天然的規律、順序。統：統紀、順序。

⑫朝以十月——以每年的陰曆十月為諸侯王入京朝見皇帝的日子。

⑬軍服黃屋左纛（ㄉㄠ）——按：此句文義不清，顯有脫誤。中井曰：「車服下宜有『尚赤』等語。」

黃屋左纛：據《漢書・高紀》此四字乃在前文「將軍紀信乃乘王駕」句下。黃屋：用黃繪為頂的篷車，帝者所乘。左纛：在車的左邊，插有犛牛尾的飾物。纛：以犛牛尾為之，狀如拂塵。

⑭葬長陵——梁玉繩曰：「『葬長陵』三字錯簡，當在（上文）『內辰』句下。」長陵：劉邦的陵墓，在今咸陽東北。

【集說】

班固曰：「高祖不修文學，而性明達，好謀能聽，自監門戍卒，見之如舊。初順民心，作三章之約；天下既定，命蕭何次律令，韓信申軍法，張蒼定章程，叔孫通制禮儀，陸賈造《新語》；又與功臣剖符作誓，丹書鐵契，金匱石室，藏之宗廟，雖日不暇給，而規模弘遠矣。」（《漢書・高帝紀》）

茅坤曰：「讀《高祖紀》須參《項羽紀》兩相得失處，一一入手。」（《史記鈔》）

凌稚隆曰：「篇首書高祖，追稱之也。及敘其始事，則稱劉季；及得沛，則稱沛公；及王漢，

二 高祖本紀

一五三

則稱漢王；及即皇帝位，則稱上，此太史公用意縝密處。」（《史記評林》）

吳見思曰：「《項羽紀》每事爲一段，挿入合來，猶好下手；《高紀》則將諸事紛紛抖碎，組織而成，整中見亂，亂中見整，絕無痕跡。」

又曰：「《高紀》俱記實事，不及寫其英雄氣槪，只於篇首寫之，如慢易諸吏處，斬白蛇處；篇後寫之，如未央上壽處，沛中留飲處，病時卻醫處，寫其豁達本色，語語入神。」（《史記論文》）

【謹按】

《太史公自序》說：「子羽暴虐，漢行功德；憤發蜀漢，還定三秦；誅籍業帝，天下唯寧，改制易俗，作《高祖本紀》。」意思大致是說，劉邦和項羽一樣，都是在滅秦的過程中發展起來的；在楚漢戰爭中劉邦所以能夠打敗項羽，也不是偶然的，這是因爲他有好的方針、策略，因爲他能夠改變秦朝的法制，順從民心；因爲他能夠實行寬仁的政策，不同於項籍，所以他勝利了，成了漢代開國的君王。這話是不錯的，這篇文章的主旨就是記述了劉邦由起事反秦、楚漢相爭，到統一國家、建號稱帝的全過程，對於劉邦取得成功的一切優勝措施，如順應時代，從合人心，分化敵人，團結內部，知人善任，而又駕御有方，剛柔並濟，恩威兼施等，都一一做了生動的描繪，說明了劉邦的勝利絕非偶然。從這些辦大事的主要方面看，劉邦的確是一個雄才大略，有智謀，

有遠見，能用人，尤其是能駕御人的政治家。秦朝是由於嚴刑酷法、殘暴無道而導致四海分崩、群雄起義的。劉邦明白這一點，於是他就反其道而行之，因而很快地就在起義軍中獲得了一個「長者」的稱號。到秦二世三年（前二〇七）楚懷王準備派人西攻咸陽的時候，他毫不遲疑地選擇了劉邦。到此，劉、項二人在政治上的高下就此已經分出。楚懷王是項羽叔侄立的，結果他和他周圍的一些決策人卻都不喜歡項羽，而喜歡劉邦，其他人也就可想而知了。項羽的不得人心也由此可見。

劉邦入咸陽後，果然不負衆望，他約法三章，實行了一系列受人擁護的政策，這是非常關鍵的一步。有了這個基礎，在鴻門宴上那個未入坑先坑了二十萬秦卒的項羽就不可能再殺劉邦，而項羽自己也就不可能再在關中立住脚。後來劉邦與項羽相持於滎陽，劉邦的軍隊幾次被項羽打垮，而蕭何能源源不斷地「興關中卒，輒補缺」，也正是由於劉邦的政策在關中生了根，使關中成了他可以依賴的根據地的緣故。

尤其使人驚訝的是他那種長謀遠略，如同一個圍棋高手，他常常從緊張繚繞的戰場上抽出手來在別處投一顆子，乍看起來似乎廓落無當，細想之後才知道它的意義深遠。當他開始向東進兵，與項羽爭衡中原的時候，他「置隴西、北地、上郡、渭南、河上、中地郡」。又「繕治河上塞，諸故秦苑囿園池皆令人得田之」。他把他的行政官已經派到今甘肅省的臨洮、慶陽，他的守邊部隊已

經派到今內蒙的河套一帶去修整城嶂了。後來他攻入了項羽的國都彭城，因爲輕敵無備，又被項

羽打得慘敗，呂后被俘，兒女走失，連劉邦自己也差點被人逮去。就是在這種狼狽艱難的情況下，

他把劉盈「立爲太子，大赦罪人。令太子守櫟陽，諸侯子在關中者皆集櫟陽爲衛。於是令祠官祀

天地、四方、上帝、山川，以時祀之」。明代何孟春說：「漢王敗彭城下，諸侯叛漢歸楚，王至滎

陽，楚攻之急，乃遷櫟陽，立子盈爲太子以繫人心，知有國之本矣。復如滎陽，命蕭何侍太子守

關中，立宗廟社稷。史稱帝『規模宏遠』，豈待定天下而始見之？帝此舉於渙散之時，使

根深本固，可戰可守，於取天下蓋萬全矣。彼暗噁扛鼎之徒，挾妻子欲與決一雌雄者，固非其對

也。」《史記評鈔》說得非常扼要。

能用人，能駕御人，這是劉邦最大的長處。他平定天下後在洛陽南宮舉行宴會時所說的那段

關於用人問題的話是綱領性的。韓信在項羽手下無所知名，投奔劉邦後，經蕭何推薦，被任爲大

將。陳平在項羽手下爲都尉，因事懼誅而投奔劉邦，劉邦拜之爲都尉，使爲參乘，典護軍。周勃、

灌嬰等或讒害之，劉邦更拜之爲護軍中尉，使其盡護諸將。這種氣魄實在是非凡的。《淮陰侯列傳》

中韓信曾說劉邦「不能將兵，而善將將」，這所謂「善將將」，就是指駕御人的手段。韓信的軍事

天才在當時沒有任何一個人可以比得上，然而只要一碰上劉邦，韓信就處處被動，一籌莫展了。

劉邦的腦袋瓜靈活，聰明絕頂，隨機應變的能力簡直到了超凡入聖的境界。當劉邦正與項羽

對峙於滎陽，而韓信已經平定齊地，派人請求讓自己代理齊王的時候，文章寫道：「漢王欲攻之，留侯曰：『不如因而立之，使自爲守。』」乃遣張良操印綬立韓信爲齊王。」這就把劉邦那種隨機應變、轉換無跡的絕頂聰明，簡直寫活了。

以上幾方面，劉邦的確是超人的了。司馬遷對於這些方面也只有敬服。班固說他「好謀能聽」，說他「雖日不暇給，而規模弘遠矣」，眞是一點也不錯。

但是劉邦還有另一面，這在司馬遷筆下也是寫得很淸楚的：他貪財好色，卑怯自私。當他打入秦朝的阿房宮後，見到那裏「宮室、帷帳、狗馬、重寶、婦女以千數」，他就想住在那裏不走了。當他多虧樊噲、張良的據理相勸，才把他動員了出來。等到他東征項羽，打入彭城後，又是「收其貨寶美人，日置酒高會」。也許是這次沒人勸，或者是勸了不聽吧，結果項羽突然殺來，劉邦全軍崩潰，連自己也差點兒被俘。當他在彭城被項羽打敗，狼狽西逃中遇上了他的兩個也正在逃難的兒女，車夫把他們抱上車來，而劉邦爲了自己能夠快跑幾次地把他們從車上踢下去。當劉邦堅守的滎陽眼看要被項羽攻克時，劉邦爲了更安全地向西逃跑，而讓紀信假扮自己，帶著兩千名披著鎧甲的婦女開東門去向項羽投降，去讓項羽殺戮。他只求利己，毫無信義可言。他在攻取武關、藍田的時候，先與那裏的守將訂立了盟約，而後又聽取張良的建議突然對人家發動偷襲；他與項羽講和了，突然又撕毀條約，追殺了過去。宋代楊時說：「老子之學最忍，他閒時似個虛無單弱

的人，到緊要處放出來，使人支吾不住，如張子房是也。子房如嶢關之戰，與秦將連和了，忽乘其懈擊之；鴻溝之約，與項羽講解了，忽回軍殺之，這便是柔弱之發處。可畏！可畏！」（《史記評林》引）劉邦和張良在一起，真可說是珠聯璧合，相得益彰。當然，張良自己也得小心提防著劉邦算計他，這就是他後來裝瘋賣傻，乃學什麼「辟穀，道引輕身」，「欲從赤松子游」的原因。

劉邦表面上「仁而愛人，喜施，意豁如也」。別人也都稱他是「長者」，但我們絕對不能把劉邦理解爲大大咧咧，胸無城府；相反，他的內心是極其陰忍忌刻的。季布是項羽的將領，曾在戰場上與劉邦爲難。項羽滅後，季布畏懼逃匿，「高祖購求布千金，敢有舍匿，罪及三族」。鍾離眛也是楚將，投奔了韓信，劉邦得知，也一定教韓信把他交出。對於自己的將領他也是極不放心的，尤其對才氣洋溢的韓信更是時刻不忘。明代焦竑說：「帝極厚信，亦極忌信。使信將，則以張耳監之；信下魏破代，則收其精兵詣滎陽；信禽趙降燕，則奪其印符，易置諸將；信平齊滅楚，則襲奪齊軍。蓋勇略如信，恐爲亂難制，故屢損其權，俱忌心所使也。」（《史記評林》引）宋代黃震說：「韓信虜魏、破代、平趙、下燕、定齊，南摧楚兵二十萬，殺龍且，而楚遂滅。漢幷天下，皆信力也。武涉、蒯通說信背漢，而信終不忍，自以功多，漢終不奪我齊也。不知功之多者忌之尤甚，今日破楚，明日奪齊王。信方爲漢取天下，漢之心已未嘗一日不在取信也。」（《黃氏日鈔》）就這樣，在項羽滅後的第二年，韓信就以莫須有的罪名被逮捕，最後被滅了三族。

史記選注

一五八

接著彭越、英布也無辜被殺，還有一批將領被逼逃向了匈奴。劉邦過河拆橋、殘殺功臣的惡名是任何人也無法為之湔洗的。翻遍二十四史，在前的只有句踐，在後的只有朱元璋可以和他為類。

以上兩方面合成了劉邦這個真實的有血有肉的形象。對於前者，作者不得不承認，不得不佩服，但是他不愛。比較起來，他似乎更愛劉邦的敵人項羽。他對項羽的功績無限欽敬，對項羽的失敗無限惋惜，他是帶著全部的感情來描繪項羽這個人物和他一生可歌可泣的事業的。而對於劉邦則不然，寫到他的成功，作者總是有些揶揄、調笑、無可奈何；寫到他的種種劣跡，則是毫不留情，可以說是非常尖刻，非常厭惡了。

《高祖本紀》中有許多細節描寫，真實生動，對表現劉邦的性格起著重要作用。例如當劉邦從漢中殺回來，收復了關中，再向東打到洛陽的時候，「新城三老董公遮說漢王以義帝死故，漢王聞之，袒而大哭」。這「漢王聞之，袒而大哭」八個字，把劉邦那種隨機應變，見景生「情」的本領表現得清楚極了。明代凌稚隆說：「漢王袒而大哭，特藉此以激怒天下，非真哀痛之也。要知項羽不殺義帝，漢王豈能出義帝下者？項羽特為漢驅除耳。」（《史記評林》）

劉邦與項羽相持於滎陽，項羽親自挑戰，劉邦罵項羽有十條罪狀，「項羽大怒，伏弩射中漢王。漢王傷胸，乃捫足曰：『虜中吾指！』」這裏也把劉邦的神情寫活了。劉邦果然是聰明絕頂，想得疾，來得快，用得是地方。張守節說：「恐士卒懷散，故言中吾足指。」（《史記正義》）日人瀧川

資言說：「變起倉卒，而舉止泰然如此，漢皇非徒木強人也。」（《史記會注考證》）這對於蒙騙敵

人，穩定自己的軍心起著非同小可的作用。

三、呂后本紀

呂太后者①，高祖微時妃也②，生孝惠帝、女魯元太后③。及高祖為漢王，得定陶戚姬④，愛幸，生趙隱王如意。孝惠為人仁弱，高祖以為不類我，常欲廢太子，立戚姬子如意，如意類我。戚姬幸，常從上之關東⑤，日夜啼泣，欲立其子代太子。呂后年長，常留守，希見上⑥，益疏。如意立為趙王後，幾代太子者數矣，賴大臣爭之，及留侯策⑦，太子得毋廢。

呂后為人剛毅，佐高祖定天下⑧，所誅大臣多呂后力。呂后兄二人，皆為將。長兄周呂侯死事⑨，封其子呂台為酈侯，子產為交侯；次兄呂釋之為建成侯。

高祖十二年四月甲辰⑩，崩長樂宮，太子襲號為帝。是時高祖八子：長男肥，孝惠兄也，異母，肥為齊王；餘皆孝惠弟，戚姬子如意為趙王，薄夫人子恆為代王，諸姬子子恢為梁王，子友為淮陽王，子長為淮南王，子建為燕王。高祖弟交為楚王，兄子濞為吳王。非劉氏功臣鄱君吳芮子臣為長沙王⑪。

呂后最怨戚夫人及其子趙王，迺令永巷囚戚夫人⑫，而召趙王⑬。使者三反，

一六一

趙相建平侯周昌謂使者曰⑭：「高帝屬臣趙王⑮，趙王年少。竊聞太后怨戚夫人，欲召趙王并誅之，臣不敢遣王。王且亦病，不能奉詔。」呂后大怒，迺使人召趙相。趙相徵至長安⑯，迺使人復召趙王。王來，未到。孝惠帝慈仁，知太后怒，自迎趙王霸上⑰，與入宮，自挾與趙王起居飲食⑱。太后欲殺之，不得間⑲。孝惠元年十二月⑳，帝晨出射。趙王少，不能早起。太后聞其獨居，使人持酖飲之㉑。犂明㉒，孝惠還，趙王已死。於是迺徙淮陽王友為趙王。夏，詔賜酈侯父追謚為令武侯。太后遂斷戚夫人手足，去眼，煇耳㉓，飲瘖藥㉔，使居廁中，命曰「人彘」。居數日，迺召孝惠帝觀人彘。孝惠見，問，迺知其戚夫人，迺大哭，因病，歲餘不能起。使人請太后曰：「此非人所為。臣為太后子，終不能治天下㉕。」孝惠以此日飲為淫樂，不聽政，故有病也。

二年，楚元王、齊悼惠王皆來朝。十月，孝惠與齊王燕飲太后前㉖，孝惠以為齊王兄，置上坐，如家人之禮。太后怒，迺令酌兩卮酖，置前，令齊王起為壽㉗。齊王起，孝惠亦起，取卮欲俱為壽。太后迺恐，自起泛孝惠卮㉘。齊王怪之，因不敢飲，詳醉去。問，知其酖，齊王恐，自以為不得脫長安，憂。齊內史士說王曰㉙：「太后獨有孝惠與魯元公主。今王有七十餘城，而公主乃食數城。王誠以一郡

上太后，為公主湯沐邑㉚。太后必喜，王必無憂。」於是齊王迺上城陽之郡㉛，尊公主為王太后㉜。呂后喜，許之。迺置酒齊邸㉝，樂飲，罷，歸齊王。三年，方築長安城，四年就半，五年、六年城就。諸侯來會。十月朝賀。

（以上為第一段，寫劉邦去世後，孝惠為帝時，呂后對劉邦寵姬、對劉邦諸子所進行的種種殘害。）

【注釋】

①呂太后——名雉，字娥姁（ㄒㄩ）。

②微時——貧賤的時候，與後日的富貴顯達相對而言。

　妃——配偶。

③孝惠帝——名盈，在位七年（前一九四～一八八）。

　魯元太后——孝惠帝之姊，嫁與張耳之子張敖為妻。其所以被稱為「太后」的原因，詳見下文。

④定陶——秦縣名，縣治在今山東省定陶西北。

⑤關東——函谷關以東，泛指今河南、河北、山東等地區。

⑥希——同「稀」。

三　呂后本紀

一六三

⑦爭——諫諍，勸阻。

留侯策——即令太子迎「四皓」事，詳見《留侯世家》。

⑧佐高祖定天下二句——按：云「誅大臣多呂后力」則誠然，事見淮陰、黥布、彭越諸傳；至曰「佐高祖定天下」，則姑妄言之而已，並無事實。

⑨周呂侯——即呂澤。《高祖功臣侯者年表》云：「以呂后兄初起以客從，入漢爲侯。」《索隱》曰：「『周』及『呂』皆國名，濟陰有呂都縣。」

死事——指戰死。洪亮吉曰：「八年，高祖擊韓王信餘寇於東垣，則澤當以此時死。」（《四史發伏》）

⑩四月甲辰——四月二十五日。

⑪鄱君吳芮（曰ㄨㄟ）——吳芮在秦時曾爲鄱陽（今江西省波陽東北）縣令，故稱曰「鄱君」。劉邦起兵反秦，吳芮曾派梅鋗率兵助之；劉邦稱帝後，封吳芮爲長沙王。劉邦殺掉韓信、彭越諸人後，與功臣宗室定盟時有云：「非劉氏者不得王，非有功者不得侯。」其中唯一例外，非劉氏而得保留王號者即吳芮。

⑫永巷——宮廷中的牢獄。中井曰：「永巷本後宮女使所居，群室排列如街巷而長連，故名永巷。亦有獄，以治後宮有罪者，以其在永巷也，故亦稱永巷耳。」陳直曰：「『永巷』爲『永巷令』之省文，《漢

書・百官公卿表》詹事屬官，有永巷令長丞。」（《史記新證》）

⑬召趙王——按：《漢書・外戚傳》云：「呂后令永巷囚戚夫人，髡鉗，衣赭衣，令舂。戚夫人舂且歌曰：『子爲王，母爲虜，終日舂薄暮，常與死爲伍。相離三千里，當誰使告汝！』太后聞之，大怒，曰：『乃欲倚汝子耶？』乃召趙王誅之。」

⑭周昌——劉邦手下的直臣，隨劉邦一道起義滅秦，先後任中尉、御史大夫等職。劉邦臨終封其愛子如意爲趙王，爲怕自己死後呂后殺如意，故特派周昌爲趙相以護衛之。詳見《張丞相列傳》。

⑮屬（业ㄨ）——委託，託付。

⑯徵——召，調。

⑰霸上——古地名，在今陝西省西安市東南。因其地處霸水西高原上而得名。

⑱自挾（ㄐㄧㄚ）——親自攜帶、保護。挾：攜帶、伴隨。

⑲間（ㄐㄧㄢ）——空隙、機會。

⑳孝惠元年——公元前一九四。

㉑酖（业ㄣ）——傳說中的一種毒鳥，據說以其羽毛蘸過的酒，使人飲之，立死。這裏即指毒酒。

㉒犂明——等到天亮以後。犂：及，等到。王念孫曰：「帝晨出射，則天將明矣。及旣射而還，則在日出之後，不得言『犂明孝惠還』也。『犂明，孝惠還』，當作『犂孝惠還』，『明』字衍。言比及孝惠還，

而趙王已死也。《漢書》作『遲帝還』，與『犂孝惠還』同義。」（《讀書雜志》）

㉓ 煇——同「熏」，這裏即指燒灼。

㉔ 飲（ㄢˋ）——灌。

痦（ㄢ）藥——喝了就使人變啞的藥。痦：啞。

㉕ 終不能治天下——胡三省曰：「惠帝之意蓋自謂身爲太后子，而不能容父之寵姬，是終不能治天下也。」《資治通鑑注》按：胡氏之說過狹。此語蓋謂母氏之殘虐如此，爲其子者亦惶愧而無顏復居人上也。終：猶今之所謂「無論如何」。

㉖ 燕飲——安閑快樂，不講禮儀的宴飲。燕：安也。

㉗ 爲壽——爲祝福別人之健康長壽而自己乾杯。

㉘ 泛——翻，覆。這裏指倒掉。

㉙ 內史——官名。漢初在諸侯國內設置內史，管理民政，位在丞相之下。

㉚ 湯沐邑——古代諸侯入京朝見天子，天子賜給他一小塊領地，以供給其齋戒沐浴的費用，是謂湯沐邑。後世遂用以指皇帝、皇后、公主等收取賦稅的私邑。

㉛ 城陽——漢初所置的郡名，郡治莒縣（今山東省莒縣）。

㉜ 尊公主爲王太后——師古曰：「齊王憂不得脫，故從內史之言，請尊公主爲齊太后，以母禮事之，

史記選注

一六六

用悅媚呂太后耳。」或曰:「悼惠、公主,兄弟也。雖欲詔呂后而以母事之,於理安乎?」王先謙曰:「惠帝乃公主親弟,尚將爲其婿,何有於齊王之虛尊!顏說未可駁也。」《漢書補注》

㉝齊邸　(ㄉㄧ)——齊王在京的官邸。依漢法,各諸侯皆可築府舍於京師,以供入朝時使用,這種府舍稱爲邸。

七年秋八月戊寅①,孝惠帝崩②。發喪,太后哭,泣不下。留侯子張辟彊爲侍中③,年十五,謂丞相曰④:「太后獨有孝惠,今崩,哭不悲,君知其解乎⑤?」丞相曰:「何解?」辟彊曰:「帝毋壯子,太后畏君等。君今請拜呂台、呂產、呂祿爲將,將兵居南北軍⑥,及諸呂皆入宮,居中用事,如此則太后心安,君等幸得脫禍矣。」丞相乃如辟彊計⑦。太后說,其哭迺哀。呂氏權由此起⑧。迺大赦天下。

九月辛丑⑨,葬。太子即位爲帝⑩,謁高廟⑪。元年⑫,號令一出太后。

⑮太后稱制⑬,議欲立諸呂爲王,問右丞相王陵⑭。王陵曰:「高帝刑白馬盟曰:『非劉氏而王,天下共擊之。』今王呂氏,非約也。」太后不說。問左丞相陳平、絳侯周勃,勃等對曰:「高帝定天下,王子弟,今太后稱制,王昆弟諸呂,無所不可⑯。」太后喜,罷朝。王陵讓陳平、絳侯曰:「始與高帝啑血盟⑰,諸君

不在邪？今高帝崩，太后女主，欲王呂氏，諸君縱欲阿意背約⑱，何面目見高帝地下？」陳平、絳侯曰：「於今面折廷爭⑲，臣不如君；夫全社稷⑳，定劉氏之後，君亦不如臣。」王陵無以應之。十一月，太后欲廢王陵，乃拜為帝太傅㉑，奪之相權。王陵遂病免歸。迺以左丞相平為右丞相，以辟陽侯審食其為左丞相㉒。左丞相不治事㉓，令監宮中㉔，如郎中令㉕。食其故得幸太后㉖，常用事，公卿皆因而決事

⑳。迺追尊酈侯父為悼武王，欲以王諸呂為漸⑱。

四月，太后欲侯諸呂，迺先封高祖之功臣郎中令無擇為博城侯⑲。魯元公主薨，賜謚為魯元太后，子偃為魯王㉚。魯王父，宣平侯張敖也㉛。封齊悼惠王子章為朱虛侯，以呂祿女妻之。齊丞相壽為平定侯㉜。少府延為梧侯㉝。乃封呂種為沛侯㉞，張買為南宮侯㊱。

呂平為扶柳侯㉟，

太后欲王呂氏，先立孝惠後宮子彊為淮陽王㊲，子不疑為常山王，子山為襄城侯，子朝為軹侯，子武為壺關侯。太后風大臣，大臣請立酈侯呂台為呂王，太后許之。建成康侯釋之卒㊳，嗣子有罪㊴，廢，立其弟呂祿為胡陵侯㊶，續康侯後。二年，常山王薨，以其弟襄城侯山為常山王，更名義。十一月，呂王台薨，謚為肅王，太子嘉代立為王。三年，無事。四年，封呂嬃為臨光侯㊷，呂他為俞侯㊸，

呂更始為贊其侯,呂忿為呂城侯,及諸侯、丞相五人⑭。

宣平侯女為孝惠皇后時,無子,詳為有身,取美人子名之⑮,殺其母,立所名子為太子。孝惠崩,太子立為帝。帝壯⑯,或聞其母死,非真皇后子,迺幽言曰:「后安能殺吾母而名我?我未壯,壯即為變。」太后聞而患之,恐其為亂,迺幽之永巷中,言帝病甚,左右莫得見。太后曰:「凡有天下治為萬民命者⑰,蓋之如天,容之如地,上有歡心以安百姓,百姓欣然以事其上,歡欣交通而天下治。今皇帝病久不已,迺失惑昏亂,不能繼嗣奉宗廟祭祀,不可屬天下,其代之⑱。」群臣皆頓首言:「皇太后為天下齊民計所以安宗廟社稷甚深⑲,群臣頓首奉詔。」帝廢位,太后幽殺之。五月丙辰⑳,立常山王義為帝,更名曰弘。不稱元年者,以太后制天下事也。以軹侯朝為常山王。置太尉官㉑,絳侯勃為太尉。五年八月,淮陽王薨,以弟壺關侯武為淮陽王。六年十月,太后曰呂王嘉居處驕恣,廢之,以肅王台弟呂產為呂王。夏,赦天下。封齊悼惠王子興居為東牟侯。

七年正月㉒,太后召趙王友。友以諸呂女為后,弗愛,愛他姬,諸呂女妒,怒去,讒之於太后,誣以罪過,曰「呂氏安得王!太后百歲後,吾必擊之」。太后怒,以故召趙王。趙王至,置邸不見,令衛圍守之㉓,弗與食。其群臣或竊饋㉔,輒捕

論之⑤⑤。趙王餓，乃歌曰：「諸呂用事兮劉氏危，迫脅王侯兮彊授我妃。我妃既妒分誣我以惡，讒女亂國兮上曾不寤⑤⑥。我無忠臣兮何故弃國⑤⑦？自決中野兮蒼天舉直⑤⑧！于嗟不可悔兮寧蚤自財⑤⑨。為王而餓死兮誰者憐之！呂氏絕理兮託天報仇⑥⓪。」丁丑⑥①，趙王幽死⑥②，以民禮葬之長安民冢次⑥③。

己丑⑥④，日食，晝晦。太后惡之，心不樂，乃謂左右曰：「此為我也。」

二月，徙梁王恢為趙王。呂王產徙為梁王，梁王不之國，為帝太傅。立皇子平昌侯太為呂王⑥⑤。更名梁曰呂⑥⑥，呂曰濟川⑥⑦。太后女弟呂嬃有女為營陵侯劉澤妻⑥⑧，澤為大將軍。太后王諸呂，恐即崩後劉將軍為害，迺以劉澤為琅邪王⑥⑨，以慰其心。

梁王恢之徙王趙，心懷不樂。太后以呂產女為趙王后。王后從官皆諸呂，擅權，微伺趙王⑦⓪，趙王不得自恣。王有所愛姬，王后使人酖殺之。王乃為歌詩四章，令樂人歌之。王悲，六月即自殺。太后聞之，以為王用婦人弃宗廟禮⑦①，廢其嗣⑦②。

宣平侯張敖卒，以子偃為魯王，敖賜謚為魯元王。秋，太后使使告代王，欲徙王趙。代王謝，願守代邊⑦③。

太傅產、丞相平等言，武信侯呂祿上侯⑦④，位次第一⑦⑤，請立為趙王。太后許

之，追尊祿父康侯為趙昭王。九月，燕靈王建薨，有美人子，太后使人殺之，無

後，國除。八年十月，立呂肅王子東平侯呂通為燕王，封通弟呂莊為東平侯。

三月中，呂后袚⑦⑤，還過軹道⑦⑥，見物如蒼犬，據高后腋⑦⑦，忽弗復見。卜之，

云趙王如意為祟⑦⑧。高后遂病腋傷。

高后為外孫魯〔元〕王偃⑦⑨年少，蚤失父母，孤弱，迺封張敖前姬兩子，侈為

新都侯，壽為樂昌侯。以輔魯元王偃⑦⑨。及封中大謁者張釋為建陵侯⑧⑩，呂榮為祝

茲侯。諸中宦者令、丞皆為關內侯⑧①，食邑五百戶⑧②。

七月中，高后病甚，迺令趙王呂祿為上將軍，軍北軍⑧③；呂王產居南軍。呂太

后誡產、祿曰：「高帝已定天下，與大臣約曰：『非劉氏王者，天下共擊之。』

今呂氏王，大臣弗平。我即崩，帝年少，大臣恐為變。必據兵衛宮，慎毋送喪，

毋為人所制。」辛巳⑧④，高后崩，遺詔賜諸侯王各千金⑧⑤，將、相、列侯、郎、吏

皆以秩賜金⑧⑥。大赦天下。以呂王產為相國⑧⑦，以呂祿女為帝后。

（以上為第二段，記敘了孝惠死後，呂后直接掌權時殘酷迫害劉氏諸王，大肆培植呂氏

勢力的種種活動。呂氏與劉氏宗室及朝廷功臣的矛盾已到不可調和的程度。）

【注釋】

① 八月戊寅——八月十二日。

② 孝惠帝崩——《集解》引皇甫謐曰：「帝以秦始皇三十七年生，崩時年二十三。」

③ 侍中——官名，出入於皇帝周圍，以備參謀顧問之用。《集解》引應劭曰：「入侍天子，故曰侍中。」

④ 丞相——此時的右丞相是王陵，左丞相是陳平。

⑤ 解——道理，緣故。

⑥ 南北軍——兪正燮曰：「高祖時之南、北軍，以衛兩宮。長樂在東，爲北軍；未央在西南，爲南軍。帝居未央，后居長樂。」一說，南軍居城內，掌屯衛宮門；北軍居城外，掌巡徼京師。梁玉繩曰：「南北軍不容三人將之，《漢傳》無呂祿，甚是。祿乃繼台將北軍者也。」（《史記志疑》

⑦ 丞相乃如辟彊計——梁玉繩曰：「此所云丞相者，右丞相王陵乎？左丞相陳平乎？《漢傳》明著之曰陳平，是也。」

⑧ 呂氏權由此起——瀧川曰：「六字理正辭嚴，曲逆（陳平）甘服其罪。」

⑨ 九月辛丑——九月五日。

⑩ 太子——梁玉繩曰：「《史》、《漢》不言其名，蓋孝惠後宮子也。《正義》引劉伯莊謂『幸呂氏有

⑪謁高廟——到劉邦的廟裏去行朝拜之禮。按：歷代皇帝登基時，都要到本朝的開國皇帝廟裏去進行朝拜，以稟告繼位登基。

身而入宮生子者」，妄。」瀧川曰：「張辟彊既曰『帝無壯子』，其有子明矣。」

⑫元年——公元前一八七。

⑬稱制——意即代行天子之權。師古曰：「天子之言，一曰『制書』，二曰『詔書』。制書者，謂爲制度之命也，非皇后所得稱。今呂太后臨朝行天子事，斷決萬機，故稱制詔。」

⑭王陵——劉邦的同鄉，陳涉舉義後，他自己拉起一支隊伍，後歸劉邦，被封爲安國侯，繼曹參之後爲漢丞相。《史記》有傳。

⑮刑白馬盟——古代訂立盟約或宣誓時，往往宰殺牲畜以血塗口，是之謂「歃（ㄕㄚ）血」，以表盟誓的莊重。按：劉邦與群臣刑白馬定盟事，本紀不載。《漢興以來諸侯王年表序》云：「高祖末年，非劉氏而王，若（或）無功上所不置而侯者，天下共誅之。」

⑯王昆弟諸呂，無所不可——昆弟諸呂：猶言「呂氏諸兄弟」。昆弟，兄弟。凌稚隆曰：「陳平、周勃不以此時極諫而顧阿諛曲從，乃致釀成其禍，他日雖有安劉之功，僅足以贖今之罪耳。」

⑰啑血——同「歃血」。

⑱阿意——曲順他人之意。阿…曲順以求媚於人。

三 呂后本紀

一七三

⑲面折廷爭──當面駁斥皇帝的意見，在朝廷上公開堅持自己的主張。

⑳全社稷──意即維護國家的安全。社稷：指社稷壇，古代帝王祭祀土神和穀神的場所，後人遂習慣地用以代指國家政權。

㉑太傅──官名，輔導帝王施行政教，爲周初的三公（太師、太傅、太保）之一，位極尊貴。東周以來，此職久廢。今呂氏以任王陵，名似提高，實爲奪其相權。

㉒審食其（ㄧㄐ）──呂后的寵幸。

㉓不治事──謂不管理其左丞相職內的事務。

㉔監宮中──管理宮廷內的事務。監：監督、管理。

㉕郎中令──官名，九卿之一，負責守衛宮門及管理內廷事務。

㉖故得幸太后──故：從前，舊曾。審食其曾與呂后一同被項羽所俘，留項羽軍中數年。

㉗公卿──三公九卿，這裏即泛指朝廷大臣。
皆因而決事──都通過他，借助他來決斷大事。

㉘欲以王諸呂爲漸──猶言「欲以爲王諸呂之漸」。漸：開頭，從此越來越甚。

㉙無擇──姓馮。楚漢戰爭中曾爲劉邦力戰，有功。特別是在滎陽之戰中，曾保護呂澤殺出重圍，因此呂后感謝而封之爲侯。

⑳子偃爲魯王——中井曰：「旣號魯元太后，是爲魯王之母也，故封其子爲魯王，使諡號相稱也。」

㉛宣平侯張敖——張敖是張耳的兒子，先曾襲其父爵爲趙王，娶魯元公主爲妻。後因其臣下貫高等欲謀殺劉邦，被降爲宣平侯。

㉜齊丞相壽——齊國的丞相名壽者。其人亦姓齊。

㉝少府——官名，九卿之一，掌管山海池澤，及各種爲宮廷服務的手工業製造，是皇家的財經總管。

延——姓陽成，名延。

㉞呂種——呂后兄建成侯呂釋之的兒子。

㉟呂平——呂后姊妁的兒子。中井曰：「呂后姊子，則不當姓呂，是恐有誤。」

㊱張買——劉邦騎將張越人的兒子。中井曰：「張買敍於諸呂下，豈呂之姻族乎？」

㊲後宮子——指宮中一般妃嬪、美人所生的孩子，爲與皇后所生者區別而言。

㊳風——用含蓄的語言暗示。

㊴建成康侯釋之——呂釋之被封爲建成侯，死後諡曰康，故云。

㊵嗣子——應該接續其位的兒子，即指嫡長子。

㊶其弟呂祿——《集解》引徐廣曰：「呂祿，釋之少子。」

㊷呂嬃——呂后之妹，舞陽侯樊噲之妻。瀧川曰：「婦人封侯自此始。」

㊸呂他為兪侯三句——呂他為呂嬰之子，呂更始、呂忿皆為呂后之姪。據《惠景間侯者年表》，呂更始為滕侯，贅其侯是呂勝。

㊹及諸侯、丞相五人——《會注考證》作「及侯、諸侯、丞相五人」。梁玉繩曰：「是年四月丙申封侯者，朱通、衛無擇、王恬開、徐厲、周信及越六人，非五人也。六人中衛無擇是衛尉，周信是河南守，非皆諸侯相也。此誤。」《史記志疑》凌約言曰：「欲侯諸呂則有先封，而以『洒』字轉之：欲王諸呂則有先立，而以『風』字轉之，皆太史公揣摩呂后本意，欲假公以濟私也。」《史記評林》

㊺美人——西漢時妃嬪的稱號之一，其等級相當於二千石。名之——稱說是自己所生的兒子。《正義》引劉伯莊云：「諸美人元幸呂氏，懷身而入宮生子。」徐孚遠曰：「本言張皇后無子，不言惠帝無子。美人子即後宮所生，非必元幸呂氏懷身而入宮者。」《史記測義》按：徐說是也。《漢書·五行志》云：「皇后」（無）子，後宮美人有男，太后使皇后名之而殺其母。惠帝崩，嗣子立。」其文甚明。

㊻帝壯——張文虎曰：「『壯』字疑衍。」（《校勘記》）按：張說是也。後文有帝曰：「我未壯，壯即為變。」可知此時帝猶未壯也。

㊼凡有天下治為萬民命者——張文虎曰：「《漢書·呂紀》無『為』字、『命』字，皆衍。」李笠曰：「《史記》以『有天下治』與『為萬民命』對舉，『治』字實用，謂天下治權也，與《漢書》『治萬民』不

一七六

同。《史》、《漢》不妨互異。」（《史記訂補》）按：李說固然可通，但甚曲澀。或班固亦見於此，故刪削之。

㊽其代之──《漢書・高后紀》作「其議代之」，意謂「請大家討論一下換了他」。

㊾齊民──猶言「平民」。

㊿五月丙辰──五月十一日。

51太尉──官名，秦、漢時爲三公（丞相、太尉、御史大夫）之一，掌管全國軍事。按：此處所以稱「置太尉官」者，乃因漢代建國以來此職時設時廢。

52七年──公元前一八一。

53衞──指侍衞之卒。

54其群臣──指趙王帶來的僚屬。

饋（ㄎㄨㄟ）──送人食物。

55論──判罪。這裏即指處死。

56讒女──指趙妃呂氏。

亂國──指敗壞趙國。

計民──計慮，謀畫。

三　呂后本紀

一七七

曾——竟然，根本。

57 何故——同「何辜」，有何罪過。

58 自決——自殺。

蒼天舉直——意謂「讓老天爺來看看我所受的冤屈吧！」師古曰：「舉直，言己之理直，冀天臨鑑之。」

59 于嗟不可悔兮寧蚤自財——意謂「後悔莫及呀，當初不如早點自殺」。財：同「裁」。

60 絕理——滅絕天理。

61 丁丑——正月十八日。

62 幽死——被關閉困餓而死。

63 民家次——平民百姓的墳墓旁。次：側，旁。

64 己丑——正月三十日。

65 梁——漢初郡國名，高祖五年改碭郡為梁國，都睢陽（今河南省商丘南）。

66 呂——漢初諸侯國名，乃呂后二年割齊國濟南郡所設立，都城（今山東省濟南市）。

67 劉澤——劉邦的堂兄弟，以軍功封營陵侯。

68 琅邪（ㄌㄤ）（ㄧㄝ）——郡國名，郡治在今山東膠南縣琅邪台西北。

⑥微伺——暗中監視。

⑦用——因。

⑦棄宗廟禮——拋棄了祭祀宗廟的禮儀，指其自殺而言。

⑦廢其嗣——廢掉了他的繼位人，不允許其後代再繼任爲王。

⑦代王謝，願守代邊——謝：推辭，謝絕。茅坤曰：「文帝不願徙趙，便有畏呂后而自遠之意。」（《史記鈔》）按：文帝深明韜晦之術。

⑦武信侯呂祿——呂祿前被封爲胡陵侯，今曰武信侯者，大約是有過改封之事。

上侯——上等侯爵。

⑦位次第一——梁玉繩曰：「《大事記》謂『呂后二年定位時，蕭、曹皆死，必遞遷第三之張敖爲第一；敖旣死，遂以祿補其處』，或當然耳，蓋陳平阿意順之。」（《史記志疑》）

⑦祓（ㄈㄨˊ）——祈求免禍去災的祭祀。

⑦軹（ㄓˇ）道——古亭名，在今陝西省西安市東北。

⑦據《漢書・五行志》作「撠」（ㄐˇ）。撠：余有丁曰：「義當爲擊。」中井曰：「『撠』字從手一，蓋手刺擊物如戟也。」按：此處「據」字似應解爲「衝擊」、「頂撞」之義。

⑦祟（ㄙㄨㄟˋ）——古稱神鬼作怪以害人。

⑲魯元王偃——中井曰：「『元』者，張敖夫妻之謚，不當更稱其子。蓋衍文。」梁玉繩曰：「《漢書·張耳傳》無『元』字，是也。此及《耳傳》並誤增。」

⑳中大謁者——謁者是官名，主管爲皇帝接收文件、傳達詔命、接待賓客等事宜。此職常以閹人爲之。諸官號前凡加「中」字者，多爲閹人。瀧川曰：「宦官爲列侯始於此，以其勸王諸呂賞之也。」

㉑諸中宦者令、丞——《漢書·高后紀》作「諸中官宦者令、丞」。師古曰：「諸中官，凡閹人給事於中者皆是也。宦者令、丞，宦者署之令、丞。」按：宦者令、丞爲太監頭目，令爲正職，丞爲副職，皆屬少府。

㉒食邑——指諸侯的封地，因爲這塊地盤是天子封給他，使他收取賦稅以供衣食之用的，故稱食邑。

㉓關內侯——有侯爵而無封地，常住關內（京師）者曰關內侯，其地位低於有封地的列侯。

漢代一般說來，受封者在其食邑內只能收取賦稅，而無行政管理之權。

㉔軍北軍——軍：居，統領。《漢書》、《通鑑》皆作「居北軍」。

㉕辛巳——八月初一。

㉖諸侯王——《集解》引蔡邕曰：「皇子封爲王者，其實古諸侯也。加號稱王，故謂之諸侯王。王子弟封爲侯者，謂之諸侯。」

㉗郎——官名，如議郎、中郎、侍郎、郎中等，皆統稱爲郎，屬郎中令。

以秩——按級別。秩：等級、次序。凌稚隆曰：「呂后遺詔侈賜，所以為身後恩澤。」

⑧以呂王產為相國——按：漢初設相國一人，蕭何任之；蕭何死，曹參任之；曹參死，乃命王陵為右丞相，陳平為左丞相，至此則一人任相國之制度改矣。今有陳平為右丞相，審食其為左丞相，忽又生出呂產為「相國」事，則呂后欲拋開陳平，用舊制獨任呂產之意甚明。

高后已葬，以左丞相審食其為帝太傅。

朱虛侯劉章有氣力①，東牟侯與居其弟也，皆齊哀王弟②，居長安③。當是時，諸呂用事擅權，欲為亂，畏高帝故大臣絳、灌等④，未敢發。朱虛侯婦，呂祿女，陰知其謀⑤。恐見誅，迺陰令人告其兄齊王，欲令發兵西，誅諸呂而立⑥。朱虛侯欲從中與大臣為應。齊王欲發兵，其相弗聽。八月丙午⑦，齊王欲使人誅相，相召平迺反，舉兵欲圍王，王因殺其相，遂發兵東，詐奪琅邪王兵⑧，并將之而西。語在「齊王語」中⑨。

齊王迺遺諸侯王書曰：「高帝平定天下，王諸子弟，悼惠王王齊。悼惠王薨，孝惠帝使留侯良立臣為齊王⑩。孝惠崩，高后用事，春秋高⑪，聽諸呂，擅廢帝更立，又比殺三趙王⑫，滅梁、趙、燕以王諸呂⑬，分齊為四⑭。忠臣進諫，上惑亂

弗聽。今高后崩，而帝春秋富⑮，未能治天下，固恃大臣諸侯；而諸呂又擅自尊官

⑯，聚兵嚴威⑰，劫列侯忠臣，矯制以令天下⑱，宗廟所以危。寡人率兵入誅不當

為王者⑲。」漢聞之，相國呂產等迺遣潁陰侯灌嬰將兵擊之。灌嬰至滎陽⑳，迺謀

曰：「諸呂權兵關中㉑，欲危劉氏而自立。今我破齊還報，此益呂氏之資也㉒。」

迺留屯滎陽，使使諭齊王及諸侯，與連和，以待呂氏變，共誅之。齊王聞之，迺

還兵西界待約。

呂祿、呂產欲發亂關中，內憚絳侯、朱虛等㉓，外畏齊、楚㉔，又恐灌嬰叛

之，欲待灌嬰兵與齊合而發㉕，猶豫未決。當是時，濟川王太、淮陽王武、常山王

朝名為少帝弟㉖，及魯元王——呂后外孫，皆年少未之國，居長安；趙王祿、梁王

產各將兵居南北軍㉗，皆呂氏之人，列侯群臣莫自堅其命㉘。

太尉絳侯勃不得入軍中主兵。曲周侯酈商老病㉙，其子寄與呂祿善。絳侯迺與

丞相陳平謀，使人劫酈商㉚，令其子寄往紿說呂祿曰㉛：「高帝與呂后共定天下，

劉氏所立九王㉜，呂氏所立三王㉝，皆大臣之議，事已布告諸侯，諸侯皆以為宜。

今太后崩，帝少，而足下佩趙王印，不急之國守藩㉞，迺為上將，將兵留此，為大

臣諸侯所疑。足下何不歸將印，以兵屬太尉？請梁王歸相國印，與大臣盟而之國，

齊兵必罷，大臣得安，足下高枕而王千里，此萬世之利也。」呂祿信然其計，欲歸將印，以兵屬太尉。使人報呂產及諸呂老人，或以為便，或曰不便，計猶豫未有所決。呂祿信酈寄，時與出游獵。過其姑呂嬃，嬃大怒，曰：「若為將而弃軍㉟，呂氏今無處矣㊱。」酒悉出珠玉寶器散堂下，曰：「毋為他人守也。」

左丞相食其免。

八月庚申㊲，旦，平陽侯窋行御史大夫事㊳，見相國產計事。郎中令賈壽使從齊來㊴，因數產曰：「王不早之國，今雖欲行，尚可得邪？」具以灌嬰與齊、楚合從㊵，欲誅諸呂告產，酒趣產急入宮㊶。平陽侯頗聞其語，酒馳告丞相、太尉㊷。太尉復欲入北軍㊸，不得入。襄平侯通尚符節㊹，酒令持節矯納太尉北軍㊺。太尉復令酈寄與典客劉揭先說呂祿曰㊻：「帝使太尉守北軍㊼，欲足下之國，急歸將印辭去，不然，禍且起。」呂祿以為酈兄不欺己㊽，遂解印屬典客，而以兵授太尉。太尉將之㊾，入軍門，行令軍中曰：「為呂氏右袒㊿，為劉氏左袒。」軍中皆左袒為劉氏。太尉行至[51]，將軍呂祿亦已解上將印去[52]，太尉遂將北軍。然尚有南軍，〔平陽侯聞之[53]，以呂產謀告丞相平，〕丞相平酒召朱虛侯佐太尉。太尉令朱虛侯監軍門，令平陽侯告衛尉[54]：「毋入相國產殿門[55]。」呂產不知

呂祿已去北軍，迺入未央宮，欲為亂，殿門弗得入，裴徊往來。平陽侯恐弗勝，馳語太尉㊶。太尉尚恐不勝諸呂，未敢訟言誅之㊿，迺遣朱虛侯謂曰：「急入宮衛帝㊿。」朱虛侯請卒，太尉予卒千餘人。入未央宮門，遂見產廷中。日餔時㊿，遂擊產。產走。天風大起，以故其從官亂，莫敢鬭。逐產，殺之郎中府吏廁中㊿。

朱虛侯已殺產，帝令謁者持節勞朱虛侯。朱虛侯欲奪節信，謁者不肯，朱虛侯則從與載㊶，因節信馳走㊿，馳入北軍，報太尉。太尉起，拜賀朱虛侯曰：「所患獨呂產㊿，今已誅，天下定矣。」遂遣人分部悉捕諸呂男女，無少長皆斬之。辛酉㊿，捕斬呂祿，而答殺呂須㊿。使人誅燕王呂通，立趙幽王子遂為趙王。遣朱虛侯章以誅諸呂氏事告齊王，令罷兵。灌嬰兵亦罷滎陽而歸。

廢魯王偃。壬戌㊿，以帝太傅食其復為左丞相。戊辰㊿，徙濟川王王梁㊿，

（以上為第三段，寫功臣元老與劉氏宗室共同誅滅諸呂的驚險過程。）

【注釋】

①氣力——氣指慷慨有志節，力指勇武。

②齊哀王——名劉襄，悼惠王劉肥之子，劉邦之孫。

史記選注

一八四

③居長安——在京侍衛天子。

④絳、灌——絳侯周勃、潁陰侯灌嬰，《史記》中都有傳。瀧川曰：「絳侯周勃，其不稱姓者，以漢初功臣多周姓也。（按：如周昌、周灶、周定等。）」

⑤陰知其謀——謂劉章陰知諸呂欲爲亂之謀，劉章之婦爲呂祿女。此處史公行文有語病。

⑥誅諸呂而立——謂使劉襄誅諸呂而自立爲帝。按：當時諸侯國中以齊國勢力爲最大，悼惠王劉肥爲孝惠帝之異母長兄，今劉肥之子劉襄又於劉邦諸孫中年齡最大，故劉章有此設想。

⑦八月丙午——八月二十六日。

⑧詐奪琅邪王兵——劉襄不知琅邪王劉澤的意向如何，派人將其騙至齊國拘起，而後盡發琅邪之兵。

⑨語在「齊王語」中——意謂有關此事的詳細情況都在《齊悼惠王世家》中。《史記》記事凡用互見法時，常用「語在××語中」，或「語在××事中」以提示之。所謂「××語」，或「××事」，即指該人之「本紀」、「世家」或「列傳」。

⑩留侯良——即張良，以佐高祖定天下，功封留侯。事見《留侯世家》。

⑪春秋高——指年老，上了歲數。春秋⋯指歲月，年齡。

⑫比——緊挨著，此處指一連地。

三趙王——指劉如意、劉友、劉恢。

三 呂后本紀

一八五

⑬滅梁、趙、燕——梁乃劉恢之封國，呂后徙劉恢王趙（而後殺之），封呂產爲梁王，則劉氏之梁國滅；呂后連殺三趙王，而後封呂祿爲趙王，則劉氏之趙國滅；燕乃劉建之封國，劉建死，呂后殺其子而除其國，封呂通爲燕王，則劉氏之燕國滅。

⑭分齊爲四——指削奪齊地以建呂、琅邪、城陽三國。

⑮春秋富——指年輕。所謂「富」，是指其未來之日尙長。

⑯擅自尊官——自己隨意地提高官職。

⑰聚兵嚴威——集兵權於己手以擴大權威。嚴：用如動詞。

⑱矯制——假傳皇帝之命。矯：改換、假託。制：皇帝的命令。

⑲入誅不當爲王者——眞德秀曰：「高祖爲義帝發喪，告諸侯曰『願從諸侯王擊楚之殺義帝者』，齊王遺諸侯書，不曰『誅諸呂』，而曰『入誅不當爲王者』，其意頗同，猶有古辭命氣象。」《史記評林》引

⑳滎陽——漢縣名，歷來爲軍事要地，在今河南省滎陽東北。

㉑權兵——「權」字有本作「擁」，《通鑑》亦作「擁」。擁兵：即握兵。

㉒益呂氏之資——爲呂氏增添資本。益：增添。

㉓憚（ㄉㄢ）——畏懼。

㉔楚——劉邦之同母弟劉交的封國。都彭城（今江蘇省徐州市）。

㉕合——謂合戰，交兵。

㉖濟川——諸侯國名，即前文所述改呂國而稱之者，都歷城（今山東省濟南市）。

　名爲少帝弟——名：稱說。其意乃謂劉太、劉武、劉朝三人，亦皆孝惠張皇后取美人子而稱說爲自己所生者。

㉗梁王產——梁玉繩曰：「七年更名『梁』曰『呂』，故上文已稱『呂王產』矣，而此忽改稱『梁王』何也？下文『請梁王歸相國印』，亦非。」

㉘自堅——自保，自信。

㉙酈商——劉邦的開國功臣，以功封曲周侯。其兄即辯士酈食其（ㄐㄧ）。《史記》中皆有傳。

㉚劫——挾持以爲人質。

㉛紿（ㄉㄞ）說——故意以壞主意勸人。紿：騙。邵寶曰：「國爲重，則朋友爲輕，是故寄而不給祿產，北軍不可入也。賣而取敗，猶將褒之，況一舉以定漢社稷哉！」《史記評林》

㉜劉氏所立九王——按：應曰「所立劉氏九王」，即吳王劉濞、楚王劉交、齊王劉肥、淮南王劉長、琅邪王劉澤、代王劉恆、常山王劉朝、淮陽王劉武、濟川王劉太。

㉝呂氏所立三王——應曰「所立呂氏三王」，即梁王呂產、趙王呂祿、燕王呂通。

三　呂后本紀

一八七

㉞ 藩——指諸侯的封國。古稱諸侯之國爲天子的藩籬屏障，故云。

㉟ 若——爾，汝。

㊱ 今——將，立即就要。

㊲ 弃軍——離開軍隊。

㊳ 無處——師古曰：「言見誅滅無處所也。『處』字或作『類』，言無種類。」（《漢書注》）

㊴ 八月——《通鑑考異》曰：「上有『八月丙午』，此當做九月。」張文虎曰：「庚申，九月十日也。」

㊵ 平陽侯窋（ㄓㄨˋ）——即曹窋，曹參的兒子，襲其父爵爲平陽侯。

㊶ 行——代理。

御史大夫——官名，漢代的「三公」之一，主管監察、彈劾。

㊴ 合從——這裏即指聯合。

㊵ 使——出使，出差。

㊶ 趣產急入宮——其意乃使其迅速入宮擁兵自衛，及控制皇帝以發號施令。趣：同「促」。

㊷ 丞相——指陳平。

㊸ 太尉欲入北軍——北軍乃守衛長樂宮者，長樂宮是呂后所居，是諸呂的老巢所在，奪取了北軍，即可直接搗毀呂氏巢穴；同時，北軍較南軍勢大，控制北軍即可基本控制京城局面，因此太尉首先謀入北

軍。吳仁傑曰：「漢之兵制，常以北軍爲重，周勃一入北軍，而呂產、呂更始輩束手被戮，戾太子不得北軍之助，而卒敗於丞相之兵，兩軍之勢大略可睹矣。」（《兩漢刊誤補遺》）

㊹襄平侯通——即紀通，劉邦功臣紀成之子。紀成死事於收復三秦之役，故封其子爲襄平侯。

尙符節——爲皇帝掌管兵符印信。尙：主管。符節：古代用竹木或金屬製成的用以爲信驗的器物。

㊺節——以竹爲之，天子派出的特使持之以爲信驗。

矯納——假傳命令使之放進。按：此時是傳令，太尉尙未到。

㊻典客——官名，主管諸侯及國內少數民族的事務。後來改稱大鴻臚。

㊼守——主管，掌握。

㊽酈兄——即酈寄，字兄。兄：同「況」。

㊾將之——謂掌握起兵權。

㊿祖——露出臂膀。按：此處所云「左袒」、「右袒」者，乃一種激勵、鼓舞軍心的手段，有人引證古禮詳辯左、右之分，恐亦過泥。何焯曰：「木強老漢（周勃），倉卒間未必學叔孫太傅也。」（《義門讀書記》是說誠然。袁黃曰：「勃令軍中『左袒』，非有觀望於其間，此勃之術也。軍中忿呂氏而思劉氏，不待問可知也。必使之左袒，所以發其忠憤而爲建義號令之始也。士一左袒，雖使有呂氏之人潛伏行伍中，亦皆膽落神褫，無能爲矣。」（《增評歷史綱鑑補》）

三 呂后本紀

一八九

�51 行至——將到而而未到之前。行：將。

�52 解上將印去——前已云「解印屬典客，而以兵授太尉」矣，則此處實際即指呂祿本人也離開北軍而去。按：此二句補充交代太尉未入北軍之前事，《漢書》削之。

�53 平陽侯聞之二句——梁玉繩曰：『平陽侯』以下十三字與上下文不接，且前已言『平陽侯馳告丞相太尉』矣，重出當衍，《漢書》無。」

�54 衛尉——官名，主管防衛宮廷，為漢代的「九卿」之一。按：漢初衛尉有二，一為長樂宮衛尉，一為未央宮衛尉，品級相同。此處乃指未央宮衛尉。

�55 毋入——不要放進。茅坤曰：「恐其從中矯制為亂也，須安宮中而後可以制外。」《史記評林》

�56 平陽侯恐弗勝，馳語太尉——瀧川曰：「『恐弗勝』三字疑衍，《漢書》無。」

�57 訟言——公開說，明著說。訟：公也。

�58 急入宮衛帝——余有丁曰：「予卒千餘人，本以誅產，而曰『衛帝』，是『未敢訟言誅之』也。」《史記評林》引 吳見思曰：「勿急之中，偏能細寫其心事，想其文心如髮。」《史記論文》

�59 日餔（ㄅㄨ）時——猶言傍晚時分。餔：《漢書》作「晡」。晡（ㄅㄨ）：日申時也，相當於今之下午三點至五點。餔：申時食也，猶今之所謂「晚飯」。

�60 郎中府——郎中令之官府。郎中令掌管宮殿門戶，故宮中有其官府。

�===�large number annotations===

61 從與載——謂登上謁者之車，與之同車共載。

62 因節信馳走——意謂藉著謁者手中的節，故可於宮廷禁地間馳走無阻。節信：師古曰：「因謁者所持之節以爲信也。」吳見思曰：「寫朱虛靈變迅捷，大是妙人。」

63 斬長樂衛尉呂更始——劉章適才斬呂產於未央宮，現又馳至長樂宮而斬掉了呂更始。

64 所患獨呂產——因其身爲相國，且又掌握南軍，故云。

65 辛酉——九月十一日。

66 笞（彳）——用棍棒竹板打人。

67 壬戌——九月十二日。茅坤曰：「『以食其爲左丞相』，此必平輩當呂后時爲深交，故有此。」《史記評林》

68 戊辰——九月十八日。

69 徙濟川王王梁——爲將呂后削奪齊國而來的濟川地歸還齊國。

諸大臣相與陰謀曰①：「少帝及梁、淮陽、常山王，皆非真孝惠子也②。呂后以計詐名他人子，殺其母，養後宮，令孝惠子之，立以爲後，及諸王，以彊呂氏。今皆已夷滅諸呂，而置所立③，即長用事，吾屬無類矣④。不如視諸王最賢者立之。」

或言：「齊悼惠王高帝長子，今其嫡子為齊王，推本言之，高帝嫡長孫，可立也。」大臣皆曰：「呂氏以外家惡而幾危宗廟⑤，亂功臣。今齊王母家駟⑥，駟鈞，惡人也，即立齊王，則復為呂氏。欲立淮南王，以為少，母家又惡。迺曰：「代王方今高帝見子⑦，最長，仁孝寬厚。太后家薄氏謹良。且立長故順，以仁孝聞於天下，便。」迺相與共陰使人召代王。代王使人辭謝。再反，然後乘六乘傳⑧。後九月晦日己酉⑨，至長安，舍代邸。大臣皆往謁，奉天子璽上代王，共尊立為天子。代王數讓，群臣固請，然後聽。

東牟侯興居曰：「誅呂氏吾無功，請得除宮⑩。」迺與太僕汝陰侯滕公入宮⑪，前謂少帝曰：「足下非劉氏，不當立。」乃顧麾左右執戟者掊兵罷去⑫。有數人不肯去兵，宦者令張澤諭告⑬，亦去兵。滕公迺召乘輿車載少帝出⑭。少帝曰：「欲將我安之乎？」滕公曰：「出就舍⑮。」舍少府⑯。迺奉天子法駕⑰，迎代王於邸。報曰：「宮謹除。」代王即夕入未央宮⑱。有謁者十人持戟衛端門⑲，曰：「天子在也，足下何為者而入？」代王迺謂太尉，太尉往諭，謁者十人皆掊兵而去。代王遂入而聽政。夜，有司分部誅滅梁、淮陽、常山王及少帝於邸⑳。

代王立為天子，二十三年崩㉑，謚為孝文皇帝。

【注釋】

① 陰謀——暗中商量。

② 少帝及梁、淮陽、常山王，皆非眞孝惠子也——梁：應作「呂」。前文云：「立皇子太爲呂王」是也。何焯曰：「少帝非劉氏，乃大臣既誅諸呂，從而爲之辭。」（《義門讀書記》）梁玉繩曰：「上文一則曰『孝惠後宮子』，再則曰『孝惠皇后旣無子，取美人子名之』，則但非張后子，不得言『非孝惠子』也。乃此言『詐名他人子以爲子』，後又云『足下非劉氏』，何歟？《史記考要》謂：『諸大臣陰謀而假之辭，以絕呂氏之黨，不容不誅。』其信然矣。史公於紀兩書之，而年表亦云『以孝惠子封』，又云『以非子誅』，皆有微意存焉，非歧說也。《文紀》大臣曰：『子弘等皆非孝惠子』，皆同。」按：俞正燮《癸巳存稿》有「漢少帝本孝惠子考」，亦發此意。

③ 置——放，留著。

④ 無類——絕種，指被殺光。

所立——指現時在位的少帝劉弘。

⑤ 外家——外戚之家。

三　呂后本紀

一九三

⑥母家駰——謂其母家姓駰。

⑦見子——現存的兒子。

⑧乘六乘傳(ㄓㄨㄢ)——乘坐著六匹馬拉的驛車,爲取其快也。傳:驛車。一說,文帝及侍從所乘,總共只有六輛傳車。董份曰:「蓋文帝料漢事已定,止用六乘急赴,不多備耳。」(《史記評林》引)

⑨後九月——即閏九月。

晦日己酉——意謂這個月的二十九日是最後一天。晦:月終。己酉:九月二十九日。

⑩請得除宮——意謂請讓我先去清掃一下皇宮,指處治少帝及其他各種有礙文帝登基的人員。

⑪太僕——官名,漢代的「九卿」之一,爲皇帝掌管車馬。

滕公——即夏侯嬰,劉邦的開國功臣,以功封汝陰侯。因其在秦時曾爲滕縣令,故時人習慣地稱之爲滕公、滕嬰。

⑫麾(ㄏㄨㄟ)——同「揮」,揮手示意也。

掊兵——放下武器。掊:同「踣」(ㄅㄛ),仆,倒。

⑬張澤——似是自代國隨文帝來京的太監頭目。

⑭乘興車——天子所乘坐的一般車駕。

⑮出就舍——猶言「出去找個地方住」。

⑯舍少府——住在少府的官署。

⑰法駕——天子舉行典禮時所乘坐的車駕。《集解》引蔡邕曰：「天子有大駕、小駕、法駕。法駕，上所乘曰金根車，駕六馬，有五時副車，皆駕四馬，侍中參乘，屬車三十六乘。」吳見思曰：「前誅諸呂一段，雄壯飛動；後又敍此兩段，安詳容與，以終此篇。」（《史記論文》）

⑱即夕——當天晚上。

⑲端門——宮殿的正門。

⑳有司——主管該項事物的官員。設官分職，各有所司，故曰有司。司：主管。

㉑二十三年崩——文帝於公元前一七九年即位，在位二十三年，卒於公元前一五七。張文虎曰：「『二十三年崩，謚爲孝文皇帝』十一字，後人妄增。」

太史公曰：孝惠皇帝、高后之時，黎民得離戰國之苦，君臣俱欲休息乎無爲①，故惠帝垂拱②，高后女主稱制，政不出房戶，天下晏然③。刑罰罕用，罪人是希。民務稼穡，衣食滋殖④。

（以上爲第五段，是作者的論贊，表現了作者對呂后當政時期的政治經濟措施和社會生產發展狀況的肯定。）

三 呂后本紀

一九五

史記選注

一九六

【注釋】

①無爲——古代道家學派的一種哲學思想，提倡順應自然，不要人爲地生事。他們的口號是「無爲」，但實際上卻要達到「無不爲」的目的，很懂得辯證法。漢代初期爲適應恢復生產、休養生息的社會要求，統治者多很喜歡黃老哲學，即所謂「休息乎無爲」。

②垂拱——垂衣拱手，清閑無事的樣子。以表示當時社會的太平安樂，國家統治者皆安閑而無所事事。

③政不出房戶，天下晏然——意謂皇帝不用出屋，政事就能處理好，天下太平無事。晏：安也。

④民務稼穡，衣食滋殖——意謂老百姓都從事農業生產，衣食日益富足。稼：播種。穡：收穫。滋：漸。殖：生、繁。趙恆曰：「刑措則罪人是希，務農則衣食滋殖，所謂天下晏如也」。紀與贊互見，功罪不相掩。《史記評林》引

【集說】

凌約言曰：「一篇關鍵，總在王諸呂，誅諸呂上著力，以漢室興替所關也。太史公乃見其大者。」《史記評林》

趙翼曰：「呂后當高帝臨危時，問蕭相國後孰可代者，是固以安國家爲急也。孝惠既立，政由母氏，其所用曹參、王陵、陳平、周勃等，無一非高帝注意安劉之人，是惟恐孝惠之不能守業也。后所生惟孝惠及魯元公主，其他皆諸姬子，使孝惠而在，則方與孝惠圖治計長久，觀於高祖欲廢太子時，后迫留侯畫策，至跪謝周昌之廷諍，則其母子之間可知也。迨孝惠既崩，而所取孝惠子立爲帝者，又以怨懟而廢，於是己之子孫無在者，則與其使諸姬子據權勢以凌呂氏，不如先張呂氏以久其權。故孝惠時未嘗王諸呂，王諸呂乃在孝惠死後，則后之私心短見。蓋嫉妒者婦人之常情也，然其最妒亦只寵幸時幾至於奪嫡，故高帝崩後即殺之。此外諸姬子如文帝封於代，則聽其母薄太后隨之；淮南王長無母，依呂氏以成立，則始終無恙；齊悼惠王以孝惠庶兄失后意，已而悼惠獻城陽郡爲魯元湯沐邑，即復待之如初；其子朱虛侯章入侍宴，請以軍法行酒，斬諸呂逃酒者一人，后亦未嘗加罪也。趙王友之幽死，梁王恢之自殺，則皆以與妃呂氏不諧之故。然趙王友妃呂產女，梁王妃亦諸呂女，又少帝后及朱虛侯妻皆呂祿女，呂氏有女不以他適，而必以配諸劉，正見后之欲使劉、呂常相親也。」（《廿二史札記·卷三·呂武不當並稱》）

宋濂曰：「高祖知呂后與戚夫人有隙，然終不殺者，以孝惠帝不能制諸大臣，故委戚氏不顧，爲天下計也。」（《史記評林》引）

三 呂后本紀

一九七

呂祖謙曰：「存呂后為有功臣，存功臣為有呂后，此高祖深意也。」（《大事記》）

黃震曰：「呂后欲王諸呂，王陵力爭，可謂社稷臣矣。平、勃阿意王之，勃雖卒誅諸呂，安

劉氏，然已功不贖罪？若平又何以贖之？而反受賞邑三千戶、金二千斤耶？平平生教帝詐，無益

成敗之數，天下既定，誤帝偽遊，叛者九起，卒死於兵，今復負帝於身後如此，平真漢之罪人也。」

（《黃氏日抄》卷四六）

王鳴盛曰：「諸呂之平，灌嬰有力焉。方高后病甚，令呂祿為上將軍居北軍，呂產居南軍，

其計可謂密矣。卒使酈寄紿說呂祿歸將軍印以兵屬太尉，而誅諸呂者，陳平、周勃之功也。然其

初惠帝崩，高后哭泣不下，此時高后奸謀甫兆，使平、勃能逆折其邪心，安見不可撲滅者！乃聽

張辟彊狂豎之言，請拜產、祿為將，將兵居南、北軍；高后欲王諸呂，王陵守白馬之約，而平、

勃以為無所不可，然則成呂氏之亂者平、勃也。幸而產、祿本庸才，又得朱虛之忠勇，平、勃周

旋其間，而亂卒平。功盡歸此兩人；而孰知當留屯滎陽、與齊聯合之時，嬰之遠慮有過人者！齊

王之殺其相而發兵，奪琅邪王兵並而西也，此時呂祿獨使嬰擊之。嬰高帝宿將，諸呂方忌故大

臣，而危急之際，一旦假以重兵，此必嬰平日偽自結於呂氏，若樂為之用者，而始得此於祿。既

得兵柄，遂留屯滎陽，待其變而嬰倍之。時呂氏亂謀急矣，顧未敢猝發者，彼見大將握重兵居外，

而與敵連和以觀變，恐猝發而嬰倍之，反率諸侯西向，故猶豫未忍決。於是平、勃乃得從容定計，

奪其兵權而誅之。然則平、勃之成功，嬰有以助之也。然嬰不以是時亟與齊合，引兵而歸共誅諸

呂，乃按兵無動者，蓋太尉入北軍，呂祿歸將印，此其誅諸呂如振槁葉耳。若嬰合齊兵而歸，遽

以討呂氏為名，則呂氏亂謀發之必驟，將印必不肯歸，而太尉不得入北軍矣。彼必將脅平、勃而

拒嬰與齊之兵，幸而勝之，喋血京師，不戢千萬之命不止，此又嬰計之得也。」（《十七史商榷·

卷五·灌嬰於平諸呂為有功》）

李景星曰：「《呂后本紀》敍各項複雜事跡，而筆端卻極有條理，寫一時匆忙情形，而神氣卻

自爾安閒。大旨以呂后為主，而附敍者為惠帝，為兩少帝，為高祖諸子，為諸呂，此所謂複雜也。

看他拈起一頭，即放倒一頭；放倒一頭，即另起一頭，任他四面而來，偏能四面而應，此所謂條

理也。欲侯諸呂，乃先封高祖功臣；欲王諸呂，乃先立孝惠諸子，封劉澤，封張偃，封張敖前姬

子；及其後也，謀誅諸呂，又分多少層次，幾令人口述不暇，此所謂匆忙也。曰『太后哭泣不下』，

曰『其哭乃哀』，曰『太后風大臣』，曰『取美人子名之』；而又載趙王歌，載酈寄給呂祿語，載太

尉入軍門令，此所謂安閒也。總之，以劉氏、呂氏為一篇眼目，以王諸呂、誅諸呂為一篇關鍵，

以『呂后為人剛毅』句為一篇骨子。」（《史記評議·呂后本紀》）

吳見思曰：「一篇匆忙文字，借文帝雍容揖遜以為曲終雅奏，令人神怡。」（《史記論文·呂

后本紀》）

【謹按】

《呂后本紀》其名爲「紀」，實際上是一篇「傳」，而且是只記載了呂后殺劉氏、王諸呂，狹隘、和劉氏與元老功臣聯合徹底消滅了呂氏家族的過程。在這篇作品裏主要表現了呂后的自私、狹隘、凶殘，以及她的種種倒行逆施，但從整篇以及整部《史記》來看，司馬遷對呂后又不是一概否定的。司馬遷認爲，呂后的主要功績，是在劉邦死後的十幾年中爲維持社會安定、發展社會經濟做出了應有的貢獻。漢初，因秦以來戰爭連綿不絕，天下殘破，社會經濟遭到嚴重毀壞，針對現實，劉邦採取了「與民休息」的政策。可是劉邦在位時間甚短，而那時同異姓王的戰爭又連年不斷，因此所謂「與民休息」在劉邦時代實際並未得到很好實施，只有到了呂后執政時，「與民休息」才開始成爲現實。因此司馬遷在《呂后本紀》篇末贊語中稱頌說：「孝惠、高后之時，黎民得離戰國之苦，君臣俱欲休息乎無爲。故惠帝垂拱，高后女主稱制，政不出房戶，天下晏然。刑罰罕用，罪人是希，民務稼穡，衣食滋殖。」

呂后爲人剛毅，作風蠻橫，稍不如意便大怒，每次大怒之餘必採取嚴厲的手段。孝惠與齊王在宴會上行家人之禮，觸犯了呂后的尊嚴，呂后就怒令酌危酖，想把齊王毒死，後來齊王獻出一郡爲呂后的女兒魯元公主做湯沐邑，又尊公主爲王太后，這才取得了呂后的歡心，使他得以免禍；

趙王友不愛諸呂女，呂后聽讒而怒，就狠毒地把趙王友活活餓死了。如此人品，實在無足稱道。

然而這只是一個方面，據《季布欒布列傳》和《匈奴列傳》記載，惠帝時，匈奴單于來信侮辱呂后，呂后大怒，召集將相大臣商議對策。樊噲主張討伐匈奴，「諸將皆阿呂后意，曰然」。唯獨中郎季布陳述利害，痛斥樊噲，堅決主和，指明發動戰爭的危害性。呂后雖然盛怒，頭腦卻清醒，她沒有為洩私憤而發動一場不合時宜又勞民傷財的戰爭，還是以大局為重，以安民為主，採納了季布的建議，與匈奴和親，使漢初能在一個相對和平安靜的環境下恢復生產，發展經濟。

在漢初，王諸呂、誅諸呂是一場你死我活的重大政治鬥爭。但在具體記述時，態度仍比較客觀、平實。這裏有兩點值得注意，第一，文章一開頭就點明，呂后的哥哥呂澤、呂釋之都是劉邦時有名的大將，對呂后為貪圖權勢而大封諸呂為王侯，頗多意見。但在具體記述時，司馬遷出於對劉氏王朝的忠誠，對呂氏一家對漢室不乏其功。在《荊燕世家》中又說：「今呂氏雅故，本推轂高帝就天下，功至大。」

既然是有功受封，也就算不得什麼錯。更重要的是，呂后對諸呂約束很嚴，並不恣惠他們為非作歹，為此文中特意記了一件呂后因為呂王嘉居處驕恣，作風敗壞而將其廢黜的事。因此諸呂比較安分守己，不像後來的外戚那樣橫行無忌，無惡不作。在歷史上，呂氏集團為時很短，沒有給國家和人民帶來什麼大的災難和損失。在作品中，司馬遷只是客觀地記錄諸呂受封的情況，並無添油加醋地描寫諸呂的罪惡，說明司馬遷是看到這一點的。

第二，呂后王諸呂欲危及劉氏江山固然可恨，可呂后王諸呂所以能通行無阻，一帆風順地進行，這和陳平、周勃等人的阿諛逢迎、遠事避禍、明哲保身、不敢主持正義有密切關係。可以這樣說，促成「諸呂之亂」的，正是陳、周兩人。陳平、周勃第一次喪失原則是在惠帝剛死之際，陳平身爲開國功臣、漢室丞相，爲了脫禍、爲了保官、保命，竟毫不猶豫地接受了逆子張辟彊的建議，主動請拜呂氏爲將，使「呂氏權由此起」。接著，呂后欲立諸呂爲王，王陵還能據理力爭，深表反對，陳平、周勃則說：「高帝定天下，王子弟，今太后稱制，王昆弟諸呂，無所不可。」第三次，呂后欲王呂氏，先立孝惠後宮子爲王，然後「風大臣，大臣請立酈侯呂台爲王，太后許之」。第四次，呂后幽禁少帝，想取而代之，「群臣皆頓首言：『皇太后爲天下齊民計所以安宗廟社稷甚深，群臣頓首奉詔。』」第五次，趙王死，「太傅產、丞相平等言，武信侯呂祿上侯，位次第一，請立爲趙王，太后許之。」司馬遷把陳平等人不僅不阻止呂后王諸呂，反而一次次主動積極地請求呂后王諸呂的事實，件件椿椿記錄在案，讓人從中看出陳平等人的不乾淨的靈魂。如果說諸呂之亂值得大加攻伐，那麼陳平等人的助紂爲虐，爲虎作倀，也是洗脫不掉的。以後他們雖有除呂安劉之功，但已經不能彌補他們在呂后執政期間的種種罪過。明人凌稚隆批評陳平、周勃道：「陳平、周勃不以此時極諫而顧阿諛曲從，乃致釀成其禍，他日雖有安劉之功，僅足以贖今之罪耳。」《史記評林》黃震說：「呂后欲王諸呂，王陵力爭，可謂社稷臣矣。平、勃阿意王之，勃雖卒誅諸呂，

史記選注

二〇二

安劉氏，然已功不贖罪。」至於陳平，「真漢之罪人也」（《黃氏日鈔》）。王鳴盛也說：「初惠帝崩，高后哭泣不下，此時高后奸謀甫兆，使平、勃能逆折其邪心，安見不可撲滅者！乃聽張辟疆狂豎之言，請拜產、祿為將，將兵居南、北軍；高后欲王諸呂，王陵守白馬之約，而平、勃以為無所不可，然則成呂氏之亂者平、勃也。」（《十七史商榷》）這些評論都很深刻，也都是比較接近司馬遷的原意的。

《呂后本紀》在藝術上也取得了出色成就。作品通過大量生動傳神的細節描寫和心理刻劃，塑造了呂后這個既精明能幹、工於心計，又生性毒辣、凶狠無比的女主形象，為多姿多彩的中國歷史人物畫廊增添了光輝的一頁。就選材而言，作者不是完整全面地記述呂后一生的功過事跡，而是像後世小說的寫法那樣，為突出呂后和劉氏宗室及功臣元老之間的矛盾衝突，即呂后、誅諸呂這個主題進行的，凡是與王諸呂、誅諸呂無關的史料，即便是國家大事，作者也忍痛割愛，諸呂這個主題進行的，凡是與王諸呂、誅諸呂無關的史料，即便是國家大事，作者也忍痛割愛，或寫在其他篇章，或惜墨如金，只做簡單交代。但對呂后殘害劉邦諸王子的事實，卻不厭其詳，三番四復，仔細敍寫，大肆渲染。這樣，文章的主題就既集中，又鮮明，脈絡也異常清晰，儘管牽連而敍的人物極多，卻沒有東枝西蔓、旁行斜出的弊病。近人李景星評論說：「《呂后本紀》敍各項複雜事跡，而筆端卻極有條理，寫一時匆忙情形，而神氣卻自爾安閒。大旨以呂后為主，而附敍者為惠帝，為兩少帝，為高祖諸子，為諸呂，此所謂複雜也。看他拈起一頭，即放倒一頭；

三　呂后本紀

二○三

放倒一頭，即另起一頭，任他四面而來，偏能四面而應，此所謂條理也。欲封諸呂，乃先封高祖功臣；欲王諸呂，乃先立孝惠諸子，封劉澤，封張偃，封張敖前姬子；及其後也，謀誅諸呂，又分多少層次，幾令人口述不暇，此所謂匆忙也。曰『太后哭泣不下』，曰『其哭乃哀』，曰『太后風大臣』，曰『取美人子名之』；而又載趙王歌，載酈寄給呂祿語，載太尉入軍門令，此所謂安閑也。總之，以劉氏、呂氏爲一篇眼目，以王諸呂、誅諸呂爲一篇關鍵，以『呂后爲人剛毅』句爲一篇骨子。」（《四史評議》）

四、六國年表序

太史公讀《秦記》①，至犬戎敗幽王②，周東徙洛邑，秦襄公始封為諸侯③，作西時用事上帝④，僭端見矣⑤。禮曰：「天子祭天地，諸侯祭其域內名山大川⑥。」今秦雜戎翟之俗⑦，先暴戾⑧，後仁義，位在蕃臣而臚於郊祀⑨，君子懼焉。及文公逾隴⑩，攘夷狄，尊陳寶⑪，營歧、雍之間⑫，而穆公修政，東竟至河，則與齊桓、晉文中國侯伯侔矣⑬。是後陪臣執政⑭，大夫世祿⑮，六卿擅晉權⑯，征伐會盟，威重於諸侯⑰。及田常殺簡公而相齊國⑱，諸侯晏然弗討⑲，海內爭於戰功矣。三國終之卒分晉⑳，田和亦滅齊而有之㉑，六國之盛自此始。務在彊兵并敵㉒，謀詐用而從衡短長之說起㉓。矯稱蠭出㉔，誓盟不信，雖置質剖符猶不能約束也㉕。秦始小國僻遠，諸夏賓之㉖，比於戎翟，至獻公之後常雄諸侯㉗。論秦之德義不如魯、衛之暴戾者㉘，量秦之兵不如三晉之彊也㉙，然卒并天下，非必險固便形勢利也，蓋若天所助焉㉚。

或曰：「東方物所始生㉛，西方物之成孰。」夫作事者必於東南，收功實者常

於西北。故禹興於西羌③，湯起於亳③，周之王也以豐、鎬伐殷③，秦之帝用雍州興，漢之興自蜀、漢③。

秦既得意，燒天下《詩》、《書》，諸侯史記尤甚，為其有所刺譏也。《詩》、《書》所以復見者，多藏人家，而史記獨藏周室，以故滅。惜哉，惜哉！獨有《秦記》，又不載日月，其文略不具。然戰國之權變亦有可頗采者③，何必上古？秦取天下多暴，然世異變，成功大③。學者牽於所聞③，見秦在帝位日淺，不察其終始，因舉而笑之，不敢道，此與以耳食無異。悲夫！

余於是因《秦記》，踵《春秋》之後④，起周元王④，表六國時事，訖二世④，凡二百七十年，著諸所聞興壞之端④。後有君子，以覽觀焉。

傳曰「法後王」③，何也？以其近己而俗變相類，議卑而易行也。學者牽於所聞③，

【注釋】

① 《秦記》——秦國的史記。「史記」是古代歷史書的通稱。

② 犬戎敗幽王——事在公元前七七一。周幽王（名宮湦，前七八一～七七一在位）因寵褒姒，廢掉了王后申氏和太子宜臼，另立褒姒所生子伯服為太子。原太子宜臼之舅申侯大怒，勾來犬戎襲破鎬京，

殺死幽王，西周至此遂滅。申侯等又共同擁立宜臼為帝（即周平王）。宜臼稱帝帝後，為躲避犬戎的侵擾，而將國都東遷洛邑（今河南省洛陽市），所謂東周，即從此時開始。犬戎：當時活動在今陝西西北、甘肅東北部一帶少數民族。鎬（ㄏㄠ）京：在今西安市西。

③秦襄公——原為周朝的西垂（今甘肅省東南部）大夫，公元前七七七～七六六年在位。犬戎破鎬京，襄公曾率兵救周，周平王東遷時，襄公又以兵送之，於是平王封秦襄公為諸侯，使其收復歧西之地，以建國家。秦國從此進入諸侯之列。

④西時（ㄓ）——祭祀上帝的場所，因其地處西縣（甘肅省天水市西南），故云。梁玉繩曰：「秦之西時，亦止為壇祭神，猶中土諸侯祭社稷耳。」《史記志疑》

⑤僭（ㄐㄧㄢ）端——越分的苗頭，指想要稱帝。僭：越分。瀧川曰：「是與天子南郊祭天者異，蓋依土俗祭祀耳。此時秦始封，豈可有翦周之事？自漢武封禪，儒生方士附會為說，史公亦為其所誤也。」

事——侍奉，這裏指祭祀。

⑥天子祭天地二句——《禮記‧曲禮》：「天子祭天地，祭四方，祭山川，祭五祀。諸侯方祀，祭（其境內）山川。」《春秋繁露‧王道》：「天子祭天地，諸侯祭社稷，諸侯山川不在封內不祭。」

⑦戎翟——同「戎狄」，古代用以泛指活動於我國西部、北部的少數民族。

《史記會注考證》

⑧暴戾（ㄌㄧˋ）——凶暴殘忍。戾：虐也。

⑨臚（ㄌㄨˊ）於郊祀——臚：陳列。郊祀：指祭天。冬至祭天曰郊，夏至祭地曰社。《禮記·中庸》：「郊社之禮，所以事上帝也。」此句意謂秦國做爲周朝的一個諸侯，竟然陳列天子之禮以祭上帝，（這就使當時的人們爲之憂慮啦。）

⑩文公——襄公之子，在位五十年（前七六五～七一六）。

⑪陳寶——神石名，據說它的精靈曾化爲雄雞，秦文公於十九年得之，爲之立祠於陳倉（今陝西省寶雞市東北）。

⑫營歧、雍之間——指在歧山、雍縣一帶關地建國。歧：歧山，在今陝西省歧山縣東北。雍：古邑名，在今陝西省鳳翔西南，秦國曾有一段時間都於此，後又置縣。

逾隴——向東翻過隴山。隴山：亦稱隴坂，在今陝西省隴縣西北。

⑬穆公——名任好，春秋時期秦國的國君，在位三十九年（前六五九～六二一）。穆公時期，秦國強盛，曾幾次地打敗晉國，把國境線推到了今陝西與山西交界的黃河邊上，並稱霸西戎，與齊桓公、晉文公、宋襄公、楚莊王同被稱爲春秋時期的霸主。

中國——指中原地區，古稱黃河流域一帶。

侯伯——諸侯霸主。伯，方伯，一帶地區的諸侯之長。

侔（ㄇㄡˊ）——相等。

⑭陪臣執政——指諸侯國的國君勢小，其卿大夫掌握政權，這是春秋後期中原各國的共同趨勢。陪臣：指各諸侯國的卿大夫，這些人對周天子說話自稱「陪臣」。

⑮世祿——世代相承地任其職，食其祿，常父子相及地世世代代把持該國政權。如魯三桓、晉六卿等皆是。

⑯六卿——春秋末期操縱晉國政權的六個世襲貴族，即范氏、中行氏、智氏、趙氏、韓氏、魏氏。

⑰威重於諸侯——意謂這些世代擅權的卿大夫，主持該國的征伐會盟諸事，其權威重於該國的國君。

⑱田常殺簡公——事在公元前四八一年。田常：也叫陳恆，齊國的世襲貴族。幾代以來，田氏把持齊國政權，至田常，更殺掉了不易被他控制的齊簡公（名任，前四八四～四八一在位），另立了一個容易被他控制的齊平公（名驁），自己為相。

⑲諸侯晏然弗討——晏然：安然，言他國無過問者。《左傳·哀公十四年》：「齊陳恆弒其君任於舒州，孔丘三日齋，而請伐齊三，公曰：『魯為齊弱久矣，子之伐之，將若之何？』」最後亦無結果。

⑳三國終之卒分晉——晉國六卿互相伙拼，公元前四九〇年，趙氏與智氏、韓氏、魏氏共同擊走范氏、中行氏，分其地；公元前四五三年，趙氏與韓氏、魏氏又一同打敗智氏而分其地；前四〇三年，韓、趙、魏三家貴族被周天子冊命為侯，晉國正式一分為三。

㉑田和亦滅齊——田和是田常的曾孫。田常以來，齊國諸侯形同傀儡，公元前三八六年，田和廢齊康公，自立爲侯，從此姜姓的齊國告終，田姓的齊國正式開始。

㉒幷敵——吞併敵人。

㉓從衡短長之說——從：謂合從（縱），倡導東方六國南北聯合，共同西抗強秦的戰略，其代表人物是蘇秦。衡：謂連衡（橫），倡導秦與東方六國東西向的個別聯合，以瓦解其南北合從，並進一步各個擊破、吞併之的戰略，其代表人物爲張儀。短長之說：指六國時說客們爲打動時君所編織的辭令。《集解》引張晏曰：「趨彼爲短，歸此爲長，《戰國策》名長短術也。」按：張說恐過死，疑「長短」者，猶言「利弊」，即爲人分析何者爲長，何者爲短之意。因說客善於以此折人，故稱其辭令爲短長。

㉔矯稱——詐說，說假話。

㉕蠭出——猶言「蜂起」，一哄而起。

置質——給人員於對方爲質（抵押）。春秋、戰國時期，各國出於某種需要，常派國君的子弟到別國爲人質。

剖符——以明信驗。符由金屬或木、竹製成，中分爲兩半，明誓雙方各執其一，有事時，合符以爲信。

㉖諸夏——中原地區的各諸侯國。夏：華夏，古代用以指中原地區。

賓——同「擯」（ㄅㄧㄣˋ），排斥。此句意謂，開始時秦國國小地僻，中原各國都排斥他，對待他像對待戎狄一樣。

㉗獻公——名師隰（ㄒㄧˊ），秦孝公的父親，在位二十三年（前三八四～三六二）。戰國初期，秦國多次內亂，國勢中衰；獻公以後，重又興起，尤其是秦孝公任用商鞅變法後，遂一躍而成了戰國時期最強的國家。

㉘論秦之德義不如魯、衛之暴戾者——意謂秦國那些有德義的國君，還趕不上魯國、衛國那種以暴虐聞名的國君，極言其基礎之差。按：此處的句法、語氣正與《魯仲連列傳》「三秦之大臣不如鄒、魯之僕妾」，《論語》「夷狄之有君，不如諸夏之無」諸語同，皆欲揚先抑之法。

㉙三晉——指韓、趙、魏三國，因為他們是三分晉國而成的。

㉚蓋若天所助焉——蓋：疑詞。吳汝綸曰：「此乃反復推求不得其所以并天下之故。」按：吳說近之，然尚隔一間。史公在這裏強調的是客觀形勢的作用，是規律潮流的力量，不是迂腐地講天命。《魏世家》云：「說者皆曰：『魏以不用信陵君，故國削弱至於亡』。」余以為不然，天方令秦平海內，其業未成，魏雖得阿衡之佐，曷益乎？」亦應與此同樣看待。

㉛東方物所始生二句——古人常把春、夏、秋、冬四季與東、南、西、北四方相配，說什麼東方之神為青帝，主春；南方之神為赤帝，主夏；西方之神為白帝，主秋；北方之神為黑帝，主冬。因東方與春

相配，故曰「物之始生」；西方與秋相配，故曰「物之成熟」。

㉜禹興於西羌——《夏本紀》之《正義》引《帝王紀》云：「（禹）本西夷人也。」揚雄《蜀王本紀》云：「禹本汶山郡廣柔縣人也，生於石紐。」按：汶山郡本冉驪族地，郡治汶江（今四川省茂汶羌族自治縣西北）。

㉝亳（ㄅㄛ）——其地有四：一指今西安市東南之亳亭；一指今河南省偃師縣西之西亳；一指今河南省商丘東南之南亳；一指今商丘北之北亳。錢大昕曰：「此篇稱『作事者必於東南，收功實者常於西北』，乃述禹興西羌，周始豐、鎬，而及於湯之起亳，則史公固以關中之亳為湯之亳矣。」

㉞豐——古都名，在今陝西省西安市西南，周文王曾建都於此。

鎬——在今西安市西，古豐都的東北，武王由豐遷都於此。

㉟漢之興自蜀、漢——劉邦曾被封為漢王，王巴、蜀、漢中，都於南鄭（今陝西省漢中市）；後又由此收復關中，打敗項羽，而最後統一了天下。

㊱戰國之權變亦有可采者——言《秦記》中所記的「戰國之權變」，亦頗有可採取借鑑之處。

㊲世異變，成功大——《韓非子·五蠹》：「時異則事異，事異則備變。」史公蓋糅用其語，謂秦因能通達事變，故能獲得大成功。

㊳傳曰「法後王」——《荀子·儒效篇》：「法後王，一制度。」又，《非相篇》：「欲觀聖王之跡，則

於其粲然者，後王是也。彼後王者，天下之君也。舍後王而道上古，譬之是猶舍己之君而事人之君也。」傳：漢代稱儒家經典以外的賢人著作皆曰「傳」。此處指《荀子》。法後王：以後代的聖帝賢王為法，這是荀子學說與孔孟學說的重要區別之一，這一點後來又被韓非所繼承、發展。

㊟ 牽於所聞——被自己固有的見識所局限。牽：局限。

㊵ 踵《春秋》之後——接續在孔子所著的《春秋》之後。《春秋》上起魯隱公元年（公元前七二二），下至魯哀公十四年（公元前四八一）；《六國表》起於周元王元年（公元前四七五），上距《春秋》結束相隔五年，此云「踵」者，乃大概言之。踵：腳跟，這裏用如動詞，跟隨，接續。

㊶ 周元王——名姬仁，在位七年（前四七五～四六九）。

㊷ 訖（ㄑㄧˋ）二世——指下至秦二世被殺，秦朝滅亡。其時為公元前二〇七。訖：結束，完了。

㊸ 興壞之端——成功與衰敗的頭緒。

【集説】

方苞曰：「篇中皆用秦事為經緯，以諸侯史記及周室所藏盡滅於秦火，所表見六國時事皆得之《秦記》也。」（《望溪先生文集》卷二）

汪越曰：「秦滅六國，以六國自相滅也。表於攻伐、拔地、納地、助擊、助滅俱詳載，合觀

四 六國年表序

二一三

之，可以見秦併天下之大機焉。」（《讀史記十表》）

牛運震曰：「戰國七雄，獨秦最強，六國皆爲秦所併。又六國時事多見於《秦紀》，故年表總論以《秦紀》發端，以《秦紀》收結，中間以秦取天下爲主，而以六國事夾說帶敍，歸於權變詐謀，以爲俗變議卑，亦有可採，殆有痛於中而爲是不得已之論，然而世變可睹矣。」（《史記評注》）

卷三）

高步瀛曰：「《六國表序》曰『或曰東方物所始生，西方物所成熟，夫作事者必於東南，收功實者常於西北』。蓋漢家之興，本無功德可言，而歸之天助與所居之地勢，以見菲薄之意云。」

又曰：「秦法者，史公之所惡也。而《六國表》既稱『法後王』，轉斥學者不敢道秦制『與耳食無異』，此文與（贊成、肯定）而實不與之例也。」（《史記舉要》）

李景星曰：「表列七國，而標名曰六國者，亦殊秦也。六國皆爲秦滅，自不能以秦與六國等，故殊之。然所謂六國，亦不過舉其大者而言。當時與六國有關係者，尚有許多小國，亦不容略，故用附載法以聯絡之。宋附齊，以齊滅宋也；鄭附韓，以韓滅鄭也；中山附趙，以趙滅中山也；魯、蔡附楚，以楚滅魯、蔡也；衛不滅於魏而附焉，以地相近也。表既殊秦，故表序以《秦記》發端，以《秦記》收結。而中間以秦取天下爲主，以六國之事夾說帶敍，使二百七十年事，朗若列眉。凡秦所以滅六國，及六國所以見滅於秦之故，亦於感慨之中，曲曲傳出。而一則曰『法後

王』，再則曰『俗變相類，議卑易行』，在太史公意中，尤有慨嘆不已者。」（《史記評議》）

吳見思曰：「表序無一篇不佳，而此篇更妙，字字如堆花簇錦，絕無一懈筆。讀之萬過，口煩猶香。」（《史記論文》）

李晚芳曰：「此篇序六國，前後皆論秦事，以六國併於秦也。從讀《秦紀》開端，銜入六國，看其起伏串挿之妙；及到六國正面，仍不離秦，以爲陪序，看其離合銜接之妙；歸秦又提起重序，看其議論展拓之妙；仍歸六國以紀事作結。篇法、局法、筆法、句法，無不入妙。學者熟讀得其神趣，文章之道思過半矣。」（《讀史管見》）

【謹按】

作品簡要地概述了秦王朝由小到大，由偏居西陲到消滅六國，統一天下的全過程。這篇短文的主要觀點有：

其一，他看到了秦王朝的統一天下有其歷史的必然，至於具體原因他沒有一一做出分析，而只是從總體上做了一種驚奇地唱嘆。他說：「非必險固便形勢利也，蓋若天所助焉。」「若」天所助，當然就不是「天所助」，而是一種人爲的力量。這一點首先應該弄清楚。司馬遷在《河渠書》中說秦用水工鄭國開渠，「渠就，用注塡閼之水，漑澤鹵之地四萬餘頃，收皆畝一鍾。於是關中爲

沃野，無凶年，秦以富彊，卒併諸侯」。這裏雖也不是專門論述秦朝統一的原因，但是其中涉及到了一方面，完全沒有宿命色彩。司馬遷又姑妄言之地引入了「東方物之始生，西方物之成熟」，「作事者必於東南，收功實者常於西北」的說法，這也只是一種說法而已，難得說是什麼規律。

其二，司馬遷批評了秦王朝奪取統一過程中的殘暴手段，也批評了它後來所推行的「焚書坑儒」一類的愚民政策、高壓政策。這些我們應該與《秦始皇本紀》、《李斯列傳》等篇同看。

其三，司馬遷肯定了秦王朝政策、方略的成功之處，指出了它「事異變，成功大」的事實，駁斥了漢代儒生們「見秦在帝位日淺，不察其終始，因舉而笑之，不敢道」，以至於稱秦王朝是一個「閏朝」的無恥讕言。指出他們那是一種「不達時變」，其荒謬程度簡直「與以耳食無異」。這明顯地是與當時的官方輿論唱反調，這是需要勇氣的。

五、秦楚之際月表序

太史公讀秦、楚之際①，曰：初作難，發於陳涉；虐戾滅秦，自項氏；撥亂誅暴，平定海內，卒踐帝祚②，成於漢家。五年之間，號令三嬗③，自生民以來，未始有受命若斯之亟也⑤。

昔虞、夏之興⑥，積善累功數十年，德洽百姓，攝行政事，考之於天，然後在位。湯、武之王⑦，乃由契、后稷修仁行義十餘世，不期而會孟津八百諸侯，猶以為未可，其後乃放弒。秦起襄公，章於文、繆⑧，獻、孝之後，稍以蠶食六國，百有餘載，至始皇乃能并冠帶之倫⑨。以德若彼⑩，用力如此⑪，蓋一統若斯之難也。

秦既稱帝，患兵革不休，以有諸侯也⑫，於是無尺土之封⑬，墮壞名城，銷鋒鏑⑭，鉏豪桀⑮，維萬世之安⑯；然王跡之興⑰，起於閭巷，合從討伐，軼於三代⑱，鄉秦之禁⑲，適足以資賢者為驅除難耳⑳。故憤發其所為天下雄㉑，安在「無土不王」㉒？此乃傳之所謂大聖乎㉒！豈非天哉，豈非天哉！非大聖孰能當此受命而帝者乎？

【注釋】

①讀秦、楚之際——梁玉繩曰：「文義未全，與《高祖功臣表序》云『余讀高祖功臣』同一語病。」
《史記志疑》秦：實指二世胡亥，三世子嬰。楚：指陳涉、項羽。

②踐——登。

帝祚——帝位。祚：福也。

③五年之間，號令三嬗——梁玉繩曰：「自陳涉稱王（前二〇九），至高祖即帝位（前二〇二），凡
八年，此言『五年』，非也。」按：梁說誠是。《太史公自序》云：「秦既暴虐，楚人發難，項氏遂亂，
漢乃扶義征伐。八年之間，天下三嬗。」可爲證明。嬗：同「禪」，傳遞，轉交。三嬗指號令之權一由秦
二世至陳涉，再由陳涉至項羽，三由項羽至劉邦。

④自生民以來——猶言「打從有了人類以來」。

⑤受命——指接受天命，登上帝位。

⑥虞、夏之興六句——虞：指舜，本堯臣。堯將禪位於舜，事前曾對他進行了長期的考察鍛鍊，最
後才傳位於他。《五帝本紀》云：「舜年二十以孝聞，年三十堯舉之，年五十攝行天子事，年六十一代堯

踐帝位。」夏：指禹。禹爲舜臣，治洪水十三年，有大功於天下，「舜薦禹於天，爲嗣」。又十七年，舜崩。三年喪畢，禹始踐帝位。見《夏本紀》《尚書》同。洽：潤澤，浸透。

⑦湯、武之王五句——湯之王祖先曰契，是虞舜時代的賢臣，曾佐禹治水，又爲舜做司徒，教化百姓，功業著於天下。後十三世，至成湯，時夏桀暴虐，湯乃引兵伐之。桀敗，奔於鳴條。湯乃即位，國號爲商。事見《殷本紀》。周武王之祖先曰后稷，舜時賢臣，曾佐禹治水，又教人從事農作，有功於天下。後十五世，至武王，時殷紂王暴虐無道，武王引兵伐之。東至孟津（古黃河渡口，在今河南省孟津東北），於是武王遂滅商，紂自焚而死。事見《周本紀》。放：流放，指桀奔而言。弑：指紂死而言。各路諸侯不期而至者八百人，皆欲助周伐紂。武王以爲時機未可，遂回師。又二年後，紂乃殘虐益甚，

⑧襄公——事跡見《六國表序》。
章——顯也，言顯於諸侯。
文——指秦文公，襄公之子，在位五十年（前七六五～七一六）。
繆——同「穆」，指秦穆公。事跡見《六國表序》。
⑨冠帶之倫——指中原地區諸國。冠帶：戴冠繫帶，以別於「披髮左衽」或「斷髮文身」的蠻夷。倫：輩。
⑩以德若彼——意謂靠著那麼高的道德，尚且用了那麼長的時間。指舜、禹、湯、武的建國。

⑪用力如此——意謂靠著那麼強的力量，尚且用了這麼長的時間。指秦朝的統一過程。

⑫以有諸侯也——按此句語氣不完整，應曰：「秦以爲過去之所以兵革不休者，以有諸侯也。」《始皇本紀》云：「始皇曰：『天下共苦，戰鬪不休，以有侯王。賴宗廟，天下初定，又復立國，是樹兵也。而求其寧息，豈不難哉。』」可以參證。

⑬無尺土之封——即不分封任何王侯之意。

⑭隳——同「隳」（ㄏㄨㄟ），毀也。

銷鋒鏑——《始皇本紀》云：「收天下兵聚之咸陽，銷以爲鍾鐻，金人十二，重各千石，置宮廷中。」「隳壞名城，銷鋒鏑」，銷∷熔化，銷毀。鋒鏑∷泛指一切金屬製作的兵器。鋒∷兵器的尖端。鏑∷箭頭。

⑮鉏——同「鋤」，鏟除。

是爲了防止人民藉以謀反。

⑯維——維繫，求得。

⑰王跡——王者的跡象、活動。指劉邦而言。

⑱軼——(一)於三代——言劉邦取得帝位的神速，遠遠超過了夏、商、周三代。軼∷超越。

豪桀——有名望有才氣，或有某種功夫，某種糾聚能力的人物。

⑲鄉秦之禁——指銷兵毀城。鄉∷同「向」，從前。

史記選注

二二〇

⑳資──助。

賢者──指劉邦。

為驅除難──語氣不順，「難」上應有「患」字。

㉑故憤發其所為天下雄二句──意謂：因此使劉邦得以發揮了他出人頭地的才能，（終於登上帝位。）哪裏有那種「沒有封地就不能稱王」的話呢？。瀧川曰：「『無土不王』，蓋古語。」按：瀧川說是。

《白虎通》曰：「聖人無土不王，使舜不遭堯，當如夫子老於闕里也。」

㉒此乃傳之所謂大聖乎──這大概就是一些書上所說的那種大聖人吧！傳：漢時除儒家的那幾種經典外，對各家各派的著作都稱為傳。這裏大概是指《孟子》、《荀子》一類。吳汝綸曰：「以下語語轉變，神氣怪駭，讀之但見頌揚耳，是謂雄奇。」《批點史記》引　劉咸炘曰：「封建時皆有土而王，變為郡縣，乃莫之為而為，故以為天。既云天，則非以聖矣。其兩言聖，皆止作疑詞。本非聖而不得不言聖，以杜效尤。史公於此盡吞吐抑揚之妙。」《太史公書知意》

【集說】

陳仁錫曰：「史表或以世，或以年，或以月。世者何？三代遠矣，遠則略，略故世也。月者何？秦、楚之際近焉，近則詳，詳故月也。若十二諸侯、六國，遠不及三代，近不及秦、楚，故

紀其年而已。」(《史記輯評》

李景星曰：「月表立法最精妙，乃史家別體，亦是創體，前後都無有也。蓋楚、漢等八國，嗣又分爲二十國，事務極雜，時間復短，既不能以事計，亦不能以年數，此處參差錯綜，安置最難。自太史公創爲此表，按月排列，逐事附入，遂使當時形狀，一一分明。因其眼光過人，故胸中筆下，俱有經緯。表序感慨世變，推尊本朝，純以唱嘆傳神，而歸原天命，尤爲得體。」(《史記評議》

鍾惺曰：「雖是作本朝文字，不無推尊，然有體有法，不似後人一味曲筆。」(《史記評林》引)

凌約言曰：「此表字不滿五百，態度無限委蛇（逶迤），如黃河之水百折百回，此干令升《晉紀論》之祖。」(《史記評林》引)

吳楚材曰：「前三段一正，後三段一反，而歸功於漢。以四層咏嘆，無限委蛇，究未嘗著一實筆，使讀者自得之，最爲深妙。」(《古文觀止》)

張裕釗曰：「此文如昔人評右軍書，有龍跳天門，虎臥鳳闕之勢。」(《批注史記》引)

茅坤曰：「讀《秦楚月表》，而海內土崩鼎沸之始末甚矣，其可累欷而太息也！而彼眞人者翔翔其間，一切撥亂反之正，若轉環然，豈非神武而聖者乎！」(《史記評林》引)

李晚芳曰：「文特雋發，跌宕可喜。開首以陳、項夾出漢家，曰『卒踐』，是撇去陳、項，而獨重漢家矣。又引出虞、夏、商、周、秦得天下之難，夾出漢家得天下之易，歸功於秦法驅除，雖曰人事，豈非天命哉！此篇章法頗易曉，太史公最鄭重謹愼之文。」（《讀史管見》卷一）

【謹按】

這篇作品的中心是驚奇、感慨六國以來，尤其是秦、楚以來的政局變化之快，以及劉邦取得天下的輕而易舉。其主要觀點是：

其一，他認爲劉邦取得天下這種神速，是虞、夏、商、周、秦以來歷代之所沒有的，不論是三代的所謂用「德」，還是秦朝的所謂用「力」，都沒有劉邦這麼神速得使人吃驚。

其二，他認爲秦朝當初所實行的那些錯誤的，乃至荒謬的措施，諸如對子弟功臣的「無尺土之封」，以及「墮壞名城，銷鋒鏑，鉏豪桀」等等，這些都正好給後日的劉邦幫了大忙，爲劉邦「驅除患難」，清掃了道路。這個認識是正確的，秦王朝的「暴虐無道」和缺乏歷史經驗，的確爲劉邦起了爲淵驅魚、爲藪驅獸的作用，我們讀一下《秦始皇本紀》、《李斯列傳》和《陳涉世家》，就能夠深刻地體會到這一點。

其三，他口頭上稱劉邦爲「大聖」，其實對劉邦一點也不佩服，而認爲他純粹是趕上了時機。

近代劉咸炘説：「既云天，則非以聖矣，其兩言聖，皆止作疑辭，本非聖而不得不言聖，史公於此盡吞吐抑揚之妙。」（《太史公書知意》）這話説得很好。班固寫《漢書》在修改此文以成《異姓諸侯王表》時，其他一概不動，只在中間增加了「鎛金石者難爲功，摧枯朽者易爲力」兩句話，於是司馬遷的主旨一下子被豁然點明了。秦朝是被項羽推翻的，項羽是被韓信消滅的，而劉邦則是在他人成功的基礎上，巧妙地攫取了他人成果的投機分子，一個典型的「摘桃派」。司馬遷對劉邦勝利的原因在別處也不是沒有全面的分析，但一到感情上就不由地產生一種感慨和厭惡。晉代的酒鬼阮籍曾登上廣武山眺望楚漢古戰場的情景説：「時無英雄，（遂）使豎子成名。」（《晉書·阮籍傳》）這種狂言不正是由於阮籍讀了《史記》而產生的合理地推衍嗎？

漢興，接秦之獘①，丈夫從軍旅，老弱轉糧餉②，作業劇而財匱③，自天子不能具鈞駟④，而將相或乘牛車，齊民無藏蓋⑤。於是為秦錢重難用⑥，更令民鑄錢，一黃金一斤⑦。約法省禁，而不軌逐利之民，蓄積餘業以稽市物⑧，物踴騰糶⑨，米至石萬錢，馬一匹則百金。

天下已平，高祖乃令賈人不得衣絲乘車，重租稅以困辱之。孝惠、高后時，為天下初定，復弛商賈之律，然市井之子孫亦不得仕宦為吏⑪。量吏祿，度官用，以賦於民。而山川園池市井租稅之入⑫，自天子以至于封君湯沐邑，皆各為私奉養焉，不領於天下之經費。漕轉山東粟⑬，以給中都官⑭，歲不過數十萬石。

至孝文時，莢錢益多，輕⑮，乃更鑄四銖錢，其文為「半兩」⑯，令民縱得自鑄錢⑰。故吳⑱，諸侯也，以即山鑄錢，富埒天子⑲，其後卒以叛逆。鄧通，大夫也⑳，以鑄錢財過王者。故吳、鄧氏錢布天下，而鑄錢之禁生焉。

匈奴數侵盜北邊，屯戍者多，邊粟不足給食當食者。於是募民能輸及轉粟於

邊者拜爵㉑，爵得至大庶長㉒。

孝景時，上郡以西旱㉓，亦復修賣爵令，而賤其價以招民；及徒復作㉔，得輸粟縣官以除罪㉕。益造苑馬以廣用㉖，而宮室列觀輿馬益增脩矣。

至今上即位數歲㉗，漢興七十餘年之間，國家無事，非遇水旱之災，民則人給家足，都鄙廩庾皆滿㉘，而府庫餘貨財。京師之錢累巨萬㉙，貫朽而不可校㉚。太倉之粟陳陳相因，充溢露積於外，至腐敗不可食。眾庶街巷有馬，阡陌之間成群，而乘字牝者儐而不得聚會㉛，守閭閻者食粱肉㉜，為吏者長子孫㉝，居官者以為姓號㉞。故人人自愛而重犯法㉟，先行義而後絀恥辱焉㊱。當此之時，網疏而民富，役財驕溢㊲，或至兼并豪黨之徒，以武斷於鄉曲㊳。宗室有土公卿大夫以下㊴，爭于奢侈，室廬輿服僣于上㊵，無限度。物盛而衰，固其變也。

（以上為第一段，寫自劉邦建國以來，以至武帝時期的社會經濟發展，和與此相應的國家制度、社會風氣的變更。）

【注釋】

①　漢興，接秦之弊——柯維騏、姚鼐等都以為此處起得突然，前面無所承接；以為後面的「太史公

曰〕一段應調到這裏，做為文章的開頭。其說詳見後面。

②轉糧餉——運送糧食。轉：運送。

③劇——繁重，艱苦。

匱（ㄎㄨㄟˋ）——空乏。

④鈞駟——同一種顏色的四匹馬。鈞：同「均」。駟：一車四馬。《漢書・食貨志》作「醇駟」，「醇」與「純」同，純一色也。

⑤齊民——平民。

藏蓋——猶言積蓄。

⑥於是——當此時。

⑦一黃金一斤——一錠黃金的標準重量為一斤，改變了秦以前以一鎰（二十四兩）為一錠的舊法。

⑧蓄積餘業以稽市物——指從事商業活動囤積居奇。餘業：猶言「末業」，指商業。稽：囤積。

⑨物踴騰羅——物價猛漲的時候賣出。踴騰：指物價猛漲。羅（ㄊㄠˊ）：賣糧食。這裏即指賣出東西。

⑩孝惠——名盈，劉邦之子，在位七年（前一九四～一八八）。

高后——即呂后，在位八年（前一八七～一八〇）。

⑪市井——即市場。遠古人無市場，常於井邊藉早晨汲水人多時進行交易，故稱市井。這裏指商人。

⑫而山川園池市井租稅之入四句——按：此處文字不順，大意是說，天子用各郡縣的山川池澤和市井的收入為生活費用，各封君用他自己封地內的山川池澤和市井的收入為生活費用，都不向主管國家經費的大司農領錢。湯沐邑：古代諸侯往朝天子，天子在其畿內劃出一小塊土地給諸侯，以供給其「齋戒洗沐」的費用，這塊土地稱做「湯沐邑」。後來遂用為皇后、公主以及其他有土封君的做為補助生活費用的領地。私奉養：私人生活的費用，猶如後世之所謂「俸祿」、「薪金」。

⑬漕轉——運輸。船運曰漕，車運曰轉。

⑭中都官——京師裏的各個官府。

⑮孝文——名恆，劉邦之子，在位二十三年（前一七九～一五七）。

莢（ㄐㄧㄚ）錢——漢初通行的一種又輕又薄的錢幣。莢：榆莢，俗稱榆錢。

多，輕——既多且輕。

⑯其文為半兩——實際只重四銖。而字面寫半兩，也當半兩使用，因而鑄錢有利，私鑄者遂多。銖：一兩的二十四分之一。

⑰令民縱得自鑄錢——文略不順。應曰「縱民令得自鑄錢」。縱：放任。

⑱吳——高祖侄劉濞（ㄆㄧ）的封地，約當今之江蘇、浙江一帶。都廣陵（今江蘇省揚州市）。劉濞

於高祖十二年（前一九五）被封爲吳王，於景帝三年（前一五四）舉兵叛亂被討平。

⑲埒（ㄌㄜˋ）──相比，相等。

⑳鄧通──漢文帝的男寵，曾官至上大夫。事見《佞幸列傳》。按：此處司馬遷提出一叛王、一佞幸，其人皆「富埒天子」、「財過王者」，以著漢文帝之失策。

㉑募民能輸及轉粟於邊者拜爵──按：這是漢文帝採納晁錯的意見所實行的一種政策，可參見晁錯的《論貴粟疏》。此處所實行的是賣爵，而不是賣官。輸：指繳粟予國家。

㉒大庶長──爵名，第十八級。據《漢書・食貨志》，入粟六百石可爲上造（第二級），入四千石可爲五大夫（第九級），入一萬二千石可爲大庶長。

㉓孝景──名啓，文帝之子，在位十六年（前一五六～一四一）。

　上郡──漢郡名，轄地約當今陝西北部及內蒙托克托一帶，郡治膚施（今陝西省榆林東南）。

㉔徒──指被判徒刑的人。

　復作──已弛其刑，但尚未服滿勞役的犯人。復：除。有人說「復作」專指女徒，此說非是。居延漢簡有所謂「復作大男叢市」、「復作大男王建」云云，知「復作」不光指女徒（說見陳直《史記新證》）。

㉕縣官──指國家、政府。

㉖造苑馬──謂造苑養馬。苑：牧場。

㉗今上——指漢武帝，名徹，景帝之子，在位五十四年（前一四〇～八七）。

㉘都鄙——都城及邊邑。

㉙巨萬——萬萬。

㉚廩庾——有屋之倉曰廩，露積之倉曰庾。這裏即泛指倉庫。

㉛貫朽而不可校——極言其多，而又長年不動，故至於貫朽不可數也。貫：穿銅錢的繩子。校（ㄐㄧㄠˋ）：點數。

㉜儐——同「擯」，排斥。

不得聚會——謂不允許其參加集會。

㉝守閭閻者——看守里巷大門的人，指最低級的吏役。閭：里門。閻：里中之門。

㉞為吏者長子孫——做官的人久於其任，以至於自己的子孫都已經長大了而自己尚不得遷調。

㉟居官者以為姓號——居官年久，遂以其職稱為其姓氏。如管倉庫的人遂以「倉」、「庾」為姓等。

㊱重犯法——不敢輕於犯法。重：看重，不輕於。

㊲先行義而後絀恥辱——意謂人人講禮義，而不屑幹那些不光彩的事。後絀：放棄不取。絀：同「黜」。有曰此「後」字似衍文。

㊲ 役財驕溢——占有財產的人驕奢放縱。役：支配，占有。

㊳ 以武斷於鄉曲——靠著勢力橫行於鄉里。鄉曲：猶言「鄉里」，古代居民的編制單位。二十五家為一里，十里為一鄉。

㊴ 有土——有封地的人。

㊵ 僭（ㄐㄧㄢ〔ㄇㄢ〕）于上——謂官僚貴族的奢侈排場超過了皇帝。僭：越分。茅坤曰：「將言武帝耗財，先言其富溢以為起岸。」《史記鈔》

自是之後，嚴助、朱買臣等招來東甌①，事兩越②，江淮之間蕭然煩費矣③。唐蒙、司馬相如開路西南夷④，鑿山通道千餘里，以廣巴、蜀，巴、蜀之民罷焉。彭吳賈滅朝鮮⑤，置滄海之郡，則燕、齊之間靡然發動⑥。及王恢設謀馬邑⑦，匈奴絕和親，侵擾北邊，兵連而不解，天下苦其勞，而干戈日滋。行者齎⑧，居者送，中外騷擾而相奉⑨，百姓抏弊以巧法⑩，財賂衰耗而不贍。入物者補官，出貨者除罪，選舉陵遲⑪，廉恥相冒⑫，武力進用，法嚴令具⑬。興利之臣自此始也。

其後漢將歲以數萬騎出擊胡，及車騎將軍衛青取匈奴河南地⑭，築朔方⑮。當是時，漢通西南夷道，作者數萬人，千里負擔饋糧，率十餘鍾致一石⑯，散幣於邛、

棘人以集之⑰。數歲道不通，蠻夷因以數攻，吏發兵誅之，悉巴、蜀租賦不足以更之

⑱。乃募豪民田南夷⑲，入粟縣官，而內受錢於都內⑳。東至滄海之郡㉑，人徒之費

擬於南夷。又興十萬餘人築衛朔方，轉漕甚遼遠，自山東咸被其勞㉒，費數十百巨

萬，府庫益虛。乃募民能入奴婢得以終身復㉓。為郎增秩㉔，及入羊為郎，始於此。

其後四年㉕，而漢遣大將將六將軍㉖，軍十餘萬，擊右賢王，獲首虜萬五千級

㉗。明年，大將軍六將軍仍再出擊胡，得首虜萬九千級。捕斬首虜之士受賜黃金

二十餘萬斤，虜數萬人皆得厚賞㉘，衣食仰給縣官㉙；而漢軍之士馬死者十餘萬，

兵甲之財轉漕之費不與焉。於是大農陳藏錢經耗㉚，賦稅既竭，猶不足以奉戰士。

有司言：「天子曰：『朕聞五帝之教不相復而治，禹、湯之法不同道而王，所由

殊路，而建德一也。北邊未安，朕甚悼之。日者㉛，大將軍攻匈奴，斬首虜萬九千

級，留蹛無所食㉜，議令民得買爵及贖禁錮免減罪㉝。』請置賞官㉞，命曰武功爵

㉟。級十七萬㊱，凡直三十餘萬金。諸買武功爵官首者試補吏㊲，先除。千夫如五

大夫㊳，其有罪又減二等㊴。爵得至樂卿㊵，以顯軍功。」軍功多，用越等㊶，大者

封侯卿大夫，小者郎吏。吏道雜而多端㊷，則官職耗廢。

自公孫弘以《春秋》之義繩臣下取漢相㊸，張湯用峻文決理為廷尉㊹，於是見

知之法生⑤，而廢格沮誹窮治之獄用矣⑥。其明年⑦，淮南、衡山、江都王謀反迹見⑧，而公卿尋端治之⑨，竟其黨與，而坐死者數萬人，長吏益慘急而法令明察⑩。公孫弘以漢相，布被，食不重味⑫，為天下先。然無益於俗，稍鶩於功利矣⑬。

其明年⑭，驃騎仍再出擊胡⑮，獲首四萬。其秋，渾邪王率數萬之衆來降⑯，於是漢發車二萬乘迎之。既至，受賞，賜及有功之士。是歲費凡百餘巨萬。

（以上為第二段，寫由於漢武帝發動戰爭給國家所造成的經濟凋敝，以及相應造成的官吏選拔制度的敗壞。）

【注釋】

① 嚴助——原名莊助，因避漢明帝（劉莊）之諱，東漢人稱之曰嚴助。嚴助曾勸導漢武帝用事於東越。

朱買臣——武帝時先為中大夫，後又為會稽太守，是勸導並實際參加了對東越用兵的人。

招來——招納。來：同「徠」（ㄌㄞ），招納。

東甌——今浙江溫州一帶。

②兩越──指閩越和南越，約當今福建和廣西、廣東一帶。漢武帝平定東甌、閩越在元封元年（前

一一〇），事見《東越列傳》；平定南越在元鼎五年（前一一二），事見《南越列傳》。

③蕭然──騷然，煩苦的樣子。

④唐蒙──武帝時人，先曾爲番陽（今江西波陽）令，後以中郎將發巴、蜀民開路以通西南夷（當時

居住在今雲南、貴州境內的少數民族）。

司馬相如──字長卿，西漢著名的大辭賦家，也是倡導通西南夷的人。後又曾以中郎將身分爲通

西南夷事宣慰巴、蜀，《史記》有傳。通西南夷事始於武帝元光五年（前一三〇），詳見《西南夷列傳》。

林伯桐曰：「史公於《司馬相如傳》錄其文章，多美辭焉。其通西南夷一事，則多婉辭，爲人才諱也。

至於《平準書》則曰：『司馬相如開路西南夷，巴、蜀之民罷焉』，不隱惡也。」（《會注考證》引

⑤彭吳賈滅朝鮮三句──漢武帝打朝鮮事在元封二年（前一〇九），見《朝鮮列傳》。唯於生事諸臣

中，無彭吳賈其人。《漢書·食貨志》云：「彭吳穿穢貊、朝鮮，置滄海郡。」王念孫曰：「賈，當依《漢

志》作穿。」（《讀書雜志》）穿滅，即開其道而滅之也。

⑥靡然──猶言「紛紛然」，勞憂的樣子。

⑦王恢──武帝時將領。

馬邑──今山西省朔縣。王恢設謀伏兵馬邑以襲匈奴未成事，在武帝元光二年（前一三三），見《韓

安國列傳》、《匈奴列傳》。

⑧齎（ㄐㄧ）——攜帶。

⑨相奉——指供應戰爭需要。奉：供。

⑩抏（ㄨㄢ）弊以巧法——不顧廉恥，行巧詐以避法令。抏弊：棱角磨滅，這裏指沒有廉恥。

⑪選舉陵遲——用人制度愈來愈壞。陵遲，衰敗。

⑫廉恥相冒——廉潔者與無恥者相混雜。冒：蒙混。

⑬興利之臣——為皇帝謀求財利的人，指孔僅、桑弘羊等。

⑭衛青——武帝時名將，《史記》有傳。

⑮朔方——漢郡名，郡治在今內蒙古自治區烏拉特前旗東南。築朔方：即指築朔方城，設立朔方郡。

河南地——今內蒙古自治區所屬黃河以南地區。漢收河南地在元朔二年（前一二七）。

⑯率十餘鍾致一石——大體是起運時十餘鍾（每鍾六石四斗），運到時剩一石。極言其路途之遠，沿途消耗之大。率：大致。

⑰散幣於邛、僰以集之——謂散幣於邛、僰一帶的邊民，以穩定其心。邛（ㄑㄩㄥˊ）：即臨邛，漢縣名，縣治即今四川省邛崍。僰（ㄅㄛˊ）：僰道，古邑名，在今四川省宜賓市西南。集：安定，和輯。

⑱更——償，抵補。

六、平準書

二三五

⑲田南夷——在南夷地區種植莊稼。南夷在今貴州省境內。

⑳內受錢於都內——意謂讓田於南夷者將糧食在當地交官，以充邊用，而到京城都內令丞處領糧錢。都內：指都內令丞，大司農的屬官。

㉑東至滄海之郡二句——意謂西起巴、蜀，東至滄海郡，人們所負擔的兵役勞役費用，和南夷差不多。人徒：指伕役。擬：比，相等。滄海郡：即古穢貊（ㄨㄟ ㄇㄛ）國，在今朝鮮中部。滄海，也作「蒼海」。

㉒自山東——意指整個崤山以東，包括今河南、河北、山東等廣大地區。

㉓復——免除徭役。

㉔爲郎增秩——本身爲郎者，倘向國家獻納奴婢，則爲其提高官級。增秩：猶言「升級」。按：從這一規定可見當時事功的繁劇和勞動力的缺乏。

㉕其後四年——漢武帝元朔五年，公元前一二四。

㉖大將——「將」下脫「軍」字。大將軍指衛青。

㉗首虜——斬獲的敵人的首級。首：用如動詞，斬敵之首。

㉘虜——指被俘獲來的匈奴人。

㉙仰給縣官——都靠國家供應。仰給：仰面取給。

㉚大農陳藏錢經耗——按：此句疑有訛誤，意思是大司農掌管的國庫中的錢財都已用盡。陳藏：猶言

舊有。經耗：疑意爲盡耗。

㉛日者——前者，昔日。

㉜留蹛無所食——意思是由於大司農手中無錢，因而都拖欠著不能賞賜有功將士。留蹛：停滯，拖

欠。蹛：同「滯」。食：餵養，供給。

㉝禁錮——因犯罪而不准做官。

㉞賞官——賞功的官爵，其實也是賣錢的官爵。

㉟武功爵——共十一級，一級曰造士，二級曰閑輿衛，三級曰良士，四級曰元戎士，五級曰官首，六

級曰秉鐸，七級曰千夫，八級曰樂卿，九級曰執戎，十級曰左庶長，十一級曰軍衛。

㊱級十七萬二句——對此二句，各家的解釋紛紜。胡三省曰：「級十七萬者，賣爵一級，爲錢十

七萬；至二級，則三十四萬矣。自此以上每級加增。王莽時黃金一斤值錢萬，以此推之，則三十萬，

爲錢三十餘萬矣。此當時鬻武功爵所直之數也。」（《通鑑注》）中井積德曰：「級十七萬，是爲十七金，

是買爵之定價矣。」（《會注考證》）中井之意乃以爲漢代賣爵，每升一級須交十七金。二說錄以備考。

㊲諸買武功爵官首者二句——按：「官首」下應增「以上」二字讀，意思是說武功爵第五級以上的可

以優先被任爲吏。除：任用爲吏。

㊳千夫如五大夫——武功爵第七級的千夫，和秦時二十級爵第九級的五大夫享受同等待遇。

㊟其有罪又減二等——意謂有千夫爵的人如果犯了罪，可以減輕二等處置。

㊵爵得至樂卿二句——指花錢買爵的人只能買到第九級樂卿，最高的兩級非有軍功不能得到。所以這樣規定，是爲了尊顯有軍功的人。

㊶用越等——可以超越等級。

㊷吏道雜而多端二句——言進身爲吏的門路多而雜，官吏的職責也就愈來愈亂套、愈荒廢。秏：同「耗」，衰敗。

㊸公孫弘——武帝時的儒生，以學《春秋》登上了丞相的高位，是漢武帝各項政策的制訂者與推行者。《史記》有傳。公孫弘爲相後，曾建議敎各級官府都要選擇儒生爲屬吏；官吏的升遷，也要看他們對儒家典章禮法的掌握如何。所謂「繩臣下」即指此。繩：約束，以此爲準則。

又，徐孚遠曰：「殺主父偃，族郭解，皆緣《春秋》之義。」（《史記測義》）

㊹張湯——武帝時的著名酷吏，事見《酷吏列傳》。

峻文——意同「酷法」。

決理——猶言「判案」。

廷尉——官名，九卿之一，掌全國刑獄。

㊺見知之法——處治那種知道別人犯罪而不告發的人的法令。《酷吏列傳》云：「趙禹與張湯作見知，

吏傳相監司，用法益刻。」

㊻廢格——擱置天子的命令而不執行。

沮誹——沮毀政事，誹謗君上。「見知之法」與「廢格沮誹」是張湯等酷吏所採用的羅織事實陷害人的兩種罪名。

㊼其明年——武帝元狩元年（前一二二）。

㊽淮南——指淮南王劉安。劉邦之孫，劉長之子。

衡山——指衡山王劉賜，劉安之弟。

江都王——指劉非，景帝之子。

㊾公卿尋端治之三句——尋端：尋根究底，找碴子。按：三句見史公對此事的反感。

㊿明察——這裏是「苛察」、「嚴苛」的意思。

(51)方正、賢良、文學——漢武帝時選拔人才的三種科目。

(52)食不重味——桌面上沒有兩種味道的東西，言只要一個菜。

(53)稍騖於功利矣——漸漸地愈來愈追求功利了。按：此指武帝政治而言。騖：追求。

(54)其明年——武帝元狩二年（前一二一）。

(55)驃騎——指驃騎將軍霍去病，西漢名將，《史記》有傳。

㊌渾邪王率數萬之眾來降——據《匈奴列傳》云：「單于怒渾邪王、休屠王居西方，爲漢所殺虜數萬人，欲召誅之。渾邪王與休屠王恐，謀降漢。漢使驃騎將軍往迎之。渾邪王殺休屠王，並將其眾降漢，凡四萬餘人。」

初，先是往十餘歲河決觀①，梁、楚之地固已數困②，而緣河之郡堤塞河，輒決壞③，費不可勝計。其後番係欲省底柱之漕④，穿汾、河渠以爲溉田，作者數萬人；鄭當時爲渭漕渠回遠⑤，鑿直渠自長安至華陰⑥，作者數萬人；朔方亦穿渠，作者數萬人，各歷二、三期⑦，功未就，費亦各巨萬十數。

天子爲伐胡，盛養馬，馬之來食長安者數萬匹，卒牽掌者關中不足⑧，乃調旁近郡。而胡降者皆衣食縣官，縣官不給⑨，天子乃損膳，解乘輿駟⑩，出御府禁藏以贍之⑪。

其明年，山東被水菑⑫，民多飢乏，於是天子遣使者虛郡國倉廥以振貧民⑬。猶不足，又募豪富人相貸假⑭。尚不能相救，乃徙貧民於關以西，及充朔方以南新秦中七十餘萬口⑮，衣食皆仰給縣官。數歲，假予產業⑯，使者分部護之⑰，冠蓋相望⑱。其費以億計，不可勝數⑲。於是縣官大空。

而富商大賈或蹛財役貧⑳，轉轂百數㉑，廢居居邑㉒，封君皆低首仰給㉓。冶鑄煮鹽，財或累萬金，而不佐國家之急，黎民重困。於是天子與公卿議更錢造幣以贍用，而摧浮淫并兼之徒。是時禁苑有白鹿而少府多銀錫㉔。自孝文更造四銖錢，至是歲四十餘年，從建元以來㉕，用少，縣官往往即多銅山而鑄錢，民亦間盜鑄錢，不可勝數。錢益多而輕，物益少而貴。有司言曰：「古者皮幣㉖，諸侯以聘享㉗。金有三等，黃金為上，白金為中㉘，赤金為下㉙。今半兩錢法重四銖，而姦或盜摩錢裏取鋊㉚，錢益輕薄而物貴，則遠方用幣煩費不省。」乃以白鹿皮方尺，緣以藻繢㉛，為皮幣，直四十萬。王侯宗室朝覲聘享㉜，必以皮幣薦璧㉝，然后得行。

又造銀錫為白金。以為天用莫如龍㉞，地用莫如馬㉟，人用莫如龜㊱，故白金三品：其一〔曰〕重八兩㊲，圓之，其文龍，名曰「白選」，直三千；二〔曰以〕重差小㊳，方之，其文馬，直五百；三〔曰〕復小，撱之，其文龜，直三百。令縣官銷半兩錢，更鑄三銖錢，文如其重㊴。盜鑄諸金錢罪皆死，而吏民之盜鑄白金者不可勝數㊵。

於是以東郭咸陽、孔僅為大農丞㊶，領鹽鐵事；桑弘羊以計算用事，侍中。咸陽，齊之大煮鹽；孔僅，南陽大冶，皆致生累千金㊷，故鄭當時進言之㊸。弘羊，

雒陽賈人子，以心計年十三侍中。故三人言利事析秋毫矣(44)。

法既益嚴，吏多廢免。兵革數動，民多買復及五大夫(45)，於是除千夫、五大夫為吏(46)，不欲者出馬；故吏皆適令伐棘上林(47)，作昆明池(48)。

其明年(49)，大將軍、驃騎大出擊胡，得首虜八、九萬級，賞賜五十萬金，漢軍馬死者十餘萬匹，轉漕車甲之費不與焉。是時財匱，戰士頗不得祿矣。

有司言三銖錢輕，易姦詐，乃更請諸郡國鑄五銖錢，周郭其下(50)，令不可磨取鉛焉。

大農上鹽鐵丞孔僅、咸陽言(51)：「山海，天地之藏也(52)，皆宜屬少府，陛下不私，以屬大農佐賦(53)。願募民自給費，因官器作煮鹽，官與牢盆(54)。浮食奇民欲擅管山海之貨(55)，以至富羨，役利細民。其沮事之議(56)，不可勝聽。敢私鑄鐵器、煮鹽者，鈦左趾(57)，沒入其器物。郡不出鐵者，置小鐵官(58)，便屬在所縣(59)。」使孔僅、東郭咸陽乘傳舉行天下鹽鐵(60)，作官府(61)，除故鹽鐵家富者為吏。吏道益雜，不選，而多賈人矣。

商賈以幣之變，多積貨逐利。於是公卿言：「郡國頗被菑害，貧民無產業者，募徒廣饒之地。陛下損膳省用，出禁錢以振元元(62)，寬貨賦，而民不齊出於南畝(63)，

商賈滋眾。貧者畜積無有，皆仰縣官。異時算軺車賈人緡錢皆有差⑥④，請算如故。

諸賈人未作貰貸賣買，居邑稽諸物，及商以取利者，雖無市籍⑥⑤，各以其物自占⑥⑥，

率緡錢二千而一算⑥⑦。諸作有租及鑄⑥⑧，率緡錢四千一算。非吏比者三老、北邊騎

士⑥⑨，軺車以一算；商賈人軺車二算；船五丈以上一算。匿不自占，占不悉⑦⓪，戍

邊一歲，沒入緡錢。有能告者，以其半畀之⑦①。賈人有市籍者，及其家屬，皆無得

籍名田⑦②。以便農。敢犯令，沒入田僮⑦③。」

（以上為第三段，敘述了漢武帝為解決經濟困難而實行鑄錢、鹽鐵官營，以及實行算緡

的情況。）

【注釋】

①初，先是往十餘歲河決觀——意謂早在十多年前，黃河在觀縣決口。初先是往……瀧川曰：「初」、

『往』二字，校勘者旁注誤入本文，《漢志》無。觀：漢縣名，縣治在今河南省清豐南。

②梁、楚之地——指今河南省東部（舊屬梁），江蘇、安徽省北部（舊屬楚）一帶地區。

數困——多次困乏，連年困乏。

③堤塞河，輒決壞——按：此處行文不順，似應作「塞河，堤輒決壞」。

④番（ㄆㄛ）——人名，武帝時曾任河東太守。

底柱之漕——東方各地經過底柱運往關中的糧船。底柱：同「砥柱」，黃河中的石島，在河南省三門峽東。番係欲省底柱之漕的計劃是開渠引河水、汾水以發展河東（今山西省西南部）地區的農業。詳見《河渠書》。

⑤鄭當時——人名，武帝時官至大司農，《史記》中有傳。

回遠——曲折繞遠。

⑥華陰——縣名，縣治在今陝西省華陰東。

⑦期（ㄐㄧ）——週年。

⑧卒牽掌者——猶言「牽掌之卒」，管馬的士兵。

⑨不給——不足，供給不上。

⑩解乘輿駟——卸掉皇帝車上的馬。乘輿：皇帝的車駕。駟：原指一車四馬，這裏即指拉車的馬。

⑪御府禁藏——皇帝私人府庫中蓄藏的東西。

⑫蓄——同「災」。

⑬虛郡國倉廥（ㄎㄨㄞ）——全部地發出所在郡國倉庫的糧食。廥：原指堆放柴草的房舍，這裏即指糧倉。

振——同「賑」，救濟。

⑭貸假——即今之所謂「借貸」。假：借。

⑮新秦中——古地區名，在今內蒙古河套一帶。公元前二一四年，秦始皇派蒙恬打退匈奴，取得其地。因其地近秦中（今陝西中部地區），故稱之曰「新秦中」，屬朔方郡。

⑯數歲，假予產業——意謂一連幾年都是由國家供給這些移民生產、生活的物資。

⑰使者分部護之——國家派專人分區地監督管理。分部：按區，按片。護：監護。

⑱冠蓋相望——極言所派的使者之多，道上絡繹不斷，前後都可以互相望見。蓋：車蓋，這裏即指車。

⑲不可勝數——按：前既言「以億計」，則後不得言「不可勝數」，《漢書·食貨志》刪此四字。

⑳蹛財——囤集財貨。

 役貧——奴役窮人。

㉑轉轂百數——使用著上百輛的車做生意。轂（ㄍㄨ）：車軸，這裏即指車。

㉒廢居居邑——在城鎮上貯存貨物，以待時取利。廢居：貯存。

㉓封君——指公主、列侯等。時公主、列侯雖有國邑，而無餘財，其朝夕所需者，皆俯首而取給於富商大賈。

㉔禁苑——天子的園林，如上林苑。

少府——官名，九卿之一，負責爲皇帝的私家理財，掌管山川池澤的收入和供皇室使用的手工製造等。

㉕建元——漢武帝的年號（前一四〇～一三五）。

㉖皮幣——皮指狐貉之裘，幣指繒帛之類，是古代諸侯往來時所用的禮品。

㉗聘享——指諸侯間的禮節性往來。

㉘白金——指銀。

㉙赤金——指銅。

㉚姦或盜摩錢裏取鋊——意謂有的壞人偷著磨取銅錢背面的屑重新鑄錢。錢裏：沒有文字的錢面，即背面。鋊（ㄩ）：銅屑。

㉛緣以藻繢——加上彩色的花邊。繢：古「繪」字。藻繢：五彩的刺繡。

㉜朝覲——指朝見天子。

㉝皮幣薦璧——用皮幣襯托著璧玉。薦：襯墊。

㉞天用莫如龍——《易》曰：「行天莫如龍。」天用：用天，行於天上。

㉟地用莫如馬——《易》曰：「行地莫如馬。」

㊱人用莫如龜——《禮記》云：「諸侯以龜爲寶。」人用：用於人事交往。

③其一曰重八兩——姚範曰：「『重八兩』、『重差小』、『復小』上，皆衍『曰』字。」（《會注考證》）

按：姚說是。

⑱二曰重差小——「曰以」二字皆衍文。差小：略小。

⑳文如其重——蔡雲曰：「特書文如其重，見前此文爲『半兩』之非實也。」（《會注考證》）

㊵而吏民之盜鑄白金者不可勝數——徐孚遠曰：「白金本輕而值重，故盜鑄者愈多，嚴刑而不能禁也。」（《史記測義》）

㊶東郭咸陽——姓東郭，名咸陽。

㊷大農丞——大農令的屬官。

㊸致生——獲利。生：利息。

㊹鄭當時——字莊，武帝時爲大農令。《史記》有傳。

進言之——指推薦二人爲吏。

㊹言利事析秋毫矣——指爲統治者謀利，秋毫不遺。

㊺徵發之士益鮮——可徵調從軍服役的人越來越少，因爲凡是爵至五大夫即可免役了。鮮：少。

㊻除千夫、五大夫爲吏二句——按：當時法令嚴酷，爲吏者極易遭罪，故有爵者常不欲爲吏。

㊼故吏——被免職的原有官吏。

六、平準書

二四七

上林——即上林苑，故址在今陝西省西安市西，周圍二百餘里。是秦、漢時期皇帝的獵場。

⑱昆明池——舊址在今西安市西南。

⑲其明年——武帝元狩四年，公元前一一九年。

⑳周郭其下——《漢書‧食貨志》作「周郭其質」，錢的外圈有一個厚出錢體的邊緣。郭：同「廓」，邊緣。

㉑大農上鹽鐵丞孔僅、咸陽言——謂大農令將其屬官孔僅、東郭咸陽之言上奏於天子。

㉒山海，天地之藏（ㄗㄤ）也——意謂山海之利，是大自然爲我們準備的寶庫。藏：府庫。

㉓佐賦——謂歸國用，以補充賦稅之不足。按：少府爲皇帝私人理財，大農令管理全國的財政收支。

山海之利原屬少府，後因對外用兵，財力不足，而轉歸大農，故二人有所謂「不私」、「助賦」之說。

㉔因官器作煮鹽，官與牢盆——按：此句略不順，《會注考證》斷句爲「因官器作，煮鹽，官與牢盆。」中井曰：「作，謂冶鑄也。」瀧川曰：「言採鐵者，以官器冶鑄。」此說較勉強。中華書局本斷句爲「因官器作煮鹽，官與牢盆。」器作：即指器具，工具。按：此語略生澀少見。據《鹽鐵論‧刺權篇》：「大農鹽鐵丞咸陽、孔僅等上請願募民自給費，因縣官器，煮鹽與用。」與史文略同，則中華書局本之斷句近是。牢盆：煮鹽用的大盆。一說，牢爲儲鹽之所，盆爲煮鹽之器。

㉕浮食奇民——遊手不務正業的人。奇：多餘的，士、農、工、商四民以外的。

56 沮（ㄐㄩ）事——謂阻止鹽鐵官營的事。沮：阻止。

57 釱（ㄉ一）左趾——一種刑罰，用六斤重的鐵鉗箍住左腳。

58 小鐵官——主管熔化廢鐵以鑄造日常用具。因為當時禁民私鑄，故這等事也得設官主之。

59 便屬在所縣——謂這些小鐵官屬其所在縣管轄。方苞曰：「『在所』，應為『所在』，誤倒。」（《評點史記》）

60 傳（ㄓㄨㄢ）——傳車，驛站為公家急用而準備的馬車。

舉行——全面地巡行視察。

61 作官府——指設立主管鹽鐵的地方官府。

62 禁錢——猶前文所說的「禁藏」，指少府所管的供皇帝宮廷使用的錢財。

元元——猶言「黎元」，黎民百姓。

63 不齊出於南畝——不積極從事農業。南畝：《詩經·七月》：「同我婦子，饁彼南畝。」後世遂常以「南畝」泛指農田。齊：皆，盡。

64 異時——昔日。

算軺（一幺）車——讓有軺車的人納稅。算：漢代一種賦稅的名稱。軺車：小車。

賈人緡（ㄇ一ㄣ）錢——讓商人按資金的數目納稅。緡：穿銅錢的絲繩。緡錢在這裏即指商人的資

本。按：漢武帝元光六年曾讓商車納稅，算緡當亦有之。

⑥⑤市籍——官府掌管的商人花名冊。

⑥⑥自占——估算自己貨物的價值而上報官府。占：估算。

⑥⑦率緡錢二千而一算——一概按照有二千文的資金就要納一算的稅。率：大概，一概。算：稅款單位，合一百二十文。

⑥⑧諸作有租及鑄二句——上句甚難解。姚鼐曰：「自占者，有物若干，值錢若干，自言於官也，直二千則一算。而手力所作者，無本錢，則以其所作，直四千乃一算。」據姚說，「諸作有租及鑄」乃指各種出賣勞動力的工匠手藝人。因其無資本，故向其徵收所得稅，得四千者徵一百二十文。陳直曰：「所謂『有租』者，即上文『因官器作煮鹽，官與牢盆』是也。可證『租』為煮鹽，『鑄』必為冶鐵。豪強既握有鹽鐵之利，算收緡錢反為四千而一算，此為統治階級互相維持本階級利益之法令。」（《史記新證》按：此說迂曲，姚鼐說近理。諸作：各種工業作坊，這裏即指下述的煮鹽、冶鐵兩項。

⑥⑨非吏比者三老、北邊騎士二句——此處意思不明，諸說不一。顏師古曰：「比，例也。身非為吏之例，非為三老、非為北邊騎士而有軺車，皆令出一算。」三老：縣、鄉掌管教化的吏目。

⑦⑩占不悉——自報的資本不實，不夠數。

⑦①畀（ㄅㄧˋ）——賜，贈。

史記選注

二五○

⑦無得籍名田——籍名田：使土地歸其名下，即購買、占有土地。瀧川曰：「賈人多財，使之得買田，則兼幷之弊生，農民失產，是預防之也。」籍：登記，上簿。名：用如動詞，使之歸己。

⑦沒入田僮——沒收其土地以及在其土地上勞動的僮僕入官。

天子乃思卜式之言，召拜式為中郎①，爵左庶長，賜田十頃，布告天下，使明知之。

初，卜式者，河南人也②，以田畜為事。親死，式有少弟，弟壯，式脫身出分，獨取畜羊百餘，田宅財物盡予弟。式入山牧十餘歲，羊致千餘頭，買田宅。而其弟盡破其業，式輒復分予弟者數矣。是時漢方數使將擊匈奴，卜式上書，願輸家之半縣官助邊。天子使使問式：「欲官乎？」式曰：「臣少牧，不習仕官，不願也。」使問曰：「家豈有冤，欲言事乎？」式曰：「臣生與人無分爭。式邑人貧者貸之，不善者教順之，所居人皆從式，式何故見冤於人！無所欲言也。」使者曰：「苟如此，子何欲而然？」式曰：「天子誅匈奴，愚以為賢者宜死節於邊，有財者宜輸委④，如此而匈奴可滅也。」使者具其言入以聞。天子以語丞相弘。弘曰：「此非人情。不軌之臣⑤，不可以為化而亂法⑥，願陛下勿許。」於是上久不

報式⑦，數歲，乃罷式。式歸，復田牧。歲餘，會軍數出，渾邪王等降，縣官費眾，倉府空。其明年，貧民大徙，皆仰給縣官，無以盡贍。卜式持錢二十萬予河南守，以給徙民。河南上富人助貧人者籍，天子見卜式名，識之，曰：「是固前而欲輸其家半助邊。」乃賜式外繇四百人⑧。式又盡復予縣官。是時富豪皆爭匿財，唯式尤欲輸之助費。天子於是以式終長者，故尊顯以風百姓。

初，式不願為郎。上曰：「吾有羊上林中，欲令子牧之。」式乃拜為郎，布衣屩而牧羊⑩。歲餘，羊肥息⑪。上過見其羊，善之。式曰：「非獨羊也，治民亦猶是也。以時起居，惡者輒斥去，毋令敗群。」上以式為奇，拜為緱氏令試之⑫，緱氏便之。遷為成皋令⑬，將漕最⑭。上以為式樸忠，拜為齊王太傅⑮。

而孔僅之使天下鑄作器，三年中拜為大農，列於九卿⑯。而桑弘羊為大農丞⑰，筦諸會計事⑱，稍稍置均輸以通貨物矣⑲。

始令吏得入穀補官⑳，郎至六百石。

自造白金五銖錢後五歲，赦吏民之坐盜鑄金錢死者數十萬人㉑，其不發覺相殺者，不可勝計；赦自出者百餘萬人㉒，然不能半〔自出〕，天下大抵無慮皆鑄金錢矣㉓。犯者眾，吏不能盡誅取，於是遣博士褚大、徐偃等分曹循行郡國，舉兼并之

徒守相為利者㉔，而御史大夫張湯方隆貴用事㉕，減宣、杜周等為中丞㉖，義縱、尹齊、王溫舒等用慘急刻深為九卿，而直指夏蘭之屬始出矣㉗。上與張湯既造白鹿皮幣，問異。異曰：「今王侯朝賀以蒼璧，直數千，而其皮薦反四十萬㉘，本末不相稱。」天子不說。異曰：「今王侯朝賀以蒼璧，直數千，而其皮薦反四十萬㉘，本末不相稱。」天子不說。張湯又與異有郤，及有人告異以它議㉚，事下張湯治異。異與客語，客語初令下有不便者㉛，異不應，微反脣㉜。湯奏當異九卿見令不便㉝，不入言而腹誹，論死。自是之後，有腹誹之法比㉞，而公卿大夫多諂諛取容矣。

天子既下緡錢令而尊卜式，百姓終莫分財佐縣官，於是告緡錢縱矣㉟。

郡國多姦鑄錢，錢多輕，而公卿請令京師鑄鍾官赤側㊱，一當五，賦官用非赤側不得行㊲。白金稍賤，民不寶用，縣官以令禁之，無益。歲餘，白金終廢不行。

是歲也，張湯死而民不思㊳。

其後二歲，赤側錢賤，民巧法用之，不便，又廢。於是悉禁郡國無鑄錢，專令上林三官鑄㊴。錢既多，而令天下非三官錢不得行，諸郡國所前鑄錢皆廢銷之，輸其銅三官。而民之鑄錢益少，計其費不能相當，唯真工大姦乃盜為之。

卜式相齊，而楊可告緡徧天下㊵，中家以上大抵皆遇告。杜周治之，獄少反者

。乃分遣御史廷尉正監分曹往㊷，即治郡國緡錢㊸，得民財物以億計，奴婢以千萬數，田大縣數百頃，小縣百餘頃，宅亦如之。於是商賈中家以上大率破，民偷甘食好衣㊹，不事畜藏之產業，而縣官有鹽鐵緡錢之故，用益饒矣。

益廣關㊺，置左右輔㊻。

（以上爲第四段，寫漢武帝尊卜式，任酷吏，行告紀，進一步地加緊搜刮，致使吏治益壞，民不聊生的嚴重情景。）

【注釋】

①中郎——帝王的侍從人員，屬郎中令。

②河南——漢郡名，郡治雒陽（今河南省洛陽市東北）。

③脫身出分——單人由家中分出。

④輸委——交納給國家。

⑤不軌——這裏指不按制度、不按常規辦事。

⑥不可以爲化而亂法——意謂不能樹之爲榜樣以教人，白白搞亂國家的賞罰之法。

⑦久不報式——長時間地沒有回答卜式的請求。報：回答，批示。

⑧ 賜式外繇四百人——指賜給卜式四百人的欲免除戍邊勞役所納的錢數。外繇：戍邊。郭嵩燾曰：「漢律，踐更過更謂之繇戍。；出錢給代更者，皆官主之，故名更賦。外繇正謂出繇戍錢者，下云『式又盡與官』，是所賜四百人更賦錢又復納之官，非復除至四百人也。」《會注考證》引

⑨ 風——暗示，誘導。

⑩ 屩（ㄐㄩㄝ）——草鞋。

⑪ 肥息——肥壯而且繁殖得多。息：生。

⑫ 緱（ㄍㄡ）氏——漢縣名，縣治在今河南省偃師南。

⑬ 成皋——漢縣名，縣治即今河南省滎陽縣汜水鎮。

⑭ 將漕最——管理漕運成績最好。將：統領，管理。成皋地臨黃河、洛水，故有漕事。

⑮ 齊——諸侯國名，都臨淄。這時的齊王是劉閎，武帝之子。

太傅——官名，職掌對諸侯王的訓導輔佐，秩二千石。陳文燭曰：「式之輸財，非能捨其財也；其願死也，非能捨其身也。帝與之官而辭，與之粟而散者，皆非其情也。」《老子》曰：「將欲取之，必固予之。」卜式者特得老氏之術，而始終善用之耳。」劉咸炘曰：「統觀全篇，史公未嘗非卜式。自輸財，固其忠。武帝苦費而牟利，弘羊、孔僅之搜刮於民，非式啓之也。天下不樂輸縣官，乃敎之不善，如式者少也。史公既引式言以著鹽鐵租船之害，又引式言以著弘羊之罪，未有非之之意，後儒爭訾之何也！」

⑯九卿——包括太常、郎中令、衛尉、太僕、廷尉、典客、宗正、大司農、少府。秦、漢時的九卿略等於現在的中央各部部長。

《太史公書知意》

⑰大農丞——大司農的屬官。

⑱筦——同「管」。

諸會計事——指各項財經收入。

⑲均輸——官名，屬大司農。主管調劑全國各地的上貢物資，並負責收購和賣出貨物，以溝通各地的有無，目的是穩定物價，不使商人操縱市場。

⑳始令吏得入穀補官二句——顏師古曰：「吏更遷補高官，郎又就增其秩，得至六百石也。」沈欽韓曰：「前此鬻爵，高者復除而已，此乃直任職也。然言吏，則庶民商賈不得也。」（《漢書補注》）大意是說，因盜鑄錢而犯了

㉑赦吏民之坐盜鑄金錢死者數十萬人三句——此處文字不順，似有訛誤。大意是說，因盜鑄錢而犯了死罪的人，光是經國家宣布赦免的就有幾十萬；至於那些未被發現，其實也是犯有死罪的，就無法計算了。

㉒赦自出者百餘萬人二句——意謂因其自首而被赦罪的有百餘萬，但是這種自首的人，占不了實際犯罪人的一半。自出：自首。下句「自出」二字衍文。

㉓大抵、無慮——二語義同，皆「大概」、「差不多」之意。

㉔舉兼幷之徒守相爲利者——意即揭發那些身爲郡守和諸侯國相而貪求利益，肆行兼幷的人。舉：揭發。爲利：指非法地聚斂財富。

㉕御史大夫——秦、漢時爲三公之一，主管監察糾彈。

㉖中丞——御史大夫的屬官。

㉗直指——即繡衣直指，官名。爲漢朝中央派出的巡察地方各郡國的官員。這些人的品級不高，但權力甚大，所謂「直指」，即謂不阿私徇情，照直辦事之意。

㉘稍遷——慢慢地逐級升遷。

㉙皮薦——猶言「皮墊」，襯托玉石的皮子。

㉚它議——他事，其他問題。

㉛初令——新令，指造白鹿皮幣事。

㉜微反唇——嘴唇稍稍動了一下。

㉝當——判處。

㉞法比——法規，條例。比：例。茅坤曰：「此一段摹寫酷吏，興利轉輾相成處，曲盡變化。」（《史

記評林》

㉟告緡錢——告發他人上報資產不實。緡錢：猶今之所謂「資本」、「資金」。

縱——猶言「行開了」。

㊱令京師鑄鍾官赤側——令京師仿照鍾官所造的赤側錢來鑄錢。鍾官：武帝時所置的主管鑄錢的官吏，屬水衡都尉。赤側：以赤銅爲邊的一種錢。

㊲賦官用——指向官府交納賦稅。

㊳張湯死而民不思——《索隱》引樂產云：「諸所廢興，附上困下皆自湯，故人不思之也。」楊愼曰：「張湯死而民不思，所以斷制酷吏之罪。」

㊴卜式相齊，而楊可告緡徧天下——楊可：首先接受告緡，並從此生成泫然大波的人。瀧川曰：「卜式相齊，不在京師，無復言聚斂之害者。前後呼應，是史公文章之妙。」

㊵上林三官——主管上林苑的水衡都尉的三個屬官，即上林均輸、鍾官、辨銅令。

㊶御史——御史大夫的屬官，主管糾彈。

㊷獄少反者——一經判罪，就難得再翻案、平反。

㊸廷尉正監——廷尉正和廷尉監，都是廷尉的屬官，主管司法刑獄。

㊹即治郡國緡錢——到各郡國去就地審理告緡的案件。

㊹偷——苟且，苟活。

㊺益廣關——爲擴大關中地盤，將原處於今河南靈寶東北的函谷關東移到今新安東。

㊻置左右輔——設置京畿左、右二郡，即左馮翊和右扶風。左馮翊、右扶風，再加上首都的京兆尹，合稱三輔。

初，大農筦鹽鐵官布多①，置水衡②，欲以主鹽鐵；及楊可告緡錢，上林財物衆，乃令水衡主上林。上林既充滿，益廣，是時越欲與漢用船戰逐，乃大修昆明池，列觀環之。治樓船，高十餘丈③，旗幟加其上，甚壯。於是天子感之，乃作柏梁臺，高數十丈。宮室之修，由此日麗。

乃分緡錢諸官，而水衡、少府、大農、太僕各置農官，往往即郡縣比沒入田田之④。其沒入奴婢，分諸苑養狗馬禽獸，及與諸官。諸官益雜置多，徒奴婢衆⑤，而下河漕度四百萬石⑥，及官自糴乃足。

所忠言⑦：「世家子弟富人或鬭雞走狗馬，弋獵博戲，亂齊民⑧。」乃徵諸犯令，相引數千人，命曰「株送徒」⑨。入財者得補郎⑩，郎選衰矣。

是時山東被河菑，及歲不登數年，人或相食，方一、二千里。天子憐之，詔

曰：「江南火耕水耨⑪，令飢民得流就食江淮間，欲留，留處⑫。」遣使冠蓋相屬

於道，護之，下巴、蜀粟以振之。

其明年⑬，天子始巡郡國，東度河，河東守不意行至⑭，不辨⑮，自殺。行西

踰隴⑯，隴西守以行往卒⑰，天子從官不得食，隴西守自殺。於是上北出蕭關，從

數萬騎，獵新秦中，以勒邊兵而歸⑱。新秦中或千里無亭徼⑲，於是誅北地太守以

下⑳，而令民得畜牧邊縣，官假馬母㉑，三歲而歸，及息什一㉒，以除告緡，用充

仞新秦中㉓。

既得寶鼎㉔，立后土、太一祠㉕，公卿議封禪事㉖，而天下郡國皆豫治道橋㉗，

繕故宮，及當馳道縣㉘，縣治官儲㉙，設供具㉚，而望以待幸。

其明年㉛，南越反，西羌侵邊為桀㉜。於是天子為山東不贍㉝，赦天下囚，因

南方樓船卒二十餘萬人擊南越，發三河以西騎擊西羌㉞，又數萬人度河

築令居㉟。初置張掖、酒泉郡㊱，而上郡、朔方、西河、河西開田官，斥塞卒六十

萬人戍田之㊲。中國繕道饋糧，遠者三千，近者千餘里，皆仰給大農。邊兵不足㊳，

乃發武庫工官兵器以贍之㊴。車騎馬乏絕㊵，縣官錢少，買馬難得，乃著令㊶，令

封君以下至三百石以上吏，以差出牝馬天下亭㊷，亭有畜牸馬㊸，歲課息㊹。

齊相卜式上書曰：「臣聞主憂臣辱[45]。南越反，臣願父子與齊習船者往死之。」

天子下詔曰：「卜式雖躬耕牧，不以為利，有餘輒助縣官之用。今天下不幸有急，而式奮願父子死之，雖未戰，可謂義形於內[46]。賜爵關內侯，金六十斤，田十頃。」布告天下，天下莫應。列侯以百數，皆莫求從軍擊羌、越。至酎[47]，少府省金[48]，而列侯坐酎金失侯者百餘人[49]。乃拜式為御史大夫。

式既在位，見郡國多不便縣官作鹽鐵，鐵器苦惡[50]，賈貴[51]，或彊令民賣買之。而船有算，商者少，物貴，乃因孔僅言船算事[52]。上由是不悅卜式。

漢連兵三歲，誅羌，滅南越，番禺以西至蜀南者置初郡十七[53]，且以其故俗治[54]，毋賦稅。南陽、漢中以往郡[55]，各以地比給初郡吏卒奉食幣物，傳車馬被具。而初郡時時小反，殺吏，漢發南方吏卒往誅之，間歲萬餘人[56]，費皆仰給大農。大農以均輸調鹽鐵助賦[57]，故能贍之。然兵所過縣[58]，為以訾給毋乏而已，不敢言擅賦法矣。

其明年，元封元年，卜式貶秩為太子太傅。而桑弘羊為治粟都尉，領大農[59]，盡代僅筦天下鹽鐵。弘羊以諸官各自市[60]，相與爭，物故騰躍，而天下賦輸或不償其僦費[61]，乃請置大農部丞數十人[62]，分部主郡國，各往往縣置均輸鹽鐵官，令遠

六、平準書

二六一

方各以其物貴時商賈所轉販者為賦，而相灌輸。置平準于京師[63]，都受天下委輸[64]。召工官治車諸器，皆仰給大農。大農之諸官盡籠天下之貨物，貴即賣之，賤則買之。如此，富商大賈無所牟大利，則反本，而萬物不得騰踴。故抑天下物，名曰「平準」。天子以為然，許之。於是天子北至朔方，東到太山，巡海上，並北邊以歸[65]。所過賞賜，用帛百萬餘匹，錢金以巨萬計，皆取足大農。

弘羊又請令吏得入粟補官，及罪人贖罪。令民能入粟甘泉各有差，以復終身，不告緡[66]。他郡各輸急處，而諸農各置粟[67]，山東漕益歲六百萬石。一歲之中，太倉、甘泉倉滿。邊餘穀諸物均輸帛五百萬匹。民不益賦而天下用饒。於是弘羊賜爵左庶長，黃金再百斤焉[68]。

是歲小旱，上令官求雨。卜式言曰：「縣官當食租衣稅而已，今弘羊令吏坐市列肆，販物求利。亨弘羊，天乃雨[69]。」

（以上為第五段，寫漢代統治者的驕奢淫逸，興功生事，爲進一步加緊搜刮聚斂而實行平準法。）

【注釋】

① 官布——官錢。布：泉布，即指錢。

② 水衡——指水衡都尉，管理上林苑的官。此職的經濟權力甚大。

③ 治樓船，高十餘丈三句——瀧川曰：「昆明池所作樓船，雖以習水戰，不過用爲游觀，《索隱》（所

云『將與南越呂嘉戰逐，故作樓船』），非是。」

④ 即——就，到某地去。

⑤ 徒奴婢衆——由各郡國調遷到京師來的苦役官奴衆多。

⑥ 下河漕——由黃河下游向上運糧。

⑦ 所忠——人名，漢武帝的寵臣。

⑧ 齊民——平民。

多——謂事務繁多。陳直曰：「武帝時有錢之稱，無布之稱，舊注皆非也。蓋謂大農所管鹽鐵分

布甚多。」按：陳說供參考。

比沒入田——不久前沒收來的土地。比：剛剛、不久前。

度——約計。

⑨ 株送徒——猶言「株連犯」。

⑩ 入財者得補郎二句——瀧川曰：「入財者以下，別是一事。」

⑪ 火耕水耨（ㄋㄡ）——先以火焚野草，而後植之以苗，灌之以水。及雜草再生，則於水中除之。耨……除草。

⑫ 欲留，留處——願意留居該地者，則准許留居。

⑬ 其明年——武帝元鼎四年（前一一三）。

⑭ 河東——漢郡名，郡治安邑（今山西省夏縣西北）。

⑮ 不辨——沒準備好一切迎駕工作。辨：同「辦」。

⑯ 踰隴——越過隴山西下。

⑰ 隴西——漢郡名，郡治狄道（今甘肅省臨洮）。

行往卒——謂天子來得太突然。卒：同「猝」。

⑱ 勒——整飭，校閱。

⑲ 亭徼（ㄐㄧㄠ）——崗亭塞堡，泛指邊境上的防衛工事。

⑳ 北地——漢郡名，郡治馬領（今甘肅省慶陽西北）。

㉑ 假——借貸。

㉒ 及息什一──待至生下小馬，十個裏頭交給公家一個。息：生育。

㉓ 以除告緡，用充仞新秦中──拿廢除告緡令的辦法，來充實新秦中的居民。充仞：充實，充滿。仞，同「牣」，肥，引申爲滿。中井曰：「除告緡，特謂邊縣畜牧出息之民也，非總罷告緡，下文入粟處亦言不告緡，可以見。」

㉔ 旣得寶鼎──武帝元狩七年（前一一六）五月，得鼎於汾水上，由此改年號爲元鼎，稱此年爲元鼎元年。

㉕ 后土──這裏指地神。

太一──天神。

㉖ 封禪──指天子到泰山祭祀天地。封：指給泰山的極頂加土，以表示自己希望更加接近天。禪：指在泰山下的梁甫（小山名）清除地面以祭地。

㉗ 豫──同「預」。

㉘ 當馳道縣──馳道所經由的各縣。馳道：專供天子車駕出巡所走的大道。

㉙ 縣治官儲──當馳道的各個縣都準備好了迎接天子用的各種物資。

㉚ 設供具──備置好了供皇帝用的各種給養、筵席。

㉛ 其明年──元鼎五年（前一一二）。

㉜ 爲桀——逞暴，行凶。

㉝ 不贍——不足，因多年鬧災。

㉞ 數萬人發三河以西騎擊西羌——瀧川曰：「《漢志》無『數萬人』三字，似當衍。即有，亦宜在『騎』字下。」三河：指河東、河內、河南三郡。

㉟ 令居——漢縣名，縣治在今甘肅省永登西北。地當湟水流域，是關中通往河西走廊的要衝。

㊱ 初置張掖、酒泉郡——王先謙曰：「酒泉字誤，當作敦煌。」按：二郡皆在今甘肅境內。

㊲ 而——應作「以」。

上郡——漢郡名，郡治膚施（今陝西省榆林東南）。

朔方——漢郡名，郡治朔方（今內蒙烏拉特前旗東南）。

西河——漢郡名，郡治平定（在今陝西省神木北）。

河西——古地區名，在今甘肅、青海兩省的黃河以西地區。

開田官——經管屯田的官吏。

斥塞卒——開拓邊塞的士卒。顏師古曰：「初置二郡，故塞更廣也，以開田之官、廣塞之卒戍而田之也。」

㊳ 邊兵——邊塞上需用的兵器。

二六六

㊴武庫工官兵器——指京師武庫中的兵杖。工官：主管鑄造兵器的官署。

㊵車騎馬——供戰車和騎兵使用的軍馬。

㊶著令——猶今之所謂「立下章程」。

㊷以差——按等級。牝（ㄆ一ㄣ）馬——母馬。

㊸亭有畜牸馬——各個鄉亭都要繁殖小馬。畜牸馬：育駒的母馬。牸：哺乳。

㊹歲課息——每年徵收小馬，做為利息。

㊺主憂臣辱——先秦以來的俗語，《國語·越語》：「范蠡曰：為人臣者，君憂臣勞，君辱臣死。」《韓非子》：「主辱臣苦，上下相與同憂久矣。」說法大同小異。

㊻義形於內——猶言「忠義發自內心」。

㊼酎（ㄓㄡ）——多次重釀的好酒，用於祭祀。這裏即指祭祀。

㊽省金——檢查諸侯們送交皇帝用於助祭的金子的分量和成色。

㊾坐酎金失侯者百餘人——當時規定，凡皇帝祭祀宗廟，各個侯王都要獻金助祭，此金稱為酎金。凡酎金的分量不足或成色不好的，都要受到嚴厲的懲罰。其實這是漢武帝為打擊、削弱割據侯王所採用的一種手段。

㊿苦惡——粗劣。苦…同「楛」，粗劣不堅固。

�

51 賈——同「價」。

52 言船算事——謂提議取消算船法。

53 番（ㄆㄢ）禺——即今廣州市。

置初郡十七——初郡：：新設郡。漢武帝元鼎六年（前一一一），平定越地以爲南海、蒼梧、鬱林、合浦、交趾、九眞、日南、珠崖、儋耳九郡；平定西南夷以爲武都、牂牁、越嶲、沈黎、汶山五郡，再加上犍爲、零陵、益州三郡，共十七郡。

54 且——暫且。

55 以其故俗治——按照其原有的風俗習慣來加以治理。

南陽、漢中以往郡三句——意思是，南陽、漢中以南的各郡，因爲它們和那些新設郡相鄰近，因此就讓它們給新設郡的吏卒供應俸食幣物，爲驛站供應各種車馬用具。比：：鄰近。給：：供應。被具：：披掛用具。按：若將「給」字移至「初郡」字下，則此句涵義較現在爲明。但《史記》中多有這種兩個以上動詞並列使用的句法。

56 間歲——隔年，實則這裏即指一年之間。

57 以均輸調鹽鐵助賦——使用各郡國均輸官的運輸能力，調動各地鹽鐵事業的收入，來支助南方兵絲的費用。

⑱兵所過縣三句——為以。似應作「以為」。赍給。供應。赍，同「資」。不敢言擅賦法矣。按，此句涵義不清，《漢志》作「不敢言輕賦法矣」。何焯曰：「擅賦法，謂常法正供外，擅取諸民，以赍給所過軍也。」《義門讀書記》方苞曰：「軍所過，縣吏擅賦法以多取於民，而眾亦不敢以為言也。」郭嵩燾曰：「言武帝雄心稍戢，不更侈用以求急功也。」《史記札記》姑錄之以備參考。

⑲領大農——兼理大司農的職權。

⑳諸官——指分別掌管各種方物的各個官府。

自市——自己負責買賣。

㉑賦輸——謂國家所得的賦稅收入。

傲（ㄐㄧㄡˋ）費——運費。

㉒大農部丞——大司農下面分主各事的屬官。

㉓平準——指平準令，大司農的屬官，主管全國範圍內的調撥物資，平衡物價。

㉔都受——匯集，集中。都：總。

委輸——運送，運輸。

㉕並——同「傍」，沿著。

北邊——北部邊境。

66 不告緡——指不受告緡之害。

67 諸農——大司農所屬的各官府。

68 再百金——二百金。

69 亨弘羊，天乃雨——亨：同「烹」。凌稚隆曰：「一篇結束，借此以斷興利之臣之罪。」顧炎武曰：「古人作史，有不待論斷，而於序事之中即見其旨者，惟太史公能之。《平準書》末載卜式語，《王翦傳》末載客語，《荆軻傳》末載魯勾踐語，《鼂錯傳》末載劉公與景帝語，《武安侯田蚡傳》末載武帝語，皆史家於敍事中寓論斷法也。」《日知錄》郭嵩燾曰：「史公以《平準》名書，至此始一著義，而以卜式之言終之，為武帝與民爭利至平準而極也。因取以名篇，以示譏刺之義。」《史記札記》

太史公曰：農工商交易之路通，而龜貝金錢刀布之幣與焉①。所從來久遠，自高辛氏之前尚矣②，靡得而記云。故《書》道唐、虞之際③，《詩》述殷、周之世④，安寧則長庠序⑤，先本絀末，以禮義防于利；事變多故而亦反是。是以物盛則衰，時極而轉，一質一文，終始之變也。《禹貢》九州⑥，各因其土地所宜，人民所多少而納職焉。湯武承敝易變，使民不倦，各兢兢所以為治，而稍陵遲衰微。齊桓公用管仲之謀，通輕重之權⑧，徼山海之業⑨，以朝諸侯⑩，用區區之齊顯成

史記選注

二七〇

霸名。魏用李克⑪，盡地力，為彊君。自是之後，天下爭於戰國，貴詐力而賤仁義，先富有而後推讓。故庶人之富者或累巨萬，而貧者或不厭糟糠；有國彊者或并群小以臣諸侯，而弱國或絕祀而滅世。以至於秦，卒并海內。虞、夏之幣，金為三品，或黃，或白，或赤；或錢，或布，或刀，或龜貝。及至秦，中一國之幣為二等⑬，黃金以溢名⑭，為上幣；銅錢識曰半兩⑮，重如其文，為下幣。而珠玉、龜貝、銀錫之屬為器飾寶藏，不為幣。然各隨時而輕重無常。於是外攘夷狄，內興功業，海內之士力耕不足糧餉，女子紡績不足衣服。古者嘗竭天下之資財以奉其上，猶自以為不足也。無異故云⑯，事勢之流相激使然，曷足怪焉。

（以上為第六段，論證了經濟發展與政治的關係，指出了經濟法則對社會生活的決定作用。）

【注釋】

①龜貝——龜甲貝殼，古代用以做為貨幣。
刀布——古代錢幣名。
②高辛氏——即帝嚳，我國遠古傳說中的帝王，五帝之一。

③《書》——道唐、虞之際——《尚書》中有《堯典》、《舜典》等篇，以敍述唐堯、虞舜之事。

④《詩》——述殷、周之世——《詩經》中《商頌》、《周頌》等，敍述了殷、周之世的事情。

⑤長——先，擺在前頭。

庠序——古代學校名，殷曰庠，周曰序。

⑥《禹貢》九州——《禹貢》是《尚書》裏的一篇，講大禹治水的事情。當時把中國劃分成九州，後世遂常以九州代指我國全部疆土。

⑦納職——猶言「進貢」。職：貢。

⑧通輕重之權——掌握住物價高低的變化法則，不讓商人操縱市場，要使權歸國家。輕重：指物價的低高。《管子》有《輕重篇》。

⑨徼（丩一ㄠ）山海之業——獲得了山海的利益，如魚鹽等大量收入。徼：求取。

⑩朝諸侯——使諸侯來朝。

⑪李克——戰國時魏人，佐魏文侯「盡地力之教」，使魏國富強一時。有云，李克應作「李悝（丂ㄨㄟ）」。

⑫不厭糟糠——連糟糠都不夠吃。不厭：不足。厭，同「饜」。

⑬中一國之幣爲二等——把全國的貨幣分爲二種。中：均分。

⑭黃金以溢名——計算黃金數目，以鎰爲單位。一鎰爲二十兩，有說二十四兩。溢：同「鎰」。

⑮識（坐）——標誌，寫明。

⑯無異故云三句——意思是說，沒有別的原因，這是由於事物的發展變化使它如此的，有什麼可奇怪的呢？柯維騏曰：「太史公此贊，乃《平準書》之發端耳。上述三代貢賦之常，中列管仲、李克富彊之術，下及嬴秦虛耗之弊，次及漢事，文理相續；不然，則此書首云『漢興接秦之弊』，似無原由。其贊不敍漢事，似欠結束。《漢書·食貨志》頗採此文，條理甚明。乃知俗本非太史公舊也。」（《史記評林》）姚鼐曰：「柯維騏之說，極爲的當。」（《會注考證》李景星曰：「贊語從歷代說到秦。更不提漢事，正與篇首『接秦之弊』遙應。其意若曰：『務財用至於此極，是乃亡秦之續耳。』柯氏維騏乃以此爲疑，眞不善讀史公之書者。」（《四史評議》）按：李說似覺勉強。

【集說】

黃震曰：「平準者，桑弘羊籠天下貨，官自爲商賈，賣買於京師之名也。蓋漢更文、景恭儉，至武帝初，公私之富極矣。自開西南夷，滅朝鮮，至置初郡；自設謀馬邑挑匈奴，至大將軍、驃騎將軍連年出塞，大農耗竭，猶不足以奉戰士。乃賣爵，乃更錢幣，乃算舟車，而事益煩，財益屈，宜天下無可枝梧之術矣；未幾，孔僅、東郭咸陽乘傳天下鹽鐵，楊可告緡遍天下，得民財物以億計，而縣官之用反以饒，而宮室之修於是日麗。鑿無爲有，逢君之惡，小人之術何怪也。然

漢自是連兵三歲，費皆仰給大農，宜無復可繼之術矣，又未幾，桑弘羊領大農，置平準，於是天子北至朔方，東至泰山，巡海上，幷北邊以歸。用帛百餘萬匹，錢金以巨萬計，皆取足大農，又一歲之中太倉、甘泉倉皆滿，而邊餘穀。其始愈取愈不足於用，及今愈用而反愈有餘。小人之術，展轉無窮，又何怪之甚也？嗚呼！漢武帝五十年間，因兵革而財用耗，因財用而刑罰酷；沸四海而爲鼎，生民無所措手足。迨至末年平準之置，則海內蕭然，戶口減半，陰奪於民之禍，於是爲極。遷備著始終相因之變，將以『平準』名書，而終之曰『亨弘羊，天乃雨』，嗚呼，旨哉！」（《黃氏日鈔》卷四六）

茅坤曰：「《平準》一書，太史公只敍武帝興利，而其精神融會處，真見窮兵黷武，酷吏興作，起論，正此義也；而結按以『誅弘羊，天乃雨』終之，其意尤可見。」（《史記鈔》）

董份曰：「《平準書》大抵先敍秦之餘弊，漢興而民貧，法度未備，姦宄得施。至高祖以後，敗俗傷事，壞法亂紀，俱與興利相爲參伍，相爲根柢，故錯綜縱橫，摹寫曲盡。篇首自軍旅糧餉痛抑末利。高后雖少弛其禁，而猶不得仕宦，其抑之嚴如此。中又序鑄錢所緣始，而入粟拜爵自文、景不免，以寓其慨歎之微指。然自今上即位，而民富國裕，先行義而重犯法，則亦藉文、景之餘業也。及其後開四夷之隙，廣渠漕之路，博興封禪巡游之費，則國家用竭而海內蕭然，比之初即位之時，其虛實相去遠矣。生事既多，而國用復竭，則興利之事必繁；既銳事興利，則吏道

必不能擇，而賈人進用矣。欲興利而惡阻事，則必煩刑以逞矣。故備述鑄金錢，算商告緡諸政，

見鑄錢之政雖前所有，而其弊特極于此。又備述輸粟入羊爲郎諸事，見鬻爵雖前所有，而其弊亦

至此爲盛。又備述法令嚴酷，與前網疏者不同，以深歎武帝漢業之衰也。此書雖上下數千言，博

極宏辨，然其要領不過若此。至其後又言益漕餘穀，太倉、甘泉皆滿，似若富饒，然不過以嚴刑

巧法而利籠，非富國之本，故又結以『烹弘羊』一言，以深明興利之非也。」

又曰：「此傳自『物盛而衰，固其變也』以後，所言漢武之失者，一征伐，一巡游轉運，一

興利，一鬻爵拜官而廢選，一嚴刑酷誅，大端不過五者，然惟文字錯綜，故若不易辨耳。……必

參伍其文，而後義始明顯。」（《史記評林》引）

李贄曰：「史遷傳《貨殖》則羞貧賤，書《平準》則厭功利，利固有國者之所諱矣，然則太

公之《九府》，管子之《輕重》非歟？夫有國之用與士庶之用孰大？有國者之貧與士庶之貧孰急？

漢自高帝圍於冒頓，高后辱於嫚書，文、景困於中行說，堂堂天朝，犬戎侮之，至妻以公主而納

之財，猶且不得免也。烽火通甘泉，邊城晝警，入粟塞下，募民徙邊，積穀屯田，殆無虛歲矣。

武帝固大有爲不世出之主也，於此肯但已乎？富商大賈羨天子山海陂澤之利，以自比於列侯封君，

而不以佐國家之急，此桑弘羊均輸之法所以爲國家大業，制四海安邊足用之本，不可廢也。又於

京師置平準以平物價，使之不至騰躍，而後買賤賣貴者無所售其贏利，其勢自止，不待刑驅而勢

禁之也。弘羊既有心計，又能用人。其所用者，前有爵賞之功，後有誅罰之威，是以銖兩之利，盡入朝廷，奸吏無所措其手足，不待加賦而國用自足。武帝之雄才何如哉？甚矣孝武之未可輕議也。嗚呼，桑弘羊者不可少也。」《藏書》

王夫之曰：「武帝之勞民甚矣，而其救饑民也爲得。虛倉廩以振之，寵富民之假貸者以救之。不給則通其變，而徙荒民於朔方、新秦者七十餘萬口，仰給縣官，給予產業，民喜於得生而輕去其鄉，以安新邑，邊因以實。此策鼌錯嘗言之矣。錯非其時而爲民擾，武帝乘其時而爲民利，故善於因天而轉禍爲福。國雖虛，民以生，邊害以紓，可不謂術之兩利而無傷者乎！史譏其『費以億計不可勝數』，然則疾視民之死亡而坐擁府庫者爲賢哉？司馬遷之史，謗史也，無所不謗也。」

（《讀通鑑論》卷三）

李晚芳曰：「此謗書也。當時弊政甚多，將盡沒之，則不足爲信史，若直書之，又無以爲君相地，太史於是以敏妙之筆，敷絢爛之辭，若吞若吐，運含譏冷刺於有意無意之間，使人賞其絢爛，而不覺其含譏；贊其敏妙，而不覺其冷刺。筆未到而意已涵，筆雖煞而神仍渾。前用隱伏，將種種包孕，如草芽之在土；後用翻筆顯筆，而節節回應，若綠縟之逢春。每於提處，或推原，或突起，用凌空之筆，醒紛更之不一；每段小駐，或縮或含，用慳筆，留不盡之神，令人遠想其味外之味。將數十年種種弊政，布於萬餘言之中，亂若散錢而不可收拾，乃或離或合，忽斷忽接，

或錯綜敘去，或牽連並寫，起伏轉接，痕跡俱化，渾如一線穿成，是可等筆力！八書中，惟此書

出神入化，驟讀之，無一語徑直；細案之，無一事含糊；總括之，無一端遺漏，使當時後世皆奉

爲信史，而不敢目爲謗書，煞是太史公慘淡經營之作。」（《讀史管見》卷二）

鄧以瓚曰：「亦是謗書，規格與《封禪書》同。然《封禪》猶多微詞，此則直指其失，精核

無剩語，是漢文本色。中間收羅諸事，不一一排列，而無不盡，筆力最高，有好勢，妙處全在

抑詭激抗。」（《史記抄》引）

吳見思曰：「此篇以序事爲主，即以序事爲議論，先以盛衰遞變，作一論冒關鍵，而後逐段

逐節，層見層出，凡作三十七段，以盡盛衰之變，而中間段段節節，俱有血脈灌輸，是大手筆。

通篇以鑄錢作主，而串入馬政、轉粟、商賈、賣爵，而後間以吏治、風俗、刑罰、戰爭，四面八

方，東來西往，如江潮齊湧，如野火亂飛，偏能一手敘來，穿挿貫串，絕無一毫費力，所以爲難。

篇中有總提處、分序處、挿序處、夾序處、照應處、不照應處、倒提處、突出處，變化不一，不

能細數，須當究心。」（《史記論文》）

陳仁錫曰：「《封禪書》譏武帝之好神仙，《平準書》譏武帝之好利也，其寓意深遠矣。敘事

最善，有血脉，有綱領。」（《史記評林》引）

【謹按】

《平準書》是一篇分析、研究夏、商、周以來的經濟發展形勢，總結評論歷代統治者經濟政策得失的傑出論文。其主要內容是：

其一，他指出經濟的發展是一個國家強弱盛衰的基礎，經濟發展的基礎決定著一個階級、一個集團的政治動向。國家的政治、軍事、法律等等具體條文的規定，都是為保證統治階級的經濟利益服務的。作品中說：「齊桓公用管仲之謀通輕重之權，徼山海之業，以朝諸侯，用區區之齊顯成霸名。魏用李克，盡地力為彊君。」類似的意思他還在《河渠書》說：「(鄭國)渠就，用注填閼之水，溉澤鹵之地四萬餘頃，收皆畝一鍾。於是關中沃野，無凶年。秦以富彊，卒并諸侯。」他在《貨殖列傳》中說：「太公望封於營丘，地潟鹵，人民寡，於是太公勸其女功，極技巧，通魚鹽，則人物歸之，繦至而輻湊，故齊冠帶衣履天下，海、岱之間斂袂而往朝焉。其後齊中衰，管子修之，設輕重九府，則桓公以霸，九合諸侯，一匡天下；而管氏亦有三歸，位在陪臣，富於列國之君，是以齊富彊至於威、宣也。」

這幾段精采文字都明確地指出了經濟發展在國家富強中的基礎作用。這樣突出地強調經濟問題，與先秦儒家深惡痛絕地反對「言利」，片面強調「仁義」，以為只要國君實行「仁政」，天下的

對照。

作品敘述了漢初七十年來的經濟發展狀況，指出了隨著這種經濟力量的發展壯大，漢帝國統治集團的思想生活等等也都在迅速發生變化。這是個客觀規律，不是人的主觀意志所能改變的。漢武帝所以要改變過去的一切措施，而實行那麼一大套對內對外的新政策，就是他眼前的這種經濟形勢在他和他那個決策集團的頭腦中起作用的結果。統治集團的慾望無止無休，對內搜刮不休，對外擴張不已。戰爭耗費了無法計算的人力、物力，破壞了生產；而為了戰爭進行下去，於是就不得不對日益貧困的勞動人民更加緊掠奪，因此鹽鐵官營、平準、均輸、算緡、告緡，以及入粟補官，懸價賣爵等等政策都來了。勞動人民無法生活，各級官吏也日益不滿。為了鎮壓全國吏民，保證他專制意旨的暢行無阻，於是又施行了一套用儒術裝點起來的嚴刑酷法。《漢書·刑法志》說：「孝武即位，外事四夷之功，內盛耳目之好，徵發煩數，百姓貧耗，窮民犯法，酷吏擊斷，姦宄不勝。於是招進張湯、趙禹之屬，條定法令，作見知故縱監臨部主之法，緩深故之罪，急縱出之誅。其後姦猾犯法，轉相比況，禁網寖密。」甚至大司農顏異竟以「腹誹」的罪名被誅。這樣的名目在秦朝也似乎未曾有過。整個《平準書》就是講漢武帝這種「多欲」政治所由產生的物質基礎，以及由於實行這種政治從而在全國各個領域、各個方面所引起的一系列連珠

百姓就都將「襁負其子女而至矣」，這個國家就將「無敵於天下」的那種誇誇其談，形成了鮮明的

變化。惡性循環，日甚一日，直至把國家推到了崩潰的邊緣。這種從經濟的角度出發來分析認識國家上層建築領域裏的一切問題的方法，其思想的先進是令人驚異的。

其二，爲私人工商業者的受迫害、受打擊鳴不平，批判了漢武帝所推行的那種以搞垮私人工商業爲宗旨的強盜政策。漢代建國以來，繼續片面推行秦朝「重本抑末」、「重農抑商」的政策，他們「令賈人不得衣絲乘車，重租稅以困辱之」；工商業者不僅「不得仕宦爲吏」，而且實際上是二等囚犯，凡是國家需要兵役、徭役時，第一等是徵調犯人，第二等就是徵調他們。而司馬遷與此看法不同，他認爲工、農、商、虞四者並重，四者都是自然形成，都是社會發展所需要的。他在《貨殖列傳》中專門論證了工、農、商、虞各行業在社會發展，在人民生活中的重要作用，並給那些工商業者中的佼佼者們立了傳。表現了司馬遷極其卓越的經濟觀點。這種觀點不僅與漢代統治者的觀點對立，而且也是與中國兩千年的封建統治者一直對立著的。到了武帝時代，統治者爲了對付私人工商業，實行所謂「算緡」制度，算緡就是讓工商業者自報資產數目，國家按此數目徵收資產稅。這個倒也罷了，接著，漢武帝採納了一個名叫「楊可」的人的意見，實行「告緡」法，也就是號召人們揭發舉報那些自報資產「不實」的工商業者，這個風氣一開，不逞之徒大肆活動，於是「中家以上，大抵皆遇告」。在這場「運動」中，政府「得民財物以億計，奴婢以千萬數，田大縣數百頃，小縣百餘頃，宅亦如之」。政府在短期內的確是得了不少錢，但全國中產以上

的私人工商業者都被搞垮了，這在我國的工商業發展史上是第一場大悲劇，今天研究歷史的人們，注意了這個問題沒有呢？是司馬遷把它如實地寫入了歷史。

其三，主張私人工商業自由發展，反對官工、官商。司馬遷曾在《貨殖列傳》中論述了追求財富是人的本性之後說：「故善者因之，其次利導之，其次教誨之，其次整齊之，最下者與之爭。」這是司馬遷對發展工商業問題的總看法。他認爲對於私人工商業的發展，統治者只能因勢利導，而不能嚴加限制，更不能與民爭利。所謂「與民爭利」即指漢代實行的禁榷制度和國家官辦商業、工業而言。作品描寫了由於漢武帝殘酷打擊私商，車船稅重，因而私人工商業急遽減少，流通阻塞，而那些官辦的工商業，性質又非常壞，因而使得廣大勞動人民深受其苦的情形說：「郡國多不便，縣官作鹽鐵，鐵器苦惡，價貴，或彊令賣買之。而船有算，商者少，物貴。」這就是人們所說的「皇家女兒不愁嫁」，既然被他壟斷，那麼就不論好壞貴賤，都得向他買。坑人賺錢還只是眼前的害處，而對於生產力的發展，該是多麼嚴重的一種壓制摧殘啊！

統治者爲了保證他們官工、官商的順利發展，也想出了許多辦法，而平準均輸就是從理論上看起來比較好的辦法之一。這種政策施行的結果，表面上看起來國庫裏的錢是多了，但是人民群衆的生活日益貧困了，人民群衆的勞動積極性日益低落了，生產技術的發展完全停滯，甚至更加倒退了。

　其四，他寫出了由於漢武帝連年不斷地對四圍發動擴張主義戰爭，從而在國內政治、經濟、法律、學術、道德諸方面所引起的一系列變化，所造成的一連串惡性循環。明代董份說：「及其後開四夷之隙，廣渠漕之路，博興封禪巡游之費，比之初即位之時，其虛實相去遠矣。生事既多，而國用復竭，則興利之事必繁；既銳事興利，則吏道必不能擇，而賈人進用矣。欲興利而惡阻事，則必煩刑以逞矣。故備述鑄金錢、算商告緡之政，見鑄錢之政雖前所有，而其弊特極于此。又備述輸粟入羊為郎諸事，見鬻爵雖前所有，而其弊亦至此為盛。又備述法令嚴酷，與前網疏者不同，以深歎武帝漢業之衰也。」(《史記評林》引) 如果我們再聯想《酷吏列傳》所敍述的當時的情景：「吏民益輕犯法，盜賊滋起，南陽有梅免、白政，楚有殷中、杜少，齊有徐勃，燕、趙之間有堅盧、范生之屬，大群至數千人，擅自號，攻城邑，取庫兵，釋死罪，縛辱郡太守、都尉，殺二千石，為檄告縣趣具食；小群以百數，掠鹵鄉里者，不可勝數也。」這漢武帝晚期的經濟危機、政治黑暗、社會動盪，的確是夠嚴重的了，說它到了崩潰的邊緣也不為過。多虧了武帝沒有再活得時間太長，多虧了漢昭帝上臺後的「撥亂反正」，才沒有使漢朝就此垮臺。由此也可以證明司馬遷的眼光銳敏，對問題的看法是深刻的。

　就《史記》全書看，司馬遷對漢武帝的評價偏低，倘若由此說司馬遷「有成見」，或者說他「思想片面」，也都可以，但是司馬遷有關經濟問題的見解無疑是卓絕的。尤其是我們這一代的中國人，

對它有特別深刻的感受。

六、平準書

二八三

七、孔子世家

孔子生魯昌平鄉陬邑①。其先宋人也②，曰孔防叔。防叔生伯夏，伯夏生叔梁紇③。紇與顏氏女野合而生孔子④，禱於尼丘，得孔子。魯襄公二十二年而孔子生⑤。生而首上圩頂⑥，故因名曰丘云⑦。字仲尼⑧，姓孔氏。

丘生而叔梁紇死，葬於防山⑨。防山在魯東，由是孔子疑其父墓處，母諱之也⑩。孔子為兒嬉戲，常陳俎豆，設禮容⑪。孔子母死，乃殯五父之衢⑫，蓋其慎也。陬人輓父之母誨孔子父墓，然後往合葬於防焉。

孔子要絰⑭，季氏饗士⑮，孔子與往⑯。陽虎絀曰⑰：「季氏饗士，非敢饗子也⑱。」孔子由是退。

孔子年十七，魯大夫孟釐子病且死⑲，誡其嗣懿子曰⑳：「孔丘，聖人之後㉑，滅於宋㉒。其祖弗父何始有宋而嗣讓厲公㉓。及正考父佐戴、武、宣公㉔，三命茲益恭㉕。故鼎銘曰㉖：『一命而僂㉗，再命而傴，三命而俯。循牆而走，亦莫敢余侮。饘於是㉘，粥於是，以餬余口。』其恭如是。吾聞聖人之後，雖不當世，必有

達者㉙。今孔丘年少好禮，其達者歟？吾即沒，若必師之！」及釐子卒，懿子與魯人南宮敬叔往學禮焉㉚。是歲，季武子卒，平子代立㉛。

（以上為第一段，寫孔子青少年時代的事情。）

【注釋】

① 魯——周代諸侯國名，姬姓，建於西周初年。始封之君為周公之子伯禽，都於魯（今山東省曲阜）。

② 宋——周代諸侯國名，子姓，建於西周初年。始封之君為殷紂王之兄微子啓，都於商丘（今河南省商丘）。

③ 叔梁紇（ㄏㄜ）——魯國的勇士，襄公時人。事跡見於《左傳》襄公十年、十七年。

④ 紇與顏氏女野合而生孔子三句——按：數語繁費。崔適云：「此文疑本作『紇與顏氏女禱於尼丘，野合而生孔子。』」顏氏女：名徵在，見《禮記·檀弓》。禱：謂祭以求子也。尼丘：即曲阜東南的尼山。

⑤ 魯襄公——春秋後期的魯國國君，名午，在位三十一年（前五七二～五四二）。魯襄公二十二年為公元前五五一。

⑥ 圩頂——頭頂當中窪下。圩（ㄩ）：水田周圍的土埂。

㉚ 阪（ㄗㄡ）——古邑名，在今曲阜東南。

二八六

⑦因名曰丘云——意謂（孔子的頭頂既然長得四周高當中低，像尼山一樣），於是他的父母也就給他起名叫丘了。瀧川曰：「云，未必之辭。史公未必信之，姑記所聞耳。」

⑧字仲尼——古人的名和字之間往往有一定聯繫，名曰「丘」字「仲尼」，皆取於孔子故鄉的尼丘，而相互補充。仲是排行。

⑨防山——又名筆架山，在曲阜東。

⑩諱——不願說，避免說。

⑪陳俎豆，設禮容——擺列祭器，裝扮一種舉行祭典的樣子。俎（ㄗㄨ）：其形如几案，用以盛放祭祀用的牛、羊、豕。豆：其形如鐙，用以裝帶汁的祭品。二句言孔子自兒時即與他人異。

⑫殯——停柩，這裏指臨時的埋葬。

五父之衢——當時曲阜城裏的街道名。由於孔子不知其父的葬地，無法將其母與其父正式合葬，故只好臨時將其母殯於五父衢，以待他日找到父墓再行正式安葬。這也就是下句所說的「慎」。

⑬誨——教導，告知。

⑭要經——腰間帶著經書，蓋時刻不忘誦讀之謂也。要：同「腰」，挾帶。按：要經，一作「要絰」，絰是喪巾，謂孔子戴喪而赴宴。

⑮季氏——季孫氏，魯國最大的貴族，當時正操縱著魯國的政權。

饗士——宴請士人。士是春秋時期出現的一個社會階層，其地位低於大夫，而高於庶人，其中多是一些具有一定的文化技藝，或某種專門知識本領的人。

⑯與往——猶言「往與」，前去參加。與：同「預」，參加。

⑰陽虎——字貨，季孫氏的家臣。

絀——同「黜」，斥退，不接待。

⑱非敢——「不能」的婉轉說法。

⑲孟釐子——名仲孫貜，魯國貴族，即所謂「孟孫氏」。與季孫氏、叔孫氏三家同出於魯桓公，故史稱此三家曰「三桓」。釐：同「僖」，是仲孫貜的諡。

且——將。

⑳嗣（ㄙ）——子，繼承人。

懿子——名仲孫何忌。

㉑聖人——指正考父。按：古代稱聖人並不嚴格，只謂才能超衆即可，非如孔、孟以後，唯堯、舜、禹、湯、文、武、周公之始可稱「聖」也。

㉒滅於宋——《集解》引杜預曰：「孔子六世祖孔父嘉爲華督所殺，其子奔魯也。」

㉓弗父何始有宋而嗣讓厲公——張文虎曰：「『始』字疑是『以』字之誤。」當時的史實是：「〔宋〕

湣公共卒，弟煬公熙立。煬公即位，湣公子鮒祀弒煬公而自立，曰『我當立』。是爲厲公。」（《宋世家》）

《集解》引杜預注：「弗父何，孔父嘉之高祖，宋湣公之長子，厲公之兄也。何嫡嗣當立，以讓厲公也。」

㉔正考父──弗父何的曾孫。

戴公──西周末期的宋國國君，在位三十四年（前七九九～七六六）。

武公──名司空，東周初期的宋國國君，戴公之子，在位十八年（前七六五～七四八）。

宣公──名力，武公之子，在位十九年（前七四七～七二九）。

㉕三命茲益恭──受任命的次數愈多，而本人的表現就愈是謙恭謹慎。三命：一命爲士，再命爲大夫，三命爲卿。茲益：猶言「愈」、「越」。茲，同「滋」，更加。

㉖鼎銘──考父廟中的鼎文。

㉗一命而僂五句──僂（ㄌㄩˊ）：躬身彎腰。傴（ㄩˇ）、俯：也都是彎腰，其程度依次較僂更深。循牆而走：言不敢安然地行於路中。亦莫敢余侮：李笠曰：『「敢余」二字疑誤倒。』亦莫余敢侮，即亦無人欺侮我。敢：能，有。

㉘饘於是三句──大意爲，我就是用這個鼎來煮粥吃的。饘（ㄓㄢ）：稠粥。這裏用如動詞，意即煮稠粥。饘口：即指吃。

㉙雖不當世，必有達者──意謂即使不能治世爲君，也必然能成爲賢達的人。

㉚魯人南宮敬叔——《索隱》曰：「敬叔與懿子皆孟釐子之子，不應更言『魯人』，亦太史公之疏耳。」

按：此孟釐子誡懿子一段，見《左傳·昭公七年》。

㉛季武子——季孫宿，魯國的正卿，諡曰武。

平子——季武子之孫，名意如。

代立——指代其祖為魯國正卿。

孔子貧且賤。及長，嘗為委吏，料量平①；嘗為司職吏，而畜蕃息②。由是為司空③。〔已而去魯④，斥乎齊，逐乎宋、衛，困於陳、蔡之間，於是反魯。〕孔子長九尺有六寸，人皆謂之「長人」而異之。〔魯復善待，由是反魯。〕

魯南宮敬叔言魯君曰：「請與孔子適周⑤。」魯君與之一乘車，兩馬，一豎子俱⑥，適周問禮，蓋見老子云⑦。辭去，而老子送之曰：「吾聞富貴者送人以財，仁人者送人以言。吾不能富貴，竊仁人之號⑧，送子以言。曰：『聰明深察而近於死者⑨，好議人者也；博辯廣大危其身者，發人之惡者也。為人子者，毋以有己⑩；為人臣者，毋以有己。』」孔子自周反於魯，弟子稍益進焉⑪。

〔是時也，晉平公淫⑫，六卿擅權⑬，東伐諸侯；楚靈王兵彊⑭，陵轢中國⑮；

齊大而近於魯。魯小弱，附於楚則晉怒；附於晉則楚來伐；不備於齊，齊師侵魯⑯。

魯昭公之二十年⑰，而孔子蓋年三十矣。齊景公與晏嬰來適魯⑱，景公問孔子曰：「昔秦穆公國小處辟⑲，其霸何也？」對曰：「秦，國雖小，其志大；處雖辟，行中正。身舉五羖⑳，爵之大夫，起累紲之中，與語三日，授之以政。以此取之㉑，雖王可也，其霸小矣㉒。」景公說。

孔子年三十五，而季平子與郈昭伯以鬪雞故㉓，得罪魯昭公，昭公率師擊平子，平子與孟氏、叔孫氏三家共攻昭公㉔，昭公師敗，奔於齊，齊處昭公乾侯㉕。其後頃之㉖，魯亂。孔子適齊，為高昭子家臣㉗，欲以通乎景公㉘。與齊太師語樂㉙，聞《韶》音㉚，學之，三月不知肉味，齊人稱之。

景公問政孔子㉛，孔子曰：「君君，臣臣，父父，子子㉜。」景公曰：「善哉！信如君不君㉝，臣不臣，父不父，子不子，雖有粟，吾豈得而食諸㉞？」他日，又復問政於孔子，孔子曰：「政在節財。」景公說，將欲以尼谿田封孔子㉟。晏嬰進曰：「夫儒者滑稽而不可軌法㊱；倨傲自順㊲，不可以為下㊳；崇喪遂哀㊴，破產厚葬，不可以為俗；游說乞貸㊵，不可以為國。自大賢之息㊶，周室既衰，禮樂缺有

間㊷。今孔子盛容飾，繁登降之禮，趨詳之節㊸，累世不能殫其學㊹，當年不能究其禮。君欲用之以移齊俗，非所以先細民也㊺。」後，景公敬見孔子，不問其禮㊻。

異日，景公止孔子，曰：「奉子以季氏㊼，吾不能。」以季、孟之間待之㊽。齊大夫欲害孔子㊾，孔子聞之。景公曰：「吾老矣，弗能用也。」孔子遂行㊿，反乎魯。

（以上為第二段，寫孔子居魯為小吏，及適周、適齊的經過。）

【注釋】

①委吏——主管倉庫的官。委：委積，屯聚。按：委吏，有作「季氏史」，今不從。《孟子·萬章下》：「孔子嘗為委吏矣，曰：『會計當而已矣。』」此「會計當」即料量平之意。

②司職吏——主管畜牧的官。朱熹曰：「『職』讀為『樴』，義與『杙』同，蓋係養犧牲之所。」

料量平——計算精確。

蕃息——繁殖得多。蕃：盛。息：生。

③由是為司空——司空：主管建築的官。崔適曰：「五字，下文『自中都宰為司空』之重文。」

④已而去魯五句——齊：周代的諸侯國名，建立於西周初年，始封之君為太公姜尚，都臨淄（今山東省淄博市東北）。衛：周代諸侯國名，建立於西周初期，始封之君為武王之弟康叔，都朝歌（今河南省

史記選注

二九二

淇縣)。陳：周代諸侯國名，建立於西周初年，始封之君爲舜的後代胡公滿，都宛丘（今河南省淮陽）。

蔡：周代諸侯國名，建立於西周初期，始封之君爲武王之弟叔度，都上蔡（今河南省上蔡）。崔適曰：「『已而去魯』至『於是反魯』二十一字，及下文『魯復善待，由是反魯』八字，皆定公十四年去魯後至反魯之總結，重衍於此也。」郭嵩燾曰：「此數語總括夫子生平，唐、宋以來文人多據之以爲傳例。」

⑤適周——到周國去。周天子當時都於雒邑（今河南省洛陽市洛水北岸）。

⑥豎子——僮僕。

⑦蓋見老子云——老子：姓老名聃（ㄉㄢ），一說姓李名耳，是周國的守藏史（管理圖書的官）。按：關於老子的姓名、年代，歷來說法不一。瀧川曰：「『曰』『云』，未決之辭。孔子見老子，史公又載之於《老子傳》，而自疑其有無，故用『蓋』字、『云』字。」

⑧竊仁人之號——猶言「自己暗以仁人自居」。竊：謙辭。

⑨近於死——猶言「更容易死」、「更招來死」。

⑩爲人子者，毋以有己——意謂做兒子的，（在父親面前，）不能有任何保留，要能夠把一切都交出去。

⑪稍益進——逐漸地愈來愈多。

⑫晉平公——名彪，春秋末期的晉國國君，在位二十六年（前五五七～五三二）。

⑬六卿擅權——春秋末期，晉國的公室衰微，國家的政權落入六家貴族手裏，這六家是范氏、中行氏、智氏、韓氏、趙氏、魏氏。歷史上稱這六家的大夫為「六卿」。

⑭楚靈王——名圍，春秋末期的楚國國君，在位十二年（前五四〇～五二九）。

⑮陵轢中國——猶言侵擾中原地區。陵轢（ㄌㄧ）：侵陵，踐軋。中國：古代指黃河流域地區。梁玉繩曰：「所說以為魯昭二十年，孔子年三十之時，而晉乃頃公，去平公已二世；楚乃平王，靈王已死七年，皆誤也。」

⑯不備於齊，齊師侵魯——按：「晉平公淫」以下數句不僅史實錯亂，文字亦上下不連。中井曰：「晉、楚、齊之難無落著，蓋錯簡。」方苞曰：「首舉天下大勢，傷天下不能用孔子也。」方說亦錄此備考。

⑰魯昭公——名稠，在位三十二年（前五四一～五一〇）。魯昭公二十年為公元前五二〇。

⑱齊景公——名杵臼，在位五十八年（前五四七～四九〇）。

⑲晏嬰——字平仲，齊國名相，《史記》有傳。

⑲秦穆公國小處僻——秦穆公：名任好，春秋前期的秦國國君，在位三十九年（前六五九～六二一）。秦國在穆公以前，地處西邊（今陝西省鳳翔一帶），不與東方相往來；至穆公時，勢力強大，曾幾次打敗晉國，並稱霸於西戎。辟：同「僻」，邊遠荒僻。

⑳身舉五羖五句——指任用百里奚事。百里奚：春秋前期虞國人。晉獻公欲伐虢，向虞借道，虞君應之。百里奚諫，虞君不用。後來虞、虢皆爲晉國所滅，百里奚被擄。晉君欲以百里奚爲出嫁秦國的女子做陪嫁（媵），百里奚逃之，被楚人捕獲。秦穆公聞之賢，以五羊皮換之而歸，授以國政。見《秦世家》。五羖（ㄍㄨ）：五張黑羊皮，這裏指用五羖換來的百里奚。累絏（ㄌㄟ ㄒㄧㄝ）：囚犯披帶的繩套枷鎖。累：同「縲」。

㉑以此取之——猶言「從這一點看來」。

㉒雖王可也，其霸小矣——王：指以仁政統一天下。霸：指以武力稱雄一方。瀧川曰：「王霸之辯，孔子未言，言之自孟子始。梁玉繩以爲此乃『六國時人僞造，史公取以入史』，大是。」

㉓季平子與郈昭伯以鬬雞故三句——數語關係不清，當時的情事是：季平子與郈昭伯因鬬雞爭勝（季氏給雞羽撒芥末，郈氏給雞爪裹金尖）而引起矛盾，互相侵攻。郈氏不敵季氏，而挑動魯昭公出兵以攻之。事見《左傳》昭公二十五年，《魯世家》同。郈（ㄏㄡ）：古邑名，在今山東省東平東南。

㉔三家共攻昭公——昭公之所以攻季氏，乃以其權勢太大，欲藉口而滅之也。孟氏、叔孫氏與之同病相憐，以爲今日季氏滅，明日則無我，故起助季氏而共逐昭公以出也。

㉕乾侯——古邑名，在今河北省成安東南，當時屬晉。余有丁曰：「乾侯，晉地，晉人以居公者。齊

處公於郔，非乾侯也。」按：郔（ㄩㄣ）：古邑名，在今山東省鄆城東，當時屬魯。

㉖其後頃之──過後不久。李笠曰：「『其後』下用『頃之』二字，駢累不可為訓。《平準書》『初先是』，《鄭世家》『初往年』，並視此。」

㉗高昭子──名張，齊國大夫。昭是諡。

㉘欲以通乎景公──想通過高昭子而靠近齊景公。通：達，達到，接近。

㉙太師──朝廷中主管音樂的官。

㉚《韶》──相傳為虞舜時所演奏的古樂曲。

㉛問政──問治國之道。

㉜君君，臣臣，父父，子子──意謂君要像君，臣要像臣，父要像父，子要像子。即各自都要嚴守自己的等級地位。《集解》引孔安國曰：「當此之時，陳恆制齊，君不君，臣不臣，故以此對也。」

㉝信如──真的要是。

㉞雖有粟，吾豈得而食諸──食諸：同「食之乎」。按：「景公問政」以下見《論語·顏淵》。

㉟尼谿──地名，不詳在何處。

㊱滑稽──言其辭令無窮，變化多端，能顛倒黑白，混淆是非也。

不可軌法──不可視為法則而遵行之也。

㊲自順——自以爲是。

㊳不可以爲下——不能讓這種人來做自己的臣下。

㊴崇喪——重視辦喪事，特別講究喪禮的繁文縟節。

遂哀——不節制悲哀。遂：任意，隨順。

㊵游說——周遊各國，專以辭令動人，而自己從中漁利。

乞貸——謂自己不事生產，專靠告求他人爲生。

㊶大賢——指文、武、周公。

息——滅，過去。

㊷有間——有一段時候了。間：空隙。

㊸繁登降之禮，趨詳之節——意謂繁瑣地搞了一套登堂下階以及各種行走的禮節。如後文所說的「入公門，鞠躬如也」、「趨進，翼如也」等等，就是這一套。趨詳：同「趨翔」，一種彎腰小步跑的樣子。

㊹累世不能殫其學二句——意謂他們的那種繁瑣禮制教人幾輩子也學不完。累世：幾輩子。殫（ㄉㄢ）：盡，完。當年：猶言「當世」，一生。究：搞清楚。

㊺非所以先細民也——這不是可以拿來引導教育人民的東西。先：引導，帶動。細民：平民百姓。金履祥曰：「晏嬰，賢者也。夫子亦每賢之。今景公將封孔子，而晏子不可，其必有意，《史記》載其阻止

之語。後夾谷之會，《史記》亦謂晏子與有謀焉。或疑晏子心雖正，而其學墨，固自有不相為謀者歟！

按：晏子此語之可靠性究竟如何，可姑弗論，至其糾摘儒家學說之迂腐處，可謂淋漓盡致矣。史公尊崇孔子，然於此等弊病，恐亦自有其識，故載晏子之說如此。

史記選注

⑯不問其禮——按：「景公說，欲以尼谿田封孔子」以下見《墨子·非儒》、《晏子春秋·外篇》。

⑰奉子以季氏——像對待季氏那樣對待你。季氏時為魯國正卿（上卿）。

⑱以季、孟之間待之——用低於季氏，高於孟氏的待遇對待了孔子。

⑲欲害孔子——中井曰：「欲害，恐失實，蓋不便之耳。」按：害，嫉恨也。

⑳孔子遂行——按：「奉子以季氏，吾不能」以下見《論語·微子》。

孔子年四十二，魯昭公卒於乾侯①，定公立②。定公〔立〕五年③，夏，季平子卒，桓子嗣立④。

季桓子穿井得土缶，中若羊⑤，問仲尼，云「得狗」。仲尼曰：「以丘所聞，羊也。丘聞之，木石之怪，夔、罔閬⑥；水之怪，龍、罔象⑦；土之怪，墳羊⑧。」

吳伐越⑨，墮會稽⑩，得骨節專車⑪。吳使使問仲尼：「骨何者最大？」仲尼曰：「禹致群神於會稽山⑫，防風氏後至，禹殺而戮之⑬，其節專車，此為大矣。」

二九八

吳客曰：「誰為神⑭？」仲尼曰：「山川之神⑮，足以綱紀天下，其守為神；社稷為公侯⑯，皆屬於王者。」客曰：「防風何守？」仲尼曰：「汪罔氏之君守封、禺之山⑰，為釐姓。在虞、夏、商為汪罔，於周為長翟，今謂之大人。」客曰：「人長幾何？」仲尼曰：「僬僥氏三尺⑱，短之至也；長者不過十之，數之極也⑲。」

於是吳客曰：「善哉聖人！」

桓子嬖臣曰仲梁懷⑳，與陽虎有隙。陽虎欲逐懷，公山不狃止之。其秋，懷益驕，陽虎執懷。桓子怒，陽虎因囚桓子，與盟而醳之㉒。陽虎由此益輕季氏。季氏亦僭於公室㉓，陪臣執國政㉔，是以魯自大夫以下皆僭離於正道。故孔子不仕，退而修《詩》、《書》、《禮》、《樂》，弟子彌眾，至自遠方，莫不受業焉。

定公八年，公山不狃不得意於季氏，因陽虎為亂㉖，欲廢三桓之適㉗，更立其庶孽陽虎素所善者㉘。遂執季桓子。桓子詐之，得脫。定公九年，陽虎不勝，奔於齊。是時孔子年五十。

公山不狃以費畔季氏㉙，使人召孔子。孔子循道彌久㉚，溫溫無所試㉛，莫能己用，曰：「蓋周文、武起豐、鎬而王㉜，今費雖小，儻庶幾乎！」欲往。子路不說，止孔子。孔子曰：「夫召我者豈徒哉㉝？如用我，其為東周乎㉞！」然亦卒不

七 孔子世家

二九九

行。

其後定公以孔子為中都宰㉟，一年，四方皆則之㊱。由中都宰為司空，由司空為大司寇㊲。

定公十年春，及齊平㊳。夏，齊大夫黎鉏言於景公曰：「魯用孔丘，其勢危齊。」乃使使告魯為好會㊴，會於夾谷㊵。魯定公且以乘車好往㊶。孔子攝相事㊷，曰：「臣聞，有文事者，必有武備；有武事者，必有文備。古者諸侯出疆，必具官以從㊸。請具左、右司馬㊹。」定公曰：「諾。」具左、右司馬。會齊侯夾谷。為壇位㊺，土階三等，以會遇之禮相見㊻，揖讓而登。獻酬之禮畢㊼，齊有司趨而進曰㊽：「請奏四方之樂㊾。」景公曰：「諾。」於是旍旄羽袚，矛戟劍撥㊿，鼓噪而至。孔子趨而進，歷階而登(51)，不盡一等(52)，舉袂而言曰(53)：「吾兩君為好會，夷狄之樂，何為於此？請命有司(54)！」有司卻之(55)。則左右視晏子與景公(56)。景公心怍(57)，麾而去之。有頃，齊有司趨而進曰：「請奏宮中之樂。」景公曰：「諾。」優倡侏儒(58)，為戲而前。孔子趨而進，歷階而登，不盡一等，曰：「匹夫而熒惑諸侯者(59)，罪當誅！請命有司！」有司加法焉，手足異處。景公懼而動，知義不若，歸而大恐，告其群臣曰：「魯以君子之道輔其君，而子獨以夷狄之道教寡人，使得

罪於魯君，為之奈何？」有司進，對曰：「君子有過，則謝以質⑥；小人有過，則謝以文⑥。君若悼之⑥，則謝以實。」於是齊侯乃歸所侵魯之鄆、汶陽、龜陰之田以謝過⑥。

定公十三年夏，孔子言於定公曰：「臣無藏甲⑥，大夫毋百雉之城⑥。」使仲由為季氏宰⑥，將墮三都⑥。於是叔孫氏先墮郈⑥，季氏將墮費，公山不狃、叔孫輒率費人襲魯⑥。公與三子入於季氏之宮⑦，登武子之臺⑦。費人攻之，弗克，入及公側⑦。孔子命申句須、樂頎下伐之⑦，費人北。國人追之⑦，敗諸姑蔑⑦。二子奔齊，遂墮費。將墮成⑦，公斂處父謂孟孫曰⑦：「墮成，齊人必至于北門⑦。且成，孟氏之保鄣⑦。無成，是無孟氏也。我將弗墮。」十二月，公圍成，弗克。

定公十四年，孔子年五十六，由大司寇行攝相事⑧，有喜色。門人曰：「聞君子禍至不懼，福至不喜。」孔子曰：「有是言也。不曰『樂其以貴下人』⑧乎？」於是誅魯大夫亂政者少正卯⑧。與聞國政三月⑧，粥羔、豚者弗飾賈⑧；男女行者別於塗⑧；塗不拾遺；四方之客至乎邑者⑧，不求有司，皆予之以歸。

齊人聞而懼，曰：「孔子為政，必霸；霸則吾地近焉，我之為先并矣。」黎鉏曰：「請先嘗沮之⑧；沮之而不可，則致地庸遲乎⑧？」於是，選地焉⑧？」

七　孔子世家

三〇一

齊國中女子好者八十人，皆衣文衣而舞《康樂》⑩；文馬三十駟⑪，遺魯君。陳女樂文馬於魯城南高門外。季桓子微服往觀再三⑫，將受，乃語魯君為周道游⑬，往觀終日，怠於政事⑭。子路曰：「夫子可以行矣。」孔子曰：「魯今且郊⑮，如致膰乎大夫⑯，則吾猶可以止。」桓子卒受齊女樂，三日不聽政；郊，又不致膰俎於大夫。孔子遂行，宿乎屯⑰。而師己送⑱，曰：「夫子則非罪。」孔子曰：「吾歌可乎？」歌曰：「彼婦之口，可以出走⑲；彼婦之謁，可以死敗⑳。蓋優哉游哉，維以卒歲㉑。」師己反，桓子曰：「孔子亦何言？」師己以實告。桓子喟然歎曰：「夫子罪我以群婢故也夫㉒！」

（以上為第三段，寫孔子居魯為政，為中都宰、為大司寇，及攝行相事的經歷。）

【注釋】

① 昭公卒於乾侯——昭公奔齊後，齊居昭公於鄆；後昭公又赴晉，欲借晉兵以圖返國，季氏通謀於晉之六卿，事遂不成。晉居昭公於乾侯。三十二年（前五一〇）死。時已流亡居外七年矣。

② 定公——名宋，昭公之弟，在位十五年（前五〇九～四九五）。

③ 定公〔立〕五年——郭嵩燾曰：「『立』字衍文。」

④桓子——名斯。

　　嗣立——謂繼其父任，爲魯國上卿也。

⑤得土缶，中若羊——李笠曰：「『若』字，疑當作『有』。」瀧川曰：「《魯語》作『獲如土缶，其中有羊焉』。」

⑥夔（ㄎㄨㄟ）——傳說中的一足獸，其狀類人。

⑦罔象——也叫休腫，水怪。

　　罔閬（ㄨㄤ ㄌㄧㄤ）——同「魍魎」，山精。

⑧墳羊——土怪。按：「季桓子穿井」以下見《國語・魯語》。

⑨吳——周代諸侯國名，姬姓。建立於西周初年，始封之君爲太伯，都於吳（今江蘇省蘇州市）。至春秋末期，闔閭、夫差兩代時，曾成爲很強的國家。

　　越——古國名，姒姓，都於會稽（今浙江紹興）。至春秋末期句踐當政時，曾一度成爲霸國。吳伐越事在魯哀公元年（前四九四）。

⑩墮——同「隳」（ㄏㄨㄟ），毀也。

⑪骨節專車——一節骨頭即裝滿一車。

⑫致——召集。

群神──指各地的諸侯。《集解》引韋昭曰：「群神，謂主山川之君。為群神之主（祀者），故謂之神也。」

⑬殺而戮之──《集解》引韋昭曰：「防風氏違命後至（遲到），故禹殺之。陳屍為戮。」

⑭誰為神──即何者謂之神？

⑮山川之神三句──意謂山川的神靈，可以主宰天下，因而我們稱那些主管祭祀山川神靈的諸侯也叫做神。綱紀：統領，主宰。守：指主持祭祀。

⑯社稷為公侯──無祭祀山川之事，而奉守自己封國之社稷者，稱為公、侯。

⑰汪罔氏──長翟（狄）的種族名。

封、禺──二山名，在今浙江省德清西南，兩山相去二里。

⑱僬僥氏（ㄐㄧㄠ ㄧㄠˊ）──傳說中的矮小民族。

⑲長者不過十之，數之極也──謂其長不能超過三丈。十：十倍。數：指長度，與上文「短」字對舉。

按：「吳伐越」以下見《國語・魯語》。

⑳嬖臣──寵幸的家臣。

仲梁懷──姓仲梁，名懷。

㉑公山不狃──亦季氏家臣。不狃（ㄋㄧㄡˇ）：《論語》作「弗擾」。

（22）與盟而釋之——逼迫他簽訂盟約後，才將其釋放。釋：同「釋」。

（23）僭於公室——指季氏家中的一切排場，都與魯國的國君一樣。僭（ㄐㄧㄢˋ）：越分。公室：指諸侯。

（24）陪臣——指各諸侯國內的卿大夫，這些人對周天子自稱「陪臣」。陪臣執國政是春秋後期的普遍現象，它表現著奴隸制度的崩潰，和新興地主勢力的興起。

（25）受業——接受教育，即求學。

（26）因陽虎為亂——陽虎前已曾經為「亂」，與季氏有隙，故公山不狃欲借助之也。因：求助，借助。

（27）適——嫡子，預定的繼承人。

（28）庶孽——非正妻所生的諸子。公山不狃所以要廢嫡立庶，是為了便宜他們的控制。

（29）以費畔季氏——以費邑為據點進行對季氏的叛亂。費（ㄅㄧˋ）：古邑名，在今山東省費縣西南。當時屬於季氏，而公山不狃為季氏做費宰。

（30）循道——遵行先王之道。

（31）溫溫——蘊蓄飽滿的樣子。

（32）周文、武起豐、鎬而王三句——意謂文王、武王當初能憑藉豐、鎬那麼一點地方而終於稱王於天下，那麼現在的費邑雖小，說不定我也能有所作為吧。豐：在今陝西省長安西北灃河以西，文王時周國都於此。鎬：在今陝西省西安市西，武王時周國建都於此。儻：同「倘」，或許。庶幾：差不多。

七 孔子世家

三〇五

㉝夫召我者豈徒哉——猶言「那召喚去的人，難道能夠沒有目的嗎？」徒：白白地。

㉞如用我，其爲東周乎——猶言「他們如果用我，我將在東方建立一個像文、武、周公所建立的那樣的王朝」。東周：東方的「周」國。王鏊曰：「不狃叛季氏，非叛魯也。孔子欲往，安知其不欲因之以傳公室乎？」按：「公山不狃以費畔季氏」以下見《論語・陽貨》。

㉟中都宰——中都地方的行政官。中都：魯邑名，在今山東省汶上西。

㊱則——傚法，以之爲榜樣。

㊲大司寇——掌管訴訟司法的最高長官。

㊳平——也叫「成」，指國與國間爲結束敵對狀態，恢復和平友好而舉行的協會。

㊴好會——友好的會晤。

㊵夾谷——地名，有說即今山東省萊蕪南的夾谷峪。

㊶乘車——日用的一般車駕，與兵車相對而言。

㊷好往——友好地前去。好：指無敵意，無戒備。

㊸攝相事——由大司寇代行宰相職務也。按：前云齊人畏懼孔子被魯所用而設夾谷之會，此又云「孔子攝相事」，此皆見史公對孔子在當時魯國地位的理解。至於事實是否如此，說法自有不同。崔適曰：「所謂相者，謂相禮也，非相國也。相國者治一國之政，相禮者但襄（佐）一時之禮，與國政無涉也。魯自

因叛晉而與齊會，豈齊懼魯之用孔子而與魯會會哉？」

㊸具官以從——配備好各種官屬，跟隨前往。具：配備，設置。

㊹司馬——武官名。具左、右司馬，即指帶領一定的武裝保衛人員。

㊺爲壇位——築土爲壇，於壇上布列出位次。

㊻會遇之禮——兩國國君平等相會的禮節。

㊼獻酬——互相敬酒。

㊽有司——主管該項事務的官員。

㊾四方之樂——四方邊境少數民族之舞蹈音樂。

㊿旍旄羽袚，矛戟劍撥——皆武舞中所用的道具。旍：同「旌」，旗類。旄：幢也，其形如寶蓋。羽、袚：皆編羽而成，舞者所執。袚（ㄅㄛ）同「帗」。撥（ㄈㄚ）：大盾。按：《穀梁傳》云：「齊人鼓譟而起，欲以執魯君。」《左傳》記載亦大體相同。

51歷階而登——謂一步一層而上也。瀧川曰：「登階之法，每階聚足，以事急，故不聚足而歷階。」

52不盡一等——還有一層臺階沒有上完，（就開口說話了。）極言其情事之緊急。

53舉袂——王維楨曰：「見事急之狀。」按：此「舉袂而言曰」亦猶《魏公子列傳》中晉鄙之「舉手

視公子曰」也，皆見其緊迫惶急之態。

㊄ 請命有司——意謂「請讓管事者處置一下！」

� 卻之——打發他們退去。

㊄ 則左右視晏子與景公——則…乃。孔子乃左右顧視晏子與景公也。

㊄ 怍（ㄗㄨㄛ）——慚愧。

㊄ 優倡侏儒——泛指歌舞雜戲滑稽詼諧等各種演員。侏儒：矮人，古代常使之充當滑稽腳色，供人笑樂。

㊄ 匹夫——指平民，賤人。

㊄ 熒惑——迷惑，眩暈。

㊅ 謝以質——拿實際的東西來表示歉意。謝：道歉。質：實。

㊅ 文——花言巧語，「實」之反也。

㊅ 悼心——痛心，愧悔。

㊅ 汶陰——古地名，在今山東省泰安市西南。因其在汶水之北，故稱汶陽。

㊅ 汶陽——古地名，謂龜山之陰也。《左傳》尚載：「將盟，齊人加於載書曰：『齊師出境，而（魯師）不以甲車三百乘從我者，有如此盟。』孔子使茲無還揖對曰：『而不反我汶陽之田，吾以共命者，亦如之。』」

㊅ 龜陰——古地名，謂龜山之陰也，其地亦在汶水之北。按：夾谷之會事見《左傳》、《穀梁傳》、《公羊傳》定公十年，史公雜採之也。

此乃事關大體，而又確然無疑者，不知史公何以不載。梁啓超曰：「天下大勇孰有過於我孔子者乎？身處大敵之衝，事起倉卒之頃，而能底定於指顧之間，非大勇孰能與於斯？其盟辭之力爭國權，不肯讓步，則後此藺相如相趙折秦之所由取法也。」

⑥④臣無藏甲——家臣不得私存甲兵，即不准搞自己的武裝。

⑥⑤大夫毋百雉之城——大夫的封邑，其城不能過百雉。城高一丈，長三丈叫一雉。百雉，即三百丈長，指全部城圈的長度。

⑥⑥仲由——即子路，孔子的學生，以長於政事著名。

宰——家臣。

⑥⑦墮三都——毀掉季孫、孟孫、叔孫三家族的都城。其意在打擊大夫的權力以強公室。三都：即下面依次講到的郈、費、成。凡曰都，都是立有所屬貴族宗廟的城邑。

⑥⑧郈（ㄏㄡ）——古邑名，在今山東省東平東南。

⑥⑨襲魯——攻擊魯國都城（即今曲阜）。言公孫不狃趁機又起也。叔孫輒因不得意於叔孫氏，故隨公山不狃同反。

⑦⑩三子——指季孫氏、孟孫氏、叔孫氏三卿也。

季氏之宮——季孫氏的家院。

⑦武子之臺——當年季武子所築的樓臺。武子名季孫宿，是現任魯卿季桓子的曾祖。

⑦入及公側——俞樾曰：「『入』，當作『矢』。襄公二十三年《左傳》：『矢及君屋』，與此文同例。」

按：前既云「費人攻之，不克」矣，又豈得「入及公側」哉？俞說是。

⑦申句須、樂頎（く一）——皆魯國大夫。

⑦國人——指魯國公室的軍隊。國：國都。

⑦姑蔑——古地名，在今山東省泗水東。

⑦成——古邑名，在今山東省寧陽縣。

⑦公斂處父——孟氏家臣，時為成宰。

⑦北門——指魯國國都的北門。公斂處父之意乃謂成是魯國北方的重鎮，可以屏障北方。今拆其城，

齊國軍隊將南下直趨魯北門也。

⑦保鄣——堡壘屏障。按：墮三都事見《左傳·定公十二年》。

⑧由大司寇行攝相事——崔適曰：「行攝，當依《魯世家》訂為『攝行』。」按：攝、行二字同義，

皆謂代理、權任也。又，前文已云「攝相事」，今又云「行攝相事」，辭語繁複。

⑧樂其以貴下人——按：孔子此語答非所問，近於巧辯。

⑧少正卯——少正是官名，其人名卯。關於孔子誅少正卯的事情，最早見於《荀子·宥坐》。其被誅

的罪名是「心達而險，行辟而堅，言僞而辯，記醜而博，順非而澤」。後人亦多疑其不實者。

⑧與聞國政──猶言參加管理國事。與：參與。

⑧粥──同「鬻」（ㄩˋ），賣。

⑧弗飾賈──不討虛價。賈：同「價」。飾：增也。

⑧別於塗──分路行走，各走一邊。塗：同「途」。

⑧四方之客至乎邑者三句──意謂各地的客人來到魯國的城邑辦事，不用向主管人提出請求，就能夠使其各得所需而歸。

⑧盍致地焉──何不及早地獻給他們一片土地，（以求得安寧呢？）盍：何不。按：這段話把孔子的作用吹得過於失實了。

⑧嘗──試。

　沮──阻止、破壞。這裏指挑撥破壞孔子與魯君的關係。

⑧庸遲──何遲。庸：豈，何。

⑨康樂──舞曲名。

⑨文馬──帶有文彩裝飾的馬，如朱其尾鬣之類。

　駟──四四。古代一車四馬稱爲駟。故亦用駟稱四馬。

⑨微服——便衣，化裝。

⑨周道游——猶言「到各處走一遍」。季氏與魯君因不好明言去城南看齊國女樂，故而說是「到各處走走」，而目的則在城南也。

⑨往觀終日，怠於政事——崔述曰：「其謀與秦穆公間由余之智略同，皆似秦、漢以後詐偽人之所為，春秋時絕無此等事，獨《史記》數數言之，不足信也。」

⑨郊——郊祀，祭天的活動。

⑨膰（ㄈㄢˊ）——祭肉。按照禮節規定，天子或諸侯的祭祀過後，要把祭肉分發給大臣，以表示對這些大臣的尊重。

⑨屯——古邑名，在曲阜之南。

⑨師己——樂師，其名為己。

⑨彼婦之口，可以出走——意謂婦人口舌可以離間君臣關係，使賢臣被迫出走也。

⑩謁——進，謂進言也。

⑩死敗——指人死國敗。按：孔子出走在於齊國用間，孔子不責齊、魯之君臣，而責「彼婦之口」，可謂捨本逐末矣。中井曰：「女樂群婢，未必讒間，未必請謁，是歌特不相應。」

⑩優哉游哉，維以卒歲——意謂逍遙散蕩，馬馬虎虎地打發日子吧！優游：同「悠遊」，指時日閑暇、

身心散蕩。

⑩群婢──指齊國女樂。

孔子遂適衛，主於子路妻兄顏濁鄒家①。衛靈公問孔子②：「居魯得祿幾何？」
對曰：「奉粟六萬③。」衛人亦致粟六萬。居頃之，或譖孔子於衛靈公④。靈公使
公孫余假一出一入⑤。孔子恐獲罪焉，居十月，去衛。
將適陳，過匡⑥。顏刻為僕⑦，以其策指之曰：「昔吾入此，由彼缺也⑧。」
匡人聞之，以為魯之陽虎。陽虎嘗暴匡人⑨，匡人於是遂止孔子。孔子狀類陽虎，
拘焉五日。顏淵後⑩，子曰：「吾以汝為死矣！」顏淵曰：「子在，回何敢死⑪！」
匡人拘孔子益急，弟子懼。孔子曰：「文王既沒，文不在茲乎⑫？天之將喪斯文也
⑬，後死者不得與於斯文也；天之未喪斯文也，匡人其如予何？」孔子使從者為甯
武子臣於衛⑭，然後得去。去即過蒲⑮，月餘，反乎衛，主蘧伯玉家⑯。
靈公夫人有南子者，使人謂孔子曰：「四方之君子不辱欲與寡君為兄弟者⑰，
必見寡小君。寡小君願見！」孔子辭謝，不得已而見之。夫人在絺帷中⑱。孔子入
門，北面稽首⑲。夫人自帷中再拜，環珮玉聲璆然⑳。孔子曰：「吾鄉為弗見㉑；

見之，禮答焉。」子路不說。孔子矢之曰：「予所不者，天厭之⑳！天厭之⑳！」

居衛月餘，靈公與夫人同車，宦者雍渠參乘⑳，出，使孔子為次乘⑳，招搖市過之

㉖。孔子曰：「吾未見好德如好色者也⑳。」於是醜之，去衛，過曹⑳。是歲，魯

定公卒。

孔子去曹，適宋，與弟子習禮大樹下。宋司馬桓魋欲殺孔子，拔其樹，孔子

去⑳。弟子曰：「可以速矣！」孔子曰：「天生德於予⑳，桓魋其如予何？」

孔子適鄭㉛，與弟子相失。孔子獨立郭東門㉜。鄭人或謂子貢曰㉝：「東門有

人，其顙似堯㉞，其項類皋陶，其肩類子產。然自要以下，不及禹三寸㉟。纍纍若

喪家之狗㊱。」子貢以實告孔子。孔子欣然笑曰：「形狀，末也㊲，而謂似喪家之

狗，然哉！然哉！」

孔子遂至陳，主於司城貞子家㊳。歲餘，吳王夫差伐陳㊴，取三邑而去。趙鞅

伐朝歌㊵。楚圍蔡，蔡遷於吳㊶。吳敗越王句踐會稽㊷。

有隼集于陳廷而死㊸，楛矢貫之㊹，石砮，矢長尺有咫㊺。陳湣公使使問仲尼

㊻。仲尼曰：「隼來遠矣！此肅慎之矢也㊼。昔武王克商，通道九夷百蠻㊽，使各

以其方賄來貢㊾，使無忘職業。於是肅慎貢楛矢，石砮，長尺有咫。先王欲昭其令

德[50]，以肅慎矢分大姬[51]，配虞胡公而封諸陳[52]。分同姓以珍玉，展親[53]；分異姓以遠方職[54]，使無忘服[55]。故分陳以肅慎矢。」試求之故府[56]，果得之。

孔子居陳三歲，會晉、楚爭彊，更伐陳[57]。及吳侵陳，陳常被寇[58]。孔子曰：「歸與[59]！歸與！吾黨之小子狂簡[60]，進取不忘其初[61]。」於是孔子去陳。過蒲，會公叔氏以蒲畔[62]，蒲人止孔子。弟子有公良孺者，以私車五乘從孔子。其為人長，賢，有勇力，謂曰：「吾昔從夫子遇難於匡，今又遇難於此，命也已！吾與夫子再罹難[63]，寧鬥而死。」鬥甚疾。蒲人懼，謂孔子曰：「苟毋適衛，吾出子[64]。」與之盟，出孔子東門。孔子遂適衛。子貢曰：「盟可負耶？」孔子曰：「要盟也[65]，神不聽。」

衛靈公聞孔子來，喜，郊迎。問曰：「蒲可伐乎？」對曰：「可。」靈公曰：「吾大夫以為不可。今蒲，衛之所以待晉、楚也[66]，以衛伐之，無乃不可乎？」孔子曰：「其男子有死之志[67]，婦人有保西河之志[68]。吾所伐者，不過四、五人。」靈公曰：「善。」然不伐蒲。靈公老，怠於政，不用孔子。孔子喟然歎曰：「苟有用我者，朞月而已[69]，三年有成[70]。」孔子行。

佛肸為中牟宰[71]，趙簡子攻范、中行，伐中牟[72]。佛肸畔[73]，使人召孔子。孔

子欲往。子路曰:「由聞諸夫子:『其身親為不善者,君子不入也。』今佛肸親以中牟畔,子欲往,如之何?」孔子曰:「有是言也。不曰堅乎,磨而不磷[74];不曰白乎,涅而不淄,我豈匏瓜也哉,焉能繫而不食[75]?」

孔子擊磬。有荷蕢而過門者[76],曰:「有心哉,擊磬乎[77]!硜硜乎[78],莫己知也夫!而已矣[79]!」

孔子學鼓琴師襄子[80],十日不進[81]。師襄子曰:「可以益矣。」孔子曰:「丘已習其曲矣,未得其數也[82]。」有間,曰:「已習其數,可以益矣。」孔子曰:「丘未得其志也[83]。」有間,曰:「已習其志,可以益矣。」孔子曰:「丘未得其為人也[84]。」有間,曰有所穆然深思焉[85],有所怡然高望而遠志焉[86]。曰:「丘得其為人:黯然而黑,幾然而長[87],眼如望羊[88],如王四國[89]。非文王其誰能為此也?」師襄子辟席再拜[90],曰:「師蓋云《文王操》也[91]。」

孔子既不得用於衛,將西見趙簡子。至於河而聞竇鳴犢、舜華之死也,臨河而歎曰:「美哉水,洋洋乎!丘之不濟此[92],命也夫!」子貢趨而進,曰:「敢問何謂也?」孔子曰:「竇鳴犢、舜華,晉國之賢大夫也。趙簡子未得志之時,須此兩人而後從政,及其已得志,殺之乃從政[93]。丘聞之也:『刳胎殺夭[94],則麒麟

不至郊；竭澤涸漁⑨，則蛟龍不合陰陽⑩；覆巢毀卵，則鳳皇不翔。」何則？君子

諱傷其類也⑨。夫鳥獸之於不義也，尚知辟之，而況乎丘哉！」乃還。息乎陬鄉⑩，

作為《陬操》以哀之。而反乎衛，入主蘧伯玉家。

他日，靈公問兵陳⑨。孔子曰：「俎豆之事⑩，則嘗聞之；軍旅之事，未之學

也。」明日，與孔子語，見蜚鴈，仰視之，色不在孔子。孔子遂行，復如陳。

夏，衛靈公卒，立孫輒⑩，是為衛出公。六月，趙鞅內太子蒯聵於戚⑩。陽虎

使太子�缞⑩，八人衰絰，偽自衛迎者，哭而入，遂居焉。冬，蔡遷于州來⑩。是歲，

魯哀公三年⑩，而孔子年六十矣。齊助衛圍戚，以衛太子蒯聵在故也。

夏，魯桓、釐廟燔⑩，南宮敬叔救火。孔子在陳，聞之，曰：「災必於桓、釐

廟乎⑩？」已而果然。

秋，季桓子病，輦而見魯城⑩，喟然歎曰：「昔此國幾興矣⑩，以吾獲罪於孔

子，故不興也！」顧謂其嗣康子曰⑩：「我即死，若必相魯；相魯，必召仲尼。」

後數日，桓子卒，康子代立。已葬，欲召仲尼。公之魚曰⑪：「昔吾先君用之不終

，終為諸侯笑。今又用之，不能終，是再為諸侯笑。」康子曰：「則誰召而可？」

曰：「必召冉求⑬。」於是使使召冉求。冉求將行，孔子曰：「魯人召求，非小用

之,將大用之也。」是日,孔子曰:「歸乎!歸乎!吾黨之小子狂簡,斐然成章⑭,吾不知所以裁之⑮。」子贛知孔子思歸⑯,送冉求,因誡曰「即用,以孔子為招」云⑰。

冉求既去,明年,孔子自陳遷于蔡⑱。蔡昭公將如吳⑲,吳召之也。前,昭公欺其臣遷州來,後將往,大夫懼復遷,公孫翩射殺昭公⑳。楚侵蔡。秋,齊景公卒。

明年,孔子自蔡如葉㉑。葉公問政㉒,孔子曰:「政在來遠附邇㉓。」他日,葉公問孔子於子路,子路不對。孔子聞之,曰:「由,爾何不對曰:『其為人也,學道不倦,誨人不厭,發憤忘食,樂以忘憂,不知老之將至』云爾㉔。」

去葉,反于蔡。長沮、桀溺耦而耕㉕,孔子以為隱者,使子路問津焉㉖。長沮曰:「彼執輿者為誰㉗?」子路曰:「為孔丘。」曰:「是魯孔丘與?」曰:「然。」曰:「是知津矣㉘。」桀溺謂子路曰:「子為誰?」曰:「為仲由。」曰:「子,孔丘之徒與?」曰:「然。」桀溺曰:「悠悠者,天下皆是也㉙,而誰以易之!且與其從辟人之士,豈若從辟世之士哉㉚!」耰而不輟㉛。子路以告孔子,孔子憮然㉜,曰:「鳥獸不可與同群㉝。天下有道,丘不與易也㉞!」他日,子路行,遇荷蓧丈人㉟,曰:「子見夫子乎㊱?」丈人曰:「四體不勤,五穀不分,孰為夫子㊲?」

植其杖而芸㊳。子路以告，孔子曰：「隱者也。」復往，則亡㊴。

孔子遷于蔡三歲，吳伐陳。楚救陳，軍于城父㊵。聞孔子在陳、蔡之間，楚使人聘孔子。孔子將往拜禮㊶。陳、蔡大夫謀曰：「孔子賢者，所刺譏皆中諸侯之疾。今者，久留陳、蔡之間，諸大夫所設行，皆非仲尼之意。今楚，大國也，來聘孔子；孔子用於楚，則陳、蔡用事大夫危矣！」於是乃相與發徒役㊷，圍孔子於野。不得行，絕糧。從者病，莫能興㊸。孔子講誦弦歌不衰。子路慍見㊹，曰：「君子亦有窮乎？」孔子曰：「君子固窮，小人窮斯濫矣㊺。」子貢色作㊻。孔子曰：「賜，爾以予為多學而識之者與？」曰：「然，非與㊼？」孔子曰：「非也，予一以貫之㊽。」

孔子知弟子有慍心，乃召子路而問曰：「《詩》云：『匪兕匪虎，率彼曠野㊾。』吾道非耶？吾何為於此？」子路曰：「意者吾未仁耶？人之不我信也㊿。意者吾未知耶？人之不我行也⑸⑴。」孔子曰：「有是乎⑸⑵？由，譬使仁者而必信，安有伯夷、叔齊⑸⑶？使知者而必行，安有王子比干⑸⑷？」子路出，子貢入見。孔子曰：「賜，《詩》云：『匪兕匪虎，率彼曠野。』吾道非耶？吾何為於此？」子貢曰：「夫子之道至大也，故天下莫能容夫子。夫子蓋少貶焉⑸⑹？」孔子曰：「賜，良農能稼

而不能為稽[157]；良工能巧而不能為順[158]；君子能修其道，綱而紀之，統而理之[159]，

而不能為容。今爾不修爾道而求為容，賜，而志不遠矣[160]！」子貢出，顏回入見。

孔子曰：「回，《詩》云：『匪兕匪虎，率彼曠野。』吾道非邪？吾何為於此？」

顏回曰：「夫子之道至大，故天下莫能容。雖然，夫子推而行之[161]，不容何病[162]？

不容然後見君子[163]！夫道之不修也，是吾醜也。夫道既已大修而不用，是有國者之

醜也。不容何病？不容然後見君子！」孔子欣然而笑曰：「有是哉[164]！顏氏之子！

使爾多財，吾為爾宰[165]！」於是使子貢至楚。楚昭王興師迎孔子[166]，然後得免。

昭王將以書社地七百里封孔子[167]。楚令尹子西曰：「王之使使諸侯，有如

子貢者乎？」曰：「無有。」「王之輔相有如顏回者乎[168]？」曰：「無有。」「王之

將率有如子路者乎？」曰：「無有。」「王之官尹有如宰予者乎[169]？」曰：「無有。」

「且楚之祖封於周[170]，號為子男[171]，五十里。今孔丘述三、五之法[172]，明周、召之

業[173]，王若用之，則楚安得世世堂堂方數千里乎？夫文王在豐，武王在鎬，百里之

君，卒王天下。今孔丘得據土壤，賢弟子為佐，非楚之福也[174]！」昭王乃止。其秋，

楚昭王卒于城父。

楚狂接輿歌而過孔子，曰：「鳳兮，鳳兮！何德之衰[175]！往者不可諫兮[176]，來

者猶可追也⑰。已而，已而⑱！今之從政者殆而⑲！」孔子下，欲與之言。趨而去，弗得與之言⑳。

於是孔子自楚反乎衛。是歲也，孔子年六十三，而魯哀公六年也。其明年，吳與魯會繒⑧，徵百牢⑧。太宰嚭召季康子⑧。康子使子貢往，然後得已。

孔子曰：「魯、衛之政，兄弟也⑧。」是時，衛君輒父不得立，在外，諸侯數以為讓⑧。而孔子弟子多仕於衛，衛君欲得孔子為政。子路曰：「衛君待子而為政，子將奚先⑧？」孔子曰：「必也正名乎！」子路曰：「有是哉？子之迂也⑱！何其正也⑲？」孔子曰：「野哉由也⑲！夫名不正，則言不順；言不順，則事不成，則禮樂不興；禮樂不興，則刑罰不中；刑罰不中，則民無所錯手足矣⑲。夫君子為之必可名⑳，言之必可行。君子於其言，無所苟而已矣⑬。」

其明年，冉有為季氏將師，與齊戰於郎⑭，克之。季康子曰：「子之於軍旅，學之乎？性之乎⑮？」冉有曰：「學之於孔子。」季康子曰：「孔子何如人哉⑯？」對曰：「用之有名⑰，播之百姓，質諸鬼神而無憾。求之至於此道⑱，雖累千社，夫子不利也⑲。」康子曰：「我欲召之，可乎？」對曰：「欲召之，則毋以小人固之⑳，則可矣。」

而衛孔文子將攻太叔㉑，問策於仲尼。仲尼辭不知，退而命載而

行[202]，曰：「鳥能擇木，木豈能擇鳥乎！」文子固止[203]。會季康子逐公華、公賓、公林，以幣迎孔子[204]，孔子歸魯。

（以上為第四段，寫孔子周遊衛、鄭、陳、蔡諸國的艱辛歷程。）

【注釋】

①主——投奔，以之為主人。

②衛靈公——名元，在位四十二年（前五三四～四九三）。

③奉——同「俸」，俸祿。

④譖（ㄗㄣˋ）——誹謗，說人壞話。

⑤一出一入——《索隱》曰：「謂以兵仗出入以脅夫子也。」

⑥匡——衛邑名，在今河南省睢縣西。

⑦顏刻——孔子的學生。

⑧僕——趕車人。

⑨昔吾入此，由彼缺也——意謂我曾經到過匡這個地方，就從那個豁口進去的。

⑩暴——肆虐，為害。

史記選注

三二二

同。

⑩後——後到。

⑪何敢死——包氏曰：「言夫子在，已無所致死也。」無所致死，即不能與敵人拼命而死。

⑫文王既沒，文不在茲乎——自從文王死後，天下的文化不就全都集中在我這兒了嗎？

⑬天之將喪斯文也四句——意謂如果老天爺想讓文化滅絕，那麼當初它就不該讓我掌握這些東西；如果它不想教文化滅絕，那麼匡人還能對我怎麼樣呢？（因為我是與文化共存亡的呀！）斯：此，這。後死者：指自己，與「既沒」的文王相對而言。與：參與，掌握。按：子畏於匡事見《論語·子罕》。

⑭甯武子——名俞，衛國大夫。按：武子在時，孔子尚未出生；孔子畏匡，則甯氏族滅已久，此亦必有訛誤也。

⑮蒲——衛邑名，在今河南省長垣。在匡之北。

⑯蘧伯玉——名瑗，衛國大夫。

⑰不辱——不以之為辱，謙詞。

⑱絺帷——細葛布做的帷帳。絺（彳）：草葛織品之精者。

⑲稽首——最重的拜見之禮。稽是停留之義，謂叩頭至地，停留一會兒再擡起。與頓首的叩地即起不

⑳珡然──玉聲。珡：同「球」。

㉑吾鄉為弗見三句──意謂當初我本來是不想見她的，後來既已見了，也就只好以禮相答。鄉：同「向」，前者。為：將。

㉒矢──起誓。

㉓予所不者，天厭之──意謂我說的話如果不是真的，老天爺厭棄我。不：同「否」，假。《集解》曰：「我之否屈，乃天命所厭也。」按：如此則與起誓無關，故不取。按：子見南子一段見《論語‧雍也》。

㉔參乘──原指立於國君之右，在車上為國君擔任警衛的人。這裏即指同車。

㉕次乘──第二輛車。

㉖招搖市過之──按：「市過之」，文字不順，似應作「過之市」。《家語》作「遊過市」。招搖：故意顯示、賣弄的樣子。

㉗吾未見好德如好色者──雍渠是衛靈公的男寵，也是一種「以色侍人」的人，故孔子有這樣的慨嘆。

㉘曹──周代諸侯國名，姬姓，建立於西周初期，始封之君為武王之弟叔振鐸，都於陶丘（今山東省定陶西南）。

㉙桓魋欲殺孔子，拔其樹，孔子去──馬茂元曰：「『拔其樹，孔子去』，是『孔子去，拔其樹』的倒文。桓魋（ㄊㄨㄟ）想殺孔子，趕到後，孔子已去，因此拔掉這棵樹，表示憤恨。」

㉚ 天生德於予二句——《集解》曰：「謂授以聖性，德合天地，吉無不利，故曰『其如予何？』」

㉛ 鄭——周代諸侯國名，姬姓。始封之君爲宣王之弟鄭桓公，都於棫林（今陝西省華縣）。西周滅後，鄭國東遷，都於新鄭（今河南省新鄭）。

㉜ 郭東門——外城的東門。郭：外城。

㉝ 子貢——名端木賜，字子貢，孔子的學生，以言語巧妙聞名。

㉞ 其顙似堯三句——顙（ㄙㄤ）：上額。項：脖子。皋陶（ㄍㄠ　ㄧㄠ）：堯舜時代的賢臣。子產：即公孫僑，春秋後期鄭國的名臣，事見《左傳》。

㉟ 自要以下，不及禹三寸——意謂其身形似禹，唯下體比禹略短也。按：此中所云堯、皋陶、子產、禹，都是孔子傾心敬慕的人物。

㊱ 纍纍——垂頭喪氣的樣子。

㊲ 形狀，未也——意謂說我的形貌像是古聖前賢，這是未必的。未，一作末。

㊳ 司城貞子——司城是官職名，貞子是其人之謚，姓字不詳。

㊴ 夫差——春秋末期的吳國國君，闔閭之子，在位二十三年（前四九四～四七三）。其執政前期吳國曾極盛一時。

㊵ 趙鞅——即趙簡子，晉國的六卿之一。

㊶楚圍蔡，蔡遷於吳——蔡是周代諸侯國名，都於上蔡。蔡國前曾助吳破楚，楚昭王復國後，恨蔡，故發兵圍之也。吳以離蔡遙遠，難以及時援救，故令其舉國東遷州來（今安徽省鳳臺）。州來當時屬吳。

梁玉繩曰：『「蔡」下缺「請」字。』按：梁說是，今日「請遷」，始與後文「冬，蔡遷于州來」句相應。

㊷吳敗越王句踐會稽——事跡詳見《越世家》。鄧以讚曰：「前骨節事當在此下，不然，入此吳敗越無謂矣。且吳未嘗再墮會稽也。」

㊸隼（ㄙㄨㄣˇ）——鷹類猛禽。

集——鳥停於樹。

㊹楛矢——楛（ㄏㄨˋ）木為桿的箭。

㊺石砮——石製箭頭。砮（ㄋㄨˇ）：石箭頭。

矢——箭桿。

尺有咫——一尺八寸。有：同「又」。咫（ㄓˇ）：八寸。

㊻陳湣公——名越，在位二十三年（前五〇一～四七九），被楚所滅。

㊼肅慎——古國名，在今吉林、黑龍江一帶，即後來的女真。

㊽通道九夷百蠻——和各個國家民族相往來。九、百：皆言其多也。

㊾方賄——地方出產，土特產。

50 昭其令德——顯示其美德，即下所云分封疆土，賞賜珍玉等。

51 大姬——周武王的長女。

52 虞胡公——名滿，舜的後代，周初時被封於陳。胡公滿是太姬的丈夫。

53 展親——加深親族關係。展：厚也。

54 遠方職——遠方的貢物。職：貢也。

55 無忘服——不要忘記服從周天子。

56 故府——收藏古物的庫房。按：「有隼集於陳廷」以下見《國語・魯語》。

57 更伐陳——輪流交替地侵伐陳國。更：交替。

58 被寇——受到侵伐。

59 歸與——猶言「回去吧！」與：同「歟」。

60 吾黨之小子——指自己在魯國的學生。黨：鄉黨，鄉里。狂簡——積極、耿直。狂：指有進取心。簡：爽直，亮直。

61 進取不忘其初——好進取而不忘初志。初：初志，指最早接受的文、武之道。

62 公叔氏——衛國大夫。以蒲畔——據蒲叛衛也。

㊿ 再罹難——猶言「第二次又遭這種難」。罹（ㄌㄧ）：遭逢，陷入。

㊽ 苟無適衛，吾出子——猶言「只要你答應不去衛都，我就放你走」。因蒲人怕孔子到衛告知蒲地之虛實也。

�65 要盟——在人家要挾控制下訂立的盟約。孔子認為這種盟約可以不遵守。按：《左傳》云：「要盟無質，神弗臨也。」《公羊傳》云：「要盟可犯。」皆與此意同。

�66 蒲，衛之所以待晉、楚也——待晉、楚：應付晉、楚。蒲在衛南，晉、楚之軍來伐衛，蒲可做為一個緩衝地帶。

�67 有死之志——指寧可被殺而不從公叔氏為亂也。

㊽ 保西河之志——指不離故鄉，不隨叛者遷於他處也。時公叔氏欲以蒲人遷他國，故蒲之男女皆反對如此。西河：指流經衛國的這段黃河，以其在蒲（今河南省長垣）之西，故蒲人稱之西河，實以之代指故鄉、代指衛國。

㊾ 朞月而已——謂一年之內可使政教暢行。朞（ㄐㄧ）月：周遍一年之十二月，即指一年。

㊞ 三年有成——成：見成效，獲成功。按：「苟有用我者」以下見《論語·子路》。

㊁ 佛肸（ㄅㄧ ㄒㄧ）——晉大夫范氏或中行氏家的家臣。

中牟——古邑名，在今河南南樂、河北大名、山東聊城三縣之間。當時屬晉。

⑦⑫ 趙簡子攻范、中行，伐中牟——趙簡子（名鞅）、范昭子（名吉射）、中行文子（荀寅）皆晉國六卿之一。范氏、中行氏欲害趙氏，趙簡子串通韓氏、魏氏、智氏以晉國諸侯的名義伐范氏、中行氏，范氏、中行氏東逃，趙氏等以兵追之。中牟助范氏、中行氏，故趙簡子伐之也。

⑦⑬ 畔——六卿相攻，原無所謂叛，因趙氏借名公室，故稱中牟爲「畔」也。

⑦⑭ 不曰堅乎，磨而不磷四句——意謂：俗話不是說過嗎，眞正堅硬的東西是磨不薄的，眞正潔白的東西是染不黑的。磷：薄。涅（ㄋㄧㄝ）：黑染料，這裏用如動詞，染。淄：黑。

⑦⑮ 匏瓜——胡蘆。

繫而不食——只是掛著，中看不中吃，以比喻自己的不從事政治活動。按：佛肸召孔子事見《論語·陽貨》。

⑦⑯ 荷——背，負。

蕢（ㄎㄨㄟˋ）——筐。

⑦⑰ 有心哉，擊磬乎——有心：何晏曰：「謂契契然也。」指關心政事，不能放懷的樣子。朱熹曰：「聖人之心未嘗忘天下，此人聞其磬聲而知之。」

⑦⑱ 硜硜（ㄎㄥ）——磬聲。

⑦⑲ 莫己知也夫！而已矣——猶言：既然無人瞭解自己，那也就算了吧！俞樾曰：「荷蕢者之意以爲人

既莫己知，則但當爲己，不必更爲人。」按：孔子擊磬事見《論語・憲問》。

⑧⓪師襄子——魯國樂師，其名爲襄。

⑧①不進——未進新業，仍在彈十日前的舊曲。

⑧②數——節奏之數。

⑧③志——指樂曲的思想內容。

⑧④爲人——指作曲家在樂曲中所塑造的形象。

⑧⑤曰——張文虎曰：「涉上而衍。」

有所穆然深思焉——瀧川曰：「『有所』上添『孔子』二字看。」穆然：凝思的樣子。

⑧⑥怡然——平和愉悅的樣子。

遠志——向遙遠的年代追想。志：憶也。

⑧⑦幾——同「頎」（くー），高也，長也。

⑧⑧望羊——同「望洋」，遠視貌。

⑧⑨如王四國——好像是一位統有天下的帝王。

⑨⓪辟席——起身離席，表示對人尊敬。

⑨①師蓋云《文王操》也——猶言：我的老師曾告訴我說這就是《文王操》。《文王操》，古琴曲名，據

說是周文王所作。

⑨ 濟──渡。

⑨ 殺之乃從政──按：「乃從政」三字疑衍。

⑨ 刳胎殺夭──剖開母體殺死小獸，極言其殘暴之甚也。刳（丂ㄨ）：剖。

⑨ 竭澤涸漁──用抽乾了水的辦法來捕魚。涸（ㄏㄜ）：枯乾。

⑨ 蛟龍不合陰陽──意即蛟龍不再進行活動，惱怒人之捕魚手段太趕盡殺絕也。合陰陽：指興雲布雨。

⑨ 君子諱傷其類也──按：「君子」二字疑衍。

⑨ 陬鄉──此陬鄉應是衛地，在朝歌之西者，非孔子之故鄉陬邑也。

⑨ 兵陳──指軍陣行列之法。陳：同「陣」。

⑩ 俎豆之事四句──見孔子對衛靈公不講禮樂而崇軍事的厭煩。

⑩ 衛靈公卒，立孫輒──衛靈公的太子曰蒯聵。蒯聵不滿靈公的夫人南子，謀欲殺之，事覺，逃歸晉國趙氏。今靈公死，蒯聵不得立，故立輒也。

⑩ 內太子蒯聵於戚──即送太子入衛地居於戚也，為其進一步奪取衛國諸侯的地位做準備。內：同「納」，送入。戚：衛邑名，在今河南濮陽北。其地瀕河，為吳、楚、晉、鄭交通孔道。

⑬ 陽虎使太子絻五句──這是補敘上句蒯聵入戚的過程。陽虎這個魯國的叛徒，開始是逃入齊國，後又至晉，依趙氏。至蒯聵入晉，諸人遂同惡共濟。靈公死，陽虎助蒯聵返衛，使之假裝成回國奔喪的樣子。爲了防止衛境阻攔，還讓八個人裝成是衛國的來使，來接蒯聵回衛的。絻（ㄨㄣ）：始喪時之服，以布爲捲幘，以納四垂髮，而露其髻。衰絰（ㄘㄨㄟ ㄉㄧㄝˊ）：喪服。衰分斬衰、齊衰，皆穿於身者。絰乃以布爲之，繫於頭。國君死，大夫皆衰絰。

⑭ 蔡遷于州來──與前文「楚圍蔡，蔡〔請〕遷于吳」相應。

⑮ 魯哀公三年──公元前四九二。

⑯ 桓──指魯桓公，名允，在位十八年（前七一一～六九四）。

⑰ 釐──指魯釐公，名申，在位三十三年（前六五九～六二七）。釐：同「僖」。

⑱ 災必於桓、釐乎──桓公是弒其兄隱公而自立的；釐公非嫡，乃乘閔公被慶父所弒之際而得立，孔子認爲這些都是不應當享受祭祀的，所以當他在陳聽到魯廟被焚，但尚未確知究係何廟時，就能預先猜定是桓、釐之廟了。

⑲ 輦（ㄋㄧㄢˇ）──人挽的車子，後專稱帝王所乘。

⑳ 昔此國幾興矣三句──幾興：幾乎要興盛起來了。獲罪於孔子：被孔子所責罰。這裏是謙辭，實際是說他沒有始終任用孔子。按：將孔子作用估計得如此之高，亦必事實之所無，亦足見史公之感情態

度而已。

⑩ 康子——名季孫肥。

⑪ 公之魚——季氏的家臣。

⑫ 先君用之不終——指季桓子接受齊國女樂，使孔子離魯事。

⑬ 冉求——字子有，孔子的學生，以長於政事聞名。

⑭ 斐然——文采繁盛的樣子。

⑮ 不知所以裁之——孔安國曰：「不知所以裁制，當歸以裁耳。」中井曰：『『裁』字由『章』字而生，是以錦衣彩緞爲喻也，夫子蓋欲歸而裁之以就人才也。」

⑯ 子贛——即子貢，名端木賜，孔子的學生，以善於言語著稱。

⑰ 「即用，以孔子爲招」云——意謂：你回去如果受到任用，要想辦法把先生招回去啊！即：若。

⑱ 蔡——按：此時的蔡國已遷入吳地州來，改州來爲下蔡（今安徽省鳳臺），都之。

⑲ 蔡昭公——即蔡昭侯，名申，在位二十八年（前五一八〜四九一）。

⑳ 公孫翩——蔡大夫。

㉑ 蔡昭公——即蔡昭侯，名申，在位二十八年（前五一八〜四九一）。

㉒ 葉公——楚大夫，名諸梁，封於葉。僭稱曰公。

㉓ 葉——楚邑名，在今河南省葉縣南。

史記選注

三三四

㉓來遠附邇——使遠者來歸，使近者擁護。來：同「徠」，招納。

㉔云爾——猶言「如此而已」、「如此等等」。

㉕耦而耕——二人合夥持耜而耕也。耜：鄭玄曰：「二耜爲耦。」

㉖問津——打聽渡口在哪裏。

㉗執輿者——駕車人，掌車者。

㉘是知津矣——猶言「這個人是知道渡口呀！」其意蓋在挖苦。

㉙悠悠者，天下皆是也二句——意謂：混亂黑暗，到處都是一樣的，又有誰可以改變它呢？悠悠者：指不可改變的黑暗混亂現實。

㉚辟人之士——躲開壞人（去另尋好人）的人，指孔子。

㉛辟世之士——躲開這個亂世的人，即隱士，如長沮、桀溺、荷蓧者。

㉜耰而不輟——覆土不止，乃不欲再言之意也。耰（一ㄡ）：原是農具，這裏用如動詞，指碎土以覆種。

㉝憮然——傷心失意的樣子。

㉞鳥獸不可與同群——猶言：一個人怎麼能（離開社會）去和鳥獸一塊生活呢？這是孔子指責那些自命清高的隱士。

(134) 天下有道，丘不與易也——易：變革。朱熹曰：「天下若已平治，則我無用變易之。正為天下無道，故欲以道易之耳。」按：長沮、桀溺一段見《論語·微子》。

(135) 蓧——草筐。

(136) 子見夫子乎——夫子：猶今之所謂「先生」、「老師」。按：子路原與孔子同出，因事落後，不見孔子，故問於荷蓧丈人也。

(137) 孰為夫子——何以能稱為夫子。孰為：何能，憑什麼。

(138) 植其杖而芸——一手拄杖，一手除草。植：倚扶也。芸：除草。

(139) 亡，不知去向。按：「荷蓧丈人」事見《論語·微子》。

(140) 城父——古邑名，在今安徽省亳縣東南。當時屬陳。

(141) 拜禮——接受聘禮。

(142) 徒役——這裏即指士兵。

(143) 莫能興——沒有一個可以站得起來的了。興：起，立。

(144) 慍（ㄩㄣˋ）——惱怒。

(146) 君子固窮，小人窮斯濫矣——意謂：君子在窮困的時候，可以堅守自己的貞操；小人在窮困的時候，可就要胡作非為了。固：堅守。斯：則。濫：無節制。

⑭色作——惱怒之色已經表現出來。作：興起，浮現。

⑰然，非與——猶言「是的，難道不是這樣麼？」

⑱一以貫之——安井衡曰：「一者，忠恕也。所學之事皆以忠恕貫之。」謂自己的學說有其核心宗旨，並非徒以廣博爲事也。崔述曰：「『多識』、『一貫』之文，與『絕糧』、『固窮』之義不相蒙，自當別爲一章。《世家》連而及之，非是。」

⑲匪兕匪虎，率彼曠野——《詩經·小雅·何草不黃》之文。意謂：我們又不是野獸，爲什麼成天教我們沿著曠野奔跑呢？這是一首描寫役夫們怨恨統治階級的詩。孔子引來比喻自己的奔走辛勞。匪：同「非」。兕（ㄙ）：野牛。率：循，沿著。

⑳吾道非耶？吾何爲於此——猶言「莫非我們講的道義錯了嗎？不然，怎麼落到這個地步呢？」這是孔子故意試探學生的話。

㉑意者吾未仁耶？人之不我信也——意謂：莫非是我們還沒有做到「仁」嗎？所以人家才這樣地不信任我們。意者：莫非是，推測之辭。

㉒不我行——不讓我們通行。行：行得通，吃得開。

㉓有是乎——有這樣的事嗎？駁子路簡單幼稚的邏輯。

㉔伯夷、叔齊——殷末孤竹君之二子，因互相推讓不願爲君，雙雙逃離孤竹國。聞武王舉兵伐紂，

三三六

前往勸阻，武王不聽。武王滅殷後，伯夷、叔齊義不食周粟，餓死首陽山。被後世稱之爲節操高尙的人。

見《伯夷列傳》。本書已選。

⑤王子比干——殷末賢臣，因勸阻殷紂王的肆行殘虐，而被剖心。事見《殷本紀》。比干被後代看做是忠心耿耿而又敢於直諫的人。

⑤蓋少貶焉——何不自己稍微把調門降低一點呢？蓋：同「盍」，何不。

⑤能稼而不能爲穡——能努力把土地耕種好，但卻不能保證一定能收成。稼：種植。穡：收穫。

⑤順——指符合別人的心意。

⑤綱而紀之，統而理之——指其理論學說的系統周密，綱目嚴整，一以貫之。

⑥而志不遠矣——你的志量不遠大啦。而：爾，你。

⑥雖然，夫子推而行之——意謂：儘管如此，但是先生您還是要努力推行它。

⑥不容何病——不被別人所容有什麼關係。病：損害，害處。

⑥不容然後見君子——不被這些世俗小人所容，才正好表現出我們是君子。吳汝綸曰：「此篇以『道大莫能容』爲主。」

⑥有是哉——猶今日之所謂「眞有你的」，驚喜敬佩之詞也。

⑥使爾多財，吾爲爾宰——猶言：如果你家的財產多，我甘願爲你去當管家。即願意爲你服務。

⑯楚昭王——名珍，在位二十七年（前五一五～四八九）。

⑯書社地七百里——瀧川曰：「書社，書名於里社之籍也，猶曰居民也。書社十，即十戶。書社百，即百戶。古書但云書社幾十、幾百，而無云書社地幾十里、幾百里者，史文『地』字、『里』字當刪。」

⑱令尹——楚官名，職同宰相。

⑲官尹——尹亦官也，謂分主某項職事之人。

宰予——字子我，孔子的學生，以善於辭令著稱。

⑰封於周——被周所封。

⑰子男——周初分封諸侯，共分五等，一曰公，二曰侯，三曰伯，四曰子，五曰男。子、男同列，皆封地五十里。

⑰述——講究，發揮。

三、五——指三皇五帝。三皇：燧人氏、伏犧氏、神農氏。五帝：黃帝、顓頊、帝嚳、唐堯、虞舜。三皇五帝被儒家稱爲大聖人，他們的政治制度被儒家稱爲至盛至美。周朝的制度大都成於周公之手。

⑰周——周公，名姬旦，武王之弟。佐武王滅商，又佐成王治國。周公、召公也被儒家稱爲聖人。

召（ㄕㄠ）——召公，名姬奭（ㄕ），亦武王之弟，與周公合作，共同輔佐成王治理天下。周公、

⑰非楚之福也──按：把孔子及其諸弟子的本事說得如此之大，把形勢說得如此之嚇人，亦當時事理之所必無，唯可於此見史公之感情態度而已。

⑰何德之衰──猶言：你的品行怎麼這樣壞啊！何：多麼。接輿以鳳鳥比孔子，鳳鳥應出於聖世，今亂世亦出，故稱其「何德之衰」也，以嘲孔子之奔走四方，汲汲以求從政。

⑯往者不可諫──已經過去的事情是不可能再改變、再挽回的了。諫：勸止，這裏指改變、挽回。

⑰來者猶可追──今後的問題還是可以來得及處理、解決的。追：補救。按：接輿的意思是招呼孔子立即歸隱。

⑱已而──猶言「算了吧」。而：同「耳」。

⑲殆──危、壞。

⑲從政者──掌權者。

⑱弗得與之言──按：楚狂接輿事見《論語·微子》。

⑱繪──也作「鄫」，古邑名，在今山東省棗莊市舊嶧縣東。

⑱徵百牢──吳向魯索取牛、羊、豕各一百頭做貢禮。牢：這裏指太牢，牛、羊、豕各一頭。

⑱太宰嚭──即伯嚭（ㄆㄧˇ），時為吳國太宰。

⑱子貢往，然後得已──意指子貢至伯嚭處，以禮責之，而後得以免徵百牢也。按：據周禮，致天

七　孔子世家

三三九

子，十二牢；上公，九牢；侯伯，七牢；子男，五牢。吳徵百牢，實爲無理，故可責也。《左傳》記此事

於哀公七年，責吳者爲子服景伯，非子貢。

⑱魯、衛之政，兄弟也——言兩個國家的政治狀況差不多，同樣的腐敗。

⑱以爲讓——以此譴責衛國。讓：責。

⑱奚先——先抓哪一項。奚：何。

⑱有是哉？子之迂也——猶言：您的迂腐竟然達到這種樣子啊！迂：迂濶，不切時宜。

⑲何其正也——猶言：正什麼呀！

⑲野哉——猶今之所說「放肆！」野：粗野。

⑲無所錯手足——指無所適從，不知怎麼辦好。錯：放置。

⑲爲之必可名——只要幹事，就一定能說得出道理。之：則。名：說得出（道理）。下句式同此。

⑲無所苟——不能有任何馬虎虎。苟：苟且，馬虎。按：孔子論正名事見《論語・子路》。

⑲郎——古邑名，在今山東省金鄉縣魚臺鎮東北。

⑲性之——生來就會。性：生也。

⑯何如人——什麼樣的人，這裏是問其軍事才能。

⑰用之有名三句——意謂：（孔子如果用兵）那一定是師出有名，連百姓、鬼神都會擁護的。播：

告知。質：詢問。無憾：無缺欠，無意見。

198 求之至於此道——按：此句上下不連貫。中井曰：「『此道』句，上下疑有脫文。」

199 雖累千社，夫子不利也——意謂：（如果是不義的戰爭，）那麼即使掠得幾萬家的人口，孔子也不會認爲這是勝利。累：幾個。千社：兩萬五千戶人家。古代二十五家爲一社。

200 毋以小人固之——不要用看小人的那種拘泥的眼光來看孔子。固：拘泥，固執。

201 孔文子（山）——名圉，衛國大夫，衛太子蒯聵的姊夫。

太叔——名疾，衛國貴族。二人的矛盾是：「疾娶於宋子朝，其娣（妻妹）嬖。子朝出（出奔），孔文子使疾出其妻而妻之（以女）。疾使侍人誘其初妻之娣置於犂，而爲之一宮，如二妻。文子怒，欲攻之。」（《左傳·哀十一年》）

202 命載——猶言「命駕」，打發人備車。見孔子對衛國之污濁厭惡之甚也。

203 固止——堅決地挽留。

204 季康子逐公華、公賓、公林，以幣迎孔子——瀧川曰：「哀十一年《左傳》作『魯人以幣召之，乃歸。』《左傳》疏引《史》『逐』作『使』，疑此誤。」幣：贄也，聘迎之禮品。

孔子之去魯凡十四歲，而反乎魯。魯哀公問政，對曰：「政在選臣。」季康

子問政，曰：「舉直錯諸枉，則枉者直①。」康子患盜，孔子曰：「苟子之不欲，雖賞之不竊②。」然魯終不能用孔子，孔子亦不求仕。

孔子之時，周室微而禮樂廢，《詩》、《書》缺。追迹三代之禮③，序《書傳》④，上紀唐、虞之際⑤，下至秦繆⑥，編次其事⑦。曰：「夏禮吾能言之⑧，杞不足徵也；殷禮吾能言之，宋不足徵也。足，則吾能徵之矣⑨。」觀殷、夏所損益⑩，曰：「後雖百世可知也⑪，以一文一質。周監二代⑫，郁郁乎文哉！吾從周。」故《書傳》、《禮記》自孔氏。

孔子語魯大師：「樂，其可知也。始作，翕如⑬；縱之，純如，皦如，繹如也⑭；以成⑮。」「吾自衛反魯⑯，然後樂正，《雅》、《頌》各得其所。」

古者，《詩》三千餘篇，及至孔子，去其重，取可施於禮義⑰，上采契、后稷⑱，中述殷、周之盛⑲，至幽、厲之缺，始於衽席⑳，故曰：「《關雎》之亂以為《風》始㉑，《鹿鳴》為《小雅》始㉒，《文王》為《大雅》始㉓，《清廟》為《頌》始㉔。」三百五篇，孔子皆弦歌之㉕，以求合《韶》、《武》、《雅》、《頌》之音㉖。禮樂自此可得而述，以備王道，成六藝㉗。

孔子晚而喜《易》，序《彖》、《繫》、《象》、《說卦》、《文言》㉘。讀《易》，韋

編三絕㉙。曰：「假我數年，若是，我於《易》則彬彬矣㉚。」

孔子以《詩》、《書》、《禮》、《樂》教，弟子蓋三千焉，身通六藝者七十有二人。如顏濁鄒之徒㉛，頗受業者甚眾。孔子以四教：文，行，忠，信㉜。絕四：毋意，毋必，毋固，毋我㉝。所慎：齋、戰、疾㉞。子罕言利，與命與仁㉟。不憤不啟㊱。舉一隅不以三隅反㊲，則弗復也。

其於鄉黨㊳，恂恂似不能言者㊴；其於宗廟朝廷，辯辯言，唯謹爾㊵。朝，與上大夫言，誾誾如也㊶；與下大夫言，侃侃如也㊷。入公門，鞠躬如也㊸；趨進，翼如也㊹。君召使儐㊺，色勃如也㊻。君命召，不俟駕行矣㊼。魚餒肉敗，割不正，不食㊽。席不正，不坐㊾。食於有喪者之側，未嘗飽也。是日哭，則不歌。見齊衰瞽者，雖童子，必變㊿。「三人行，必得我師。」「德之不修，學之不講，聞義不能徙[51]，不善不能改，是吾憂也。」使人歌，善，則使復之[52]，然後和之。子不語怪、力、亂、神[53]。

子貢曰：「夫子之文章，可得聞也；夫子言天道與性命[54]，弗可得聞也已！」

顏淵喟然歎曰：「仰之彌高[55]，鑽之彌堅；瞻之在前，忽焉在後。夫子循循然善誘人[56]，博我以文，約我以禮，欲罷不能。既竭我才[57]，如有所立，卓爾！雖欲從之，

蔑由也已！」

達巷黨人童子曰⑤：「大哉孔子！博學而無所成名⑤。」子聞之，曰：「我何執⑥？執御乎？執射乎？我執御矣⑥。」牢曰⑥：「子云：『不試，故藝⑥。』」顏淵死，孔子曰：「麟也！」取之。曰：「河不出圖，雒不出書，吾已矣夫⑥！」

魯哀公十四年春⑥，狩大野⑥。叔孫氏車子鉏商獲獸⑥，以為不祥。仲尼視之，

子貢曰：「何為莫知子⑥？」子曰：「不怨天，不尤人⑦，下學而上達⑦，知我者，其天乎！」

曰：「天喪予⑥！」及西狩見麟，曰：「吾道窮矣⑥！」喟然歎曰：「莫知我夫！」

不可。」

矣⑦」。謂「虞仲、夷逸⑦，隱居放言，行中清，廢中權⑦」。「我則異於是，無可無

子曰：「弗乎，弗乎⑦，君子病沒世而名不稱焉⑦。吾道不行矣，吾何以自見

「不降其志，不辱其身，伯夷、叔齊乎！」謂「柳下惠、少連降志辱身

於後世哉？」乃因史記作《春秋》⑦，上至隱公，下訖哀公十四年，十二公⑦。據魯，親周，故殷⑦，運之三代⑧。約其文辭而指博⑧。故吳、楚之君自稱王，而《春秋》貶之曰子⑧。踐土之會，實召周天子，而《春秋》諱之，曰：「天王狩於河陽⑧」。推此類以繩當世貶損之義⑧。後有王者，舉而開之，《春秋》之義行⑧，則天

下亂臣賊子懼焉。

孔子在位，聽訟文辭[86]，有可與人共者，弗獨有也[87]。至於為《春秋》，筆則筆，削則削[88]，子夏之徒，不能贊一辭[89]。弟子受《春秋》[90]，孔子曰：「後世知丘者以《春秋》[91]，而罪丘者亦以《春秋》。」

明歲，子路死於衛[92]。

孔子病，子貢請見。孔子方負杖逍遙於門，曰：「賜，汝來何其晚也！」孔子因歎，歌曰：「太山壞乎！梁柱摧乎！哲人萎乎[93]！」因以涕下。謂子貢曰：「天下無道久矣，莫能宗予[94]。夏人殯於東階[95]，周人於西階，殷人兩柱間[96]。昨暮予夢坐奠兩柱之間[97]，予殆殷人也。」後七日卒。

孔子年七十三，以魯哀公十六年四月己丑卒[98]。

哀公誄之曰[99]：「旻天不弔[100]，不憗遺一老[101]，俾屏余一人以在位[102]！煢煢余在疚[103]。嗚呼，哀哉！尼父[104]！毋自律[105]！」子貢曰：「君其不沒於魯乎[106]！夫子之言曰：『禮失則昏，名失則愆[107]。失志為昏，失所為愆[108]。』生不能用，死而誄之，非禮也；稱『余一人』，非名也[109]。」

孔子葬魯城北泗上，弟子皆服三年[110]。三年心喪畢，相訣而去，則哭，各復盡

哀；或復留。唯子貢廬於冢上凡六年⑪，然後去。弟子及魯人往從冢而家者，百有餘室，因命曰孔里。

　　魯世世相傳，以歲時奉祠孔子冢⑫；而諸儒亦講禮、鄉飲、大射於孔子冢。孔子家大一頃⑬。故所居堂弟子內⑭，後世因廟，藏孔子衣、冠、琴、車、書。至於漢，二百餘年不絕。高皇帝過魯，以太牢祠焉。諸侯卿相至，常先謁，然後從政。

　　孔子生鯉，字伯魚。伯魚年五十，先孔子死。伯魚生伋，字子思。年六十二。嘗困於宋。子思作《中庸》⑮。子思生白，字子上。年四十七。子上生求，字子家。年四十五。子家生箕，字子京。年四十六。子京生穿，字子高。年五十一。子高生慎。年五十七，嘗為魏相。子慎生鮒。年五十七。為陳王涉博士，死於陳下。鮒弟子襄。年五十七。嘗為孝惠皇帝博士，遷為長沙太守⑯。長九尺六寸。子襄生忠。年五十七。忠生武。武生延年及安國。安國為今皇帝博士⑰，至臨淮太守。早卒。安國生卬。卬生驩。

　　（以上為第五段，寫孔子晚年歸魯，整理文獻及寫《春秋》的經歷。）

【注釋】

① 舉直錯諸枉，則枉者直——意謂要任用好人去管理那些壞人，壞人就可以變好了。錯：安排，放置。枉：邪曲。

② 苟子之不欲，雖賞之不竊——意謂只要你自己不貪婪，那麼即使你鼓勵人家去偷盜，人家也不會去。按：以上兩條皆見孔子強調在上者的示範帶頭作用。見《論語·顏淵》。

③ 追迹——追索，考察。

三代——指夏、商、周三朝。

④ 序《書傳》——爲《尚書》作序。《書傳》：即指《尚書》。《漢書·藝文志》云：「《書》之所起遠矣，至孔子纂焉。上斷於堯，下訖於秦，凡百篇，而作序言其作意。」

⑤ 上紀唐、虞之際——《尚書》中所記的最早的事情是關於堯、舜的，見《堯典》、《舜典》。

⑥ 下至秦繆——《尚書》中所記的最晚的事情是關於秦繆公的。見《秦誓》。

⑦ 編次其事——把那些記載古代史事的文章，按次序編排好。

⑧ 夏禮吾能言之二句——意謂：夏朝的禮我可以講，但是現在杞國所存的文獻資料不足以證明我的理論。杞是周朝初年所封的諸侯國，其國君是夏朝的後代。徵：證明，證實。下二句意同，宋是商朝的

後代。

⑨足，則吾能徵之矣——朱熹曰：「文獻若足，則我能取之以證吾言矣。」

⑩殷、夏所損益——指殷朝對夏朝各種典章制度的繼承與發展的情況。損：刪減。益：增添。

⑪後雖百世可知也二句——意謂：即使一百輩子以後的變化情況，我也可以知道，它是一文一質互相交替的。文：文采，指提倡、講究禮樂政法等各種典章制度。質：質樸，指不講究禮樂政法等這些東西。

⑫周監二代二句——意謂周朝是吸取夏、商兩代的經驗而建立的國家，它的文采最繁盛啊！監：同「鑑」，借鑑。郁郁：盛貌。

⑬始作——開始演奏。

⑭縱之——放開演奏。

翕（ㄒㄧ）如——安貼和諧的樣子。

純如——圓潤美淨的樣子。

皦如——節奏鮮明的樣子。

繹如——連續不絕的樣子。

⑮以成——就這樣地一直到完。

⑯吾自衛反魯三句——意爲我由衛國回魯後，（開始整理舊樂，）這才使那已經亂了套的古樂得到了

正確的分類，使《雅》樂和《頌》樂都歸到了各自的固有門類。

⑰禮義——即禮儀，指典禮、儀式等。義：同「儀」。

⑱上采契、后稷——如《詩經》中有《商頌·玄鳥》、《大雅·生民》等敘述殷代祖先契和周代祖先后稷的作品。

⑲中述殷、周之盛——如《詩經》中有《商頌·長發》、《周頌·清廟》以及《桓》等敘述殷代開國帝王湯和周代開國帝王文王、武王的功業的作品。

⑳幽、厲之缺，始於衽席——意謂周幽王、周厲王的政治壞缺都是從男女生活開始的，指寵褒姒等人而言。幽：指周幽王，西周末期的昏君，寵褒姒，後被戎族所殺。厲：指周厲王，西周後期的暴君，被人民暴動所驅逐，流死於外。衽席：即床席。衽亦席也。代指男女生活。《詩經》中有許多反映厲王、幽王時代政治黑暗昏亂的作品，如《正月》、《十月之交》、《小弁》等。

㉑《關雎》之亂以為《風》始——中井曰：「『之亂』二字，當削。」按：《論語·泰伯》中有所謂「師摯之始，《關雎》之亂，洋洋乎，盈耳哉！」史公語取於此。然曰「《關雎》之亂，以為《風》始」，則行文略拗，中井所說是也。亂：樂曲末後之總章，亦猶楚辭「亂曰」之義也。《關雎》：《詩經》當中《國風》的第一篇，內容是描寫青年男女求愛結婚的。《風》：《詩經》中的門類之一，其中所收為從全國各地採集來的歌謠。共分十五部分，有周南、召南、邶、鄘、衛、王、鄭、齊、魏、唐、秦、陳、鄶、

曹、豳。被稱爲十五國風。

㉒《鹿鳴》爲《小雅》的第一篇，內容是宴樂群臣，歌頌明主喜得嘉賓的。

《小雅》——《詩經》中的門類之一。《詩經》分《風》、《雅》、《頌》，《雅》中又分爲《大雅》和《小雅》。

㉓《文王》——《詩經·大雅》中的第一篇，是歌頌文王姬昌創建周王朝的功德的。

㉔《清廟》爲《頌》始——《清廟》是《周頌》中的第一篇，是祭祀文王時所唱的讚歌。《頌》：《詩經》中的門類之一，其中所收都是祭祀宗廟時所唱的歌。共分《周頌》、《魯頌》、《商頌》三部分。

㉕三百五篇——《詩經》作品的總數，其中《國風》一百六十篇，《小雅》、《大雅》共一百零五篇，《頌》共四十篇。

弦歌之——爲那些歌辭配上樂曲來伴奏演唱。

㉖《韶》——虞、舜時代的樂曲。

《武》——樂曲名，據說是武王所作。

《雅》、《頌》——這裏所說的《雅》、《頌》也應該是指舊有的樂曲，《雅》是用於朝會宴享的，《頌》是用於祭祀的。

㉗備王道——使王道政治的舊觀重新齊備起來。

成六藝——編訂成了「六藝」這樣一套完整的東西。六藝：指《詩》、《書》、《易》、《禮》、《樂》、

《春秋》。

㉘《彖》（ㄊㄨㄢˋ）——彖辭，《易經》傳注的一種。分別總說一卦的意思。

《繫》——繫辭，提綱挈領地總述《易》理，也是解釋《易經》的傳注之一。

《象》——象辭，《易經》傳注之一，是專門解釋爻辭的。

《說卦》——《易經》傳注之一，是解說八卦變化的道理的。

《文言》——是專門解釋乾、坤兩卦卦辭的文字。以上《象辭》、《繫辭》、《象辭》皆分為上、下兩篇，《說卦》、《文言》各一篇，再加上《序卦》、《雜卦》共十篇，合稱為《易經》的「十翼」，據說都是孔子作的。

㉙韋編三絕——用皮條穿聯的簡策多次地被翻斷，極言其讀得遍數之多。

㉚彬彬——有修養、有學問的樣子。

㉛如顏濁鄒之徒二句——意謂（除上述正式登門，完整受業的弟子外），其他如顏濁鄒之流那種略向孔子受過業的人，就很多啦。頗：略，不多。

㉜以四教——以四種道德修養教育學生。

文——文采辭令，亦兼指所學典籍的內容和義理。

行——道德操行。

忠——忠恕之道。

信——信義，說話算話。

㉝絕四——根絕四種毛病。

毋意——不憑空揣測。意：同「臆」，揣測。

毋必——不武斷。必：決斷，事未定而存必然之見。

毋固——不固執。

毋我——能捨己見以從人。

㉞所慎：齋、戰、疾——齋：祭祀之前的齋戒。孔子認爲齋不愼則不敬於神，戰事乃生死成敗之所繫，疾病則個人身命之所關，故皆不可不愼也。

㉟子罕言利，與命與仁——朱熹曰：「計利則害義，命之理微（渺茫），仁之道大，皆夫子所罕言也。」按：檢《論語》一書，凡言仁五十八次，可謂之「罕」乎？故又有曰，「子罕言利」斷句，「與命與仁」者，謂孔子不言「利」則已，凡言「利」必以「命」、「仁」爲前提，蓋不求命外之利，不求不仁之利也。

後者可備一說，但仍甚勉強。

㊱不憤不啓——按：《論語·述而》作「不憤不啓，不悱不發」。憤、悱皆指心有疑難，苦思而不得其解時的焦灼之狀。啓：開導。鄭玄曰：「孔子與人言，必待其人心憤憤口悱悱，乃後啓發爲說之，如

此，則識思之深也。」

㊲舉一隅不以三隅反二句──隅：角。反：聯想，推想。鄭玄曰：「說則舉一端以語之，其人不思其類，則不重教也。」

㊳鄉黨──猶言「鄉里」。古代編制五百家為一黨，一萬二千五百家為一鄉。

㊴恂恂──溫和恭敬的樣子。朱熹曰：「鄉黨，父兄宗族之所在，故孔子居之，其容貌辭氣為此。」

㊵辯辯言，唯謹爾──辯：明確而有條理。朱熹曰：「宗廟，禮法之所在；朝廷，政事之所出，言不可以不明辯，但謹而不放爾。」

㊶誾誾（一ㄣ）如──猶言「誾誾然」，中正耿直的樣子。

㊷侃侃（ㄎㄢ）如──和悅親切的樣子。

㊸公門──國君的門。

㊹鞠躬如──恭敬的樣子。按：鞠躬乃雙聲字，形容恭敬之貌，與今之作「彎腰」解不同。

㊺翼如──小心的樣子。

㊻儐──陪伴迎送賓客。

㊼勃如──突然變色的樣子。朱熹曰：「敬君命故也。」

㊽不俟駕行矣──俟（ㄙ）……等待。鄭玄曰：「急趨君命也，行出而車駕隨之。」

⑱魚餒肉敗，割不正，不食——謂腐敗的魚肉，與肉雖鮮好但切割不正的，都不吃。餒：亦敗也。

㊽席不正，不坐——劉寶楠曰：「不正者，謂設席有所移動偏斜也。夫子於席之不正者必正之而後坐也。」

㊿見齊衰、瞽者，雖童子，必變——見到穿孝服的或是見到瞎子，即使他們是小孩子，也立刻變色顯出同情的樣子。齊衰：孝服的一種，以熟麻布爲之，以其緝邊，故曰齊衰（斬衰不緝邊）。

�51聞義不能徙——聽到別人有好的地方自己不能學。徙：謂改不善以就善也。

52復之——再唱一遍。

53子不語怪、力、亂、神——朱熹引謝氏曰：「聖人語常而不語怪，語德而不語力，語治而不語亂，語人而不語神。」按：以上數行，史公行文凌亂。梁玉繩曰：「此段總記行事，前後皆記者之辭，而『三人行』二章是孔子之言，無端插入。」王若虛曰：「史氏所記，孔子所言，豈可混而不別？」

54夫子言天道與性命二句——其意與前所載之「子罕言命」大旨相同。《外戚世家》云：「孔子罕稱命，蓋難言之也。」亦此旨。

55仰之彌高四句——形容孔子學說的偉大精深，同時也是形容孔子形象人格的不可企及。

56循循然——有步驟、有次序的樣子。

誘——引導。

三五四

㊶既竭我才五句——意謂：我已經用出我的全部力量來學啦，可是他的成就矗立在我的面前，是那樣地高大呀！即使我想追隨他，都沒有辦法追得上。卓爾：高峻突出的樣子。按：顏淵之嘆見《論語·子罕》。

㊿達巷黨人童子——達巷：鄉黨名。按：《論語·子罕》記此事無「童子」二字。前曰「黨人」，又曰「童子」，繁複而且不近情理。二字應去。

㊾博學而無所成名——意謂孔子的學問太淵博啦，無所不知，都教人沒法再說他是哪一門子的專家。

㊽何執——猶言「掌握什麼？」

㊼執御——意指掌握一種低下的技能。古代稱禮、樂、射、御、書、數為六藝（技能），其中以御為最下。御：同「馭」，趕車。鄭玄曰：「（孔子）聞人美之，承以謙也。」

㊻牢——子牢，孔子的學生。

㊺不試，故藝——由於沒有被執政者所任用，所以在下層學了許多技藝。《論語·子罕》有云：「吾少也賤，故多能鄙事。」可與此條相發明。試：用也。

㊹魯哀公——名姬將，定公之子，在位二十九年（前四九四~四六六）。魯哀公十四年即公元前四八一。

㊸狩——冬獵。

七　孔子世家

三五五

大野——後稱鉅野，藪澤名，在今山東省鉅野縣北。當時屬魯，在曲阜之西。

66 車子——猶言「車士」，乘車的武士。

67 河不出圖，雒不出書，吾已矣夫——意謂當今的世上沒有聖王，我算是完啦。又說大禹時代曾有靈龜背著書出於洛水，禹就根據此書作了《九疇》。後世遂常以「河出圖，洛出書」來稱時代清平，朝有聖王。有龍馬背著圖出於黃河，伏犧氏就根據此圖畫了八卦。又說大禹時代曾有靈龜背著書出於洛水，禹就根

68 天喪予——猶言「老天爺這一下子可要了我的命了」。顏淵是孔子最得意的門生，突然死亡，故孔子有此傷心之嘆。

69 吾道窮矣——我的路子已經絕了。言政治理想無由實現了。

70 尤——責怪，抱怨。

71 下學而上達——孔安國曰：「下學人事，上達天命。」瀧川曰：「猶言自卑登高，自邇行遠。」即由下學起而所達甚高之謂也。二說皆通。

72 柳下惠——名展禽，魯國人，年代比孔子略早，是一個以能身處污朝而堅持個人操守著稱的人物。他曾三次被貶官，但都沒有賭氣離開魯國。

少連——據《禮記》云其人以「善居喪」著稱，其他事跡不詳。

73 虞仲——即仲雍，周太王之子，太伯之弟，爲讓君位於三弟季歷（文王之父），與太伯逃隱荊蠻。

河，無顧忌也。

野，不忍被綉入廟而為犧。」按：夷逸此語同後世之莊周，所謂「放言」者，即指此類。放言：信口開

夷逸——據《尸子》云：夷逸為夷詭諸之裔。有勸其仕者，夷逸曰：「吾譬則牛，寧服軏以耕於

⑦⑷行中清——立身行事合於廉潔的準則。

廢中權——廢身不仕合於居亂世的權變之道。權：臨機通融。

⑦⑸弗乎，弗乎——猶言「不是嗎，不是嗎」，反問語，以起下句。

⑦⑹病沒世而名不稱——害怕死後而名字得不到後人稱道。病：用如動詞，擔心，不願意。按：史公《報

任安書》有所謂「鄙沒世而文采不表於後」，其旨相同。

⑦⑺史記——泛指歷史書，這裏是指魯國的歷史。

⑦⑻十二公——《春秋》所記的魯國十二公是：隱公、桓公、莊公、閔公、僖公、文公、宣公、成公、

襄公、昭公、定公、哀公。

⑦⑼據魯——以魯為中心，為基礎。

親周——尊周也，尊崇周天子。

故殷——以殷事為借鑑。故：舊事，引申為軌鑑。

⑻⑴運之三代——猶言融會貫通夏、殷、周三代的經驗教訓。運：貫通。按：《太史公自序》云：「《春

秋》采善貶惡，推三代之德。」推：亦運轉、貫通、綜合之意。

⑧約其文辭而指博——猶言「其辭約，其指博」。約：簡煉。指：同「旨」，文章的思想。葉玉麟曰：

「『約其文辭而指博』，史公稱屈子亦然，正其自況作史之旨。」

⑧吳、楚之君自稱王二句——西周建國以來，唯周天子稱王（如周宣王、周桓王），其他各國諸侯只

能稱公（如秦穆公、魯哀公），但是楚國和吳國不遵從這一規定，而獨自稱王（如楚莊王、吳王夫差）。

孔子不管他們自稱什麼，寫《春秋》時仍稱其為「子」（如宣三年云「楚子（莊王）伐陸渾之戎」）。中井

曰：「吳、楚稱子，稱其本爵也，非貶。」

⑧天王狩於河陽——僖公二十八年（前六三二），晉文公破楚師於城濮，而後在踐土（今河南省原陽

西南）與諸侯舉行盟會，並邀請周天子也來參加。《左傳》云：「是會也，晉侯召王。仲尼曰：『以臣召

君，不可以為訓。』故書曰『天王狩於河陽』。」狩：冬獵，這裏即指打獵。河陽：晉邑，在今河南省孟

縣西。

⑧繩當世貶損之義——意謂給當世的批評褒貶立一個準繩。繩：標準、尺度。這裏用為動詞。貶損：

批評、褒貶。按：此句文字不順。

⑧《春秋》之義行二句——《孟子·滕文公》云：「昔日禹抑洪水而天下平，周公兼夷狄、驅猛獸而

百姓寧，孔子成《春秋》而亂臣賊子懼。」史公用其文，而義略有異。

⑧⑥聽訟文辭——聽取訴訟者的辭令。蓋指爲司寇時事也。

⑧⑦有可與人共者，弗獨有也——意謂凡有應該與人共同討論的問題，絕不獨自專斷。《春秋繁露·五行相生》云：「孔子爲魯司寇，斷獄屯屯，與衆共之，不敢自專。」可以參證。

⑧⑧筆則筆，削則削——意謂自己要寫就寫，要刪就刪，別人不能參與意見。

⑧⑨子夏——名卜商，孔子的學生，以長於文學著稱。

⑨⑩贊——助，加。

⑨⑩受——受敎，受業。

⑨⑪後世知丘者以《春秋》二句——徐孚遠曰：「前既總敍刪述之事，此專言作《春秋》者，以孔子所自作，故推而尊之，又以自寓也。」

⑨⑫子路死於衛——死於衛太子蒯聵叛亂奪權、驅其子出公輒之役也。詳見《仲尼弟子列傳》。

⑨⑬哲人——明智的人，指自己。

⑨⑭莫能宗予——沒有人能以我爲宗師，信仰並推行我的學說。宗：尊，以之爲師。

⑨⑮殯——停棺，指人死成殮後，停棺受弔也。

⑨⑯兩柱間——指正堂屋的兩楹之間。

⑨⑰夢坐奠兩柱之間二句——意謂夢見自己在殷人停棺的地方享受祭祀，而自己又恰好是殷人之後啊

（說明自己要死了）。奠⋯置祭，這裏指受祭。殆⋯近是，這裏用爲「恰是」。按⋯「孔子病」以下見《禮記・檀弓》。

⑱魯哀公十六年——公元前四七九。

四月——指周曆，合夏曆二月。

己丑——二十一日。

⑲誄（ㄌㄟˇ）——悼念死者，纍列死者德能的祭文。

⑳旻天不弔——猶言「老天爺不體憐我」。旻（ㄇㄧㄣ）天⋯天的泛稱。弔⋯憐憫，體恤。

㉑不憖遺一老——猶言「不願意給我留下這麼一個老人」。憖（ㄧㄣˋ）⋯願也。

㉒俾屏余一人以在位——猶言「拋下『余一人』在這個位子上」。俾⋯讓，使。屏⋯同「摒」，拋棄。

余一人：天子用以自稱，諸侯則曰「寡人」。今哀公曰「余一人」，非禮也。

㉓縈縈余在疚——猶言「使我孤孤單單，痛若無已」。縈縈（ㄑㄩㄥˊ）⋯孤獨的樣子。疚⋯病痛。

㉔尼父——對仲尼的敬稱，亦猶周武王稱姜尚爲「尚父」，齊桓公稱管仲爲「仲父」也。

㉕毋自律——言自己不能樹立法度。蓋深歎孔子一沒，世更無人，自己失去依靠也。王觀國曰⋯《詩經・節南山》⋯『不弔昊天。』《十月之交》⋯『不憖遺一老，俾守我王。閔予小子，嬛嬛在疚。』哀公蓋集《詩》辭而爲誄辭耳。」

⑥不沒——無結果，不得善終。

⑦禮失則昏，名失則愆——其意爲一個人如果不懂得禮，那他就要胡塗；如果不懂得名分，那他就要犯罪。失：出差錯。愆：罪過。

⑧失志爲昏，失所爲愆——按：此句意思不順，林堯叟曰：「昏亂者必失其志，愆過者必失其所。」

⑨失志即指哀公後日的失國，失所即指哀公後日的出奔。

⑩非名——不是自己應有的名稱。名：名稱，名分。

⑪弟子皆服三年——服：服喪，守喪。據《禮記・檀弓》云，其制爲「若喪父而無服」。謂其禮數若喪父者，唯不用孝服也。此亦即下之之所謂「心喪」。

⑫子貢廬於冢上——在墓旁搭個小房子爲之守墓。按：「弟子皆服」以下見《孟子・滕文公》。

⑬歲時奉祠——每年每季都按時祭祀。時：四時，四季。

⑭諸儒亦講禮、鄉飲、大射於孔子冢。孔子冢大一頃——按：二「冢」字皆應作「家」。閻若璩曰：「『家』，誤寫作『冢』。此『家』字與贊曰『以時習禮其家』合。」講禮：討論演習禮容。鄉飲：鄉官爲送本鄉賢士入京應試而舉行的宴飲。大射：諸侯於祭祀前和臣下舉行的射箭儀式，射中者參加祭禮，不中者不得參加。

⑮故所居堂弟子內二句——謂孔子所住的堂屋和弟子們住過的臥室，後來都被做爲了孔子廟。內：

內室、臥室。

⑯中庸——《禮記》中的一篇。至宋代，朱熹把它與《大學》一起從《禮記》中提出，再加上《論語》、《孟子》合稱「四書」。

⑯長沙太守——錢大昕曰：「惠帝時，長沙為王國，不得有太守，《漢書》云『太傅』，是也。」

⑰今皇帝——指漢武帝。

太史公曰：《詩》有之：「高山仰止，景行行止①。」雖不能至，然心鄉往之②。余讀孔氏書，想見其為人。適魯，觀仲尼廟堂、車服、禮器，諸生以時習禮其家，余低迴留之不能去云③。天下君王至於賢人，眾矣，當時則榮，沒則已焉。孔子布衣，傳十餘世，學者宗之。自天子王侯，中國言六藝者，折中於夫子④，可謂至聖矣⑤！

（以上為第六段，表現了作者對孔子的極端企慕敬仰之情。）

【注釋】

①高山仰止，景行行止——猶言「高山啊，使我仰望；大路啊，讓我行走」。景：大。行（ㄏㄤ）：道

路。止：同「只」，語氣詞。這兩句見於《詩經‧小雅‧車舝》。

②鄉往——同「嚮往」。鄉：同「嚮」。

③低迴留之——猶言「往返留連」，徘徊不忍離去的樣子。低迴：有作「祇迴」。祇，敬也。

④折中於夫子——以孔子的思想觀點做為判別是非的標準。折中：取正，判斷。

⑤可謂至聖矣——李景星曰：《孟子》稱（孔子）為『聖之時（應時）』，已是創論，史公《世家》更稱之為『至』，尤為定評，自是以後，遂永遠不能易矣。」齋藤正謙曰：「首泛言夫子之德可仰止，次言適魯觀其廟堂留不能去，次言其布衣傳十餘世，勝天下君王，終言其道為天子王侯所折中，仰止之意一節進一節。首曰『孔氏』，其詞泛；次曰『仲尼』，其詞親；次曰『孔子』，其言謹；次曰『夫子』，其言更謹，尊敬之言一節進一節。」錢鍾書曰：「馬遷值漢武帝崇儒之世，又私心嚮往，故暢言如此。然尊之而未親之也。試以班（固）較馬，區別灼然，遷推為前代之聖師者，固乃引爲本朝之良弼焉。」

【集說】

張守節曰：「孔子無侯伯之位，而稱世家者，太史公以孔子為布衣傳十餘世，學者宗之，自天子王侯，中國言六藝者宗於夫子，可謂至聖，故為世家。」（《史記正義》）

何良俊曰：「方漢之初，孔子尚未嘗有封號，而太史公遂知其必富有褒崇之典，故遂為之立

世家。夫有土者，以土而世其家；有德者，以德而世其家。今觀戰國以後，凡有爵土者，孰有能至今存耶？則世家之久，莫有過於孔子者，誰謂太史公爲不知孔子哉！」（《史記評林》引）

趙翼曰：「孔子無公侯之位，而《史記》獨列於世家，尊孔子也。凡列國世家與孔子毫無相涉者，亦皆書『是歲孔子相魯』、『孔子卒』，以其繫天下之重輕也。」（《陔餘叢考》卷五）

劉鴻翱曰：「余謂遷實有上下千古之識，其不後六經進奸雄羞貧賤猶次也。孔子以生民未有之聖，漢時猶孔、墨並稱，遷獨尊爲至聖，列於世家。聖人之至德要道，累千萬言不能竟其蘊，遷獨贊曰『高山仰止，景行行止』，雖不能至，心鄉往之」，有希慕無窮之意焉，可謂善言聖也。」

（《綠野齋前後合集》卷三）

凌約言曰：「太史公敍孔子，自少至老，歷詳其出處，而必各記之曰時孔子年若干歲。其卒也，則又敍其葬地與弟子之哀痛，敍魯人之從冢而聚居，與高皇帝之過魯而祠。若曰夫子生而關世道之盛衰，沒而爲萬世之典型，故其反覆惻怛如此。及其贊孔子，則謂『高山仰止，景行行止，雖不能至，然心鄉往之。天下君王至於賢人衆矣，當時則榮，沒則已焉』。若曰自開闢以來，唯孔子一人，故其尊慕稱頌如此。孔子雖不待此而尊，然太史公之知尊孔子可概見矣。」（《史記評林》引）

李蕭遠曰：「以仲尼之才也，而器不周於魯、衛；以仲尼之辯也，而言不行於定、哀；以仲

尼之謙也，而見忌於子西；以仲尼之仁也，而取仇於桓魋；以仲尼之智也，而屈厄於陳、蔡；以仲尼之行也，而招毀於叔孫。夫道足以濟天下，而不得貴於人；言足以經萬世，而不見信於時；行足以應神明，而不能彌綸於俗。應聘七十國，而不一獲其主，驅驟於蠻夏之域，屈辱於公卿之門，其不遇也如此。故曰：治亂，運也；窮達，命也；貴賤，時也。」（《史記評林》引）

李景星曰：「太史公作《孔子世家》，其眼光之高，膽力之大，推崇之至，迥非漢、唐以來諸儒所能窺測。故劉知幾、王安石輩，皆橫加譏刺，以為自亂其例。不知史公不可及處，正在此也。揭其要旨，厥有三端：孔子以布衣為萬世帝王師，澤流後裔，歷代罔替，任何侯王，莫之能比。史公列之於世家，是絕大見識。其不可及者一也。天地日月，難以形容；聖如孔子，亦難以形容。孟子稱為『聖之時』，已是創論，而史公世家更稱之為『至』，尤為定評。自是之後，遂永遠不能易矣。其不可及者二也。王侯世家，各以即位之年紀；孔子無位，則以本身之年紀。等四夫於國君，侯德行於爵位，尚德若人，是之謂矣。其不可及者三也。」（《史記評議》）

吳見思曰：「世家序事，總用簡法。此篇只於會夾谷處、學琴處、困陳、蔡處著意寫，而其大段，則枝葉扶疏，根株盤錯，不必討好，而體局自大。贊語俱作虛寫，流連折宕，一往不窮。」（《史記論文》）

李長之曰：「孔子一方面有救世的熱腸，然而另方面決不輕於妥協，他熱中，但是決不苟合。

他的熱心到了天眞的地步，公山不狃拿小小的費這個地方要造反，想召孔子，孔子就高興得小題大作地說：『夫召我者，豈徒哉？如用我，其爲東周乎？』已經想建立一個東方的大周帝國了！然而他並沒有眞去。而且後來他到任何地方，都是走得極爲乾脆。司馬遷是能夠爲一個偉大人物的心靈拍照的！」(《司馬遷之人格與風格》)

吳汝綸曰：「此篇史公以摹天繪海之能爲之，其大要以道不行而自見於後爲歸宿，亦與己事相感發也。」(《桐城先生點勘史記》)

王韋曰：「帝王本紀及《孔子世家》本非太史公力量所及，然采經摭傳，其用心亦勤矣。雖時有淺陋，而往往能識其大者。《世家》末引子貢、顏淵語甚有見。乃獲麟與顏淵死相次，自此以後敍夫子卒時，讀之令人淒愴，起千載之感。」(《史記評林》)

【謹按】

《孔子世家》記述了孔子一生所從事的種種活動，介紹並高度評價了他的思想學說，對其坎坷周流、困頓不遇的一生，寄予了極大的惋惜和同情。這篇作品的主要思想有以下幾方面：

其一，司馬遷對孔子頑強刻苦、虛心好學的精神和他那種淵博的知識學問，以及他爲研究整理古代文獻所付出的巨大努力和他所取得的豐富成果，表現了極大的敬仰與讚佩之情。孔子在齊

國學樂，在衛國跟師襄子學琴，都廢寢忘食，鍥而不捨；他晚年學《易》竟至學得「韋編三絕」。

他走到哪裏，學到哪裏，他説過：「三人行，必有我師。」這些都是很感人的。也正因此，他幾

乎達到了無所不知的程度，甚至其他國家遇到了稀奇古怪的問題都得前來向他求教。他整理了《書

傳》、《禮記》，整理了《詩》、《樂》，使《雅》、《頌》各得其所，他寫了最足以使他感到欣慰和

自豪的《春秋》，並相信通過這部書一定可以揚名於後世。正是由於孔子有這一系列的業績，司馬

遷認爲他是我國古代足以稱爲「周公第二」的大學者、大思想家，並決心以他爲楷模，立志做孔

子第二。

　其二，他廣招門徒，循循善誘，是一位有理論、有實踐的好師表。他有弟子三千，「身通六藝

者七十有二人」；他以「文、行、忠、信」四者教育學生；他能做到「毋意」、「毋必」、「毋固」、

「毋我」；他有「不憤不啓，不悱不發」，以及因材施教等高超的教學思想與教學手段，孔子是我

國古代第一位偉大的教育家，司馬遷對此由衷地敬服。

　其三，孔子有他宏偉的政治理想，並有將這種理想付諸實行的政治才幹。他任中都宰一年，

就能使得「四方皆則之」；他以大司寇代理宰相，陪同魯定公與齊景公會於夾谷，他既有文備，又

有武備，他有理有力，針鋒相對地堅決鬥爭，捍衛了國家的尊嚴，其精神氣概活像戰國時代的藺

相如；他殺了「魯大夫亂政者少正卯」，他治理魯國三個月後，「粥羔豚者弗飾價」，男女行者別於

塗，塗不拾遺，四方之客至乎邑者不求有司，皆予之以歸」。由於孔子的這種作爲，竟使得偌大一個齊國也爲之惶恐不安，說什麼「孔子爲政必霸，霸則吾地近焉，我之爲先並矣，盍致地焉？」司馬遷對於孔子的這種政治作用，我想顯然是大大地誇張了，我們只能體會他的意思，不能完全相信。

其四，司馬遷對孔子的坎坷遭遇、悲慘結局，表現了無比的憤慨與同情。當孔子正在魯國大有作爲的時候，齊國施行反間計，挑動著魯國的君臣們把孔子排擠走了；當孔子在衛國剛剛要被衛靈公任用時，有人「譖」孔子於衛靈公，「衛靈公使公孫余假一出一入」，硬是把孔子嚇跑了；齊景公想用孔子，被宰相晏嬰所攔阻；楚昭王想封孔子，被令尹子西所破壞。孔子一生被人逼得四處奔走不暇，其悲慘遭遇完全像是戰國時代的大悲劇英雄吳起。至於孔子在路上所蒙受的種種折磨與侮辱，就更加令人傷心了。他在匡邑，無辜地被匡人誤當做大壞蛋陽虎，被關押了五天；他在宋國的一棵樹下演習禮儀，宋國司馬桓難竟至拔了他的樹，並要殺死他；他在鄭國，奔走流離，從人失散，被當地人看做「喪家狗」；最慘的是被包圍在陳、蔡之間，大病纏身，七天沒有吃到東西，師徒們都被餓得臉色發綠，躺在地上站不起來。最後當他七十三歲，顏回、子路都已死去時，他無限悲哀地唱道：「太山壞乎！梁柱摧乎！哲人萎乎！」孔子是司馬遷在《史記》中滿含著最沉痛的心情所刻意描寫的悲劇人物之一。司馬遷在描寫孔子的同時，毫無疑問地也將自己

的全部身世之感寫了進去。

其五，司馬遷對孔子的那種百折不撓，鍥而不捨，「寧知其不可爲而爲之」的奮鬥精神，和他

那種不改變信念，不降低目標，決不與惡勢力同流合污的殉道精神，都是極其敬佩，並將其視爲

楷模的。孔子的名言是「君子固窮」，換成孟子的話就是：「天下有道，以道徇身；天下無道，以

身徇道。」當孔子到處碰壁，後來竟絕糧於陳、蔡，幾乎餓死的時候，他「講誦弦歌不衰」。顏回

準確地描述他這時的心理說：「夫子之道至大，故天下莫能容；雖然，夫子推而行之，不容何病？

不容然後見君子！夫道之不修也，是吾醜也；夫道既已大修而不用，是有國者之醜也。不容何病？

不容然後見君子！」司馬遷一生中正是從孔子的這種殉道精神、這種處逆境而百折不回的奮鬥精

神中汲取了巨大的精神力量。「文王拘而演《周易》，仲尼厄而作《春秋》」，司馬遷在寫作《太史

公自序》和《報任安書》的時候，都一直地對它念念不忘。

其六，司馬遷對孔子的學說是欣賞的，對孔子的人格是非常欽敬的，這在作品最後「太史公

曰」的那種悠遊唱嘆中表現得更爲清楚。他說，他像「仰高山，慕景行」一樣地嚮往孔子；他說，

「天下君王至於賢人衆矣，當時則榮，沒則已焉」，唯有孔子以一個「布衣」之身，竟「傳十餘世，

學者宗之，自天子王侯，中國言『六藝』者折中於孔子」；甚至他破天荒地第一個稱孔子爲「至聖」，

這是使後代的儒家分子們欣喜若狂的。但是我們必須看到，第一，司馬遷的崇敬孔子與漢武帝及

其御用儒生們的「尊孔」，絕不是一回事。司馬遷是把孔子做爲先秦的一個傑出思想家，一個古代文化的集大成者，一個偉大的悲劇英雄來敬仰的，其中絕沒有什麼「宗教迷信」的色彩。而董仲舒之流則是鼓吹什麼孔子爲漢朝「建立制度」，整個一派「尊儒狂」們爲了給劉氏政權服務，都是把孔子說成了預知後世五百年的妖精，甚至其中的佼佼者如自百年之後的班固，竟然也未能例外。司馬遷有時爲了打鬼，也借用鍾馗，如在《太史公自序》中他爲了突出自己《史記》的意義，也把當時公羊派們吹捧孔子《春秋》的話引了一段，來和自己的《史記》相比，這是「欲有爲也」，世人無論如何不能夠因此把司馬遷與漢朝的「尊孔」混爲一談。第二，司馬遷寫《史記》是爲了成「一家之言」，司馬遷的社會理想、道德理想中顯然有許多東西是來自孔子，來自先秦儒家的，但這也必須和被漢武帝所尊的那種「儒學」分開來。漢代被尊起來的乃是一種叛變了孔子思想與孔子人格的最無恥、最爲統治者服務的御用「儒學」，是一種用先秦儒學詞語所裝點起來的商鞅、李斯與韓非。司馬遷與以董仲舒、公孫弘爲代表的漢代儒學格格不入，這一點我們只要讀一讀《儒林列傳》、《平津侯主父列傳》就可以明白。第三，司馬遷的思想大部分來自孔子，同時也吸收了道家、法家、墨家等各家學派的東西，就以這篇《孔子世家》而論，諸如其中所寫的孔子見老子一節，晏嬰論孔子的學問特點一節，就絕對不是儒家的說法，而是反映了司馬遷的廣泛採集，兼收並蓄。

《孔子世家》是司馬遷根據《論語》、《左傳》、《國語》、《孟子》、《禮記》等書中的有關材料，加以排比、譜列而成的。其原始材料雖然絕大多數是舊有的，但其譜列的工作則在很大的意義上是出於司馬遷的獨創，因爲迄今爲止，我們還沒有發現或聽説過先秦的古籍中有過孔子的傳記或年譜一類的東西。因此，《孔子世家》就成了遠從漢代以來研究孔子思想、生平的最重要的依據之一，在我國古代學術史上有著極其重要的地位。

八、陳涉世家

陳勝者，陽城人也①，字涉。吳廣者，陽夏人也②，字叔。陳涉少時，嘗與人傭耕③，輟耕之壟上，悵恨久之，曰：「苟富貴，無相忘。」傭者笑而應曰④：「若為傭耕⑤，何富貴也？」陳涉太息曰：「嗟乎，燕雀安知鴻鵠之志哉⑥！」

二世元年七月⑦，發閭左適戍漁陽九百人⑧，屯大澤鄉⑨。陳勝、吳廣皆次當行，為屯長⑩。會天大雨，道不通，度已失期。失期，法皆斬。陳勝、吳廣乃謀曰：「今亡亦死⑪，舉大計亦死，等死，死國可乎？」陳勝曰：「天下苦秦久矣。吾聞二世少子也，不當立，當立者乃公子扶蘇。扶蘇以數諫故，上使外將兵。今或聞無罪，二世殺之⑫。百姓多聞其賢，未知其死也。項燕為楚將⑬，數有功，愛士卒，楚人憐之。或以為死，或以為亡。今誠以吾眾詐自稱公子扶蘇、項燕，為天下唱⑭，宜多應者。」吳廣以為然。乃行卜。卜者知其指意⑮，曰：「足下事皆成，有功。然足下卜之鬼乎⑯！」陳勝、吳廣喜，念鬼⑰，曰：「此教我先威眾耳。」乃丹書帛曰：「陳勝王。」置人所罾魚腹中⑱。卒買魚烹食，得魚腹中書，固以怪之

矣。又間令吳廣之次所旁叢祠中⑲，夜篝火⑳，狐鳴呼曰：「大楚興，陳勝王。」卒皆夜驚恐。旦日，卒中往往語，皆指目陳勝㉑。

吳廣素愛人，士卒多為用者㉔。尉劍挺㉕，廣起，奪而殺尉。陳勝佐之，并殺兩尉。召令徒屬曰：「公等遇雨，皆已失期，失期當斬。藉弟令毋斬㉖，而戍死者固十六七㉗。且壯士不死即已，死即舉大名耳㉘，王侯將相寧有種乎！」徒屬皆曰：「敬受命。」乃詐稱公子扶蘇、項燕，從民欲也㉙。袒右㉚，稱大楚，為壇而盟，祭以尉首。陳勝自立為將軍，吳廣為都尉。攻大澤鄉，收而攻蘄㉛。蘄下，乃令符離人葛嬰將兵徇蘄以東㉜，攻銍、酇、苦、柘、譙，皆下之㉝。行收兵，比至陳㉞，車六、七百乘，騎千餘，卒數萬人。攻陳，陳守令皆不在㉟，獨守丞與戰譙門中㊱。弗勝，守丞死，乃入據陳。數日，號令召三老、豪傑與皆來會計事㊲，三老、豪傑皆曰：「將軍身被堅執銳，伐無道，誅暴秦，復立楚國之社稷，功宜為王。」陳涉乃立為王，號為張楚㊳。

（以上為第一段，寫陳涉起義的背景及其發動過程。）

尉果笞廣㉔。將尉醉㉒，廣故數言欲亡，忿恚尉㉓，令辱之，以激怒其眾。

【注釋】

① 陽城——秦縣名，縣治在今河南省方城東。

② 陽夏（ㄐㄧㄚ）——秦縣名，縣治即河南省太康。

③ 傭耕——被雇傭從事耕作。

④ 庸——同「傭」。

⑤ 若——爾，你。

⑥ 嗟乎，燕雀安知鴻鵠之志哉——鴻鵠：天鵝。按：史公寫人物常用這種自我慨嘆來預示其未來之不凡，如項羽觀始皇時曰「彼可取而代也」，劉邦觀始皇曰「大丈夫當如是也」，陳平切肉時曰「使平得宰天下，亦如是肉矣」等等，皆是。

⑦ 二世元年——公元前二〇九。

⑧ 發閭左——徵調住在里巷左側的居民。

適戍——發配戍守。適：同「謫」。《漢書・食貨志》注引應劭曰：「秦時以謫發之，名曰謫戍。先發吏有過及贅婿、賈人，後以嘗有市籍（名在商人）者發，又以大父母、父母嘗有市籍者。戍者曹輩盡，復入閭取其左者發之，未及取右而秦亡」。師古曰：「居里門之左者，一切發之。」（《漢書注》）有

關「閭左」的解釋還有許多，如曰「平民居閭左」、「窮者取閭左」云云，皆不可信。

⑨屯──停駐。

漁陽──秦縣名，縣治在今北京市密雲西南。

大澤鄉──在今安徽省宿縣東南。

⑩屯長──下級軍吏，大約相當於後世的連排長。《後漢書·百官志》云：「大將軍營五部，部校尉一人，比二千石；部下有曲，曲有軍候一人，比六百石；曲下有屯，屯長一人，比二百石。」此是漢制，錄之以爲參考。

⑪今亡亦死四句──亡：潛逃。舉大計：行大謀，指造反。死國：爲建立自己的王朝豁出命去幹。何孟春曰：「古人文字，彼此有絕似者，《左傳》楚昭王曰：『再敗楚師，不如死；棄盟逃歸，亦不如死，一也，其死仇乎！』此世家連用四『死』字。」（《史記評林》）按：此處見陳涉的決心、氣勢，這是生死關頭的嚴峻抉擇。《廉藺列傳》有云：「知死必勇，非死者難也，處死者難。」陳涉這種選擇「舉大事」的氣概，最爲史公所敬佩。

⑫二世殺之──二世殺扶蘇事，詳見《李斯列傳》。

⑬項燕──楚將，被秦將王翦所殺。

⑭唱──引頭，發端。

⑮指意——心思。指：同「旨」。

⑯卜之鬼乎——「卜」上應增「何不」二字讀，意謂「您爲何不到鬼神那裏去占卜一下呢？」實際是暗示他讓他假借鬼神號召群衆。茅坤曰：「草亂之初，須如此，才能傾動人耳。」（《史記評林》）

⑰念鬼——心裏尋思卜者所說的「卜之鬼」是什麼意思。

⑱嘗（ㄗㄥ）——魚網，這裏用如動詞，即「捕獲」之意。

⑲間——私下，暗中。

次所——戍卒所駐之處。

叢祠——荒廟，草樹蔭蔽中的神廟。

⑳篝火——《集解》引徐廣曰：「篝者，籠也。」即點燈籠。姚範曰：「篝，疑同『搆』，即舉火叢祠，豈必籠耶？」《會注考證》按：姚說是。《漢書・陳勝傳》作「構火」。師古曰：「構，謂結起也。」亦即舉火、點火之意。

㉑指目——師古曰：「指而私目視之。」按：「指目」二字最見戍卒對陳涉的怪異敬畏之神情。

㉒將尉——統領戍卒的秦朝軍尉。將：統領，率領。

㉓忿恚（ㄏㄨㄟ）——惱怒，這裏是使動用法。激之使怒。

㉔笞（ㄔ）——用鞭或用棍棒竹板打人。

㉕劍挺——佩劍脫出。一說，即拔劍。前說是。

㉖藉弟令——即便，即使。「藉」、「假」一聲之轉，「弟」、「但」一聲之轉。「藉」、「假」、「弟」、「但」四字於此同義。

㉗十六七——十分之六、七。

㉘舉大名——即指稱王。《項羽本紀》云：「衆欲立陳嬰爲王，嬰母言：『暴得大名不祥。』」可見。

㉙從民欲——按：此云陳涉詐稱扶蘇、項燕，以從民欲；而後面竟永不交代何時不再稱此，似有漏洞。

㉚祖右——師古曰：「袒右者，脫右肩之衣，當時取異於凡衆也。」

徇——巡行宣令而使之聽己也。

㉛蘄（くㄧ）——秦縣名，縣治在今安徽省宿縣南。

㉜符離——秦縣名，縣治在今安徽省宿縣東北。

㉝銍（ㄓ）——秦縣名，縣治在今安徽省宿縣西南。

酇（ㄘㄨㄛˋ）——秦縣名，縣治在今河南省永城西。

苦（ㄏㄨ）——秦時縣名，縣治在今河南省鹿邑。

柘（ㄓㄜ）——秦縣名，縣治在今河南省柘城西北。

譙——秦縣名，縣治即今安徽省亳縣。

㉞陳——秦郡名，郡治即今河南省淮陽。

㉟守令——郡守和縣令。因爲當時陳是陳郡，同時也是陳縣的治所，故有守有令。

㊱守丞——在郡留守的郡丞。郡丞是郡守的副官。

譙門——上有譙樓的城門。

㊲號令召三老、豪傑與皆來會計事——「與」字疑衍文。三老：鄉官，職掌教化。豪傑：當地有名望、有勢力的人物。王愼中曰：「(以下數句中，)連下『皆』字，見人心歸附之同。」(《史記評林》)

㊳張楚——國號。《索隱》引李奇曰：「欲張大楚國，故稱張楚也。」按：此說勉強。瀧川曰：「張楚、國號，取張大之義。」張楚，猶言「大楚」。

當此時①，諸郡縣苦秦吏者，皆刑其長吏，殺之以應陳涉。乃以吳叔爲假王②，監諸將以西擊滎陽③，令陳人武臣、張耳、陳餘徇趙地④，令汝陰人鄧宗徇九江郡⑤。當此時，楚兵數千人爲聚者，不可勝數。

葛嬰至東城⑥，立襄彊爲楚王。嬰後聞陳王已立，因殺襄彊，還報。至陳，陳王誅殺葛嬰。陳王令魏人周市北徇魏地⑦。吳廣圍滎陽。李由爲三川守⑧，守滎陽，

吳叔弗能下。陳王徵國之豪傑與計，以上蔡人房君蔡賜為上柱國⑨。

周文，陳之賢人也，嘗為項燕軍視日⑩，事春申君⑪，自言習兵，陳王與之將軍印，西擊秦。行收兵至關⑫，車千乘，卒數十萬，至戲⑬，軍焉。秦令少府章邯免酈山徒、〔人〕奴產子〔生〕⑭，悉發以擊楚大軍，盡敗之。周文敗，走出關，止次曹陽二、三月⑮，章邯追敗之。復走次澠池十餘日⑯，章邯擊，大破之。周文自剄，軍遂不戰。

武臣到邯鄲⑰，自立為趙王，陳餘為大將軍，張耳、召騷為左右丞相。陳王怒，捕繫武臣等家室，欲誅之。柱國曰：「秦未亡而誅趙王將相家屬，此生一秦也。不如因而立之。」陳王乃遣使者賀趙，而徙繫武臣等家屬宮中，而封耳子張敖為成都君，趣趙兵亟入關⑱。趙王將相相與謀曰：「王王趙，非楚意也，楚已誅秦，必加兵於趙。計莫如毋西兵，使使北徇燕地以自廣。趙南據大河，北有燕、代，楚雖勝秦，不敢制趙。若楚不勝秦，必重趙。趙乘秦之弊，可以得志於天下。」趙王以為然，因不西兵，而遣故上谷卒史韓廣將兵北徇燕地⑲。

燕故貴人豪傑謂韓廣曰：「楚已立王，趙又已立王。燕雖小，亦萬乘之國也，

願將軍立為燕王。」韓廣曰：「廣母在趙，不可。」燕人曰：「趙方西憂秦，南憂楚，其力不能禁我。且以楚之強，不敢害趙王將相之家，趙獨安敢害將軍之家！」韓廣以為然，乃自立為燕王。居數月，趙奉燕王母及家屬歸之燕。

當此之時，諸將之徇地者，不可勝數。周市北徇地至狄⑳，狄人田儋殺狄令，自立為齊王，以齊反擊周市。市軍散，還至魏地，欲立魏後故甯陵君咎為魏王㉑。時咎在陳王所，不得之魏。魏地已定，欲相與立周市為魏王，周市不肯。使者五反，陳王乃立甯陵君咎為魏王，遣之國，周市卒為相。

將軍田臧等相與謀曰㉒：「周章軍已破矣㉓，秦兵旦暮至，我圍滎陽城弗能下，秦軍至，必大敗。不如少遺兵，足以守滎陽，悉精兵迎秦軍。今假王驕，不知兵權㉔，不可與計，非誅之，事恐敗。」因相與矯王令以誅吳叔，獻其首於陳王。陳王使使賜田臧楚令尹印㉕，使為上將。田臧乃使諸將李歸等守滎陽城，自以精兵西迎秦軍於敖倉㉖。與戰，田臧死，軍破。章邯進兵擊李歸等滎陽下，破之，李歸等死。

陽城人鄧說將兵居郯㉗，章邯別將擊破之，鄧說軍散走陳。銍人伍徐將兵居許㉘，章邯擊破之，伍徐軍皆散走陳。陳王誅鄧說。

陳王初立時，陵人秦嘉、銍人董緤、符離人朱雞石、取慮人鄭布、徐人丁疾等皆特起㉙，將兵圍東海守慶於郯㉚。陳王聞，乃使武平君畔為將軍，監郯下軍。秦嘉不受命，嘉自立為大司馬㉛，惡屬武平君。告軍吏曰：「武平君年少，不知兵事，勿聽！」因矯以王命殺武平君畔㉜。

章邯已破伍徐，擊陳，柱國房君死。章邯又進兵擊陳西張賀軍。陳王出監戰，軍破，張賀死。

臘月，陳王之汝陰㉝，還至下城父㉞，其御莊賈殺以降秦㉟。陳勝葬碭㊱，謚曰隱王㊲。

陳王故涓人將軍呂臣為倉頭軍㊳，起新陽㊴，攻陳下之，殺莊賈，復以陳為楚。

初，陳王至陳，令銍人宋留將兵定南陽，入武關㊵。留已徇南陽，聞陳王死，南陽復為秦。宋留不能入武關，乃東至新蔡㊶。遇秦軍，宋留以軍降秦。秦傳留至咸陽，車裂留以徇。

秦嘉等聞陳王軍破出走，乃立景駒為楚王，引兵之方與㊷，欲擊秦軍定陶下㊸。使公孫慶使齊王，欲與并力俱進。齊王曰：「聞陳王戰敗，不知其死生，楚安得不請而立王！」公孫慶曰：「齊不請楚而立王，楚何故請齊而立王！且楚首事，

「當令於天下。」田儋誅殺公孫慶。

秦左、右校復攻陳㊹，下之。呂將軍走，收兵復聚。鄱盜當陽君黥布之兵相收㊺，復擊秦左、右校，破之青波㊻，復以陳爲楚。會項梁立懷王孫心爲楚王㊼。

（以上爲第二段，寫農民起義軍與秦王朝的決死鬥爭。陳涉雖兵敗身死，但他點燃的反秦烈火已成燎原之勢。）

【注釋】

① 當此時三句——郭嵩燾曰：「此及下文『當此時，楚兵數千人爲聚者不可勝數』、『當此之時，諸將之徇地者不可勝數』，連用『當此時』三字，見一時倉卒乘亂而起，搶攘衝決，情事歷歷如見。」（《史記札記》

② 假王——未正式受封而暫時代理王事的人。

③ 滎（ㄒ一ㄥ/）陽——秦縣名，縣治在今河南省滎陽東北。

④ 趙地——戰國時趙國的地盤，相當今河北省南部一帶地區。

⑤ 汝陰——秦縣名，縣治即今安徽省阜陽。

九江郡——秦郡名。轄今之江蘇、安徽二省的淮南江北，和今江西省全境。郡治壽春（今安徽省

壽縣)。

⑥東城——秦縣名，縣治在今安徽省定遠東南。

⑦魏地——師古曰：「即梁地，非河東之魏也。」梁地即今河南省開封一帶地區。

⑧李由——秦丞相李斯之子。

三川——秦郡名，轄今河南省西部黃河、伊河、洛河三水流域地區。三川郡即以此三水爲名。郡治洛陽。

⑨上蔡——秦縣名，縣治在今河南省上蔡西南。

房君——封號。

⑩視日——占測時日的吉凶，是古時的一種迷信職業。

⑪春申君——名黃歇，楚國大貴族，以善養士聞名，與孟嘗君、平原君、信陵君並稱。《史記》有傳。

上柱國——戰國時楚國官名，凡破軍殺將者可使充之，位極尊寵。後爲虛銜。

⑫關——指函谷關，在今河南省三門峽西南。

⑬戲——戲亭，在今陝西省臨潼縣東，有戲水流經其下，因以爲名。

⑭少府——即少府令，秦官，九卿之一，掌山海池澤的收入，以供皇家生活之用。

章邯——秦將，後降項羽，事見《項羽本紀》。

免——免其罪，使之從軍。

驪山徒——在驪山為秦始皇修築陵墓的苦役役犯。驪山在今陝西省臨潼縣。

人奴產子生——按：「人」、「生」二字衍文。有的本子斷作「驪山徒人」，「徒人」二字連文亦略生疏，《漢書》無「生」字。奴產子：奴婢所生的孩子。

⑮ 止次曹陽二、三月——李景星曰：「二、三月，應作二、三日。」次：駐紮，停留。曹陽：亭名，在今河南省靈寶東。

⑯ 澠池——秦縣名，縣治在今河南省澠池西。

⑰ 邯鄲——古都邑名，舊址即今河北省邯鄲市西南之趙王城。

⑱ 趣（ㄘㄨ）——同「促」。

 亟（ㄐㄧ）——迅速。

⑲ 上谷——秦郡名，郡治沮陽在今河北省懷來南。

 卒史——亦稱曹史，郡守的掾屬。

⑳ 狄——秦縣名，縣治在今山東省高青東南。

㉑ 甯陵君咎——即魏咎，故魏國的諸公子，曾被封為甯陵君。魏被秦滅，咎降為平民。反秦義軍起，咎被立為魏王。數月後，被秦將章邯包圍，自殺。事見《魏豹彭越列傳》。

㉒田臧——吳廣的部將。

㉓周章軍已破——服虔曰：「周章乃周文。」按：周章與周文應是一人，「文」、「章」二字相應，一為其名，一為其字。亦猶《項羽本紀》之或稱項羽，或稱項籍也。

㉔兵權——用兵作戰的臨機應變之術。權：權變，應時變通。

㉕陳王使使賜田臧楚令尹印——王鍪曰：「陳涉兵無紀律如此。」《史記評林》按：田臧殺吳廣，陳涉即賜之以楚令尹印，蓋以其自己無力控制，亦與武臣稱趙王、韓廣稱燕王，而陳涉武臣之對其無可奈何相同。令尹：戰國時楚官名，職同丞相。

㉖迎——迎擊。

㉗鄧說——陳涉的部將。說：同「悅」。

敖倉——秦朝儲藏糧食的大倉庫，在今河南省滎陽東北敖山上。

郟——《正義》曰：「郟應作郟。」按：《正義》說是。郟（去弓）在今山東省郯城北，東去陳郡甚遠，章邯之兵不能突然至此；郟即今河南省郟縣，在滎陽南、陳之西，地理形勢相合。

㉘許——秦縣名，縣治在今河南省許昌市東。

㉙陵——應作淩，秦縣名，縣治在今江蘇省泗陽西北。

取慮——秦縣名，縣治在今江蘇省睢寧西南。

徐——秦縣名，縣治在今安徽省泗縣南。

特起——自成一軍而不屬他人。

㉚東海守慶——秦朝的東海郡太守名慶者。東海郡的郡治在郯。

㉛大司馬——周代官名，掌全國軍務。

㉜王命——指張楚王陳勝的命令。

㉝陳王之汝陰——之：往。謂陳勝在陳西被章邯打敗，南逃至汝陰。汝陰：秦縣名，縣治即今安徽省阜陽。

㉞還至下城父——謂又北折而至下城父。下城父：古邑名，即今安徽省渦陽東南之下城父聚。按：下城父在汝陰東北，再往東北就是宿縣，陳勝發動起義的地方；再往東，郯城還有秦嘉的大軍，因此陳勝一旦擺脫秦軍追趕，隨即折回向東北走。

㉟御——車夫。

㊱碭（勿尢）——秦縣名，縣治即今江蘇省碭山南的保安鎮。

㊲謚曰隱王——謂漢代謚陳涉曰隱王。謚法云：「不顯尸國曰隱。」尸：主也。主國不顯，即功業不彰之意。又曰：「隱，哀也。」謂其生平行事令人哀憐。

㊳陳王故涓人將軍呂臣——曾爲陳王當過涓人，後來成了將軍的呂臣。涓人：也叫中涓，爲王者主管

灑掃、洗滌等內務。

倉頭軍——舊注都解釋爲全軍皆著青巾，以別於其他部伍。倉：亦作「蒼」。按：此說可疑，解見《項羽本紀》注。

㊵新陽——秦縣名，縣治在今安徽省界首北。按：細索此段文意，彷彿是呂臣在陳王生前爲其充任中涓；陳王被殺後，呂臣是激於對叛徒的義憤，逃至新陽，號召陳王舊部，組織起一支隊伍重新起事的，所以說「爲倉頭軍」「起新陽」。這支隊伍竟至一舉攻下陳郡，殺死了爲秦朝駐守的叛徒莊賈，眞是英風壯舉，千載下猶有生氣。

㊵南陽——秦郡名，郡治宛縣即今河南省南陽市。

武關——在今陝西省商南東南。

㊶新蔡——秦縣名，縣治即今河南省新蔡。

㊷方與——秦縣名，縣治在今山東省魚臺西。

㊸定陶——秦縣名，縣治在今山東省定陶西北。

㊹左、右校——即左、右校尉。

㊺鄱盜當陽君黥布之兵相收——按：「鄱盜」上應增「與」字讀，《漢書》作「與番盜英布相遇」。鄱：同「番」（ㄆㄛ），指鄱江，源於安徽西南部，流入鄱陽湖。當陽君：即英布。英布先在鄱江爲盜，後歸項

梁，稱當陽君。《史記》有傳。相收，相會，相合。

46 青波——秦縣名，縣治在今河南省新蔡西南。

47 懷王孫心——戰國時楚懷王（名槐，前三二八～二九九年在位）的孫子，名心。此人被項梁立爲楚王，事在公元前二○八年六月。按：陳涉發起的反秦戰爭，敍至「會項梁立懷王孫心爲楚王」遂戛然而止，恰如告訴讀者：「欲知後事如何，請看《項羽本紀》也。」

陳勝王凡六月。已爲王，王陳。其故人嘗與傭耕者聞之，之陳，扣宮門曰：「吾欲見涉。」宮門令欲縛之①。自辯數②，乃置，不肯爲通。陳王出，遮道而呼涉③。陳王聞之，乃召見，載與俱歸。入宮，見殿屋帷帳，客曰：「夥頤④！涉之爲王沈沈者⑤！」楚人謂多爲夥，故天下傳之，「夥涉爲王⑥」由陳涉始。客出入愈益發舒，言陳王故情。或說陳王曰：「客愚無知，顓妄言，輕威。」陳王斬之。諸陳王故人皆自引去，由是無親陳王者⑦。陳王以朱房爲中正⑧，胡武爲司過⑨，主司群臣⑩。諸將徇地，至，令之不是者⑪，繫而罪之，以苛察爲忠。其所不善者，弗下吏，輒自治之。陳王信用之。諸將以其故不親附，此其所以敗也。

陳勝雖已死，其所置遣侯王將相竟亡秦⑫，由涉首事也。高祖時爲陳涉置守冢

三十家磄⑬，至今血食⑭。

（以上為第三段，補敘陳涉失敗的原因。）

【注釋】

①宮門令——守衛宮門的官員。

②辯數——分辯訴說。數：一條一條地說。

③遮道——攔路。遮：攔截。

④夥頤——郭嵩燾曰：「夥，驚喜詫嘆之音。頤者，語詞。」（《史記札記》）按：驚喜詫嘆稱「夥」，今河北省、天津市、北京市等地區猶然。

⑤沉沉者——富麗深邃的樣子。

⑥夥涉為王——俞正燮曰：「言其時稱王者多，時人輕之，謂王為『夥涉』，蓋庚辭相喻也。」（《癸巳類稿》）按：夥涉：被人呼過「夥頤」的陳涉，「夥」字遂成為外號，冠在名字的前面。

⑦由是無親陳王者——《索隱》引《孔叢子》云：「陳勝為王，妻之父兄往焉，勝以眾賓待之。妻父怒云：『怙強而傲長者，不能久焉！』不辭而去。」

⑧中正——官名，主管考核官吏，確定官吏的升降。

⑨司過──猶如後日的監察御史，職掌糾彈。

⑩司──同「伺」，暗中窺察。

⑪令之不是者──即不服從命令者。

⑫其所置遣侯王將相竟亡秦二句──瀧川曰：「敍事中插議論。」

⑬置守冢三十家碭──李景星曰：「《史記》《漢書》之《高祖紀》皆言『置守冢十家』。」（《四史評議》

⑭血食──指享受祭祀，因為祭祀時要殺牛、羊、豕做為供品，故云。

【集說】

李景星曰：「升項羽於『本紀』，列陳涉於『世家』，俱屬太史公破格文字。項羽垂成而終為漢困死，是古今極不平事，升之『本紀』，蓋所以惜之而不以成敗論也。陳涉未成，能為漢驅除，是當時極關係事，列之『世家』，蓋所以重之而不與尋常等也。且涉雖一起即蹶，所遣之王侯將相，卒能亡秦，既不能一一皆為之傳，又不能一概抹殺，擯而不錄。即云有各『紀』、『傳』在，無妨帶敍互見。；然其事有可以隸屬者，亦有不能強為隸屬者，此中安置，頗覺棘手。惟斟酌『紀』、『傳』之間，將涉列為『世家』，將其餘與涉俱起不能遍為立傳之人皆納入《涉世家》中，則一時之草澤

八　陳涉世家

三九一

英雄皆有歸宿矣。故通篇除吳廣外，牽連而書者至有二十餘人之多。千頭萬緒，五花八門，卻自一絲不亂，非大手筆何能爲此！（《史記評議·陳涉世家》）

盧璘曰：「司馬遷以項羽續『本紀』，以陳涉續『世家』，蓋陳涉起事比楚、漢更奇偉。」（《史記評林》引）

司馬貞曰：「勝立數月而死，無後，亦稱『世家』者，以其所遣王侯將相竟滅秦，以其首事也。然時因擾攘，起自匹夫，假託妖祥，一朝稱楚，歷歲不永，勳業蔑如，繼之齊、魯，曾何等級，可降爲『列傳』也。」（《史記索隱》）

劉知幾曰：「『世家』之爲義也，豈不以開國承家，世代相續？至如陳勝，起自群盜，稱王六月而死，子孫不嗣，社稷靡聞，無『世』可傳，無『家』可宅，而以『世家』爲稱，豈當然乎？」（《史通》）

【謹按】

《陳涉世家》記述了陳涉起義由開始發動到勝利發展，以至最後失敗的全過程，表現了陳涉這個早期農民領袖的果敢首創精神和農民起義軍的巨大威力，熱情地歌頌了他們在滅秦過程中的歷史作用；同時也具體眞實地反映了這支早期農民起義軍的種種弱點，和導致他們最後失敗的主

觀原因，表現了作者對他們的無限惋惜與同情。這篇作品的思想意義最重要的我想有兩條：

其一，這是我國古代農民戰爭的第一篇真實記錄，其材料的詳盡具體是前所未有的。它不僅爲人們提供了研究秦末政治形勢和秦末農民戰爭的可靠依據，而且它毫無疑問地對我國以後的農民戰爭起了一種巨大的感發、鼓舞作用。它像一本教材、一面鏡子似的讓人們對照、檢查，以便從中找出勝利的經驗和失敗的教訓。

其二，這是一首最早的農民戰爭的頌歌，是作者進步歷史觀的集中表現。《太史公自序》說：「桀紂失其道而湯武作，周失其道而《春秋》作，秦失其道而陳涉發跡。諸侯作難，風起雲蒸，卒亡秦族，天下之端，自涉發難，作《陳涉世家》。」很明顯，司馬遷是把這次秦末農民大起義和湯伐桀、武王伐紂的戰爭等量齊觀，是和孔夫子寫《春秋》成「素王之業」、「爲一代立法」相提並論的。

司馬遷高度地評價陳涉，是與他一貫地重視下層人民、重視人民群衆力量的進步思想分不開的，對此我們必須聯繫《刺客列傳》、《游俠列傳》、《項羽本紀》、《田單列傳》等來一道考慮。此外，司馬遷敬重那些能在生死關頭有所抉擇，能轟轟烈烈地幹一番事業的人物，而瞧不起那種渾渾噩噩、平平庸庸的人。他的理論是：「人固有一死，或重於泰山，或輕於鴻毛，用之所趣異也。」（《報任安書》）當他寫到藺相如勇挫強秦完

璧歸趙的時候，感慨地議論道：「知死必勇，非死者難也，處死者難。方藺相如引璧睨柱，及叱秦王左右，勢不過誅，然士或怯懦而不敢發。相如一奮其氣，威伸敵國；退而讓頗，名重泰山，其處智勇，可謂兼之矣！」這與陳涉的氣質是多麼相似啊！當陳涉被遣因雨失期，而失期又依法當斬的時候，他們想的是：「今亡亦死，舉大計亦死，等死，死國可乎？」又說：「壯士不死即已，死即舉大名耳，王侯將相寧有種乎！」這是何等豪邁的氣派！司馬遷的生死觀在這裏得到了最充分最有力的表現。司馬遷對陳涉的這種首創精神、這種英雄壯舉是十分欽敬的。「王侯將相寧有種乎」這樣的口號出現於陳涉口中，出現在那個被「天人感應」、「君權神授」的妖霧所籠罩的漢武帝時代，真不亞如一聲發聵振聾的霹靂，這是對當時統治階級所鼓吹的反動血統論的蔑視與否定，是對「死生有命，富貴在天」這種宿命觀點的挑戰，是對當時整個官方政治與官方哲學的討伐與革命。對於這些，似乎都是不應該過於低估的。

《陳涉世家》在寫作方法上與《史記》中其他以塑造人物著稱的篇章有所不同。首先，它是一幅以陳涉爲首的整個秦末農民大起義發端階段的藝術畫卷，它所著意表現的不是某一個、兩個歷史人物的寫真，而是在於突出表現這支波瀾壯闊的反秦隊伍在這場鬥爭中的全部曲折、複雜的總面貌，表現他們撼天動地的力量和他們最終失敗的慘痛教訓。司馬遷這種以陳涉標名，而實欲畫一幅農民軍群像的意圖，以前也有人很明白，例如清代的李景星就曾經非常清楚地指出過這一

點。他說：「涉雖一起即蹶，所遣之王侯將相卒能亡秦，既不能一一為之立傳，又不能一概抹殺、擯而不錄。即云有各紀、傳在，無妨帶敍互見；然其事有可以隸屬者，亦有不能強為隸屬者，此中安置，頗覺棘手。惟斟酌紀、傳之間，將涉列為世家，將其餘與涉俱起不能遍為立傳之人，皆納入涉世家中，則一時之草澤英雄皆有歸宿矣。故通篇除吳廣外，牽連而書者至有二十餘人之多，千頭萬緒，五花八門，卻自一絲不亂，非大手筆何能為此！」（《四史評議》）這段話要言不煩，恰中肯綮。

其次，即以人物形象而言，本文雖對陳涉的專門描寫不是很多，但是陳涉的思想氣質、聲音笑貌，還是生動地在讀者面前活動起來了。「陳涉少時，嘗與人傭耕，輟耕之壟上，悵恨久之，曰：『苟富貴，無相忘。』」庸者笑而應曰：『若為傭耕，何富貴也？』陳涉太息曰：『嗟乎！燕雀安知鴻鵠之志哉！』」這就清楚地表現了一個受壓抑而有雄心、有抱負的人物的形象。作品在描寫陳涉稱王後的驕奢與脫離群眾時，用筆極其輕靈巧妙，沒有正面敍述，沒有大段鋪陳，而只是寫了宮門前的一個小糾紛：陳勝「已為王，王陳。其故人嘗與傭耕者聞之，之陳，扣宮門曰：『吾欲見涉。』宮門令欲縛之。自辯數，乃置，不肯為通。陳王出，遮道而呼涉。」整段文章沒有一句寫陳涉本人如何驕縱，它只是寫了宮門令的傲慢乖張、氣焰凶盛，而陳涉本人的思想行為也就可以想見了。俗語說：「有其主，必有其僕。」在這裏我們不正是又由其僕以見其主嗎？讀著這段

文字，不由得使我們想到了《紅樓夢》中劉姥姥進榮國府的艱難，從而更使我們體會到《陳涉世家》的這段描寫是多麼深刻準確、一針見血啊！

因爲這篇文章是爲整個農民軍而不是只爲陳涉一人立傳，所以文章在寫到「陳涉葬碭，謚曰『隱王』」時並未結束，而是接著又敍述了陳王的部下呂臣，收合餘燼，奮勇作戰，先後又兩次奪回了陳邑的壯舉，而後用「會項梁立懷王孫心爲楚王」一句結束了本文要說的全過程。「會項梁立懷王孫心爲楚王」這不是本文故事的完結，而是另一個故事的開頭，因此這句話的意思實際是說：「要知後事如何，請接著看《項羽本紀》。」這就很自然地使本篇與《史記》中的其他篇緊密地銜接了起來。

文章的最後一行是：「陳勝雖已死，其所遣王侯將相竟亡秦，由涉首事也。高祖時爲陳涉置守冢三十家碭，至今血食。」這段話與前面引過的《太史公自序》那段話遙相呼應，他之所以要反覆地說這個意思，是因爲他擔心有些讀者也許會因爲陳涉的「歷歲不永，勳業蔑如」，而低估陳涉的歷史貢獻，所以他在這文章的最後又用這種結論式的語言給讀者重描了一次，以加深其印象；同時也可以藉此表示自己對陳王的無限敬仰之情，給文章增加一種一唱三嘆、餘音繞樑的感覺。

凡此種種，皆可見作者的匠心獨運。

九、留侯世家

留侯張良者①，其先韓人也②。大父開地③，相韓昭侯、宣惠王、襄哀王④。

父平，相釐王、悼惠王⑤。悼惠王二十三年⑥，平卒。卒二十歲⑦，秦滅韓。良年

少，未宦事韓⑧。韓破，良家僮三百人⑨，弟死不葬⑩，悉以家財求客刺秦王⑪，

為韓報仇，以大父、父五世相韓故⑫。

良嘗學禮淮陽⑬。東見倉海君⑭。得力士，為鐵椎重百二十斤。秦皇帝東游，

良與客狙擊秦皇帝博浪沙中⑮，誤中副車⑯。秦皇帝大怒，大索天下，求賊甚急，

為張良故也。良乃更名姓，亡匿下邳⑰。

良嘗閒從容步游下邳圯上⑱，有一老父，衣褐⑲，至良所，直墮其履圯下⑳，

顧謂良曰：「孺子㉑，下取履！」良愕然，欲毆之。為其老，強忍，下取履。父曰：

「履我㉒！」良業為取履㉓，因長跪履之。父以足受，笑而去。良殊大驚，隨目之。

父去里所㉔，復還，曰：「孺子可教矣。後五日平明，與我會此。」良因怪之，跪

曰：「諾。」五日平明，良往。父已先在，怒曰：「與老人期㉕，後，何也？」去，

曰：「後五日早會。」五日雞鳴，良往。父又先在，復怒曰：「後，何也？」去，曰：「後五日復早來。」五日，良夜未半往。有頃㉖，父亦來，喜曰：「當如是。」出一編書㉗，曰：「讀此則為王者師矣。後十年興㉘。十三年孺子見我濟北㉙，穀城山下黃石即我矣㉚。」遂去，無他言，不復見。旦日視其書，乃《太公兵法》也㉛。良因異之，常習誦讀之。

居下邳，為任俠㉜。項伯嘗殺人，從良匿。

（以上為第一段，寫張良的家世及其青年時事。）

①留侯——張良的封號。留：秦縣名，縣治在今江蘇省沛縣東南。

②韓——國名。戰國初期，韓、趙、魏三家大夫瓜分晉國土地而自立國家，韓都陽翟（今河南省禹縣）。韓景侯六年（前四〇三），正式受周天子冊命為諸侯。為戰國七雄之一。

③大父——祖父。

④韓昭侯——名武，在位二十六年（前三五八～前三三三）。宣惠王——昭侯之子，在位二十一年（前三三二～前三一二），韓國從此改侯稱王。

史記選注

三九八

襄哀王——名倉，宣惠王之子，在位十六年（前三一一～前二九六）。

⑤釐王——名咎，襄哀王之子，在位二十三年（前二九五～前二七三）。

悼惠王——《韓世家》及《世本》皆作「桓惠王」。釐王之子，在位三十四年（前二七二～前二三九）。

九⑥ 悼惠王二十三年——前二五〇。
。

⑦卒二十歲——指張平死後二十年，前二三〇。

⑧宦事——為官做事。有曰，「宦」為「嘗」字之誤。

⑨家僮——家人，婢僕。

⑩不葬——指不以禮相葬，為節省錢財。

⑪客——賓客，食客，泛指戰國時期具有各種專長、技能的士人。這裏指勇士，刺客。

⑫五世相韓——按：應曰「相韓五世」。

⑬淮陽——古郡國名，郡治陳，即今河南省淮陽。

⑭倉海君——師古曰：「當時賢者之號也。」（《漢書注》）而《集解》、《索隱》皆謂倉海君為穢貊國的君長。因為穢貊國後來歸漢為蒼海郡，故史公以當時郡名稱之。按：穢貊國在今朝鮮中部地區。

⑮狙（ㄐㄩ）擊——伺機襲擊。狙：暗中窺伺。

博浪沙──古地名，在今河南省原陽縣。今縣東南舊有博浪城，相傳即張良狙擊始皇帝處。《始皇本紀》云：「二十九年，始皇東游，至陽武博浪沙中，爲盜所驚。求弗得，乃令天下大索十日。」始皇二十九年：公元前二一八。

⑯副車──也叫屬車，給天子車駕做扈從的車輛。《索隱》引《漢官儀》云：「天子屬車三十六乘。」

⑰亡匿──逃避，躲藏。

下邳──秦縣名，縣治在今江蘇省睢寧西北。

⑱從容──猶今之所謂「隨便」，閒暇，無目的的樣子。

圯（一）──橋。

一說，直：恰好。

⑲褐──粗布短衣，古代貧者所服。

⑳直──特意，故意。王念孫曰：「欲以觀其能忍與否，特墮其履，而使取之也。」（《讀書雜志》）

㉑孺子──猶今之對年輕人呼喚：「孩子」，「小伙子」，是一種不講客氣、不講禮貌的稱呼。

㉒履我──猶言「給我穿上（鞋子）！」

㉓良業爲取履二句──意謂張良心想既然已經給他取上來了，（那就再忍耐一下給他穿上吧，）於是就跪下身去給他穿上了。業：既已。長跪：原指挺身而跪，這裏即指跪下身去。

㉔里所——一里來地。所：許，表示「約略」、「大概」的數量詞。

㉕期——約會。

㉖有頃——過了一會兒。

㉗一編書——猶今所謂「一本書」、「一冊書」。古代的書籍有些是寫在竹簡上，而後用皮條把它們串聯在一起，因而用「編」來做它們的量詞。

㉘興——謂興起，發跡。隱指諸侯反秦。

㉙濟北——濟水之北。當時的濟水，其流經山東的部分與今之黃河河道約略相當。

㉚穀城山——也稱黃山，在今山東省東阿東北。蘇軾曰：「夫子房受書於圯上之老人也，其事甚怪，然安知其非秦世有隱君子者，出而試之？以為子房才有餘而憂其度量之不足，故深折其少年剛銳之氣，使之忍小忿而就大謀。」（《留侯論》）

㉛太公兵法——相傳為太公姜尚所著的兵書。郭嵩燾曰：「張良智術純襲老子欲歙固張，欲取固與之旨，所從受學，殆亦蓋公言黃老者之流，而托名《太公兵法》耳。」（《史記札記》）

㉜任俠——以他人急難為己任，即好打抱不平的意思。如淳曰：「相與信為任，同是非為俠。」師古曰：「任，謂任使其氣力；俠之言挾也，以權力挾輔人也。」（《漢書·季布傳注》）訓詁略異，大旨相同。

後十年①，陳涉等起兵，良亦聚少年百餘人。景駒自立為楚假王②，在留。良欲往從之，道遇沛公。沛公將數千人，略地下邳西③，遂屬焉。沛公拜良為廄將④。良數以《太公兵法》說沛公，沛公善之，常用其策。良為他人言，皆不省⑤。良曰：「沛公殆天授⑥。」故遂從之，不去見景駒。

及沛公之薛⑦，見項梁。項梁立楚懷王。良乃說項梁曰：「君已立楚後，而韓諸公子橫陽君成賢⑧，可立為王，益樹黨⑨。」項梁使良求韓成，立以為韓王。以良為韓申徒⑩，與韓王將千餘人西略韓地，得數城，秦輒復取之⑪，往來為游兵潁川⑫。

沛公之從洛陽南出轘轅⑬，良引兵從沛公，下韓十餘城，擊破楊熊軍⑭。沛公乃令韓王成留守陽翟，與良俱南，攻下宛⑮，西入武關⑯。沛公欲以兵二萬人擊秦嶢下軍⑰，良說曰：「秦兵尚強，未可輕。臣聞其將屠者子，賈豎易動以利⑱。願沛公且留壁⑲，使人先行，為五萬人具食，益為張旗幟諸山上，為疑兵，令酈食其持重寶啗秦將⑳。」秦將果叛，欲連和俱西襲咸陽㉑，沛公欲聽之。良曰：「此獨其將欲叛耳，恐士卒不從。不從必危，不如因其懈擊之。」沛公乃引兵擊秦軍，大破之。逐北至藍田㉒，再戰，秦兵竟敗㉓，遂至咸陽，秦王子嬰降沛公。

沛公入秦宮，宮室、帷帳、狗馬、重寶、婦女以千數㉔，意欲留居之。樊噲諫

沛公出舍㉕，沛公不聽。良曰：「夫秦為無道，故沛公得至此。夫為天下除殘賊㉖，

宜縞素為資㉗。今始入秦，即安其樂，此所謂『助桀為虐』。且『忠言逆耳利於行，

毒藥苦口利於病㉘』，願沛公聽樊噲言。」沛公乃還軍霸上㉙。

項羽至鴻門下㉚，欲擊沛公，項伯乃夜馳入沛公軍，私見張良，欲與俱去。良

曰：「臣為韓王送沛公㉛，今事有急，亡去不義。」乃具以語沛公。沛公大驚，曰：

「為將奈何㉜？」良曰：「沛公誠欲倍項羽邪？」沛公曰：「鯫生教我距關無內諸

侯㉝，秦地可盡王，故聽之。」良曰：「沛公自度能卻項羽乎？」沛公默然良久，結

曰：「固不能也。今為奈何？」良乃固要項伯。項伯見沛公。沛公與飲為壽㉞，結

賓婚㉟。令項伯具言沛公不敢倍項羽，所以距關者，備他盜也。及見項羽後解㊱，

語在「項羽」事中㊲。

漢元年正月㊳，沛公為漢王，王巴、蜀㊴。漢王賜良金百溢㊵、珠二斗，良具

以獻項伯。漢王亦因令良厚遺項伯，使請漢中地㊶。項王乃許之，遂得漢中地。漢

王之國，良送至褒中㊷，遣良歸韓。良因說漢王曰：「王何不燒絕所過棧道㊸，示

天下無還心，以固項王意㊹。」乃使良還。行，燒絕棧道㊺。

良至韓，韓王成以良從漢王故，項王不遣成之國，從與俱東。

而發兵北擊齊。

「漢王燒絕棧道，無還心矣。」乃以齊王田榮反書告項王㊻。項王以此無西憂漢心，

項王竟不肯遣韓王㊼，乃以為侯，又殺之彭城㊽。良亡，間行歸漢王㊾，漢王

亦已還定三秦矣㊿。復以良為成信侯，從東擊楚。至彭城，漢敗而還51。至下邑52，

漢王下馬踞鞍而問曰：「吾欲捐關以東等弃之54，誰可與共功者？」良進曰：「九

江王黥布55，楚梟將56，與項王有隙57；彭越與齊王田榮反梁地58：此兩人可急使。

而漢王之將獨韓信可屬大事，當一面。即欲捐之，捐之此三人，則楚可破也。」

漢王乃遣隨何說九江王布59，而使人連彭越。及魏王豹反60，使韓信將兵擊之，因

舉燕、代、齊、趙61。然卒破楚者，此三人力也62。

張良多病，未嘗特將也63，常為畫策臣，時時從漢王。

漢三年64，項羽急圍漢王滎陽65，漢王恐憂，與酈食其謀橈楚權66。食其曰：

「昔湯伐桀，封其後於杞67。武王伐紂，封其後於宋68。今秦失德弃義，侵伐諸侯

社稷，滅六國之後，使無立錐之地。陛下誠能復立六國後世，畢已受印，此其君

臣百姓必皆戴陛下之德，莫不向風慕義69，願為臣妾70。德義已行，陛下南向稱霸，

楚必斂衽而朝⑪。」漢王曰：「善。趣刻印⑫，先生因行佩之矣⑬。」

食其未行，張良從外來謁。漢王方食，曰：「子房前⑭！客有為我計橈楚權者。」具以酈生語告，曰：「於子房何如？」良曰：「誰為陛下畫此計者？陛下事去矣。」

漢王曰：「何哉？」張良對曰：「臣請藉前箸為大王籌之⑮。」曰：「昔者湯伐桀而封其後於杞者⑯，度能制桀之死命也。今陛下能制項籍之死命乎？」曰：「未能也。」「其不可一也。武王伐紂封其後於宋者，度能得紂之頭也。今陛下能得項籍之頭乎？」曰：「未能也。」「其不可二也。武王入殷⑰，表商容之閭⑱，釋箕子之拘⑲，封比干之墓⑳。今陛下能封聖人之墓㉑，表賢者之閭㉒，式智者之門乎㉓？曰：「未能也。」「其不可三也。發鉅橋之粟㉔，散鹿臺之錢，以賜貧窮。今陛下能散府庫以賜貧窮乎？」曰：「未能也。」「其不可四矣。殷事已畢，偃革為軒㉕，倒置干戈，覆以虎皮，以示天下不復用兵。今陛下能偃武行文，不復用兵乎？」曰：「未能也。」「其不可五矣。休馬華山之陽㉖，示以無所為。今陛下能休馬無所用乎？」曰：「未能也。」「其不可六矣。放牛桃林之陰㉗，以示不復輸積。今陛下能放牛不復輸積乎？」曰：「未能也。」「其不可七矣。且天下游士離其親戚㉘，棄墳墓，去故舊，從陛下游者，徒欲日夜望咫尺之地㉙。今復六國，立韓、魏、

燕、趙、齊、楚之後，天下游士各歸事其主，從其親戚⑨，反其故舊墳墓，陛下與誰取天下乎？其不可八矣。且夫楚唯無彊⑨，六國立者復撓而從之，陛下焉得而臣之？誠用客之謀，陛下事去矣。」漢王輟食吐哺⑨，罵曰：「豎儒⑨，幾敗而公事⑨！」令趣銷印。

漢四年⑨，韓信破齊而欲自立為齊王，漢王怒。張良說漢王，漢王使良授齊王信印，語在「淮陰」事中。

其秋，漢王追楚至陽夏南⑨，戰不利而壁固陵⑨，諸侯期不至⑨。良說漢王⑨，漢王用其計，諸侯皆至。語在「項籍」事中。

（以上為第二段，寫張良籌畫謀策，協助劉邦滅秦、滅項事。）

【注釋】

① 後十年——秦二世元年，公元前二○九。

② 假王——暫時代理以行王事的人。

③ 略地——擴占地盤。略：開闢、擴占。

④ 廄（ㄐㄧㄡ）將——軍中主管馬匹的官。廄：馬棚。

⑤省（ㄒㄧㄥˇ）——領會，明白。

⑥殆（ㄉㄞˋ）——幾乎，差不多。

天授——猶言「天給予（人世）」。《淮陰侯列傳》云：「陛下所謂天授，非人力也。」《陸賈列傳》云：「此非人力，天之所建也。」皆指劉邦，三人所言略同。

⑦薛——秦縣名，縣治在今山東省滕縣東南。

⑧諸公子——指諸侯的除嫡長子以外的其他兒子。

橫陽君成——即韓成，橫陽君是其封號。

⑨益樹黨——猶言更多地建立一些同盟的勢力。益：更加。黨：黨羽，同夥。

⑩申徒——即司徒，官名，其職守略同丞相。周壽昌曰：「勸項梁立韓後，與他日說漢高銷六國印相反，蓋時異則事殊，不獨為韓也。」（《漢書補注》引）

⑪輒（ㄓㄜˊ）——就，往往。

⑫游兵——游擊部隊。

穎川——秦郡名，郡治陽翟（今河南省禹縣），即韓國之舊地。

⑬轘轅（ㄏㄨㄢˊ ㄩㄢˊ）——山名，在今河南省偃師東南，因山路盤曲往還而得名。

⑭楊熊——秦朝將領。

⑮ 宛——秦縣名，縣治即今河南省南陽市。

⑯ 武關——在今陝西省商南東南，是陝西南部與河南南部的交通要道。

⑰ 嶢——嶢關，舊址在今陝西省藍田東南，因此也叫藍田關。是長安一帶通往河南南部地區的交通要道。

⑱ 賈豎——對商人的輕蔑稱呼。豎：猶今之所謂「小子」、「東西」。

⑲ 留壁——停止前進，紮下大營。壁：營壘，這裏用如動詞。

⑳ 酈食其（一ㄐㄧ）——劉邦的謀士，以口才聞名，《史記》有傳。

㉑ 啖（ㄉㄢ）——吃，餵。這裏是引誘的意思。茅坤曰：「留壁者，嚴我陣也；五萬人具食者，以備不時奮擊之餉也；張旗幟諸山，亂其耳目而分其兵也；以重寶啖秦將者，餌之使懈也，懈則擊而勝也。」（《史記評林》）

㉑ 咸陽——秦朝的國都，在今陝西省西安市西北。

㉒ 逐北——追擊敗軍。北：背也。戰時以背對敵，即敗逃。

藍田——秦縣名，縣治在今藍田西。

㉓ 竟敗——一連地敗，徹底大敗。竟：終，徹底。

㉔ 宮室、帷帳、狗馬、重寶、婦女以千數——按：此處行文有語病，似應作：「宮室、帷帳、狗馬、

重寶不可勝計，婦女以千數。」視下注引樊噲語可知。

㉕樊噲諫沛公出舍——《集解》引一本云：「噲諫曰：『沛公欲有天下邪？將欲為富家翁邪？』沛公曰：『吾欲有天下。』噲曰：『今臣從入秦宮，所觀宮室、帷帳、珠玉、重寶、鍾鼓之飾，奇物不可勝極；入其後宮，美人婦女以千數，此皆秦所以亡天下也。願沛公急還霸上，無留宮中。』」胡三省曰：「樊噲起於狗屠，識見如此！余謂噲之功當以諫秦宮為上，鴻門誚讓項羽次之。」（《資治通鑑》注）

㉖殘賊——指殘虐害民的暴君。《孟子・梁惠王下》云：「賊仁者謂之賊，賊義者謂之殘。殘賊之人，謂之一夫。」一夫即謂獨夫民賊。

㉗縞素為資——猶言「儉樸為本」。縞素：服飾不用文繡，以言其儉也。資：本也，本錢。或曰：縞素，有喪之服，謂弔民也。二者皆通。

㉘毒藥——性質猛烈的藥物。毒：狠，烈。

㉙霸上——古地名，在今陝西省西安市東南，因其地處霸水西岸的高原上而得名。

㉚鴻門——古地名，在今陝西省臨潼東，當地人稱之為項王營。

㉛送——猶言「跟從」。

㉜為將奈何——語略不順，應作「將為奈何」，或「為之奈何」。《漢書・張良傳》作「為之奈何」。

㉝鯫（ㄗㄡ）生——猶言「豎子」、「小子」，罵人語。鯫：小魚，以指小人。有曰鯫為姓者，恐非，

《索隱》引《楚漢春秋》云此人姓解。

㉞爲壽──舉酒祝之健康長壽。

㉟結賓婚──結交爲友，並訂爲兒女親家。賓：賓朋，朋友。

㊱見項羽──即著名的鴻門宴事。

㊲項羽事──即指《項羽本紀》。《史記》記事在使用互見法時，常點明此事在「××事」或「××語」中，此「××事」、「××語」即指該人的本紀、世家或列傳。

㊳漢元年──劉邦被封爲漢王的第一年，公元前二〇六。

㊴巴──秦郡名，郡治江州（今四川省重慶市嘉陵江北岸）。

蜀──秦郡名，郡治成都（今四川省成都市）。

㊵溢──同「鎰」，重量單位，一鎰爲二十四兩。有曰二十兩。

㊶使請漢中地──項羽封劉邦以巴、蜀，劉邦欲兼有漢中之地，故託項伯代爲之請求。漢中：秦郡名，郡治南鄭（今陝西省漢中市）。

㊷所過棧道──即褒斜道上之閣道。褒斜道是咸陽通往漢中以及巴、蜀的重要通道之一。棧道、閣道：謂山谷間以木構建的空中通道。

㊸褒中──古邑名，蓋古之褒國所都也，在今陝西省褒城東南。褒中距南鄭已經不遠。

㊹固──穩定，強化。謂迷惑項羽之心，使之堅信劉邦無意東出造反。

㊺行，燒絕棧道──師古曰：「且行且燒，所過之處皆燒之也。」

㊻乃以齊王田榮反書告項王──田榮：戰國時齊國貴族的後裔，陳涉起義後，田榮亦與其堂兄田儋起兵於齊地。後田儋死，田榮又立田儋之子田巿爲王。因與項梁、項羽有矛盾，故未隨之西下破秦。項羽亦恨田榮，故分封時乃命隨其入關的田都爲齊王，而命田巿改王膠東。田榮不平，故倡言反項羽。見《田儋列傳》。反書：指反叛的檄文、文告之類。《項羽本紀》云：「漢使張良徇韓，乃遺項王書曰……又以齊、梁反書遺項王……」可以參證。而《會注考證》乃斷句爲「乃以齊國田榮反，書告項王」，殆非。按：張良燒絕棧道，及以齊王反書遺項王二事，促成項羽北征田榮，於是劉邦乃有乘隙回取三秦之舉。二者關係至大。

㊼遣──謂遣其去韓國就任。

㊽彭城──今江蘇省徐州巿，當時爲項羽的國都。

㊾間行──走小道，投空隙而行。

㊿還定三秦──事在漢元年八月。三秦：指關中地區。因當時項羽曾畫分關中以封秦朝的三降將章邯爲雍王（都廢丘──今陝西省興平東南），司馬欣爲塞王（都櫟陽──在今陝西省臨潼東北），董翳爲翟王（都高奴──今陝西省膚施東），故云。

�51　漢敗而還——劉邦彭城之敗，在漢二年（前二○五）四月，詳見《項羽本紀》。

�52　下邑——秦縣名，縣治即今安徽省碭山。時劉邦的將領呂澤率軍居此，故劉邦往投之。

�53　踞鞍——坐在馬鞍上。按：古時行軍休息，常解下馬鞍以爲坐臥之具，故云。

�54　吾欲捐關以東等弃之二句——意謂我打算豁出函谷關以東的地區不要，（用以做爲封賞之資，）誰

可以（接受此賞）與我共同建立功業呢？關以東等：猶言關東諸地。

�55　黥布——原名英布，因受過黥刑，故時人遂稱之爲黥布，爲項羽猛將，號當陽君。入關後，被封爲

九江王，都六（今安徽省六安北）。《史記》有傳。

�56　梟將——猛將。

�57　與項王有隙——隙：隔閡，矛盾。項羽北征田榮，召黥布一同前往，黥布未去，只派了一員偏將前

去敷衍，項羽甚爲不滿。所謂有隙即指此。

�58　彭越——原爲鉅野澤中之「盜」，陳涉起義後，彭越亦拉起一支隊伍，但由於未隨劉、項西下入關，

故後來未受封賞。田榮首倡反項，爲聯絡同盟，故賜彭越將軍印，彭越遂反於梁地。

梁——戰國時國名，即魏國，因其建都大梁（今河南省開封市），故也稱梁國。其地域約當今河南

東北部和山東西部地區。

�59　隨何——劉邦的謀士，以口辯聞名。隨何勸說黥布叛楚歸漢事，詳見《黥布列傳》。

⑥魏王豹反——魏豹是戰國時魏王的後裔，因起義反秦被楚懷王立為魏王。入關後，項羽改封之為西魏王，都平陽（今山西省臨汾西南）。漢二年三月，劉邦牽諸侯東擊項羽，這時魏豹也加入了劉邦的反項行列；同年四月，劉邦大敗於彭城，這時各諸侯又都紛紛倒戈，魏豹也於此時返回西魏，宣告擁項反劉，故劉邦派韓信擊之。

⑥舉——拔掉，攻下。

⑥燕——臧荼的封國，都薊（今北京市西南）。

代——陳餘的封國，都代（今河北省蔚縣東北）。

齊——田榮的封國，都臨菑（今山東省淄博市東北）。

趙——趙歇的封國，都襄國（今河北省邢臺市）。

⑥卒破楚者，此三人力也——楊慎曰：「此敍事繳語法（連後事而言），後云：『竟不易太子，四人力也。』與此句法同。」《史記評林》引

韓信舉燕、代、齊、趙事，詳見《淮陰侯列傳》。

⑥特將——單獨領兵，獨當一面。特：獨。

⑥漢三年——公元前二〇四。

⑥滎陽——古邑名，在今河南省滎陽東北，歷來為軍事要地。

⑥橈（ㄋㄠ）——阻止，這裏指削弱、限制。

楚權——項羽的勢力。

⑥杞——古國名，即今河南省杞縣。《史記‧陳杞世家》云：「杞東樓公者，夏后禹之後苗裔也。殷時或封或絕。」酈食其所謂「湯伐桀，封其後於杞」者，亦大略言之耳。策士所云，不足深究。

⑥宋——古國名，都商丘（今河南省商丘），始封之君爲紂王之兄微子啓。武王滅商後，先曾封紂王之子武庚祿父於朝歌（今河南省淇縣），以主殷遺民。後武庚祿父因叛亂被周公誅滅，於是乃改封紂兄微子啓於宋。今酈食其所謂「武王伐紂，封其後於宋」者，亦大略言之。

⑥向風——猶言「望風」、「聞風」。

⑦慕義——欽仰其德義。

⑦臣妾——僕婢，這裏即指臣下、子民。

⑦斂袵——整理衣襟。斂袵而朝是表示恭敬、服從，願爲其下的意思。

⑦趣刻印——猶言「趕緊刻治印章」。趣…同「促」，迅速。陳直曰：「漢官印，文職多鑄印，武職在軍旅倉卒中多用刻印。」（《史記新證》

⑦因行佩之矣——猶言「出發時就可以帶著它啦」。因行…趁往行之機。佩…攜帶。又，師古曰：「佩謂授與六國使帶也。」亦通。

⑦子房——張良的字。

前——猶言「過來！」瀧川曰：「漢高呼諸臣常稱其名，獨於張良則否，蓋以賓待之也。」

⑦⑤ 前箸——面前的筷子。

籌——計算。劉辰翁曰：「借箸，謂能不能，每下一箸。」（《史記評林》引）

⑦⑥ 湯伐桀而封其後於杞——據《夏本紀》云：「湯率兵以伐夏桀，桀走鳴條，遂放而死。湯封夏之後，至周封於杞也。」杞：古國名，開始都於雍丘（今河南省杞縣）。

⑦⑦ 殷——指殷都朝歌（今河南省淇縣）。

⑦⑧ 表商容之閭——在商容所住過的里巷口上立表以彰顯之。表：標也，如碑碣匾額之類，用以彰顯善行者也。商容：紂時賢人，諫紂不聽，去而隱於太行山。

⑦⑨ 箕子——紂王之叔，爲殷太師，諫紂不聽，因佯狂爲奴，被紂所囚。拘：囚禁。王念孫曰：「『釋箕子之拘』應作『式箕子之門』。若作『釋箕子之拘』，則與下文不合矣。《漢書·張良傳》、《新序·善謀篇》並作『式箕子之門』。」（《讀書雜志》）

⑧⑩ 封墓——修墳。封：加土。

⑧① 聖人——指比干一類的人。

比干——紂時賢臣，因力諫紂王，被剖心而死。

⑧② 賢者——指商容一類的人。

這種動作也叫做軾。

83式──同「軾」，車前橫木。古人乘車路逢某事某物，有應表示敬意者，即把頭伏在車前橫木上，這種動作也叫做軾。

智者──指箕子一類的人。

84發鉅橋之粟三句──《周本紀》記武王滅商後，曾經「命南宮括散鹿臺之財，發鉅橋之粟，以振貧弱萌隸。」鉅橋──指鉅橋倉，商朝的糧倉名，舊址在今河北省曲周東北的衡漳水東。鹿臺：古臺名，舊址在今河南省湯陰縣，紂王生前曾把大量的財寶儲藏在這裏。武王破商後，紂王逃上鹿臺，自焚而死。

85偃革為軒──《索隱》引蘇林云：「革者，兵車也；軒者，朱軒、皮軒也。謂廢兵車而用乘車也。」偃：廢棄。軒：有篷的車，即所謂「乘車」，與兵車相對而言。

86休馬──放馬休息。馬指戰馬。

華山──五嶽之一，即所謂西嶽也，在今陝西省華陰縣南。

87放牛──讓牛休息。牛指戰時供運輸所用者。

桃林──亦稱桃林塞，約當今河南省靈寶以西、陝西省潼關以東地區。按：《周本紀》云：「縱馬於華山之陽，放牛於桃林之虛，偃干戈，振兵釋旅，示天下不復用也。」王世貞曰：「縱馬放牛云者，蓋官不復錄爲兵車用，置之民間，聽其耕牧耳。」（《史記評林》引）方苞曰：「馬牛皆徵之井甸者，事畢縱放，使有司授而還之也。必於野外者，車徒至衆，非城邑所能容也。」（《評點史記》）

⑧游士──指在外奔走以求名圖利的人。

⑧望咫尺之地──謂企圖得一塊封地，即稱王、稱侯。咫尺：謙言其小。一咫爲八寸。

⑩從其親戚──指回到家鄉、回到親人那裏去。從：往就，往投。

⑨楚唯無彊二句──李笠曰：「言天下唯楚最強，若果立六國者，是復令其折撓而赴楚也。」（《史記訂補》）無彊：猶言「無敵」。無有比之更強者。撓而從之：猶言「屈而服之」。

⑨輟食──中斷了吃飯。輟（ㄔㄨㄛˋ）：停止，中斷。

吐哺──吐出口中正在咀嚼的食物。

⑨豎儒──猶言「這個儒家小子！」。

⑨而公──猶言「你老子（我）」。這是劉邦幾乎對任何人都使用過的罵人語。王若虛曰：「張良八難，古今稱頌，以爲美談，竊疑此論甚疏。夫桀、紂已滅，然後湯、武封其後，而良云『度能制桀之命』、『得紂之頭』，豈封於未滅之前耶？酈氏所以說帝者，特欲繫衆人之心，庶幾叛楚而附漢耳，非使封諸項氏也，奈何其以湯、武之事勢相較哉？湯、武雖殊時，事理何異，『制死命』與『得其頭』，亦何以分列爲兩節？『表商容之閭，釋箕子之拘，封比干之墓』，此本三事，而併之者，以其一體也；至於『倒置干戈』、『歸馬』、『放牛』，獨非一體乎？而復析之爲三，何哉？八難之目，安知無誤耶！」《滹南遺老集》按：張良之語，徒以氣勢壓人，其理甚覺無謂；至酈生之荒謬當駁，自不待言。蘇軾曰：「刻印、銷印，何嘗

累高祖之知人？適足明聖人之無我。」（《史記評林》引）

⑨漢四年——公元前二〇三。

⑨追楚至陽夏南——按：是年九月，劉邦與項羽劃鴻溝為界，雙方講和。項羽信以為實，隨即撤兵東歸，劉邦用張良、陳平計，不顧盟約，立刻率兵追擊，遂至陽夏南。

陽夏——秦縣名，縣治在今河南省太康。

⑨戰不利而壁固陵——按：當時劉邦原約韓信、彭越等共擊項羽，至期，韓、彭之兵未至；項羽回擊劉邦，邦軍失利，故屯於固陵堅守之。壁：築壘固守。固陵：秦縣名，在今河南省太康南。

⑨諸侯——即指韓信、彭越等。

期——謂已到約定的期限。

⑨良說漢王——指張良勸劉邦預先分割項羽土地給予韓信、彭越、黥布等，使其各為己戰事。

漢六年正月①，封功臣。良未嘗有戰鬥功，高帝曰：「運籌策帷帳中，決勝千里外，子房功也。自擇齊三萬戶②。」良曰：「始臣起下邳，與上會留，以天以臣授陛下。陛下用臣計，幸而時中，臣願封留足矣，不敢當三萬戶③。」乃封張良為留侯，與蕭何等俱封。

上已封大功臣二十餘人，其餘日夜爭功不決，未得行封。上在洛陽南宮，從

復道望見諸將往往相與坐沙中語④。上曰：「此何語？」留侯曰：「陛下不知乎？

此謀反耳。」上曰：「天下屬安定⑤，何故反乎？」留侯曰：「陛下起布衣⑥，以

此屬取天下⑦，今陛下為天子，而所封皆蕭、曹故人所親愛，而所誅者皆生平所仇

怨。今軍吏計功，以天下不足遍封⑧，此屬畏陛下不能盡封，恐又見疑平生過失及

誅⑨，故即相聚謀反耳⑩。」上乃憂曰：「為之奈何？」留侯曰：「上平生所憎，

群臣所共知，誰最甚者？」上曰：「雍齒與我故⑪，數嘗窘辱我。我欲殺之，為其

功多，故不忍。」留侯曰：「今急先封雍齒以示群臣，群臣見雍齒封，則人人自

堅矣⑫。」於是上乃置酒，封雍齒為什方侯，而急趣丞相、御史定功行封。群臣罷

酒，皆喜曰：「雍齒尚為侯，我屬無患矣。」

劉敬說高帝曰：「都關中⑬。」上疑之。左右大臣皆山東人⑭，多勸上都雒陽：

「雒陽東有成皋⑮，西有殽、黽⑯，倍河⑰，向伊、雒⑱，其固亦足恃。」留侯曰：

「雒陽雖有此固，其中小⑲，不過數百里，田地薄，四面受敵，此非用武之國也。

夫關中左殽、函⑳，右隴、蜀㉑，沃野千里，南有巴、蜀之饒㉒，北有胡苑之利㉓，

阻三面而守㉔，獨以一面東制諸侯。諸侯安定，河、渭漕輓天下㉕，西給京師；諸

侯有變，順流而下，足以委輸㉖。此所謂金城千里㉗，天府之國也㉘，劉敬說是也。」

於是高帝即日駕，西都關中㉙。

留侯從入關㉚。留侯性多病，即道引不食穀㉛，杜門不出歲餘。

上欲廢太子㉜，立戚夫人子趙王如意。大臣多諫爭，未能得堅決者也㉝。呂后恐，不知所為。人或謂呂后曰：「留侯善畫計筴，上信用之。」呂后乃使建成侯呂澤劫留侯㉞，曰：「君常為上謀臣，今上欲易太子，君安得高枕而臥乎？」留侯曰：「始上數在困急之中，幸用臣筴。今天下安定，以愛欲易太子，骨肉之間，雖臣等百餘人何益！」呂澤彊要曰：「為我畫計。」留侯曰：「此難以口舌爭也。顧上有不能致者㉟，天下有四人。四人者年老矣，皆以為上慢侮人，故逃匿山中，義不為漢臣。然上高此四人。今公誠能無愛金玉璧帛，令太子為書，卑辭安車㊱，因使辯士固請，宜來。來，以為客，時時從入朝，令上見之，則必異而問之。問之，上知此四人賢，則一助也。」於是呂后令呂澤使人奉太子書，卑辭厚禮，迎此四人。四人至㊲，客建成侯所。

漢十一年㊳，黥布反㊴，上病，欲使太子將，往擊之。四人相謂曰：「凡來者，將以存太子。太子將兵，事危矣。」乃說建成侯曰：「太子將兵，有功則位不益

太子；無功還，則從此受禍矣。且太子所與俱諸將[40]，皆嘗與上定天下梟將也，今使太子將之，此無異使羊將狼也，皆不肯為盡力，其無功必矣。臣聞『母愛者子抱[41]』，今戚夫人日夜侍御，趙王如意常抱居前，上曰『終不使不肖子居愛子之上[42]』，明乎其代太子位必矣。君何不急請呂后承間為上泣言[43]：『黥布，天下猛將也，善用兵，今諸將皆陛下故等夷[44]，乃令太子將此屬，無異使羊將狼，莫肯為用。且使布聞之，則鼓行而西耳[45]。上雖病，強載輜車[46]，臥而護之[47]，諸將不敢不盡力。上雖苦，為妻子自彊[48]。』於是呂澤立夜見呂后，呂后承間為泣涕而言，如四人意。上曰：「吾惟豎子固不足遣[49]，而公自行耳。」於是上自將兵而東，群臣居守，皆送至霸上。留侯病，自彊起，至曲郵[50]，見上曰：「臣宜從，病甚。楚人剽疾[51]，願上無與楚人爭鋒。」因說上曰：「令太子為將軍，監關中兵。」上曰：「子房雖病[52]，彊臥而傅太子[53]。」是時叔孫通為太傅[54]，留侯行少傅事。

漢十二年[54]，上從擊破布軍歸，疾益甚，愈欲易太子。留侯諫，不聽，因疾不視事。叔孫太傅稱說引古今，以死爭太子。上詳許之[55]，猶欲易之。及燕[56]，置酒，太子侍。四人從太子，年皆八十有餘，鬚眉皓白，衣冠甚偉。上怪之，問曰：「彼何為者？」四人前對，各言名姓，曰東園公、角里先生[57]、綺里季、夏黃公。上乃

大驚，曰：「吾求公數歲，公避逃我，今公何自從吾兒游乎？」四人皆曰：「陛下輕士善罵，臣等義不受辱，故恐而亡匿。竊聞太子為人仁孝，恭敬愛士，天下莫不延頸欲為太子死者，故臣等來耳。」上曰：「煩公幸卒調護太子⑱。」

四人為壽已畢，趨去⑲。上目送之，召戚夫人指示四人者曰⑳：「我欲易之，彼四人輔之，羽翼已成㉑，難動矣。呂后真而主矣㉒。」戚夫人泣，上曰：「為我楚舞，吾為若楚歌㉓。」歌曰：「鴻鵠高飛㉔，一舉千里。羽翮已就㉕，橫絕四海㉖。橫絕四海，當可奈何！雖有矰繳㉗，尚安所施！」歌數闋㉘，戚夫人噓唏流涕，上起去，罷酒。竟不易太子者㉙，留侯本招此四人之力也。

留侯從上擊代⑳，出奇計馬邑下㉛，及立蕭何相國㉜，所與上從容言天下事甚眾，非天下所以存亡，故不著㉝。留侯乃稱曰：「家世相韓，及韓滅，不愛萬金之資，為韓報仇強秦，天下振動。今以三寸舌為帝者師，封萬戶，位列侯，此布衣之極，於良足矣。願棄人間事，欲從赤松子游耳㉞。」乃學辟穀，道引輕身㉟。會高帝崩㊱，呂后德留侯，乃強食之，曰：「人生一世間，如白駒過隙㊲，何至自苦如此乎！」留侯不得已，強聽而食。

後八年卒㊳，謚為文成侯。子不疑代侯。

子房始所見下邳圯上老父與《太公書》者，後十三年從高帝過濟北，果見穀

城山下黃石，取而葆祠之⑲。留侯死，并葬黃石。每上冢伏臘，祠黃石⑳。

留侯不疑，孝文帝五年坐不敬，國除㉑。

（以上為第三段，寫劉邦建國後，張良在分封功臣、定都關中、護持太子諸事上所起的

作用。）

【注釋】

①漢六年——公元前二〇一。

②自擇齊三萬戶——按：垓下之戰後，項羽敗亡，韓信之兵權遂亦被劉邦所奪，並將其由齊王改封

楚王，故此時劉邦可以令張良自擇齊地。

③不敢當三萬戶——按：張良深明形勢，亦深知劉邦、呂后其人，故處處謙退，此老子之教也，故

下場與韓、彭不同。

④復道——亦稱閣道，樓閣間的空中通道。

⑤屬——剛剛。

⑥起布衣——以平民的身分起事。布衣：指平民百姓。

九　留侯世家

四二三

⑦此屬——此輩，這些人。

⑧以天下不足遍封——意謂把整個國家的地盤通通分掉，也不夠給人們定封的。

⑨平生過失——猶言「過去的錯誤」。

⑩故即相聚謀反耳——劉知幾曰：「群小聚謀，俟問方對，高祖不問，竟欲無言耶？且諸將圖亂，密言臺上，猶懼覺知，群議沙中，何無避忌？然則復道之望，坐沙而語，是敷衍妄耳。」（《史通‧暗惑》）李維楨曰：「沙中之人，快快不平，見于詞色，未必謀反，但留侯爲弭亂計，故權辭以對耳。」茅坤曰：「沙中偶語，未必謀反也，謀反乃族滅事，豈野而謀者……（子房）特假此恐喝高帝，及急封雍齒，則群疑定矣。」（《史記評林》引）

⑪故——《漢書‧張良傳》作「有故」。有故：有怨隙也。按：雍齒原爲劉邦部將，劉邦令其守豐，雍齒遂叛劉歸魏。劉邦還軍攻豐，數攻不下。後破豐，雍齒奔魏（後來雍齒又歸服了劉邦）。所謂「有故」，以及下句的「嘗窘辱我」，即指此事。有人將「故」字解釋爲「故交」、「情誼」，恐非。

⑫自堅——自安，內心安定。

⑬劉敬說高祖曰：都關中——張文虎曰：「『曰』字疑衍，《漢書》無。」（《校勘記》）劉敬：原名婁敬，以一戍卒的身分勸說劉邦建都關中，因受賞識被賜姓劉，故曰劉敬。《史記》有傳。

⑭山東——崤山（或曰華山）以東。泛指今河南、河北、山東等地區。

⑮成皋——古邑名，即今河南省滎陽西北氾水鎮。地形險要，歷來爲軍事重鎮。

⑯殽、黽——崤山及澠池水。崤山在今河南省洛寧西北，東西綿亙三十五里。澠池，秦縣名，治所在今河南省澠池西。

⑰倍河——背倚黃河。

⑱向伊、雒——面對伊水、洛水。伊水發源於河南省欒川縣外方山，東北流，在偃師縣入洛水。洛水源於陝西省東南部之家嶺山，東入河南，在洛陽市東北滙入黃河。

⑲其中小——言其中平原之地甚小。

⑳殽、函——指崤山及函谷關。

㉑隴、蜀——指隴山和岷山。隴山在今陝西省隴縣西北，岷山在今四川與甘肅界上，二山相連。

㉒巴、蜀之饒——饒：富庶。巴、蜀二郡在今四川境內，古有「天府之國」的美稱。

㉓胡苑之利——胡：指匈奴等北部邊境上的少數民族。苑：牧場。《正義》曰：「上郡、北地（二郡

㉔阻——憑藉，倚靠。

㉕河、渭——黃河與渭水。

名，在今陝西、寧夏境內）之北，與胡接，可以牧養禽獸，又多致胡馬，故謂胡苑之利也。」

漕輓天下——謂（通過黃河與渭水的水路）運來天下各地的糧食。漕輓：指挽船運輸。

㉖委輸——運輸。指運輸糧草供應前線。

㉗金城千里——極言其固。

㉘天府之國——極言其富。天府：老天爺的府庫。

㉙西都關中——謂西都櫟陽（在今陝西省臨潼北）。至七年（前二○○），始徙居長安。

㉚從入關——謂跟從劉邦西入櫟陽，不似他侯之各去自己之封地。此言張良分外受劉邦信任。

㉛道引——也作導引，古人所做的一種類似深呼吸的健身活動。

不食穀——也稱辟穀。道引與辟穀都是古代道家所提倡的養生之術。

㉜太子——指劉盈，即後日的孝惠帝，呂后所生。

㉝未能得堅決者——猶言「還沒有人能使劉邦拿定主意」。

㉞建成侯呂澤——據《高祖功臣年表》，建成侯乃呂釋之，呂澤爲周呂侯，二人皆呂后兄。此云建成侯呂澤者，誤也，應作呂釋之。下文呂澤亦誤。

劫——挾持，強制。

㉟不能致——不能得到，請不出來。

㊱安車——安穩舒適的車子。

㊲四人至——王守仁曰：「果於隱者必不出，謂隱而出焉，必其非隱者也。」（《史記評林》）吳汝綸

曰：「金玉璧帛可招致，則其人可知。」（《批注史記》引）郭嵩燾曰：「此四人者，不爲高帝屈，猶肯爲呂后屈乎？史公亦但據疑以傳疑之辭，並此四人之名跡不及知：其後惠帝立，亦未嘗一旌其保護之功，亦足證其事之虛實矣。」（《史記札記》）

㊳　漢十一年──公元前一九六。

㊴　黥布反──黥布時爲淮南王，都壽春（今安徽省壽縣）。劉邦殺韓信、彭越，黥布疑將及己，故畏禍而反。詳見《黥布列傳》。

㊵　與俱──與之同行。俱：偕，一道。

㊶　母愛者子抱──意謂其母受寵，其子則亦將多爲其父所撫愛抱持。

㊷　終──竟，無論如何。

㊸　承間──趁機，找空隙。

㊹　不肖──不類（其父），指不成材，沒出息。

㊺　故等夷──舊日的平輩。等夷：指身分地位相同。夷，平也。

㊻　鼓行而西──謂公行無阻地殺向京師。

㊼　強載輜（卩）車──強打精神地坐著輜車。輜車：有篷幃，可供傷病者坐臥的車。

㊽　護──監督。

㊽ 自彊——強制自己，勉強堅持。

㊾ 惟——思，考慮。

㊿ 曲郵——古村落名，在今陝西省臨潼東北。

�51 剽（ㄆㄧㄠ）——疾，勇猛迅捷。剽：迅捷。

52 傅——輔導，護持。

53 叔孫通——當時有名的儒生，曾爲秦朝博士，後歸依劉邦。漢朝建國後，他爲劉邦制訂了一套朝廷的禮法。《史記》中有傳。

太傅——指太子太傅，與太子少傅皆爲太子的輔導官，秩二千石。

54 漢十二年——公元前一九五。

55 詳——同「佯」，假裝。

56 燕——同「宴」。

57 角（ㄌㄨ）里——姓。

58 幸——謙詞，自己感到幸運。

卒——終，一直到底。

調護——調教，護持。

⑲趨——小步疾走，這是臣、子在君、父面前行走的禮節。

⑳指示——「指以示之」的省文，「指著他對人說」。

㉑羽翼——以喻左右輔助的人。

㉒而主——你的主子。而：爾，汝。

㉓爲我楚舞，吾爲若楚歌——按：戚夫人家定陶，劉邦家沛，皆故楚地也，故愛楚調。若：同「而」，亦「爾」、「汝」之義。

㉔鴻鵠（ㄏㄨ）——天鵝。

㉕羽翮（ㄏㄜ）——羽翼。翮：羽莖也。

㉖橫絕——橫越。絕：中渡。

㉗矰繳（ㄗㄥ ㄓㄨㄛ）——泛指射具。矰：一種射鳥的短箭。繳：繫在箭後的絲繩。

㉘數闋（ㄑㄩㄝ）——猶言「數番」、「數段」。闋：樂曲終了，後用爲「段落」、「片段」之義。

㉙竟不易太子者二句——司馬光曰：「高祖剛猛伉厲，非畏揖紳議議者也，但恐大臣皆不肯從，身後趙王不能獨立，故不爲耳，豈山林四叟片言遽能柅（阻止）其事哉？司馬遷好奇多愛而採之也。」（《通鑑考異》）

㉚擊代——指代相陳豨叛漢，劉邦率軍往討事。事在高祖十年（前一九七）秋。代：漢初諸侯國名，

韓王信爲代王時，都馬邑（今山西省朔縣）；陳豨爲代相時，居代縣（今河北省蔚縣東北）。

⑦ 出奇計馬邑下——張良究出何計，諸篇皆不載。郭嵩燾曰：「《高祖本紀》：『聞豨將皆故賈人，乃多與金啗豨將』。留侯計畫多此類，尤善窺伺隱秘，所謂『出奇計馬邑下』者，或謂此也。」（《史記札記》

⑦ 及立蕭何相國——瀧川曰：『何』下添『爲』字看。』《集解》引《漢書音義》曰：「何時未爲相國，良勸高祖立之。」

⑦ 不著——謂不書於史也。

⑦ 赤松子——古代傳說爲仙人的名字。

⑦ 乃學辟穀，道引輕身——劉子翬曰：「良從赤松子游，蓋婉其辭以脫世網，所謂鴻飛冥冥，弋人何慕焉。」（《史記評林》引）袁黃曰：「張良辟穀，曹參涵於酒，陳平淫於酒與婦人，其皆有不得已乎？良也辟世，故引而立於潔。參、平避事，故推而納諸汚。夫神仙爲高尚所托，而公宰非優游之司，余以是輕留侯焉。」（《增評歷史綱鑑補》

⑦ 高帝崩——事在公元前一九五。

⑦ 白駒過隙——《莊子・知北游》：「人生天地之間，若白駒之過隙。」白駒：白馬。隙：縫隙。白馬過隙，極言其用時之短暫。

⑦ 後八年——高后元年，公元前一八七。

⑦葆祠之——珍重地供著它。葆：同「寶」。

⑧每上冢伏臘，祠黃石——意謂每年兩次祭祀張良時，同時也一併祭祀黃石。伏：夏季伏日之祭。臘：冬季臘月之祭。

⑧坐不敬，國除——按：《高祖功臣年表》作「不疑坐與門大夫謀殺故楚內史，當死，贖為城旦，國除。」與此文異。

【注釋】

①物——精靈、神怪的東西。古代有些唯物的思想家，他們不相信有鬼神，但卻相信有一種物質的很靈異，甚至可以興妖作怪的東西。例如王充在《論衡·論死》中說：「夫物未死，精神依倚形體，故

太史公曰：學者多言無鬼神，然言有物①。至如留侯所見老父予書，亦可怪矣。高祖離困者數矣②，而留侯常有功力焉，豈可謂非天乎？上曰：「夫運籌筴帷帳之中③，決勝千里外，吾不如子房。」余以為其人計魁梧奇偉④，至見其圖，狀貌如婦人好女。蓋孔子曰：「以貌取人，失之子羽⑤。」留侯亦云⑥。

（以上為第四段，是作者的論贊，作者對張良這位一代名臣，彷彿是並無褒美之意。）

能變化，與人交通。」就反映了漢朝人的這種見識。這在當時比起相信鬼神來，還算是進步的。

② 離困──遭逢困敗。離：同「罹（ㄌㄧ）」，遭，陷。

③ 夫運籌策帷帳之中三句──詳見《高祖本紀》。

④ 計──估計，引申爲「大概」、「可能」之義。

⑤ 以貌取人，失之子羽──《仲尼弟子列傳》云：「澹臺滅明，字子羽，狀貌甚惡。欲事孔子，孔子以爲材薄。既已受業，退而修行，行不由徑（小路），非公事不見卿大夫。南游至江，從弟子三百人，設取予去就，名施於諸侯。孔子聞之，曰：『吾以言取人，失之宰予；以貌取人，失之子羽。』」按：《韓非子‧顯學》亦言此事，曰「澹臺子羽，君子之容也，仲尼幾而取之，與處久而行不稱其貌。」與此相反。失：錯。

⑥ 留侯亦云──瀧川曰：「『留侯』上添『余於』二字看。」按：古人以身材魁梧高大爲美，張良「狀貌如婦人好女」，故不易爲人所重，然而卻有大才，故作者曰「余於留侯亦以貌失之也」。

眞德秀曰：「子房爲漢謀臣，雖未嘗一日居輔相之位，而其功實爲三傑之冠，故高帝首稱之。其人品在伊、呂間，而學則有王伯之雜；其才如管仲，而氣象高遠則過之。自漢而下，惟諸葛孔

明略相伯仲。」（《史記評林》引）

黃震曰：「利啖秦將，旋破嶢關，漢以是先入關；勸還霸上，固要項伯，漢以是脫鴻門；燒絕棧道，激項攻齊，漢以是還定三秦；敗于彭城，則勸連布、越，則勸立六國，則借箸銷印；韓信自王，則躡足就封，此漢所以卒取天下。勸封雍齒，銷變未形；勸都關中，垂安後世；勸迎四皓，卒定太子，又所以維持漢室于天下既得之後。凡良一謀一畫，無不繫漢得失安危，良又三傑之冠也哉！」（《黃氏日抄》）

林伯桐曰：「漢高一生最喜狎侮，又多猜忌，老成如酇侯，英雄如淮陰，皆不免於疑忌；他如黥布之勇，酈食其之辯，其始皆不免於狎侮。唯遇留侯，則自始至終無敢失禮，亦無有疑心。豈徒以其謀略自稱？觀留侯自稱，一則曰爲韓報仇強秦，再則曰願棄人間事，欲從赤松子游，其進退綽綽有餘於功名爵祿之外者矣。考其生平，居得爲之地，而無田宅之好，無聲色之嗜，至其經營天下，則如行所無事者，誰能及之哉？太史公稱曰：『無知名，無勇功，圖難於易，爲大於細。』斯觀其深矣，安得不令漢高心折也乎！」（《史記蠡測》）

司馬光曰：「以子房之明辨達理，足以知神仙之爲虛僞矣，然其欲從赤松子游者，其智可知也。夫功名之際，人臣之所難處。如高帝之所稱者，三傑而已，淮陰誅夷，蕭何繫獄，非以履盛滿而不止也？故子房托於神仙，遺棄人間，等功名於外物，置榮利而不顧，所謂明哲保身者，子

九　留侯世家

四二三

房有焉。」（《通鑑考異》）

楊時曰：「老子之學最忍，他閒時似個虛無單弱的人，到緊要處發出來，使人支吾不住，如張子房是也。子房如嶢關之戰與秦將連和了，忽乘其懈擊之；鴻溝之約與項羽講解了，忽回軍殺之，這便是柔弱之發處，可畏！可畏！」（《史記評林》引）

郭嵩燾曰：「《高祖本紀》：『十一年，高祖在邯鄲，太尉周勃道太原入定代地，至馬邑，攻殘之。秋，淮南王黥布反，高祖自往擊之。』《蕭相國世家》：『十一年，陳豨反，高祖自將，至邯鄲，呂后用蕭何計誅淮陰侯。上聞淮陰侯誅，使人拜丞相何爲相國。』此特據留侯辟穀一年中事言之。其並及立蕭何相國，則似呂后誅淮陰侯之謀，留侯亦與聞之。史公於留侯蓋多微辭，故其言隱約如此。」（《史記札記》）

袁枚曰：「史公好奇，於《留侯傳》曰『滄海君』，曰『力士』，曰『黃石公』，曰『赤松子』，曰『四皓』，皆不著名姓，成其虛誕飄忽之文而已。」（《史記會注考證》引）

【謹按】

留侯張良是劉邦的開國元勳，人們歷來把他與蕭何、韓信合稱爲「三傑」。對於張良的本領才幹，人們一般是沒有異議的。例如宋代眞德秀說：「子房爲漢謀臣，雖未嘗一日居輔相之位，而

史記選注

四三四

其功實爲三傑之冠，故高帝首稱之。其人品在伊、呂間，而學則有王伯之雜；其才如管仲，而氣象高遠則過之。自漢而下，惟諸葛孔明略相伯仲。」（《史記評林》引）黃震說：「利啗秦將，旋破嶢關，漢以是先入關；勸還霸上，固要項伯，漢以是脫鴻門；燒絕棧道，激項攻齊，漢以是還定三秦；敗于彭城，則勸連布、越；將立六國，則借箸銷印；韓信自王，則躡足就封，此漢所以卒取天下。勸封雍齒，銷變未形；勸都關中，垂安後世；勸迎四皓，卒定太子，又所以維持漢室于天下既得之後。凡良一謀一畫，無不繫漢得失安危，良三傑之冠也哉！」（《黃氏日抄》）這些史實從《留侯世家》以及與此有關的紀、傳中可以看出來。但是司馬遷寫《留侯世家》，是不是就是爲了歌頌張良的這些本領才幹呢？《留侯世家》的主旨，或者說司馬遷寫這篇世家的用意在哪裏呢？我認爲主要有兩點：

一、作品描寫了張良作爲劉邦輔佐的突出才幹，表現了他運籌帷幄的卓越功勳，但對他們那種精通黃老之術的欲取先予、突發制人等手段卻並不欣賞，而是表現了一種敬而遠之的畏惡之情。的確，作爲「三傑之冠」的張良在協助劉邦滅秦、滅楚中是建立了不朽功勳的，對此，即使像貝德秀、黃震那樣高度讚賞也不爲過。司馬遷對於這些也都承認，甚至佩服。但是漢高祖及其主要謀臣又都是極其善於使用權術的，如《留侯世家》寫他們先與嶢關秦將聯合，後又對人家發動突然襲擊；已經與項羽畫定鴻溝爲界，兩國休兵了，後又撕毀條約，對人家發起攻擊。原來他們的

言和是假，鬆懈對方的鬥志，趁著機會突然發起攻擊，以至消滅之才是他的主要目的。至於趁著講和騙回父母妻子顯然是還在其次的。果然，項羽就在劉邦這次背約發起的攻擊中被徹底消滅了。

宋代楊時對此評論說：「老子之學最忍，他聞時似個虛無單弱底人，到緊要處發出來令人支吾不住，如張子房是也。子房如嶢關之戰，與秦將連和了，忽乘其懈擊之；鴻溝之約，與項羽講解了，忽回軍殺之，這便是柔弱之發處，可畏！可畏！」（《史記評林》引）

他們不僅利用這些陰謀手段與敵人鬥，也利用這些陰謀手段與同僚鬥，另一個「三傑」之一的韓信就是被劉邦、張良、陳平、蕭何等一起陰謀害死的。劉邦對韓信的態度，歷來是不用不行，因為韓信確實是軍事天才，百戰百勝；但用起來又非常害怕，就怕他勢力一大自己無法控制，所以一再地襲奪他的軍隊。其後劉邦又用張良之計，以「自陳以東傅海」的地盤相許，騙得韓信爲之竭忠盡力，在垓下一舉置項羽於死地。而後又很快地用陳平計，僞遊雲夢，以「造反」的罪名，把剛被移封到楚地的韓信襲捕了。最後呂后又用蕭何計，把韓信騙入長樂宮斬之於鍾室。對於這位大功臣無罪而被殺害，司馬遷是無限惋惜和同情的。這件事的主謀固然是劉邦，但張良、陳平、蕭何都做了可恥的幫凶。黃震說：「（韓）信方爲漢取天下，漢之心已未嘗一日不在取信也。張良爲帝謀臣，使其爲之畫善計，猶庶幾焉；而躡足之謀，召信會兵垓下之策，皆所以疑帝之甚，而置信於死者也。」（《黃氏日抄》）郭嵩燾更懷疑張良也直接參與了殺害韓信之事，他說：「呂后用

蕭何計誅淮陰侯，上聞淮陰侯誅，使人拜丞相何為相國。此特據留侯辟穀一年中事言之。其並及立蕭何相國，則似呂后誅淮陰侯之謀，留侯亦與聞之。史公於留侯蓋多微辭，故其言隱約如此。」

二、表現了張良及漢初其他幾位重要謀臣自居高位，明哲保身，為遠事避禍而無所不為的極端卑鄙與自私。遠事避禍，明哲保身，是漢初許多重臣的共同特點，他們為了保自己，置一切原則、道義於不顧，甚至不擇手段地坑害別人，幹出各種無恥的勾當。這裏邊隨陳平、蕭何、曹參等人的做法比較公開、赤裸裸，而張良則比較隱蔽，不易被人識破。早在他追隨劉邦之初，他就為自己設計了退路。其一是打出「為韓報仇」的旗號。這在最初反秦時可能是事實，但到了楚、漢相爭的時候，他還一再重申此事，就不能不使人懷疑他的用意了。其二是強調「多病」，特別是在劉邦建國之後，張良更打出一個「辟穀」、「道引」、「欲從赤松子游」的旗號來。這前後兩個旗號名目雖然不同，但其效果一致，都是用來對付劉邦的。劉邦好侮辱人，好猜忌人，狎侮、漫罵、騎脖子、下獄，什麼難以容忍的舉動都做得出來，連與他親密無間的蕭何，對此都不能倖免，其他人也就可見了。張良深知這一點，所以他和劉邦之間，總保持著一定距離。他在劉邦身邊始終像是一位客人，而不是僚屬。再加上他的足智多謀，這就使得劉邦對他不得不既依賴，又敬重。他恬靜少言，深居簡出，不掌兵權，不管政事，因此劉邦能夠殺韓信、囚蕭何，而對他卻始終沒有任何懷疑，這是多麼高明的手段哪！劉邦、呂后的陰險毒辣是該批判的，但是

九　留侯世家

四三七

作爲他們左輔右弼的肱股大臣們，難道就應該是這種樣子嗎？明代袁黃說：「張良辟穀，曹參湎

於酒，陳平淫於酒與婦人，其皆有不得已乎？其憂思深，其道周，其當呂氏之際乎？良也辟世，

故引而立於潔；參、平避事，故推而納諸污。夫神仙爲高尚所托，而公宰非優遊之司，余以是輕

留侯焉。」(《增評歷史綱鑑補》)

《留侯世家》的文筆也是相當精采的，其一，通篇於照實敘述中夾帶著一種虛誕飄忽的描寫，

從而使人物具有了一種神話傳奇的性質。例如作品一開頭寫了張良早期偕力士刺秦始皇的情景，

從而使張良的這第一個亮相就十分驚人。但這裏的張良，還只是一個荊軻、高漸離一樣的刺客的

形象，還不是後來作爲「帝王師」的張良。隨後作品寫了圯上老人贈書一段，文筆怪駭傳神，簡

直是一段傳奇小說。這個故事對於張良性格的發展是極其重要的，從此他那種魯莽的俠氣一掃而

去，完全變成一個以老子思想爲基礎，以陰謀權變、縱橫捭闔爲能事的才略超人而又帶有某些神

道氣的人了。接著作品就寫了張良一系列的籌謀畫策，而這些往往又都是「說沛公，沛公善之，

常用其策」；良爲他人言，皆不省」的，豈不是怪事？作品最後說：「子房始所見下邳圯上老父與

《太公書》者，後十三年從高帝過濟北，果見穀城山下黃石，取而葆祠之。留侯死，幷葬黃石。

每上冢伏臘，祠黃石。」這樣一寫，不僅照應了前文，而且連張良的死也具有了一種神秘的色彩。

其二，作品在描寫張良的心理性格上，有些地方相當精采細緻。如前面所引的圯上老人授書

一節，就把老人的灑落奇詭，與張良的先是厭惡忍耐，後是驚異好奇之狀，摹寫得極其逼真。又如作品寫酈食其勸劉邦封立六國後代，以分楚勢時，劉邦已經答應了。這時張良從外入，劉邦遂以酈生之策告之。張良曰：「誰爲陛下畫此計者？陛下事去矣。」於是接著向劉邦講了這樣做的「八不可」。這段話無論從情理還是從邏輯上講，都是混亂而不堪聽聞的。金代王若虛說：「張良八難，古今以爲美談，竊疑此論甚疏。八難之目，安知無誤耶！」（《滹南遺老集》）對此，我想我們不能認爲這是司馬遷把人家固有的好文章給無意中弄得不像話了，而是他在有意識地這樣寫，是爲了表現張良的虛張聲勢，徒以氣勢嚇人，這也是張良善用權術的一種表現。明代鍾惺說：「八難中，其文盡有可省可合者，卻妙在截然分作八股，歷歷數來，其借籌指畫光景，乃能千古如生。」這就把張良的心思，其實也就是司馬遷所以要這樣寫的用意揭示出來了。

九　留侯世家

四三九

十、伯夷列傳

夫學者載籍極博①，猶考信於六藝②。《詩》、《書》雖缺③，然虞、夏之文可知也④。堯將遜位⑤，讓於虞舜。舜、禹之間，岳牧咸薦⑥，乃試之於位；典職數十年⑦，功用既興，然後授政⑧。示天下重器，王者大統⑨，傳天下若斯之難也。而說者曰⑩：「堯讓天下於許由⑪，許由不受，恥之，逃隱。及夏之時，有卞隨、務光者⑫。」此何以稱焉⑬？太史公曰：余登箕山⑭，其上蓋有許由冢云⑮。孔子序列古之仁聖賢人⑯，如吳太伯、伯夷之倫詳矣。余以所聞由、光義至高⑰，其文辭不少概見，何哉？

（以上為第一段，提出了一系列以讓國著稱的人，其中有的見於儒家經典，被孔子所稱道；有的則否，史公對此提出疑問。）

【注釋】

① 載籍——猶言「冊籍」，泛指各種圖書資料。

②考信——通過檢驗得被確認。

六藝——指《詩》、《書》、《禮》、《樂》、《易》、《春秋》六部儒家經典。按：載籍雖多，但要以六藝做爲鑑別是非、決定去取的標準，於此見史公之尊重儒家學說。

③《詩》、《書》雖缺——瀧川曰：「《詩》、《書》，主《書》而言。《書》百篇，今只存今文二十八篇。」

按：瀧川說是也，言《詩》者，連類而及。《孔子世家》稱古詩三千餘篇，孔子刪爲三百零五篇。今有六篇，有目無文。漢人又說古時有《書》三千餘篇，孔子刪爲百篇。秦火後，僅餘二十八篇，乃老儒記誦所得，時人以今文（隸書）錄出，即後世所稱之今文《尚書》。後來又從孔子宅壁中發見一部分古字的《尚書》，即所謂古文《尚書》。二者的文字有差異。

④虞、夏之文可知——今文《尚書》有《堯典》，古文《尚書》有《堯典》、《舜典》、《大禹謨》，記載了堯禪位於舜，舜禪位於禹的事情。

⑤遜位——退位。

⑥舜、禹之間，岳牧咸薦——按：「之間」二字，於文不順。其意乃謂堯將讓位於舜，舜將讓位於禹的時候，舜和禹都是被全體諸侯大臣推薦出來的。岳：四岳，分掌四方諸侯的四個霸主，當時稱爲方伯。牧：州牧，各州的行政長官。據說當時中國劃分爲九州，州各有牧。

⑦典職——任職管事。典：主管。據說舜、禹都是任職主事二十餘年後，才正式登上帝位的。

⑧授政──指傳授與帝位。

⑨示天下重器，王者大統──由此說明政權是最貴重的東西，帝王是人們的首腦，（對於傳授政權，選擇天子的事情，萬萬不能掉以輕心。）天下‥這裏指國家政權。重器‥也稱大器、神器，極言其貴重切要。大統‥大綱，主宰者。

⑩說者──此處指莊周之流。莊周‥戰國時人，道家學派的主要人物之一，著有《莊子》。

⑪堯讓天下於許由四句──《莊子‧讓王》云‥「堯以天下讓許由，許由不受。」此乃莊周爲闡述道家學說所捏造的故事。至晉人皇甫謐作《高士傳》，乃更推衍其事。其書甚晚，不足徵引。

⑫卞隨、務光──亦《莊子‧讓王》中所虛構的人物。據說商湯曾向他們請教有關伐桀的問題，他們不回答。湯滅桀後，想把天下讓給他們，他們都氣憤得投河而死。

⑬此何以稱焉──有關許由、卞隨、務光的這些事情，爲什麼又受到稱讚呢？

⑭箕山──在今河南省登封東南。

⑮其上蓋有許由冢云──瀧川曰‥「曰『蓋』曰『云』，疑之也。」

⑯孔子序列古之仁聖賢人二句──孔子序列吳太伯事見《論語》，其《泰伯》云‥「泰伯其可謂至德也矣，三以天下讓，民無得而稱焉。」序列伯夷事見下文。倫‥類。陳直曰‥「此段以孔子嘗稱之吳太伯與伯夷並論，蓋表其有讓德。丹陽吉鳳池先生語余云‥年表首共和，本紀首黃帝，世家首吳太伯，列

傳首伯夷，皆表揚讓位，反抗君主者。」（《史記新證》）

⑰余以所聞由、光義至高。二句——意謂我認爲從我聽到的有關許由、務光的情況看，他們的道義是夠

高的了，可是儒家的經典和聖人的言辭中卻從來不提他們，這是爲什麼呢？以‥認爲。即不

可見、見不到的意思。語氣比較靈活。

孔子曰：「伯夷、叔齊，不念舊惡，怨是用希①。」「求仁得仁，又何怨乎②？」

余悲伯夷之意③，睹軼詩可異焉④。其傳曰：

伯夷、叔齊，孤竹君之二子也⑤。父欲立叔齊。及父卒，叔齊讓伯夷。伯夷曰：

「父命也。」遂逃去。叔齊亦不肯立而逃之。國人立其中子。於是伯夷、叔齊聞

西伯昌善養老⑥，盍往歸焉⑦。及至，西伯卒，武王載木主⑧，號爲文王，東伐紂。

伯夷、叔齊叩馬而諫曰：「父死不葬，爰及干戈⑨，可謂孝乎？以臣弑君，可謂仁

乎？」左右欲兵之。太公曰⑩：「此義人也。」扶而去之。武王已平殷亂，天下宗

周⑪，而伯夷、叔齊恥之，義不食周粟，隱於首陽山⑫，采薇而食之⑬。及餓且死，

作歌。其辭曰：「登彼西山兮⑭，采其薇矣。以暴易暴兮⑮，不知其非矣。神農、

虞、夏，忽焉沒兮⑯，我安適歸矣⑰？于嗟徂兮⑱，命之衰矣！」遂餓死於首陽山。

由此觀之，怨邪？非邪？⑲

（以上爲第二段，敍述了伯夷的事跡，對於孔子說伯夷「無怨」的問題提出了疑問。）

【注釋】

①不念舊惡，怨是用希——不記舊仇，因此怨恨也就少了。惡∵怨仇。用∵因。希∵同「稀」。按∵孔子此語見《論語·公冶長》。所謂舊惡，不知指何事，恐絕非指武王伐紂不聽其叩馬之諫事。

②求仁得仁，又何怨乎——孔子此語見《論語·述而》，亦不知確指何事。孔安國曰∵「以讓爲仁，豈有怨乎？」亦只可姑妄聽之。

③悲伯夷之意——《索隱》曰∵「謂悲其兄弟相讓，又義不食周粟而餓死。」

④睹軼詩可異焉——軼（一）詩∵散失而未編入三百篇內的古代詩歌，這裏即指下文所引的采薇歌。《索隱》曰∵《論語》云∵『求仁得仁，又何怨乎？』今其詩曰∵『我安適歸乎？于嗟徂兮，命之衰矣。』是怨詞也。故云『可異焉』。」按∵《論語》所云，本不知對何事而發，今硬自將其與采薇詩牽合一起，矛盾自然就出來了。

⑤孤竹君之二子——按∵說伯夷、叔齊爲孤竹君之子者，始於莊周，成於司馬遷。《莊子·盜跖》云∵「伯夷、叔齊辭孤竹之君，而餓死於首陽之山。」先此之《論語》、《孟子》皆不言其何如人也，即《莊

十　伯夷列傳

四四五

子·讓王》亦只云「有士二人，處於孤竹，曰伯夷、叔齊」，而不稱其爲孤竹君之子。孤竹：古國名，其地約當今河北省盧龍一帶地區。

⑥西伯昌——即周文王姬昌。商朝末年，姬昌爲西方諸侯之伯（長），故稱之曰西伯。

養老——收養老人，實乃招賢納士之意。

⑦盍往歸焉——於是就去投奔他啦。盍：同「蓋」，乃，於是。《孟子·離婁》云：「伯夷避紂，居北海之濱。聞文王作興，曰：『盍歸乎來！吾聞西伯善養老者』。那裏「盍」字作「何不」講。此處「盍往歸焉」四字如按《孟子》理解，將其括起，則四字前應加「曰」字讀。

⑧木主——靈牌。當時文王已死，武王載其父之靈牌伐紂，以表示自己是謹奉父命，行父之志。

⑨爰（ㄩㄢˊ）及干戈——猶言「就動起了干戈」。爰：於是，就。及：輪到，動起。

⑩太公——名姜尚，西周的開國元勳。事跡詳見《齊太公世家》。

⑪宗周——以周爲自己的宗主。即承認其統治權之意。

⑫首陽山——其說甚多，有曰即今山西省永濟附近之雷首山，有曰即今河南省偃師西北之首陽山，有曰其山在今甘肅省隴西縣。其人之有無尚在不可知數，其隱而餓死之地自然更是後人之影附。

⑬薇——也叫蕨，一種野菜名。

⑭西山——即指首陽山。

⑮以暴易暴——按：稱武王伐紂爲「以暴易暴」，可謂駭人聽聞。此歌不見於先秦典籍，不知史公取自何處。

⑯神農——中國遠古傳說中的帝王，被稱爲「三皇」之一。神農、虞舜、夏禹，代指古代的聖帝名王，他們的政治被人們盲目嚮往爲古代的極盛政治。

⑰安適歸——即安歸。適、歸同義。

⑱于嗟徂（ㄘㄨ）兮二句——猶言「唉呀，我就要死啦，倒楣的命運該當如此啊！」

⑲怨邪？非邪——有怨呢？還是沒有怨呢？

十　伯夷列傳

或曰：「天道無親，常與善人①。」若伯夷、叔齊，可謂善人者非邪②？積仁絜行如此而餓死③！且七十子之徒④，仲尼獨薦顏淵爲好學⑤，然回也屢空⑥，糟糠不厭⑦，而卒蚤夭⑧。天之報施善人，其何如哉？盜跖日殺不辜⑨，肝人之肉⑩，暴戾恣睢⑪，聚黨數千人，橫行天下，竟以壽終。是遵何德哉⑫？此其尤大彰明較著者也⑬。若至近世，操行不軌⑭，專犯忌諱⑮，而終身逸樂富厚，累世不絕⑯；或擇地而蹈之⑰，時然後出言⑱，行不由徑⑲，非公正不發憤⑳，而遇禍災者，不可勝數也。余甚惑焉，儻所謂天道，是邪？非邪㉑？

（以上爲第三段，由伯夷的遭遇聯想到種種當前的社會現實，對「天道無親，常與善人」的傳統敬天觀念提出懷疑。）

【注釋】

①天道無親，常與善人——意謂老天爺沒有偏心眼兒，專門幫助好人。親：親近，偏私。與：助。二語見《老子》七十九章。按：類似意思諸書多見，若《離騷》所謂「上天之無私阿兮，覽民德而錯輔」，即其一例。

②若伯夷、叔齊，可謂善人者非邪——意謂像伯夷、叔齊這樣的，是可以稱爲好人呢？還是不能稱爲好人呢？《淮南王列傳》：「公以爲吳興兵是邪？非也？」《貨殖列傳》：「豈所謂素封者邪？非也？」句式皆同。

③絜——同「潔」。

④七十子——指孔門弟子。《仲尼弟子列傳》云：「孔子曰：『受業身通者七十有七人』。」此云「七十」，乃舉其成數。

⑤獨薦顏淵爲好學——《論語·雍也》：「哀公問弟子孰爲好學，孔子對曰：『有顏回者好學，不遷怒，不貳過，不幸短命死矣。今也則亡，未聞好學者也。』」薦：推舉，稱讚。

⑥屢空──經常處於貧困之中。屢：每，經常。空：困缺。

⑦糟糠不厭──猶言連吃糟糠都得不到滿足。糟：酒渣。

⑧卒──終於，結果。

盜天──即前注所引的短命而死。盜：同「早」。夭：夭折，原指未成年而死，這裏即指早死。顏淵死時年三十二。

⑨盜跖（ㄓ）──古代傳說中的大「盜」，名跖。

不辜──無罪的人。

⑩肝人之肉──中井曰：「不可曉，蓋字訛也。」瀧川曰：「肝，疑當作膾。」《會注考證》按：關於盜跖的這段敘述，全部引自《莊子》。其《盜跖篇》云：「盜跖乃方休卒徒太山之陽，膾人肝而舖之。」比較兩個句子，瀧川說似有理。膾（ㄎㄨㄞ）：切肉成細絲。

⑪暴戾（ㄌㄧ）──殘暴凶狠。

恣睢（ㄙㄨㄟ）──縱情任性。

⑫是遵何德哉──《索隱》曰：「言盜跖無道，橫行天下，竟以壽終，是其人遵行何德而致此哉？」遵何德：猶言「幹了什麼好事」。

⑬彰明較著──皆「明確」、「顯著」之意。較：明也。

十　伯夷列傳

⑭不軌——不端，不走正道。

⑮專犯忌諱——專門違法犯禁。忌諱：猶言禁忌。

⑯終身逸樂富厚，累世不絕——有本斷句爲「終身逸樂，富厚累世不絕」，皆通。瀧川曰：「『操行』以下十九字，暗指當時恃寵擅權者。其曰『近世』，不曰『今世』者，史公亦有所忌諱也。」累世：一連幾輩子。

⑰擇地而蹈之——看好了地方才下腳邁進這一步。極言其小心謹愼之狀。

⑱時然後出言——時機看合適了才開口說這句話。時：合時機。《論語·憲問》：「夫子時然後言，人不厭其言。」

⑲行不由徑——走路不抄近道。徑：小路。

⑳非公正不發憤——瀧川曰：「數句，史公暗自道也。『非公正不發憤』六字，尤見精神。」董份曰：「太史公寓言爲李陵遭刑之意。」（《史記評林》）

㉑儻所謂天道，是邪？非邪——如果說有什麼「天道」的話，究竟是對呢？還是不對呢？儻：同「倘」。

孔子曰：「道不同，不相爲謀①。」亦各從其志也。故曰：「富貴如可求②，雖執鞭之士，吾亦爲之；如不可求，從吾所好。」「歲寒，然後知松柏之後凋③。」

舉世混濁，清士乃見④。豈以其重若彼，其輕若此哉⑤！

（以上爲第四段，稱引前哲的道德操行，聊做自己生前的寬慰之資。）

【注釋】

① 道不同，不相爲謀——道路宗旨不同的人，不可能爲對方出什麼主意。二語見《論語‧衞靈公》。

② 富貴如可求四句——意謂富貴如果是可以憑著手段追求得到，那麼我就是再下賤的事情也去幹；如果說富貴是不能憑著人們去隨便追求的，那麼我就按著我本來的思想情趣去做了。按：孔子認爲「人生有命，富貴在天」。這裏的前兩句是反語，後面的「從吾所好」是其主旨。四語見《論語‧述而》。

③ 歲寒，然後知松柏之後凋——語見《論語‧子罕》。

④ 舉世混濁，清士乃見——屈原《漁父》云：「舉世皆濁我獨清，衆人皆醉我獨醒。」此酌用其句。

⑤ 豈以其重若彼，其輕若此哉——按：此處文意不清，衆說紛紜。有曰，後句「其」字上應加「故」字讀，其意爲不就是因爲他們把道德操行看得那樣重，所以才把窮困以至於生死都看得這樣輕嗎？顧炎武曰：「其重若彼，謂俗人之重富貴也；其輕若此，謂清士之輕富貴也。」《日知錄》方苞曰：「言自聖賢論之，豈以若彼之富貴逸樂爲重，若此之困窮災禍爲輕乎？」《評點史記》其他尚多，今不錄。似以增「故」字讀者爲簡便通順。郭嵩燾曰：「所重者志，所輕者富貴壽夭之遇。豈者，想像之辭。」《史

記札記》與此相同。

「君子疾沒世而名不稱焉①。」賈子曰：「貪夫徇財②，烈士徇名，夸者死權，眾庶馮生。」「同明相照③，同類相求；雲從龍，風從虎，聖人作而萬物睹。」伯夷、叔齊雖賢，得夫子而名益彰；顏淵雖篤學，附驥尾而行益顯④。岩穴之士⑤，趣舍有時若此，類名堙滅而不稱，悲夫！閭巷之人⑥，欲砥行立名者，非附青雲之士，惡能施于後世哉！

（以上為第五段，想到若欲身後有名，仍須借助大人物的推崇，否則難免類名堙滅，於是重又悲憤塡膺。）

【注釋】

①君子疾沒世而名不稱焉——孔子語，見《論語・衛靈公》。疾：患，擔心。按：史公《報任安書》云：「所以隱忍苟活，幽於糞土之中而不辭者，恨私心有所不盡，鄙沒世而文采不表於後也。」此處亦深帶個人之慨。

②貪夫徇財四句——見賈誼《鵬鳥賦》。其意謂每個人都在追求自己的東西，為了達到個人的目的，

死都不怕。徇⋯同「殉」，為追求某種東西而豁出命去。烈士⋯有事業心，有氣節的人。夸者⋯好矜誇，

好作威作福的人。馮生⋯貪生。馮⋯同「憑」，恃也。引申為「看重」。村尾元融曰⋯「四句內主意在『烈

士』一句，『名』字與『名不稱』之『名』前後呼應。」（《會注考證》引）

③同明相照五句——語出於《易·乾卦》。原文作「同聲相應，同氣相求，水流濕，火就燥，雲從龍，

風從虎，聖人作而萬物睹」。前數句即言「物以類聚」、「同類相求」之理。萬物睹⋯睹即顯著之義。言

萬物得聖人之詮釋，其義乃大明於天下。以起伯夷、顏淵得夫子之薦而名顯事。

④附驥尾——《索隱》曰⋯「蒼蠅附驥尾而致千里。」王褒《四子講德論》⋯「蚊虻終日經營，不能

越階序，附驥尾則涉千里。」史公用之以比喻普通人的受名人提攜。

⑤岩穴之士四句——意謂有些隱居山林的人，他們的出處大節也和伯夷一樣，（但是因為沒有孔子那

樣的人物表彰過他們，所以）他們的名字和事跡也就堙滅無聞了，可悲啊！趣舍有時⋯指出仕和退隱掌

握得正合時機。趣⋯同「趨」，指出仕。類名⋯美名。類⋯善也。

⑥閭巷之人四句——意謂一個講究操行修養的普通人，如果沒有一個德高望重的人來拉扯他，他是

不可能揚名後世的。砥行⋯磨煉操行。青雲之士⋯楊慎曰⋯「謂聖賢立言傳世者，孔子是也。」（《丹鉛

總錄》）村尾元融曰⋯「青雲有三義，此云『青雲之士』，以德言，《范雎傳》『致於青雲之上』，以位言，

《晉書·阮咸傳》『仲容青雲器』，以志言，皆取義高超絕遠耳。」（《會注考證》引）惡能⋯怎能，豈能。

引

（一）…延，流傳。董份曰：「太史公言伯夷、叔齊不能無怨，惟得孔子言之，故益顯，若由、光義至高，而文辭不少概見，故後世無聞焉，是以砥行立名者必附青雲之士也，此一篇大意。」（《史記評林》引）

【集說】

《史記會注考證》引：「末世爭利，維彼奔義，讓國餓死，天下稱之，作《伯夷列傳》第一。」即其義也。

梁玉繩曰：「《伯夷傳》所載俱非也。《孟子》謂夷、齊至周，在文王為西伯之年，安得言歸於文王卒後，其不可信一已；《書序》謂武王伐紂，嗣位已十一年，即《周紀》亦有『九年祭畢』之語，畢乃文王墓地，安得言父死不葬，其不可信二已；《禮大傳》謂武王克商，然後追王三世，安得言徂征之始便號文王，其不可信三已；東伐之時，伯夷歸周已久，且與太公同處岐豐，未有不知其事者，何以不沮於帷帳定計之初，而徒諫於干戈既出之日，其不可信四已；曰『左右欲兵之』，曰『太公扶去之』，武王之師不應無紀律若是，其不可信五已；前賢定夷、齊所隱為蒲坂之

村尾元融曰：「太史公欲求節義最高者為列傳首，以激叔世澆漓之風，並明己述作之旨，而由、光之倫已非經義所說，則疑無其人，未如伯夷經聖人表彰，事實確然，此傳之所以作也。《自序》云：

首陽，空山無食，采薇其常爾，獨不思山亦周之山，薇亦周之薇，而但恥食周之粟，於義爲不全，其不可信六已；《論語》稱『餓於首陽之下』，未嘗稱餓死，且安知不於逃國之時餓首陽耶？其不可信七已；即云恥食周粟，亦止於不食穧祿，非絕粒也。《戰國策·燕策》蘇秦曰：『伯夷不肯爲武王之臣，不受封侯。』《漢書·王貢兩龔鮑傳序》曰：『武王遷九鼎於洛邑，伯夷、叔齊薄之，不食其祿。』豈果不食而死歟？其不可信八已；即云不食餓死，而歌非二子作也。詩遭秦火，孔子稱夷、齊無怨，而詩嘆命衰，怨似不免，其不可信九已；孔子稱夷、齊，必不加於武王，其不可信十已。先儒多有議及者（按：如王安石、葉適、王直、王禕等），詞義繁蕪，不能盡錄，余故總攬而爲此辨。」《史記志疑》

韓愈曰：「當殷之亡，周之興，微子，賢也，抱祭器而去之；武王、周公，聖也，從天下之賢士與天下之諸侯而往攻之，未嘗聞有非之者也。彼伯夷、叔齊乃獨以爲不可；殷旣滅矣，天下宗周，彼二子乃獨恥食其粟，餓死而不顧，由是而言，夫豈有求而爲哉？信道篤而自知明也。若伯夷者，特立獨行，窮天地，亙萬世而不顧者也。」《伯夷頌》

詩甚多，烏識《采薇》爲二子絕命之辭？況言西山，奈何以首陽當之？其不可信九已；孔子稱夷、

毛澤東説：「韓愈寫過《伯夷頌》，頌的是一個對自己國家的人民不負責任，開小差逃跑，又反對武王領導的當時的人民解放戰爭，頗有些『民主個人主義』思想的伯夷，那是頌錯了。」（《別

了，司徒雷登》）

黃震曰：「太史公疑許由非夫子所稱，不述，而首述伯夷，且悲其餓死，爲舉顏子、盜跖反復嗟嘆。卒歸之各從其志，幸伯夷得夫子而名益彰。其旨遠，其文逸，意在言外，咏味無窮。」

又曰：「太史公載伯夷采薇之歌，爲之反復嗟傷，遺音餘韻，把把莫盡，君子謂此太史公托以自傷其不遇，故其情到而詞切。」（《黃氏日抄·卷四六·史記》）

錢鍾書曰：「此篇記夷、齊行事甚少，感慨議論居其大半，反論贊之賓，爲傳記之主。馬遷牢騷孤憤，如喉鯁之快於一吐，有欲罷而不能者。陶潛《飲酒》詩之二：『積善云有報，夷叔在西山；善惡苟不應，何事立空言！』正此傳命意。馬遷惟不信『天道』，故好言『天命』；蓋信有天命，即疑無天道，曰天命不可知者，乃謂天道無知爾。《游俠列傳》再以夷、跖相較：『伯夷醜周，餓死首陽山，而文、武不以其故貶王；跖蹻暴戾，其徒誦義無窮』，『鄙人之言所謂，何知仁義，已饗其利爲有德』。是匪僅天道莫憑，人間物論亦復無準矣。」（《管錐編》）

王鏊曰：「太史公《伯夷傳》、《屈原傳》，時出議論，其亦自發其感憤之意夫，韓退之《何蕃傳》亦效此意。」（《史記評林》引）

【謹按】

《伯夷列傳》的真實性是經不住推敲的，因爲伯夷其人的面目本來就存在問題。清代梁玉繩

在《史記志疑》中曾說：「《伯夷列傳》所載俱非也。」而後列舉了十條證據以說明其人其事的不

可信。這是確定無疑的，伯夷是司馬遷在先秦諸子書，尤其是在《莊子》各篇不同說法的基礎上，

集中概括，加工而成的一個莫須有的藝術形象。即以《伯夷列傳》而言，這裏的伯夷也不是一個

多麼討人喜歡的形象，是一個「對自己國家的人民不負責任，開小差逃跑」的「民主個人主義者」。

這對他是一點也不冤枉的。但司馬遷就一定這麼喜歡他麼？恐怕也不一定。司馬遷之所以一定要

先加工這麼一個人物，而後再對他加以歌頌，我覺得其目的大體有三：其一是歌頌伯夷的「讓」，

以反襯、批判現實政治生活中的「爭」。他在《太史公自序》中說：「末世爭利，唯彼奔義，讓國

而死，天下稱之。」這說得是比較明白的。伯夷在別的方面儘管有一百條讓人不滿，但他能夠放

棄一個國家政權所能帶給他的富貴尊榮於不顧，就如同扔掉一隻破鞋子，這和現實生活中那種爲

著爭權奪利而搞陰謀，搞政變，以至於打得不可開交，教全國百姓們跟著到榴受罪，甚至鬧得屍

橫遍野、血流成河的人比起來，是一種多麼鮮明的天淵之別啊！我們想一下從劉邦建國以來，一

直到漢武帝晚年，這統治集團內部的大火併、大屠殺發生了多少起？司馬遷歌頌伯夷，不正好是

對這種現實的一種諷刺嗎？

其二，懷疑「天道」，否定「天道」說的欺人，有突出的反迷信的意義。中國自古以來就有一種既欺騙自己，又欺騙別人的口頭禪，即所謂「天道無親，常與善人」。屈原有所謂「皇天之無私阿兮，覽民德而措輔」；民間有所謂「善有善報，惡有惡報」，其實這都是弱者的一種自我安慰，自我欺騙，是一種為強暴者張目的哲學口號。司馬遷由伯夷的「讓國」餓死，聯想到顏淵的貧窮短命，再對比到莊蹻、盜跖的終生逸樂，再聯想到當前社會的種種現實和自己的切身遭遇，他憤怒地大聲責問道：「余甚惑焉，儻所謂天道，是耶？非耶？」我們由此聯想到《封禪書》中那種強烈的反迷信思想，聯想到《陳涉世家》、《田單列傳》中對迷信手段的那種細緻解剖，而這些又恰恰是寫在當時統治者大肆鼓吹「天人感應」的時代，這就使我們越發感到了司馬遷這種反迷信、反天道思想的可貴。

其三，司馬遷懷疑「天道」是不錯，但他更主要的批判「人」道，是批判當時漢王朝專制統治下的是非顛倒，聲討那種壞人當道，好人倒楣的極大不公。我們可以把這篇作品中所寫的「若至近世，操行不軌，專犯忌諱，而終身逸樂富厚，累世不絕；或擇地而蹈之，時然後出言，行不由徑，非公正不發憤，而遇災禍者，不可勝數也」，與《游俠列傳》中所說的「緩急，人所時有也，昔者虞舜窘於井廩，伊尹負於鼎俎，傳說匿於傳險，呂尚困於棘津，夷吾桎梏，百里飯牛，仲尼

畏匡，菜色陳蔡，此皆學士所謂有道仁人也，猶然遭此災，況以中材而涉亂世之末流者乎？其遇害何可勝道哉！」這不都是向著現時的黑暗政治開炮嗎？

錢鍾書說：「此篇記夷、齊行事甚少，感慨議論居其大半，反議論之賓，爲傳記之主。馬遷牢騷孤憤，如喉鯁之快於一吐，有欲罷而不能者。」（《管錐編》）《伯夷列傳》與《游俠列傳》相同，也是《史記》中抒情性最強的篇章之一。

十　伯夷列傳

四五九

十一、孫子吳起列傳

孫子武者①，齊人也。以兵法見於吳王闔廬②。闔廬曰：「子之十三篇③，吾盡觀之矣，可以小試勒兵乎④？」對曰：「可。」闔廬曰：「可試以婦人乎？」曰：「可。」於是許之，出宮中美女，得百八十人。孫子分為二隊，以王之寵姬二人各為隊長，皆令持戟。令之曰：「汝知而心與左右手、背乎⑤？」婦人曰：「知之。」孫子曰：「前，則視心；左，視左手；右，視右手；後，即視背。」婦人曰：「諾。」約束既布⑥，乃設鈇鉞⑦，即三令五申之⑧。於是鼓之右，婦人大笑。孫子曰：「約束不明，申令不熟，將之罪也。」復三令五申，而鼓之左，婦人復大笑。孫子曰：「約束不明，申令不熟，將之罪也；既已明而不如法者⑨，吏士之罪也。」乃欲斬左右隊長。吳王從臺上觀，見且斬愛姬，大駭。趣使使下令⑩：「寡人已知將軍能用兵矣。寡人非此二姬，食不甘味，願勿斬也。」孫子曰：「臣既已受命為將，將在軍，君命有所不受。」遂斬隊長二人以徇⑪。用其次為隊長，於是復鼓之。婦人左右前後跪起皆中規矩繩墨⑫，無敢出聲。於是孫子使使報王曰：「兵既整齊，

王可試下觀之，唯王所欲用之，雖赴水火猶可也。」吳王曰：「將軍罷休就舍，寡人不願下觀。」孫子曰：「王徒好其言，不能用其實。」於是闔廬知孫子能用兵，卒以為將。西破強楚，入郢⑬，北威齊、晉，顯名諸侯，孫子與有力焉。

（以上為第一段，敍述了孫武的軍事才能，讚揚了他的不畏權幸，執法如山。按：不畏權幸是司馬遷稱頌的一種品德，然孫武是一軍事家，列傳只敍其殺二寵姬，與《司馬穰苴列傳》只寫其殺一權貴相同，殊覺偏狹無謂。）

【注釋】

①孫子武——姓孫名武。子是古代對人的尊稱，猶如今之所謂「先生」。

②以兵法——指精通兵法，長於兵法。

闔廬——名光，春秋末期吳國諸侯。在位十九年（前五一四～四九六）。

③十三篇——《正義》曰：「《七錄》云：『《孫子兵法》三卷。』按：十三篇為上卷，又有中、下二卷。」今本《孫子》以曹操注者為最有名，其中有《始計》、《作戰》、《謀攻》、《軍形》、《兵勢》、《虛實》、《軍事》、《九變》、《行軍》、《地形》、《九地》、《火攻》、《用間》共十三篇。此後人所訂，非吳王所云。

④勒兵——整理部隊。勒：整理，部署，這裏即指操練。

⑤而——你，你的。

心——指胸口。

背——指後背。

⑥約束——命令，章程。這裏即指上述的前後左右各項規定。

布——宣布，下達。

⑦鈇鉞（ㄈㄨ ㄩㄝ）——即「斧鉞」，古時軍中用以懲治犯令者的刑具。鈇：同「斧」。鉞：大斧。

⑧三令五申之——即反覆宣布，再三申明之意。三、五皆言其遍數之多。令、申皆動詞，說清，申明。

⑨不如法——不按規定辦。如：按照。

⑩趣——同「促」，急也。

⑪徇——巡行示眾。

⑫規矩繩墨——皆匠人所用的儀器，規以取圓，矩以取方，繩、墨以取直。這裏用以代指章程規定。

⑬西破強楚，入郢——事在魯定公四年，吳王闔廬九年，公元前五〇六。詳見《伍子胥列傳》。郢是楚國國都，在今湖北省江陵西北。

孫武既死，後百餘歲有孫臏①。臏生阿、鄄之間②。臏亦孫武之後世子孫也。

孫臏嘗與龐涓俱學兵法③。龐涓既事魏，得為惠王將軍④，而自以為能不及孫臏，乃陰使召孫臏。臏至，龐涓恐其賢於己，疾之⑤，則以法刑斷其兩足而黥之⑥，欲隱勿見⑦。

齊使者如梁⑧，孫臏以刑徒陰見，說齊使。齊使以為奇，竊載與之齊。齊將田忌善而客待之。忌數與齊諸公子馳逐重射⑨。孫子見其馬足不甚相遠⑩，馬有上、中、下輩⑪。於是孫子謂田忌曰：「君弟重射⑫，臣能令君勝。」田忌信然之⑬，與王及諸公子逐射千金⑭。及臨質⑮，孫子曰：「今以君之下駟與彼上駟⑯，取君上駟與彼中駟，取君中駟與彼下駟。」既馳三輩畢，而田忌一不勝而再勝⑰，卒得王千金。於是忌進孫子於威王⑱。威王問兵法，遂以為師⑲。

其後魏伐趙，趙急，請救於齊。齊威王欲將孫臏，臏辭謝曰：「刑餘之人不可。」於是乃以田忌為將，而孫子為師⑳，居輜車中㉑，坐為計謀㉒。田忌欲引兵之趙，孫子曰：「夫解雜亂紛糾者不控捲㉓，救鬬者不搏撠㉔，批亢擣虛㉕，形格勢禁㉖，則自為解耳。今梁、趙相攻，輕兵銳卒必竭於外㉗，老弱罷於內。君不若引兵疾走大梁㉘，據其街路㉙，衝其方虛㉚，彼必釋趙而自救。是我一舉解趙之圍

而收弊於魏也[31]。」田忌從之，魏果去邯鄲，與齊戰於桂陵[32]，大破梁軍。

後十三歲，魏與趙攻韓[33]，韓告急於齊。齊使田忌將而往，直走大梁[34]。魏將龐涓聞之，去韓而歸[35]，齊軍既已過而西矣[36]。孫子謂田忌曰：「彼三晉之兵素悍勇而輕齊[37]，齊號為怯，善戰者因其勢而利導之。兵法，百里而趣利者蹶上將[38]，五十里而趣利者軍半至[39]。使齊軍入魏地為十萬竈，明日為五萬竈，又明日為三萬竈。」龐涓行三日[40]，大喜，曰：「我固知齊軍怯，入吾地三日，士卒亡者過半矣。」乃棄其步軍，與其輕銳倍日并行逐之[41]。孫子度其行，暮當至馬陵[42]。馬陵道陜[43]，而旁多阻隘，可伏兵，乃斫大樹白而書之曰「龐涓死于此樹之下」。於是令齊軍善射者萬弩，夾道而伏，期曰「暮見火舉而俱發」。龐涓果夜至斫木下，見白書，乃鑽火燭之[44]。讀其書未畢，齊軍萬弩俱發，魏軍大亂相失[45]。龐涓自知智窮兵敗，乃自剄，曰：「遂成豎子之名[46]！」齊因乘勝盡破其軍，虜魏太子申以歸[47]。孫臏以此名顯天下，世傳其兵法[48]。

（以上為第二段，敘述了孫臏的悲慘遭遇和他傑出的軍事才能。）

【注釋】

① 孫臏——古代稱挖去膝蓋骨的刑罰叫臏，孫子因受此刑，故以「臏」字名之。按：從吳師入鄄至齊師破龐涓於馬陵，其間共一百六十六年。

② 阿——也稱東阿，古邑名，在今山東省陽穀東北。

鄄——即甄城，在今山東省甄城北。

③ 俱學——謂同師而學藝。有曰孫臏與龐涓俱學兵法於鬼谷子。

④ 惠王——名罃，戰國中期魏國國君，在位五十二年（前三七〇～三一九）。

⑤ 疾——厭惡，忌恨。

⑥ 以法——謂假借法令以陷害之。

刑、斷——二字同義，都是動詞。

黥（ㄑㄧㄥ）——在犯人臉上刺字的一種刑罰。

⑦ 欲隱勿見——想把他埋沒起來不敎他出頭。見：同「現」。按：龐涓之忌害孫臏與李斯之忌害韓非略同。

⑧ 梁——即指魏，因當時的魏國都於大梁（今河南省開封市），所以人們也稱魏國、魏王爲梁國、梁

王。

⑨諸公子——除太子以外的國王的其他兒子。

馳逐重射——下大賭注地比賽馬拉車奔馳。重射：董份曰：「謂以重相射，即下千金是也。」射，猜押。

⑩馬足——馬的足力。

不甚相遠——指比賽雙方的馬的足力、素質總的來說不差上下。

⑪馬有上、中、下輩——指雙方的馬都各自有上、中、下三等。

⑫弟重射——猶言「儘管下大賭注」。弟：但，儘管。

⑬信然——二字同義，皆「相信」、「同意」的意思。

⑭逐射千金——下千金的賭注來比賽看誰的馬快。李笠曰：「逐，謂競爭也。逐千金，即爭射千金。」

⑮臨質——臨到比賽開始的時候。質：對也，對抗，爭衡。

⑯下駟——下等馬。駟：原指一車四馬，後來也用以即指馬。

⑰既馳三輩畢——猶言比試過三場之後。輩：次。

與彼上駟——和對方的上等馬對抗。與：對付。

一不勝而再勝——敗一次，勝兩次。再：兩次。

⑱威王——名田因齊，戰國中期的齊國國君，在位三十六年（前三七八～三四三）。

⑲以爲師——謂尊之若師。

⑳孫子爲師——孫臏爲軍師。此「師」字與上注「師」字概念不同，這裏是官職名。

㉑輜車——有篷蓋的車，區別於當時的一般兵車。

㉒坐爲計謀——王念孫曰：《文選・報任少卿書》注引此，『坐』作『主』，於義爲長。」（《讀書雜志》

㉓雜亂紛糾——指如亂絲亂麻之類。

搏撠——指動手打人。撠：以手指叉人。

㉔救鬭——拉架。救：止。

控捲——引拳相擊，指亂砸亂扯。控：引也。捲：同「拳」。

㉕批亢擣虛——猶言「避實就虛」。談允厚曰：「批之爲言撇也，謂撇而避亢滿之處，擣其虛空無備之所。」（《史記會注考證》引）亢，強也，盛也。有曰，亢：同「吭」，咽喉。批亢，即「擊其要害」之義。其說亦通，然卻不能與「虛」字相對了。談說較長。

㉖形格勢禁——猶言「形勢急轉」、「形勢變化」。格：阻。禁：止。

㉗輕兵銳卒——指精銳部隊。輕：指行動迅疾。

竭──衰竭，力量耗盡。

㉘ 疾走大梁──奔襲魏國的重鎮大梁。大梁即今河南省開封市，後來魏國遷都於此。

㉙ 街路──交通要道。

㉚ 方虛──正好空虛的地方。方：剛好。

㉛ 收弊──收服疲弊之敵。

㉜ 桂陵──古地名，在今河南省長垣西北，當時屬魏。齊魏桂陵之役在齊威王二十六年，魏惠王十八年，公元前三五三。

㉝ 韓──都陽翟（今河南省禹縣）。

㉞ 直走大梁──此乃田忌揚言，其實齊軍當時尚未出動。

㉟ 去韓而歸──謂移軍至魏國東境以阻擊齊軍。

㊱ 齊軍既已過而西矣──徐孚遠曰：「謂龐涓歸救，欲邀齊師之未至，而軍已過，故涓視利疾趨也。」《史記測義》閻若璩曰：「此句不可解，原本應是『齊軍既已退而東矣。』退而東者，誘敵之計。《通鑑》亦知『過而西』者不可通，故削此句。」《潛邱札記》錢大昕曰：「『齊揚言走大梁』，非真抵大梁及龐涓棄韓而歸，齊軍始入魏地。齊在魏東，『過而西』者，過齊境而西也。齊軍初至，（敵）未知虛實，故爲減竈之計以誤之。若已抵大梁而退，則入魏地不止三日，無庸施此計矣。」《考史拾遺》錢說是。

十一 孫子吳起列傳

四六九

㊲三晉之兵——指魏軍，因魏與韓、趙皆分晉而建國，故時人多稱魏為「三晉」或「晉」。

㊳百里趣利——跋涉到百里之外去追求勝利。趣：同「趨」，奔赴。

㊴蹶上將——損失上將，極言這種戰爭的有害無利。蹶：跌。

㊵軍半至——軍隊人數只有一半能到達。極言其減員之多。按：今本《孫子·軍爭篇》作：「百里而爭利，則擒三將軍，勁者先，罷者後，其法十一而至；五十里而爭利，則蹶上將軍，其法半至。」

㊶龐涓行三日——謂尾追西行的齊軍。

㊷倍日并行——猶言「晝夜兼程」，一日變作兩日用，兩日之路并為一日行。

㊸馬陵——一說是古地名，在今山東省范縣西南，當時屬齊；近多數人又說是山名，在今山東省郯城縣東。

㊹陝——同「狹」。

㊺鑽火——古人鑽木取火，這裏即指點火。

燭——照。

㊻相失——彼此散亂失迷。

㊼遂成豎子之名——猶言「竟然成就了這個小子的名聲！」遂：乃，竟。悵恨不平之語。中井曰：「涓之語蓋言：『吾今日自殺者，欲因此遂成就臏之名聲耳！』」是臨死之誇言矣。《左傳》齊侯曰：『是好勇，

四七〇

去之以爲之名!」語意與此相肖。」《會注考證》遂成:猶言「成就」。遂,成也。其說亦通。

⑰虜太子申以歸——按:齊、魏馬陵之戰在齊宣王二年,魏惠王三十年,公元前三四一。茅坤曰:「孫臏減竈與韓信背水陣同。孫臏疾走大梁,故知龐涓之輕之以齊爲怯也,日爲減竈則可以誘其輕我之心,而倍日并行以逐,倍日并行以逐則旁多阻隘彼且不及蒐,而吾爲伏以襲之矣。」《史記評林》洪邁曰:「孫臏勝龐涓之事,兵家以爲奇謀,予獨有疑焉。云齊軍入魏地爲十萬竈,又明日爲五萬竈,又明日爲二萬竈。龐涓行三日大喜曰:『齊士卒亡者過半。』則是所過必使人枚數矣,是豈救急赴敵之師乎?又云,度其行,暮至馬陵,乃斫大樹白而書之曰『龐涓死于此樹之下』,遂伏萬弩,期日暮見火舉而俱發。夫軍行遲速,非他人所料,安能必以其暮至,不差晷刻乎?古人坐於車中,既云暮矣,安知樹間之有白書,且必舉火讀之乎?齊弩尚能俱發,而涓讀八字未畢,皆深不可信,殆好事者爲之,而不精考耳。」《容齋隨筆》瀧川曰:「爲十萬竈,爲五萬竈,猶言爲竈爨十萬人食,爨五萬人食,洪氏解爲人人各爲一竈,太拘。但其事則未可悉信。」

⑱世傳其兵法——按:《孫臏兵法》於六朝以來不見於世,人多疑史公此語有誤。一九七二年於山東臨沂銀雀山漢墓中發現此書,一九七五年已公開出版。

吳起者,衛人也①,好用兵。嘗學於曾子②,事魯君③。齊人攻魯,魯欲將吳

起，吳起取齊女為妻，而魯疑之。吳起於是欲就名，遂殺其妻，以明不與齊也④。

魯卒以為將。將而攻齊，大破之。

魯人或惡吳起曰⑤：「起之為人，猜忍人也⑥。其少時，家累千金，游仕不遂，遂破其家。鄉黨笑之⑦，吳起殺其謗己者三十餘人，而東出衛郭門⑧，與其母訣，齧臂而盟曰⑨：『起不為卿相，不復入衛。』遂事曾子。居頃之⑩，其母死，起終不歸。曾子薄之⑪，而與起絕。起乃之魯，學兵法以事魯君。魯君疑之，起殺妻以求將。夫魯小國，而有戰勝之名，則諸侯圖魯矣。且魯衛兄弟之國也⑫，而君用起，則是棄衛⑬。」魯君疑之，謝吳起⑭。

吳起於是聞魏文侯賢⑮，欲事之。文侯問李克曰⑯：「吳起何如人哉？」李克曰：「起貪而好色⑰，然用兵司馬穰苴不能過也⑱。」於是魏文侯以為將，擊秦，拔五城。

起之為將，與士卒最下者同衣食。臥不設席⑲，行不騎乘⑳，親裹贏糧㉑，與士卒分勞苦。卒有病疽者㉒，起為吮之㉓。卒母聞而哭之。人曰：「子卒也，而將軍自吮其疽，何哭為？」母曰：「非然也。往年吳公吮其父，其父戰不旋踵㉔，遂死於敵。吳公今又吮其子，妾不知其死所矣。是以哭之。」

文侯以吳起善用兵，廉平，盡能得士心，乃以為西河守㉕，以拒秦、韓。

魏文侯既卒，起事其子武侯㉖。武侯浮西河而下㉗，中流，顧而謂吳起曰：「美哉乎山河之固，此魏國之寶也！」起對曰：「在德不在險。昔三苗氏左洞庭㉘，右彭蠡㉙，德義不修，禹滅之。夏桀之居㉚，左河濟㉛，右泰華㉜，伊闕在其南㉝，羊腸在其北㉞，修政不仁，湯放之㉟。殷紂之國㊱，左孟門㊲，右太行㊳，常山在其北㊴，大河經其南㊵，修政不德，武王殺之。由此觀之，在德不在險。若君不修德，舟中之人盡為敵國也。」武侯曰：「善。」

吳起為西河守，甚有聲名。魏置相，相田文㊶。吳起不悅，謂田文曰：「請與子論功，可乎？」田文曰：「可。」起曰：「將三軍，使士卒樂死，敵國不敢謀，子孰與起？」文曰：「不如子。」起曰：「治百官，親萬民，實府庫㊷，子孰與起？」文曰：「不如子。」起曰：「守西河而秦兵不敢東鄉，韓、趙賓從㊸，子孰與起？」文曰：「不如子。」起曰：「此三者，子皆出吾下，而位加吾上，何也？」文曰：「主少國疑，大臣未附，百姓不信，方是之時，屬之於子乎㊹？屬之於我乎？」起默然良久，曰：「屬之子矣。」文曰：「此乃吾所以居子之上也。」吳起乃自知

弗如田文。

田文既死，公叔爲相㊺，尚魏公主㊻，而害吳起㊼。公叔之僕曰：「起易去也。」

公叔曰：「奈何？」其僕曰：「吳起爲人節廉而自喜名也㊽。君因先與武侯言曰：『夫吳起賢人也，而侯之國小，又與強秦壤界㊾，臣竊恐起之無留心也。』武侯即曰：『奈何？』君因謂武侯曰：『試延以公主㊿，起有留心則必受之，無留心則必辭矣。以此卜之�。』君因召吳起而與歸，即令公主怒而輕君。吳起見公主之賤魏相，果辭魏武侯。武侯疑之而弗信也。吳起懼得罪，遂去，即之楚。

楚悼王素聞起賢，至則相楚。明法審令，捐不急之官，廢公族疏遠者，以撫養戰鬥之士。要在強兵，破馳說之言從橫者。於是南平百越，北并陳、蔡，卻三晉，西伐秦。諸侯患楚之強，故楚之貴戚盡欲害吳起。及悼王死，宗室大臣作亂而攻吳起，吳起走之王尸而伏之。擊起之徒因射刺吳起，并中悼王。悼王既葬，太子立，乃使令尹盡誅射吳起而并中王尸者，坐射起而夷宗死者七十餘家。

（以上爲第三段，記述了吳起的生平爲人及其軍事、政治才能。）

①衛——西周初年建立的諸侯國名，始封之君爲武王之弟康叔，國都在朝歌（今河南省淇縣）。春秋時期曾先後遷都到楚丘（河南滑縣）和帝丘（今河南濮陽）。戰國時期爲魏國附庸。

②曾子——名參，春秋末期魯國人，孔子的學生。

③事魯君——據劉向《別錄》：「起受《春秋左傳》於曾申。」《禮記·檀弓》：「魯穆公母卒，使人問於曾子。」則吳起所事之魯君大概是魯穆公。魯穆公名顯，在位三十年（前四〇七～三七六）。

④不與齊——不助齊。與：助也。

⑤惡（ㄨ）——譖也，說人壞話。

⑥猜忍——猶言「殘忍」。

⑦鄉黨——古時基層的居民單位，五百家爲一黨，兩萬五千家爲一鄉。故鄉黨時常用爲鄉鄰、鄉親之義。

⑧衛郭門——衛國國都（今河南省濮陽）的外城城門。郭：外城。

⑨嚙臂——古人發誓時所做出的一種姿態，《淮南子·齊俗訓》：「胡人彈骨，越人嚙臂，中國歃血也，所由各異，其於信一也。」

⑩居頃之——過了一段時間。

⑪薄——輕，看不起。

⑫魯、衛兄弟之國——魯國是周公姬旦的後代，衛國是康叔姬封的後代，姬旦與姬封是親兄弟，所以稱魯、衛是兄弟之國。

⑬棄衛——吳起曾殺衛之謗己者三十餘人，於衛為有罪，今魯用之，是得罪衛國，有損於兩國的友好關係。

⑭謝——辭退。

⑮魏文侯——名斯，戰國初期的魏國國君，在位三十八年（前四二四～三八七）。是當時最有作為的諸侯之一。

⑯李克——即李悝（ㄎㄨㄟ），魏國名臣，曾協助魏文侯實行了許多新的經濟政策，使魏國得以富強。《平準書》云：「魏用李克，盡地力，為強君。」《魏世家》中有其事跡。

⑰貪而好色——按：此所謂「貪」者，貪於榮名也。指其家累千金，破產求仕，又母死不歸，以及殺妻求將諸節。若謂其貪於財貨，則與後文之「廉平」、「節廉」矛盾。

⑱司馬穰苴（ㄖㄤˊ ㄐㄩ）——春秋後期齊國的名將，景公時人。《史記》有傳。

⑲席——指茵褥之類。

史記選注

四七六

⑳騎乘——騎馬、乘車。

㉑親裹贏糧——親自包紮，親自背糧。贏：背負。

㉒疽（ㄐㄩ）——癰瘡，多發於項部、背部和臀部，治療不及時有生命危險。

㉓吮（ㄕㄨㄣˊ）——用嘴吸。吮疽，謂吸其膿使出。

㉔不旋踵——猶言「不回身」，謂一直向前。踵：腳跟。

㉕西河守——西河郡的郡守。西河郡約當今陝西東部黃河西岸地區，當時屬魏。

㉖名擊，在位十六年（前三八六～三七一）。

㉗浮西河而下——乘船在西河中順流而下。西河：時人用以稱今山西與陝西交界的那段黃河。

㉘三苗氏——古代傳說中的南方部族。

洞庭——指洞庭湖，在今湖南省北部。

㉙彭蠡——指彭蠡澤，即今江西省北部的鄱陽湖。古人通常稱西邊為右，東邊為左，此以人之南向而言。今三苗北向而抗舜、禹，自北方而稱三苗，故謂其左（西）洞庭而右（東）彭蠡。

㉚夏桀——夏朝的末代帝王，被商湯打敗，流放而死。

㉛河濟——古地名，在今河南省溫縣東，其地為黃河與濟水的分流處，故名。

㉜泰華——即華山，在今陝西省華陰南。

㉝伊闕——山名，又名龍門山，在今河南省洛陽市南。因兩山相對如門，伊水流經其間，故名。

㉞羊腸——指羊腸坂，太行山上的通道，以其縈曲如羊腸，故名。在今山西省晉城南。

㉟放——放逐，湯打敗桀後，放之於鳴條（今山西省運城縣安邑鎮北）而死。

㊱殷紂——商朝的末代帝王，都於朝歌（今河南省淇縣）。後被周武王打敗，自焚而死。

㊲孟門——山名，在今河南省輝縣西。《索隱》引劉氏曰：「紂都朝歌，今孟山在其西。今言左，則東邊別有孟門也。」按：孟門、太行皆在朝歌之西（右），強言左、右者，為對舉整齊，於實際為不合。

㊳太行——山名，盤據於今山西省東南部與河南、河北交界處。

㊴常山——即恆山，在今河北省曲陽西北與山西接壤處。

㊵大河——即黃河。

㊶相田文——以田文為相。按：此田文為魏國貴族，《呂氏春秋》作「商文」，與齊國之孟嘗君田文非一人。

㊷實府庫——使府庫充實，指理財而言。實：充滿，裝滿。

㊸韓、趙賓從——謂使韓、趙二國服從魏國。賓：服也。

㊹屬——矚目，眼睛盯著。言其一身繫天下之重。

㊺公叔——韓國貴族，時居魏為相。亦有曰，即魏國的將領公叔座。

⑯尚魏公主——娶魏國的公主爲妻。尚：上配，對娶帝王之女的敬稱。

⑰害——忌恨。

⑱自喜名——重視自己的名譽。

⑲壤界——猶言「接壤」，謂國土相連。

⑳即——倘若。

㉑延以公主——以給公主招親的辦法來延請他。

㉒卜——占卜，算卦，這裏用爲「測試」的意思。

㉓與歸——與之同歸相府。

㉔必辭——謂辭絕尚公主之事。因爲他已看到了公叔在此公主面前的受氣被輕，必心寒不欲再尚其他

公主。

㉕辭魏武侯——即指謝絕魏武侯的招親之議。

㉖楚悼王——名疑，在位二十一年（前四○一～三八一）。

㉗明法審令——使法律嚴明，使令出必行。審：確也，必也。

㉘捐——撤除。

不急——不急需的，沒有用的。

⑤廢公族疏遠者——褫奪那些遠門的國君宗族的爵祿，使其降爲平民。公族：國君的同族。

⑥馳說——到處奔走遊說。中井曰：「吳起相楚先蘇秦說趙五十年，秦孝未出，商鞅未用，何有言從橫者！」按：自「明法審令」至「諸侯患楚之強」一段，取自《韓非子·和氏》與《戰國策·秦策》，所敍諸事多與史實不合。

⑥百越——也作「百粵」，統稱當時居住在今福建、廣東、廣西一帶的少數民族，因其種族繁多，故稱百越。

⑥陳——西周初期建立的諸侯國名，始封之君爲舜的後代胡公滿，都於宛丘（今河南省淮陽）。公元前四七八年被楚所滅。

⑥蔡——西周初期建立的諸侯國名，始封之君爲武王之弟叔度，都於上蔡（今河南省上蔡）。春秋時期受楚侵逼，曾先後遷都於新蔡（今河南省新蔡）、州來（今安徽省壽縣西北），公元前四四七年被楚所滅。梁玉繩曰：「陳滅於楚惠王十一年（前四七八），蔡滅於惠王四十二年（前四四七），何待悼王始幷之？此與《蔡澤傳》同妄，而實誤仍（沿襲）《秦策》也。」

⑥卻——打退，打敗。

三晉——指韓、趙、魏三國，因爲它們都是分晉建立的國家。這裏實際只指韓、魏，因爲趙國居北，不與楚國爲鄰。

⑥④ 悼王死——事在公元前三八一年。

⑥⑤ 太子——名臧，即後日的楚肅王。

⑥⑥ 令尹——楚官名，職同丞相。

⑥⑦ 坐——因，因事遭罪。

夷宗——滅族。夷：：平，滅。

太史公曰：世俗所稱師旅①，皆道《孫子》十三篇、吳起《兵法》，世多有，故弗論，論其行事所施設者②。語曰：「能行之者未必能言，能言之者未必能行。」孫子籌策龐涓明矣③，然不能蚤救患於被刑；吳起說武侯以形勢不如德，然行之於楚，以刻暴少恩亡其軀④，悲夫！

（以上為第四段，是作者的論贊，表現了作者對孫臏、吳起的讚賞與惋惜之情。）

【注釋】

① 師旅——都是軍隊的編制名稱，後遂用以代指軍隊。這裏指行兵打仗的權謀。

② 所施設——猶言「所作所為」。

③籌策龐涓——謂籌謀劃策破殺龐涓。

④以刻暴少恩亡其軀——按：史公不喜法家人物，其指責多有不合理者，一見於吳起，又見於商鞅、晁錯，三篇可互相參看。

【集說】

蘇洵曰：「按武之書以責武之失，凡有三焉：《九地》曰：『威加於敵，則交不得合。』而武使秦得聽包胥之言出兵救楚，無忌武之心，斯不威之甚，其失一也；《作戰》曰：『久暴師則頓兵挫銳，屈力殫貨，則諸侯乘其弊而起。』且武以九年冬伐楚，至十年秋始還，可謂久暴矣，越人能無乘間入國乎？其失二也；又曰：『殺敵者，怒也。』今武縱子胥、伯嚭鞭平王屍，復一夫之私怨，以激怒敵，此司馬戌、子西所以必死仇吳也。勾踐不頹舊冢而吳服，田單譎燕掘墓而齊奮，知謀與武遠矣，其不達此，其失三也。」（《嘉祐集》）

呂祖謙曰：「樂羊之食其子，易牙之殺其子，吳起之殺其妻，皆是於其所厚者薄也，故終爲君之疑。起爲人貪財好色，及爲將，則與士卒同甘苦，臥不設席，行不騎乘，是起前則貪後則廉也。起非是後能廉也，前之貪是貪財，後之與士卒同甘苦乃是貪功名之心使之，其貪則一。今漁人以餌致魚，非是肯捨餌也，意在得魚也。」（《增評歷史綱鑑補》）

凌稚隆曰：「吳起在衛則鄉黨謗之，事魯則魯君疑之，將魏則公叔害之，相楚則貴戚射刺之，豈其所遭然哉？觀太史公首著其殺妻一節與魯人惡起者言，則起猜忍（殘忍）之性，所如不合，不足怪也。」

又曰：「通篇以『兵法』二字作骨，首次武以兵法見吳王，卒斬二姬爲名將；後次臏與龐涓俱學兵法，而臏以兵法爲齊威王師，及死龐涓顯當時傳後世，皆兵法也；篇終結兵法二字，與首句相應。」（《史記評林》卷六五）

李贄曰：「吳起料敵制勝，號知兵矣，而卒困於公叔之僕何哉？其廢公族疏遠以養戰士。所以強楚者以是，所以殺身者亦以是，其晁錯之徒矣。任事者必任怨，雖殺身可也。」（《藏書》）

【謹按】

這是一篇孫武、孫臏、吳起的合傳，由於《史記》中再沒有龐涓列傳，所以這篇作品又有包括龐涓在內的四人合傳的意義。這篇作品的思想與藝術有如下幾點：

其一，它歌頌了孫武、孫臏、吳起三個人的本領才幹，高度評價了他們的歷史功績，充分肯定了他們的人生價值。吳王闔廬由於任用了孫武，結果「西破強楚，入郢，北威齊、晉，顯名諸侯」；齊威王由於任孫臏爲軍師，結果大破魏軍於馬陵道，殺死其大將龐涓；吳起在爲魏國鎮守西

十一　孫子吳起列傳

四八三

河時，「秦兵不敢東鄉，韓、趙賓從」；後來在楚國實行變法，結果「南平百越，北并陳、蔡，卻三晉，西伐秦」。而他們自己也因此博得「名顯天下，世傳其兵法」。有人說司馬遷「愛奇」、「愛才」，其實我覺得這表現了司馬遷的一種人生觀、價值觀。他在《太史公自序》中曾說：「扶義俶儻，不令己失時，立功名於天下，作七十列傳。」他在《報任安書》中曾引用孔子的話說：「君子鄙沒世而名不稱焉。」這些都是完全一致的。

其二，他讚頌了一種不怕挫折，忍辱奮鬥，終於報仇雪恥，功成名遂的英雄氣概，一種重建自己高尚人格的大義行爲。這點特別體現在孫臏身上，司馬遷對孫臏特別念念不忘，他在《太史公自序》中說：「昔西伯拘羑里，演《周易》；孔子厄陳、蔡，作《春秋》；屈原放逐，著《離騷》；左丘失明，厥有《國語》；孫子臏脚，而論兵法；不韋遷蜀，世傳《呂覽》；韓非囚秦，《說難》、《孤憤》；《詩》三百篇，大抵賢聖發憤之所爲所也。」在《報任安書》中又說：「古者富貴而名摩滅，不可勝記，唯倜儻之人稱焉。蓋文王拘而演《周易》，仲尼厄而作《春秋》，屈原放逐，乃賦《離騷》；左丘失明，厥有《國語》；孫子臏脚，《兵法》修列；不韋遷蜀，世傳《呂覽》……」接著後面又說：「乃如左丘無目，孫子斷足，終不可用，退而論書策，以抒其憤，思垂空文以自見。」其傾心讚賞之情，溢於言表。

其三，表現了司馬遷從感情上對法家人物的厭惡，這點特別表現在對待吳起上。吳起不僅是

戰國時期著名的軍事家，而且是當時傑出的政治家，但司馬遷由於不喜歡他，便寫入了他的殺妻求將，殺「謗己者三十餘人」，以及讓一個小卒的母親説：「往年吳公吮其父，其公戰不旋踵，遂死於敵。吳公今又吮其子，妾不知其死所矣。」同時還在作品中通過他人的嘴説吳起是「猜忍人」，又在《太史公自序》中説吳起「刻暴少恩」，如此等等，其偏頗與《商君列傳》的説商鞅「天資刻薄」，《袁盎鼂錯列傳》的説鼂錯「變古亂常，不死則亡」完全相同，是司馬遷《史記》中議論歷史人物最不公平的方面之一。

其四，表現了司馬遷對吳起悲劇命運的同情，和對那些妒才忌能者們的無限憤怒。吳起在魯國為將，大破強齊，結果由於魯國「惡吳起」者的進讒言，「魯君疑之，謝吳起」；吳起在魏國建樹很多，「甚有聲名」，結果魏相公叔與其僕施行反間計，使得魏武侯對吳起「疑之而弗信也」；最後當吳起在楚國變法取得重大成效時，被損害了既得利益的舊貴族們與國外勢力共同配合，趁楚悼王死時發動政變，竟將吳起殺害了。這種寫法表明，司馬遷儘管對吳起的為人不滿意，但是他的到處受排擠、受迫害，以至於最後的被殺，仍是無辜的，是令人同情的。而那些妒賢忌能，施奸計害人的小人，則是沒有一個朝代不存在的，這也是司馬遷在《史記》中所憤慨、所著力批判的對象之一。

其五，這篇作品的藝術性，或者説它的「小説性」、「戲劇性」是很強的。首先，孫武為吳王

練女兵一節就奇峰突起，引人入勝。但這種光靠殺人立威，還難以顯示出大將之才，而且其情節也與《司馬穰苴列傳》略顯雷同，不足多譽。這篇作品最精彩的地方是馬陵道之戰，其中寫孫臏的進兵減竈，寫馬陵道的周密設謀，寫龐涓兵敗自殺前還說什麼「遂成豎子之名」的那種對孫臏的認輸而不服氣之情，都十分精彩。是《史記》中描寫情節、場面最生動的篇章之一。

十二、伍子胥列傳

伍子胥者，楚人也，名員。員父曰伍奢，員兄曰伍尚。其先曰伍舉，以直諫事楚莊王①，有顯，故其後世有名於楚。

楚平王有太子名曰建②，使伍奢為太傅③，費無忌為少傅④。無忌不忠於太子建。平王使無忌為太子取婦於秦，秦女好，無忌馳歸報平王曰：「秦女絕美，王可自取，而更為太子取婦。」平王遂自取秦女而絕愛幸之，生子軫。更為太子取婦。

無忌既以秦女自媚於平王，因去太子而事平王。恐一旦平王卒而太子立，殺己，乃因讒太子建。建母，蔡女也，無寵於平王。平王稍益疏建，使建守城父⑤，備邊兵。

頃之，無忌又日夜言太子短於王曰：「太子以秦女之故，不能無怨望⑥，願王少自備也⑦。自太子居城父，將兵，外交諸侯，且欲入為亂矣⑧。」平王乃召其太傅伍奢考問之。伍奢知無忌讒太子於平王，因曰：「王獨奈何以讒賊小臣疏骨肉

之親乎⑨？」無忌曰：「王今不制，其事成矣。王且見禽。」於是平王怒，囚伍奢，而使城父司馬奮揚往殺太子⑩。行未至，奮揚使人先告太子：「太子急去，不然將誅。」太子建亡奔宋⑪。

無忌言於平王曰：「伍奢有二子，皆賢⑫，不誅且為楚憂。可以其父質而召之，不然且為楚患。」王使使謂伍奢曰：「能致汝二子則生⑭，不能則死。」伍奢曰：「尚為人仁，呼必來；員為人剛戾忍訽⑮，能成大事，彼見來之并禽，其勢必不來。」王不聽，使人召二子曰：「來，吾生汝父；不來，今殺奢也。」伍尚欲往，員曰：「楚之召我兄弟，非欲以生我父也，恐有脫者後生患，故以父為質，詐召二子。二子到，則父子俱死。何益父之死？往而令仇不得報耳。不如奔他國，借力以雪父之恥，俱滅，無為也⑯。」伍尚曰：「我知往終不能全父命，然恨父召我以求生而不往⑰，後不能雪恥，終為天下笑耳。」謂員：「可去矣！汝能報殺父之仇，我將歸死。」尚既就執⑱，使者捕伍胥。伍胥貫弓執矢向使者⑲，使者不敢進，伍胥遂亡。聞太子建之在宋，往從之。奢聞子胥之亡也，曰：「楚國君臣且苦兵矣⑳。」

伍尚既至楚，楚并殺奢與尚也。

伍胥既至宋，宋有華氏之亂㉑，乃與太子建俱奔於鄭㉒。鄭人甚善之。太子建

又適晉㉓。晉頃公曰㉔：「太子既善鄭，鄭信太子。太子能為我內應，而我攻其外，滅鄭必矣。滅鄭而封太子。」太子乃還鄭。事未會㉕，會自私欲殺其從者，從者知其謀，乃告之於鄭。鄭定公與子產誅殺太子建㉖。建有子名勝。伍胥懼，乃與勝俱奔吳㉗。到昭關㉘，昭關欲執之㉙。伍胥遂與勝獨身步走，幾不得脫。追者在後。至江，江上有一漁父乘船，知伍胥之急，乃渡伍胥。伍胥既渡，解其劍曰：「此劍直百金㉚，以與父。」父曰：「楚國之法，得伍胥者賜粟五萬石，爵執珪㉛，豈徒百金劍邪！」不受。伍胥未至吳而疾，止中道，乞食。至於吳，吳王僚方用事㉜，公子光為將㉝。

久之，楚平王以其邊邑鍾離與吳邊邑卑梁氏俱蠶㉞，兩女子爭桑相攻，乃大怒，至於兩國舉兵相伐。吳使公子光伐楚，拔其鍾離、居巢而歸㉟。伍子胥說吳王僚曰：「楚可破也。願復遣公子光。」公子光謂吳王曰：「彼伍胥父兄為戮於楚，欲勸王伐楚者，欲以自報其仇耳。伐楚未可破也。」伍胥知公子光有內志㊱，欲殺王而自立，未可說以外事。乃進專諸於公子光㊲，退而與太子建之子勝耕於野。

（以上為第一段，寫伍奢、伍尚被害，伍子胥輾轉至吳的過程。）

【注釋】

①楚莊王——名侶，春秋時期楚國最有名的國君，在位二十三年（前六一三～五九一），是通常所說的「五霸」之一。關於伍舉諫楚莊王事，《楚世家》云：「莊王即位三年，不出號令，日夜爲樂，令國中曰：『有敢諫者，死無赦！』伍舉入諫。莊王左抱鄭姬，右抱越女，坐鍾鼓之間。伍舉曰：『願有隱進。』曰：『有鳥在於阜，三年不飛不鳴，是何鳥也？』莊王曰：『三年不飛，飛將沖天；三年不鳴，鳴將驚人。舉退矣，吾知之矣。』」按：此故事又見於《滑稽列傳》，爲淳于髡說齊威王語，蓋皆傳說影附者云。《左傳》無此事。又，余有丁曰：「按《左傳》，伍舉當康王、靈王時，其父伍參乃事莊王。」（《史記評林》引

②楚平王——名居，在位十三年（前五二八～五一六），是楚莊王之後的第五個國君。

③太傅——這裏指太子太傅，官名，主管對太子的教導訓育工作。

④少傅——這裏指太子少傅，官名，也是主管對太子的教導訓育工作。

⑤城父——古邑名，在今安徽省亳縣東南。當時爲楚邑，居楚之東北境。

⑥怨望——猶言「怨恨」。望：亦怨也。

⑦少——稍。

⑧且欲──將要。且：將。

⑨讒賊小臣──猶言「專門以說壞話來陷害人的奴才」。賊：害也。

⑩城父司馬──駐守城父的軍隊中的司馬。司馬：官名，主管軍中的糾察司法等事。

⑪宋──西周初年建立的諸侯國名，始封之君為紂王之兄微子開。都於商丘（今河南省商丘）。

⑫賢──指有本領、有才幹。

⑬質──為人質。

⑭致──招來。

⑮剛戾──強硬凶狠。

忍詢──能暫時忍受恥辱。詢（ㄍㄡˋ）：同「詬」，辱也。

⑯無為──無謂，沒意義。

⑰恨──擔心，害怕。

⑱就執──就擒。執：拘，縛。

⑲貫弓──猶言「彎弓」，張弓。

⑳且苦兵矣──猶言「即將嘗到戰爭的苦頭啦」。

㉑華氏之亂──事情詳見《左傳‧昭公二十年》。大致是：宋元公（名佐，前五三一～五一七在位）

多私而無信，厭惡國內大族華氏、向氏，華氏、向氏因懼誅而謀反，拘執了宋太子及諸公子，宋公出兵

攻之，華氏、向氏敗，逃於陳、吳。

㉒鄭——西周後期建立的諸侯國名，始封之君為宣王之弟姬友，都於南鄭（今陝西華縣）。犬戎之難

後，鄭隨周平王一同東遷，都於新鄭（今河南省新鄭）。

㉓晉——西周初期建立的諸侯國名，始封之君為成王之弟叔虞，都於翼（今山西省翼城）。晉獻公（前

六七六～六五一在位）時遷都於絳（今山西省翼城東南），晉景公（前五九九～五八一在位）時又遷都於

新絳（今山西省侯馬西南）。

㉔晉頃公——名棄疾，在位十四年（前五二五～五一二）。

㉕未會——未集。會：集，成。

㉖鄭定公——名寧，在位十六年（前五二九～五一四）。

子產——即公孫僑，鄭國貴族，春秋後期著名的政治家。能在晉、楚兩大國的夾縫中，支撐鄭國

的局面數十年。梁玉繩曰：「子胥亡楚至吳而已，此乃言其歷宋、鄭、晉而與太子俱，不知何據。」又

曰：「鄭殺建，不知何時，而子產卒於鄭定公八年（前五二二），即建奔鄭之歲，恐未是子產誅之。」（《史

記志疑》

㉗吳——殷朝末期建立的諸侯國名，開國之君為太王之子太伯、仲雍（皆文王之伯父），都於吳（今

江蘇省蘇州市)。

㉘昭關——舊址在今安徽省含山縣北小峴山上。當時位於楚國東境，是吳、楚兩國間的交通要衝。

㉙昭關欲執之——瀧川曰：「『關』下疑脫『吏』字。」

㉚直——同「值」。

㉛執珪——楚爵名，功臣賜以珪，謂之執珪，位同有領地的封君。

㉜吳王僚——吳王餘眛之子，在位十二年（前五二六～五一五）。

用事——瀧川曰：「猶曰好事也。」按：瀧川說是，好事即所謂「窮兵黷武」。

㉝公子光——即後日的吳王闔閭，吳王諸樊（前五六〇～五四八在位）之子，吳王僚的堂兄。

㉞鍾離——古邑名，在今安徽省蚌埠市東，當時屬楚。

卑梁——古邑名，在今安徽省鳳陽附近，當時屬吳。按：此與《楚世家》《十二諸侯年表》同，而《吳世家》作「楚邊邑卑梁氏之處女與吳邊邑之女爭桑」，蓋誤。

㉟拔其鍾離、居巢而歸——事在吳王僚九年（前五一八）。居巢：古邑名，在今安徽省六安北。

㊱內志——想在國內搞政變奪權之志。

㊲專諸——當時有名的刺客，事跡詳見《刺客列傳》。茅坤曰：「子胥入吳且久，不事吳王僚而退耕於野，以僚不足與也。然方公子光之未弒吳王也，何不引身爲公子光畫臣，而特進專諸？蓋其國內方亂，

事未可知也。」《史記評林》

五年而楚平王卒①。初，平王所奪太子建秦女生子軫，及平王卒，軫竟立為後，

是為昭王。吳王僚因楚喪，使二公子將兵往襲楚②。楚發兵絕吳兵之後，不得歸。

吳國內空，而公子光乃令專諸襲刺吳王僚而自立，是為吳王闔廬。闔廬既立，得

志，乃召伍員以為行人③，而與謀國事。

楚誅其大臣郤宛、伯州犁④，伯州犁之孫伯嚭亡奔吳，吳亦以嚭為大夫。前王

僚所遣二公子將兵伐楚者，道絕不得歸。後聞闔廬弒王僚自立，遂以其兵降楚，

楚封之於舒⑤。闔廬立三年⑥，乃興師與伍胥、伯嚭伐楚，拔舒，遂禽故吳反二將

軍，因欲至郢⑦，將軍孫武曰⑧：「民勞，未可，且待之。」乃歸。

四年，吳伐楚，取六與灊⑨。五年，伐越⑩，敗之。六年，楚昭王使公子囊瓦

將兵伐吳⑪。吳使伍員迎擊，大破楚軍於豫章⑫，取楚之居巢⑬。

九年⑭，吳王闔廬謂子胥、孫武曰：「始子言郢未可入，今果何如？」二子對

曰：「楚將囊瓦貪，而唐、蔡怨之⑮。王必欲大伐之，必先得唐、蔡乃可。」闔廬

聽之，悉興師與唐、蔡伐楚，與楚夾漢水而陳⑯。吳王之弟夫概將兵請從⑰，王不

聽，遂以其屬五千人擊楚將子常⑱。子常敗走，奔鄭。於是吳乘勝而前，五戰，遂至郢。己卯⑲，楚昭王出奔。庚辰⑳，吳王入郢。

昭王出亡⑲，入雲夢㉑；盜擊王，王走鄖㉒。鄖公弟懷曰：「平王殺我父，我殺其子，不亦可乎！」鄖公恐其弟殺王，與王奔隨㉔。吳兵圍隨，謂隨人曰：「周之子孫在漢川者㉕，楚盡滅之。」隨人欲殺王，王子綦匿王㉖，己自為王以當之。隨人卜與王於吳，不吉，乃謝吳不與王。

始伍員與申包胥為交，員之亡也，謂包胥曰：「我必覆楚。」包胥曰：「我必存之。」及吳兵入郢，伍子胥求昭王。既不得，乃掘楚平王墓，出其尸，鞭之三百，然後已㉗。申包胥亡於山中，使人謂子胥曰：「子之報仇，其以甚乎㉘！吾聞之，人眾者勝天，天定亦能破人。今子故平王之臣，親北面而事之，今至於僇死人㉙，此豈其無天道之極乎！」伍子胥曰：「為我謝申包胥曰，吾日莫途遠㉚，吾故倒行而逆施之。」於是申包胥走秦告急，求救於秦。秦不許。包胥立於秦廷，晝夜哭，七日七夜不絕其聲。秦哀公憐之㉛，曰：「楚雖無道，有臣若是，可無存乎！」乃遣車五百乘救楚擊吳。六月㉜，敗吳兵於稷㉝。會吳王久留楚求昭王㉞，而闔廬弟夫概乃亡歸，自立為王。闔廬聞之，乃釋楚而歸，擊其弟夫概。夫概敗

走，遂奔楚。楚昭王見吳有內亂，乃復入郢。封夫概於堂谿㉟，為堂谿氏。楚復與吳戰，敗吳，吳王乃歸。

後二歲，闔廬使太子夫差將兵伐楚，取番㊱。楚懼吳復大來，乃去郢，徙於鄀㊲。當是時，吳以子胥、孫武之謀，西破彊楚，北威齊、晉，南服越人。

（以上為第二段，寫伍子胥引吳兵破郢報仇，並佐闔廬稱霸的過程。）

【注釋】

①五年——按：楚平王死於吳王僚十一年，上距鍾離、居巢之役僅隔二年，此云「五年」者誤。

②二公子——指公子掩餘、公子燭庸，皆吳王僚之弟。

③行人——官名，掌朝覲聘問之事，約當今之外交部長。

④鄀（匸）、伯州犁——《集解》引徐廣曰：「伯州犁之子曰郤宛，郤宛之子曰伯嚭（匸ˇ）。」

按：照徐說，「伯州犁」三字應在「郤宛」之前，此說恐非。梁玉繩曰：「郤宛見殺，在魯昭公二十七年；州犁為楚靈王所殺，遠在昭公元年也。定公四年《左傳》云：『楚殺郤宛，伯氏之族出。』伯氏乃郤宛之黨，非同族也。」《史記志疑》

⑤舒——原為古國名，後被楚所滅，其都在今安徽省廬江縣西南。

⑥闔閭立三年——公元前五一二。

⑦郢——楚國都城，在今湖北省江陵西北。

⑧孫武——古代著名軍事家，事跡詳見《孫子吳起列傳》。

⑨六——古邑名，在今安徽省六安北。

潛——古邑名，在今安徽省霍山東北。

⑩越——古國名，都於會稽（今浙江紹興）。

⑪公子囊瓦——《集解》曰：「《左傳》，楚公子貞，字子囊；其孫名瓦，字子常，此言公子，又兼稱囊瓦，誤也。」陳仁錫曰：「『公子』當作『公孫』。子囊之孫稱『囊瓦』者，孫以祖父字爲氏也。」（《史記評林》）

⑫豫章——古地區名，說法不一。杜預以爲在江北淮水南，又說是漢東江北地名。也有說即指今安徽省合肥、壽縣一帶。

⑬取楚之居巢——按：上文已言「拔其鍾離、居巢而歸」，後言居巢復被楚占，則今似不得又言「取楚之居巢」。《左傳·定公二年》作「遂圍巢，克之。」巢：古邑名，在今安徽省巢縣附近。

⑭九年——公元前五〇六。

⑮楚將囊瓦貪，而唐、蔡皆怨之——唐：周初分封的諸侯國名，姬姓，其都城即今湖北省隨縣西北的

唐城鎮。蔡：周初分封的諸侯國名，姬姓，最早都於上蔡，因受楚逼，後來遷到新蔡，昭侯（前五一八～四九一在位）時又遷都於州來（今安徽省壽縣西北）。楚昭王九年（前五〇七），蔡昭侯、唐成公皆朝楚。蔡昭侯有二佩，獻昭王一，而自用其一。囊瓦欲得之，蔡昭侯不與，遂將蔡昭侯留楚三年；唐成公有二善馬，囊瓦欲得，唐成公不與，亦留之三年。最後二侯終於獻出寶物，始得歸國。因此心恨囊瓦，必欲倚大國以伐之也。事見《左傳・定公三年》。

⑯漢水——源於陝西省西南部，東流入湖北，在今漢口市入長江。按：據《左傳・定公四年》，吳、楚此戰發生於柏舉（今湖北省麻城東北）。

⑰從——出擊。

⑱遂以其屬五千人擊楚將子常——「遂以」上應增「夫槩」二字讀。子常：即囊瓦。

⑲己卯——瀧川曰：『『己卯』上奪『十一月』三字。』

⑳庚辰——己卯之次日。

㉑雲夢——古藪澤名，在南郡華容（今湖北省監利北）南。

㉒鄖（ㄩㄣ）——古國名，在今湖北省安陸，一說在湖北省鄖縣。春秋時被楚所滅。

㉓鄖公——楚國國內的封君，名斗辛。其父蔓成然原為楚平王的令尹，為人不知禮度而又貪求無厭，被楚平王所殺。因為蔓成然對楚平王曾有佐立之功，故楚平王又封蔓成然之子斗辛為鄖公。事見《左傳・

昭公十四年》。

㉔隨——西周初年分封的諸侯國名，姬姓，其都城在今湖北省隨縣。

㉕周之子孫在漢川者——指周初封建在漢水流域的姬姓諸國，如聃、巴等。

㉖王子綦（ㄑㄧ）——昭王之兄公子結也。

㉗出其尸，鞭之三百，然後已——按：此次吳軍入郢，殘暴異常。《左傳》有所謂「以班處宮」，即《吳越春秋》之所謂「令闔閭妻昭王夫人，伍胥、孫武、伯嚭亦妻子常、司馬成之妻，以辱楚之君臣也。」吳之君臣如此，部下將士可知。

㉘其以甚乎——猶言「也未免太過分了吧！」以：同「已」。

㉙僇（ㄌㄨ）——辱也。

㉚吾日莫途遠二句——莫：同「暮」。《索隱》曰：「子胥言志在復仇，常恐且死不遂本心，今幸而報，豈論理乎？譬如人行，前途尚遠而日勢已暮，其在顛倒急行，逆理施事，何得責吾順理乎？」

㉛秦哀公——公元前五三六～五〇一在位。

㉜六月——梁玉繩曰：「『六月』上，缺書『十年』二字。」

㉝稷——《集解》曰：「稷丘，地名，在（郢都）郊外。」

㉞求——尋找，追捕。

㉟堂谿——楚地名，在今河南省西平西。

㊱番——古邑名，即今江西省波陽。

㊲郜（ㄍㄠ）——古國名，後被楚所滅，其國都在今湖北省宜城東南。

其後四年，孔子相魯①。

後五年②，伐越。越王句踐迎擊，敗吳於姑蘇③，傷闔廬指，軍卻。闔廬病創將死，謂太子夫差曰：「爾忘句踐殺爾父乎？」夫差對曰：「不敢忘。」④是夕，闔廬死。夫差既立為王，以伯嚭為大宰，習戰射⑤。二年後伐越，敗越於夫湫⑥。越王句踐乃以餘兵五千人棲於會稽之上⑦，使大夫種厚幣遺吳太宰嚭以請和⑧，求委國為臣妾。吳王將許之。伍子胥諫曰：「越王為人能辛苦。今王不滅，後必悔之。」吳王不聽，用太宰嚭計，與越平⑨。

其後五年⑩，而吳王聞齊景公死⑪，而大臣爭寵，新君弱⑫，乃興師北伐齊⑬。伍子胥諫曰：「句踐食不重味⑭，弔死問疾，且欲有所用之也。此人不死，必為吳患。今吳之有越，猶人之有腹心疾也。而王不先越而乃務齊，不亦謬乎！」吳王不聽，伐齊，大敗齊師於艾陵⑮，遂威鄒、魯之君以歸⑯。益疏子胥之謀。

其後四年，吳王將北伐齊，越王句踐用子貢之謀⑰，乃率其眾以助吳，而重寶以獻遺太宰嚭。太宰嚭既數受越賂，其愛信越殊甚，日夜為言於吳王，吳王信用嚭之計。伍子胥諫曰：「夫越，腹心之病，今信其浮辭詐偽而貪齊。破齊，譬猶石田，無所用之。且盤庚之誥曰⑱：『有顛越不恭⑲，劓殄滅之，俾無遺育，無使易種于茲邑。』此商之所以興。願王釋齊而先越；若不然，後將悔之無及⑳。」而吳王不聽，使子胥於齊。子胥臨行，謂其子曰：「吾數諫王，王不用，吾今見吳之亡矣。汝與吳俱亡，無益也。」乃屬其子於齊鮑牧㉑，而還報吳。

吳太宰嚭既與子胥有隙，因讒曰：「子胥為人剛暴，少恩，猜賊㉒，其怨望恐為深禍也㉓。前日王欲伐齊，子胥以為不可，王卒伐之而有大功，子胥恥其計謀不用，乃反怨望。今王又復伐齊，子胥專愎強諫㉔，沮毀用事㉕，徒幸吳之敗以自勝其計謀耳㉖。今王自行，悉國中武力以伐齊，而子胥諫不用，因輟謝㉗，詳病不行㉘。王不可不備，此起禍不難。且嚭使人微伺之㉙，其使於齊也，乃屬其子於齊之鮑氏。夫為人臣，內不得意，外倚諸侯，自以為先王之謀臣，今不見用，常鞅鞅怨望㉚。願王早圖之。」吳王曰：「微子之言，吾亦疑之。」乃使使賜伍子胥屬鏤之劍㉛，曰：「子以此死。」伍子胥仰天嘆曰：「嗟乎！讒臣嚭為亂矣，王乃反

誅我。我令若霸③②。自若未立時，諸公子爭立，我以死爭之於先王，幾不得立。若既得立，欲分吳國予我，我顧不敢望也③③。然今若聽諛臣言以殺長者③④。」乃告其舍人曰③⑤：「必樹吾墓上以梓③⑥，令可以為器③⑦；而抉吾眼懸吳東門之上③⑧，以觀越寇之入滅吳也③⑨。」乃自剄死。吳王聞之大怒，乃取子胥尸盛以鴟夷革④⓪，浮之江中。吳人憐之，為立祠於江上④①，因命曰胥山④②。

（以上為第三段，寫夫差聽信伯嚭讒言，伍子胥被害身死的過程。）

史記選注

五〇二

【注釋】

①孔子相魯——事在魯定公十年（前五〇〇）。趙翼曰：「列傳與孔子毫無相涉者，亦書『孔子相魯』，以其繫天下之輕重也。」《陔餘叢考》

②後五年——公元前四九六。

③姑蘇——《正義》曰：「姑蘇，當作橋李，乃文誤也。」按：《正義》說是，吳、越橋李之戰見《左傳·定公十四年》。橋李：古地名，在今浙江省嘉興西南。

④夫差對曰：「不敢忘。」——按：《左傳》云：「夫差使人立於庭，苟出入，必謂己曰：『夫差，而忘越王之殺而父乎？』則對曰：『唯，不敢忘。』」較此更為生動。

⑤太宰——官名，猶後世之丞相。

⑥夫湫——亦作「夫椒」，山名，在今江蘇省太湖中。有人疑湖中非交戰之所。

⑦會稽——山名，在今浙江省中部紹興、嵊縣、諸暨、東陽間。

⑧大夫種——即文種，越國的重要謀臣，與范蠡並稱。

⑨平——講和。

⑩其後五年——公元前四九○。

⑪齊景公——名杵臼，在位五十八年（前五四七～四九○）。

⑫大臣爭寵，新君弱——齊景公死後，其少子晏孺子立，高昭子、國惠子為相。晏孺子元年六月，齊國權臣田乞殺高昭子，逐國惠子。十月，田乞又殺晏孺子，而另立公子陽生為君（即齊悼公），齊國政權從此落入田氏手中。事見《齊世家》。

⑬乃興師北伐齊——梁玉繩曰：「是年無伐齊事，伐齊在魯哀公十年，其事去齊景公之卒已四年矣。而即以此為艾陵之役則更誤。」（《史記志疑》）

⑭食不重味——吃飯不用兩樣的菜，極言其儉也。

⑮大敗齊師於艾陵——按：艾陵之役應在魯哀公十一年，史公繫之於此，誤也。艾陵：齊地名，在今山東省萊蕪東北。一說在今山東省泰安東南。

⑯威——威脅，恫嚇。

⑰用子貢之謀二句——按：此段情事多有參差，故前人多疑其非實。據《仲尼弟子列傳》記載，其大致情況是，齊侵魯，爲解魯國之難，子貢往說吳王使救魯伐齊；而吳王畏越襲其後，故子貢又往說越王，使越出兵以助吳也。

⑱盤庚之誥——即指《尚書》中的《盤庚》篇，這是殷代帝王盤庚告諭臣下的一段訓辭。大意是，盤庚即位時，殷都河北。河北地理條件不好，盤庚乃率衆遷徙於河南，居於殷湯之故都。殷民皆咨嗟埋怨而不欲徙，盤庚遂作此以訓告之。

⑲有顚越不恭四句——按：四句見《盤庚》中篇。大意是：誰敢悖謬不聽命令，我就割他、殺他，不教他留下後代，不教他在這裏再延續種姓。顚越：猶言顚倒、悖謬。不恭：不承、不奉行。劓（一ˋ）：割。殄（去一ˇ）：絕滅。俾：使。易種：延續種姓。易：同「施」（一），延也。

⑳後將悔之無及——按：《吳越春秋》云：「子胥曰：『臣聞狼子有野心，仇讎之人不可親。夫虎不可餧以食，蝮蛇不可恣其意。今大王捐國家之福，以饒無益之讎，棄忠臣之言，而順敵人之欲，臣必見越之破吳，豸鹿游於姑蘇之臺，荆榛蔓於宮闕。』」《吳越春秋》爲晚出之書，其事多不足取，惟此語極其有名，故錄之。

㉑屬——託，託人照看。

鮑牧——齊國貴族，鮑叔牙的後人。按：時鮑牧已死，此語有誤，《左傳》但曰：「屬其子於鮑氏。」

茅坤曰：「子胥處君驕臣讒之間，而屬其子於他國，非明哲之道。」（《史記抄》）穆文熙曰：「子胥屬子，

蓋誓以死諫，且不欲絕先人之後也。或謂屬鏤之劍乃所自招，不知其心矣。」（《會注考證》引

㉒ 猜賊——多疑而殘忍。賊：殘，害。

㉓ 其怨望恐為深禍也——意謂他的怨恨不滿，恐怕將要成為吳國的大災難。

㉔ 專愎——專斷，自以為是。愎（ㄅㄧ）：狠，不聽人勸。

㉕ 沮毀——以口舌來阻撓破壞。

㉖ 自勝其計謀——顯示自己計謀的正確。

㉗ 輟謝——停止勸說，告退下來。輟（ㄔㄨㄛ）：停止，中斷。

㉘ 詳——同「佯」，假裝。

㉙ 微伺——暗中偵視。

㉚ 鞅鞅——怨恨不滿的樣子。

㉛ 屬鏤——劍名。

㉜ 若——爾，汝。

㉝ 顧不敢望——猶言「實在是不敢想」。顧⋯同「固」，本來，實在。按⋯這裏是委婉的說法，其真意

乃是說「（當時）我根本就不想要」。

34 諛臣——猶言「讒臣」、「佞臣」。諛（ㄩ）：奉承。

長者——猶今之所謂「好人」、「忠厚人」。

35 舍人——賓客之充當役使者。

36 梓（ㄗ）——喬木名。

37 令可以為器——器：指棺材。意謂讓它將來給吳王做棺材用。《正義》曰：「器，謂棺也。以吳必亡也。」《左傳》曰：「樹吾墓檟，檟可材也，吳其亡乎！」

38 抉——挖。

39 以觀越寇之入滅吳也——瀧川曰：「太宰嚭之讒，子胥之嘆，史公以意敷衍。」

40 鴟夷革——《吳語》：「王曰：『孤不使大夫（指伍子胥）得有見也。』」乃使取申胥之尸，盛以鴟夷，而投之江。」鴟夷：即皮口袋。「革」字疑是衍文。

41 江——指吳淞江。

42 胥山——吳淞江邊的小山，舊注以為在太湖邊者，與此處文意不符，恐非。

吳王既誅伍子胥，遂伐齊。齊鮑氏殺其君悼公而立陽生①。吳王欲討其賊，不

勝而去。其後二年，吳王召魯、衛之君之橐皋②。其明年，因北大會諸侯於黃池

③，以令周室④。越王句踐襲殺吳太子，破吳兵⑤。吳王聞之，乃歸，使使厚幣與

越平。後九年⑥，越王句踐遂滅吳，殺王夫差⑦，而誅太宰嚭，以不忠於其君，而

外受重賂，與己比周也⑧。

伍子胥初所與俱亡故楚太子建之子勝者，在於吳，吳王夫差之時，楚惠王欲

召勝歸楚⑨。葉公諫曰⑩：「勝好勇而陰求死士，殆有私乎⑪！」惠王不聽。遂召

勝，使居楚之邊邑鄢⑫，號為白公。白公歸楚三年而吳誅子胥。

白公勝既歸楚，怨鄭之殺其父，乃陰養死士求報鄭⑬。歸楚五年⑭，請伐鄭，

楚令尹子西許之⑮。兵未發而晉伐鄭，鄭請救於楚。楚使子西往救，與盟而還⑯。

白公勝怒曰：「非鄭之仇，乃子西也⑰。」勝自礪劍⑱，人問曰：「何以為？」勝

曰：「欲以殺子西。」子西聞之，笑曰：「勝如卵耳⑲，何能為也。」

其後四歲⑳，白公勝與石乞襲殺楚令尹子西、司馬子綦於朝㉑。石乞曰：「不

殺王，不可。」乃劫王如高府㉒。石乞從者屈固負楚惠王亡走昭夫人之宮㉓。

聞白公為亂，率其國人攻白公㉔。白公之徒敗，亡走山中，自殺。而虜石乞，而問

白公尸處，不言將亨。石乞曰：「事成為卿，不成而亨，固其職也㉕。」終不肯告

其尸處。遂亨石乞,而求惠王復立之。

(以上為第四段,寫吳國被越所滅和白公勝的為父報仇,是本篇傳記的餘波。)

【注釋】

① 齊鮑氏殺其君悼公而立陽生——梁玉繩曰:「疑(此句)當在前『益疏子胥之謀』句上,庶與《左傳》情事相協。此及《吳世家》敍伐齊事多倒亂失實。而悼公即陽生,此又誤說,當是殺其君悼公而立任(按:即齊簡公)也。」據《齊世家》,鮑牧弒其君悼公在魯哀公十年(前四八五)。

② 魯、衞之君——指魯哀公(名將,前四九四~四六六在位)與衞出公(名輒,前四九二~四八一在位)。

橐皋(ㄊㄨㄛˊ《幺)——古邑名,即今安徽巢縣西北之柘皋(ㄓㄜˋ《幺)鎮。

③ 大會諸侯於黃池——事在魯哀公十三年(前四八二)。這次會盟的目的主要是吳王夫差想壓倒當時處於盟主地位的晉國,而自己取得霸主地位。黃池:古邑名,在今河南省封丘西南。

④ 令周室——意即挾持周天子。令:號令,挾制。

⑤ 越王句踐襲殺吳太子,破吳兵——《越世家》云:「吳王北會諸侯黃池,吳國精兵從王,惟獨老弱與太子留守。句踐乃發習流二千人,教士四萬人,君子六千人,諸御千人,伐吳。吳師敗,遂殺吳太子。」

史記選注　　五〇八

⑥後九年——公元前四七三。

⑦越王句踐遂滅吳，殺王夫差——《越世家》云：「其後四年，越復伐吳。吳士民罷弊，輕銳盡死於齊、晉。而越大破吳，因而留圍之三年，吳師敗，越遂復棲吳王於姑蘇之山。（吳王請成，范蠡不許。）句踐乃使人謂吳王曰：『吾置王甬東，君百家。』吳王謝曰：『吾老矣，不能事君王！』遂自殺。乃蔽其面，曰：『吾無面以見子胥也。』」按：史著吳亡於此見子胥繫吳國之重。

⑧與己比周——謂與越王互相勾結。比周：互相依附遷就，猶今之所謂「狼狽為奸」。按：此時越王實尚未誅齮，說見《吳世家》瀧川資言考證。史公著事於此，見奸人亦無好下場。

⑨楚惠王——名章，在位五十七年（前四八八～四三一）。

⑩葉公——名子高，因其封地在葉（今河南省葉縣南），故稱葉公。

⑪殆有私乎——大概是有陰謀的吧。殆：近，大概。私：陰私，陰謀。

⑫鄢（一ㄢ）——古邑名，在今河南省鄢陵西北，原屬鄭國，後被楚占，為楚之北境邊邑。

⑬死士——不怕死的人。

⑭歸楚五年——梁王繩曰：「晉伐鄭在魯哀公十五年（前四八〇），乃白公歸楚八年，非五年也。」

⑮令尹——楚官名，職同丞相。

⑯與盟而還——謂與晉、鄭訂盟約而還也。按：《楚世家》云：「楚使子西救鄭，受賂而去。」是子

西因得鄭賂而悔與白公之約也。

⑰非鄭之仇，乃子西也——意謂「我的仇敵（現在已經）不是鄭國，而是子西。」《左傳》云：「勝

怒曰：『鄭人在此，仇不遠矣。』」

⑱礪——磨。

⑲勝如卵耳——言其如卵之尚未孵化也。極喻其小弱不足成事。

⑳其後四歲——梁玉繩曰：「『四』當作『二』，晉伐鄭之明年，白公作亂也。」

㉑石乞——白公所養的「死士」之一。

司馬——官名，職掌兵事的最高長官。

子綦（ㄑㄧ）——《左傳》作子期。

㉒劫王如高府——《楚世家》作「因劫惠王，置之高府」。如：往。高府：府舍名。

㉓石乞從者屈固——按：《集解》引徐廣曰：「一作『惠王從者屈固』。」《楚世家》亦作「惠王從者

屈固」。然則此處作「石乞」者誤。

㉔率其國人——率領其封地葉邑的人。

昭夫人——昭王之夫人，惠王之母也。

㉕固其職也——猶言「分當如此」。職：職分，義務。或曰，職，常也，常情。凌約言曰：「白公為

父報仇，石乞爲主盡忠，其于子胥，皆類例也。太史公附此一段，正以例見子胥之長耳。」（《史記評林》）

太史公曰：怨毒之於人甚矣哉①！王者尚不能行之於臣下，況同列乎②！向令伍子胥從奢俱死，何異螻蟻？棄小義，雪大恥，名垂於後世③，悲夫！方子胥窘於江上，道乞食，志豈嘗須臾忘郢邪④？故隱忍就功名，非烈丈夫孰能致此哉？白公如不自立爲君者⑤，其功謀亦不可勝道者哉！

（以上爲第五段，作者盛讚了伍子胥棄小義雪大恥，隱忍以就功名的壯烈行爲，寄寓了作者個人身世的無限感慨。）

【注釋】

①怨毒——猶言「狠毒」，指設計害人而言。

②同列——費無忌與伍奢同爲太子官，是同列也。

③棄小義雪大恥，名垂於後世——王維楨曰：「太史公蓋以自見也。」（《史記評林》引

④須臾——片刻。

⑤白公——

忘郢——忘記楚國對他的殺父兄之仇。

⑤自立為君——《楚世家》云：「白公勝怒，乃與勇力死士石乞等襲殺令尹子西、子綦於朝，因劫惠

王，置之高府，欲弒之。惠王從者屈固負王亡走昭王夫人之宮。白公自立為王。」

【集說】

王安石曰：「子胥出死亡逋竄之中，以客寄之一身，卒以說吳折不測之楚，仇報恥雪，名振

天下，豈不壯哉！及其危疑之際，能自慷慨，不顧萬死，畢諫於所事，此其志與夫自怨以偷一時

之利者異也。孔子於古之士大夫若管夷吾、臧武仲之屬，苟志於善而有補於當事者，咸不廢也。

然則子胥之父子又曷可少哉？」（《史記評林》引）

黃省曾曰：「胥也始之盡謀於闔閭者，欲感動其君以為之報楚也；終之盡謀於夫差者，思先君

報仇之恩，而欲忠於其子，亦以報楚故也。自其彎弓之辰至於伏劍，惟一報楚酬親之心已爾。」

（《史記評林》引）

邵寶曰：「世稱子胥有忠孝大節，忠能忘身而不能忘家，雖起讒以死，未足深累；孝知有親

而不知其有國，卒之毒流宗社，不亦甚哉；然則讐不必復乎？殺無忌足矣。」

又曰：「胥而知權，則必假力強國，問罪于楚，逐不當立者，取讒臣無忌戮之于市，乃退而

耕焉可也。不知出此，而引兵入郢，其為辱有不忍言者，仇一人而戕一國，此申包胥所謂『以甚

也。」（《史記評林》引）

凌約言曰：「子胥之所當仇者，費無忌也。按：楚既爲之殺無忌，滅其家，昭王又使人謝先王之過而勉之歸，則子胥亦可已矣。而至鞭平王尸，其已甚哉。」

又曰：「傳子胥不忘郢也，故一傳中敍夫差，復父仇也；雖伯嚭，亦復祖仇也；申包胥，復君仇也；越王，復己仇也；白公，復父仇也，此敍事之微也。」（《史記評林》引）

李贄曰：「伍員既没，而後楚有屈原。屈原決擇於死生之際，唯死爲可，故卒就死，以明己之生眞不如死也。第原自欲死，而原乃爲人所死。屈原決擇於死生之際，唯死爲可，故卒就死，以明己之生眞不如死也。第原自欲死，而原乃爲人所死。屈原決擇於死生之際，唯死爲可，故卒就死，以明己之生眞不如死也。第原自欲死，而原乃爲人所死。伍員知吳之必亡，而不知己之先亡；吳猶未亡，而身先亡於太宰嚭之手矣。其視屈大夫實大逕庭，吾是以後之。雖然，伍子胥之必覆楚也，申包胥之必復楚也，純孝純忠，驚天震地，此中若妄有褒彈，是誠滅卻一只眼矣。豈可豈可！」（《藏書》卷二七）

梁啓超曰：「伍子胥引外族以自覆其祖國，律以愛國之義，蓋有罪焉。雖然，復仇亦天下之大義也。其智深勇沉，則眞一世之雄也。」

又曰：「以愛國之義，則包胥又賢於子胥遠矣，七日七夜，不飲食，不絶哭，以拯國難，自古及今，天下萬國未嘗有也。得一人可以光國史矣。」（《飲冰室專集》第六冊）

曾國藩曰：「子胥以報怨而成爲烈丈夫，漁父之義，專諸之俠，申包胥之乞師，白公之報仇，

石乞之甘烹，皆爲烈字襯托出光芒。」（《批注史記》引）

牛運震曰：「《伍子胥傳》縷縷纚纚凡二千言，而首尾貫串，中間針線次第俱出，委曲瑣屑，不嫌其冗，迴環往復，不厭其復，此《史記》長篇文字之妙也。」

李景星曰：「《伍子胥傳》以贊中『怨毒』二字爲主，是一篇極深刻、極陰慘文字。子胥之所以能報怨者，只在『剛戾忍詬，能成大事』，偏於其父口中帶出，正見知子莫若父也。而又述費無忌之言曰：『伍奢二子皆賢，不誅，且爲楚憂。』述其兄尚之言曰：『汝能報殺父之仇。』述吳公子光之言曰：『彼欲自報其仇耳。』述楚申包胥之言曰：『子之報仇，其以甚乎？』一路寫來，都是形容其『怨毒』之深。又因子胥之報怨，帶出郹公弟之怨，吳闔廬之怨，白公勝之怨，以作點綴。而太史公滿腹怨意，亦借題發揮，洋溢於紙上，不可磨滅矣。以傷心人寫傷心事，那能不十分出色！」（《史記評議》）

【謹按】

司馬遷在《伍子胥列傳》最後的「太史公曰」中寫道：「怨毒之於人甚矣哉！王者尚不能行之於臣下，況同列乎！向令伍子胥從奢俱死，何異螻蟻。棄小義，雪大恥，名垂於後世，悲夫！方伍子胥窘於江上，道乞食，志豈嘗須臾忘郢邪？故隱忍就功名，非烈丈夫孰能致此哉？」這段

話的意思主要有三點：其一是強調怨恨對於人的作用是極爲深刻久遠的，他通過楚平王迫害臣下，伍子胥誓爲父報仇這件事說明了即使是做爲最高統治者，害了人也不能不受懲罰，至於一般的人，那就更不用說了。其二是肯定伍子胥的報仇行爲，他認爲如果當時伍子胥和父親、哥哥一同去死，那就沒有任何價值了，伍子胥正是由於認識到這一點，所以後來才報了大仇。其三是讚揚伍子胥的忍辱發憤，終於建立了驚天動地的功業，名揚千古。

歌頌「報仇」是司馬遷寫作此傳的重要思想之一，而伍子胥的報仇又是與忍辱發憤緊密相聯的。當楚平王逮捕伍奢，又下令召伍子胥兄弟，想把他們一網打盡時，伍奢早就有所估計，他說：「尚爲人仁，呼必來；員爲人剛戾忍詢，能成大事，彼見來之幷禽，其勢必不來。」事實果如所料，當楚王派使者往捕伍尚、伍子胥時，伍尚拘於禮教，甘願束手被擒，而伍子胥「貫弓執矢向使者，使者不敢進」，於是就這樣衝出去了。在他逃往吳國的路上，還蒙受了一系列的恥辱，經歷了一系列的磨難。在昭關他差點被擒，在江邊他幾乎絕路，他染過病，乞過食。

伍子胥到吳國後，發現公子光想殺吳王自立，於是便給他推薦了一個勇士專諸，而自己和太子建之子勝退居種田，以等待時機。後來公子光果然用專諸刺死吳王僚，自立爲王了，這就是歷史上所稱的吳王闔廬。闔廬上臺後，立即起用伍子胥爲行人，使之參與國事。緊接著吳國連年發動了一連串征楚之戰。特別是在闔廬九年，吳國聯合唐、蔡攻楚，五戰五勝，直到占領了楚國的

郢都，幾乎把楚國滅掉了。當時楚平王已死，伍子胥的父兄之仇無所發洩，於是他「掘楚平王墓，出其尸，鞭之三百」，總算出了一口氣。

吳師入郢是伍子胥為父親、哥哥報仇的舉動，同時也是他建立功業幫助吳王稱霸的重要步驟。所以司馬遷總結式地歸納伍子胥所建立的功業說：「當是時，吳以伍子胥、孫武之謀，西破強楚，北威齊、晉，南服越人。」偌大的一個楚國被他們打得惶惶不可終日，以至於嚇得不敢再以江陵做都城，而大幅度地向北撤退，一直遷到今湖北宜城一帶去建都了。伍子胥這種棄小禮、成大事、忍辱發憤的行為，是司馬遷所激賞的。這裏也反映了司馬遷的生死觀、價值觀，流露了司馬遷個人的身世之感。

有遠見，敢直言，為忠於國家，為堅持真理，而不惜犧牲個人生命，這是司馬遷寫作此文要表彰的另一重要思想。伍子胥的遠見卓識主要表現在對越王句踐為人的認識上，他堅決反對吳王放句踐這隻猛虎歸山，一再向吳王指出：「越王為人能辛苦。今王不滅，後必悔之。」當夫差興兵北上與齊、晉爭強時，伍子胥更加明確地對夫差指出：「句踐食不重味，弔死問疾，且欲有所用之也。此人不死，必為吳患。今吳之有越，猶人之有腹心疾也。而王不先越而乃務齊，不亦謬乎！」當四年後，夫差再次伐齊，句踐假惺惺地出兵助吳，並用重寶賄賂伯嚭，令伯嚭日夜向夫差為越國說好話時，伍子胥進一步向吳王揭露了句踐的凶險用心，他說：「夫越，腹心之病，今

信其浮辭詐僞而貪齊。破齊，譬猶石田，無所用之。願王釋齊而先越，若不然，後將悔之無及。」

這話是多麼深刻，多麼中肯，又是一種多麼可貴的公而忘私，捨一切個人利害於不顧的公心！

無奈當時的吳王夫差已被裏裏外外的惡勢力弄昏了頭。他不僅絲毫不聽伍子胥的忠告，反而愈來愈對伍子胥恨之入骨，以至於非要殺掉伍子胥而後快了。而忠直無私的伍子胥直到最後面對死之時也毫不示弱，毫無遮掩地説：「必樹吾墓上以梓，令可以爲器；而抉吾眼懸吳東門之上，以觀越寇之入滅吳也。」這眞是驚天地、泣鬼神的沉痛呼號！這不是他在故意詛咒自己的國家滅亡，而是氣憤吳國君臣的有眼無珠，昏庸誤國，是憤慨自己的眞知卓見無人理解、無人採納。伍子胥被殺了，但伍子胥的這種磊落光明的行爲卻永垂青史，他忠心耿耿公而忘私的精神永遠激勵著一切正義的後代人。

《伍子胥列傳》也表現了司馬遷對那些奸讒小人的無比憤怒。這種小人在《史記》中眞是不少，如讒害屈原的上官大夫和令尹子蘭，讒害廉頗、李牧的郭開。與上官大夫、郭開相比，本文中的費無忌和伯嚭，被司馬遷寫得尤其驚人耳目。在作品一開頭，他便細緻描述費無忌爲了向楚平王討好，竟幹出讓楚平王奪娶太子之妻的事情。又由於他害怕日後太子爲王於己不利，於是就又誣陷太子謀反，藉機殺害了太子和太子的師傅伍奢，這是一個多麼陰險的傢伙啊！再看夫差身邊的伯嚭，他爲了爭權固寵竟接受越國的收買，充當內奸，用一切手段挑起伍子胥與吳王夫差之

間的矛盾，利用伍子胥耿直少謀的特點，而藉機對他進行中傷誣陷，直到迫使伍子胥飲恨自殺。

這些傢伙以殘害忠良爲能事，他們挑唆昏君自己毀壞國家和干城。《詩經》裏說得好：「讒人罔極，交亂四國。」又說：「人之云亡，邦國殄悴。」司馬遷的這篇傳記，同樣流露出對這幫禍國殃民的傢伙的強烈義憤和切齒仇恨。

司馬遷對伍子胥形象的刻畫，主要是通過人物的語言來完成的。例如伍子胥率軍攻入楚都後，由於沒有捉到平王、昭王，於是他「掘楚平王墓，出其尸，鞭之三百」。當他這種近乎殘忍的行爲遭到申包胥的譴責時，伍子胥回答說：「吾日莫（暮）途遠，吾故倒行而逆施之。」這句話充分表現了伍子胥自知不對，但又骨鯁在喉，非如此不得痛快的心理。又如當吳王夫差聽信伯嚭讒言要伍子胥自殺，伍子胥囑咐他的舍人說：「必樹吾墓上以梓，令可以爲器；而抉吾眼懸吳東門之上，以觀越寇之入滅吳也。」這就把一位有身分、有大功的倔強老臣的氣質充分地表現出來了。他那種無限委屈，無限憤怒，有話無處說，有理無處講的心情，他那種面對昏君讒臣，覺得他們既可憎，又可悲，因而對他們無比蔑視的情緒，活脫脫地表露無遺。

司馬遷爲了突出伍子胥的忍辱報仇，在作品中寫了一大群忍辱報仇者的形象，正如明代凌約言所說：「傳子胥不忘郢也，故一傳中敍夫差，復父仇也；雖伯嚭，亦復祖仇；申包胥，復君仇也；越王，復己仇也；白公，復父仇也，此敍事之微也。」（《史記評林》引）由於這許多復仇人

物集中一傳，綠葉襯紅花，就使得伍子胥這個中心人物的氣節品質顯得格外突出。這一點正和《荊軻列傳》的寫法相似，在那裏，荊軻的形象也正是因爲有田光、樊於期、高漸離等人的襯托，而顯得格外豐滿的。

十二 伍子胥列傳

十三、商君列傳

商君者①，衛之諸庶孽公子也②，名鞅，姓公孫氏，其祖本姬姓也。鞅少好刑名之學③，事魏相公叔座為中庶子④。公叔座知其賢，未及進。會座病，魏惠王親往問病⑤，曰：「公叔病有如不可諱⑥，將奈社稷何？」公叔曰：「座之中庶子公孫鞅，年雖少，有奇才，願王舉國而聽之。」王嘿然。王且去，座屏人言曰⑦：「王即不聽用鞅，必殺之，無令出境。」王許諾而去。公叔座召鞅謝曰：「今者王問可以為相者，我言若⑧，王色不許我。我方先君後臣，因謂王即弗用鞅，當殺之。王許我。汝可疾去矣，且見禽⑨。」鞅曰：「彼王不能用君之言任臣，又安能用君之言殺臣乎？」卒不去。惠王既去，而謂左右曰：「公叔病甚，悲乎，欲令寡人以國聽公孫鞅也，豈不悖哉！」⑩

（以上為第一段，寫商鞅居魏不受重用的情況。）

五二二

【注釋】

① 商君——公孫鞅的封號，因爲他的封地在於（ㄨ，今河南省內鄉東）、商（今陝西省商縣東南），故云。

② 衛——西周初年建立的諸侯國名，始封之君爲武王之弟康叔姬封，都於朝歌（今河南省淇縣）。春秋以來，逐漸降爲小國，先後遷都到楚丘（今河南滑縣）、帝丘（今河南省濮陽）。戰國以來，淪爲魏國附庸。

公子，所以人們也稱之爲衛鞅。

③ 刑名之學——即法家學說，因法家主張「循名責實」，以刑法治國，故云。

④ 公叔座——名座，公叔是其姓氏。座：有本作「痤」。

中庶子——官名，戰國時爲大夫掌家事者，高於舍人。

⑤ 魏惠王——名罃，戰國中期魏國國君，在位五十二年（前三七〇～三一九）。

公子——古代稱諸侯的嫡長子叫「太子」或「世子」，其他統稱爲「公子」。由於公孫鞅是衛國的

庶孽——古代用以指非正妻所生的孩子。或單稱「庶子」、「孽子」，與此義同。

⑥ 不可諱——指死。諱：忌諱，避免。

⑦屏——同「摒」（ㄅㄧㄥˇ），斥退，支開。

⑧我言若——我推薦了你。若：你。

⑨且見禽——上應增「不者」二字讀。禽：同「擒」。王元之曰：「凡謂社稷之臣，計安危之事者，在任賢去不肖而已。且鞅果賢也，可固請用之；果不肖也，可固請殺之。用則為國之寶，殺則去國之蠹，烏有始請用，中請殺，而終使逃者得為忠乎？由是知先君後臣之說，誠無稽之言也。」（《史記評林》

⑩悖（ㄅㄟˋ）——乖背，荒謬。

公叔既死，公孫鞅聞秦孝公下令國中求賢者①，將修繆公之業②，東復侵地③，乃遂西入秦④，因孝公寵臣景監以求見孝公⑤。孝公既見衛鞅，語事良久，孝公時時睡，弗聽。罷而孝公怒景監曰：「子之客妄人耳⑥，安足用邪！」景監以讓衛鞅。衛鞅曰：「吾說公以帝道⑧，其志不開悟矣。」後五日，復求見鞅⑨。鞅復見孝公，益愈⑩，然而未中旨⑪。罷而孝公復讓景監，景監亦讓鞅。鞅曰：「吾說公以王道而未入也⑫，請復見鞅⑬。」鞅復見孝公，孝公善之而未用也。罷而去。孝公謂景監曰：「汝客善，可與語矣。」鞅曰：「吾說公以霸道⑭，其意欲用之矣。

誠復見我，我知之矣。」衛鞅復見孝公。公與語，不自知膝之前於席也[15]。語數日不厭。景監曰：「子何以中吾君[16]？吾君之驩甚也。」鞅曰：「吾說君以帝王之道比三代[17]，而君曰[18]：『久遠，吾不能待。且賢君者，各及其身顯名天下，安能邑邑待數十百年以成帝王乎[19]？』故吾以強國之術說君，君大說之耳。然亦難以比德於殷、周矣[20]。」

孝公既用衛鞅，（鞅）欲變法[21]，恐天下議己。衛鞅曰：「疑行無名[22]，疑事無功。且夫有高人之行者，固見非於世[23]；有獨知之慮者[24]，必見敖於民[25]。愚者闇於成事[26]，知者見於未萌[27]。民不可與慮始而可與樂成[28]。論至德者不和於俗[29]，成大功者不謀於眾。是以聖人苟可以強國，不法其故[30]；苟可以利民，不循其禮[31]。」孝公曰：「善。」甘龍曰：「不然。聖人不易民而教[32]，知者不變法而治。因民而教[33]，不勞而成功；緣法而治者[34]，吏習而民安之。」衛鞅曰：「龍之所言，世俗之言也。常人安於故俗，學者溺於所聞[35]。以此兩者居官守法可也，非所與論於法之外也[36]。三代不同禮而王，五伯不同法而霸[37]。智者作法，愚者制焉[38]；賢者更禮，不肖者拘焉[39]。」杜摯曰：「利不百，不變法[40]；功不十，不易器。法古無過，循禮無邪。」衛鞅曰：「治世不一道，便國不法古。故湯、武不循古而王，夏、

殷不易禮而亡㊶。反古者不可非，而循禮者不足多㊷。」孝公曰：「善。」以衛鞅

為左庶長㊸，卒定變法之令㊹。

令民為什伍㊺，而相牧司連坐㊻。不告奸者腰斬㊼，告奸者與斬敵首同賞，匿

奸者與降敵同罰㊽。民有二男以上不分異者，倍其賦㊾。有軍功者，各以率受上爵

㊿；為私鬥者，各以輕重被刑大小�51。僇力本業52，耕織致粟帛多者復其身53。事末

利及怠而貧者54，舉以為收孥。宗室非有軍功論55，不得為屬籍。明尊卑爵秩等級

，各以差次名田宅57，臣妾衣服以家次58。有功者顯榮，無功者雖富無所芬華59。

令既具，未布，恐民之不信，已乃立三丈之木於國都市南門60，募民有能徙置

北門者予十金61。民怪之，莫敢徙。復曰：「能徙者予五十金。」有一人徙之，輒

予五十金62，以明不欺。卒下令。

令行於民期年63，秦民之國都言初令之不便者以千數64。於是太子犯法。衛鞅

曰：「法之不行，自上犯之。」將法太子。太子，君嗣也65，不可施刑；刑其傅公

子虔66，黥其師公孫賈。明日，秦人皆趨令67。行之十年，秦民大說，道不拾遺，

山無盜賊，家給人足68。民勇於公戰，怯於私鬥，鄉邑大治69。秦民初言令不便者

有來言令便者，衛鞅曰「此皆亂化之民也70」，盡遷之於邊城。其後民莫敢議令。

於是以鞅為大良造⑦。將兵圍魏安邑⑦，降之。居三年，作為築冀闕宮庭於咸陽⑦，秦自雍徙都之⑦。而令民父子兄弟同室內息者為禁⑦。而集小鄉、邑、聚為縣⑦，置令、丞⑦，凡三十一縣。為田開阡陌封疆⑦，而賦稅平。平斗桶權衡丈尺⑦。行之四年，公子虔復犯約⑧，劓之⑧。居五年，秦人富彊，天子致胙於孝公⑧，諸侯畢賀。

其明年，齊敗魏兵於馬陵⑧，虜其太子申，殺將軍龐涓。其明年，衛鞅說孝公曰：「秦之與魏，譬若人之有腹心疾，非魏并秦，秦即并魏。何者？魏居領阨之西⑧，都安邑，與秦界河而獨擅山東之利⑧。利則西侵秦，病則東收地⑧。今以君之賢聖，國賴以盛。而魏往年大破於齊，諸侯畔之，可因此時伐魏。魏不支秦，必東徙。東徙，秦據河山之固⑧，東鄉以制諸侯，此帝王之業也。」孝公以為然，使衛鞅將而伐魏。魏使公子卬將而擊之。軍既相距⑧，衛鞅遺魏將公子卬書曰：「吾始與公子歡，今俱為兩國將，不忍相攻。可與公子面相見，盟，樂飲而罷兵，以安秦、魏。」魏公子卬以為然。會盟已，飲，而衛鞅伏甲士而襲虜魏公子卬，因攻其軍，盡破之以歸秦。魏惠王兵數破於齊、秦，國內空，日以削，恐，乃使使割河西之地獻於秦以和⑧。而魏遂去安邑，徙都大梁⑨。梁惠王曰：「寡人恨不用

公叔座之言也。」衛鞅既破魏還，秦封之於、商十五邑�91，號為商君。

（以上爲第二段，寫商鞅佐秦孝公實行變法，使秦國富強的情況。）

【注釋】

①秦孝公——名渠梁，戰國中期秦國國君，在位二十四年（前三六一～三三八）。

②修——重整，重建。

③東復侵地——向東收復被侵占的土地。繆公時，秦國曾幾次打敗晉國，把國境向東推進到了陝西與山西交界的黃河邊上。戰國初期以來，秦國中落，黃河以西的陝西東部地區又被魏國占領。《吳起列傳》所說的「爲西河守」，即是爲魏國管理這一片地區。

　繆公——名任好，春秋前期秦國國君，在位三十九年。繆公時，秦國政治修明，曾稱霸西戎，秦繆公也被稱爲春秋五霸之一。繆：同「穆」。

④乃遂西入秦——據《秦本紀》，商鞅乃以孝公元年入秦。

⑤景監——姓景的太監。

⑥妄人——徒作大言而不近實際的人。妄：虛誕，狂妄。

⑦讓——責備。

⑧帝道──五帝治國的辦法策略。五帝是儒家推崇的古代聖王，他們是黃帝、顓頊（ㄓㄨㄢ ㄒㄩ）、帝嚳（ㄎㄨ）、堯、舜。事跡見《五帝本紀》。

⑨後五日，復求見鞅──岡白駒曰：「鞅說已不可用矣，而使孝公求復見，此其說有機也。」按：注此文者皆謂「復求見鞅」一句的主語為秦孝公，然孝公聽其言已「時時睡」矣，何樂而復見之哉？疑此句中之「鞅」字為衍文，「復求見」者，謂商鞅復求見孝公。或將「後五日，復求見」連入上文，作為商鞅對景監的祈請語，猶言「五日後，還請你再引見我一次」。此與下文之「請復見鞅」一語正相合。

⑩益愈──稍好了一點。言其效果已不似上次之使孝公「時時睡，弗聽」了。

⑪未中旨──猶言「不合意」、「不如意」。

⑫王道──三王的治國之道。三王也是儒家推崇的古代聖王，不過比起五帝來要低一籌。三王是夏禹、商湯、周文王和周武王（武王繼承父業，故與文王合稱一王）。邵寶曰：「古之遺人物者必有所先，商君之言帝王也」，其亦若將以為先者耳。不然則將固孝公之心而以是嘗焉。再嘗之而知其心之必在於富強也，故一語而輒合。蓋商君於富強之術深矣。」《史記評林》

⑬請復見鞅──請你再引見我。

⑭霸道──五霸的治國之道。五霸在儒家心目中是不被特別推崇的，《孟子・梁惠王》云：「仲尼之徒，無道桓、文之事者。」五霸指齊桓公、晉文公、宋襄公、秦穆公、楚莊王。

⑮膝之前於席——言由於對對方的話越聽越愛聽，所以兩膝也不由得越來越向前湊近了。

⑯中——說準了，打動了。

⑰三代——指夏、商、周三朝。

⑱而——你，你的。

⑲邑邑——同「悒悒」（一），苦悶不安的樣子。

⑳難以比德於殷、周——難與殷、周的道德功業相媲美。按：儒家鼓吹王、霸之別，說：「以力假仁者霸，霸必有大國；以德行仁者王，王不待大。」（《孟子·公孫丑》）儒家又宣揚一代不如一代，說：「五霸者，三王之罪人也；今之諸侯，五霸之罪人也；今之大夫，今之諸侯之罪人也。」（《孟子·告子》）魯迅說：「在中國的王道，看去雖然好像是和霸道對立的東西，其實卻是兄弟，這之前和之後，一定要有霸道跑來的。據長久的歷史上的事實所證明，則倘說先前曾有真的王道者，是妄言；說現在還有者，是新藥。」（《關於中國的兩三件事》司馬遷對於商鞅見秦孝公的這段描寫，顯然是表現了儒家的守舊思想。

數十百年——指八、九十年，近百年。

㉑鞅欲變法——王念孫曰：「『鞅』字因上文而衍。此言孝公欲從鞅之言而變法，恐天下議己，非謂鞅恐天下議己也。」《讀書雜志》按：王說是。《商君書·更法第一》：「君（孝公）曰：『今吾欲變法以治，恐天下之議我也。』」正同。

十三　商君列傳

五二九

㉒疑行無名——行動猶豫不決的人不可能成名。疑：猶豫，不自信。

㉓見非於世——不被世俗輿論所承認。世：世人，世俗。

㉔獨知之慮——只有他自己明白的謀畫。

㉕敖——同「謷」（ㄠ），詆毀。

㉖闇於成事——別人都已辦成了的事情，他還迷惑不懂。闇：同「暗」。

㉗知——同「智」。

㉘民不可與慮始而可與樂成——慮始：謀畫開始。樂成：享受成果。按：這些地方都明顯地表現了法家學派輕視人民群眾，把群眾看成群氓的思想。

見於未萌——事情尚未發生，他就預見到了。萌：萌芽，發生。

㉙論——講究。

至德——最高的道德。

㉚不法其故——不遵行那些舊的典章制度。

㉛循——遵循。

㉜易民——指改變人們的舊有風俗習慣。易：改換。

㉝因民——指按照人們舊有的習俗。因：順著，按著。

㉞緣法——指按照舊法。緣：沿襲。

㉟學者溺於所聞——猶言「書呆子們總是迷信書本的條文」。溺：沉醉，拘泥。

㊱兩者——指甘龍所講的「因民而教」和「緣法而治」。

法之外——舊法以外的事情。指變法而言。

㊲五伯——即五霸，已見前。

㊳智者作法，愚者制焉——意謂聰明人制訂了法令，愚蠢的人就只知道受制遵行。

㊴不肖——沒出息，沒本事。

拘——受制。

㊵利不百，不變法二句——意謂好處不到百倍，不變舊法；功效不到十倍，不改換舊器物。

㊶夏、殷——指夏、殷的末代帝王桀、紂而言。

㊷多——肯定，讚美。

㊸左庶長——秦爵位名，爲第十等。秦爵共二十等，自下而上爲：一，公士；二，上造；三，簪裊；四，不更；五，大夫；六，公大夫；七，官大夫；八，公乘；九，五大夫；十，左庶長；十一，右庶長；十二，左更；十三，中更；十四，右更；十五，少上造；十六，大上造；十七，駟馬庶長；十八，大庶長；十九，關內侯；二十，徹侯。

㊹卒定變法之令——按：自「孝公既用商鞅」至「卒定變法之令」一段，見《商君書·更法第一》。

據《秦本紀》，商鞅說孝公變法在孝公三年（前三五九）。楊愼曰：「敍商鞅變法備載廷臣論難，與趙武

靈王變胡服事同一書法。」《史記評林》引

㊺令民爲什伍——把居民五家爲一「伍」，十家爲一「什」地編制起來。

㊻牧司——監督，窺伺。

㊼連坐——一家犯罪，同什伍的其他各家如不告發，就與犯罪者一同受罰。

㊽告奸——告發犯禁者。奸：犯法。

㊾匿奸——包庇窩藏犯法者。匿：窩藏。

㊿二男以上不分異者，倍其賦——男：指丁男，成年男子。分異：指分家。按：此規定的宗旨在於鼓

勵發展生產和增加人口。賈誼《治安策》云：「秦人家富子壯則出分，家貧子壯則出贅。」即指此事。

㊿以率（ㄌㄩ）——按照規定。率：標準，規定。

㊿上爵——升爵。上：提升。

㊿被——同「披」，承受。

㊿僇力——並力，盡力。僇：同「戮」。

㊿本業——指農業。

㊣復其身——免除其自身的勞役負擔。復：免除。

�事末利及怠而貧者二句——意謂凡是由於經商和由於懶惰而變窮了的人，一律把他們沒爲奴隸。事末利——指經商求利。末，指商業，與農業對舉而言。舉：盡，全部。收孥：即指奴隸。孥，此處同「奴」。中井曰：「以爲收孥者，指末利怠貧者當身而言，以爲奴役也，非指其妻子。」按：中井說是。《索隱》所謂「收錄其妻子，沒爲官奴婢者」，殆非。

㊤宗室非有軍功論二句——意謂國君的族人凡是沒有因軍功而得到論敍的人，一律不准他們入族譜。論：論敍，銓評。屬籍——王室的譜牒。

㊤明尊卑爵秩等級——指嚴格分清尊卑上下的等級界限。爵秩：爵祿的等級。按：此句和下面兩句的斷句、理解，自古衆說紛紜，此處從中華本。

㊤各以差次名田宅——猶言「各以等級占有田宅」。差次：差別次序，即指等級。名：占有。

㊤臣妾衣服以家次——意謂奴婢們的衣服樣式隨著主人家的地位高低而定。家次：家族的等級。

㊤芬華——猶言榮華，貴盛顯耀的意思。

㊤已乃——猶言「於是」、「隨即」。

㊤國都——秦國的都城，這時秦國都雍（今陝西省鳳翔南）。

市——市場。古代都邑中的市場有固定區域，有圍牆，四面有門。

○61 十金——《平準書》集解引瓚曰：「秦以一溢為一金。」按：溢，同「鎰」，一鎰為二十四兩。

○62 輒（业さ）——就，立即。按：《韓非子·內儲篇》云：「吳起為魏武侯西河之守，乃倚一車轅於北門之外，而令之曰：『有能徙此南門之外者，賜之上田上宅。』人莫之徙也，及有徙之者，還，賜之如令。」商君此事與之相類。

○63 期（ㄐㄧ）年——對頭一週年。

○64 之國都——謂其到京城來言於朝廷。

初令——瀧川曰：「初字，疑因下文衍。」

○65 嗣——繼承者，接班人。

○66 傅——與下句的「師」都是官名，其職責為輔導教育太子。

○67 趨——歸依，這裏即指服從。

○68 家給人足——家家夠用，人人富足，主要指衣食而言。

○69 鄉邑大治——即指國家大治。鄉：鄉村。邑：城鎮。

○70 亂化——擾亂國家秩序。化：在這裏即秩序、治安的意思。

○71 大良造——即大上造，秦爵的第十六等。《索隱》曰：「今云『良造』者，或後變其名耳。」

○72 安邑——古邑名，在今山西省夏縣西北。戰國初期魏國建都於此。顧炎武曰：「下文『魏遂去安邑，

徙都大梁」，乃是自安邑徙都之事耳。安邑，魏都，其王在焉，豈得圍而便降？《秦本紀》昭王二十一年，

「魏獻安邑」。若已降，於五十年之後何煩再獻乎？《日知錄》梁玉繩曰：「安邑」二字乃「固陽」

之誤。據表及《魏世家》，惠王十九年，築長城塞固陽，二十年，秦商鞅圍固陽，降之。即此事也。」《史

記志疑》

⑦ 作爲築冀闕宮庭於咸陽——意即在咸陽建造城闕宮室。作爲築：董份曰：「即云『作爲』，又云

『築』何也？疑有衍字。」按：三字同義而連用。此種形式《史記》中多有，如《平準書》：「初先是往

十餘歲，河決觀。」劉盼遂曰：「初、先是、往，三者同義。」又《平準書》：「天下大抵無慮皆鑄金錢

矣。」大抵、無慮同義。《荆燕世家》：「呂氏雅故本推轂高祖就天下。」雅、故、本三字同義。冀闕：

猶言「魏闕」，宮庭正門前的雙闕。冀、魏，都是「高大」的意思。

⑦ 秦自雍徙都之——秦由雍遷都咸陽在孝公十二年，公元前三五○。

⑦ 同室內息——即指同住一間屋。禁止父子兄弟同住一間屋是爲了鼓勵分家、增殖，同時也是爲了整

頓風紀。

⑦ 集——歸併。

⑦ 鄉、邑、聚——都是當時的基層居民編制。鄉：略同於今之鄉。邑：城鎮。聚：自然村。

⑦ 丞——縣令的副手，如今之「秘書長」、「辦公室主任」之類。

⑦⑧開——拆除，廢除。

阡陌——兼為地界用的田間小路，南北向的曰阡，東西向的曰陌。

封疆——即指地界。朱熹曰：「所謂阡陌，乃三代井田之舊，而非秦之所置矣。所謂開者，破壞鏟削之意，而非創置建立之名。（商君）盡開阡陌，悉除舊限，而聽民兼幷買賣，以盡人力；墾闢棄地，悉為田疇，不使有尺寸之遺，以盡地利。蓋一時之害雖除，而千古聖賢傳授精微之意於此盡矣。」按：朱熹的思想雖然守舊，但解釋「開阡陌」一語甚確。

⑦⑨平——統一，劃一。

斗、桶——皆量器，六斗為一桶。桶與斛（ㄏㄨˊ）同。

權衡——即指秤。權：秤錘。衡：秤桿。

⑧⑩約——法令。

⑧①劓（一）——古代刑罰的一種，即割掉鼻子。

⑧②致胙（ㄗㄨㄛˋ）——送來祭肉。古時天子祭祀鬼神後，常把用過的祭肉分送給某個諸侯大臣，以表示對他的格外尊寵。按：當時的天子為周顯王，名姬扁，在位四十八年（前三六八～三二一）。

⑧③齊敗魏兵於馬陵——事見《孫子吳起列傳》。

⑧④領阤——山嶺險要之地，指今山西省西南部之中條山。領：同「嶺」。魏都安邑在此山之西。

㊶ 擅——專有。

山東——此處指中條山以東。

㊌ 病——不利，指對秦的鬥爭形勢而言。

東收地——向東方的趙國、齊國攻取地盤。

㊆ 河山——指黃河與中條山。

㊇ 相距——對峙。距：同「拒」，對抗。

㊈ 割河西之地獻於秦——瀧川曰：《秦紀》惠文王八年，魏納河西地，則事在商鞅死後。史將言其功，故並及後事。

㊐ 徙都大梁——按：梁由安邑遷都到大梁（今河南省開封），事在梁惠王三十一年（前三四〇）。

㊑ 於（ㄨ）——古邑名，在今河南省西峽東。

商——古邑名，在今陝西省商縣東南。

商君相秦十年①，宗室貴戚多怨望者②。趙良見商君。商君曰：「鞅之得見也，從孟蘭皋③，今鞅請得交④，可乎？」趙良曰：「僕弗敢願也。孔丘有言曰：『推賢而戴者進⑤，聚不肖而王者退。』僕不肖，故不敢受命。僕聞之曰：『非其位而

居之曰貪位，非其名而有之曰貪名。」僕聽君之義⑥，則恐僕貪位、貪名也。故不

敢聞命。」商君曰：「子不說吾治秦與？」趙良曰：「反聽之謂聰⑦，內視之謂明

⑧，自勝之謂彊⑨。虞舜有言曰：『自卑也尚矣⑩。』君不若道虞舜之道⑪，無為

問僕矣。」商君曰：「始秦戎翟之教⑫，父子無別，同室而居。今我更制其教，而

為其男女之別，大築冀闕，營如魯、衛矣⑬。子觀我治秦也，孰與五羖大夫賢⑭？」

趙良曰：「千羊之皮，不如一狐之掖⑮；千人之諾諾，不如一士之諤諤。武王諤諤

以昌⑯，殷紂墨墨以亡⑰。君若不非武王乎，則僕請終日正言而無誅，可乎？」商

君曰：「語有之矣，貌言華也⑱，至言實也，苦言藥也，甘言疾也。夫子果肯終日

正言，鞅之藥也。鞅將事子⑲，子又何辭焉！」趙良曰：「夫五羖大夫，荊之鄙人

也⑳。聞秦繆公之賢而願望見，行而無資，自粥於秦客，被褐食牛。期年，繆公知

之，舉之牛口之下，而加之百姓之上，秦國莫敢望焉。相秦六、七年㉑，而東伐鄭

㉒，三置晉國之君㉓，一救荊國之禍㉔。發教封內㉕，而巴人致貢㉖；施德諸侯，而

八戎來服㉗。由余聞之㉘，款關請見。五羖大夫之相秦也，勞不坐乘，暑不張蓋㉙，

行於國中，不從車乘，不操干戈，功名藏於府庫㉚，德行施於後世㉛。五羖大夫死，

秦國男女流涕，童子不歌謠，舂者不相杵㉜。此五羖大夫之德也。今君之見秦王也，

因嬖人景監以為主㉝，非所以為名也。相秦不以百姓為事，而大築冀闕，非所以為功也㉟。刑黥太子之師傅，殘傷民以駿刑㊱，是積怨畜禍也。教之化民也深於命，民之效上也捷於令。今君又左建外易㊳，非所以為教也。君又南面而稱寡人㊴，日繩秦之貴公子㊵。《詩》曰：『相鼠有體㊶，人而無禮；人而無禮，何不遄死。』以《詩》觀之，非所以為壽也。公子虔杜門不出已八年矣㊷，君又殺祝歡而黥公孫賈㊸。《詩》曰：『得人者興㊹，失人者崩。』此數事者，非所以得人也。君之出也，後車十數，從車載甲㊺，多力而駢脅者為驂乘㊻，持矛而操闔戟者旁車而趨㊼。此一物不具，君固不出。《書》曰：『恃德者昌㊽，恃力者亡。』君之危若朝露，尚將欲延年益壽乎？則何不歸十五都㊾，灌園於鄙㊿，勸秦王顯岩穴之士[51]，養老存孤[52]，敬父兄，序有功[53]，尊有德，可以少安。君尚將貪商於之富[54]，寵秦國之教[55]，畜百姓之怨，秦王一旦捐賓客而不立朝[56]，秦國之所以收君者[57]，豈其微哉[58]？亡可翹足而待。」商君弗從。

後五月而秦孝公卒[59]，太子立。公子虔之徒告商君欲反[60]，發吏捕商君，商君亡至關下[61]，欲舍客舍。客人不知其是商君也[62]，曰：「商君之法，舍人無驗者坐之[63]。」商君喟然歎曰[64]：「嗟乎，為法之敝一至此哉[65]！」去之魏。魏人怨其欺

公子卬而破魏師，弗受。商君欲之他國。魏人曰：「商君，秦之賊。秦強而賊入魏，弗歸⑥⑥，不可。」遂內秦⑥⑦。商君既復入秦，走商邑，與其徒屬發邑兵北出擊鄭⑥⑧。秦發兵攻商君，殺之鄭黽池⑥⑨。秦惠王車裂商君以徇⑦⑩，曰：「莫如商鞅反者⑦⑪！」遂滅商君之家。

（以上為第三段，寫秦國政變，商鞅被殺的經過。）

【注釋】

① 相秦十年——梁玉繩曰：「鞅以孝公元年入秦，三年變法，五年為左庶長，十年為大良造，二十二年封商君，二十四年孝公卒鞅死，則十年以何者為始？疑當作二十年，自為左庶長數之也。」《史記志疑》中井曰：「自為大良造至死，得十五年；『相秦十年』，舉大數者耶？抑大良造之後，商君之前別有相國之命，而記錄漏脫耶？」《史記會注考證》

② 怨望——猶怨恨。望：亦怨恨之義。

③ 從孟蘭皋——《索隱》曰：「孟蘭皋，人姓名也。言鞅前因蘭皋得與趙良相見也。」

④ 交——結交，交友。

⑤ 推賢而戴者進二句——按：此二語不知所出，文義亦不甚明。崔適曰：「王字不可解，疑誤。」

史記選注

五四〇

《史記探源》王伯祥曰：「戴謂愛民好治（見《謚法》），王則天下歸往之義。推賢而戴者進，言推賢能則愛民好治者自進·，聚不肖而王者退，言小人盈庭則言王道者自去也。」（《史記選》）其說可從，唯解釋「戴」字略迂曲。

⑥聽君之義──猶言「聽從您的吩咐」、「接受您的厚誼」。

⑦反聽──猶言「自察」、「自問」。聽：察也。

⑧內視──猶言「反省」。

⑨自勝──指能克制自己。

⑩自卑也尚矣──意謂謙虛而自處卑下的人，反而更受到人們的崇敬。尚：尊崇。

⑪道虞舜之道──實行堯、舜所用的治國之道。道：行，採用。

⑫始秦戎翟之教──秦國過去的風化習俗像戎翟一樣。翟：同「狄」。教：教化，風習。

⑬營如魯、衛──（把秦國）經營治理得像魯國、衛國一樣了。魯國是周公姬旦的後代，衛國是康叔姬封的後代。魯國、衛國被視為中原地區文教禮樂昌盛的國家。

⑭五羖（ㄍㄨˇ）大夫──指百里奚，春秋時期的虞國大夫。晉獻公欲伐虢，向虞借道，百里奚諫阻虞君勿許，虞君不聽，後虞、虢皆被晉滅。百里奚被掠為奴，做為晉女的陪嫁，送給秦國。百里奚恥而逃之，途中被楚人所獲，秦穆公以五張黑羊皮將其換回，委以國政，秦人稱之曰五羖大夫。後百里奚終於

輔佐秦穆公稱霸西戎。事見《秦本紀》。羖：黑羊。

⑮千羊之皮四句——狐掖：狐狸的腋下之皮，以之製裘最輕暖。掖，同「腋」。諾諾：即今之所謂「唯唯諾諾」，奉承、順從的樣子。諤諤：直言爭辯的樣子。《趙世家》：「趙簡子曰：『吾聞千羊之皮，不如一狐之腋；諸大夫朝，徒聞唯唯，不聞周舍之諤諤。』」蓋古有此語，而趙良稱之。

⑯武王諤諤以昌——意謂武王由於能聽群臣的直言，所以使得周國昌盛起來。

⑰墨墨——同「默默」，指群臣緘口不言。

⑱貌言華也四句——意謂表面好聽的話如同花朵，中肯切理的話如同果實，使人聽了感到痛苦的批評是治病的良藥，討人喜歡的甜言蜜語是害人的疾病。華：花朵。至言：中肯透徹的話，猶如今所謂「至理名言」。

⑲事——侍候，侍奉。

⑳夫五羖大夫，荆之鄙人也十句——按：關於百里奚入秦爲相的經過，各處說法不一，如上面所引《秦本紀》之語，是一種說法。此外，《韓詩外傳》、《論衡》並云，秦大夫禽息薦百里奚於穆公；《呂氏春秋・慎人》云，公孫枝以五羊皮買之而獻諸穆公。今趙良又有所謂「被褐食牛」，以及穆公「舉之牛口之下」云云，與齊桓公之得寧戚相似，不知史公根據何書。荆：楚之異稱。粥：同「鬻」（ㄩ），售，賣。褐（ㄏㄜ）：粗毛布的短衣，古時貧者所服。期（ㄐㄧ）年：週年。

史記選注

五四二

㉑相秦六、七年——梁玉繩曰：「奚之爲相未知的（確）在秦穆何年，然以伐鄭、楚，三置晉君言之，則首尾已二十年，何云六、七年也。」《史記志疑》

㉒東伐鄭——指穆公三十年（前六三〇）秦助晉伐鄭事。秦與鄭訂立盟約，並派兵屯駐鄭國。這是秦國第一次把勢力伸向東方內地。事見《左傳·僖公三十年》。

㉓三置晉國之君——晉國自獻公死後（前六五一），國內篡亂動盪十幾年。在此期間，秦國於公元前六五〇年，幫助惠公（名夷吾）即位；前六三七年，惠公死，其子懷公立；秦人不喜懷公，於是又送重耳入晉，結果懷公被殺，重耳即位，是爲文公。按：懷公之立，非秦意也，此云「三置」，與事理不合。

㉔一救荊國之禍——按：此說不詳。錢大昕曰：「秦穆公之時，楚未有禍，秦亦無救楚事。趙良所謂救荊禍者，即指城濮之役也，謂宋有荊禍而秦救之，非謂荊有禍也。」《考史拾遺》其說亦略覺迂曲。

㉕發教——實行敎化，與下文「施德」對舉。

封內——國內。封：疆界。

㉖巴——古國名，其地約當今四川省東部地區。此句意謂百里奚在秦國境內施行敎化，國家日以昌盛，故其毗鄰之蠻夷小國亦皆自動向秦納貢。

㉗八戎——指西方的各戎狄之國。八：泛指多數。

㉘由余聞之二句——由余：原爲晉人，後入戎中。戎王聞秦穆公之賢，派由余入秦探測。事見《秦本

紀》：款：叩也。

㉙　蓋——車上所樹的傘，以遮太陽。

㉚　功名藏於府庫——言記載姓氏功勳的竹帛，藏於國家的府庫之中。

㉛　施（一）——延續，流傳。

㉜　舂——搗米。

㉝　嬖人——貼身的受寵幸者。

相杵——哼唱以佐助用力，猶抬木者之「杭育，杭育」然。相：助。杵：搗米用的工具。

主——《孟子·萬章上》：「觀近臣以其所爲主（接納此什麼人），觀遠臣以其所主（投靠什麼人）。」趙岐注：「主，舍於其家，以之爲主人也。」按：所謂主者，謂投奔其門下，並倚之薦己於君。

㉞　非所以爲名也——愛名譽的人是不這樣做的。爲名：圖名，重視名聲。

㉟　爲功——指爲國家建立功業。

㊱　駿刑——嚴刑。駿：同「峻」。

㊲　教之化民也深於命——中井曰：「教者，躬行率先之謂也。謂以躬（身體力行）之敎，深於號令，而下民效上人之所爲，亦捷於號令也。謂君上之行己，爲政之本也。」按：中井說是。《論語·顏淵》云：「君子之德風，小人之德草，草上之風必偃。」即此意。

㊳左建外易——中井曰：「『外』字與『左』字相似，『左建』，其所建之事背道理也；『外易』，其變之法違道理也。」

㊴稱寡人——春秋、戰國時期，凡有封地的君主，都可以自稱寡人。商鞅封有於、商十五邑，號為商君，故有此稱。

㊵繩——用如動詞，指以法律制裁。

㊶相鼠有體四句——見《詩經·鄘風·相鼠》。意謂看那老鼠都是肢體俱全的，做為一個人難道能不講禮嗎？人如果不講禮，為什麼不早點死！相：視。遄（ㄔㄨㄢ）：速，急。按：趙良引此詩以譏商君「無禮」。

㊷杜門——塞門，閉門。公子虔被判劓刑割鼻，故羞愧憤怒而不出門。

㊸祝歡——瀧川曰：「蓋亦太子師傅。」

㊹得人者與二句——按：《詩經》無此文，蓋逸詩。

㊺載甲——甲指鎧甲兵杖之類，載於後車，隨時準備應急。

㊻駢脅——瀧川曰：「駢脅，肋骨相比如一骨也。晉文公駢脅，見《左傳》。此言肌肉豐滿，不復見肋骨之條痕也。」中井曰：「駢脅者，多力之相，故以為言，非實擇駢脅人也。」

㊼閾（ㄒㄧㄝ）戟——短矛。

㊽ 恃德者昌二句——按：今《尚書》無此文。

旁車——夾護著（商君所乘的）車子。旁……「傍」，依傍，緊靠著。

㊾ 十五都——《正義》曰：「公孫鞅封商，於十五邑，故云十五都。」

㊿ 灌園於鄙——意即辭官爲民。鄙：原指邊邑，此處即指偏僻之地。

51 顯岩穴之士——尊崇重用那些隱居山林的人。

52 養老——收養無依靠的老人。

53 存孤——撫恤收養無父兄的孤兒。

序有功——尊崇、褒獎對國家有功的人。序：排名次，這裏即褒獎、提拔的意思。

54 尙將——倘若再要。

55 寵秦國之教——胡三省曰：「言以專秦國之政爲寵也。」（《資治通鑑注》）寵：榮也。教：教令，命令。這裏指發號施令。

56 捐賓客——拋下賓客不管，指死。

57 收——捕也。

58 豈其微哉——瀧川曰：「微，少也，輕也。言秦國收君，必不以輕罪也，死在目前。」也有曰，「微」指人數，言秦國人想捕殺你的人還會少嗎？

⑤⑨秦孝公卒——事在公元前三三八。

⑥⓪告商君欲反——據《戰國策・秦策》云：「孝公已死，惠王代後蒞政。有頃，商君告歸。人說惠王曰：『大臣太重國危，今秦婦人嬰兒皆言商君之法，莫言大王之法，是商君反爲主，大王更爲臣也。且夫商君固大王仇讎也，願大王圖之。』商君歸還，惠王車裂之。」可資參考。

⑥①關——泛指秦國的邊關。

⑥②客人——指客舍主人。《會注考證》本作「客舍人」。

⑥③舍人——留人住宿。

⑥④喟（ㄎㄨㄟˋ）然——傷心的樣子。

驗——證，這裏指證件。

⑥⑤一至此哉——猶言「竟然達到了這個地步啊！」茅坤曰：「摹寫商君峻法，有此一著才工。」

⑥⑥歸——送回。

⑥⑦內秦——言將商鞅納之於秦。內，同「納」。

⑥⑧徒屬——黨羽部屬。

鄭——即今陝西省華縣，西周後期鄭國初建時的國都。

⑥⑨黽池——王伯祥曰：「『黽池』疑爲『彤地』之訛。《六國表》：『秦孝公二十四年，商鞅反死彤地。』」

今華縣西南有故彤城。蓋秦兵至鄭，破商邑兵，商君走至彤，乃被擒見殺。」《史記選》

⑦⑩徇——巡行示衆。

⑦①莫如商鞅反者——意謂「大家不要像商鞅這樣反叛國家！」

太史公曰：商君，其天資刻薄人也。跡其欲干孝公以帝王術①，挾持浮說，非其質矣②。且所因由嬖臣③，及得用，刑公子虔，欺魏將卬，不師趙良之言，亦足發明商君之少恩矣④。余嘗讀商君《開塞》、《耕戰》書⑤，與其人行事相類。卒受惡名於秦，有以也夫！

（以上爲第四段，是作者的論贊，作者對商鞅的行事爲人頗致不滿之意，立論甚偏。）

【注釋】

①跡——追蹤，考察。

②非其質——不是他的真心所在。質：實也。

③因——憑藉，依靠。

④發明——表明，證明。

刑則可使滯塞得通，國事得治。耕戰：謂獎勵農耕及勇於殺敵。

⑤《開塞》、《耕戰》書——商鞅著作的篇名，見《商君書》。塞：謂國事的混亂衰敗。開：謂實行嚴

【集說】

桑弘羊曰：「昔商鞅之相秦也，內立法度，嚴刑罰，飭政教，奸偽無所容；外設百倍之利，收山澤之稅，國富民強，器械完飾，蓄積有餘，是以征敵伐國，攘地斥境，不賦百姓而師以贍。故利用不竭而民不知，地盡西河而民不苦，其後卒并六國而成帝業。今以趙高之亡秦而非商鞅，猶以崇虎亂殷而非伊尹也。」（《鹽鐵論·非鞅》）

劉向曰：「秦孝公保崤函之固，以廣雍州之地，東并河西，北收上郡，國富民強，長雄諸侯，周室歸籍，四方來賀，為戰國霸君，秦遂以強，六世而并諸侯，亦皆商君之謀也。商君極身無二慮，盡公不顧私，使民內急耕織之業以富國，外重戰伐之賞以勸戎士，法令必行，內不私貴寵，外不偏疏遠，是以令行而禁止，法出而奸息，故雖《書》云『無偏無黨』，《詩》云『周道如砥，其直如矢』，司馬法勵戎士，周后稷之勸農業，無以易此，此所以并諸侯也。故孫卿（荀況）曰：『四世有勝，非幸也，數也。』然無信，諸侯不親。衛鞅內刻刀鋸之刑，外深鈇鉞之誅，步過六尺者有罰，棄灰於道者被刑，一日臨渭而論囚七百餘人，渭水盡赤，號哭之聲動於天地，畜怨積

仇比於丘山，所逃莫之隱，所歸莫之容，身死車裂，族滅無姓，其去霸王之佐亦遠矣。然惠王殺
之亦非也，可輔而用也。使衛鞅施寬平之法，加之以恩，中之以信，庶幾霸者之佐哉！」（《新序》）

黃震曰：「商君之術能強秦，亦秦之所以亡；能顯其身，亦身之所以滅，然則何益矣？」（《黃
氏日抄》）

王安石曰：「自古驅民在信誠，一言爲重百金輕。今人未可非商鞅，商鞅能令政必行。」（《商
鞅》）

蘇軾曰：「秦固天下之強國，而孝公亦有志之君也，修其政刑十年，不爲聲色遊畋之所敗，
雖微商鞅有不富強乎？秦之所以富強，孝公務本力穡之效，非鞅流血刻骨之功也。秦之所以見疾
者，有如豺虎毒藥，一夫作難而子孫無遺種，則鞅實使之也。」（《東坡志林》卷四）

蘇轍曰：「解牛之技恥於屠狗，御人之盜恥於穿窬，衛鞅有帝王之術而肯以強國之事說孝公
乎？蓋鞅之志本於強國而已，恐孝公之不能用，是以極言其上以要之耳。鞅欺公子卬以取魏河西，
利之所在，無所復顧，鞅而知帝王之術，其肯爲此哉？古之制刑輕重必與事麗（相當），殺人者死，
傷人及盜抵罪，故人雖死而無憾。今鞅使不告奸者腰斬，告奸者與斬敵首同賞，匿奸者與降敵同
罰，民有二男不分異者倍賦，事末利及怠而貧者舉爲收孥，刑之輕重豈復與事麗哉？其後始皇之
世，有子而嫁者有刑，夫爲寄豭（與別女通）者殺之無罪，妻爲逃嫁者子不得母，法皆與情不應，

至於偶語《詩》、《書》者棄市，以古非今者族，其端皆自鞅發之。」（《古史》）

凌稚隆曰：「太史公首言鞅好刑名之學，則鞅所以說君而君悅者，刑名也，故通篇以法字作骨，曰『鞅欲變法』，曰『卒定變法之令』，曰『於是太子犯法』，曰『將法太子』，而終之曰『爲法之敝一至此』，血脈何等貫串。」（《史記評林》卷六八）

【謹按】

《史記》中描寫的變法人物有吳起、商鞅、趙武靈王、鼂錯四人。其中對商鞅的描寫最詳細，篇幅也最長。於此可見司馬遷對商鞅其人其事的重視。《商君列傳》首先表現了司馬遷卓絕的歷史見識。他在複雜紛紜的事件中一眼就看準了商鞅變法這個畫時代的壯舉。他大膽地、充分而又客觀地肯定了商鞅變法的歷史意義，這是非同凡響的。商鞅是個理論家，他有一整套變法理論。司馬遷對此非常重視，在本傳中大段大段地加以摘錄。如當秦孝公對變法還未下定決心的時候，商鞅說：「論至德者不和於俗，成大功者不謀於眾。是以聖人苟可以強國，不法其故；苟可以利民，不循其禮。」這段話言簡意賅，發人深省。它既適應了搖搖欲墜的奴隸制社會亟須理論指導以找尋新出路的客觀需要，又投中了雄才大略、急功好利的秦孝公躍躍欲試的私衷，因此迅即獲得孝公的首肯。當保守派的代表甘龍、杜摯之流引經據典振振有辭地宣揚什麼「聖人不易民而教，智

十三　商君列傳

五五一

者不變法而治」、「利不百，不變法；功不十，不易器。法古無過，循禮無邪」的時候，商鞅說：「治世不一道，便國不法古。故湯、武不循古而王，夏、殷不易禮而亡。反古者不可非，而循禮者不足多。」真是功勢凌厲，所向披靡。頑固派徹底敗陣了，秦孝公心悅誠服了。商鞅在理論上、輿論宣傳上的勝利，初步顯露了他作為一個改革者的見識和才華。當變法措施嚴重地觸犯了奴隸主貴族的根本利益，當貴族們掀起了氣勢洶洶的反動逆流時，商鞅一針見血地指出：「法之不行，自上犯之。」並堅決地處置了故意挑動太子犯法的反動勢力的代表人物公子虔與公孫賈。這種驚人舉動，不僅表明了商鞅的才幹，而且也無聲地表現了秦孝公的英明果決。在孝公與商鞅的緊密配合與堅持不懈的大力推行下，「行之十年，秦民大悅，道不拾遺，山無盜賊，家給人足。民勇於公戰，怯於私鬥，鄉邑大治。」「居五年，秦人富彊，天子致胙於孝公，諸侯畢賀。」與中國歷史上無數次變法相比，它的成功是最輝煌的。如果說秦始皇併吞六國、統一天下是我國古代最威武雄壯的話劇，那麼商鞅變法就是它光彩奪人的序幕。司馬遷如實地記錄了這一歷史風雲的面貌，並給予了充分的肯定與讚揚，表現了他獨具隻眼的史學家的膽識，和超越前人的進步歷史觀。

《商君列傳》的價值還在於它客觀、全面、科學、準確地評價了商鞅的功過是非。作者對商鞅佐孝公變法圖治，使秦國空前富強的豐功偉績給予了充分的肯定與讚揚，但對於商鞅的缺點也如實寫出並表明了自己的態度。例如法家向來是主張專制獨裁，把老百姓看成群氓的。在文章的

開頭商鞅就說：「民者不可與慮始而可與樂成。」後來當「秦民初言令不便者有來言令便者」時，商鞅竟然「盡遷之於邊城」。其目的就是要讓老百姓閉上嘴，要他們以後永遠「莫敢議令」。又例如商鞅率軍伐魏，迎敵的是他的朋友公子卬。這時他竟以甜言蜜語作欺騙，而趁機俘獲了公子卬。商鞅輔佐下的秦國就是這樣言而無信專以狡詐爲事的。

總之，《商君列傳》中的商鞅既是一個才華橫溢、雄心勃勃、有魄力、有手腕的政治家，又是一個得意忘形、躊躇滿志、不講信義只講利害的狹隘的功利主義者。正是由這兩種既矛盾又統一的品質構成了商鞅這樣一個活生生的人物形象。作者既沒有因爲自己的厭惡而抹殺商鞅的歷史功績，也沒有因爲商鞅有舉壯舉而掩蓋他的刻薄虐戾。「不虛美、不隱惡」，《商君列傳》可以說是這方面的突出體現。

十三　商君列傳

五五三

十四、孟嘗君列傳

孟嘗君名文①，姓田氏。文之父曰靖郭君田嬰②。田嬰者，齊威王少子而齊宣王庶弟也③。田嬰自威王時任職用事，與成侯鄒忌及田忌將而救韓伐魏④。成侯與田忌爭寵，成侯賣田忌⑤。田忌懼，襲齊之邊邑，不勝，亡走⑥。會威王卒，宣王立，知成侯賣田忌，乃復召田忌以為將。宣王二年⑦，田忌與孫臏、田嬰俱伐魏，敗之馬陵⑧，虜魏太子申，而殺魏將龐涓。宣王七年，田嬰使於韓、魏，韓、魏服於齊。嬰與韓昭侯、魏惠王會齊宣王東阿南⑨，盟而去。明年，復與梁惠王會甄⑩。是歲，梁惠王卒⑪。宣王九年，田嬰相齊，齊宣王與魏襄王會徐州而相王也⑫。楚威王聞之⑬，怒田嬰⑭。明年，楚伐敗齊師於徐州，而使人逐田嬰⑮。田嬰使張丑說楚王⑯，威王乃止。田嬰相齊十一年，宣王卒，湣王即位⑰。即位三年，而封田嬰於薛⑱。

初，田嬰有子四十餘人，其賤妾有子名文，文以五月五日生。嬰告其母曰：「勿舉也⑲。」其母竊舉生之。及長，其母因兄弟而見其子文於田嬰。田嬰怒其母

曰：「吾令若去此子⑳，而敢生之，何也？」文頓首，因曰：「君所以不舉五月子者，何故？」嬰曰：「五月子者㉑，長與戶齊，將不利其父母。」文曰：「人生受命於天乎？將受命於戶邪㉒？」嬰默然。文曰：「必受命於天，君何憂焉。必受命於戶，則可高其戶耳㉓，誰能至者㉔！」嬰曰：「子休矣㉕。」

久之，文承間問其父嬰曰：「子之子為何？」曰：「為孫。」「孫之孫為何？」曰：「為玄孫。」「玄孫之孫為何？」曰：「不能知也。」文曰：「君用事相齊，至今三王矣㉖，齊不加廣而君私家富累萬金㉗，門下不見一賢者。文聞將門必有將，相門必有相。今君後宮蹈綺縠而士不得裋褐㉘，僕妾餘粱肉而士不厭糟糠㉙。今君又尚厚積餘藏㉚，欲以遺所不知何人，而忘公家之事日損，文竊怪之。」於是嬰乃禮文，使主家待賓客。賓客日進，名聲聞於諸侯。諸侯皆使人請薛公田嬰以文為太子㉛，嬰許之。嬰卒，謚為靖郭君㉜。而文果代立於薛，是為孟嘗君。

（以上為第一段，寫孟嘗君的家世及其青少年時代的活動。）

【注釋】

①孟嘗君——田文的封號。中井曰：「孟嘗蓋封邑之名，其地不獲者，記載不傳耳。」（《會注考證》）

② 靖郭——地名，具體方位不詳。

③ 齊威王——名因齊，姓田。在位三十六年（前三七八～三四三）。是戰國時期最有作為的君主之一。

齊宣王——名辟強，威王之子，在位十九年（前三四二～三二四）。

庶——姬妾所生的子女。《索隱》曰：「《戰國策》云：『齊貌辯謂宣王曰：「王方為太子時，辯謂靖郭君不若廢太子更立郊師，靖郭君不忍。」宣王太息曰：「寡人少，殊不知。」以此言之，嬰非宣王弟明矣。」

④ 救韓伐魏——梁玉繩曰：「此指齊威王二十六年（前三五三）桂陵之役，是救趙，非救韓也。且成侯不與田忌同將，《田完世家》甚明，當時田嬰與田忌將而救趙伐魏耳。此誤。」《史記志疑》按：此次出兵，齊國的軍師為孫臏，詳見《孫子吳起列傳》。

⑤ 賣——欺騙，這裏是指在齊君前誣陷田忌。

⑥ 亡走——指亡走他國。

⑦ 宣王二年——公元前三四一。

⑧ 馬陵——古地名，在今河南省范縣西南（一說在河北省大名東南）。馬陵之役詳見《孫子吳起列傳》。

⑨ 韓昭侯——在位二十六年（前三五八～三三三）。

魏惠王——名罃，在位五十二年（前三七〇～三一九）。因爲魏國當時都於大梁（今河南開封市），所以也稱之曰梁惠王。

⑩ 東阿——古邑名，在今山東省東阿西南。

甄——同鄄（ㄐㄩㄢ）。古邑名，在今山東省甄城北。

⑪ 梁惠王卒——按：齊宣王八年（前三三五）爲梁惠王三十六年。次年梁惠王改稱「後元元年」，還繼續統治魏國十六年，此云「梁惠王卒」，誤。應曰「梁惠王改元」。

⑫ 魏襄王——應作「魏惠王」。

相王——互相推尊爲王。按周朝的規定，只有周天子稱王，其他所有諸侯都只能依照自己的爵位稱公、侯、伯，春秋時代尚如此。戰國以來，周天子名存實亡，七國諸侯勢力強大，因此他們也逐漸改變舊號，而各自稱王。梁玉繩曰：「是年無諸侯相王事，只魏改元稱王耳。」崔適曰：「此周顯王三十五年（前三三四）也，惟魏稱王。其餘五國，齊之王在顯王十六年（前三四六），秦在四十四年（前三二五），燕在四十六年（前三三三），韓在四十七年（前三三二），趙無考。」《史記探源》

⑬ 楚威王——名商，在位十一年（前三三九～三二九）。

⑭ 怒田嬰——梁玉繩曰：「此語不可解，將聞田嬰相齊而怒乎？抑聞相王而怒乎？考是時，齊說越令攻楚，故楚威王怒而伐齊。」

⑮使人逐田嬰——謂使人威迫齊王，使其罷逐田嬰。

⑯張丑——齊國的說客，其說楚威王事見《楚世家》。大意說：楚國所以能勝齊，是因爲齊國的賢臣田成子不被用。田成子是受田嬰排擠的。如果齊王罷逐了田嬰，則田成子一定被任用，這將不利於楚。

⑰滕王——名地，在位四十年（前三二三～二八四）。

⑱薛——古國名，後被齊所滅，其都城在今山東省滕縣東南。

⑲舉——古代爲初生嬰兒舉行的一種洗沐儀式。通常即用爲「養育」之義。此處的「勿舉」，即指不要養活他。

⑳若——爾，汝。

㉑五月子者三句——《索隱》引《風俗通》曰：「俗說五月五日生子，男害父，女害母。」長與戶齊：長得像門口那麼高。

㉒將——抑，還是。

㉓高其戶——把門口修得高高地。

㉔誰能至者——意即誰還能夠「與戶齊」呢！

㉕子休矣——猶言「孩子，不用說啦。」休：停止，算了。

㉖三王——指威王、宣王、滕王。

㉗齊不加廣──謂齊國的疆域未曾擴大。

累萬金──猶言幾萬金。累：重，幾。

㉘後宮──指姬妾使女。

蹈綺縠──即指穿綾羅綢緞。蹈：踐踏，極言其衣飾之長大，亦言其不珍惜。

短褐（ㄕㄨ ㄏㄜˊ）──粗布短衣。

㉙不厭糟糠──連吃糟糠都不能滿足。厭：同「饜」，飽，足。

㉚尙──喜歡，追求。

㉛太子──先秦以及西漢初期，諸侯王和其他有土封君的嫡長子，都稱爲太子，後來才專稱皇帝的嫡長子。

㉜謚爲靖郭君──崔適曰：「謚，猶號也。『謚爲靖郭君』，『謚爲孟嘗君』，猶『號爲綱成君』，『號爲馬服君』之比。」（《史記探源》）

孟嘗君在薛，招致諸侯賓客及亡人有罪者①，皆歸孟嘗君。孟嘗君舍業厚遇之②，以故傾天下之士③。食客數千人，無貴賤一與文等④。孟嘗君待客坐語，而屛風後常有侍史⑤，主記君所與客語，問親戚居處。客去，孟嘗君已使使存問⑥，獻

遺其親戚。孟嘗君曾待客夜食，有一人蔽火光⑦。客怒，以飯不等，輟食辭去⑧。

孟嘗君起，自持其飯比之。客慚，自剄。士以此多歸孟嘗君。孟嘗君客無所擇，

皆善遇之。人人各自以為孟嘗君親己。

秦昭王聞其賢⑨，乃先使涇陽君為質於齊⑩，以求見孟嘗君⑪。孟嘗君將入秦，

賓客莫欲其行，諫，不聽。蘇代謂曰⑫：「今旦代從外來，見木禺人與土禺人相與

語⑬。木禺人曰：『天雨，子將敗矣⑭。』土禺人曰：『我生於土，敗則歸土。今

天雨，流子而行，未知所止息也。』今秦，虎狼之國也，而君欲往，如有不得還，

君得無為土禺人所笑乎⑮？」孟嘗君乃止。

齊湣王二十五年⑯，復卒使孟嘗君入秦，昭王即以孟嘗君為秦相。人或說秦昭

王曰：「孟嘗君賢⑰，而又齊族也，今相秦，必先齊而後秦，秦其危矣。」於是秦昭

王乃止。囚孟嘗君，謀欲殺之。孟嘗君使人抵昭王幸姬求解⑱。幸姬曰：「妾願

得君狐白裘。」此時孟嘗君有一狐白裘，直千金⑲，天下無雙，入秦獻之昭王，更

無他裘。孟嘗君患之，遍問客，莫能對。最下坐有能為狗盜者，曰：「臣能得狐

白裘。」乃夜為狗，以入秦宮臧中⑳，取所獻狐白裘至，以獻秦王幸姬。幸姬為言

昭王，昭王釋孟嘗君。孟嘗君得出，即馳去，更封傳㉑，變名姓以出關。夜半至函

谷關⑳。秦昭王後悔出孟嘗君，求之，已去，即使人馳傳逐之㉓。孟嘗君至關，關法雞鳴而出客，孟嘗君恐追至，客之居下坐者有能為雞鳴，而雞齊鳴，遂發傳出㉔。出如食頃㉕，秦追果至關，已後孟嘗君出，乃還。始孟嘗君列此二人於賓客，賓客盡羞之，及孟嘗君有秦難，卒此二人拔之㉖。自是之後，客皆服。

孟嘗君過趙㉗，趙平原君客之㉘。趙人聞孟嘗君賢，出觀之，皆笑曰：「始以薛公為魁然也㉙，今視之，乃眇小丈夫耳㉚。」孟嘗君聞之，怒。客與俱者下㉛，斫擊殺數百人，遂滅一縣以去㉜。

齊湣王不自得㉝，以其遣孟嘗君。孟嘗君至，則以為齊相，任政。

孟嘗君怨秦，將以齊為韓、魏攻楚，因與韓、魏攻秦㉞，而借兵食於西周。蘇代為西周謂曰㉟：「君以齊為韓、魏攻楚九年㊱，取宛、葉以北以強韓、魏㊲，今復攻秦以益之。韓、魏南無楚憂，西無秦患，則齊危矣。韓、魏必輕齊畏秦，臣為君危之。君不如令敝邑深合於秦，而君無攻，又無借兵食。君臨函谷而無攻，令敝邑以君之情謂秦昭王曰：『薛公必不破秦以強韓、魏。其攻秦也，欲王之令楚王割東國以與齊㊳，而秦出楚懷王以為和㊵。』君令敝邑以此惠秦，秦得無破而以東國自免也，秦必欲之。楚王得出，必德齊。齊得東國益強，而薛世世無患矣。

秦不大弱，而處三晉之西④，三晉必重齊④。」薛公曰④：「善。」因令韓、魏賀秦④，使三國無攻，而不借兵食於西周矣。是時，楚懷王入秦，秦留之，故欲必出之。秦不果出楚懷王⑤。

孟嘗君相齊，其舍人魏子為孟嘗君收邑入④，三反而不致一入④。孟嘗君問之，對曰：「有賢者，竊假與之④，以故不致入。」孟嘗君怒而退魏子。居數年，人或毀孟嘗君於齊湣王曰：「孟嘗君將為亂。」及田甲劫湣王④，湣王意疑孟嘗君⑤，孟嘗君迺奔。魏子所與粟賢者聞之，乃上書言孟嘗君不作亂，請以身為盟，遂自剄宮門以明孟嘗君。湣王乃驚，而蹤跡驗問⑤，孟嘗君果無反謀，乃復召孟嘗君⑤。孟嘗君因謝病④，歸老於薛⑤，湣王許之。

其後，秦亡將呂禮相齊⑤，欲困蘇代⑤。代乃謂孟嘗君曰：「周最於齊⑤，至厚也，而齊王逐之，而聽親弗相呂禮者⑤，欲取秦也⑥。齊、秦合，則親弗與呂禮重矣。有用⑥，齊、秦必輕君。君不如急北兵，趨趙以和秦、魏⑥，收周最以厚行，且反齊王之信④，又禁天下之變⑤。齊無秦，則天下集齊⑥，親弗必走，則齊王孰與為其國也⑥！」於是孟嘗君從其計，而呂禮嫉害於孟嘗君。

孟嘗君懼，乃遺秦相穰侯魏冉書曰⑥：「吾聞秦欲以呂禮收齊⑥，齊，天下之

強國也，子必輕矣[70]。齊、秦相取以臨三晉[71]，呂禮必并相矣，是子通齊以重呂禮也[73]。若齊免於天下之兵，其讎子必深矣[74]。子不如勸秦王伐齊[75]。齊破，吾請以所得封子。齊破，秦畏晉之強，秦必重子以取晉。晉國敝於齊而畏秦[77]，晉必重子以取秦[78]。是子破齊以為功，挾晉以為重；是子破齊定封[79]，秦、晉交重子[80]。若齊不破，呂禮復用，子必大窮[81]。」於是穰侯言於秦昭王伐齊，而呂禮亡[82]。

後齊湣王滅宋[83]，益驕，欲去孟嘗君。孟嘗君恐，乃如魏。魏昭王以為相[84]，西合於秦、趙，與燕共伐破齊[85]。齊湣王亡在莒，遂死焉[86]。齊襄王新立，畏孟嘗君，與連和，復親薛公。文卒，謚為孟嘗君。諸子爭立，而齊、魏共滅薛。孟嘗絕嗣無後也。

（以上為第二段，寫孟嘗君養士，及其在士人的協助下進行政治活動的情況。）

【注釋】

①亡人——逃犯。按：「孟嘗君在薛，招致諸侯賓客及亡人有罪者，皆歸孟嘗君」三句，詞語不順，應刪去「招致」二字，或刪去「皆歸孟嘗君」五字，二者不能並存。

②舍業——《索隱》曰：「捨棄其家產，而厚事賓客也。」

③傾天下之士——意謂使得天下士皆來奔歸於己。傾：倒，趨附。

④無貴賤一與文等——王念孫曰：「《文》，應作『之』。」『之』字指食客言。上文曰：「文果代立於薛，是爲孟嘗君。」此句獨稱『文』，與上下文不合，故知『文』爲『之』字之誤也。」《讀書雜志》陳子龍曰：「觀馮諼有幸、代舍之遷，則孟嘗君之待客本不等，何得云無貴賤?」《史記測義》郭嵩燾曰：「其初欲以取士聲勢傾天下，一意羅致而已，當委心以結納之，不能有厚薄也。其後士歸者日衆，不能不量其才力爲輕重，而其接待之等不能不示區分，必又勢之所趨然也。其情事兩不相妨。」《史記札記》按：史文敍事矛盾，郭氏之說近乎巧爲之辯。

⑤侍史——猶今之所謂書記官。

⑥存問——猶言「慰問」。存：省視，恤問。

⑦蔽火光——背著火光，躲在黑影裏（叱）。

⑧輟（彳ㄨㄛˋ）——停止，中斷。

⑨秦昭王——名則，在位五十六年（前三○六～二五一），是秦國最有作爲的君主之一，爲最後統一六國奠定了堅實的基礎。

⑩涇陽君——即公子市（ㄈㄨ），昭王的同母弟。因其封地在涇陽（今陝西省涇陽西北），故云。

⑪以求見孟嘗君——其意乃謂欲換得孟嘗君入秦爲質。見：謂使秦昭王得以見到。

⑫蘇代——當時有名的說客，大縱橫家蘇秦之弟。按：據《戰國策》，爲此謀者乃蘇秦。

⑬木禺——即木偶。禺：同「偶」。下「土禺」同。

⑭敗——壞爛，散解。

⑮得無爲土禺人所笑乎——能不被土偶所譏笑嗎？按：以上幾句的隱意是說，如在本國，出了問題也好辦；到了外國，就無法救治了。此乃從孟嘗君之入秦與否的得失上做比較。《索隱》所謂「以土偶比涇陽君，以木偶比孟嘗君」者，殆誤。

⑯齊湣王二十五年——公元前二九九。

⑰賢——指有本領，有才幹。

⑱抵——到。

⑲直——同「值」。

⑳求解——求救。

㉑宮藏——宮中的倉庫。藏：同「藏」（ㄗㄤ），倉庫。

㉒更封傳（ㄓㄨㄢ）——更改護照。封傳：即今之通行證，護照。

㉓函谷關——古關塞名，在今河南省靈寶東北。是出秦國通往東方各國必經的險要關塞。

㉓馳傳（ㄓㄨㄢ）逐之——乘傳車飛速追趕。傳：驛車。

㉔發傳——謂出示護照。發：打開。

㉕食頃——一頓飯的工夫。

㉖拔——救出。

㉗趙——戰國初期韓、趙、魏三家大夫瓜分晉國而建立的國家之一，都於邯鄲（今河北省邯鄲市西南）。

㉘平原君——趙勝的封號。趙勝是趙武靈王之子，趙惠文王之弟，當時爲趙相。

㉙魁然——高大的樣子。

㉚眇小——矮小。

㉛客與俱者——即「與之客」，跟他一道來的賓客侍從。

㉜遂滅一縣以去——按：此處恐誇張過大。徐中行曰：「晏嬰長不滿六尺，而身相齊國，名揚諸侯，則『眇小』奚足以醜薛公？而薛公奚以怒『眇小丈夫』之誚也？」一言之失，即滅一縣之人，民何慘哉！其後齊、魏滅薛，孟嘗絕嗣無後，有以也。」《史記評林》邵泰衡曰：「孟嘗聲聞諸侯，傾天下士，『眇小』一語，何至殺人滅縣乎？即曰客也，文獨不禁之乎？且以齊嘗而滅趙縣乎？」

㉝不自得——心不安，心有愧悔。以其派孟嘗君入秦，而孟嘗君幾爲秦國所害。

㉞ 將以齊爲韓、魏攻楚，因與韓、魏共擊秦——此句意謂將要因爲齊國曾經幫助韓、魏進攻過楚國，而現在要求韓、魏來幫助自己進攻秦國。按：據《六國年表》，齊湣王二十三年，齊、秦、韓、魏曾聯兵擊楚。齊與韓、魏共擊秦，在齊湣王二十六年（前二九八）。

㉟ 蘇代——梁玉繩曰：「《國策》作『韓慶』，非蘇代也。」

西周——周王朝自平王（名宜臼，前七七〇～七二〇在位）東遷後，都洛陽，稱爲東周。至周赧王（名延，前三一四～二五六在位）時，這個已經幾乎是號令不出城郊的小王朝又分裂爲東西兩半，人稱之爲東、西周。東周都鞏（今河南省鞏縣西南），西周都王城（今洛陽市）。

㊱ 九年——二字不知何意，疑衍。

㊲ 宛——古邑名，即今河南省南陽市，當時屬楚。

葉——古邑名，在今河南省葉縣南，當時屬楚。

㊳ 深合——深交，密切合作。

㊴ 楚王——指楚頃襄王，名橫（前二九八～二六三在位）。

㊵ 出楚懷王以爲和——楚懷王：名槐，公元前三二八年，即位爲楚王。懷王三十年（前二九九），秦昭王以兩國會盟爲名義，騙楚懷王入秦，將其扣留爲質，以求楚國割地。楚國不應，另立了太子橫爲王

東國——《正義》曰：「東國，楚徐夷。」按：徐夷是當時居住在今徐州一帶的少數民族。

（即頃襄王）。三年後，懷王死於秦。齊、韓、魏三國伐秦時，懷王正在秦國，故蘇代謬爲此說以哄騙齊國。

㊶三晉——指韓、魏、趙三國，因爲他們都是瓜分晉國而建立的國家。

㊷必重齊——因爲西方有秦國的威脅，韓、魏不得不交好齊國藉以加強自己。重：借重，依附。

㊸薛公——瀧川曰：「文例『薛公』當作『孟嘗君』，蓋襲《策》文。」

㊹因令韓、魏賀秦——梁玉繩曰：「『魏賀』二字誤，《策》作『韓慶入秦』，是也。時三國伐秦，不攻已幸，尚何賀哉！」

㊺秦不果出楚懷王——不果出：沒有堅守信義地把人放出。徐孚遠曰：「三國兵已罷，秦人失信，欲留楚王以制楚人。」《史記測義》

㊻舍人——賓客之爲主子充當侍役、操持家務者。

魏子——史失其名。

邑入——封地的稅收。

㊼三反而不致一入——去了三次而未給孟嘗君帶回一點收入。

㊽竊假與之——猶言「我私自作主借給了他」。

㊾田甲劫湣王——按：《田完世家》不載此事，《六國年表》齊湣王三十年（前二九四）云：「田甲

五六九

十四 孟嘗君列傳

五七〇

劫王，相薛文走。」具體情節不詳。

⑩意疑——王念孫曰：「『意』下本無『疑』字，『意孟嘗君』者，疑其使田甲劫王也。『意』即『疑』也。後人不知『意』即訓『疑』，故又加『疑』字耳。」(《讀書雜志》)

⑪請以身為盟——猶言願以自己的性命來起誓。盟：誓。

⑫蹤跡驗問——猶今之所謂「調查瞭解」。蹤跡：沿足跡追尋，這裏即指察詢瞭解。

⑬乃復召孟嘗君——唐順之曰：「魏子、馮驩，豈一事而傳聞異耶？」(《史記評林》) 張照曰：「《晏子》北郭騷事，亦大同小異，蓋戰國時習如此，則流言亦如此，舉不足信也。」(《殿本史記考證》)

⑭因謝病——推說有病而辭去官職。

⑮老——致仕，猶今之所謂「退休」。

⑯將呂禮——《穰侯列傳》：「魏冉為相，欲誅呂禮，禮出奔齊。」按：呂禮奔齊、相齊，是秦國實行其遠交近攻，以聯齊來破壞東方合縱的具體行動之一。

⑰欲困蘇代——按：蘇代前曾在燕助其相子之亂國，燕昭王即位 (前三一一) 後，蘇代與其弟蘇屬逃至齊國，受到齊國善待。見《蘇秦列傳》。呂禮欲困蘇代，在政治上是一種連衡派欲打倒合縱派的鬥爭。

⑱周最——周國的公子，曾任職於齊。最：同「聚」。按：周最居齊任職，是周國欲結援於東方大國，東方實行合縱政策的體現。

⑤⑨親弗——人名，《戰國策》作祝弗。

⑥⓪取秦——結好於秦。

⑥①有用——指親弗與呂禮在齊國任職用事。用：任用，任事。

⑥②北兵——向北方出兵。

⑥③收周最以厚行——《索隱》謂指孟嘗君「令齊收周最以自厚其行」。行：行止，地位身價。

⑥④反齊王之信——改變齊王欲結好於秦的信念。

⑥⑤禁天下之變——謂維持各國間的穩定局面。

⑥⑥齊無秦，則天下集齊——意謂齊國如果不與秦國勾結合作，那麼東方各國一定都會靠攏齊國。

⑥⑦齊王執與為其國也——意謂到那時，齊王找誰和他一道治理齊國呢？。換言之，即除了你還有誰呢？

⑥⑧穰侯魏冄——魏冄：秦昭王的舅舅，是有功於秦國強大的重要人物之一。曾執秦政多年，因被封於穰，故稱穰侯，《史記》有傳。

⑥⑨收齊——同上文之所謂「取齊」。收、取：皆結交，使其靠近自己之意。

⑦⓪子必輕矣——意謂倘若齊、秦合作則呂禮勢重，穰侯之地位轉輕。

按：蘇代這段話表面上是為孟嘗君著想，實際上乃是為了維護自己，並維護其所推行的合縱策略。

⑦齊、秦相取以臨三晉——意謂齊、秦聯合以威脅韓、趙、魏三國。臨：以兵力或氣勢相壓。

⑦并相——一人兼任數國之相。按：此亦戰國時期合縱連衡鬥爭中的特有現象，如蘇秦之曾佩六國相印即是。

⑦通齊以重呂禮——意謂「你本來的目的是想結好齊國，但是這樣做卻無形中擡高了呂禮的地位」。按：由此可見呂禮聯齊也是穰侯的決策之一，他們都忠於秦國，只是因為個人的利害關係，而被孟嘗君等所利用。

⑦讎子必深——按：此數句甚拗，岡白駒曰：「齊得秦援而免於天下之兵，則呂禮之功多矣。呂禮與子有郤，得志於齊，必惡子於齊，故齊仇子深矣。」《會注考證》

⑦子不如勸秦王伐齊——中井曰：「破齊，是田文不臣之甚者，所謂『戎首』（引狼入室的戰爭販子）是也。」《會注考證》梁玉繩曰：「孟嘗君號為賢公子，豈有召虎狼之秦返兵內向，屠滅宗邦哉？此必因孟嘗有奔魏事，遂構為之言。」

⑦秦畏晉之強——晉：即指魏，戰國時常這樣稱呼，如《孟子》所謂「晉國，天下莫強也」即是。齊國削弱，魏國就又顯得強大起來，故秦又將轉而畏魏。瀧川曰：「《策》，『齊破』下有『晉強』二字。」

⑦晉敝於齊而畏秦——秦若伐齊，必聯魏以行。齊破，而魏亦疲憊，故西畏強秦。

⑦重子以取秦——通過討好你（穰侯）而結交秦國。重：重視，討好。

㉟ 定封——確定（獲得）封地封爵。

㉱ 秦、晉交重子——秦、魏兩國都看重你，親用你。交：互相，兩相。

㉲ 窮——窘困，沒有出路。

㉳ 秦昭王伐齊，而呂禮亡——按：蘇代說孟嘗君的一段話和孟嘗君致魏冉的一封信，皆合縱家之言。又「呂禮亡」者，乃返回秦國也，遂使連衡政策的遠交齊國一事暫時告吹，這是合縱派的一個勝利。又「呂禮亡」者，乃返回秦國也，益見昭王、穰侯與呂禮之間的既有合謀，又有矛盾的聯繫。

㉴ 有此秦昭王一伐，呂禮亡去，遂使連衡政策的遠交齊國一事暫時告吹，這是合縱派的一個勝利。又「呂禮亡」者，乃返回秦國也，益見昭王、穰侯與呂禮之間的既有合謀，又有矛盾的聯繫。

㉵ 滅宋——事在齊湣王三十八年（前二八六）。

㉶ 魏昭王——名遫（ㄙㄨˋ），在位十九年（前二九五～二七七）。梁玉繩曰：「孟嘗奔魏有之，若相魏，是妄也。蓋魏有田文，爲武侯相，見《吳起傳》，在孟嘗前；又有魏文子相襄王，並孟嘗時，《策》、《史》誤以文子爲孟嘗，遂謂其相魏耳。」

㉷ 與燕共伐破齊——按：即樂毅破齊之役也，事在齊湣王四十年（前二八四）。梁玉繩曰：「齊之破，乃在燕昭復仇，與孟嘗何涉？如傳所說，竟似孟嘗爲之，豈不冤哉！《荀子·臣道篇》言『孟嘗篡臣』，殆當時惡孟嘗者造爲斯語而傳之歟！六國破齊，此不及韓、楚，亦非。

㉸ 齊湣王亡在莒，遂死焉——莒：齊邑，即今山東省莒縣。樂毅攻破臨淄後，齊湣王逃至莒，被其相淖齒（原楚將）所殺。見《田完世家》。

十四 孟嘗君列傳

五七三

⑧齊襄王——名法章，齊湣王之子，公元前二八三年即位。在位十九年。

初，馮驩聞孟嘗君好客①，躡蹻而見之②。孟嘗君曰：「先生遠辱③，何以教文也？」馮驩曰：「聞君好士，以貧身歸於君。」孟嘗君置傳舍十日④。孟嘗君問傳舍長曰⑤：「客何所為？」答曰：「馮先生甚貧，猶有一劍耳，又蒯緱⑥。彈其劍而歌曰：『長鋏歸來乎，食無魚⑦！』」孟嘗君遷之幸舍⑧，食有魚矣。五日，又問傳舍長。答曰：「客復彈劍而歌曰：『長鋏歸來乎，出無輿！』」孟嘗君遷之代舍⑨，出入乘輿車矣。五日，孟嘗君復問傳舍長。舍長答曰：「先生又嘗彈劍而歌曰：『長鋏歸來乎，無以為家⑩！』」孟嘗君不悅⑪。

居期年⑫，馮驩無所言。孟嘗君時相齊，封萬戶於薛。其食客三千人，邑入不足以奉客。使人出錢於薛⑬，歲餘不入，貸錢者多不能與其息，客奉將不給⑭。孟嘗君憂之，問左右：「何人可使收債於薛者？」傳舍長曰：「代舍客馮公形容狀貌甚辯⑮，長者⑯，無他技能，宜可令收債。」孟嘗君乃進馮驩而請之曰⑰：「賓客不知文不肖，幸臨文者三千餘人，邑入不足以奉賓客，故出息錢於薛⑱。薛歲不入，民頗不與其息。今客食恐不給，願先生責之⑳。」馮驩曰：「諾。」辭行，入⑲，民頗不與其息。今客食恐不給，願先生責之⑳。」馮驩曰：「諾。」辭行，

至薛，召取孟嘗君錢者皆會，得息錢十萬。迺多釀酒，買肥牛，召諸取錢者，能與息者皆來，不能與息者亦來，皆持取錢之券書合之㉑。齊為會㉒，日殺牛置酒。酒酣，乃持券如前合之，能與息者，與為期㉓；貧不能與息者，取其券而燒之。曰：「孟嘗君所以貸錢者，為民之無者以為本業也㉔；所以求息者，為無以奉客也。今富給者以要期㉕，貧窮者燔券書以捐之。諸君強飲食㉖。有君如此，豈可負哉㉗！」坐者皆起，再拜。

孟嘗君聞馮驩燒券書，怒而使使召驩。驩至，孟嘗君曰：「文食客三千人，故貸錢於薛。文奉邑少㉘，而民尚多不以時與其息，客食恐不足，故請先生收責之。聞先生得錢，即以多具牛酒而燒券書，何？」馮驩曰：「然。不多具牛酒即不能畢會㉙，無以知其有餘不足。有餘者，為要期。不足者，雖守而責之十年㉚，息愈多，急，即以逃亡自捐之㉛。〔若急〕㉜，終無以償。上則為君好利不愛士民，下則有離上抵負之名㉝，非所以屬士民彰君聲也㉞。焚無用虛債之券㉟，捐不可得之虛計㊱，令薛民親君而彰君之善聲也，君有何疑焉！」孟嘗君乃拊手而謝之㊲。

齊王惑於秦、楚之毀㊳，以為孟嘗君名高其主而擅齊國之權，遂廢孟嘗君㊴。諸客見孟嘗君廢，皆去。馮驩曰：「借臣車一乘㊵，可以入秦者，必令君重於國而

奉邑益廣，可乎？」孟嘗君乃約車幣而遣之㊶。馮驩乃西說秦王曰：「天下之游士

馮軾結靷引西入秦者㊷，無不欲強秦而弱齊；馮軾結靷東入齊者，無不欲強齊而弱

秦。此雄雌之國也，勢不兩立為雄，雄者得天下矣。」秦王跽而問之曰㊸：「何以

使秦無為雌而可？」馮驩曰：「王亦知齊之廢孟嘗君乎？」秦王曰：「聞之。」

馮驩曰：「使齊重於天下者，孟嘗君也。今齊王以毀廢之，其心怨，必背齊；背

齊入秦，則齊國之情㊹，人事之誠㊺，盡委之秦，齊地可得也，豈直為雄也㊻！君

急使使載幣陰迎孟嘗君㊼，不可失時也。如有齊覺悟，復用孟嘗君，則雌雄之所在

未可知也。」秦王大悅，乃遣車十乘黃金百鎰以迎孟嘗君㊽。馮驩辭以先行，至齊，

說齊王曰：「天下之游士馮軾結靷東入齊者，無不欲強齊而弱秦者；馮軾結靷西

入秦者，無不欲強秦而弱齊者。夫秦、齊雄雌之國，秦強則齊弱，此勢不兩雄

今臣竊聞秦遣使車十乘載黃金百鎰以迎孟嘗君。孟嘗君不西則已，西入相秦則天

下歸之，秦為雄而齊為雌，雌則臨淄、即墨危矣㊾。王何不先秦使之未到，復迎孟嘗

君，而益與之邑以謝之㊿？孟嘗君必喜而受之。秦雖強國，豈可以請人相而迎之

哉！折秦之謀，而絕其霸強之略。」齊王曰：「善。」乃使人至境候秦使[51]。秦使

車適入齊境。使還馳告之，王召孟嘗君而復其相位[52]，而與其故邑之地，又益以千

戶。秦之使者聞孟嘗君復相齊，還車而去矣。

自齊王毀廢孟嘗君[53]，諸客皆去，後召而復之，馮驩迎之。未到[54]，孟嘗君太

息嘆曰：「文常好客，遇客無所敢失，食客三千有餘人，先生所知也。客見文一

日廢，皆背文而去，莫顧文者。今賴先生得復其位，客亦有何面目復見文乎？如

復見文者，必唾其面而大辱之。」馮驩結轡下拜[55]。孟嘗君下車接之，曰：「先生

為客謝乎[56]？」馮驩曰：「非為客謝也，為君之言失。夫物有必至，事有固然，君

知之乎？」孟嘗君曰：「愚不知所謂也。」曰：「生者必有死，物之必至也；富

貴多士，貧賤寡友，事之固然也。君獨不見夫趣市朝者乎[57]？明旦，側肩爭門而入

[58]；日暮之後，過市朝者掉臂而不顧[59]。非好朝而惡暮，所期物忘其中[60]。今君失

位，賓客皆去，不足以怨士[61]，而徒絕賓客之路[62]。願君遇客如故。」孟嘗君再拜

曰：「敬從命矣。聞先生之言，敢不奉教焉[63]。」

（以上為第三段，補敘馮驩忠於孟嘗君，為孟嘗君解除危難的事情。）

【注釋】

①馮驩──驩，亦作讙（ㄒㄩㄢ），音同。

② 躡蹻——穿著草鞋，貧窮落魄的樣子。

③ 遠辱——謙辭，猶言「遠遠地來到我這裏，讓你蒙受屈辱」。

④ 傳（ㄓㄨㄢˋ）舍——這裏是下等客館的名稱。與一般作爲驛館、驛站講的「傳舍」不同。

⑤ 傳舍長——孟嘗君客館的總管，由下文知其亦管幸舍、代舍之事。

⑥ 蒯緱（ㄎㄨㄞˇ ㄍㄡ）——用草繩子纏繞劍柄。緱：劍柄上纏繞的絲繩。

⑦ 長鋏歸來乎，食無魚——猶言「長劍哪，我們還是走吧，這裏連魚都沒得吃！」鋏：劍。來：助詞，無義。

⑧ 幸舍——中等客館。

⑨ 代舍——上等客館。

⑩ 無以爲家——猶言「無法養家」。

⑪ 孟嘗君不悅——凌稚隆曰：《國策》『無以爲家』下云：『左右皆惡之，以爲貪而不知足。孟嘗君問：「馮公有親乎？」對曰：「有老母。」孟嘗君使人給其食用，無使乏。於是馮諼不復歌。』《史記》以『左右惡之』爲『孟嘗君不悅』，似誤。」（《史記評林》）徐孚遠曰：「此與《國策》所載異，《國策》較爲工，此似待客不足。」（《史記測義》）

⑫ 期年——週年，對頭一年。

⑬ 出錢——放債。

⑭ 客奉——養客之資。

不給——猶言「接不上了」。

⑮ 辯——別也，偉麗出衆的樣子。

⑯ 長者——猶言「像是厚道人」。

⑰ 進——召來。

請——謙辭，即「對他說」。

⑱ 出息錢——即放債，以收其利息者也。

⑲ 歲不入——年景不好，收成不多。歲：收成。

⑳ 責——討要。

㉑ 取錢之券書——即借錢時所立的契約。

合——對證，當面驗看。

㉒ 齊爲會——意即召集借債者全部到會。

㉓ 爲期——確定一個交錢的日期。

㉔ 爲民之無者以爲本業——給無以爲生的人提供一點謀生的本錢。張文虎曰：『「無」下「者」字疑

衍。」凌稚隆曰：「文之貸錢，本爲奉客計，而驩曰『爲民之無者以爲本業』，其爲文種德增名多矣。驩

亦賢哉！」（《史記評林》）

㉕富給——富足。

　要期——約定交錢日期。要：同「約」。

㉖強飮食——猶今之所謂「多保重」。

㉗負——虧待，背叛。

㉘奉邑——也叫食邑，國家封給他的領地。

㉙畢會——全部到會。畢：盡，全部。

㉚守——猶言「看著」、「盯著」。

㉛自捐之——意指一逃了事，等於教他們自己抛棄了債務。

㉜若急——瀧川曰：「二字疑衍。」

㉝離上抵負——猶言「叛離君上，犯有罪責」。抵：觸，犯。負：罪累。

㉞厲——磨煉，激勵。

　彰——顯揚。

㉟虛債——虛有其名，而實際收不上來的債款。

㊱虛計——虛數。

㊲拊手——拍手，醒悟讚賞之狀。

㊳毀——誹謗，說人壞話。

㊴遂廢孟嘗君——凌稚隆曰：「《戰國策》馮諼焚薛債券後期年，孟嘗君免相就國於薛，未至百里，民扶老攜幼以迎。太史公不載，似缺始末。」（《史記評林》）

㊵一乘（ㄕㄥ）——猶言一輛。古代稱一車四馬為一乘。

㊶約車幣——整備車馬禮物。約：整頓，收拾。幣：幣帛，指禮物。

㊷馮軾結靷（一ㄣ）——即指「驅車」、「乘車」。馮軾：靠著車箱前面的橫木，這是一種坐車的姿勢。馮：同「憑」，倚，靠。結靷：猶如今之所謂「拴車」。靷：車套，牲口拉車的引繩。

㊸秦王——秦昭王。

㊹跽（ㄐㄧ）——長跪。古人無椅，一般都是跪坐在席上，當遇有緊急或為了表示鄭重，便挺起上身，成為長跪，這叫做跽。

㊺情——真實情況。

㊻人事之誠——人們的真實思想，如喜、惡、向、背等。

㊼豈直——豈只，言不止於此。

㊼ 載幣──拉著聘請人用的禮物。

陰迎──偷偷地前去迎取。

㊽ 鎰──一鎰為二十四兩。一說二十兩。

㊾ 即墨──齊國的大邑，在今山東省平度東南。

㊿ 益與之邑──更多地給他一些封地。

�51 覘──覘看，窺視。董份曰：「未信馮驩之言，欲驗其實也。」《史記評林》

�52 召孟嘗君而復其相位──凌稚隆曰：「馮諼一說秦、齊，而孟嘗之黃金封邑逾於平時，正與蘇代振甘茂之事同。」梁玉繩曰：「湣王召復孟嘗君於田甲亂齊後，孟嘗遂歸老於薛。迨湣王又欲去孟嘗，乃如魏。馮公此計，必在召復之時，所謂復相位者，恐非其實。《國策》云『為相數十年』，尤不足信。」

�53 毀廢──因聽信誹謗之言而廢黜人。

�54 未到──指未到齊國京城。

�55 結轡──猶言「盤好韁繩」。蓋因當時馮諼為孟嘗君執轡趕車，現將下車行禮，故須「結轡」。

�56 為客謝乎──「是為那些賓客道歉說情嗎？」

�57 趣市朝──即今之所謂「趕集」、「上市場」。趣：同「趨」。市朝：即指市場。《正義》曰：「市之行位，有如朝列，故言朝。」中井曰：「市朝之朝，只是帶說，猶言『緩急』、『長短』之類。」

⑤⑧ 門——指市門。

⑤⑨ 掉臂——搖臂而行，自由自在的行路姿勢。

不顧——不回頭，不看。

⑥⓪ 所期物——期望要買的東西。

忘——同「亡」，無。《索隱》曰：「日暮物盡，故掉臂不顧也。」

⑥① 不足以怨士——值不得怨恨他們。

⑥② 徒絕賓客之路——意謂白白地堵塞了賓客來投的門路，（而實際對我們卻並無好處。）

⑥③ 敢不奉教焉——按：太史公於人情以市道相交，極有感慨，故於《廉藺列傳》、《汲鄭列傳》、《平津主父列傳》等反覆言之。

太史公曰：吾嘗過薛，其俗閭里率多暴桀子弟①，與鄒、魯殊②。問其故，曰：「孟嘗君招致天下任俠奸人入薛中③，蓋六萬餘家矣。」世之傳孟嘗君好客自喜④，名不虛矣。

（以上爲第四段，是作者的論贊，作者在這裏對孟嘗君表示了隱微的諷譏之意。）

【注釋】

①率——大概，大都是。

暴桀——剛猛桀驁，不馴順。

②鄒、魯——古國名。鄒：也稱邾，相傳是顓頊後裔建立的國家，都於鄒（今山東省鄒縣東南）。是孟子的故鄉。魯國是孔子的故鄉。鄒、魯兩國都以多文知禮、溫文爾雅著稱。

③任俠——以俠義的行爲自任，即好打抱不平，能急人之難的意思。

奸人——好觸犯法紀的人。奸：干，犯。

④好客自喜——猶言「以養客爲樂」。陳仁子曰：「史遷於田文也，斷之曰『自喜』，夫固斥其爲一己之私好，非天下之公好焉。」董份曰：「此贊其好客，美刺並顯。」（《史記評林》）

【集說】

黃震曰：「田文謂其父田嬰相齊三王，齊不加廣，而家累萬金，不見一賢者，徒厚積以遺子孫，而不謀齊。文既得政，故招致食客常數千人，宜齊之加廣矣，然卒以此見忌於其君，而不能安其身。乃遺秦穰侯書以自伐其齊，又相魏，西連秦、趙，與燕合兵，而幾至於滅齊。卒之齊、

趙共滅文封邑，而子孫遂絕。豈惟不能廣齊，且削齊矣；豈惟不以遺子孫，亦無子孫之可遺矣；豈惟辱國而亡家，且聚天下任俠奸人六萬家於薛，壞薛之俗爲暴桀矣。譬之千金之家，銖積寸累而致，一旦有黠慧者出，揮金如土，聚鬥雞走狗、樗博無賴之人以索其家，乃號於人曰：『吾好客。』其眞好客者耶？其不肖者耶？周公一飯三吐哺，一沐三握髮，好客宜無以加之矣，不聞其如孟嘗之好也。」（《黃氏日抄》卷四六）

王安石曰：「世皆稱孟嘗君能得士，士以故歸之，而卒賴其力，以脫於虎豹之秦。嗟乎！孟嘗君特雞鳴狗盜之雄耳，豈足以言得士？不然，擅齊之強，得一士焉，宜可以南面而制秦，尚取雞鳴狗盜之力哉？雞鳴狗盜之出其門，此士之所以不至也。」（《讀孟嘗君傳》）

李景星曰：「《孟嘗君傳》中間敘孟嘗君事，而以田嬰、馮驩附傳分寄兩頭，章法最爲勻適。蓋前敘田嬰，見孟嘗君之來歷若彼；後敘馮驩，見孟嘗君之結果如此。養士三千，僅得一士之用，其餘紛紛，並雞鳴狗盜之不若也。太史公於此有微意哉！然讀傳後贊語，曰『暴桀子弟』，曰『任俠奸人』，而終之以『好客自喜』，則史公不但不滿於孟嘗之客，其不滿孟嘗之意，又明言之矣。」（《史記評議‧孟嘗君列傳》）

吳見思曰：「四君傳俱以好客作主，而信陵之客獨勝；次則平原，尚有一毛遂；至孟嘗之客，馮驩差強人意，餘則盜賊勢利之徒，寫得極其不堪。而千載之下，獨傳孟嘗，何也？」（《史記論

文・孟嘗君列傳

【謹按】

許相卿曰：「此傳錯（雜）用《戰國策》語，至其摹寫孟嘗君養士而得養士之報，則太史公手筆也。」（《史記評林》引）

《孟嘗君列傳》是《史記》中表現戰國時代以「養士」聞名的四公子事跡的第一篇，在這篇作品中他充分地寫了孟嘗君的「好客喜士」，也充分地寫出了士對孟嘗君的忠心報答。孟嘗君的好士，首先表現在「無所擇」，即不論貴賤、賢不肖，上至馮諼那樣的賢士，下至雞鳴狗盜之徒以及任俠、亡人、有罪者，「皆善遇之」。其次是平等相待，「食客數千人，無貴賤一與之等」，自己和賓客吃同樣的飯食，不擺架子。第三是盡心盡力，「舍業厚遇」賓客，還要探視、饋贈他們的親屬，以至「人人各自以為孟嘗君親己」。而他自己也真的弄到「邑入不足以奉客」，「客奉將不給」的地步。這種「好客喜士」也的確是做到家了。而孟嘗君也的確是靠著這些客的幫助，使他度過了一個個難關。當他被扣留在秦國的時候，是賓客中「最下坐」的能為狗盜、雞鳴者幫他逃出了函谷關；在田甲劫湣王，湣王懷疑到他頭上的時候，是向魏子借粟的那位賢者以「自刭宮門」的行動，使湣王相信孟嘗君沒有參與叛亂；在秦、楚交毀，他被湣王罷相的時候，又是由於馮諼的巧於謀

劃和多方奔走，使他恢復了相位，並且擴大了封邑。

以上這些孟嘗君的「好客喜士」和賓客們為孟嘗君所做出的「士為知己者用」和「士為知己者死」，都是被司馬遷所稱頌的。但是事物只有通過比較，才能見到它們各自的高低，孟嘗君只有和信陵君做比較，才能看出他們各自人品的高下。信陵君的養士，以及他門下各個士人的活動，都是為了報效國家；而孟嘗君的養士卻一切都是用於私人，包括最卓絕的馮諼也仍不過是幫助孟嘗君「營就三窟」而已。而孟嘗君本人又是很自私的，他為了鞏固自己的地位，竟至不惜勾結敵人來打他的齊國。而在一些生活、性格方面，孟嘗君也有許多貴公子的壞習氣，當他出使趙國時，只因趙人笑他是「眇小丈夫」，他「聞之，怒」，結果砑殺數百人，滅了人家一個縣；當他的賓客魏子把薛邑的租賦借給別人（這符合孟嘗君好士的意旨），他竟「怒而逐魏子」；當馮諼燒券契宴薛人，他「怒而使使召諼」。這樣的易怒，正表現了一個貴公子的脾氣：任性，短視，甚至暴虐。他攻齊洩憤，也符合這種思想性格的邏輯。

與孟嘗君本人相對照，司馬遷顯然對那些做出了不同貢獻的「客」貫注了更多的熱情，他詳細地描寫了雞鳴狗盜者事跡，然後說：「始孟嘗君列此二人於賓客，賓客盡羞之，及孟嘗君有秦難，卒此二人拔之。自此之後，客皆服。」遭遇完全像是《平原君列傳》中的毛遂，司馬遷是完全讚賞的。《孟嘗君列傳》中最光輝的人物無疑是馮諼，馮諼「以貧」投奔孟嘗君，卻又不滿足於

有飯吃，幾次彈劍而歌，要魚吃，要車坐，還要求養家。孟嘗君一一滿足了他，可還是由於他要求太多而「不悅」。這使人感到馮諼很古怪，或者會認爲他不知足。其實，馮諼是在觀察孟嘗君，看看他的「好士」究竟是真心還是假意。他得到了肯定的答案後，就等待報答的時機了。當孟嘗君遭讒毀罷相，諸賓客皆一哄散去時，馮諼大展奇才的機會來了，他先去秦國，後見齊王，借外恐內，兩頭進說，最後終於使孟嘗君不僅官復原職，而且更獲得了前所未有的權益。這段文字情節曲折，非常富有戲劇性。

這篇作品在讚賞馮諼諸人「士爲知己者用」、「士爲知己者死」的同時，也猛烈地抨擊了那種被司馬遷所深惡痛絕的「世態炎涼」。當孟嘗君在馮諼的活動下官復原職後，馮諼與他的那段對話是使人深深感慨的。馮諼說：「富貴多士，貧賤寡友，事之固然也。君獨不見夫趣市朝者乎？明旦，側肩爭門而入；日暮之後，過市朝者掉臂而不顧，非好朝而惡暮，所期物忘其中。今君失位，賓客皆去，不足以怨士，而徒絕賓客之路，願君遇客如故。」這種同樣的聲音、同樣的故事，還見於《廉頗藺相如列傳》、《汲鄭列傳》等篇，是《史記》中憤世疾俗的一個重要方面。馮諼故事的前一大半都見於《戰國策》，不是司馬遷的創作，而後面的這些議論則都是司馬遷所加。就是因爲有了它，馮諼故事的中心思想便發生了變化，細心的讀者們應該通過比較看清這一點。

十五、平原君列傳

平原君趙勝者①，趙之諸公子也②。諸子中勝最賢，喜賓客，賓客蓋至者數千人③。平原君相趙惠文王及孝成王④，三去相，三復位，封於東武城⑤。

平原君家樓臨民家⑥。民家有躄者⑦，槃散行汲⑧，平原君美人居樓上，臨見，大笑之。明日，躄者至平原君門，請曰：「臣聞君之喜士，士不遠千里而至者，以君能貴士而賤妾也。臣不幸有罷癃之病⑨，而君之後宮臨而笑臣，臣願得笑臣者頭。」平原君笑應曰：「諾。」躄者去，平原君笑曰：「觀此豎子⑩，乃欲以一笑之故殺吾美人，不亦甚乎！」終不殺。居歲餘，賓客門下舍人稍稍引去者過半⑪。平原君怪之，曰：「勝所以待諸君者未嘗敢失禮，而去者何多也？」門下一人前對曰：「以君之不殺笑躄者，以君為愛色而賤士，士即去耳。」於是平原君乃斬笑躄者美人頭，自造門進躄者⑫，因謝焉。其後門下乃復稍稍來。是時齊有孟嘗，魏有信陵⑬，楚有春申⑭，故爭相傾以待士⑮。

（以上爲第一段，寫平原君平日養士的情況。）

十五 平原君列傳

五八九

【注釋】

①平原君趙勝——趙武靈王之子，趙惠文王之弟。因其最早的封地在平原（今山東省平原西南），故稱之爲平原君。

②諸公子——除太子以外的國王的其他兒子。

③蓋——約略，差不多。

④惠文王——名何，武靈王之子，在位三十三年（前二九八～二六六）。

孝成王——名丹，惠文王之子，在位二十一年（前二六五～二四五）。

⑤東武城——趙邑名，在今山東省武城西北。因當時趙國的西北部還有一個武城，故對此加「東」字以別之。

⑥臨——下臨，俯視。

⑦躄（ㄅㄧ）——跛，腿瘸。

⑧槃散——行路一拐一拐的樣子。

汲（ㄐㄧ）——從井裏向上提水。

⑨罷癃——指殘疾，廢疾。罷：同「疲」。段玉裁曰：「『罷』者，廢置之意。凡廢置不能事事曰『罷

癃』。」《說文解字注》

⑩豎子──猶言「這小子」，對人輕蔑的稱呼。

⑪賓客──按客禮接待的人。

門下舍人──賓客中已經爲其主子充當侍役、操持家務的人。

稍稍──猶言「漸漸」、「逐漸」。

⑫造門──登門。造：至。中井曰：「以一笑殺美人，戰國之習已然，使賢者當是事，雖不殺，亦必有處置矣。」洪亮吉曰：「在豎者不過欲先發制人，冀得一飽；即門下『愛色賤士』之對，亦不過在爲黨援耳，乃以借美人頭沽名一時，竟不慮貽笑千古，悲夫！」《歷代史案》王伯祥曰：「正因爲故意相競，平原君乃做此矯情殺人的舉動，來駭人聽聞，邀取聲譽。」《史記選》

⑬信陵──指信陵君魏公子無忌。《史記》有傳。

⑭春申──指春申君黃歇。《史記》有傳。

⑮相傾──猶言「互相競賽」、「互相爭奪」。傾：倒，使之歸己。中井曰：「四君子中，孟嘗尤爲先輩，蓋與三君不並世。」瀧川曰：「《呂不韋傳》亦云：『當是時，魏有信陵君，楚有春申君，趙有平原君，齊有孟嘗君，皆下士喜賓客以相傾。』不韋相秦，孟嘗死後二十餘年，史公以概說周末卿相氣習耳。」《會注考證》

秦之圍邯鄲①，趙使平原君求救，合從於楚②，約與食客門下有勇力文武備具者二十人偕③。平原君曰：「使文能取勝，則善矣。文不能取勝，則歃血於華屋之下④，必得定從而還⑤。士不外索，取於食客門下足矣。」得十九人，餘無可取者，無以滿二十人⑥。門下有毛遂者，前，自贊於平原君曰⑦：「遂聞君將合從於楚，約與食客門下二十人偕，不外索，今少一人，願君即以遂備員而行矣⑧。」平原君曰：「先生處勝之門下幾年於此矣？」毛遂曰：「三年於此矣。」平原君曰：「夫賢士之處世也，譬若錐之處囊中，其末立見⑨。今先生處勝之門下三年於此矣，左右未有所稱誦，勝未有所聞，是先生無所有也。先生不能，先生留⑩。」毛遂曰：「臣乃今日請處囊中耳。使遂蚤得處囊中⑪，乃穎脫而出⑫，非特其末見而已⑬。」平原君竟與毛遂偕。十九人相與目笑之而未廢也⑭。

毛遂比至楚⑮，與十九人論議，十九人皆服。平原君與楚合從⑯，言其利害，日出而言之，日中不決。十九人謂毛遂曰：「先生上。」毛遂按劍歷階而上⑰，謂平原君曰：「從之利害，兩言而決耳。今日出而言從，日中不決，何也⑱？」楚王謂平原君曰⑲：「客何為者也？」平原君曰：「是勝之舍人也。」楚王叱曰：「胡

不下⑳！吾乃與君言㉑，汝何為者也！」毛遂按劍而前曰：「王之所以叱遂者，

以楚國之眾也。今十步之內，王不得恃楚國之眾也，王之命縣於遂手。吾君在前，

叱者何也㉒？且遂聞湯以七十里之地王天下㉓，文王以百里之壤而臣諸侯，豈其士

卒眾多哉？誠能據其勢而奮其威。今楚地方五千里，持戟百萬，此霸王之資也。

以楚之強，天下弗能當㉔，白起㉕，小豎子耳㉖，率數萬之眾，興師以與楚戰，一

戰而舉鄢、郢㉗，再戰而燒夷陵，三戰而辱王之先人。此百世之怨而趙之所羞，而

王弗知惡焉。合從者為楚，非為趙也。吾君在前，叱者何也？」楚王曰：「唯唯，

誠若先生之言，謹奉社稷而以從㉘。」毛遂曰：「從定乎？」楚王曰：「定矣。」

毛遂謂楚王之左右曰：「取雞狗馬之血來㉙。」毛遂奉銅槃而跪進之楚王曰：「王

當歃血而定從，次者吾君，次者遂㉚。」遂定從於殿上。毛遂左手持槃血而右手招

十九人曰：「公相與歃此血於堂下，公等錄錄㉛，所謂因人成事者也。」

平原君已定從而歸，歸至於趙，曰：「勝不敢復相士。勝相士多者千人，寡

者百數，自以為不失天下之士㉜，今乃於毛先生而失之也。毛先生一至楚，而使趙

重於九鼎大呂㉝。毛先生以三寸之舌，強於百萬之師。勝不敢復相士。」遂以為上

客㉞。

（以上為第二段，寫毛遂佐助平原君使楚結盟的經過。）

【注釋】

①秦之圍邯鄲——事在趙孝成王九年（前二五七）。時趙括敗於長平，損兵四十萬，秦兵繼續進攻，遂圍邯鄲。可參見《廉藺列傳》。邯鄲：在今河北省邯鄲市西南，當時為趙國都城。

②合從——指東方六國間的聯合。從：同「縱」。

③偕——同，一道。

④則歃（ㄕㄚ）血於華屋之下——按：此文略不順。上文既云「若文能取勝則善矣，文不能取勝……」，下文應云「則必以武歃血於華屋之下」。歃血：古人盟誓時的一種儀式，宰殺牲畜，盛血以盤，盟誓者以口沾吮之。歃：同「唼」，吮吸。華屋：指殿堂，朝會之所。

⑤定從——訂好盟約。

⑥無以滿二十人——顧璘曰：「食客數千人，求二十人而不足；及十九人，又不能有為，當時之士可知已，四君徒相傾以取勝耳。」（《史記評林》）

⑦自贊——即自薦。贊：告。

⑧願君即以遂備員而行矣——備員：猶言「充數」。按：此語雖措辭委婉，但充滿自信，且似不容商

量。

⑨其末立見——錐子尖立刻就會露出來。見：同「現」。

⑩先生不能，先生留——瀧川曰：「疊用四『先生』字，平原君聲音狀貌，千載如生。」按：數語邏輯推理，滾滾而下，亦不容人商量。

⑪蚤——同「早」。

⑫穎脫而出——整個錐子頭〔甚至連桯（ㄊㄧㄥ）子〕都得出來。穎：原指禾穗的芒尖，這裏即指錐子頭。

⑬非特——不止，豈只。

⑭廢——應作「發」。王念孫曰：「『廢』即『發』之借字。謂目笑之而未發於口也。」（《讀書雜志》）

⑮比——及，等到。

⑯與楚合從——指與楚王講說合縱抗秦的事情。

⑰歷階——一步一磴臺階。按：根據當時上臺階的禮節，每上一磴要併一下脚，然後再上第二磴。現因事情緊急，故毛遂不顧禮法歷階而上。

⑱日出而言從，日中不決，何也——林雲銘曰：「實是問楚王，卻問平原君說，妙。」（《古文析義》）

⑲楚王——指楚考烈王，名熊完，在位二十五年（前二六二～二三八）。

⑳胡——何，爲什麼。

㉑而君——你的君長。而：爾，你。

㉒吾君在前，叱者何也——意謂當著我們君長的面，你爲什麼這樣地叱責我呢？因爲叱責隨員，也就是對人家君長的無禮。

㉓湯以七十里之地王天下四句——《孟子·公孫丑上》：「以德行仁者王，王不待大。湯以七十里，文王以百里。」此化用其意。

㉔以楚之強，天下弗能當——意謂楚國既然如此強大，按理說它應該是天下無敵了。《史記》有傳。

㉕白起——秦國名將，屢破強楚，三年前又破趙卒四十餘萬於長平。《史記》有傳。

㉖小豎子——猶言「無知的小子」。瀧川曰：「言庸劣無知，如童豎然。」

㉗一戰而舉鄢、郢三句——據《白起王翦列傳》云：「後七年（昭王三十六年），白起攻楚，拔鄢、鄧五城；其明年，攻楚，拔郢，燒夷陵，遂東至竟陵，楚王亡去郢，東走徙陳。秦以郢爲南郡。」鄢：戰國時楚邑名，在今湖北省宜城東南。郢：楚國都城，在今湖北省江陵西北。夷陵：楚邑名，在今湖北省宜昌市東南。楚國先王的墳墓埋在這裏。辱王之先人：胡三省曰：「謂焚夷楚之陵廟也。」（《資治通鑑注》）按：這裏實際是兩次戰役，而毛遂分之曰「一戰」、「二戰」、「三戰」者，乃爲加重氣勢而然。

㉘謹奉社稷而以從——按：「而以從」三字略不順，疑「而」字爲衍文。「謹奉社稷以從」，猶言願交

出整個國家來聽候你的使喚。《通鑑》正是如此。有人說，「而以從」（「從」讀爲「縱」），是指「來訂立合縱聯盟」，略覺勉強。林雲銘曰：「果兩言而決。」

㉙取雞狗馬之血來——《索隱》曰：「盟之所用牲，貴賤不同，天子用牛及馬，諸侯用犬及豭（豬），大夫已下用雞。」

㉚次者遂——林雲銘曰：「把自己插入，占了多少地步。」

㉛錄錄——即今之所謂「庸庸碌碌」，無所作爲的樣子。錄：今皆寫作「碌」。

㉜失——漏掉，看錯。

㉝九鼎大呂——指傳國的寶器。九鼎據說是夏禹所鑄，經夏、啇、周三代，一直被奉爲傳國之寶。大呂：《正義》曰：「周廟大鍾。」

㉞遂以爲上客——梁啓超曰：「毛遂一小蘭相如也，其智勇略似之，其德不逮（及），要亦人傑也矣。」

（《飲冰室專集》第六冊）

平原君既返趙，楚使春申君將兵赴救趙，魏信陵君亦矯奪晉鄙軍往救趙①，皆未至。秦急圍邯鄲，邯鄲急，且降，平原君甚患之。邯鄲傳舍吏子李同說平原君曰②：「君不憂趙亡邪？」平原君曰：「趙亡則勝爲虜，何爲不憂乎？」李同曰：

「邯鄲之民，炊骨易子而食③，可謂急矣，而君之後宮以百數④，婢妾被綺縠⑤，

餘粱肉，而民褐衣不完⑥，糟糠不厭⑦。民困兵盡⑧，或剡木為矛矢⑨，而君器物

鍾磬自若⑩。使秦破趙，君安得有此？使趙得全，君何患無有？今君誠能令夫人以

下編於士卒之間，分功而作⑪，家之所有盡散以饗士⑫，士方其危苦之時，易德耳

⑬。」於是平原君從之，得敢死之士三千人。李同遂與三千人赴秦軍⑭，秦軍為之

卻三十里。亦會楚、魏救至⑮，秦兵遂罷，邯鄲復存。李同戰死，封其父為李侯⑯。

虞卿欲以信陵君之存邯鄲為平原君請封⑰。公孫龍聞之⑱，夜駕見平原君曰：

「龍聞虞卿欲以信陵君之存邯鄲為君請封，有之乎？」平原君曰：「然。」龍曰：

「此甚不可。且王舉君而相趙者⑲，非以君之智能為趙國無有也。割東武城而封君

者，非以君為有功也，而以國人無勳⑳，乃以君為親戚故也。君受相印不辭無能，

割地不言無功者㉑，亦自以為親戚故也。今信陵君存邯鄲而請封，是親戚受城而國

人計功也㉒。此甚不可。且虞卿操其兩權㉓，事成，操右券以責㉔；事不成，以虛

名德君，君必勿聽也。」平原君遂不聽虞卿。

平原君以趙孝成王十五年卒㉕。子孫代㉖，後竟與趙俱亡㉗。

平原君厚待公孫龍，公孫龍善為堅白之辯㉘，及鄒衍過趙言至道㉙，乃絀公孫

（以上為第三段，寫平原君採納李同、公孫龍的意見所做的對趙國有利的事情。）

龍㉚。

【注釋】

①矯奪晉鄙軍——假傳王命奪取了晉鄙所統率的軍隊。矯：假，詐。事情詳見《魏公子列傳》。

②傳（ㄓㄨㄢ）舍——公家為過往官吏歇宿而準備的館舍，猶今之招待所。

　李同——即李談。司馬遷為避父諱而寫作李同。《說苑》作「李談」。

③炊骨易子而食——《左傳·宣公十五年》：「華元曰：『敝邑易子而食，析骸以爨。』」此處即用其語。炊骨：謂以骨為柴。易子而食：謂人不忍自食其子，故與人交換而食之。極言圍城中的山窮水盡之狀。

④後宮——指姬妾美人之類。

⑤被綺縠（ㄏㄨ）——指穿綾羅綢緞。被：同「披」。綺：細綾。縠：縐紗。

⑥褐衣不完——連件完整的粗布短衣都穿不上。

⑦糟糠不厭——連吃糟糠都不能管夠。厭：同「饜」，飽，足。中井曰：「『褐衣不完』二句疑錯文，宜在上文『炊骨』之上，『而民』二字衍文。」（《會注考證》）

⑧兵——指兵器。

⑨剡（一ㄢ）木爲矢——削尖木棍當兵器用。剡：削尖。

⑩鍾磬——皆樂器名。

自若——和從前一樣。

⑪分功而作——意謂也和別人一樣領一份任務，一同勞動。功：勞動任務。

⑫饗——同「餉」，犒賞，慰勞。

⑬易德——容易取得別人對自己的感謝。中井曰：「危苦，故小惠微恩足以結之。」

⑭赴——撲向，衝擊。李贄曰：「邯鄲之故主灰飛，咸陽之宮闕煙滅久矣，而李同至今猶在世也。讀史至李同戰死，遂爲三歎。」《藏書》

⑮會——正好碰上。

⑯李侯——封邑在李（今河南省溫縣西南故李城），故稱李侯。

⑰信陵君之存邯鄲——詳見《魏公子列傳》。信陵君是平原君的親戚，信陵君的軍隊又是平原君請來的，所以邯鄲得救，平原君也有其功。鮑彪曰：「平原失計於馮亭以挑秦禍，幾喪趙國之半，馴致邯鄲之圍，何功之足論哉？然因人成事，亦有桑楡之收，不可忘也。虞卿之請，帝王懸賞之舉；公孫龍之辭，明哲讓功之誼，皆君子之善言也。」《戰國策注》

⑱公孫龍——趙人，是當時以講形式邏輯與詭辯著稱的學者，《漢書·藝文志》載有《公孫龍子》十四篇，屬名家類。

⑲且——發語詞，用在這裏大致與「夫」相同。

⑳非以君爲有功也，而以國人無勳——顧炎武曰：「當作一句讀，言非國人無功而不封，君獨有功而封也。」按：二句文字不順，應作「非以君爲有功而國人無勳也」。

㉑割地——指接受封地。

㉒親戚受城而國人計功——意謂你以前是憑著親戚的身分來接受封地，現在又以普通人的身分計算功勞來向國家討價還價。

㉓操其兩權——意即把著兩邊，兩頭都吃著。權：權柄，把柄。

㉔操右券以責——像債主一樣地手持契約向你討取報酬。券：指契約。古代的契約都是中分爲二，債權人持其右半，稱爲右券，可以持之向借貸者討錢。

㉕趙孝成王十五年——公元前二五一。

㉖子孫代——後世相繼爲平原君。

㉗後竟與趙俱亡——一直到最後趙國亡國時，平原君的封地才跟著一同被取銷。趙國滅亡在代王嘉六年（前二二二），上距平原君死相隔三十年。

㉘堅白之辯——分辯「堅」與「白」的區別。他說一塊白石頭，就眼睛來看，只能得到「白」的概念；用手來摸，只能得到「堅」的概念，所以「堅」和「白」是兩個概念，不能合而爲一。見《公孫龍子‧堅白篇》。其《白馬篇》云：「白馬非馬，『馬』者所以命形也，『白』者所以命色也，命色者非命形也。」

㉙鄒衍過趙言至道——鄒衍：齊人，戰國時期有名的陰陽學家，也非常善於辯論，人稱之爲「談天衍」。《漢書‧藝文志》陰陽家類列有其《鄒子》四十九篇，《鄒子終始》五十六篇。其過趙言至道事，《集解》引劉向《別錄》云：鄒衍過趙，公孫龍正與其徒綦毋子等暢言「白馬非馬」之論。鄒衍聞之，責其「煩文以相假，飾辭以相惇（信），巧譬以相移」，認爲這種東西是「害大道」、「害君子」的。於是座皆稱善。至道：大道，眞正的道理。

㉚絀——同「黜」，罷斥。

太史公曰：平原君，翩翩濁世之佳公子也①，然未睹大體②。鄙語曰③：「利令智昏。」平原君貪馮亭邪說④，使趙陷長平兵四十餘萬衆，邯鄲幾亡⑤。虞卿料事揣情，爲趙畫策，何其工也⑥！及不忍魏齊，卒困於大梁⑦，庸夫且知其不可，況賢人乎？然虞卿非窮愁，亦不能著書以自見於後世云⑧。

（以上爲第四段，是作者的論贊。作者對平原君的淺薄平庸予以批評，而對虞卿的品質

才幹則給予了高度評價，對其窮困境遇表現了深切同情。）

【注釋】

① 翩翩——鳥飛輕捷的樣子，以喻人的才情相貌出眾。

② 濁世——亂世，指戰國時代。

③ 未睹大體——不識大局。

④ 鄙語——猶言「俗語」。

⑤ 貪馮亭邪說——趙孝成王四年（前二六二），秦國攻韓，韓王割其上黨地區（今山西省東南部）歸秦。上黨守馮亭不欲降秦，而願以上黨地區降趙，遂派使者致意趙王云：「韓不能守上黨，入之於秦，其吏民皆安爲趙，不欲爲秦，有城市邑十七。願再拜入之趙；財，王所以賜吏民。」時平陽君趙豹反對，而平原君趙勝貪得其利，遂勸趙王接受了馮亭的投降，於是引起了秦、趙之間的長平之戰。吳見思曰：「傳中不載馮亭事，卻於贊中補出，爲平原諱也。」

⑥ 幾亡——差點兒滅亡。《集解》引譙周曰：「長平之陷，乃趙王信間易將之咎，何怨平原受馮亭哉！」吳鼎曰：「信間易將，固自趙王；而貪利啓釁，實由平原始謀之不臧（善）也。」《史記評林》袁俊德曰：「使受降而不用趙括，不易廉頗，秦雖見伐，勝負猶未可知也。既棄趙豹之言，又受應侯之愚，有

不喪師辱國之理乎！」（《增評歷史綱鑑補》）

⑥工——精確，巧妙。

⑦及不忍魏齊，卒困於大梁——瀧川曰：「史公暗以魏齊比李陵，以虞卿自居。」（《會注考證》）

⑧然虞卿非窮愁二句——凌稚隆曰：「太史公亦因以自見云。」（《史記評林》）林雲銘曰：「贊中以『未睹大體』一語為平原君寫照，是平日之喜賓客皆成末節可知。至論虞卿則揚而又抑，抑而又揚，以能著書於後世，雖卿相之榮不與易，則二人之軒輕自見。先輩以為太史公自寄其意，良然。」（《古文析義》）

【集說】

蘇轍曰：「趙勝傾身下士，以竊一時之聲可耳；至於為國計慮，勝不知也。趙欲拒燕，有廉頗、趙奢不能用，而割地與齊以借田單，知單之賢而不知其不為趙用也。及韓馮亭以上黨嫁禍於趙，趙豹知其不可，而勝貪取之，長平之禍成於勝之言，此皆貴公子不知務之禍也。乃欲使之相危國，拒強秦，難矣哉！」（《古史》）

黃震曰：「去讒而遠色，固尊賢之道也。平原君以賓客稍引去，乃斬笑躄者美人頭，雖曰人情所難，亦已甚矣。邯鄲之急，得毛遂以合楚之縱，得李同募死士以須楚、魏之救，邯鄲之獲全，

固平原君力也，然向使不受上黨之嫁禍，則趙必無長平之敗，亦必無邯鄲之圍，平原之功於是不足贖誤國之罪矣。太史公謂使趙陷長平共四十餘萬，邯鄲幾亡，非歟？而譙周乃稱『長平之陷，易將之咎，何怨平原？』吁，何惑哉！」（《黃氏日抄》卷四六）

李景星曰：「通篇敍事，變換《國策》之文，純以風度取勝。其傳平原君也，多用疊句，故氣厚而力完。又平原君傳中，出力寫一毛遂，如華岳挿天，不階寸土，奇峰突兀逼人。似此等處，真令人百讀不厭。」（《史記評議》）

【謹按】

平原君趙勝是以養士聞名的戰國四公子之一，但他的養士與孟嘗君不同，孟嘗君養士都是為他個人的一己之私，於國於民並無補益；他的養士也與信陵君不同，信陵君的養士都是為他為了國家都是與國家利益緊密聯繫在一起的。平原君的養士帶有很大的盲目性。他的鄰有躄者為他的寵姬所笑，他殺姬持其頭到躄者門上謝罪，待士可謂不薄；然而在邯鄲被圍的危難之際，卻未見他所禮遇的躄者有任何作為。或許他的殺姬謝躄意義如同燕昭王的千金市骨，但他卻未能像燕昭王那樣廣羅天下名士。他的門客盛時達到數千人，但在準備赴楚締結縱約時卻選不出二十個文武雙全的同行者。選出的十九人到楚國後竟無言以對楚王，都是一些碌碌無為的庸才。如果說有功於孟

十五 平原君列傳

六〇五

嘗君的雞鳴狗盜之徒還曾被列爲賓客，彈鋏而歌的馮驩還曾受到食有魚、出有車的厚遇，那麼有功於平原君，有功於趙國的毛遂、李同，則完全沒有爲平原君所見重，致使毛遂自薦隨十九人入楚時還有「使遂蚤得處囊中，乃穎脫而出，非特其末見而已」的怨艾。而對於魏公子信陵君傾慕已久的賢士毛公、薛公，平原君則不屑一顧，徒任其混跡於博徒、賣漿者流。也正因此，信陵君說他「徒豪舉耳，不求士也」。

當秦軍進攻韓國的上黨（在今山西省東南部），眼看上黨就要落入秦國之手時，上黨守馮亭考慮與其白白送給秦國，不如將上黨十七邑送給趙國。秦爲得地必然攻趙，趙被秦攻會和韓國聯合起來共同抗秦。平陽君趙豹看出馮亭嫁禍於趙的企圖，勸趙王不要接受，而平原君趙勝卻認爲這是個白撿的便宜。最後趙王採納了平原君的主張，兩年後，秦軍攻克上黨，長平一戰殺掉趙兵四十五萬，並於次年九月包圍了邯鄲。在國家危亡的緊急關頭，平原君一籌莫展。當游俠魯仲連問其方略時，他只說：「勝也何敢言事！前亡四十萬之衆於外，今又內圍邯鄲而不能去。魏王使客將軍新垣衍令趙帝秦，今其人在是，勝也何敢言事！」（《魯仲連鄒陽列傳》）

但是平原君也有他的長處，這就是傳中所歌頌的從諫如流，知過必改的品格。最初，鄰家跛脚人找到門上，請求平原君殺掉訕笑自己的美女時，平原君並不以爲然。等他看到門下賓客以爲其「愛色而賤士」而紛紛離去時，他便毅然殺掉愛姬，並親自提美人頭到躄者家中謝罪；當毛遂

自薦赴楚時，他對毛遂非常輕蔑，倨尊氣傲地説：「夫賢士之處世也，譬若錐之處囊中，其末立

見。今先生處勝之門下三年於此矣，左右未有所稱誦，勝未有所聞，是先生無所有也。先生不能，

先生留。」當毛遂不辱使命，兩言而定縱約後，他又對毛遂佩服得五體投地，心悦誠服地説：「勝

不敢復相士。」勝相士多者千人，寡者百數，自以爲不失天下之士，今乃於毛先生而失之也。毛先

生一至楚，而使趙重於九鼎大呂。毛先生以三寸之舌，強於百萬之師。勝不敢復相士。」遂將毛

遂奉爲上賓。特別是當邯鄲的形勢緊急，各國援兵尚未到達時，他採納了李同的建議，將全部家

財拿出犒軍，將夫人以下全部編入士兵隊伍，共同守城。從這些地方可以看出，平原君通達事理，

忠於國家，比那位爲鞏固自己的地位不惜與敵國勾結的孟嘗君要正派得多。

《平原君列傳》除塑造了平原君這位「翩翩濁世之佳公子」的形象外，還塑造了兩個出於社

會底層的豪傑義士，這就是毛遂和李同。他們一爲地位卑下的門客，一爲傳舍小吏的兒子。既不

見知於人主，也不受重於國家。然而在國家危亡之際，他們卻能夠挺身而出，急赴國難，甚至不

惜自己的生命。他們的地位雖然低下，但在歷史的天平上卻是舉足輕重的法碼。沒有毛遂定縱約，

沒有李同率領三千敢死之士卻秦軍，趙國的歷史便將是另一番樣子了。司馬遷對他們似乎是傾注了

比平原君本人更多的熱情。

這篇傳記就結構論，文章成輻散型，分述了平原君與毼者、平原君與毛遂、平原君與李同、

十五　平原君列傳

六〇七

平原君與公孫龍的關係。在諸多社會聯繫中寫人物，使人物的言行舉止，一舉一笑都活現在讀者面前。如殺姬謝躄一段，平原君當著躄者的面，笑著答應了他「願得笑臣者頭」的要求，而躄者走後他又笑著説：「觀此豎子，乃欲以一笑之故殺吾美人，不亦甚乎！」前者説明他爲人圓通，善於敷衍，後者表現他對躄者的要求笑而置之，不屑一顧，見出他性格的疏放和輕狂。當他得知門下客對此事的態度後，又立即斬姬謝躄，這在更深一層的意義上表現了平原君的圓通、豪縱，以及他的重面子、重名聲。

就語言論，人物説話的聲口畢肖是這篇作品的突出特點，其中以毛遂自薦一段最爲精采。在這裏，平原君的通脱爽直，和毛遂精於口辯，堅定自信的神態都摹畫得極爲傳神。接下來，毛遂對楚王一段更是攝人心魄，氣勢非凡。與楚訂約，實是趙國有難，須楚國相幫，這就難免軟語相求，但毛遂卻一反求助者所慣有的謙卑之態，他氣宇軒昂，「按劍歷階而上」來到楚王面前，他並不直接與楚王對話，卻向平原君道：「從（縱）之利害，兩言而決耳。今日出而言從，日中不決，何也！」這是先聲奪人之舉，雖未直接與楚王交鋒，卻已聲勢逼人。當受到楚王呵叱後，他「按劍而前」，以暴力迫脅楚王説：「今十步之内，王不得恃楚國之衆也，王之命縣於遂手。」繼之便歷數秦國對楚國所犯下的罪惡和聯合抗秦對楚的好處，使楚王在形勢與利害面前不得不下決心與趙國訂合縱之盟。毛遂憑自己的膽識和才幹，果然數言而定縱約。宋代洪邁説毛遂這段話「重沓

史記選注

六〇八

熟復，如駿馬下駐千丈坡」（《容齋隨筆》）；清代吳見思以爲毛遂這段故事「如華岳挿天，不階寸土，而奇峰怪石，劈面相迎」（《史記論文》）。

十五　平原君列傳

魏公子無忌者，魏昭王少子而魏安釐王異母弟也①。昭王薨，安釐王即位，封公子為信陵君②。是時范雎亡魏相秦③，以怨魏齊故，秦兵圍大梁④，破魏華陽下軍，走芒卯。魏王及公子患之。

公子為人仁而下士，士無賢不肖皆謙而禮交之，不敢以其富貴驕士。士以此方數千里爭往歸之，致食客三千人。當是時，諸侯以公子賢⑤，多客，不敢加兵謀魏十餘年。

公子與魏王博⑥，而北境傳舉烽，言「趙寇至，且入界」。魏王釋博，欲召大臣謀。公子止王曰：「趙王獵耳，非為寇也。」復博如故。王恐，心不在博。居頃，復從北方來傳言曰：「趙王獵耳，非為寇也。」魏王大驚，曰：「公子何以知之？」公子曰：「臣之客有能深得趙王陰事者，趙王所為，客輒以報臣，臣以此知之。」是後魏王畏公子之賢能，不敢任公子以國政。

魏有隱士曰侯嬴，年七十，家貧，為大梁夷門監者⑦。公子聞之，往請，欲厚遺之。不肯受，曰：「臣修身潔行數十年，終不以監門困故而受公子財。」公子於是乃置酒大會賓客。坐定，公子從車騎，虛左⑧，自迎夷門侯生。侯生攝敝衣冠⑨，直上載公子上坐，不讓，欲以觀公子。公子執轡愈恭。侯生又謂公子曰：「臣有客在市屠中，願枉車騎過之⑩。」公子引車入市，侯生下見其客朱亥，俾倪故久立⑪，與其客語，微察公子。公子顏色愈和。——當是時，魏將相宗室賓客滿堂⑫，待公子舉酒。——市人皆觀公子執轡。從騎皆竊罵侯生。侯生視公子色終不變，乃謝客就車。至家，公子引侯生坐上坐，徧贊賓客⑬，賓客皆驚。酒酣，公子起，為壽侯生前⑭。侯生因謂公子曰：「今日嬴之為公子亦足矣。嬴乃夷門抱關者也⑮，而公子親枉車騎，自迎嬴於眾人廣坐之中，不宜有所過⑯，今公子故過之。然嬴欲就公子之名，故久立公子車騎市中，過客以觀公子，公子愈恭。市人皆以嬴為小人，而以公子為長者能下士也。」於是罷酒，侯生遂為上客。

侯生謂公子曰：「臣所過屠者朱亥，此子賢者，世莫能知，故隱屠間耳。」公子往數請之，朱亥故不復謝，公子怪之。

（以上為第一段，寫信陵君的平日養士，尤其是著重寫了信陵君禮待侯嬴的情況。）

【注釋】

①魏昭王——名遬（ㄙㄨ），在位十九年（前二九五～二七七）。

②信陵——古邑名，在今河南省寧陵西。

魏安釐王——名圉（ㄩ），在位三十四年（前二七六～二四三）。釐：也寫作「僖」，音同。

③范睢亡魏相秦——范睢字叔，原魏人，因遭須賈誣陷，幾被魏齊（時爲魏相）打死。後來逃到秦國，改名張祿，爲秦昭王相。詳見《范睢蔡澤列傳》。

④秦兵圍大梁三句——圍大梁事在魏安釐王二年（前二七五）。破魏華陽下軍，走芒卯事，在魏安釐王四年（前二七三），是役秦將白起擊殺趙、魏聯軍十五萬人。走：趕跑。芒卯：魏將。華陽：地名，在今河南省密縣境內。按：有關這段史實的記載，《史記》諸篇彼此歧異，說見梁玉繩《史記志疑》。

⑤諸侯以公子賢三句——郭嵩燾曰：「按《魏世家》，安釐王元年，秦拔魏兩城；二年，又拔二城；三年，拔四城；四年，秦破魏，予秦南陽以和。；九年，秦拔魏懷。；十一年，秦拔魏郪丘。；齊、楚攻魏，秦救之，魏王因欲伐韓求故地，信陵君諫。；二十年，秦圍邯鄲，信陵君矯奪晉鄙軍救趙。蓋自魏安釐王立，無歲不有秦兵。是時秦益強，六國日益弱，而趙將樓昌攻魏幾，廉頗攻魏房子，又攻安陽。所謂『諸侯不敢加兵謀魏十餘年』，是史公極意描寫之筆，無事實也。」（《史記札記》）

⑥博——下棋。

⑦夷門監者——夷門的守門人。夷門：魏都大梁（今河南省開封市）的東門。

⑧虛左——空著左邊的座位，當時以左為尊位。

⑨攝（ㄕㄜˋ）——整理。

⑩枉——委屈，屈就，謙辭。

⑪俾倪（ㄅㄧˋㄋㄧˋ）——同「睥睨」，斜視，用餘光偷看人。

⑫將相宗室賓客——國家的將相和國王的宗室這樣身分的賓客。《魏其武安侯列傳》有「灌夫家居雖富，然失勢，卿相侍中賓客益衰」，「卿相侍中賓客」句式與此相同。

⑬徧贊賓客——一個個地把賓客向侯生做了介紹。贊：說明，介紹。

⑭為壽——祝酒。

⑮抱關——守門。關：門栓。

⑯過——過分，指超出常格的禮數。

魏安釐王二十年①，秦昭王已破趙長平軍②，又進兵圍邯鄲。公子姊為趙惠文王弟平原君夫人③，數遺魏王及公子書，請救於魏。魏王使將軍晉鄙將十萬衆救

趙。秦王使使者告魏王曰：「吾攻趙旦暮且下，而諸侯敢救者，已拔趙，必移兵先擊之。」魏王恐，使人止晉鄙，留軍壁鄴④，名為救趙，實持兩端以觀望。平原君使者冠蓋相屬於魏⑤，讓魏公子曰：「勝所以自附為婚姻者，以公子之高義，為能急人之困也。今邯鄲旦暮降秦而魏救不至，安在公子能急人之困也！且公子縱輕勝，棄之降秦，獨不憐公子姊邪？」公子患之，數請魏王，及賓客辯士說王萬端。魏王畏秦，終不聽公子。

公子自度終不能得之於王，計不獨生而令趙亡，乃請賓客，約車騎百餘乘⑥，欲以客往赴秦軍，與趙俱死。

行過夷門，見侯生，具告所以欲死秦軍狀。辭決而行⑦，侯生曰：「公子勉之矣！老臣不能從。」公子行數里，心不快，曰：「吾所以待生者備矣，天下莫不聞，今吾且死，而侯生曾無一言半辭送我，我豈有所失哉？」復引車還，問侯生。

侯生笑曰：「臣固知公子之還也⑧。」曰：「公子喜士，名聞天下。今有難，無他端而欲赴秦軍⑨，譬若以肉投餒虎，何功之有哉？尚安事客？然公子遇臣厚，公子往而臣不送，以是知公子恨之復返也⑩。」公子再拜，因問。侯生乃屏人間語⑩，曰：「嬴聞晉鄙之兵符常在王臥內⑪，而如姬最幸，出入王臥內，力能竊之。嬴聞如姬父為人所殺，如姬資之三年⑫，自王以下欲求報其父仇，莫能得。如姬為公子泣，

公子使客斬其仇頭，敬進如姬。如姬之欲為公子死，無所辭，顧未有路耳。公子誠一開口請如姬，如姬必許諾，則得虎符奪晉鄙軍，北救趙而西卻秦，此五霸之伐也⑬。」公子從其計，請如姬，如姬果盜晉鄙兵符與公子⑭。

公子行，侯生曰：「將在外⑮，主令有所不受，以便國家。公子即合符，而晉鄙不授公子兵而復請之，事必危矣。臣客屠者朱亥可與俱，此人力士。晉鄙聽，大善；不聽，可使擊之。」於是公子泣。侯生曰：「公子畏死邪？何泣也？」公子曰：「晉鄙嚄唶宿將⑯，往恐不聽，必當殺之，是以泣耳，豈畏死哉？」於是公子請朱亥。朱亥笑曰：「臣乃市井鼓刀屠者，而公子親數存之⑰，所以不報謝者，以為小禮無所用。今公子有急，此乃臣效命之秋也。」遂與公子俱。公子過謝侯生。侯生曰：「臣宜從，老不能。請數公子行日，以至晉鄙軍之日，北鄉自剄，以送公子⑱。」公子遂行。

至鄴，矯魏王令代晉鄙。晉鄙合符，疑之，舉手視公子曰：「今吾擁十萬之眾，屯於境上，國之重任。今單車來代之，何如哉？」欲無聽。朱亥袖四十斤鐵椎，椎殺晉鄙，公子遂將晉鄙軍。勒兵下令軍中曰⑲：「父子俱在軍中，父歸；兄弟俱在軍中，兄歸；獨子無兄弟，歸養。」得選兵八萬人⑳，進兵擊秦軍。秦軍解

去，遂救邯鄲，存趙。趙王及平原君自迎公子於界，平原君負韊矢為公子先引㉑。

趙王再拜曰：「自古賢人未有及公子者也。」當此之時，平原君不敢自比於人。

公子與侯生決，至軍，侯生果北鄉自剄。

魏王怒公子之盜其兵符，矯殺晉鄙，公子亦自知也。已卻秦存趙，使將將其軍歸魏，而公子獨與客留趙。趙孝成王德公子之矯奪晉鄙兵而存趙㉒，乃與平原君計，以五城封公子。公子聞之，意驕矜而有自功之色。客有說公子曰：「物有不可忘，或有不可不忘。夫人有德於公子，公子不可忘也；公子有德於人，願公子忘之也。且矯魏王令，奪晉鄙兵以救趙，於趙則有功矣，於魏則未為忠臣也。公子乃自驕而功之，竊為公子不取也。」於是公子立自責，似若無所容者。趙王掃除自迎，執主人之禮，引公子就西階㉓。公子側行辭讓，從東階上。自言罪過，以負於魏，無功於趙。趙王侍酒至暮，口不忍獻五城，以公子退讓也。公子竟留趙。趙王以鄗為公子湯沐邑㉔，魏亦復以信陵奉公子。公子留趙。

（以上為第二段，寫信陵君在侯嬴、朱亥等人協助下完成竊符救趙這一歷史壯舉的經過。）

【注釋】

① 魏安釐王二十年——公元前二五七。

② 秦昭王三句——秦破趙長平軍事在公元前二六○，是役秦將白起大敗趙將趙括，坑殺趙卒四十餘萬。詳見《廉藺列傳》、《白起王翦列傳》。長平：在今山西省高平西北。秦兵圍邯鄲事在公元前二五七。

③ 趙惠文王——名何，在位三十三年（前二九八～二六六）。平原君——趙勝的封號，趙勝時爲趙相。平原：在今山東省平原南。

④ 壁——營壘，這裡用如動詞，駐紮。

鄴——古邑名，在今河北省臨漳西南。

⑤ 冠蓋相屬——極言派出請救的使者之多，一批接一批，絡繹不絕。冠蓋：冠冕，車蓋。屬：連。

⑥ 約——收拾，整頓。

⑦ 辭決——辭別。決：同「訣」。

⑧ 臣固知公子之還也——黃洪憲曰：「敍侯生與公子語，宛然在眉睫間，蓋生初欲爲公子畫計，恐不從，故於其復還而盡之，所以堅其志耳！」（《史記評林》引）按：侯生之設謀，事關重大，且又處人骨肉之間，不到時候，勢難開口。《三國志·諸葛亮傳》云：「劉表長子琦，亦深器亮。表受後妻之言，

六一八

愛少子琮，不悅於琦。琦每欲與亮謀自安之術，亮輒拒塞，未與處畫。琦乃將亮遊觀後園，共上高樓，飲宴之間，令人去梯，因謂亮曰：『今日上不至天，下不至地，言出子口，入於吾耳，可以言未？』亮答曰：『君不見申生在內而危，重耳在外而安乎？』諸葛亮的心情和做法，有助於我們理解侯嬴。此外，孔子云：「不憤不啓，不悱不發。」經過如此一番周折，話更易入，黃氏之說是。

⑨他端──其他辦法。端：頭緒，辦法。

⑩屏人──排退衆人。屏：同「摒」。

間語──私語。

⑪兵符──古代調兵所用的符信，一半爲大將所持，一半存於國君，國君有令，則命使者持符前往，以合符爲信。

⑫資──蓄積，存在心裡。一說，給，購求。

⑬五霸之伐──春秋五霸一樣的功業。五霸指齊桓公、晉文公、宋襄公、秦穆公、楚莊王。伐：功業。

⑭晉鄙兵符──指存於王所的，和晉鄙所持相同的那一半兵符。

⑮將在外二句──《孫子‧九變篇》：「將受命於君，合軍聚衆，……君命有所不受。」此外，《司馬穰苴列傳》、《絳侯世家》亦有類似說法。

⑯嘆唶──（ㄏㄨㄛˋ ㄗㄜˋ）──聲音雄武貌，用以形容勇士的威猛。《淮陰侯列傳》：「項王暗噁叱咤，千

人皆廢。」「喑噁叱咤」即此「嚘唶」之意。

⑰存——恤問。

宿將——老將，素習於兵者。

⑱北向自剄，以送公子——徐中行曰：「或謂：『侯生自剄過乎？』余曰：『否，否。剄殆有說也。

侯生度爲公子竊符，計必殺晉鄙，鄙何辜哉？心必有不忍而不自安者，乃以死謝之耳。不然，誠報公子

即死耳，何必數公子行至晉鄙軍日而後自剄也？故程嬰之死，世謂報宣孟，余謂謝杵臼也；侯生之死，

世謂報公子，余謂謝晉鄙也，奚過哉！』」（《史記評林》）按：徐說不無道理，然非關大節。侯生自剄乃

爲堅定信陵矯奪晉鄙軍之信念，激勵他臨事時不要手軟。晉鄙乃「嚘唶宿將」，且又無辜，而公子則「爲

人仁愛」，因之，侯生計始出口，公子即已落淚，云：「往恐不聽，必當殺之，是以泣耳。」這是一種危

險的預兆，這種思想不解決，到時就可能貽誤大事。因此侯生提醒他：「當你踏入晉鄙軍門之時，那也

就是我北向自剄之時。」侯生的死，與《刺客列傳》中田光的死意義相同，都是爲了藉以激勵信陵君和

荊軻這種當事人的信念和決心。這是佐成信陵君竊符救趙這一歷史壯舉的不可少的因素之一。

⑲勒兵——整頓部隊。勒：整飭，約束。

⑳選兵——猶言「精兵」，經過挑選的士兵。《廉頗藺相如列傳》有所謂「選車」、「選騎」，與此意同。

㉑平原君負韊（ㄌㄢ）矢句——韊矢：裝著箭的箭囊。韊：箭囊。替人家背著箭囊在前引路，表示最

六二〇

大的感謝與最高的敬意。

㉒趙孝成王——名丹，趙惠文王之子，平原君之侄。在位二十一年（前二六五～二四五）。

德——感謝。

㉓引公子就西階——《禮記·曲禮上》：「主人就東階，客就西階。客若降等，則就主人之階。」

㉔鄗（ㄏㄠˋ）——地名，在今河北省高邑東。

湯沐邑——古代諸侯因要按時往朝天子，故天子在其京郊附近賜給諸侯一塊領地，以供他們「齋戒沐浴」的開銷之用，此地稱爲湯沐邑。後來王后、王子、公主等也都有湯沐邑，它的意義就變成了供給其生活所需，或者就純粹是美立名目地另占一塊地盤。

公子聞趙有處士毛公藏於博徒①，薛公藏於賣漿家，公子欲見兩人，兩人自匿不肯見公子。公子聞所在，乃間步往從此兩人游②，甚歡。平原君聞之，謂其夫人曰：「始吾聞夫人弟公子天下無雙，今吾聞之，乃妄從博徒賣漿者游，公子妄人耳。」夫人以告公子，公子乃謝夫人去，曰：「始吾聞平原君賢，故負魏王而救趙，以稱平原君③。平原君之游，徒豪舉耳④，不求士也。無忌自在大梁時，常聞此兩人賢，至趙，恐不得見。以無忌從之游，尚恐其不我欲也，今平原君乃以爲

羞，其不足從游。」乃裝為去。夫人具以語平原君，平原君乃免冠謝，固留公子。

平原君門下聞之，半去平原君歸公子，天下士復往歸公子，公子傾平原君客⑤。

公子留趙十年不歸。秦聞公子在趙，日夜出兵東伐魏。魏王患之，使使往請公子。公子恐其怒之，乃誡門下：「有敢為魏王使通者，死。」賓客皆背魏之趙，莫敢勸公子歸。毛公、薛公兩人往見公子曰：「公子所以重於趙，名聞諸侯者，徒以有魏也。今秦攻魏，魏急而公子不恤，使秦破大梁而夷先王之宗廟⑥，公子當何面目立天下乎？」語未及卒，公子立變色，告車趣駕歸救魏⑦。

（以上為第三段，寫信陵君禮待毛、薛二公，並在二人勸導下返魏救國的經過。）

【注釋】

① 處士——有才德而隱居不仕的人。

② 間步——改形容變服步行。

③ 稱——稱心，合意。

④ 徒豪舉——只圖虛名、裝門面。豪舉：聲勢顯赫的舉動。

⑤ 傾——倒，使之倒向一方。

史記選注

六二二

⑥夷——鏟平。

⑦告車趣（ㄘㄨˋ）駕——告訴管車馬的人迅即安排車駕。趣：同「促」，迅速。

魏王見公子，相與泣，而以上將軍印授公子，公子遂將。魏安釐王三十年，公子使使遍告諸侯。諸侯聞公子將，各遣將將兵救魏。公子率五國之兵破秦軍於河外①，走蒙驁②。遂乘勝逐秦軍至函谷關，抑秦兵，秦兵不敢出。當是時，公子威振天下。諸侯之客進兵法，公子皆名之③，故世俗稱《魏公子兵法》。

秦王患之，乃行金萬斤於魏，求晉鄙客，令毀公子於魏王曰：「公子亡在外十年矣，今為魏將，諸侯將皆屬，諸侯徒聞魏公子，不聞魏王。公子亦欲因此時定南面而王，諸侯畏公子之威，方欲共立之。」秦數使反間，偽賀公子得立為魏王未也④。魏王日聞其毀，不能不信，後果使人代公子將。

公子自知再以毀廢，乃謝病不朝，與賓客為長夜飲，飲醇酒，多近婦女。日夜為樂飲者四歲，竟病酒而卒。其歲，魏安釐王亦薨。

秦聞公子死⑤，使蒙驁攻魏，拔二十城，初置東郡。其後秦稍蠶食魏，十八歲而虜魏王，屠大梁。

高祖始微少時，數聞公子賢。及即天子位，每過大梁，常祠公子。高祖十二年，從擊黥布還⑥，為公子置守冢五家，世世歲以四時奉祠公子。

（以上為第四段，寫信陵君歸國後晚年的悲憤遭遇。）

【注釋】

①公子率五國之兵句——五國：指韓、趙、楚、齊、燕。河外：即《廉藺列傳》中所說的「西河外」，指今河南省滎陽、澠池一帶地區。趙國都於邯鄲，地處黃河之北，從趙而言，故稱今河南省西部的黃河以南地區曰「河外」。

②蒙驁——秦將，蒙恬的祖父，為秦上卿。

③公子皆名之——總的署名為魏公子。按：古代召集許多人集體著書，以召集者的名字命名，是常有的事，如《呂氏春秋》《淮南子》等都是，不能以今天的觀點視為剽掠。王世貞曰：「或曰『公子非善知兵者，公子之客善之。』是不然。公子歿而未聞其客能西抗秦者也。且客善兵，亦唯公子善用之。韓淮陰之驅市人戰也，高帝之將將也，公子亦庶幾矣。其『每過之而令民奉祠不絕』，有以也。」（《史記評林》）

④偽賀公子得立為魏王未也——假做聽說公子已當了魏王，故來祝賀，來後方知尚未當魏王。手段

與漢陳平之間范增相似，《項羽本紀》云：「項王使者來，為太牢具，舉欲進之，見使者，詳驚愕曰：『吾以為亞父使者，乃反項王使者。』更持去，以惡食食項王使者。」

⑤ 秦聞公子死七句——東郡：約當今河北省東南和山東省西部一帶地區，郡治濮陽（今河南省濮陽西南）。蒙驁攜魏王假、屠大梁滅魏在始皇二十二年，公元前二二五。唐順之曰：「以魏亡繫《信陵傳》，見信陵繫國之存亡。」《史記評林》按：《廉藺列傳》、《屈原列傳》之寫李牧、屈原死，亦與此同。

⑥ 鯨布——原名英布，因受鯨刑，故時人亦稱之為鯨布。漢初名將。始從項羽，後歸劉邦，以功封淮南王。因「謀反」，高祖十二年（前一九五）被討平。《史記》有傳。

太史公曰：吾過大梁之墟，求問其所謂夷門。夷門者，城之東門也。天下諸公子亦有喜士者矣，然信陵君之接岩穴隱者①，不恥下交，有以也。名冠諸侯，不虛耳。高祖每過之而令民奉祠不絕也。

（以上為第五段，是作者的論贊，表現了作者對信陵君的無限敬仰之情。）

【注釋】

① 然信陵君之接岩穴隱者六句——通常皆斷句為：「然信陵君之接岩穴隱者，不恥下交，有以也。

名冠諸侯，不虛耳。高祖每過之而令民奉祠不絕也。」劉盼遂認爲應該斷作：「然信陵君之接岩穴隱者，不恥下交，有以也」，名冠諸侯，不虛耳，高祖每過之而令民奉祠不絕也。」按：劉說是。類似句法又見於《惠景間侯者表》：「有以也夫，長沙王者著令甲稱其忠焉。」《宋世家》：「襃之也，宋襄之有禮讓也。」《田儋列傳》：「嗟乎，有以也夫，起自布衣，兄弟三人更王，豈不賢乎哉！」

【集說】

顧璘曰：「孟嘗、平原、春申皆以封邑繫，此獨曰『公子』者，蓋尊之以國繫也。」（《史記評林》引）

王世貞曰：「三公之好士也，以自張也；信陵之好士也，以存魏也，烏乎同！」（《史記評林》引）

李景星曰：「通篇以『客』起，以『客』結，最有照應。中間所敍之客，如侯生、如朱亥，如毛公、薛公，固卓卓可稱；餘如探趙陰事者，萬端說魏王者，與百乘赴秦軍者，斬如姬仇頭者，說公子忘德者，背魏之趙者，進兵法者，亦皆隨事見奇，相映成姿。蓋魏公子一生大節在救趙卻秦，成救趙卻秦之功，全賴乎客。而所以得客之力，實本於公子之好客。故以好客爲主，隨路用客穿揷，便成一篇絕妙佳文。寫侯生處，筆筆如繪，乃又爲好客作頰上毫也。傳中稱『公子』者，

【謹按】

《太史公自序》説：「能以富貴下貧賤，賢能詘於不肖，唯信陵君爲能行之，作《魏公子列傳》。」很明顯，司馬遷在本傳中是把信陵君做爲一個禮賢下士的人物來寫的，因此，作品的一開頭就說：「公子爲人仁而下士，士無賢不肖皆謙而禮交之，不敢以其富貴驕士。」接著就大篇幅地描寫了迎侯嬴，當侯生「攝敝衣冠，直上載公子上坐，不讓」的時候，信陵君不嫌他「傲慢無禮」，而爲之「執轡愈恭」；當侯生還要信陵君給他趕著車到市屠中去會朱亥時，信陵君不顧市人的恥笑，「引車入市」，以至「色終不變」地等候著侯生的「久立與其客語」；信陵君把侯生迎到家中，把客人們向他一一做了介紹，接著又親自起身爲他敬酒：信陵君對侯生這一系列的少有的恭敬，以至於弄得「賓客皆驚」。這樣的「禮賢下士」，眞可以說是做到家了。這與當時也以「禮賢下士」聞名，而實際上只是裝門面、圖虛名的平原君恰成對照。平原君根本放不下他那貴族的架子。這是一方面。

另一方面，禮賢下士不只是表現在接待賢士們的禮數上，更重要的是眞正地信用他們，聽取他們的意見。信陵君這方面的表現是突出的。當他破秦救趙後，趙王打算以五城相封時，信陵君

十六　魏公子列傳

六二七

凡一百四十七處，因其欽佩公子者深，故低迴繚繞，特於繁複處作不盡之致。」（《史記評議》）

開始「意驕矜而有自功之色」，這時有個賓客批評他的這種「自驕而功之」，信陵君一聽，「立自責，似若無所容者」；當信陵君留在趙國，秦「日夜出兵東伐魏」，請信陵君回國時，信陵君怕魏王記著舊帳，不敢回去，對門下人說：「有敢爲魏王使通者，死。」這時，毛公、薛公出來勸他，兩人的話尚未說完，信陵君「立變色，告車趣駕歸救魏」。這件事，從賓客的角度說，眞可謂大義凜然，一語千鈞；從信陵君的角度說，聞過則改，也眞可謂是「從諫如流」了。

在《魏公子列傳》中，被信陵君所禮遇的人物有侯嬴、朱亥、毛公、薛公等，其中尤以侯嬴爲重要。侯嬴也是司馬遷傾心歌頌的人物之一，在侯嬴身上寄託著司馬遷爲人處世的一種道德觀念，這就是「士爲知己者死」。當作品中的侯嬴第一次出現在讀者面前時，他就與戰國時期那種朝秦暮楚的食客完全不同，他隱居市井，不慕榮利，甚至信陵君去拜訪他，他都不肯見。後來，當他確知信陵君對自己的誠意後，才接受了邀請。也就是說，這時他已經把信陵君看成自己的「知己」了，於是他就決心把自己的一切貢獻給信陵君。當秦國的大軍包圍了邯鄲，趙國的滅亡就在眼前。如果趙國滅亡，那麼危機立刻又將降臨到魏國頭上，但是魏王懼秦，不敢出兵相救。信陵君無計可施，最後孤注一擲，準備親赴秦軍與趙俱死時，他既不相從，也無言相送，只是冷冷地說：「公子勉之矣！老臣不能從。」當信陵君走出一段路，覺得不甘心，於是又回來向侯嬴討教的時候，這時侯生才具體地説明了這樣去送死的失策。侯生這是弄什麼玄虛，賣什麼關子呢？我

六二八

史記選注

覺得，這是因爲他所設計的方案事關重大，勢難下手，而且又是處於人家骨肉兄弟之間，這是一件十分爲難的事情，不到一定的火候，講出來對方不會聽，所以他便學習孔子來了個「不憤不啟，不悱不發」。

侯嬴雖然只是一個小小的夷門抱關者，但他對當時的形勢卻瞭如指掌，他深知這次救趙的意義，也考慮了救趙的唯一可行的方案，即竊符矯奪晉鄙兵。可是「將在外，君命有所不受」，倘若晉鄙不交出兵權那又怎麼辦？爲此，侯嬴又考慮好了讓朱亥隨同信陵君前往，到時候，晉鄙聽從命令交出兵權便罷，倘若不交出兵權，那就只能讓朱亥殺死他，這是不容有一點遲疑疏忽的。這些都表現了侯嬴的老謀深算，同時也突出地表現了他對信陵君的一片忠心。

當這一切全都安排停當，照理說侯生應該是眼望勝利旗，耳聽好消息了，可是出人意外地侯生卻對信陵君說：「臣宜從，老不能，請數公子行日，以至晉鄙軍之日，北向自剄。」侯生爲什麼一定要用死來送信陵君呢？這種死有什麼意義呢？我認爲，侯生的自剄乃是爲了堅定信陵君奪晉鄙軍的決心，是企圖以此來強化信陵君的信念，教他到時候不要手軟。晉鄙的確是「嚄唶宿將」，而且又是「無辜」的；信陵君的爲人又是一貫仁愛，因此，當侯嬴開始一提這個計劃時，信陵君就掉了眼淚，說：「往恐不聽，必當殺之，是以泣耳！」這是一種不好的苗頭，這種思想不解決，到時候就要誤事。所以他告訴信陵君說：「請數公子行日，以至晉鄙軍之日，北向自剄，以送公

子。」也就是說：請您記著，當您踏進晉鄙軍門的時候，那也就正是我自殺的時候。侯生這裏的死，與《刺客列傳》中田光的死意義相同，都是為了藉以激勵、堅定信陵君和荊軻這種當事人的信念與決心。他的死不是無謂的，是有重要價值的，是佐成信陵君救趙安魏這一歷史壯舉的不可少的因素之一。侯嬴的這番苦心，和司馬遷這段精心描寫的意義，應該得到明確的揭示。

《魏公子列傳》的主題是歌頌信陵君的「禮賢下士」和侯嬴的「士為知己者死」。而這個主題又是通過「竊符救趙」這個中心事件來表現的。由於信陵君當時採取了竊符救趙的果斷行動，因而挫退了秦兵，挽救了趙國，同時也暫時穩定了東方六國的危險局面。而為了竊符以奪晉鄙兵，如姬、侯嬴獻出了生命，朱亥等人也都盡了自己的力量，這是信陵君「禮賢下士」的結果，同時也是侯嬴、朱亥等「士為知己者死」的歸宿。

所謂「禮賢下士」，所謂「士為知己者死」，這些都是一種行為表現，一種道德觀念。當我們評論這些問題時，絕不能脫離它們的具體實踐。例如，孟嘗君也是以「禮賢下士」聞名的，他「禮賢下士」的結果是得到了一個馮諼，馮諼的活動就是為他營就了退身三窟。再有就是還「禮」了一群雞鳴狗盜之徒，這些人曾幫助他在出使秦國的過程中擺脫了險境，偷偷地出了函谷關。此外，《史記》中還寫了程嬰、公孫杵臼、專諸、豫讓、聶政等「士為知己者死」的人物，這些人的思想也都大體和馮諼相似，都是為了某一個主子而拚出性命的。這種主與客、「禮」與被「禮」的關

係所反映的乃是一種個人的恩怨，是一種收買與被收買、豢養與被豢養之間的關係；而侯嬴、朱亥等人則不然，他們是在國家存亡的關鍵時刻起了作用的，他們的活動都有鮮明的政治色彩。正如明代王世貞所說：「三公之好士也，以自張也；信陵之好士也，以存魏也，烏乎同！」（《史記評林》引）我想這大概就是《魏公子列傳》之所以特別感染人的主要原因吧！

《魏公子列傳》的表現技巧，在《史記》文章中是屬於上乘的，比較突出的地方，它表現在以下幾方面：

第一是剪裁。因為本文中心是突出魏公子的待客以誠和賓客對公子的以死相報，所以作者便有意識地把那些表現魏公子個人才幹的事情從略，或者放在其他篇章中去敍述了。例如在寫魏公子的軍事才幹時，只是說他在奪得鄴兵後，「勒兵，下令軍中曰：『父子俱在軍中，父歸；兄弟俱在軍中，兄歸；獨子無兄弟，歸養。』」得選兵八萬人，進兵擊秦軍，秦軍解去」，這樣一帶而過。但這寥寥幾句，已足以表現出魏公子的大將氣魄和風度了。又如，魏公子曾有一大段很精彩的對魏王親秦伐韓的議論，突出表現了他對當時國與國間形勢的深刻分析，反映了他的政治眼光。但這段話很長，又與本文要表現的中心問題不合，於是他就把它寫到《魏世家》中去了。這些方面的有意壓縮，與迎侯嬴、訪朱亥過程的有意展開，就保證了魏公子禮賢下士、虛己待人這個主題思想的突出。

第二是把魏公子的各項活動都放到與魏國興亡密切相關的重大政治背景上來表現。例如本文一開頭就說：「當是時，諸侯以公子賢、多客，不敢加兵謀魏十餘年。」當魏公子留居趙國的時候，文章說：「秦聞公子在趙，日夜出兵東伐魏。」當魏公子回國，重新擔任統帥的時候，文章說：「諸侯聞公子將，各遣將將兵救魏。公子率五國之兵破秦軍於河外，走蒙驁。遂乘勝逐秦軍至函谷關，抑秦兵，秦兵不敢出。」當魏王中了反間計，公子再以毀廢，最後憤恚病酒而死時，文章說：「秦聞公子死，使蒙驁攻魏，拔二十城，初置東郡。其後秦稍蠶食魏，十八歲而虜魏王，屠大梁。」明代唐順之曾寫道：「以魏亡繫《信陵傳》，見信陵繫國之存亡。」

第三是多方面、多層次的對比襯托。例如魏王的昏瞶平庸與魏公子的從容大度是一種鮮明對比，這在對博聞警一段中表現得極精采；平原君的不識人、假愛士與魏公子的眞識人、眞愛士是又一種鮮明對比，這在對待毛公、薛公上表現得清楚極了；侯嬴的陰鷙深謀、老成持重與魏公子的寬厚慈和、熱誠仁愛又是一種對比，這在籌劃殺將奪兵之計時表現得異常明顯；最後《魏公子列傳》作爲一個整體，它和《孟嘗君列傳》、《平原君列傳》、《春申君列傳》也是對比，四位公子的相同之處只是「好養士」，而四人思想品質、精神境界的差別是難得以道里計的。魏公子的性格、的形象正是在這種多方面、多層次的對比映襯中突現出來，給讀者留下了不可磨滅的印象。

第四是語言的形象性與抒情性。本文中有許多人物神情與故事場面的描繪非常精采，如表現

侯嬴考驗魏公子誠意時所寫：「侯生攝敝衣冠，直上載公子上坐，不讓，欲以觀公子，公子執轡愈恭。侯生又謂公子曰：『臣有客在市屠中，願枉車騎過之。』公子引車入市。侯生下見其客朱亥，俾倪，故久立與其客語，微察公子，公子顏色愈和。當是時，魏將相宗室賓客滿堂，待公子舉酒。市人皆觀公子執轡，從騎皆竊罵侯生。」這段話表現了同一場面中幾種不同人物的心理神情，以及他們之間的矛盾關係，眞是妙筆生花。其他如本文不與《孟嘗君列傳》、《平原君列傳》、《春申君列傳》取齊稱之爲《信陵君列傳》，而獨稱之爲《魏公子列傳》，同時在行文中也是反覆稱「公子」不離口，全文共稱一百四十七次，僅這「竊符救趙」一段中就稱道了一百零四次，這種情況在《史記》全書中也是獨一無二的。司馬遷無限心折、無限傾慕的親切感情，溢於筆下。

十七、廉頗藺相如列傳

廉頗者，趙之良將也。趙惠文王十六年①，廉頗為趙將伐齊，大破之，取陽晉，拜為上卿，以勇氣聞於諸侯。藺相如者，趙人也，為趙宦者令繆賢舍人③。

趙惠文王時，得楚和氏璧④。秦昭王聞之⑤，使人遺趙王書，願以十五城請易璧。趙王與大將軍廉頗諸大臣謀：欲予秦，秦城恐不可得，徒見欺；欲勿予，即患秦兵之來。計未定，求人可使報秦者，未得。宦者令繆賢曰：「臣舍人藺相如可使。」王問：「何以知之？」對曰：「臣嘗有罪，竊計欲亡走燕，臣舍人藺相如止臣，曰：『君何以知燕王？』臣語曰：『臣嘗從大王與燕王會境上，燕王私握臣手，曰「願結友」。以此知之，故欲往。』相如謂臣曰：『夫趙彊而燕弱，而君幸於趙王，故燕王欲結於君。今君乃亡趙走燕，燕畏趙，其勢必不敢留君，而束君歸趙矣。君不如肉袒伏斧質請罪⑥，則幸得脫矣。』臣從其計，大王亦幸赦臣。臣竊以為其人勇士，有智謀，宜可使⑦。」於是王召見，問藺相如曰：「秦王以十五城請易寡人之璧，可予不？」相如曰：「秦彊而趙弱，不可不許。」王曰：「取

吾璧，不予我城，奈何？」相如曰：「秦以城求璧而趙不許，曲在趙⑧。趙予璧而秦不予趙城，曲在秦。均之二策⑨，寧許以負秦曲⑩。」王曰：「誰可使者？」相如曰：「王必無人，臣願奉璧往使。城入趙而璧留秦；城不入，臣請完璧歸趙。」

趙王於是遂遣相如奉璧西入秦。

秦王坐章臺見相如⑪，相如奉璧奏秦王⑫。秦王大喜，傳以示美人及左右，左右皆呼萬歲。相如視秦王無意償趙城，乃前曰：「璧有瑕⑬，請指示王！」王授璧，相如因持璧卻立，倚柱，怒髮上衝冠，謂秦王曰：「大王欲得璧，使人發書至趙王，趙王悉召群臣議，皆曰『秦貪，負其彊，以空言求璧，償城恐不可得』。議不欲予秦璧。臣以為布衣之交尚不相欺，況大國乎！且以一璧之故逆彊秦之驩⑭，不可。於是趙王乃齋戒五日，使臣奉璧，拜送書於庭⑮。何者？嚴大國之威以修敬也⑯。今臣至，大王見臣列觀⑰，禮節甚倨；得璧，傳之美人，以戲弄臣。臣觀大王無意償趙王城邑，故臣復取璧。大王必欲急臣，臣頭今與璧俱碎於柱矣！」相如持其璧睨柱⑱，欲以擊柱。秦王恐其破璧，乃辭謝固請，召有司案圖⑲，指從此以往十五都予趙。相如度秦王特以詐詳為予趙城，實不可得，乃謂秦王曰：「和氏璧，天下所共傳寶也，趙王恐，不敢不獻。趙王送璧時，齋戒五日，今大王亦宜

齋戒五日，設九賓於廷⑳，臣乃敢上璧。」秦王度之，終不可彊奪，遂許齋五日，舍相如廣成傳㉑。相如度秦王雖齋，決負約不償城，乃使其從者衣褐，懷其璧，從徑道亡，歸璧于趙。

秦王齋五日後，乃設九賓禮於廷，引趙使者藺相如。相如至，謂秦王曰：「秦自繆公以來二十餘君，未嘗有堅明約束者也㉒。臣誠恐見欺於王而負趙，故令人持璧歸，間至趙矣㉓。且秦彊而趙弱，大王遣一介之使至趙㉔，趙立奉璧來。今以秦之彊而先割十五都予趙，趙豈敢留璧而得罪於大王乎？臣知欺大王之罪當誅，臣請就湯鑊㉕。唯大王與群臣孰計議之。」秦王與群臣相視而嘻㉖。左右或欲引相如去，秦王因曰：「今殺相如，終不能得璧也，而絕秦、趙之驩，不如因而厚遇之，使歸趙，趙王豈以一璧之故欺秦邪！」卒廷見相如，畢禮而歸之。

相如既歸，趙王以為賢大夫㉗，使不辱於諸侯，拜相如為上大夫㉘。秦亦不以城予趙，趙亦終不予秦璧。

其後秦伐趙，拔石城㉙。明年，復攻趙，殺二萬人。

秦王使使者告趙王，欲與王為好會於西河外澠池㉚。趙王畏秦，欲毋行。廉頗、藺相如計曰：「王不行，示趙弱且怯也。」趙王遂行，相如從。廉頗送至境，與

王訣曰：「王行，度道里會遇之禮畢，還，不過三十日。三十日不還㉛，則請立太子為王，以絕秦望。」王許之，遂與秦王會澠池。秦王飲酒酣，曰：「寡人竊聞趙王好音㉜，請奏瑟㉝。」趙王鼓瑟。秦御史前書曰㉞：「某年月日，秦王與趙王會飲，令趙王鼓瑟。」藺相如前曰：「趙王竊聞秦王善為秦聲，請奏盆缻秦王㉟以相娛樂。」秦王怒，不許。於是相如前進缻，因跪請秦王。秦王不肯擊缻。相如曰：「五步之內，相如請得以頸血濺大王矣㊱！」左右欲刃相如，相如張目叱之，左右皆靡。於是秦王不懌，為一擊缻。相如顧召趙御史書曰㊲：「某年月日，秦王為趙王擊缻。」秦之群臣曰：「請以趙十五城為秦王壽。」藺相如亦曰：「請以秦之咸陽為趙王壽。」秦王竟酒，終不能加勝於趙。趙亦盛設兵以待秦，秦不敢動。

　　既罷歸國，以相如功大，拜為上卿，位在廉頗之右㊳。廉頗曰：「我為趙將，有攻城野戰之大功，而藺相如徒以口舌為勞，而位居我上；且相如素賤人，吾羞，不忍為之下。」宣言曰：「我見相如，必辱之。」相如聞，不肯與會。相如每朝時，常稱病，不欲與廉頗爭列。已而相如出，望見廉頗，相如引車避匿。於是舍

人相與諫曰：「臣所以去親戚而事君者，徒慕君之高義也。今君與廉頗同列，廉君宣惡言而君畏匿之，恐懼殊甚，且庸人尚羞之，況於將相乎！臣等不肖，請辭去。」藺相如固止之，曰：「公之視廉將軍孰與秦王？」相如曰：「不若也。」相如曰：「夫以秦王之威，而相如廷叱之，辱其群臣，相如雖駑㊴，獨畏廉將軍哉？顧吾念之，彊秦之所以不敢加兵於趙者，徒以吾兩人在也。今兩虎共鬥，其勢不俱生。吾所以為此者，以先國家之急而後私讎也。」廉頗聞之，肉袒負荊㊶，因賓客至藺相如門謝罪㊷。曰：「鄙賤之人，不知將軍寬之至此也！」卒相與驩，為刎頸之交㊸。

是歲，廉頗東攻齊，破其一軍。居二年㊹，廉頗復伐齊幾㊺，拔之。後三年㊻，廉頗攻魏之防陵、安陽㊼，拔之。後四年，藺相如將而攻齊，至平邑而罷㊽。其明年㊾，趙奢破秦軍閼與下㊿。

（以上為第一段，通過完璧歸趙、澠池會、將相和三個故事，讚揚了藺相如在對敵鬥爭中的大智大勇和在處理與同僚關係時的退避忍讓、顧全大局，同時也讚揚了廉頗勇於認錯的磊落行為。）

【注釋】

① 趙惠文王──名何，武靈王之子，在位三十三年（前二九八～二六六）。

② 陽晉──古邑名，在今山東省荷澤西北。

③ 宦者令──宦官的頭領。

　舍人──在貴族門下任事的食客。

④ 和氏璧──由楚人和氏所得的玉璞中理出的玉璧。《韓非子‧和氏》云：「楚人和氏得玉璞山中，奉而獻之厲王，厲王使玉人相之，玉人曰『石也』。王以和爲誑，而刖其左足。及厲王薨，武王即位，和又奉其璞而獻之武王，武王使玉人相之，又曰『石也』。王又以和爲誑，而刖其右足。武王薨，文王即位，和乃抱其璞而哭於楚山之下，三日三夜，泣盡而繼之以血。王聞之，乃使玉人理其璞而得寶焉，遂命曰『和氏之璧』。」

⑤ 秦昭王──名則，秦始皇的曾祖，是大規模地侵削東方六國，爲秦國統一天下奠定基礎的人物。在位五十六年（前三〇六～二五一）。

⑥ 肉袒──解衣露著臂膊。

　斧質──刀斧和椹板。

⑦ 宜可使——徐孚遠曰：「繆賢以薦人之故，不隱其奔燕之謀，使人主疑其有外心，蓋亦人情所難及。」（《史記測義》）瀧川曰：「（繆賢）不隱舊惡，卻見真情。」（《會注考證》）

⑧ 曲——理曲。

⑨ 均——比較，衡量。

⑩ 寧許以負秦曲——寧可應許他，教秦國把理曲的包袱背起來。負：背。

⑪ 章臺——秦離宮中的臺觀名，舊址在今陝西省西安市西北的長安縣故城。不在朝廷，而在離宮中接見別國來使，有對該國輕視的意思。

⑫ 奏——進給。

⑬ 瑕（ㄒㄧㄚˊ）——玉上的小斑點。玉以純白為貴，有瑕即是缺陷。

⑭ 逆——不順從，故意得罪。

⑮ 拜送書於庭——「拜送」上應增「趙王」二字讀。其主語不是藺相如。《刺客列傳》云：「（燕王）謹斬樊於期之頭，及獻燕督亢之地圖，函封，燕王拜送書於庭，使使以聞大王，唯大王命之！」事情正與此同。「拜送書於庭」皆說趙王本人對於此事的鄭重。

⑯ 嚴——敬畏。用如動詞。

齋戒——修——奉行，表示。

⑰列觀——一般的臺觀，與朝廷對比而言。

⑱睨（ㄋㄧˋ）——斜視，瞥視。李光縉曰：「睨柱二字，其模寫情狀如見。」

⑲有司——負責該項事務的官吏。

案圖——查看地圖。

設九賓事又見於《刺客列傳》。

⑳設九賓於廷——在朝廷上設立九個儐相，依次地傳呼使者上殿。賓：同「儐」，贊禮官。按：九賓禮客的制度不見於經傳，不知究竟云何。日人瀧川資言云：「設九賓，猶言具大禮，不必援古書為證。」

㉑廣成傳（ㄓㄨㄢˋ）——廣成：傳舍名。傳：傳舍，賓館。

㉒堅明——這裏用如動詞，即堅定明確地遵守。

㉓間——間行，潛行。

㉔一介之使——一個人做使臣。極言使者的身分之低，和派出者所使用的禮數之簡。介：一個。

㉕湯鑊（ㄏㄨㄛˋ）——大開水鍋，古代烹人的刑具。

㉖嘻——驚怪之聲。

㉗趙王以為賢大夫——李笠曰：「『大夫』二字涉下文誤衍，時相如未為大夫。」（《史記訂補》）

㉘上大夫——爵位名，是大夫中的最高一級，次於卿。

㉙石城──在今河南省林縣西南。秦拔趙石城事在趙惠文王十八年（前二八一）。

㉚好會──友好的會見。

河外㵐池──㵐池：地名，在今河南省㵐池西。當時趙、衛等國的人習慣地稱這一帶地區為西河外。《孔子世家》：「其男子有死之志，婦人有保西河之志。」關於西河的概念，與此文相同。秦、趙㵐池之會在趙惠文王二十年（前二七九）。

㉛三十日不還三句──按：於此足見廉頗的大將風概，深謀遠慮，忠於趙國。有此一舉，則秦執趙王為質以要脅趙國的陰謀遂不得行。

㉜好音──愛好（精通）音樂。

㉝請奏瑟──請允許我進給您一張瑟。奏：進給。

㉞御史──戰國時職掌圖書文籍，位同後世的史官。與秦朝以後職掌糾彈的御史不同。

㉟請奏盆缻秦王──奏：有本作「奉」。盆缻（ㄈㄡˇ）：盛水的盆罐之屬。「缻」，瓦器。秦人歌唱時往往愛擊缻以為節。李斯《諫逐客》云：「扣甕擊缻而呼烏烏，快耳者，真秦聲也。」楊惲《報孫會宗書》云：「家本秦也，能為秦聲，仰天擊缻，而呼烏烏。」

㊱以頸血濺大王──即「要和大王您同歸於盡」的婉轉說法。

㊲相如顧召趙御史──顧召：回頭招呼。二字見趙君臣當時畏怯呆木之狀。郭嵩燾曰：「《曲禮》：

『史載筆，士載言。』《周禮》：『太史，大會同以書協禮事。外史，掌書外令。』是以凡會盟，史皆從。春秋時猶然。戰國相鶩於爭戰，周以前典禮無復有存焉者矣，獨澠池之會，《藺相如傳》猶見御史書事，是乃三代之遺法也。」（《史記札記》）按：於此事見秦國君臣的極度傲慢，見藺相如的智勇拔俗。

《史記志疑》

㊳右——這裏指上位。先秦時期究竟以左為上，還是以右為上，各國各時期並不一致。

㊴駑——劣馬，這裏以比人的材質拙劣。

㊵彊秦之所以不敢加兵於趙者二句——李景星曰：「太史公以廉藺合傳，即本斯旨。」

㊶肉袒負荊——祖露肩背，背著荊條。意為承認錯誤，願受責罰。

㊷因賓客——讓賓客領著。因：憑藉。

㊸刎頸之交——以生死相託的交情。急難時可以相互為之死。

㊹居二年——指澠池會後，又過了二年，即趙惠文王二十三年（前二七六）。

㊺幾——古邑名，在今河北省大名東南。梁玉繩曰：「此作『齊幾』，誤。裴駰謂或屬魏或屬齊，非也。」《秦策》亦云：『秦敗關與，反攻魏幾，廉頗救幾。』此作『幾是魏邑』，誤。《趙世家》言：『頗攻魏幾，取之。』

㊻後三年——梁玉繩曰：「當作後一年，乃惠文王二十四年也。」

㊼防陵——古邑名，在今河南省安陽市西南，因防水而得名。

安陽——古邑名，在今河南省安陽市西南。

㊽平邑——在今河南省南樂東北。

㊾其明年——趙惠文王二十九年（前二七〇）。

㊿閼與（ㄩ ㄩ）——古邑名，即今山西省和順。當時屬韓。

趙奢者，趙之田部吏也①。收租稅，而平原君家不肯出租，奢以法治之，殺平原君用事者九人②。平原君怒，將殺奢。奢因說曰：「君於趙為貴公子，今縱君家而不奉公則法削③，法削則國弱，國弱則諸侯加兵，諸侯加兵是無趙也，君安得有此富乎？以君之貴，奉公如法則上下平，上下平則國彊，國彊則趙固，而君為貴戚，豈輕於天下邪？」平原君以為賢，言之於王。王用之治國賦④，國賦大平，民富而府庫實。

秦伐韓，軍於閼與⑤。王召廉頗而問曰：「可救不？」對曰：「道遠險狹，難救。」又召樂乘而問焉⑥，樂乘對如廉頗言。又召問趙奢，奢對曰：「其道遠險狹，譬之猶兩鼠鬥於穴中，將勇者勝。」王乃令趙奢將，救之。

兵去邯鄲三十里⑦，而令軍中曰⑧：「有以軍事諫者死。」秦軍軍武安西⑨，

秦軍鼓譟勒兵，武安屋瓦盡振。軍中候有一人言急救武安⑩，趙奢立斬之。堅壁⑪，留二十八日不行，復益增壘。秦間來入，趙奢善食而遣之。間以報秦將，秦將大喜曰：「夫去國三十里而軍不行，乃增壘⑫，關與非趙地也。」趙奢既已遣秦間，乃卷甲而趨之⑬，二日一夜至，令善射者去閼與五十里而軍。軍壘成，秦人聞之，悉甲而至。軍士許歷請以軍事諫，趙奢曰：「內之。」許歷曰：「秦人不意趙師至此，其來氣盛，將軍必厚集其陣以待之⑭。不然，必敗。」趙奢曰：「請受令⑮。」許歷曰：「請受鈇質之誅。」趙奢曰：「胥後令邯鄲⑯。」許歷復請諫，曰：「先據北山上者勝，後至者敗。」趙奢許諾，即發萬人趨之。秦兵後至⑰，爭山不得上，趙奢縱兵擊之，大破秦軍。秦軍解而走，遂解閼與之圍而歸。

趙惠文王賜奢號為馬服君⑱，以許歷為國尉⑲。趙奢於是與廉頗、藺相如同位。

後四年⑳，趙惠文王卒，子孝成王立。七年㉑，秦與趙兵相距長平㉒，時趙奢已死，而藺相如病篤㉓，趙使廉頗將攻秦，秦數敗趙軍，趙軍固壁不戰。秦數挑戰，廉頗不肯。趙王信秦之間。秦之間言曰：「秦之所惡，獨畏馬服君趙奢之子趙括為將耳。」趙王因以括為將，代廉頗。藺相如曰：「王以名使括，若膠柱而鼓瑟耳㉔。括徒能讀其父書傳，不知合變也㉕。」趙王不聽，遂將之。

趙括自少時學兵法，言兵事，以天下莫能當。嘗與其父奢言兵事，奢不能難，

然不謂善。括母問奢其故，奢曰：「兵，死地也㉖，而括易言之。使趙不將括即已，

若必將之，破趙軍者必括也。」及括將行，其母上書言於王曰：「括不可使將。」

王曰：「何以？」對曰：「始妾事其父，時為將，身所奉飯飲而進食者以十數，

所友者以百數，大王及宗室所賞賜者盡以予軍吏士大夫，受命之日，不問家事。

今括一旦為將，東向而朝㉗，軍吏無敢仰視之者，王所賜金帛，歸藏於家，而日視

便利田宅可買者買之。王以為何如其父？父子異心，願王勿遣！」王曰：「母置

之，吾已決矣。」括母因曰：「王終遣之，即有如不稱，妾得無隨坐乎㉘？」王許

諾。

趙括既代廉頗，悉更約束，易置軍吏。秦將白起聞之，縱奇兵，詳敗走，而

絕其糧道，分斷其軍為二，士卒離心。四十餘日，軍餓，趙括出銳卒自博戰，秦

軍射殺趙括。括軍敗，數十萬之眾遂降秦，秦悉坑之。趙前後所亡凡四十五萬。

明年，秦兵遂圍邯鄲，歲餘，幾不得脫。賴楚、魏諸侯來救，乃得解邯鄲之圍。

趙王亦以括母先言，竟不誅也。

自邯鄲圍解五年，而燕用栗腹之謀㉙，曰：「趙壯者盡於長平，其孤未壯。」

舉兵擊趙。趙使廉頗將，擊，大破燕軍於鄗⑳，殺栗腹，遂圍燕。燕割五城請和，乃聽之。趙以尉文封廉頗為信平君㉛，為假相國㉜。

廉頗之免長平歸也，失勢之時，故客盡去。及復用為將，客又復至。廉頗曰：「客退矣！」客曰：「吁！君何見之晚也？夫天下以市道交㉝，君有勢，我則從君；君無勢則去，此固其理也，有何怨乎㉞？」居六年，趙使廉頗伐魏之繁陽㉟，拔之。

趙孝成王卒，子悼襄王立㊱，使樂乘代廉頗。廉頗怒，攻樂乘，樂乘走。廉頗遂奔魏之大梁。其明年，趙乃以李牧為將而攻燕，拔武遂、方城㊲。

廉頗居梁久之，魏不能信用。趙以數困於秦兵，趙王思復得廉頗，廉頗亦思復用於趙。趙王使使者視廉頗尚可用否。廉頗之仇郭開多與使者金㊳，令毀之。趙使者既見廉頗，廉頗為之一飯斗米，肉十斤，被甲上馬，以示尚可用。趙使還報王曰：「廉將軍雖老，尚善飯，然與臣坐，頃之三遺矢矣㊴。」趙王以為老，遂不召。

楚聞廉頗在魏，陰使人迎之。廉頗一為楚將㊵，無功㊶，曰：「我思用趙人㊷。」

廉頗卒死於壽春㊸。

（以上為第二段，寫趙奢的將略和趙括的虛浮喪師，並補敘了廉頗晚年的悲慨境遇。）

史記選注

六四八

①田部吏——徵收田賦的官吏。

②殺平原君用事者九人——平原君用事者：平原君家的管事人。郭嵩燾曰：「平原君趙公子，趙奢一田部吏耳，何遽殺其用事者九人？此由史公好奇，取諸傳聞之辭而甚言之。」（《史記札記》）

③縱——放任不管。

④治國賦——主管全國的賦稅。

⑤秦伐韓二句——《趙世家》：「（惠文王）二十九年，秦、韓相攻，而圍閼與。」

⑥樂乘——樂毅的族人，先為燕將，伐趙，被廉頗所擒，後遂為趙將。

⑦兵去邯鄲三十里——意為趙軍剛離開邯鄲三十里，就停了下來。

⑧而令軍中曰二句——茅坤曰：「不欲人諫者，絕軍中譁言也。」

⑨武安——趙邑，在今河北省武安西南。

⑩候——主管刺探敵情的軍吏。

⑪堅壁——堅守營壘。堅：加固。

⑫增壘——加固營壁。壘：壁壘。

⑬卷甲而趨——脫下鎧甲，捲持著輕捷地奔襲敵人。郭嵩燾曰：「所以留軍不行而誅諫者，蓄謀在此。」

⑭厚集其陣——集中力量，加強正面陣地。

⑮請受令——猶言「願聽從您的吩咐」。請：謙辭。

⑯胥後令邯鄲——請等待日後邯鄲（國君處）來的命令。意即不要殺了。胥：等待。按：《索隱》以「胥後令」為一句：；「邯鄲」，以為應作「欲戰」。中井積德以為「邯鄲」應作「將戰」。聯繫上下文，作「欲戰」、「將戰」意思較順。

⑰秦兵後至二句——郭嵩燾曰：「秦軍久至而不知據此山者，由趙奢留軍不行，先示怯，是以秦軍易之。直見趙軍據此山，乃始與爭利，此其所以敗也。」

⑱馬服君——馬服：山名，在邯鄲西北。以馬服山為趙奢的封號。

⑲國尉——相當於後世的都尉、校尉，低於將軍的軍官。

⑳後四年——即趙惠文王三十三年（前二六六），是年趙惠文王何死，趙孝成王丹立。

㉑七年——應作六年，是年為公元前二六〇。

㉒秦與趙兵相距長平——趙孝成王四年（前二六二），秦兵攻韓野王（今河南省沁陽），拔之。韓地上黨（在今山西省東南部）與韓國的聯繫被切斷。韓國的上黨守將馮亭率部降趙，趙封之為華陽君。秦派

將軍王齕攻上黨，拔之。復進兵，遂與趙軍對壘於長平。長平：趙邑，在今山西省高平西北。

㉓病篤（ㄅㄨ）——病重。篤：深重，沉實。

㉔膠柱而鼓瑟——以比喻人的死守教條，遇事不知變通。此句乃指趙括而言，行文不明，易使人誤認為是說趙王。膠柱：把柱膠死，不能再調整絃的鬆緊。

㉕合變——根據情況應合變通。

㉖死地——危險地方，危險事情。

㉗東向而朝——面東坐著接受部下的參見。先秦以至漢初，除正式地坐殿升堂仍是南向為尊外，一般的集會筵席，都是東向為尊。

㉘隨坐——連坐，因別人犯罪而受牽連被懲罰。

㉙栗腹——時為燕相，其鼓動燕王乘危伐趙事，見《燕召公世家》。

㉚鄗（ㄏㄠ）——趙邑，在今河北省高邑東。

㉛尉文——地名，不詳所在。

㉜假相國——代理相國。假：代理，權攝其事。

㉝以市道交——把市場上的貿易關係用到朋友關係上來，隨利害而聚散。按：司馬遷對此等事感慨極深，《孟嘗君列傳》、《魏其武安侯列傳》、《汲鄭列傳》等，都有類似的議論。

㉞ 有何怨乎——有∶同「又」。

㉟ 繁陽——古邑名，在今河南省內黃西北。

㊱ 悼襄王——名偃，孝成王之子，在位九年（前二四五～二三六）。

㊲ 武遂——古邑名，即今河北省徐水西之遂城鎮。

方城——古邑名，在今河北省固安南。

㊳ 趙王寵臣，此人尚有受金讒害李牧事，見下文。

㊴ 郭開——趙王寵臣，此人尚有受金讒害李牧事，見下文。

㊴ 遺矢——大便失去控制。矢∶同「屎」。

㊵ 一爲楚將——既爲楚將之後。一∶既已。

㊶ 無功——沒有成效。郭嵩燾曰∶「廉頗入楚，在考烈王東遷壽春之後，其勢亦不足以有爲矣。」

㊷ 思用趙人——願統領指揮趙國的士兵。

㊸ 壽春——楚邑，即今安徽省壽縣。

　李牧者，趙之北邊良將也。常居代、鴈門①，備匈奴。以便宜置吏②，市租皆輸入莫府③，為士卒費。日擊數牛饗士，習射騎，謹烽火，多間諜，厚遇戰士。為約曰：「匈奴即入盜，急入收保④，有敢捕虜者斬。」匈奴每入，烽火謹，輒入收

保，不敢戰。如是數歲，亦不亡失。然匈奴以李牧為怯，雖趙邊兵亦以為吾將怯。

趙王讓李牧，李牧如故。趙王怒，召之，使他人代將。

歲餘，匈奴每來，出戰。出戰，數不利，失亡多，邊不得田畜⑤。復請李牧，牧杜門不出，固稱疾。趙王乃復彊起使將兵，牧曰：「王必用臣，臣如前，乃敢奉令。」王許之。

李牧至，如故約。匈奴數歲無所得，終以為怯。邊士日得賞賜而不用，皆願一戰。於是乃具選車得千三百乘⑥，選騎得萬三千四，百金之士五萬人⑦，彀者十萬人⑧，悉勒習戰⑨。大縱畜牧、人民滿野。匈奴小入，詳北不勝，以數千人委之⑩。單于聞之，大率眾來入，李牧多為奇陳，張左右翼擊之，大破殺匈奴十餘萬騎⑪。滅襜襤⑫，破東胡⑬，降林胡⑭，單于奔走。其後十餘歲，匈奴不敢近趙邊城。

趙悼襄王元年，廉頗既亡入魏，趙使李牧攻燕，拔武遂、方城。居二年，龐煖破燕軍⑮，殺劇辛⑯。後七年，秦破殺趙將扈輒於武遂⑰，斬首十萬。趙乃以李牧為大將軍，擊秦軍於宜安⑱，大破秦軍，走秦將桓齮。封李牧為武安君。居三年，秦攻番吾⑲，李牧擊破秦軍，南距韓、魏。

趙王遷七年⑳，秦使王翦攻趙㉑，趙使李牧、司馬尚禦之。秦多與趙王寵臣郭

開金，為反間，言李牧、司馬尚欲反。趙王乃使趙葱及齊將顏聚代李牧㉒。李牧不

受命，趙使人微捕得李牧㉓，斬之。廢司馬尚。後三月，王翦因急擊趙，大破殺趙

蔥，虜趙王遷及其將顏聚，遂滅趙㉔。

（以上為第三段，寫李牧的卓越將才，和趙國殺李牧，自毀長城，以致最後亡國的可恥

結局。）

【注釋】

①代、鴈門——趙國北部的兩個郡名。代郡約當今大同以東的山西省東北部和河北省西北部地區。
鴈門郡約當今大同以西的山西省西北部地區。

②以便宜置吏——根據實際需要，自己任命屬下的官員。這是一種受王者特許才能行使的權力。

③市租皆輸入莫府二句——市租：指從軍中市場和百姓市場上所收得之稅。莫府：同「幕府」，將軍
辦公的篷帳，後用以代指將軍的辦事機構。《張釋之馮唐列傳》：「李牧為趙將居邊，軍市之租，皆自用
以饗士。」與此互證。

④收保——收軍保塞，指不出戰。

⑤不得田畜——不能耕田牧畜。

⑥選車——經過挑選的戰車。下文又有「選騎」，《魏公子列傳》有所謂「選兵」，皆與此義同。

⑦百金之士——曾獲過百金之賞的勇士。裴駰引《管子》：「能破敵擒將者賞百金。」

⑧彀（ㄍㄡ）者——能拉硬弓的射手。彀：拉滿弓。

⑨勒——部勒，組織。

⑩委之——扔給他們，爲誘敵。

⑪大破殺匈奴十餘萬騎——凌約言曰：「李牧日擊數牛饗士，而不敢用，雖王讓之如故。及使他人代之，再至亦如故約。兵法云：『守如處女，距如脫兔』，牧其庶幾。」（《史記評林》引）

⑫襜襤（ㄉㄢ ㄌㄢ）——當時活動在代郡以北的少數民族。

⑬東胡——當時活動在今遼寧西部、內蒙東部一帶地區的少數民族，大約與後來的烏桓、鮮卑同一種姓。

⑭林胡——當時活動在今內蒙東勝一帶地區的少數民族。

⑮龐煖——趙將。煖，同「暖」。

⑯劇辛——趙人，後爲燕將。

⑰武遂——應作「武城」，在今河北省磁縣西南。

十七 廉頗藺相如列傳

六五五

⑱宜安——趙邑，在今河北省藁城西南。

⑲番吾——趙邑，在今河北省平山南。

⑳趙王遷——悼襄王偃之子，在位八年（前二三五～二二八），最後被秦將王翦所擄。

㉑王翦——秦國名將，協助秦始皇統一全國有大功。《史記》有傳。

㉒齊將顏聚——原為齊將，後歸趙國。

㉓微捕——暗查而襲捕之。方苞曰：「曰『欲反』，則無實跡可知；曰『使人微捕』，則非謀反跡見，此史遷之微指也。」（《評點史記》）

㉔遂滅趙——余有丁曰：「此傳敍趙之存亡繫相如、頗、牧之去留死生，故言李牧誅及王遷虜以終之。」（《史記評林》引）

太史公曰：知死必勇，非死者難也，處死者難①。方藺相如引璧睨柱，及叱秦王左右，勢不過誅，然士或怯懦而不敢發。相如一奮其氣，威信敵國②；退而讓頗，名重太山。其處智勇③，可謂兼之矣！

（以上為第四段，是作者的論贊，表現了作者對藺相如的無限景仰敬佩之情。）

【注釋】

①處死——如何處理、如何對待死這件事情。按：司馬遷曾多次抒發有關「處死」問題的感慨，《陳涉世家》云：「壯士不死即已，死即舉大名耳，王侯將相寧有種乎！」《報任安書》云：「勇者不必死節，怯夫慕義，何所不勉焉。」皆有感於個人身世而發。

②信——同「伸」，伸張。引申為威壓、震懾。

③處——對待，運用。

【集說】

黃震曰：「藺相如庭辱強秦之君，而引車避廉頗；廉頗以勇氣聞諸侯，而肉袒謝相如。先公後私，分棄前憾，皆烈丈夫也。然先之者，相如也。趙奢治賦，不貸平原之家，而平原君因薦之王而用之，君子不多趙奢之刑法自近，而多平原君之以公滅私也。括輕易取敗，無足道……括言父子異心之狀，可謂得觀人之法。李牧養威持重，戰無不勝，與頗齊名，而頗、牧皆廢於讒人郭開之口，趙之亡忽焉，悲夫！」

又曰：「太史公作《廉頗藺相如列傳》，而附之趙奢、李牧，趙之興亡著焉。一時烈丈夫英風

偉慨，令人千載興起。而史筆之妙，開合變化，又足以曲盡形容。」（《黃氏日抄》）

凌稚隆曰：「相如澠池之會，如請秦王擊缻，如召趙御史書，如請咸陽爲壽，一一與之相比，無纖毫挫於秦。一時勇敢之氣，眞足以褫秦人之魄者，太史公每於此等處，更著精神。」（《史記評林》）

王世貞曰：「藺相如之完璧，人人亟稱之，余未敢以爲信也。夫秦以十五城之空名，詐趙而脅其璧，是時言取璧者，情也，非欲以窺趙也。趙得其情則弗予，不得其情則畏之；得其情則予，得其情而弗畏之則弗予。此兩言決耳，奈之何既畏之而復挑其怒也？且夫秦欲璧，趙弗予璧，兩無所曲直也。入璧而秦弗予城，曲在秦；秦城出而璧歸，曲在趙。欲使曲在秦，則莫如棄璧；畏棄璧，則莫如弗予。夫秦王既案圖以予城，又設九賓齋而受璧，令秦王怒而戮相如於市，武安君十萬衆壓邯鄲，而責璧與信，一勝而相如族，再勝而璧終入秦矣。」（《藺相如完璧歸趙論》）

梁啓超曰：「太史公述相如事，字字飛躍紙上，吾重贊之，其蛇足也。顧吾讀之而怦怦然刻於余心者，一言焉，則相如所謂先國家之急而後私仇也。嗚呼，此其所以豪傑歟！此其所以聖賢歟！彼亡國之時代，曷嘗無人才？其奈皆先私仇而後國家之急也。往車屢折，來軫方遒，悲夫！」

（《飲冰室專集》）

《廉頗藺相如列傳》是廉頗、藺相如、趙奢、李牧四人的合傳。因爲這四個人都有才幹，忠心耿耿，關係著趙國的興亡，所以司馬遷把他們寫在了一起。宋代黃震說：「太史公作《廉頗藺相如列傳》，而附之趙奢、李牧、趙之興亡著焉。一時烈丈夫英風偉概，令人千載興起。而史筆之妙，開合變化，又足以曲盡形容。」（《黃氏日抄》）明代茅坤也說：「兩人爲一傳，中復附趙奢，已而復綴以李牧爲四人傳，須詳太史公次四人線索，才知趙之興亡矣。」（《史記鈔》）所以我們可以說這篇作品是廉頗、藺相如、趙奢、李牧四人的英烈傳，同時也是趙國的興亡史。作者的感情濃烈，興寄遙深。

關於這篇文章的思想意義，第一是描寫和歌頌了一批明顯帶有自己社會理想的人物，他們都才情卓越、品質崇高、忠心耿耿、無私無畏地把自己貢獻給了保衛國家的豪邁事業。其中尤以藺相如最爲作者所激賞。《太史公自序》說：「能信意彊秦，而屈體廉子，用徇其君，俱重於諸侯。作《廉頗藺相如列傳》。」本文的「太史公曰」也說：「知死必勇，非死者難也，處死者難。相如一奮其氣，威信敵國；退而讓頗，名重太山。其處智勇，可謂兼之矣！」兩處都是單獨稱頌藺相如一個人，可見藺相如在相如引璧睨柱，及叱秦王左右，勢不過誅，然士或怯懦而不敢發。相如

本文中的位置是何等的重要。在本文中，作者首先是通過「完璧歸趙」和「澠池會」突出地表現了他在對敵鬥爭中的英勇機智、威信敵國。但是，光有這一點還不足以使他與毛遂、唐且、荊軻等這種策士、游俠劃清界限，還不足以表明藺相如是個有風度的政治家。藺相如更使人感動，更帶有政治色彩的動人事跡，是表現在處理他和廉頗的關係上。由於他的兩次出使都為國家建立了勳高德卲而年紀又特殊的功勳，因而他在朝廷上的地位很快地升到了廉頗之上。這件事情引起了勳高德卲而年紀又大的廉頗的不滿，因而他找碴兒。這時藺相如一反過去對敵的那種勇敢強硬，而處處表現了隱忍退讓。他説：「彊秦之所以不敢加兵於趙者，徒以吾兩人在也。今兩虎共鬥，其勢不俱生。吾所以為此者，以先國家之急而後私仇也。」這是多麼寬廣的胸襟，多麼識大體、顧大局的表現啊！清代郭嵩燾説：「戰國人才以藺相如為首，其讓廉頗可謂遠矣，庶幾與聞君子之道者也。」

《史記評林》這種先公後私的高尚胸懷不僅感動了負氣爭勝的廉頗，也使虎狼般的強秦為之卻步。藺相如是司馬遷最喜愛、最崇敬的人物之一。由於司馬遷這篇列傳的流傳廣、影響大，遂使藺相如那種崇高的精神品質長期地影響著我國後代，成了我國歷代對人們進行思想敎育的一份極其寶貴、生動的敎材。

對於廉頗，作品一開頭就説他「爲趙將伐齊，大破之，取陽晉，拜爲上卿，以勇氣聞於諸侯。」後面又寫了他鎮守長平時「秦數敗趙軍，趙軍固壁不戰。秦數挑戰，廉頗不肯」的老成持重；對

六六〇

史記選注

趙奢，集中地表現了他解閼與之圍的軍事才能；對李牧，寫了他先示敵人以弱形，而後出奇計「大破殺匈奴十餘萬騎，滅襜襤，破東胡，降林胡，單于奔走。其後十餘歲，匈奴不敢近趙邊城。」但比較這三個人，作者對廉頗的精神氣質是更爲欣賞的。作品寫廉頗送趙王去澠池赴會，臨別時說：「王行，度道里會遇之禮畢，還，不過三十日。三十日不還，則請立太子爲王，以絕秦望。」這裏的話雖不多，但廉頗的大將風度卻已油然而出。明代凌登第説：「廉將軍與趙王訣數語，眞有古大臣風，所謂社稷爲重者也。」世人俱稱相如抗秦之功，更無人賞識及此，可爲千古鳴邑。」

《史記評林》引）徐孚遠也說：「秦留楚懷王，求割地，以楚王必欲歸國也。若喪君有君，則抱空質而負不義，於天下計勿爲矣。」（同上）而藺相如之所以能在澠池會上勇挫秦王，不也正因爲有廉頗的武力作後盾嗎？早在春秋時期，孔子就講過：「有文事者必有武備，有武事者必有文備。」

《孔子世家》）就是指這種情況而言。廉頗先是不服相如，企圖尋釁鬧事；而後來一旦省悟，立即負荊請罪，這種大公無私，肝膽照人，更成了千古佳話。尤其不尋常的是，他晚年儘管因遭讒毀而流落他邦，但是他對趙國的無限忠誠至死不變。他用「一飯斗米，肉十斤，被甲上馬」來表示自己不老，渴望被趙國重新起用。這種高尚品質眞是千載之下猶令人感動。魯迅説：「我們從古以來，就有埋頭苦幹的人，有拚命硬幹的人，有爲民請命的人，有捨身求法的人……雖是等於爲帝王將相作家譜的所謂『正史』，也往往掩不住他們的光耀，這就是中國的脊梁。」（《中國人失

掉自信力了嗎》）司馬遷所歌頌的藺相如、廉頗等人，就是這樣的「脊梁」。

第二，作者抒發了一種得賢者昌，失賢者亡，「人之云亡，邦國殄瘁」的無限興亡之感。趙惠文王在位（前二九八～前二六六年）時，趙國雖小，但他上繼武靈王的事業，國內人才濟濟，還是頗爲強盛的。而其強盛的原因之一就在於他的任賢使能。廉頗有攻城野戰之功自不待言，而藺相如第一次與趙王見面，就被趙王破格使用，使他由一個微賤的舍人一下子就成了一個身繫國家之重的使臣。明代邵寶説：「趙王知相如之必能完璧乎？曰：不知。相如能知秦之必歸璧乎？曰：不知也。然則何以使之？曰：相如以死殉葬，趙王以意氣任相如，璧完而相如歸，趙重矣；璧不返相如死之，趙亦重矣。國勢之重輕，於是繫焉。」（《史記評林》引）相如出使而不辱使命，一次歸來即拜爲上大夫，二次歸來遂「拜爲上卿，位在廉頗之右」。這種破格使用、大膽提拔，眞也夠驚人的了。

趙奢本來也只是個田部吏，「平原君以爲賢，言之於王」，於是惠文王「用之治國賦」。後來秦圍韓軍於閼與，韓求救於趙，廉頗、樂乘這些名將都説不可救，而惠文王卻硬是採納了趙奢的意見，並起用爲將，結果大破秦軍。

正因爲惠文王能用人，能得人之力，所以這時的趙國雖處於齊、秦之間，但這些大國卻不敢對趙國輕舉妄動。

到了趙孝成王，情況就大不相同了。他硬是不聽取趙奢的遺言，不採納藺相如的勸告，不用廉頗之謀，而偏偏信用那個紙上談兵的趙括，結果四十五萬人被白起坑於長平。趙括敗後，趙國重新起用廉頗，而被孝成王的兒子悼襄王所罷斥，使廉頗這樣的名將，終生飲恨，死於楚國。廉頗臨死前還說：

「我思用趙人。」這話裏含著多麼深沉的一個愛國志士的悲哀啊！

趙國最後一位名將是李牧。李牧為趙將十幾年間，「大破殺匈奴十餘萬騎」，又「滅襜襤、破東胡、降林胡」；又「破燕軍，殺劇辛」；又「擊秦軍於宜安，大破秦軍，走秦將桓齮」。就是這樣一個軍功累累、忠心耿耿的名將，最後竟也被聽信了叛徒郭開讒毀的趙王遷給殺害了。文章說：「秦多與趙王寵臣郭開金，為反間，言李牧、司馬尚欲反。趙王乃使趙蔥及齊將顏聚代李牧，李牧不受命，趙使人微捕得李牧，斬之。」文章緊接著又說：「（秦將）王翦因急擊趙，大破趙蔥，虜趙王遷及其將顏聚，遂滅趙。」這簡直是自毀長城，為敵人掃除道路啊！明代余有丁說：「此傳敘趙之存亡繫相如、頗、牧之去留死生，故言李牧誅及王遷虜以終之。」

本文最重要的藝術成就，是出色地塑造了藺相如這個活生生的藝術形象。而寫藺相如，作者又是重點表現他的大智大勇、先公後私的精神品質，而不是寫他處理軍國事物的一般才幹。因此，作者只截取了藺相如一生中最具有傳奇色彩，又最能表現人物精神的三個典型事例，即完璧歸趙、

澠池會、廉藺交歡來加以集中的描寫；而寫「澠池會」則是又把其他政事一概省去，只寫了維護國家尊嚴一節。這就使人物的精神面貌表現得格外生動、突出了。同時作者爲刻劃這個人物，使用的方法也是多種多樣的。例如，當秦王聞知趙國有璧而派人前來要挾換取時，作品描寫趙王與群臣的狀態說：「趙王與大將軍廉頗諸大臣謀：欲予秦，秦城恐不可得，徒見欺；欲勿予，即患秦兵之來。計未定，求人可使報秦者，未得。」清代吳見思對此評論說：「先設一疑案難決，以見廉頗不如相如，滿朝大臣不如相如。」這是對比烘托。接著文章寫宦者繆賢舉薦藺相如，敍述了昔日藺相如爲自己籌謀畫策的一件往事，這是側面鋪墊。至於後面藺相如在秦庭上與秦王兩次針鋒相對進行鬥爭的正面描寫，就更加生動，更爲活靈活現了。待至作品寫到廉頗與藺相如的矛盾一節，筆法則又忽然一變，從矛盾的觸發，到矛盾的高潮，對立的雙方始終沒有面對面地直接交鋒，情節的發展完全是用賓客背地裏的傳話作爲穿插來推動的。直到最後解決矛盾時，作者才讓雙方會集一處。這種筆法以虛代實，別開生面。既省去了描寫正面衝突的煩勞，又保護了英雄形象的完美，眞是一舉兩得。

本文藝術方面的另一個成就是它語言的形象生動、富有表現力。例如，當趙王接受宦者令繆賢的推薦而召來藺相如，問他「誰可使者」的時候，藺相如說：「王必無人，臣願奉璧往使，城入趙而璧留秦，城不入，願請完璧歸趙。」這裏的措辭是十分得體的，表現了他不貪進，不疾取，

不卑不亢，而又沉著堅定，信心十足。又如趙奢爲田部吏時執法殺了平原君家的管事人，對平原君説：「君於趙爲貴公子，今縱君家而不奉公則法削，法削則國弱，國弱則諸侯加兵，諸侯加兵是無趙也，君安得有此富乎？以君之貴，奉公如法則上下平，上下平則國固，國固則趙固，而君爲貴戚，豈輕於天下邪？」層層推理，邏輯簡明而周延，表現了他的爲人忠正，執法嚴明，可成大事。這些與他日後進兵關與時的號令如山是一致的，這也是作者精心設計的結果。作品中的敘述描寫語言也非常精采。例如寫相如誆回璧後，「因持璧卻立，倚柱，怒髮上衝冠」。這每一個詞都不僅極其生動準確，而且每一個詞的背後，都清楚地表現著藺相如當時激烈緊張，但又一絲不亂的心理活動。又如澠池會上，當趙王被迫鼓瑟，受到秦國的侮辱時，作品描寫了「相如前曰」、「相如前進瓵」、「相如張目叱之」、「相如顧召趙御史」等一系列活動，這裏的每一個詞也都非常生動，而且富有戲劇指示性的。他把開始時秦國那種驕橫，趙國那種怯懦，以及後來秦、趙兩國都對藺相如的無限驚愕之狀，刻畫得極爲明晰。明代茅坤説：「非相如不能爲此光景，非太史公不能描寫此神色。」（《史記抄》）

《廉頗藺相如列傳》不論是思想性還是藝術性，都是很高的，它是《史記》作品中傳播最廣，最家喻户曉，最深入人心的篇章之一。

田單者，齊諸田疏屬也①。湣王時②，單為臨菑市掾③，不見知。及燕使樂毅伐破齊④，齊湣王出奔，已而保莒城⑤。燕師長驅平齊，而田單走安平⑥，令其宗人盡斷其車軸末而傅鐵籠⑦。已而燕軍攻安平，城壞，齊人走，爭塗⑧，以轉折車敗⑨，為燕所虜。唯田單宗人以鐵籠故得脫，東保即墨⑩。燕既盡降齊城，唯獨莒、即墨不下。

燕軍聞齊王在莒，并兵攻之。淖齒既殺湣王於莒⑪，因堅守距燕軍，數年不下。燕引兵東圍即墨。即墨大夫出與戰⑫，敗死，城中相與推田單曰：「安平之戰，田單宗人以鐵籠得全，習兵。」立以為將軍，以即墨距燕。

（以上為第一段，寫田單在逃難中的一件小事，見其智能過人，為後文作鋪墊。）

【注釋】

① 諸田疏屬——齊王宗室中的遠房子弟。因為當時齊國田姓的貴族甚多，所以稱「諸田」。

② 湣王——名田地，在位四十年（前三二三～二八四）。

③ 臨菑——齊國都城，在今山東省臨淄北。菑：同「淄」。

市掾（ㄩㄢ）——管理市場的屬吏。掾：屬吏的統稱。

④ 樂毅伐破齊——事在齊湣王四十年（前二八四），可參看《樂毅列傳》。

⑤ 保——依，據守。

莒城——齊之大邑，即今山東省莒縣。

⑥ 安平——齊邑，在今山東省臨淄東北。

⑦ 盡斷其車軸末而傅鐵籠——截去車軸兩端過於長出的部分，並給軸頭包上鐵籠。傅：包，裹。鐵籠：鐵帽，鐵箍。

⑧ 爭塗——搶道。塗：同「途」。

⑨ 轉（ㄨㄟ）——車軸頭。

⑩ 即墨——齊邑，在今山東省平度東南。葉玉麟曰：「就一小事先寫，已見其智略。」（《史記批注》）

⑪淖（ㄋㄠ）齒——楚國將領，《田完世家》云：「楚使淖齒將兵救齊，因相齊湣王，淖齒遂殺湣王而與燕共分齊之侵地鹵（虜）器。」

⑫即墨大夫——即墨邑的行政長官，約當於後來的縣令。

頃之，燕昭王卒①，惠王立②，與樂毅有隙③。田單聞之，乃縱反間於燕，宣言曰：「齊王已死，城之不拔者二耳④。樂毅畏誅而不敢歸，以伐齊為名，實欲連兵南面而王齊⑤。齊人未附，故且緩攻即墨以待其事。齊人所懼，唯恐他將之來，即墨殘矣⑥。」燕王以為然，使騎劫代樂毅。

樂毅因歸趙⑦。燕人士卒忿。而田單乃令城中人食必祭其先祖於庭，飛鳥悉翔舞城中下食。燕人怪之。田單因宣言曰：「神來下教我。」乃令城中人曰：「當有神人為我師。」有一卒曰：「臣可以為師乎？」因反走。田單乃起，引還，東鄉坐⑧，師事之⑨。卒曰：「臣欺君，誠無能也。」田單曰：「子勿言也！」因師之。每出約束⑩，必稱神師。乃宣言曰：「吾唯懼燕軍之劓所得齊卒置之前行與我戰⑪，即墨敗矣。」燕人聞之，如其言。城中人見齊諸降者盡劓，皆怒，堅守，唯恐見得⑫。單又縱反間曰：「吾懼燕人掘吾城外冢墓，僇先人⑬，可為寒心。」燕

軍盡掘壟墓⑭，燒死人。即墨人從城上望見，皆涕泣，俱欲出戰，怒自十倍⑮。

田單知士卒之可用，乃身操版插⑯，與士卒分功⑰，盡

散飲食饗士。令甲卒皆伏，使老弱女子乘城⑲，遣使約降於燕，燕軍皆呼萬歲。田

單又收民金得千溢⑳，令即墨富豪遺燕將，曰：「即墨即降㉑，願無虜掠吾族家妻

妾，令安堵㉒。」燕將大喜，許之。燕軍由此益懈。

田單乃收城中得千餘牛，為絳繒衣㉓，畫以五彩龍文，束兵刃於其角，而灌脂

束葦於尾，燒其端。鑿城數十穴，夜縱牛，壯士五千人隨其後。牛尾熱，怒而奔

燕軍，燕軍夜大驚。牛尾炬火光明炫耀，燕軍視之，皆龍文，所觸盡死傷。五千

人因銜枚擊之㉔，而城中鼓譟從之，老弱皆擊銅器為聲，聲動天地。燕軍大駭，敗

走。齊人遂夷殺其將騎劫㉕。燕軍擾亂奔走，齊人追亡逐北，所過城邑，皆畔燕而

歸。

田單兵日益多，乘勝，燕日敗亡，卒至河上㉖，而齊七十餘城皆復為齊。乃迎

襄王於莒㉗，入臨菑而聽政。襄王封田單，號曰安平君㉘。

（以上為第二段，寫田單出奇制勝，大破燕軍於即墨，並乘勝恢復了齊國的過程。）

① 燕昭王——戰國時期燕國最有作爲的國君，在位三十三年（前三一一～二七九）。

② 惠王——昭王之子，在位七年（前二七八～二七二）。

③ 有隙——有裂痕，有矛盾。

④ 拔——攻下。

⑤ 連兵——與齊國即墨、莒城的守軍聯合。

二——即莒與即墨。

南面而王齊——在齊國自己獨立稱王。

⑥ 即墨殘矣——殘：破。按：此句之上應重出「他將之來」四字，否則語氣不完整。這種當重出而未重出的句式，《史記》中多見。如《項羽本紀》：「項羽召見諸侯將，入轅門，無不膝行而前，莫敢仰視。」「諸侯將」三字當重出。《孝景本紀》：「令內史郡不得食（飼）馬粟，沒入縣官。」「食馬粟」三字當重出。

⑦ 樂毅因歸趙——《樂毅列傳》云：「樂毅知燕惠王之不善代之，畏誅，遂西降趙。」

⑧ 東鄉坐——謂使此卒東向而坐。鄉：同「向」。

⑨師事之——像侍奉神師一樣地侍奉他。胡三省曰：「田單恐眾心未一，故假神以令其眾。」（《通鑑》）茅坤曰：「田單將兵，起自卒伍，故必爲計以自神，與陳勝、吳廣之意同。」（《史記評林》引蘇軾曰：「田單使人食必祭，以致烏鳶，又設爲神師，皆近兒戲，無益於事。蓋先以疑似置人心腹中，則夜見火牛龍文，足以駭動，取一時之勝，此其本意也。」（《唐宋名賢歷代確論》）

⑩約束——指章程、條令之類。

⑪劓（一）——割鼻。

⑫見得——被其所俘。

⑬僇——同「戮」，辱也。

⑭壟墓——即墳墓。壟：墳也。

⑮怒自十倍——徐孚遠曰：「樂毅攻兩城，數年不拔，欲以德齊人。騎劫代將，悉更樂毅所爲，故施虐於齊，而田單以爲資也。」（《史記測義》）

⑯版插——建築用具。築牆時，用版夾土，用杵搗之。插：同「鍤」，用以挖土。

⑰功——同「工」，工程、工作。

⑱行伍——軍隊的編制，這裏即指軍隊。按：田單將妻妾編於行伍，與《平原君列傳》中李同教趙勝所爲者同。

史記選注

六七二

⑲乘城——登城。乘：登。

⑳溢——同「鎰」，一鎰爲二十四兩。

㉑即——若。

㉒安堵——也作「按堵」，即安居。應劭曰：「按次第也。」（《漢書‧高帝紀》注）即各安其位。

㉓絳繒——紅色的絲織品。繒：絹帛之類的通稱。

㉔銜枚——枚的形狀如同筷子，行軍時銜在口中，以禁喧嘩。

㉕夷殺——猶言「斬殺」。夷：平也，在這裏也是「殺」的意思。

㉖卒——終於，最後。

㉗襄王——名法章，湣王之子，在位十九年（前二八三~二六五）。

㉘號曰安平君——《索隱》曰：「以單初起安平，故以爲號。」錢大昕曰：「史不敍其事。考《趙世家》，孝成王元年，齊安平君田單將趙師而攻燕中陽，拔之。二年，田單爲相。即齊王建之元年也。豈襄王已沒，單遂去齊而入趙乎。」（《廿二史考異》）

太史公曰：兵以正合，以奇勝①。善之者出奇無窮，奇正還相生②，如環之無

端③。夫始如處女④，適人開戶；後如脫兔，適不及距，其田單之謂邪！

（以上爲第三段，是作者的論贊，讚揚了田單的出奇制勝，善於用兵。）

【注釋】

① 兵以正合，以奇勝——意謂以正兵與敵人交鋒，以奇兵戰勝敵人。合：合戰，正面交鋒。奇：權詐，出奇制勝。

② 相生——互相變化，相輔相成。

③ 如環之無端——《索隱》曰：「言用兵之術，或用正法，或出奇計，使前敵不可測量，如尋環中不知端際也。」按：以上意思出於《孫子‧勢篇》。原文爲：「凡戰者，以正合，以奇勝。故善出奇者，無窮如天地，不竭如江河。終而復始，日月是也；死而復生，四時是也。聲不過五，五聲之變，不可勝聽也；色不過五，五色之變，不可勝觀也；味不過五，五味之變，不可勝嘗也。」

④ 始如處女四句——見《孫子‧九地》。言先示人以弱，使之懈怠；而後突然用強，使之不可抵禦。適：同「敵」。脫兔：脫網之兔，極言其奔突之疾。距：同「拒」，抵擋。

初，淖齒之殺湣王也，莒人求湣王子法章①，得之太史嫩之家②，爲人灌園。

嫩女憐而善遇之。後法章私以情告女③，女遂與通。及莒人共立法章為齊王④，以莒距燕，而太史氏女遂為后，所謂「君王后」也。

燕之初入齊，聞畫邑人王蠋賢⑤，令軍中曰：「環畫邑三十里無入！」以王蠋之故。已而使人謂蠋曰：「齊人多高子之義，吾以子為將，封子萬家。」蠋固謝。燕人曰：「子不聽，吾引三軍而屠畫邑！」王蠋曰：「忠臣不事二君，貞女不更二夫⑥，齊王不聽吾諫，故退而耕於野。國既破亡，吾不能存⑦，今又劫之以兵為君將⑧，是助桀為暴也。與其生而無義，固不如烹！」遂經其頸於樹枝⑨，自奮絕脰而死⑩。齊亡大夫聞之⑪，曰：「王蠋，布衣也，義不北面於燕⑫，況在位食祿者乎！」乃相聚如莒，求諸子，立為襄王⑬。

（以上為第四段，此段應調至「論贊」前，這裏通過太史嫩女與王蠋兩人的事跡，從另一個角度表現了齊國人心的歸向，這是田單所以能夠終於破燕復齊的根本條件。）

【注釋】

①求——尋找。

②太史嫩（ㄐㄧㄠ）——姓太史，名嫩。

③情——真情，真實情況。

④立法章爲齊王——事在公元前二八三。

⑤畫邑——齊邑名，在今山東省臨淄西北。

⑥更——改，改嫁。

⑦存——謂使齊國得以保全。

⑧劫——控制，威脅。

⑨經——繫。

⑩奮——跳蕩，聳動。

⑪亡大夫——逃亡的齊國官僚。

絕脰（ㄉㄡ）——勒斷脖子。脰：頸，脖子。

⑫北面——指臣服於人。古者帝王皆南向坐，群臣北向叩拜，故稱「臣服」、「歸順」爲「北面」。王應麟曰：「安平之功，以畫邑之王蠋，南陽之興，以東郡之翟義，節行可以回人心。」（《困學紀聞》）

⑬求諸子，立爲襄王——按：二句文字不順。崔適曰：「『諸子』，應作『其子』。」（《史記探源》瀧川曰：「『立』下脫『法章』二字。」）按：崔說爲長。歸有光曰：「贊後附出二事，著齊之所以轉亡而爲存也。史公此等見作傳精神洋溢處，昔人云『峰斷雲連』是也。」（《評點史記》）凌稚隆曰：「論後更復

綴此，正所謂浮雲斷雁者也。」《史記評林》程一枝曰：「此節當在上文『號曰安平君』之下，今脫簡在後。」《史詮》按：梁玉繩、崔述等亦皆贊同程說，疑應如此。歸有光、凌稚隆等說皆極為勉強。

【集說】

方孝孺曰：「彼樂毅之師豈出於救民行仁義乎哉？特報仇圖利之舉耳。下齊之國，固不能施仁敷惠，以慰其兄弟父子之心，而遷其重器寶貨於燕，齊之民固已怨毅入骨髓矣。幸而破七十餘城，畏其兵威力強而服之耳，非心願為燕之臣耳。及兵威既振，所不下者莒與即墨，毅之心以為在吾腹中，可一指顧而取之矣。其心已肆，其氣已怠，士卒之銳已挫；二城之怨方堅，齊人之心方奮，用堅奮之人而禦怠肆之衆，雖百萬之師固不能拔二城矣。」《增評歷史綱鑑補》

閔如霖曰：「火牛計固奇，然以齊人之怒，燕師之懈，故以此取勝耳。太史公寫得節次委曲。」《史記評林》卷八二）

凌稚隆曰：「此傳言宣言三，縱反間二，見田單將略全是以奇勝人。」《史記評林》卷八二）

李景星曰：「《田單傳》以『奇』字作骨，至贊語中始點明之。蓋單之為人奇，破燕一節其事奇，太史公又好奇，遇此等奇人奇事，哪能不出奇摹寫？前路以傳鐵籠事小作渲染，已是奇想；隨即接入破燕，而以十分傳奇之筆盡力敍之。寫田單出奇制勝，妙在全從作用處著手。如『乃縱

反間於燕宣言曰」，「田單因宣言曰」，「單又縱反間曰」，「令即墨富豪謂燕將曰」，節次寫來，見單之奇功，純是以奇謀濟之，贊語曰：「兵以正合，以奇勝，善之者出奇無窮，奇正還相生，如環之無端。」連用三『奇』字將通篇之意醒出。『始如處女』四句，亦復奇語驚人。君王后，奇女；王蠋，奇士，不入傳中，而附於傳後，若相應若不相應，細繹之，卻有神無跡。合觀通篇，出奇無窮，的爲《史記》奇作。」（《史記評議・田單列傳》）

袁俊德曰：「聶爾小邑，被圍已三年，其不至『析骸易子』者，蓋已幾希，何得城中之牛尚有千餘耶？火牛之事，當日諒或有之，史家過爲文飾，反啓後人之疑竇矣。」（《增評歷史綱鑑補》）

錢鍾書曰：「漢尼巴爾（古代迦太基名將）爲羅馬師所圍，悉索軍中牛，得二千頭，以乾柴爲火把，束角上，入夜燃之，牛駭且痛，狂奔，過處無不著火。羅馬師驚潰，圍遂解。額火與尻（丂ㄠ，屁股）火孰優，必有能言之者。」（《管錐編》）

【謹按】

清代吳見思說：「田單是戰國一奇人，火牛是戰國一奇事，遂成太史公一篇奇文。其聲色氣勢，如風車雨陳，拉雜而來，幾令人棄書下席。」（《史記論文》）這篇列傳通篇寫田單的奇謀，熱情地讚頌了田單運用奇謀克敵制勝的軍事天才。故事緊湊，情節緊張，簡直是一篇絕妙的傳奇小

說。歷代評論家多認爲此篇以「奇」字作骨，這是有道理的。但我們認爲僅僅欣賞田單的奇謀是不夠的，首先還得弄清這篇文章的思想意義。這篇文章的思想意義在哪裏呢？

首先，作品在歌頌田單的軍事天才，歌頌即墨光輝勝利的同時，表現了作者對殘暴掠奪的非正義戰爭的譴責，和對那些爲保衛國家、爲維護正義而戰的英勇鬥士們的無比欽敬，表現了作者重視分析戰爭性質、重視人民力量的進步歷史觀。早在三十年前，齊湣王曾趁著燕國內亂之機，大舉侵略掠奪過燕國，而且殺死了燕王噲。後來燕昭王即位後，招賢納士、弔死問孤，立志報仇雪恥。三十年後，即燕昭王二十八年（前二八四）、齊湣王四十年，燕國派大將樂毅率師伐齊。由於齊湣王近些年來倚仗國勢強盛，到處侵略別人，惹得各個國家都恨他，因而使得秦國、韓國、趙國、魏國、楚國，都加入了伐齊聯軍。這時齊國的人民也不支持齊湣王，齊國軍隊士氣不振，因此很容易地被聯軍大破於濟西，齊國的主力喪失殆盡。應該說，直到這時，正義還是在聯軍一方的。但是，燕國軍隊的侵略面目，隨著他們的勝利越來越暴露了，他們原來不是只想「教訓」一下齊湣王，而是想徹底消滅齊國，掠奪齊國的財富。而這樣做，對於其他各國都是不利的。於是在濟西之戰後，當燕國軍隊渡河向東繼續進攻的時候，其他各國都把自己的軍隊撤走了。齊國人民因爲恨齊湣王，對燕國軍隊開始不抵抗；後來他們發現燕國軍隊不是來解放他們的，原來是一群十惡不赦的掠奪者，於是他們也就很快地拿起武器來進行戰鬥了。這就是田單堅守即墨，率

領即墨人民抗擊燕軍的時代背景。孟子說：「得道多助，失道寡助。」田單的軍事天才，也就是司馬遷所說的「奇謀」，就正是在這樣的基礎上施展開來的。田單「奇謀」的基本點，就是極大限度地分化、瓦解、麻痺敵人，極大限度地團結壯大齊國人民，增強齊國人民的抗敵鬥志。最後決定命運的火牛陣，就正是在最大限度地發動即墨軍民的基礎上所進行的一場驚心動魄的古代人民戰爭。明代閔如霖說：「火牛計固奇，然以齊人之怒，燕師之懈，故以此取勝耳。太史公寫得節次委曲。」(《史記評林》)

其次，作品讚揚了田單巧妙機智地運用「神道設教」的手段，來迷惑削弱敵人，組織壯大自己。這在客觀上有向人們進行樸素唯物主義宣傳的意義。錢鍾書說：「古書載神道設教以愚民便用，無如此節之底蘊畢宣者。」(《管錐編》)《田單列傳》的確把一些「鬼神迷信的老底都和盤托出來了。祭祀時讓人們把供品擺在露天，吸引得烏鵲都往即墨城裏飛，這是為讓燕人看著奇怪而使的計策；揚言有神來幫自己，這是為堅定、強化即墨城裏軍民的意志而使的謀略。燕人無真理，內心本來就虛弱，齊人本來有真理，現在更有了「神」的幫助，信心士氣當然更強了；燕人無真理，內心本來就虛弱，他們感到這齊國的土地上，似乎到處都是陷阱。現在突然又見烏鵲一群群往即墨城裏飛，又聽說將有神人下界去幫助即墨人，這樣一來他們的內心當然就更加虛弱恐慌了。這些活動都為最後的火牛陣奠定了心理上的基礎。

這種辦法的效果是很可觀的，但是這種辦法本身，讓人細想一想，不是很可笑麼！古往今來有許多人，甚至也包括一些聖君賢相們都使用過這種手段。陳涉、吳廣起義時，曾經先把寫了「陳勝王」三字的布條子塞到要賣的魚肚子裏，讓人吃魚時見了先產生驚疑，而後又在夜裏跑到叢祠裏去篝火狐鳴，喊叫「大楚興，陳勝王」。這種手段和田單欺騙燕國人的辦法相似。其實劉邦起義時所玩的那一套「赤帝子殺白帝子」，以及什麼頭上有雲氣、有龍的把戲；張良所說的圯上老人夜間贈書並告訴他十三年後在穀城山下見到一塊黃石頭，那就是他等等，不也是同樣的伎倆嗎？由一個平民開始扯旗造反，爲了吸引人、蒙騙人，當時這麼做是無可厚非的。但事成之後，竟想弄假成眞，竟然自欺欺人地眞把自己打扮成什麼「上帝之子」，那就只有使人感到憤怒。對於劉邦、張良的戲法，司馬遷沒有揭穿。而對於田單、陳涉的戲法，司馬遷是原原本本地把他的實情寫出來了。難道讀者還不能由此舉一反三嗎？這篇文章有祛除漢代社會上所流行的神學迷信的意義。

《田單列傳》不僅有進步的思想內容，而且在藝術上也十分成功，簡直是一篇絕妙的傳奇小說。先就這篇作品的選材而言，作者就不是按照人物傳記的要求，完整地記述田單一生的主要事跡；而是按照小說的要求，爲突出田單和齊國人民破燕復國這一主題而進行的。凡是與此無關的材料都不選入。在有關破燕復齊的材料中，又只是選取了那些與「奇謀」有關的事情。據《戰國

策》記載，田單復齊後，還有「貂勃常惡田單」、「田單攻狄」等許多事情。清代錢大昕說：「史

不敍其後事。考《趙世家》，『孝成王元年，齊安平君田單將趙師而攻燕中陽，拔之。二年，田單

爲相』。」這些都是田單一生中的重大事件，如果按人物傳記的要求，是完全應該寫入《田單列傳》

的，但司馬遷爲了使主題明確集中，都把他們略去了。正因爲如此，所以今天我們看到的《田單

列傳》才像小說一樣矛盾集中，而毫無拖沓之感。

就布局而言，這篇列傳有精采而動人的開頭，有情節的逐步發展，有激動人心的故事高潮，

還有令人回味無窮的結尾，也完全像小說的結構而不像人物傳記。開頭用田單在逃難中的一件小

事，表現了他的智能過人，爲後文做了鋪墊。這件事情雖小，但很奇特，它一下子就吸住了讀

者。接下去故事完全循著這個「奇」字層層發展。他用反間計離間了燕惠王與樂毅，使燕王派愚

蠢的騎劫代替了精明強悍的樂毅，大大削弱了燕軍的戰鬥力。他又藉著鬼神迷信來迷惑燕軍造成

了他們心理上的恐懼。他又用燕軍的暴行來激怒齊國的士卒和民眾，增強了齊國的士氣。他還身

體力行，鼓舞士卒，並且假意約降，進一步麻痺敵人，使「燕軍由此益懈」，這就使敵我力量的對

比發生了明顯的變化，爲最後的勝利打下了堅實的基礎。整個故事的發展就是這樣一環緊扣一環，

一計緊隨一計，計計出奇，事事動人。而這一切，又都是爲故事的高潮──火牛陣做準備的。「火

牛陣」是整個故事的高潮，也是《史記》中最有名、最精采的戰爭之一，試想，在黑夜中那千餘

史記選注

六八二

頭身披龍文絳衣、角束閃閃利刃、尾部炬火通明的火牛，是多麼使人頭暈目眩啊！再加上在一片驚天動地的鼓譟聲中，還有五千名勢不可當的、銜枚突襲燕軍的齊國士兵，這使那些本來就已經疑神疑鬼，日夜心神不寧的燕軍，怎能不驚懼恐慌而紛紛奔逃呢？李景星說：「《田單傳》以『奇』字作骨，至贊語中始點明之。蓋單之爲人奇，太史公又好奇，遇此等奇人奇事，哪能不出奇摹寫？前路以傳鐵籠事小作渲染，已是奇想；隨即接入破燕，而以十分傳奇之筆盡力敍之。寫田單出奇制勝，妙在全從作用處著手。如『乃縱反間於燕，宣言曰』『田單因宣言曰』『單又縱反間曰』，『令即墨富豪謂燕將曰』，節次寫來，見單之奇功，純是以奇謀濟之。贊語曰：『兵以正合，以奇勝，善之者出奇無窮，奇正還相生，如環之無端。』連用三『奇』字將通篇之意醒出。『始如處女』四句，亦復奇語驚人。君王后，奇女；王蠋，奇士，不入傳中，而附於傳後，若相應若不相應，細繹之，卻有神無跡。合篇通觀，出奇無窮，的爲《史記》奇作。」(《四史評議》)

十九、屈原列傳

屈原者，名平，楚之同姓也①。為楚懷王左徒②，博聞彊志③，明於治亂，嫻於辭令④。入則與王圖議國事，以出號令；出則接遇賓客，應對諸侯。王甚任之。

上官大夫與之同列⑤，爭寵而心害其能。懷王使屈原造為憲令，屈平屬草稾未定⑥，上官大夫見而欲奪之⑦，屈平不與，因讒之曰：「王使屈平為令，眾莫不知，每一令出，平伐其功，以為非我莫能為也。」王怒而疏屈平。

屈平疾王聽之不聰也，讒諂之蔽明也，邪曲之害公也，方正之不容也，故憂愁幽思而作《離騷》。《離騷》者，猶離憂也⑧。夫天者，人之始也；父母者，人之本也。人窮則反本，故勞苦倦極，未嘗不呼天也；疾痛慘怛，未嘗不呼父母也。屈平正道直行，竭忠盡智以事其君，讒人間之，可謂窮矣。信而見疑，忠而被謗，能無怨乎？屈平之作《離騷》，蓋自怨生也。國風好色而不淫⑨，小雅怨誹而不亂，若《離騷》者，可謂兼之矣⑩。上稱帝嚳⑪，下道齊桓⑫，中述湯、武，以刺世事。明道德之廣崇，治亂之條貫，靡不畢見。其文約，其辭微，其志潔，其行廉，其

稱文小，而其指極大，舉類邇而見義遠。其志潔，故其稱物芳；其行廉，故死而不容自疏。濯淖汙泥之中⑬，蟬蛻於濁穢⑭，以浮游塵埃之外，不獲世之滋垢⑮，皭然泥而不滓者也⑯。推此志也，雖與日月爭光可也。

（以上為第一段，寫屈原的早期經歷，和後來被讒謗疏斥，因憤怒而作《離騷》的情形，並對《離騷》做了高度的評價。）

【注釋】

①楚之同姓——楚國王族姓芈（ㄇㄧˇ）。屈原亦楚國先王之苗裔，其祖先屈瑕受封於屈地，因以為姓氏。屈姓與昭姓，景姓，同為楚國王系之大族。

②楚懷王——名槐，在位三十年（前三二八～二九九）。左徒——《正義》曰：「蓋今左右拾遺之類。」錢大昕曰：「黃歇由左徒為令尹，則左徒亦楚之貴臣矣。」按：錢說近是。北大《參考資料》亦謂：「黃歇和屈原都是楚之貴族，又是楚君的親信，疑當時楚多以貴族近臣任此職。」

③彊志——記憶力強。志：同「誌」，記。

④嫺（ㄒㄧㄢˊ）——熟習，熟練，擅長。

⑤上官大夫——姓上官，史失其名。王逸《離騷經序》以爲上官大夫名靳尙，今世郭沫若亦用此說，恐皆非是。梁玉繩《史記志疑》云：「王逸《離騷序》云『上官靳尙』，蓋仍《新序·節士》之誤。考《楚策》，靳尙爲張旄所殺，在懷王世，而此言（見下文）上官爲子蘭所使，當頃襄時，必別一人。故《漢書人表》列上官大夫五等，靳尙七等。」

⑥屬草稿未定——正値起草階段，尙未最後完成。屬：正好、正當。草稿：同「草稿」，「草」字用如動詞。

⑦上官大夫見而欲奪之——陳子龍曰：「上官欲預聞憲令，以與機事，非竊屈平之作以爲己作也。王本命平，上官無由竊之也。」（《史記測義》）

⑧離騷者，猶離憂也——按：此其一義。《索隱》引應劭云：「離，遭也。騷，憂也。」又，《離騷序》云：「離，別也。騷，愁也。」王應麟曰：《楚語》伍舉曰：『德義不行則近者騷離，而遠者距違。』（《困學紀聞》）王應麟所引，其義與今之所謂「牢騷」大抵相同。前後凡三說。伍舉所謂『騷離』，屈平所謂『離騷』，皆楚言也。」

⑨國風好色而不淫——《論語·八佾》：「《關雎》樂而不淫，哀而不傷。」蓋此語所本。好色：指好寫男女戀情。余有丁曰：「謂『好色』云者，以《離騷》有宓妃等事，然原特假借以思君耳，非如《國風》之思也。」

⑩若離騷者，可謂兼之矣——《楚辭》洪興祖注引班固《離騷序》云：「昔在孝武，博覽古文，淮南王安敘《離騷傳》，以《國風》好色而不淫，《小雅》怨誹而不亂，若《離騷》者，可謂兼之。蟬蛻濁穢之中，浮游塵埃之外，皭然泥而不滓，推此志，雖與日月爭光可也』。」劉勰《文心雕龍·辨騷》亦引「《國風》好色」以下五十字以爲淮南傳語。則史公此文中前後數語，乃根據淮南王劉安也。

⑪帝嚳（丂ㄨ）——號高辛氏，傳說中的「五帝」之一，見《五帝本紀》。《離騷》有云：「鳳凰既受詒兮，恐高辛之先我。」即此所謂「上稱帝嚳」。

⑫齊桓——春秋時期第一個有名的霸主，在位四十三年（前六八五～六四三）。《離騷》有云：「寧戚之謳歌兮，齊桓聞以該輔。」即此所謂「下道齊桓」。

⑬濯淖（ㄓㄨㄛˊ ㄋㄠˋ）汙泥——今本多注爲，濯：洗也。淖：濁也，與「汙」、「泥」同義。其意乃謂雖處泥汚之中，而能自洗濯，保持潔白。按：此種句式少見。王念孫曰：「《廣雅》：濯，瀚也；《禮記》皇侃疏：濯，不淨之汁也。濯淖，皆汙濁之名。濯淖汙泥四字同義。」因此，他認爲這裏的斷句應作：「其行廉，故死而不容。自疏濯淖汙泥之中，蟬蛻於濁穢，以浮游塵埃之外。」（《讀書雜志》）楊樹達《古書句讀釋例》亦主此說。

⑭蛻（ㄊㄨㄟˋ）——用如動詞，擺脫。

⑮不獲世之滋垢——王念孫曰：「獲者，辱也，言不爲滋垢所辱也。」錢大昕曰：「滋，與『茲』同。

《說文》：『茲，黑也。』」

⑯嚜——同「皎」。

泥而不滓——雖被污泥浸漬而不受穢染。泥：用如動詞。滓：污染。

屈平既絀①，其後，秦欲伐齊，齊與楚從親②，惠王患之③。乃令張儀詳去秦④，厚幣委質事楚⑤，曰：「秦甚憎齊，齊與楚從親，楚誠能絕齊，秦願獻商、於之地六百里⑥。」楚懷王貪而信張儀，遂絕齊，使使如秦受地。張儀詐之曰：「儀與王約六里，不聞六百里。」楚使怒去，歸告懷王。懷王怒，大興師伐秦。秦發兵擊之，大破楚師於丹、淅⑦，斬首八萬，虜楚將屈匄，遂取楚之漢中地⑧。懷王乃悉發國中兵以深入擊秦，戰於藍田⑨。魏聞之，襲楚，至鄧⑩。楚兵懼，自秦歸。而齊竟怒不救楚，楚大困。

明年，秦割漢中地與楚以和⑪。楚王曰：「不願得地，願得張儀而甘心焉⑫。」張儀聞，乃曰：「以一儀而當漢中地，臣請往如楚。」如楚，又因厚幣用事者臣靳尚⑬，而設詭辯於懷王之寵姬鄭袖。懷王竟聽鄭袖，復釋去張儀⑭。是時，屈平既疏，不復在位，使於齊，顧反⑮，諫懷王曰：「何不殺張儀？」懷王悔，追張儀

十九 屈原列傳

六八九

不及。其後諸侯共擊楚，大破之，殺其將唐眜⑯。

時秦昭王與楚婚⑰，欲與懷王會。懷王欲行。屈平曰：「秦虎狼之國，不可信，不如毋行。」懷王稚子子蘭勸王行：「奈何絕秦歡？」懷王卒行。入武關⑱，秦伏兵絕其後，因留懷王，以求割地。懷王怒，不聽。亡走趙，趙不內。復之秦，竟死於秦而歸葬⑲。

長子頃襄王立⑳，以其弟子蘭為令尹㉑。楚人既咎子蘭以勸懷王入秦而不反也㉒。

屈平既嫉之㉓，雖放流㉔。睠顧楚國㉕，繫心懷王，不忘欲反，冀幸君之一悟，俗之一改也。其存君興國，而欲反覆之㉖，一篇之中，三致志焉。然終無可奈何，故不可以反，卒以此見懷王之終不悟也㉗。人君無愚智賢不肖，莫不欲求忠以自為，舉賢以自佐，然亡國破家相隨屬㉘，而聖君治國累世而不見者㉙，其所謂忠者不忠，而所謂賢者不賢也。懷王以不知忠臣之分㉚，故內惑於鄭袖，外欺於張儀，疏屈平而信上官大夫、令尹子蘭。兵挫地削，亡其六郡㉛，身客死於秦，為天下笑，此不知人之禍也㉜。《易》曰：「井泄不食㉝，為我心惻，可以汲。王明，並受其福。」王之不明，豈足福哉㉞！令尹子蘭聞之㉟，大怒，卒使上官大夫短屈原於頃襄王，

頃襄王怒而遷之①。

（以上為第二段，寫懷王由於不用屈原而導致國削身死，頃襄王不覺悟，又信讒流放屈原的情形，譴責了兩代楚王的無比昏庸。）

【注釋】

①絀——同「黜」（ㄔㄨ），罷免，斥退。

②從親——合縱，親善。從：同「縱」。

③惠王——指秦惠文王，名駟，在位二十七年（前三三七～三一一）。

④張儀——戰國時著名的縱橫家，以連衡學說事秦，對秦國發展起了重要作用。事見《張儀列傳》。當時為秦相。

去秦——離開秦國。

⑤質——同「贄」，猶今之所謂「見面禮」。或謂，質：信物也。洪亮吉《春秋左傳詁》僖公二十三年「策名委質」句下引服虔注云：「古者必先書其名於策，委死之質於君，然後為臣，示必死節也。」

據《楚世家》，張儀入楚在懷王十六年（前三一三）。

⑥商、於（ㄨ）——地區名，約當今陝西商縣至河南內鄉一帶地區。當時屬秦。

⑦ 丹淅（ㄒㄧ）——二水名，丹水源於商縣西北，東流入河南，在淅川縣南與淅水合。淅水源於河南盧氏縣界，南流，在淅川南，合於丹水。

⑧ 漢中——地區名，約當今陝西省漢中市周圍一帶地區。按：據《楚世家》，楚國此敗在懷王十七年（前三一二）。

⑨ 藍田——秦縣名，縣治在今陝西省藍田西。藍田之戰亦在懷王十七年。

⑩ 鄧——古邑名，在今河南偃城東南，當時屬楚。

⑪ 秦割漢中地與楚——瀧川曰：「《張儀傳》云：『秦要楚，欲得黔中地，欲以武關外易之。』與此異。」

⑫ 甘心——猶今所謂（殺之以）「解恨」也。

⑬ 厚幣——用如動詞「厚賂」之義。

⑭ 復釋去張儀——據《張儀列傳》云：「（儀）遂使楚。楚懷王至則囚張儀，將殺之。靳尚謂鄭袖曰：『秦王甚愛張儀，而必欲出之。靳尚——楚人，與張儀有私交。後同張儀一起離楚，被魏臣張旄所殺。事見《戰國策·楚策》。秦女必貴，而夫人斥矣！不若為言而出之。』於是鄭袖日夜言懷王曰：『人臣各為其主用。今地未入秦，秦使張儀來，至重王。王未有禮，而殺張儀，子亦知子之賤於王乎？』鄭袖曰：『何也？』靳尚曰：『秦王甚愛張儀，而必欲出之。今將以上庸之地賂楚，以美人聘楚，以宮中善歌謳者為媵。楚王重地尊秦，秦女必貴，而夫人斥矣！不若為言而出之。』

秦必大怒攻楚。妾請子母俱遷江南，毋爲秦所魚肉也。」懷王後悔，赦張儀。」

⑮顧反——二字同義，此處猶今之所謂「回來」。

⑯殺其將唐眛——據《楚世家》，此戰在懷王二十八年（前三〇一）。唐眛：梁玉繩、張文虎皆以爲應作「唐眛（ㄇㄟˋ）」。《呂氏春秋》及《漢書‧古今人表》皆作「唐蔑」。「眛」與「蔑」音同。

⑰秦昭王——名則，在位五十六年（前三〇六～二五一），是爲秦國日後統一天下奠定了基礎的重要人物。

⑱入武關——據《楚世家》，此行在懷王三十年（前二九九）。武關：在今陝西省商南東南。

⑲竟死於秦——據《楚世家》，懷王逃奔趙事，在頃襄王二年（前二九七）；懷王死於秦事，在頃襄王三年（前二九六）。

⑳頃襄王——名橫，在位三十六年（前二九八～二六三）。

㉑令尹——楚官名，職同宰相。

㉒楚人旣咎子蘭以勸懷王入秦而不反也——按：此處語氣未完，似有脫誤。北大《參考資料》云：「此是倒裝句，大意是：楚人旣由於子蘭勸懷王入秦而終於不歸的緣故而對子蘭十分不滿。」稍勉強。

㉓屈平旣嫉之——指嫉恨子蘭等之誤國。

㉔雖放流——放流：即逐放。有人據此，即以爲屈原在懷王時曾被放逐，後文又云「頃襄王怒而遷

之」，乃第二次也。然上文只言「疏」、「絀」，而未言放流。郭沫若以爲此「放流」，應解釋爲「放浪」。

然從上文觀之，屈原亦似並未離朝。皆不可通。

㉕睠顧——懷戀。睠：同「眷」。

㉖反覆之——指撥亂反正，恢復清明政治的舊觀。

㉗以此見懷王之終不悟也——中井曰：「屈原既疏，然猶在朝，此云『放流』何也？懷王既入秦而不

歸，則雖悟無益也，乃言『冀一悟』，何也？」按：這段文字不順，可疑之處不少，前人頗有考辨、推測

之辭，然皆莫衷一是。

㉘隨屬（ㄓㄨˋ）——二字同義，猶言接連不斷。屬：連。

㉙治國——穩定、太平的國家。與「聖君」對稱。

㉚忠臣——張文虎曰：「『臣』字疑譌。」按：「臣」字似應作「奸」。

㉛六郡——指漢中一帶地區。

㉜此不知人之禍也——郭嵩燾曰：「懷王之貪愚亦云極矣，史公反覆沉吟，推咎其不知人。君昏國危，

而猶有人焉枝拄於其間，則其國可不至於亡」。《詩》云：『邦國殄瘁。』是以君德又莫大於知人。」

㉝井泄（ㄒㄧㄝˋ）不食五句——見《易經‧井卦》爻辭。泄：浚治，即今之淘井。大意是，井都淘乾

淨了，可是仍無人食用，真教人傷心。這井的水是可以提上來吃用的。國王倘若英明，全國都會蒙受幸

福。《索隱》引京房章句曰：「上有明王，汲我道而用之，天下並受其福。」

㉞豈足福哉——中井曰：「謂不能予福於人也。」余有丁曰：「序事未畢，中間雜以論斷，與《伯夷

傳》略同。惟伯夷、屈原，太史所重慕，故詳論之。」

㉟令尹子蘭聞之——上承「屈原既嫉」一事。

屈原至於江濱①，被髮行吟澤畔②，顏色憔悴，形容枯槁。漁父見而問之，曰：

「子非三閭大夫歟③？何故而至此？」屈原曰：「舉世混濁，而我獨清；眾人皆醉，

而我獨醒，是以見放。」漁父曰：「夫聖人者，不凝滯於物④，而能與世推移。舉

世混濁，何不隨其流而揚其波？眾人皆醉，何不餔其糟而啜其醨⑤？何故懷瑾握瑜

⑥，而自令見放為？」屈原曰：「吾聞之，新沐者必彈冠，新浴者必振衣⑦。人又

誰能以身之察察受物之汶汶者乎⑧！寧赴常流而葬於江魚腹中耳⑨，又安能以皓皓

之白而蒙世俗之溫蠖乎⑩！」乃作《懷沙》之賦⑪。其辭曰：

陶陶孟夏兮，草木莽莽⑫。傷懷永哀兮，汩徂南土⑬。眴兮窈窈，孔靜幽墨⑭。

冤結紆軫兮，離愍之長鞠⑮。撫情効志兮，俛詘以自抑⑯。刓方以為圜兮，常度未

替⑰。易初本由兮⑱，君子所鄙。章畫職墨兮⑲，前度未改。內直質重兮⑳，大人所盛。巧匠不斲兮，孰察其揆正㉑。玄文幽處兮，矇謂之不章㉒。離婁微睇兮，瞽以為無明㉓。變白而為黑兮，倒上以為下。鳳皇在笯兮㉔，雞雉翔舞。同糅玉石兮，一槩而相量㉕。夫黨人之鄙妒兮，羌不知吾所臧㉖。任重載盛兮，陷滯而不濟㉗。懷瑾握瑜兮，窮不得余所示㉘。邑犬群吠兮，吠所怪也。非駿疑桀兮，固庸態也㉙。文質疏內兮㉚，眾不知吾之異采。材樸委積兮㉛，莫知余之所有。重仁襲義兮㉜，謹厚以為豐。重華不可牾兮，孰知余之從容㉝。古固有不並兮㉞，豈知其故也。湯、禹久遠兮，邈不可慕也。懲違改忿兮㉟，抑心而自彊。離滯而不遷兮，願志之有象㊱。進路北次兮㊲，日昧昧其將暮。含憂虞哀兮，限之以大故㊳。亂曰㊴：浩浩沅湘，分流汩兮㊵。脩路幽拂兮㊶，道遠忽兮。曾唫恆悲兮㊷，永歎慨兮。世既莫吾知兮，人心不可謂兮。懷情抱質兮，獨無匹兮㊸。伯樂既歿兮，驥將焉程兮㊹。人生稟命兮，各有所錯兮㊺。定心廣志，餘何畏懼兮㊻。〔曾傷爰哀㊼，永歎喟兮。世溷不吾知，心不可謂兮〕。知死不可讓兮㊽，願勿愛兮。明以告君子兮，吾將以為類兮㊾。

於是懷石遂自沉汩羅以死㊿。

屈原既死之後，楚有宋玉、唐勒、景差之徒者㊾，皆好辭而以賦見稱。然皆祖屈原之從容辭令㊼，終莫敢直諫。其後楚日以削，數十年竟為秦所滅㊿。

（以上為第三段，寫屈原被放逐江南，行吟澤畔，以及最後作《懷沙賦》，投汨羅而死的情形。）

【注釋】

① 江濱——長江之濱。

② 被——同「披」。

③ 三閭大夫——官名，略同漢代之宗正。王逸曰：「三閭之職，掌王族三姓，曰昭、屈、景。屈原序其譜屬，率其賢良，以厲國士。」

④ 凝滯——拘泥，固執，認死理。

⑤ 餔——同「哺」（ㄅㄨˇ），吃。

糟——酒滓。

啜（ㄔㄨㄛˋ）——吸，飲。

醨——淡酒。李廷機曰：「『隨流揚波者，不至於俱濁，亦不必獨清；餔糟啜醨者，不至於俱醉，

亦不必獨醒，所謂與世推移者也。」

⑥ 瑾、瑜──都是美玉，這裏借喻人的高才美德。

⑦ 振衣──抖衣，以去其塵土。

⑧ 察察──清潔貌。此用以比喻人品節操行之高。

汶汶（ㄨㄣ）──昏暗、混濁貌。此用以比喻社會世道之黑暗污濁。

⑨ 常流──指江水。常：同「長」。

⑩ 溫蠖（ㄏㄨㄛ）──方以智《通雅》曰：「言塵滓深曲之狀也。」按：以上屈原與漁父問答，乃根
據《楚辭‧漁父》改寫。王逸曰：「《漁父》者，屈原之所作也。屈原放逐，在江湘之間，憂愁嘆吟，儀
容變易。而漁父避世隱身，釣魚江濱，欣然自樂。時遇屈原川澤之域，怪而問之，遂相應答。」《楚辭
章句》）洪興祖曰：「《卜居》、《漁父》，皆假設問答以寄意耳；而太史公《屈原傳》或採以爲實錄，非也。」
（《楚辭補注》）郭嵩燾曰：「《卜居》、《漁父》，並屈原之設辭，非事實，史公引入傳，蓋屈原事跡，先
秦古籍少記載耳。」

⑪ 乃作《懷沙》之賦──王逸曰：「此章言己雖放逐，不以窮困易其行。小人蔽賢，群起而攻之。舉
世之人無知我者，思古人而不得見，仗節死義而已。原所以死，見於此賦，故太史公獨載之。」懷沙：
懷抱沙石，指如此而投江。一說，懷念長沙，長沙是楚國的始封之地。

史記選注

六九八

⑫陶陶——盛陽貌。

　莽莽——茂盛貌。

⑬洰（ㄐㄩ）——疾行貌。

　徂（ㄘㄨ）——南土——謂泝沅湘南行。徂：往。

⑭眴——同「瞬」，轉目四顧貌。

　窈窈——《楚辭》作「杳杳」，深冥貌。

　孔——甚。

　墨——《楚辭》作「默」。瀧川曰：「八字寫滿目荒涼之狀。」

⑮冤結——《楚辭》作「鬱結」，憤鬱聚結。

　紆軫——迂曲，疼痛。

　離愍（ㄇㄧㄣ）——陷入痛苦。離：同「罹」，遭。愍：憂傷。

　長鞠——長期窘困。鞠：窮也。

⑯撫情效志——猶言撫心自問。撫：按，巡。效：檢查，驗正。

　俛詘——同「俯屈」，使自己受委屈。

　自抑——自己壓抑自己。

⑰刓方以爲圓——把方木削成圓的，以喻小人之摧折賢良。刓（ㄨㄢˊ）：削，磨。

⑱易初本由——改變自己本來的道路。由：王逸曰：「道也。」

⑲章畫職墨——意謂牢記舊有的規畫繩墨。章：明也；職：同「識」，記，皆用爲動詞。畫：規劃，規章。墨：繩墨，準則。

⑳內直質重——內心厚道，品質端重。盛：讚揚。

㉑斵（ㄓㄨㄛˊ）——砍削。

㉒玄文幽處——把黑色的文彩放在暗處。

揆正——端詳得準確。揆（ㄎㄨㄟˊ）：揣度。二句以言君子不居爵位，衆人亦無由知其賢能。

矇——盲人。

不章——不鮮明。

㉓離婁——古代傳說中的明眼人，據說能在百步之外看到秋毫之末。

睇（ㄉㄧˋ）——斜視。

瞽——盲人。

無明——沒有視力。

㉔ 筊（ㄋㄨ）——竹籠。

㉕ 糅——摻合。

㉖ 黨人——指結黨營私的衆小人。

羌——當時楚地常用的發語詞。無義。

臧——善，才德之優長。

㉗ 不濟——不成，不能通過。李笠曰：「此言所任者艱重，所載者盛大，以致陷滯而不濟耳。」《史

《記訂補》

㉘ 不得余所示——謂找不到一個可以讓他看看自己的瑾瑜的人。

㉙ 庸態——常態。言小人一貫如此。

㉚ 文質疏內——文質彬彬，內心通達。疏：通也。文：指有才情。質：指有道德。

㉛ 材樸——各種木料，以喻人的德能。樸：未經加工的原木。

㉜ 重仁襲義——言以仁義來修養自己。重、襲：皆以穿衣爲喻。襲，猶今之所謂「套」。

㉝ 重華——即虞舜。重華是名，舜是諡。

悟——遇，逢。

㉞　從容——蔣驥曰：「道足於己，而安舒自得之貌。」

㉞　不並——不並世而生，指賢臣不得遇明君而言。

㉟　懲違改忿——王念孫曰：「懲，止也；違，恨也，言止其恨、改其忿，抑其心而自強勉也。」

㊱　離㲃——與前之「離愍」同。

㊲　不遷——不移，不變。

㊳　有象——有典型、有榜樣的意思。朱熹曰：「不以憂患改其節，欲其志之可為法也。」

㊳　含憂虞哀——王念孫曰：「含，當為『舍』。『舍』即『舒』字也。王注《楚辭》曰：『言己自知不

　　遇，聊作辭賦以舒展憂思，樂己悲愁。』是『舒憂』、『娛哀』，義本相承，若云『含憂』，則『娛哀』異

　　義矣。」按：《楚辭》作「舒憂娛哀」。

㊲　北次——郭沫若曰：「錯過了宿地。」北：背也。次：舍，止。

限之以大故——猶言「死而後已」。大故：指死亡。

㊳　亂——王逸曰：「理也，所以發理辭指，總撮其要也。」洪興祖曰：「亂者，總理一賦之終。」

㊵　沅湘——二水名，沅水發源於今貴州省貴定東，東北流入湖南，入洞庭湖。湘水發源於今湖南省零

　　陵南，北流，入洞庭湖。

　　汩（ㄍㄨ）——水疾流貌。

㊶ 脩路──漫長的道路。

㊷ 幽拂──同「幽蔽」，草樹遮掩的樣子。

㊸ 曾唫──抒不盡的吟嘆。曾：同「層」。按：「曾唫恆悲」以下二十一字，《楚辭》無。

㊹ 懷情抱質──意即堅守自己的思想、節操。情：眞情，思想。質：品質，操守。

㊺ 無匹──無朋，無志同道合者。朱熹曰：「匹，應作『正』。」無正：無人予以訐正、鑑定。

㊻ 伯樂──古之善相馬者，事見《戰國策》。

㊼ 焉程──怎樣得到考校、檢驗。

㊽ 各有所錯──各有所安。錯：安也。《離騷》：「民生各有所樂兮。」與此意同。

㊾ 定心廣志──蔣驥曰：「定心則不爲患難所搖，廣志則不以窮蹙自阻。」（《山帶閣注楚辭》）

㊿ 曾傷爰哀──與上文「曾唫恆悲」意同。王念孫曰：「爰」、「咺」通。哀而不止曰「咺」。「曾傷」、「咺哀」對文。王引之曰：「曾傷爰哀」四句，乃後人援《楚辭》增入，非《史記》原文也。「曾唫恆悲」四句，即「曾傷爰哀」四句之異文。特《史記》在「道遠忽兮」之下，《楚辭》在「餘何畏懼兮」之下耳。後人據《楚辭》增入，而不知已見於上文也。

⑱ 讓──辭，避。

⑲ 吾將以爲類──與上文「願志之有象」意同。類：法也，準則，榜樣。以己之行，爲後人做出榜樣。

㊿汨（ㄇㄧˋ）——水名，源於湖南省平江東，西流入湘江。

㊿宋玉——楚頃襄王時人，今《楚辭》中有其《九辯》一篇，較爲可信。《昭明文選》中有其《風賦》、《高唐賦》、《神女賦》、《登徒子好色賦》共四篇，《古文苑》中有其《大言》、《小言》等賦共五篇，疑皆後人僞託。

唐勒——《漢書·藝文志》云其有賦四篇，今已佚。

景差——或謂今《楚辭》中之《大招》，即其所作。

㊿祖——效法，繼承。

㊿從容辭令——運用辭令，從容自如，即「長於辭令」之意。

㊿數十年——自頃襄王二十一年（前二七八）屈原死，至楚王負芻五年（前二二三）國滅，其間五十五年。

太史公曰：余讀《離騷》、《天問》、《招魂》、《哀郢》①，悲其志。適長沙，觀屈原所自沉淵②，未嘗不垂涕，想見其爲人。及見賈生弔之，又怪屈原以彼其材③，游諸侯，何國不容？而自令若是。讀《服鳥賦》，同死生，輕去就④，又爽然自失矣⑤。

（以上爲第四段，是作者的論贊，表現了作者對屈原的無限敬慕與同情。）

【注釋】

① 離騷、天問、招魂、哀郢——皆屈原作品名，《哀郢》是《九章》中的一篇。《招魂》，王逸以爲是宋玉之作，與史公看法不同。

② 屈原所自沉淵——《索隱》引《荊州記》云：「長沙羅縣（今湖南省汨羅西北），北帶汨水，去縣四十里，是原自沉處，北岸有廟也。」

③ 又怪屈原以彼其材四句——何焯曰：「即賦內『歷九州』二句，謂賈生怪之也。」按：何說非，本句的主語應是作者自己。

④ 輕去就——不把做官與不做官，在朝與歸野的問題看得太重。

⑤ 又爽然自失矣——自失：指苦惱一概消失。趙恆曰：「『讀其詞而悲之』，見所自沉淵，又悲之；及讀《服鳥賦》，則其意廣矣，所以爽然自失其悲也。『以彼其材』句重，二公同傳，以材相似，論屈平即所以論賈生。」觀賈生弔之之文，又恠以彼其材游諸侯云云，自令若是，又悲之；及讀《服鳥賦》，則其意廣矣，所以爽然自失其悲也。（《史記評林》）

十九　屈原列傳

七〇五

【集說】

凌稚隆曰：「漢武帝愛《離騷》，命淮南王安作《離騷傳》。太史公作《原傳》，本淮南詞也。」（《史記評林》引）

王愼中曰：「太史公先敍屈原以讒見踈于懷王，作《離騷》，而發明其所以作之之意；復敍其勸懷王殺張儀不從，諫懷王毋入秦不從，而又發明其惓惓宗國，以及人君知人之難；然後敍其見放作《漁父》、《天問》，與《懷沙賦》；而終之以自投汨羅，此必有得于屈原行事次第之實，而文亦宛轉有餘味矣。」（《史記評林》引）

楊愼曰：「太史公作《屈原傳》，其文便似《離騷》。其論作《騷》一節，婉雅悽愴，眞得《騷》之趣者也。」（《史記評林》引）

【謹按】

《史記》中的人物傳記，一般都以敍事爲主。作者的觀點包含在敍事之中。這就是顧炎武所說的「不待論斷而於序事之中即見其指」（《日知錄》卷二十六）。《屈原列傳》則不同。作者採用了敍事與議論相結合的方法，議論的成分約占全文的一半。這在《史記》中是不多見的。司馬遷

所以要這樣做，大概出於如下的考慮：一是文獻不足，不得不然。屈原的事跡，在現存的先秦典籍中找不到記載，大概在漢初也是不多見的。這樣，單憑敍事便不容易傳寫出屈原光輝的一生。二是儘管屈原的作品俱在，要窺探屈原的內心世界，把握其思想性格，以敍事的筆調出之，確有困難。在這種情況下，議論對於塑造人物形象就具有不可忽視的作用。再說，由於司馬遷的遭遇與屈原十分相似，他讀屈原的作品，想見其為人，不禁觸動了身世之痛，內心有很多話要說，這也是非借助於議論不可的。如果說，零星的史料只夠大致勾畫屈原一生輪廓、以粗筆寫「形」的話；那麼，議論則足以點染屈原的精神、以工筆寫「心」。寫形與寫心，相輔相成，互相為用，這是本文的第一個特色。

開頭兩小節是敍事。先寫屈原的身世、才幹和他在楚國擔負的職責。其中特別強調才幹：「博聞彊志」是說他的文化素養好，「明於治亂」是說他的政治水平高，「嫻於辭令」是說他的文學才能和外交才能傑出。屈原憑藉這些本領積極參與了楚國的內政和外交活動，並因而受到楚懷王的信任。這是全文的開端，也是屈原形象的起點。在《史記》其他人物傳記中，還很少有這樣高的起點，因此它在全傳中有高屋建瓴的氣勢，並埋下了以下寫上官大夫忌賢害能的伏線。

接著就敍寫了上官大夫進讒的具體過程。「懷王使屈原造為憲令。」這是說，屈原說懷王施行變法，懷王同意讓屈原起草新的法令條文。這原是極機密之事，所以連上官大夫都無法知道底

細。「上官大夫見而欲奪之。屈平不與。」上官大夫才能平庸，但進讒的手段卻非常高明。他看準了楚懷王猜忌能臣、用人不專的弱點，就特意在這方面找話說：「王使屈平為令，眾莫不知。」這就是說，屈原不是一般的好表現自己，而是妄自尊大，目無朝臣，目無君長。楚懷王當過諸侯「從（縱）長」，頗以才能自負，剛愎虛驕，怎能容忍這樣的臣下！於是，一「怒而疏屈平」。

第三小節以超過一、二兩節一倍的篇幅來議論屈原的不朽名作《離騷》。文章通過對《離騷》創作動機的分析，展現了屈原在忠與奸、公與私、方正與邪曲的鬥爭中的鮮明立場和敢於抨擊昏庸國君、黑暗政治的鬥爭精神；通過對《離騷》的主旨和感情的分析，表彰了屈原正道直行、竭忠盡智、一心為國的高貴品質；通過對《離騷》基本內容的分析，顯示了屈原的豐富的歷史知識和深刻的政治見解；通過對《離騷》的藝術成就的分析，讚揚了屈原高超的藝術素養。一句話，本段議論極大地補充了敘事部分的不足，不僅有助於塑造政治家的屈原形象，而且還有助於塑造文學家的屈原形象。

「屈平既絀」以下，雖為敘事，但關於屈原的事跡很少，只是歷敘楚國在政治上、外交上、軍事上的一系列失敗，藉以說明排斥賢臣的惡果。這段敘事，真正涉及到屈原的，只有勸說懷王追殺張儀和諫阻懷王入秦兩事。兩事雖少，但集中說明了屈原的忠與賢，並為下文求忠舉賢一大

史記選注　　　　　七〇八

段議論提供了根據。這段議論進一步闡發了《離騷》「存君興國」的主旨，抨擊了楚懷王「不知人」

的錯誤。

這段敘事除了上述提到的二事以外，還有這樣幾件：一、楚國受秦國特使張儀的欺騙愚弄，

與齊國絕交，齊、楚聯盟遭到破壞；二、秦、楚丹、淅大戰，楚國喪師八萬，大將屈匄被俘，丟

失漢中地；三、秦、楚藍田大戰，楚因遭到魏國襲擊而敗退；四、放走國仇張儀；五、諸侯共擊

楚，楚將唐昧戰死。這些不幸事件，都發生於「屈平既絀」之後，司馬遷把它寫進《屈原列傳》，

其用意是顯而易見的。國事愈不可爲，愈能見出屈原「存君興國」之志的可貴。作者由此生發舉

賢求忠的議論，更覺字字著力，句句深切。

本篇的第二個特色是不斷轉換議論的方式，章法也富於變化。如果把《漁父》之辭和《懷沙》

之賦都算上的話，全文共有五處議論。第一處主要以引論的方式出之，大部分來自淮南王劉安的

《離騷傳》而參以己意。據班固《離騷序》所引，劉安的《離騷傳》是這樣說的：「國風好色而

不淫，小雅怨悱而不亂，若《離騷》者，可謂兼之。蟬蛻濁穢之中，浮游塵埃之外，皭然泥而不

滓。推此志，雖與日月爭光可也。」小部分採自《易·繫辭下》而稍加變化。《易·繫辭下》云：

「其稱名也小，其取類也大，其旨遠，其辭文，其言曲而中，其事肆而隱。」在《屈原列傳》中，

司馬遷稱頌《離騷》說：「其文約，其辭微，其志潔，其行廉。其稱文小而其指極大，舉類邇而

見義遠。」兩相比較，不難看出化用的痕跡。第二處以代傳主述志的方式出之，主要描摹其存君興國的心跡。屈原一心想感悟楚王，革除弊俗，而楚王至死不悟。屈原一生的悲劇正在於此。作者抓住悟與不悟的矛盾來生發議論，確實是十分深刻的。第三處以作者抒發感慨的方式出之。楚懷王之所以至死不悟，是因爲受到鄭袖、上官大夫、子蘭等親秦派的包圍、蒙蔽。他的可悲在於不知人。這種因君主親小人、遠賢人而造成國破家亡的嚴重後果的情況，在歷史上是屢見不鮮的，所以作者對此不禁感慨繫之。第四處以傳中人物對話的方式出之。這一部分大致上本之《漁父》篇而字句稍有不同。漁父以發問的形式宣傳了道家和光同塵的思想，屈原的回答則表現了寧爲玉碎、不爲瓦全的堅定的抗爭精神。這番對話，是極其精采的議論。它把屈原在面臨最後的抉擇時內心激烈的矛盾衝突，深刻地揭示出來了。第五處以轉錄傳主作品的方式出之。王逸說：「原所以死，見於此賦，故太史公獨載之。」這五處議論，不僅方式各各不同，而且內容也毫不重複。它們分別從五個不同的角度表現了傳主的內心世界，並一起完成了屈原形象的塑造。

另外，本文的語言也很有特色。司馬遷爲詩人立傳，所用的語言也像詩一樣富於激情，令人迴腸蕩氣。如關於《離騷》的寫作動機和主旨，始則說：「屈平疾王聽之不聰也，讒諂之蔽明也，邪曲之害公也，方正之不容也，故憂愁幽思而作《離騷》。」繼則說：「信而見疑，忠而被謗，能無怨乎？屈平之作《離騷》，蓋自怨生也。」後來又說：「其存君興國而欲反覆之。一篇之中，三

史記選注

七一〇

致志焉。」迴環迭出，類似詩歌的重章複沓，也可以說是「一篇之中，三致志焉」。

司馬遷能運用有限的歷史素材塑造出屈原這樣一位宗臣烈士的光輝形象，這不能不說是藝術創造中的一個奇蹟。

二〇、刺客列傳

曹沬者①，魯人也，以勇力事魯莊公②。莊公好力③。曹沬為魯將，與齊戰，三敗北。魯莊公懼，乃獻遂邑之地以和④。猶復以為將。

齊桓公許與魯會于柯而盟⑤。桓公與莊公既盟於壇上，曹沬執匕首劫齊桓公⑥。桓公左右莫敢動，而問曰⑦：「子將何欲？」曹沬曰：「齊強魯弱，而大國侵魯亦甚矣。今魯城壞，即壓齊境，君其圖之！」桓公乃許盡歸魯之侵地。既已言，曹沬投其匕首，下壇，北面就群臣之位⑧，顏色不變，辭令如故。

桓公怒，欲倍其約⑨。管仲曰⑩：「不可。夫貪小利以自快，棄信於諸侯，失天下之援。不如與之。」於是桓公乃遂割魯侵地⑪，曹沬三戰所亡地，盡復予魯。

其後百六十有七年，而吳有專諸之事。

（以上為第一段，寫魯曹沬劫齊桓公，迫其歸還侵地的故事。）

【注釋】

① 曹沫——也作曹劌，春秋時期魯國人。曾佐助魯莊公打敗齊國軍隊，事見《左傳・莊公十年》。

② 魯莊公——名姬同，魯國諸侯，在位三十二年（前六九三～六六二）。

③ 好力——好勇，好鬥。

④ 乃獻遂邑之地以和——遂邑：古國名，在今山東省肥城縣南，被齊所滅。梁玉繩曰：「莊公自九年敗乾時，後至十三年盟柯，中間有長勺之勝，是魯只一戰而一勝，安得有三敗之事。齊桓會北杏，遂人不至，故滅之。遂非魯地，何煩魯獻？此皆妄也。」《史記志疑》按：梁說誠是，但作爲故事看，可不計較。

⑤ 齊桓公——名小白，齊國諸侯，在位四十三年（前六八五～六四三）。是春秋時期最有作爲的國君之一，爲春秋五霸的第一個。

柯——齊邑，在今山東省陽穀縣東北。

⑥ 盟——盟誓定約。齊魯柯之盟在魯莊公十三年（前六八一）。

⑥ 劫——挾持，逼住。

⑦ 而問曰——《公羊傳》曰：「管子進曰：『君何求？』」知此問話者爲管仲。

⑧北面就群臣之位——茅坤曰：「既許歸地，遂北面就群臣之位，此其不可及處。」閔如霖曰：「非

投匕首數句，則沫直一粗勇人耳。」《史記評林》引

⑨倍——同「背」。

⑩管仲——春秋時齊國著名政治家，曾佐助齊桓公成就霸業，使齊國強盛一時。事跡見《管晏列傳》。

⑪於是桓公乃遂割魯侵地三句——割魯侵地：分出從魯國侵占來的地盤。亡：丟失。何焯曰：「曹沫

之事，亦戰國好事者爲之，春秋無此風也。」《義門讀書記》梁玉繩曰：「劫桓歸地一節，年表、齊魯

世家、管仲、魯連、自序傳皆述之，此傳尤詳。《荊軻傳》載燕丹語，仍《戰國策》並及其事，蓋本《公

羊》也。《公羊》漢始著竹帛，不足盡信。即如歸汶陽田，在齊頃公時，當魯成二年，乃《公羊》以爲桓

公盟柯，因曹子劫而歸之，其妄可見。況魯未嘗戰敗失地，何用要劫？曹子非操匕首之人，春秋初亦無

操匕首之習，前賢謂戰國好事者爲之耳。」《史記志疑》按：此事僅可做故事讀，不必當信史看。

　專諸者①，吳堂邑人也②。伍子胥之亡楚而如吳也③，知專諸之能。伍子胥既

見吳王僚④，說以伐楚之利。吳公子光⑤：「彼伍員父兄皆死於楚，而員言伐楚，

欲自爲報私讎也，非能爲吳。」吳王乃止。

　伍子胥知公子光之欲殺吳王僚，乃曰⑥：「彼光將有內志⑦，未可說以外事⑧。」

乃進專諸於公子光。

光之父曰吳王諸樊⑨。諸樊弟三人：次曰餘祭⑩，次曰夷眛⑪，次曰季子札。諸樊知季子札賢，而不立太子，以次傳三弟，欲卒致國于季子札。諸樊既死，傳餘祭。餘祭死，傳夷眛。夷眛死，當傳季子札；季子札逃不肯立。吳人乃立夷眛之子僚為王。公子光曰：「使以兄弟次邪，季子當立；必以子乎，則光真適嗣⑫，當立。」故嘗陰養謀臣以求立⑬。

光既得專諸，善客待之。九年而楚平王死⑭。春，吳王僚欲因楚喪，使其二弟公子蓋餘、屬庸將兵圍楚之灊⑮；使延陵季子於晉⑯，以觀諸侯之變⑰。楚發兵絕吳將蓋餘、屬庸路，吳兵不得還。於是公子光謂專諸曰：「此時不可失，不求何獲！且光真王嗣，當立；季子雖來，不吾廢也。」專諸曰：「王僚可殺也！母老子弱⑱，而兩弟將兵伐楚，楚絕其後。方今吳外困於楚，而內空無骨鯁之臣⑳，是無如我何㉑。」公子光頓首曰：「光之身，子之身也㉒。」

四月丙子，光伏甲士於窟室中㉓，而具酒請王僚。王僚使兵陳自宮至光之家，門戶階陛左右，皆王僚之親戚也㉔。夾立侍，皆持長鈹㉕。酒既酣，公子光詳為足疾㉖，入窟室中，使專諸置匕首魚炙之腹中而進之㉗。既至王前，專諸擘魚㉘，因

以匕首刺王僚，王僚立死。左右亦殺專諸。王人擾亂㉙，公子光出其伏甲以攻王僚之徒，盡滅之。遂自立為王，是為闔閭㉚。闔閭乃封專諸之子以為上卿。

其後七十餘年㉛，而晉有豫讓之事。

（以上為第二段，寫專諸為吳公子光刺殺吳王僚的故事。）

【注釋】

① 專諸——《左傳》作「鱄設諸」，「專」、「鱄」音同。鱄設諸刺王僚事見昭公二十七年。

② 堂邑——在今江蘇省六合北。

③ 伍子胥之亡楚而如吳——伍子胥，名員，楚國人，其父伍奢，兄伍尚，皆被楚平王所殺，伍子胥逃到吳國。事跡見《伍子胥列傳》。

④ 吳王僚——吳王夷昧之子，在位十二年（前五二六～五一五）。

⑤ 公子光——吳王僚的堂兄，吳王諸樊之子。

⑥ 乃曰——猶言「自思忖曰」。

⑦ 內志——指欲在國內奪取王位。

⑧ 外事——指伐楚等對外用兵。

二〇　刺客列傳

七一七

⑨ 諸樊——在位十三年（前五六〇～五四八）。

⑩ 餘祭（ㄓㄞ）——在位十七年（前五四七～五三一）。

⑪ 夷眛（ㄇㄛ）——在位四年（前五三〇～五二七）。

⑫ 適嗣——嫡長子，正妻生的長子。適：同「嫡」。

⑬ 嘗——同「常」。

⑭ 九年——謂得專諸之後的第九年。

　　楚平王——名棄疾，後改曰居，楚國諸侯，在位十三年（前五二八～五一六）。

⑮ 灊（ㄑㄧㄢ）——古邑名，在今安徽省霍山東北。

⑯ 延陵季子——即季子札，因其封地在延陵（今江蘇省常州），故云。

⑰ 變——變化，反應。

⑱ 不求何獲——自己不追求，哪能得到東西。

⑲ 母老子弱——謂王僚之母老，王僚之子小，獨立無依。《索隱》曰：「言其少援救，故云無奈我何。」

⑳ 骨鯁之臣——堅持原則，極言敢諫的大臣。

㉑ 無如我何——對我們沒有辦法。

㉒ 光之身，子之身也——意謂你的家庭後事一概由我負責，我可以代替你。按：《左傳》云：「鱄設

諸曰：『王可弒也，母老子弱，是無若我何？』光曰：『我，爾身也。』杜預注：「猶言『我無若是何』，欲以老弱託光。」史公此文改動《左傳》，「母老子弱」所指與舊文不同。中井曰：「太史公謬解《左傳》耳，杜注非謬。在《史記》，如《索隱》解可也。但『光之身，子之身也』之語，無所應也已。」（會注考證》引

㉓窟室——地下室。一曰，窟室猶言「空屋」。

㉔親戚——親信，親近者。中井曰：《左傳》云：『門階戶席，皆王親也。』王親者，謂親信之人也，不必戚屬。史遷添一『戚』字，害文意不小。《吳世家》作：『門階戶席，皆王僚之親也。』亦無戚字。」（《會注考證》

㉕夾立侍，皆持長鈹——鈹（ㄆㄧ）：兩邊都有鋒刃的刀。閔如霖曰：「王僚兵衛若是之盛而卒不免，所以形容專諸之善刺，非他人所能也。」（《史記評林》

㉖詳——同「佯」，假裝。

㉗魚炙——燒好的魚。

㉘擘（ㄅㄛ）——剖，撕開。

㉙王人——王僚的侍從親近等。

㉚闔閭（ㄏㄜ ㄌㄩ）——吳國諸侯，在位十九年（前五一四～四九五）。

㉛其後七十餘年——《集解》引徐廣曰：「闔閭元年至三晉滅智伯，六十二年。」瀧川曰：「七，當作六。」

豫讓者，晉人也。故嘗事范氏及中行氏①，而無所知名。去而事智伯②，智伯甚尊寵之。及智伯伐趙襄子③，趙襄子與韓、魏合謀滅智伯④，滅智伯之後而三分其地。趙襄子最怨智伯⑤，漆其頭以為飲器⑥。豫讓遁逃山中，曰：「嗟乎！士為知己者死，女為悅己者容。今智伯知我，我必為報讎而死。以報智伯⑦，則吾魂魄不愧矣！」乃變名姓為刑人⑧，入宮塗廁⑨，中挾匕首，欲以刺襄子。襄子如廁，心動，執問塗廁之刑人，則豫讓。內持刀兵，曰：「欲為智伯報仇。」左右欲誅之。襄子曰：「彼義人也，吾謹避之耳。且智伯亡無後，而其臣欲為報仇，此天下之賢人也。」卒醳去之。

居頃之，豫讓又漆身為癩⑩，吞炭為啞，使形狀不可知。行乞於市，其妻不識也。行見其友，其友識之⑪，曰：「汝非豫讓邪？」曰：「我是也。」其友為泣曰：「以子之才，委質而臣事襄子⑫，襄子必近幸子⑬。近幸子，乃為所欲，顧不易邪⑭？何乃殘身苦形，欲以求報襄子⑮，不亦難乎！」豫讓曰：「既已委質臣事人，

而求殺之，是懷二心以事其君也。且吾所為者極難耳⑯！然所以為此者⑰，將以愧

天下後世之為人臣懷二心以事其君者也。」

既去⑱，頃之，襄子當出，豫讓伏於所當過之橋下。襄子至橋，馬驚。襄子曰：

「此必是豫讓也。」使人問之，果豫讓也。於是襄子乃數豫讓曰⑲：「子不嘗事范、

中行氏乎？智伯盡滅之，而子不為報仇，而反委質臣於智伯。智伯亦已死矣，而

子獨何以為之報仇之深也？」豫讓曰：「臣事范、中行氏，范、中行氏皆眾人遇

我⑳，我故眾人報之；至於智伯，國士遇我㉑，我故國士報之。」襄子喟然歎息而

泣曰：「嗟乎，豫子！子之為智伯，名既成矣，而寡人赦子亦已足矣㉒。子其自為

計，寡人不復釋子。」使兵圍之。

豫讓曰：「臣聞明主不掩人之美，而忠臣有死名之義㉓。前君已寬赦臣，天下

莫不稱君之賢。今日之事，臣固伏誅㉔，然願請君之衣而擊之㉕，焉以致報讎之意

㉖，則雖死不恨。非所敢望也，敢布腹心㉗。」於是襄子大義之，乃使使持衣與豫

讓㉘。豫讓拔劍三躍而擊之，曰：「吾可以下報智伯矣！」遂伏劍自殺。死之日，

趙國志士聞之，皆為涕泣。

其後四十餘年㉙，而軹有聶政之事。

（以上爲第三段，寫豫讓爲報答智伯的知遇之恩，而千方百計謀刺趙襄子的故事。）

【注釋】

①范氏——指范吉射，晉文公臣士會的後代。士會被封於范，故遂以范爲其家族之姓。

中行氏——指荀寅，荀林父的後代。荀林父曾將中行（晉國新軍的中軍元帥），故其家族遂以中行爲姓。春秋末期，晉諸侯的權力下落，國家政事被智、趙、韓、魏、范、中行六家大臣所把持，史稱此事爲六卿專晉政。

②智伯——指荀瑤，荀首的後代。荀首與荀林父是兄弟，荀林父的後代稱中行氏，荀首的後代稱智氏。智氏在晉國六卿中勢力最大。

③趙襄子——名毋恤，晉文公臣趙衰（ちㄨㄟ）的後代。

④趙襄子與韓、魏合謀滅智伯——晉出公十七年（前四五八），智伯恃同韓、趙、魏三家共滅范氏、中行氏而分其地。晉哀公二年（前四五五），智伯恃強又向韓、趙、魏三家要求割地。趙襄子不給，智伯率韓、魏圍趙襄子於晉陽（今山西太原市西南）。趙襄子派人說服韓、魏，於晉哀公四年，三家聯合滅掉了智氏。事詳見《趙世家》。

⑤趙襄子最怨智伯——趙襄子即趙毋恤，趙簡子之子。據《趙世家》：晉出公十一年，趙毋恤爲太子

時隨智伯伐鄭，智伯醉，曾以酒灌趙母恤；智伯歸，又勸說趙簡子使之廢母恤；後又圍母恤於晉陽，故襄子母恤最恨之。

⑥ 飲器——酒壺、酒杯之類。一說，飲器即溲器，尿壺。《大宛列傳》：「匈奴破月氏王，以其頭爲飲器。」《集解》引晉灼曰：「飲器，虎子之屬也。」後說似更合情理。

⑦ 以報智伯二句——意謂當我給智伯報仇之後，那時即使死了，魂魄也就沒有什麼可慚愧的了。以：同「已」。

⑧ 刑人——被判刑服役的人。

⑨ 入宮塗廁——到趙襄子的宮中去抹廁所的牆。塗：以泥抹牆。

⑩ 漆身爲厲二句——以漆塗身，使之如患癩病者，；吞炭傷喉，使聲音變嘶啞。厲：同「癩」，惡瘡。古又同「癩」，麻瘋病。梁玉繩曰：「按下文豫讓與其友及襄子相問答，則不可言『啞』，當依《戰國策》作『以變其音』爲是。」按：只要不釋『啞』爲『啞巴』即可，無須變動文字。

⑪ 其友識之二句——董份曰：「妻不識而友識者，妻熟其形，友知其心耳。然此非心知之友，則讓亦必不以謀告之。」（《史記評林》引）

⑫ 委質——猶言「託身」。質：身體。另一說爲寫保證書投靠於人。質，指字據。

臣事襄子——爲趙襄子去當奴僕。

⑬ 近幸——親近寵愛。

⑭ 顧不易邪——難道還不容易嗎？

⑮ 欲以求報襄子——按：此處語氣不順，「欲以」上應增「若此」二字讀。

⑯ 所爲者——指漆身吞炭而言。

⑰ 然所以爲此者二句——《索隱》曰：「言寧爲屬而自刑，不可求事襄子而行殺，恐傷人臣之義而近賊非忠也。」《正義》曰：「吾爲極難者，令天下後代爲人臣懷二心者愧之，故漆身吞炭，所以不事趙襄子也。」錢鍾書曰：「蓋不肯詐降也。其嚴於名義，異於以屈節從權後圖者。」（《管錐編》）

⑱ 既去——中井曰：「二字冗。」瀧川曰：「《治要》無『既去』二字。」

⑲ 數——列其罪狀而責之。

⑳ 衆人遇我——像對待一般人那樣來對待我。

㉑ 國士遇我——像對待國士那樣來對待我。國士：一國之中的傑出人物。

㉒ 赦——寬饒。

㉓ 足——猶言「到頂」，「到頭」了。

㉓ 忠臣有死名之義——忠臣有爲某種名聲而死的義務。

㉔ 伏誅——服罪，自己認爲該死。

㉕ 擊——砍。

㉖ 焉——因之。

㉗ 布腹心——講出心裏的話。

㉘ 使使——猶言「派人」。

㉙ 其後四十餘年——自三晉滅智伯至聶政刺俠累共五十六年，此云四十餘年，不當。

聶政者，軹深井里人也①。殺人避仇，與母、姊如齊，以屠為事。

久之，濮陽嚴仲子事韓哀侯②，與韓相俠累有郤③。嚴仲子恐誅，亡去，游求人可以報俠累者④。至齊，齊人或言聶政勇敢士也，避仇隱於屠者之間。嚴仲子至門請⑤，數反⑥，然後具酒自觴聶政母前⑦。酒酣，嚴仲子奉黃金百鎰⑧，前為聶政母壽⑨。聶政驚怪其厚，固謝嚴仲子⑩。嚴仲子固進，而聶政謝曰：「臣幸有老母，家貧，客游以為狗屠⑪，可以旦夕得甘毳以養親⑫。親供養備，不敢當仲子之賜。」

嚴仲子辟人⑬，因為聶政言曰⑭：「臣有仇，而行游諸侯眾矣⑮；然至齊，竊聞足下義甚高。故進百金者，將用為大人麤糲之費⑯，得以交足下之驩，豈敢以有

求望邪？」聶政曰：「臣所以降志辱身居市井屠者，徒幸以養老母⑰；老母在⑱，政身未敢以許人也。」嚴仲子固讓，聶政竟不肯受也。然嚴仲子卒備賓主之禮而去⑲。

久之，聶政母死。既已葬，除服⑳，聶政曰：「嗟乎！政乃市井之人，鼓刀以屠；而嚴仲子乃諸侯之卿相也，不遠千里，枉車騎而交臣㉑。臣之所以待之㉒，至淺鮮矣，未有大功可以稱者。而嚴仲子奉百金為親壽，我雖不受，然是者徒深知政也㉓。夫賢者以感忿睚眦之意㉔，而親信窮僻之人，而政獨安得嘿然而已乎！且前日要政㉕，政徒以老母；老母今以天年終㉖，政將為知己者用。」

乃遂西至濮陽，見嚴仲子，曰：「前日所以不許仲子者，徒以親在；今不幸而母以天年終，仲子所欲報仇者為誰？請得從事焉㉗！」嚴仲子具告曰：「臣之仇，韓相俠累，俠累又韓君之季父也。宗族盛多，居處兵衛甚設㉘。臣欲使人刺之，〔眾〕終莫能就㉙。今足下幸而不棄，請益其車騎壯士可為足下輔翼者。」聶政曰：「韓之與衛，相去中間不甚遠㉚，今殺人之相，相又國君之親，此其勢不可以多人，多人，不能無生得失㉛，生得失則語泄。語泄，是韓舉國而與仲子為讎，豈不殆哉！」遂謝車騎人徒。

聶政乃辭獨行杖劍至韓㉜。韓相俠累方坐府上，持兵戟而衛侍者甚眾。聶政直入上階㉝，刺殺俠累。左右大亂。聶政大呼，所擊殺者數十人。因自皮面決眼㉞，自屠出腸，遂以死。

韓取聶政屍暴於市，購問，莫知誰子。於是韓縣購之㉟：「有能言殺相俠累者予千金。」久之，莫知也。政姊榮㊱，聞人有刺殺韓相者㊲，賊不得，國不知其名姓，暴其尸而縣之千金，乃於邑曰㊳：「其是吾弟歟㊴？嗟乎，嚴仲子知吾弟！」立起如韓之市，而死者果政也。伏尸，哭極哀，曰：「是軹深井里所謂聶政者也。」市行者諸眾人皆曰：「此人暴虐吾國相㊵，王縣購其名姓千金，夫人不聞歟？何敢來識之也？」榮應之曰：「聞之。然政所以蒙污辱自棄於市販之間者㊶，為老母幸無恙，妾未嫁也。親既以天年下世，妾已嫁夫，嚴仲子乃察舉吾弟困污之中而交之㊷。澤厚矣，可奈何㊸！士固為知己者死，今乃以妾尚在之故，重自刑以絕從㊹；妾其奈何畏歿身之誅，終滅賢弟之名！」大驚韓市人。乃大呼天者三，卒於邑悲哀而死政之旁。

晉、楚、齊、衛聞之，皆曰：「非獨政能也，乃其姊亦烈女也。」鄉使政誠知其姊無濡忍之志㊺，不重暴骸之難㊻，必絕險千里以列其名㊼，姊弟俱僇於韓市者，

亦未必敢以身許嚴仲子也。嚴仲子亦可謂知人能得士矣㊽！」

其後二百二十餘年㊾，秦有荊軻之事。

（以上爲第四段，寫聶政爲嚴仲子刺殺韓相俠累的故事。）

【注釋】

①軹（ㄓˇ）——魏邑名，在今河南省濟源東南。

②濮陽——衛都，在今河南省濮陽西南。

嚴仲子——名遂。

韓哀侯——應作韓列侯，名取，在位十三年（前三九九～三八七）。《六國年表》、《韓世家》皆繫聶政刺俠累事於列侯三年，此云「嚴仲子事韓哀侯」，誤也。

③與韓相俠累有郤——郤：仇怨。俠累：名傀，《戰國策》稱之曰韓傀。所謂「有郤」事，《戰國策·韓策》云：「韓傀相韓，嚴遂重於君，二人相害也。嚴遂舉韓傀之過，韓傀叱之於朝，嚴遂拔劍趨之，以救解。」此其怨隙之由來。

④游——四處周遊。

⑤請——請見，求見。

⑥ 數反——多次前來。因聶政不想見。

⑦ 自觴——親自敬酒。觴：原作「暢」，此據《戰國策》改。

⑧ 鎰——（一）古代重量單位，一鎰爲二十四兩。一說爲二十兩。

⑨ 爲壽——祝福，祝其健康長壽。這裏實際是指送給人做禮物。

⑩ 謝——推辭不受。

⑪ 客游——漂流做客，指避仇在齊。

⑫ 甘毳——香甜肥美的食品。毳：同「脆」。

⑬ 辟——同「避」。

⑭ 因——於是，藉機。

⑮ 行游諸侯衆矣——意謂我曾到各個國家找過許多人，但總沒有遇到合適的。

⑯ 大人——長輩，此稱聶政之母。

⑰ 以言「幸」，是表示對母親的敬愛，以養母爲幸事。

⑰ 幸以——猶言「以此」。所以言「幸」，是表示對母親的敬愛，以養母爲幸事。

⑰ 臝糲（ㄌㄧ）——粗糙的米粱。糲：粗米。粗糲在這裏是謙辭，即指飲食生活。

⑱ 老母在二句——《禮記》：「父母存，不許友以死。」

⑲ 卒備賓主之禮——猶言「到底還是受到了一定禮數的接待，獲得了一定程度的承認」。王鏊曰：

二〇　刺客列傳

七二九

『卒備賓主之禮而去』，政固已心許之之。」

⑳除服——喪服期滿，三年過後。

㉑枉車騎——猶言「屈尊」。枉：委屈。

㉒臣之所以待之三句——意謂我對待人家是最淺薄的啦，沒有什麼大的功勞可以和人家待我的恩情相比。鮮（ㄒㄧㄢˇ）：稀少。稱（ㄔㄣˋ）：相稱，相比。

㉓然是者徒深知政也——但從這件事情看來人家就是特別賞識我。徒：獨，特別。郭嵩燾曰：「《戰國策》云：『我義不受，然是深知政也。』『者徒』二字，恐亦傳寫者誤入。」《史記札記》

㉔夫賢者以感忿睚眦（一ㄞˊㄗˋ）之意三句——意謂嚴仲子為某種個人仇恨所憤激，（想找一個能替他報仇的人，）結果竟把我這樣一個低賤的屠夫視為親信，難道我還能夠默不作聲地了事嗎？感忿：憤慨，憤疾。睚眦之意：因被瞪了一眼而結下的仇恨，極言其起因之小。

㉕要——同「邀」。

㉖以天年終——即終其天年而死。天年：天然的壽數。

㉗從事——辦理這件事情，解決這個問題。

㉘甚設——猶言「甚盛」，指防衛嚴密。

㉙衆終莫能就——「衆」字衍文。王念孫曰：「『衆』與『終』一字，一本作『衆』，一本作『終』，後

人並存之耳。《韓策》無「眾」字。（《讀書雜志》）

㉚韓之與衛，相去中間不甚遠——時嚴遂在衛都濮陽，濮陽距韓都陽翟僅四百餘里，故云相去不甚

遠。

㉛生得失——發生失誤。得失：偏義複詞，即指失。和今俗話所說「萬一有個好歹」，「有個三長兩

短」，實際只指「歹」、「短」相同。又，有本無「失」字。則「生得」者，被生擒也。後說為好。前說雖

通，但於文意略有不順。

㉜聶政乃辭獨行杖劍至韓——「聶政乃辭」四字辭費。應連上句直作「遂謝車騎人徒，獨行杖劍至韓。」

董份曰：「獨行杖劍至韓，即一言可見其氣。」

㉝聶政直入上階數句——董份曰：「直入奮擊，頃刻事成，雖亡其身，勇亦著矣。」郭嵩燾曰：「聶

政之刺韓相，尤為悖，然聶政人品與伎能，乃獨高出一切。」

㉞皮面——剝面。皮：同「披」。

㉟縣購——謂懸金以購求之。縣：同「懸」。

㊱榮——有的地方寫作㷊。

㊲聞人有刺殺韓相者——賊：殺。這裏指殺人者，凶手。中井曰：「是文重複煩冗，唯『聞之』

二字可承當，是類蓋太史公欲刪定未果者。」

㊳ 於邑——同「嗚咽」，低聲哭泣。

㊴ 其是吾弟歟——猶言「大概是我弟弟吧？」其：將，大概。

㊵ 暴虐——用如動詞，對……施行殘暴。指殺害。

㊶ 蒙汙辱自棄於市販之間——指前聶政居齊為屠事。

㊷ 察舉——賞識選擇。

㊸ 澤厚矣，可奈何——意謂嚴仲子對我弟弟的恩情太深了，我弟還能怎麼樣呢？

㊹ 絕從——避免讓親屬受連累獲罪。從：從坐，因受牽連被治罪。又，從：同「蹤」。「絕蹤」，謂斷絕跟蹤追查的線索。中井曰：「政之自刑，以護仲子也。姊已誤認矣，又顯仲子之蹤，是大失政之意。」陳子龍曰：「政重在報嚴之德，而姊重在揚弟之名，不能兼顧也。」（《史記測義》）

㊺ 濡忍——容忍，忍耐。濡：浸潤，引申為含忍。

㊻ 不重——不惜，不顧。

暴骸——指被殺。

㊼ 絕險千里——猶言「千里跋涉」。絕險：度越險難崎嶇。

㊽ 嚴仲子亦可謂知人能得士矣——鮑彪曰：「人之居世不可不知人，亦不可妄為人知也。遂惟知政，政不幸謬為所知，故死於是。使其受知明主賢將相，則其所成就

故得行其志。惜乎，遂編褊狷細人耳，

㊾其後二百二十餘年——自韓列侯三年（前三九七）至秦王政二十年（前二二七），僅相距一百七十

三年，此云「二百二十餘年」，誤。

荊軻者，衛人也。其先乃齊人，徙於衛，衛人謂之慶卿①；而之燕，燕人謂之

荊卿②。

荊卿好讀書擊劍，以術說衛元君③，衛元君不用。其後秦伐魏，置東郡④，徙

衛元君之支屬於野王⑤。荊軻嘗游過榆次⑥，與蓋聶論劍⑦。蓋聶怒而目之，荊軻

出。人或言復召荊卿。蓋聶曰：「曩者吾與論劍⑧，有不稱者⑨，吾目之。試往，

是宜去，不敢留。」使使往之主人⑩，荊卿則已駕而去榆次矣⑪。使者還報，蓋聶

曰：「固去也，吾曩者目攝之⑫。」

荊軻游於邯鄲⑬，魯句踐與荊軻博⑭，爭道⑮，魯句踐怒而叱之，荊軻嘿而逃

去⑯，遂不復會。

荊軻既至燕，愛燕之狗屠及善擊筑者高漸離⑰。荊軻嗜酒，日與狗屠及高漸離

飲於燕市。酒酣以往，高漸離擊筑，荊軻和而歌於市中，相樂也。已而相泣，旁

若無人者。荊軻雖游於酒人乎⑱，然其為人沉深好書，其所游諸侯，盡與其賢豪長者相結。其之燕，燕之處士田光先生亦善待之⑲，知其非庸人也。

居頃之，會燕太子丹質秦亡歸燕⑳。燕太子丹者，故嘗質於趙，而秦王政生於趙㉑，其少時與丹驩。及政立為秦王，而丹質於秦，秦王之遇燕太子丹不善，故丹怨而亡歸。歸而求為報秦王者，國小，力不能。其後秦日出兵山東，以伐齊、楚、三晉㉒，稍蠶食諸侯，且至於燕㉓。燕君臣皆恐禍之至。太子丹患之，問其傅鞠武對曰：「秦地徧天下，威脅韓、魏、趙氏。北有甘泉、谷口之固㉕，南有涇、渭之沃，擅巴、漢之饒㉖，右隴、蜀之山，左關、殽之險，民眾而士厲㉗，兵革有餘。意有所出㉘，則長城之南，易水之北㉙，未有所定也㉚。奈何以見陵之怨㉛，欲批其逆鱗哉！」丹曰：「然則何由？」對曰：「請入圖之㉜。」

居有間㉝，秦將樊於期得罪於秦王㉞，亡之燕。太子受而舍之。鞠武諫曰：「不可。夫以秦王之暴，而積怒於燕，足為寒心㉟；又況聞樊將軍之所在乎？是謂『委肉當餓虎之蹊㊱』也，禍必不振矣！雖有管、晏㊲，不能為之謀也。願太子疾遣樊將軍入匈奴以滅口㊳，請西約三晉，南連齊、楚，北購於單于㊵，其後乃可圖也㊶。」

太子曰：「太傅之計，曠日彌久，心惛然，恐不能須臾㊷。且非獨於此也，

夫樊將軍窮困於天下，歸身於丹，丹終不以迫於彊秦而棄所哀憐之交，置之匈奴。

是固丹命卒之時也，願太傅更慮之。」

鞠武曰：「夫行危欲求安，造禍而求福，計淺而怨深，連結一人之後交㊸，不顧國家之大害，此所謂資怨而助禍矣㊹。夫以鴻毛燎於爐炭之上，必無事矣。且以雕鷙之秦，行怨暴之怒，豈足道哉㊺！燕有田光先生，其為人智深而勇沈㊻，可與謀。」太子曰：「願因太傅而得交於田先生，可乎？」鞠武曰：「敬諾。」出見田光先生，道：「太子願圖國事於先生也。」田光曰：「敬奉教。」乃造焉㊼。

太子逢迎㊽，卻行為導㊾，跪而蔽席㊿。田光坐定，左右無人，太子避席而請曰：「燕、秦不兩立，願先生留意也。」田光曰：「臣聞騏驥盛壯之時，一日而馳千里；至其衰老，駑馬先之。今太子聞光盛壯之時，不知臣精已消亡矣。雖然，光不敢以圖國事，所善荊卿可使也。」太子曰：「願因先生得結交於荊卿，可乎？」田光曰：「敬諾。」即起趨出。太子送至門，戒曰㋄：「丹所報、先生所言者，國之大事也，願先生勿泄也！」田光俛而笑曰：「諾。」㋛僂行見荊卿㋕，曰：「光與子相善，燕國莫不知。今太子聞光壯盛之時，不知吾形已不逮也㋟，幸而教之曰：『燕、秦不兩立，願先生留意也。』光竊不自外，

言足下於太子也。願足下過太子於宮。」荊軻曰：「謹奉教。」田光曰：「吾聞

之：『長者為行，不使人疑之。』今太子告光曰：『所言者，國之大事也，願先

生勿泄。』是太子疑光也。夫為行而使人疑之，非節俠也⑤。」欲自殺以激荊卿⑤，

曰：「願足下急過太子，言光已死，明不言也。」因遂自刎而死。

後言曰：「丹所以誠田先生毋言者，欲以成大事之謀也。今田先生以死明不言，

豈丹之心哉！」荊軻坐定，太子避席頓首曰：「田先生不知丹之不肖⑤，使得至前，

敢有所道，此天之所以哀燕而不棄其孤也⑤。今秦有貪利之心，而欲不可足也。非

盡天下之地，臣海內之王者，其意不厭⑥。今秦已虜韓王，盡納其地⑥；又舉兵南

伐楚，北臨趙。王翦將數十萬之衆距漳、鄴⑥，而李信出太原、雲中⑥，趙不能支

秦，必入臣；入臣，則禍至燕。燕小弱，數困於兵，今計舉國不足以當秦。諸侯

服秦，莫敢合從。丹之私計，愚以為誠得天下之勇士使於秦，窺以重利⑥，秦王貪，

其勢必得所願矣。誠得劫秦王，使悉反諸侯侵地，若曹沫之與齊桓公，則大善矣；

則不可⑥，因而刺殺之。彼秦大將擅兵於外⑥，而內有亂，則君臣相疑，以其間，

諸侯得合從，其破秦必矣。此丹之上願，而不知所委命⑥，唯荊卿留意焉！」

久之，荊軻曰：「此國之大事也，臣駑下，恐不足任使。」太子前，頓首，固請毋讓，然後許諾。於是尊荊卿為上卿，舍上舍。太子日造門下，供太牢，具異物，間進車騎美女⑱，恣荊軻所欲⑲，以順適其意。

久之，荊軻未有行意。秦將王翦破趙，虜趙王⑳，盡收入其地。進兵北略地，至燕南界。太子丹恐懼，乃請荊軻曰：「秦兵旦暮渡易水，則雖欲長侍足下，豈可得哉！」荊軻曰：「微太子言㉑，臣願謁之。今行而毋信，則秦未可親也㉒。夫樊將軍，秦王購之金千斤，邑萬家；誠得樊將軍首與燕督亢之地圖㉓，奉獻秦王，秦王必說見臣，臣乃得有以報㉔。」太子曰：「樊將軍窮困來歸丹，丹不忍以己之私而傷長者之意，願足下更慮之。」

荊軻知太子不忍，乃遂私見樊於期，曰：「秦之遇將軍可謂深矣㉕，父母宗族皆為戮沒㉖。今聞購將軍首金千斤，邑萬家，將奈何？」於期仰天太息流涕，曰：「於期每念之，常痛於骨髓，顧計不知所出耳！」荊軻曰：「今有一言可以解燕國之患，報將軍之仇者，何如？」於期乃前曰：「為之奈何？」荊軻曰：「願得將軍之首，以獻秦王，秦王必喜而見臣，臣左手把其袖，右手揕其匈㉗，然則將軍之仇報，而燕見陵之愧除矣。將軍豈有意乎？」樊於期偏袒扼腕而進曰㉘：「此臣

之日夜切齒腐心也⑦，乃今得聞教！」遂自剄。

⑧。於是太子豫求天下之利匕首，得趙人徐夫人匕首，取之百金，乃遂盛樊於期首函封之

太子聞之，馳往，伏屍而哭，極哀。既已不可奈何，乃遂盛樊於期首函封之

以試人，血濡縷⑧，人無不立死者，乃裝為遣荊卿⑧。燕國有勇士秦舞陽⑧，年十

三殺人，人不敢忤視⑧，乃令秦舞陽為副。

荊軻有所待，欲與俱。其人居遠，未來，而為治行⑧。頃之，未發，太子遲之，

疑其改悔，乃復請曰：「日已盡矣，荊卿豈有意哉？丹請得先遣秦舞陽。」荊軻

怒，叱太子曰：「何太子之遣！往而不返者，豎子也⑧。且提一匕首入不測之彊秦

⑧，僕所以留者，待吾客與俱。今太子遲之，請辭決矣⑧！」遂發。

太子及賓客知其事者，皆白衣冠以送之。至易水之上，既祖，取道⑨，高漸離

擊筑，荊軻和而歌，為變徵之聲⑨，士皆垂淚涕泣。又前而為歌曰：「風蕭蕭兮易

水寒，壯士一去兮不復還！」復為羽聲慷慨⑨，士皆瞋目，髮盡上指冠。於是荊軻

就車而去⑨，終已不顧。

遂至秦，持千金之資幣物，厚遺秦王寵臣中庶子蒙嘉⑨。嘉為先言於秦王，曰：

「燕王誠振怖大王之威，不敢舉兵以逆軍吏⑨，願舉國為內臣⑨，比諸侯之列⑨，

給貢職如郡縣㊈㊇，而得奉守先王之宗廟㊉㊈。恐懼不敢自陳，謹斬樊於期之頭，及獻

燕督亢之地圖，函封，燕王拜送於庭，使使以聞大王。唯大王命之。」

秦王聞之，大喜。乃朝服，設九賓⑩，見燕使者咸陽宮⑪。荊軻奉樊於期頭函，

而秦舞陽奉地圖匣，以次進。至陛，秦舞陽色變振恐，群臣怪之。荊軻顧笑舞陽，

前謝曰：「北蕃蠻夷之鄙人⑫，未嘗見天子，故振慴⑬。願大王少假借之⑭，使得

畢使於前。」秦王謂軻曰：「取舞陽所持地圖。」軻既取圖奏之⑮。秦王發圖，圖

窮而匕首見⑯。因左手把秦王之袖，而右手持匕首揕之。未至身，秦王驚，自引而

起，袖絕。拔劍，劍長⑰，操其室。時惶急，劍堅，故不可立拔。荊軻逐秦王，秦

王環柱而走。群臣皆愕，卒起不意，盡失其度⑱。而秦法，群臣侍殿上者，不得持

尺寸之兵；諸郎中執兵⑲，皆陳殿下，非有詔召，不得上。方急時，不及召下兵，

以故荊軻乃逐秦王。而卒惶急，無以擊軻，而以手共搏之。是時，侍醫夏無且以

其所奉藥囊提荊軻也⑩。

秦王方環柱走，卒惶急，不知所為，左右乃曰：「王負劍⑪！」負劍，遂拔，

以擊荊軻，斷其左股。荊軻廢⑫，乃引其匕首以擿秦王⑬，不中，中銅柱。秦王復

擊軻，軻被八創。軻自知事不就，倚柱而笑，箕踞以罵曰⑭：「事所以不成者，以

欲生劫之，必得約契以報太子也。」於是左右既前殺軻[115]。秦王不怡者良久。已而

論功賞群臣及當坐者各有差[116]，而賜夏無且黃金二百鎰，曰：「無且愛我，乃以藥

囊提荊軻也。」

於是秦王大怒，益發兵詣趙，詔王翦軍以伐燕。十月而拔薊城[117]。燕王喜、太

子丹等盡率其精兵，東保於遼東[118]。秦將李信追擊燕王急，代王嘉乃遺燕王喜書曰

[119]：「秦所以尤追燕急者，以太子丹故也。今王誠殺丹獻之秦王，秦王必解，而社

稷幸得血食[120]。」其後李信追丹，丹匿衍水中[121]，燕王乃使使斬太子丹，欲獻之秦。

秦復進兵攻之。後五年[122]，秦卒滅燕，虜燕王喜。

其明年，秦并天下，立號為皇帝。於是秦逐太子丹、荊軻之客，皆亡[123]。

高漸離變名姓，為人庸保[124]，匿作於宋子[125]。久之，作苦[126]，聞其家堂上客擊

筑，傍徨不能去。每出言曰：「彼有善有不善。」從者以告其主，曰：「彼庸乃

知音，竊言是非。」家丈人召使前擊筑[127]，一坐稱善，賜酒。而高漸離念久隱畏約

無窮時[128]，乃退[129]，出其裝匣中筑與其善衣，更容貌而前。舉坐客皆驚，下與抗禮

[130]，以為上客。使擊筑而歌，客無不流涕而去者。宋子傳客之[131]。聞於秦始皇，秦

始皇召見。人有識者，乃曰：「高漸離也。」秦皇帝惜其善擊筑，重赦之[132]，乃矐

其目，使擊筑，未嘗不稱善。稍益近之。高漸離乃以鉛置筑中，復進得近，舉筑朴秦皇帝，不中。於是遂誅高漸離，終身不復近諸侯之人。

魯句踐已聞荊軻之刺秦王[134]，私曰：「嗟乎，惜哉！其不講於刺劍之術也！甚矣，吾不知人也！曩者吾叱之，彼乃以我為非人也！」

（以上為第五段，寫荊軻為燕太子丹謀刺秦王的故事。）[133]

【注釋】

① 慶卿——慶為齊國大族，或荊軻祖出慶氏，或衛人以齊國大姓漫稱之，皆不能詳知。卿：古代對男人的美稱。

② 荊卿——《索隱》謂其「至衛而改姓荊」。按：稱之為「荊卿」者，乃燕人也，非衛人也。《索隱》說似無理。楚國亦稱荊國，居燕之南。荊軻曾居衛，衛雖非楚，亦在燕之南。呼之曰「荊卿」者，疑與後世北方人之呼南人為「蠻子」者同。

③ 衛元君——衛國國君，公元前二五一年即位，在位二十五年。按：此時的衛國早已降為魏國的附庸，衛元君為魏王之婿，故魏仍使其居有濮陽（衛都）而稱君。

④ 秦伐魏，置東郡——事在公元前二四二年。東郡：秦郡名，治濮陽。

⑤ 徙衛元君之支屬於野王——按：此句應作「徙衛元君及其支屬於野王」。《史記》中這種句子所見非一，如《魏其武安侯列傳》有「蚡弟田勝」，實應作「蚡及其弟田勝」是也。野王：邑名，原屬韓，後為秦所取。即今之河南省沁陽。史文之所以著此事，一為說明衛元君不用荊軻之術的後果，一為說明荊軻離衛他遊的原因。

⑥ 榆次——戰國時趙邑，即今之山西省榆次。

⑦ 論——講論，也有「比試」的意思。

⑧ 曩（ㄋㄤ）者——昔者，此處即指「剛才」。

⑨ 不稱（ㄔㄣ）——不合適，不合格。按：史公著此語，為後面刺秦不成做伏筆。

⑩ 主人——房東，店家。

⑪ 去——離開。

⑫ 目攝之——瞪眼嚇唬他。攝：同「懾」（ㄓㄜˊ），嚇唬。

⑬ 邯鄲——今河北省邯鄲市，戰國時趙國的都城。按：衛國已亡，荊軻之遊於諸國者，不忍為亡國奴，欲尋求報秦之機也。

⑭ 博——類似下棋的一種遊戲。《論語·陽貨》：「不有博弈者乎？」疏：「博，《說文》作簿，局戲也，六箸十二棋也。圍棋謂之弈。」

⑮道——棋盤上的格。

⑯嘿而逃去——嘿：同「默」。趙恆曰：「目之而去，叱之而逃去，此可見深沉也。」茅坤曰：「太史公摹寫荊軻怯處，與藺相如、韓信同。」

⑰筑——《索隱》曰：「似琴有弦，以竹擊之，取以爲名。」

⑱荊軻雖游於酒人乎二句——此「乎」字非疑問語氣詞，在這裏只起提頓作用。吳見思曰：「酣酒高歌，固才人悲憤故態，然大過便是市井無賴矣。故即借前好讀書事，一句帶轉。」（《史記論文》）

⑲處士——隱居者，有才德而不肯居官的人。

⑳燕太子丹質秦亡歸燕——質秦：在秦國當人質。春秋、戰國時期，凡訂有盟約的國家，常常互派人質，以表信義。燕太子丹由秦國亡歸事，在公元前二四二年。

㉑秦王政生於趙——秦王政即後來稱帝的秦始皇，姓嬴名政。其父公孫異人曾爲秦國在趙國當過人質。公孫異人在趙時，娶了大商人呂不韋家的一個姬妾爲妻，生了秦王政。

㉒三晉——指韓、趙、魏三個國家，因爲它們是瓜分晉國，使晉一分爲三而成的，故云。

㉓且至於燕——快要打到燕國的邊境了。且：即將。按：本文詳寫太子丹與荊軻等人的活動，而時時交代秦國向東方進兵的形勢，一方面是爲了增強緊張氣氛，更重要的是爲突出荊軻刺秦的政治意義。

㉔傅——官名，此處是「太傅」的省稱。太傅負責對太子的教育訓導工作。

㉕甘泉——山名，在今陝西省淳化西北。

谷口——涇水出山的山口，在今陝西省涇陽西北。

㉖巴——古國名，後爲秦滅。其地約當今四川重慶一帶地區。

漢——指漢中，在今陝西省西南部漢中市一帶地區。

㉗厲——磨練，訓練。這裏指勇敢、有銳氣。

㉘意有所出——猶言「心思一動」。

㉙長城之南，易水之北——即指燕國全境。當時燕國所築北防匈奴的長城是西起今張家口，經赤峰、阜新、鐵嶺北，而後南折，經撫順、丹東之東，進入朝鮮境內。這是燕國的北境。易水發源於今河北省易縣，東流入大清河，這是當時燕國的南境。

㉚未有所定——未有定所，沒有一點安穩的地方。

㉛奈何以見陵之怨二句——見陵之怨：指「秦王遇太子丹不善」事。批：反掌擊。逆鱗：倒生的鱗片。《韓非子·說難》：「夫龍之爲蟲也，柔可狎而馴也。然其喉下有逆鱗徑尺，若人有嬰（觸動）之者，則必殺人。」後世遂常以「批逆鱗」代指觸帝王之怒。

㉜請入圖之——請讓我進一步地考慮考慮。入：深入，進一步。

㉝居有間（ㄐㄧㄢ）——過了一段時間。間：空隙。

七四四

匈奴君長的稱號。

㉞ 樊於期得罪於秦王——於：音「鳴」。樊於期究竟如何得罪秦王，事不詳。

㉟ 寒心——恐懼之甚，如今之所謂「膽戰心寒」。

㊱ 委肉當餓虎之蹊——把肉扔在餓虎要過的通道上。當：對著。蹊：小徑。

㊲ 不振——沒法拯救。振：拯救。

㊳ 管、晏——管仲、晏嬰，皆春秋時齊國謀臣。事見《管晏列傳》。

㊴ 滅口——消除秦國進攻我們的藉口。

㊵ 北購於單于（ㄔㄢˊ ㄩˊ）——猶言「北與匈奴人聯合」。購：同「媾」，媾和，建立聯盟關係。單于：

㊶ 其後乃可圖也——按：鞠武之言貌似有理，其實是自欺欺人的空話。幾十年前東方六國尚強時，蘇秦倡合縱尚不能抵抗秦國的遠交近攻，更何況現時六國已經如殘燈搖曳之時哉？對比荊軻諸人，鞠武是一個迂腐孱懦的形象。

㊷ 惛——同「昏」。

㊸ 恐不能須臾——恐怕不會再堅持多久，意即自己要死了。能：同「耐」，忍耐，堅持。須臾：片刻。

㊹ 一人之後交——新交的一個朋友，指樊於期。

㊺ 資怨而助禍——促進禍患的發展。資：助。

㊺豈足道哉——（其禍之大，）還用得著說嗎？

㊻智深而勇沉——王世貞曰：「凡智不深則非智，勇不沉則非勇。深所以藏智，而出之使不測；沉所以養勇，而發之使必逐也。」（《史記評林》引）

㊼造——到，這裏指造門，登門。

㊽逢迎——即指迎。逢：迎也。

㊾卻行為導——主人倒退著走，在前面引導著客人。秦、漢時有這種禮節。《高祖本紀》：「高祖朝，太公擁彗，迎門卻行。」

㊿蔽——同「襒」，拂拭。《孟子荀卿列傳》：「平原君側行襒席」，正作「襒」。又，「拂」與「蔽」古音相同，《燕策》作「拂」。

51避席——離開自己的座席，表示恭敬。

52戒——同「誡」，告誡，囑咐。

53俛而笑曰：「諾。」——俛：低頭。按：「俛而笑」三字表現田光心理，自刎之心此時業已下定。

54僂（为ㄩ）行——彎腰而行，見其龍鍾老態。

55不逮——不頂用，達不到，指力不從心。

56節俠——有氣節，講義氣的人。

⑤ 欲自殺以激荊卿——此田光自刎之用意，萬不可忽過。高儀曰：「其死非爲『勿泄』，實欲勉軻使死之耳。」（《史記評林》引）

⑤ 不肖——不成材，沒出息。不肖的本義是不類其父。肖：類，像。

⑤ 天之所以哀燕而不棄其孤也——大意爲，這是老天爺可憐我們燕國，而不想拋棄我們。孤：太子丹自稱。《索隱》曰：「無父稱孤，時燕王尙在，而丹稱孤者，或記者失辭。」

秦昭王曰：『寡人得受命於先生，是天所以幸先王而不棄其孤也。』」詞氣正與此同，故《索隱》謂此處乃記事者之用語失當。

⑥ 厭——同「饜」，飽，滿足。

⑥ 虜韓王，盡納其地——事在公元前二三○年。此韓國的末代國君，名安，在位九年（前二三八～二三○）。

⑥ 距——抵達。

⑥ 王翦——秦國名將，事跡見《白起王翦列傳》。

漳、鄴——漳水、鄴城。當時爲趙國的南境。漳水流經今河北省與河南省的交界處。鄴城舊址在今河北省臨漳西南。

⑥ 李信——秦國將領。

二○ 刺客列傳

七四七

雲中——郡名，郡治在今內蒙托克托東北。太原、雲中原皆屬趙，此時久已屬秦。以上二句言王

翦、李信正率秦兵三路伐趙。

⑥窺以重利——猶言「以重利誘之」。窺：此處猶言「示」（使之可窺也）。誘。

⑥則不可——倘若不行。則：假若。

⑥擅兵——掌握兵權。擅：專斷。

⑥不知所委命——不知把這件事託付給誰。委：委託。命：命運，這裏指刺秦事。

⑥供太牢，具異物，間進車騎美女——太牢：牛、羊、豕各一頭叫一太牢，是古代祭祀或待客的最重禮品。間進：隔不多長時間送一次。按：以上這種斷句法是比較順的，但中華書局本卻斷作：「供太牢具，異物間進，車騎美女恣荊軻所欲。」這種斷法比較生硬，但是也有其根據。太牢具：牛、羊、豕三牲皆備的筵席。《項羽本紀》云：「項王使者來，爲太牢具，舉欲進之。」與此處句式相同。此外，尚有「治具」（設筵）、「供具」等，亦可參證。

⑥恣——隨其所欲。

⑩王翦破趙，虜趙王——事在公元前二二八年。趙國的這個末代諸侯名遷，在位八年。

⑪微太子言二句——意謂即使太子您不說，我也早想告訴您了。微：沒有。謁：請見，稟告。

⑫秦——此處指秦王。

㉜督亢——約當今之河北省涿縣、定興縣、新城縣、固安縣一帶地區。為當時燕國的富庶地帶。

㉞乃得有以報——才能有報效您（指刺秦王）的機會。

㉟遇——對待。

深——殘酷。

㊱戮沒——殺盡。一說，戮，指罪重的被殺；沒，指罪輕的沒入官府為奴。疑前說是。

㊲揕（ㄓㄣ）——刺。

匈——同「胸」。

㊳偏袒扼腕——脫下一隻袖子，露出半邊肩臂，這隻手握住那隻手的腕子。當時人們發誓言、表決心時常常做出這種樣子。

㊴此臣之日夜切齒腐心也——意謂我之所以日夜切齒捶胸，就是因為想不出這麼一個好辦法。腐：應作「拊」，拍，捶。

㊵函封——用木盒子裝起來。函：木盒子。封：包裝。

㊶以藥淬之——（把燒紅的匕首）放到藥水裏蘸，（使其帶有毒性。）

㊷血濡縷二句——《集解》曰：「人血出，足以沾濡絲縷，便立死也。」中井曰：「濡縷，謂傷淺血出，僅如絲縷。」疑前說是。董份曰：「敘匕首縷縷，亦惜荊軻之虛發也。」

二○ 刺客列傳

七四九

㉘乃裝爲遣荊卿——裝：指裝好匕首。一說，指爲荊軻收拾行裝。疑前說是。

㉔秦舞陽——燕國賢將秦開之孫。秦開曾襲破東胡郤之千里。見《匈奴列傳》。

㉕忤（ㄨ）視——以不順從的眼光相看。忤：逆。

㉖爲治行——指荊軻替他所等的人收拾行裝。

㉗往而不返者，豎子也——荊軻之意乃是要劫秦王，迫其訂立盟約歸還六國失地，而後全勝而歸；並不是要去和秦王同歸於盡，一去不返，故有此云。豎子：猶言「小子」、「奴才」，罵人語。

㉘且提一匕首入不測之彊秦——按：此句語氣不完整，下面應有「此中應慮及之事尙多」等類似字樣，而後再接「僕所以留者」云云，意思始能貫通。

㉙辭決——即告別、告辭。決：同「訣」。

㉚祖——祭路神，古人出遠門時常有這種儀式。師古曰：「祖者，送行之祭，因設宴飲焉。」於是後世亦稱爲人餞別的酒宴曰「祖餞」、「祖宴」。

取道——上路。

㉛變徵（ㄓ）之聲——古代樂律分宮、商、角、變徵、徵、羽、變宮七調，大致相當於今之ＣＤＥＦＧＡＢ七調。變徵：即Ｆ調，此調韻味蒼涼，悲惋淒淸。

㉜羽聲——相當於今之Ａ調，此調韻味激昂慷慨。

㊜於是荊軻就車而去，二句──太子諸人皆「白衣冠以送之」，此亦非荊軻之本意。此時他對能否劫秦王獲勝而歸，已不能堅信，視其「一去不還」之語可知。今後之事只能靠自己去盡力而爲了。董份曰：「荊軻歌易水之上，就車不顧，只此時，儒士生色。」孫月峰曰：「（易水歌）只此兩句，卻無不慷慨激烈，寫得壯士心出，氣蓋一世。」

㊝中庶子──太子的官屬，秩六百石，主管宮中及諸吏嫡子庶子的支系譜籍。

㊔逆──迎，此處指迎擊，抵抗。

㊕舉國──猶言「奉國」，把國家交給你。

㊖比諸侯之列──像你們國家之內的一個小諸侯那樣。比：相當，等於。

㊗給貢職如郡縣──像你們國內的一個郡縣似地給你們進貢。給：進。職：貢也。

㊘奉守先王之宗廟──意即不要把他的國家政權最後消滅。因爲國家一滅，宗廟社稷也就蕩然無存了。

⑩九賓──同「九儐」，九個儐相依次傳呼。按：九賓之禮又見於《廉頗藺相如列傳》，但其禮究竟如何，諸說不一。總之是極其隆重之意。

⑩咸陽宮──秦朝當時的主要宮殿。《三輔黃圖》云：「始皇窮極奢侈，築咸陽宮，因北陵營殿，端門四達，以則紫宮、象帝居。」

二〇　刺客列傳

⑩北蕃蠻夷之鄙人——猶言「北邊屬國的像蠻夷一樣的野人」。蕃：同「藩」，籬笆。諸侯國對天子自稱「藩國」。

⑩振慴（ㄓㄜ）——震恐。慴：懼也。

⑩願大王少假借之二句——意謂希望大王能稍稍寬容他一下，讓他完成這次出使的任務。少：稍，略。假借：通融，寬容。

⑩既——同「即」。

⑩奏——進呈，進上。

⑩圖窮——圖卷展到最後。

⑩劍長——戰國之劍有長至四、五尺者，故倉卒之間難以立拔。

⑩盡失其度——猶言「都亂了套」。度：常法，常態。

⑩郎中——皇帝的侍從人員。

⑩提——擲擊。

⑪負劍——背劍，指把劍推到背後再拔。

⑫廢——癱倒。

⑬擿——投刺。

⑪箕倨——伸著兩腿，像是簸箕口似的坐著。這是一種對人不禮貌的姿勢。顧炎武曰：「荊軻『生劫』一語乃解嘲之辭，其實軻劍術疏耳。錯處只在『未及身』三字之間。荊軻所以爲神勇者，全在臨事時一毫不動，此孟賁輩所不及也。」（《菰中隨筆》

⑮左右既前殺軻——按：「軻」下應有「及秦舞陽」四字，否則，秦舞陽失交代。既：同「即」。

⑯論功賞群臣及當坐者各有差——按：「當坐」上應增一「罰」字。

⑰十月——公元前二二六年之十月。

⑱保——據守。

薊城——即今北京市，當時爲燕國國都。

⑲代王嘉——即趙公子嘉，悼襄王的嫡長子。後因卓襄王愛其少子遷，因而公子嘉被廢。趙王遷在位八年，被秦將王翦所虜，趙國遂滅。此後，公子嘉北逃至代，又被趙國殘餘勢力立爲代王。代王嘉在位六年（前二二七～二二二），被秦所滅。

⑳社稷幸得血食——猶言「國家或許能夠得到保存」。血食：指能享受祭祀，因爲祭祀要用牛、羊、豕三牲。按：代王嘉此語悖謬之極。其所以發此語者，是因爲懼怕秦滅燕後，移兵滅代。

㉑衍水——即今之太子河，在今瀋陽市附近。因太子丹曾匿於此而得名。

㉒後五年——公元前二二二年。

⑫逐——追捕。

⑫亡匿——逃匿。

⑫庸保——即後世之所謂「僕傭」、「夥計」。

⑫宋子——地名，在今河北省趙縣東北。

⑫作苦——勞作得很累。

⑫家丈人——猶言「主人翁」，「東家」。

⑫久隱畏約無窮時——意謂長久地這樣躲藏畏懼下去，何時是了呢？

⑫退——謂從堂上下來，回到私室。

⑬抗禮——平等地以禮相見。

⑬傳客之——依次地輪流著請他去做客。

⑬重赦之二句——不能輕易地免了他，於是便弄瞎了他的眼睛。重：難於，不能輕易。矔：熏瞎。

⑬終身不復近諸侯之人——諸侯之人：指東方六國的人。茅坤曰：「末復附高漸離一著，以為曲終之奏。」

⑬魯句踐已聞荊軻之刺秦王數句——按：開頭與荊軻論劍，以其「不稱」、「怒而目之」者，非魯句踐，乃蓋聶也。此處言魯句踐，似史公行文之誤。董份曰：「以句踐之言結傳末，見軻之劍術未盡。」

顧炎武曰：「古人作史，有不待論斷，而於敍事之中即見其指者，惟太史公能之。如《平準書》載卜式語，《王翦傳》末載客語，《荊軻傳》末載魯句踐語，《鼂錯傳》末載鄧公與景帝語，《武安侯田蚡傳》末載武帝語，皆於敍事中寓論斷法也。」（《日知錄》）

【注釋】

①世言荊軻四句——意謂社會上流傳的荊軻的故事中，當說到太子丹的命運時，說他曾經感動得「天雨粟、馬生角」，這種說法太過分了。《燕丹子》云：「丹求歸，秦王曰：『烏頭白，馬生角，乃許耳。』丹乃仰天嘆，烏頭即白，馬亦生角。」《風俗通》、《論衡》等亦載有類似說法。蓋皆漢初時之謠傳。

太史公曰：世言荊軻①，其稱太子丹之命，「天雨粟、馬生角」也，太過；又言荊軻傷秦王，皆非也。始公孫季功、董生與夏無且游②，具知其事，為余道之如是。自曹沫至荊軻五人，此其義或成或不成③，然其立意較然，不欺其志④。名垂後世，豈妄也哉！

（以上為第六段，是作者的論贊，補充交代了荊軻故事的來源，和自己所以要為刺客立傳的原因。）

二〇 刺客列傳

七五五

②公孫季功——僅此一見，其人事跡不詳。

董生——即董仲舒，武帝時的著名儒生，著有《春秋繁露》。事跡見《儒林列傳》。司馬遷曾經向他學過《公羊春秋》。

③義——義舉，指刺殺活動。

④立意較然，不欺其志——出發點明確，決不違背自己的良心。較：明也。欺：欺騙，違背。

【集說】

王安石曰：「曹沫將而亡人之城，又劫天下盟主，管仲因勿倍以示信一時，可也。予獨怪智伯國士豫讓，豈顧不用其策耶？讓誠國士也，曾不能逆策三晉，救智伯之亡，一死區區，尚足校哉！其亦不欺其意者也。聶政售於嚴仲子，荆軻豢於燕太子丹，此兩人者，污隱困約之時，自貴其身，不妄願知，亦曰有待焉！彼挾道德以待世者何如哉！」（《書刺客傳後》）

何孟春曰：「士之為士，其自立必有非人所能變者。讓視二主之所遇而爲之報，未見其能自立也。我誠國士也，彼不我知，若何事之？既事之，其可苟焉去哉？當彼國士之遇，而不能先事已其亂，救其亡，何以當其所遇哉？皆不可以言士。」

又曰：「今之論讓者曰：『人惟無所爲而爲者，其善必誠，其忠必盡。』而讓非其人也。讓

不能知韓、魏之必反;知而不言,非所以望讓。言不弗聽,則智伯之遇讓也,不過利
祿之優異於范、中行氏之所遇耳。讓之為之報仇之深也,其義誠是,其心亦特不忘其利祿之優異
而有激於義耳。讓之言曰:『吾所為將以愧天下後世之為人臣懷二心以事其君者。』茲豈非為名
譽而為善之人哉?刺客傳讓,吾無用議子長之失矣。」(《史記評林》)

黃洪憲曰:「司馬遷傳刺客凡五人,專諸為下,聶政為最下。夫丈夫之身所繫亦大矣。聶政
德嚴仲子百金之惠,即以身許之。且俠累與仲子非有殺君父之仇,特以爭寵不平小嫌耳,在仲子
且不必報。政為其所知,即當諫阻。不聽,則歸其金已耳。何至挺身刃累,而自裂其面、碎其體
以為勇乎?以為義乎?此與羊豕之貨屠為肉何異,愚亦甚矣!」

又曰:「當燕丹時,內無強力,外無奧援,而以屏國當梟鷙之秦,此謂卵抵泰山者也。故刺
秦亦亡,不刺亦亡,故刺秦王非失計也。夫鳥附、五石,非長生之藥也,即有寒歃之疾中於關竅。故刺
則鳥附用;詭癰詭疽起,則五石用,等死耳,冀萬一其效之。故人有死疾,則鳥附、五石不可廢,
當丹之時,則荊軻未可非也。」(《史記評林》)

郭嵩燾曰:「史公之傳刺客,為荊卿也,而深惜其事不成。其文迷離開合,寄意無窮。荊卿
胸中盡有抱負,盡有感發,與游俠者不同。又雜出蓋聶、魯句踐、田光先生、高漸離,備極一時
之奇士,又有狗屠一人。而終惜荊卿之不知劍術,借魯句踐之言以發之,為傳末波瀾。」(《史記

《札記》）

司馬貞曰：「論贊稱『公孫季功、董生爲余道之』，則此傳雖約《戰國策》，而亦別記異文。」（《史記索隱》）

吳見思曰：「據史公云，荊軻之事，親得之公孫季功、董生，而此文反若從《戰國策》中改出，何也？豈《國策》既缺，而劉向之徒，摭史公之文以附益之歟？」（《史記論文》）

【謹按】

《刺客列傳》記載了曹沫、專諸、豫讓、聶政、荊軻五個人的事跡。司馬遷所以要爲他們五個人立傳，是因爲在司馬遷看來，儘管他們的事業有人成功了，有人並未成功，但是他們「立意較然，不欺其志」，也就是說，他們目標明確，說話算話，毫不含糊。《刺客列傳》全文五千多字，而荊軻一個人就占了三千多。作品描寫了荊軻爲解救燕國危急而謀刺秦王的全過程，讚揚了荊軻、田光等爲扶助弱小、反抗強暴而不惜自我犧牲的勇敢俠義精神。由於荊軻的行爲遠遠超出了專諸、豫讓、聶政的那種「借友報仇」，而具有強烈的政治色彩，因此，不論從其實際影響，還是從文章的篇幅說，荊軻都是《刺客列傳》裏的中心人物。荊軻故事的意義我想至少有兩點：

第一，見義勇爲，急人之難，扶助弱小，不畏強暴，荊軻這種慷慨磊落、不怕犧牲的精神，

是非常感染人的。荆軻是衛國人，附庸於魏。魏被秦滅後，荆軻四海漂流。燕國與他一不沾親，二不帶故。在秦國大兵壓境的危機面前，當田光對他一說燕太子丹要見他時，他便立刻去見太子丹，爲他去做刺客了。過程就是這樣簡單，沒有任何遲疑，沒有任何條件。荆軻這時想的是什麼呢？他這樣做究竟是圖個什麼呢？就荆軻的某些原始思想而論，近似於游俠。其基本特徵乃如司馬遷在《游俠列傳》中所說的：「其言必信，其行必果，已諾必誠，不愛其軀，赴士之厄困。」但就其如何使用其才，如何使用其軀而言，則又絕然不同於那些輕舉妄動的游俠，而是深沉幹練，明大義，識大體，而類似於侯贏和魯仲連。他們的義憤都是爲國難而發的。他們臨危不懼，挺身而出，在強大的敵人面前表現出了一種不可侵犯，不可折服的崇高人格。他們都是戰國時期的傑出人物，他們的那種浩然正氣，對我國後世人民發生了重要的影響。

第二，危亡關頭，不甘失敗，破釜沉舟，背城一戰。雖事業未成，而其奮鬥精神是極其感人的。戰國後期，秦國最強。秦國日益擴大，「非盡亡天下之國而臣海內，必不休矣」（信陵君語）的形勢，是當時的有識者都已經看到了的。問題是在這種局勢下，做爲東方六國的有志者，面對著秦國日甚一日的蠶食、進攻、屠殺，是振奮自己，壯大自己，從鬥爭中求獨立、求生存呢？還是自暴自棄、自甘失敗、束手投降、任人宰割呢？這後者不論從理論上，還是從實踐上，恐怕都是不應該的。也有人說，當時秦國的勝利已成定局，荆軻的行刺即使成功了，殺一秦王，另換一

秦王，燕國照樣滅亡。因此他的這種活動是完全沒有意義的。這種說法也不好。當一個國家、一個民族到了山窮水盡、無路可走的時候，背城一戰，做困獸之鬥的精神仍是可歌可泣的。儘管也許有人罵他「黔驢技窮」，但我們覺得一頭在與老虎踢咬搏鬥中被吞吃的驢子，至少要比在伏地求饒中被吞吃的驢子更值得同情與讚賞。明代黃洪憲說：「當燕丹時，內無強力，外無奧援，而以屏國當梟鷙之秦，此謂卵抵泰山者也。故刺秦亦亡，不刺亦亡，故刺秦王非失計也。夫烏附、五石，非長生之藥也，若有寒欬之疾於關竅，則烏附、五石不可廢；當丹之時，垂絶之國，則荊軻未可非也。」（《史記評林》引）清代吳見思說：「此時之燕，刺秦王亦亡，不刺秦王亦亡，太子丹所以刺秦王也。」（《史記論文》）司馬遷也正是從這個角度肯定燕太子丹，而批判燕王喜、代王嘉；歌頌荊軻、田光、樊於期、高漸離等一批慷慨勇烈之士，而蔑視鞠武那種表面像是老成周詳，而其實是一根軟骨頭的投降派。

荊軻的行刺雖然失敗了，但是這件事對秦朝的震動是巨大的。他使得「群臣驚愕，卒起不意，盡失其度」；他使得「秦王不怡者良久」。經過這次事變的打擊，再加上後來高漸離又於撲秦始皇，因此嚇得秦始皇從此「終身不復近諸侯之人」，使得他在此後十幾年中每天都在疑神疑鬼怕遭暗算的惶恐中過日子。這種威懾力還小嗎？荊軻的這種行為向一切專橫者、征服者們表明：

一個國家她的版圖儘管小，她的人口儘管少，但是她的人心不可欺、尊嚴不可侮，誰要想進攻、掠奪、征服她，誰就必將引起被壓迫人民的堅決抵抗。荊軻這個事件的客觀影響、客觀意義，遠遠地超過了他這個事件的本身。它已經化成了一種強大的精神力量，融入在我們中華民族的英雄氣質與光榮傳統之中。

《荊軻列傳》的藝術性是很高的。第一，它有一個完整而精彩的藝術結構，它具有後世小說所要求的那種開頭、發展、高潮、尾聲，一步一步，層次分明。作品的主要矛盾是秦、燕兩方。燕以太子丹為代表，而太子丹又以荊軻為代表。本篇的主要矛盾最後就表現在秦王與荊軻兩人身上。但是荊軻根本不是燕國人，如何讓他和秦王衝突起來呢？因此，作品前邊用了很大篇幅具體地描寫了荊軻由一個衛國人逐步成為燕國，實際也就是整個東方六國利益的代表的過程。在這段描寫裏，秦王雖未出場，但他卻像一個巨大的魔影，籠罩著全篇，而且越來越向燕國逼近，最後乃至完全壓在了頭上。荊軻入秦後，通過中庶子蒙嘉得以接近了秦王。至此，主要矛盾的雙方正式交鋒，於是出現了圖窮匕首現、秦庭驚變的劇烈場面。這是故事的高潮。最後秦王大怒，派兵滅了燕國，以及高漸離再次行刺，這是故事的結束，是尾聲。這樣完整的藝術結構，在《史記》中也是不多的，我們完全可以稱之為我國最早的短篇小說。

第二，對荊軻這個人物的塑造是相當成功的，他給人留下了極其鮮明的印象。作者表現荊軻

二〇　刺客列傳

七六一

的性格，主要在三方面：其一是他的深沉不外露。當他路過榆次，與蓋聶論劍時，「蓋聶怒而目之」，荆軻並未計較，只是自己離榆次而去。當他遊於邯鄲時，與魯句踐博，爭道，「魯句踐怒而叱之」，荆軻又未計較，只是自己「嘿而逃去，遂不復會」。這都是對壯士的侮辱啊，荆軻為什麼不計較呢？《管晏列傳》中越石父曾說：「君子詘於不知己而信於知己者，方吾在縲紲中，彼不知我也。」對一個不了解自己的人有什麼必要計較呢？難道犯得上與他拼命？烏之將飛，必先斂翼；人之將躍，必先曲足；壯士欲有所為，必得先有所無為。甚至後來的韓信連胯下之辱也還能忍受呢！作品說荆軻「深沉好書」，就是指這些而言。其二是他的見義勇為，奮不顧身。荆軻在燕國，上流社會並不認識他。但一當田光告訴他「燕、秦不兩立」這個意思，而且說這件事本來是該自己去幹的，無奈由於年老，「形已不逮」，只好拜託荆軻時，荆軻沒有任何猶豫跼蹐，立刻就回答說：「謹奉教。」這件事在外人看來也許覺得和他並無關聯，而這又將擔負起一種何等的干係啊！可是他居然一口答應了，而且平靜坦然到這種程度。古往今來的見義勇為，急人之難，像這樣也不是很多的。其三是他的從容鎮靜，勇氣超人。當作品寫到這個故事的高潮，寫到秦舞陽一踏上秦王大殿的臺階，而忽然「色變振恐」時，作品說：「荆軻顧笑舞陽，前謝曰」，作者用了一個「顧笑」，一個「前謝」，突出地表現了荆軻的從容鎮定，而尤其巧妙地是那副悠遊坦蕩的樣子。當荆軻被秦王砍傷後，自知事不就時，又「倚柱而笑，箕踞而罵」云云，又是一個「笑」了。

字。清代顧炎武說：「荊軻所以爲神勇者，全在臨時一毫不動，此孟賁輩所不及也。」（《菰中隨筆》）

第三，這篇作品的具體表現方法，有許多都是很精彩的，對於塑造人物起了非常重要的作用。

其一是非常巧妙地運用了襯托對比的方法。作品在描寫荊軻的同時，還寫了田光的俠肝義膽，他是爲了極力促成此事，爲了激勵荊軻、堅定荊軻的反秦信念而自殺的。同時還寫了樊於期爲助成荊軻此行，而獻出了自己的人頭。作品最後又寫了高漸離的刺秦，做爲荊軻此舉的餘波。這些人都是一些見義勇爲、奮不顧身的激昂慷慨的人物，他們彼此映照，互相激盪，從而更加陪襯了荊軻，更突出了荊軻這一活動的意義。尤其是秦舞陽在秦王殿前那種「色變振恐」的表現，從反面有力地突出了荊軻的神勇。這是本文中最精彩的描寫之一。

其二是在渲染氣氛，描寫場面上有突出成就。如作品寫荊軻離開燕國，燕太子丹爲之送行，這時場面上出現的形象是秋風、寒水、白衣、悲筑、豪歌、髮指、瞋目。在這樣一派驚心動魄的氛圍中，作者再加了荊軻即景作歌這樣畫龍點睛的一筆，於是就使得文章通體皆活，使荊軻的形象、氣質，以及這個易水送別的場面立刻變得更加慷慨淋漓，姿態橫生了。明代董份說：「荊軻歌易水之上，就車不顧。只此時，懦士生色。」（《史記評林》引）孫月峰說：「只此兩句，卻無不慷慨激烈，寫得壯士心出，氣蓋一世。」（《評注昭明文選》）

二〇 刺客列傳

七六三

作品在描寫秦庭驚變的場面時，用筆尤爲絕倫。開始作者先寫了蒙嘉對秦王的一套奉承，秦王就是帶著接受降書降表那種得意滿足的心情來接見荊軻的。待至「圖窮匕首見」，荊軻突然抓匕首刺向秦王時，秦庭上頓時亂了套：秦王一邊拔劍，一邊繞柱奔跑，荊軻在後緊追不捨，殿上殿下的群臣百官一片慌亂，以手搏的，以藥囊打的，著急害怕而又不敢上殿救駕的，千匯萬狀，如在目前。語言短促，氣氛緊張。吳見思說：「凡二十九字，爲十句，作急語，然又詳盡如此。」

又說：「此時正忙，作者筆不及轉，觀者眼不及眨之時也，乃偏寫『劍長操室』，又寫群臣及殿下諸郎及夏無且，然偏不覺累贅，而一時惶急，神情如見。」（《史記論文》）

其三是組織嚴密，前後呼應。例如文章一開頭就寫了荊軻遊榆次時的與蓋聶論劍，說蓋聶曾「怒而目之」，而且蓋聶還說：「曩者吾與論劍，有不稱者。」這都是在爲日後荊軻刺秦的失敗做伏線。荊軻的人格、荊軻的勇氣，以及這次舉動的整個安排部署，一切都無可指摘，令人遺憾的就是荊軻劍術不精。作者在前邊已經交代了那把匕首的厲害，說是「以試人，血濡縷，人無不立死者」。那就是說，荊軻當時竟然連秦王的一點皮也沒碰上。這是作者深爲惋惜的，所以他在作品最後又寫了魯句踐聽到荊軻刺秦之後的一段自責說：「嗟乎！惜哉其不講於刺劍之術也！甚矣，吾不知人也！曩者吾叱之，彼乃以我爲非人也！」一方面覺得自己當初沒有認出荊軻這位大英雄，很爲自己當時對荊軻的無禮而感到愧悔；同時又深深遺憾荊軻的劍術不精，致使功敗垂成，千載

史記選注

七六四

遺恨。這是作者在藉此抒情，藉此表達自己寫作此傳的用意。

二〇　刺客列傳

七六五

史記選注

二一、李斯列傳

李斯者，楚上蔡人也①。年少時，為郡小吏②，見吏舍廁中鼠食不潔，近人犬，數驚恐之。斯入倉，觀倉中鼠，食積粟，居大廡之下③，不見人犬之憂。於是李斯乃歎曰④：「人之賢不肖譬如鼠矣，在所自處耳！」

乃從荀卿學帝王之術⑤。學已成，度楚王不足事，而六國皆弱，無可為建功者，欲西入秦。辭於荀卿曰：「斯聞得時無怠⑥，今萬乘方爭時⑦，游者主事⑧。今秦王欲吞天下，稱帝而治，此布衣馳鶩之時⑨，而游說者之秋也。處卑賤之位而計不為者⑩，此禽鹿視肉⑪，人面而能彊行者耳⑫。故詬莫大於卑賤，而悲莫甚於窮困。久處卑賤之位⑭，困苦之地，非世而惡利，自託於無為，此非士之情也。故斯將西說秦王矣。」

至秦，會莊襄王卒⑮，李斯乃求為秦相文信侯呂不韋舍人⑯。不韋賢之，任以為郎⑰。李斯因以得說，說秦王曰⑱：「胥人者，去其幾也⑲。成大功者，在因瑕釁而遂忍之⑳。昔者秦穆公之霸㉑，終不東并六國者㉒，何也？諸侯尚衆，周德未

衰，故五伯迭興㉓，更尊周室㉔。自秦孝公以來㉕，周室卑微，諸侯相兼，關東為

六國㉖，秦之乘勝役諸侯，蓋六世矣㉗。今諸侯服秦，譬若郡縣。夫以秦之彊，大

王之賢，由竈上騷除㉘，足以滅諸侯，成帝業，為天下一統，此萬世之一時也㉙。

今怠而不急就㉚，諸侯復彊，相聚約從㉛，雖有黃帝之賢㉜，不能并也。」秦王乃

拜斯為長史㉝，聽其計，陰遣謀士齎持金玉以游說諸侯㉞。諸侯名士可下以財者，

厚遺結之；不肯者，利劍刺之。離其君臣之計㉟，秦王乃使其良將隨其後。秦王拜

斯為客卿㊱。

（以上為第一段，寫李斯初到秦國。）

【注釋】

① 上蔡——戰國時楚邑名，在今河南省上蔡西南。

② 郡小吏——瀧川曰：《索隱》本，楓本，『郡』作『鄉』。《類聚》獸部，《御覽》百八十八引《史

亦作『鄉』。王念孫曰：『上蔡之鄉也。』」

③ 大廡（ㄨ）——即大屋。廡：大屋。

④ 於是李斯乃歎曰三句——葉玉麟曰：「斯畢生得喪，在入倉觀鼠一段，全罩通篇。」（《批注史記》

⑤荀卿──名況，即通常所說的荀子（前二九八～二三八）。戰國末期儒家學派的代表人物，《史記》有傳。

帝王之術──五帝三王治理天下的道術，即儒家鼓吹的理想治世學說。

⑥得時無怠──意謂遇到時機就要迅速抓住。蓋當時成語。《國語‧越語》：「范蠡曰：『得時無怠，時不再來。』」

⑦萬乘──萬輛兵車，這裏即指萬乘之國與萬乘之君。

爭──爭雄，爭強。

⑧游者主事──善於遊說的人掌握權柄。

⑨布衣──平民，這裏即指遊士。

馳騖──奔走，這裏指投奔秦國。

⑩計不為──打算不幹事情。計：慮，打算。

⑪禽鹿視肉──意謂只能看著眼饞而不能吃到嘴。按：「禽鹿」，應說「禽獸」。中井曰：「鹿不肉食者，乃以肉食喻，是偶然之失。」

⑫人面而能彊行──意謂雖然看起來像人，而其實根本沒有人的志氣和本領。

⑬詬莫大於卑賤二句──按：此二語乃李斯一生安身立命的思想根基，其一切活動、作為皆以此為出

二一　李斯列傳

七六九

發點。余有丁曰：「斯志在富貴，故卒以敗，使其知足，當不爲趙高所愚矣。」（《史記評林》引）

傳。

⑭久處卑賤之位五句——意謂一個人長期處於卑賤困苦之中，而嘴裏還喊什麼看不起世俗，討厭名利，把自己打扮成一種清高絕倫、與世無爭的樣子，這不是他的眞實思想。非世：非議世事。無爲：道家標榜的人生哲學，即清心寡欲，與世無爭。情：眞情，眞實思想。

⑮莊襄王——名楚，秦始皇之父，在位三年（前二四九～二四七）。

⑯呂不韋——原是趙國的大商人，後爲秦相，執秦政十三年。後因嫪毐事被流放，自殺。《史記》有

⑰郎——帝王的侍從人員。

⑱秦王——即後日的秦始皇，名政，公元前二四六年，即位爲秦王。

⑲胥人者，去其幾也——意謂如果總是等待觀望著別人，就要失去自己的有利時機。胥：同「須」，等待。幾：時機，機會。

⑳因瑕釁而遂忍之——意謂趁著對方的有機可乘，自己就下狠心消滅它。瑕釁：空隙，可乘之機。忍：下狠心。

㉑秦穆公——名任好，春秋前期秦國的國君，是通常所說的「春秋五霸」中的一個。在位三十九年（前六五九～六二一）。

㉒ 六國——按：春秋時期東方不只六國，李斯此語乃以戰國時的東方六國代指春秋時的東方各國。

㉓ 五伯——即五霸，指齊桓公、晉文公、秦穆公、宋襄公、楚莊王。一說，無秦穆公、宋襄公，而有吳王闔廬、越王句踐。伯：同「霸」。迭（ㄉㄧㄝˊ）——輪流，交替。

㉔ 更——更相，交互。

㉕ 秦孝公——名渠梁，戰國中期最有作為的國君，在位二十四年（前三六一～三三八）。

㉖ 關東——函谷關以東。

㉗ 六世——指秦孝公、惠文王、武王、昭王、孝文王、莊襄王。

㉘ 由竈上騷除——如同打掃一下鍋臺，極言其不費力氣。由：同「猶」。騷除：掃除。騷，同「掃」。

㉙ 萬世之一時——意指萬世難得一遇的良機。

㉚ 怠而不急就——凌稚隆曰：「即前『得時無怠』意，李斯之自謀與為秦謀皆不外此一句。」（《史記評林》）

㉛ 約從——聯盟合縱。從：同「縱」。

㉜ 黃帝——傳說中的古代帝王，姓公孫，名軒轅，被認為是「五帝」的第一個。曾打敗過蚩尤、炎帝，因此又被稱說為兵家的祖師。事見《五帝本紀》。

二一　李斯列傳

七七一

㉝長史——官名，設於丞相、大將軍等府中，以掌眾事。以其爲諸史之長，故云。猶如今之祕書長。

㉞齋（ㄐㄧ）——攜帶。

㉟離其君臣之計——離間、破壞東方各國君臣之間的共同計劃。計：計劃，謀慮。按：秦善用間，此等事亦見於《田完世家》、《魏公子列傳》、《范雎蔡澤列傳》、《廉藺列傳》。

㊱客卿——官名，以稱他國人居此國爲卿者。

會韓人鄭國來間秦①，以作注溉渠②，已而覺③。秦宗室大臣皆言秦王曰：「諸侯人來事秦者，大抵爲其主游間於秦耳④，請一切逐客⑤。」李斯議亦在逐中⑥。

斯乃上書曰：

臣聞吏議逐客，竊以爲過矣。昔繆公求士⑦，西取由余於戎⑧，東得百里奚於宛⑨，迎蹇叔於宋⑩，來丕豹、公孫支於晉⑪。此五子者，不產於秦，而繆公用之，并國二十⑫，遂霸西戎。孝公用商鞅之法⑬，移風易俗，民以殷盛⑭，國以富彊，百姓樂用，諸侯親服，獲楚、魏之師⑮，舉地千里，至今治彊⑯。惠王用張儀之計⑰，拔三川之地⑱，西并巴、蜀⑲，北收上郡⑳，南取漢中㉑，包九夷㉒，制鄢、郢㉓，東據成皋之險㉔，割膏腴之壤㉕，遂散六國之從，使之西面事秦，功施到今㉖。

昭王得范雎㉗，廢穰侯㉘，逐華陽㉙，彊公室，杜私門㉚，蠶食諸侯，使秦成帝業。

此四君者，皆以客之功。由此觀之，客何負於秦哉㉛！向使四君卻客而不內㉜，疏士而不用，是使國無富利之實而秦無彊大之名也。

今陛下致昆山之玉㉝，有隨、和之寶㉞，垂明月之珠㉟，服太阿之劍㊱，乘纖離之馬㊲，建翠鳳之旗㊳，樹靈鼉之鼓㊴。此數寶者，秦不生一焉，而陛下說之，何也？必秦國之所生然後可，則是夜光之璧不飾朝廷，犀、象之器不為玩好㊵，鄭、衛之女不充後宮㊶，而駿良駃騠不實外廄㊷，江南金錫不為用，西蜀丹青不為采㊸。所以飾後宮充下陳娛心意說耳目者㊹，必出於秦然後可，則是宛珠之簪㊺、傅璣之珥㊻、阿縞之衣㊼、錦繡之飾不進於前，而隨俗雅化佳冶窈窕趙女不立於側也㊽。

夫擊甕叩缶、彈箏搏髀㊾，而歌呼嗚嗚快耳者，真秦之聲也；《鄭》、《衛》、《桑間》、《昭》、《虞》、《武》、《象》者㊿，異國之樂也。今棄擊甕叩缶而就《鄭》、《衛》，退彈箏而取《昭》、《虞》，若是者何也？快意當前，適觀而已矣[51]。今取人則不然，不問可否，不論曲直，非秦者去，為客者逐。然則是所重者在乎色樂珠玉，而所輕者在乎人民也。此非所以跨海內制諸侯之術也[52]。

臣聞地廣者粟多，國大者人衆，兵彊則士勇。是以太山不讓土壤[53]，故能成其

大；河海不擇細流，故能就其深；王者不卻眾庶，故能明其德。是以地無四方⑤④，

民無異國，四時充美，鬼神降福，此五帝、三王之所以無敵也⑤⑤。今乃弃黔首以資

敵國⑤⑥，卻賓客以業諸侯⑤⑦，使天下之士退而不敢西向，裹足不入秦⑤⑧，此所謂「藉

寇兵而齎盜糧」者也⑤⑨。

夫物不產於秦，可寶者多；士不產於秦，而願忠者眾。今逐客以資敵國，損

民以益仇⑥⓪，內自虛而外樹怨於諸侯，求國無危，不可得也⑥①。

秦王乃除逐客之令，復李斯官⑥②，卒用其計謀。官至廷尉⑥③。二十餘年⑥④，竟

并天下，尊主為皇帝，以斯為丞相。夷郡縣城⑥⑤，銷其兵刃⑥⑥，示不復用。使秦無

尺土之封⑥⑦，不立子弟為王，功臣為諸侯者，使後無戰攻之患。

始皇三十四年⑥⑧，置酒咸陽宮，博士僕射周青臣等頌稱始皇威德⑥⑨。齊人淳于

越進諫曰：「臣聞之⑦⓪，殷、周之王千餘歲，封子弟功臣自為支輔⑦⓪。今陛下有海內，

而子弟為匹夫，卒有田常、六卿之患⑦①，臣無輔弼⑦②，何以相救哉？事不師古而能

長久者，非所聞也。今青臣等又面諛以重陛下過，非忠臣也。」始皇下其議丞相

⑦③。丞相謬其說，絀其辭⑦④，乃上書曰：「古者天下散亂，莫能相一，是以諸侯並

作，語皆道古以害今⑦⑤，飾虛言以亂實，人善其所私學⑦⑥，以非上所建立。今陛下

史記選注

七七四

并有天下，別白黑而定一尊⑦；而私學乃相與非法教之制，聞令下，即各以其私學議之⑧。入則心非，出則巷議，非主以為名⑨，異趣以為高⑩，率群下以造謗。如此不禁，則主勢降乎上，黨與成乎下。禁之便。臣請諸有文學《詩》、《書》、百家語者，蠲除去之⑧。令到滿三十日弗去，黥為城旦⑧。所不去者，醫藥、卜筮、種樹之書。若有欲學者，以吏為師。」始皇可其議，收去《詩》、《書》、百家之語以愚百姓⑧，使天下無以古非今。明法度，定律令，皆以始皇起。同文書⑧，治離宮別館⑧，周徧天下。明年，又巡狩⑧，外攘四夷⑧，斯皆有力焉。

斯長男由為三川守⑧，諸男皆尚秦公主⑧，女悉嫁秦諸公子⑨。三川守李由告歸咸陽⑨，李斯置酒於家，百官長皆前為壽⑨，門廷車騎以千數。李斯喟然而歎曰：「嗟乎！吾聞之荀卿曰『物禁大盛⑨』。夫斯乃上蔡布衣，閭巷之黔首，上不知其駑下⑨，遂擢至此。當今人臣之位無居臣上者，可謂富貴極矣。物極則衰，吾未知所稅駕也⑨！」

（以上為第二段，寫李斯佐助秦始皇并吞六國，及其在統一國家後所採取的種種政策、措施。）

二一 李斯列傳

七七五

【注釋】

①鄭國——人名，韓國的水工。

②間——從事間諜活動。《河渠書》云：「韓聞秦之好興事，欲罷（疲）之，毋令東伐，乃使水工鄭國間說秦，令鑿涇水自中山（今陝西省淳化南）西抵瓠口為渠，并北山東注洛三百餘里，欲以溉田。」注溉渠——即日後所稱的鄭國渠，溝通涇、洛二水，是我國古代有名的水利工程之一。所謂「注溉」，即指《河渠書》所說的「注洛」與「溉田」而言。

③已而覺——《河渠書》云：「（鄭國）中作而覺，秦欲殺鄭國。鄭國曰：『始臣為間，然渠成亦秦之利也。』秦以為然，卒使就渠，因命曰鄭國渠。」

④游間——遊說，進行間諜活動。

⑤一切——猶言「一律」、「一概」。中井曰：「譬如一刀切束芻（飼草），芻有長短巨細，而無所擇，唯一刀取齊整也。」《會注考證》據《六國表》，秦王政元年始修鄭國渠。據《始皇紀》，十年（二二六）大索逐客，李斯上書說，乃止逐客令。

⑥議亦在逐中——言經過討論後也在被逐之列。

⑦繆公——即前注之秦穆公。繆：同「穆」。

⑧ 由余——原晉人，因事逃亡入戎，秦繆公聞其賢，乃用反間計使戎王疏遠由余，致使由余歸秦。由余入秦後，佐秦繆公幷吞戎國十二、開地千里，使秦國稱霸於西戎。事見《秦本紀》。

⑨ 百里奚——原爲虞國大夫，晉獻公欲滅虢（古國名，都上陽，今河南省三門峽市東南），向虞國（都下陽，今山西省平陸）借道，百里奚以唇亡齒寒的道理勸阻虞君，虞君不聽，結果虞國也被晉國所滅。百里奚被擄，被晉國做爲晉女的陪嫁奴僕西送入秦。百里奚恥之，潛逃至宛，被楚人捕獲。秦繆公以五張黑羊皮將其換回，任以國政，遂佐繆公以霸。人稱五羖大夫。事見《秦本紀》。

⑩ 蹇叔——百里奚的友人。百里奚在秦被任用後，遂向繆公推薦蹇叔，繆公迎以爲上大夫。事見《秦本紀》。《正義》曰：「蹇叔，岐州人也，時游宋，故迎之於宋。」

⑪ 來——同「徠」，招納。

⑫ 丕豹——晉國大臣丕鄭之子，丕鄭被晉惠公所殺，丕豹遂奔秦。事見《晉世家》。

公孫支——《正義》曰：「岐州人，游晉，後歸秦。」

⑬ 商鞅——戰國時期著名的政治家，《史記》有傳。中井曰：「或是有所據，未可知也。或是誇張耳。」

⑭ 殷盛——殷實，富足。殷：富也。

⑮ 獲楚、魏之師二句——孝公用商鞅，曾屢敗魏師，十年圍魏都安邑，降之⋯二十二年，破魏軍，擄

其將公子印，東境延展至河。又南侵楚。二十四年，又與魏戰於雁門，擄其將魏錯。獲：拔取，降服。

舉：取，收。

⑯ 治彊——穩定而強盛。

⑰ 惠王——即惠文王，名駟，在位二十七年（前三三七～三一一）。

張儀——戰國中期的大縱橫家，以連衡學說事秦，在為秦國的發展壯大、並為日後吞并六國奠定基礎上起過重要作用。《史記》有傳。

⑱ 拔三川之地——《文選》李善注云：「通三川是武王，張儀已死，此（云惠王用張儀計），誤也。」

三川：古地區名，在今河南省黃河以南、靈寶以東，因其地有黃河、洛水、伊水三道河流而得名。其地原來屬韓。

⑲ 西并巴、蜀——事在公元前三一六。巴、蜀皆古代小國名，巴都江州（今四川省重慶市北嘉陵江北岸），蜀都成都（今四川省成都市）。

⑳ 上郡——魏郡名，郡治膚施（今陝西省榆林東南），公元前三二八年入於秦。

㉑ 漢中——楚郡名，郡治南鄭（今陝西省漢中市），公元前三一二年入於秦。

㉒ 包——包有，亦占取之義。

九夷——《文選》李善注曰：「屬楚夷也。」蓋指楚國境內的許多少數民族部落。九：泛稱多數。

㉓ 鄢、郢——都是楚國的都城。這裏用以代稱楚國。鄢··在今湖北省宜城東南。郢··在今湖北省江陵西北。

㉔ 成皋——古邑名，在今河南省滎陽西北，歷來爲軍事要地。

㉕ 膏腴——意指肥美。

㉖ 施（一）——延續。

㉗ 昭王——名則，在位五十六年（前三○六～二五一），是戰國中後期最有作爲的君主，爲日後秦始皇的統一中國奠定了堅實基礎。

㉘ 范雎（ㄐㄩ）——原魏人，後爲秦相。《史記》有傳。

㉙ 華陽——指華陽君，名芈（ㄇ一）戎，亦昭王之舅，昭王母宣太后的胞弟。貴盛跋扈。范雎入秦後，說昭王逐之。

㉚ 穰侯——即魏冉，秦昭王之舅，曾執秦政多年。范雎入秦後，說秦昭王罷之。《史記》有傳。

㉛ 彊公室，杜私門——意指提高加強國王的權力，杜絕貴族權臣把持國政的現象。

㉜ 負——對不起，虧待。凌約言曰··「不引前代他國事，只以秦之先爲言，切實動聽。」

㉝ 卻——拒絕。

不內——不收納。內··同「納」。

㉝昆山——即昆岡，在今新疆和田西北，以產玉出名。

㉞隨、和之寶——指隨侯之珠、卞和之玉。據說隨侯曾救活一蛇，後來此蛇乃銜一徑寸之珠以報之。人稱此珠曰隨侯珠。事見《說苑》。卞和得玉事見《韓非子·和氏》，《廉藺列傳》已引。

㉟明月——寶珠名。

㊱太阿——寶劍名。《索隱》引《越絕書》云：「楚王召歐冶子、干將作鐵劍三，一曰干將，二曰莫邪，三曰太阿也。」

㊲纖離——《集解》引徐廣曰：「纖離，蒲梢，皆駿馬名。」

㊳翠鳳之旗——用翠鳳的羽毛裝飾起來的旗幟。

㊴鼉（ㄊㄨㄛˊ）——爬蟲類動物，亦稱豬婆龍，其皮可以蒙鼓面。

㊵犀、象——犀角、象牙。

㊶玩好——供人賞玩，令人愛好的東西。

㊷鄭、衛之女——古時認爲鄭、衛之地多出美女，而且以能歌善舞著稱。

㊸駿——好馬。

㊹駃騠（ㄐㄩㄝˊㄊㄧˊ）——良馬名。

㊺厩（ㄐㄧˋㄡ）——馬棚。

七八〇

㊸丹青——指丹砂、青雘（ㄏㄨ），泛指顏料。

㊹下陳——下列，指陪從侍奉的姬妾之類。

采——取用。

㊹下陳——下列，指陪從侍奉的姬妾之類。

㊺宛珠——宛地出產的珍珠。宛：古邑名，即今河南省南陽市。

㊻傅璣之珥——裝飾著小珍珠的耳飾。傅：黏貼。璣：不圓的小珠。珥（ㄦ）：婦女的耳飾。

㊼阿縞——齊國東阿出產的白色絲製品。阿：即東阿，齊邑名，在今山東省東阿西南。

㊽隨俗雅化——嫻雅變化應時隨俗，極言其能順適人意。

佳冶窈窕——指其容貌身段之美。

㊾搏髀——拍大腿。按：關於秦聲的形象，楊惲《報孫會宗書》有云：「家本秦也，能為秦聲，酒酣耳熱，仰天拊缶，而呼烏烏。」可為參證。

㊿鄭、衛——指鄭、衛兩國的音樂，以生動活潑，反映男女愛情為其顯著特徵。

桑間——指桑間濮上之音，也是以反映男女愛情為主要特徵。濮上：濮水之上，在今河南省濮陽南，當時屬於衛國。桑間濮上皆男女歡會嬉遊之地。

昭、虞——皆相傳為舜時的音樂。昭：同「韶」。

武、象——都是西周武王時的舞曲。王鏊曰：「以《韶》、《虞》與《鄭》、《衛》並說，此戰國之

習。」

㊿ 快意當前，適觀而已矣——按：「當前」二字疑衍。或「當前」二字應移至「適觀」字下。

㊷ 跨——據有，統轄。

㊸ 太山不讓土壤六句——古代成語，《管子》云：「海不辭水，故能成其大；山不辭土石，故能成其高。」讓：拒絕，推辭。擇：挑剔，此處也引伸爲拒絕不受。明其德：光大他的德業。

㊹ 地無四方——意謂不分四方內外，把整個天下都看成自己的國土，對之一視同仁。下句「民無異國」與此句式相同。

㊺ 五帝——指黃帝、顓頊、帝嚳、唐堯、虞舜。

㊻ 三王——指夏、商、周三代的開國帝王，即禹、湯、文、武。

㊼ 黔首——指黎民百姓。

㊽ 資——助，供給。

㊾ 業——成就，造就。

㊿ 裹足——謂足如有所裹，而不能前行。《范雎蔡澤列傳》：「以是裹足杜口，莫肯向秦耳。」

㊾ 藉寇兵而齎（ㄐㄧ）盜糧——意指供給敵寇兵器與糧食，使之來打自己。齎：供給。

㊿ 損民以益仇——減少自己國家的人數，給敵國增加人口。

㉛求國無危，不可得也——李塗曰：「李斯上秦始皇書論逐客，起句便見實事，最妙。中間論物不出於秦而秦用之，獨人才不出於秦而秦不用，反覆議論痛快，深得作文之法，未易以人廢言也。」林希元曰：「只就逐客一事生枝生葉，反覆頓伏，有無限態度，無限精神，眞秦、漢間第一等文字。」（《史記評林》引）錢鍾書曰：「二西之學入華，儒者辟佛與夫守舊者斥新知，詞爲異端，爲二學作護法者立論，每與李斯之《諫逐客》如響之應而符之契。」舉例如柳宗元之《送僧浩初序》，以及《弘明集》、《廣弘明集》中諸文，以明李斯此文爲後世張本開宗之力，引證詳博，見《管錐篇》，今不錄。

㉖復李斯官——《集解》引《新序》曰：「斯在逐中，道上上諫書，達始皇，始皇使人逐（追）至驪邑，得還。」

㉓廷尉——主管司法的最高長官，當時爲九卿之一。

㉔二十餘年——梁玉繩曰：「始皇十年（前二三七）有逐客令，至并天下，才十七年。」

㉕夷郡縣城——拆除各郡縣的城堡，使其不能據以爲亂。夷：平掉，拆除。

㉖銷其兵刃——《始皇本紀》云：「收天下兵，聚之咸陽，銷以爲鐘鐻，金人十二，重各千石，置廷宮中。」

㉗不立子弟爲王二句——意指不封子弟爲王，亦不封功臣爲諸侯。「不立」二字一直貫到下句。

㉘始皇三十四年——公元前二一三。

⑥博士僕射周青臣等——據《始皇本紀》，當時有博士七十餘人爲秦始皇敬酒稱頌，僕射周青臣說秦始皇的功德爲「自上古不及」。博士：官名，秦時爲皇帝的文學侍從人員，以備參謀顧問。僕射（一せ）：秦官，皇帝周圍的各種侍從人員之長。侍中、尚書、博士、郎都有，各從所領之事以爲號。周青臣乃博士之長，故號爲博士僕射。

⑦支輔——枝派，輔衛。支：同「枝」，與本幹相對而言。

⑦卒——同「猝」，突然。

⑦田常——也叫田恆，陳恆，春秋末期的齊國大夫，曾殺其君齊簡公（名壬，前四八四～四八一在位），另立傀儡齊平公（名驁），而自專齊政。後田氏遂滅姜氏之齊，而自立爲諸侯。

六卿——指范氏、中行氏、智氏、趙氏、魏氏、韓氏六家大夫。自春秋中期以來，此六家大夫世掌晉政，至春秋末，晉君已同傀儡。後六家之間又互相伙并，先是趙氏、魏氏、韓氏、智氏逐滅了范氏、中行氏，後趙氏、魏氏、韓氏又滅掉了智氏，最後三家分晉，各自立國爲諸侯。

⑦臣無輔弼（ㄅ一）——猶言下無輔弼之臣。弼：輔佐。

⑦下其議丞相——把這個議論交給丞相裁斷。

⑦謬其說——故意歪曲事實，違背事理地說。

⑦絀其辭——與「謬其說」同義。絀：同「曲」。董份曰：「謬」、「絀」二字，乃太史公指摘李斯

心病處。」

⑦⑤害──忌恨，指責。

⑦⑥人善其所私學──每個人、每個學派都以他所倡導的學說爲好。

⑦⑦別白黑──《索隱》引劉氏曰：「前時國異政，家殊俗，人造私語，莫辨其眞，今乃分別白黑也。」

定一尊──猶言成一統。《索隱》曰：「謂始皇幷六國定天下，海內共尊立一帝，故云。」

⑦⑧以其私學議之──以他私家學派的觀點爲準則，來指責時政。

⑦⑨非主──批評君上。

⑧⑩異趣──故意地標新立異，和時政旨向不同。趣：趨也，意向，旨趣。

⑧⑪鑴（ㄐㄩㄢ）除去──三字義同。鑴：除，免。

⑧⑫黥爲城旦──處以黥刑，罰其築守長城。黥：古代刑罰之一，在犯人臉上刺字。城旦：《始皇本紀》《集解》曰：「晝日伺寇虜，夜暮築長城也。」《漢書‧惠帝紀》注：「城旦者，且起行治城。」

⑧⑬收去──謂收集而焚去之。

⑧⑭同文書──用統一的文字書寫。《始皇本紀》作「書同文字」，意同。書：書寫。

⑧⑮離宮別館──指京城皇宮以外的供皇帝遊獵巡幸時住宿的宮館。據《始皇本紀》，當時「關中計宮三百，關外四百餘」。

㊁巡狩——天子出行以巡視諸侯所守之土。即今之所謂「視察」。狩：同「守」。

㊆外攘四夷——指伐匈奴、伐南越、西北取戎地等。梁玉繩曰：「始皇三十五年，無巡狩事，攘四夷亦不在是年。」茅坤曰：「斯之佐秦功業，數言總盡於此。」

㊈三川——秦郡名，郡治洛陽（在今河南省洛陽市東北）。

㊇尚——上配，敬辭。

㊉諸公子——除太子以外的國君的其他兒子。

㊑告歸——告假歸家。

咸陽——秦朝的國都，在今陝西省咸陽市東北。

㊒皆前為壽——都來敬酒、問候。

㊓物禁大盛——大：同「太」。

㊔駕下——謙稱自己的拙劣無能。駕：劣等馬。

㊕未知所稅駕——借指不知日後是何結局。稅駕：《索隱》曰：「猶解駕，言休息也。」王維楨曰：「此處與觀鼠臨刑二處，暗相首尾。」凌稚隆曰：「此處入諸親貴盛，為三川守，及荀卿語，以照後事。」董份曰：「既知為害，何忍甘之？此猩猩嗜酒，明知人欲殺，而復飲之以就擒者也。古今人陷此轍多矣，讀之感嘆。」

始皇三十七年十月①，行出游會稽②，並海上③，北抵琅邪④。丞相斯、中車府令趙高兼行符璽令事⑤，皆從。始皇有二十餘子，長子扶蘇以數直諫上，上使監兵上郡⑥，蒙恬為將。少子胡亥愛，請從，上許之。餘子莫從。

其年七月，始皇帝至沙丘⑦，病甚，令趙高為書賜公子扶蘇曰：「以兵屬蒙恬，與喪會咸陽而葬⑧。」書已封，未授使者，始皇崩。書及璽皆在趙高所，獨子胡亥、丞相李斯、趙高及幸宦者五、六人知始皇崩⑨，餘群臣莫知也。李斯以為上在外崩，無真太子⑩，故秘之。置始皇居輼輬車中⑪，百官奏事上食如故，宦者輒從輼輬車中可諸奏事⑫。

趙高因留所賜扶蘇璽書⑬，而謂公子胡亥曰：「上崩，無詔封王諸子而獨賜長子書。長子至，即立為皇帝，而子無尺寸之地，為之奈何？」胡亥曰：「固也。吾聞之，明君知臣，明父知子。父捐命，不封諸子，何可言者⑭！」趙高曰：「不然。方今天下之權，存亡在子與高及丞相耳，願子圖之。且夫臣人與見臣於人，制人與見制於人，豈可同日道哉！」胡亥曰：「廢兄而立弟，是不義也；不奉父詔而畏死，是不孝也；能薄而材譾⑮，彊因人之功⑯，是不能也⑰，三者逆德⑱，天

下不服，身殆傾危⑲，社稷不血食⑳。」高曰：「臣聞湯、武殺其主㉑，天下稱義

焉，不為不忠。衛君殺其父㉒，而衛國載其德，孔子著之，不為不孝。夫大行不小

謹，盛德不辭讓㉓，鄉曲各有宜而百官不同功㉔。故顧小而忘大，後必有害；狐疑

猶豫，後必有悔。斷而敢行，鬼神避之，後有成功㉕！願子遂之㉕！」胡亥喟然歎曰：

「今大行未發㉖，喪禮未終，豈宜以此事干丞相哉㉗！」趙高曰：「時乎時乎，間

不及謀㉘！贏糧躍馬，唯恐後時㉙！」

胡亥既然高之言，高曰：「不與丞相謀，恐事不能成，臣請為子與丞相謀之。」

高乃謂丞相斯曰：「上崩，賜長子書，與喪會咸陽而立為嗣。書未行，今上崩，

未有知者也。所賜長子書及符璽皆在胡亥所㉚，定太子在君侯與高之口耳㉛。事將

何如？」斯曰：「安得亡國之言！此非人臣所當議也！」高曰：「君侯自料能孰

與蒙恬？功高孰與蒙恬？謀遠不失孰與蒙恬？無怨於天下孰與蒙恬？長子舊而信

之孰與蒙恬㉜？」斯曰：「此五者皆不及蒙恬，而君責之何深也㉝？」高曰：「高

固內官之廝役也㉞，幸得以刀筆之文進入秦宮㉟，管事二十餘年，未嘗見秦免罷丞

相功臣有封及二世者也㊱，卒皆以誅亡。皇帝二十餘子，皆君之所知。長子剛毅而

武勇，信人而奮士㊲，即位必用蒙恬為丞相，君侯終不懷通侯之印歸於鄉里㊳，明

矣。高受詔教習胡亥，使學以法事數年矣，未嘗見過失。慈仁篤厚㊴，輕財重士，辯於心而詘於口㊵，盡禮敬士，秦之諸子未有及此者，可以為嗣㊶。君計而定之。」

斯曰：「君其反位㊷！斯奉主之詔㊸，聽天之命，何慮之可定也？」高曰：「安可危也，危可安也。安危不定，何以貴聖㊹？」斯曰：「斯，上蔡閭巷布衣也，上幸擢為丞相，封為通侯，子孫皆至尊位重祿者，故將以存亡安危屬臣也。豈可負哉！夫忠臣不避死而庶幾㊺，孝子不勤勞而見危㊻，人臣各守其職而已矣。君其勿復言，將令斯得罪。」

高曰：「蓋聞聖人遷徙無常㊼，就變而從時，見末而知本，觀指而睹歸㊽。物固有之，安得常法哉！方今天下之權命懸於胡亥，高能得志焉㊿。且夫從外制中謂之惑�，從下制上謂之賊㊾。故秋霜降者草花落㊿，水搖動者萬物作，此必然之效也。君何見之晚？」斯曰：「吾聞晉易太子，三世不安㊿；齊桓兄弟爭位㊿，身死為戮；紂殺親戚㊿，不聽諫者，國為丘墟，遂危社稷。三者逆天，宗廟不血食。斯其猶人哉，安足為謀㊿！」

高曰：「上下合同，可以長久；中外若一，事無表裏㊿。君聽臣之計，即長有封侯，世世稱孤㊿，必有喬松之壽㊿，孔、墨之智。今釋此而不從，禍及子孫，足以為寒心。善者因禍為福，君何處焉㊿？」斯乃仰天而歎，垂淚太息曰：「嗟呼！獨遭亂世，既以不能死，安託命哉㊿！」於是斯

乃聽高。高乃報胡亥曰：

於是乃相與謀，詐為受始皇詔丞相㊿，立子胡亥為太子。更為書賜長子扶蘇

曰：「朕巡天下，禱祠名山諸神以延壽命。今扶蘇與將軍蒙恬將師數十萬以屯邊，

十有餘年矣，不能進而前，士卒多秏㊽，無尺寸之功，乃反數上書直言誹謗我所為，

以不得罷歸為太子，日夜怨望㊻。扶蘇為人子不孝，其賜劍以自裁！將軍恬與扶蘇

居外，不匡正㊿，宜知其謀。為人臣不忠，其賜死，以兵屬裨將王離㊼。」封其書

以皇帝璽，遣胡亥客奉書賜扶蘇於上郡。

使者至，發書，扶蘇泣，入內舍，欲自殺。蒙恬止扶蘇曰：「陛下居外，未

立太子，使臣將三十萬眾守邊，公子為監，此天下重任也。今一使者來，即自殺，

安知其非詐？請復請，復請而後死，未暮也㊽。」使者數趣之㊾。扶蘇為人仁，謂

蒙恬曰：「父而賜子死㊿，尚安復請！」即自殺。蒙恬不肯死，使者即以屬吏㊼，

繫於陽周㊽。

使者還報，胡亥、斯、高大喜。至咸陽，發喪，太子立為二世皇帝。以趙高

為郎中令㊻，常侍中用事。

（以上為第三段，寫李斯因畏禍、固權而與趙高合流殺扶蘇立胡亥的經過。）

史記選注

七九〇

① 始皇三十七年——公元前二一○。

② 會稽——山名，在今浙江省紹興市南。

③ 並海上——沿著海邊北上。並：同「傍」，沿著。

④ 琅邪——山名，在今山東省膠南縣的南境。

⑤ 中車府令——官名，為皇帝掌管車駕。

　　行——代管，權理。

⑥ 符璽令——官名，為皇帝掌管印信。

⑥ 監兵——以皇帝特派人員的身分監督軍隊。

⑦ 沙丘——古地名，在今河北省廣宗西北，其地有戰國時趙國的離宮。

⑧ 喪——指始皇帝的靈柩。

⑨ 幸宦者——受寵幸的太監。

⑩ 無眞太子——沒有正式被確立的太子。

⑪ 輼輬（ㄨㄣㄌㄧㄤ）車——可供人睡臥的車子。《集解》引孟康曰：「如衣車，有窗牖，閉之則溫，

開之則涼，故名之溫涼車也。」

⑫可——應允，同意照辦。

⑬璽書——蓋過皇帝印璽的文書。

⑭何可言者——猶言「還有什麼可說的呢？」按：此時胡亥謹遵遺命，並無野心。

⑮譾（ㄐㄧㄢˇ）——淺陋。

⑯彊因人之功——勉強地去搶奪別人的功業。因：襲，劫取。

⑰不能——猶言「不智」，缺少自知之明。

⑱逆德——猶言「惡德」，壞品行。

⑲殆——行將。

⑳傾危——指垮臺，崩潰。

㉑社稷不血食——社稷不能享受祭祀，指國家滅亡。

㉑湯、武殺其主——湯伐夏，放逐夏桀於鳴條；武王伐商，商紂兵敗後自焚而死。今趙高乃曰「湯、武殺其主」，篡改事實以成其蠱惑之說。

㉒衛君殺其父四句——衛莊公（名蒯聵）為太子時，因欲謀殺其父（靈公）之夫人，事覺被逐。靈公死，蒯聵不得立。國人遂立蒯聵之子輒為君，是為出公。這時流亡在外的蒯聵又借助於趙氏的力量回國

史記選注

七九二

與其子爭位，被衛人擊敗。事在公元前四九二。錢大昕曰：「《春秋·哀公三年》衛石曼姑帥師圍戚（蒯

瞶居此），《公羊》以爲伯討，《孟子》書衛君輒爲孝公，故趙高爲此言。然蒯瞶未嘗死乎輒，輒亦無德可

載也。」中井曰：「載，疑當作戴。」

㉓大行不小謹，盛德不辭讓——當時俗語。《項羽本紀》：「大行不顧細謹，大禮不辭小讓。」《酈生

陸賈列傳》：「舉大事不細謹，盛德不辭讓。」其意皆同。皆謂辦大事講大體的人，不要太顧忌小節，不

要怕那些瑣碎的批評指責。辭：拒絕。讓：責難。

㉔鄉曲各有宜——意謂一個地方一個風俗，不必求同。鄉曲：猶言鄉里，古代農村的基層編製單位，

二十五家爲一里，十里爲一鄉。關於鄉里的戶數，各處說法不一。

㉕願子遂之——猶言「您就決心這麼幹吧！」遂：順依，就這樣。

㉖大行——指剛死不久的皇帝。《風俗通》曰：「天子新崩未有諡號，故總其名曰大行皇帝也。」《正

字通》引韋昭曰：「大行者，不返之辭也。」

㉗干——告求，麻煩。

未發——指尙未發喪。

㉘間不及謀——極言其時間之急迫，來不及商量就過去了。間：空隙，指時間、機會。

二一　李斯列傳

七九三

㉙ 贏糧躍馬，唯恐後時——意謂揚鞭躍馬地緊追還怕追趕不上。贏糧：背著糧食。贏：負，裹。

㉚ 所賜長子書及符璽皆在胡亥所——徐孚遠曰：「符璽及書本在高所，而云胡亥者，亦在劫斯也。」

《史記測義》

㉛ 君侯——李斯時為丞相，爵為通侯，故趙高稱之為君侯。

㉜ 舊而信之——有舊誼，能得信任。茅坤曰：「高必以蒙恬之際，才能傾動李斯，而使之叛。」

㉝ 責之何深也——意謂為什麼對我說得這麼重啊？責：指斥、要求。

㉞ 內官之廝役——謙說自己是一個宦官。內官：即指宦官，以其服務於宮廷，故云。廝役：猶言僕役。

㉟ 刀筆之文——指獄律條文。古者以筆書事於簡牘，有誤則以刀削之，故人們遂稱掌管刀筆、處理刑獄事務的官吏曰刀筆吏，稱獄律文書曰刀筆之文。

㊱ 有封及二世——能保有爵祿以傳給兒輩。有：保有，保持。

㊲ 奮士——指能用人，能發揮人的才能。

㊳ 終不懷通侯之印歸於鄉里——意謂無論如何也不可能平安無事地告老歸家，言其必將被誅殺。通侯：亦稱徹侯、列侯。應劭曰：「通者，功德通於王室也。」

㊴ 篤厚——誠實厚道。篤（ㄉㄨ）：誠，厚。

㊵ 辯於心而詘（ㄑㄩ）於口——言內心聰慧而拙於言辭。辯：有分別能力，引申為聰明。詘：屈也，

七九四

不能伸張，引申為拙笨。

㊶嗣——繼承人。

㊷君其反位——猶言「您請回去吧」。反位：回歸自己的職所。

㊸奉主之詔——意謂我只有謹遵大行皇帝的遺詔。

㊹安危不定，何以貴聖——意謂一個人如果在安危的關頭拿不定主意，那他的聖明又有什麼用？聖：

英明，明智，於事無所不通。

㊺不避死而庶幾——意指不因苟全個人而逃避危難。庶幾：余有丁曰：「謂貪生幸利也。」瀧川曰：

「謂徼幸於萬一也。」

㊻不勤勞而見危——按：此語生澀。郭嵩燾曰：「言忠臣不以僥幸圖苟存，孝子不以危殆而弛其勤勞

也。」

㊼遷徙——指改變主意。

㊽觀指而睹歸——看他現有的活動就可以知道他的最終結局。指：旨趣，意向。歸：歸宿，結局。

㊾權命——國家之權，萬民之命。

懸——握，控制。

㊿得志——猶言「得意」，謂能順己之意地行事。

二一 李斯列傳

七九五

�51 從外制中——指居於外面的人要想制約朝廷。

㊵52 惑——亂，作亂。

㊵53 賊——害，叛亂。

㊵54 秋霜降者草花落二句——意謂秋霜一降則花草凋零，春冰化解則萬物生長，蓋當時俗語。《索隱》曰：「水搖者，謂冰泮（解）而水動也。是春時而萬物皆生也。」趙高引此以圖說明在上者有何舉動，在下者必將隨之。

㊵55 晉易太子，三世不安——晉獻公（名詭諸，前六七六～六五一在位）因寵驪姬而廢太子申生，另立驪姬子奚齊，屬其大夫荀息輔之。獻公死，荀息立奚齊，大夫里克不服，乃殺之。荀息又立驪姬娣之子悼子，里克又殺之，而迎當時居秦之公子夷吾為君，是為惠公。惠公立十四年死，其子圉立，是為懷公。當時國內一直混亂，秦人遂乘機又送公子重耳回國，殺懷公而自立，是為文公。此後晉國始安，前後亂了十四年。三世：指奚齊、悼子、晉惠公。事見《左傳》《晉世家》。

㊵56 齊桓兄弟爭位二句——齊襄公（名諸兒，前六九七～六八六在位）淫昏，被其堂弟公孫無知所殺，齊人又殺無知。時襄公之異母弟公子糾在魯，公子小白在莒，二人回國爭位。公子糾派人截殺公子小白，未成；小白遂搶先回國即位，是為齊桓公。隨後又發兵敗魯，殺公子糾。事見《齊世家》及《左傳》。

㊵ 紂殺親戚二句——指殺王子比干、囚箕子事。比干是紂王的叔父，因勸諫紂王，被剖心。箕子是紂

王之弟，因勸諫紂王而被囚。事見《殷本紀》。

⑤⑦斯其猶人哉——意謂我還是個人啦，怎能打那種主意？安足：豈能。

⑤⑧事無表裏——猶言「事無差池」，即一定成功。表裏：內外，引申爲歧異、差錯。

⑤⑨稱孤——謂爲侯、爲王。當時侯者亦可以自稱孤。

⑥⑩喬松之壽——像王子喬、赤松子那樣長的壽命。王子喬、赤松子都是古代傳說中的神仙。《戰國策·秦策》，蔡澤謂范雎云：「君何不以歸相印，讓賢者授之，必有伯夷之廉，長爲應侯，世世稱孤，而有喬松之壽。」用語相同。

⑥①何處——何以自處，即打算怎麼辦。

⑥②既以不能死，安託命哉——意謂我既然不能堅守臣節而死，又能去依靠誰呢？言只有唯命是聽，託靠於您了。吳見思曰：「蓋貪位慕祿，無可奈何，不得不就趙高之纏索，而李斯之爲李斯，已爲趙高窺破矣。」《史記論文》屠隆曰：「李斯詐立胡亥，陰弒扶蘇，雖由趙高之奸，而李斯之私心之肯也。蓋焚書坑儒，斯議也，扶蘇諫坑儒而居外，斯必深念之；以吏爲師，斯議也，胡亥傳之以高，學習法事數年，斯必深欲之，則斯心欲立亥，不欲立蘇，亦彰明較著也。彼其初難之，不過飾說以欺高與天下耳，其後扶蘇死而斯大喜，眞情其微露矣。」（《史記評林》引）

⑥③詐爲受始皇詔丞相二句——按：二句語略不順，崔適曰：「『丞相』上，當重『詔』字。」（《史記

探源》蓋謂當作「詐爲受始皇詔，詔丞相立胡亥爲太子」。

64 耗—同「耗」，損失。

65 怨望—猶言怨恨。望：怨也。

66 匡—扶，扶之使正。

67 裨（夂）將—偏將，副將。裨：副，助。

68 未暮—不晚，來得及。

69 數趣—連連地催促。趣：同「促」。

70 父而賜子死—即「父賜子死」，「而」字於此無義。一說，而：讀作「如」，亦通。

71 屬吏—交由法吏看管。屬：交給，委託。

72 繫—繫累，囚禁。

陽周—秦縣名，縣治在今陝西省子長西北。

73 郎中令—官名，九卿之一，掌管宮殿門戶及有關的宮中事務。是靠近皇帝的親幸之職。

二世燕居①，乃召高與謀事，謂曰：「夫人生居世間也，譬猶騁六驥過決隙也②。吾既已臨天下矣，欲悉耳目之所好③，窮心志之所樂④，以安宗廟而樂萬姓⑤，

長有天下，終吾年壽，其道可乎？」高曰：「此賢主之所能行也，而昏亂主之所

禁也。臣請言之，不敢避斧鉞之誅，願陛下少留意焉⑥。夫沙丘之謀，諸公子及大

臣皆疑焉，而諸公子盡帝兄，大臣又先帝之所置也。今陛下初立，此其屬意怏怏

皆不服⑦，恐為變。且蒙恬已死，蒙毅將兵居外⑧，臣戰戰慄慄，唯恐不終⑨。且

陛下安得為此樂乎？」二世曰：「為之奈何？」趙高曰：「嚴法而刻刑，令有罪

者相坐誅⑩，至收族⑪。滅大臣而遠骨肉⑫，貧者富之，賤者貴之。盡除去先帝之

故臣，更置陛下之所親信者近之。此則陰德歸陛下⑬，害除而姦謀塞，群臣莫不被

潤澤⑭，蒙厚德，陛下則高枕肆志寵樂矣。計莫出於此。」二世然高之言，乃更為

法律⑮。於是群臣諸公子有罪，輒下高，令鞫治之⑯。殺大臣蒙毅等，公子十二人

僇死咸陽市⑰，十公主矺死於杜⑱，財物入於縣官⑲，相連坐者不可勝數。

公子高欲奔，恐收族，乃上書曰：「先帝無恙時⑳，臣入則賜食，出則乘輿。

御府之衣㉑，臣得賜之；中廄之寶馬㉒，臣得賜之。臣當從死而不能，為人子不孝，

為人臣不忠。不忠者無名以立於世，臣請從死，願葬酈山之足㉓。唯上幸哀憐之。」

書上，胡亥大說，召趙高而示之，曰：「此可謂急乎㉔？」趙高曰：「人臣當憂死

而不暇㉕，何變之得謀！」胡亥可其書，賜錢十萬以葬。

法令誅罰日益深刻，群臣人人自危，欲畔者眾㉖。又作阿房之宮㉗，治直道、

馳道㉘，賦斂愈重，戍徭無已。於是楚戍卒陳勝、吳廣等乃作亂㉙，起於山東㉚，

傑俊相立，自置為侯王，叛秦，兵至鴻門而卻㉛。李斯數欲請間諫㉜，二世不許。

而二世責問李斯曰：「吾有私議而有所聞於韓子也㉝，曰『堯之有天下也，堂高三

尺㉞，采椽不斲㉟，茅茨不翦㊱，雖逆旅之宿不勤於此矣㊲。冬日鹿裘，夏日葛衣，

糲粢之食㊳，藜藿之羹㊴，飯土匭，啜土鉶㊵，雖監門之養不觳於此矣㊶。禹鑿龍門，

通大夏㊸，疏九河，曲九防㊹，決淳水致之海㊺，而股無胈，脛無毛㊻，手足胼

胝㊼，面目黎黑，遂以死于外，葬於會稽㊽，臣虜之勞不烈於此矣㊾』。然則夫所貴

於有天下者，豈欲苦形勞神，身處逆旅之宿，口食監門之養，手持臣虜之作哉㊿？

此不肖人之所勉也㈤，非賢者之所務也。彼賢人之有天下也，專用天下適己而已

矣，此所以貴於有天下也。夫所謂賢人者，必能安天下而治萬民，今身且不能利

將惡能治天下也哉㈤！故吾願賜志廣欲㈤，長享天下而無害，為之奈何？」李斯子

由為三川守，群盜吳廣等西略地，過去弗能禁。章邯以破逐廣等兵㈤，使者覆案三

川相屬㈤，誚讓斯居三公位㈤，如何令盜如此。李斯恐懼，重爵祿㈤，不知所出，

乃阿二世意，欲求容，以書對曰：

夫賢主者，必且能全道而行督責之術者也⑱。督責之，則臣不敢不竭能以徇其

主矣⑲。此臣主之分定⑳，上下之義明，則天下賢不肖莫敢不盡力竭任以徇其君矣。

是故主獨制於天下而無所制也㉑，能窮樂之極矣㉒，賢明之主也，可不察焉！

故申子曰「有天下而不恣睢㉓，命之曰以天下為桎梏」者㉔，無他焉，不能督

責，而顧以其身勞於天下之民，若堯、禹然，故謂之「桎梏」也。夫不能修申、

韓之明術，行督責之道，專以天下自適也，而徒務苦形勞神，以身徇百姓，則是

黔首之役㉖，非畜天下者也㉗，何足貴哉！夫以人徇己，則己貴而人賤；以己徇

人，則己賤而人貴。故徇人者賤，而人所徇者貴，自古及今，未有不然者也。凡

古之所為尊賢者㉘，為其貴也；而所為惡不肖者，為其賤也。而堯、禹以身徇天下

者也，因隨而尊之，則亦失所為尊賢之心矣，夫可謂大繆矣㉙。謂之為「桎梏」，

不亦宜乎？不能督責之過也。

故韓子曰「慈母有敗子而嚴家無格虜」者㉚，何也？則能罰之加焉必也㉛。故

商君之法，刑棄灰於道者。夫棄灰，薄罪也，而被刑，重罰也。彼唯明主為能深

督輕罪。夫罪輕且督深，而況有重罪乎？故民不敢犯也。是故韓子曰「布帛尋常

㉜，庸人不釋，鑠金百溢，盜跖不搏」者，非庸人之心重，尋常之利深，而盜跖之

欲淺也；又不以盜跖之行，為輕百鎰之重也。搏必隨手刑⑦，則盜跖不搏百鎰；而罰不必行也，則庸人不釋尋常。是故城高五丈⑦，而樓季不輕犯也；泰山之高百仞，而跛牂牧其上。夫樓季也而難五丈之限，豈跛牂也而易百仞之高哉？峭塹之勢異也⑦。明主聖王之所以能久處尊位，長執重勢，而獨擅天下之利者，非有異道也，能獨斷而審督責⑦，必深罰，故天下不敢犯也。今不務所以不犯，而事慈母之所以敗子也，則亦不察於聖人之論矣。夫不能行聖人之術⑦，則舍為天下役何事哉？可不哀邪！

且夫儉節仁義之人立於朝，則荒肆之樂輟矣⑦；諫說論理之臣間於側⑦，則流漫之志詘矣⑧；烈士死節之行顯於世，則淫康之虞廢矣⑧。故明主能外此三者⑧，而獨操主術以制聽從之臣，而修其明法，故身尊而勢重也。凡賢主者必將能拂世磨俗⑧，而廢其所惡，立其所欲，故生則有尊重之勢，死則有賢明之謚也。是以明君獨斷，故權不在臣也。然後能滅仁義之塗⑧，掩馳說之口，困烈士之行，塞聰掩明⑧，內獨視聽⑧，故外不可傾以仁義烈士之行⑧，而內不可奪以諫說忿爭之辯⑧。若此然後可謂能明申、韓之術，而修商君之故能舉然獨行恣睢之心而莫之敢逆⑧。法修術明而天下亂者，未之聞也。故曰「王道約而易操」也。唯明主為能行法。

之。若此則謂督責之誠則臣無邪⑨，臣無邪則天下安，天下安則主嚴尊，主嚴尊則督責必⑨，督責必則所求得，所求得則國家富，國家富則君樂豐⑨。故督責之術設，則所欲無不得矣。群臣百姓救過不給⑨，何變之敢圖？若此則帝道備，而可謂能明君臣之術矣。雖申、韓復生，不能加也。

書奏，二世悅。於是行督責益嚴，稅民深者為明吏⑨，二世曰：「若此則可謂能〔督〕責矣。」刑者相半於道⑨，而死人日成積於市，殺人眾者為忠臣，二世曰：「若此則可謂能督〔責〕矣⑨。」

（以上為第四段，寫李斯賣身投靠，曲意迎合，與趙高一同鼓動胡亥肆行殘虐的情形。）

【注釋】

①燕居──閑居，平常無事時。燕：同「宴」，安也。

②六驥──謂六馬所駕之車。

決隙──裂縫。決：裂也。《魏豹列傳》云：「人生一世間，如白駒過隙耳。」與此意同。

③悉──盡，全部滿足。

④窮心志之所樂──即想幹什麼就幹什麼。窮：盡，全部做到。

⑤以安宗廟而樂萬姓——其意乃謂一方面要使自己能夠窮奢極欲，爲所欲爲，同時還要教國家安定，萬民樂業。以：義同「而」。

⑥少——同「稍」。

⑦此其屬——猶言「這些人」。

快快——不樂不平的樣子。

⑧蒙恬已死，蒙毅將兵居外——按：蒙毅爲蒙恬之弟。梁玉繩曰：「按《始皇紀》及《蒙恬傳》，將兵在外者，恬也；而爲內謀者，毅也。又，胡亥先殺毅，後殺恬，此言俱自相駁。當云：『蒙毅未死，蒙恬將兵在外』，乃合耳。」《史記志疑》

⑨不終——不得善終，不能長保如此。

⑩相坐誅——因牽連而處以死刑。相坐：猶言「連坐」，因一人犯罪而株連他人。

⑪收族——收其全族而滅之。

⑫遠骨肉——疏遠自己的兄弟子侄

⑬陰德歸陛下——暗中感謝您的恩德而歸附於您。

⑭被潤澤——猶言「蒙恩惠」。被：同「披」，沾受。潤澤：原指雨露的浸潤，此處借指恩惠。

⑮更爲法律——重新制訂法律條文。

⑯下高——交給趙高。

鞫治——審判，推問。

⑰公子——指秦始皇的兒子，胡亥的兄弟。

僇——同「戮」，斬殺。

⑱矺——同「磔」（业ざ），將人剁爲碎塊。

杜——秦縣名，縣治在今陝西省西安市西南。

⑲入——沒收。

縣官——指國家。

⑳無恙（一尢）——無病、安好，這裏即指生前。恙：病。

㉑御府——猶言「內府」，皇宮內的府庫。

㉒中廄——皇宮內的馬棚。

㉓願葬驪山之足——意謂請求把我埋在始皇帝的陵墓旁。驪山：在今陝西省臨潼東南，是秦始皇的陵墓所在地。

㉔急——急迫，走投無路。

㉕人臣當憂死而不暇二句——意謂當臣子的如果都像這樣連死都顧不過來，那他們還有什麼可能去

盤算造反呢？當：同「儻」，倘若。

㉖畔——同「叛」。

㉗阿房之宮——即阿房宮，舊址在今陝西省西安市西。秦始皇時開始興造，未成而死；二世即位，又繼續建造。

㉘直道——國家爲通行迅速而開山填谷所修的直近大道。以其不似民間道路的迂曲盤迴，故曰直道。《蒙恬列傳》云：「蒙恬爲秦斬山堙谷通直道」即其義。

㉙馳道——應劭曰：「天子道也，若今之中道也。」

㉚山東——崤山以東，泛指舊時除秦國以外的其他六國之地。

㉛陳勝、吳廣等乃作亂——事在秦二世元年（前二〇九）七月，詳見《陳涉世家》。

㉜兵至鴻門而卻——陳涉起義後，派周文率軍西攻咸陽。兵至戲亭（在今陝西省臨潼東北），被秦將章邯打敗。詳見《陳涉世家》。鴻門：地名，在今陝西省臨潼東北，靠近戲亭，在戲亭西南。

㉝請間——猶如今之所謂「請求個別接見」「單獨談」。間：間隙，這裏指談話時間。

㉞吾有私議而有所聞於韓子也——按：語略不順，其意蓋謂我有個想法，我記得韓非的書上曾經說過。私議：個人看法、想法。

㉟堂高三尺——堂：這裏指堂基。堂基三尺，以言其居室之儉。

㉟采椽不斲（ㄓㄨㄛˊ）──採來材料而直接用以為椽，不加任何削飾。斲：砍削，修飾。

㊱茅茨不翦──用茅草苫屋頂，任其長短不齊，不加修葺。茨：用茅草蓋屋頂。

㊲逆旅──迎接旅客，通常用以指客店。逆：迎。

勤──苦。

㊳粢糲（ㄗ ㄌㄧˋ）之食──指粗糧而又粗做的飯食。粢：穀類的總稱。糲：粗米。

㊴藜藿之羹──指以野菜做湯。藜：植物名，其葉嫩時可吃。藿：豆葉。

㊵飯土匭，啜土鉶（ㄒㄧㄥˊ）──用粗製的陶器盛飯盛湯。土：指用泥燒成而未上釉彩的陶器。匭：同「簋」（ㄍㄨㄟˇ），竹製盛器。啜：食。鉶：盛湯盛菜的罐鉢之類。

㊶監門──守門者，吏役中地位極低，所得供養極少的人。

養──供養，這裏指生活標準。

㊷龍門──山名，在今山西省河津西北，陝西省韓城東北，分跨黃河兩岸。

㊸通大夏──謂使黃河得過龍門而入并州。《正義》引《括地志》云：「大夏，今并州、晉陽及汾、絳等州是。」

㊹疏九河──疏通了中國境內的各條大河。九河：中井曰：「是九州之河。」按：據《尚書‧禹貢》

傳，九河為徒駭河、大史河、馬頰河、覆釜河、胡蘇河、簡河、絜河、鈎盤河、鬲津河。疑中井說是。

曲九防——為各個湖澤築起堤防。「曲」字用如動詞。九防：中井曰：「即九州澤之堤，是語本於《尚書》『九澤既防』。」

㊺決——導之使流。

淳水——堵塞積存於地面上的洪水。

㊻股無胈（ㄅㄚ），脛無毛——極言其辛苦勞頓之狀。股：大腿。胈：毳毛。脛：小腿。

㊼胈胝（ㄆㄧㄢˊ ㄓ）——手腳上的厚皮，即俗所謂「老繭」。

㊽會稽——山名，在今浙江省紹興、嵊縣、諸暨、東陽諸縣間。今紹興稽山門外有禹陵，相傳即禹之墳墓。

㊾臣虜——奴僕。

烈——劇，酷。以上見《韓非子·五蠹》，文字有些出入。

㊿作——猶今之所謂「體力勞動」。

51勉——努力從事。

52惡（ㄨ）——如何。

53賜志廣欲——即指隨心所欲，為所欲為。賜：應作「肆」，放也。他本多作「肆」。廣：縱也。

㉞以——同「已」。

㉟覆案——檢查，追究。

㊱相屬——相連，一批接一批。

㊲誚讓——責備。

三公——秦時以稱丞相、太尉、御史大夫。

㊳重爵祿——按：三字爲李斯一生之病根，一切喪心病狂之事皆由此而起。

㊴全道——建立一套辦法。全：建立，健全。

督責——《索隱》曰：「督者，察也。察其罪，責之以刑罰也。」

㊶徇——順從，爲人效力。

㊷分——名分，身分。

㊸無所制——不受任何限制、控制。

㊹窮樂之極——達到享樂的頂點，享盡一切樂事。

㊺申子——指申不害，戰國前期的法家人物，曾相韓昭侯，使韓國富強一時。《史記》有傳。

㊻恣睢（ㄙㄨㄟ）——肆行暴戾，爲所欲爲。

㊼桎梏（ㄓ ㄍㄨˋ）——拘械犯人手足的刑具，在足者爲桎，在手者爲梏。

⑥⑤顧——反。

⑥⑥役——僕役，奴隸。

⑥⑦畜——占有，統治。

⑥⑧所爲——同「所謂」。下句同此。

⑥⑨繆——同「謬」。

⑦⑩格虜——強悍而不服管教的奴隸。格，悍也。按：韓非此語見《顯學篇》。

⑦①則能罰之加焉必也——按：此語繁蕪不順，「則能」二字可削。

⑦②布帛尋常四句——見《韓非子·五蠹》。尋常：一尋八尺，二尋爲常，通常用以指數量不多。不釋：不放過，謂必取之。鑠（ㄕㄨㄛ）金：鎔化的金子。盜跖：相傳爲古代的大「盜」，初出於《莊子》。搏：抓取。按：鑠金，舊注有所謂「美金」之說，此說不可取。《鹽鐵論·詔聖》云：「鑠金在爐，莊蹻不顧；錢刀在路，匹夫掇之。」可以參證。

⑦③刑——瀧川曰：「言鑠金傷手也。」

⑦④城高五丈四句——《韓非子·五蠹》云：「十仞之城，樓季弗能逾者，峭也；千仞之山，跛牂易牧者，夷也。」李斯襲用其語。樓季：《集解》引許慎曰：「樓季，魏文侯之弟。」按：據文意，此樓季應是古代最勇敢輕捷、最長於攀登的人。

百仞——一仞八尺，百仞極言其高。按：言泰山曰「百仞」，亦殊爲不倫。跛牂（ㄗㄤ）：瘸腿羊。

牂：母羊。

⑦⑤嶠——陡峭，直上直下。

漸——同「漸」，平緩，逐漸高起。

⑦⑥審——細，嚴。

⑦⑦不能行聖人之術二句——意謂如果不能採取聖人的辦法（即行督責），那麼除了給天下人當奴僕，還能幹什麼呢？

⑦⑧荒肆之樂——毫無限度、隨心所欲的享樂。荒：遠也，引申爲無限度。

輟（ㄔㄨㄛ）——停止，中斷。

⑦⑨間於側——指立在身邊。間：插，參與。

⑧⑩流漫之志——放蕩不拘的心志。

詘（ㄑㄩ）——不得行。

⑧⑪淫康之虞——無止境地貪圖安樂的想法。虞：慮，想。

⑧⑫外——排除。

⑧⑬拂世磨俗——和社會上人們的看法、想法背道而馳。拂：違背。磨：摩擦，不合。

⑧④ 塗——同「途」，途徑，主張。

⑧⑤ 掩——蓋起，蒙住。

⑧⑥ 內獨視聽——即內視獨聽，一切全憑個人的眼光，個人的見解。

⑧⑦ 傾——倒，這裏是「改變」的意思。

⑧⑧ 奪——更改。

⑧⑨ 挈（ㄑㄧㄝˋ）然——特立獨出的樣子。

⑨⑩ 若此則謂督責之誠則臣無邪——按：此句似有脫誤，《會注考證》本重出「督責之誠」四字。「誠」，似應作「成」。全文應作「若此則謂之督責成，督責成則臣無邪」。

⑨① 必——必行，一定嚴格實行。

⑨② 樂豐——逸樂豐裕。

⑨③ 救過不給二句——與上文「憂死而不暇，何變之得謀」相同。不給：來不及，顧不上。

⑨④ 稅民——徵稅於民。

⑨⑤ 刑者相半於道——在路上行走的人，有一半是受過刑的。

⑨⑥ 若此則可謂能督責矣——張文虎曰：「（上句）王本、《治要》無『督』字，（此句）蔡本、中統、王、柯、毛本、《治要》皆無『責』字。」按：似應上句無「督」字，此句無「責」字。

初，趙高為郎中令，所殺及報私怨眾多，恐大臣入朝奏事毀惡之①，乃說二世曰：「天子所以貴者，但以聞聲，群臣莫得見其面，故號曰『朕』②。且陛下富於春秋③，未必盡通諸事，今坐朝廷，譴舉有不當者④，則見短於大臣，非所以示神明於天下也。且陛下深拱禁中⑤，與臣及侍中習法者待事⑥，事來有以揆之⑦。如此則大臣不敢奏疑事⑧，天下稱聖主矣。」二世用其計，乃不坐朝廷見大臣，居禁中。趙高常侍中用事，事皆決於趙高。

高聞李斯以為言⑨，乃見丞相曰：「關東群盜多，今上急益發繇治阿房宮⑩，聚狗馬無用之物。臣欲諫，為位賤。此真君侯之事，君何不諫？」李斯曰：「固也，吾欲言之久矣。今時上不坐朝廷，上居深宮，吾有所言者，不可傳也，欲見無間⑪。」趙高謂曰：「君誠能諫，請為君候上間語君⑫。」於是趙高待二世方燕樂⑬，婦女居前，使人告丞相：「上方間，可奏事。」丞相至宮門上謁⑭，如此者三。二世怒曰：「吾常多間日，丞相不來。吾方燕私，丞相輒來請事。丞相豈少我哉⑮？且固我哉⑯？」趙高因曰：「如此殆矣⑰！夫沙丘之謀，丞相與焉。今陛下已立為帝，而丞相貴不益，此其意亦望裂地而王矣。且陛下不問臣，臣不敢言。

丞相長男李由為三川守，楚盜陳勝等皆丞相傍縣之子⑱，以故楚盜公行，過三川，城守不肯擊。高聞其文書相往來，未得其審⑲，故未敢以聞。且丞相居外，權重於陛下。」二世以為然。欲案丞相⑳，恐其不審，乃使人驗三川守與盜通狀。李斯聞之。

是時，二世在甘泉㉑，方作觳抵優俳之觀㉒，李斯不得見，因上書言趙高之短曰：「臣聞之，臣疑其君㉓，無不危國；妾疑其夫，無不危家。今有大臣於陛下擅利擅害㉔，與陛下無異，此甚不便。昔者司城子罕相宋㉕，身行刑罰，以威行之，期年遂劫其君。田常為簡公臣，爵列無敵於國㉖，私家之富與公家均，布惠施德㉗，下得百姓，上得群臣，陰取齊國，殺宰予於庭㉘，即弒簡公於朝，遂有齊國。此天下所明知也。今高有邪佚之志㉙，危反之行㉚，如子罕相宋也；私家之富，若田氏之於齊也。兼行田常、子罕之逆道而劫陛下之威信㉛，其志若邗玘為韓安相也㉜。陛下不圖，臣恐其為變也。」二世曰：「何哉？夫高，故宦人也，然不為安肆志，不以危易心，潔行修善，自使至此。以忠得進，以信守位，朕實賢之，而君疑之，何也？且朕少失先人，無所識知，不習治民，而君又老，恐與天下絕矣㉝。朕非屬趙君㉞，當誰任哉？且趙君為人精廉彊力，下知人情，上能適朕，君其勿疑。」李

斯曰：「不然。夫高，故賤人也，無識於理，貪欲無厭，求利不止，列勢次主㉟，求欲無窮，臣故曰殆。」二世以前信趙高，恐李斯殺之，乃私告趙高。高曰：「丞相所患者獨高，高已死，丞相即欲為田常所為。」於是二世曰：「其以李斯屬郎中令㊱！」

趙高案治李斯。李斯拘執束縛，居囹圄中㊲，仰天而歎曰：「嗟乎，悲夫！不道之君，何可為計哉㊳！昔者桀殺關龍逢㊴，紂殺王子比干，吳王夫差殺伍子胥㊵。此三臣者，豈不忠哉！然而不免於死，〔身死而〕所忠者非也㊶。今吾智不及三子，而二世之無道過於桀、紂、夫差㊷，吾以忠死，宜矣。且二世之治豈不亂哉！日者夷其兄弟而自立也㊷，殺忠臣而貴賤人，作為阿房之宮，賦斂天下。吾非不諫也，而不吾聽也。凡古聖王，飲食有節，車器有數，宮室有度，出令造事，加費而無益於民利者禁，故能長久治安。今行逆於昆弟㊸，不顧其咎㊹；侵殺忠臣㊺，不思其殃，大為宮室，厚賦天下，不愛其費。三者已行，天下不聽㊻。今反者已有天下之半矣，而心尚未寤也，而以趙高為佐，吾必見寇至咸陽，麋鹿游於朝也㊼。」

於是二世乃使高案丞相獄，治罪，責斯與子由謀反狀，皆收捕宗族賓客。趙高治斯，榜掠千餘㊽，不勝痛，自誣服。斯所以不死者㊾，自負其辯，有功，實無

反心，幸得上書自陳，幸二世之寤而赦之。李斯乃從獄中上書曰：「臣為丞相治

民，三十餘年矣，逮秦地之陿隘㊿，先王之時秦地不過千里，兵數十萬。臣盡薄材，

謹奉法令，陰行謀臣�51，資之金玉�52，使游說諸侯，陰修甲兵，飾政教，官鬭士�53，

尊功臣，盛其爵祿�54，故終以脅韓弱魏，破燕、趙、夷齊、楚，卒兼六國，虜其王，

立秦為天子，罪一矣。地非不廣，又北逐胡、貉�55，南定百越�56，以見秦之彊，罪

二矣。尊大臣，盛其爵位，以固其親�57，罪三矣。立社稷，修宗廟，以明主之賢，

罪四矣。更剋畫，平斗斛度量〔文章〕㊲，布之天下，以樹秦之名，罪五矣。治馳

道，興游觀㊵，以見主之得意，罪六矣。緩刑罰，薄賦斂，以遂主得眾之心，萬民

戴主，死而不忘，罪七矣。若斯之為臣者，罪足以死固久矣。上幸盡其能力，乃

得至今，願陛下察之㊿！」書上，趙高使吏弃去不奏，曰：「囚安得上書！」

趙高使其客十餘輩詐為御史、謁者、侍中㊶，更往覆訊斯㊷。斯更以其實對，

輒使人復榜之。後二世使人驗斯，斯以為如前，終不敢更言，辭服㊸。奏當上㊹，

二世喜曰：「微趙君，幾為丞相所賣㊺。」及二世所使案三川之守至㊻，則項梁已

擊殺之。使者來，會丞相下吏，趙高皆妄為反辭。

二世二年七月㊼，具斯五刑㊽，論腰斬咸陽市。斯出獄，與其中子俱執㊾，顧

謂其中子曰：「吾欲與若復牽黃犬俱出上蔡東門逐狡兔⑦，豈可得乎！」遂父子相

哭，而夷三族。

（以上爲第五段，寫李斯終於被趙高所審的經過。）

【注釋】

① 毀惡——說人壞話。

② 朕——瀧川曰：「朕兆、朕漢之朕，微也，少也。趙高取義於不可見不可聞。」（《會注考證》

③ 富於春秋——指年輕，言未來之時日尚多。春秋：指時日，歲月。

④ 譴舉——譴罰與拔舉。按：「譴舉」，似應作「譴譽」，謂譴責與稱道。二字對文。

⑤ 且——若，假如。

深拱——深居高拱。拱：拱手，清閒不做事的樣子。

⑥ 侍中——官名，秦、漢時爲帝王侍從執役人員。

禁中——宮中，因有守衛禁防，故云。

待事——等候事來則處理之。

⑦ 揆——（ㄎㄨㄟ）——參詳，謀議。

⑧疑事——有疑問的事，不真實的事。

⑨李斯以爲言——參照《始皇本紀》，李斯此言當是欲諫二世請止築阿房事。

⑩繇——徭役，勞工。

⑪無間——無空隙，無機會。

⑫候——覘測，暗中觀察。

⑬燕樂——安閒享樂，多指有婦女之事。

⑭謁——猶如今之所謂「名片」，上寫個人姓名、爵里、官稱，求見時令門者執以入報。

⑮少——輕，瞧不起。

⑯固——陋，鄙視。

⑰殆（ㄉㄞ）——危險。

⑱傍縣之子——按：李斯爲上蔡人，陳勝爲陽城（今河南省方城東）人，陽城在上蔡之西，二縣相鄰，故云。

⑲審——確實情況。

⑳案——逮捕審問。

㉑甘泉——山名，在今陝西省淳化西北，山上有秦朝修建的離宮。

㉒ 觳抵——同「角觗」，古代的摔交表演。《夢梁錄》云：「角觗者，相撲之異名也，又謂之爭交。」

觝：同「抵」。交：同「跤」。

優俳——猶如今之所謂「滑稽表演」。

㉓ 疑——同「擬」，勢均力敵。下句「妾疑其夫」同此。

㉔ 今有大臣於陛下擅利擅害——按：文字略不順，瀧川曰：「楓、三本，『臣』下有『側』字。」

㉕ 司城子罕相宋四句——按：此事歷史記載不明，唯《韓非子·二柄》云：「子罕謂宋君曰：『夫慶賞賜予者，民之所喜也，君自行之；殺戮刑罰者，民之所惡也，臣請當之。』於是宋君失刑而子罕用之，故宋君見劫。」據陳奇猷等考證，此子罕非《左傳》所記之宋國司城子罕。此子罕乃戰國中期人，姓戴名喜，字子罕，即歷史之所謂「剔成君」，其所弒之君曰宋桓侯名辟兵，前三七一～三六九在位。自此商後子姓之宋滅，而戴氏之宋起。其說見《韓非子集釋·二柄》。期年：一週年。期，同「朞」（ㄐㄧ）。劫：劫持，此謂篡權。

㉖ 無敵——無與倫比。

㉗ 布惠施德——按：據《田完世家》云，田常之父田乞，爲齊景公臣，爲了獲取民心，在貸糧於民時，大斗出，小斗入，故齊人皆德之。至田常時，復行其父之政，於是益傾齊人之心。

㉘ 殺宰予於庭二句——據《齊世家》，齊簡公（名壬）四年（前四八一），子我欲誅田氏，事泄，田常

二一　李斯列傳

擊殺子我，並殺齊簡公。按：此子我，乃監止也，非孔子弟子宰予。因二人皆字子我，故此處與《田完

世家》皆誤。

㉙邪佚——猶言「邪惡」。佚：放縱。

㉚危反——猶言「反叛」。王念孫曰：「危，讀爲『詭』。詭，亦『反』也。」

㉛劫——劫持，憑藉。

㉜韓玘（ㄑㄧˇ）——不見於歷史。

韓安——韓國的末代國君，前二三八～二三〇在位。被秦所滅。胡三省曰：「韓安之臣必有韓玘

者，特史逸其事耳。李斯與韓安同時，而韓安亡國之事接乎胡亥之耳目，所謂殷鑑不遠也。」

㉝絕——指斷絕聯繫，失去統治管理能力。

㉞屬——託，倚靠。

㉟列勢次主——凌稚隆曰：「威勢亞於人主。」列勢：威猛之勢。列，讀爲「烈」。

㊱屬郎中令——交由郎中令查辦。

㊲囹圄（ㄌㄧㄥˊㄩˇ）——監獄。

㊳爲計——爲之謀慮。

㊴關龍逢——桀時賢臣，因諫桀而被殺。

⑩吳王夫差——春秋末期吳國國君，在位二十三年（前四九五～四七三），被越王句踐所滅。

伍子胥——名員，字子胥，吳國賢臣。曾佐吳王闔廬破楚稱霸。闔廬死後，又佐夫差破越。最後因勸阻吳王爭勝中原，被夫差所殺。事見《伍子胥列傳》。

㊶身死而所忠者非也——按：「身死而」三字疑衍。所忠者：指桀、紂、夫差。

㊷日者——猶言「前者」，昔日。

㊸昆弟——兄弟。

㊹夷——平掉，誅殺。

㊺侵殺——猶言「殺害」。侵：犯，害。

㊻不聽——不順從其命令。

㊼不顧其咎——不顧自己的犯罪作孽。咎：罪孽，惡果。

㊽吾必見寇至咸陽，麋鹿游於朝也——按：此效伍子胥語。伍子胥臨終有云：「必樹吾墓上以梓，令可以為器；而抉吾眼懸吳東門之上，以觀越寇之入滅吳也。」

㊾不聽——不順從其命令。

㊿不死——指不自殺。

榜掠——拷打。榜：笞，打。

逮秦地之陝隘——意謂我曾經趕上過當時秦國那種疆土狹窄的樣子。逮：達到，趕上過。陝：同

「狹」。

㉑行——派出，派遣。

㉒資——供給，使其攜帶。

㉓官屬士——給勇士以官做。

㉔盛其爵祿——給鬥士和功臣以豐厚的待遇、崇高的爵祿。

㉕胡、貉（ㄇㄛ）——指匈奴和朝鮮。我國古代曾稱匈奴人曰胡人，稱朝鮮（當時曰高麗）人曰貉人。

貉：亦作「貊」。

㉖百越——當時指雜居於今福建、廣東、廣西以及越南北部的各少數民族。以其種類繁多，故稱百越。

㉗固其親——加固他們與秦朝王室的親密關係。

㉘更剋畫，平斗斛（ㄏㄨ）度量文章——瀧川曰：『文章』二字，疑當移『剋畫』下。」瀧川說是。

更：改。剋畫文章：即指文字。謂改篆字而行隸書。平斗斛度量：即指統一度量衡事。斛，容器，一斛相當於十斗。

㉙游觀——周遊巡視。

㉚願陛下察之——凌稚隆曰：「李斯所謂七罪，乃自侈言極忠，反言以激二世耳。豈知矯殺扶蘇、蒙恬，以釀其君之暴，其罪更有浮於此者。」董份曰：「並載此書，見與前所對書阿二世者大相反。」《史

記評林》瀧川曰：「此與白起、蒙恬臨死『自罪』者相似，蓋秦人之語。」

�

㉑十餘輩——十餘批，十餘夥。

御史——官名，屬御史大夫統管，掌監察彈劾。

謁者——官名，屬郎中令統管，掌爲皇帝儐相贊禮及收發傳達。

㉒往覆——往返，你來我往，輪番交替。

㉓辭服——招供認罪。

㉔奏當上——把對李斯的判決書上報皇帝。奏：進呈。當：判罪，判決。

㉕微——（如果）沒有。

幾——幾乎，差一點兒。

賣——欺騙。

㉖至——謂按察李由的使者到達三川。

㉗二世二年——公元前二〇八。

㉘具斯五刑——備受了五種刑法。《漢書·刑法志》云：「當三族者，皆先黥、劓，斬左右趾，笞殺之，梟其首，菹其骨肉於市，其誹謗詈詛者，又先斷舌，故謂之具五刑。」按：關於「五刑」的規定，各個時代不一。據說舜時的五刑是墨（黥）、劓（割鼻）、荆（斷小腿）、宮（割生殖器）、大辟（斬頭）；

二一　李斯列傳

八二三

漢則爲黥、劓、斬趾、笞殺、葅骨肉。又，據此處文意，所謂「具斯五刑」者，疑即指根據刑法對李斯判罪，故下接「論腰斬咸陽市」。論：判處。

⑥執——拘，捆綁。

⑦若——爾，汝。

李斯已死，二世拜趙高爲中丞相①，事無大小輒決於高。高自知權重，乃獻鹿，謂之馬。二世問左右：「此乃鹿也？」左右皆曰：「馬也②。」二世驚，自以爲惑③，乃召太卜④，令卦之。太卜曰：「陛下春秋郊祀⑤，奉宗廟鬼神，齋戒不明⑥，故至于此。可依盛德而明齋戒。」於是乃入上林齋戒⑦。日游弋獵⑧，有行人入上林中，二世自射殺之。趙高教其女婿咸陽令閻樂劾不知何人賊殺人移上林⑨。高乃諫二世曰：「天子無故賊殺不辜人，此上帝之禁也，鬼神不享⑩，天且降殃，當遠避宮以禳之⑪。」二世乃出居望夷之宮⑫。

留三日，趙高詐詔衛士，令士皆素服持兵內鄉⑬，入告二世曰：「山東群盜兵大至！」二世上觀而見之，恐懼，高即因劫令自殺⑭，引璽而佩之，左右百官莫從，上殿，殿欲壞者三。高自知天弗與，群臣弗許，乃召始皇弟⑮，授之璽。

子嬰即位，患之，乃稱疾不聽事，與宦者韓談及其子謀殺高⑯。高上謁，請病，因召入，令韓談刺殺之，夷其三族⑰。

子嬰立三月⑱，沛公兵從武關入⑲，至咸陽，群臣百官皆畔，不適⑳。子嬰與妻子自係其頸以組㉑。降軹道旁㉒。沛公因以屬吏，項王至而斬之，遂以亡天下。

（以上爲第六段，寫趙高殺二世，子嬰殺趙高，劉、項入關，秦朝滅亡的經過。）

【注釋】

①中丞相——居宮中以理衆事的丞相。

②左右皆曰「馬也」——高儀曰：「世亂，大臣持祿，欲有倖免，情狀畢露。」（《史記評林》引

③惑——迷亂，精神病。

④太卜——官名，掌管占卦卜筮等事。

⑤郊祀——祭祀名，古代帝王於冬至、夏至日在郊外舉行的祭天活動。冬至日祭南郊，夏至日祭北郊。今北京之天壇、地壇，即明、清帝王郊祀的壇場。

⑥不明——不分明，不清楚，做得不好。

⑦上林——即上林苑，秦朝帝王的獵場，在今陝西省戶縣西，興平、武功縣南。按：中華書局新標

點本把「移上林」三字連上文做一句讀，蓋謂有人殺人後將屍體移入上林苑。此種理解恐不當。「移上林」三字似應單成一句，謂咸陽令移文於上林令，要其緝捕凶手。《會注考證》本《正義》曰：「移，移牒勘問。」即今之所謂「行文」、「轉文」。

⑧日游弋（一） 獵——整天以射獵爲事。弋：射鳥。

⑨劾——彈劾，糾察，告發。

賊殺——猶言「殘殺」。賊：殘，害。

⑩不享——不享用其祭祀，即「不保佑」的意思。

⑪禳（口尢）——祭祀以求免災。

⑫望夷之宮——即望夷宮，在今陝西省涇陽東南。

⑬素服——原指喪服，此處似應指「便服」。謂使駕前衛士皆去其官衛之服，著便衣，以冒充農民起義軍。

內鄉——內向。鄉：同「向」。

⑭高即因劫令自殺——據《始皇本紀》，乃趙高令閻樂逼胡亥自殺，時胡亥尚與閻樂做多方乞求，閻樂不允，最後死。

⑮始皇弟——據《始皇本紀》，子嬰爲「二世之兄子」，故《索隱》引劉氏云：「『弟』字誤，當爲『孫』」。

子嬰，二世兄子。」中井曰：「子嬰蓋二世之兄也，始皇之孫宜稱『公孫』，不得稱『公子』。或『兄子』

之『子』字，傳寫者誤增之也。」

⑯其子——謂子嬰之子。《始皇本紀》謂「子嬰與其子二人謀」，蓋隱秘之極。

⑰夷其三族——按：關於子嬰之見識才幹，又見於《蒙恬列傳》。楊愼曰：「子嬰知蒙恬之冤而能進諫，後卒能燭趙高之奸而討賊，亦可謂賢矣。生逢末世不幸，蓋與劉諶、曹髦同，哀哉！」(《史記評林》引)

⑱子嬰立三月——據《秦楚之際月表》，子嬰九月爲王，十月劉邦入關，則所謂「三月」者誤。《始皇本紀》稱「子嬰爲秦王四十六日」，是。

⑲武關——在今陝西省商南東南，是河南南部通往關中地區的重要通道。

⑳皆畔——謂皆叛秦以歸劉邦。

不適——不抵抗。適：同「敵」。

㉑自係其頸以組——古代投降的禮節，表示服罪以請處置。

㉒軹道——古亭名，在當時咸陽城東南，今陝西省西安市東北。

太史公曰：李斯以閭閻歷諸侯，入事秦，因以瑕釁①，以輔始皇，卒成帝業，

斯為三公，可謂尊用矣。斯知六藝之歸②，不務明政以補主上之缺，持爵祿之重，阿順苟合，嚴威酷刑，聽高邪說，廢適立庶③。諸侯已畔，斯乃欲諫爭，不亦末乎④！人皆以斯極忠而被五刑死，察其本，乃與俗議〔之〕異⑤。不然，斯之功且與周、召列矣⑥。

(以上為第七段，是作者的論贊，作者肯定李斯的佐秦稱帝之功，而對他的因畏禍固權而賣身投靠，以至導致秦朝滅亡的罪過，給予了深深的譴責。)

【注釋】

①瑕釁——裂縫，借以指「時機」、「機會」。按：前文記李斯說秦王，曾有所謂「成大功者在因瑕釁而遂忍之」，此用其語。

②知六藝之歸——指明白儒家學說的宗旨，因李斯曾受教於儒學大師荀卿。六藝：指《詩》、《書》、《禮》、《樂》、《易》、《春秋》，後用以泛指儒家典籍。歸：宗旨，旨趣。

③廢適立庶——指殺扶蘇而立胡亥。適，同「嫡」。

④末——非本，這裏用為「偏差」、「謬誤」之意。

⑤乃與俗議之異——李笠曰：「『之』字疑衍。俗議者，上言人皆以斯極忠也。謂察其本，咎由自取，

與俗說異。」《史記訂補》

⑥且——將。

【集說】

周、召——周公姬旦，召公姬奭，皆武王之弟。曾佐武王滅商建周，又佐成王使世大治。其道德功業被後世所稱頌，被譽爲名臣的代表。李景星曰：『持爵祿之重』五字，說透李斯病根。末用反掉作結，亦見風致。」《四史評議》

茅坤曰：「《李斯傳》傳斯本末，特佐始皇定天下、變法諸事僅十之一二；傳高所以亂天下而亡秦，特十之七八。太史公恁地看得亡秦者高，所以釀高之亂者並由斯爲之。此是太史公極用意文，極得大體處。學者讀《李斯傳》，不必讀《秦紀》矣。」《史記鈔》卷五五）

林伯桐曰：「李斯外似剛愎而内實游移，其於李由告歸咸陽而置酒，既曰『物極則衰，吾未知所稅駕』，似乎知退矣；及李由爲三川守群盜西略地，則李斯恐懼、重爵祿，不知所出。其於趙高謀廢立，既曰：『忠臣不避死而庶幾。』似乎以身殉國矣；及趙高以禍福動之，則又曰：『既已不能死，安託命哉！』其於二世無道，既數欲請間諫，似乎能犯顏矣；及二世責問，則又勸之督責，欲以求容。其胸中惶惑瞀亂，進退無據，安得不見制於趙高哉！當其辭於荀卿，曰『詬莫

大於卑賤，而悲莫甚於困窮」，自言其所見也。只此二語，便足斷送一生。」（《史記蠡測》）

方苞曰：「趙高謀亂入李斯傳，以高之惡，斯成之；秦之亡，斯主之也。」（《評點史記》）

蘇轍曰：「始皇以詐力兼天下，志得意滿，諱聞過失，李斯燔《書》、《詩》，頌功德，以成其氣；至其晚節，不可告語，君老，太子在外，履危亂之機，而莫敢以一言合其父子之親者，雖始皇之暴，非斯養之，不至此也。及其事二世，知趙高之奸，復偷合取容，使高勢已成，天下已亂，乃欲力諫，不亦晚乎？至於國破家滅，非不幸也。」（《古史》）

郭嵩燾曰：「史公傳李斯，歷載趙高所以愚弄二世及李斯者，多近於故事傳說，故於此敍二世齋上林，居望夷宮，射行人，及自殺事，又趙高上殿，殿欲毀者三，皆如小說家言。漢代或有此傳說，史公以所聞而附之《李斯傳》，亦疑以傳疑之意也。」（《史記札記》）

李景星曰：「《李斯傳》以『竟幷天下』、『遂以亡天下』二句為前後關鎖。『竟幷天下』是寫其前之所以盛；『遂以亡天下』是寫其後之所以衰。盛衰在秦，所以盛衰之故，則皆由於斯。行文以五歎為筋節，以六說當實敍。『於是李斯乃歎曰：人之賢不肖』云云，是其未遇時而歎不得富貴也；『李斯喟然而歎曰：嗟乎』云云，是其志滿時而歎物極將衰也；『斯乃仰天而歎，垂淚太息』云云，是已墜趙高計中不能自主而歎也；『仰天而歎曰：嗟乎悲夫』云云，是已居囹圄之中不勝怨悔而歎也；『顧謂其中子曰』云云，是臨死時無奈何以不歎為歎也。以上所謂『五歎』也。

記說秦王，著斯入秦之始也；記諫逐客，著斯留秦之故也；記議焚書，著斯佐始皇行惡也；記勸督責，著斯導二世行惡也；記短趙高語，著斯之所以受病，藉其自相攻擊，以示痛快人意也；記上獄中書，著斯之所以結局，令其自定功罪，以作通篇收拾也。以上所謂『六說』也。洋洋灑灑，幾及萬言，似秦外紀，又似斯、高合傳，而其實全爲傳李斯作用。文至此，酣暢之至，亦刻毒之至，則謂太史公爲古今文人中第一辣手可也。」（《史記評議‧李斯列傳》）

【謹按】

《史記》中記述秦朝的統一及其最後滅亡的文章主要有三篇，即《始皇本紀》、《李斯列傳》、《蒙恬列傳》。《蒙恬列傳》內容簡單，涉及的史實不多，最重要的是《始皇本紀》和《李斯列傳》。

《始皇本紀》名目雖稱始皇，實際上是始皇、二世、三世的合紀，是整個秦朝由統一天下到徹底覆滅的興亡史。李斯是秦朝的丞相，是皇帝的左右手，秦朝的許多章程措施都是由李斯制訂並付諸實行的，於秦王朝的興衰關係重大，因此《李斯列傳》與《始皇本紀》互爲補充，相輔相成，都是研究秦王朝興亡史的最珍貴的歷史資料。

秦朝的滅亡與趙高的陰謀作亂有很大關係，而趙高作爲一個奸讒小人，其所以能作成大亂，秦朝的滅亡，都是研究秦王朝興亡史的最珍貴的歷史資料。又因爲《史記》中趙高無傳，趙高的一切罪惡活動都敍述在《李斯列傳》，這又與李斯有很大關係。又因爲《史記》中趙高無傳，趙高的一切罪惡活動都敍述在《李斯列傳》

裏，所以這篇文章又具有李斯、趙高合傳的意義。作爲一個歷史人物，李斯有功有過，趙高是無法與之相提並論的。司馬遷所以這樣處理，這與他對李斯的看法、態度分不開。清代方苞説：「趙高謀亂入李斯傳，以高之惡，斯成之；秦之亡，斯主之也。」明代茅坤説：「《李斯傳》傳斯本末，特佐始皇定天下，變法諸事僅十之一二；傳高所以亂天下而亡秦，特十之七八。太史公恁地看得亡秦者高，所以釀高之亂者並由斯爲之。此是太史公極用意文，極得大體處。」（《史記抄》）清代李景星説：「洋洋灑灑，幾及萬言，似秦外紀，又似斯、高合傳，而其實全爲傳李斯作用。文至此，酣暢之至，亦刻毒之至，則謂太史公爲古今文人中第一辣手可也。」（《四史評議》）

李斯是《史記》中個性比較鮮明、形象比較豐滿的人物之一。《李斯列傳》在表現人物上最突出的特點是集中力量刻畫人物的心理情態，李斯的鮮明個性主要就是在這種生動細緻的心理刻畫中表現出來的。李斯是個政治家，他有言論，有活動，可寫的事情是很多的，但是本文没有一般地寫這些，而是緊緊圍繞著李斯的爲人，深入細緻地刻畫他極端卑劣自私的靈魂，這是作品在剪裁上的又一個明顯的特點。作品裏的寫大事，寫小事，引文章，引對話，一切都服從於這個中心環節。李斯年少時爲郡小吏，見「吏舍廁中鼠，食不潔，近人犬，數驚恐之」；而觀「倉中鼠，食積粟，居大廡之下，不見人犬之擾」。於是他嘆息説：「人之賢不肖，譬如鼠矣，在所自處耳！」這是李斯第一次顯露他那種不甘貧賤，一心向上爬的思想。當他辭別荀卿，將西入秦時所説的「得

時無怠」，正與下文李斯對秦王所說的「胥人者，去其幾也。成大功者，在因瑕釁而遂忍之」意思相同。抓住一切可以利用的時機，毫不遲疑地當機立斷，這是他勸導秦王處理一切政治軍事外交事宜的總方針，也是他自己為人處世，安身立命的總原則。所謂「詬莫大於卑賤，而悲莫甚於困窮」；所謂「處卑賤之位而計不為者，此禽鹿視肉，人面而能彊行者耳」云云，與前面的觀鼠一段相呼應，這是李斯對於人生意義、對於榮辱問題的總看法，是他日後一切活動、一切作為的出發點和總歸宿，是使他積極奮進，乘時建功立業的動力，也是使他日後陷入罪惡淵藪的基因。

李斯到秦國後，秦王言聽計從。在統一天下的過程中他功勳卓著，位至丞相，寵遇非凡。「諸男皆尚秦公主，女悉嫁秦諸公子」。長男李由為三川守，當其告歸咸陽，李斯置酒於家時，「百官皆前為壽，門庭車騎以千數」。對此，李斯慨然而嘆說：「嗟乎！吾聞之荀卿曰：『物禁太盛。』夫斯乃上蔡布衣，閭巷之黔首，上不知其駑下，遂擢至此。當今人臣之位無居臣上者，可謂富貴極矣。物極則衰，吾未知所稅駕也。」對於封建社會統治集團中的風雲變幻、禍福無常，李斯是非常清楚、非常明白的。為什麼不見機知足，急流勇退呢？這是由他的人生觀決定的。他一向鄙視貧賤，今天好不容易獲得富貴尊榮，他又怎麼輕易割捨得了呢？當秦始皇死於沙丘，趙高已與胡亥謀定欲更改詔書，殺扶蘇，另立胡亥，並以此謀商及李斯時，李斯不是不知道這是「亡國之言」，「非人人臣所當議」。也不是不知道自己位為宰相，深受大行皇帝之倚託，現在面臨變故，應該

二一 李斯列傳

八三三

堅守職分，「忠臣不避死而庶幾」。但是當趙高首先用「君侯自料能孰與蒙恬？功高孰與蒙恬？謀遠不失孰與蒙恬？無怨於天下孰與蒙恬？長子舊而信之孰與蒙恬」五項個人利害以動之；其次又用「方今天下之權命懸於胡亥，高能得志焉。且夫從外制中謂之惑，從下制上謂之賊。故秋霜降者草花落，水搖動者萬物作，此必然之效也。君何見之晚」以要挾之；最後又用「君聽臣之計，即長有封侯，世世稱孤，必有喬松之壽，孔、墨之智。今釋此而不從，禍及子孫，足以爲寒心。善者因禍爲福，君何處焉」以恐懼之，幾番交鋒之後，李斯完全被繳械，被趙高制服了。趙高並沒有什麼高深的理論，他就是準確地抓住了李斯貪圖爵祿，貪生怕死，保官保命的嚴重的自私心理而猛下針砭，於是一鼓奏效。爲持祿固寵，保官保命而使一位曾經立過卓越勳績的大功臣、一位歷史上少有的名相賣身投靠了陰謀集團，墮落成爲千古罪人，這是多麼觸目驚心的事變啊！說是違心，而爲了維護個人的私利恐怕也就不能說是違心了。司馬遷在這裏用了七百多字，詳細地記述了趙高、李斯的往返對答，記述了李斯的墮落過程，作者的內心是充滿感慨的。

秦二世即位後，法令誅罰日益深刻，群臣人人自危。又作阿房，治馳道，修驪山墳墓，徭役無已。人民無法生活。陳涉、吳廣已經在東方揭竿而起了。李斯畢竟不同於趙高、胡亥那樣只會搞陰謀，他的頭腦是清醒的。他求見胡亥，希望有所勸諫。結果胡亥不聽，胡亥追求的是「賜志廣欲，長享天下而無害」。並且反問李斯位爲丞相，何以使得天下盜賊如此。面對這種局勢，李斯

又害怕了。他本是爲了要解決天下大事而來求見胡亥的，結果現在個人的地位爵祿發生了動搖。顧哪頭呢？李斯的私念這時立刻膨脹了起來，他「重爵祿，不知所出」、「欲求容」，於是一反初衷，給胡亥上了一篇《論督責書》，變本加厲地勸導胡亥更加實行嚴刑酷法，於是國家大勢，益發不可收拾了。這又能說李斯是出於不得已，是違心的麼？不，這是爲了保命保官而出賣靈魂。作爲一個國家的肱股大臣，爲了維持個人的私利竟然到了不擇手段，無所不用其極的地步。

當趙高殺扶蘇、殺蒙恬、殺秦國的公子、公主，殺盡一切與自己有私怨的人後，緊接著又殺到李斯的頭上來了。他玩弄計謀以激起胡亥對李斯的不滿，又造作謠言誣告李斯的兒子與陳勝交通。李斯馬上要被逮捕審問，再也沒有任何退路，再也沒有還就苟免的可能了，於是他倉惶應戰，上書言趙高之短說。話都是對的，可惜是出於李斯之口，尤其是說在他自己大難臨頭被逼無奈的情況下，這就不是出以公心，出於爲國家興利除弊，消讒去譖，而是出於狗急跳牆地反口相噬了。

李斯下獄後，又仰天而嘆，指責二世之無道於桀、紂、夫差，並說什麼「吾必見寇至咸陽，麋鹿游於朝也」。這段話也很好，可惜也不該出自李斯之口。因爲他平時夥同爲亂，爲虎作倀，今日搖身一變，又裝出一種旁觀者清的樣子，甚至居然以龍逢、比干、伍子胥自擬，這就實在太可鄙可厭了。也就是說時至今日，李斯還在自覺不自覺地爲了沽名釣譽而表演，而裝腔作勢，藉以欺人。

李斯在獄中被趙高反覆作弄，百般笞掠，最後具五刑，被腰斬於咸陽市。斯出獄，顧謂其中子曰：「吾欲與若復牽黃犬俱出上蔡東門逐狡兔，豈可得乎！」遂父子相哭，而夷三族。李斯最後這幾句話，是後悔當初根本不該出來追求名利富貴呢？還是後中間未能急流勇退呢？也許二者兼而有之，但司馬遷寫《李斯列傳》卻不是為了一般地表現那種宦海升沉，禍福不定的思想，他是為我們刻畫出了一個有心機、有才幹，但由於他極端自私，結果出賣靈魂、依附逆亂，既葬送了國家，也葬送了自己的一個可鄙可悲的形象。李斯悲劇的根源在於「私」字當頭，在於他的一切都以保全個人的私利為中心。一個人的生活觀念如此，當然就可以放辟邪肆，無所不用其極了。李斯對於任何人都是一面鏡子，它永遠昭示著沉痛的歷史教訓與生活教訓。

《李斯列傳》最突出的特點是刻畫人物心理，而刻畫心理又主要是通過人物的語言來完成的。

李斯的語言有獨白、對話、文章三大類，三者各有其妙。關於獨白，李景星說：「行文以五歎為筋節，『於是李斯乃歎曰：人之賢不肖』云云，是其未遇時而歎不得富貴也；『斯乃仰天而歎，垂淚太息曰』云云，是已墮趙高計中不能自主而歎也；『仰天而歎曰：嗟乎悲夫』云云，是已居囹圄之中不勝怨悔而歎也；『顧謂其中子曰』云云，是臨死時無可奈何以不歎為歎也。」（《四史評議》）所歎的內容雖然不同，表現的喜怒哀樂儘管有異，但是共同的一點它們都是為了自身的得失榮辱而發。

史記選注　八三六

李斯的對話有與荀卿的，有與始皇的，有與二世的，其中最精彩的是與趙高的對話。趙高利誘、威逼李斯篡改詔書廢嫡立庶一節，兩人往覆六次，全文將近七百字。趙高穩操勝券從容自得地一說不成，又進一說，步步逼緊；李斯則色厲內荏，開始尚招架幾句，繼而則彷徨游移，最後完全被繳械制服。作者的筆像一柄神奇的手術刀，把兩個人的心理剖解得昭明委備，細密入微。吳見思說：「李斯奸雄，趙高亦奸雄也。兩奸相對，正如兩虎相爭，一往一來，一進一退，多少機權，默默相照。」（《史記論文》）

《李斯列傳》與《司馬相如列傳》相同，都是《史記》中收文章最多的名篇，明代陳仁錫說：「先秦文章當以李斯爲第一，太史公作斯傳，載其書五篇，絕工之文也。」與《司馬相如列傳》不同的是，《李斯列傳》所收入這些文章乃是爲了表現人物的性格，它們都是整篇人物傳記中不可缺少的組成部分。即如他在獄中自知必死時給胡亥所上的那份「七罪」，便是他一種絕望之後的破罐破摔，是想把骨鯁在喉一般的無限委屈怨憤之情，來個一吐方快。但就是在這種時候，李斯也還是不忘揚功匿過，不改他的口是心非，欺世盜名。

魯迅說：「秦之文章，李斯一人而已。」而李斯的文章又大都見於《李斯列傳》，從這個意義上說，《李斯列傳》又是我們今天研究秦代文學的主要依據。

二一、張耳陳餘列傳

張耳者，大梁人也①。其少時，及魏公子毋忌為客②。張耳嘗亡命游外黃③。外黃富人女甚美，嫁庸奴，亡其夫，去抵父客④。父客素知張耳，乃謂女曰：「必欲求賢夫，從張耳⑤。」女聽，乃卒為請決⑥，嫁之張耳。張耳是時脫身游⑦，女家厚奉給張耳，張耳以故致千里客。乃宦魏為外黃令⑧。名由此益賢。陳餘者，亦大梁人也，好儒術，數游趙苦陘⑨。富人公乘氏以其女妻之⑩，亦知陳餘非庸人也①。

陳餘年少，父事張耳⑫，兩人相與為刎頸交。

秦之滅大梁也⑬，張耳家外黃⑭。高祖為布衣時⑮，嘗數從張耳游，客數月。陳餘，張耳、秦滅魏數歲，已聞此兩人魏之名士也，購求有得張耳千金⑯，陳餘五百金。張耳、陳餘乃變名姓，俱之陳⑰，為里監門以自食⑱。兩人相對⑲。里吏嘗有過笞陳餘⑳，陳餘欲起㉑，張耳躡之㉒，使受笞。吏去，張耳乃引陳餘之桑下而數之曰㉓：「始吾與公言何如？今見小辱而欲死一吏乎㉔？」陳餘然之。秦詔書購求兩人，兩人亦

反用門者以令里中㉕。

（以上為第一段，寫張耳、陳餘在早年患難時期的親密友誼。）

【注釋】

① 大梁──古城名，舊址在今河南省開封市西北，戰國後期魏國的國都。

② 及──到，投奔。

為客──做客。

③ 亡命──隱姓埋名地潛逃。

外黃──秦縣名，縣治在今河南民權西北。

④ 庸奴──長工。

亡其夫──背其夫私逃。舊注一般如此。王念孫曰：「既為富人女，而又甚美，則無嫁庸奴之理。『嫁』字後人所加，『亡』字在『其夫』下，『庸奴其夫』為句，『亡去』為句，『抵父客』為句。《漢書》作『外黃富人女甚美，庸奴其夫，亡邸父客』，是其證也。」（《讀書雜志》按：王說是。如王說則『庸奴』為動詞，即『奴役』的意思。

⑤ 從──跟隨，這裏即指「嫁」。

⑥請決──請求解除婚姻關係。

⑦脫身──單身，光棍漢一條。

⑧宦魏──給魏國做官。

⑨苦陘──戰國後期縣名，縣治在今河北無極縣東北。

⑩公乘──複姓。乘：讀如「勝」。

⑪庸人──平凡的人。

⑫父事──像對待父親一樣地對待。

⑬秦之滅大梁──事在秦王政二十二年，魏王假三年，公元前二二五。

⑭家外黃──指罷官後在外黃閒居。

⑮高祖爲布衣時三句──凌稚隆曰：「爲日後張耳從漢張本。」（《史記評林》）

⑯購求──懸賞捉拿。

⑰陳──秦郡名，郡治即今河南淮陽。

⑱爲里監門──給一個里巷看大門。

⑲相對──指對坐在里巷口的大門下。吳見思曰：「只『兩人相對』句，寫得兩人心相知，脈脈神情

如見。」《史記論文》

⑳過──指在里巷口路過。

笞（彳）──用鞭子或用棍子、板子打人。

㉑起──指起來反抗。

㉒躡──用腳踩，藉以示意。

㉓數（ㄕㄨ）──責備。

㉔而欲死一吏乎──羅大經曰：「大智大勇。必能忍小恥小忿，彼其雲蒸龍變，欲有所會，豈與瑣瑣者較乎？」《史記評林》引 按：此處亦見司馬遷的人生觀、價值觀，可與《報任安書》、《季布欒布列傳》等篇參看。

㉕用門者以令里中──以監門人的身分把上頭來的命令傳達給全里巷。《索隱》曰：「自以其名而號令里中，詐更別求也。」

陳涉起蘄①，至入陳，兵數萬。張耳、陳餘上謁陳涉②。涉及左右生平數聞張耳、陳餘賢，未嘗見，見即大喜。

陳中豪傑父老乃說陳涉曰：「將軍身被堅執銳③，率士卒以誅暴秦，復立楚社

稷④，存亡繼絕⑤，功德宜爲王。且夫監臨天下諸將⑥，不爲王不可，願將軍立爲

楚王也。」陳涉問此兩人，兩人對曰：「夫秦爲無道，破人國家，滅人社稷，絕

人後世，疲百姓之力，盡百姓之財。將軍瞋目張膽⑦，出萬死不顧一生之計，爲天

下除殘也⑧。今始至陳而王之，示天下私⑨。願將軍毋王，急引兵而西⑩，遣人立

六國後⑪，自爲樹黨，爲秦益敵也⑫。敵多則力分，與衆則兵彊⑬。如此野無交兵，

縣無守城，誅暴秦，據咸陽以令諸侯。諸侯亡而得立，以德服之⑭，如此則帝業成

矣⑮。今獨王陳，恐天下解也⑯。」陳涉不聽，遂立爲王。

陳餘乃復說陳王曰：「大王舉梁、楚而西⑰，務在入關⑱，未及收河北也⑲。

臣嘗游趙，知其豪傑及地形，願請奇兵北略趙地⑳。」於是陳王以故所善陳人武臣

爲將軍，邵騷爲護軍，以張耳、陳餘爲左、右校尉㉑，予卒三千人，北略趙地。

武臣等從白馬渡河㉒，至諸縣，說其豪傑曰：「秦爲亂政虐刑以殘賊天下㉓，

數十年矣。北有長城之役㉔，南有五嶺之戍㉕，外內騷動，百姓疲敝，頭會箕斂㉖，

以供軍費，財匱力盡，民不聊生。重之以苛法峻刑，使天下父子不相安。陳王奮

臂爲天下倡始㉗，王楚之地，方二千里，莫不響應，家自爲怒，人自爲鬪，各報其

怨而攻其讎，縣殺其令、丞㉘，郡殺其守、尉㉙。今已張大楚，王陳㉚，使吳廣、

周文將卒百萬西擊秦㉛。於此時而不成封侯之業者，非人豪也。諸君試相與計之！夫天下同心而苦秦久矣㉜。因天下之力而攻無道之君，報父兄之怨而成割地有土之業㉝，此士之一時也㉞。」豪傑皆然其言。乃行收兵㉟，得數萬人，號武信君。

下趙十城，餘皆城守，莫肯下。

乃引兵東北擊范陽㊱。范陽人蒯通說范陽令曰㊲：「竊聞公之將死，故弔。雖然，賀公得通而生㊳。」范陽令曰：「何以弔之？」對曰：「秦法重，足下為范陽令十年矣，殺人之父，孤人之子㊴，斷人之足，黥人之首，不可勝數。然而慈父孝子莫敢倳刃公之腹中者㊵，畏秦法耳。今天下大亂，秦法不施，然則慈父孝子且倳刃公之腹中以成其名，此臣之所以弔公也。今諸侯叛秦矣，武信君兵且至，而君堅守范陽，少年皆爭殺君㊶，下武信君㊷。君急遣臣見武信君，可轉禍為福，在今矣。」

范陽令乃使蒯通見武信君曰：「足下必將戰勝然後略地，攻得然後下城，臣竊以為過矣。誠聽臣之計，可不攻而降城，不戰而略地，傳檄而千里定，可乎？」蒯通曰：「何謂也？」蒯通曰：「今范陽令宜整頓其士卒以守戰者也，怯而畏死，貪而重富貴，故欲先天下降㊸，畏君以為秦所置吏，誅殺如前十城也。然今范

武信君曰：

陽少年亦方殺其令⑷，自以城拒君。君何不齎臣侯印⑸，拜范陽令⑹，范陽令則以城下君，少年亦不敢殺其令。令范陽令乘朱輪華轂⑺，使驅馳燕、趙郊⑻。燕、趙郊見之，皆曰此范陽令，先下者也，即喜矣，燕、趙城可毋戰而降也。此臣之所謂傳檄而千里定者也。」武信君從其計⑼，因使蒯通賜范陽令侯印。趙地聞之，不戰以城下者三十餘城。

至邯鄲，張耳、陳餘聞周章軍入關，至戲卻⑸；又聞諸將為陳王徇地，多以讒毀得罪誅，怨陳王不用其筴不以為將而以為校尉。乃說武臣曰：「陳王起蘄，至陳而王，非必立六國後⑸。將軍今以三千人下趙數十城，獨介居河北⑸，不王無以填之。且陳王聽讒，還報，恐不脫於禍。又不如立其兄弟⑸；不，即立趙後。將軍毋失時，時間不容息⑸。」武臣乃聽之，遂立為趙王。以陳餘為大將軍，張耳為右丞相，邵騷為左丞相。

使人報陳王，陳王大怒，欲盡族武臣等家，而發兵擊趙。陳王相國房君諫曰：「秦未亡而誅武臣等家，此又生一秦也。不如因而賀之⑸，使急引兵西擊秦。」陳王然之，從其計，徙繫武臣等家宮中⑸，封張耳子敖為成都君。陳王使使者賀趙，令趣發兵西入關⑸。張耳、陳餘說武臣曰：「王王趙，非楚

意，特以計賀王⑤。楚已滅秦，必加兵於趙。願王毋西兵，北徇燕、代⑥，南收河內以自廣⑥。趙南據大河，北有燕、代，楚雖勝秦，必不敢制趙。」趙王以為然，因不西兵，而使韓廣略燕，李良略常山⑥，張黶略上黨⑥。

⑥，為燕軍所得。燕將囚之，欲與分趙地半，乃歸王。使者往，燕輒殺之以求地。張耳、陳餘患之。有廝養卒謝其舍中曰⑥：「吾為公說燕，與趙王載歸⑥。」舍中皆笑曰：「使者往十餘輩，輒死⑥，若何以能得王⑥？」乃走燕壁。燕將見之，問燕將曰：「知臣何欲？」燕將曰：「若欲得趙王耳。」曰：「君知張耳、陳餘何如人也？」燕將曰：「賢人也。」曰：「知其志何欲？」曰：「欲得其王耳。」趙養卒乃笑曰：「君未知此兩人所欲也。夫武臣、張耳、陳餘杖馬箠下趙數十城，此亦各欲南面而王，豈欲為卿相終已邪？夫臣與主豈可同日而道哉，顧其勢初

⑥，此亦各欲南面而王，豈欲為卿相終已邪？夫臣與主豈可同日而道哉，顧其勢初定，未敢參分而王，且以少長先立武臣為王，以持趙心⑦。今趙地已服，此兩人亦欲分趙而王，時未可耳。今君乃囚趙王。此兩人名為求趙王，實欲燕殺之，此兩人分趙自立。夫以一趙尚易燕⑦，況以兩賢王左提右挈⑦，而責殺王之罪，滅燕易

人分趙自立。夫以一趙尚易燕⑦，況以兩賢王左提右挈⑦，而責殺王之罪，滅燕易矣。」

燕將以為然，乃歸趙王，養卒為御而歸⑦。

李良已定常山，還報，趙王復使良略太原⑭。至石邑⑮，秦兵塞井陘⑯，未能前。秦將詐稱二世使人遺李良書，不封，曰：「良嘗事我得顯幸。良誠能反趙為秦，赦良罪，貴良。」良得書，疑不信。乃還之邯鄲，益請兵。未至，道逢趙王姊出飲，從百餘騎。李良望見，以為王，伏謁道旁⑰。王姊醉，不知其將，使騎謝李良。李良素貴，起，慚其從官。從官有一人曰：「天下叛秦，能者先立。且趙王素出將軍下，今女兒乃不為將軍下車⑱，請追殺之。」李良已得秦書，固欲反趙，未決，因此怒，遣人追殺王姊道中，乃遂將其兵襲邯鄲。邯鄲不知，竟殺武臣、邵騷。趙人多為張耳、陳餘耳目者，以故得脫出。收其兵，得數萬人。客有說張耳曰：「兩君羈旅⑲，而欲附趙⑳，難；獨立趙後，扶以義㉑，可就功。」乃求得趙歇㉒，立為趙王，居信都㉓。李良進兵擊陳餘，陳餘敗李良，李良走歸章邯。

（以上為第二段，寫張耳、陳餘起兵前期通力經營河北的情形。）

【注釋】

① 蕲（ㄑㄧˊ）——秦縣名，縣治在今安徽宿縣南。

② 上謁——如今之所謂求見。

二二　張耳陳餘列傳

八四七

③被堅執銳——身披堅實的鎧甲，手執銳利的兵器。

④復立楚社稷——陳涉在大澤鄉初起時，曾詐稱舊將項燕，事見《陳涉世家》。

⑤存亡繼絕——《論語》「存亡國，繼絕世」的簡括說法。

⑥監臨——監督，節制。

⑦瞋目張膽——瞪起眼睛，痛下決心。形容陳涉當時決定鋌而走險的情態。

⑧除殘——掃除殘暴。

⑨示天下私——意謂讓人家看著好像是為了個人稱王。

⑩西——指西進攻秦首都咸陽。

⑪立六國後——即前之所謂「存亡繼絕」。六國：指被秦始皇消滅的那些國家。

⑫益敵——增加敵人。

⑬與衆——同黨多。與：即前文「自為樹黨」的「黨」。

⑭以德服之——六國之後亡而復立，故皆感戴陳涉，心悅誠服。按：「服」字一作「報」。

⑮帝業——比「稱王」更高級、更宏偉的事業。根據儒家的說法，統治天下有所謂「帝道」、「王道」、「霸道」之分，張耳、陳餘皆好儒術，故有此說。

⑯解——解體，散夥。王維楨曰：「二人之見誠高，惜陳涉不用耳。」（《史記評林》引）陳子龍曰：

史記選注

八四八

「此策於陳、項初起時甚當，若於楚、漢相持之日則疏矣。」（《史記測義》）

⑰ 梁、楚——梁指今河南東北部一帶，楚指今江蘇、安徽北部及河南東南部一帶地區。

⑱ 入關——此關指函谷關，在今河南靈寶東南，是東方入秦的必經之地。

⑲ 河北——黃河以北，是戰國時代的趙國及其北部的燕國之所在。

⑳ 奇兵——出敵意料的突襲部隊。

㉑ 略——徇行攻取。

㉑ 校尉——將軍部下的軍官名，猶如今之上校、中校等。

㉒ 白馬——當時的黃河渡口名，舊址在今河南滑縣北。

㉓ 殘賊——猶言「殘害」。賊：害。

㉔ 長城之役——抓民工修長城的苦役。據說秦始皇當時曾徵調了三十五萬人以修長城。

㉕ 五嶺之戍——到五嶺以南的今廣東、廣西一帶去征伐、戍守。五嶺指大庾嶺、騎田嶺、萌都嶺、都龐嶺、越城嶺。據說秦始皇當時曾派了五十五萬人去南戍這一帶地區。

㉖ 頭會箕斂——按人頭計算，以簸箕斂穀，極言其賦斂的苛重。

㉗ 倡始——猶今之所謂「帶頭」，即首先發難。

㉘ 縣——指本縣的百姓。

令、丞——縣令、縣丞。縣丞猶如今之縣祕書長、辦公室主任。

㉙郡——指本郡的百姓。

守、尉——郡守、郡尉。郡守是一郡的最高行政長官，郡尉是郡裏的武官。

㉚張大楚，王陳——即《陳涉世家》之所謂「號爲張楚」，稱王於陳。

㉛周文——也叫「周章」，「章」可能是他的字。事見《陳涉世家》。

㉜同心——共同感受到。

苦秦——以受秦王朝的統治爲苦。

㉝割地有土之業——即指稱侯、稱王。

㉞一時——難得的時機。

㉟行收兵——前進中招募兵員，擴充軍隊。

㊱范陽——秦縣名，一般人認爲其縣治即今河北定興南之固城鎮，舊屬燕國地面，後屬涿郡。錢大昕曰：「方武臣等自白馬渡河，才下十城，安能遠涉燕地？且范陽既下之後，『趙地不戰而下者三十餘城』，然後至邯鄲，武臣乃自立爲趙王，然後命韓廣略燕地，豈容未得邯鄲之前已抵涿郡乎？《漢志》東郡有范縣，此即齊之西境，本齊地，亦可屬趙也。」按：從地理形勢判斷，錢說確定無疑。當時的范縣在今山東范縣東南，梁山縣西北。

㊲蒯通——當時有名的辯士，其事跡可參看《淮陰侯列傳》。

㊳賀公得通而生——李光縉曰：「弔賀二意，乃說士誇張常態，所謂以言餂之者，即客說靖郭君『海大魚』之類。」《增訂史記評林》

㊴孤人之子——使人家的孩子成為孤兒。

㊵俾（ㄅ丨）刃——以刀刺入。

㊶少年皆爭殺君——凌稚隆曰：「范陽少年未必有是謀也，通既假之以恐范陽令，復假之以悅武信君，通亦辯士之雄哉！」《史記評林》

㊷方——將要。

㊸下——投降。

㊹先天下降——別人尚未投降時，他先帶頭投降。

㊺齎（ㄐ丨）——攜帶。

㊻拜范陽令——意即拜范陽令為侯。

㊼朱輪華轂——泛指華貴的車子。

㊽郊——城鎮的周圍。

㊾武信君從其計——鍾惺曰：「蒯通說范陽令與武信君，兩路擒縱，雖是戰國人伎倆，然交得其利，

而交無所害，不是一味空言禍人。」（《史記評林補標》引）

㊿至戲卻——前進到戲水，被秦軍打敗，逃散而回。事情詳見《陳涉世家》。戲水：在今陝西臨潼東。

51 非必立六國後——不一定非得六國的後代才能稱王。

52 介——獨，這裏指獨樹一幟、獨當一面。

53 填——同「鎮」，鎮守。

54 又不如立其兄弟三句——余有丁曰：「此語爲陳王言也，言即免禍，陳王且立其兄弟或趙後，不予武臣也。」（《史記評林》引）

55 間不容息——其間連個喘氣的工夫都沒有，極言其時間之緊迫。

56 賀——指祝賀武臣爲王。董份曰：「房君諫王賀趙，即張良說高祖封齊意，然而有應有不應者，高祖之度足以包信，而陳王之智不足以服兩人故也。」（《史記評林》引）

57 徙繫——強制搬遷，加以軟禁。

58 趣——迅速。

59 特——只，只不過是。

60 徇——猶言「略」，出兵巡行攻取。

燕、代——燕是古國名，其地約當今河北省東北部及與之相近的內蒙東南部和遼寧西部一帶地區。

代是秦郡名，郡治在今河北蔚縣東北。



61 河內——秦郡名，郡治懷縣，在今河南溫縣東北。

62 常山——即恆山，秦郡名，郡治東垣，在今河北石家莊東北。

63 上黨——秦郡名，郡治長子，在今山西長子西南。

64 間出——化裝出行。

65 廝養卒——《公羊傳》韋昭注：「析薪爲廝，炊烹爲養。」即今之報謂「炊事員」。

66 與趙王載歸——意謂自己給趙王趕著車把趙王接回來。

67 輒（ㄓㄜ）死——意謂去一個，死一個。

68 若——你。

69 杖馬箠——猶言揚鞭策馬，指東征西戰。箠（ㄔㄨㄟ）——馬鞭。

70 持——安定。

71 易——輕視，瞧不起。

72 左提右挈（ㄒㄧㄝ）——指相互配合，緊密呼應。

⑦³御——趕車。

⑦⁴太原——秦郡名，郡治晉陽，在今山西太原市西南。

⑦⁵石邑——秦縣名，縣治在今石家莊市西南。

⑦⁶井陘——即井陘口，河北通往山西的交通要道，在今石家莊市西南，舊石邑之西。

⑦⁷伏謁——伏地叩拜參見。

⑦⁸女兒——對婦女的蔑視稱呼，猶今之所謂「丫頭片子」、「老娘兒們」。

⑦⁹羈旅——客居異地，張耳、陳餘都是河南大梁人，如今到了河北，所以說他「羈旅」。

⑧⁰附趙——使趙人歸附，指讓趙人擁護自己為王。

⑧¹獨——唯有。

扶以義——以仁義之道輔佐他。凌稚隆曰：「客說張耳立趙後，即耳、餘勸陳涉立六國後也。蓋欲激天下以攻秦，須當首天下以倡義耳。」（《史記評林》）

⑧³信都——秦縣名，縣治即今河北邢臺市。

⑧²趙歇——戰國時趙國國王的後裔。

章邯引兵至邯鄲，皆徙其民河內，夷其城郭。張耳與趙王歇走入鉅鹿城①，王

離圍之②。陳餘北收常山兵，得數萬人，軍鉅鹿北。章邯軍鉅鹿南棘原，築甬道屬河③，餉王離④。王離兵食多，急攻鉅鹿。鉅鹿城中食盡兵少，張耳數使人召前陳餘⑤，陳餘自度兵少，不敵秦，不敢前，數月。張耳大怒，怨陳餘，使張黶、陳澤往讓陳餘曰⑥：「始吾與公為刎頸交，今王與耳旦暮且死，而公擁兵數萬，不肯相救，安在其相為死！苟必信⑦，胡不赴秦軍俱死⑧？且有十一二相全⑨。」陳餘曰：「吾度前終不能救趙，徒盡亡軍。且餘所以不俱死，欲為趙王、張君報秦⑩。今必俱死，如以肉委餓虎，何益？」張黶、陳澤曰：「事已急，要以俱死立信⑪，安知後慮！」陳餘曰：「吾死顧以為無益。必如公言⑫。」乃使五千人令張黶、陳澤先嘗秦軍，至皆沒。

當是時，燕、齊、楚聞趙急⑬，皆來救。張敖亦北收代兵，得萬餘人，來，皆壁餘旁⑭，未敢擊秦。項羽兵數絕章邯甬道⑮，王離軍乏食，項羽悉引兵渡河，遂破章邯。章邯引兵解，諸侯軍乃敢擊圍鉅鹿秦軍，遂虜王離，涉間自殺⑯。卒存鉅鹿者，楚力也。

於是趙王歇、張耳乃得出鉅鹿，謝諸侯。張耳與陳餘相見，責讓陳餘以不肯救趙，及問張黶、陳澤所在。陳餘怒曰：「張黶、陳澤以必死責臣⑰，臣使將五千

人先嘗秦軍，皆沒不出。」張耳不信，以為殺之，數問陳餘。陳餘怒曰：「不意君之望臣深也⑱！豈以臣為重去將軍哉⑲？」乃脫解印綬，推予張耳。張耳亦愕不受。陳餘起如廁。客有說張耳曰：「臣聞『天與不取，反受其咎』。今陳將軍與君印，君不受，反天不祥。急取之！」張耳乃佩其印，收其麾下⑳。而陳餘還，亦望張耳不讓，遂趨出㉑。張耳遂收其兵。陳餘獨與麾下所善數百人之河上澤中漁獵。由此陳餘、張耳遂有郤。

趙王歇復居信都，張耳從項羽諸侯入關。漢元年二月㉒，項羽立諸侯王，張耳雅游㉓，人多為之言，項羽亦素數聞張耳賢，乃分趙立張耳為常山王，治信都。信都更名襄國。

陳餘客多說項羽曰：「陳餘、張耳一體有功於趙㉔。」項羽以陳餘不從入關，聞其在南皮㉕，即以南皮旁三縣以封之，而徙趙王歇王代。

張耳之國，陳餘愈益怒，曰：「張耳與餘功等也，今張耳王，餘獨侯，此項羽不平。」及齊王田榮叛楚㉖，陳餘乃使夏說說田榮曰：「項羽為天下宰不平㉗，盡王諸將善地，徙故王王惡地㉘，今趙王乃居代㉙！願王假臣兵㉚，請以南皮為扞蔽㉛。」田榮欲樹黨於趙以反楚，乃遣兵從陳餘。陳餘因悉三縣兵襲常山王張耳。

張耳敗走，念諸侯無可歸者，曰：「漢王與我有舊故③，而項羽又彊，立我，我欲之楚。」甘公曰③：「漢王之入關，五星聚東井㉞。東井者，秦分也㉟，先至必霸。楚雖彊，後必屬漢。」故耳走漢。漢王亦還定三秦，方圍章邯廢丘㊱。張耳謁漢王，漢王厚遇之。

陳餘已敗張耳，皆復收趙地，迎趙王於代，復為趙王。趙王德陳餘，立以為代王。陳餘為趙王弱，國初定，不之國㊲，留傅趙王㊳，而使夏說以相國守代。

漢二年，東擊楚，使使告趙，欲與俱。陳餘曰：「漢殺張耳乃從。」於是漢王求人類張耳者斬之，持其頭遺陳餘。陳餘乃遣兵助漢。漢之敗於彭城西㊴，陳餘亦復覺張耳不死，即背漢。

漢三年㊵，韓信已定魏地㊶，遣張耳與韓信擊破趙井陘，斬陳餘泜水上㊷，追殺趙王歇襄國。漢立張耳為趙王。漢五年㊸，張耳薨，謚為景王。子敖嗣立為趙王。高祖長女魯元公主為趙王敖后。

（以上為第三段，寫張耳、陳餘由誤會到分裂、對立，直至陳餘被張耳、韓信所攻殺的過程。）

【注釋】

① 鉅鹿——秦縣名，縣治在今河北平鄉西南。

② 王離——戰國末期秦國名將王翦之子。

③ 甬道——兩側築的防禦工事的通道，以便安全地從中向前方運送兵員、糧草等。

屬河——一直通連到黃河邊上。

④ 餉——以飯食招待人，這裏即指供應糧草。

⑤ 召前——招呼使之進兵解圍。

⑥ 讓——責備。

⑦ 必信——果真守信義。

⑧ 俱死——指城裏城外一齊向秦軍拼命。

⑨ 十二——十分之二二。

⑩ 報秦——向秦軍討還血債。

⑪ 要（一幺）——重要的是。茅坤曰：「兵必得算勝而動，秦兵之震懾天下也久矣，當是時，章邯、王離以兩軍相爲犄角，其勢張；而諸侯之兵壁其旁者衆，並不敢前鬥。且張敖以子赴父之難，亦從代來，

史記選注

八五八

姑逡巡觀望其間。向非項羽之擁兵數十萬而破釜沈舟以督戰鉅鹿之下，則其解趙之圍與否未知何如也。

而乃欲以遽過餘，可乎哉？」《史記抄》

⑫ 必如公言——如果一定照你這麼說。按：此處語氣未完，其餘的意思由敍述語補齊了，即「乃使五

千人先嘗秦軍」云云。嘗：試攻。

⑬ 燕、齊、楚——燕地的首領韓廣，齊地的首領田榮，楚地的首領即楚懷王、項羽等。

⑭ 壁——紮營築壘。

⑮ 絕——攻斷。項羽攻秦甬道事詳見《項羽本紀》。

⑯ 涉間——秦將。王離被擄，涉間自殺事詳見《項羽本紀》。

⑰ 責——要求，逼著照辦。

⑱ 望——怨恨。凌稚隆曰：「厭、澤之沒秦軍，餘安能欺天下耳目也？耳不信而數問之，惡在其爲『刎

頸交』哉！」

⑲ 重去將——捨不得離開這個將位。重：看重，吝惜。

⑳ 麾下——猶言「部下」。麾（ㄏㄨㄟ）：大將的指揮旗。

㉑ 趨出——小步急行而出。趨是古代臣子在君父面前行路的一種姿勢，因爲當時趙王在座，故而陳餘

如此。凌稚隆曰：「餘之脫解印綬，豈果無志於功名，而脫然長往者哉？將以白其心之無他，而欲已耳

之苛責也。不圖耳不能諒，竟從客計，甘心自決於餘，是兩人之交好不終，為千古笑者，耳先得罪於餘也。」

㉒ 漢元年——公元前二○六。

㉓ 雅游——平素好交遊，即朋友多，人緣好。

㉔ 一體——共同。

㉕ 南皮——秦縣名，縣治在今河北南皮北。

㉖ 田榮叛楚——其原因、過程詳見《田儋列傳》。

㉗ 天下宰——全國政務的主持者。

㉘ 諸將——指項羽自己部下的將領，如黥布等。

故王——指六國後代的稱王者，如趙歇、田榮等。

㉙ 乃居代——竟然被趕到了代國。

㉚ 假——借給。

㉛ 扞蔽——猶言「屏障」、「藩籬」。

㉜ 舊故——二字同義，留一即可，此處似嫌繁複。

㉝ 甘公——當時有名的術士，以占星聞名。王世貞曰：「張耳富貴數世，多甘公力，不然幾於垓下對

泣，烏江共斃矣。」（《增訂史記評林》）

㉞ 五星聚東井——金、木、水、火、土五大行星同時運行到了井宿的星區。古代術士們稱此為有真龍天子出世的徵兆。

㉟ 秦分——秦地的分野。古人將天上的星區和地面上的政區加以對應，叫做分野。

㊱ 廢丘——章邯被項羽封為雍王時的國都，在今陝西興平縣東南。

㊲ 不之國——不去代國上任。

㊳ 傅——輔導，輔佐。

㊴ 敗於彭城西——劉邦被項羽大破於彭城事，詳見《項羽本紀》。

㊵ 漢三年——公元前二〇四。

㊶ 魏地——當時魏豹的封國，相當於今山西省西南部，國都安邑。韓信攻取魏國事，詳見《淮陰侯列傳》。

㊷ 泜水——流經今河北柏鄉城南，當時的襄國以北。韓信破斬陳餘，追殺趙王歇事，詳見《淮陰侯列傳》。

㊸ 漢五年——公元前二〇二。

漢七年①，高祖從平城過趙②，趙王朝夕袒韝蔽③，自上食，禮甚卑，有子婿禮。高祖箕踞詈④，甚慢易之。趙相貫高、趙午等年六十餘，故張耳客也。生平為氣⑤，乃怒曰：「吾王孱王也⑥！」說王曰：「夫天下豪傑並起，能者先立。今王

事高祖甚恭，而高祖無禮，請為王殺之！」張敖齧其指出血⑦，曰：「君何言之誤！且先人亡國，賴高祖得復國，德流子孫，秋豪皆高祖力也。願君無復出口。」貫高、趙午等十餘人皆相謂曰：「乃吾等非也，吾王長者，不背德。且吾等義不辱，今怨高祖辱我王，故欲殺之，何乃汙王為乎⑧？令事成歸王，事敗獨身坐耳⑨。」

漢八年⑩，上從東垣還⑪，過趙，貫高等乃壁人柏人⑫，要之置廁⑬。上過欲宿，心動，問曰：「縣名為何？」曰：「柏人。」「柏人者，迫於人也！」不宿而去。

漢九年⑭，貫高怨家知其謀，乃上變告之⑮。於是上皆并逮捕趙王、貫高等。十餘人皆爭自剄，貫高獨怒罵曰：「誰令公為之？今王實無謀，而并捕王；公等皆死，誰白王不反者⑯！」乃轞車膠致⑰，與王詣長安。治張敖之罪。上乃詔趙群臣賓客有敢從，王皆族⑯。貫高與客孟舒等十餘人，皆自髡鉗⑱，為王家奴，從來。

貫高至，對獄⑲，曰：「獨吾屬為之，王實不知。」吏治榜笞數千⑳，刺剟㉑，身

無可擊者，終不復言。呂后數言張王以魯元公主故，不宜有此。上怒曰：「使張
敖據天下，豈少而女乎㉒！」不聽。廷尉以貫高事辭聞㉓，上曰：「壯士！誰知者，
以私問之㉔。」中大夫泄公曰㉕：「臣之邑子㉖，素知之。此固趙國立名義不侵為
然諾者也㉗。」上使泄公持節問之箯輿前㉘。仰視曰㉙：「泄公邪？」泄公勞苦如
生平歡㉚，與語，問張王果有計謀不。高曰：「人情寧不各愛其父母妻子乎？今吾
三族皆以論死，豈以王易吾親哉㉛！顧為王實不反㉜，獨吾等為之。」具道本指所
以為者王不知狀。於是泄公入，具以報，上乃赦趙王。

上賢貫高為人能立然諾，使泄公具告之，曰：「張王已出。」因赦貫高。貫
高喜曰：「吾王審出乎㉝？」泄公曰：「然。」泄公曰：「上多足下㉞，故赦足下。」貫
高曰：「所以不死一身無餘者㉟，白張王不反也。今王已出，吾責已塞㊱，死不
恨矣。且人臣有篡殺之名，何面目復事上哉！縱上不殺我，我不愧於心乎㊲？」乃
仰絕肮㊳，遂死。當此之時，名聞天下。

張敖已出，以尚魯元公主故㊴，封為宣平侯。於是上賢張王諸客，以鉗奴從張
王入關，無不為諸侯相、郡守者。及孝惠、高后、文帝、孝景時，張王客子孫皆
得為二千石㊵。

張敖，高后六年薨[41]。子偃為魯元王。以母呂后女故，呂后封為魯元王。元王弱，兄弟少，乃封張敖他姬子二人：壽為樂昌侯，侈為信都侯。高后崩，諸呂無道，大臣誅之[42]，而廢魯元王及樂昌侯、信都侯。孝文帝即位，復封故魯元王偃為南宮侯，續張氏。

（以上為第四段，寫張耳客貫高的義烈行為。）

【注釋】

①漢七年——公元前二〇〇。

②平城——在今山西大同市東北。漢七年，韓王信聯合匈奴人在今山西北部一帶反漢，劉邦統兵前往征討，被匈奴人包圍在平城，後與匈奴簽訂和約而還。

過趙——從平城回洛陽，中間經由趙都邯鄲。

③祖韝（ㄍㄡ）帗——解去皮製護臂，以便親自動手勞作。

自上食——親自為劉邦端飯上菜，以表現其孝敬之情。

④箕踞罵——又著雙腿罵大街。這是劉邦一貫的傲慢情態。箕踞：形容古時人的又著雙腿坐在席上，這是一種極放肆、極其無禮的樣子。

⑤為氣——重氣節。

⑥孱（彳ㄢˊ）——懦弱，猶如今之所謂「軟骨頭」。何焯曰：「高祖嘗從張耳遊，貫高、趙午故等夷之客，故怒。」《義門讀書記》

⑦齧其指出血——表現一種十分著急，極力表示誠心、決心的樣子。齧（ㄋㄧㄝˋ）：咬。

⑧汙王——猶言「拉著國王做壞事」，「陷王於不義」。

⑨獨身坐——讓自己單個地承擔責任，接受懲罰。

⑩漢八年——公元前一九九。

⑪東垣——常山郡的郡治所在地，在今石家莊市東北。漢八年，韓王信的餘黨在東垣一帶發動叛亂，劉邦率軍到此征伐。回師時，路經趙國。

⑫壁——用如動詞，藏人於夾壁。

⑬要之置廁——準備在賓館的廁所裏進行伏擊。要：半路伏擊。置：旅館。也有說「廁」同「側」，即賓館周圍。

柏人——漢縣名，縣治在今河北隆堯西。

⑭漢九年——公元前一九八。

⑮變——也叫「變事」，告發人「謀反」的書信。

二一　張耳陳餘列傳

⑯白——洗白，證明。

⑰轀車膠致——意謂自己進入囚車，讓人封好。

⑱髡鉗——剃去頭髮，披上刑具。意謂把自己打扮成家奴的樣子。中井積德曰：「稱王家奴者，孟舒等耳，『貫高與』三字疑衍。」《史記會注考證》

⑲對獄——回答審問。

⑳治——拷問。

㉑刺剟（ㄉㄨㄛ）——用錐子扎。

㉒據天下——指占有天下而稱帝。

㉓廷尉——漢九卿之一，相當於今之最高法院院長。

㉔以私問之——意謂找人再用朋友關係去側面了解一下。

㉕中大夫——官名，上屬郎中令，掌諫納。

㉖邑子——同縣人，老鄉。

㉗不侵——不變，不改初衷。

榜笞（ㄔ）——用皮鞭、棍棒抽打。

豈少而女乎——難道還會缺少像你閨女這樣的女子嗎？而…爾，你。

㉘持節——手執旄節，意謂接受了劉邦的特別委任。

然諾——說話一定兌現。

㉙仰視曰——主語是貫高，極言其傷重難動之狀。

箯（ㄅㄧㄢ）輿——有似今之所謂藤床，用以移動傷病者。

㉚勞苦——安慰，慰問。

如生平歡——像平時老朋友見面的情景。董份曰：「箯輿、仰視，與勞苦問答，歷歷如目前。」

㉛易——不重視，不關心。或作「換」字講，亦通。

㉜顧——轉折語詞，猶如今之所謂「問題是」、「關鍵是」。

㉝審——確實。

㉞多——好，這裏用如動詞，讚賞。

㉟一身無餘——意謂現在除了自己尚未死以外，其他已經一無所有了。

㊱塞——完成，盡到。

㊲我不愧於心乎——瀧川曰：「田橫曰：『吾烹人之兄，與其弟並肩而事其主，縱彼畏天子之語不敢動我，我獨不愧於心乎？』項羽曰：『籍與江東子弟八千人渡江而西，今無一人還，縱江東父老憐而王我，我何面目見之，縱彼不言，籍獨不愧於心乎？』當時英雄壯士皆能知愧，可尚也。」《史記會注考

證》

38絕肮——割斷脖子動脈。司馬光曰：「高祖驕以失臣，貫高狠以亡國。使貫高謀逆者，高祖之過也；使張敖亡國者，貫高之罪也。」

39尚——上配，即「娶」。

40皆得爲二千石——事見《田叔列傳》。

41高后六年——公元前一八二。

42大臣誅之——劉章、周勃等誅諸呂事，詳見《呂后本紀》。

太史公曰：張耳、陳餘，世傳所稱賢者；其賓客廝役①，莫非天下俊傑，所居國無不取卿相者。然張耳、陳餘始居約時②，相然信以死③，豈顧問哉④？及據國爭權，卒相滅亡，何鄉者相慕用之誠⑤，後相倍之戾也⑥！豈非以勢利交哉⑦？名譽雖高，賓客雖盛，所由殆與太伯、延陵季子異矣⑧。

（以上爲第五段，是作者的論贊，表現了司馬遷對這張耳、陳餘交友不終，以至反目成仇，互相攻殺的無限感慨。）

① 廝役——猶言奴僕，供主家役使的人。

② 居約——處於困窮的境地。

③ 然信——猶言「然諾」，說話算話，守信不移。

④ 顧問——猶如今之所謂「考慮」、「猶豫」、「瞻前顧後」。

⑤ 鄉者——從前。鄉……同「向」。

⑥ 戾（ㄌㄧ丶）——嚴重，厲害。

⑦ 以勢利交——懷有功利性目的地交朋友，即為了借助對方的勢利以實現自己的慾望。

⑧ 所由——所走的路子，所做的事情。

殆——幾乎，差不多。

太伯——吳太伯，周文王的大伯父，曾自動離開周國，將諸侯繼承權讓與其三弟，也就是周文王的父親季歷。

延陵季子——即春秋末年的吳國公子季札，曾屢次拒絕王位不受。以上二事皆見《吳太伯世家》。

【集說】

吳汝綸曰：「此篇以勢利之交爲主，後附貫高事，反照生色。」（《桐城先生點勘史記》）

林伯桐曰：「張耳、陳餘所爭者大，非爲私也。其始則多疑心，其後則各負氣耳。試觀吳、楚反時，條侯以梁委吳，不肯往救，本以爲國，非爲身也，而梁孝王深恨。漢高末年，陳平奪樊噲兵，亦以爲國，且免噲於死矣，而噲妻呂嬃進讒。蓋疑心未釋，則氣不能平。耳、餘之相怨一方，無足怪也，史公以利責之，似過矣。」（《史記蠡測》）

羅大經曰：「耳之見，過餘遠矣。餘卒敗死泜水，而耳事漢高，富貴壽考，福流子孫，非偶然也。大智大勇，必能忍小恥小忿，彼其雲蒸龍變，欲有所會，豈與瑣瑣者較乎？」（《史記評林》引）

吳見思曰：「《史記》合傳，皆每人一段，以關鎖穿挿見妙。獨此傳則兩人出處同、事業同，即後來構怨亦同，故俱以一筆雙寫，安章頓句，處處妥貼，而無東枝西梧之病，豈不獨雄千古哉！耳、餘傳，如兩龍同一海，始則弭耳而游，後則嶷角而鬥，水立雲飛，一海皆動。乃旣上去之後，雙尾一掉，而餘波猶復翻天，則貫高一段是也。」

又曰：「局法不待言矣，而詞致之妙，則反在刪通兩說。廝養卒歸王，多少曲折，多少層迭！」

其妙已盡；而貫高一段，則又用短句促節，而事語詳盡，情景逼真，正神手也。寫耳、餘刎頸交，用多少『兩人』字！若天生兩人，膠漆相固，形影相比，終天地而不可離者，而孰知其如此哉！正爲後文作三嘆也。」（《史記論文》）

李景星曰：「張耳、陳餘傳，以『由此陳餘、張耳遂有郤』一句爲通篇關鍵。以上步步寫其合，以下步步寫其離，活畫出一幅勢利交情態。傳末詳敘貫高事，正爲張、陳反托。有此『立名義不侵然諾』之人，愈顯得張、陳兩人十分不堪也。通篇『兩人』二字，凡十一見。而用筆以錯綜見奇，凡楚、漢間閒情碎事，爲項、高紀、孟舒、泄公等，亦俱於傳內帶見。又一時奇士，如蒯通、房君、趙廝養卒、甘公、夏說、陳涉各世家所未詳者，傳中往往及之。此於列傳中著人而兼紀事者也，不可以尋常之列傳例之。贊語凡三轉，明白疏暢，而頓挫自古。」（《史記評議》）

牛運震曰：「張耳、陳餘以腹心之交凶終隙末，此不得不爲合傳者也。傳以兩人之交情始末爲精神眼目，或合敘，或單敘，錯綜見奇。傳後附張敖、貫高事，尤淋漓出色。」（《史記評注》）

司馬遷在《太史公自序》中講到他之所以要寫《張耳陳餘列傳》的目的時說：「鎮趙，塞常山，以廣河內，弱楚權，明漢王之信於天下，作《張耳陳餘列傳》。」很明顯，司馬遷在這裏首先

二一 張耳陳餘列傳

八七一

並主要強調的是張耳、陳餘所處的趙國地區在諸侯反秦以及後來在楚、漢戰爭中所處地理形勢以及他們所起作用的重要。在諸侯反秦初期，反秦力量突出強大的地區主要有三個：第一個是梁、楚，也就是今河南東部和安徽、江蘇北部一帶，其代表人物先後是陳涉、項梁、項羽、劉邦等；第二個齊國，也就是今山東中部一帶，其代表人物先後是田儋、田榮等；第三個是趙國，也就是今河北南部一帶，其代表人物實際上就是張耳和陳餘。而陳餘更是一直支撐到了楚、漢戰爭的中期。這個地區在當時的歷史作用主要有兩點：其一是倔強於北方，獨樹一幟，吸引了秦軍主力，並使秦軍主力覆滅於此，為劉邦從南路西下入關滅秦創造了條件；其二是陳餘聯絡田榮，趙、齊兩地首先發難反項羽，不自覺地為劉邦當了別動隊，使劉邦輕而易舉地奪回了三秦，並東下攻陷了項羽的首都彭城。《太史公自序》中的所謂「鎮趙，塞常山」、所謂「弱楚權」，即指此而言。因此要想研究諸侯反秦以及楚、漢戰爭的全過程，這篇作品是反映一個重要方面的重要歷史文獻，其價值不容低估。

其次，張耳、陳餘都是當時名震天下的風雲人物，他們的前期都好交遊，甚至連劉邦都曾當過張耳的門客。但當秦滅六國，張耳、陳餘受到秦王朝的通緝時，他們隱姓埋名逃到陳郡充當里巷的看門人，為此他們甚至甘心忍受里中小吏的責打。他們的信條是「今見小辱，而欲死一吏乎？」後來終於雲蒸龍變，張耳被封為趙王，澤流數世；陳餘位雖不終，但也一度自立為代王兼趙相，

專治一方。這種生死觀、價值觀，這種處世態度，是深為司馬遷所讚賞的，他們都是司馬遷筆下的那種「扶義倜儻，不令己失時，立功名於天下」的英雄志士。

其三，張耳、陳餘原來是「刎頸之交」，後來在生死存亡的緊急關頭，由誤會到絕交、對立，最後竟發展到兵戈相見，陳餘竟死於張耳之手，這種局面是深為司馬遷所惋惜的。本文「太史公曰」之所謂「以勢利交」，所謂「鄉者相慕用之誠，後相背之戾」云云，即指此而言。但司馬遷這段話過於籠統，張耳、陳餘這場矛盾的發生不能簡單地用一個「勢利之交」來概括，這和《孟嘗君列傳》《廉頗藺相如列傳》《汲鄭列傳》等篇中所說的那種「勢利交」、「市道交」是完全不同的。明代陳子龍有所謂「張、陳之交雖不終，然其釁因國事」；鍾惺有所謂「陳餘不救趙，不失為持重，未為甚錯」諸語，即皆指此而言。二人之間的矛盾產生，責任首在張耳，作品中交代甚明。司馬遷對陳餘的智能才幹未做更多稱賞，這是事實；但司馬遷對張耳的品質才幹，同樣未做更高評價，這也是事實。張耳完全是靠著老關係受劉邦重用，又完全是因為跟上了韓信，因而才得以破趙立「功」，這也是事實。整部《史記》中沒有任何一個地方寫到過張耳的一絲一毫之功，這倒也十分耐人尋味。後來羅大經有所謂「耳之見過餘遠矣，餘卒敗死泜水，而耳事漢高富貴壽考，福流子孫，非偶然也」；王鏊曰：「陳餘小辱不能忍，於封國大計能不發怒哉？卒以輕忿，身死國亡，亦性定故也；張耳竟為王，傳久遠，宜哉！」（《史記評林》引）這些話當然不能說它全無道理，

但讓人聽起來總覺得有些太勢利眼了。

這篇作品中的有些人物、有些段落，相當精彩，如荊軻通說范陽令與武信君一節，清代姚萱田

說：「《史記》文密而實奇橫，《國策》文拗而實平整，筆徑自然，要關天分，此段最似《國策》。

若其爲范陽令及武信君謀，片語之間，免卻千里兵戈慘禍，文在魯連之上，品居王之前，非戰國

傾危者所及也。」（《史記精華錄》）又如廝養卒說歸趙王一節，明代凌稚隆說：「廝養卒欲求

歸趙王，乃逆推二人未萌之欲，以資其說。二人縱未必然，然英雄謀國之常態實不外此，以故其

說得行，而卒歸趙王如所云也。」李光縉曰：「楚公子微服過宋，門者難之，其僕操棰而罵曰：

『隸也不力。』門者出之。余謂楚僕之出楚公子，趙卒之歸趙王，皆一時臨事之智，不可及者。」

（《增訂史記評林》）關於這段文字，明代鍾惺說：「『知臣何欲』，『知其志何欲』，得勢在此兩問，

後便省力。」鄧以瓚說：「圓健流轉，頗似《國策》。」而其中最慷慨淋漓的要數貫高謀殺劉邦並

以死證明趙王不與此謀一節。李光縉曰：「『獨身坐耳』；『獨罵曰』；『獨吾屬爲之』；『獨吾等

爲之』，四『獨』字一脈。具見貫高義不辱氣象。」王維楨說：「貫高之義不

背君，高祖之仁不殺忠，皆難事。」陳仁錫說：「張、陳傳中有陳父老、武臣、房君、廝養卒、

夏說、貫高、泄公，一時奇士也，說詞皆善。」（《增訂史記評林》）關於劉邦的形象，姚萱田說：「高

祖賜妻敬姓劉，而云『妻者，劉也』；於柏人心動，則云『柏人者，迫於人也』，粗糙杜撰，可哂

亦可愛，小處傳神，三毫欲活矣。」（《史記精華錄》）

二二　張耳陳餘列傳

一二三、淮陰侯列傳

淮陰侯韓信者，淮陰人也①。始為布衣時，貧無行，不得推擇為吏②，又不能治生商賈③，常從人寄食飲，人多厭之者。常數從其下鄉南昌亭長寄食④，數月，亭長妻患之，乃晨炊蓐食⑤。食時信往，不為具食。信亦知其意，怒，竟絕去。

信釣於城下，諸母漂⑥，有一母見信飢，飯信，竟漂數十日⑦。信喜，謂漂母曰：「吾必有以重報母。」母怒曰：「大丈夫不能自食⑧，吾哀王孫而進食，豈望報乎！」

淮陰屠中少年有侮信者，曰：「若雖長大，好帶刀劍，中情怯耳。」眾辱之曰⑨：「信能死，刺我；不能死，出我袴下⑩。」於是信孰視之⑪，俛出袴下，蒲伏。一市人皆笑信，以為怯。

及項梁渡淮，信杖劍從之⑫，居戲下⑬，無所知名。項梁敗，又屬項羽，羽以為郎中⑭。數以策干項羽⑮，羽不用。漢王之入蜀，信亡楚歸漢，未得知名。為連敖⑯，坐法當斬，其輩十三人皆已斬，次至信，信乃仰視，適見滕公⑰，曰：「上

二三 淮陰侯列傳

不欲就天下乎？何為斬壯士！」滕公奇其言，壯其貌，釋而不斬。與語，大說之。

言於上，上拜以為治粟都尉⑱，上未之奇也。

信數與蕭何語，何奇之。至南鄭⑲，諸將行道亡者數十人⑳。信度何等已數言

上，上不我用，即亡。何聞信亡，不及以聞，自追之。人有言上曰：「丞相何亡。」

上大怒，如失左右手。居一二日，何來謁上，上且怒且喜，罵何曰：「若亡，何

也？」何曰：「臣不敢亡也，臣追亡者。」上曰：「若所追者誰何？」曰：「韓

信也。」上復罵曰㉑：「諸將亡者以十數，公無所追㉒；追信，詐也。」何曰：「諸

將易得耳，至如信者，國士無雙。王必欲長王漢中，無所事信；必欲爭天下，非

信無所與計事者。顧王策安所決耳。」王曰：「吾亦欲東耳，安能鬱鬱久居此乎？」

何曰：「王計必欲東，能用信，信即留；不能用，信終亡耳。」王曰：「吾為公

以為將㉓。」何曰：「雖為將，信必不留。」王曰：「以為大將。」何曰：「幸甚。」

於是王欲召信拜之。何曰：「王素慢無禮，今拜大將如呼小兒耳，此乃信所以去

也。王必欲拜之，擇良日，齋戒，設壇場㉔，具禮，乃可耳。」王許之。諸將皆喜，

人人各自以為得大將。至拜大將，乃韓信也，一軍皆驚。

信拜禮畢，上坐㉕。王曰：「丞相數言將軍，將軍何以教寡人計策？」信謝，

因問王曰：「今東鄉爭權天下，豈非項王邪？」漢王曰：「然。」曰：「大王自料勇悍仁彊孰與項王？」漢王默然良久，曰：「不如也㉖。」信再拜賀曰㉗：「惟信亦為大王不如也。然臣嘗事之，請言項王之為人也。項王喑噁叱咤㉘，千人皆廢㉙，然不能任屬賢將㉚，此特匹夫之勇耳。項王見人恭敬慈愛，言語嘔嘔㉛，人有疾病，涕泣分食飲；至使人有功當封爵者，印刓敝㉜，忍不能予，此所謂婦人之仁也。項王雖霸天下而臣諸侯，不居關中而都彭城㉝。有背義帝之約㉞，而以親愛王㉟，諸侯不平。諸侯之見項王遷逐義帝置江南㊱，亦皆歸逐其主而自王善地㊲。項王所過無不殘滅者，天下多怨，百姓不親附，特劫於威彊耳㊳。名雖為霸，實失天下心，故曰其彊易弱。今大王誠能反其道，任天下武勇，何所不誅！以天下城邑封功臣，何所不服！以義兵從思東歸之士㊴，何所不散！且三秦王為秦將㊵，將秦子弟數歲矣，所殺亡不可勝計㊶；又欺其眾降諸侯，至新安，項王詐坑秦降卒二十餘萬，唯獨邯、欣、翳得脫，秦父兄怨此三人，痛入骨髓。今楚彊以威王此三人，秦民莫愛也。大王之入武關，秋毫無所害，除秦苛法，與秦民約，法三章耳㊷，秦民無不欲得大王王秦者。於諸侯之約，大王當王關中，關中民咸知之。大王失職入漢中，秦民無不恨者。今大王舉而東，三秦可傳檄而定也㊸。」於是漢王大喜，

自以為得信晚。遂聽信計，部署諸將所擊。

（以上為第一段，寫韓信早年的窮困和投奔劉邦後被拜為大將的過程。）

【注釋】

① 淮陰——秦縣名，在今江蘇省清江市西南。

② 推擇為吏——戰國以來，鄉官有向國家推舉本鄉人才使之為吏的制度。《管子・小匡篇》：「鄉長修德進賢，名之曰三選。」《莊子・達生》：「孫休賓（擯）於鄉里，逐於州部。」

③ 治生——治理生計，即謀生。

④ 下鄉——鄉名，屬淮陰縣。

⑤ 晨炊蓐食——早做飯，人在床上就把飯吃了。蓐：同「褥」，被褥。

⑥ 諸母漂——好些老婦漂洗棉絮。

⑦ 竟漂數十日——一直到漂洗完，數十日內每天如此。竟：到底。

⑧ 大丈夫不能自食三句——王孫：猶言「公子」、「少爺」，對年輕人的敬稱。郭嵩燾曰：「淮陰重報之言怒於漂母，視其貧困更無能自立，不應為豪語耳，怒中有揶揄之意。」（《史記札記》）中井積德曰：「漂母惟憐信，故飯之，實不知信之才，故怒於重報之言，以為虛言。」（《會注考證》引）按：二說是。

盧大經等有所謂漂母巨眼識人之論，恐非。

⑨衆辱之——當衆侮辱他。

⑩袴下——有本作「胯下」。袴：通「胯」。

⑪於是信孰視之三句——蒲伏：同「匍匐」，爬行。尤瑛曰：「『孰視之』三字可玩，有忍意。」齋藤正謙曰：「『蒲伏』二字，駭狀如見，所以反襯他日榮達。」董份曰：「孰視，俛出袴下，形容如畫。」

⑫杖劍——持劍。言除一劍外，更無其他進見之資。

⑬戲下——即麾下，部下。戲：同「麾」。

⑭郎中——侍從人員。

⑮干——請見，進說。

⑯連敖——管倉庫糧餉的小官。王駿圖曰：「考『敖』與『廒』同。連敖者，必主倉廒之官，其職甚微。及滕公言於上，乃拜以爲治粟都尉，則猶據資格而推升之耳。故知連敖亦治粟之官也。」

⑰滕公——即夏侯嬰，因其在秦時曾爲滕縣縣令，故時人稱之滕公。

⑱治粟都尉——管理糧餉的軍官。

⑲南鄭——今陝西省漢中市，當時爲漢之都城。

⑳諸將行道亡者數十人——行，讀ㄏㄤˊ。諸將行，即諸將輩。或，讀ㄒㄧㄥˊ，行道，猶言途中。《漢

書》刪「行」字。周壽昌曰：「高祖元年夏四月，時沛公爲漢王，都南鄭。諸將士卒皆思東歸，故多道亡。」

㉑ 上復罵曰——按：數句中連用「大怒」、「且喜且怒」、「罵曰」、「復罵曰」，漢王之習性神情活現。

㉒ 公無所追——瀧川曰：「〔前稱『若』，此稱『公』，〕改『若』稱『公』，見漢王心稍定。」

㉓ 吾爲公以爲將——按：見漢王之勉強。此欲用以爲將，非爲知韓信之才，乃欲不傷蕭何的情面，擔心蕭何逃跑。

㉔ 壇場——築土高之曰壇，除地曰場。

㉕ 上坐——謂韓信被劉邦讓居尊位。

㉖ 漢王默然良久，曰「不如也」——按：明是不如，而嘴裏實在不願承認，見劉邦之習性神情。《項羽本紀》：〔（張）良曰：『料大王士卒足以當項王乎？』沛公默然，曰：『固不如也，且爲之奈何？』〕與此同。

㉗ 賀——嘉許，稱讚。稱讚他有這種自知之明，能承認自己不如人家。這是整段論事的基礎。

㉘ 暗噁叱咤（一ㄣ ㄨ ㄔ ㄓㄚ）——喝斥聲。

㉙ 廢——癱瘓。

㉚ 任屬（ㄓㄨ）——信任，託付。

㉛嘔嘔（ㄒㄩ）——溫和的樣子。

㉜刓敝——摩弄壞了。刓：磨去稜角。

㉝彭城——今江蘇省徐州市。項羽稱西楚霸王，建都於此。

㉞有背義帝之約——指未按「先入關者王之」的約定辦事。有：同「又」。

㉟以親愛王——讓自己親近的人稱王。此句有本連下文斷作「以親愛王諸侯」，亦通。

㊱遷逐義帝置江南——項羽分封諸侯後，自稱西楚霸王，尊懷王爲徒有其名的「義帝」，使之遷居長沙郴縣，中途又令吳芮、黥布等將其殺害。

㊲歸逐其主而自王善地——齊召南曰：「指田都王臨淄，田市王濟北，臧荼王燕，司馬卬王殷，張耳王常山，皆徙其故王於他處也。」《漢書補注》按：若此，則齊氏之所謂「歸」，乃猶言「下來」、「過後」，皆指戲下分封過程中事，非謂罷兵歸國後所爲。

㊳特劫於威彊耳——只是因爲被他的強大兵威所脅制，而不敢反抗罷了。又：王念孫曰：「彊」讀『勉彊』之『彊』，『彊』下當有『服』字……言百姓非心服項王，特劫於威而彊服耳。」王說更近於是。

㊴義兵——指劉邦在南鄭現有的全部士卒（包括在當地新招收的士兵）。《高祖本紀》：「漢王之國，項王使思東歸之士——指劉邦從關中帶來的逃跑剩下的那部分老兵。

卒三萬人從。楚與諸侯之慕從者數萬人。至南鄭，諸將及士卒多道亡歸，士卒皆歌思東歸。」

⑩三秦王——指章邯、董翳、司馬欣。三人皆秦將，後降項羽。項羽入關後，封章邯為雍王，董翳為翟王，司馬欣為塞王。三國皆在故秦地，故稱三人為三秦王。

⑪殺亡——戰死的和逃散的。

⑫法三章——即殺人者死，傷人及盜抵罪。

⑬三秦可傳檄而定——傳檄：發布檄文，聲討敵人的罪行，號召人們歸附於己。傳檄而定，謂不勞使用兵戈。楊維楨曰：「韓信登壇之日，畢陳平生之畫略，論楚之所以失，漢之所以得，此三秦還定之謀所以卒定於韓信之手也。」董份曰：「觀信智略如此，真有掀揭天下之心，不但兵謀而已也，所以謂之人傑。」唐順之曰：「孔明之初見昭烈論三國，亦不能過。予故曰淮陰者非特將略也。」王世貞曰：「淮陰之初說高帝也，高密（鄧禹）之初說光武也，武鄉（諸葛亮）之初說昭烈也，若懸劵而責之，又若合劵焉！噫，可謂才也已矣！」（《史記評林》引）按：韓信分析項羽的弱點，以及預見劉、項未來的鬥爭形勢，皆至為明晰，諸人所說誠是。然其所謂「以天下城邑封侯王」語，則與其日後之請求王齊事相應，皆見其政治理想之落後，確有取死之道。

八月，漢王舉兵東出陳倉①，定三秦。漢二年②，出關，收魏、河南③，韓、

殷王皆降④。合齊、趙共擊楚⑤。四月，至彭城，漢兵敗散而還⑥。信復收兵與漢王會滎陽，復擊破楚京、索之間⑦，以故楚兵卒不能西。

漢之敗卻彭城，塞王欣、翟王翳亡漢降楚，齊、趙亦反漢與楚和。六月，魏王豹謁歸視親疾，至國，即絕河關反漢⑧，與楚約和。漢王使酈生說豹，不下。其八月，以信為左丞相⑨，擊魏。魏王盛兵蒲坂⑩，塞臨晉，信乃益為疑兵，陳船欲度臨晉，而伏兵從夏陽以木罌𦉢渡軍⑪，襲安邑⑫。魏王豹驚，引兵迎信，信遂虜豹，定魏為河東郡。漢王遣張耳與信俱，引兵東北擊趙、代⑬。後九月，破代兵，禽夏說閼與⑭。信之下魏破代，漢輒使人收其精兵，詣滎陽以距楚。

信與張耳以兵數萬⑮，欲東下井陘擊趙。趙王、成安君陳餘聞漢且襲之也⑯，聚兵井陘口，號稱二十萬。廣武君李左車說成安君曰：「聞漢將韓信涉西河，虜魏王，禽夏說，新喋血閼與⑰；今乃輔以張耳，議欲下趙，此乘勝而去國遠鬥，其鋒不可當。臣聞千里饋糧⑱，士有飢色；樵蘇後爨，師不宿飽。今井陘之道，車不得方軌⑲，騎不得成列，行數百里，其勢糧食必在其後。願足下假臣奇兵三萬人，從間道絕其輜重；足下深溝高壘，堅營勿與戰。彼前不得鬥，退不得還，吾奇兵絕其後，使野無所掠，不至十日，而兩將之頭可致於戲下。願君留意臣之計。否，

必為二子所禽矣。」成安君⑳，儒者也，常稱義兵不用詐謀奇計，曰：「吾聞兵法：

『十則圍之㉑，倍則戰。』今韓信兵號數萬，其實不過數千，能千里而襲我，亦已

罷極㉒。今如此避而不擊，後有大者，何以加之！則諸侯謂吾怯，而輕來伐我。」

不聽廣武君策，廣武君策不用㉓。

韓信使人間視㉔，知其不用，還報，則大喜，乃敢引兵遂下。未至井陘口三十

里，止舍。夜半傳發，選輕騎二千人，人持一赤幟，從間道萆山而望趙軍㉕，誡曰：

「趙見我走，必空壁逐我，若疾入趙壁，拔趙幟，立漢赤幟。」令其裨將傳飧㉖，

曰：「今日破趙會食！」諸將皆莫信，詳應曰：「諾。」謂軍吏曰：「趙已先據

便地為壁，且彼未見吾大將旗鼓，未肯擊前行，恐吾至阻險而還。」信乃使萬人

先行，出，背水陳㉗。趙軍望見而大笑。平旦，信建大將之旗鼓，鼓行出井陘口，

趙開壁擊之，大戰良久。於是信、張耳詳弃鼓旗，走水上軍。水上軍開入之，復

疾戰㉘。趙果空壁爭漢鼓旗，逐韓信、張耳。韓信、張耳已入水上軍，軍皆殊死戰，

不可敗。信所出奇兵二千騎，共候趙空壁逐利，則馳入趙壁，皆拔趙旗，立漢赤

幟二千。趙軍已不勝，不能得信等，欲還歸壁，壁皆漢赤幟，而大驚，以為漢皆

已得趙王將矣，兵遂亂，遁走，趙將雖斬之，不能禁也。於是漢兵夾擊，大破虜

趙軍，斬成安君泜水上㉙，禽趙王歇。

信乃令軍中毋殺廣武君，有能生得者購千金。於是有縛廣武君而致戲下者，

信乃解其縛，東鄉坐㉚，西鄉對，師事之。

諸將效首虜，畢賀，因問信曰：「兵法右倍山陵㉛，前左水澤，今者將軍令臣

等反背水陳，曰破趙會食，臣等不服，然竟以勝，此何術也？」信曰：「此在兵

法，顧諸君不察耳。兵法不曰『陷之死地而後生㉜，置之亡地而後存』？且信非得

素拊循士大夫也㉝，此所謂『驅市人而戰之㉞』，其勢非置之死地，使人人自為戰；

今予之生地，皆走，寧尚可得而用之乎！」諸將皆服曰：「善。非臣所及也。」

於是信問廣武君曰：「僕欲北攻燕，東伐齊，何若而有功？」廣武君辭謝曰：

「臣聞敗軍之將㊱，不可以言勇；亡國之大夫，不可以圖存。今臣敗亡之虜，何足

以權大事乎！」信曰：「僕聞之，百里奚居虞而虞亡㊲，在秦而秦霸，非愚於虞而

智於秦也，用與不用，聽與不聽也。誠令成安君聽足下計㊳，若信者亦已為禽矣。

以不用足下，故信得侍耳。」因固問曰：「僕委心歸計㊴，願足下勿辭。」廣武君

曰：「臣聞智者千慮㊵，必有一失；愚者千慮，必有一得。故曰『狂夫之言㊶，聖

人擇焉。』顧恐臣計未必足用，願效愚忠。夫成安君有百戰百勝之計，一旦而失

之，軍敗鄗下⑫，身死泜上。今將軍涉西河，虜魏王，禽夏說閼與，一舉而下井陘，不終朝破趙二十萬眾，誅成安君。名聞海內，威震天下，農夫莫不輟耕釋耒⑬，褕衣甘食，傾耳以待命者。若此，將軍之所長也。然而眾勞卒罷，其實難用。今將軍欲舉倦獘之兵，頓之燕堅城之下，欲戰恐久力不能拔，情見勢屈⑭，曠日糧竭，而弱燕不服，齊必距境以自彊也。燕、齊相持而不下，則劉、項之權未有所分也。若此者，將軍所短也。臣愚，竊以為亦過矣⑮。故善用兵者不以短擊長，而以長擊短。」韓信曰：「然則何由？」廣武君對曰：「方今為將軍計，莫如案甲休兵，鎮趙撫其孤，百里之內，牛酒日至，以饗士大夫醳兵⑯，北首燕路⑰；而後遣辯士奉咫尺之書，暴其所長於燕，燕必不敢不聽從。燕已從，使諠言者東告齊⑱，齊必從風而服，雖有智者，亦不知為齊計矣⑲。如是，則天下事皆可圖也。兵固有先聲而後實者，此之謂也。」韓信曰：「善。」從其策，發使使燕，燕從風而靡。乃遣使報漢，因請立張耳為趙王⑳，以鎮撫其國。漢王許之，乃立張耳為趙王。

（以上為第二段，寫韓信勢如破竹，破魏、破代、破趙、收燕，從而平定山西、河北的巨大武功，突出地表現了韓信卓越的軍事才能。）

①陳倉——秦縣名，縣治在今陝西省寶雞市東。

②漢二年——公元前二〇五。

③收魏、河南——攻取了魏豹領有的魏地（今山西南部）和申陽領有的河南地（今洛陽一帶地區）。

④韓、殷王皆降——韓指韓王鄭昌（都陽翟），殷指殷王司馬卬（都朝歌）。據《高祖本紀》，鄭昌非降，乃韓信擊破之者。

⑤合齊、趙共擊楚——齊指齊王田榮，趙指趙王歇及其相陳餘。他們都不是項羽所封，而是驅逐項羽分封的齊王、趙王而自立的。田榮及其弟田橫是繼劉邦之後最早發起的反項羽的勢力。他們在東方牽扯住了項羽的兵力，爲劉邦回定三秦，收服中原提供了極爲有利的條件。劉邦攻楚彭城，齊、趙皆與之聯盟，派兵加入了戰鬥。以上事情詳見《田儋列傳》、《張耳陳餘列傳》。

⑥漢兵敗散而還——劉邦彭城之役，其敗甚慘，幾至難以收拾。韓信此時是否仍爲大將，其咎當由誰任，《史記》諸篇皆無明文。疑此役乃劉邦自己指揮。郭嵩燾曰：「『漢王從臨晉渡，劫五諸侯兵入彭城』而不及韓信。以當時事實求之，拜信爲大將部署諸將所擊，則高祖之定三秦，皆信所部署，高祖不自行也。既定三秦，而高祖直趨彭城以當項羽，自是相持榮陽、京、索間，專意與楚爭衡，而韓信

渡河擊魏，因擊趙、擊齊，始終未與高祖會攻項羽。直至垓下，乃始一當項羽。」郭說近是。

⑦京、索——謂京縣、索亭。京縣在今河南省滎陽東南。索亭即今滎陽縣治。

⑧絕河關——河關即蒲津關，也叫臨晉關，在今陝西省大荔東的黃河西岸。魏豹絕河關，是為了阻止漢兵進入魏境。

⑨以信爲左丞相——此左丞相乃虛銜，實不任其職，亦猶唐代之「使相」然。

⑩蒲坂——地名，在今永濟西的黃河東岸，隔河與臨晉關相對。

⑪夏陽——秦縣名，縣治在今陝西省韓城西南。

木罌瓵（ㄥㄈㄡ）——木盆、木桶之類。

⑫安邑——戰國初期魏國的國都，在今山西省夏縣西北，當時爲河東重鎮。

⑬東北擊趙、代——謂東擊趙、北擊代。趙：趙歇爲王，陳餘爲相，都襄國（今河北邢臺）。代：趙歇封陳餘爲代王，陳餘爲輔趙歇，留在趙國爲相，派夏說（ㄩㄝ）爲代相，往任代事，都代縣（今河北省蔚縣東北）。

⑭閼（ㄩ）與——即今山西省和順。

⑮信與張耳以兵數萬二句——井陘（ㄒㄧㄥ）：即井陘口，太行山的險隘之一，在今河北省井陘西北。

梁玉繩曰：「此上失書『漢三年』。」

⑯成安君——陳餘的封號。

⑰喋血——踐血，言殺人流血之多，處處皆踐血而行。喋：同「蹀」，踐。

⑱千里饋糧四句——見《黃石公·上略》。饋：運送。樵蘇：砍柴打草。宿飽：常飽。爨：燒火做飯。

⑲方軌——兩車並行。方：雙舟並行，引申爲「兩」的意思。車不得方軌，極言其山路之險狹。

⑳成安君三句——《張耳陳餘列傳》：「陳餘者，亦大梁人也，好儒術。」按：此云「常稱義兵不用詐

謀奇計」，蓋亦宋襄公之流也。

㉑十則圍之二句——《孫子·謀攻篇》：「故用兵之法：十則圍之，五則攻之，敵則能戰之，少則能逃

之，不若則能避之。」

㉒罷——同「疲」。

㉓廣武君策不用——六字重複。中井曰：「《漢書》削『廣武君策不用』六字，爲是。」

㉔間視——暗中窺伺。

㉕間道萆山——從小路上山，隱蔽到（臨近趙營的）山上。萆：同「蔽」。

㉖裨——副將。主將的副官、助手之類。裨：助也。

傳殽（ㄆㄧ）——傳令用一些早點。殽：小食。

㉗背水陳——背靠著河水列陣。《正義》曰：「綿曼水，自并州流入井陘界。」陳：同「陣」。《尉繚

二三　淮陰侯列傳

子‧天官篇》：「背水陣爲絕地，向阪陣爲廢軍。」

㉘復疾戰——劉奉世曰：「三字衍文。」

㉙斬成安君泜（彳）水上——泜水：源出於河北省贊皇西南，東入釜陽河。余有丁曰：「信所以背水陣者，雖欲陷死地以堅士心，其實料成安君守兵法而不知變也，故以後水誘之，使之爭戰趨利耳，此致人之術也。」茅坤曰：「使成安君能用李左車之計，以奇兵絕井陘之口，而親爲深溝高壘以困之，信特投虎於匣矣。信之間視知成安君之不用，故敢入焉。信之慮蓋亦岌岌矣。兵入之後，又安知成安君不以戰少利而悔悟乎？故兵法曰：『薄人於險，利在速戰。』非爲水上陣，不可以致趙人之空壁而逐利；非拔趙幟而立漢幟，則成安君失利而還壁，信與趙相持之勢成，而其事未可知也。故信之此舉，謀定而後動，誠入虎口一舉而斃之矣。」唐順之曰：「信奇處全在拔趙旗上，亂其耳目，奪其巢穴。」又曰：「摹寫信戰井陘，情況殆盡。」（皆《史記評林》引）

㉚東鄉坐——謂使李左車東向而坐於尊位。鄉：同「向」。

㉛兵法右倍山陵二句——《孫子‧行軍篇》：「丘陵堤防，必處其陽而右背之。」右倍：謂右倚背靠倍，同「背」。杜牧注引《太公六韜》云：「軍必左川澤而右丘陵。」

㉜陷之死地而後生二句——《孫子‧九地篇》：「投之亡地而後存，陷之死地然後生。夫衆陷於害，然後能爲勝敗。」

史記選注

八九二

㉝拊循——撫愛之，順適其心意，指對人有恩德。這裏即指有訓練，有領導關係。

士大夫——指部下將士。

㉞驅市人而戰之——猶如說領著一群烏合之衆去打仗。市人：集市上的人，以喩素不相識，毫無關係的人。

㉟諸將皆服三句——王鳴盛曰：「信平日學問，本原寄食受辱時揣摩已久，其連百萬之衆，戰必勝，攻必取，皆本於平日學問，非以危事嘗試者。信書雖不傳，就本傳所載戰事考之，可見其純用權謀，所謂出奇設伏，變詐之兵也。」

㊱敗軍之將四句——蓋當時俗語。《吳越春秋》記范蠡云：「亡國之臣，不敢語政，敗軍之將，不敢語勇。」與此略同。

㊲百里奚居虞而虞亡五句——百里奚，春秋時虞國大夫，晉獻公欲滅虢，假道於虞。百里奚諫虞君，虞君不用，最後虞亦被晉所滅。百里奚被擄爲奴，給晉女做陪嫁送往秦國，百里奚逃脫，後被秦穆公以五羊皮換至秦國，予以重用，終於佐秦穆公稱霸西戎。

㊳誠令成安君聽足下計——凌約言曰：「左軍亦足爲軍中謀主，信欲就以決疑，所以虛心委己而問之，豈眞以爲向者之計足以擒我哉？」《酌古論》

㊴委心歸計——委心：猶言「傾心」，誠心誠意地聽其吩咐。歸計：猶言「求敎」，求計於人。

⑩智者千慮四句──當時俗語。《晏子春秋‧雜篇》：「聖人千慮，必有一失：愚人千慮，必有一得。」與此略同。

⑪狂夫之言二句──意謂即使是一個狂夫的話，也有讓聖人考慮、選擇的價值。

⑫軍敗鄗（ㄏㄠ）下二句──鄗，音鄗城之下。鄗，秦縣名，縣治在今河北省高邑東南。泜上：泜水之上。泜水流經鄗縣南，東入釜陽河。這兩句是說，韓信破陳餘於井陘後，乘勝追擊，又破其殘部於鄗縣城下，斬陳餘於泜水之上。

⑬農夫莫不輟耕釋耒三句──輟耕釋耒：謂不事生產。褕衣甘食：穿好的、吃好的。褕：美也。待命：等候「大命」的降臨，即等死。師古曰：「言爲靡麗之衣，苟且而食，恐懼之甚，不爲久計也。」以上三句極言韓信的兵威之強。

⑭情見勢屈──自己的實情（指短處而言）就要暴露，自己的勢態就要被動。

⑮竊以爲亦過矣──指韓信前面所說的「北攻燕，東伐齊」這種強攻的辦法。過：錯，不好。

⑯醳兵──謂以酒食犒賞士兵。按：「以饗士大夫醳兵」，文字不順。亦有曰：「醳兵」讀如「釋兵」，然則與上文之「案甲休兵」重複。中井曰：「醳兵二字，竟不可通，或衍文。《漢書》刪之。」

⑰北首燕路──言將部隊擺成即將北上攻燕的架勢。

⑱詒言者──謂辯士。詒言：揚言。

楚數使奇兵渡河擊趙，趙王耳、韓信往來救趙，因行定趙城邑，發兵詣漢。

楚方急圍漢王於滎陽，漢王南出①之宛、葉間②，得黥布③，走入成皋④，楚方復急圍之。六月，漢王出成皋，東渡河，獨與滕公俱，從張耳軍修武⑤。至，宿傳舍。晨自稱漢使⑥，馳入趙壁。張耳、韓信未起，即其臥內上奪其印符，以麾召諸將，易置之。信、耳起，乃知漢王來，大驚。漢王奪兩人軍，即令張耳備守趙地，拜韓信爲相國⑦，收趙兵未發者擊齊。

信引兵東⑧，未渡平原，聞漢王使酈食其已說下齊⑨，韓信欲止。范陽辯士蒯通說信曰⑩：「將軍受詔擊齊，而漢獨發間使下齊⑪，寧有詔止將軍乎？何以得毋行也！且酈生一士，伏軾掉三寸之舌⑫，下齊七十餘城；將軍將數萬衆，歲餘乃下趙五十餘城，爲將數歲，反不如一豎儒之功乎⑬？」於是信然之，從其計，遂渡河。齊已聽酈生，即留縱酒，罷備漢守禦。信因襲齊歷下軍⑭，遂至臨菑⑮。齊王田廣以酈生賣己，乃亨之⑯，而走高密⑰，使使之楚請救。韓信已定臨菑，遂東追廣至

高密西⑱。楚亦使龍且將，號稱二十萬，救齊。

齊王廣、龍且并軍與信戰，未合，人或說龍且曰：「漢兵遠鬥窮戰⑲，其鋒不

可當；齊、楚自居其地戰⑳，兵易敗散。不如深壁，令齊王使其信臣招所亡城，亡

城聞其王在，楚來救，必反漢。漢兵二千里客居，齊城皆反之，其勢無所得食，

可無戰而降也㉑。」龍且曰：「吾平生知韓信為人㉒，易與耳。且夫救齊不戰而降

之，吾何功？今戰而勝之，齊之半可得㉓，何為止！」遂戰，與信夾濰水陳㉔。韓

信乃夜令人為萬餘囊，滿盛沙，壅水上流，引軍半渡，擊龍且。詳不勝，還走㉕。

龍且果喜曰：「固知信怯也。」遂追信渡水。信使人決壅囊，水大至，龍且軍大

半不得渡。即急擊，殺龍且。龍且水東軍散走，齊王廣亡去㉖。信遂追北至城陽㉗，

皆虜楚卒。

漢四年㉘，遂皆降平齊。使人言漢王曰：「齊偽詐多變，反覆之國也，南邊楚，

不為假王以鎮之㉙，其勢不定，願為假王便。」當是時，楚方急圍漢王於滎陽，韓

信使者至，發書，漢王大怒，罵曰：「吾困於此，旦暮望若來佐我，乃欲自立為

王！」張良、陳平躡漢王足，因附耳語曰：「漢方不利，寧能禁信之王乎？不如

因而立，善遇之，使自為守。不然，變生。」漢王亦悟，因復罵曰：「大丈夫定

諸侯⑩，即為真王耳，何以假為！」乃遣張良往立信為齊王⑪，徵其兵擊楚。

（以上為第三段，寫韓信破齊、敗楚，並被封為齊王的過程，韓信與劉邦的矛盾已逐漸尖銳，死機已經伏下。）

【注釋】

① 漢王南出——指劉邦從被項羽圍困的滎陽城中突圍出來。此次突圍付出的代價很大，紀信扮劉邦出東門以誘敵被殺，周苛、樅公留守孤城，亦城陷被殺。是時為漢三年（公元前二〇四）七月。詳見《高祖本紀》。

② 宛——秦縣名，縣治即今河南省南陽市。
葉——在今河南省葉縣南。

③ 得黥布——黥布為項羽猛將，入關後，被封為九江王。彭城之敗後，劉邦派說客隨何往勸黥布。漢三年，楚、漢相持於滎陽、成皋一帶時，黥布叛楚歸漢。詳見《黥布列傳》。

④ 成皋——秦縣名，縣治在今河南省滎陽西北。

⑤ 修武——秦縣名，即今河南省獲嘉。

⑥ 晨自稱漢使六句——臥內上。疑有衍文。瀧川以為衍「內」字，《漢書》無「內上」二字。楊時曰：

「信、耳勇略蓋世，竊怪漢王入臥內奪其印符，召諸將易置之，而未之知，此其禁防闊疏，與棘門、霸上之軍何異耶？使敵人投間竊發，則二人者可得而虜也。」馮班曰：「漢使至，韓信必有證驗，故漢王詐稱使者入信軍。偏、裨皆漢將，故漢王得麾召易置之，非他國敵人所能爲也。」茅坤曰：「漢王之間入張耳、韓信壁而奪其軍何也？豈慮身出成皋後，兵已散，一則欲收耳、信兵以南抗楚；一則恐耳、信瞰其兵折於楚而生離心，故爲此計，易置諸將以示武耶？」梁玉繩曰：「此事余疑史筆增飾，非其實也。」

⑦ 拜韓信爲相國——周壽昌曰：「拜信爲趙相國也。」

⑧ 信引兵東二句——平原：古邑名，在今山東省平原南。漢時黃河流經其側。所謂「渡」者，指在此渡河。梁玉繩曰：「下文『漢四年』三字，當移此句上。」

⑨ 酈食其（ㄧˋ）——劉邦的謀士，封廣野君。

說下齊——勸說齊王田廣歸順劉邦。詳見《酈生陸賈列傳》。

⑩ 范陽辯士蒯通——蒯通：本名蒯徹，因避武帝諱，故漢人皆稱之爲蒯通。蒯通是范陽（今山東省梁山西）人，此地屬於齊，故下文亦稱之爲齊人。

⑪ 間使——伺人之間隙以行事的使臣。

⑫ 伏軾——坐車時伏於車廂前的橫木上，以表恭敬。這裏即指乘車。

掉——搖動。

⑬豎儒——猶言一個儒家小子。豎：罵人語，小子。

⑭歷下——即今山東省濟南市。

⑮臨菑——當時田廣的國都。即今山東省臨淄。菑：同「淄」。

⑯乃亨之——同「烹」。用開水煮人。

⑰高密——在今山東省高密西。

⑱追廣至高密——茅坤曰：「聽蒯通一計，東破下齊，復追至高密，信平生用兵，此爲失策。」

⑲遠鬬窮戰——遠離根據地的戰鬥，必是勇猛頑強，全力以赴，因爲失敗則無處奔逃。《孫子·九地篇》：「凡爲客之道，深入則專，主人不克。」

⑳自居其地戰二句——《孫子·九地篇》：「諸侯自戰其地爲散地。」曹操注：「士卒戀土，道近易散。」杜牧注：「士卒近家，進無必死之心，退有歸投之處。」

㉑可無戰而降也——按：此「人或說龍且」一段，即八十年前田單破燕復齊之遺策。亦與李左車爲韓信所劃者反照。

㉒平生知韓信爲人二句——蓋指其少時爲淮陰惡少所辱之事，龍且亦以韓信爲怯。

㉓齊之半可得——師古曰：「自謂當得封齊之半地。」

㉔濰水——源於莒縣北，注入萊州灣。

一三三　淮陰侯列傳

八九九

㉕詳不勝，還走——詳：同「佯」。按：此與井陘之戰相同，皆先示人以弱形，引敵入圈套。

㉖齊王廣亡去——據《田儋列傳》、《秦楚之際月表》皆云田廣亦於此役中被殺，而《高祖本紀》與此《淮陰侯列傳》則云「亡去」，疑前者近是。或此役亡去，亦旋即被捕殺。

㉗城陽——秦縣名，縣治在今山東省菏澤東北。

㉘漢四年——梁玉繩認爲，此三字應移至上文「信引兵東」句上。

㉙爲假王以鎭之——假：權攝其職，猶今之所謂「代理」。請爲「假王」，乃韓信掩抑之辭。

㉚定諸侯——指平定了諸侯之國。

㉛乃遣張良往立信爲齊王——郭嵩燾曰：「高祖之王張耳、黥布，皆因項羽之故而王之，其王韓王信，則以韓故子孫，與田榮、燕廣等耳。其諸將有功若韓信者，亦至矣，韓信平齊自請爲齊王，必待張良、陳平以深機相感悟而後許之，於是知高祖經營天下之心，固將芟夷天下豪傑，總而操之於己，其規劃早定矣。」（《史記札記》）羅大經曰：「雖王信以眞王，而徵兵擊楚，是持大阿而執其柄也，信蓋岌岌矣。然則淮陰誅族之禍，胎於良、平之躡足附耳也哉！」（《史記評林》引）

楚已亡龍且，項王恐，使盱眙人武涉往說齊王信曰①：「天下共苦秦久矣，相與勠力擊秦②。秦已破，計功割地，分土而王之，以休士卒。今漢王復興兵而東，

侵人之分，奪人之地，已破三秦，引兵出關，收諸侯之兵以東擊楚，其意非盡吞
天下者不休，其不厭足如是甚也。且漢王不可必③，身居項王掌握中數矣，項王
憐而活之，然得脫，輒倍約，復擊項王，其不可親信如此。今足下雖自以與漢王
為厚交，為之盡力用兵，終為之所禽矣。足下所以得須臾至今者④，以項王尚存也。
當今二王之事，權在足下。足下右投則漢勝，左投則項王勝。項王今日亡，則次
取足下。足下與項王有故，何不反漢與楚連和，參分天下王之？今釋此時，而自
必於漢以擊楚，且為智者固若此乎！」韓信謝曰：「臣事項王，官不過郎中⑤，位
不過執戟，言不聽，畫不用，故倍楚而歸漢。漢王授我上將軍印，予我數萬眾，
解衣衣我，推食食我，言聽計用，故吾得以至於此。夫人深親信我，我倍之不祥，
雖死不易。幸為信謝項王！」

武涉已去，齊人蒯通知天下權在韓信，欲為奇策而感動之，以相人說韓信曰：
「僕嘗受相人之術。」韓信曰：「先生相人何如？」對曰：「貴賤在於骨法⑥，憂
喜在於容色⑦，成敗在於決斷，以此參之，萬不失一。」韓信曰：「先生相寡
人何如？」對曰：「願少間⑧。」信曰：「左右去矣⑨。」通曰：「相君之面，不
過封侯，又危不安。相君之背⑩，貴乃不可言。」韓信曰：「何謂也？」蒯通曰：

「天下初發難也，俊雄豪傑建號壹呼，天下之士雲合霧集，魚鱗雜沓⑪，熛至風起

。當此之時，憂在亡秦而已。今楚、漢分爭，使天下無罪之人肝膽塗地，父子暴

骸骨於中野，不可勝數。楚人起彭城，轉鬥逐北，至於滎陽，乘利席卷，威震天

下。然兵困於京、索之間，迫西山而不能進者⑬，三年於此矣。漢王將數十萬之眾，

距鞏、雒⑭，阻山河之險，一日數戰，無尺寸之功，折北不救，敗滎陽，傷成皋⑮，

遂走宛、葉之間，此所謂智勇俱困者也。夫銳氣挫於險塞，而糧食竭於內府，百

姓罷極怨望，容容無所倚⑯。以臣料之，其勢非天下之賢聖固不能息天下之禍。當

今兩主之命縣於足下⑰。足下為漢則漢勝，與楚則楚勝。臣願披腹心，輸肝膽，效

愚計，恐足下不能用也。誠能聽臣之計，莫若兩利而俱存之，參分天下，鼎足而

居，其勢莫敢先動。夫以足下之賢聖，有甲兵之眾，據彊齊，從燕、趙⑱，出空虛

之地而制其後⑲，因民之欲，西鄉為百姓請命⑳，則天下風走而響應矣，孰敢不聽！

割大弱彊㉑，以立諸侯，諸侯已立，天下服聽而歸德於齊。案齊之故㉒，有膠、泗

之地㉓，懷諸侯以德，深拱揖讓㉔，則天下之君王相率而朝於齊矣。蓋聞『天與弗

取㉕，反受其咎；時至不行，反受其殃』。願足下孰慮之。」

　　韓信曰：「漢王遇我甚厚，載我以其車，衣我以其衣，食我以其食。吾聞之，

史記選注

九〇二

乘人之車者載人之患，衣人之衣者懷人之憂，食人之食者死人之事，吾豈可以鄉

利倍義乎！」蒯生曰：「足下自以為善漢王，欲建萬世之業，臣竊以為誤矣。始

常山王、成安君為布衣時㉖，相與為刎頸之交。後爭張黶、陳澤之事㉗，二人相怨。

常山王背項王㉘，奉項嬰頭而竄，逃歸於漢王。漢王借兵而東下，殺成安君泜水之

南，頭足異處，卒為天下笑。此二人相與，天下至驩也。然而卒相禽者，何也？

患生於多欲而人心難測也㉙。今足下欲行忠信以交於漢王，必不能固於二君之相與

也，而事多大於張黶、陳澤。故臣以為足下必漢王之不危己，亦誤矣。大夫種、

范蠡存亡越㉚，霸句踐，立功成名而身死亡。野獸已盡而獵狗亨㉛。夫以交友言之，

則不如張耳之與成安君者也；以忠信言之，則不過大夫種、范蠡之於句踐也㉜。此二

人者㉝，足以觀矣。願足下深慮之。且臣聞勇略震主者身危，而功蓋天下者不賞。此

臣請言大王功略：足下涉西河，虜魏王，禽夏說，引兵下井陘，誅成安君，徇趙，

脅燕，定齊，南摧楚人之兵二十萬㉞，東殺龍且，西鄉以報，此所謂功無二於天下，

而略不世出者也㉟。今足下戴震主之威，挾不賞之功，歸楚，楚人不信；歸漢，漢

人震恐：足下欲持是安歸乎？夫勢在人臣之位而有震主之威，名高天下，竊為足

下危之。」韓信謝曰：「先生且休矣，吾將念之。」

後數日，蒯通復說曰：「夫聽者事之候也㊱，計者事之機也㊲，聽過計失而久安者，鮮矣。聽不失一二者㊳，不可亂以言；計不失本末者，不可紛以辭。夫隨廝養之役者㊴，失萬乘之權；守儋石之祿者㊵，闕卿相之位㊶。故知者決之斷也㊷，疑者事之害也，審豪氂之小計，遺天下之大數，智誠知之，決弗敢行者㊸，百事之禍也。故曰：『猛虎之猶豫，不若蜂蠆之致螫㊹；騏驥之跼躅㊺，不如駑馬之安步；孟賁之狐疑㊻，不如庸夫之必至也；雖有舜、禹之智，吟而不言㊼，不如瘖聾之指麾也㊽。』此言貴能行之。夫功者難成而易敗，時者難得而易失也。時乎時，不再來㊾。願足下詳察之。」韓信猶豫不忍倍漢，又自以為功多，漢終不奪我齊，遂謝蒯通。蒯通說不聽㊿，已詳狂為巫。

漢王之困固陵[51]，用張良計[52]，召齊王信，遂將兵會垓下[53]。項羽已破，高祖襲奪齊王軍[54]。漢五年正月，徙齊王信為楚王，都下邳[55]。

（以上爲第四段，詳著武涉、蒯通的勸韓信叛漢之辭，以微示韓信日後被殺的罪名爲莫須有。）

① 盱眙——秦縣名，縣治在今江蘇省盱眙東北。

② 勠力——合力。

③ 不可必——不可擔保，不能確信。

④ 須臾至今——延續到今天。

⑤ 官不過郎中二句——《集解》曰：「郎中，宿衛執戟之人也。」《索隱》曰：「須臾，猶從容，延年之意也。」王念孫曰：然則二句一意，即位不過執戟郎。

⑥ 骨法——人體骨骼的長相。舊時人以為人體的骨相可以表現出他一生的貴賤窮通。《論衡》有《骨相篇》。

⑦ 容色——面容，氣色。

⑧ 願少間——猶言「請您給我一個機會」。即請屏去他人。間：間隙。

⑨ 左右去矣——猶言「左右的人，你們都出去吧」。此與後文之「先生且休矣」，以及《國策·齊策》之孟嘗君曰：「諾，先生休矣」，句式相同。中井認為「少間」之下有信屏左右一事，文略之」，而「左右去矣」乃信對蒯通之言，疑非。

⑩ 背——雙關語，表面指脊背，暗裏指背叛。

⑪魚鱗雜沓（ㄗㄚˊ ㄊㄚˋ）──像魚鱗一樣密集地排列著。雜沓：衆多貌。

⑫熛（ㄅㄧㄠ）至風起──如火之飛騰，如風之捲起。熛：火焰飛騰。

⑬西山──泛指京、索西面的山地。

⑭距鞏、雒──依據鞏、雒以抗楚兵。鞏：秦縣名，縣治在今河南省鞏縣西南。雒：洛陽，在今洛陽市東北。

⑮傷成皐──漢四年（前二○三），楚、漢相距於成皐時，劉邦與項羽夾廣武之澗而語，劉邦數項羽十大罪狀，被項羽的伏弩射傷胸部。詳見《高祖本紀》。

⑯容容──猶言「搖搖」，動盪不安的樣子。

⑰縣──同「懸」。

⑱從燕、趙──率領燕、趙。從：使之隨己。

⑲出空虛之地──指出兵控制楚、漢雙方兵力空虛的地方。

⑳西鄉──指向劉邦、項羽。當時楚、漢相距於成皐，劉邦、項羽都在齊國之西方。為百姓請命──即指要求楚、漢息兵，與齊成三足鼎立之勢，以結束「肝膽塗地」、「父子暴骸骨於中野」的連年戰爭。

㉑割大弱彊──削弱那些強大的國家。

㉒案齊之故——安定好齊國現在已有的地盤。案:同「按」,安定,安撫。

㉓有膠、泗之地——進一步地占有膠河和泗水兩河流域。膠河:山東東部的河流,流經今平度、高密、膠縣一帶。泗水:山東西南部的河流,流經今泗水、曲阜、濟寧一帶。

㉔深拱揖讓——從容有禮的樣子。深拱:高拱手,從容輕閒貌。

㉕天與弗取四句——當時流行的押韻俗語。《國語‧越語》記范蠡有云:「得時不成,反受其殃。」又云:「得時無怠,時不再來。天與不取,反為之災。」皆與此略同。

㉖始常山王、成安君二句——常山王:即張耳,曾被項羽封為常山王。成安君:即陳餘。《張耳陳餘列傳》:「餘年少,父事張耳,兩人相與為刎頸交。」

㉗爭張黶、陳澤之事——反秦義兵起後,張耳、陳餘立趙歇為趙王,二人共輔之。後秦將王離圍趙歇、張耳於鉅鹿城內,陳餘駐兵於城北,而不敢救。張耳派張黶、陳澤出城責陳餘,陳餘令五千人隨之擊秦軍,張黶、陳澤皆戰沒。張耳不見兩人,遂以為被陳餘所殺。二人遂成仇隙。

㉘常山王背項王三句——張耳隨項羽入關,被封為常山王(王趙地),原趙王歇被遷於代。陳餘聯合田榮擊張耳,張耳兵敗,往投漢王。所謂「奉項嬰頭」事,不見記載。奉:捧也。

㉙患生於多欲——《張耳陳餘列傳》有云:「張耳、陳餘始居約時,相然信以死,豈顧問哉?及據國爭權,卒相滅亡,何鄉者相慕用之誠,後相倍之戾也?豈非以勢利交哉!」可與此互相發明。

㉚大夫種、范蠡存亡越三句——大夫種：即文種。文種與范蠡佐越王句踐重振越國後，又滅了吳國，句踐遂稱霸於一時。范蠡感到了自己的地位不安，辭官去當商人了，文種留戀權位，終被句踐殺害。事詳《越世家》。身死亡：死者指文種，亡（逃隱）者指范蠡。按：如此讀法，於義固通，然於文句則欠順。

㉛《漢書‧蒯通傳》刪「范蠡」與句末「亡」字，較此順暢。

㉜野獸已盡而獵狗亨——當時俗語。《漢書‧蒯通傳》作：「野禽殫，走犬亨；敵國破，謀臣亡。」《越世家》作：「蜚鳥盡，良弓藏；

㉝《韓非子‧內儲說下》有：「狡兔盡則良犬亨，敵國破則謀臣亡。」皆大同小異。

㉜大夫種、范蠡——《漢書》無范蠡二字，說見上。

㉝此二人者——按：前面說了張耳、陳餘與范蠡、文種兩組人，此云「二人」，究指誰呢？有云指陳餘、文種兩被殺者，但二人之死性質完全不同，此說不能成立。《漢書》無「人」字，云「此二者」，乃指陳餘、張耳之朋友交，與文種、句踐之君臣交二事言。此極明暢。

㉞南摧楚人之兵二十萬二句——「摧楚兵二十萬」與「殺龍且」乃一事，視前文可知，此分言「南」、

㉟不世出——（除此之外，）世上不再出現。極言其稀少之意。師古曰：「言其計略奇異，世所希有。」

㉞聽者事之候也——意謂能聽人之善謀，就能看清事物發展變化的徵候。聽：師古曰：「謂能聽善謀

㉚「東」，於理不當。王念孫以為「東」字應作「遂」。

也。」

㊲計者事之機也——意謂能反覆計慮，就能把握住成敗存亡的機紐。按：以上兩句亦流行之成語。《國策·秦策》記陳軫云：「計者，事之本也；聽者，存亡之機。」大體相同。

㊳聽不失一二者二句——意謂聽取他人的建議，如能保證錯聽的不過一、兩成，那麼別人就不可能用什麼花言巧語來惑亂你的思慮。

㊴隨廝養之役者二句——意謂安心於當奴僕的人，就會失去他原有的做皇帝的可能。隨：同「遂」，順適。廝：劈柴。養：餵馬。廝養即指奴僕。

㊵儋石（ㄉㄢ ㄕ）之祿——微少的俸祿。儋：同「擔」。一人所負者。或曰百斤為擔。石：古稱一百二十斤為一石。

㊶闕——同「缺」。丟失，放過。

㊷知者決之斷也——王念孫曰：「『知者決之斷』，當作『決者知之斷』。下句『疑者事之害』，正與此相反也。有智而不能決，適足以害事，故下文又申之曰『智誠知之，決弗敢行者，百事之禍也』。」王說誠是。二句意謂，辦事堅決是智者果斷的表現。

㊸決弗敢行——即「弗敢行決」，不敢做出決定，不敢下決心。

㊹蜂蠆（ㄔㄞ）——馬蜂、蝎子。

致螫（ㄕ）——用毒刺刺人。

45踟躕（ㄐㄩ ㄓㄨˊ）——義同「踟躕」，徘徊不前。

46孟賁——古代有名的勇士。

47吟而不言——噤口不語。吟：同「噤」，閉口不言。

48瘖（ㄧㄣ）——啞吧。

指麾——以手勢示意。

49時乎時，不再來——當時流行的俗語。《齊世家》有所謂「時難得而易失」，《國語·越語》有所謂「得時無怠，時不再來」，意思皆同。

50蒯通說不聽——茅坤曰：「武涉之說，為楚也，而蒯通何為哉？其言甚工，假令韓信聽之，而欲鼎分天下，海內矢石之鬥何日而已乎？大略通特傾危之士，徒以口舌縱橫當世耳，非深識者。」趙翼曰：「全載蒯通語，正以見淮陰之心在為漢，雖以通之說喻百端，終確然不變，而他日之誣以反而族之者之冤，痛不可言也。」按：趙氏發明史公之作意，深切明白，然人臣之貴，莫過於封侯、封王，此種觀念在李廣尚自頑固如彼，況信又秦、楚之際之人哉？平趙後，先請王張耳以自為地；平齊後，即請為「假王」，割據之意，固已昭昭。屠隆曰：「孝子之前，不敢言弒父；忠臣之前，不敢言弒君，蒯生之言入，窺信之深也。」所見亦是。但就當時韓信的主觀思想看，可能的確沒有反劉之心。蒯通語層層剖析，反

覆取譬，其蠱惑力不減於蘇秦、張儀。

�... 51 漢王之困固陵——固陵：即今河南省淮陽西北之固陵聚。漢五年（前二○二），劉邦與韓信、彭越

等約定共擊項羽，「至固陵，而信、越之兵不會。楚擊漢軍，大破之。漢王復入壁，深塹而自守」。事見

《項羽本紀》。

52 用張良計——為召諸將兵，張良建議「自陳以東傅海，盡與韓信，睢陽以北至穀城，以與彭越，使

自為戰」。劉邦從之，諸路兵遂至。

53 遂將兵會垓下——垓下：在今安徽省靈壁東南。見《高祖本紀》。由此，項羽遂告垮臺。

為破楚主力。此楚、漢間規模最大的一仗。

54 高祖襲奪齊王軍——王世貞曰：「信雄武多智，然一為帝詐而奪趙兵，再為帝詐而奪齊兵，一紿而

失國，再紿而失族何也？信篤於信，謂高帝不我負乃爾。」焦竑曰：「帝極厚信，亦極忌信。使信將，

則以張耳監之；信下魏破代，則收其精兵詣滎陽；信擒趙降燕，則奪其印符易置諸將；信平齊滅楚，則

襲奪齊軍：蓋勇略如信，恐為亂難制，故屢損其權，俱忌心所使也。」（《史記評林》引）王夫之曰：「韓

信下魏破代，而漢王收其兵；與張耳破趙，而漢王又奪其兵。何以使信帖然聽命而不解體之颺去哉？

此漢王之所以不可及也。制之者氣也，非徒氣也，其措置予奪之審有以大服之也。結之者情也，非徒情

也，無所偏任，無所聽熒，可使信坦然見其心也。吾之所為，無不可使信知之矣，信固知己之終為漢王

倚任，而不在軍之去留也。故其視軍之屬漢也無以異於己。無疑無怨，何所斬而生其忮悉乎？」甫破項羽，即馳奪韓信軍，夫大敵已平，信且擁強兵也何爲？故無所挾以爲名而抗不聽命，既奪之後，弗能怨也。奪之速而安，以奠宗社，以息父老子弟，以斂天地之殺機，而持征伐之權於一王，乃以順天休命，而人得以生。」（《讀通鑑論》）

⑤下邳——秦縣名，縣治在今江蘇省邳縣西南。

信至國，召所從食漂母，賜千金。及下鄉南昌亭長，賜百錢，曰：「公，小人也，爲德不卒。」召辱己之少年令出胯下者以爲楚中尉①。告諸將相曰：「此壯士也。方辱我時②，我寧不能殺之邪？殺之無名，故忍而就於此。」

項王亡將鍾離眛家在伊廬③，素與信善。項王死後，亡歸信。漢王怨眛④，聞其在楚，詔楚捕眛。信初之國，行縣邑⑤，陳兵出入。漢六年⑥，人有上書告楚王信反。高帝以陳平計⑦，天子巡狩會諸侯⑧，南方有雲夢⑨，發使告諸侯會陳：「吾將游雲夢。」實欲襲信，信弗知。高祖且至楚，信欲發兵反，自度無罪；欲謁上，恐見禽。人或說信曰：「斬眛謁上，上必喜，無患。」信見眛計事，眛曰：「漢所以不擊取楚，以眛在公所⑩。若欲捕我以自媚於漢，吾今日死，公亦隨手亡矣。」

乃罵信曰[11]：「公非長者[12]！」卒自剄。信持其首[13]，謁高祖於陳。上令武士縛信，載後車。信曰：「果若人言，『狡兔死，良狗亨；高鳥盡，良弓藏；敵國破，謀臣亡』。天下已定，我固當亨！」上曰：「人告公反。」遂械繫信。至雒陽，赦信罪[14]，以為淮陰侯。

信知漢王畏惡其能，常稱病不朝從[15]。信由此日夜怨望，居常鞅鞅，羞與絳、灌等列[16]。信嘗過樊將軍噲，噲跪拜送迎，言稱臣，曰：「大王乃肯臨臣！」信出門，笑曰：「生乃與噲等為伍[17]！」上常從容與信言諸將能不，各有差。上問曰：「如我能將幾何？」信曰：「陛下不過能將十萬。」上曰：「於君何如？」曰：「臣多多而益善耳。」上笑曰：「多多益善，何為為我禽？」信曰：「陛下不能將兵，而善將將，此乃信之所以為陛下禽也。且陛下所謂天授，非人力也。」

陳豨拜為鉅鹿守[18]，辭於淮陰侯。淮陰侯挈其手，辟左右，與之步於庭，仰天歎曰：「子可與言乎？欲與子有言也。」豨曰：「唯將軍令之。」淮陰侯曰：「公之所居，天下精兵處也；而公，陛下之信幸臣也。人言公之畔，陛下必不信；再至，陛下乃疑矣；三至，必怒而自將。吾為公從中起，天下可圖也[20]。」陳豨素知其能也，信之，曰：「謹奉教！」漢十年[21]，陳豨果反。上自將而往，信病不從。

陰使人至豨所，曰：「弟舉兵㉒，吾從此助公。」信乃謀與家臣夜詐詔赦諸官徒奴㉓，欲發以襲呂后、太子。部署已定，待豨報。其舍人得罪於信，信囚，欲殺之。舍人弟上變㉔，告信欲反狀於呂后。呂后欲召，恐其黨不就㉕。乃與蕭相國謀，詐令人從上所來，言豨已得死㉖，列侯群臣皆賀。相國紿信曰㉗：「雖疾，彊入賀。」信入，呂后使武士縛信，斬之長樂鍾室㉘。信方斬，曰：「吾悔不用蒯通之計，乃為兒女子所詐㉙，豈非天哉！」遂夷信三族㉚。

高祖已從豨軍來，至，見信死，且喜且憐之，問：「信死亦何言？」呂后曰：「信言恨不用蒯通計。」高祖曰：「是齊辯士也。」乃詔齊捕蒯通。蒯通至，上曰：「若教淮陰侯反乎？」對曰：「然，臣固教之。豎子不用臣之策，故令自夷於此。如彼豎子用臣之計，陛下安得而夷之乎！」上怒曰：「亨之。」通曰：「嗟乎，冤哉亨也！」上曰：「若教韓信反，何冤？」對曰：「秦之綱絕而維弛㉛，山東大擾，異姓並起，英俊烏集㉜。秦失其鹿㉝，天下共逐之，於是高材疾足者先得焉。跖之狗吠堯，堯非不仁，狗因吠非其主。當是時，臣唯獨知韓信，非知陛下也。且天下銳精持鋒欲為陛下所為者甚眾㉞，顧力不能耳。又可盡亨之邪？」高帝曰：「置之。」乃釋通之罪。

（以上爲第五段，寫韓信最後終於被呂后、劉邦、蕭何等所殺害，突出了「狡兔死，走狗亨」這一封建社會常見的歷史規律。）

【注釋】

① 召辱己之少年令出胯下者以爲楚中尉——中尉：掌管巡城捕盜的武官。劉子翬曰：「高祖與雍齒故怨，嘗欲殺之。後諸將欲反，用張良計，乃封雍齒。以高帝寬仁大度，猶未能於此釋然，乃知不念舊惡，亦難事也。韓信王楚，召辱己少年令出胯下者以爲中尉，曰：『此壯士也。』觀此，則信豈庸庸武夫耶？」按：試取李廣被起爲右北平太守，「即請霸陵尉與俱，至軍而斬之」者與此相較，其氣度心胸相差多少？

② 方辱我時四句——與前文「孰視之，俛出袴下，蒲伏」相照應，當時韓信之所以要「孰視之」，正在思及如此種種。無名：無名義，無意義。

③ 亡將鍾離眛（ㄇㄛˋ）——鍾離眛是項羽的名將，項羽敗死垓下後，鍾離眛爲躲避劉邦的緝拿，改名潛逃。

伊廬——邑名，在今江蘇省灌雲東北。

④ 漢王怨眛——劉邦怨恨鍾離眛的原因各篇都無交代。以《項羽本紀》觀之，劉邦大敗於彭城時，

二三 淮陰侯列傳

九一五

楚方的重將是鍾離眛，怨隙可能即結於此。於此亦可見劉邦的氣量。

⑤行縣邑——到自己下屬的縣邑去巡行視察。

⑥漢六年——公元前二○一。

⑦陳平計——有人告韓信謀反，諸將曰：「亟發兵坑豎子耳！」陳平以爲如此不妙。他讓劉邦假說南遊雲夢，召韓信會陳，趁機襲捕他。見《陳丞相世家》。

⑧巡狩——古稱天子數年巡狩一次，到各諸侯國的疆域內視察，那時各國諸侯也須到指定地點朝見天子。巡狩：亦作巡守，巡視諸侯之所守也。

⑨雲夢——即雲夢澤，指古時湖北南部、湖南北部長江兩岸的大片湖澤之地。江北的叫雲澤，江南的叫夢澤。

⑩以眛在公所——因鍾離眛是猛將，可以助韓信作戰。所：處。

⑪乃罵信曰——此句之上應有「信欲捕之」云云，文氣始順。

⑫長者——厚道人，德行高的人。

⑬信持其首二句——韓信此行可鄙，亦復可憐，無論如何委曲求全亦無濟於事。

⑭赦信罪二句——既襲捕之，又赦以爲淮陰侯，則罪名顯屬莫須有。

⑮朝從——定時朝見，有事從行。

⑯羞與絳、灌等列——猶言羞與絳、灌為伍。絳：指絳侯周勃。灌：指潁陰侯灌嬰。周勃、灌嬰皆劉邦名將，然缺少文采謀略，故後人有所謂「絳、灌無文，隨、陸無武」之論。

⑰生——猶言「一輩子」。

⑱陛下不能將兵，而善將將——前云高帝只能將十萬，而自己則多多益善，見韓信之得意忘形，不自覺而出口。至高祖塞之曰：「多多益善，何為為我禽？」其內心懊怒已形於辭色時，韓信方猛然警悟失言，於是順勢改口曰：「陛下不能將兵而善將將。」既平服高祖的忌心，亦掩飾自己的傷痛。

⑲陳豨拜為鉅鹿守——據《韓王信盧綰列傳》，陳豨未嘗被任為鉅鹿守，乃「以趙相國監趙代邊兵」。據《漢書·韓彭英盧吳傳》則云「陳豨為代相監邊」。

⑳天下可圖也——周壽昌曰：「豨此時無反意，信因其來辭，突教之反，不懼豨之言於上乎？此等情事不合，所謂微辭也。」

㉑漢十年——公元前一九七。

㉒弟舉兵——儘管起兵（造反）。弟：但，儘管。

㉓諸官徒奴——各衙署所領有的苦役和官奴。胡三省曰：「有罪而居作者曰徒，有罪而沒入官者曰奴。」

㉔上變——上書告發非常之事。師古曰：「凡言變告者，謂告非常之事。」變：也稱變事，告變的書奴。」

信。

㉕黨——同「儻」、「倘」。或者，萬一。

㉖言豨已得死——說陳豨已被捕獲，已經死了。

㉗紿（ㄉㄞ）——欺騙。

㉘長樂鍾室——長樂宮中的懸鍾之室。

㉙兒女子——猶言婦女、小孩子，指呂后與漢惠帝劉盈。

㉚遂夷信三族——三族：指父族、母族、妻族。茅坤曰：「此情似誣。豨，漢信幸臣也，偶過過淮陰，忌口慎陽侯（樂說）輩讒之。不然，漢廷謀臣詐以此論之耳。」歸有光曰：「陳豨事疑出告變之語。考豨招致賓客爲周昌所疑，一時懼禍，遂陷大戮，非素蓄反謀也。且已部署，而曠日待豨報，信亦不知兵機矣。此必呂后與相國文致之者。」馮班曰：「陳豨以賓客盛，爲周昌所疑，高祖使按其客，始反耳，未必素有逆謀。且豨以信幸爲趙相國，將兵居邊，非韓、彭之儔，有震主之威，據大國者也，何爲先自疑而有反慮乎？韓信處嫌疑之地，輕與一陳豨出口言反，此亦非人情。信以淮陰家居，爲周昌所疑，高祖使按豨報，信亦不知兵，雖赦諸徒奴，合而使之，未易部勒也。上自出，關中雖虛，未能全無備，亦不可信也。論者卻未及此。」

㉛綱絕而維弛——指法度紊亂，政權崩潰。綱：網上的大繩。維：繫車蓋的繩。綱、維皆繩，引申爲

維持國家體統的法度。

㉜烏集——如烏鴉之飛集。

㉝秦失其鹿——「鹿」字的借音，即祿，秦朝的國家政權。

㉞銳精——猶言磨刀、磨槍。胡三省曰：「言磨淬精鐵而銳之。」精：指精鐵。

【注釋】

太史公曰：吾如淮陰，淮陰人為余言，韓信雖為布衣時，其志與眾異。其母死，貧無以葬，然乃行營高敞地①，令其旁可置萬家。余視其母冢，良然。假令韓信學道謙讓，不伐其能，則庶幾哉③，於漢家勳可以比周、召、太公之徒，後世血食矣。不務出此，而天下已集④，乃謀畔逆，夷滅宗族，不亦宜乎！

（以上為第六段，是作者的論贊，作者表面上批評韓信不該謀反，而實際上是懷疑所謂「謀反」的事實，表現了極大的感慨、惋惜之情。）

【注釋】

①行營——尋找、謀求。

高敞地——地勢高而寬敞的地方。

② 不伐己功二句——《老子》：「功成名遂身退，天之道。」又：「不自伐，故有功；不自矜，故長。」

伐：驕傲自誇，與下句「矜」字義同。

③ 則庶幾哉三句——庶幾：差不多，差可。周：周公姬旦。召（ㄕㄠ）：召公姬奭。太公：姜尚，三人都是周朝的開國元勳。後來周公被封於魯，召公被封於燕，太公被封於齊，皆傳國五、六百年。血食：享受後世子孫的祭祀。瀧川曰：「庶幾哉，三字屬下句。」其意謂（假令韓信能……），那麼他在漢朝的功勳就差不多可以和古代的周公、召公、太公媲美，可以傳國不絕了。

④ 天下已集三句——此非史公正面語。李慈銘曰：「『天下已集，乃謀叛逆』，此史公微文。謂淮陰之愚，必不至此也。」《越縵堂讀書記》李笠曰：「天下已集，豈可為逆於其必不可為叛之時？而夷其宗族，豈有心肝人所宜出哉！讀此數語，韓信心跡，劉季、呂雉手段昭然若揭矣。」《史記訂補》

【集說】

陳亮曰：「項氏之患，蚩尤以來所未有也，故韓信出佐高祖而劫制之。彼其所以謀項氏者，可謂盡矣。不以其兵與之角，而欲先下諸國以孤其勢，故一舉而定三秦，再舉而虜魏豹，三舉而擒夏說。乃欲引兵遂下井陘，李左車說趙將陳餘，餘不能用，信乃一舉而破趙。世之議者皆曰：『使左車之策遂行，則信必不敢下井陘，下則必為所擒矣。』嗟夫，此何待信之薄哉？信非英雄

則可，若英雄也，則計必不出此矣。且趙不破則燕不服，燕不服則齊未可平，齊未可平則劉、項之權未有所分也。信之用兵，古今一人而已。」（《酌古論》）

茅坤曰：「予覽觀古兵家流，當以韓信為最，破魏以木罌，破趙以立漢赤幟，破齊以囊沙，彼皆從天而下，而未嘗與敵人血戰者。予故曰：古今來，太史公，文仙也；李白，詩仙也；屈原，辭賦仙也；劉、阮，酒仙也；而韓信，兵仙也。然哉！」（《史記鈔》）

梁玉繩曰：「信之死冤矣，前賢皆極辯其無反狀，大抵出於告變者之誣詞，及呂后與相國文致耳。史公依漢廷獄案，敘入傳中，而其冤自見。一飯千金，弗忘漂母；解衣推食，寧負高皇？不聽涉、通於擁兵王齊之日，必不妄動於淮陰家居之時；不思結連布、越大國之王，必不輕約邊遠無能之將。賓客多，與稱病之人何涉？左右辟，則掣手之語誰聞？上謁入賀，謀逆者未必坦率如斯；家臣徒奴，善將者亦復部署有幾？是知高祖畏惡其能，非一朝一夕，胎禍於躡足附耳，露疑於奪符襲軍，故禽縛不已，族誅始快。從豨軍來見信死且喜且憐，亦諒其無辜受戮為可憐也。獨怪蕭何初以國士薦，而無片語申訴，又詐而紿之，毋乃與留侯勸封雍齒異乎？」（《史記志疑》）

李東陽曰：「信之罪，獨有請假王、期會不至二事，非純臣之節耳，實不反也。」（《史記評林》卷九二）

（卷三二）

二三　淮陰侯列傳

九二一

黃震曰：「韓信虜魏、破代、平趙、下燕、定齊，南摧楚兵二十萬，殺龍且，而楚遂滅。漢弁天下，皆信力也。武涉、蒯通說信背漢，而信終不忍，自以功多，漢終不奪我齊也。不知功之多者忌之尤甚，今日破楚，明日奪齊王。信方為漢取天下，漢之心已未嘗一日不在取信也。張良為帝謀臣，使其為之畫善計，猶庶幾焉；而躡足之謀，召信會兵垓下之策，皆所以疑帝之甚，而置信於死者也。」（《黃氏日抄》卷四六）

李景星曰：「《淮陰傳》有正寫，有特筆。敍淮陰計畫及其戰功，此正寫也。雖說得酣暢淋漓，猶在人意想之中。敍武涉之說淮陰，蒯通之說淮陰，則以最詳明最痛快之筆出之；敍淮陰教陳豨反漢，則以隱約之筆出之，正以明淮陰之不反。而『挈手辟左右』云云，乃當時羅織之辭，非實事也。又恐後人誤以為真，更以蒯通對高祖語安置於傳末，而曰『豎子不用臣之策，故令自夷如此。』夫曰『不用』，曰『自夷』，則淮陰之心跡明矣。凡此，皆所謂特筆也。」（《史記評議》）

吳見思曰：「文章家逐段鋪排，絕無裁剪，則數一二而已。何以為文？故韓信一傳，前半於追亡登壇詳序之後，大如擊楚、擊魏、擊趙、代，奇如木罌渡軍，只用略寫、虛寫，至李左車井陘一說，方始詳，正虛實相參，疏密互見之妙也。」「凡人之才，獨運則易，重發則難，蓋其才易盡也。史公於武涉之後，接入蒯通，使他人遇此，如果雷同，固非佳士；即別尋妙解，亦是支詞，他偏用一樣見解，一樣詞氣，而仔細看來，一則句句是為項王，一則句句是為韓信，寧可以道里

計哉！」（《史記論文》）

【謹按】

《淮陰侯列傳》使用了一種文學色彩很強的筆法，按照歷史人物一生的幾個階段，有次序，重點突出地記載描述了韓信的生平事跡，從而使韓信這個人物的精神氣質，聰明才幹，歷史功過，連同作者的濃厚感情，一起清晰地呈現於讀者眼前的。但由於這是一篇記載當代史實的文字，作者在文章的某些地方不得不使用了一些婉轉含蓄的筆法，因而兩千年來也造成了讀者們理解上的一些分歧。我覺得作者在本篇要表達的思想有以下幾點：

其一，他全力地歌頌了韓信的傑出將才。韓信不同於曹參、樊噲這種攻城野戰的猛士，也不單是孫臏、龐涓一流的軍事家，他是有深謀遠略，有運籌帷幄、決勝廟堂的大將之才的，這突出地表現在他登台拜將時的那篇精彩議論上。這是韓信的初露頭角，一鳴驚人。在這段議論中，他分析了劉、項雙方的形勢，他列舉了項羽在用人、在戰略、在政策上的種種失誤後，明確地指出了他目前的這種貌似強大，其實只是一種假象，是可以打敗的。接著他又具體地分析了三秦的形勢，比較了章邯等三人在關中的不得人心，和劉邦當初在關中打下的基礎，結論說：「今大王舉而東，三秦可傳檄而定也。」這是何等的眼光！又是何等的胸襟氣魄！明代楊維楨說：「韓信登

一二三　淮陰侯列傳

九二三

壇之日，畢陳平生之畫略，論楚之所以失，漢之所以得，此三秦還定之謀卒定於韓信之手也。」王世貞說：「淮陰之初說高帝也，高密（鄧禹）之初說光武也，武鄉（諸葛亮）之初說昭烈也，若懸券而責之，又若合券焉。

董份說：「觀信智略如此，眞有掀揭天下之心，不但兵謀而已也。」王世貞說：「淮陰之初說高帝也，高密（鄧禹）之初說光武也，武鄉（諸葛亮）之初說昭烈也，若懸券而責之，又若合券焉。

噫，可謂才也已矣。」有了這一段描寫，就可以使人們認識到韓信不僅有軍事家的才能，而且有政治家的風度。這就把韓信這個歷史人物大大地豐富提高起來了。

韓信的軍事才能在當時的確是無與倫比的，他設疑兵，裝出欲渡臨晉的樣子，而實際上從上游的夏陽以木罌瓿渡軍，奔襲安邑，一舉俘擄了魏豹；又北上破代兵，擒夏說於閼與；而後東出井陘，大破趙兵，斬陳餘，又襲破齊國的歷下軍，擊敗潍楚國的援軍二十萬於潍水上，殺其名將龍且；最後統率全部漢軍與項羽決戰於垓下，使項羽的十萬大兵化爲齏粉，連項羽本人也被逼得走投無路，自刎烏江。這些戰爭每一場都是十分精彩的，但作者只是從中選出了井陘之戰和潍水之戰進行了正面描寫，其他都是一帶而過。至於垓下之戰則更是完全敘述到《高祖本紀》中去了。誠如宋代的陳亮所說：「信之用兵，古今一人而已。」（《酌古錄》）又如明代的茅坤所說：「古今來，太史公，文仙也；李白，詩仙也；屈原，辭賦仙也；劉、阮，酒仙也；而韓信，兵仙也。然哉！」《史記鈔》怪不得連當時那位旣是元老又是貴戚的名將樊噲，都對之佩服敬慕得五體投地，把韓信對他的過訪視爲無上光榮，以至於「跪起迎送，言稱臣」，受寵若驚地說「大王乃

肯臨臣」了。司馬遷沒有虧負韓信這個歷史人物，也正是靠著司馬遷這支如椽的大筆，從而使韓

信那種卓越的將才得以酣暢淋漓，活靈活現地表現出來了。

其二，他對韓信被誅族滅的悲慘結局無限同情。對於韓信的軍事天才，人們大體上都沒有什

麼異議，至於作者對韓信被殺一案持的是什麼態度，人們的理解就頗不相同了。有人根據作品的

結尾部分寫到了韓信與陳豨的密謀，又寫到了韓信想詐爲詔書赦諸官徒奴以襲呂后、太子，而作

者自己最後在《太史公曰》中又説：「天下已集，乃謀叛逆，夷滅宗族，不亦宜乎！」於是就認

爲作者是譴責韓信的圖謀叛亂。其實，這段文字的問題是很多的，前人早就有過不少辨證。明代

歸有光説：「陳豨事疑出告變之語。考豨傳，豨招致賓客爲周昌所疑，一時懼禍，遂陷大戮，非

素蓄反謀也。且已部署，而曠日待豨報，信亦不知兵機矣。此必呂后與相國文致之者。」(《評點

史記》馮班説：「陳豨以賓客盛，爲周昌所疑，高祖使按其事，據大國者也，始反耳，未必素有逆謀。且豨以

信幸爲趙相國，將兵居邊，非韓、彭之儔，有震主之威，何爲先自疑而有反慮乎？

韓信處嫌疑之地，輕與一陳豨出口言反，此亦非人情。信以淮陰家居，雖赦諸徒奴合而使之，未

易部勒也。上自出，關中雖虛，未能全無備，亦不可信也。」

當韓信破趙定齊後，兵威大振，他占據著魏、代、燕、趙、齊、魯大片地區，其勢力已搖搖

直出於項羽、劉邦之上。這時，項羽派説客武涉來勸誘韓信背離劉邦，勸他「與楚聯合，參分天

下王之」。韓信不聽，他說他忘不了劉邦對他的知遇之情，他發誓「雖死不易」。接著齊國的辯士

蒯通又勸說韓信「參分天下，鼎足而居」，他認爲這一來韓信就可以成爲天下的霸主。接著他又爲

韓信分析了他們君臣之間的矛盾，他引證范蠡、文種的先例指出了韓信日後的危險，整整確確，

眞是使人不得不感到觸目驚心。但是韓信始終不忘劉邦，武涉、蒯通的兩段文字共達一千三百餘

言，占了整篇《淮陰侯列傳》的四分之一，使不少讀者都感到比例太失調了。司馬遷爲什麼要這

樣安排呢？清代趙翼說：「全載蒯通語，正以見淮陰之心在爲漢，雖以通之說喻百端，終確然不

變，而他日之誣以反而族之者之冤，痛不可言也。」（《廿二史札記》）

作者寫韓信被殺時的情景，也是很耐人尋味的。當韓信被蕭何騙入長樂宮，陷入呂后的埋伏

時，韓信說：「吾悔不用蒯通之計，乃爲兒女子所詐，豈非天哉！」臨死才後悔當初不反，說明

當初的確是沒有想反。記得《紅樓夢》中晴雯臨死前對寶玉說：「我雖生得比別人略好些，並沒

有私情密意勾引你怎樣，如何一口死咬定了我是個狐狸精！我太不服。今日既已擔了虛名，而且

臨死，不是我說一句後悔的話，早知如此，我當日也另有個道理。」大某山民評點這段話說：「雪

芹先生不欲以曖昧之事糟蹋閨房，故於黛玉臨終時標出『身子乾淨』四字，使人默喻其意。前晴

雯將死，亦云『悔不當初』，皆作者極力周旋處。」這些寫法我們可以比較參照。

其三，他對劉邦及其謀士們的殘害功臣表現了極大的憤慨與厭惡之情。韓信是劉邦手下最有

本事的人物，劉邦深知自己離開韓信是辦不成大事的。但也正因爲韓信的本事最大，所以他才成

了最受劉邦猜疑，最被劉邦放心不下的人物。當韓信擄魏豹、擒夏說、滅魏破代後，「漢輒使人收

其精兵，詣滎陽以距楚」。當韓信斬陳餘、收臧荼、平定趙、燕後，劉邦乃「自稱漢使，馳入趙壁

張耳、韓信未起，即其臥内上奪其印符，以麾召諸將，易置之」。當韓信殺龍且、擄田廣，平定齊地後，劉邦又「徵其

趙地，拜韓信爲相國，收趙兵未發者擊齊」。「漢王奪兩人軍，即令張耳備守

兵擊楚」。當韓信指揮全軍大破項羽於垓下，戰事剛剛結束，劉邦又「馳入齊王壁，奪其軍」（《高

祖本紀》），而且把韓信的封地也由齊換到了楚。宋代黃震說：「韓信虜魏、破代、平趙、下燕、

定齊，南摧楚兵二十萬，殺龍且，而楚遂滅。漢幷天下，皆信力也。武涉、蒯通說信背漢，而信

終不忍，自以功多，漢終不奪我齊也。不知功之多者忌之尤甚，今日破楚，明日奪齊王。信方爲

漢取天下，漢之心已未嘗一日不在取信也。」（《黃氏日抄》）迨至劉邦從平定陳豨的軍前回來時，

韓信已被呂后所殺，劉邦這時的心情是「且喜且憐之」。「喜」什麼呢？長期以來壓在心上的石頭

終於搬掉了。「憐」什麼呢？這樣的大才，以這樣的罪名被殺，實在也太說不過去了。清代梁玉繩

分析劉邦這種心理說：「高祖畏惡其能非一朝一夕，胎禍於躡足附耳，露疑於奪符襲軍，故擒縛

不已，族誅始快。從豨軍來，見信死且喜且憐，亦諒其無辜受戮爲可憐也。」（《史記志疑》）蒯通

曾對韓信說過：「勇略震主者身危，而功蓋天下者不賞。」又說：「野獸已盡而獵狗烹。」這些

話在專制獨裁的封建社會裏，都是帶有規律性的。司馬遷寫《淮陰侯列傳》的主旨就是要揭示這個慘痛的、令人厭惡但又不可改變的歷史規律。

韓信的被殺與蕭何、張良，尤其是陳平，有很大關係，因此我們也很需要注意一下作者是怎樣寫這三個人的。在《淮陰侯列傳》中，韓信平齊後，派人來向劉邦請求爲假齊王。劉邦發書大怒，罵曰：「吾困於此，旦暮望若來佐我，乃欲自立爲王！」張良、陳平躡漢王足，因附耳語曰：「漢方不利，寧能禁信之王乎？不如因而立，善遇之，使自爲守，不然，變生。」劉邦亦恍然醒悟，於是遣張良往立韓信爲齊王。宋代羅大經說：「斯言出而帝起群疑，雖王信以眞王，而徵兵擊楚，是持太阿而執其柄也，信蓋岌岌矣。然則淮陰族誅之禍，胎於良、平之躡足附耳也哉！」

（《鶴林玉露》）黃震說：「張良爲帝謀臣，使其爲之畫善計，猶庶幾焉。而躡足附耳之謀，召集會兵垓下之策，皆所以疑帝之甚，而置信於死者也。」（《黃氏日抄》）至韓信爲楚王，有人上書告韓信謀反時，這本來是無中生有的事，做爲劉邦的謀士，原應該協助劉邦處理好這種君臣間的猜疑。而陳平不然，他慫恿劉邦假說巡游雲夢，趁韓信中途迎謁之機而襲捕了他。明代程敏政說：

「呂氏之殺淮陰，千古共憤，而予以爲平實啓之，呂氏特成之耳。僞遊雲夢之言，使高帝爲無恩之主，元勳受無罪之誅，平亦不義之甚矣。」（《史記評林》）呂氏最後殺韓信，蕭何是親自參與了謀劃，並把韓信騙入羅網的。張良爲了遠身避禍，這時正高唱什麼「願棄人間事，欲從赤松子游」。

這些人的品行難道不使人感到寒心嗎？明代袁黃説：「良也避世，故引而立於潔；參、平避事，故推而納諸汚。夫神仙爲高尚所托，而公宰非優游之司，余以是輕留侯焉。」清代吳汝綸説：「史公於高帝君臣，皆不當其一晒。」這樣比較參照，就能更好地看清司馬遷對韓信的感情態度了。

韓信被誣爲謀反而遭族滅，這是個大冤案，作者對此事是極爲憤慨，對韓信是極爲惋惜同情的。但是作者對韓信也並不是沒有批評，並不是沒有寫出韓信也自有他的取死之道。首先是他那種封侯、封王的割據思想就不能被劉邦所容忍，即使韓信主觀上不想反劉邦，這種割據本身也仍是劉邦統一天下的障礙，劉邦是不可能置之不理的。其次是韓信的恃才傲物，他不僅羞與絳、灌、樊噲爲伍，甚至他説起話來連劉邦也不放在眼裏，這種性情的人是不會有好下場的，更何況他本身的功勳、才幹早就被劉邦所忌恨呢！

二三　淮陰侯列傳

二四、張釋之馮唐列傳

張廷尉釋之者①，堵陽人也②，字季。有兄仲同居。以訾為騎郎③，事孝文帝，十歲不得調④，無所知名。釋之曰：「久宦減仲之產⑤，不遂⑥。」欲自免歸。中郎將袁盎知其賢⑦，惜其去，乃請徙釋之補謁者⑧。釋之既朝畢，因前言便宜事⑨。文帝曰：「卑之，毋甚高論，令今可施行也。」於是釋之言秦、漢之間事，秦所以失而漢所以興者久之⑩。文帝稱善，乃拜釋之為謁者僕射⑩。

釋之從行，登虎圈。上問上林尉諸禽獸簿⑪，十餘問，尉左右視，盡不能對。虎圈嗇夫從旁代尉對上所問禽獸簿甚悉⑫，欲以觀其能，口對響應無窮者⑬。文帝曰：「吏不當若是邪？尉無賴⑭！」乃詔釋之拜嗇夫為上林令。釋之久之前曰：「陛下以絳侯周勃何如人也⑯？」上曰：「長者也⑮。」又復問：「東陽侯張相如何如人也⑯？」上復曰：「長者。」釋之曰：「夫絳侯、東陽侯稱為長者，此兩人言事曾不能出口⑰，豈學此嗇夫諜諜利口捷給哉⑱！且秦以任刀筆之吏⑲，吏爭以亟疾苛察相高，然其敝徒文具耳⑳，無惻隱之實㉑。以故不聞其過。陵遲而至於二世㉒，

天下土崩。今陛下以嗇夫口辯而超遷之，臣恐天下隨風靡靡，爭為口辯而無其實。且下之化上疾於景響㉓，舉錯不可不審也㉔。」文帝曰：「善。」乃止不拜嗇夫㉕。

上就車，召釋之參乘㉖，徐行，問釋之秦之敝，具以質言㉗。至宮，上拜釋之為公車令㉘。

頃之，太子與梁王共車入朝㉙，不下司馬門㉚，於是釋之追止太子、梁王無得入殿門。遂劾不下公門不敬㉛，奏之。薄太后聞之，文帝免冠謝曰：「教兒子不謹㉜。」薄太后乃使使承詔赦太子、梁王，然後得入。文帝由是奇釋之，拜為中大夫㉜。

頃之，至中郎將。從行至霸陵㉝，居北臨廁㉞。是時慎夫人從㉟，上指示慎夫人新豐道㊱，曰：「此走邯鄲道也。」使慎夫人鼓瑟，上自倚瑟而歌，意慘悽悲懷，顧謂群臣曰：「嗟乎！以北山石為椁㊲，用紵絮斮陳，蕠漆其間，豈可動哉！」左右皆曰：「善。」釋之前進曰：「使其中有可欲者，雖錮南山猶有隙㊳；使其中無可欲者，雖無石椁，又何戚焉㊴！」文帝稱善。其後拜釋之為廷尉。

頃之，上行出中渭橋㊶，有一人從橋下走出，乘輿馬驚。於是使騎捕，屬之廷尉。釋之治問，曰：「縣人來㊷，聞蹕㊸，匿橋下。久之，以為行已過，即出，見乘輿車騎，即走耳。」廷尉奏當㊹：一人犯蹕，當罰金。文帝怒曰：「此人親驚吾

馬,吾馬賴柔和,令他馬,固不敗傷我乎?而廷尉乃當之罰金!」釋之曰:「法

者天子所與天下公共也。今法如此而更重之,是法不信於民也。且方其時,上使

立誅之則已㊺;今既下廷尉,廷尉,天下之平也,一傾而天下用法皆為輕重,民安

所措其手足?唯陛下察之。」良久,上曰:「廷尉當是也。」

其後有人盜高廟坐前玉環㊻,捕得,文帝怒,下廷尉治。釋之案律盜宗廟服御

物者為奏,奏當弃市。上大怒曰:「人之無道,乃盜先帝廟器。吾屬廷尉者,欲

致之族,而君以法奏之,非吾所以共承宗廟意也㊼。」釋之免冠頓首謝曰:「法如

是足也㊽。且罪等,然以逆順為差。今盜宗廟器而族之,有如萬分之一,假令愚民

取長陵一抔土㊾,陛下何以加其法乎?」久之,文帝與太后言之,乃許廷尉當。是

時,中尉條侯周亞夫與梁相山都侯王恬開見釋之持議平㊿,乃結為親友。張廷尉由

此天下稱之。

後文帝崩,景帝立,釋之恐(51),稱病。欲免去,懼大誅至;欲見謝,則未知何

如。用王生計(52),卒見謝(53),景帝不過也。

王生者,善為黃、老言(54),處士也。嘗召居廷中(55),三公九卿盡會立(56),王生

老人,曰:「吾韤解(57)。」顧謂張廷尉:「為我結韤!」釋之跪而結之。既已,人

或謂王生曰：「獨奈何廷辱張廷尉，使跪結韤？」王生曰：「吾老且賤，自度終無益於張廷尉。張廷尉方今天下名臣，吾故聊辱廷尉，使跪結韤，欲以重之。」諸公聞之，賢王生而重張廷尉。

張廷尉事景帝歲餘，為淮南王相㊄，猶尚以前過也㊄。久之，釋之卒。其子曰張摯㊅，字長公，官至大夫，免。以不能取容當世，故終身不仕。

（以上為第一段，寫張釋之的生平事歷，突出了他的直言敢諫，執法無私。）

【注釋】

① 廷尉——漢時九卿之一，掌刑獄，相當於今之最高法院院長。

② 堵陽——漢縣名，縣治在今河南省方城東。

③ 以訾為騎郎——師古曰：「以家貲多，得拜為郎，非取其訾，而予以郎也。」如淳曰：「《漢儀注》訾五百萬，得為常侍郎。」訾：同「貲」，家財。應劭曰：「限訾十算，乃得為吏。十算，十萬也。」騎郎：皇帝的侍衛人員，出充車騎，入掌門戶。上屬郎中令。何焯曰：「貲郎，猶今有身家之人，非入粟拜爵之比。漢初得官，皆由貲算，有市籍者，亦不得宦也。郎官，宿衛親近，欲其有所顧藉，重於犯法。」

④調——師古曰：「選也。」謂升遷。

⑤久宦減仲之產——按：當時為郎者，須自備衣裘鞍馬之飾，故有此減耗家產之語。

⑥不遂——不順心，不發達。

⑦中郎將——皇帝的侍衛武官，官階為比二千石，屬郎中令。

袁盎（丸）——字絲，文帝時為中郎將，景帝時，讒殺鼂錯，後被梁孝王客所殺。《史記》有傳。

⑧謁者——皇帝的侍從人員，職掌接引賓客及收發傳達。上屬郎中令。

⑨便宜事——國家當前應做的事情。

⑩謁者僕射——諸謁者之長。

⑪上林尉——上林令的僚屬。上林令是上林苑的長官，主管苑中的禽獸和住在該區域內的居民。其下屬有丞、尉各一人。上林苑是秦、漢時期皇帝的獵場，舊址在今陝西省西安市西南，有數縣之廣。

⑫嗇（ㄙㄜˋ）夫——小吏名，職掌各項雜役。

⑬觀其能——顯示其才能。

⑭無賴——不可靠，不足任使。瀧川曰：「文帝嘗問周勃、陳平以一歲決獄錢穀之數，與此相似，蓋帝試人慣用手段。」按：文帝問周勃、陳平決獄錢穀事見《陳丞相世家》。

張釋之馮唐列傳 二四

九三五

⑮長者——有德行、有才能的人。

⑯東陽侯張相如——高帝時爲中大夫，後爲河間守，以擊陳豨功封侯。文帝時爲太子太傅。其事散見於《萬石君列傳》、《高祖功臣年表》。

⑰言事曾不能出口——周勃被人稱爲「木強敦厚」，又有文帝問其決獄錢穀，周勃不能對事，故云。

張相如事不詳。

⑱利口捷給——口才好，來得快。捷給：供給得及時。

⑲刀筆之吏——掌管公文案牘的書吏。因爲這些人可以舞文弄法，隨心輕重，故多被世人所畏懼、厭惡。刀筆：古代的書寫工具，筆用以寫字於竹簡、木牘，發見錯誤即用刀剗削而改之。

⑳徒文具——只有表面的官樣文書。

㉑無惻隱之實——沒有出自內心的實情。惻隱，這裏指眞誠、誠懇。

㉒陵遲——愈來愈壞，愈來愈衰敗。

㉓疾於景響——比影之隨形、響之應聲還要快。景：同「影」。

㉔舉錯——辦什麼和不辦什麼。舉：興辦。錯：同「措」，停置，停辦。

㉕乃止不拜嗇夫——凌約言曰：「所謂利口者，便佞捷給，顚倒是非，故放遠之耳。若夫諳曉故事，敷奏詳明，國之美才也。且言及之而言，又何有於從風而靡者？釋之此言，恐塞人主使能之路，不可以

訓。」《史記評林》引)按：《陳丞相世家》中陳平對文帝語亦大體如此，幾乎是爲不忠職守者做辯護，

可見當時黃、老哲學「無爲而治」之一端。

㉖參乘——陪侍帝王乘車，兼充護衛之職。此處即召之同車，以示優遇，且可以一道說話。

㉗以質言——以實情相告。質：實也。

㉘公車令——也稱公車司馬令，屬衛尉。掌管殿門、司馬門，夜則巡邏宮中。天下上書及四方貢獻品

物，一概由公車令接收上達。

㉙太子——即後日之漢景帝劉啓。

梁王——即梁孝王劉武，漢景帝的胞弟，同爲薄太后所生。《史記》中有《梁孝王世家》。

㉚司馬門——皇宮的外門。《三輔黃圖》：「凡言司馬者，宮垣之內，兵衛所在，司馬主武事，故設宮

之外門爲司馬門。」如淳曰：「《宮衛令》：諸出入殿門、公車司馬門，乘軺傳者皆下，不如令，罰金四

兩。」

㉛公門——猶言「君門」。《論語‧鄉黨》：「入公門，鞠躬如也，如不容。」

㉜中大夫——郎中令的屬官，掌議論。

㉝霸陵——漢文帝的陵墓，在今陝西省西安市東北。過去的皇帝都在生前即爲自己修建陵墓，文帝此

行即視察自己的陵墓工地。

㉞居北臨廁——坐在霸陵上面的北邊上（向北眺望）。廁：同「側」，邊緣懸絕處。

㉟慎夫人——漢文帝的寵姬，邯鄲人。

㊱新豐道——通向新豐的道路。新豐：漢縣名，縣治在今陝西省臨潼東北。

㊲以北山石為椁（ㄍㄨㄛ）四句——椁：外棺。紵絮斮（ㄓㄨㄛ）陳：把絲紵綿絮之類切碎，填塞其縫隙。斮，切，斬。陳，塞。漆（ㄌㄩ）漆其間：用漆把塞了紵絮的棺椁縫隙灌住。漆：黏合。或曰「漆」字疑衍。茅坤曰：「帝幸霸陵，突然顧邯鄲道及思石椁二事，甚可怪。」按：文帝登臨自己的墳墓工地，死亡的悲哀縈繞心間，及睹邯鄲道，又勾起昔日代、趙舊事，撫今思昔，不勝年光人壽之悲，因而勾出以石為椁之語。

㊳雖錮南山猶有隙——即使是把整座終南山灌鑄起來（當棺椁），那它也還是會有縫隙的，（還會被人打開。）錮：熔化金屬以灌縫隙。

㊴戚——憂慮。

㊵文帝稱善——《漢書‧劉向傳》云：「文帝悟焉，遂薄葬，不起山墳。」余有丁曰：「他日文帝治陵，才令流水，蓋有感於是言。」《史記評林》按：張釋之之諫文帝與晏子之諫齊景同。《晏子春秋》云：「景公游於牛山，北臨其國城而流涕曰：『若何滂滂去此而死乎？』艾孔、梁丘據皆從而泣，晏子獨笑於旁。公刷涕而顧晏子曰：『寡人今日游悲，孔與據皆從寡人而涕泣，子之獨笑何也？』晏子對曰：

『使賢者常守之,則太公、桓公將常守之矣;使勇者常守之,則莊公、靈公將常守之矣,則吾君安得此位而立焉?以其迭處之迭去之,至於君也。」又《史記·齊世家》云:「景公坐柏寢,嘆曰:『堂堂,誰有此乎?』群臣皆泣,晏子笑,公怒。晏子曰:『君高臺深池,賦斂如弗得,刑罰恐弗勝,茀星將出,彗星何懼乎?』公曰:『可禳否?』晏子曰:『使神可祝而來,亦可禳而去也。百姓苦怨以萬數,而君令一人禳之,安能勝衆口乎?』」事情皆與此文類似。

㊶行出──行經。

中渭橋──《索隱》曰:「渭橋有三所,一所在城西北咸陽路,曰西渭橋;一所在東北高陵道,曰東渭橋;其中渭橋,在古城之北也。」

㊷縣人──與京都長安相對而言,猶言「鄉下人」。

㊸蹕──清道戒嚴。

㊹奏當(ㄉㄤ)──奏上判處結果。當:判處。

㊺上使立誅之則已──余有丁曰:「法不可重,獨可立誅乎?啓人主妄殺之心者,必是言也。」吳見思曰:「此是寬一句,借作說詞耳,乃後人認客為主,議論紛紛,豈為善讀書者哉!」(《史記論文》)

㊻高廟──高祖劉邦的廟。

㊼ 共承宗廟——恭恭敬敬地對待先人。其意乃望釋之予以格外嚴懲。共：同「恭」。

㊽ 足也——達到極限了，最重亦只如此了。

㊾ 取長陵一抔（ㄆㄡˊ）土——隱言如果有人偷掘了劉邦的墳墓。長陵：高祖陵墓。一抔土：一捧土。

㊿ 中尉條侯周亞夫——中尉：主管京城治安，及巡夜捕盜諸事，後改名執金吾，約當今之首都警察局長。條侯周亞夫：絳侯周勃之子，以功封條侯，事見《絳侯世家》。條：漢縣名，縣治在今河北省景縣境。

�51 梁相山都侯王恬開——王恬開，原名王恬啓，因避景帝諱而改。恬開於高祖時從擊陳豨有功，被任爲梁王劉恢相。呂后四年被封爲山都侯。山都：漢縣名，縣治在今湖北省襄樊西北。按：王恬開爲高祖時將，死於文帝三年。今文乃將王恬開與條侯亞夫並提，敍事於文帝末年，疑其中有誤。

㋒ 釋之恐——《索隱》曰：「謂帝爲太子時，與梁王入朝，不下司馬門，釋之劾，故恐也。」

㋓ 用王生計——李應禎曰：「又以王生點綴此傳，惜乎其計不聞。」《史記評林》按：察其意，當似藺相如之敎繆賢所云：「今君乃亡趙走燕，燕畏趙，其勢必不敢留君，而束君歸趙矣。君不如肉袒伏斧質請罪，則幸得脫矣。」

㋔ 見謝——謂朝見景帝去自己請罪。

㋕ 黃、老言——黃帝、老子之術，大旨講清靜無爲。漢初時頗爲統治者所重視提倡。

㋖ 召居廷中——被召進宮廷，坐在大庭上。

㊱三公——當時指丞相、太尉、御史大夫。

九卿——當時指奉常、郎中令、太僕、衛尉、廷尉、典客、宗正、少府、治粟內史。

會立——相聚而立。

㊶韤——足衣。當時群臣上殿必須去履，單穿著襪子行走。因此王生才有所謂襪解之語。蕭何有大功，受特賞，始許「劍履上殿」。

㊸淮南王——此時的淮南王名劉安，淮南屬王劉長之子。《史記》中有傳。淮南國相當於今安徽中部一帶地區，都壽春。

㊹猶尚以前過也——按：於此見景帝之忌刻。景帝殺鼂錯、周亞夫，反覆無常，忘恩負義，史公甚惡之。

㉖張摰——按：此人在西漢默默無聞，《漢書》中也只有與此相同的簡單一筆；但魏晉以後卻頗被知重，陶淵明詩屢屢及之，見《飲酒二十首》、《讀史述九章》。

二四　張釋之馮唐列傳

九四一

馮唐者，其大父趙人①。父徙代。漢興徙安陵②。唐以孝著，為中郎署長③，事文帝。文帝輦過④，問唐曰：「父老何自為郎⑤？家安在？」唐具以實對。文帝曰：「吾居代時⑥，吾尚食監高袪數為我言趙將李齊之賢⑦，戰於鉅鹿下。今吾每

飯⑧，意未嘗不在鉅鹿也。父知之乎？」唐對曰：「尚不如廉頗、李牧之為將也。」

上曰：「何以⑨？」唐曰：「臣大父在趙時，為官率將⑩，善李牧。臣父故為代相，

善趙將李齊，知其為人也。上既聞廉頗、李牧為人，良說，而搏髀⑪曰：「嗟乎！

吾獨不得廉頗、李牧時為吾將⑫，吾豈憂匈奴哉！」唐曰：「主臣⑬！陛下雖得廉

頗、李牧，弗能用也。」上怒，起入禁中⑭。良久，召唐讓曰：「公奈何眾辱我，

獨無間處乎⑮？」唐謝曰：「鄙人不知忌諱。」

當是之時，匈奴新大入朝郍⑯，殺北地都尉卬⑰。上以胡寇為意，乃卒復問唐

曰：「公何以知吾不能用廉頗、李牧之？」唐對曰：「臣聞上古王者之遣將也，

跪而推轂⑱，曰：『閫以內者⑲，寡人制之；閫以外者，將軍制之。』軍功爵賞皆

決於外，歸而奏之。此非虛言也。臣大父言，李牧為趙將居邊，軍市之租皆自用

饗士⑳，賞賜決於外，不從中擾也。委任而責成功，故李牧乃得盡其智能，遣選車

千三百乘㉑，彀騎萬三千㉒，百金之士十萬㉓，是以北逐單于㉔，破東胡㉕，滅澹林

㉖，西抑彊秦，南支韓、魏。當是之時，趙幾霸。其後會趙王遷立，其母倡也。王

遷立㉗，乃用郭開讒，卒誅李牧，令顏聚代之。是以兵破士北，為秦所禽滅。今臣

竊聞魏尚為雲中守㉘，其軍市租盡以饗士卒，出私養錢㉙，五日一椎牛㉚，饗賓客

軍吏舍人，是以匈奴遠避，不近雲中之塞。虜曾一入，尚率車騎擊之，所殺甚眾。

夫士卒盡家人子㉛，起田中從軍，安知尺籍伍符㉜。終日力戰，斬首捕虜，上功莫

府，一言不相應㉝，文吏以法繩之㉞。其賞不行而吏奉法必用㉟。臣愚，以為陛下

法太明，賞太輕，罰太重。且雲中守魏尚坐上功首虜差六級，陛下下之吏，削其

爵，罰作之㊱。由此言之，陛下雖得廉頗、李牧，弗能用也。臣誠愚，觸忌諱，死

罪死罪！」文帝說，是日令馮唐持節赦魏尚，復以為雲中守，而拜唐為車騎都尉

㊲，主中尉及郡國車士㊳。

七年㊴，景帝立，以唐為楚相，免。武帝立㊵，求賢良㊶，舉馮唐。唐時年九

十餘，不能復為官，乃以唐子馮遂為郎。遂字王孫㊷，亦奇士，與余善。

（以上為第二段，寫馮唐直言下情，大膽為魏尚申冤的事跡。）

【注釋】

①大父——祖父。凌稚隆曰：「馮唐論將，稱大父與父者凡三，其不忘先訓概可見矣。太史公首敍

其以孝著為中郎，蓋以此。」

②安陵——漢縣名，縣治在今陝西省咸陽市東北。

③唐以孝著二句——漢代統治者提倡「孝」，馮唐以孝著名，故選以爲中郎署長。中郎署長：郎中令的屬官，主管中郎署事。

④輦（ㄋㄧㄢ）——人力挽行的車，後專指帝王乘坐的車。

⑤父——稱年長者。

何自——崔浩曰：「自，從也。帝詢唐，何從爲郎。」師古曰：「年老矣，乃自爲郎，怪之也。」

按：崔說近是，帝素不知唐，郎署長亦並非太小之職，文帝不宜一見之下，遽怪其官職之低。

⑥居代——文帝即位前爲代王。周勃、陳平滅諸呂後，始迎立爲帝。

⑦尚食監——爲皇帝主管膳食的官吏，亦稱太官，屬少府。

李齊——其事史書不見。有人說「戰於鉅鹿之下」即指章邯、王離圍趙歇、張耳事。

⑧今吾每飯二句——吳見思曰：「因尚食監之言，故見飯而念監，因監而念鉅鹿也。遇事生心，眞有如此。」

⑨何以——以何，根據什麽。

⑩官率將——百夫長。百人爲隊，官率即隊大夫。

⑪搏髀（ㄅㄧˋ）——拍大腿。

⑫吾獨不得廉頗、李牧時爲吾將二句——王念孫曰：「『時』讀爲『而』，『而』、『時』聲相近，故字

相通。」按：時，讀為「使」。《漢書》但作「吾獨不得廉頗、李牧得為吾將」，或增加「不者」二字，其意始順。《史記》中這種對話語急，句子不完整的例子甚多，如《外戚世家》：「兩人所出微，不可不為擇師傅賓客，又復效呂氏大事也。」「又復效」上應有「不者」字樣，以起轉折。《太史公自序》：「故有國者不可以不知《春秋》，前有讒而不見，後有賊而不知。」「前有」上亦缺「不者」字樣，皆對話語急而省。

⑬主臣——畏懼之語。或欲稱主，或又稱臣，以見其惶恐囁嚅之狀。《陳丞相世家》：「上曰：『苟各有所主者，而君所主何事也？』平謝曰：『主臣，陛下不知其駑下，使待罪宰相。』」云云，用法與此相同。

⑭禁中——猶言「宮中」，因宮廷乃設有禁防之地。

⑮間處——無人之處，合適的空隙。間：私下。與上句「眾辱」之「眾」（當眾）相對成文。

⑯朝那——漢縣名，縣治在今寧夏回族自治區固原東南。

⑰北地都尉印——北地：漢郡名，約當今甘肅東北部和寧夏回族自治區一帶，郡治馬領（今甘肅省環縣東南）。都尉：郡太守的副職，主武事。名印者姓孫。匈奴入朝那、殺北地都尉孫印事在文帝十四年（前一六六）。

⑱跪而推轂——命將出師，王者親自為大將推車軸，以示尊信。

⑲闉（ㄎㄨㄣ）以內者四句——闉：門檻，這裏即指城門。四句是說，出兵以後，軍中一切都交由大將作主，王者不從後面干預。茅坤曰：「古以來論將者無逾此言。」邵晉涵曰：「古今任將之略盡此數言。」

⑳軍市之租皆自用饗士——軍市：邊軍內的交易市場（大約也包括該軍所駐區域內的百姓交易市場）。「（牧）以便宜置吏，市租皆輸入莫府，為士卒費。」可以互見。

㉑選車——經過挑選的兵車。此詞又見於《廉藺列傳》。

㉒彀（ㄍㄡˋ）騎——騎射之士。彀：張弓。

㉓百金之士——《索隱》引劉氏曰：「其功可賞百金者。」蓋謂臨戰勇武，曾獲百金之賞的猛士。

㉔北逐單于——指北逐匈奴，匈奴之君主曰單于。

㉕東胡——當時活動於今遼寧西部、內蒙東部一帶的少數民族，大約與後來的烏桓、鮮卑同一族姓。

㉖澹林——也作襜襤（ㄌㄢ ㄌㄢˊ），當時活動於代北一帶的少數民族。

㉗王遷立六句——張照曰：「上文云『趙王遷立』，然則此句『立』字衍文。」按：王遷用郭開讒言殺害李牧，以及身俘國滅事，見《廉藺相如列傳》。

㉘雲中守——雲中郡的太守。漢雲中郡約當今山西省北部和內蒙自治區西南部一帶地區，郡治雲中（今內蒙古托克托東北）。

㉙私養錢──中井曰：「郡守自應得家口私養之錢，如後日月俸錢。」

㉚椎（ㄔㄨㄟ）牛。椎：擊殺。

㉛家人──平民百姓。

㉜尺籍伍符──泛指軍中的規章條令。《索隱》曰：「尺籍者，謂書其斬首之功於一尺之板。伍符者，命軍人伍伍相保，不容姦詐。」

㉝不相應──指所報的數目與實際斬獲的數目不合。

㉞文吏──死守條文的法吏，亦即所謂深文巧詆，舞文弄法的刀筆吏。

㉟其賞不行而吏奉法必用──謂將士的斬獲之功不蒙獎賞，而小吏舞文弄法反受信用。按：先言將士之委屈，為魏尚做地步。瀧川引劉伯莊云：「家人子，不知軍法，上其功與尺籍不相應，魏尚連署，故坐罪也。」

㊱罰作之──罰做勞役。胡三省曰：「一歲刑為罰作。」《通鑑注》

㊲車騎都尉──胡三省曰：「《百官表》無車騎都尉官。」按：《李廣列傳》有驍騎都尉、騎都尉諸名目，車騎都尉的官級應與之相近。騎都尉秩比二千石。

㊳主中尉及郡國車士──中尉主巡徼京城、衛戍首都；郡國指地方之各州郡、各諸侯國。馮唐主中尉及郡國車士，則全國的車戰之士皆歸其統轄。

㊴ 七年——謂七年之後。梁玉繩曰：「匈奴之入朝邪，在文帝十四年，至景帝立，是十一年，非七年。

《漢書》作十年，亦非。」

㊵ 武帝——應作「今上」。

㊶ 求賢良——武帝即位後，於建元元年（前一四〇）即令各郡國舉賢良方正、直言極諫之士，以備策

問任使。「賢良方正、直言極諫」，原是選拔人的標準，後來也用以指稱由這種身分被選來的人。以後求

賢良方正成爲了漢朝的一種用人制度。

㊷ 遂字王孫三句——瀧川曰：「《趙世家》贊云：『吾聞馮王孫曰：趙王遷，其母倡也，嬖於悼襄王。

悼襄王廢嫡子嘉而立遷。遷素無行，信讒，故誅其良將李牧，用郭開。』史公記趙事，多《國策》所不

載，蓋得諸馮王孫也。」劉辰翁曰：「與余善三字，他人所不必者，孰知其切於傳聞與記載哉！」

太史公曰：張季之言長者①，守法不阿意②；馮公之論將率，有味哉！有味

哉！語曰③：「不知其人，視其友④。」二君之所稱誦，可著廊廟⑤。《書》曰⑥：

「不偏不黨⑦，王道蕩蕩；不黨不偏，王道便便。」張季、馮公近之矣。

（以上爲第三段，是作者的論贊，表現了作者對張釋之、馮唐二人正直無私的熱情稱頌。）

① 言長者——敍說長者的故事，指前面所說絳侯周勃、東陽侯張相如之「口不能道言」事。

② 不阿意——不曲從在上者的心意。

③ 語曰——俗話說。

④ 不知其人，視其友——《孔子家語》云：「不知其子觀其父，不知其人觀其友。」蓋古有此俗語也。

⑤ 可著廊廟——廊廟：指朝廷。言論可書於朝廷，極言其重要。

⑥ 《書》——指《尚書》。

⑦ 不偏不黨四句——《尚書·洪範》文。今本《尚書》「不」作「無」，「便便」作「平平」。黨：阿私也。蕩蕩、便便：皆平闊貌。四句是說，若能辦事不偏心、不阿私，聖王之道就能暢然通行了。趙恆曰：「太史公此贊，一論絳侯、張相如長者，一論魏尚，引『不知其人，視其友』之語者，猶言其人其所舉也，非有所黨偏也。故又引《書》『不偏不黨』之語。此贊殊不易讀。」（《史記評林》引）李景星曰：「贊語重言嗟嘆，有流連不盡之致。末後引《書》作結，亦能於澹處傳神。」（《四史評議》）

【集說】

茅坤曰：「張釋之學問作用，大略從黃老中來。」

又曰：「馮唐無他卓顯處，特以其論將帥一段爲絕古今，遂爲立傳。」（《史記鈔》）

王鏊曰：「二傳皆一時之言，見文帝君臣如家人父子。」（《史記評林》卷一〇二）

吳見思曰：「張廷尉長者，看來馮公亦長者，是一時之人，一時之言，俱與文帝納諫相合，故史公寫作合傳。」（《史記論文》）

李景星曰：「張釋之、馮唐俱以犯顏諫諍著名漢代，故以之合傳。因二人生平以諫爭勝，故篇中載其言論獨詳，而敍次處卻又極有變化。《張釋之傳》以歷官敍行實，……節次明晰，章法一片。《馮唐傳》只敍其論將一事，……用筆純以頓宕見長。」（《史記評議》）

【謹按】

司馬遷寫這篇《張釋之馮唐列傳》的目的，是要肯定和歌頌張釋之的「守法不失大理」，和馮唐的「言古賢人，增主之明」（見《太史公自序》）。兩千年來，張釋之和馮唐的事跡之所以不斷地被人們稱道，也正是因爲在他們身上閃耀著司馬遷推崇的這種精神的光輝。

張釋之、馮唐都生活在漢文帝時代，上距劉邦建國才二十多年。當時外有匈奴的大兵壓境，不斷向內地發起進攻；內有諸侯王的割據，時時對中央政權發動叛亂。這時的漢政權，不論從經濟、政治、軍事哪一方面來說，都是極其虛弱，極不穩固的。這時的政治家、思想家們有一個共同的傾向，這就是特別注意從秦王朝的滅亡中汲取教訓，以求漢王朝的長治久安。這種人前後有陸賈、賈誼、鼂錯、賈山等，張釋之也是其中的一個。他在漢文帝面前不只一次地談論「秦、漢之間事，秦所以失而漢所以興者」。而漢文帝之所以不以忤並最終接受他的意見，顯然與在當時漢王朝所面臨的嚴重形勢下，如何更好地發揮良將作用，有效地制止匈奴勢力南下侵擾並防止重蹈秦王朝的覆轍這一重大問題緊密相關。

在張釋之列傳中，司馬遷首先記述了張釋之爲廷尉前的幾件事。當他爲謁者僕射隨漢文帝到上林苑時，曾勸阻漢文帝超遷虎圈嗇夫的做法。平心而論，張釋之對此事的說法顯然是不恰當的；但從他擔心秦朝的吏治會因此復活的用心看，倒也不是沒有道理。當他爲公車令，看到太子和梁王共車入朝過司馬門而不依令下車的時候，便扣留了他們，並上奏章對太子、梁王進行彈劾，表現了絕不因人廢法的精神。當他爲中郎將隨同漢文帝行視霸陵時，以發人深省的語言告誡漢文帝只有薄葬才能保證自己的墳墓日後永不被人發掘。這些話表面看來只是表現他的執法精神和持政寬和的爲人，但實際上卻也爲表現他在政治上推行黃、老「無爲而治」，反對滋事擾民的主張做了

鋪墊。

張釋之官居廷尉時的執法精神，在文中表現得最為突出。我們評價張釋之的做為漢文帝時代的一位「循吏」和「賢臣」的歷史形象，也應以他拒絕濫用刑法的那兩件事做為重點。一件是漢文帝不同意張釋之按照當時的法律對一位「犯蹕」驚駕的「縣人」處以罰金的判處，而張釋之卻據理力爭；另一件事是漢文帝不同意張釋之按照當時的法律判處一位「盜高廟坐前玉環」的罪犯以死刑，而意欲族滅之。而張釋之在這件事情上也是寸步不讓。張釋之身為廷尉，忠於法律，不隨皇帝的意志定罪，不因人廢法，不因言改法，這與漢武帝時代的一些酷吏們全憑最高統治者的意志定人罪名的做法，構成鮮明的對比，確實值得稱道。班固在《漢書·刑法志》中，論及漢文帝時代的刑法制度及其變革概況時，這樣指出：「選張釋之為廷尉，罪疑者予民，是以刑罰大省，至於斷獄四百，有刑錯之風。」

但這只是一方面，司馬遷意在論述如何使用良將這樣一個問題。這位說話「不知忌諱」的馮唐在批判張湯等不遵守法律，一切都看著漢武帝臉色行事的做法。這些我們可以和《酷吏列傳》互相參照。

在馮唐傳中，司馬遷意在論述如何使用良將這樣一個問題。這位說話「不知忌諱」的馮唐在同漢文帝的談話中，先是針對漢文帝感嘆身邊沒有像廉頗、李牧那樣的良將，尖銳地向他指出：

「陛下雖得廉頗、李牧，弗能用也。」然後是引證古今，無可辯駁地向漢文帝說明對於像廉頗、李牧那樣的良將他之所以「不能用」的原因，在於「陛下法太明，賞太輕，罰太重」；最後則是巧妙地對漢文帝錯誤地處置當時抗禦匈奴的功臣、原雲中太守魏尚一事，提出直率而有力的批評。漢文帝畢竟是一位英明之主，他認爲馮唐言之有理，便當即「令馮唐持節赦魏尚」，使他官復原職。顯然，司馬遷對於漢文帝做爲「明君」的納諫精神和馮唐做爲直臣的勇於進諫的精神，都是給予了高度的讚揚的。

司馬遷極善於通過寫人物的對話，以鮮明地表現人物的神采風貌。就整篇人物傳記而論，作者對於張、馮二人的犯顏直諫和漢文帝的勇於納諫，都是通過人物之間的對話來表現的。《史記評林》引王鏊曰：「二傳皆一時之言，見文帝君臣如家人父子。」事實確是這樣。在他們「君臣」之間，似乎頗有那麼一點「民主」的味道，頗有那麼一種眞誠、坦率、信任的氣氛，使雙方得以開誠布公地交換意見。須知，這種情況也是針對漢武帝時的皇帝不尊重大臣，好殺成性，和大臣們唯唯諾諾，從不堅持自己觀點的腐朽風氣而言的，這方面的問題我們可以參照《平津侯主父列傳》、《萬石君列傳》等。

二五、魏其武安侯列傳

魏其侯竇嬰者①，孝文后從兄子也②。父世觀津人③。喜賓客。孝文時，嬰為吳相④，病免。孝景初即位，為詹事⑤。

梁孝王者⑥，孝景弟也，其母竇太后愛之。梁孝王朝，因昆弟燕飲⑦。是時上未立太子，酒酣，從容言曰：「千秋之後傳梁王。」太后驩。竇嬰引卮酒進上⑧，曰：「天下者，高祖天下，父子相傳，此漢之約也，上何以得擅傳梁王！」太后由此憎竇嬰。竇嬰亦薄其官，因病免⑨。太后除竇嬰門籍⑩，不得入朝請⑪。

孝景三年⑫，吳、楚反⑬，上察宗室諸竇毋如竇嬰賢⑭，乃召嬰。嬰入見，固辭謝病不足任。太后亦慚。於是上曰：「天下方有急，王孫寧可以讓邪⑮？」乃拜嬰為大將軍⑯，賜金千斤。嬰乃言袁盎、欒布諸名將賢士在家者進之⑰。所賜金，陳之廊廡下⑱，軍吏過，輒令財取為用⑲，金無入家者。竇嬰守滎陽，監齊、趙兵⑳。七國兵已盡破，封嬰為魏其侯㉑。諸游士賓客爭歸魏其侯。孝景時每朝議大事，條侯、魏其侯㉑，諸列侯莫敢與亢禮㉒。

孝景四年，立栗太子㉓，使魏其侯為太子傅㉔。孝景七年㉕，栗太子廢㉖，魏其數爭不能得。魏其謝病，屏居藍田南山之下數月㉗，諸賓客辯士說之，莫能來。梁人高遂乃說魏其曰：「能富貴將軍者，上也；能親將軍者，太后也。今將軍傅太子，太子廢而不能爭；爭不能得，又弗能死。自引謝病，擁趙女，屏間處而不朝。相提而論㉘，是自明揚主上之過。有如兩宮螫將軍㉙，則妻子毋類矣㉚。」魏其侯然之。乃遂起，朝請如故㉛。

桃侯免相㉜，竇太后數言魏其侯。孝景帝曰：「太后豈以為臣有愛㉝，不相魏其？魏其者，沾沾自喜耳㉞，多易㉟。難以為相，持重。」遂不用，用建陵侯衛綰為丞相㊱。

（以上為第一段，寫竇嬰在景帝時期的經歷。）

【注釋】

① 魏其——漢縣名，縣治在今山東省臨沂東南。

② 從兄——堂兄。

③ 世——世世代代。

④ 為吳相——為吳王劉濞之相。

⑤ 詹事——官名，主管皇后、太子宮中的事務，秩（官階）真二千石。

⑥ 梁孝王——即劉武，漢景帝之弟，同為竇太后所生。

⑦ 昆弟燕飲——以親兄弟的身分一起宴樂。師古曰：「序家人昆弟之親，不為君臣禮也。」（《漢書注》

⑧ 竇嬰引卮酒進上數句——胡三省曰：「引酒進上，蓋罰爵（酒杯）也。」（《通鑑注》倪思曰：「嬰不顧竇太后，引誼別微，真忠臣也。」《史記評林》引）

⑨ 因病免——推託有病，辭官不幹了。

⑩ 門籍——胡三省曰：「出入宮殿門之籍也。」即今之所謂「通行證」。

⑪ 朝請——古時諸侯春朝天子曰朝，秋朝天子曰請。此處即指朝見。

⑫ 孝景三年——公元前一五四。

⑬ 吳、楚反——漢景帝鑒於當時諸侯王勢力強橫，採納御史大夫鼂錯的意見削減了他們的封地，於是吳王劉濞、楚王劉戊、膠西王劉卬、膠東王劉雄渠、菑川王劉賢、濟南王劉辟光、趙王劉遂等就以請誅鼂錯以清君側為名，發動了對漢朝中央的叛亂，史稱吳、楚七國之亂。

觀津——漢縣名，縣治在今河北省武邑東南。

⑧ 昆弟：兄弟。燕飲：比較隨便、不講嚴格禮數的宴樂。燕，安也。

⑭宗室諸竇——宗室指劉姓皇族的人，諸竇指竇姓外戚家的人。

⑮王孫——竇嬰的字。

⑯大將軍——漢代最高的軍職，位次於丞相。

⑰袁盎——事見《袁盎鼂錯列傳》，此人奸詐險詖，不能稱爲「賢士」。

變布——梁人，曾與彭越友善。彭越被呂后所殺，變布前往哭屍不顧。後參與平七國之亂，以功封俞侯。事見《季布變布列傳》。

⑱廊廡——廊：走廊。廡：師古曰：「門屋也。」即穿堂。

⑲財取爲用——需用多少取多少。財：同「裁」，裁度。

⑳監齊、趙兵——監督討伐齊、趙的諸路兵馬。錢大昕曰：「時變布擊齊，酈寄擊趙，滎陽在南北之衝，東捍吳、楚，北距齊、趙。吳、楚之兵，有周亞夫自將，非嬰所監；若齊、趙，雖各遣將，而嬰爲大將軍，得遙制之。」

㉑條侯——即周亞夫，事跡詳見《絳侯世家》。

㉒莫敢與亢禮——師古曰：「言特此二人也。」亢禮：行對等之禮。亢：同「抗」，對等。凌稚隆曰：

㉓栗太子——名榮，栗姬所生，因母姓以爲稱。後被廢。「此突然插入條侯，借客形主之法。」

㉔ 太子傅——官名，即太子太傅。主管對太子的教訓輔導諸事宜。

㉕ 孝景七年——公元前一五〇。

㉖ 栗太子廢——據《史記・外戚世家》云：景帝諸美人因景帝姊長公主劉嫖之推薦而得進幸，栗姬妒諸美人而怨及長公主。長公主夥同王夫人（武帝之母）而共讒之，景帝怒，栗姬以憂恨死，太子被廢爲臨江王。

㉗ 屏居——摒除人事而閒居，即隱居。屏：同「摒」。

蘭田——漢縣名，縣治在今陝西省蘭田西。

南山——即蘭田山，在今蘭田東南。王先謙曰：「《李廣傳》亦云『廣屏居蘭田南山中射獵』，蓋蘭田南山在當日爲朝貴屏居遊樂之所。」（《漢書補注》）

㉘ 相提而論——相比而言。指「太子廢而不能爭，爭不能得，又弗能死」，與「自引謝病，擁趙女，屏間處而不朝」二事言。

㉙ 兩宮——指皇帝與太后。

螫（戶）——蜂蝎之以針鈎刺人。此處即指忌恨、加害。

㉚ 毋類——絕種，一個不留。

㉛ 乃遂起，朝請如故——王維楨曰：「去就若此，誠爲『多易』。」

㉜桃侯——即劉舍。據《史記·景帝本紀》記載，劉舍是因爲日蝕免相的。漢人講天人感應，認爲日

蝕是上天示災變以警人君，故人君常用免大臣以解之。

㉝愛——吝嗇。

㉞沾沾自喜——王先謙曰：「猶言詡詡自得也。」郭嵩燾曰：「大抵言其器局之小而已。」沾沾，詡

詡（ㄒㄩ），皆得意自滿貌。

㉟多易——輕率。易：輕。王先謙曰：「要爲爭太子事謝病數月，復起，出處輕率，帝故知其多易，

難以持重。」

㊱衛綰（ㄨㄢˇ）——文、景時期的庸俗官僚，曾以軍功封建陵侯，事跡見《萬石張叔列傳》。

武安侯田蚡者①，孝景后同母弟也②，生長陵③。魏其已爲大將軍後，方盛，

蚡爲諸郎④，未貴，往來侍酒魏其，跪起如子姓⑤。及孝景晚節，蚡益貴幸，爲太

中大夫⑥。蚡辯有口，學《槃盂》諸書⑦，王太后賢之⑧。孝景崩，即日太子立⑨，

稱制⑩，所鎮撫多有田蚡賓客計策⑪。蚡弟田勝⑫，皆以太后弟，孝景后三年封蚡

爲武安侯⑬，勝爲周陽侯⑭。

武安侯新欲用事爲相⑮，卑下賓客，進名士家居者貴之，欲以傾魏其諸將相⑯。

建元元年⑰，丞相綰病免，上議置丞相、太尉。籍福說武安侯曰⑱：「魏其貴久矣，

天下士素歸之。今將軍初興，未如魏其，即上以將軍為丞相，必讓魏其。魏其為

丞相，將軍必為太尉。太尉、丞相尊等耳，又有讓賢名。」武安侯乃微言太后風

上⑲，於是乃以魏其侯為丞相，武安侯為太尉。籍福賀魏其侯，因弔曰⑳：「君侯

資性喜善疾惡，方今善人譽君侯，故至丞相；然君侯且疾惡，惡人衆，亦且毀君

侯。君侯能兼容，則幸久；不能，今以毀去矣。」魏其不聽。

魏其、武安俱好儒術，推轂趙綰為御史大夫㉑，王臧為郎中令㉒。迎魯申公㉓，

欲設明堂㉔，令列侯就國㉕，除關㉖，以禮為服制㉗，以興太平，舉適諸竇宗室毋節

行者㉘，除其屬籍㉙。時諸外家為列侯，列侯多尚公主㉚，皆不欲就國，以故毀日

至竇太后。太后好黃、老之言，而魏其、武安、趙綰、王臧等務隆推儒術，貶道

家言，是以竇太后滋不說魏其等。及建元二年，御史大夫趙綰請無奏事東宮㉛。竇

太后大怒，乃罷逐趙綰、王臧等㉜，而免丞相、太尉，以柏至侯許昌為丞相，武彊

侯莊青翟為御史大夫。魏其、武安由此以侯家居。

武安侯雖不任職，以王太后故，親幸，數言事多效，天下吏士趨勢利者，皆

去魏其歸武安。武安日益橫。建元六年，竇太后崩，丞相昌、御史大夫青翟坐喪

事不辦，免。以武安侯蚡為丞相，以大司農韓安國為御史大夫㉞，天下士郡諸侯愈益附武安㉟。

武安者，貌侵㊱，生貴甚㊲。又以為諸侯王多長，上初即位，富於春秋㊳，蚡以肺腑為京師相㊴，非痛折節以禮詘之㊵，天下不肅。當是時，丞相入奏事，坐語移日㊶，所言皆聽。薦人或起家至二千石㊷，權移主上㊸。上乃曰：「君除吏已盡未㊹？吾亦欲除吏。」嘗請考工地益宅㊺，上怒曰：「君何不遂取武庫㊻！」是後乃退㊼。嘗召客飲，坐其兄蓋侯南向，自坐東向，以為漢相尊，不可以兄故私橈㊽。武安由此滋驕，治宅甲諸第，田園極膏腴，而市買郡縣器物相屬於道。前堂羅鍾鼓，立曲旃㊾；後房婦女以百數。諸侯奉金玉狗馬玩好，不可勝數。

魏其失竇太后，益疏不用，無勢，諸客稍稍自引而怠傲，唯灌將軍獨不失故㊿。魏其日默默不得志，而獨厚遇灌將軍。

（以上為第二段，寫田蚡因裙帶關係飛黃騰達，而竇嬰失勢冷落的情況。）

【注釋】

①武安——漢縣名，即今河北省武安縣。

② 孝景后同母弟——孝景王皇后之母臧兒先嫁王仲，生王信、王皇后、王兒姁。後來改嫁田氏，又生田蚡、田勝。

③ 長陵——漢縣名，縣治在今陝西省咸陽市東北。因劉邦的墳墓（長陵）在此而得名。

④ 諸郎——普通郎官，如中郎、議郎之類，屬郎中令，爲皇帝的侍從人員。

⑤ 子姓——猶言「子弟」、「子孫」。

⑥ 太中大夫——郎中令的屬官，秩比千石。職掌議論。

⑦ 《槃盂》——收錄盤盂銘文的書籍。據《漢書・藝文志》說是黃帝的史官孔甲所作，共二十六篇。

據《史記集解》引應劭說，這部書中的文辭都是寫在器皿上，隨時爲人們提供鑑戒的。

⑧ 王太后——即其異母姊。梁玉繩曰：「此在景帝世，只當稱皇后，《漢書》作王皇后，是。」

⑨ 太子立——即孝武帝劉徹。在位五十四年（前一四〇～前八七）。

⑩ 稱制——這裏指王太后代行天子的職權，因武帝劉徹當時只有十六歲。制：皇帝的命令。《始皇本紀》云「（天子之）命曰制，令曰詔。」後世遂以不是皇帝而代行皇帝職權叫「稱制」。

⑪ 所鎮撫多有田蚡賓客計策——徐孚遠曰：「太后初稱制，恐其不安，欲收人心，故有所鎮撫也。」

按：此言田蚡權勢始大。

⑫ 蚡弟田勝——此處應言「蚡及其弟田勝。」

二五　魏其武安侯列傳

九六三

⑬孝景後三年——即孝景帝死的這一年，後元三年，公元前一四一。同年孝武繼位，並不改元，所以史官記武帝封田蚡、田勝事仍用孝景年號。

⑭周陽——漢邑名，在今山西省絳縣西南。

⑮新欲用事為相——中井曰：「『欲』字宜在『為』字上。」李笠曰：「武安時已用事，所欲者為相耳。」

⑯傾——師古曰：「謂逾越而勝之也。」

⑰建元——漢武帝的第一個年號（前一四〇～一三五）。

⑱籍福——遊食於權貴之門的食客。

⑲微言太后風上——含蓄地告訴太后，讓太后暗示皇帝。微言：含蓄地說。風：暗示。

⑳弔——警告，告誡。

㉑推轂——推車，這裏借指推薦。轂：車軸。

㉒郎中令——掌管宮廷門戶的官員，九卿之一。

㉓迎魯申公——指招納儒生，興舉尊儒事業。申公：名培，魯人，以治《詩經》見稱。事跡見《儒林列傳》。趙綰、王臧皆其弟子。

㉔設明堂——建立明堂，儒生鼓吹的禮制之一。而究竟什麼是明堂，儒生們的說法不一。有說是明政

教之堂，以朝諸侯；有說是天子的宗廟，以重祭祀；有說是太學的辟雍，以隆教化。故屢議不決。

㉕令列侯就國──列侯都到自己的封地上去。當時列侯多娶公主，皆欲留住京師而不肯就國，故有此議。

㉖除關──廢除東方諸侯國的人到京師長安來時所過關塞的稽察制度，徐孚遠曰：「漢立關以稽諸侯出入，至此罷之，示天下一家之義也。」王先謙曰：「文帝十二年除關，無用傳（通行證）。景帝四年，以七國新反，復置諸關，用傳出入。至是欲復除之。」

㉗以禮爲服制──按照古禮來規定吉、凶、軍、賓、嘉的各種服制。

㉘舉適──檢舉彈劾。適：同「擿」（ㄊㄧ），揭發。

㉙屬籍──族譜。所謂「除其屬籍」，實即取消其做爲貴族的權利。

㉚尚公主──取公主爲妻。尚：上配，高攀。

㉛請無奏事東宮──請求武帝不要再拿政事去讓竇太后裁斷。東宮：竇太后和王太后居住的地方。胡三省曰：「漢長樂宮在東，太后居之，故謂之東宮，又謂之東朝。」按：武帝即位初期，名義上是王太后稱制，實際上竇太后（武帝祖母）的權勢最大。

㉜罷逐趙綰、王臧等二句──竇嬰、田蚡、趙綰爲國家「三公」，連同王臧（九卿之一）一朝被罷，

漢武帝時期的第一次尊儒活動（實爲向竇太后發動的奪權鬥爭）遂告失敗，這是當時政治生活中的大事

件，不可輕忽。

㉝ 以柏至侯許昌爲丞相二句——許昌、莊青翟皆平庸馴順之徒，其先輩爲高帝時功臣，二人皆承父爵爲侯者。

㉞ 韓安國——武帝時的滑頭官僚，事跡見《韓長孺列傳》。

㉟ 郡諸侯——指各郡各諸侯國的官吏。王駿圖曰：「(此句) 蓋謂天下士人，郡國之官及諸侯王無不附之也。」此言武安權勢日漸其大，而魏其則一蹶不振。

㊱ 貌侵——短小醜陋，其貌不揚。侵：同「寢」。

㊲ 生貴甚——自幼生於權貴之家，(因而養成一種傲慢驕橫的習性)。

㊳ 富於春秋——猶言「年輕」。

㊴ 肺腑——猶言「手足」、「骨肉」，極喻其親屬關係之近。

京師相——國家的丞相。所以要標明「京師」，因爲當時各諸侯國也都有相。

㊵ 非痛折節以禮詘之二句——折節：猶言「打掉架子」。這裏即指打擊、壓抑。詘：同「屈」。師古曰：「言以尊貴臨之，皆令其屈節而下己也。」王駿圖曰：「謂非痛乎折諸侯王之氣，而以禮屈下之，則天下不肅也。」

㊶ 坐語——言其地位之優寵。

移日——日影移位，言其論事時間之長。此言其權勢之專固。

㊷起家至二千石——由家居無職一下子提拔爲二千石的官吏。起家：由家居提拔起。二千石：相當於郡太守和諸侯國相一級。

㊸權移主上——把皇帝的權力都傾奪過來了。

㊹除吏——任命官吏。師古曰：「凡言除者，除去故官，就新官。」

㊺考工地——考工署的地盤。考工：官名，屬少府，主管爲國家製造器械。

益宅——擴大住宅。

㊻武庫——國家儲藏兵器的倉庫。其長官曰武庫令，屬中尉（京師公安長官）。此段言武安憑藉王太后，勢力日益驕橫，以致與皇帝的矛盾都尖銳起來。

㊼退——收斂。王先謙曰：「謂後稍斂退也。」

㊽坐其兄蓋侯南向——讓其兄蓋侯王信南向坐。當時以東向爲尊，南向次之。而升堂坐殿，仍以南向爲貴。

㊾私橈——私自降低身分。橈：曲，屈尊。

㊿曲旃（ㄓㄢ）——曲柄長傘，傘面用整幅繡帛製成。帝王用以招徠賢能。此言田蚡之越禮僭上。

51不失故——不改變老樣子。

灌將軍夫者，潁陰人也①。夫父張孟，嘗為潁陰侯嬰舍人②，得幸，因進之至二千石，故蒙灌氏姓為灌孟③。吳、楚反時，潁陰侯灌何為將軍④，屬太尉⑤，請灌孟為校尉。夫以千人與父俱⑥。灌孟年老，潁陰侯彊請之，鬱鬱不得意，故戰常陷堅⑦，遂死吳軍中。軍法，父子俱從軍，有死事，得與喪歸。灌夫不肯隨喪歸，奮曰：「願取吳王若將軍頭⑧，以報父之仇。」於是灌夫被甲持戟，募軍中壯士所善願從者數十人。及出壁門，莫敢前。獨二人及從奴十數騎馳入吳軍⑨，至吳將麾下⑩，所殺傷數十人。不得前，復馳還。走入漢壁，皆亡其奴，獨與一騎歸。夫身中大創十餘，適有萬金良藥，故得無死。夫創少瘳⑪，又復請將軍曰：「吾益知吳壁中曲折，請復往。」將軍壯義之，恐亡夫，乃言太尉。太尉乃固止之。吳已破，灌夫以此名聞天下。

潁陰侯言之上⑫，上以夫為中郎將⑬。數月，坐法去。後家居長安，長安中諸公莫弗稱之。孝景時，至代相。孝景崩，今上初即位，以為淮陽天下交⑭，勁兵處，故徙夫為淮陽太守。建元元年，入為太僕⑯。二年，夫與長樂衛尉竇甫飲⑰，輕重不得，夫醉，搏甫。甫，竇太后昆弟也。上恐太后誅夫，徙為燕相。數歲，

坐法去官，家居長安。

灌夫為人剛直使酒⑱，不好面諛。貴戚諸有勢在己之右，不欲加禮，必陵之⑲；諸士在己之左，愈貧賤，尤益敬，與鈞⑳。稠人廣眾，薦寵下輩㉑，士亦以此多之㉒。

夫不喜文學，好任俠㉓，已然諾㉔。諸所與交通，無非豪傑大猾。家累數千萬，食客日數十百人㉕。陂池田園㉖，宗族賓客為權利㉗，橫於潁川㉘。潁川兒乃歌之曰：「潁水清，灌氏寧；潁水濁，灌氏族。」

灌夫家居雖富，然失勢，卿相、侍中賓客益衰㉙。及魏其侯失勢，亦欲倚灌夫引繩批根生平慕之後弃之者㉚。灌夫亦倚魏其而通列侯宗室為名高。兩人相為引重，其游如父子然。相得驩甚，無厭，恨相知晚也。

灌夫有服㉛，過丞相。丞相從容曰：「吾欲與仲孺過魏其侯㉜，會仲孺有服。」灌夫曰：「將軍乃肯幸臨況魏其侯㉝，夫安敢以服為解㉞！請語魏其侯帳具㉟，將軍旦日蚤臨。」武安許諾。灌夫具語魏其侯如所謂武安侯。魏其與其夫人益市牛酒，夜灑掃，早帳具至旦。平明，令門下侯伺。至日中，丞相不來。魏其謂灌夫曰：「丞相豈忘之哉？」灌夫不懌㊱，曰：「夫以服請，宜往㊲。」乃駕，自往迎

丞相。丞相特前戲許灌夫，殊無意往。及夫至門，丞相尚臥。於是夫入見，曰：

「將軍昨日幸許過魏其，魏其夫妻治具，自旦至今，未敢嘗食㊳。」武安鄂謝曰：

「吾昨日醉，忽忘與仲孺言。」乃駕往，又徐行，灌夫愈益怒。及飲酒酣，夫起

舞屬丞相㊴，丞相不起，夫從坐上語侵之。魏其乃扶灌夫去，謝丞相。丞相卒飲至

夜，極驩而去㊵。

丞相嘗使籍福請魏其城南田。魏其大望曰：「老僕雖弃，將軍雖貴，寧可以

勢奪乎！」不許。灌夫聞，怒，罵籍福。籍福惡兩人有隙㊶，乃謾自好謝丞相曰㊷：

「魏其老且死，易忍，且待之。」已而武安聞魏其、灌夫實怒不予田，亦怒曰：

「魏其子嘗殺人，蚡活之。蚡事魏其無所不可，何愛數頃田？且灌夫何與也㊸？吾

不敢復求田！」武安由是大怨灌夫、魏其。

（以上爲第三段，寫灌夫的處世爲人，和田蚡與竇嬰、灌夫的開始結怨。）

【注釋】

①潁陰——漢縣名，縣治即今河南省許昌市。

②潁陰侯嬰——即灌嬰，漢初名將，《史記》有傳。

九七〇

③蒙——冒，頂著。

④灌何——灌嬰之子，襲其父之封爵爲侯。

⑤太尉——即周亞夫。

⑥千人——漢代下層軍官名，以其主管千名士兵，故名此。

⑦陷堅——衝擊敵陣的堅實之處。爲其「鬱鬱不得意」，不欲久生故。

⑧若——或者。

⑨從奴——自己家裏跟來的奴僕。

⑩麾下——大將的指揮旗下。

⑪少瘳（彳ㄡ）——略好一點。瘳：痊愈。

⑫上——此指漢景帝。

⑬中郎將——皇帝的侍衛武官，屬郎中令，秩比二千石。

⑭淮陽——漢郡名，郡治即今河南省淮陽。

　天下交——通向四面八方的交通樞紐。

⑮勁兵處——須有強兵駐紮的地方。

　①舍人——賓客、食客之供事於權貴私家者，其地位較一般僕役爲高。

⑯太僕——爲皇帝掌管車駕的官，九卿之一。

⑰夫與長樂衛尉竇甫飲三句——長樂衛尉：長樂宮的衛尉。衛尉統領禁兵，主管防衛宮廷，爲九卿之一。輕重不得：猶言（因某事而）意見不同。中井曰：「輕重，猶言得失也。彼以爲是，此以爲非之類。」

吳見思曰：「欲寫灌夫使酒之事，先伏使酒之端。竇甫，竇太后弟，映田蚡，王太后弟。」

⑱使酒——借酒使氣。

⑲陵——侵犯，欺侮。

⑳與之鈞——猶言「亢禮」，與之禮數相平。以上言灌夫的習性是好欺強而不凌弱。

㉑薦寵下輩——推薦、讚揚比他地位低的人。

㉒多——稱許，讚揚。

㉓任俠——以俠義之行自任。俠：挾也。以他人急難爲己任，打抱不平謂之俠。

㉔已然諾——凡是答應人的事情一定辦到。已：完成，達到。然：肯定，應許。

㉕數十百人——猶言「百數來個人」。師古曰：「或八、九十，或百人也。」

㉖陂（ㄆㄧ）池田園——陂：池塘的堤堰。按：此句「陂」、「池」、「田」、「園」四字並列，沒有謂語。有人把「陂」字解釋爲動詞，說是「在田園中築陂蓄水，以興灌溉之利」，此說甚爲勉強。《留侯世家》云：「沛公入秦宮，宮室帷帳狗馬重寶，婦女以千數，

其下應有「甚衆」、「不可勝數」諸字樣語意始明。

意欲留居之。」其「宮室帷帳狗馬重寶」八字亦無謂語。此例尚多，不能強爲之迴護。

㉗ 宗族賓客爲權利——宗族賓客藉著灌夫的勢力作威作福。爲權利∶作威作福。

㉘ 潁川——漢郡名，郡治陽翟，即今河南省禹縣。

㉙ 卿相、侍中賓客——卿相、侍中那樣的高貴賓客。侍中∶侍候皇帝的近臣。

㉚ 引繩批根——猶言「彈擊」、「打擊」。郭嵩燾曰∶「引繩批根，皆攻木之工事。繩即繩墨，謂彈正

之。批根者，近根處盤錯，宜批削之也。引繩批根，彈削其不中程度者，蓋當時常語。」

㉛ 有服——有喪服在身。據《文選》應璩《與滿公琰書》李善注，此時灌夫乃爲其姊服喪。

生平慕之後弃之者——先前敬慕趨附自己，後來見自己失勢就叛離而去的那些人。生平∶平素。

㉜ 仲孺——灌夫的字。

過——過訪，登門拜訪。

㉝ 臨況——猶言「光臨」、「惠顧」。況∶同「貺」，恩賜。

㉞ 解——推脫。

㉟ 帳具——同「張具」、「治具」，即備辦筵席。

㊱ 不懌（一）——不悅。

㊲ 夫以服請，宜往——意謂我不顧喪服在身請他前來，（至今不到），我應該再去看看。

㊳未敢嘗食——似應作「本嘗敢食」。

㊴屬（ㄓㄨˇ）——邀請。自己舞罷，邀請丞相接續舞之。古人宴會，常以舞蹈相屬以爲娛樂。

㊵丞相卒飲至夜，極驩而去——董份曰：「此卒飲極歡，所謂嘻笑之怒甚於裂眥者也。嬰與夫尚不悟哉！」茅坤曰：「兩人成釁處，極力描寫。」

㊶惡兩人有隙——不願讓魏其、武安二人之間產生矛盾。隙：隔閡，矛盾。

㊷謾——詭也，編好聽的話哄人。

㊸何與——與之何干。

元光四年春①，丞相言灌夫家在潁川，橫甚，民苦之，請案②。上曰：「此丞相事，何請！」灌夫亦持丞相陰事，爲姦利③，受淮南王金與語言④。賓客居間⑤，遂止，俱解。

夏，丞相取燕王女爲夫人⑥，有太后詔，召列侯宗室皆往賀。魏其侯過灌夫，欲與俱。夫謝曰：「夫數以酒失得過丞相，丞相今者又與夫有隙。」魏其曰：「事已解。」彊與俱。飲酒酣，武安起爲壽，坐皆避席伏⑦。已魏其侯爲壽，獨故人避席耳，餘半膝席⑧。灌夫不悅。起行酒⑨，至武安，武安膝席曰：「不能滿觴。」

夫怒，因嘻笑曰⑩：「將軍貴人也，屬之⑪！」時武安不肯。行酒次至臨汝侯⑫，

臨汝侯方與程不識耳語，又不避席。夫無所發怒，乃罵臨汝侯曰：「生平毀程不

識不直一錢，今日長者為壽，乃效女兒咕囁耳語⑭！」武安謂灌夫曰：「程、李俱

東、西宮衛尉⑮，今眾辱程將軍，仲孺獨不為李將軍地乎？」灌夫曰：「今日斬頭

陷匈⑯，何知程、李乎！」坐乃起更衣⑰，稍稍去。魏其侯去，麾灌夫出。武安遂

怒曰：「此吾驕灌夫罪⑱。」乃令騎留灌夫⑲。灌夫欲出不得。籍福起為謝，案灌

夫項令謝。夫愈怒，不肯謝。武安乃麾騎縛夫置傳舍⑳，召長史曰㉑：「今日召宗

室，有詔。」劾灌夫罵坐不敬㉒，繫居室㉓。遂按其前事，遣吏分曹逐捕諸灌氏支

屬，皆得弃市罪。魏其侯大愧㉔，為資使賓客請，莫能解。武安吏皆為耳目㉕，諸

灌氏皆亡匿，夫繫，遂不得告言武安陰事。

魏其銳身為救灌夫㉖。夫人諫魏其曰：「灌將軍得罪丞相，與太后家忤㉗，寧

可救邪？」魏其侯曰：「侯自我得之㉘，自我捐之，無所恨。且終不令灌仲孺獨死，

嬰獨生。」乃匿其家㉙，竊出上書。立召入，具言灌夫醉飽事，不足誅。上然之㉚，

賜魏其食，曰：「東朝廷辯之㉛。」

魏其之東朝，盛推灌夫之善，言其醉飽得過，乃丞相以他事誣罪之。武安又

盛毀灌夫所為橫恣，罪逆不道。魏其度不可奈何，因言丞相短。武安曰：「天下幸而安樂無事，蚡得為肺腑，所好音樂狗馬田宅。蚡所愛倡優巧匠之屬[32]，不如魏其、灌夫日夜招聚天下豪傑壯士與論議，腹誹而心謗，不仰視天而俯畫地，辟倪兩宮間，幸天下有變，而欲有大功。臣乃不知魏其等所為。」於是上問朝臣：「兩人孰是？」御史大夫韓安國曰：「魏其言灌夫父死事[33]，身荷戟馳入不測之吳軍，身被數十創，名冠三軍，此天下壯士，非有大惡[34]，爭杯酒，不足引他過以誅也。魏其言是也。丞相亦言灌夫通姦猾，侵細民，家累巨萬，橫恣潁川，凌轢宗室[35]，侵犯骨肉，此所謂『枝大於本[36]，脛大於股，不折必披』。丞相言亦是。唯明主裁之[37]。」主爵都尉汲黯是魏其[38]。內史鄭當時是魏其[39]，後不敢堅對。餘皆莫敢對。上怒內史曰：「公平生數言魏其、武安長短，今日廷論，局趣效轅下駒[40]，吾并斬若屬矣。」即罷起入，上食太后[41]。太后亦已使人候伺[42]，具以告太后。太后怒，不食，曰：「今我在也，而人皆藉吾弟[43]；令我百歲後，皆魚肉之矣！且帝寧能為石人邪[44]？此特帝在，即錄錄[45]；設百歲後，是屬寧有可信者乎？」上謝曰：「俱宗室外家，故廷辯之。不然，此一獄吏所決耳。」是時郎中令石建為上分別言兩人事[46]。

武安已罷朝，出止車門[47]，召韓御史大夫載，怒曰：「與長孺共一老禿翁[48]，何為首鼠兩端[49]？」韓御史良久謂丞相曰：「君何不自喜[50]？夫魏其毀君，君當免冠解印綬歸[51]，曰『臣以肺腑幸得待罪[52]，固非其任，魏其言皆是』。如此，上必多君有讓，不廢君；魏其必內愧，杜門齰舌自殺[53]。今人毀君，君亦毀人，譬如賈豎女子爭言，何其無大體也！」武安謝罪曰：「爭時急，不知出此。」

於是上使御史簿責魏其所言灌夫頗不讎[54]，欺謾，劾繫都司空[55]。孝景時，魏其常受遺詔[56]，曰「事有不便，以便宜論上[57]。」及繫，灌夫罪至族，事日急，諸公莫敢復明言於上。魏其乃使昆弟子上書言之，幸得復召見。書奏上，而案尚書大行無遺詔[58]。詔書獨藏魏其家，家丞封[59]。乃劾魏其矯先帝詔[60]，罪當弃市。五年十月，悉論灌夫及家屬[61]。魏其良久乃聞，聞即恚，病痱[62]，不食欲死。或聞上無意殺魏其，魏其復食，治病。議定不死矣，乃有蜚語為惡言聞上[63]，故以十二月晦[64]，論弃市渭城[65]。

其春[66]，武安侯病，專呼服謝罪。使巫視鬼者視之，見魏其、灌夫共守[67]，欲殺之。竟死。子恬嗣。元朔三年[68]，武安侯坐衣襜褕入宮[69]，不敬[70]。

淮南王安謀反覺[71]，治[72]。王前朝[73]，武安侯為太尉時，迎王至霸上[74]，謂王曰：

「上未有太子⑦，大王最賢，高祖孫，即宮車晏駕，非大王立當誰哉！」淮南王大喜，厚遺金財物⑦。上自魏其時不直武安⑦，特為太后故耳。及聞淮南王金事，上曰：「使武安侯在者，族矣⑦！」

（以上為第四段，寫竇嬰、灌夫被害的過程，突出地表現了最高統治集團內部各種矛盾的尖銳複雜性。）

【注釋】

①元光——漢武帝的第二個年號（前一三四～一二九）。元光四年：公元前一三一。

②案——查辦。

③為姦利——辦壞事以圖私利。

④受淮南王金與語——詳後文。

⑤居間——居中調停。

⑥燕王——指燕康王劉嘉。高祖功臣同族劉澤之子。

⑦避席——離開自己的座席，表示對敬酒者的尊敬。

⑧膝席——跪在席上。言其只是欠身直腰跪起，而身未離席。

⑨ 行酒——挨個敬酒。

⑩ 嘻笑——嘲弄地笑。

⑪ 屬之——《漢書》作「畢之」，灌夫勸酒之語，猶言「乾了這杯！」

⑫ 臨汝侯——指灌賢，灌嬰之孫。

⑬ 程不識——武帝時名將，當時任長樂宮衛尉。事跡雜見於《李將軍列傳》。

⑭ 乃效女兒咕囁（ㄔㄨ ㄓㄜ）耳語——意謂「竟然像丫頭們那樣咬著耳朵說話」。咕囁：低語聲，猶言「嘰嘰咕咕」。

⑮ 程、李俱東、西宮衛尉三句——為李將軍地：為李廣留面子，留餘地。當時李廣任未央宮（西宮，皇帝居之）衛尉，程不識任長樂宮（東宮，太后居之）衛尉，二人同僚，故田蚡引李廣為程不識說情。

⑯ 斬頭陷匈——猶言「拼出一死」。匈，同「胸」。

⑰ 坐乃起更衣二句——座中人見勢不妙，於是裝做解手漸漸散去。更衣：上廁所。瀧川曰：「賓主相見，不宜言穢褻之事，故如廁皆託言更衣。」

⑱ 此吾驕灌夫罪——猶言（灌夫今日如此放肆，）這都是我平素太寵了他的罪過。驕：寵，放縱未加管束。

⑲騎——手下的騎從衛士。

⑳傳舍——接待賓客和辦公人員住宿的驛館。此處所言疑指田蚡家中的招待賓客的住所。

㉑長史——丞相、大將軍手下的諸吏之長，如今之祕書長、辦公廳主任之類。

㉒不敬——不敬詔命，這是田蚡陷害灌夫的藉口。周壽昌曰：「此不敬罪大，故夫卒被誅。」

㉓居室——後來也稱「保宮」，是拘囚犯罪官員的地方，屬少府。

㉔魏其侯大愧——愧：愧悔。王先謙曰：「灌夫不（欲）往田蚡胼，竇嬰強之，致罹禍，以是愧也。」

㉕武安吏皆為耳目四句——意謂田蚡的吏屬們都為田蚡當耳目，到處偵緝灌夫的黨羽，因而姓灌的都躲藏了起來，而灌夫本人又被拘繫，因而他們不可能再告發田蚡的罪行。

㉖銳身——奮身，積極鑽營。

㉗忤（ㄨ）——頂撞，對著幹。

㉘侯自我得之三句——師古曰：「言不過失爵耳。」蓋魏其原料此事絕不至死，乃更見田蚡殺害魏其之陰毒。

㉙匿其家——背著家裏人。《集解》引晉灼曰：「恐其夫人復諫止也。」匿：不使人知。

㉚上然之二句——於此見武帝同情竇嬰，下照廷辯時武帝所表現出的憤怒心理。

㉛東朝廷辯之——猶言「到東宮太后那裏去當面說」。東朝：東宮的殿廷，即太后面前。

㉜蚡所愛倡優巧匠之屬七句——意謂我的過錯不過是貪圖享樂，不像竇嬰、灌夫他們那樣陰謀造反。不仰視天而俯畫地，不是仰視天文就是俯畫地理，言其謀畫造反之狀。而，同「則」。辟倪：邪視，暗中窺察。辟倪兩宮，猶言窺測朝廷的間隙。有大功：隱指造反稱帝。

㉝死事——爲國家戰死。

㉞非有大惡——並無太大罪惡，此句意旨在于抹去田蚡誣陷竇嬰、灌夫想要造反的話，因爲這種話太立不住脚。

㉟凌轢宗室二句——即指敢於觸犯田蚡等，敢於和貴族作對。

㊱枝大於本三句——當時成語。賈誼《新書》有「尾大不掉，末大必折」；「一脛之大幾如腰，一指之大幾如股」，義皆與此略同。

㊲唯明主裁之——韓安國這段話兩頭都肯定，表面公平，實際是佐助田蚡的。老滑頭的本色。

㊳主爵都尉——主管列侯封爵的有關事務，秩二千石。

㊴汲黯——武帝時以立朝直正著稱的官僚，《史記》有傳。是司馬遷稱頌的人物。

內史——京城的行政長官，後稱京兆尹。

鄭當時——亦以正直敢言著稱，《史記》中與汲黯同傳。按：韓安國隱佐田蚡，而以耿直著稱的汲黯、鄭當時則肯定竇嬰的意見，餘人雖不敢言，而是非曲直已經昭然。

⑩局趣效轅下駒——責備他畏首畏尾，不敢堅持己見。局趣：同「侷促」，受拘束不得自由的樣子。

武帝不滿其母與田蚡的專橫霸道，欲借大臣們的輿論來彈壓他們一下，結果人們不敢說話，故武帝借鄭當時以發怒。

⑪上食太后——侍候太后吃飯，為之「上食」，以表孝意。

⑫候伺——暗中窺測，指暗盯著外面廷辯的情況。

⑬藉——踐踏。

⑭石人——言其無感情，對事情無動於衷。太后知武帝不贊成田蚡，故有此言。另一說，石人指千秋長在者，對下句「百歲後」而言。

⑮錄錄——無感情、無知識的樣子，指武帝。或曰，錄錄，平庸畏懦的樣子，指群臣。皆通。

⑯石建為上分別言兩人事——石建：以馴良（實為諂媚）為能事的官僚，事跡詳見《萬石君列傳》。

茅坤曰：「石建所分別不載其詳，大略右武安者。」按：灌夫、竇嬰之死，石建亦有其咎。馴良者，果馴良哉？

⑰止車門——宮禁的外門名，謂群臣車馬至此即止，不得更駛入內。

⑱長孺——韓安國的字。

共一老禿翁——顧炎武曰：「謂爾我皆垂暮之年，無所顧惜，當直言以決此事也。」又，《索隱》

曰：「謂共治一老禿翁，指竇嬰也。」禿翁，謂退職無勢的老人。王駿圖曰：「我與爾所共者，只此一老而退廢之人，尚何疑慮瞻顧，致如首鼠之持兩端耶？」後說近是。

㊽首鼠兩端——畏首畏尾，左右爲難。中井曰：「鼠將出穴隙，必出頭一左一右，故爲兩端之喻也。」近王念孫曰：「《首鼠》猶言『首施』，）猶『首尾』也。『首尾兩端』，即今人所云『進退無據』也。」近人劉大白又以爲「首鼠」同「躊躇」、「猶豫」，皆聯綿詞。

㊿何不自喜——爲什麼不知道自愛。自喜：自愛，自重。

51解印綬歸——解下印綬歸還天子，做出一種引過辭官的姿態。綬：繫印的絲縧。

52待罪——客氣語，即「待罪丞相」的省略。意即「身爲丞相之職」。

53杜門——閉門，指無臉見人。

齰（ㄗㄜˊ）舌——咬著舌頭，指無話可說。

54簿責——以文書責備。

不讎——與事實不合。郭嵩燾曰：「灌夫橫恣潁川有實驗，魏其謂灌夫醉飽得過，言不相應，因責以欺謾。」按：武帝態度變化，與王太后有關，亦與石建背後的「分別言之」有關。

55都司空——宗正的屬官，主管詔獄（皇帝發來的案犯）。竇嬰是外戚，宗正是主管皇族和外戚事務的官，因此竇嬰有罪要要繫於宗室屬下的都司空。

㊽ 常——同「嘗」。

㊼ 以便宜論上——利用方便條件向皇帝報告、說明。

㊻ 按尚書大行無遺詔——查對尚書省的檔案，找不到老皇帝給過竇嬰遺詔的證據。尚書，即尚書省，有尚書令一人，負責給皇帝收發管理文件等事宜。大行，已死的皇帝，這裏指漢景帝。茅坤曰：「此必大行時遑急，不及隸之尚書而後下耳。武安輒以此案論，悲夫！」沈欽韓曰：「唐故事，中書舍人掌詔誥，皆寫兩本，一爲底，一爲宣。……大行遺詔豈無副而獨藏私家者？此主者畏蚡，助成其罪也。」

㊺ 家丞封——是由家丞蓋印封存的。家丞：管家的頭目。

㊿ 乃劾魏其矯先帝詔——矯：假造，假傳。李慈銘曰：「此乃尚書劾（之）也。」

㊾ 論——論死，處決。

㊼ 恚（ㄏㄨㄟˋ）——惱怒。

㊻ 病痱（ㄈㄟˋ）——即所謂「中風」。

㊺ 蜚語——流言，謠言。蜚：同「飛」。《集解》引張晏曰：「蜚僞作飛揚誹謗之語。」

㊴ 晦——月的最末一日。司馬光曰：「漢制，常以立春下寬大詔書，蚡恐魏其得釋，故以十二月晦殺之。」

㊵ 渭城——在今咸陽市東北。

⑥⑥其春——即元光五年春。當時仍用秦曆，以十月為歲首，故春天在同年的十二月之後。

⑥⑦見魏其、灌夫共守二句——錢福曰：「武安倚勢陷殺二人，二人卒為厲鬼，事未必真，特以此為天下後世擅權者之戒。」茅坤曰：「此必當時人不厭魏其、灌夫之死，故為流言云云。」按：此不應視史公為迷信，可視為表明其態度的一種方式。

⑥⑧元朔——漢武帝的第三個年號（前一二八～一二三）。

⑥⑨武安侯——此即襲其父爵的田恬。

⑦⑩不敬，國除。——梁玉繩曰：「此下缺『國除』二字。」按：《惠景間侯者年表》作「坐衣襜褕入宮廷中，不敬，國除。」

襜褕（彳ㄢ ㄩ）——短衣，非入朝所宜服者。

⑦①淮南王安——即劉安，劉邦少子劉長的兒子。劉長於文帝時，因罪被流放，自殺，劉安襲封為淮南王，武帝元狩元年（前一二二），劉安又欲謀反，事泄自殺。

⑦②治——審問，追查。

⑦③王前朝——淮南王前次入朝。事在武帝建元二年。

⑦④霸上——指今西安市東南，霸水西岸的白鹿原。霸水發源於冢嶺山，西北流入渭水。

⑦⑤上未有太子五句——宮車晏駕：指皇帝死。晏駕，晚駕，車出不來。何焯曰：「蚡為太尉，多受諸

侯王金，私與交通，其罪大矣。然安之入朝在建元二年，武帝即位之初，雖未有太子，尚春秋鼎盛（年僅十八歲），康強無疾；身又外戚（田蚡爲武帝之舅），『非王誰立』之言，狂惑所不應有，疑惡蚡者從而加之。」

⑦⑥ 厚遺金財物——凌稚隆曰：「傳末次淮南王遺金，所以實灌夫所持武安陰事者。」

⑦⑦ 魏其時——指魏其遭構陷時。《漢書》作「魏其事時」。

不直——不贊成，不以……爲對。

⑦⑧ 使武安侯在者，族矣——此史公借武帝語以表明自己的愛憎。吳見思曰：「作快語結，所以深惡武安也。」

太史公曰：魏其、武安皆以外戚重，灌夫用一時決策而名顯①。魏其之舉以吳、楚，武安之貴在日月之際②。然魏其誠不知時變③，灌夫無術而不遜④，兩人相翼，乃成禍亂。武安負貴而好權，杯酒責望⑤，陷彼兩賢。嗚呼哀哉！遷怒及人⑥，命亦不延。衆庶不載⑦，竟被惡言⑧。嗚呼哀哉！禍所從來矣⑨！

（以上爲第五段，是作者的論贊，表現了作者對田蚡及其靠山王太后的不滿，和對統治集團內部如此互相傾軋的無比厭惡。）

【注釋】

① 一時決策——師古曰：「謂馳入吳軍欲報父仇也。」

② 日月之際——謂日月並懸之際，即武帝即位，太后稱制之時。此句意思是說，田蚡是靠著王太后的關係發達起來的，與灌夫靠勇氣、竇嬰靠軍功者不同。史公的褒貶自在言外。

③ 不知時變——不注意朝廷局勢的變化，如竇太后死，王太后掌權等。

④ 無術——不懂道術，不知如何處世做人。

⑤ 杯酒責望——由於杯酒之間的一點嫌隙而引起對人的怨恨。責望：恨怨。

⑥ 遷怒及人——指灌夫由恨武安而對灌賢發怒事。

⑦ 衆庶不載——百姓不擁戴，指潁川人民作歌以諷灌氏事。載：同「戴」。

⑧ 竟被惡言——指灌夫被田蚡誣陷事。

⑨ 禍所從來矣——災難就是從這裏來的呀！指灌夫橫潁川，劣跡被田蚡擴大、利用，既害了自己，又殃及了竇嬰，慘不可言。

【集說】

曾國藩曰：「武安之勢力盛時，雖以魏其之貴戚元功，而無如之何；廷臣內史等心非之，而無如之何；主上不直之，而無如之何。子長深惡勢利之足以移易是非，故敍之沈痛如此。」（《求闕齋讀書錄》卷三）

吳見思曰：「三人傳分作三截，各爲一章，猶不稱好手。他卻三人打成一片，水乳交融，絕無痕跡。如入田蚡，緊接魏其，先序魏其，帶出灌夫，其神理可見。」（《史記論文》）

李景星曰：「此傳雖曰《魏其武安侯列傳》，實則竇、田、灌三人合傳也。……以魏其、武安爲經，以灌夫爲緯，以竇、王兩太后爲眼目，以賓客爲線索，以梁王、淮南王、條侯……許多人爲點染，以鬼報爲收束，分合聯絡，錯綜周密，使恩怨相結，權勢相傾，杯酒相爭，情形宛然在目。……奇文信史，兼擅其長，宜乎於古今史家中首占一席也。」（《史記評議》）

【謹按】

《魏其武安侯列傳》是《史記》中比較「皮厚」的一篇，即以這篇作品的主旨而言，人們的理解就不太一致。許多作品選都說這篇傳記是寫魏其、武安兩個大貴族之間的勾心鬥角，是揭露

統治階級內部的尖銳矛盾。對於這些看法，我向來是不同意的。這篇文章表面上當然是以魏其、武安之間的矛盾為主線的，但作者的主要目的卻不只是寫這兩個人，而是有更深刻、更重要的意圖，只不過是由於司馬遷生活在漢武帝時期，許多事情不便寫得太露，表現得比較隱晦曲折罷了。

我覺得最主要的有以下兩點：

一、他揭露了漢代最高統治者即皇帝與太后之間互相傾軋、互相爭權的黑幕。關於這些問題，作者是從景帝時期開始寫起的。為了深入理解這一段，我們必須明白竇太后當時所處的地位。竇太后是漢文帝的皇后，早在文帝在世時就已經很得勢了。其兄竇長君，和其弟竇少君都貴盛一時，以至於連絳侯周勃、潁陰侯灌嬰這些元勳老臣都憂心忡忡地說：「吾屬不死，命乃懸此兩人。」文帝死後，景帝即位，政權實際上被竇太后所控制。《外戚世家》說：「孝文帝崩，孝景帝立，竇氏凡三人為侯。」又說：「竇太后好黃帝、老子言，帝及太子、諸竇不得不讀《黃帝》、《老子》，尊其術。」竇太后的威勢於此可見一斑。梁孝王是竇太后的小兒子，漢景帝的胞弟，由於受竇太后的寵愛，驕縱異常。《梁孝王世家》說竇太后對他「賞賜不可勝道」，甚至「得賜天子旌旗，出從千乘萬騎，東西馳獵，擬於天子」。後來因為太常袁盎說過有關於他的什麼話，梁孝王居然敢派刺客刺殺了袁盎，而後派人通過長公主向太后謝罪，也就完事了。漢景帝喜歡執法公正、不畏權貴的郅都，但竇太后非要殺死他，漢景帝居然不敢堅持。這母子三人的關係，完全像《左傳》中

二五　魏其武安侯列傳

九八九

所寫的鄭莊公與姜氏和共叔段。漢景帝明白梁孝王對他的威脅，但因爲竇太后權大，便只好暫時委曲求全。不過漢景帝心中那種無法按捺的憤怒還是有許多流露的，而且還常常由此遷怒到別人。這樣我們就可以明白了《魏其武安侯列傳》中所描寫的這段母子歡宴的文字，裏面是包含了多麼複雜尖銳的權力之爭。

如果說漢景帝與竇太后的鬥爭還比較隱微克制的話，那麼王太后與竇太后的奪權鬥爭就非常激烈公開了。在封建社會裏，皇帝年幼，照例是由母后執政的，而不能讓老奶奶繼續把持政權。現在十六歲的漢武帝即位了，這位老奶奶的權勢慾仍絲毫不減，她還想再繼續操縱下去。這當然是漢武帝的母親王太后所絕對不能容許的。他們王太后於是以漢武帝爲前臺，實質上是反映王太后利益的一場同竇氏的奪權鬥爭開始了。但是田蚡看到了當時還是竇太后把持政權，朝中文武也還多是竇氏一派，他估計到現在這王太后、漢武帝暫時還不是竇太后的對手，於是他便採用了籍福的計策，狡猾地送了個順水人情。這樣一來，爲了控制政權，想讓她的異父同母弟田蚡當丞相，而田蚡當然也是急不可耐、求之不得的。

既討了對方的歡心，又爲自己撈來了聲譽，而實權也分毫不少。

但是王太后自然不甘心長期如此，於是很快地另生一計，她打算從學術思想的改革入手，因此她打起了崇奉儒術的旗號，徵用了不少著名的儒生，如申培生、轅固生等，積極培植自己的勢

力。這種變換手段，實際上仍是以削弱竇氏勢力爲目的的做法，當然騙不過老奸巨猾的竇太后。

當他們得寸進尺，請「無奏事東宮」，即辦什麼事情不要再向竇太后請示，不讓竇太后再干預朝政

的時候，竇太后大怒，她一下子就把丞相、太尉、御史大夫通通罷免了。請注意，這丞相、太尉、

和御史大夫，在漢代是國家的三公。這國家的三公一下子被通通罷免，而且其中的御史大夫趙綰

和九卿之一的郎中令王臧還被下獄處死了。這在當時是多麼震驚全國的一場大政變啊！於是這次

以漢武帝爲前臺，以王太后爲幕後指揮的對竇太后的奪權鬥爭遂以慘敗而告結束。

這次慘敗使王太后一派遭到了沉重打擊，從此一連五年，都沒敢再動。直到建元六年，竇太

后病死，這個最大的障礙去掉時，王太后、漢武帝才又大舉出擊，極力掃蕩竇氏勢力。酷吏寧成

就正是在這個時刻被起用，酷吏張湯更是以治陳皇后巫蠱案起家的，而此案也正是漢武帝打擊竇

派勢力的一個突出事例。魏其、武安的勾心鬥角也正是王太后、漢武帝排斥竇氏親族的反映。當

然，魏其與竇太后之間也有過矛盾，他阻止景帝傳位於梁王，這引起了竇太后的憎恨；後來又因

爲好儒術，參與過建元元年的興舉儒業，被竇太后免去了丞相職位。這些都表現出魏其是一個忠

心耿耿維護漢王朝正統的官僚。但這些矛盾不是主要的，他與竇太后的親屬關係、互相依傍才是

主要的。作品中所說的「魏其失竇太后，益疏不用，無勢」，以及後來終於被田蚡、王太后所殺，

就反映了這件事情的本質。而竇嬰被殺是在漢武帝元光五年（《漢書》作四年），正好和陳皇后「巫

蠱案」的時間相同，這難道只是一種巧合嗎？因此，那種認爲魏其被殺僅僅是因爲個人意氣、個人糾紛的說法，顯然是太表面了，他是王太后、漢武帝與竇太后奪權鬥爭中的犧牲品。

在同竇氏集團爭權的鬥爭中，漢武帝與王太后一度是站在一起的。但是，竇太后死後，隨著竇氏勢力的被逐步掃清，漢武帝與王太后之間的矛盾就日益激化了。漢武帝之所以要在王太后跟前召開一次辯論會，所以要教滿朝的大臣們來給魏其和武安評理，目的就是想藉這個機會用朝廷的輿論來彈壓一下武安侯，同時也多少給王太后一點顏色看。不料想他的希望落空了，韓安國的發言模稜兩可，「主爵都尉汲黯是魏其，內史鄭當時是魏其，後不敢堅對，餘皆莫敢對」。這使漢武帝十分惱怒，他罵他們：「公平生數言魏其、武安長短，今日廷論，局趣效轅下駒，吾幷斬若屬矣！」廷論的結果是王太后不僅沒有受到壓制，反而氣焰更盛了。漢武帝由於沒有朝臣的支持，於是只好唯唯連聲。這是漢武帝企圖打擊田蚡，向王太后一派進行奪權的鬥爭，結果又失敗了。而魏其和灌夫就是在漢武帝的這次奪權失敗中做了令人惋惜的犧牲品的。當然，漢武帝並沒有因此偃息鼓，他向王太后一派爭奪權力的鬥爭一刻也沒有停止，只是因爲田蚡死得早，不然也定被漢武帝滅族。

二、他反映了漢武帝「罷黜百家，獨尊儒術」的過程，揭露了這裏邊尖銳複雜的種種矛盾鬥爭。孔子從漢武帝時起被尊爲聖人，孔子的學說從漢武帝時起被奉爲經典，儒家思想從此統治了

中國社會兩千年。但漢武帝當時是在怎樣的條件下掀起這場思想改革的，其具體過程又是如何，這個問題在當時所有的史料上都語焉不詳。

事實上任何時代的最高統治者的信奉某種思想，都絕不是個簡單的思想問題，而總是和政治、和權力之爭緊密相聯繫的。漢初盛行黃、老之學，而黃、老之學實際上是對地方割據勢力有利的。像曹參那種養癰遺患，像陳平那種退避觀望，對於加強中央集權絕不會有什麼好處。到了景帝時期，隨著吳、楚七國之亂的被削平，他已經漸漸地想拋棄黃、老之學，而進用儒生了。這時被他招致來的儒生有蘭陵王臧、齊人轅固，以及燕人韓嬰等，而其中的轅固尤其能代表漢景帝的思想傾向。但當時竇太后勢力太大，由於她喜歡黃、老，因而「景帝及太子、諸竇不得不讀《黃帝》、《老子》，尊其術」。

到了武帝時期，矛盾就更公開化了。漢武帝一上臺，就在建元元年下詔舉賢良方正，並接受衛綰的建議罷斥了一切「亂國政」的「申、商、韓非、蘇秦、張儀之士」。在這裏他沒有直接提出黃、老，但其本意卻主要是針對著黃、老。而主持這項變革的就是竇嬰和田蚡，其次是趙綰、王臧。他們一方面在學術上提倡尊儒，反對黃、老；一方面在組織上「請毋奏事東宮」，一表一裏，相輔相成，勢頭也是不小的。但是年少的漢武帝和不量彼己的王太后畢竟還是過低地估計了竇太后的權威，結果被竇太后反戈一擊，造成了一場大災難。竇嬰、田蚡多虧了根柢深，僅被免職；

而另外兩個稍次一點但職位也是很高的儒派領袖趙綰、王臧則被殺頭了。這在中國學術史上，就其鬥爭的激烈殘酷和對整個國家社會的震動而言，比秦始皇的焚書坑儒也差不了多少。直到建元六年竇太后病死，這個黃、老學派的大保護傘倒了，這時王太后、漢武帝才又重新組織力量，在一片尊儒的口號聲中，從政治上對黃、老學派及其背後支持者竇氏集團進行了徹底掃蕩。這時候主持這項緊急工作的是田蚡。竇嬰雖然也曾經與田蚡一道搞過尊儒，而且也一同被罷官，但是因爲他姓竇，與竇太后是親戚，而且事到如今也沒有必要再用他了，所以田蚡一人就儼然成了漢武帝尊儒事業的元勳。

被他們所尊起來的是些什麼人呢？第一個是董仲舒，這個人主要是搞理論，鼓吹天人感應，官做得不大，學術上影響不小；第二個是公孫弘，這個人主要是搞政治，手段高強，很快地由一個平民爬到了宰相，並被封爲平津侯。「自此以來，則公卿大夫士吏彬彬多文學之士矣」。這就是那種專門爲漢武帝專制政治服務的「儒術」被尊的始末。

當然，漢武帝的尊儒是和他當時的社會條件分不開的，是爲他當時所推行的政治路線服務的。我們並不是說他這種尊儒對鞏固當時的地主政權，對發展當時的封建經濟就完全沒有積極意義，我們只是想說明他這種尊儒的過程是和他在王太后操縱下向竇太后奉權的政變活動相表裏的。這裏面充滿著陰謀、恐佈、流血、殺人。而兩次主持其事，並最後得以勝利完成的領導人物就是那

個專權跋扈、仗勢害人的大壞蛋田蚡。漢儒的思想、漢儒的文章歷來是以謙恭遜讓、溫文爾雅著稱的，但誰又注意到他們的這種發跡原來是和那樣卑污、那樣不光彩的陰謀鬥爭聯繫在一起的呢？而這些，除了認真研究《魏其武安侯列傳》外，其他任何地方都是讀不到的。

二五　魏其武安侯列傳

九九五

李將軍廣者，隴西成紀人也①。其先曰李信②，秦時為將，逐得燕太子丹者也。故槐里③，徙成紀。廣家世世受射④。孝文帝十四年⑤，匈奴大入蕭關⑥，而廣以良家子從軍擊胡⑦，用善騎射，殺首虜多⑧，為漢中郎⑨。廣從弟李蔡亦為郎，皆為武騎常侍⑩，秩八百石。嘗從行⑪，有所衝陷折關及格猛獸，而文帝曰⑫：「惜乎，子不遇時！如今子當高帝時，萬戶侯豈足道哉！」

及孝景初立⑬，廣為隴西都尉⑭，徙為騎郎將⑮。吳、楚軍時⑯，廣為驍騎都尉⑰，從太尉亞夫擊吳、楚軍⑱，取旗，顯功名昌邑下⑲。以梁王授廣將軍印⑳，還，賞不行㉑。徙為上谷太守㉒，匈奴日以合戰㉓。典屬國公孫昆邪為上泣曰㉔：「李廣才氣，天下無雙，自負其能，數與虜敵戰，恐亡之。」於是乃徙為上郡太守㉕。（後廣轉為邊郡太守㉖，徙上郡，嘗為隴西、北地、雁門、代郡、雲中太守，皆以力戰為名。）

匈奴大入上郡，天子使中貴人從廣勒習兵擊匈奴㉗。中貴人將騎數十縱㉘，見

匈奴三人，與戰。三人還射，傷中貴人，殺其騎且盡。中貴人走廣。廣曰：「是
必射雕者也。」廣乃遂從百騎往馳三人㉙。三人亡馬步行，行數十里。廣令其騎張
左右翼，而廣身自射彼三人者，殺其二人，生得一人，果匈奴射雕者也。已縛之
上馬，望匈奴有數千騎，見廣，以為誘騎，皆驚，上山陳。廣之百騎皆大恐，欲
馳還走。廣曰：「吾去大軍數十里，今如此以百騎走，匈奴追射我立盡。今我留，
匈奴必以我為大軍之誘，必不敢擊我。」廣令諸騎曰：「前！」前未到匈奴陳二
里所，止，令曰：「皆下馬解鞍！」其騎曰：「虜多且近，即有急，奈何？」廣
曰：「彼虜以我為走，今皆解鞍以示不走，用堅其意㉚。」於是胡騎遂不敢擊。有
白馬將出護其兵㉛，李廣上馬與十餘騎奔射殺胡白馬將，而復還至其騎中，解鞍，
令士皆縱馬臥。是時會暮，胡兵終怪之，不敢擊。夜半時，胡兵亦以為漢有伏軍，
於旁欲夜取之，胡皆引兵而去。平旦，李廣乃歸其大軍。大軍不知廣所之，故弗
從㉜。

（以上為第一段，寫李廣在文帝、景帝時期的生平際遇，重點突出了他在為上郡太守時
的一段經歷。）

【注釋】

①隴西——秦郡名，郡治狄道（今甘肅省臨洮）。

成紀——秦縣名，屬隴西郡，縣治在今甘肅省秦安北。

②其先曰李信三句——李信，秦名將。逐太子丹事見《刺客列傳》。

③槐里——秦縣名，縣治在今陝西省興平東南。

④受射——學習射法。受：接受，繼承。陳仁錫曰：「廣家世世受射句，乃一傳之綱領。廣所長在射，故傳中敍射事獨詳。若射匈奴射雕者，若射白馬將，若射追騎，若射獵，若射石，若射猛獸，若射裨將，皆著廣善射之實也。末及孫陵敎射，亦與篇首世世受射句相應。」《史記評林》引

⑤孝文帝十四年——公元前一六六。孝文帝：名劉恆，高祖子。在位二十三年（前一七九～一五七）。

⑥蕭關——在今寧夏固原東南。

⑦良家子——清白人家的子弟。漢代徵兵來源有二，一為謫徙罪人，一為平常人家的子弟，即所為「良家子」。這種人在軍中的地位較謫徙為高。

⑧首虜——斬敵之首級。首：斬人之首，用如動詞。

⑨為漢中郎——為漢朝皇帝當侍從。中郎：亦稱郎，屬郎中令，在宮值夜護守，出則充當侍衛。所

以要加「漢」字，是區別於當時的其他藩國。

⑩武騎常侍——皇帝的侍從武官。李廣兄弟以中郎的身分補武騎常侍。

⑪嘗從行二句——嘗：同「常」。衝陷：衝鋒陷陣。折關：猶言「抵禦」。折，折衝，打回敵人的衝鋒；關，抵擋。

⑫文帝曰五句——凌約言曰：「漢文帝惜廣不逢時，自以其時海內乂安，不事兵革，廣之才無所用耳。末年，匈奴入上郡、雲中，帝遣將軍令免、張武、周亞夫等以備胡，中稱其選用材勇而獨不及廣，知而不用，何取于知耶？」(《史記評林》引)

⑬孝景——即漢景帝劉啓，文帝之子，在位十六年（前一五六～一四一）。

⑭都尉——郡守的副職，掌管郡中武事。

⑮騎郎將——皇帝的侍從武官名，統領騎郎，秩比千石。與車郎將、戶郎將合稱「三將」，皆屬郎中令。

⑯吳、楚軍——指吳、楚七國造反起兵。事在漢景帝三年（前一五四）正月。

⑰驍騎都尉——軍官名。驍騎：如同今之所謂「輕騎兵」。

⑱太尉亞夫——即周亞夫，漢代名將。絳侯周勃之子。吳、楚軍起，亞夫由中尉被任命為太尉，統兵討吳、楚。太尉：主管全國軍事的最高長官，當時的「三公」之一。太尉亞夫擊吳、楚軍事，見《絳侯

世家》、《吳王濞列傳》。

⑲昌邑——當時梁國的要邑，在今山東省巨野南。周亞夫的重兵當時就集結在這裏。

⑳梁王——即梁孝王劉武，漢文帝之子，景帝之弟，被封於梁。吳、楚叛軍西下時，梁國首當其衝。

授廣將軍印——李廣雖屬亞夫軍，但因他是在梁國的地面上作戰，卓有戰功，因此梁孝王出於敬慕而授之將軍印。

㉑還，賞不行——按：於此可見漢景帝與梁孝王兄弟之間的尖銳矛盾。

㉒上谷——秦、漢時的郡名，郡治沮陽，在今河北省懷來東南。

㉓匈奴日以合戰——匈奴每天都與李廣軍交戰。以：同「與」。

㉔典屬國——《漢書·百官公卿表》：「典屬國，掌蠻夷降者。」是主管與他國、他族外交事務的官吏。

公孫昆邪（ㄈㄨㄣˊ ㄧㄝˊ）——姓公孫，名昆邪。

㉕上郡——漢郡名，轄今陝西北部一帶地區。郡治膚施，在今榆林東南。

㉖後廣轉為邊郡太守四句——張文虎曰：「『後廣轉為』至『為名』三十一字，疑當在後文『不知廣之所之』，故弗從」下，而衍『徙上郡』三字。則與《漢書》次序合。」按：此說近是。北地：漢郡名，郡治馬嶺，在今甘肅省慶陽西北。雁門：漢郡名，郡治善無，在今山西省右玉南。代郡：郡治代縣，在

今河北省蔚縣東北。雲中：漢郡名，郡治雲中，在今內蒙托克托東北。

㉗中貴人——有地位、受寵信的宦官。

從廣勒習兵——跟李廣一道部勒訓練軍隊。蓋有觀察監督之意。瀧川曰：「宦官從軍，蓋以是爲始。」

㉘縱——謂放馬奔馳。

㉙廣乃遂從百騎往馳三人——董份曰：「從百騎往馳三人，不見廣勇，所以載百騎者，與下匈奴數千騎相應耳。」吳見思曰：「百騎馳三人，不見廣勇；唯不用百騎而自射之，正極寫廣勇也。」《史記論文》

㉚堅其意——強化他們的（錯誤）判斷。徐中行曰：「趙雲遇曹瞞而開壁，李廣值匈奴而反前，皆不足而虛示之有餘者也。卒以疑敵人之心，一因以破虜，一因以全師，蓋膽略過人哉！」《史記評林》引

㉛護其兵——整理其士兵的部伍陣式。

㉜故弗從——據張文虎說，此下應有「後廣轉爲邊郡太守，嘗爲隴西、北地、雁門、代郡、雲中太守，皆以力戰爲名」二十八字。轉：輾轉。

居久之，孝景崩，武帝立①，左右以爲廣名將也，於是廣以上郡太守爲未央衛

尉②，而程不識亦為長樂衛尉③。程不識故與李廣俱以邊太守將軍屯④。及出擊胡，而廣行無部伍行陳⑤，就善水草屯，舍止，人人自便，不擊刁斗以自衛⑥，莫府省約文書籍事⑦，然亦遠斥候⑧，未嘗遇害。程不識正部曲行伍營陳⑨，擊刁斗，士吏治軍簿至明，軍不得休息，然亦未嘗遇害。不識曰：「李廣軍極簡易，然虜卒犯之⑩，無以禁也；而其士卒亦佚樂⑪，咸樂為之死。我軍雖煩擾，然虜亦不得犯我。」是時漢邊郡李廣、程不識皆為名將，然匈奴畏李廣之略⑫，士卒亦多樂從李廣而苦程不識。程不識孝景時以數直諫為太中大夫⑬。為人廉，謹於文法⑭。

後漢以馬邑城誘單于⑮，使大軍伏馬邑旁谷，而廣為驍騎將軍⑯，領屬護軍將軍⑰。是時單于覺之⑱，去，漢軍皆無功。其後四歲⑲，廣以衛尉為將軍，出雁門擊匈奴⑳。匈奴兵多，破敗廣軍，生得廣。單于素聞廣賢，令曰：「得李廣必生致之。」胡騎得廣，廣時傷病，置廣兩馬間，絡而盛臥廣。行十餘里，廣詳死，睨其旁有一胡兒騎善馬，廣暫騰而上胡兒馬㉑，因推墮兒，取其弓，鞭馬南馳數十里，復得其餘軍，因引而入塞。匈奴捕者騎數百追之，廣行取胡兒弓，射殺追騎，以故得脫。於是至漢，漢下廣吏㉒。吏當廣所失亡多㉓，為虜所生得，當斬，贖為庶人。

二六 李將軍列傳

一〇三

項之,家居數歲。廣家與故潁陰侯孫屏野居藍田南山中射獵㉔。嘗夜從一騎出,從人田間飲。還至霸陵亭㉕,霸陵尉醉㉖,呵止廣。廣騎曰:「故李將軍。」尉曰:「今將軍尚不得夜行,何乃故也!」止廣宿亭下。居無何㉗,匈奴入殺遼西太守㉘,敗韓將軍㉙,後韓將軍徙右北平。於是天子乃召拜廣為右北平太守。廣即請霸陵尉與俱㉚,至軍而斬之。

廣居右北平,匈奴聞之,號曰「漢之飛將軍」,避之數歲,不敢入右北平。

廣出獵,見草中石,以為虎而射之㉛,中石沒鏃,視之石也。因復更射之,終不能復入石矣。廣所居郡聞有虎,嘗自射之。及居右北平射虎,虎騰傷廣,廣亦竟射殺之。

廣廉,得賞賜輒分其麾下,飲食與士共之。終廣之身,為二千石四十餘年,家無餘財,終不言家產事。廣為人長,猿臂,其善射亦天性也,雖其子孫他人學者,莫能及廣。廣訥口少言,與人居則畫地為軍陳,射闊狹以飲㉜。專以射為戲,竟死㉝。廣之將兵,乏絕之處,見水,士卒不盡飲㉞,廣不近水;士卒不盡食,廣不嘗食。寬緩不苛,士以此愛樂為用。其射,見敵急㉟,非在數十步之內,度不中不發,發即應弦而倒。用此,其將兵數困辱,其射猛獸亦為所傷云。

（以上為第二段，寫自武帝發動對匈奴作戰以來，李廣為邊將的一系列活動，重點突出了他出雁門擊匈奴和為右北平太守的兩段經歷，並讚揚了他熱愛士卒、寬緩簡易的名將風度。）

【注釋】

①武帝——劉徹，漢景帝劉啓之子，在位五十四年（前一四〇～八七）。

②未央衛尉——未央宮的衛隊長。未央宮當時是皇帝居住的地方。衛尉是當時的九卿之一，職掌守衛宮門。

③長樂衛尉——長樂宮的衛隊長。長樂宮是太后居住的地方。

④將軍屯——率領軍隊屯駐（於邊地）。

⑤廣行無部伍行陳——行：行軍。部伍：猶言部曲。《續漢書・百官志》：「大將軍營五部，部，校尉一人。部下有曲，曲有軍候一人。」此句言李廣行軍，士卒皆任意而行，不按編制，不成行列。

⑥擊刁斗——謂打更巡邏。刁斗：銅製的軍用飯鍋，白天用以煮飯，夜間用以敲擊巡邏。

⑦莫府——同「幕府」，指將軍的辦事機構。師古曰：「莫府者，以軍幕為義。軍旅無常居止，故以帳幕言之。」

文書籍事——指各種公文案牘之類。《漢書》只作「莫府省文書」，無「籍事」二字。

⑧遠斥候——遠放哨探。斥候：偵察覘視敵情的人員。

⑨正——嚴肅，嚴格要求。

⑩卒——同猝（ㄘㄨˋ），突然。

⑪佚（一）樂——安閒快樂。

⑫匈奴畏李廣之略二句——董份曰：「載不識言，以見軍法之正；載匈奴畏、士卒樂，以明廣之能。載事必如此，然後義備，而筆端鼓舞。」（《史記評林》引）

⑬太中大夫——皇帝的文職侍從人員，掌議論，秩比千石，屬郎中令。

⑭謹於文法——嚴格執行規章制度。按：自「程不識故與李廣俱以邊太守將軍屯」至「謹於文法」，皆補敍李廣、程不識爲衛尉以前事。

⑮漢以馬邑城誘單于——事在漢武帝元光二年（前一三三）。《匈奴列傳》云：「漢使（馬邑）下人聶翁壹姦蘭（犯禁）出物與匈奴交，詳爲賣馬邑城以誘單于。單于信之，而貪馬邑財物，乃以十萬騎入武州塞。漢伏兵三十餘萬馬邑旁，御史大夫韓安國爲護軍，護四將軍以伏單于。」結果被匈奴發覺，漢軍徒勞無功。馬邑：漢縣名，縣治即今山西省朔縣。

⑯廣爲驍騎將軍——謂以衛尉身分充任之，罷軍後，仍回任衛尉。故下文又有「以衛尉爲將軍」語。

⑰領屬——屬某人所統領。

護軍將軍——即韓安國。

⑱單于覺之——《韓長孺（安國）列傳》云：「單于入漢長城武州塞，未至馬邑百餘里，行掠擄，徒見畜牧於野，不見一人，單于怪之。攻烽燧，得武州尉史。欲刺，問尉史，尉史曰：『漢兵數十萬，伏馬邑下。』單于顧謂左右曰：『幾爲漢所賣！』乃引兵還。」

⑲其後四歲——即元光六年（前一二九）。

⑳雁門——雁門塞，在今山西省代縣西北，是當時北方的要塞之一。

㉑暫——突然。

㉒下廣吏——把李廣交給軍法吏處置。

㉓當——判處。

㉔潁陰侯——即灌嬰，漢初名將，被封於潁陰。潁陰侯孫即灌強，曾襲其父、祖之爵，爲潁陰侯，此時因罪失侯家居。

屏野——摒除人事而居於山野。

藍田南山——即藍田山，在今陝西省藍田縣南，離長安很近，是當時貴族喜歡遊獵、居住的地方。

㉕霸陵亭——霸陵附近的亭驛。霸陵：漢文帝的陵墓，在今西安市東北。當時曾因陵墓所在而設有霸

陵縣。

㉖霸陵尉——霸陵縣的縣尉。尉在縣裏主管緝捕盜賊。

㉗居無何——沒過多久。

㉘匈奴入殺遼西太守——據《韓長孺列傳》，武帝元朔元年（前一二八）秋，「匈奴大入邊，殺遼西太守，及入雁門，所殺略（掠）數千人」。

㉙敗韓將軍二句——《韓長孺列傳》云：「衛尉安國爲材官將軍，屯於漁陽（今北京密雲西南）。安國捕生虜，言匈奴遠去，即上書言方田作時，請且罷軍屯。罷軍屯月餘，匈奴大入上谷、漁陽，安國壁乃有七百餘人，出與戰，不勝，復入壁。匈奴虜略千餘人及畜產而去。天子聞之，怒，使使責讓安國，徙安國益東，屯右北平。」右北平：漢郡名，郡治在今遼寧凌源西南。此云「韓將軍徙右北平」，後又云「召拜廣爲右北平太守」，二人之交替關係未得處理。《會注考證》本「韓將軍徙右北平」下有「死」字，瀧川曰：「『平』下『死』字，各本脫，今依楓三本、《漢書》。」按：《韓長孺列傳》云：「（安國）將屯又爲匈奴所欺，失亡多，甚自愧。幸（希望）得罷歸，乃益東徙屯，意忽忽不樂。數月，病歐血死。」字亦「平」下「死」字，各本脫，今依楓三本、《漢書》。」按：《韓長孺列傳》云：「（安國）知有「死」字者是。

㉚廣即請霸陵尉與俱二句——董份曰：「廣不能忘一尉之小憾，乃知功名不成，非特殺降也。」田汝成曰：「廣之不侯，非數奇也，孝文知之深矣。懷私恨以斬霸陵尉，豈大將軍之度哉？少大度耳。」

故蘇子瞻云：『今年定起故將軍，未肯先誅霸陵尉。』是也。不然，以亞夫之賢，帝託景帝曰：『眞可任將矣。』寧獨不知廣材耶？」（《史記評林》引）按：此與韓信之「召辱己之少年令出胯下者，以爲楚中尉」相較，二人之風度氣派如何？

③以爲虎而射之三句——何焯曰：「《呂覽·精通篇》云：『養由基射虎中石，矢乃飲羽，誠乎虎也。』與此相類。豈世因廣之善射，造爲此事以加之歟？段成式已疑之。」（《義門讀書記》）梁玉繩曰：「射石一事，《呂氏春秋·精通篇》謂養由基，《韓詩外傳》六、《新序·雜說》四謂楚熊渠子，與李廣爲三。《論衡·儒增篇》以爲主名不審，無實也。《黃氏日抄》亦云：『此事每載不同，要皆相承之妄言也。』」（《史記志疑》

③射闊狹以飲——郭嵩燾曰：「畫地爲軍陣，謂行列也。行列爲若干道，或狹或闊，而引弓（自高處向）下射之，矢植立中狹中者勝；中闊與矢不植皆負，出行列之外負，罰各有差。」按：射闊狹，即比賽誰射得準。闊狹，指實際著箭點和規定著箭點的距離大小。

③竟死——一直到死（都是如此）。

③士卒不盡飲四句——此處應與《衛將軍驃騎列傳》之「（去病）少而侍中，貴，不省士。其從軍，天子爲遣太官齎數十乘，既還，重車餘弃粱肉，而士有飢者。其在塞外，卒乏糧，或不能自振，而驃騎尚穿域蹋鞠」相對照，以見司馬遷之歌頌與批判。

居頃之，石建卒①，於是上召廣代建為郎中令。元朔六年，廣復為後將軍②，從大將軍軍出定襄③，擊匈奴。諸將多中首虜率④，以功為侯者，而廣軍無功。後二歲，廣以郎中令將四千騎出右北平，博望侯張騫將萬騎與廣俱⑤，異道。行可數百里，匈奴左賢王將四萬騎圍廣⑥，廣軍士皆恐，廣乃使其子敢往馳之。敢獨與數十騎馳，直貫胡騎，出其左右而還，告廣曰：「胡虜易與耳⑦。」軍士乃安。廣為圓陣外向⑧，胡急擊之，矢下如雨。漢兵死者過半⑩，漢矢且盡。廣乃令士持滿毋發，而廣身自以大黃射其裨將⑨，殺數人，胡虜益解⑩。會日暮，吏士皆無人色，而廣意氣自如，益治軍⑪。軍中自是服其勇也⑫。明日，復力戰，而博望侯軍亦至，匈奴軍乃解去。漢軍罷⑬，弗能追。是時廣軍幾沒，罷歸。漢法，博望侯留遲後期，當死，贖為庶人。廣軍功自如⑭，無賞。

初，廣之從弟李蔡與廣俱事孝文帝。景帝時，蔡積功勞至二千石。孝武帝時，至代相。以元朔五年為輕車將軍⑮，從大將軍擊右賢王，有功中率，封為樂安侯⑯。元狩二年中⑰，代公孫弘為丞相⑱。蔡為人在下中，名聲出廣下甚遠，然廣不得爵

㉟見敵急——瀧川曰：《漢書》無『急』字，此疑衍。

邑，官不過九卿⑲，而蔡為列侯⑳，位至三公㉑。諸廣之軍吏及士卒或取封侯。廣嘗與望氣王朔燕語㉒，曰：「自漢擊匈奴而廣未嘗不在其中，而諸部校尉以下，才能不及中人，然以擊胡軍功取侯者數十人，而廣不為後人㉓，然無尺寸之功以得封邑者，何也？豈吾相不當侯邪？且固命也？」朔曰：「將軍自念，豈嘗有所恨乎㉔？」廣曰：「吾嘗為隴西守，羌嘗反，吾誘而降，降者八百餘人，吾詐而同日殺之。至今大恨獨此耳。」朔曰：「禍莫大於殺已降，此乃將軍所以不得侯者也㉕。」

後二歲㉖，大將軍、驃騎將軍大出擊匈奴㉗，廣數自請行。天子以為老，弗許；良久乃許之，以為前將軍。是歲，元狩四年也。

廣既從大將軍青擊匈奴，既出塞，青捕虜知單于所居，乃自以精兵走之，而令廣并於右將軍軍㉘，出東道。東道少回遠㉙，而大軍行水草少，其勢不屯行。廣自請曰：「臣部為前將軍，今大將軍乃徙令臣出東道，且臣結髮而與匈奴戰㉚，今乃一得當單于，臣願居前，先死單于。」大將軍青亦陰受上誡，以為李廣老，數奇㉛，毋令當單于，恐不得所欲。而是時公孫敖新失侯㉜，為中將軍從大將軍㉝，大將軍亦欲使敖與俱當單于，故徙前將軍廣。廣時知之，固自辭於大將軍。大將軍不聽，令長史封書與廣之莫府㉟，曰：「急詣部㊱，如書。」廣不謝大將軍而起

一〇二二

行，意甚慍怒而就部，引兵與右將軍食其合軍出東道③⑦，或失道，後大將軍。大將軍與單于接戰，單于遁走，弗能得而還。南絕幕③⑧，遇前將軍、右將軍。廣已見大將軍，還入軍③⑨。大將軍使長史持糒醪遺廣④⑩，因問廣、食其失道狀，青欲上書報天子軍曲折④①。廣未對，大將軍使長史急責廣之幕府對簿④②。廣曰：「諸校尉無罪④③，乃我自失道，吾今自上簿④④。」

至莫府，廣謂其麾下曰：「廣結髮與匈奴大小七十餘戰，今幸從大將軍出接單于兵，而大將軍又徙廣部行回遠④⑤，而又迷失道，豈非天哉！且廣年六十餘矣，終不能復對刀筆之吏④⑤。」遂引刀自剄④⑤。廣軍士大夫一軍皆哭④⑥。百姓聞之，知與不知，無老壯皆為垂涕。而右將軍獨下吏④⑦，當死，贖為庶人。

（以上為第三段，寫李廣晚年以郎中令率軍擊匈奴的勞而無功，和最後從衛青擊匈奴，被傾軋逼迫而死的悲慘結局。）

【注釋】

①石建——萬石君石奮之子，以「孝謹」著稱，實際上是頗近於佞幸。武帝時，曾為郎中令，元朔六年（前一二四）卒。李廣代為郎中令，亦應在此年。

②後將軍——《漢書‧百官公卿表》：「前、後、左、右將軍皆周末官，秦因之。位上卿，金印紫綬。漢不常置。皆掌兵及四夷。」

③大將軍——《續漢書‧百官志》：「將軍不常置，掌征伐背叛。比公者四，第一，大將軍；次，驃騎將軍；次，車騎將軍；次，衛將軍。」這裏的大將軍是衛青，漢代名將，《史記》有傳。

定襄——漢郡名，郡治成樂（今內蒙和林格爾西北）。

④首虜率——按斬敵首級多少而加官進爵的標準。率：標準，規定。

⑤博望——漢縣名，縣治在今河南省南陽東北。

張騫（くㄧㄢ）——武帝時的大探險家，曾應募出使西域，以功封博望侯。事跡見《大宛列傳》。

⑥左賢王——匈奴大單于下面的最高貴族官長之一。與右賢王共同襄助大單于處理國事。分部駐紮，左賢王部居東，右賢王部居西。

⑦胡虜易與耳——易與：容易對付。按：此處寫李敢的少年勇猛，亦在於襯托李廣。

⑧圓陣外向——《匈奴列傳》作「士皆持滿，傅矢外向」。因李廣軍處十倍於己的敵人包圍中，須四面應敵。

⑨大黃——一種黃色的可以連發的大弓。

⑩益解——漸漸散去。王先謙曰：「凡言『益』者，皆以漸加之詞。《漢書‧蘇武傳》：『武益愈』，

言武漸愈也。《景十三王傳》：『益不愛望卿』，言漸不愛望卿也。」（《漢書補注》）

⑪益治軍——更加精神十足地整頓自己的隊伍。治軍：師古曰：「巡部曲，整行陣也。」（《漢書注》）

⑫軍中自是服其勇也——郭嵩燾曰：「與匈奴大小七十餘戰，史公不一敍，獨上文敍其以百騎支匈奴數千，此以四千騎當匈奴四萬，寫得分外奇險。妙在一以不戰全軍，一以急戰拒敵，兩事各極其勝。」

（《史記札記》）

⑬罷——同「疲」。

⑭軍功自如——軍功和敗罪相當，相抵銷。

⑮元朔五年——公元前一二四。

⑯樂安——漢縣名，縣治在今山東省博興北。

⑰元狩二年——公元前一二一。

⑱公孫弘——漢代以儒術位登宰相的第一個，與董仲舒共同助成了漢武帝的罷黜百家，獨尊儒術。實際他們所行的乃是一種用儒家經術外衣包裹著的酷吏政治。公孫弘是司馬遷最反感的人物之一。事跡見《平津侯主父列傳》。

⑲九卿——秦、漢官制：皇帝以下最高的叫三公，其次是九卿。漢九卿指：太常、光祿勳、衛尉、太

僕、廷尉、鴻臚、宗正、太司農、少府。

⑳列侯——亦稱徹侯、通侯，封有一定領地，較無領地的「關內侯」地位高。劉邦曾規定過：「非劉氏者不得王，非有功者不得侯。」因此在漢代對一般官員而言，封列侯是最高的榮譽。

㉑三公——指丞相、太尉、御史大夫。

㉒望氣——古代的一種迷信活動，據說覘望一個地方的雲氣，可以判斷有關人事的吉凶禍福。

燕語——閒談。燕：安閒。

㉓不爲後人——不在人後，不比人差。

㉔恨——遺憾，後悔。

㉕此乃將軍所以不得侯者也——瀧川曰：「此一段以敍事代議論。」曾國藩曰：『「初廣之從弟李蔡」至『此乃將軍所以不得侯者也』十餘行中，專敍廣之數奇，已令人讀之短氣。此下接敍從衛青出擊匈奴，徙東道迷失道事，愈覺悲壯淋漓。若將衛青出塞事敍於前，而將廣之從弟李蔡一段議論敍於後，則無此沉雄矣。故知位置之先後，剪裁之繁簡，爲文家第一要義也。』（《求闕齋讀書錄》）按：王朔一段，乃史公游離點綴之詞。李廣及其家族悲劇的造成者，乃漢代皇帝及其寵幸，文中指示甚明；而所以仍著此詞，一爲批評李廣之殺降，一乃藉此爲其終身坎壈興嘆。

㉖後二歲——元狩四年，公元前一一九。

㉗驃騎將軍——指霍去病，漢代名將，《史記》有傳。

㉘右將軍——指趙食其（ㄐㄧ）。

㉙東道少回遠三句——少：稍，略。大軍行：衛青所率主力軍的行動路線。不屯行：不留行，不能止前進。三句意謂，東路本來就繞遠，中路又一定是盡夜兼程，這樣東路肯定要遲到。因此，急於求戰的李廣不願走東路。

㉚結髮——猶言剛成人。古代男子二十歲梳髮戴冠，從此算做成人。

㉛數奇（ㄐㄧ）——運氣不好。奇：不偶，不合。

㉜公孫敖——武帝時的將領，因軍功被封爲合騎侯。敖始爲騎郎，時衛青亦未貴，二人爲友。陳皇后因忌衛子夫而捕青，欲殺之。公孫敖與壯士劫救之，故得不死。事見《衛將軍驃騎列傳》。

新失侯——武帝元狩二年（前一二一）公孫敖與霍去病等分道出擊匈奴，霍去病破敵立大功，公孫敖因遲到未與霍去病按時會軍，當斬，贖爲庶人。

㉝爲中將軍從大將軍——據公孫敖傳，此行乃以「校尉」從大將軍。此處作「中將軍」，殆誤。

㉞大將軍亦欲使敖與俱當單于——按：此見衛青之偏心。王鳴盛曰：「是役李廣本以前將軍從，宜在前當單于，青乃徙之出東道使其回遠失道者，非但以其數奇恐無功，實以公孫敖新失侯，欲令與俱當單于于有功得侯，以報其德，故徙廣乃私也。」（《十七史商榷》）

㊎長史——丞相、將軍手下的近身屬官,如同今之「祕書長」。以其爲諸吏之長,故稱長史。

廣之莫府——即指李廣的前將軍軍部。衛青派李廣去東道,李廣不從,故衛青派其長史直接送命令與李廣的部下,硬派此軍前往。

㊱詣部——到右將軍軍部去報到。

㊲軍亡導二句——亡導:沒有嚮導。或失道:迷惑,走錯了路。或:同「惑」。

㊳南絕幕——向南回軍,橫渡大沙漠。絕:橫渡,橫過。幕:同「漠」。

㊴還入軍——回到自己軍中去了,氣憤難平。

㊵糒醪(ㄅㄟ ㄌㄠ)——糒:乾飯。醪:濃酒。

㊶報天子軍曲折——向天子報告這次出兵不利的具體情況。又,王念孫曰:「『軍曲折』,『軍』上當有『失』字,廣、食其與大將軍軍相失,故曰『失軍』。報『失軍曲折』者,報失軍之委曲情狀也。」二義皆可。

㊷大將軍使長史急責廣之幕府對簿——北大《參考資料》:「本句『使』字疑是衍文,《漢書》此句即無『使』字。」對簿:回答質問。簿,指文狀。大將軍長史問李廣,廣未對,於是長史即命令李廣的軍部人員回答問題。蓋效其主子衛青前曾所用之手段。

㊸諸校尉無罪——漢時軍制,將軍屬下分五部,部各設校尉一人。此云「諸校尉無罪」者,蓋李廣自

己兜起責任，猶言「我的部下都沒有過錯」。

㊹上簿——上去回答質問。有本連下文斷句為「吾今自上簿至幕府」，意謂我自己到大將軍幕府去對簿。

㊺遂引刀自剄——朱翌曰：「始廣欲居前，青既不聽，以東道回遠固辭，則又固遣之；既受上指冊令廣當單于，乃責其失道使自殺，青眞人奴也哉！」尤侗曰：「以廣之勇，結髮與匈奴七十餘戰，使居前一當單于，其功可勝道哉？而軍亡導，或失道。即失道，不至，廣老將，獨不能少假之耶？又使長史責之急，是廣之死，青殺之也。」（《史記評林》引）

㊻廣軍士大夫一軍皆哭四句——凌約言曰：「士大夫一軍皆哭，百姓皆垂涕，廣之結人心於此可見。非子長筆力，安能於勝敗之外，乃出古今名將之上如是哉？」

㊼右將軍獨下吏三句——當死：判處死罪。當，判處。吳見思曰：「足見廣不必死，青殺之也。」《史記論文》

廣子三人，曰當戶、椒、敢，為郎①。天子與韓嫣戲②，嫣少不遜，當戶擊嫣，嫣走。於是天子以為勇③。當戶早死，拜椒為代郡太守，皆先廣死。當戶有遺腹子名陵。廣死軍時，敢從驃騎將軍。廣死明年，李蔡以丞相坐侵孝景園壖地④，當下

吏治，蔡亦自殺，國除⑤。李敢以校尉從驃騎將軍擊胡左賢王，力戰，奪左賢王鼓旗，斬首多，賜爵關內侯⑥，食邑二百戶，代廣為郎中令。頃之，怨大將軍青之恨其父⑦，乃擊傷大將軍。大將軍匿諱之⑧。居無何，敢從上雍⑨，至甘泉宮獵⑩。驃騎將軍去病與青有親⑪，射殺敢。去病時方貴幸，上諱云鹿觸殺之⑫。居歲餘，去病死⑬。而敢有女為太子中人⑭，愛幸。敢男禹有寵於太子，然好利，李氏陵遲衰微矣⑮。

李陵既壯⑯，選為建章監⑰，監諸騎。善射，愛士卒。天子以為李氏世將，而使將八百騎，嘗深入匈奴二千餘里，過居延視地形⑱，無所見虜而還。拜為騎都尉⑲，將丹陽楚人五千人⑳，教射酒泉、張掖，以屯衛胡。

數歲，天漢二年秋㉑，貳師將軍李廣利將三萬騎擊匈奴右賢王於祁連天山㉒，而使陵將其射士步兵五千人出居延北可千餘里，欲以分匈奴兵，毋令專走貳師也。陵既至期還，而單于以兵八萬圍擊陵軍。陵軍五千人，兵矢既盡，士死者過半，而所殺傷匈奴亦萬餘人。且引且戰㉓，連鬬八日，還未到居延百餘里㉔，匈奴遮狹絕道㉕。陵食乏而救兵不到，虜急擊招降陵。陵曰：「無面目報陛下。」遂降匈奴。其兵盡沒，餘亡散得歸漢者四百餘人。

單于既得陵，素聞其家聲，及戰又壯，乃以其女妻陵而貴之。漢聞，族陵母妻子。自是之後，李氏名敗，而隴西之士居門下者皆用為恥焉㉖。

（以上為第四段，寫李廣整個家族的悲劇。）

【注釋】

①為郎——言兄弟三人皆為郎，漢代有以父兄之任，使其子弟為郎的制度。《漢書》作「當戶、椒、敢，皆為郎。」

②韓嫣——漢武帝的寵幸，見《佞幸列傳》。

③天子以為勇——徐孚遠曰：「韓嫣於上有寵，當戶擊之，故天子稱其勇也。」

④侵孝景園壖（ㄖㄨㄢˊ）地——侵占了孝景皇帝陵園範圍內的土地。壖地：皇帝陵園內神道兩邊的空闊地。神道，即正對著陵墓的通道，兩邊排列著石碑、石像，以及種植松柏等。按：漢武帝時期為打擊宗室、列侯，常以酎金（助皇帝祭祀）和侵壖事處宗室功臣以嚴刑，從而使之國除身滅。李蔡恐亦其一。

⑤國除——滅去其王、侯的領地及封號。

⑥關內侯——師古曰：「言有侯號而居京畿，無國邑。」爵十九級，比列侯低。

⑦怨大將軍青之恨其父——王念孫曰：「恨讀為很。《吳語》：『今王將很天而伐齊。』韋注曰：『很，

違也。」《說文》：『很，不聽從也。』《李廣傳》：『怨大將軍青之恨其父。』恨亦讀很。很，違也。謂廣欲居前部以當單于，而青不聽也。又《外戚傳》：『何爲恨上如此！』恨亦讀很，謂不從上意也。」按：王說是。

⑧匿諱之——隱而不說。按：以其內心有愧，倘宣露之，引起士論嘩然，亦非自己之美事。

⑨從上雍——謂從武帝至雍。《漢書》作「從上幸雍」。雍：漢縣名，在今陝西省鳳翔南。胡三省曰：「『雍』蓋衍字。」按：照胡氏說，此句應連下文作「從上至甘泉宮獵」。

⑩甘泉宮——漢離宮名，在今陝西省淳化縣甘泉山上。其地有離宮、獵場、祭壇等，故武帝常去其地。

⑪驃騎將軍去病與青有親——衛青是漢武帝寵妃衛子夫的同母異父弟，霍去病是衛子夫的胞姐衛少兒之子，稱衛青爲舅。

⑫上諱云鹿觸殺之——朱翌曰：「漢武殺文成，而曰『文成食馬肝死』；霍去病射殺敢，而武帝又爲之諱曰『鹿觸死』。賞罰，國之綱紀，既已自欺，又爲人欺，何也？」按：史公於此處深著自己對名將父子的同情，亦對衛、霍及其後臺深表憎惡。

⑬居歲餘，去病死——此事與本傳完全無關，史公連帶及之，意謂害人者亦不得長世。仍是抒憤之筆。

⑭太子——即武帝的長子劉據，衛皇后所生。元狩元年立爲太子，征和二年，因巫蠱案發兵斬江充，

後被丞相劉屈氂打敗，自殺。

中人——猶言「宮人」，宮中姬妾之無位號者。

⑮陵遲衰微——猶言越來越不行了，越來越衰落了。陵遲：猶言「陵夷」，言丘崗之日漸低平。

⑯壯——壯年，古人稱三十歲爲壯年。

⑰建章監——護衛建章宮的衛隊長。建章宮：在未央宮西，建於漢武帝太初元年。監：監督軍隊的長官。

⑱居延——即居延海，在今內蒙額濟納旗北境。

⑲騎都尉——秩比二千石，原統領羽林騎兵，後爲一般軍職名。

⑳將丹陽楚人五千人三句——丹陽：漢郡名，郡治即今安徽省宣城。其地古代屬楚。酒泉、張掖：皆漢代郡名，在今甘肅省境內。茅坤曰：「南人之不習乎北，固也，而陵獨以丹陽五千人敎射酒泉，後卒以橫挑強胡，何哉？」按：孫武爲顯示其治軍才能，願敎吳王宮女爲戰陣；李陵明知南人善舟楫，北人善馳射，而寧取丹陽楚人五千而敎之者，豈亦欲藉此以逞其能歟？倘實若此，其治績亦殊可觀。

㉑天漢二年——公元前九十九。

㉒貳師將軍——李廣利的封號，以讓他伐大宛，到貳師城取汗血馬而得名。李廣利是漢武帝的寵妃李夫人的哥哥。

祁連天山──即祁連山。中井積德曰：「胡人謂天曰祁連，故祁連山或稱天山。此文祁連與天重復，宜削其一。《漢書》單云天山，得之。」北大《資料》云：「祁連山有南北之分，南祁連山在甘肅，即此處所說的『祁連天山』；北祁連山在新疆，即今通稱的『天山』。漢逐匈奴，僅至南祁連山。」

㉓且引且戰──猶言「邊退邊打」。引：抽兵而退。

㉔還未到──猶言「尙距」。

㉕遮狹絕道──在險狹之處截斷了道路。

㉖居門下者──指曾經出入於李氏之門的賓客。梁玉繩曰：「（李陵既壯以下，）皆後人妄續也。無論天漢間事，史所不載，而史公因陵被禍，必不書之。其詳別見於《報任安書》，蓋有深意焉。觀贊中但言李廣，而無一言及陵可見。且所敍與漢傳不合，如族陵家在陵降歲餘之後，匈奴妻陵又在族陵家之後；而此言單于得陵，即以女妻之，漢聞其妻單于女，族陵母妻子，並誤也。且漢之族陵家，因公孫敖誤以李緒敎單于兵爲李陵之故，不關妻單于女事。又，杭太史云子長盛推李少卿，以爲有國士風，雖敗不足誅；彼不死，欲得當以報，何云李氏名敗，隴西之士爲恥乎？斷非子長筆。」（《史記志疑》）

太史公曰：《傳》①曰：「其身正②，不令而行；其身不正，雖令不從。」其李將軍之謂也？余睹李將軍悛悛如鄙人③，口不能道辭；及死之日，天下知與不

知，皆為盡哀。彼其忠實心誠信於士大夫也④？諺曰：「桃李不言⑤，下自成蹊。」
此言雖小，可以喻大也。

（以上爲第五段，是作者的論贊，表現了作者對李廣的無限敬慕與景仰。）

【注釋】

①傳——漢代稱儒家的六藝爲經，此外一切賢人著作皆謂之傳。此處乃指《論語》。

②其身正四句——見《論語・子路》。

③悛悛（ㄒㄩㄣˊ）——謹誠貌。

　鄙人——鄉下人。

④彼其忠實心誠信於士大夫也——信：取信。士大夫：指其部下將士。李景星曰：「傳一代奇人，
而以『忠實』兩字爲歸宿，手眼俱超，壓倒一切。」

⑤桃李不言二句——蹊（ㄒㄧ）：徑路。師古曰：「言桃李以其華實之故，非有所召呼，而人爭歸趣，
來往不絕，其下自然成蹊，以喻人懷誠信之心，故能潛有所感也。」（《漢書注》）

【集說】

楊愼曰：「此傳綜敍其事實，以著其才略意氣之所以然；又旁及軍士吏卒之得志，以致其畸世不平之意，讀之使人感慨。」（《史記評林》卷一〇九）

茅坤曰：「李將軍於漢，爲最名將，而卒無功，故太史公極意摹寫淋漓，悲咽可涕。」（《史記鈔》）

何去非曰：「李廣之爲將軍，其才氣超絕，漢之邊將無出其右者，自漢師之加匈奴，廣未嘗不任其事，而廣每至敗衄廢罪，無尺寸之功以取封爵，卒以失律自裁（者），由其治軍不用紀律。……廣之治軍，欲其人人自安利也，至於部曲頓舍，警嚴管攝，一切弛略，以便其私而專爲恩，所謂軍之紀律者，未嘗用也。故當時稱其寬緩不苛，士皆愛樂，然敵卒犯之，無以禁也。」

又曰：「李廣、李陵，皆山西之英將也。材武善戰，能得士死力；然輕暴易敵，可以屬人，難以專將。世主者苟能因其材而任之，使奮勵氣節，霆擊驚搏，則前無堅敵，而功烈可期矣。漢武皆乖其所任，二人者終償憾而不濟，身辱名敗，可不惜哉！」（《史記評林》卷一〇九）

黃震曰：「凡看衛、霍傳，須合李廣看。衛、霍深入二千里，聲振華夷，今看其傳，不値一錢。李廣每戰輒北，困躓終身，今看其傳，英風如在。史氏抑揚予奪之妙，豈常手可望哉？」（《黃

《氏日抄》卷四七

李景星曰：「不曰韓信，而曰淮陰侯；不曰李廣，而曰李將軍，只一標題間，已見出無限的愛慕景仰。此篇用意尤在數奇二字，而敘事精神更在射法一事。讚其射法，正所以深惜其數奇也。篇首而文帝曰『惜乎子之不遇時』云云，已伏數奇之根。以後敘擊吳、楚還賞不行，此一數奇也；敘邑誘單于無功，此一數奇也；敘贖為庶人，敘出定襄無功，敘出右北平軍功無賞，直至引刀自剄，乃以數奇終焉。其數奇之旁寫，則以從弟李蔡事為趁，以望氣王朔語、以天子誠衛青語為趁，並藉以點明眼目也。其數奇之餘波，則當戶之早死也，敢之被射殺也，陵之生降也，又李氏陵遲衰微、李氏名敗云云，皆是極端嘆其數奇處。

至敘其射法，曰『廣家世世受射』，曰『射雕』，曰『射白馬將』，曰『射追騎』，曰『射石』，曰『射虎』，曰『射裨將』，曰『其射見敵急，非在數十步內，度不中不發』，末又附敘李陵之善射、教射，與篇首『世世受射』句相應。或正或側，或虛或實，直無一筆犯復。蓋太史公負一世奇氣，鬱一腔奇冤，是以藉此奇事而發為奇文。」（《四史評議》

【謹按】

「秦時明月漢時關，萬里長征人未還。但使龍城飛將在，不教胡馬度陰山。」唐代王昌齡的

這首詩，表達了歷代人民對西漢名將李廣的無限懷念之情。其實李廣的一生並沒有建立過什麼了不起的戰功，他之所以能在兩千年來一直被人們謳歌讚頌，這在相當大的程度上是由於司馬遷在《史記》中為他立了傳的緣故。司馬遷在《李將軍列傳》中成功地塑造了一個傑出將領的悲劇形象，對他的不幸遭遇表現了無限的惋惜和同情。具體說來就是：

其一，作者滿腔熱情、滿懷敬意地讚揚了李廣的優秀品質，和他做為一代名將的那種卓越才幹，這是一個具有司馬遷理想光芒的人物形象。《太史公自序》說：「勇於當敵，仁愛士卒，號令不煩，師徒鄉之，作《李將軍列傳》。」這裏說明，做為一個將領，李廣最受司馬遷讚揚、最令司馬遷神往的，首先是他的武藝高超，作戰英勇，膽略過人。他家「世世受射」，因而李廣自幼便掌握了一手好射法。當他任上郡太守率領百騎追擊匈奴射雕者突遇匈奴數千騎時，他以過人的膽略，下馬解鞍示敵以暇，並射殺敵人白馬將，終於安全返回；當他率領的四千騎被匈奴左賢王的四萬騎圍困時，表現得尤其勇敢。清代郭嵩燾說：「與匈奴大小七十餘戰，史公不一敍，獨上文敍其以百騎支匈奴數千，此以四千騎當匈奴四萬，寫得分外奇險。妙在一以不戰全軍，一以急戰拒敵，兩事各極其勝。」（《史記札記》）這一切都和衛青、霍去病的那種靠著裙帶關係，踩著無數將士的屍骨爬上高位形成了鮮明對照。至於腐朽無能的韓安國之流，就更無法與之相比了。

仁愛士卒，不貪錢財，是李廣的又一顯著特點。他一生廉潔，「得賞賜輒分其麾下，飲食與士

共之。終廣之身，爲二千石四十餘年，家無餘財，終不言家產事」。每遇乏絕之處，「見水，士卒不盡飲，廣不近水；士卒不盡食，廣不嘗食」。這也與《衛將軍驃騎列傳》所說的霍去病「少而侍中，貴，不省士。其從軍，天子爲遣太官齎數十乘，旣還，重車餘弃粱肉，而士有飢者。其在塞外，卒乏糧，或不能自振，而驃騎尚穿域蹋鞠」，成爲鮮明對照。

爲人簡易，號令不煩，這是李廣的第三個特點。他「訥口少言」，「寬緩不苛，士以此愛樂爲用」。他和程不識都做過邊郡太守，每當出擊匈奴時，「廣行無部伍行陣，就善水草屯，舍止，人人自便，不擊刁斗以自衛，莫府省約文書籍事，然亦遠斥候，未嘗遇害」。所以「其士卒亦佚樂，咸樂爲之死」。孔子說：「其身正，不令而行；其身不正，雖令不從。」李廣的這套做法，絕不是那種循規蹈矩，只知道照章辦事的平庸之輩所能仿效的。

其二，作品揭露了漢代統治者摧殘人才，揭露了漢武帝及其寵幸們迫害李廣及其整個家族的罪行。如前所述，李廣是漢初以來最光輝的人物之一，早在文帝時期，李廣就已經表現出了他的卓越才幹，但是漢文帝並不用他。景帝時，「廣爲隴西都尉，徙爲騎郎將。吳、楚軍時，廣爲驍騎都尉，從太尉亞夫擊吳、楚軍，取旗，顯功名昌邑下。以梁王授廣將軍印，還，賞不行。」到武帝時代，李廣的名聲已經很高了，他任右北平太守時，連匈奴人都很怕他，號之曰「飛將軍」，「避之數歲，不敢入右北平」。但漢武帝及其寵幸衛青、霍去病之流，卻爲了私利，仍找種種藉口排擠

李廣，其中以元狩四年出擊匈奴時的情況最爲突出。那時，李廣「從大將軍青擊匈奴，旣出塞，青捕虜知單于所居，乃自以精兵走之，而令李廣幷於右將軍軍，出東道。東道少回遠，而大軍行水草少，其勢不屯行」。李廣一再請求做前部，表示「臣願居前，先死單于」。但是「大將軍青亦陰受上誡，以爲李廣老，數奇，毋令當單于」。衛青剛好也有個人打算，他的好朋友，落難時的救命恩人公孫敖，當時正因事失侯而在軍中待命。現在衛青旣已偵得單于所在，便想把這個立功的機會給公孫敖。於是他就硬是把李廣從先頭部隊的位置上撤下來，改派到東路去了。結果因爲李廣軍隊的行動路線遠，而且又因爲沒有嚮導而走錯了路，因而遲到了。衛青大軍先到，「與單于接戰，單于遁走，弗能得而還」。這次失利本來是由於漢武帝和衛青在臨戰前的胡亂調動造成的，結果事後卻把責任向李廣身上推，「使長史持糒醪遺廣，因問廣、食其失道狀」，以致逼得李廣含憤自殺。

　　李蔡是李廣的堂弟，此人沒有什麼德能，司馬遷認爲他「爲人在下中，名聲出廣下甚遠」。但是這個人竟做了宰相，被封爲樂安侯，而李廣有如此的才德，卻一生不過九卿。對此，司馬遷深恨統治者的不長眼。但話又說回來，李蔡卻也沒有任何過惡，現在當他們殺害了李廣之後，又給李蔡強加一個「侵孝景園壖地」的罪名，將他殺死。至於李廣的兒子李敢的死，就更使人怒不可遏了。李敢是個少年英雄，元狩二年他隨父親北出擊胡時，漢軍四千人被匈奴四萬人所圍，「廣軍

士皆恐，廣乃使其子敢往馳之。敢獨與數十騎馳，直貫胡騎，出其左右而還，告廣曰：『胡虜易與耳。』軍士乃安」。就是這樣的英雄，而且是現任的郎中令，堂堂的九卿之一，竟然被霍去病射死了。漢武帝不僅不懲辦凶手，反而替他打掩護，說是什麼被鹿觸死的。試問，這個漢武帝的時代還有點正常的法制嗎？

以上就是李廣及其整個家族悲劇形成的前因後果，如果說這就是所謂「數奇」的話，那麼這個「數奇」完全沒有任何神秘、命定的色彩，它是由最高統治者一手造成的。這篇文章的批判性絕對不能忽視。

《李將軍列傳》是《史記》中藝術成就較高的篇章之一，它爲我們塑造了一個英姿颯爽、慷慨悲涼的一代名將的藝術形象。爲塑造這個動人形象，作者首先注意了選取最典型的材料與最生動的場面來多角度、多層次的表現人物。明代陳仁錫說：「廣家世世受射句，乃一傳之綱領。廣所長在射，故傳中敍射事獨詳。若射匈奴射雕者，若射白馬將，若射追騎，若射獵，若射石，若射猛獸，若射裨將，皆著廣善射之實也。末及孫陵教射，亦與篇首世世受射句相應。」這樣選材，既使全文一氣貫通，首尾呼應，又突出了人物的主要特點。在這些「善射」的材料中，又有詳寫、略寫之別，其中寫得最詳盡的是射白馬將和射裨將兩次。徐中行說：「趙雲遇曹瞞而開壁，李廣值匈奴而反前，皆不足而虛示之有餘者也。卒以疑敵人之心，一因以破虜，一因以全師，蓋膽略

過人哉！」（《史記評林》引）這話說得很好，做為一位將領，武藝高強是重要的，但更重要的是膽略，是臨機處置的果斷。李廣之所以能成為一代名將，關鍵還是因為作品中寫了這以百騎對數千和以四千對四萬兩節。

司馬遷還十分善於選擇各種材料多側面地塑造李廣這個人物。文中既有正面的描寫，又有側面描寫。在正面描寫中，既有一般的介紹，如寫他外貌「悛悛如鄙人」，「訥口少言」「與人居則畫地為軍陣，射寬狹以飲」，概括地交代了李廣的性格、技藝；又有大的戰鬥場面的描寫，生動地展現了李廣過人的膽略與將才。在側面描寫中，他引入了漢文帝、公孫昆邪、程不識對李廣的評價，尤其是匈奴人對李廣的畏服，如稱之為「飛將軍」，「避之數歲，不敢入右北平」，以致連單于都特別下令「得李廣必生致之」等等，從而使人物更增加了一種傳奇色彩，更加風骨凜然。

其次是他打破了其他篇章那種正文寫人物敘事，篇末「太史公曰」中發議論的寫法，而在正文中將敘述、描寫、議論、抒情熔為一爐，文筆變化多端，有時夾敘夾議，有時以議代敘，有時又引用他人的話來代替自己發議論，而在這一切寫人敘事的過程中，又無一處不是傾注著作者自己的全部感情，從而使文章洋溢著一種強烈的抒情性。如作品寫李廣之死說：「廣謂其麾下曰：『廣結髮與匈奴大小七十餘戰，今幸從大將軍出接匈奴兵，而大將軍又徙廣部回遠，而又迷失道，豈非天哉！且廣年六十餘矣，終不能復對刀筆之吏！』遂引刀自剄。廣軍士大夫一軍皆哭，百姓

聞之，知與不知，皆爲垂涕。」這裏寫李廣臨死前的滿腔悲憤，寫當時人們對李廣的無限痛惜之情，眞是筆力千鈞。接著作者又在「太史公曰」中寫道：「《傳》曰：『其身正，不令而行；其身不正，雖令不從。』其李將軍之謂也？余睹李將軍悛悛如鄙人，口不能道辭；及死之日，天下知與不知，皆爲盡哀，彼其忠實心誠信於士大夫也。諺曰：『桃李不言，下自成蹊。』此言雖小，可以喻大也。」結尾用了一種優遊唱嘆的筆法，把作者對李廣那種難以言表的無限欽敬、無限惋惜之情，抒發得淋漓盡致。

二七、游俠列傳

韓子曰①：「儒以文亂法，而俠以武犯禁。」二者皆譏，而學士多稱於世云②。至如以術取宰相、卿大夫③，輔翼其世主，功名俱著於春秋，固無可言者④；及若季次、原憲⑤，閭巷人也，讀書懷獨行君子之德⑥，義不苟合當世，當世亦笑之⑦，故季次、原憲終身空室蓬戶⑧，褐衣疏食不厭⑨，死而已四百餘年，而弟子志之不倦⑩。今游俠，其行雖不軌於正義⑪，然其言必信⑫，其行必果⑬，已諾必誠⑭，不愛其軀，赴士之阨困⑮。既已存亡死生矣⑯，而不矜其能，羞伐其德⑰，蓋亦有足多者焉⑱。

且緩急⑲，人之所時有也。〔太史公曰⑳：〕昔者虞舜窘於井廩㉑，伊尹負於鼎俎㉒，傅說匿於傅險㉓，呂尚困於棘津㉔，夷吾桎梏㉕，百里飯牛㉖，仲尼畏匡㉗，菜色陳、蔡。此皆學士所謂有道仁人也，猶然遭此菑㉘，況以中材而涉亂世之末流乎㉙？其遇害何可勝道哉！

鄙人有言曰㉚：「何知仁義，已饗其利者為有德㉛。」故伯夷醜周㉜，餓死首

陽山，而文武不以其故貶王㉝；蹠、蹻暴戾㉞，其徒誦義無窮。由此觀之，「竊鈎者

誅㉟，竊國者侯，侯之門仁義存」，非虛言也。

今拘學或抱咫尺之義㊱，久孤於世㊲，豈若卑論儕俗㊳，與世沉浮而取榮名哉！

而布衣之徒，設取予然諾㊴，千里誦義，為死不顧世㊵，此亦有所長，非苟而已也。

故士窮窘而得委命㊶，此豈非人之所謂賢豪間者邪㊷？誠使鄉曲之俠，予季次、原

憲比權量力㊸，效功於當世㊹，不同日而論矣㊺；要以功見言信㊻，俠客之義又曷可

少哉㊼！

古布衣之俠，靡得而聞已㊽。近世〔延陵、〕孟嘗、春申、平原、信陵之徒㊾，

皆因王者親屬，藉於有土卿相之富厚，招天下賢者，顯名諸侯，不可謂不賢者矣；

比如順風而呼㊿，聲非加疾，其勢激也。至如閭巷之俠，修行砥名51，聲施於天下

52，莫不稱賢，是為難耳。然儒、墨皆排擯不載53。自秦以前，匹夫之俠，湮滅不

見，余甚恨之。以余所聞，漢興有朱家、田仲、王公、劇孟、郭解之徒，雖時捍

當世之文網54，然其私義廉潔退讓，有足稱者。名不虛立，士不虛附。至如朋黨宗

彊比周55，設財役貧56，豪暴侵凌孤弱，恣欲自快，游俠亦醜之。余悲世俗不察其

意，而猥以朱家、郭解等令與暴豪之徒同類而共笑之也57。

史記選注

一〇三四

（以上爲第一段，是全傳的總論，作者以儒俠對舉，以儒爲俠做反襯，稱揚了游俠言必信、行必果，急人之困，不愛其軀的可貴精神。）

【注釋】

① 韓子曰三句——韓子：韓非，戰國末期韓國人，曾與李斯俱受學於荀況，爲法家學派中集大成的人物。著有《韓非子》，《史記》有傳。「儒以文亂法」二句，見《韓非子·五蠹》。以文亂法：即《始皇本紀》中李斯所謂「今諸生不師今而學古，以非當世；人善其所私學，以非上之所建立」之類。以武犯禁：逞個人的勇力，不顧法制約束。

② 學士——指儒家學者。

　　稱於世——受稱道於漢世。

③ 以術取宰相、卿大夫三句——指公孫弘、張湯等人，公孫弘以儒術爲武帝丞相，張湯爲御史大夫。皆以阿諛人主，取名當世，深爲司馬遷所不滿。公孫弘、張湯事見《平津主父列傳》、《酷吏列傳》、《儒林列傳》。

④ 無可言者——猶言「不必說」、「用不著說啦」。反語嘲諷，意實鄙之。

⑤ 季次、原憲——皆孔子的學生，事見《仲尼弟子列傳》。季次：名公皙哀，字季次，生平未曾出仕。

原憲：字子思，曾居於亂草蓬蒿的窮巷，而不以貧爲恥。

⑥獨行君子——獨守個人的節操，而不隨波逐流、與世浮沉的人。

⑦當世亦笑之——《仲尼弟子列傳》云：「孔子卒，原憲遂亡在草澤中。子貢相衛，而結駟連騎，排藜藿入窮巷，過謝原憲。憲攝敝衣冠見子貢，子貢恥之，曰：『夫子豈病乎？』」此即一例。

⑧空室——空無一物的屋子，極言其貧。

蓬戶——猶言「柴門」，用蓬荊編成的門戶。

⑨褐衣疏食不厭——意謂連最低的生活條件都得不到滿足。褐衣：粗布短衣，古代賤者所服。蔬食：

⑩弟子志之不倦——意指這種人在漢代也受人稱道。志：記，懷念。倦：停止。

⑪不軌——不遵軌轍，引伸爲「不合」之意。

⑫言必信——說話一定算數。

⑬行必果——辦事一定辦成。果：堅定，不改變。

⑭已諾必誠——已經答應人家的事情一定要兌現。

⑮不愛其軀，赴士之阨 （ㄜ） 困——意指爲了幫別人解脫困境，而不惜犧牲自己。阨困：災難，困境。阨，險也。

⑯ 存亡死生——指打抱不平，使遇害將亡者得存，使仗勢害人者死。按：李笠曰：「『存亡死生』，當作『存亡生死』，謂亡者存之，死者生之也。《左傳·襄公二十二年》所謂『生死而肉骨』也，與此語同。」《史記訂補》按李氏說，二語完全重複，殊覺無謂，今不取。又，瀧川曰：「（謂）出入存亡死生間也。」亦不取。

⑰ 伐——誇，炫耀，與上句「矜」字同義。

⑱ 有足多者——有值得稱讚的地方。多：讚美，稱道。

⑲ 緩急——複詞偏義，這裏就指急。

⑳ 太史公曰——按：四字疑衍，或應移至他處。

㉑ 虞舜窘於井廩（ㄌ一ㄣˇ）——據《五帝本紀》云，虞舜未為帝時，曾被其父與其弟多次陷害，舜修廩，其父等自下縱火；舜治井，其父等自上填塞，舜皆得幸逃去。窘：困。廩：倉庫。

㉒ 伊尹負於鼎俎（ㄗㄨˇ）——伊尹名摯，商湯時的賢臣，曾佐湯滅夏建商。據《殷本紀》云，伊尹最初為了尋機會接近湯，曾經為湯妻有莘氏家去做奴隸。後以「媵臣」身分，背著做飯用的鍋子、板子見湯，以做菜的道理暗示其對於政事的見解，結果被湯重用。鼎：古代用以為煮鍋。俎：切東西的案板。

按：史公為求整齊，數句中皆用「於」字為介詞，他句可，此句不順。

㉓ 傅說（ㄩㄝˋ）匿於傅險——傅說，商代武丁時的名臣，據說他在未遇武丁時，是一個苦役犯，在傅

險（地名，在今山西省平陸東）做苦工。後被武丁發現，任以政事。詳見《殷本紀》。匿：隱，這裏是「埋沒」、「不得志」的意思。

㉔呂尚困於棘津——呂尚，即姜尚，周朝的開國名臣，曾輔佐周武王滅商建周，因有大功，被封於齊。據說呂尚原來的命運非常不好，年已七十，尚賣食於棘津，事見《正義》引《尉繚子》。棘津：古水名，在今河南省延津東北，久堙。

㉕夷吾桎梏（虫《ㄨ）——管夷吾，字仲，春秋時齊桓公的名臣，曾輔佐齊桓公稱霸於諸侯。管仲未遇齊桓公時，曾為公子糾臣。公子糾與桓公爭位被桓公打敗，逃於魯國，桓公令魯國殺死公子糾，而將管仲解回齊國。管仲回齊後，桓公遂用以為相。事見《管晏列傳》。桎梏：指其兵敗被囚事。桎：足械。梏：手械。

㉖百里飯牛——百里奚，春秋時秦穆公的賢臣，曾輔佐秦穆公稱霸西戎。關於百里奚的出身事跡，各處說法不同。所謂「飯牛」事，不見於《秦本紀》。《孟子·萬章》云：「百里奚自鬻於秦養牲者五羊之皮，食（飼）牛以要秦穆公。」此外還見於《管子·小問》、《鹽鐵論》等。

㉗仲尼畏匡二句——孔子由衛適陳，路經匡邑（在今河南省長垣西南，當時屬衛），被當地人誤認做曾經侵暴過他們的魯國陽虎，從而加以包圍。後來弄清，才被釋放。畏：害怕，這裏指受驚。後來孔子又想去楚國，陳、蔡兩國怕孔子去楚於己不利，於是發兵圍之，使之絕糧七日，從人皆不能起。後楚兵

來迎，始免此難，事見《孔子世家》。菜色：不吃糧食只吃野菜的飢餓面色。

㉘ 猶然——尚且。

莒——同「災」。

㉙ 況以中材而涉亂世之末流乎二句——中材：中等才智的人，亦謙辭委婉地包含了自己在內。涉：經歷，遭逢。亂世之末流：郭嵩燾曰：「秦爲亂世，自秦以後皆亂世之末流也。史公値漢盛時而言此，誠亦有傷心者哉。」《史記札記》李慈銘曰：「史公以救李陵遭腐刑，憤當世士夫拘墨洴洂（畏縮含容），無爲言者，故思游俠之士能不顧身家，急人之難，其意甚痛而曲。」《越縵堂讀書記》

㉚ 鄙人——猶言「下層人」，指平民百姓。

㉛ 何知仁義，已饗其利者爲有德——意謂管什麼仁義不仁義，誰對我有好處，我就說誰是好人。張文虎曰：「『已』，當作『己』，謂身受人之利，即其人爲仁義矣。」《舒藝室隨筆》

㉜ 伯夷——殷末人，因不滿周武王的伐紂，故隱於首陽山；又因以食周粟爲恥，故遂餓死。事見《伯夷列傳》。

㉝ 文武——指周文王、周武王。

醜——恥，瞧不起。

貶王——降低他們做爲一個王者的聲譽。

二七　游俠列傳

一〇三九

㉞ 跖、蹻、盜跖、莊蹻，古代所傳說的兩個大「盜」。

暴戾（ㄌㄧˋ）——凶暴殘忍。戾：乖張，反常。

㉟ 竊鉤者誅三句——見《莊子·胠篋》。張文虎曰：「侯之門仁義存，謂衆以仁義稱之，受其利故也。」方苞曰：「竊鉤者誅，喻俠客之捍文網也；竊國者侯，喻弘、湯之醜而稱美之也。」《評點史記》譏世人不知弘、湯之醜而稱美之，喻弘、湯誣上殘民，以竊高位也；侯之門仁義存，

㊱ 拘學——拘於一偏之見，而頑固不化的學者。

抱咫尺之義——指謹守著他所信奉的狹隘教條。按：這類即指季次、原憲那樣的人。

㊲ 孤——違，背離。

㊳ 卑論儕（ㄔㄞˊ）俗——降低自己的調門兒，和世俗的人們站在一個行列。儕：同類，同輩，這裏用如動詞。按：從史公本意講，他對於季次、原憲雖然並不十分崇敬，但對他們也絕無惡感。這裏是在說反話，是在表現他對公孫弘、張湯之流的憎惡，和對於游俠悲慘遭遇的憤慨不平。瀧川曰：「史公固非惡『拘學之士』，尚『榮名』之徒者，蓋固反言之以聳動人聽也。班固不得其意，則曰『序游俠則退處士而進奸雄』，誤矣。」

㊴ 設取予然諾——大意爲講究待人接物的義氣，不苟取，不苟予，說話算話。設：講究，重視。《仲尼弟子列傳》說澹臺滅明「設取予去就，名施於諸侯」，可與此語互相參證。

㊵為死不顧世——為急人之難不怕犧牲自己，不顧世人的指點議論。

㊶委命——託身，依靠。

㊷賢豪間者——中井曰：「『間』字疑衍。」王伯祥曰：「間者，傑出的人材。古時對異常特出的人叫做『間氣所鍾』。」《史記選》按：王說生澀勉強。

㊸比權量力——比較（儒者和俠者）在社會上的權威和影響力量。

㊹效功——做出的功效。

㊺不同日而論——猶言「不可同日而語」，指游俠遠遠不及季次、原憲。賈誼《過秦論》云：「試使山東之國與陳涉度長絜大，比權量力，則不可同年而語矣。」此史公句法所本。按：季次、原憲輩在漢代有何「權」何「力」，又有何種「功效」，皆不知所云。蓋漢代尊儒氣氛中的一般俗見如此，故史公亦暫退一步，姑妄如此言之耳，下句折回，方是真意。劉辰翁曰：「叩其意，本不取季次、原憲等，蓋言其有何功業而志之不倦，卻借他說游俠之所爲有過之者，而不見稱，特其語厚而意深也。」《史記評林》引）劉說甚是。

㊻要（一ㄠ）——然而，如果。

功見言信——辦事見效果，說話能兌現。

㊼曷可少哉——怎能輕視呢？曷…同「何」。少…輕視，鄙視。

⑱靡得——不得,不能。

⑲延陵——顧炎武曰:「謂季札,以其遍遊上國,與名卿相結,解千金之劍而繫冢樹,有俠士之風也。」《日知錄》崔適曰:「下文專承四豪爲義,豈有一字涉於延陵者,其爲衍文明矣。」(《史記志疑》)梁玉繩曰:「延陵季子非俠,且不可言『近世』,與四公子相比。疑衍『延陵』二字。」(《史記探源》)

孟嘗——即孟嘗君田文,戰國後期齊人。

春申——即春申君黃歇,戰國後期楚人。

平原——即平原君趙勝,戰國後期趙人。

信陵——即信陵君魏公子無忌,戰國後期魏人。以上四人都以好客養士聞名,《史記》皆有傳。

⑳比如順風而呼三句——「比如」上增一「然」字讀,其氣方壯。又,《荀子·勸學》云:「順風而呼,聲非加疾也,而聞者彰。」史公的用其語。疾…迅速,強勁。其勢激也…是被客觀形勢激盪而成的。

⑤砥(ㄉㄧˇ)——名…打磨,提高自己的名節。砥…打磨,修練。

⑤施(ㄧˋ)——延,傳播。

⑤儒、墨皆排擯不載——儒、墨兩家的典籍中都沒有記載過有關閭巷之俠的事跡。按…戰國時的學派甚多,其所以特別提出儒、墨兩家,是因爲在當時這兩家是「顯學」,有代表性。同時儒家講「仁義」,墨家講「兼愛」,也都與俠客思想有相通之處。這兩家都排斥不載,其他更可想而知。擯…排斥,拋棄。

54 捍——牴觸，違犯。

文網——猶今之所謂「法網」，法律規章。

55 朋黨——指爲圖謀私利而互相勾結起來的官僚幫派。

宗彊——猶言「豪族」、「豪紳」。

比周——皆「依從」、「親密」之義。「周」原爲褒詞，「比」爲貶詞，如《論語·爲政》所謂「君子周而不比，小人比而不周」是也。後世二字常連用爲貶義，即猶今之所謂「狼狽爲奸」、「朋比爲奸」。

56 設財役貧——倚仗自己的富有而奴役窮人。

57 猥——曲，猶如今之所謂「錯誤地」、「馬馬虎虎地」。

魯朱家者①，與高祖同時。魯人皆以儒教，而朱家用俠聞。所藏活豪士以百數，其餘庸人不可勝言②。然終不伐其能歆其德③，諸所嘗施，唯恐見之④。振人不贍⑤，先從貧賤始。家無餘財，衣不完采⑥，食不重味⑦，乘不過軥牛⑧。專趨人之急⑨，甚己之私。既陰脫季布將軍之阸⑩，及布尊貴，終身不見也。自關以東，莫不延頸願交焉。

楚田仲以俠聞，喜劍，父事朱家⑪，自以爲行弗及。田仲已死，而雒陽有劇孟

⑫。周人以商賈為資⑬，而劇孟以任俠顯諸侯⑭。吳、楚反時⑮，條侯為太尉⑯，乘傳車將至河南⑰，得劇孟，喜曰：「吳、楚舉大事而不求孟，吾知其無能為已矣。」天下騷動，宰相得之若得一敵國云⑱。劇孟行大類朱家，而好博，多少年之戲。然劇孟母死，自遠方送喪蓋千乘⑲。及劇孟死，家無餘十金之財⑳。而符離人王孟亦以俠稱江淮之間㉑。

是時濟南瞷氏、陳周庸亦以豪聞㉒，景帝聞之，使使盡誅此屬。其後代諸白、梁韓無辟、陽翟薛兄、陝韓孺紛紛復出焉㉓。

(以上為第二段，寫了朱家、劇孟等振人不贍、趨人之急的俠義行為。)

【注釋】

①魯——秦縣名，縣治在今山東省曲阜。

②庸人——普通人，平常人。

不可勝言——猶言「不計其數」。

③不伐其能歆其德——不誇耀自己的本事，不自我欣賞對別人做過的好事。歆…喜，自我欣賞。德…恩惠。

④諸所嘗施，唯恐見之——對於那些蒙受過自己好處的人，唯恐再見到他們。因為不願意讓別人感謝自己。

⑤振人不贍（ㄕㄢ）——救濟別人的困乏。振：救濟，同「賑」。不贍：不足，衣食缺乏。

⑥衣不完采——衣服上連一處完整的花紋都沒有，極言其破舊。

⑦食不重味——吃飯時，桌上沒有第二個菜。

⑧軥（ㄍㄡ）牛——郭嵩燾曰：「猶言『駕牛』。」即乘坐牛車。軥：《說文》：「軛下曲也。」郭嵩燾曰：「軛者，轅端橫木，以駕馬領，軥以狀其下曲也。」（《史記札記》）

⑨趨人之急——奔救別人的危急。

⑩陰脫季布將軍之阨——季布原是項羽的將領，項羽敗死後，季布逃匿於濮陽周氏家。劉邦懸賞捕捉，濮陽難以藏匿，於是周氏將季布髠鉗為奴隸模樣，轉送於朱家處。朱家通過汝陰侯夏侯嬰說動劉邦，季布乃獲赦免，後官至中郎將，河東太守，詳見《季布列傳》。

⑪父事——像對待父親一般對待他。

⑫雒（ㄌㄨㄛˋ）陽——古都邑名，在今河南省洛陽市東北。雒：同「洛」。

⑬周人——指洛陽一帶的人，因春秋、戰國時期周國建都於洛陽，故云。

資——生活資本，謀生之計。

⑭任俠——如淳曰：「相與信爲任，同是非爲俠。」師古曰：「任，謂任使其氣力，俠之言挾也，以權力挾輔人也。」（《漢書・季布傳》注）按：即講義氣，好打抱不平。

⑮吳、楚反——即吳、楚七國之亂，事在漢景帝三年（前一五四），詳見《吳王濞列傳》、《袁盎鼂錯列傳》、《絳侯世家》。

⑯條侯——即周亞夫，平定七國之亂的最高統帥。詳見《絳侯世家》。

⑰傳（坐ㄨㄢ）車——驛站上爲過往官員準備的臨時應用的車馬。

河南——漢郡名，郡治雒陽。

⑱宰相——指周亞夫，周亞夫時爲太尉，太尉相當於副宰相。

得之若得一敵國——得到這樣一個人，就如同獲得了一個與自己勢均力敵的國家，極言其人的身價地位之重要。敵：相當。司馬光曰：「劇孟一游俠之士耳，亞夫得之，何足爲輕重？蓋其徒欲爲孟重名，妄撰此言，不足信也。」（《通鑑考異》）

⑲蓋千乘——差不多有千餘輛車。蓋：約略、推測之詞。各地前來送喪者達千餘輛車，見劇孟交遊之廣。

⑳十金——十錠金子。《平準書》集解：「秦以一溢爲一金，漢以一斤爲一金。」按此所謂金，即黃

顯諸侯——名聲傳聞於各郡國。《漢書》無「諸侯」二字。

銅。

㉑符離——漢縣名，縣治在今安徽省宿縣東北。

㉒濟南——漢郡名，郡治東平陵（今山東省章丘西北）。

瞷（ㄒㄧㄢ）——姓。

陳——秦縣名，縣治即今河南省淮陽。漢代爲淮陽國都。

㉓代——漢郡名，郡治代縣（今河北省蔚縣東北）。

梁——漢國名，都睢陽（今河南省商丘東南）。

陽翟——漢縣名，縣治即今河南省禹縣，當時亦爲潁川郡的郡治所在地。

兄——同「況」。

陝——漢縣名，縣治在今河南省三門峽市西。

郭解，軹人也①，字翁伯，善相人者許負外孫也②。解父以任俠，孝文時誅死。解爲人短小精悍③，不飲酒。少時陰賊④，慨不快意⑤，身所殺甚衆。以軀借交報仇⑥，藏命作姦剽攻，休乃鑄錢掘冢，固不可勝數。適有天幸⑦，窘急常得脫，若遇赦。及解年長，更折節爲儉⑧，以德報怨，厚施而薄望。然其自喜爲俠益甚。既

已振人之命⑨，不矜其功，其陰賊著於心，卒發於睚眥如故云⑩。而少年慕其行，亦輒為報仇，不使知也。解姊子負解之勢⑪，與人飲，使之嚼⑫，非其任，彊必灌之。人怒，拔刀刺殺解姊子，亡去。解姊怒曰：「以翁伯之義⑬，人殺吾子，賊不得。」弃其尸於道，弗葬，欲以辱解。解使人微知賊處⑭。賊窘自歸，具以實告解。解曰：「公殺之固當，吾兒不直。」遂去其賊⑮，罪其姊子，乃收而葬之。諸公聞之，皆多解之義，益附焉。

解出入，人皆避之⑯。有一人獨箕踞視之⑰，解遣人問其名姓。客欲殺之。解曰：「居邑屋至不見敬⑱，是吾德不修也，彼何罪！」乃陰屬尉史曰⑲：「是人，吾所急也⑳，至踐更時脫之㉑。」每至踐更，數過，吏弗求。怪之，問其故，乃解使脫之。箕踞者乃肉袒謝罪。少年聞之，愈益慕解之行。

雒陽人有相仇者，邑中賢豪居間者以十數㉒，終不聽。客乃見郭解。解夜見仇家，仇家曲聽解㉓。解乃謂仇家曰：「吾聞雒陽諸公在此間㉔，多不聽者。今子幸而聽解㉕，解奈何乃從他縣奪人邑中賢大夫權乎！」乃夜去，不使人知，曰：「且無用㉖，待我去，令雒陽豪居其間，乃聽之。」

解執恭敬，不敢乘車入其縣廷。之旁郡國，為人請求事，事可出㉗，出之；不

可者，各厭其意㉘，然後乃敢嘗酒食。諸公以故嚴重之㉙，爭為用㉚。邑中少年及旁近縣賢豪，夜半過門常十餘車，請得解客舍養之㉛。

及徙豪富茂陵也㉜，解家貧，不中訾㉝，吏恐，不敢不徙㉞。衛將軍為言㉟：「郭解家貧不中徙。」上曰：「布衣權至使將軍為言，此其家不貧。」解家遂徙。諸公送者出千餘萬。軹人楊季主子為縣掾㊱，舉徙解㊲。解兄子斷楊掾頭。由此楊氏與郭氏為仇。

解入關，關中賢豪知與不知，聞其聲，爭交驩解㊳。〔解為人短小㊴，不飲酒，出未嘗有騎。〕已又殺楊季主㊵。楊季主家上書，人又殺之闕下㊶。上聞，乃下吏捕解㊷。解亡，置其母家室夏陽㊸，身至臨晉㊹。臨晉籍少公素不知解㊺，解冒㊻，因求出關。籍少公已出解，解轉入太原㊼，所過輒告主人家。吏逐之㊽，跡至籍少公㊾。少公自殺，口絕。久之，乃得解。窮治所犯㊿，為解所殺，皆在赦前。軹有儒生侍使者坐[51]，客譽郭解，生曰：「郭解專以姦犯公法，何謂賢！」解客聞，殺此生，斷其舌。吏以此責解，解實不知殺者。殺者亦竟絕，莫知為誰。吏奏解無罪。御史大夫公孫弘議曰[52]：「解布衣為任俠行權，以睚眦殺人，解雖弗知，此罪甚於解殺之。當大逆無道[53]。」遂族郭解翁伯[54]。

二七 游俠列傳

一〇四九

自是之後，為俠者極眾，敖而無足數者⑤。然關中長安樊仲子，槐里趙王孫，長陵高公子⑤，西河郭公仲⑤，太原鹵公孺，臨淮兒長卿⑤，東陽田君孺⑤，雖為俠而逡逡有退讓君子之風⑥。至若北道姚氏、西道諸杜、南道仇景、東道趙他、羽公子⑥，南陽趙調之徒⑥，此盜跖居民間者耳，曷足道哉！此乃鄉者朱家之羞也⑥。

（以上為第三段，記述了郭解生平尚俠的事跡，和最後被公孫弘等舞文弄法所殺害的經過，表現了作者對郭解的無限同情和對漢廷的莫大憤慨。）

【注釋】

① 軹（业）——漢縣名，縣治在今河南省濟源南。

② 許負——善相人者，其相人事見於《絳侯世家》、《外戚世家》。

③ 精悍——精明強勇。

④ 陰賊——深沉，殘忍。

⑤ 慨不快意——意謂「稍有不快」、「略一動氣」。慨：憤激不平。

⑥ 以軀借交報仇四句——借：助也。藏命：窩藏亡命徒。作姦：猶言「犯科」、「違法」。剽攻：劫奪。休乃鑄錢掘冢：師古曰：「不報仇剽攻，則鑄錢發冢也。」《貨殖列傳》云：「起則相隨椎剽，休則掘冢。」

與此相同。按：此四句，他本《史記》皆作「以軀借交報仇，藏命作姦，剽攻不休，及鑄錢掘冢，固不可勝數。」中華書局本乃根據王念孫《讀書雜志》說改，其實不改正亦自通。

⑦ 適有天幸三句──意謂「好像有老天爺保佑似的，每當他遇到危難時總是可以逃脫，不然就是趕上大赦」。若：或。

⑧ 折節為儉──改變性行，變成一個謹慎、守禮法的人。節：品性風操。儉：斂也，即「檢束」、「謹慎」的意思。

⑨ 振──拔救。

⑩ 卒發於睚眦（一ㄞˊㄗˋ）──意指說不定什麼時候，因為別人瞪了他一眼，而突然爆發起來。卒：同「猝」，突然。睚眦──因發怒而瞪眼。

⑪ 負──恃，倚仗。

⑫ 嚼──同「醮」，猶今之所謂「乾杯」。

⑬ 以翁伯之義──猶言「靠著你的名義人格」。義：道義，名義。

⑭ 微──暗中偵察。

⑮ 去──放走。

⑯ 避──讓路，表示尊敬。

二七　游俠列傳

一〇五一

⑰ 箕踞——叉腿而坐，在古代這是一種傲慢無理的樣子。

⑱ 居邑屋——猶言「同住一個里巷」。邑屋：猶言街坊。

⑲ 屬——同「囑」，囑託。

尉史——縣尉手下的小吏，主管徵發徭役等事。

⑳ 急——猶如今之所謂「關心」、「關切」。

㉑ 踐更——謂取得人錢，代人往出徭役者。《漢書·昭帝紀》注引如淳曰：「更有三品，有卒更，有踐更，有過更。古有正卒，無常人，皆當迭（輪流）為之。一月一更，是為卒更也。貧者欲得雇更錢者，次直者出錢雇之，月二千，是為踐更也。天下人皆值戍邊三日，一歲一更，諸不行者出錢三百入官，官以給戍者，是謂過更也。」

脫——漏，免。

㉒ 居間——謂從中調停。

㉓ 曲聽——（為尊重調解人而）委屈心意地聽從了。

㉔ 在此間——猶如上文之所謂「居間」。

㉕ 幸——謙辭，猶如今之所謂「使我感到榮幸」。

㉖ 且無用四句——意謂「你們暫時先別聽我的話，等我走後，讓洛陽諸公們再來調停，那時你們再

聽」。凌稚隆曰：「應前不矜其功。」

㉗出——出脫，獲釋。

㉘各厭其意——（也要儘量）讓每個人都感到滿意。厭：同「饜」，飽，滿足。

㉙嚴重——尊重，敬重。

㉚為用——為之効力。

㉛請得解客舍養之——意指願為郭解分其負擔，迎其所藏亡命者歸而供養之。

㉜徙豪富茂陵——茂陵是漢武帝的墳墓，在今陝西省興平東北。當時地屬槐里縣（後來改稱茂陵縣）。元朔二年（前一二七），又遷郡國富豪於茂陵，當時衛青、公孫弘皆未貴。又，元朔二年，徙郡國豪傑於茂陵，此乃徙解之時也。」（《通鑑考異》）按：漢武帝徙郡國富豪於茂陵有其政治目的，《平津侯主父列傳》記主父偃上書武帝云：「茂陵初立，天下豪傑幷兼之家，亂眾之民，皆可徙茂陵，內實京師，外銷姦猾，此所謂不誅而害除。」即指此事。建元二年（前一三九），因建茂陵，故遷各地富豪入居之。元朔二年（前一二七）又遷郡國富豪於茂陵，故解之遷即在此時。司馬光曰：「荀悅《漢紀》以郭解事著於建元二年，當時衛青、公孫弘皆未貴。又，

㉝不中訾——家財鉤不上規定的數目。按：當時規定家訾三百萬以上者遷茂陵。訾：同「資」。

㉞更恐，不敢不徙——按：徙郭解蓋有朝廷之命，故吏人明知其「不中訾」，亦不敢違背上意。

㉟衛將軍——即衛青，以伐匈奴功封大將軍。《史記》有傳。

二七 游俠列傳

一〇五三

爲言——爲郭解說情，想請求不搬。

㊱縣掾（ㄩㄢ）——縣令手下的曹吏。掾：各種曹吏的統稱。

㊲舉——檢舉，提名。

㊳交驩——交友結歡。

㊴解爲人短小三句——瀧川曰：「《漢書》無『郭解爲人短小不飲酒出未嘗有騎』十四字。」中井曰：「『解爲人短小不飲酒』，是複出，誤寫耳。『出未嘗有騎』句，當在前文『不敢乘』上。」（《會注考證》）

㊵已——後來。

㊶闕下——指宮門前。古代的王宮正門外，建有雙闕，故云。闕：門觀也。《說文》徐鍇注：「爲二臺於門外，做樓觀於上，上圓下方，以其闕然爲道謂之闕；以其上可遠觀謂之觀；以其懸法謂之象魏。」

㊷下吏——下詔令於主管該事的官吏。

㊸夏陽——漢縣名，縣治在今陝西省韓城西南。

㊹臨晉——漢縣名，縣治在今陝西省大荔東。

㊺籍少公——姓籍，名少公。

不知——不認識。

㊻冒——指冒然相投，以自己之眞情相告，請其酌量而行。有人解釋爲假冒他人名字，此說大錯，與

上下文完全不合。

㊼太原——漢郡名，郡治晉陽，在今山西省太原市西南。

㊽逐——追捕。

㊾跡——追蹤。

㊿窮治——深究，極力追問。

51使者——指京城派到輒縣來專門查訪郭解「惡跡」的人。

52御史大夫——主管監察彈劾的最高長官，秦、漢時為三公之一。

53當——判處。中井曰：「弗知之罪，甚於親殺，是老吏弄文處。」按：史公極寫時人之敬慕郭解；公孫弘——是個以讀《春秋》出名，在漢武帝尊儒過程中平步青雲的人物，《史記》有傳。而忌恨之，必欲殺之者，乃前一儒生，後一公孫弘。於此見史公對漢世儒生之反感、氣憤。

54遂族郭解翁伯——梁玉繩引王孝廉曰：「『翁伯』二字衍，是處何必復表其字耶？」（《史記志疑》王韋曰：「必字之者，惜之也。」）《史記評林》引）按：後說為是。

55敖——同「傲」，傲慢。

56長安——漢代國都，在今西安市西北。槐里——漢縣名，縣治在今陝西省興平東南。

史記選注

長陵——漢縣名，是劉邦的墳墓所在地，縣治在今陝西省涇陽東南。

㊗西河——漢郡名，郡治平定（在今內蒙古準噶爾旗西南）。

㊙臨淮——漢郡名，郡治徐縣（在今江蘇省泗洪南）。

㊙東陽——漢縣名，縣治在今安徽省天長西北。

⑥逡逡（ㄑㄩㄣ）——謙虛退讓的樣子。

⑥北道、西道——猶言「北路、西路」、「北方、西方」，皆泛指也。
趙他、羽公子——有人認爲是兩個人的名字；有人認爲是一個人，姓趙，名他羽，字公子。

㊙南陽——漢郡名，郡治宛縣（今河南省南陽市）。

㊙鄉者——猶言「昔者」、「前者」。鄉：同「向」。

太史公曰：吾視郭解①，狀貌不及中人，言語不足採者②。然天下無賢與不肖，知與不知，皆慕其聲，言俠者皆引以爲名③。諺曰：「人貌榮名，豈有既乎④！」於戲，惜哉⑤！

（以上爲第四段，是作者的論贊，表現了作者對郭解爲人的無限敬慕，和對其悲慘結局的無限憤慨與同情。）

一〇五六

【注釋】

①吾視郭解——據此可知司馬遷是見過郭解的，此有助於考訂司馬遷的生年。

②不足採——無可取。

③皆引以爲名——都標榜郭解而藉以提高自己的名聲。

④人貌榮名，豈有旣乎——《集解》引徐廣曰：「人以顏狀爲貌者，則貌有衰落矣；唯用榮名爲節表，則稱譽無極也。旣，盡也。」李笠曰：「《方言》六：『旣，定也。』此言郭解狀貌不取，而得榮名，故以人貌榮名無定爲解。」《史記訂補》其意蓋謂人的相貌好壞，與人的道德名聲高低，並沒有一定的聯繫。二說錄以備考。

⑤於戲——同「嗚呼」，感嘆語。

【集說】

惜——可惜，惋惜。中井曰：「惜其不令（善）終也。」趙恆曰：「爲公孫弘議族解而發嘆。」

《史記評林》引）按：後說爲長，感慨中深寓無限憤怒。

陳仁子曰：「游俠之名，蓋起於後世無道德之士耳。夫游者行也，俠者持也，輕生高氣，排

難解紛，較諸古者道德之士，不動聲色消天下之大變者，相去固萬萬，而君子諒之，亦曰其所遭者然耳。律其所為，雖未必盡合於義，然使當時而無斯人，則袖手於焚溺之衝者滔滔皆是，亦何薄哉？斯固亦孔子所謂殺身成仁者也。遷之傳此，其亦感於蠶室之禍乎？吾於此傳可以觀人材，亦可以觀世變。」（《史記評林》引）

張照曰：「遷意所不滿，莫若公孫丞相及衛、霍，觀《佞幸列傳》之闌入衛、霍可見。此言儒不如俠，其所為儒，即指公孫輩言。而班固謂其『是非頗謬於聖人』，亦不達其旨矣。」（殿本《史記考證》）

董份曰：「史遷遭李陵之難，交游莫救，身受法困。故感游俠之義。其辭多激，故班固議其『進姦雄』，此太史之過也。然咨嗟慷慨，感嘆惋轉，其文曲至，百代之絕矣。」（《史記鈔》引）

吳見思曰：「篇中先以儒、俠相提而論，層層回環，步步轉折，曲盡其妙。後乃出二傳，反若借以為印證、為注腳。而篇章之妙，此又一奇也。」（《史記論文》）

李景星曰：「游俠一道，可以濟王法之窮，可以去人心之憾。天地間既有此一種奇人，而太史公即不能不創此一種奇傳。故傳游俠者，是史公之特識，非獎亂也。……而敍郭解獨詳者，以史公親見其人，深悲其死之冤，故言之津津，不勝感慨。篇雖簡短，純是一團精神結聚，自是史公極用意文字。」（《史記評議》）

《游俠列傳》是司馬遷表現自己的理想道德，對漢代統治者及其上流社會進行無情揭露、激烈批判的一篇戰鬥性很強的文字。班氏父子不深辨底裏，責之爲「退處士而進姦雄」，因而招致了近兩千年的非議，這是不足怪的。《游俠列傳》的思想意義是：

一、歌頌游俠的急人之難、捨己爲人，批判漢朝上流社會的世態炎涼、卑鄙自私

《游俠列傳》一開頭在它的序言中就說：「今游俠，其行雖不軌於正義，然其言必信，其行必果，已諾必誠，不愛其軀，赴士之阨困。既已存亡死生矣，而不矜其能，羞伐其德，蓋亦有足多者焉。」又說：「布衣之徒，設取予然諾，千里誦義，爲死不顧世，此亦有所長，非苟而已也。故士窮窘而得委命，此豈非人之所謂賢豪間者邪？」這裏已經很清楚地說明了這些游俠的「言必信，行必果，已諾必誠，不愛其軀，赴士之阨困」以及他們的「爲死不顧世」，是使司馬遷最爲傾心的地方，也是司馬遷所以要爲他們立傳的主要宗旨。按照這個宗旨，司馬遷在朱家傳中著重寫了他的「所藏活豪士以百數，其餘庸人不可勝言」，稱讚了他的「專趨人之急，甚己之私，既陰脫季布將軍之阨，及布尊貴，終身不見」。在郭解傳中稱道了他的「借交報仇」和他的「既已振人之命，不矜其功」。司馬遷之所以要稱頌這些，是因爲現實政治太黑暗，社會上不公平的事情太多了。

忠奸不分、是非莫辨，壞人當道、好人受欺，一切法律科條都不是保護好人，而是專門助長壞人的。在這個告愬無門的世道上，除了游俠還能給那些受打擊、受迫害的人們一點幫助，此外還能教他們去指望誰呢？而這種禍從天降的倒楣事是任何人都可能碰得到的，遠的不說，近來尊顯一時的魏其侯，無端地被田蚡一流殺害了；忠勇蓋世的李廣，活活被衛青之流逼死了；李廣的兒子李敢已經位至郎中令，居然在光天化日、衆目睽睽之下被霍去病射死了。在這個世界上，有任何一個人爲他們主持過一點公道嗎？司馬遷歌頌游俠，正是和批判漢代官場、漢代上流社會的這種卑鄙無恥的道德面貌相表裏的。

二、歌頌游俠的「捍文網」，有批判漢武帝的專制統治及其嚴刑酷法的意義

韓非在其《五蠹》中是把游俠當做一種蠹蟲來加以否定，並主張堅決取締的。他說他們是「以武犯禁」，也就是不遵王法、不守國家的秩序。對於這些問題，我們不能簡單從事，而是必須把它放到當時的歷史環境中去分析檢驗。

漢武帝是我國古代一位有作爲的皇帝，對於他的歷史功績，我們是要充分肯定的。但由於當時的專制制度以及某些具體的政策措施不當所造成的社會問題也是相當嚴重的。例如，爲了供應連年不斷的戰爭而實行了一系列旨在搜刮民財的鹽鐵官營、均輸平準以及什麼算緡、告緡等等；又由於經濟凋敝、民不聊生、治安不穩而實行了對全國官民殘暴鎮壓的酷吏統治。這在當時都是

史記選注

一〇六〇

嚴重問題。《漢書‧刑法志》説：「孝武即位，外事四夷之功，內盛耳目之好，徵發煩數，百姓貧耗，窮民犯法，酷吏擊斷，奸宄不勝。於是招進張湯、趙禹之屬，條定法令，作見知故縱、監臨部主之法，緩深故之罪，急縱出之誅。其後奸猾巧法，轉相比況，禁網寖密。」《漢書‧宣帝紀》説：「後元二年，武帝疾，往來長楊、五柞宮，望氣者言長安獄中有天子氣，上遣使者分條中都官獄繫者，輕重皆殺之。」這和《史記‧酷吏列傳》中所説的「郡吏大府舉之廷尉，一歲至千餘章。章大者連逮證案數百，小者數十人；遠者數千，近者數百里。會獄，吏因責如章告劾，不服，以笞掠定之」，以及「論報，至流血十餘里」云云是一致的。而且這種殺戮，又多是出自漢武帝的個人意志，那些酷吏們是專門看著漢武帝的臉色行事的。張湯之所以飛黃騰達，就是因為善於迎合漢武帝的心理。《酷吏列傳》説：「所治即（若）上意所欲罪，予監史深禍者；即（若）上意所欲釋，與監史輕平者。」杜周當廷尉的做法與張湯相同：「上所欲擠者，因而陷之；上所欲釋者，久繫待問而微見其冤狀。客有讓周曰：『君為天子決平，不循三尺法，專以人主意指為獄。獄者固如是乎？』周曰：『三尺安出哉？前主所是著為律，後主所是疏為令，當時為是，何古之法乎！』」司馬遷歌頌游俠，説這些游俠「雖時捍當世之文網，然其私義廉潔退讓，有足稱者。」這話對不對呢？我們覺得完全應該、完全正確。因為在當時也只有他們敢作敢為，能替那些善良、軟弱但又受打擊、受迫害的人們出一口氣了。

三、批判了公孫弘等舞文弄法殺害游俠的罪行，有揭露儒者的僞善、抨擊漢武帝獨尊儒術政策的意義

司馬遷對漢代的儒生至爲不滿。這些人大都是毫無原則、毫無廉恥，只知爭名圖利、一心向上爬的傢伙。本文一開頭所說的「至如以衛取宰相卿大夫，輔翼其世主，功名俱著於春秋」云云，就是指的公孫弘之流。公孫弘的爲人，《平津侯主父列傳》說他：「習文法吏事，而又緣飾以儒術。」他「外寬內深。諸嘗與弘有郤者，雖佯與善，陰報其禍。殺主父偃，徙董仲舒於膠西，皆弘之力也。」《平津侯主父列傳》汲黯是武帝時期以耿直著稱的大臣，他對漢武帝伐大宛得天馬後的作詩薦之宗廟表示不滿，公孫弘說：「黯誹謗聖制，當族。」（《樂書》）這樣一個人與漢武帝合作，眞可謂相得益彰。《游俠列傳》就詳細地寫了他們互相配合殺害郭解的過程：郭解是當時的名人，但卻並不豪富，強迫郭解搬家完全是地方官看著漢武帝的臉色行事的結果。當有人打抱不平殺了一名地方小吏的時候，郭被捕了，公孫弘對此判決說：「解雖弗知，此罪甚於解殺人，當大逆無道。」於是郭解被滅了三族。這就是公孫弘的爲人和公孫弘殺人的手段。公孫弘是被漢武帝尊起來的儒生的最高代表，而這些儒生就是這樣來爲漢武帝的統治服務的。《儒林列傳》說：「公孫弘以《春秋》白衣爲天子三公，封以平津侯。天下之學士靡然鄉風矣。」又說：「自此以來，則公卿大夫士吏斌斌多文學之士矣。」就是這樣

的一群儒生，就是這樣一組尊者與被尊者。漢代的政治、漢代的社會風氣達到如此惡濁的地步，豈不可哀也哉！

這篇作品在表現手法上的主要特點是：

其一，巧妙而突出地運用了對比襯托。作品用「韓子曰：『儒以文亂法，而俠以武犯禁。』」做開頭，一下子就把俠與儒同時提出來了。接著，他敍述了自先秦以來俠者與儒者各自的行爲表現、社會功能，以及他們所得到的社會評價、社會地位。他對那種有些本來很壞（如公孫弘），而些雖然不壞，但也決無用處可言（如季次、原憲）的儒者歷來受到稱頌，甚至享受高官厚祿；而俠者濟人之危、奮不顧己，反而一貫受打擊、受誣衊的社會不公，提出了憤怒的斥責。並引用「鄙人之言」曰：「何知仁義，已饗其利者爲有德。」故伯夷醜周，餓死首陽山，而文、武不以其故貶王；跖、蹻暴戾，其徒誦義無窮。由此觀之，『竊鈎者誅，竊國者侯，侯之門仁義存』，非虛言也。」對於儒生受統治者尊用，有地位、有權勢，從而可以操縱社會輿論的現實，表示了極端的憤慨。在這裏面，他又進一步地把儒分成兩種：一種是「讀書懷獨行君子之德，義不苟合當世」，「終身空室蓬戶」的閭巷之儒；一種是「以術取宰相、卿大夫，輔翼其世主，功名俱著於春秋」的朝廷之儒。二者對比映襯，更突出地表現了他對公孫弘等朝廷之儒的嘲弄與蔑視。對於俠者，他也把他們分爲身繫「王者親屬，藉於有土卿相之富貴，招天下賢者，顯名諸侯」的貴族之俠，

和全靠自己「修行砥名，聲施於天下」，「然儒、墨皆排擯不載」的布衣之俠。他認爲前者「比如順風而呼，聲非加疾，其勢激也」；而後者則完全是靠著自己的品德和自己的社會實踐，一銖一兩地積累起來的。兩兩相較，從中更突出了朝廷之儒的可鄙與布衣之俠的可欽可敬。而郭解傳則是具體地表現了一場朝廷之儒與布衣之俠的具體矛盾，揭露了一個朝廷之儒傾害布衣之俠的殘酷事實，從而一箭雙雕地使他作品主題得到了充分的表現。

其二，字裏行間表現著作者的強烈愛憎，整個文章具有一種濃厚的抒情性。這篇作品的篇幅並不長，全文總共約兩千來字，而它的序論就占了三分之一。在這段序論中，作者辭情抑揚，反覆地悠遊唱嘆，曲折而又淋漓盡致地表現出了自己的強烈愛憎。他在這裏有正說，有反說，有似正而實反，有似反而實正。而且這段文字使用了一連串的感嘆詞、疑問詞，反問詞，周迴反覆、餘音不絕。日人有井範平說它「反覆悠揚，愈出愈奇，如八音之合奏，憂戛搏拊，各有不盡之餘韻。」（《史記評林補標》）

漢代自文帝、景帝以來，不斷地打擊、殺害游俠，到武帝時期，隨著他專制主義的發展，對游俠更是採取了徹底取締、徹底消滅的方針。生活在這個時代的司馬遷，居然敢逆著潮流、敢冒著大不韙的風險，來歌頌游俠，爲郭解等立傳，這種勇氣，在兩千年的封建社會中還有哪個後人能與之相比呢！

孔子曰：「六藝於治一也①。《禮》以節人②，《樂》以發和，《書》以道事，《詩》以達意，《易》以神化，《春秋》以義。」太史公曰：天道恢恢③，豈不大哉！談言微中④，亦可以解紛⑤。

淳于髡者⑥，齊之贅壻也⑦。長不滿七尺。滑稽多辯⑧，數使諸侯，未嘗屈辱。齊威王之時喜隱⑨，好為淫樂長夜之飲，沉湎不治⑩，委政卿大夫。百官荒亂，諸侯並侵⑪，國且危亡，在於旦暮。左右莫敢諫。淳于髡說之以隱曰：「國中有大鳥，止王之庭，三年不蜚又不鳴⑫，王知此鳥何也？」王曰：「此鳥不飛則已⑬，一飛沖天；不鳴則已，一鳴驚人。」於是乃朝諸縣令長七十二人⑭，賞一人，誅一人⑮，奮兵而出。諸侯振驚，皆還齊侵地。威行三十六年。語在《田完世家》中⑯。

威王八年⑰，楚大發兵加齊。齊王使淳于髡之趙請救兵，齎金百斤，車馬十駟⑱。淳于髡仰天大笑，冠纓索絕⑲。王曰：「先生少之乎？」髡曰：「何敢！」王曰：「笑豈有說乎？」髡曰：「今者臣從東方來，見道傍有禳田者⑳，操一豚蹄，

酒一盂，祝曰：『甌窶滿篝[21]，汙邪滿車[22]，五穀蕃熟[23]，穰穰滿家[24]。』臣見其所持者狹而所欲者奢，故笑之。」於是齊威王乃益齎黃金千溢[25]，白璧十雙，車馬百駟。髡辭而行，至趙。趙王與之精兵十萬，革車千乘[26]。楚聞之，夜引兵而去。威王大說，置酒後宮，召髡賜之酒，問曰：「先生能飲幾何而醉？」對曰：「臣飲一斗亦醉，一石亦醉。」威王曰：「先生飲一斗而醉，惡能飲一石哉！其說可得聞乎？」髡曰：「賜酒大王之前[27]，執法在傍，御史在後[28]，髡恐懼俯伏而飲，不過一斗徑醉矣[29]。若親有嚴客[30]，髡帣韝鞠䱙[31]，侍酒於前，時賜餘瀝[32]，奉觴上壽，數起[33]，飲不過二斗徑醉矣。若朋友交遊，久不相見，卒然相睹[34]，歡然道故，私情相語，飲可五、六斗徑醉矣[35]。若乃州閭之會[36]，男女雜坐，行酒稽留[37]，六博、投壺[38]，相引為曹[39]，握手無罰，目眙不禁[40]，前有墮珥[41]，後有遺簪，髡竊樂此，飲可八斗而醉二參[42]。日暮酒闌[43]，合尊促坐[44]，男女同席，履舄交錯[45]，杯盤狼藉，堂上燭滅，主人留髡而送客[46]，羅襦襟解[47]，微聞薌澤[48]，當此之時，髡心最歡，能飲一石。故曰酒極則亂，樂極則悲。萬事盡然，言不可極，極之而衰。」以諷諫焉。齊王曰：「善。」乃罷長夜之飲，以髡為諸侯主客[49]。宗室置酒，髡嘗在側[50]。

（以上為第一段，寫淳于髡以詼諧的隱語勸齊威王改行善政的故事。）

【注釋】

① 六藝——儒家用以教授學生，並主張用以治理國家的六種教本，即《禮》、《樂》、《書》、《詩》、《易》、《春秋》，被後代儒生奉為經典。

② 禮以節人六句——節：節制，規範人的一言一行、一舉一動。發和：促進人們的融洽和睦。發，誘導，促進。道事：記述往古的事跡，以供人們效法、借鑑。達意：傳達前代聖賢們的感情意旨。漢代經師們認為《詩經》中的作品都是「思無邪」，都是含有往世賢聖的法則旨意的。神化：使統治者的治理方術神秘化，即「神道設教」的意思。按：《太史公自序》重出此文時作《易》以道化」。「道化」，即講述變化。以義：告訴人哪些事情該做，哪些事情不該做。義，宜也。關於這段文字的意思，可參看《太史公自序》。

③ 天道恢恢二句——意謂世上的道理是很多的，解決問題的辦法不止一種。恢恢：形容廣闊無邊。

④ 談言微中（ㄓㄨㄥ）——說話偶爾說到點子上。中：中的，中肯。

⑤ 解紛——解開糾紛，解決問題。岡白駒曰：「解紛亂即是治，豈獨止六藝耶？天道之所以大也。」

《會注考證》引) 曾國藩曰：「言不特六藝有益於治世，即滑稽之談言微中亦有裨於治道也。」《求闕齋讀書錄》

⑥淳于髡——姓淳于，名髡。

⑦贅壻——招贅到女方家裏生活的女壻。《索隱》曰：「贅壻，女之夫也，比於子，如人疣贅，是餘剩之物也。」錢鍾書曰：「『贅』之爲言『綴』也，雖附屬而仍見外之物也。」《管錐編》按：贅壻自先秦至漢代，不僅社會地位低，而且還受著公開的法律上的摧殘，等同罪犯。如《漢書·食貨志》注引應劭所謂「秦時以謫發之，名曰謫戍，先發吏有過及贅壻、賈人，後以嘗有市籍者發」云云是也。

⑧滑稽——《索隱》曰：「滑，亂也。稽，同也。言辯捷之人言非若是，說是若非，能亂異同也。」《索隱》又引崔浩曰：「滑稽，流酒器也。轉注吐酒，終日不已。言出口成章，辭不窮竭，若滑稽之吐酒。」按：疑前二說近是。後世用爲詼諧幽默之意。《正義》引師古曰：「滑稽，轉利（語言流利）之稱也。滑，亂也。稽，礙也。言其變化無留滯也。」

⑨齊威王——名因齊，是戰國時齊國最有作爲的國君，在位三十六年（前三七八～三四三）。

⑩沉湎（ㄇㄧㄢ）——沉浸於酒。湎：沉於酒。

喜隱——好聽隱語。

⑪並侵——都來侵伐。

⑫蜚——同「飛」。

⑬此鳥不飛則已四句——按：此故事亦見於《楚世家》，作伍舉諫楚莊王；而《呂氏春秋·重言》又作成公賈父諫楚莊王，蓋皆小說家言，姑妄聽之可也。

⑭朝諸縣令長——讓其所屬的各個縣令、縣長皆來朝見。《漢書·百官公卿表》云：「縣令、長，皆秦官，掌治其縣。萬戶以上爲令，減萬戶爲長。」可供參考。

⑮賞一人，誅一人——賞即墨大夫，因此人治縣有實效，由於不奉承齊王左右的人，反而蒙受惡名；誅阿大夫，此人治縣的成績極壞，但由於會巴結齊王左右的人，故而名聲一向挺好。見《田完世家》。此處之「大夫」即縣令、縣長之職。

⑯語——指關於這件事情的記載。

⑰威王八年二句——錢大昕曰：「按《世家》及《表》，是年無齊、楚交兵事，此傳之言，多不足信。」《二十二史考異》威王八年：公元前三七一。

⑱十駟——猶言十輛。古代一車四馬謂之一駟。

⑲冠纓索絕——言其由於張嘴大笑，都把繫在下頜下面的帽帶迸斷了。冠纓：帽帶。索：盡。

⑳禳田——祭祀以求農事無災害。

㉑甌窶——瀧川曰：「蓋方言，言高地也。」

籤——筐籠之屬。高坡貧瘠之地，尚求收得裝滿筐籠。

㉒汙邪——《集解》引司馬彪曰：「下地田也。」蓋謂低窪易澇之地。有人解釋爲「肥沃的低田」，與

文氣不合。

㉓蕃——繁盛，繁茂。

㉔穰穰——衆多的樣子。

㉕溢——同「鎰」。一鎰爲二十四兩。

㉖革車——戰車。《孫子·作戰》：「凡用兵之法，馳車千駟，革車千乘。」宋葉大慶《考古質疑》：
「古者車兼攻守，合而言之，皆曰革車；分而言之，曰輕車、重車。」

㉗惡能——如何能夠。惡（ㄨ）：如何。

㉘御史——執掌糾察、彈劾的官名。

㉙徑——直，這裏的意思如同「即」、「就」，順承連詞。

㉚親——指父母。

嚴客——尊貴莊嚴的客人。

㉛帣韝——《索隱》曰：「帣，音卷，謂收袖也。韝，音溝，臂捍也。」即挽起衣袖，戴上皮套袖。

鞠跽——洪頤煊曰：「跽，即㔟（ㄐㄧㄣ）字。《說文》：『㔟，謹身有所承也。』」鞠跽，謂曲身奉

杯。」《讀書叢錄》或曰，腌：同「跽」，小跪。

㉜餘瀝——指剩酒。瀝：水滴。

㉝數起——屢次地上前敬酒侍候。

㉞卒然——突然。卒：同「猝」。

㉟可——約略，差不多。

㊱州閭之會——指鄉里之間的不拘儀法的飲宴。州閭：義同「州里」、「閭里」、「鄰里」，古代最基層的編制單位。《論語·衛靈公》注云：「二千五百家爲州，五家爲鄰，五鄰爲里。」《周禮》：「五家爲比，五比爲閭。」是「比」、「鄰」同義，「閭」、「里」同義也。通常用以泛指民間、鄉里之意。

㊲行酒稽留——指長時間的飲宴。行酒：依次敬酒。稽留：逗留。稽，停。

㊳六博、投壺——古代的兩種遊戲。六博亦稱博陸，約當於今之走棋。《楚辭·招魂》洪興祖注引《博經》云：「局（棋盤）分爲十二道，兩頭當中名爲水。用棋十二枚，六白六黑，又用魚二枚，置入水中。其擲采（色子）以瓊爲之。二人互擲采行棋，棋行到處即竪之，名爲驍棋，即入水食魚，亦名牽魚。每牽一魚獲二籌，翻一魚獲二籌。」投壺：在一定距離外，把箭投入瓶狀的壺中，以比賽準度。

㊴相引爲曹——自相聚伙。曹：伙，輩。

㊵握手無罰，目眙（彳）不禁——指男女之間可以任意調情。眙：直視。

㊵ 珥（ㄦ）——耳飾。

㊶ 醉二參——有二、三分醉意。

㊷ 酒闌——酒宴臨近結束。闌：盡。

㊸ 合尊——猶言「幷桌」，把剩餘的酒、菜歸幷在一張桌上。尊：同「樽」，酒器。

㊹ 促坐——大家靠近地坐在一起。

㊺ 履舄（ㄒㄧ）交錯——男人、女人的鞋子錯雜地放在一起。履：鞋子。舄：木底鞋。古人上堂必須脫鞋，故男女促坐時便有所謂「履舄交錯」了。

㊻ 主人留髠而送客——意指主人送客而出，留下淳于髠一人和婦女在一起。

㊼ 羅襦（ㄖㄨˊ）——薄紗製作的短上衣。襦：短衣。

㊽ 薌澤——香氣。薌：同「香」。

㊾ 主客——官名，即後世的「典客」、「大鴻臚」，職掌接待外來的賓客、使節等。

㊿ 嘗——同「常」。

其後百餘年，楚有優孟①。優孟，故楚之樂人也。長八尺，多辯，常以談笑諷諫。楚莊王之時②，有所愛馬，衣以文繡，置之華屋之下，席以露牀③，啗以棗脯

④。馬病肥死，使群臣喪之⑤，欲以棺椁大夫禮葬之⑥。左右爭之⑦，以為不可。

王下令曰：「有敢以馬諫者，罪至死！」優孟聞之，入殿門，仰天大哭。王驚而問其故。

優孟曰：「馬者王之所愛也，以楚國堂堂之大，何求不得？而以大夫禮葬之，薄。請以人君禮葬之⑧。」王曰：「何如？」對曰：「臣請以雕玉為棺，文

梓為椁⑨，楩、楓、豫章為題湊⑩，發甲卒為穿壙⑪，老弱負土⑫，齊、趙陪位於

前⑬，韓、魏翼衛其後，廟食太牢⑭，奉以萬戶之邑⑮。諸侯聞之，皆知大王賤人

而貴馬也。」王曰：「寡人之過一至此乎⑯！為之奈何？」優孟曰：「請為大王六

畜葬之⑰。以壟竈為椁⑱，銅歷為棺⑲，齎以薑、棗⑳，薦以木蘭㉑，祭以糧稻，衣

以火光，葬之於人腹腸。」於是王乃使以馬屬太官㉒，無令天下久聞也。

楚相孫叔敖知其賢人也㉓，善待之。病且死，屬其子㉔曰：「我死，汝必貧困。

若往見優孟㉕，言我孫叔敖之子也。」居數年，其子窮困負薪，逢優孟，與言曰：

「我，孫叔敖之子也。父且死時，屬我貧困往見優孟。」優孟曰：「若無遠有所

之㉖。」即為孫叔敖衣冠，抵掌談語㉗。歲餘，像孫叔敖，楚王及左右不能別也。

莊王置酒，優孟前為壽㉘。莊王大驚，以為孫叔敖復生也㉙，欲以為相。優孟曰：

「請歸與婦計之，三日而為相。」莊王許之。三日後，優孟復來。王曰：「婦言

謂何?」孟曰:「婦言慎無為,楚相不足為也。如孫叔敖之為楚相,盡忠為廉以治楚,楚王得以霸。今死,其子無立錐之地,貧困負薪以自飲食③⓪。必如孫叔敖,不如自殺。」因歌曰:「山居耕田苦,難以得食。起而為吏,身貪鄙者餘財,不顧恥辱,身死家室富;又恐受賕枉法③①,為姦觸大罪③②,身死而家滅,貪吏安可為也!念為廉吏,奉法守職,竟死不敢為非;〔廉吏安可為也③③〕!楚相孫叔敖持廉至死,方今妻子窮困負薪而食,不足為也!」於是莊王謝優孟,乃召孫叔敖子封之寢丘四百戶③④,以奉其祀③⑤。後十世不絕。此知可以言時矣③⑥。

(以上為第二段,寫優孟以詼諧幽默勸導楚莊王改行善政的故事。)

【注釋】

①其後百餘年,楚有優孟——劉知幾曰:「優孟,楚莊王時人,在淳于髡前二百餘年,此傳云『髡後百餘年』,何也!」《史通》優孟::優者名孟。

②楚莊王——名侶,在位二十三年(前六一三~五九一),是春秋前期楚國最有作為的國君,被稱為「五霸」之一。

③席——用如動詞,墊著。

露牀──沒有帷帳的床。

④啗（ㄉㄢ）──餵。

⑤喪之──為之治喪。

⑥棺椁──古代貴族的棺木常有好多層，內層的叫棺，外套的叫椁（ㄍㄨㄛ）。

⑦諍爭──勸阻。

⑧請以人君禮葬之──錢鍾書曰：「此即名學之『歸謬法』，充類至盡以明其誤妄也。孟子『好辯』，每用此法，如《滕文公》章駁許行『必種粟而後食』，則問曰：『必織布而後衣乎？』『許子冠乎，自織之與？』『許子以釜甑爨，以鐵耕乎？自為之與？』以『大夫禮葬』進而至『以人君禮葬』，所謂『充』耳。」（《管錐編》）

⑨文梓──有紋理的梓木。

⑩梗、楓、豫章──都是貴重的木料名。

題湊──《集解》引蘇林曰：「以木累棺外，木頭皆內向，故曰題湊。」題，頭。累木為空穴，以保護棺椁。

⑪穿壙──挖掘墳坑。

⑫負土──背土修墳陵。

⑬齊、趙陪位於前二句——《集解》曰：「楚莊王時，未有趙、韓、魏三國。」《索隱》曰：「此辯說者之詞，後人所增飾之矣。」

⑭廟食太牢——爲之立廟，並使其享受太牢之禮的祭祀。太牢：牛、羊、豕各一頭，是最高的祭禮。

⑮奉以萬戶之邑——以萬戶之邑的賦稅收入，供給它經常祭祀、灑掃的費用。

⑯一至此乎——竟然達到了這種地步麼？一：竟然。

⑰六畜葬之——拿對待六畜的辦法來爲它送葬。六畜：指馬、牛、羊、雞、犬、豕。

⑱壠竈——猶今之所謂竈堂、鍋臺。《正義》曰：「土壠爲竈，居鬲（ㄌ一，鍋）外如埻。」

⑲銅歷——銅鍋。歷：同「鬲」。錢大昕曰：「歷即厤字。」《說文》：「鬲，或作厤。」

⑳齎以薑、棗——《索隱》曰：「古者食肉用薑、棗，《禮・內則》云：『實棗於其腹中，屑桂與薑，以洒諸其上而食之』是也。」齎：瀧川曰：「當作齊（劑）調也。」

㉑薦——襯墊。這裏即「加入」、「加進」的意思。

㉒木蘭——香料。

㉒屬——交給。

㉒太官——官名，爲帝王掌炊膳之事。

㉓孫叔敖——楚莊王時的賢相，事見《循吏列傳》。

㉔ 屬——同「囑」。

㉕ 若——爾，汝。

㉖ 無遠有所之——不要到遠處去。《索隱》曰：「謂『汝無遠有所之，適他境，恐王（曰）後求汝不得』也。」之：去，往。

㉗ 爲孫叔敖衣冠，抵掌談語——即穿戴著孫叔敖的衣帽，模仿著孫叔敖的手勢、聲音。抵掌：擊掌，鼓掌，猶今之所謂「指手劃腳」，從容自得地談話的樣子。《戰國策》：「蘇秦說趙王華屋之下，抵掌而言。」

㉘ 爲壽——敬酒並祝頌其健康長壽。

㉙ 以爲孫叔敖復生也二句——劉知幾曰：「孫叔敖之歿，時日已久，豈有一見無疑，而遽欲加以寵榮，復其祿位者哉？」《史通》中井曰：「楚王亦喜其貌肖耳，非爲眞敖而不疑也。」《會注考證》

㉚ 自飲食（ㄙˋ）——猶言「自己養活自己」。

㉛ 受賕（ㄑㄧㄡˊ）——接受賄賂。賕：賄賂。

㉜ 爲姦——做壞事，做觸犯法紀的事。

㉝ 廉吏安可爲也——上數句言貪吏不可爲，此數句言廉吏不可爲，兩節的句式應大體相似。此「廉吏安可爲也」六字應與下文「不足爲也」四字歸幷。梁玉繩曰：「優孟之事，決不可信，所謂滑稽也。隸釋延熹碑所載優孟歌曰：『貪吏而可爲而不可爲，廉吏而可爲而不可爲。貪吏而不可爲者，當時有汚名：

而可爲者，子孫以家成。廉吏而可爲者，當時有清名，而不可爲者，子孫困窮，披褐而賣薪。貪吏常苦富，廉吏常苦貧，獨不見楚相孫叔敖廉潔不受錢。」《梁谿漫志》謂：『憤世疾邪，哀怨過於慟哭，比《史記》所書遠甚。』」（《史記志疑》）

㉞寢丘——楚邑名，在今河南省沈丘東南。

㉟以奉其祀——以供給其祭祀之所需。《正義》引《呂氏春秋·異寶》云：「楚孫叔敖有功於國，疾將死，戒其子曰：『王數欲封我，我辭不受，我死必封汝。汝無受利地。荊楚間有寢丘者，其爲地不利，而前有妬谷，後有戾丘，其名惡，可長有也。』其子從之。楚功臣封二世而收，唯寢丘不奪也。」

㊱此知可以言時矣——意謂優孟的這種智慧，可以說是能夠抓住時機了。知：同「智」。時：及時，恰中時機。瀧川曰：「史公不知時而言，以遭慘刑，六字有感而發。」

其後二百餘年，秦有優旃①。優旃者，秦倡侏儒也②。善爲笑言，然合於大道。秦始皇時，置酒而天雨，陛楯者皆沾寒③。優旃見而哀之，謂之曰：「汝欲休乎？」陛楯者皆曰：「幸甚！」優旃曰：「我即呼汝，汝疾應曰諾！」居有頃，殿上上壽呼萬歲。優旃臨檻大呼曰④：「陛楯郎。」郎曰：「諾。」優旃曰：「汝雖長，何益！幸雨立⑤。我雖短也，幸休居。」於是始皇使陛楯者得半相代⑥。

始皇嘗議欲大苑囿⑦，東至函谷關⑧，西至雍、陳倉⑨。優旃曰：「善。多縱
禽獸於其中，寇從東方來，令麋鹿觸之足矣⑩。」始皇以故輟止。二世立，又欲漆
其城。優旃曰：「善。主上雖無言，臣固將請之。漆城雖於百姓愁費，然佳哉！
漆城蕩蕩⑪，寇來不能上。即欲就之，易為漆耳⑫，顧難為蔭室⑬。」於是二世笑
之，以其故止。居無何，二世殺死⑭，優旃歸漢，數年而卒。

（以上為第三段，寫優旃以滑稽幽默勸諫秦始皇、秦二世，從而收到效果事。）

【注釋】

①其後二百餘年，秦有優旃——梁玉繩曰：「旃在始皇時，漢初乃卒，則自楚莊即位至秦滅，四百
八年，何止二百餘年哉！」優旃：優者名旃。

②侏儒——發育畸形，身材特殊矮小的人。古代統治者常用以為俳優，以供笑樂。

③陛楯者——在殿陛下面持械侍立的武士。陛：天子宮殿的臺階。楯：同「盾」，這裏即指武器。

沾寒——猶言「受凍」。

④檻——殿階上面的欄杆。

⑤幸雨立——王念孫曰：「《初學記》人部，《御覽》人事部、樂部引此，『益』下無『幸』字，『雨』

下有『中』字。蓋今本『幸』字涉下文而衍，又脫『中』字。」（《讀書雜志》）

⑥半相代——一半人侍立，一半人休息，而後相互輪換。

⑦大苑囿（ㄧㄡˋ）——擴大獵場。苑囿：即指上林苑，故址在今陝西省西安市西，及周至、戶縣界，周遭數百里。

⑧函谷關——在今河南省靈寶東北。

⑨雍——秦縣名，縣治在今陝西省鳳翔南。

陳倉——秦縣名，縣治在今陝西省寶雞市東。

⑩令囊鹿觸之足矣——徐中行曰：「齊宣王好鳥獸魚鱉，盼子曰：『王之所以處鳥獸魚鱉，無不得其所矣，彼必感王之德而知所以報王矣，今濟與洸鬪，河、濟、洸、泗同溢，民庶流離，無人以拯之，臣請舉豹…；三晉合兵伐我，侵車東之阿，無人以治之，臣請舉虎；瀕、博之間海溢，水冒于城郭，無人以疏之，臣請舉鱉；四郊多壘，烽火不絕，狗偷鼠竊，乘時而興，無人以治之，臣請舉狐。』於是宣王下令放禽獸、開沼澤，與民共之，此正與優旃襄鹿觸寇之說相似。」（《史記評林》引）

⑪蕩蕩——高大的樣子。

⑫易為漆——容易弄到漆。

⑬蔭室——遮蔽太陽，涼乾漆器的棚屋。

⑭居無何——沒過多久。

二世殺死——二世被趙高所殺事，在公元前二〇七年八月，詳見《始皇本紀》。

太史公曰：淳于髡仰天大笑，齊威王橫行①。優孟搖頭而歌，負薪者以封。優

旃臨檻疾呼，陛楯得以半更②。豈不亦偉哉③！

（以上爲第四段，是作者的論贊，它與作品開頭的小序相呼應，稱道了淳于髡等以滑稽

幽默取得解紛效果的事實。）

【注釋】

①橫行——謂無阻、無敵。

②半更——即上文之所謂「半相代」。更：替代。

③豈不亦偉哉——楊愼曰：「太史公贊滑稽語，亦近滑稽。韓文公銘樊宗師亦學樊宗師，實祖此也。」

【集說】

凌稚隆曰：「『談言微中』二句，總爲滑稽要領，豈太史公思游俠而不得見，故第及於次耶？

不然，何於便給者而有取也。」（《史記評林》引）

錢鍾書曰：「齊威王『國且危亡，在於旦暮，左右莫敢諫』，楚莊王欲以棺椁大夫禮葬馬，下令曰：『有敢以馬諫者，罪至死！』而淳于髡、優孟之流冒主威之不測，言廷臣所不敢，譎諫匡正。《國語・晉語二》優施謂里克曰：『我優也，言無郵。』韋昭注：『郵，過也。』《荀子・正論篇》：『今俳優侏儒狎徒詈侮而不鬥者，是豈鉅知見侮之爲不辱哉？然而不鬥者，不惡故也。』蓋人言之有罪，而優言之能無罪，所謂『無郵』、『無惡』者是。」（《管錐編》）

吳見思曰：「史公一書，上下千古，三代之禮樂，劉、項之戰爭，以至律曆天官，文詞事業，無所不有，乃忽而撰出一調笑嬉戲之文，但見其齒牙伶俐，口角香艷，清新俊逸，另用一種筆意，亦取其意思所在而已，正不必論其事之有無也，而已開唐人小說傳奇之祖矣。」（《史記論文》）

梁玉繩曰：「少孫所續六章，惟郭舍人、東方生、東郭先生、王先生四章爲類，但方朔雖雜詼諧，頗能直言切諫，安可與齊贊優伶比。說衛青者，《青傳》是寧乘，此云東郭先生，豈東郭即乘邪？至王生從太守就徵，乃宣帝徵勃海守龔遂，《漢書・循吏傳》甚明，而以爲武帝徵北海太守，王先生請俱，妄矣。且東郭之白衛將軍，王生之語太守，皆便計美言，何謂滑稽？若夫西門豹，古之循吏也，而列於滑稽，尤爲不倫。然敍次特妙，非他所續之蕪弱，董份疑爲舊文，褚生取而編之耳。」（《史記志疑》）

【謹按】

這是一篇以下層人為描寫對象的作品，他寫了一個贅婿，兩個倡優。司馬遷在《太史公自序》中說：「不流世俗，不爭勢力，上下無所滯，人莫之害，以道之用，作《滑稽列傳》。」這篇作品的意義有三點：

其一，它表現了司馬遷重視下層人，能從下層人物的身上發現好品質，並對他們進行了熱情的歌頌。這與他寫作《游俠列傳》、《刺客列傳》、《日者列傳》、《扁鵲倉公列傳》等篇為下層人物樹碑立傳，和在《孟嘗君列傳》、《平原君列傳》、《信陵君列傳》等篇中雖以貴族的名字標題，而實際上仍主要是歌頌下層人物品德才幹的思想是一樣的，表現了司馬遷突出的民主性與進步性。

其二，這裏面寫的幾個小人物，地位雖然很低，但他們都有好品質，他們能夠為了國家與黎民百姓的利益，勇敢地仗義直言，能夠靈活巧妙地批評殘暴荒淫的統治者，能把他們的那些荒謬絕倫的想法頂回去，從而給國家和黎民百姓帶來說不盡的好處。例如優孟勸阻了楚莊王給他愛馬的出殯；優旃勸阻了秦始皇的想把關中變為獵場，和勸阻了秦二世的想用紅漆漆城。這些事情都關係著大量人力、物力的消耗，關係著成千上萬人的流血、流汗，以及他們生死存活。做為司馬

二八　滑稽列傳

一〇八三

遷的理想大臣，直言敢諫是最重要的品質之一，人之所以要爲張釋之、馮唐、汲黯等人立傳，其動機就在於此。可惜這樣的人在漢武帝時代太少了，滿朝都唯唯諾諾，宰相公孫弘、御史大夫張湯等都以看著漢武帝的臉色行事著稱；大將軍衛青的突出特點是對上「柔媚」；萬石君石奮一門爲人處事的訣竅就是在皇帝面前裝聾作啞，什麼事都一言不發。一個個保官保命，苟合取容。這是多麼可悲的一種政治局面啊！司馬遷滿懷感慨地歌頌贅婿倡優，其對現實的諷刺意味難道還不應該被人們所重視嗎？

其三，這篇作品寫的是滑稽故事，因此我們也就只能把它當做故事讀，如果你一定要認爲它是真的，那就只能說明你沒有理解什麼叫「成一家之言」。比如，同一個「不飛則已，一飛衝天；不鳴則已，一鳴驚人」的故事，在《史記》中就出現了兩遍，另一次是出現在《楚世家》中，說那是伍子胥的祖父伍舉給楚莊王提意見時，楚莊王說了以上的話。對此，我們不必過於認真，做一個滑稽故事看就行了。淳于髡是古代的一位智者，一位善良正直，同時又極其滑稽風趣的人物，就如同漢代的東方朔、明代的徐文長，和新疆維族的馬凡提，人們不論編了什麼有趣的故事，就往往他們身上歸，從而使之成了人民群眾智慧的代表。而在這一系列滑稽人物中，淳于髡是第一個。同時，《滑稽列傳》這種記錄警語、羅列軼事的敘事方法，也給魏晉以後諸如《世說新語》一類的軼事小說開闢了道路，這在文學史上也具有開創性。

《老子》曰：「至治之極，鄰國相望，雞狗之聲相聞，民各甘其食，美其服，安其俗，樂其業，至老死不相往來①。」必用此為務②，輓近世，塗民耳目，則幾無行矣。

太史公曰：夫神農以前③，吾不知已。至若《詩》《書》所述虞、夏以來，耳目欲極聲色之好⑤，口欲窮芻豢之味⑥，身安逸樂，而心誇矜執能之榮使⑦，俗之漸民久矣⑧，雖戶說以眇論⑨，終不能化。故善者因之⑩，其次利道之⑪，其次教誨之，其次整齊之⑫，最下者與之爭⑬。

夫山西饒材、竹、穀、纑、旄、玉石⑭；山東多魚、鹽、漆、絲、聲色⑮；江南出柟、梓、薑、桂、金、錫、連、丹沙、犀、瑇瑁、珠璣、齒革⑯；龍門、碣石北多馬、牛、羊、旃裘、筋角⑰；銅、鐵則千里往往山出棊置⑱；此其大較也⑲。皆中國人民所喜好，謠俗被服飲食奉生送死之具也⑳。故待農而食之，虞而出之㉑，工而成之，商而通之。此寧有政教發徵期會哉㉒？人各任其能，竭其力，以得所欲。

故物賤之徵貴㉓，貴之徵賤，各勸其業㉔，樂其事，若水之趨下，日夜無休時㉕，不召而自來，不求而民出之。豈非道之所符㉖，而自然之驗邪㉗？

《周書》曰㉘：「農不出則乏其食，工不出則乏其事，商不出則三寶絕㉙，虞不出則財匱少㉚。」財匱少而山澤不辟矣㉚。此四者，民所衣食之原也㉛。原大則饒，原小則鮮㉜。上則富國，下則富家。貧富之道，莫之奪予㉝，而巧者有餘，拙者不足㉞。故太公望封於營丘㉟，地潟鹵㊱，人民寡，於是太公勸其女功㊲，極技巧，通魚鹽㊳，則人物歸之，繦至而輻湊㊴。故齊冠帶衣履天下㊵，海、岱之間斂袂而往朝焉㊶。其後齊中衰，管子修之㊷，設輕重九府㊸，則桓公以霸，九合諸侯，一匡天下㊹；而管氏亦有三歸㊺，位在陪臣㊻，富於列國之君。是以齊富彊至於威、宣也㊽。

故曰：「倉廩實而知禮節㊼，衣食足而知榮辱。」禮生於有而廢於無。故君子富，好行其德；小人富，以適其力㊽。淵深而魚生之，山深而獸往之，人富而仁義附焉㊾。富者得執益彰，失執則客無所之，以而不樂，夷狄益甚㊿。諺曰：「千金之子，不死於市[51]。」此非空言也。故曰：「天下熙熙[52]，皆為利來；天下攘攘，皆為利往。」夫千乘之王[53]，萬家之侯，百室之君，尚猶患貧，而況匹夫編戶之民

史記選注

一○八六

乎⑤⁴！

（以上爲第一段，從理論上分析闡述了商業發展、商人出現，以及人們追求財富的現象，皆事勢事理之必然。）

【注釋】

① 至老死不相往來——以上引文見《老子》第八十章，文字略有出入。楊慎曰：「將伸己說，而先引《老子》破之，以爲必不然，此健吏舞文手也。」（《史記評林》）

② 必用此爲務三句——瀧川曰：「言必用老子所言，以塗塞民耳目爲務，則不可行也。」又曰：「以上古不得已之陋俗，而指爲至治之極，故史公作傳，開宗即明此義。」（《會注考證》輓近世：挽救近代的風氣「衰頹」。塗：塗抹，堵塞。又，李景星曰：「『輓近世』與『至治之極』正相應，故《索隱》謂『輓』與『晚』同。」亦可參考。

③ 神農——古代傳說中的人物，因敎人稼穡，故稱「神農」。爲「三皇」之一。

④ 虞、夏——虞舜、夏禹。

⑤ 極——盡，這裏指「聽盡」、「看盡」。

⑥ 芻豢——指牛、羊、犬、豕。《孟子·告子》：「禮義之悅我心，猶芻豢之悅我口。」朱熹注：「草

二九　貨殖列傳

一〇八七

食曰芻，牛、羊是也；穀食曰豢，犬、豕是也。」

⑦執能──權勢，才能。執：同「勢」。

榮使──猶言「榮光」。按：「使」字生澀。有人將「使」字斷於下句，亦有人認爲「使」字是「流」字之誤，「使俗」當作「流俗」。

⑧漸──浸染，逐漸形成。

⑨戶說──挨戶勸說。

眇論──微妙的理論，指老子學說。眇：同「妙」。

⑩因之──順其自然變化。因：順也。

⑪利道之──藉著有利的形勢而加以引導。道：同「導」。

⑫整齊之──指用規章法律來加以限制。

⑬爭──爭利，指國家官辦各種企業而言。當時反對這樣做的人就指責漢武帝是與民「爭利」，司馬遷也是這種看法，詳見《平準書》。

⑭山西──指崤山以西，與「關中」的涵義略同，指今陝西一帶地區。

材──木材。

穀──《索隱》曰：「木名，皮可爲紙。」

史記選注

一○八八

繼——《索隱》曰：「山中紵，可以爲布。」

旄——旄牛尾，古代用以做爲旌節上面的裝飾。

⑮山東——指崤山以東，包括今河南、山東、河北南部、安徽江蘇北部等地區。

聲色——指歌兒舞女。陳子龍曰：「聲色，指美女，亦列於貨物矣。」（《史記測義》）

⑯楩、梓——兩種貴重的木材名。楩：同「楠」。

連——《集解》引徐廣曰：「鉛之未煉者。」

犀——犀牛角。

瑇瑁——龜屬動物，甲殼可以爲飾物。

⑰龍門——山名，在今陝西省韓城東北。

碣石——山名，在今河北省昌黎北。

旃——同「氈」。

⑱銅、鐵則千里往往山出棊置——意謂出產銅、鐵的礦山，千里之間星羅棋布。

⑲大較——大略，大概形勢。

⑳謠俗——猶言「風俗」。下文云「其謠俗猶有趙之風也」，《漢書·李尋傳》「參人民謠俗」，字義皆

同。

被服——猶言「穿戴」。被：同「披」。

奉生送死——供養生者，禮葬死者。

㉑虞——管理、開發山林藪澤的人。

㉒此寧有政教發徵期會哉——意謂這難道是有什麼命令把它們徵調安排得這麼好嗎？政教：政令、條教。發徵：徵調。期會：刻期而會。

㉓物賤之徵貴貴之徵賤二句——意謂一種物品的價格如果太賤了，那就意味著將要變貴；一種物品的價格如果太貴了，那就意味著將要變賤。之：義同「則」。徵：徵兆，這裏用為動詞。凌稚隆曰：「此二句即下文『貴上極則反賤』二句。」

㉔勸——勉，努力從事。

㉕若水之趨下，日夜無休時——《商君書・君臣》：「民之於利也，若水於下也，四旁無擇也。」《漢書・食貨志》載晁錯上書云：「民者，在上所以牧之，趨利如水走下，四方無擇也。」當時習用此說。

㉖道之所符——符合於「大道」的事情。

㉗自然之驗——合乎自然規律的證明。按：老子僵化地宣揚「老死不相往來」，史公則認為農虞工商的分工合作才眞是體合「自然」、「大道」，對老子的攻駁很有鋒鋩。

㉘周書——指《逸周書》，共七十篇，記周朝上起文王、武王，下至靈王、景王時事。大抵成於春秋

後期，戰國人又有附益。

㉙商不出則三寶絕二句——按：此處次序不清，易使人致誤。前面已首言「農」，次言「工」，這裏則應接著先言「虞」，而後再說「商不出則三寶絕」。「三寶」，即指農所出之「食」，工所成之「事」，虞所出之「財」（材料、貨物），這三者都要靠商賈來使之流通交換。四種人缺一不可，故下文接云「此四者，民所衣食之原也」。今將商賈插敍於虞人之前，而曰「商不出則三寶絕」，遂使人不知「三寶」為何物。

又，此四句今本《逸周書》無。

關於三寶的解釋還有：《六韜》以大農、大工、大商為三寶；《孟子》以土地、人民、政事為三寶，皆與此處不合。

㉚財匱少而山澤不辟矣——按：此句置於此處，不知所云，「虞」是如此，「農」、「工」不亦如此？而且截斷了上四句與下文的連貫。

㉛此四者，民所衣食之原也——郭嵩燾曰：「史公之言與《周禮》之『以九職任萬民』者相適應。自漢興，始為重農抑末之說以困辱商人，今無復有能知此義者矣。」（《史記札記》）

㉜鮮（ㄒㄧㄢˇ）——少。

㉝莫之奪予——猶言「沒有誰能夠改變它」。奪予：讓它那樣，或不讓它那樣。奪：改變。

㉞巧者有餘，拙者不足——語出《管子‧形勢篇》。

㉟太公望──即姜太公呂望，周武王的開國元勳，被封於齊，事見《齊太公世家》。

㊱營丘──後改稱臨淄，齊國的國都，在今山東省淄博市東北部。

㊱潟（ㄒㄧ、）鹵──地多鹽鹼。潟：鹼地。

㊲女功──婦女勞動，指刺繡、紡織等事。

㊳繈至而輻湊──言其四方來歸者之多。繈：貫錢索。《漢書・兒寬傳》：「大家牛車，小家擔負，輸租繈屬不絕。」師古注：「繈，索也，言輸者接連不斷於道，若繩索之相屬也。」輻湊：如輻條之歸湊於轂。

㊴海、岱之間──指北海（渤海）、東海與泰山之間的各小國諸侯。

㊵冠帶衣履──在這裏皆用為動詞。言天下各國的冠帶衣履，皆齊國所造。

歛袂──整歛衣袖，以表示恭敬。

㊶管子──即管仲，齊桓公（前六八五～六四三在位）的相，《史記》有傳。

㊷輕重九府──主管金融貨幣的官府。《正義》引《管子》云：「輕重，謂錢也。夫治民有輕重之法，周有大府、玉府、內府、外府、泉府、天府、職內、職金、職幣，皆掌財幣之官，故云九府也。」

㊸九合諸侯──多次地召集諸侯，舉行盟會。

一匡天下──師古曰：「謂定襄王為天子之位也。一說，謂陽穀之會，令諸侯『無障谷，無儲粟，

無以妾爲妻」，天下皆從之，故云「匡者也」。《漢書・郊祀志》按《論語・憲問》馬融注：「匡，正也。天子微弱，桓公帥諸侯以尊周室，一匡天下。」意即「都是爲了匡正天下，維持舊的秩序」。三說以前二者爲長。

㊹三歸──衆說不一，《論語・八佾》集解引包咸曰：「三歸，娶三姓女，婦人謂嫁曰歸。」即有三房家室。《說苑・善說》：「管仲築三歸之臺以自傷於民。」此則爲臺名。《晏子春秋・內篇》：「(晏子)身老，賞之以三歸，澤及子孫。」此則爲地名。郭嵩燾曰：「所謂『三歸』者，市租之常例歸之公者也。桓公既霸，遂以賞管仲。」(《史記札記》)此則指稅收。

㊺威──指齊威王，姓田，名因齊，在位三十六年(前三七八～三四三)，是戰國時期有作爲的國君之一。

㊻陪臣──指諸侯國的大夫，以其對周天子自稱「陪臣」，故云。

㊼倉廩實而知禮節二句──見《管子・牧民》。實・充滿。

㊽適──縱，逞。

㊾人富而仁義附焉──《莊子・胠篋》：「侯之門而仁義存焉。」史公所本。乃憤慨語。

㊿以而不樂，夷狄益甚──按：八字不知所云，疑有脫誤。

宣──指齊宣王，名辟強，威王之子，在位十九年(前三四二～三二四)。

�51 千金之子，不死於市——何焯曰：「不死市者，知榮辱，恥犯法也。」(《義門讀書記》按：何說只

言其一，尚有其二。富兒犯法，家有金錢打點，亦可不使「死於市」，《越世家》所記范蠡救子即是，漢

代更公開設有花錢贖罪之法。

�52 天下熙熙四句——當時諺語如此。熙熙、攘攘：皆言往來人多的樣子。陳直曰：「《鹽鐵論·毀學

篇》云：『大夫曰：司馬子長有言，天下攘攘，皆為利往。趙女不擇醜好，鄭姬不擇遠近，商人不醜恥

辱，戎士不愛死力，士不在親，事君不避其難，皆為利祿也。』此段完全節括《史記·貨殖傳》原文，

(桑)弘羊當為引用《史記》最早之一人。」(《史記新證》)

�53 千乘(ㄕㄥ)——千輛兵車。乘：一車四馬。

�54 匹夫——平民。

編戶之民——編入一般戶籍的平民。

昔者越王句踐困於會稽之上①，乃用范蠡、計然②。計然曰：「知鬭則修備，

時用則知物③，二者形則萬貨之情可得而觀已④。故歲在金⑤，穰；水，毀⑥；木，

饑；火，旱。旱則資舟，水則資車⑦，物之理也。六歲穰，六歲旱，十二歲一大饑。

夫糶，二十病農，九十病末⑧。末病則財不出，農病則草不辟矣。上不過八十，下

不減三十，則農末俱利，平糶齊物⑨，關市不乏⑩，治國之道也。積著之理⑪，務完物，無息幣⑫。以物相貿易，腐敗而食之貨勿留⑬，無敢居貴⑭。論其有餘不足，則知貴賤。貴上極則反賤，賤下極則反貴。貴出如糞土⑮，賤取如珠玉⑯。財幣欲其行如流水。」修之十年，國富，厚賂戰士⑰，士赴矢石⑱，如渴得飲，遂報彊吳，觀兵中國⑳，稱號「五霸」㉑。

⑲

范蠡既雪會稽之恥，乃喟然而歎曰：「計然之策七㉒，越用其五而得意。既已施於國，吾欲用之家。」乃乘扁舟浮於江湖㉓，變名易姓，適齊為鴟夷子皮㉔，之陶為朱公㉕。朱公以為陶天下之中，諸侯四通，貨物所交易也。乃治產積居㉖，與時逐而不責於人㉗。故善治生者㉘，能擇人而任時㉙。十九年之中三致千金，再分散與貧交疏昆弟㉚，此所謂富好行其德者也。後年衰老而聽子孫，子孫修業而息之，遂至巨萬㉜。故言富者皆稱陶朱公㉝。

子贛既學於仲尼㉞，退而仕於衛㉟，廢著鬻財於曹、魯之間㊱，七十子之徒㊲，賜最為饒益。原憲不厭糟糠㊳，匿於窮巷。子貢結駟連騎，束帛之幣以聘享諸侯㊴，所至，國君無不分庭與之抗禮㊵。夫使孔子名布揚於天下者，子貢先後之也㊶，此所謂得埶而益彰者乎㊷？

白圭，周人也[43]。當魏文侯時[44]，李克務盡地力[45]，而白圭樂觀時變[46]，故人弃我取，人取我與。夫歲孰取穀，予之絲漆；繭出取帛絮，予之食。太陰在卯[47]，穰；明歲衰惡。至午[48]，旱；明歲美。至酉，穰；明歲衰惡。至子，大旱；明歲美，有水。至卯，積著率歲倍[49]。欲長錢[50]，取下穀；長石斗，取上種。能薄飲食，忍嗜欲，節衣服，與用事僮僕同苦樂，趨時若猛獸摯鳥之發[51]。故曰：「吾治生產，猶伊尹、呂尚之謀[52]，孫、吳用兵[53]，商鞅行法是也[54]。是故其智不足與權變[55]，勇不足以決斷，仁不能以取予[56]，彊不能有所守，雖欲學吾術，終不告之矣。」蓋天下言治生祖白圭。白圭其有所試矣，能試有所長，非苟而已也。

猗頓用盬鹽起[57]。而邯鄲郭縱以鐵冶成業，與王者埒富[58]。

烏氏倮畜牧[59]，及衆，斥賣[60]，求奇繪物，間獻遺戎王[61]。戎王什倍其償，與之畜，畜至用谷量馬牛。秦始皇帝令倮比封君[62]，以時與列臣朝請[63]。而巴寡婦清[64]，其先得丹穴[65]，而擅其利數世，家亦不訾[66]。清，寡婦也，能守其業，用財自衛，不見侵犯。秦皇帝以為貞婦而客之[67]，為築女懷清臺[68]。夫保鄙人牧長[69]，清窮鄉寡婦，禮抗萬乘，名顯天下，豈非以富邪？

（以上為第二段，記載了先秦時期的著名商人的言論與活動。）

①越王句踐——春秋末期越國的國君,在位三十二年(前四九六~四六五)。早年曾被吳王夫差打敗,困於會稽山(在今浙江省紹興南),後來發憤圖強,經過幾十年的準備,終於滅掉了吳國。事見《越世家》。

②范蠡——句踐的謀臣,也是我國古代有名的大商人,事跡參見《越世家》。

計然——《集解》曰:「葵丘濮上人,姓辛氏,字文。其先,晉之亡公子也。嘗南游於越,范蠡師事之。」有曰計然即文種。

③知鬬則修備,時用則知物——二句略生澀,大意謂懂戰鬬的人平時就要做好準備;要想到時候用起來順手,平常就應該了解這些東西的性能。

④二者形則萬貨之情可得而觀已——意謂明白這兩件事情的道理,那就對各種貨物的行情規律都能看清了。

⑤歲在金——歲星運行到西方。歲:歲星,即今所謂木星。金:指西方,古人常以五行的木、火、金、水來和東、南、西、北相配,故稱西方曰金。

⑥水——「歲在水」的省文,下同。

毀——歉收。岡白駒曰:「雖不至饑,比穰之三分之一耳。」《會注考證》

⑦旱則資舟，水則資車——資：儲存。《正義》引《國語》：「大夫種曰：『賈人夏則資皮，冬則資絺，旱則資舟，水則資車，以待之也。』」郭嵩燾曰：「有旱則有水，有水則有旱，循環自然之理，先為之資以備之。計然之術，大抵因時觀變，先事預防，承其乏而居以為奇。」（《史記札記》）

⑧二十病農，九十病末——《索隱》曰：「言米賤則農夫病也，若米斗值九十，則商賈病，故云病末。」末：末業，指商業，這裏指商人。

⑨平糶（ㄊ一ㄠˋ）——平價出售。

齊物——調整物價。

⑩關市不乏——關口上可以得到稅收，市場上也可以得到供應。

⑪積著——積藏貨物。著：同「貯」。

⑫完物——完好的貨物。

息——停息，積壓。

幣——應作「弊」，壞東西。或曰「無息幣」即不要儲存現金。

⑬食——同「蝕」，受侵蝕。

⑭無敢居貴——意謂物價看漲，自己的貨物就要賣出，不能盼著越貴越好，手把著自己的東西不賣。

⑮貴出如糞土——物價已高，自己的貨物就要立刻拋出，如同糞土一樣地不憐惜。

⑯取——買進。

⑰賖——以金錢收買，這裏指賞賜。

⑱赴矢石——猶今之所謂「冒槍林彈雨」。

⑲報彊吳——指滅掉吳國，舊仇得報。事在句踐二十四年（前四七三）。

⑳觀兵中國——向中原地區的國家炫耀武力。《越世家》云：「句踐已平吳，乃以兵北渡淮，與齊、晉諸侯會於徐州，致貢於周。周元王使人賜句踐胙，命爲伯。當是時，越兵橫行於江淮東，諸侯畢賀，號稱霸王。」

㉑五霸——指齊桓公、晉文公、楚莊王、吳王闔廬、越王句踐。

㉒計然之策七——計然：有人說是范蠡的老師，他的「七策」是什麼，史無明載。也有人認爲計然就是文種。《越世家》句踐謂文種云：「子敎寡人伐吳七術。」亦未列其目。《正義》引《越絕書》云：「九術，一曰尊天事鬼，二曰重財幣以遺其君，三曰貴糴粟稾，以熒其志；四曰遺之好美，以熒其志；五曰遺之巧匠，使起宮室高臺，以盡其財，以疲其力；六曰貴其諛臣，使之易伐；七曰強其諫臣，使之自殺；八曰邦家富而備利器；九曰堅甲利兵，以承其弊。」按：《越絕書》乃後起者，所言之口徑亦與此不甚相合，僅可參考。

㉓扁——（ㄆㄧㄢ）舟——小舟。扁：小。

㉔鸱夷子皮——鴟夷…皮口袋。師古曰…「言若盛酒之鴟夷，多所容受，而可卷懷，與時張弛也。鴟夷，皮之所爲，故曰子皮。」（《漢書·貨殖傳》注）

㉕陶——古邑名，在今山東省定陶西北，當時屬宋。

㉖治產——購置貨物。產…指可以賺錢的東西。劉攽曰…「治產，治凡可以生息者。」

積居——猶言「囤積」。

㉗與時逐——與時機相周旋。指掌握物價規律，能看準時機地買入賣出。逐…競，爭。不責於人——不是有目的地求得於人（賺某人、坑某人）。責…求，討。郭嵩燾曰…「言但規時變，役其心以與之馳逐，而不更資人力經營。」其說亦通。

㉘治生——猶言「獲利」，即賺錢。

㉙擇人——瀧川曰…「『擇』，當作『釋』。『釋人而任時』，即與時逐而不責於人也。」按…瀧川說是，《孫子·勢篇》…「善戰者求之於勢，不責於人，故能擇（釋）人而任勢。」《韓非子·難勢》…「擇（釋）賢而專任勢，足以爲治乎。」與此思想、文字皆同。「擇」皆應作「釋」。

㉚再——兩次。

㉛息——生也。大錢生小錢，即「賺錢」、「獲利」。

疏昆弟——疏遠的同族兄弟。

㉜巨萬——萬萬。

㉝言富者皆稱陶朱公——何良俊曰：「（蠡之爲此）蓋以見鄙賤之事苟出之以神奇，則鬼神不得持其權，以見其玩弄造化處。」《史記評林》引

㉞子贛——即子貢，名端木賜，孔子的弟子，以言語聞名。因好經商，曾受過孔子的責難。事見《論語》及《仲尼弟子列傳》。「贛」通「貢」。

㉟衛——春秋時期的諸侯國名，都於朝歌（今河南省淇縣）。

㊱廢著——猶言「囤積」。廢：停。著：同「貯」。廢著鬻財，即囤積居奇，以時獲利之意。李笠曰：「廢」，古與「發」字通，《平準書》索隱引劉氏曰：「廢，出賣；居，停蓄也」；《仲尼弟子列傳》索隱引劉氏曰：「廢謂物貴而賣之，居謂物賤而買之」，「廢」之爲「發」可知矣。」《史記訂補》其說亦好。

㊲七十子——概稱孔子的學生。《仲尼弟子列傳》云：「孔子曰：『受業身通者七十有七人。』」此言其成數。

魯——春秋時諸侯國名，都於曲阜。

曹——春秋時諸侯國名，都於陶丘（今山東省定陶西北）。

㊳原憲——孔子的學生，以修潔隱退，不慕榮利著稱。

不厭糟糠——連糟糠都得不到滿足。厭：同「饜」，足，充分供應。

㊴束帛——古代貴族互相聘問時所用的禮物。《周禮・春官》賈疏云：「束者十端，每端丈八尺，皆兩端合卷，總爲五匹，故云束也。」

幣——古代用以稱禮品，凡玉、馬、皮、圭、璧、帛等皆稱爲幣。

㊵抗禮——相互間行對等的禮數。師古曰：「爲賓主之禮。」

㊶先後之——指爲之稱揚、散布，運動打點。

㊷此所謂得執而益彰者乎——崔述曰：「謂孔子之顯，子貢先後之可也；謂子貢以富故能顯之，豈聖人之道亦必藉有財而後能行於世乎？此乃司馬氏憤激之言。」（《史記探源》）

㊸周——指周天子的王畿所在。戰國時周都洛陽，在今河南省洛陽市東北。

㊹魏文侯——名斯，戰國初期的魏國國君，在位三十八年（前四二四～三八七）。

㊺李克——應作「李悝」（ㄎㄨㄟ），戰國早期的經濟名臣。《漢書・藝文志》有「李悝三十二篇」，屬法家。《漢書・食貨志》亦有「李悝爲魏文侯作盡地力之教」之語。魏文侯時亦有李克，其人不講經濟。

盡地力——即努力發展農業生產。

㊻而白圭樂觀時變——樂：猶言「善」。「善觀時變」即上文之所謂「與時逐」，即乘機謀利。姚鼐曰：「『當魏文侯時』五字，專屬李克說，言舊有此務地力之教而已，而其後白圭乃別用一術，非謂圭亦文侯

時人也。故圭言吾治生產若孫、吳用兵，商鞅行法；若文侯時人，亦安取稱述後進如吳起、商鞅者乎？」《惜抱軒筆記》按：史公原文模糊，姚氏的提示很重要。

㊼太陰——這裏指歲星（木星）。歲星十二年繞行一周天，回到原來位置，於是我國古代天文學就把這十二年一周的歲星軌道分成了十二段，分別用子、丑、寅、卯等十二地支表示出來。太陰在卯，即卯年（兔年）。

㊽至午——謂太陰在午，即午年（馬年）。

㊾至卯，積著率歲倍——至卯：謂經過了十二年，又回到了卯年。郭嵩燾曰：「上文云『太陰在卯，穰』，歲穰則百貨流通，而所居積常贏也。是以至卯而居積，視餘歲以倍論。」《史記札記》率：大抵，一般都是。歲倍：一年之內所得的利潤與其固有的資本相等。

㊿欲長錢四句——意謂下穀價廉，可以大量購入，至貴時賣出，可獲大利。上穀質高，母大子肥，若為做種子以提高收穫量，則應不計價昂而取上穀。上種：指上等穀物。

�51趨時若猛獸摯鳥之發——《國語·越語下》范蠡曰：「臣聞從時者，猶救火追亡人也，蹶而趨之，唯恐勿及。」與此意同。

�52伊尹——名摯，商朝的開國功臣，事見《殷本紀》。

呂尚——即本文開頭所說的太公望。

㊱ 孫、吳——孫武、吳起，皆我國古代著名軍事家，《史記》有傳。

�554 商鞅——我國古代著名的法家人物，《史記》有傳。錢鍾書曰：「(白圭數語)兼操術之嚴密與用心之嚴峻言之。前者無差忒，言計學者所謂『鐵律』也；後者無寬假，治貨殖者所謂『錢財事務中著不得情誼』也。」(《管錐編》)

�55 不足與權變——與下文「不足以決斷」句式相同。與「以」同「以」。權變：隨機應變。

�56 仁不能以取予——謂心慈手軟，不能當機立斷地決定取還是予。錢鍾書曰：「『仁』而曰『以取予』者，以取故予，將欲取之，則姑與之；《後漢書·桓譚傳》所謂『天下皆知取之為取，而莫知予之為取』是也。非慈愛施與之意。」

�57 猗頓——《孔叢子》曰：「魯之窮士也，耕則常飢，桑則常寒，聞朱公富，往而問術焉。朱公告之曰：『子欲速富，畜五牸。』於是乃適西河，大畜牛羊於猗氏之南，十年之間，其息不可勝計，貲擬王公，馳名天下。以興富於猗氏，故曰猗頓。」與此說異。

㊸ 鹽(ㄍㄨ)——古代鹽池名，在今山西省臨猗南。

㊸ 埒(ㄌㄧㄝ)——富比富，其富相等。埒：相等。

㊹ 烏氏倮(ㄎㄜ)——烏氏人，名倮。烏氏：秦縣名，縣治在今甘肅省平涼西北。

㊿ 斥賣——猶言「賣去」。斥：棄，逐。

61 間獻遺戎王——言其由秦國私下倒賣於戎王。間：私也，謂違法而出。

62 比封君——與有封地的君長相同。按：戰國時期，一國的君長曰侯曰王，國內有封地的功臣、貴族則稱君，如商君、平原君等即是。

63 朝請——指晉見皇帝。春曰朝，秋曰請。

64 巴寡婦清——巴郡的寡婦名清者。巴：秦郡名，郡治江州（今四川省重慶市北）。

65 丹穴——丹砂礦。

66 不訾（卫）——（財產）多得無法計算。訾：計量。

67 客之——待之如賓客，不像對待其他臣民。

68 女懷清臺——在今四川省長壽縣南。中井曰：「懷，疑女之姓氏。」又曰：「雖稱始皇帝，而是事蓋在未并吞之時，故軍興有資於其力也，非徒嘉其富厚。」

69 鄙人——邊僻地區的人。鄙：邊邑。

漢興，海內為一，開關梁①，馳山澤之禁②，是以富商大賈周流天下，交易之物莫不通，得其所欲，而徙豪傑諸侯彊族於京師③。

關中自汧、雍以東至河、華④，膏壤沃野千里，自虞、夏之貢以為上田⑤，而

公劉適邠⑥，大王、王季在岐⑦，文王作豐⑧，武王治鎬⑨，故其民猶有先王之遺風，好稼穡，殖五穀，地重⑩，重為邪⑪。及秦文、德、繆居雍⑫，隙隴蜀之貨物而多賈⑬。獻公徙櫟邑⑭，櫟邑北郤戎翟⑮，東通三晉，亦多大賈。孝、昭治咸陽⑯，因以漢都⑰，長安諸陵，四方輻湊並至而會，地小人眾，故其民益玩巧而事末也⑱。南則巴、蜀。巴、蜀亦沃野⑲，地饒巵、薑、丹沙、石、銅、鐵、竹、木之器⑳。南御滇僰，僰僮㉑。西近邛笮㉒，笮馬、旄牛。然四塞㉓，棧道千里，無所不通，唯褒斜綰轂其口㉔，以所多易所鮮㉕。天水、隴西、北地、上郡與關中同俗㉖，然西有羌中之利㉗，北有戎翟之畜，畜牧為天下饒。然地亦窮險，唯京師要其道㉘。

故關中之地，於天下三分之一，而人眾不過什三；然量其富，什居其六。

昔唐人都河東㉙，殷人都河內㉚，周人都河南㉛。夫三河天下之中，若鼎足，王者所更居也㉜，建國各數百千歲，土地小狹，民人眾，都國諸侯所聚會㉝，故其俗纖儉習事㉞。楊、平陽〔陳〕西賈秦、翟㉟，北賈種、代㊱。種、代，石北也㊲，地邊胡㊳，數被寇。人民矜懻忮㊴，好氣，任俠為姦，不事農商。然迫近北夷，師旅亟往㊵，中國委輸時有奇羨㊶。其民羯羠不均㊷，自全晉之時固已患其剽悍㊸，而武靈王益厲之㊹，其謠俗猶有趙之風也。故楊、平陽陳掾其間㊺，得所欲。溫、軹

西賈上黨⑯，北賈趙、中山⑰。中山地薄人眾，猶有沙丘紂淫地餘民⑱，民俗懁急⑲，仰機利而食⑳。丈夫相聚游戲，悲歌慷慨，起則相隨椎剽㉑，休則掘冢作巧姦冶㉒，多美物㉓，為倡優㉔。女子則鼓鳴瑟，跕屣㉔，游媚貴富，入後宮，徧諸侯㉕。

然邯鄲亦漳、河之間一都會也㉖。北通燕、涿㉗，南有鄭、衛㉘。鄭、衛俗與趙相類，然近梁、魯㉙，微重而矜節㉚。濮上之邑徙野王㉛。野王好氣任俠，衛之風也。

夫燕亦勃、碣之間一都會也㉜。南通齊、趙㉝，東北邊胡。上谷至遼東㉞，地踔遠㉟，人民希，數被寇，大與趙、代俗相類，而民雕捍少慮㊱，有魚鹽棗栗之饒。北鄰烏桓、夫餘㊲，東綰穢貉、朝鮮、真番之利㊳。

洛陽東賈齊、魯，南賈梁、楚。故泰山之陽則魯，其陰則齊。齊帶山海㊴，膏壤千里，宜桑麻，人民多文綵布帛魚鹽㊵。臨菑亦海、岱之間一都會也㊶。其俗寬緩闊達，而足智，好議論，地重，難動搖㊷，怯於眾鬥㊸，勇於持刺，故多劫人者，大國之風也。其中具五民㊹。

而鄒、魯濱洙、泗㊺，猶有周公遺風，俗好儒，備於禮，故其民齪齪㊻。頗有桑麻之業，無林澤之饒。地小人眾，儉嗇，畏罪遠邪。及其衰，好賈趨利，甚於

周人。

夫自鴻溝以東，芒、碭以北⑦，屬臣野⑦，此梁、宋也。陶、睢陽亦一都會也⑦。昔堯作於成陽⑦，舜漁於雷澤⑧，湯止於亳⑧。其俗猶有先王遺風，重厚多君子，好稼穡，雖無山川之饒，能惡衣食⑧，致其蓄藏。

越、楚則有三俗⑧。夫自淮北沛、陳、汝南、南郡⑧，此西楚也。其俗剽輕⑧，易發怒，地薄，寡於積聚。江陵故郢都⑧，西通巫、巴⑧，東有雲夢之饒⑧。陳在楚、夏之交⑧，通魚鹽之貨，其民多賈。徐、僮、取慮⑨，則清刻，矜己諾⑨。彭城以東⑨，東海、吳、廣陵⑨，此東楚也。其俗類徐、僮。朐、繒以北⑨，俗則齊。浙江南則越⑨。夫吳闔廬、春申、王濞三人招致天下之喜游子弟⑨，東有海鹽之饒，章山之銅⑨，三江、五湖之利⑨，亦江東一都會也。

衡山、九江、江南豫章、長沙⑨，是南楚也。其俗大類西楚。郢之後徙壽春⑩，亦一都會也。而合肥受南北潮⑩，皮革、鮑、木輸會也⑩。與閩中、干越雜俗⑩，故南楚好辭，巧說少信。江南卑濕，丈夫早夭，多竹木。豫章出黃金，長沙出連、錫，然堇堇物之所有⑩，取之不足以更費⑩。九疑、蒼梧以南至儋耳者⑩，與江南大同俗⑩，而楊越多焉⑩。番禺亦其一都會也⑩，珠璣、犀、瑇瑁、果、布之湊⑩。

潁川、南陽，夏人之居也⑪。夏人政尚忠朴，猶有先王之遺風。潁川敦愿⑫。

秦末世，遷不軌之民於南陽。南陽西通武關、鄖關⑬，東南受漢、江、淮。宛亦一都會也。俗雜好事，業多賈。其任俠，交通潁川，故至今謂之「夏人」。

夫天下物所鮮所多，人民謠俗⑭，山東食海鹽，山西食鹽鹵⑮，領南、沙北固往往出鹽⑯。大體如此矣。

總之，楚、越之地，地廣人希，飯稻羹魚，或火耕而水耨⑰，果隋蠃蛤⑱，不待賈而足，地埶饒食，無饑饉之患，以故呰窳偷生⑲，無積聚而多貧。是故江、淮以南，無凍餓之人，亦無千金之家。沂、泗水以北⑳，宜五穀桑麻六畜，地小人眾，數被水旱之害，民好畜藏，故秦、夏、梁、魯好農而重民。三河、宛、陳亦然，加以商賈。齊、趙設智巧，仰機利。燕、代田畜而事蠶。

（以上爲第三段，記載了全國各地區的地形、物產，以及各自不同的風俗人情。）

【注釋】

①開關梁——指取消了國內各地互相來往的限制。關：關塞。梁：津梁，渡口、橋梁。

②馳山澤之禁——指准許人們隨便開發。

③徙豪傑諸侯彊族於京師——把各地這種有財有勢的人遷到京師，一方面有利於首都的繁榮，另一方面也是為便於對他們實行看管，免使其在各地滋事為亂。如《游俠列傳》中郭解之被徙茂陵即是。諸侯：指各諸侯國，亦即泛指東方各地。

④汧（ㄑㄧㄢ）、雍——秦縣名，汧縣治在今陝西省隴縣南，因有汧水而得名。雍縣縣治在今陝西省鳳翔南。

⑤虞、夏之貢——虞、夏時代所規定的各地對中央帝王的貢納。今《尚書》中有《禹貢》篇，即記此事。

⑥公劉——周族的祖先，相傳是后稷的曾孫，其上代曾失其官守，「自竄於戎、狄之間」，至公劉，「能復修后稷之業，民以富實，乃相土之宜，而立國於邠之谷焉。」（《詩集傳》）

邠（ㄅㄧㄣ）——古邑名，在今陝西省彬縣東北。

⑦大王——即古公亶父，文王的祖父，後尊之曰大王。

王季——名季歷，文王的父親，後尊之曰王季。

岐——山名，在今陝西省歧山縣北。當時的周國都城在歧山東南。

⑧豐——舊都名，在今陝西省西安市西南。

⑨鎬——舊都名，在今陝西省西安市西南，豐都的東北。

⑩地重──土地被人們所看重。

⑪重為邪──《索隱》曰：「重者，難也，畏罪不敢為邪惡。」重：難，不輕易。

⑫文──秦文公，在位五十年（前七六五～七一六）。

德──秦德公，在位二年（前六七七～六七六）。

繆──秦繆公，名任好，在位三十九年（前六五九～六二一）。

⑬隙──孔道，這裏用如動詞，即「通」的意思。

⑭獻公──名師隰（ㄒㄧ），戰國時秦國國君，在位二十三年（前三八四～三六二）。

櫟（ㄩㄝ）邑──亦稱櫟陽，在今陝西省富平東南。

⑮郤──同「隙」，這裏用如動詞，是「通」的意思。

⑯孝──秦孝公，名渠梁，在位二十四年（前三六一～三三八）。

昭──秦昭王，名則，在位五十六年（前三○六～二五一）。

⑰因以漢都二句──按：八字略生澀，大意謂秦既已都於咸陽，而漢又接續著建都於關中，漢代皇帝們的陵墓也都在長安周圍，這就使得關中更成了「四方輻湊、並至而會」的地方。

咸陽──在今陝西省咸陽市東北。

⑱益玩巧而事末──郭嵩燾曰：「關中風俗，至秦而變。」

二九　貨殖列傳

一一一一

⑲巴、蜀亦沃野──按：這裏主要指蜀郡，巴郡恐難說是「沃野」。

⑳卮（ㄓ）──梔子，可做黃顏料。

㉑御──接，相連。

滇──戰國以來的小國名，武帝時歸漢，設其地爲益州郡，郡治滇池（在今雲南省晉寧東北）。

僰（ㄅㄛ）──僰道，古邑名，在今四川省宜賓市西南。當時爲犍爲郡郡治所在地。

僰僮──僰族人被掠賣爲奴者。這裏是指有僰僮被掠到巴、蜀來賣。

㉒邛──邛都，當時爲越嶲（ㄒㄧ）郡的郡治所在地，在今四川省西昌東。

笮（ㄗㄜ）──笮都，曾爲沈黎郡的郡治所在地，在今四川省漢源東北。

㉓四塞──四面都有屏障要塞。

㉔褒斜──古道路名，因其取道於褒、斜二水的河谷，故稱褒斜道。是古代巴、蜀經南鄭通往關中的重要通道之一。

�（ㄩㄢ）轂──《索隱》曰：「言褒斜道狹，絚其道口，有若車轂之湊，故云絚轂也。」絚：收束，控制。

㉕以所多易所鮮──以其所餘，換其所缺。

㉖天水──漢郡名，郡治平襄（在今甘肅省通渭西）。

一一二

隴西——漢郡名，郡治狄道（今甘肅省臨洮）。

北地——漢郡名，郡治馬嶺（今陝西省慶陽西北）。

上郡——漢郡名，郡治膚施（今陝西省橫山東）。

㉗羌——古用以稱居住在今寧夏、青海、甘肅一帶的少數民族。

㉘要其道——《正義》曰：「言要束其路也。」謂長安扼制著他們東出、南來的交通要道。

㉙唐人——指堯。

㉚河東——古地區名，指今山西省西南部，因其地處黃河以東，故云。堯都晉陽（今山西省太原西南），地屬河東。

㉛河內——古地區名，指今河南省黃河以北地區。商朝曾經先後都於邢（今河南省溫縣東北）、殷（今河南省安陽市西）、朝歌（今河南省淇縣），其地皆屬河內。

㉜河南——古地區名，指今河南省西部黃河以南地區。東周都洛陽，地屬河南。

㉝更——輪流，交替。

㉞都國諸侯所聚會——意謂這一帶是許多諸侯建立過國家的地方。都：用如動詞，建都。

㉟纖儉——吝嗇，儉樸。

㊱楊——漢縣名，縣治在今山西省洪洞東南。

平陽——漢縣名，縣治在今山西省臨汾西南。

翟（ㄉ一）——春秋時期居住在今陝西、山西北部一帶地區的少數民族，有赤翟、白翟兩支。

㊱種——《正義》曰：「古邑名，在恆州石邑縣北，蓋蔚州（今河北省蔚縣）也。」

代——漢縣名，縣治在今河北省蔚縣東北，當時亦爲代郡的郡治所在地。

㊲石北——石邑縣之北。石邑：漢縣名，縣治在今河北省石家莊市西南，當時屬常山郡。

㊳邊胡——靠近胡人地區。胡：當時指匈奴族。

㊴矜懻忮（ㄐ一ㄓ）——以懻忮相高。懻忮：《正義》曰：「強直而很也。」很：性情執拗。

㊵亟往——屢次到那裏去。亟：屢。

㊶委輸——運輸，這裏指由內地運來的供應前方的東西。

奇（ㄐ一）羨——贏餘，剩餘。奇：餘數。羨：剩餘。陳子龍曰：「用兵之地，資財所聚，民得以貿易獲利。」《史記測義》

㊷羯羠（一）不均——《索隱》引徐廣曰：「（羯、羠，）皆健羊也，其方人性若羊，健悍而不均。」

按：即今「桀驁不馴」之意。

㊸全晉之時——晉國的全盛時期，指春秋中期和中後期的晉國，與後來晉被分爲韓、趙、魏三個國家相對而言。當時種、代屬晉。

剽悍（ㄆㄧㄠ ㄏㄢˋ）──勇猛凶悍。

射，改革制度，對發展趙國起了重要作用。

㊹武靈王──名雍，在位二十七年（前三三五～二九九），戰國時期趙國最有作爲的國君，曾胡服騎

属──鼓勵，發揚。

㊺陳掾──猶言「因緣」、「憑藉」。謂利用其形勢進行謀利。

㊻溫──漢縣名，縣治在今河南省溫縣西南。

軹（ㄓˇ）──漢縣名，縣治在今河南省濟源東南。溫、軹二縣漢代皆屬河內郡。

上黨──漢郡名，郡治長子（今山西省長子西南）。

㊼趙──戰國時諸侯國名，都邯鄲（今河北省邯鄲市）。

中山──春秋末年鮮虞族在今河北省中南部建立的小國名，都於顧（今定縣），後被趙國所滅。

㊽猶有沙丘紂淫地餘民──按：文字略不順，其意謂這裏有殷紂王所築的沙丘臺，這裏還留著殷紂王荒縱享樂的餘風。沙丘臺在今河北省廣宗西北大平臺，據說當時紂王曾在這裏畜養著許多禽獸。

㊾懁（ㄐㄩㄢ）──急，急躁。懁：急。

㊿仰機利──指相時投機以謀利。

51椎剽（ㄆㄧㄠ）──槌擊人以剽劫其物。椎：同「槌」，擊也。剽：劫取。

㊾ 作巧——謂製作巧偽之物。

姦冶——《正義》曰：「姦蕩淫冶。」

㊱ 美物——有本作「弄物」，這裏指漂亮男人。

倡優——古代用以稱呼那些以音樂、舞蹈、雜技、滑稽等藝術為職業的人。

㊹ 跕屣（ㄊㄧㄝ ㄒㄧ）——猶如今之所謂「趿（ㄊㄚ）拉著鞋子」。跕：行曳履，即「趿拉」。屣：鞋

之無後跟者。

㊺ 徧諸侯——猶言各國的諸侯貴族那裏都有來自中山的女人。

㊻ 漳、河——漳水、黃河。漳水也叫洺水，流經當時的邯鄲北，東北入黃河。

㊼ 燕——漢代諸侯國名，都於薊縣（今北京市）。

涿——漢郡名，郡治涿縣（今河北省涿縣）。

㊽ 鄭——指今河南省新鄭一帶地區，春秋時期屬鄭國，都新鄭。

衛——指今河南省濮陽、淇縣一帶地區，春秋時期曾屬衛國。

㊾ 梁——指今河南省開封一帶地區，其地戰國時期屬魏（梁）。漢代亦有梁國，都睢陽（今河南省商

丘南）。

魯——春秋時期諸侯國名，漢代亦有魯國，皆都曲阜。

⑥⑩重——穩重，持重。

矜節——以節義相尚。

⑥①濮上之邑徙野王——事在秦王政六年（前二四三）。時秦兵伐魏，拔魏二十城，又拔朝歌，設東郡。濮上之邑：指濮陽（今河南省濮陽西南），原爲衞遷魏之附庸衞元君及其支屬於野王（今河南省沁陽）。濮上之邑：指濮陽（今河南省濮陽西南），原爲衞元君所居之地，後爲秦國東郡郡治所在地。

⑥②勃、碣——勃海、碣石。碣石：山名，在今河北省昌黎西北。

⑥③通——通連，這裏即「靠近」的意思。

⑥④上谷——漢郡名，郡治沮陽（今河北省懷來東南）。

遼東——漢郡名，郡治襄平（今遼寧省遼陽市）。

⑥⑤踔（ㄔㄨㄛ）遠——猶言「遼遠」。踔：同「逴」，遠也。

⑥⑥雕捍——《索隱》曰：「如雕性之捷悍也。」

⑥⑦烏桓——當時活動於今內蒙通遼、林西一帶的少數民族名。

夫餘——當時居住在今吉林省長春一帶的少數民族名。

⑥⑧穢貉——當時建立在今朝鮮東北部的小國名。

朝鮮——當時建立在今朝鮮西北部的小國名，都朝鮮（今平壤南），武帝時被漢所滅，設樂浪郡。

眞番——武帝時期曾在今朝鮮境內設立的郡名，轄境約當今黃海北道的大部分和黃海、京畿南道的北部地區。

⑥帶山海——被山海所環抱，其圍如帶。

⑦臨菑——春秋、戰國時的齊國國都，在今山東省臨淄西北。菑：同「淄」。

⑦難動搖——指不肯輕於離開鄉土。

⑦怯於衆鬪——怯於擺開陣式的交戰。按：《孫子吳起列傳》中龐涓有云：「我固知齊軍怯也。」知戰國以來人們對齊國人的確有這種看法。

⑦五民——指士、農、工、商、賈。一說，指五方之人。《索隱》引如淳曰：「游子樂其俗不復歸，故有五方之民。」

⑦鄒——漢縣名，在今山東省鄒縣東南，其地是孟子的故鄉。

洙、泗——二水名，洙水在曲阜東流入泗水，泗水流經曲阜北、鄒縣南，東南入淮水。

⑦齪齪（ㄔㄨㄛ）——拘謹，注意小節的樣子。

⑦鴻溝——古運河名，西起今河南省滎陽北，引河水，東至開封，南行，經淮陽至沈丘，入潁水。

芒、碭——漢代二縣名，芒縣縣治在今河南省永城西北；碭縣縣治在今河南省夏邑東南。

⑦屬——連，這裏猶如說「（北）至」。

巨野——古代藪澤名，在今山東省巨野縣北，梁山、鄆城南。

⑦⑧陶——定陶，在今山東省定陶西北。漢代爲濟陰郡郡治所在地。

睢陽——漢代爲梁國都城，在今河南省商丘南。

⑦⑨作——興起。

成陽——漢縣名，縣治在今山東省河澤東北。

⑧⑩雷澤——古藪澤名，在今山東省菏澤北，成陽即在其側。

⑧①亳（ㄅㄛ）——古邑名，在今山東省曹縣南。

⑧②惡衣食——意指省吃儉用。

⑧③越、楚——《正義》曰：「越滅吳，則有江淮以北；楚滅越，兼有吳、越之地，故言越、楚也。」

⑧④沛——漢郡名，郡治相縣（今安徽省濉溪市西北）。

陳——漢縣名，縣治即今河南省淮陽，當時爲淮陽國的都城。

汝南——漢郡名，郡治上蔡（今河南省上蔡西南）。

南郡——漢郡名，郡治江陵（今湖北省江陵西北）。

⑧⑤剽輕——易動好亂的意思。

⑧⑥郢都——即江陵，春秋後期至戰國前期楚國建都於此。

⑧ 巫——巫峽，在今四川省巫山縣東。

巴——漢郡名，郡治江州（今四川省重慶市北）。

⑧ 雲夢——古代藪澤名，大體在今湖北省武漢以西，沙市以東的長江兩岸。

⑧ 陳在楚、夏之交——《正義》曰：「夏都陽城。言陳南則楚，西及北則夏，故云楚夏之交。」

⑩ 徐、僮、取慮——皆漢縣名，當時屬泗水郡。徐縣縣治在今江蘇省泗洪南。僮縣縣治在今安徽省泗縣東北。取慮縣治在今安徽省靈璧東北。

⑨ 清刻——廉潔仔細。

矜已諾——意即「重然諾」，說了話算數。

⑨ 彭城——即今江蘇省徐州市。

⑨ 東海——漢郡名，郡治郯縣（今山東省郯城西北）。

吳——漢縣名，縣治即今江蘇省蘇州市。

廣陵——在今江蘇省揚州市西北，西漢時爲廣陵國的都城。

⑨ 胸、繒——皆漢縣名，當時屬東海郡。胸縣縣治在今連雲港市西南，繒縣縣治在今山東省棗莊市東北。

⑨ 浙江——即今之所稱錢塘江。

�96 闔廬——春秋末期吳國國君，在位十九年（前五一四～四九五），是有名的「五霸」之一。

春申——指黃歇，戰國後期人，曾爲楚考烈王相二十餘年，號春申君，其封地在今江蘇省蘇州市一帶。

王濞——吳王劉濞，高祖劉邦之姪，高祖十二年（前一九五）被封爲吳王，都廣陵（今揚州市）。景帝三年（前一五四），因起兵叛亂，被誅。《史記》有傳。

�97 章山——章：應作「鄣」，秦縣名，縣治在今浙江省安吉西北。漢時改稱故鄣，先曾屬吳國，後屬丹陽郡。章山即故鄣境內之山。

�98 三江——據《漢書·地理志》，此處乃指長江、吳淞江和蕪湖、宜興間的一條由長江至太湖的引水河。當時稱此三水曰北江、南江、中江。

五湖——泛指太湖一帶的湖泊。一說，五湖即指太湖。

�99 衡山——漢初諸侯國名，都於邾（今湖北省黃岡西北）。

九江——漢郡名，郡治壽春（今安徽省壽縣）。

衡山、豫章、長沙——《正義》曰：「此言大江之南豫章、長沙二郡，南楚之地耳。」按：此說是，衡山、九江皆在江北，「豫章長沙」上面加「江南」二字，爲表明其方位在長江之南。《集解》有所謂「江南者，丹陽也」云云，甚誤。豫章：漢郡名，郡治南昌（今江西省南昌市）。長沙：漢代諸侯國名，都臨

湘——（今湖南省長沙市）。

⑩ 郢之後徙壽春——戰國後期，楚國為避秦國攻擊，於頃襄王時由江陵遷都於陳，考烈王時又由陳遷都壽春。地名都稱作「郢」，但實際已變了三個地方。

⑩ 合肥——漢縣名，縣治即今安徽省合肥市。

⑩ 受南北潮——《正義》曰：「言江淮之潮，南北俱至廬州（即合肥）也。」按：此處實指南面長江流域的貨物，北面淮河流域的貨物，都可以由水路運到合肥。

⑩ 鮑——乾魚。

⑩ 輸會——會萃之地。

⑩ 閩中——秦郡名，郡治東冶（今福建省福州市），漢初為閩越小國。武帝後，屬會稽郡。

干越——猶言「吳越」。《莊子·刻意》：「夫有干越之劍者。」司馬彪曰：「干，吳也。吳越出善劍也。」《荀子·勸學》：「干越夷貉之子。」楊倞注：「干越，猶言吳越。」

⑩ 董董物之所有——言黃金連錫諸物之出產甚少。董董：不多的樣子。

⑩ 更——抵償。

⑩ 九疑——山名，在今湖南省道縣東南，藍山西南。

蒼梧——漢郡名，郡治廣信（在廣西省梧州市）。

⑩ 儋耳——武帝時期曾設立過的郡名，郡治儋耳（今海南島儋縣西北）。

⑩ 大體，大致。

⑩ 楊越多——謂揚州、百越的風俗在此居多。楊：應作「揚」。揚州是武帝時期的十三刺史部之一，轄區爲今江蘇的長江、安徽的淮河以南，和浙江、福建、江西三省，以及河南、湖北的部分地區。越：指今福建、廣東、廣西等地區，當時爲越人所居，因其種類繁多，故稱百越。

⑩ 番禺——今廣州市。當時爲南海郡的郡治所在地。

⑩ 湊——集，這裏是「集散之地」的意思。

⑪ 潁川——漢郡名，郡治陽翟（今河南省禹縣）。

　　南陽——漢郡名，郡治宛縣（今河南省南陽市）。

　　夏人之居——據說夏禹都於陽城，陽城即在今禹縣西北，故云。

⑫ 敦愿——老實，厚道。

⑬ 武關——在今陝西省商南東南。

　　鄖關——凌稚隆曰：「鄖關是古鄖國，今鄖陽也。」按：鄖陽即今湖北省鄖縣，地處漢水上游，在南陽西。

⑭ 夫天下物所鮮所多，人民謠俗——劉辰翁曰：「『夫天下物所鮮所多，人民謠俗』，猶具題目，其

說見下。」按：二句生澀，似有脫誤。

⑮鹵鹵——謂池鹽。

⑯領南——指五嶺以南地區，約當今之廣東、廣西及越南北部一帶。領：同「嶺」。

沙北——《正義》曰：「謂池漢之北也。」按：《正義》稱池漢為「沙北」，不知何據，池漢即漢

水，發源陝西南部，東南流入湖北，入長江。

⑰火耕水耨（ㄋㄡ）——謂先以火焚毀雜樹野草，既可去穢又當施肥：而後下種、澆水，再有草生則

隨時芟除之。耨：除草。

⑱果蓏（ㄌㄨㄛ）——同「果蓏」。木本植物的果實叫果，草本植物的果實叫蓏，這裏即泛指果實。

蠃蛤——泛指甲殼類的小動物。蠃：同「螺」。蛤：蛤蜊。

⑲告窳（ㄩ）——偷生——懶惰，得過且過。告窳：苟且懶惰。

⑳沂——水名，發源於今山東沂源縣，南經臨沂入江蘇，滙入古泗水。

由此觀之，賢人深謀於廊廟，論議朝廷①，守信死節隱居岩穴之士設為名高者安歸乎②？歸於富厚也。是以廉吏久，久更富③，廉賈歸富④。富者，人之情性，所不學而俱欲者也。故壯士在軍，攻城先登，陷陣卻敵，斬將搴旗⑤，前蒙矢石⑥，

不避湯火之難者,為重賞使也。其在閭巷少年,攻剽椎埋,劫人作姦,掘冢鑄幣,任俠并兼,借交報仇⑦,篡逐幽隱⑧,不避法禁,走死地如騖者⑨,其實皆為財用耳。今夫趙女、鄭姬⑩,設形容⑪,揳鳴琴⑫,揄長袂⑬,躡利屣⑭,目挑心招,出不遠千里,不擇老少者,奔富厚也。游閑公子,飾冠劍,連車騎,亦為富貴容也⑮。弋射漁獵,犯晨夜,冒霜雪,馳阬谷,不避猛獸之害,為得味也。博戲馳逐⑯,鬬雞走狗,作色相矜,必爭勝負者,重失負也⑰。醫方諸食技術之人⑱,焦神極能,為重糈也⑲。吏士舞文弄法,刻章偽書,不避刀鋸之誅者,沒於賂遺也⑳。農工商賈畜長㉑,固求富益貨也。此有知盡能索耳㉒,終不餘力而讓財矣。

諺曰:「百里不販樵,千里不販糴㉓。」「居之一歲,種之以穀;十歲,樹之以木;百歲,來之以德㉔。」德者,人物之謂也。今有無秩祿之奉㉕,爵邑之入,而樂與之比者,命曰「素封」。封者食租稅,歲率戶二百。千戶之君則二十萬,朝覲聘享出其中㉖。庶民農工商賈,率亦歲萬息二千,百萬之家則二十萬,而更傜租賦出其中㉗。衣食之欲,恣所好美矣㉘。故曰陸地牧馬二百蹏㉙,牛蹏角千㉚,千足羊,澤中千足彘㉛,水中千石魚陂㉜,山居千章之材㉝。安邑千樹棗㉝;燕、秦千樹栗;蜀、漢、江陵千樹橘㉞;淮北、常山已南,河濟之間千樹萩㉟;陳、夏千畝漆

史記選注

一一二六

[36]；齊、魯千畝桑麻；渭川千畝竹，及名國萬家之城[37]，若千畝巵茜[38]，千畦薑韭：此其人皆與千戶侯等。然是富給之資也，不窺市井，不行異邑，坐而待收，身有處士之義而取給焉[39]。若至家貧親老，妻子軟弱，歲時無以祭祀進醵[40]，飲食被服不足以自通，如此不慚恥，則無所比矣[41]。是以無財作力[42]，少有鬥智，既饒爭時[43]，此其大經也。今治生不待危身取給，則賢人勉焉。是故本富為上[44]，末富次之，姦富最下。無岩處奇士之行[45]，而長貧賤，好語仁義，亦足羞也。

凡編戶之民[46]，富相什則卑下之[47]，伯則畏憚之，千則役，萬則僕，物之理也。夫用貧求富，農不如工，工不如商，刺繡文不如倚市門[48]，此言末業，貧者之資也。通邑大都，酤一歲千釀[49]，醯醬千瓨[50]，漿千甔[51]，屠牛羊彘千皮，販穀糶千鍾，薪藁千車，船長千丈，木千章，竹竿萬个[52]，〔其〕軺車百乘[53]，牛車千兩，木器髹者千枚[54]，銅器千鈞[55]，素木鐵器若巵茜千石，馬蹄躈千[56]，牛千足，羊彘千雙，僮手指千[57]，筋角丹沙千斤，〔其〕帛絮細布千鈞，文采千匹，榻布皮革千石者三之[58]，漆千斗，糵麴鹽豉千荅[59]，鮐鮆千斤[60]，鮿鮑千鈞[61]，棗栗千石者三之，狐貂裘千皮[62]，羔羊裘千石，旃席千具，佗果菜千鍾[63]，子貸金錢千貫[64]，節駔會[65]，貪

賈三之，廉賈五之⑥，此亦比千乘之家，其大率也。佗雜業不中什二⑥，則非吾財也⑥。

請略道當世千里之中，賢人所以富者，令後世得以觀擇焉。

（以上為第四段，分析論述了財貨對人類活動、對社會等級形成的決定作用，肯定了追求財富乃人性之必然。）

【注釋】

①論議朝廷——按：「朝廷」上應增「於」字讀。

②安歸乎——猶言「圖的是什麼呢？」

③廉吏久，久更富——謂吏廉則不致以貪墨敗而能久於其位，久於其位則雖廉亦能變富。

④廉賈歸富——意謂不貪婪的商人反而賺錢獲利更多。錢鍾書曰：「為賈者廉其索價，則得利雖薄而可速售，貨速售則周轉靈，故雖廉而歸宿在富。」《管錐編》按：此與上句「廉吏久，久更富」意同，很符合辯證法。」

⑤拏（くㄧㄢ）——拔取。

⑥蒙——冒。

二九　貨殖列傳

一一二七

⑦借交報仇——爲給朋友報仇而不顧個人安危，如同把自己的身體借給朋友去使用一樣。

⑧篡逐——指劫奪財物。

幽隱——指無人之地。

⑨走死地如鶩——極言其冒險輕生之狀。鶩：馬跑。

⑩趙女、鄭姬——指倡伎。

⑪設形容——指梳妝打扮。

⑫揳（ㄐㄧㄝ）——撫，彈奏。

⑬揄（ㄩ）——引，揚。

⑭利屣——舞鞋。

⑮爲富貴——爲誇耀個人的富貴。

⑯博戲——指賭博。

⑰重失負——猶言「怕輸」。重：看重，擔心。失、負義同。

馳逐——指賽車、賽馬之類。

⑱食技術——猶言「以某項技術爲業」。

⑲稃——原指祭神用的精米，後用以指報謝巫祝及占卜相面等方伎之士的財禮。

⑳沒——沉溺，被迷惑。

㉑畜長——蓄貨長利。

㉒此有知盡能索耳二句——意謂為了獲得錢財，只有竭盡一切智能而後已，決不會留著勁不用。索：

盡，竭。

㉓百里不販樵，千里不販糴 （ㄉㄧ）——言其利不償費。樵：薪柴。糴：指糧食。

㉔來之以德——以己的道德吸引遠人來歸附。按：《管子·修權》云：「一年之計，莫如種穀；十年

之計，莫如種樹；終身之計，莫如樹人。」蓋當時俗語如此。

㉕今有無秩祿之奉四句——《正義》曰：「言不仕之人，自有園田收養之給，其利比於封君，故曰素

封也。」無秩祿之奉——不靠做官而有的財貨收入。秩，官級。爵邑之人：封地的收入。樂：富厚享樂。

素封：沒有封號的貴族。

㉖朝覲——這裏指諸侯朝見天子所用的花銷。

聘享——這裏指各國諸侯相互往來所需用的花銷。

㉗更傜——指勞役費。漢代規定，凡是到達一定年齡的男人，每年都要出一定時間的勞役。凡不願去

者可以交錢，由官府雇人前去。

㉘恣所好美——指盡情享受。恣：隨意。

㉙馬二百蹄——指五十四。由一馬四蹄算出。

㉚牛蹄角千——指一百頭。每頭牛八瓣蹄子、兩隻角。

㉛千石魚陂（ㄆㄟ）——每年可捕撈千石魚的池塘。石（ㄕ）：百二十斤。陂：堤堰。

㉜千章之材——千根木材。中井曰：「材木一根謂之章。」

㉝安邑——漢縣名，縣治在今山西省夏縣西北。當時爲河東郡的郡治所在地。

㉞漢——指漢中郡，郡治西城（今陝西省安康西北）。

㉟常山——漢郡名，郡治元氏（今河北省元氏西北）。

㊱萩——應作「楸」，喬木名。

㊲夏——指潁川郡（郡治陽翟，今河南禹縣），相傳禹曾都此。

㊳帶郭——圍繞城市（的農田）。帶：圍。

㊴畝鍾——每畝可收一鍾。鍾：六斛（石）四斗。

㊵若——或者。

㊶茜（ㄑㄧㄢ）——草名，可做紅染料。

㊷身有處士之義而取給焉——意謂饒是身有隱者之名，而生活又很富厚。

㊸歲時無以祭祀進醵（ㄐㄩ）——意謂過年過節連點祭祀祖先、合家聚食的費用都沒有。進醵：指聚

食。有日，進：同「賵」，資助出行者的盤費。按：此與「歲時」二字不合，不取。

㊶無所比——沒有任何人願與他相提並論。比：並列。

㊷無財作力——沒有錢的人只能當苦力。

㊸既饒爭時——按：此亦《韓非子・五蠹》「長袖善舞、多財善賈」之意。

㊹本富為上三句——岡白駒曰：「本，農種而富，坐而待收者也。末，以賈富者。姦富，姦巧門智而富者。」

㊺無岩處奇士之行四句——中井曰：「苟有岩處奇士之行，則雖長貧賤無所羞，而太史公固不說之也。文義自周匝。後人輒生貶議者，不曉文義之故耳。」按：班固父子指斥司馬遷「述貨殖，則崇勢利而羞貧賤」，即從此處說起。

㊻編戶之民——即指平民百姓。編戶：編入戶籍。

㊼富相什則卑下之四句——經濟條件相差十倍，人就低人家一等，差得越多越可憐，以致成了人家的奴隸。社會等級，人與人的關係，全由這種經濟力量決定。史公見解殊妙。伯：同「佰」。

㊽刺繡文——指工者之事。

倚市門——指商賈之事。

㊾酤一歲千釀——按：文字不順，「千釀」似應作「千甕」，與下文「千缸」、「千甂」同例。酤：一宿

即成的酒，這裏泛指酒。

⑩醯（ㄒㄧ）醬——即指醋。醯：醋。

�览（ㄏㄨㄥ）——陶製瓶類，可受十升。

㉕甀（ㄉㄢ）——缸類，可受十斗。

㉒船長千丈——謂一年當中賣出的船的總長度。中井曰：「船車、竹木、畜僮、布帛，皆買賣之貨，

非蓄積。」

㉓其軺（ㄧㄠ）車百乘——中井曰：「『其』字疑衍。」軺車：小車。

㉔髹（ㄒㄧㄡ）——以漆漆物。

㉕鈞——三十斤。

㉖馬蹄躈（ㄑㄧㄠ）千——指二百匹。躈：同「竅」，肛門。

㉗僮手指千——指奴僕百人。

㉘楬布——師古曰：「粗厚之布也，其價賤，故與皮革同重耳。」

㉙荅（ㄊㄚ）——應作「荅」，同「瓵」，瓦器，可受一斗六升。

㉚鮐（ㄊㄞ）——海魚。

　紫（ㄗ）——刀魚。

⑥ 鮿（ㄓㄡ）——小雜魚。

⑥ 鯫——同「貂」。

⑥ 佗果菜千鍾——梁玉繩曰：「『鍾』乃『種』字之訛。《漢書》：『果菜千種。』」

⑥ 子貸金錢千貫——指每年可獲千貫利錢的債主。子：指利息。

⑥ 節駔（ㄗㄤˇ）會——截取佣錢的大市儈。節：截取。駔會：師古曰：「儈者，合會二家交易者也。駔者，其首率也。」

⑥ 貪賈三之、廉賈五之——舊注皆謂此指商賈取利之數。三之：或曰取其什三，或曰取其三分之一。

按：此段所舉皆各種商賈之獲利實數，謂凡獲利如此者，可比千乘之家，而無比較貪賈廉賈取利比率的必要·；且上文「節駔會」一語，亦缺少獲利詳情，故竊以爲此二語乃指「駔會」對商賈節取佣錢的比率。

⑥ 不中什二——不能獲取十分之二的利潤。

⑥ 非吾財——意指不經營這種商品，或不從事這樣的活動。

蜀卓氏之先①，趙人也，用鐵冶富②。秦破趙，遷卓氏。卓氏見虜略③，獨夫妻推輦，行詣遷處。諸遷虜少有餘財，爭與吏，求近處，處葭萌⑤。唯卓氏曰：「此地狹薄。吾聞汶山之下⑥，沃野，下有蹲鴟⑦，至死不飢⑧。民工於市，易賈。」

乃求遠遷。致之臨邛⑨，大喜，即鐵山鼓鑄，運籌策，傾滇、蜀之民⑩，富致僮千人。山池射獵之樂，擬於人君。

程鄭，山東遷虜也，亦冶鑄，賈椎髻之民⑪，富埒卓氏，俱居臨邛。

宛孔氏之先，梁人也，用鐵冶為業。秦伐魏，遷孔氏南陽。大鼓鑄，規陂池⑫，連車騎，游諸侯，因通商賈之利⑬。有游閑公子之賜與名⑭，然其贏得過當，愈於纖嗇，家致富數千金，故南陽行賈盡法孔氏之雍容⑮。

魯人俗儉嗇，而曹邴氏尤甚⑯，以鐵冶起，富至巨萬。然家自父兄子孫約⑰：「俯有拾，仰有取⑱。」貰貸行賈徧郡國。鄒、魯以其故多去文學而趨利者，以曹邴氏也。

齊俗賤奴虜，而刀閒獨愛貴之。桀黠奴⑲，人之所患也，唯刀閒收取，使之逐漁鹽商賈之利，或連車騎，交守相⑳，然愈益任之。終得其力，起富數千萬㉑。故曰「寧爵毋刀㉒」，言其能使豪奴自饒而盡其力。

周人既纖㉓，而師史尤甚㉔，轉轂以百數，賈郡國，無所不至。洛陽街居在齊、秦、楚、趙之中㉕，貧人學事富家，相矜以久賈，數過邑不入門，設任此等㉖，故師史能致七千萬。

宣曲任氏之先㉗，為督道倉吏㉘。秦之敗也，豪傑皆爭取金玉，而任氏獨窖倉
粟㉙。楚、漢相距滎陽也㉚，民不得耕種，米石至萬，而豪傑金玉盡歸任氏，任氏
以此起富。富人爭奢侈，而任氏折節為儉㉛，力田畜。田畜人爭取賤賈㉜，任氏獨
取貴善。富者數世。然任公家約㉝：「非田畜所出弗衣食㉞，公事不畢則身不得飲
酒食肉。」以此為閭里率㉟，故富而主上重之。

一歲之中，則無鹽氏之息什倍，用此富埒關中㊸。
關中富商大賈，大抵盡諸田，田嗇、田蘭。韋家栗氏㊹，安陵、杜杜氏㊺，亦
巨萬。

此其章章尤異者也。皆非有爵邑奉祿弄法犯姦而富，盡椎埋去就㊻，與時俯
仰，獲其贏利，以末致財，用本守之，以武一切㊼，用文持之，變化有概㊽，故足
術也㊾。若致力農畜，工虞商賈，為權利以成富㊿，大者傾郡，中者傾縣，下者傾
鄉里者，不可勝數。

塞之斥也㊱，唯橋姚已致馬千匹㊲，牛倍之，羊萬頭，粟以萬鍾計。吳、楚七
國兵起時㊳，長安中列侯封君行從軍旅㊴，齎貸子錢㊵，子錢家以為侯邑國在關東
㊶，關東成敗未決，莫肯與。唯無鹽氏出捐千金貸㊷，其息什之。三月，吳、楚平。

夫纖嗇筋力⑤，治生之正道也，而富者必用奇勝。田農，掘業⑤，而秦揚以蓋一州。掘冢，姦事也，而田叔以起。博戲⑤，惡業也，而桓發用富。行賈，丈夫賤行也，而雍樂成以饒⑤。販脂，辱處也⑤，而雍伯千金。賣漿，小業也，而張氏千萬。洒削⑤，薄技也，而郅氏鼎食⑤。胃脯，簡微耳⑤，而濁氏連騎⑤。馬醫，淺方，張里擊鍾⑥。此皆誠壹之所致⑥。

由是觀之，富無經業⑥，則貨無常主⑥，能者輻湊，不肖者瓦解。千金之家比一都之君，巨萬者乃與王者同樂。豈所謂「素封」者邪？非也？⑥

（以上為第五段，記載了漢興以來的著名商人的活動情況。）

【注釋】

①卓氏——即卓文君的家族。見《司馬相如列傳》。

②用鐵冶富——用：因，靠著。陳直曰：「《華陽國志·蜀郡臨邛縣》云：『漢文時以鐵銅賜鄧通，假（借於）民卓王孫，歲取千匹，故卓王孫貨累巨萬，鄧通錢亦遍天下。』可證卓王孫之富因鄧通也。」《史記新證》

③見虜略——被秦人所掠挾。略：同「掠」。

④ 少有——略有。

⑤ 葭萌——漢縣名，縣治在今四川省劍閣東北。

⑥ 汶山——即岷山，在今四川省松潘北。漢代亦設過汶山郡，郡治汶江（今茂汶羌族自治縣）。

⑦ 蹲鴟——芋類。其狀如鴟之蹲踞，故云。

⑧ 至死不飢——謂貧者可用以充糧，而不致餓死。

⑨ 臨邛——漢縣名，縣治即今四川省邛崍。

⑩ 傾——這裏指「壓倒」、「超過」。言其富厚程度。

⑪ 賈椎髻之民——與附近的少數民族做生意。椎髻：盤髮於頂，其狀如錐，指當時少數民族的髮式。

⑫ 規陂池——修治堤堰池塘。

⑬ 游諸侯，因通商賈之利——言其於周遊中做買賣。

⑭ 有游閒公子之賜與名三句——言其為人行事如同富貴公子，賞賜不吝，實際上這樣賺得的錢，比那些出賈商人要多得多。贏得過當：賺得的錢多於遊樂賞賜之開銷。

⑮ 雍容——富貴閒暇的樣子。

⑯ 曹邴氏——按：《漢書》無「曹」字。

⑰ 約——規約。

⑱俯有拾，仰有取——言其不從事無益活動，動則必有所得。蘇軾詩云：「學如富賈在博收，仰取俯拾無遺籌。」即取意於此。

⑲桀黠（ㄒㄧㄚˊ）——聰敏狡猾。

⑳守相——郡守和諸侯國之相，皆當時各地方的最高行政長官。

㉑起富——起家致富。

㉒寧爵毋刀——《索隱》曰：「奴自相謂曰：『寧兔（奴）去求官爵邪？』曰：『無刀。』言不去，只爲刀氏作奴也。」中井曰：「宜言『毋寧爵，毋寧刀』，今各置一字耳。是相比擬而言，若無輕重，然重刀之意自見。」按：據中井說，則「寧爵毋刀」之意乃「或者仕高爵，或者爲刀奴」：或曰「願仕高爵乎？願爲刀奴乎？」錢鍾書曰：「言奴寧捨去官爵之主，毋捨去刀閒。足言之，即『寧不事爵，毋不事刀』也。」

㉓纖——《集解》引《漢書音義》曰：「嗇儉也。」

㉔師史——姓師，名史。

㉕街居——猶言「如同十字街口一樣地處在……」街：《說文》：「四通道。」

㉖設任此等——猶言「就是靠著這個」。

㉗宣曲——地名，應在關中，具體方位不詳。大致在昆明池故址之西。

㉘督道倉——劉奉世曰：「督道者，倉所在地名耳。」

㉙窖——挖洞穴以貯藏之。

㉚楚、漢相距滎陽——事在高祖四年、五年（前二○四、二○三）。
滎陽——秦縣名，縣治在今河南省滎陽東北。

㉛折節——降低身分、派頭。

㉜人——他人。

賈——同「價」。

㉝任公——師古曰：「任氏之父也。」

㉞非田畜所出弗衣食——謂一切皆取給於自己，不另購買，極言其儉。

㉟閭里——猶言「鄉里」。

率——表率。

㊱塞之斥——指武帝對四夷用兵。斥：開也，開拓疆域，使邊塞更加廣遠。

㊲橋姚——姓橋，名姚。

㊳吳、楚七國兵起——事在景帝三年（前一五四）。

㊴長安中列侯封君——指封地在外，而人留住長安的列侯封君。因當時列侯多娶公主，公主不欲離

京，故列侯亦多留京師。

㊵齎貸子錢——謂借錢以供攜帶之需。齎：指行人所帶的物品錢財。子錢：放貸以取利息的錢。

㊶子錢家——放債主。

㊷侯邑國——這些在京列侯的封邑、封國。

㊸無鹽氏——姓無鹽，史失其名。

㊹富埒關中——岡白駒曰：「關中之富，己一人敵之。」按：此說恐失之太誇，似應理解爲可與關中之最富者相比。《漢書》無「埒」字。

㊺韋家——漢邑名，其地不詳。

㊻安陵——漢縣名，縣治在今陝西省咸陽市東北。

杜——漢縣名，縣治在今陝西省西安市東南。

㊼椎埋——顧炎武曰：「當是『推移』之誤。」中井曰：「當作『推理』。」謂推測物理。

㊽一切——此指權宜、從便。

㊾變化——指或買或賣、或緩或急，變化莫測。

有概——指風節法度可觀。

㊿術——同「述」。

此其第二種。

50 為權利以成富——指靠著權謀因利乘便而獲富者。上文曾云，「無財作力，少有鬪智，既饒爭時」，

51 纖嗇筋力——謂一方面要儉省，一方面要能吃苦出力。

52 掘業——笨拙的職業。掘：同「拙」。

53 博戲——賭博。按：《貨殖列傳》而入掘冢、博戲，殊為不倫，《漢書》刪之，是。

54 雍樂成——人名。

55 辱處——使人感到恥辱的行業。

56 洒削——搶磨刀剪。《索隱》曰：「削刀者名洒削，謂摩刀以水洒之。」

57 鼎食——列鼎而食，古代貴族的排場。

58 胃脯——以胃做成的鹵干。

59 連騎——騎從者連屬於道，極言其富厚排場。

60 擊鍾——古代貴族吃飯時，要擊鍾奏樂，此亦言其富埒王侯。

61 誠壹——心志專一。

62 富無經業——經：常，一定。言什麼行業都可以使人發財。

二九　貨殖列傳

一一四一

㉓則——義同「而」。

㉔豈所謂「素封」者邪？非也？——猶言「這不就是那種沒有封號的『王侯』嗎？難道不是嗎！」

【集說】

班固曰：「司馬遷是非頗謬於聖人，論大道則先黃、老而後六經，序游俠則退處士而進姦雄，述貨殖則崇勢利而羞賤貧，此其所蔽也。」（《漢書·司馬遷傳》）

董份曰：「遷《答任少卿書》自傷家貧不足自贖，故感而作《貨殖傳》，專慕富利，班固譏之是也。然其縱橫自肆，莫知其端，與《游俠傳》並稱千古之絕矣。」

陳仁錫曰：「《平準》、《貨殖》相表裏之文也，當時武帝好興利，故子長作《平準》、《貨殖》，皆多微辭。班氏譏其『崇勢利而羞賤貧』，信乎？」（《史記評林》引）

趙汸曰：「《貨殖傳》當與《平準書》參看，《平準書》是譏人臣橫斂以佐人主之欲，《貨殖傳》是譏人主好貨，使四方皆變其舊俗趨利，後人但謂子長陷於刑法，無財可贖，故發憤作《貨殖傳》，豈爲知太史哉！」（《史記評林》引）

朱鶴齡曰：「太史公《貨殖傳》，將天時、地理、人事、物情，歷歷如指諸掌，其文章瑰偉奇變不必言，以之殿全書之末，必有深指。或謂子長身陷極刑，家貧不能自贖，故感憤而作此，何

其淺視子長也！趙汸云：《貨殖傳》當與《平準書》參觀，《平準》譏橫斂之臣，《貨殖》譏牟利之主，此論得之而有未盡。愚以爲此篇大指，盡於「善者因之，其次利道之，其次教誨之，其次整齊之，最下者與之爭」。夫天子之富藏於山海，高祖初興，開關梁，弛山澤之禁，是以富商大賈周流天下，交易之物莫不通，得其所欲，此非所謂因之與利道之者乎！迨至武帝，征伐四夷，大興神仙土木之事，國用耗竭，其勢不得不出於爭。與貧民爭粟而千里負擔饋糧，率十餘鍾致一石，益漕餘粟，關中、太倉、甘泉皆滿矣；與富民爭，而鬻爵輸粟入羊爲郎之令下矣；與諸王列侯爭，而朝賀皮幣薦璧，以酎金失侯者百餘人矣；與商賈爭，而鑄鐵煮鹽算緡告緡之法縱橫四出矣。至於京師置平準，受天下委輸，大農諸官盡籠天下貨物，貴即賣之，賤即買之，則天子自爲商賈。子長心傷之而不忍盡言，故首舉計然之貴極徵賤，賤極徵貴，白圭之人棄我取，人取我與，以深致其意。若曰平準之法，權衡物價輕重間者，乃陶朱、白圭、猗頓諸人治生家之所爲也，奈何以萬乘之尊而出此乎！中言五方都會，百貨所出，商賈輻湊，苟得其道以御之，何至患貧？且求富者人之同情也，自廊廟、岩穴、從軍、任俠以至趙女、鄭姬、游閒公子諸技術之人，皆爲財利，天子之職當重本抑末，使貧富不相耀以和其心，而乃籠貨利以導之爭，則雜業何所不至乎？末又歷數程、卓、宛孔、曹邴、刁間之徒以及姦事辱處者，皆得此於素封，以見天子與商賈爭利，則人皆化爲商賈，所以嘆漢業之衰，而高祖之開關梁，弛山澤爲不可復見也。特子長以滑稽行文，

二九　貨殖列傳

故子貢與陶朱、白圭例稱，而於程、卓輩則云當世賢人所以富，若曰今世所稱賢人特此曹子耳。時桑弘羊以賈人子進，天子方欲顯之，譏切之意見於言外。班孟堅不達，乃非之曰『傳貨殖則崇勢利而羞賤貧』。鳴呼，以子長之材，貫穿經傳上下數千載，而乃津津豔慕市兒賈豎著之於書，何以為子長哉。」（《愚庵小集》卷十三）

錢鍾書曰：「斯傳文筆騰驤，固勿待言，而卓識鉅膽，洞達世情，敢質言而不爲高論，尤非常殊衆也。夫知之往往非難，行之亦或不大艱，而如實言之最不易；故每有舉世成風，終身爲經，而肯拈出道破者尠矣。蓋義之當然，未渠即事之固然，或勢之必然。人之所作所行，常判別於人之應作應行。誨人以所應行者，如設招使射也；示人之所實行者，如懸鏡俾照也。馬遷傳貨殖，論人事似格物理然，著其固然、必然而已。其云：『道之所符，自然之驗。』又《平準書》云：『事勢之流，相激使然。』正同《商君書・畫策》篇所謂：『見本然之政，知必然之理。』《游俠列傳》引『鄙諺』：『何知仁義？已享其利者爲有德。』《漢書・貢禹傳》上書引俗皆曰：『何以孝弟爲？財多而光榮。』馬遷傳貨殖，乃爲此『鄙』、『俗』寫眞耳。道家之敎：『絕巧棄利』；儒家之敎：『何必曰利』。遷據事而不越世，切近而不驚遠，既斥老子之『塗民耳目』，難『行於近世』，復言『天下熙熙，皆爲利來，天下攘攘，皆爲利往』。是則『崇勢利』者，『天下人』也，遷奮其直筆，著『自然之驗』，載『事勢之流』，初非以『崇勢利』爲『天下人』倡。《韓非子・觀形》

曰：「鏡無見疵之罪」，彪、固父子以此傳爲遷詬病，無乃以映見媄母之嬡容而移怒於明鏡也？

又曰：「當世法國史家深非史之爲『大事記』體者，專載朝政軍事，而忽民生日用。馬遷傳

《游俠》，已屬破格，然尚以傳人爲主，此篇則全非『大事記』、『人物志』，於新史學不啻手闢鴻

濛矣。」（《管錐編》）

李景星曰：《史記》一書，於古今人物記之詳矣，幾於無格不備矣。而於書之將終，乃傳貨

殖，舉生財之法，圖利之人，無貴無賤，無大無小，無遠無近，無男無女，都納之一篇之中，使

上下數百年之販夫、豎子、傖父、財奴，皆賴以傳，幾令人莫名其用意所在。或曰『崇勢利』也，

或曰『有所感激』也，紛紛議論，不一而足。是皆以私心窺太史公，究不得太史公之用心也。《詩》

曰：『哿矣富人，哀此煢獨。』《書》曰：『凡厥其民，既富方谷。』《易》曰：『何以守位？曰

仁。何以聚人？曰財」；至《大學》之爲書，所言者皆修齊治平之道，而於終篇言生財之道獨詳。

蓋財貨者，天地之精華，生民之命脈。困迫豪傑，顛倒衆生，胥是物也。惟聖賢及一二自修之士，

能不受其束縛，其餘幾盡在範圍之內，而可卑之無甚高論哉！其格調之排宕，起伏之層疊，筆致

之詭激，句法之變化，無奇不有，又無一相復。洋洋乎，巨觀也。合全部書讀之，凡百餘篇未盡

之意，皆發於此。本是以觀，庶得其眞。」（《史記評議》）

劉咸炘曰：「生計者，史之大事，本不容不書，非必特有用意。後史惟書上之政，而不書下

之事，遂使一時生計無所考見。識既陋狹，乃反詫此爲異，謂爲憤慨，玩弄譏刺耳。篇中固有感慨譏刺之言，然此篇固不爲感慨譏刺而作也。」（《太史公書知意》）

【謹按】

《史記》中專門講經濟問題的作品有兩篇，一篇是《平準書》，一篇是《貨殖列傳》，而後者尤其精彩。《貨殖列傳》的思想價值是：

一、肯定追求物質利益、追求財富占有是人的本性，任何人都有這種要求。認爲這是社會發展的動力，從而有同情被壓迫人民，揭露統治階級唱高調、假淸高的意義。他說：「夫神農以前，吾不知已。至若《詩》、《書》所述虞、夏以來，耳目欲極聲色之好，口欲窮芻豢之味，身安逸樂，而心誇矜勢能之榮使，俗之漸民久矣，雖戶說以眇論，終不能化。」他在分別縷述了全國各地的出産後，他說這些都是「待農而食之，虞而出之，工而成之，商而通之。此寧有政敎發徵期會哉？人各任其能，竭其力，以得所欲」。又說：「『天下熙熙，皆爲利來；天下攘攘，皆爲利往。』夫千乘之王，萬家之侯，百室之君，尚猶患貧，而況匹夫編戶之民乎！」人活著就需要衣食住行，人都有腦，都有手，都想把自己的衣食住行搞得好一點，這是任何人都有的共同慾望、共同要求。勞動人民是這樣，統治階級更是這樣。勞動人民要求很有限，他們是各種財富的創造者，但是他

們能占有、能支配的東西卻少得可憐。他們，種糧的餓肚腸，養蠶的光脊梁，織席的睡土炕。可是，遠從孔子以來，勞動人民就一直挨罵。《論語·里仁》説：「君子喻於義，小人喻於利。」《禮記·樂記》説：「君子樂得其道，小人樂得其欲。」似乎是被壓迫人民生來就有一種好利的毛病，而統治者卻是生來就沒有任何慾望的，世界上的是非顛倒還有比這個更明顯的嗎？司馬遷一方面看到了人類這種追求物質的本性，同時又有感於統治階級的這種自欺欺人的假清高，於是就帶著一種憤激的情緒，尖刻地説：「賢人深謀於廊廟，論議朝廷，守信死節隱居岩穴之士設爲名高者安歸乎？歸於富厚也。是以廉吏久，久更富，廉賈歸富。富者，人之情性，所不學而俱欲者也。」這就把幾百年來統治階級潑在勞動人民頭上的汚穢，收起來又向著統治階級潑了回去。

二、指出物質財富的占有，決定著人的社會地位，社會上的階級、階層就是由此而形成的，這與歷代統治階級所鼓吹的「人生有命、富貴在天」格格不入，具有著明顯的反天命的意義。他説：「今有無秩祿之奉，爵邑之入，而樂與之比者，命曰「素封」。這是説，一個人只要有了錢就會有勢力，「千金之子，不死於市」；殺人放火該坐牢的，只要有錢就能打點。你是國家的王侯，夠尊貴了吧？但要想盡情享樂，還得低聲下氣地向那些大商人、土財主們借錢。這人的社會地位是由什麼來決定的呢？這人與人之間的關係，究竟是怎樣排列起來的呢？似乎是從很早以前，就講什麼天子的分封，講什麼公、侯、伯、子、男的等級差別。在中國這種手

工業、商業一貫不發展的社會裏，在奴隸制度下、封建制度下，有了地位、有了權，就有一切。這種情況也是很突出的。但實際上還有一種人們不大注意的力量在起著作用。而這種力量似乎是連那些公侯伯子男們對它也也無能為力。作品說：「凡編戶之民，富相什則卑下之，百則畏憚之，千則役，萬則僕，物之理也。」這樣透徹精闢的話在司馬遷之前，沒有聽見誰說過；在司馬遷之後的一個相當長的時間裏，也似乎沒有聽見誰說過。孟子曾說：「勞心者治人，勞力者治於人。」這只是說到了一部分現象，而司馬遷則從商人的活動中看出：「無財作力，少有鬥智，既饒爭時。」沒錢的給人家當伙計，出苦力；錢少的小本經營，手提肩挑；錢多的坐列市肆，從容裕如；而富商大賈，人徒成千上萬，舟車遍南北，字號滿州郡，而他自己則是運籌帷幄，決勝千里。他們勢同王侯，只因為沒人給他們實際名號，所以只能被人們稱為「素王」。這不儼然就是一個王國的縮影嗎？這樣來認識社會上階級階層的形成，是多麼深刻、多麼準確啊！在這種不以人的意志為轉移的自然規律面前，那些「人生有命，富貴在天」，以及什麼「龍生龍，鳳生鳳」那種沒落貴族所聊以自慰的反動血統論，顯得多麼蒼白，多麼缺乏吸引力啊！

三、他指出經濟的發展是一個國家強弱盛衰的基礎，他說：「農不出則乏其食，工不出則乏其事，商不出則三寶絕，虞不出則財匱少。財匱少而山澤不辟矣。此四者，民所衣食之原也。原大則饒，原小則鮮。上則富國，下則富家。」他舉例說：「太公望封於營丘，地潟鹵，人民寡，

於是太公勸其女功，極技巧，通魚鹽，則人物歸之，繦至而輻湊。故齊冠帶衣履天下，海、岱之間歛袂而往朝焉。其後齊中衰，管子修之，設輕重九府，則桓公以霸，九合諸侯，一匡天下；而管氏亦有三歸，位在陪臣，富於列國之君，是以齊富彊至於威、宣也。」這與《平準書》說的「齊桓公用管仲之謀通輕重之權，徼山海之業，以朝諸侯，用區區之齊顯成霸名。魏用李克，盡地力為彊君」；《河渠書》說的「（鄭國）渠就，用注填閼之水，溉澤鹵之地四萬餘頃，收皆畝一鍾，於是關中沃野，無凶年。秦以富彊，卒幷諸侯」完全一致。這幾段精采文字都明確地指出了經濟發展在國家富彊中的基礎作用。秦以富彊，卒幷諸侯」完全一致。這幾段精采文字都明確地指出了經濟

片面強調「仁義」，以爲只要國君實行「仁政」，天下的百姓就都將「繦負其子女而至矣」，這個國家就將「無敵於天下」的那種夸夸其談，形成了鮮明的對照。司馬遷與先秦法家不同，他不排斥仁義道德這種敎化的作用，但究竟應該以何爲主，是應該主要強調發展生產，富國強兵，還是主要強調仁義道德的宣傳，這是唯物與唯心的根本界限。孔丘、孟軻的理論不算不高，但奔走一生，無人採用；商鞅、韓非的理論，長期挨罵，但卻被付之實行了。受孔丘、孟軻理論影響深的魯、衛兄弟最先滅亡，採用商鞅、韓非理論的秦國統一了天下，這就是當時實踐檢驗的結果。司馬遷這些理論正是在春秋、戰國以來的歷史經驗的基礎上總結出來的。道理很簡單，但至今讀起來仍很發人深省。

四、他指出物質財富的占有狀況決定著人的思想面貌，掌握著經濟權的人可以操縱社會輿論，從而揭穿了統治階級所標榜的封建道德的虛偽性。

在這裏，作品引證了《管子‧牧民》中的「倉廩實而知禮節，衣食足而知榮辱」，而後做出自己的結論說：「禮生於有而廢於無。」這個觀點儘管有些機械，似乎否定了道德對人的制約，但從根本上講它是對的，符合存在決定意識的唯物主義的反映論。而在社會實踐中的許多具體問題上，也完全說明了這一點。俗話說「在富易為容，居貧難自好」；「人窮志短，馬瘦毛長」，不就是說的這個意思嗎？這樣的觀點是先秦法家人物們經常講的，漢代的鼂錯，也仍是堅持這個觀點。

這和儒家所鼓吹的「禮樂治世」不同。儒家儘管也說「足食足兵，民信之矣」，但是他們在比較這三者重要性的時候卻又說去兵、去食、存信，說是「自古皆有死，民無信不立」。後來宋儒所宣揚的「餓死事小，失節事大」，就是從這裏引申出來的。依我們今天的觀點看來，思想教育、道德約束的力量當然不能忽視，但是經濟基礎仍然是根本。思想教育、道德約束在一定的範圍中，是有效果的；但是它不可能單獨地長期發生效用，更不能單獨地對整個社會發生根本的效用。因之總起來說，是經濟決定著人的思想面貌、人的道德，而不是道德決定著經濟。

同時，司馬遷又指出，所謂道德還有它極其虛偽的一面，它是供財富占有者、供權勢者們經常塗用的一種美麗的脂粉。誰有錢有勢，誰就有道德。《貨殖列傳》說：「君子富，好行其德；小

人富，以適其力。淵深而魚生之，山深而獸往之，人富而仁義附焉。」有了錢的人就可以收買人、

拉攏人、支使人、利用人，以至於賓客盈門。這些人可以千里奔走，爲之頌義。而且發大財的人，

拿出九牛之一毛來做些「好事」也並不困難。例如司馬遷在《貨殖列傳》中就說范蠡「十九年之

中三致千金，再分散與貧交疏昆弟，此所謂富好行其德者也」。壞人有了錢可以使自己變得德高望

重，譽滿四海；也可以有辦法讓那些與他爲敵的好人變得臭名昭著。甚至大聖人孔子之所以能夠

「名揚於天下」，也都是靠著他的弟子大商人子貢的錢的作用。這錢的力量該有多麼大啊！這裏的

言辭不無偏激，但它清楚地揭示出了道德對經濟的依賴和統治者道德的虛僞性、欺騙性。至於封

建道德本身就是爲封建專制主義服務的這種本性還不待言。

五、主張農、工、商、虞四者並重，反對秦朝以來統治者一貫推行的「重本抑末」（更準確地

說，是抑制私人工商業的政策），批判了這種政策對生產發展的阻礙，在經濟學史上有重要地位。

司馬遷在這方面的思想是很豐富的，其一，他認爲商業的產生是社會發展的必然，商業活動對社

會發展有著不可缺少的作用。把商業與工業、虞業、農業四者並提，這與當時國家所實行的「重

農抑商」的政策是互相頂牛的。早從戰國時期的商鞅起，就開始鼓吹「重本抑末」，這個口號一直

被歷代統治者所提倡、所遵行，在他們看來，商人不是勞動者，不創造財富，不像他們那些附著

於土地上的順民那樣男耕女織，那樣一尺布、一斗糧地立竿見影。他們被看做是對整個社會有害

無益的「蠹蟲」。他們只看到田野上少了一些刀耕火種的勞動力，而看不到商人活動對刺激商品經濟、對促進社會生產發展的作用；試想，如果從司馬遷那個時代，真來一個「工、農、商、虞」四者並重，那中國的古代史又將是一個什麼局面呢？其二，司馬遷讚揚私人工商業者們的卓越才能，讚揚他們對國家社會所做的貢獻。他寫了計然、白圭、寡婦清，稱道他們的品質、才幹，並一一為他們樹碑立傳，這在漢武帝為打擊工商業者而大力推行「算緡」、「告緡」的時代，實在是一種勇敢、卓絕的行動。其三，司馬遷總結了商業活動的若干規律。這些規律，直到今天讀起來，有許多還是很令人興奮、對人很有教益的。如他指出了經商要有預見性，要能夠看到事物的發展變化；要「無息幣」、「財幣欲其行如流水」地加強資金貨幣的周轉；要掌握「貴上極則反賤，賤下極則反貴」的這種物價規律，要看準行情的起落；以及什麼樣的商品該經營，什麼樣的商品不該經營，如此等等。這樣有實踐證明，有理論依據的生意經，在司馬遷以前尚未見過。其四，主張私人工商業自由發展，反對官工、官商。司馬遷在論述了追求財富是人的本性之後說：「故善者因之，其次利道之，其次教誨之，其次整齊之，最下者與之爭。」這是司馬遷對發展工商業問題的總看法。他認為統治者只能因勢利導，而不能嚴加限制，更不能與民爭利。所謂「與民爭利」即指漢代實行的禁榷制度和國家官辦商業、工業而言。這些思想集中地表現在《平準書》中。私人工商業在中國歷史上從來沒有得到過自由發展，這是造成中國封建社會長期停滯的主要原因之

一。過去人們講漢代經濟史，總是講桑弘羊。桑弘羊是官工、官商的代表，司馬遷是反對桑弘羊的；司馬遷的經濟理論，歷來得不到較高的評價，這種傳統看法是極其有害的。

班固曾指責司馬遷，説他「述貨殖則崇勢力而羞賤貧」，他與司馬遷的見解相差得簡直不可以道里計。錢鍾書高度地評價《貨殖列傳》説：「當世法國史家深非史之爲『大事紀』體者，專載朝政軍事，而忽諸民生日用。司馬遷傳《游俠》，已屬破格，然尚以傳人爲主，此篇（《貨殖列傳》）則全非『大事紀』、『人物志』，於新史學不啻手闢鴻濛矣。」（《管錐編》）

三○、太史公自序

昔在顓項①，命南正重以司天，北正黎以司地②。唐、虞之際，紹重、黎之後③，使復典之，至于夏、商，故重、黎氏世序天地④。其在周，程伯休甫其後也⑤。當周宣王時，失其守而為司馬氏⑥。司馬氏世典周史⑦。惠、襄之間，司馬氏去周適晉⑧。晉中軍隨會奔秦⑨，而司馬氏入少梁⑩。

自司馬氏去周適晉，分散，或在衛，或在趙，或在秦⑪。其在衛者，相中山⑫。在趙者，以傳劍論顯⑬，蒯聵其後也⑭。在秦者名錯，與張儀爭論⑮，於是惠王使錯將伐蜀⑯，遂拔，因而守之。錯孫靳，事武安君白起⑰。而少梁更名曰夏陽⑱。靳與武安君坑趙長平軍⑲，還而與之俱賜死杜郵⑳，葬於華池㉑。靳孫昌，昌為秦主鐵官㉒。當始皇之時，蒯聵玄孫卬為武信君將而徇朝歌㉒。諸侯之相王，王卬於殷㉓。漢之伐楚，卬歸漢㉔，以其地為河內郡㉕。昌生無澤，無澤為漢市長㉖。無澤生喜，喜為五大夫㉗，卒，皆葬高門㉘。喜生談，談為太史公㉙。

（以上為第一段，作者追考了自己的家世。）

一一五六

【注釋】

① 顓頊（ㄓㄨㄢ ㄒㄩ）——古代傳說中的帝王，黃帝之孫，名曰高陽，顓頊是其帝號。事見《五帝本紀》。

② 南正、北正——皆官名。

　　重、黎——皆人名。

③ 紹——繼承，繼續。

④ 序——理，這裏是「主管」的意思。

⑤ 程伯休甫——程：國名。伯：爵名。休甫：人名。《索隱》曰：「重司天，而黎司地，二氏二正，所出各別，今總稱伯休甫是重黎之後者，凡言地即舉天，稱黎則兼重，自是相對之文，其實二官亦通職，然休甫則黎之後也。亦是太史公欲以史爲己任，言先代天官，所以兼稱重耳。」按：一人爲兩族之後，語終欠通；《索隱》爲之彌縫，亦覺勉強。據《楚世家》，重黎是一個人，史文自相矛盾如此。

⑥ 失其守而爲司馬氏——中止了序天地的職守而改掌兵。《詩經·常武》云：「王謂尹氏，命程伯休父，左右陣行，戒我師旅。」《毛傳》云：「尹氏，掌命卿士，程伯休父始命爲大司馬。」《國語·楚語》云：「少皞之衰也，九黎亂德，顓頊受之，乃命南正重司天以屬神，命火正黎司地以屬民，以至於夏、

商，故重黎氏世序天地，而別其分主者也。其在周，程伯休父其後也，當宣王時，失其官守而爲司馬氏。此史公家譜所據。

⑦ 司馬氏世典周史——中井曰：「嘗有爲司馬者，因氏焉，其後世不必司馬。宣王時失職，後更復之也。」（《會注考證》）

⑧ 惠——周惠王，名閬，在位二十五年（前六七六～六五二）。

襄——周襄王，名鄭，在位三十三年（前六五一～六一九）。

司馬氏去周適晉——《集解》引張晏曰：「周惠王、襄王有子穨、叔帶之難，故司馬氏奔晉。」子穨是惠王之叔，於惠王二年召燕、衛之師伐周，惠王奔溫，其亂到四年始平。叔帶是惠王少子，襄王之弟，於襄王十六年叔帶引翟人伐周，襄王出奔鄭，其亂於次年被晉文公協助削平。

⑨ 中軍——指中軍元帥，全國最高的統帥。

隨會——也叫士會。《左傳》文公六年，晉襄公卒，太子少，晉人欲立長君，乃派先蔑、士會赴秦迎公子雍。後因太子母日夜抱太子啼於朝，於是晉人反悔，遂於次年立太子爲君，而起兵迎擊秦國送公子雍回國的軍隊。秦師敗，先蔑、士會遂奔秦。梁玉繩曰：「隨會奔秦時，未爲中軍將，史文以後官冠其名。」

⑩ 少梁——古梁國，後被秦滅，改稱少梁，後名夏陽（今陝西省韓城西南）。

⑪ 衛——西周初建立的諸侯國名，都朝歌（今河南省淇縣）。戰國時臣屬於魏。

趙——戰國初瓜分晉國建立的諸侯國名，都邯鄲（今河北省邯鄲市）。

⑫ 相中山——爲中山國的相，指司馬喜。《戰國策·中山策》云：「司馬喜三相中山。」中山是戰國前期鮮虞人建立的國名，都於顧（今河北省定縣）。

⑬ 劍論——關於劍術的理論，與「兵書」對文。《索隱》曰：「案何法盛《晉書》及《司馬氏系本》，（此以劍論顯者）名凱。」

⑭ 蒯聵——《正義》引如淳曰：「《刺客傳》之蒯聵也。」按：今本《刺客列傳》中無蒯聵其人，張文虎曰：「《刺客傳》『荊軻嘗游過榆次，與蓋聶論劍』，疑『蓋聶』即『蒯聵』之誤，榆次本趙地。蓋傳寫錯亂，如淳魏時人，或尚見《史記》舊文。」

⑮ 與張儀爭論——謂爭論是否應當伐蜀。時司馬錯主張伐蜀，張儀主張伐韓，詳見《張儀列傳》。

⑯ 惠王——即惠文王，名駟，在位二十七年（前三三七～三一一）。

蜀——古國名，建都於成都（今四川省成都市）。於惠文王九年（前三一六）被秦將司馬錯所滅。

⑰ 白起——秦國名將，曾屢破楚軍，又大破趙軍於長平（今山西省高平西北），後因范雎譖毀，被殺。

《史記》有傳。

⑱ 少梁更名曰夏陽——瀧川曰：「夏陽，史公先塋（祖墳）之地，故詳之。」

⑲坑趙長平軍——事在昭王四十七年（前二六〇）。時趙卒降秦者四十萬人，白起盡坑殺之。見《白起王翦列傳》、《廉頗藺相如列傳》。

⑳杜郵——古邑名，在今陝西省咸陽市東。

㉑華池——《索隱》引晉灼曰：「案《司馬遷碑》，在夏陽西北四里。」

㉒蒯聵玄孫卬——《索隱》引《司馬氏系本》云：「蒯聵生昭豫，昭豫生憲，憲生卬也。」

武信君——指武臣，秦末義軍領袖之一，曾稱王於趙，都邯鄲，後被叛將李良所殺。見《張耳陳餘列傳》。

徇——巡行略地。

朝歌——故衛國都城，即今河南省淇縣。

㉓諸侯之相王，王卬於殷——公元前二〇六年，項羽入關，分王諸侯：「趙將司馬卬定河內，數有功，故立卬為殷王，王河內，都朝歌。」（《項羽本紀》）

㉔漢之伐楚，卬歸漢——事在高祖二年（前二〇五）。按：《高祖本紀》云：「三月，下河內，虜殷王，置河內郡。」與此之所謂「卬歸漢」者異，蓋史公在其家譜中為其族人略諱也。茅坤曰：「太史公既自以系出司馬錯之後，而蒯聵以後當略，復挿入司馬卬，以其顯，不欲遺也。」

㉕河內郡——郡治懷縣（今河南省武陟西南）。

三〇　太史公自序

一一五九

稱呼。

㉖　市長——王先謙曰：「長安四市，有四長。」

㉗　五大夫——爵位名，原秦制，漢因之，爲二十級中自下而上的第九級。

㉘　高門——《索隱》曰：「案遷碑在夏陽西北，去華池三里。」

㉙　太史公——漢時太常的屬官有太史令，秩六百石。所謂「太史公」者，蓋當時人們對太史令其人的

太史公學天官於唐都①，受《易》於楊何②，習道論於黃子③。太史公仕於建元、元封之間④，愍學者之不達其意而師悖⑤，乃論六家之要指曰：

《易大傳》⑥：「天下一致而百慮，同歸而殊塗。」夫陰陽、儒、墨、名、法、道德，此務爲治者也⑦，直所從言之異路⑧，有省不省耳⑨。嘗竊觀陰陽之術，大祥而眾忌諱⑩，使人拘而多所畏；然其序四時之大順⑪，不可失也。儒者博而寡要，勞而少功⑫，是以其事難盡從；然其序君臣父子之禮，列夫婦長幼之別，不可易也。墨者儉而難遵⑬，是以其事不可偏循⑭，然其彊本節用⑮，不可廢也。法家嚴而少恩，然其正君臣上下之分，不可改矣。名家使人儉而善失真⑯，然其正名實，不可不察也。道家使人精神專一，動合無形⑰，贍足萬物⑱。其爲術也，因陰陽之

大順，採儒墨之善，撮名法之要，與時遷移，應物變化，立俗施事，無所不宜，指約而易操⑲，事少而功多。儒者則不然，以為人主天下之儀表也，主倡而臣和，主先而臣隨。如此則主勞而臣逸。至於大道之要，去健羨，絀聰明⑳，釋此而任術⑳。夫神大用則竭，形大勞則敝。形神騷動⑳，欲與天地長久，非所聞也。

夫陰陽四時、八位、十二度、二十四節各有教令㉓，順之者昌，逆之者不死則亡，未必然也，故曰：「使人拘而多畏。」夫春生夏長，秋收冬藏，此天道之大經也㉔，弗順則無以為天下綱紀，故曰「四時之大順，不可失也。」

夫儒者以《六藝》為法㉕。《六藝》經傳以千萬數，累世不能通其學，當年不能究其禮㉖，故曰「博而寡要，勞而少功」。若夫列君臣父子之禮，序夫婦長幼之別，雖百家弗能易也。

墨者亦尚堯、舜道㉗，言其德行曰：「堂高三尺，土階三等，茅茨不翦，采椽不刮㉘。食土簋，啜土刑㉙，糲粱之食，藜藿之羹㉚。夏日葛衣，冬日鹿裘。」其送死，桐棺三寸，舉音不盡其哀。教喪禮，必以此為萬民之率，使天下法若此，則尊卑無別也。夫世異時移，事業不必同，故曰「儉而難遵」。要曰彊本節用，則人給家足之道也。此墨子之所長，雖百家弗能廢也。

法家不別親疏，不殊貴賤，一斷於法，則親親尊尊之恩絕矣。可以行一時之計，而不可長用也，故曰「嚴而少恩」。若尊主卑臣，明分職不得相逾越，雖百家弗能改也。

名家苛察繳繞㉛，使人不得反其意㉜，專決於名而失人情，故曰「使人儉而善失真」。若夫控名責實，參伍不失㉝，此不可不察也。

道家無為，又曰無不為㉞，其實易行，其辭難知。其術以虛無為本，以因循為用㉟。無成勢㊱，無常形㊲，故能究萬物之情。不為物先，不為物後，故能為萬物主。有法無法㊳，因時為業；有度無度，因物與合。故曰「聖人不朽，時變是守㊴。虛者道之常也，因者君之綱」也。群臣並至，使各自明也㊵。其實中其聲者謂之端㊶，實不中其聲者謂之窾㊷，窾言不聽，姦乃不生，賢不肖自分，白黑乃形。在所欲用耳，何事不成。乃合大道，混混冥冥㊸。光耀天下，復反無名。凡人所生者神㊹，所託者形也㊺。神大用則竭，形大勞則敝，形神離則死。死者不可復生，離者不可復反，故聖人重之。由是觀之，神者生之本也，形者生之具也㊻。不先定其神〔形〕，而曰「我有以治天下」，何由哉㊼？

（以上為第二段，介紹了司馬談的生平、學術，以及他對各家學說的認識與評價。）

史記選注

一一九六

【注釋】

① 天官——天文之學。

② 唐都——漢代天文學家。《天官書》云：「星則唐都也。」武帝時曾參加制訂太初曆。

③ 楊何——字叔元，武帝時曾以《易》被徵，官至中大夫。見《儒林列傳》。

④ 道論——道家學說。

⑤ 黃子——史失其名，曾與轅固生辯論湯、武受命，事見《儒林列傳》。

⑥ 建元、元封——皆武帝年號，自建元（前一四○～一三五）元年至元封（前一一○～一○五）元年，其間共三十一年。

⑦ 慇——同「慇」，同情，憂慮。

⑧ 不達其意——不通曉各家學說的意旨。

⑨ 師悖——師古曰：「悖，惑也。各習師書，惑於所見也。」《漢書》注李笠曰：「師悖者，謂以悖為師也。」《史記訂補》

⑩ 易大傳——即《易繫辭》，有說為孔子作，其實不可靠。

⑪ 務為治——為了用於治理國家。

三○　太史公自序

⑧直——只不過。

所從言之異路——各自的說法不同。

⑨省（ㄒㄧㄥ）——明白，理解。郭嵩燾曰：「言六家同務爲治，而施異宜，不相爲用，務此則忽彼，故曰有省有不省。」《史記札記》楊樹達曰：「省不省，即善不善。」《漢書管窺》

⑩大祥——過分地講究祥瑞災異。

⑪四時之大順——謂春夏秋冬的順序及其各自所宜。

⑫博而寡要，勞而少功——中井曰：「當時學者多趙綰、王臧之倫，治國以明堂辟雍爲首務，其他莫非制度文飾，訓詁名物，不知儒術爲何物，宜乎毀之曰寡要少功也。」《會注考證》按：儒學之迂闊寡要，自來如此，非只漢代。

⑬墨者——指以墨翟爲首的墨家學派。

儉而難遵——墨家主張節儉，《墨子》中有《節用》、《節葬》之文，提得讓統治者難以接受，故此曰「儉而難遵」。

⑭徧循——全部遵照實行。

⑮彊本——指發展人口，增加勞動力，因墨家以人力爲生財之本，故云。

⑯名家——以鄧析、尹文、公孫龍爲代表，主張循名責實，嚴格名位禮數之所宜。

儉——應作「檢」，拘也，拘於名分、禮數。

⑰動合無形——指人的一切活動都要符合於大道。無形：即指道，客觀規律、法則。贍：足。

⑱贍（ㄕㄢˋ）足萬物——指有道者自己清靜無爲，而卻能使萬事萬物都獲得滿足。

⑲指約而易操——道理簡明，容易掌握。

⑳去健羡——意思是讓人去掉剛強、去掉貪欲，而以柔弱、知足自守。《集解》引如淳曰：「知雄守雌，是去健也；不見可欲，使心不亂，是去羡也。」按：《老子》云：「聖人去甚、去奢、去泰。」《老子列傳》云：「良賈深藏若虛，君子盛德，容貌若愚，去子之驕氣與多欲，態色與淫志，是皆無益於子之身。」即此旨。

㉑任術——即指歸於大道。術：道術。

㉒形神騷動三句——《老子》云：「治人事天，莫若嗇，長生久視之道。」又曰：「天地所以能長且久者，以其不自生。」按：《莊子》之《養生主》亦發此旨。

㉓八位——八卦位也，即八方。

紬聰明——《集解》引如淳曰：「不尚賢，絕聖棄智也。」按：《莊子》之《馬蹄》、《胠篋》諸篇多發此旨。紬：同「黜」。

十二度——即十二次，天文術語，指黃道上以若干星官爲標誌的十二個區域，如降婁、大梁、實

沈等。

二十四節——即立春、雨水、清明、穀雨等二十四節氣。

教令——指帶有迷信成分的各種規條禁忌。

㉔大經——猶言「大綱」。經：綱，綱領，綱常。

㉕六藝——指《詩》、《書》、《易》、《禮》、《樂》、《春秋》六種儒家的教科書。

㉖累世——猶言「幾代」。

當年——猶言「一輩子」。《晏子春秋·外篇》載晏子沮景公封孔子語云：「兼壽不能殫其教，當年不能究其禮。」《墨子·非儒》云：「累壽不能盡其學，當年不能行其禮。」此司馬談所本。

㉗尚堯、舜道——推崇堯、舜的道德。

㉘茅茨不翦——以茅草苫屋頂，而不加修翦。茨：以茅草苫屋。

采椽不刮——《正義》曰：「採取爲椽，不刮削也。」

㉙土簋（ㄍㄨㄟ）、土刑——皆陶製罐鉢之類。師古曰：「簋，所以盛飯也；刑，所以盛羹也。土，謂燒土爲之，即瓦器也。」

㉚糲粱——王念孫曰：「『梁』當作『粢』，粢與糲皆食之粗者。《李斯傳》：『堯之有天下也，粢糲之食，藜藿之羹。』《韓非子·五蠹》：『堯之王天下也，粢糲之食，藜藿之羹。』皆其證也。」

藜藿——借以泛指野菜。藜：也叫萊，一年生草本植物，其葉嫩時可食。藿：豆葉。

㉛苛察繳繞——意指糾纏瑣碎，不識大體。

㉜反其意——謂回復固有的眞情。

㉝參伍——參：參列。錯雜排列，即參照比較，以定是非優劣之意。《韓非子‧揚權》：「參伍比物，事之形也。」其《八經》又云：「行參以謀多，揆伍以責失。」皆對照比較的意思。

㉞道家無爲，又曰無不爲——《老子》曰：「道常無爲，而無不爲。」又曰：「爲學日益，爲道日損，損之又損，以至於無爲，無爲而無不爲。」

㉟因循——猶言「順應」。

㊱成勢——一成不變的勢態。

㊲常形——固定的形狀。

㊳有法無法四句——郭嵩燾曰：「言道家之爲術，（雖自講無爲，而）亦自有法度，而不任法以爲法，絜度以爲度，一因物之自然，順而序之，是以終歸之無也。」（《史記札記》）

㊴聖人不朽，時變是守——按：朽，《漢書》作「巧」。師古曰：「無機巧之心，但順時也。」

㊵使各自明——使其各自於職任中表現其能力才幹，而君得以辨識之。明：顯示。

㊶端——正也。

㊷綮——《索隱》曰：《漢書》作『款』，空也。故《申子》云：『款言無成。』『聲』者，名也。以

言『實』不稱『名』，則謂之『空』。

㊸混混冥冥——浩博充滿的樣子。

㊹神——精神，精氣。

㊺形——肉體。

㊻生之具——生命的基礎。具：基礎，物質因素。

㊼何由哉——王鳴盛曰：「《太史公自序》述其父談論六家要旨，其意以五家各有所長，亦各有所短，

而獨推崇老氏道德，謂其能兼有五家之長而去其所短。且又特舉道家之指約易操，事少功多，與儒家之

博而寡要，勞而少功兩兩相較，以明孔不如老，此談之學也。而遷意則尊儒，父子異尚，觀下文稱引董

仲舒之言，隱隱以己上承孔子，其意可見。《漢書·司馬遷傳》謂遷『論大道則先黃、老而後六經』，此

誤以談之言即遷之意。」（《十七史商榷》）許應元曰：「太史談論六家要旨，班氏詮敍九流，雖不盡合於

道，然所刺譏六家得失，雖百世其可得乎！」（《史記評林》引）錢鍾書曰：「司馬談此篇以前，於一世

學術能概觀而綜論者，荀況《非十二子》篇與莊周《天下》篇而已。荀門戶見深，伐異而不存同，捨仲

尼、子弓外，無不斥為『欺惑愚眾』，雖子思、孟軻亦勿免於『非』『罪』之訶焉。莊固推關尹、老聃者，

而豁達大度，能見異量之美，故未嘗非鄒魯之士，稱墨子曰『才士』，許彭蒙、田駢、慎到曰『概乎皆嘗

有聞」，推一本以貫萬珠，明異流之出同源，高矚遍包，司馬談殆聞其風而悅者歟！是以談主道家，而不嗜甘忌辛、好丹擯素，蓋有偏重而無偏廢，莊周而爲廣大教化主，談其升堂入室矣。」《管錐編》

太史公既掌天官，不治民。有子曰遷。

遷生龍門①，耕牧河山之陽②。年十歲則誦古文③。二十而南游江、淮，上會稽，探禹穴④，窺九疑⑤，浮於沅、湘⑥。北涉汶、泗⑦，講業齊、魯之都⑧，觀孔子之遺風，鄉射鄒、嶧⑨。尼困鄱、薛、彭城⑩，過梁、楚以歸⑪。於是遷仕為郎中⑫，奉使西征巴、蜀以南⑬，南略邛、筰、昆明⑭，還報命。

是歲天子始建漢家之封⑮，而太史公留滯周南⑯，不得與從事，故發憤且卒⑰。而子遷適使反，見父於河、洛之間。太史公執遷手而泣曰：「余先周室之太史也。自上世嘗顯功名於虞、夏，典天官事。後世中衰，絕於予乎？汝復為太史，則續吾祖矣。今天子接千歲之統⑱，封泰山，而余不得從行，是命也夫，命也夫！余死，則汝必為太史；為太史，無忘吾所欲論著矣。且夫孝始於事親，中於事君，終於立身。揚名於後世，以顯父母，此孝之大者⑲。夫天下稱誦周公，言其能論歌文、武之德，宣周、邵之風⑳，達太王、王季之思慮㉑，爰及公劉㉒，以尊后稷也㉓。幽、

屬之後㉔，王道缺，禮樂衰，孔子修舊起廢，論《詩》、《書》，作《春秋》，則學者至今則之㉕。自獲麟以來四百有餘歲㉖，而諸侯相兼，史記放絕㉗。今漢興，海內一統，明主賢君忠臣死義之士㉘，余為太史而弗論載，廢天下之史文，余甚懼焉，汝其念哉！」遷俯首流涕曰：「小子不敏，請悉論先人所次舊聞㉙，弗敢闕。」

卒三歲而遷為太史令㉚，紬史記石室金匱之書㉛。五年而當太初元年㉜，十一月甲子朔旦冬至，天曆始改㉝，建於明堂㉞，諸神受紀㉟。

（以上為第三段，寫自己青少年時代的生活經歷，和接受父親遺囑時的懇切情景。）

【注釋】

① 龍門——山名，在今陝西省韓城東北，相傳即禹治水時所鑿之龍門。

② 河山之陽——《正義》曰：「河之北，山之南也。」這裏指龍門山之南。

③ 古文——指用秦朝以前的篆文所寫的古書，如《左傳》、《國語》等，以區別秦始皇焚書以來漢代社會上流行的用隸書寫的冊籍。

④ 禹穴——在今浙江省紹興會稽山上，相傳禹曾巡守至此，會諸侯計功，故稱此山曰「會稽」。山上有孔，稱之曰禹穴。

⑤九疑——山名，在今湖南省道縣東南。據說其山九峰皆相似，故曰九疑。《索隱》引張晏云：「九疑葬舜，故窺之。尋上探禹穴，蓋以先聖所葬處，有古冊文，故探窺之。亦搜探遠矣。」

⑥沅、湘——二水名，都在湖南省境內，流入洞庭湖。

⑦汶、泗——二水名，古汶水在今山東省境內，流經今萊蕪北、泰安南，至梁山南入濟水。古泗水流經今山東省泗水、曲阜，南入江蘇，經徐州，東南入淮水。

⑧講業——講習儒家的學業。

齊、魯之都——齊都臨淄，在今山東省臨淄北。魯都曲阜，即今山東省曲阜縣城。

⑨鄉射——儒家所講究的古禮之一，據說是州（鄉）官於春、秋兩季，在鄉學裏召集鄉民按照一定儀式舉行飲酒和射箭，謂之鄉射。

鄒、嶧——鄒：漢縣名，縣治在今山東省鄒縣東南。嶧：嶧山，在今山東省鄒縣東南。鄉射鄒、嶧是說司馬遷曾在鄒縣的嶧山參加過當地舉行的鄉射儀式。按：曲阜是孔子的故鄉，鄒、嶧是孟子的故鄉，司馬遷在這裏講儒業，行儒禮，充分表現了他對這兩位儒家大師的崇敬。《孔子世家》云：「《詩》有之：『高山仰止，景行行止。』雖不能至，然心嚮往之。余讀孔氏書，想見其爲人。適魯，觀仲尼廟堂車服禮器，諸生以時習禮其家，余祗迴留之不能去云。」可資參考。

⑩鄱——同「蕃」，漢縣名，縣治即今山東省滕縣。春秋時期是邾國的都城。

史記選注

薛——漢縣名，縣治在今山東省滕縣南。戰國時是齊國孟嘗君的封地。

彭城——今江蘇省徐州市。楚、漢戰爭時期的項羽的國都。

⑪過梁、楚以歸——按：前已云「厄困彭城」，彭城即楚國，今云「過梁、楚而歸」，「梁」下似不宜再出「楚」字。梁是漢代諸侯國名，國都睢陽（今河南省商丘南）。

⑫仕爲郎中——因父親爲官而得保任爲郎中。《報任安書》云：「主上幸以先人之故，使得奏薄技出入周、衛之中。」可資參證。郎中是皇帝的侍從人員，屬郎中令。

⑬西征巴、蜀以南——事情在武帝元鼎六年（前一一一）。該年武帝平定西南夷，新設五個郡，故史公有此行。巴：漢郡名，郡治江州（今四川省重慶市北）。蜀：漢郡名，郡治成都（今四川省成都市）。

⑭略——行視。

邛——邛都，在今四川省西昌東，當時爲越巂郡的郡治。

筰——筰都，在今四川省漢源東北，當時爲沈黎郡郡治，後并入蜀郡。

昆明——古地區名，在今雲南省昆明市西，當時屬於歸漢的滇王，後設爲益州郡，郡治在今雲南省晉寧東北。

⑮是歲——指武帝元封元年（前一一〇）。

封——封禪，到泰山去祭天，到泰山下的梁甫去祭地。這在過去被人認爲是只有道德高、成功大

的帝王才能舉行的一種盛典。

⑯留滯——指因病停留下來。

為召南。這裏的周南即指今河南省洛陽一帶。

周南——西周成王時，周公與召公分陝（今河南省三門峽市）而治，陝以東稱為周南，陝以西稱

以勸，當時不獨世主有侈心，士大夫皆有以啓之。」（《史記志疑》）

⑰發憤且卒——梁玉繩引《咫聞錄》云：「太史談且死，以不及與封禪為恨；相如且死，遺《封禪書》

元封元年，其間相隔九百多年，此云「千歲」，是約舉成數。

朝人囿於對秦朝的偏見，不把他看做一個王朝，說漢朝是上繼周朝，自周成王（前十一世紀）至漢武帝

⑱接千歲之統——據《封禪書》云，西周初年，周成王曾登封泰山，後來秦始皇也封過泰山，但是漢

世，以顯父母，孝之終也。夫孝始於事親，中於事君，終於立身。」

⑲此孝之大者——《孝經》云：「身體髮膚，受之父母，不敢毀傷，孝之始也。立身行道，揚名於後

⑳宣周、邵之風——謂周公能使自己和召公的風教普行於天下。邵：同「召」，指召公姬奭。

王季——名季歷，周文王的父親，後被追尊為王季。

㉑太王——即古公亶父，周文王的爺爺，後被追尊為太王。

㉒公劉——周族的遠世祖先，由於發展農業，周族自此興盛。

㉓后稷——周朝的傳說中的祖先，據說他是一個最早的進行農業種作的人。按：關於后稷、公劉、古公亶父的傳說，見《詩經》中的《生民》、《公劉》、《綿》等篇和《史記·周本紀》。

㉔幽——周幽王，名宮涅，在位十一年（前七八一～七七一）。

屬——周厲王，名胡，在位三十七年（前八七八～八四二）。周厲王和周幽王都是西周以荒淫暴虐而導致國亡身死的帝王。

㉕則——遵行，視之爲準則。

㉖獲麟——指魯哀公十四年（前四八一）西狩獲麟事。孔子寫《春秋》就截止於這一年。

四百有餘歲——梁玉繩曰：「獲麟至元封元年，凡三百七十二年。」

㉗史記——泛指歷史書。

放絕——散失斷絕。

㉘明主賢君忠臣死義之士——按：這句話缺少謂語。

㉙請悉論先人所次舊聞——按：據此知司馬談當時已經寫了一部分稿子，或者至少是已經編排了許多資料。論：指演繹發揮，並加以評述。

㉚遷爲太史令——是年爲元封三年，公元前一〇八。《索隱》引《博物志》曰：「太史令，茂陵顯武里大夫司馬遷，年二十八，三年六月乙卯，除六百石。」按：據此則司馬遷生於漢武帝建元六年，公元

前一三五。

㉛紬——同「抽」，讀書而思其事緒。李慈銘曰：「紬」即「籀」字，亦作「抽」。《說文》：「籀，

讀書也。」《方言》：「抽，讀也。」故亦曰「紬繹」，言讀而尋繹之也。」《越縵堂日記》

金匱、石室——國家儲藏圖書的地方。

㉜太初元年——公元前一〇四。《正義》曰：「遷年四十二歲。」按：從元封三年到太初元年，時間

相隔四年，而兩處所說的司馬遷的年齡卻相差十四歲。兩者必有一錯。或者前面應作「三十八」，或者後

面應作「三十二」。這就是當前社會上流行的關於司馬遷生年一為前一三五年，一為前一四五年說的來

源。

㉝天曆始改——謂從此使用「太初曆」，即改以前使用的秦曆，而用夏曆（即今之陰曆）。

㉞建於明堂——謂在明堂舉行實行新曆法的典禮。建：立，指實行新曆法。明堂：《考工記》鄭玄注：

「明堂，明政教之堂。」蔡邕《明堂月令章句》云：「明堂者，天子太廟，所以祭祀。夏后氏世室，

殷人重屋，周人明堂，饗功，養老，教學，選士，皆在其中。」按：關於明堂的說法，由來莫衷一是。

㉟諸神受紀——《索隱》引虞喜《志林》云：「改曆於明堂，班之於諸侯。諸侯，群神之主，故曰諸

神受紀。」受紀：即接受新曆法。

一一七六

太史公曰①：「先人有言②：『自周公卒五百歲而有孔子。孔子卒後至於今五百歲③，有能紹明世④，正《易傳》，繼《春秋》，本《詩》、《書》、《禮》、《樂》之際？』意在斯乎！意在斯乎！小子何敢讓焉。」

上大夫壺遂曰⑤：「昔孔子何為而作《春秋》哉？」太史公曰：「余聞董生曰⑥：『周道衰廢，孔子為魯司寇，諸侯害之⑦，大夫壅之。孔子知言之不用，道之不行也，是非二百四十二年之中⑧，以為天下儀表，貶天子，退諸侯⑨，討大夫，以達王事而已矣⑩。』子曰：『我欲載之空言⑪，不如見之於行事之深切著明也⑫。』夫《春秋》，上明三王之道⑬，下辨人事之紀⑭，別嫌疑，明是非，定猶豫，善善惡惡，賢賢賤不肖，存亡國，繼絕世，補敝起廢，王道之大者也。《易》著天地陰陽四時五行⑮，故長於變；《禮》經紀人倫⑯，故長於行；《書》記先王之事，故長於政；《詩》記山川溪谷禽獸草木牝牡雌雄⑰，故長於風⑰；《樂》樂所以立⑱，故長於和；《春秋》辯是非，故長於治人。是故《禮》以節人，《樂》以發和，《書》以道事，《詩》以達意，《易》以道化⑲，《春秋》以道義。撥亂世反之正，莫近於《春秋》。《春秋》文成數萬，其指數千⑳。萬物之散聚皆在《春秋》㉑。《春秋》之中，弒君三十六㉒，亡國五十二，諸侯奔走不得保其社稷者不可勝數。察其所以，

皆失其本已。故《易》曰『失之豪釐，差以千里㉓』。故曰『臣弒君，子弒父，非

一旦一夕之故也，其漸久矣㉔』。故有國者不可以不知《春秋》，前有讒而弗見㉕，

後有賊而不知；為人臣者不可以不知《春秋》，守經事而不知其宜㉖，遭變事而不

知其權㉗。為人君父而不通於《春秋》之義者，必蒙首惡之名；為人臣子而不通於

《春秋》之義者，必陷篡弒之誅，死罪之名。其實皆以為善，為之不知其義，被

之空言而不敢辭㉘。夫不通禮義之旨，至於君不君，臣不臣，父不父，子不子。夫

君不君則犯㉙，臣不臣則誅，父不父則無道，子不子則不孝。此四行者，天下之大

過也。以天下之大過予之，則受而弗敢辭。故《春秋》者，禮義之大宗也。夫禮

禁未然之前㉚，法施已然之後；法之所為用者易見，而禮之所為禁者難知。」

壺遂曰：「孔子之時，上無明君，下不得任用，故作《春秋》，垂空文以斷禮

義，當一王之法㉛。今夫子上遇明天子，下得守職，萬事既具，咸各序其宜，夫子

所論，欲以何明？」

太史公曰：「唯唯，否否㉜，不然。余聞之先人曰：『伏羲至純厚，作《易》

《八卦》㉝。堯、舜之盛，《尚書》載之，禮樂作焉。湯、武之隆，詩人歌之㉞。《春

秋》采善貶惡，推三代之德，褒周室，非獨刺譏而已也。』漢興以來，至明天子

，獲符瑞㊱，封禪，改正朔㊲，易服色㊳，受命於穆清㊴，澤流罔極㊵，海外殊俗，重譯款塞㊶，請來獻見者，不可勝道。臣下百官力誦聖德，猶不能宣盡其意。且士賢能而不用，有國者之恥；主上明聖而德不布聞，有司之過也。且余嘗掌其官㊷，廢明聖盛德不載，滅功臣世家賢大夫之業不述，墮先人所言，罪莫大焉。余所謂述故事㊸，整齊其世傳，非所謂作也，而君比之於《春秋》，謬矣㊹。」

於是論次其文。七年而太史公遭李陵之禍㊺，幽於縲絏㊻。乃喟然而歎曰：「是余之罪也夫！是余之罪也夫！身毀不用矣。」退而深惟曰：「夫《詩》、《書》隱約者㊼，欲遂其志之思也。昔西伯拘羑里㊽，演《周易》；孔子戹陳、蔡㊾，作《春秋》；屈原放逐，著《離騷》；左丘失明，厥有《國語》㊿；孫子臏脚[52]，而論兵法；不韋遷蜀，世傳《呂覽》[53]；韓非囚秦，《說難》、《孤憤》[54]；《詩》三百篇，大抵賢聖發憤之所為作也。此人皆有所鬱結，不得通其道也，故述往事，思來者。」於是卒述陶唐以來[55]，至于麟止[56]，自黃帝始。

（以上為第四段，寫自己當初之所以要著《史記》的原因，以及受刑後自己之所以能忍辱續著的動力來源。自此以下文章縷述了《史記》一百三十篇的各篇作意，今略去前一百二十九條。）

史記選注

一一七八

① 太史公——司馬遷指自己，下同。

② 先人——指司馬談。

③ 孔子卒後至於今五百歲——梁玉繩曰：「周公至孔子，其年歲不能的知，恐不止五百歲。若孔子卒至漢太初之元，三百七十五年，何概言五百哉？蓋此語略取於孟子，非事實也。」《史記志疑》王鳴盛曰：「此言雖誇，而其尊慕孔子，則可以解『先黃老後六經』之疑矣。」《十七史商榷》崔適曰：「云『五百歲』者，此以祖述之意相比，所謂斷章取義，不必以實數求也。由今觀之，有孔子，而堯、舜藉以祖述，文、武藉以憲章；有太史公，而孔子列於世家，《儒林》表其經業，是孔子後不可無太史公，猶周公後不可無孔子也。」《史記探源》

④ 紹明世——繼承並發揚古代聖世的事業。按：《漢書》作「紹而明之」，與此略別。

⑤ 上大夫——《索隱》曰：「遂為詹事，秩二千石，故為上大夫也。」錢大昕曰：「《十二諸侯年表》稱『上大夫董仲舒』，《封禪書》敍新垣平云『於是貴平上大夫』，《萬石君傳》『以上大夫祿歸老於家』，《佞幸傳》：『鄧通官至上大夫』；『韓嫣官至上大夫』，似漢時本有上大夫之官。」鄧以瓚曰：「亦是問答客壺遂——曾與司馬遷一同參加制訂太初曆，其事又見於《韓長孺列傳》。

難體，上大夫壺遂是假說，董生亦是暗借，此文章妙矩。」《史記鈔》引

⑥董生——即董仲舒。周壽昌曰：「生，先生也，遷自居後學，故稱先生。」《漢書補注》引

⑦害——忌恨。

⑧是非二百四十二年之中——指以《春秋》這部書來襃貶評定整個春秋時代的各國大事。《春秋》記事上起魯隱公元年，下止於魯哀公十四年，其間共記了二百四十二年的大事。

⑨貶天子，退諸侯——瀧川曰：「《漢書》無『天子退』三字。」李笠曰：「三字衍。孔子作《春秋》，所以扶君抑臣，明上下之分，故曰『達王事』也，『貶天子』，非其義矣。」《史記訂補》按：「貶天子」，或者這是司馬遷個人對《春秋》的一種理解，或者是一種借題發揮，他寫的《史記》確有「貶天子」的意義。做為衍文處理，恐非。

⑩王事——猶言「王道」，儒家的理想政治。

⑪空言——指抽象的理論說教。

⑫行事——指具體的歷史事件。王先謙曰：「謂空言義理以教人，不如附見諸侯大夫僭逆之行事，垂誡尤切。」《漢書補注》

⑬三王——指夏禹、商湯、周文王、周武王。

⑭人事之紀——人與人之間的倫理綱常。

⑮ 五行——指金、木、水、火、土。

⑯ 經紀——猶言「整頓」，使之各就各位，按部就班。

⑰ 風——諷喻。

⑱ 樂所以立——以自己現存的條件爲樂，不忮（坐）不求，樂在其中。

⑲ 道化——講究客觀事物發展變化的道理。

⑳ 文成數萬，其指數千——《索隱》引張晏曰：「《春秋》萬八千字，此云『文成數萬』，字誤也。」王觀國曰：「今世所傳《春秋》，萬六千五百餘字，張晏云『萬八千』，非。」《學林》中井曰：「數萬者，謂多也。此原矢口（隨口說出）之語，初不用算計，故有不合也。」

㉑ 萬物——猶言「萬事」。

散聚——猶言「成敗」、「盛衰」。

㉒ 弒君三十六二句——梁玉繩曰：「通經傳而數之，弒君者三十七，亡國止四十一。」按：《春秋繁露·滅國》云：「弒君三十六，亡國五十二。」此史公所本。

㉓ 失之豪釐，差以千里——按：今《易經》無此語，此語乃在《易緯·通卦驗》。豪：同「毫」。

㉔ 漸——浸潤，發展由來。以上四句見《易·坤卦文言》。

㉕ 前有讒而弗見——按：「前」上增「不者」二字讀。

㉖守經事而不知其宜——按：「守」上增「不者」二字讀。守經事：處理一般情況下的事物。經，常也，與下文「變」字相對而言。

㉗權——臨機應變。

㉘被之空言——指受到輿論譴責。《集解》引張晏曰：「趙盾不知討賊，而不敢辭其罪也。」按：晉史書「趙盾弑其君夷皋」事，見《左傳·宣公二年》。

㉙犯——師古曰：「爲臣下所干犯也。」

㉚夫禮禁未然之前四句——賈誼《陳政事疏》云：「夫禮者禁於將然之前，而法者禁於已然之後，是故法之所用易見，而禮之所爲生難知也。」史公全用其語。

㉛當一王之法——漢代公羊派經學家們說，孔子當時雖然不在其位，但是他卻實在地起著一位「王者」的作用，即所謂「素王」。他的學說爲後來的漢王朝預訂了新法。

㉜唯唯，否否——言其欲「唯」不可，「否」又不願意的進退失據之狀。司馬遷本來是以孔子自居的，正說得洋洋得意，壺遂忽然從當時政治出發，迎頭一擊，觸及了時代禁忌，這是司馬遷不敢正面回答的，於是立即陷入狼狽狀態。下面的回答便完全轉爲頌聖，完全是一套口不應心的違心話了。錢鍾書曰：「蓋不欲遽『否』其說，姑以『唯』先之，聊減峻拒之語氣。」（《管錐編》）蓋猶今之所謂「您這個說法很對，但我不是這個意思」。錄以備考。

一一八二

㉝ 作《易》《八卦》——作出了《易經》當中的《八卦》。舊說伏羲氏畫八卦，至文王乃演爲六十四卦。

㉞ 詩人歌之——指《詩經》中有《商頌》、《周頌》、《大雅》，其中有些篇是歌頌商湯、文、武的。

㉟ 明天子——對當代皇帝的敬稱，指漢武帝。

㊱ 獲符瑞——如元光元年的長星現，元狩元年的獲白麟，元鼎元年得寶鼎皆是。符瑞是好的徵象，表示上天降福祥；災異是壞的徵象，表示上天降禍懲。符瑞是漢代儒生爲鼓吹天人感應而附會出來的一套東西。

㊲ 改正朔——指使用新曆法。正朔：指正月初一，古代王者建國，常有改正朔之事。如夏以孟春建寅之月爲正，以平旦爲朔；殷以季冬建丑之月爲正，以雞鳴爲朔；周以仲冬建子之月爲正，以夜半爲朔。秦朝以孟冬建亥之月爲正，漢初因之。至武帝太初元年改行新曆法，又回復使用夏曆。亦即今之陰曆。

㊳ 易服色——指天子的車馬改用新的顏色。《禮記·大傳》注：「服色，車馬也。」疏：「『服色，車馬也』者，謂夏尚黑，殷尚白，周尚赤，車之與馬，各用從所尚之正色也。」按：秦時尚黑，漢時又改爲尚赤。

㊴ 穆清——劉攽曰：「天也。」（《漢書補注》）

㊵ 罔極——無邊，沒有止境。

㊶ 重譯——指經過幾重翻譯的使者。

款塞——應劭曰：「款，叩也，皆叩塞門來服從也。」

㊷嘗掌其官——即指爲太史令。李笠曰：「太史非暫任之官，遷爲太史亦非既往之事，『嘗』字未安。『嘗』蓋『掌』字之誤衍也。《漢書》無『嘗』字。」（《史記訂補》）

㊸述——解釋，推衍。與下文「作」字對舉，作是創立、創造的意思。在《論語·述而》中，孔子曾謙稱自己是「述而不作」，但後人則稱孔子是「作」，稱自己的論著爲「述」。

㊹君比之於《春秋》，謬矣——按：史公前以繼孔子寫《春秋》自任，今又責人不應比《史記》爲《春秋》，前後牴牾，見其矛盾違心之情。趙恆曰：「此段有包周身之防，而隱晦以避患之意。」（《史記評林》引）

㊺七年——指天漢三年（前九八）。自太初元年開始寫《史記》，至天漢三年，前後共七年。

遭李陵之禍——指天漢二年（前九九）李陵征匈奴兵敗投降，司馬遷因議論李陵事而於天漢三年受宮刑事，詳見《報任安書》。

㊻幽於縲絏（ㄌㄟˊ ㄒㄧㄝˋ）——即指身處牢獄。縲絏：綑綁犯人的繩索。

㊼深惟——深思。

㊽《詩》、《書》隱約者二句——中井曰：「《詩》、《書》，通舉諸書之意，下文所列皆是。唯《尙書》於『隱約』無所當，是以意逆之可也，不當泥文作解。」岡白駒曰：「欲遂其志之思，而不能顯言，故

隱約焉。」（《會注考證》）

㊾西伯——即周文王，商朝末年爲西方霸主。

羑（一ㄡˇ）里——古邑名，在今河南省湯陰北。西伯曾被殷紂王囚於羑里，事見《周本紀》。

㊿陳、蔡——春秋時的兩個國家名，陳國的國都在今河南省淮陽，蔡國的國都在今河南省上蔡西南。孔子接受了楚國的聘請，欲由蔡赴楚，陳、蔡兩國的大夫害怕孔子向楚國講述陳、蔡的虛實，於是發卒圍孔子於陳、蔡之間，差點把孔子餓死，後被楚國救走。事見《孔子世家》。

○51左丘失明，厥有《國語》——《國語》的作者，通常認爲是左丘明，但史公此云「左丘失明，厥有《國語》」，不知何據。

○52孫子——指孫臏，事見《孫子吳起列傳》。今有銀雀山漢墓出土的《孫臏兵法》行世。

○53不韋——呂不韋，曾任秦國宰相，後被流逐於蜀，自殺。《史記》有傳。

《呂覽》——即《呂氏春秋》，是呂不韋爲相時召集門客集體編寫的一部書。

○54韓非——戰國末期韓國的公子，曾受學於荀卿，是法家學說的集大成者，後入秦，被李斯譖殺。《史記》有傳。

《說難》、《孤憤》——都是《韓非子》當中的篇目名。董份曰：「《呂氏春秋》，蓋不韋當國時作也，而云『遷蜀』；韓非《說難》，蓋未入秦時所著也，而云『囚秦』，古之文人取其意，不泥其詞，往往如此。」

㊺陶唐——指堯。《索隱》曰：「《史記》以黃帝爲首，而云述陶唐者，案《五帝本紀贊》云：『五帝尚矣，然《尚書》載堯以來。百家言黃帝，其文不雅馴』，故述黃帝爲本紀之首，而以《尚書》雅正，故稱『起於陶唐』。」

㊻至于麟止——《集解》引張晏曰：「武帝獲麟，遷以爲述事之端，上紀黃帝，下至麟止，猶《春秋》止於獲麟也。」按：武帝獲麟在元狩元年，公元前一二一。《索隱》引服虔曰：「武帝至雍獲白麟，而鑄金作麟足形，故云『麟止』。遷作《史記》，止於此，猶《春秋》終於獲麟然也。」按：武帝鑄麟趾錢在太始二年，公元前九十五。梁玉繩曰：「史公作史，終於太初，而成於天漢，其歿在征和間。一部《史記》，惟《自序傳》後定。其曰『至太初而訖』者，史作始於太初元年，即以太初終也。曰『論次其文，七年遭禍』者，明未遭禍以前，已爲《史記》，至是乃成也。若所稱『麟止』者，取《春秋》絕筆獲麟之意也。武帝因獲白麟改號元狩，下及太初四年凡二十二歲，再及太始二年，後三歲而征和之元。太始二年爲公元前一○四。今之《史記》研究者絕大多數取梁玉繩說。（《史記志疑》）柯維騏曰：「隱約之士意有所弗遂，故或咏之爲詩，或著之爲書，以傳於來世，如文王、孔子是已。屈原諸人，人品不齊，而事有先後，要皆受難離憂，文采猶足表見者也。魯郊呈祥，至漢武再見，故述陶唐以來至於麟止，遷之自任亦重矣。」

（《史記評林》）

維我漢繼五帝末流，接三代絕業。周道廢，秦撥去古文①，焚滅《詩》、《書》，故明堂石室金匱玉版圖籍散亂②。於是漢興，蕭何次律令，韓信申軍法，張蒼為章程③，叔孫通定禮儀，則文學彬彬稍進，《詩》、《書》往往間出矣。自曹參薦蓋公言黃、老④，而賈生、晁錯明申、商，公孫弘以儒顯⑤，百年之間，天下遺文古事靡不畢集太史公。太史公仍父子相續纂其職⑥，曰：「於戲⑦！余維先人嘗掌斯事，顯於唐、虞，至於周，復典之，故司馬氏世主天官⑧。至於余乎⑨，欽念哉！欽念哉！」網羅天下放失舊聞，王迹所興⑪，原始察終，見盛觀衰，論考之行事，略推三代，錄秦、漢，上記軒轅⑬，下至於茲，著十二本紀，既科條之矣。並時異世⑮，年差不明，作十表。禮樂損益，律曆改易，兵權山川鬼神⑯，天人之際⑰，承敝通變⑱，作八書。二十八宿環北辰⑲，三十輻共一轂⑳，運行無窮，輔拂股肱之臣配焉㉑，忠信行道，以奉主上，作三十世家。扶義俶儻㉒，不令己失時㉓，立功名於天下，作七十列傳。凡百三十篇，五十二萬六千五百字㉔，為《太史公書》。序略㉕，以拾遺補藝㉖，成一家之言，厥協《六經》異傳㉗，整齊百家雜語，藏之名山，副在京師㉘，俟後世聖人君子㉙。第七十㉚。

太史公曰：余述歷黃帝以來至太初而訖，百三十篇㉛。

（以上為第五段，是《太史公自序》一篇的小序，寫了《史記》產生的歷史條件，和《史記》全書的體例規模。）

〔注釋〕

① 撥去古文——指燒毀了用先秦古文字寫的典籍。

② 玉版——《集解》引如淳曰：「刻玉版以為文字。」

③ 章程——《集解》引如淳曰：「章，曆數之章術也。程者，權衡丈尺斛斗之平法也。」《張丞相列傳》作意云：「蒼為主計，整齊度量，序律曆。」

④ 曹參——劉邦的開國元勳，蕭何死後，曾繼任為漢相。蓋公——膠西人，史失其名，善黃、老術，曹參為齊相時，曾師事之。見《曹相國世家》。

⑤ 公孫弘——武帝時人，以儒學為丞相，事見《平津侯主父列傳》。

⑥ 纂——修，任。

⑦ 於戲——同「嗚呼」。

⑧ 天官——指天文星曆之事。古代任此職者，亦兼統太史之事，故司馬遷如此說。其《報任安書》

一八八

云：「僕之先，非有剖符丹書之功，文史星曆，近乎卜祝之間。」可為參證。

⑨至於余乎——意謂能使此職至於余而廢乎！

⑩欽念——鄭重地記著。欽：敬。

⑪王迹所興——王者的事業是怎樣發展起來的。

⑫軒轅——指黃帝，黃帝姓公孫，名軒轅。

⑬茲——今上，指漢武帝。

⑭科條之——科分條列，提綱挈領地編排記敍。

⑮並時異世三句——言諸事紛紜，或同時者，或異世者，單從本紀、世家、列傳中不易看清，故列十表以明示之。

⑯兵權山川鬼神——梁玉繩曰：「兵權即《律書》，似復出，當衍『兵權』二字。」山川指《河渠書》，鬼神指《封禪書》。

⑰天人之際——指《天官書》，此中記載了一些天人相感應的東西。

⑱承敝通變——指《平準書》，此中記載了在經濟方面國家根據當時形勢，而不斷採取或改變政策措施的情況。

⑲二十八宿——我國古代天文學分周天的恆星為三垣二十八宿，三垣指太微垣、紫微垣、天市垣。二

十八宿指角、亢、氐、房、心、尾、箕、斗、牛、女、虛、危、室、壁、奎、婁、胃、昂、畢、觜、參、井、鬼、柳、星、張、翼、軫。

北辰——即北極星。

⑳共——同「拱」，支持，護衛。

轂——車輪中心用以插軸的部位。

㉑輔拂——輔佐。拂：同「弼」，扶佐。師古曰：「言眾星共繞北辰，諸輻咸歸車轂，群臣尊輔天子也。」

㉒扶義——以義自持。

㉓不令己失時——指能立功立名於當代。

㉔爲《太史公書》——錢大昕曰：「子長述先人之業，作書繼《春秋》之後，成一家言，故曰《太史公書》。以官名之者，承父志也。不稱《春秋》者，謙也。班史《藝文志》：《太史公》百三十篇，馮商所續《太史公》七篇，俱入《春秋》家，而班叔皮亦稱爲《太史公書》，蓋子長未嘗名其書曰《史記》也。《史記》之名，疑出魏晉以後，非子長著書之意也。」（《廿二史考異》）梁玉繩曰：「《史記》之名，當起叔皮父子，觀《五行志》及《後書·班彪傳》可知。蓋取古史記之名以名遷書，尊之也。」（《史記志

倜儻（去一ㄠㄤ）——灑脫而卓犖不凡。

疑》按：梁氏說尚不確，《五行志》所謂「史記秦二世元年，天無雲而雷」，「史記夏后氏之衰，有二龍

止於夏廷」云云，「史記」二字恐不是書名。《後漢書·班彪傳》有所謂「司馬遷著史記」之語，此恐范

曄之詞，非當時人語。「史記」做爲司馬遷著作的專名，始於東漢後期，見《東海廟碑》、《執金吾丞武榮

碑》等。

㉕序略——編列史實之大略。按：此二字略不順，疑有誤。《漢書》「序」字上讀，作「爲太史公書序」；

「略」字下讀，作「略以拾遺補闕」，如此則下句甚合，上句於事理欠通。

㉖補藝——《索隱》曰：《漢書》作「補闕」，此云「藝」，謂補六藝之缺也。

㉗協——王先謙曰：「合也，言稽合同異，折衷取裁。」異傳：不同的傳授，如訓詁、義理的解釋各

有不同等。《正義》曰：「異傳，謂如丘明《春秋外傳》、《國語》，子夏《易傳》，毛公《詩傳》、《韓詩外

傳》，伏生《尚書大傳》之流也。」按：如《正義》說，則應讀「傳」爲ㄓㄨㄢˋ。

㉘藏之名山，副在京師——言正本藏之名山，副本留於京師。師古曰：「藏在山者，備亡失也。」

㉙俟後世聖人君子——意謂讓後世有見識的人來加以取裁、評斷。王念孫曰：「『俟後世聖人君子』，

本作『俟後聖君子』。哀十四年《公羊傳》曰：『制《春秋》以俟後聖，以君子之爲，亦有樂乎此也。』

史公之語，即本於此。」

㉚第七十——《集解》引衛宏《漢書舊儀注》曰：「司馬遷作《景帝本紀》，極言其短，及武帝過，武

帝怒而削去之。後坐舉李陵，陵降匈奴，故下遷蠶室，有怨言，下獄死。」王鳴盛曰：「今觀《景紀》，絕不言其短；又遷下蠶室在天漢三年，後『為中書令，尊寵任職』，其卒在昭帝初，距獲罪被刑蓋已十餘年矣，何得謂『下蠶室，有怨言，下獄死』乎？與情事全不合，皆非是。」按：衛宏的一段話，還應慎重對待。《三國志‧王肅傳》云：「司馬遷記事，不虛美，不隱惡，劉向、揚雄服其善敍事，有良史之才，謂之實錄。漢武帝聞其述《史記》，取孝景及己本紀覽之，於是大怒，削而投之。於今此兩紀有錄無書。後遭李陵事，遂下遷蠶室。」此事縱有細節出入，但符合當時情事，有參考價值。

③1 余述歷黃帝以來至太初而訖，百三十篇——方苞曰：「序既終，而復出此十六字，蓋舉其凡計，綴於篇終，猶《衛霍列傳》特標『左方兩大將軍及諸裨將名目』。」(《評點史記》)中井曰：「『述歷』，當作『歷述』。」又曰：「末段似歇後而意復，無所發明，無所結束，豈下脫數句耶？不然，是一段全屬衍文，何妙之有！《漢書》亦無此一段。」按：《漢書》曰：「十篇缺，有錄無書。」師古注引張晏曰：「遷沒之後，亡《景紀》、《武紀》、《禮書》、《樂書》、《兵書》、《漢興以來將相年表》、《日者列傳》、《三王世家》、《龜策列傳》、《傅靳列傳》。元、成之間，褚先生補缺，作《武帝紀》、《三王世家》、《龜策日者傳》，言辭鄙陋，非遷本意也。」關於《史記》的缺補問題，後人的考辨甚多，見解不一。其中最明顯的是今本《武帝本紀》，乃全部移錄《封禪書》文，恐褚先生補作亦不至此。

【集說】

俞樾曰：「紀事之體，本於《尚書》，故太史公作自序一篇，云爲某事作某本紀、某表、某書、某世家、某列傳，猶《尚書》之有序也。古人之文，其體裁必有所自。」（《湖海筆談》）

李景星曰：「蓋《自序》非他，即史遷自作之列傳也。無論一部《史記》，總括於此，即史遷一人本末，亦備見於此。其體例，則仿《易》之《序卦傳》也，《詩》之《小序》也，孔安國《尚書》百篇序也，《逸周書》之七十篇序也。其文勢，猶之海也，百川之匯，萬派之歸，胥於是乎在也。又史遷以此篇教人讀《史記》之法也。凡全部《史記》之大綱細目，莫不於是粲然明白。未讀《史記》以前，須將此篇熟讀之；既讀《史記》以後，尤須以此篇精參之。文辭高古莊重，精理微旨，更奧衍宏深，是史遷一生出格大文字。」（《史記評議》）

【謹按】

《太史公自序》是司馬遷自述其家世生平以及其《史記》創作的文章，與《報任安書》一起，是研究司馬遷生平思想以及《史記》文章的最重要的第一手資料。具體說來其思想意義有以下幾點：

其一，作品敘述了作者自己始自顓頊以來的遙遠家世，其中有一部分是無須推究的傳說，但也有一部分是與司馬遷有重要關係的，如他的祖先裏曾有幾代人掌管過天文、地理，當過史官，從而使得這門學問已經成了司馬氏祖傳的家學，這對於司馬遷來說是重要的。再如司馬遷的祖先裏出過司馬錯、司馬靳這種軍事家，出過司馬昌、司馬無澤這種主管過工商業的經濟人才，這對於司馬遷的知識構成也是非常重要的，司馬遷在《史記》中寫了許多軍事家的傳記，寫了許多戰略、戰術問題，寫得是那樣眞切；尤其是其中寫了《平準書》、《貨殖列傳》這兩篇傑出的經濟學著作，這兩篇著作無論是就其見解的精闢，還是就其立場的先進而言，都是令人驚異的，錢鍾書曾稱道《貨殖列傳》爲「新史學的手闢鴻濛者」，這一切都應該與他的家學以及祖先對他的影響有關。

其二，作品中全文引入了其父司馬談的《論六家要旨》，這篇文章對先秦的儒、墨、道、法、名、陰陽六家學派的宗旨，以及其學說的優缺點一一進行了分析評述。其用語之簡潔，其槪括之準確，都是前無古人的。爲此，錢鍾書曾稱讚司馬談雖主道家，而能「不嗜甘忌辛，好丹擯素」，而能「有偏重而無偏廢」。同時，這篇文章出現在漢武帝「罷黜百家，獨尊儒術」的時代，他偏尊道家，而將儒家一分爲二，司馬遷又公然把它全文收入《史記》，這就分明地有了一種與漢武帝唱對臺戲的意義，是司馬遷用來表現其對漢武帝「尊儒」不滿的一

種手段。

其三，作品中描寫了司馬遷接受其父臨終遺囑的情景，老司馬談語言懇切，句句動人，這是構成日後司馬遷忍辱發憤，百折不撓地寫《史記》的動力之一。但我們不應該把這段只看成是他們父子之間的一場談話，而應該看做是一種時代的要求，一種時代的召喚，是時代的需要通過老司馬談的嘴向小司馬遷傳達了出來。日後司馬遷之所以有那麼大的動力來鼓舞他忍辱發憤，其中相當一部分是來自那種無形的時代的。

其四，作品曲折但又明確地表現出了司馬遷寫《史記》的目的，和司馬遷對自己《史記》的高度評價。「自周公卒五百歲而有孔子，孔子卒後至於今五百歲，有能紹明世，正《易傳》，繼《春秋》，本《詩》、《書》、《禮》、《樂》之際？意在斯乎！意在斯乎！小子何敢讓焉。」他充滿信心，毫不客氣地要作孔子第二，周公第三。孔子寫過《春秋》，司馬遷也要寫一部《春秋》第二的《史記》。他寫《史記》的目的是以評述孔子《春秋》的方式表達出來的：「孔子知言之不用，道之不行也，是非二百四十二年之中，以爲天下儀表，貶天子，退諸侯，討大夫，以達王事而已矣。」孔子曾想過要「貶天子」麼？沒有，司馬遷是爲了打鬼而借助於鍾馗，《史記》確實是「貶天子」的。他又說到了《春秋》其書的重要，說什麼「爲人君父者」不可以不讀，「爲人臣子者」不可以不讀，誰要是不讀，就會遭到如何如何的災難。這是漢代公羊學派的讕言，司馬遷順手牽羊地引

過來仍是爲説明自己的《史記》服務。

其五，司馬遷敍述了自己忍辱著書的過程，其意思和《報任安書》一樣；同時也介紹了《史記》其書的規模、體例，和每篇寫作的主旨。李景星説：「蓋《自序》非它，即史遷自作之列傳也，無論一部《史記》總括於此，即史遷一人本末，亦備見於此。其體例，則仿《易》之《序卦傳》也，《詩》之《小序》也，孔安國《尚書》百篇序也，《逸周書》之七十篇序也。其文勢，猶之海也，百川之匯，萬派之歸，胥於是乎在也。又史遷以此篇敎人讀《史記》之法也。凡全部《史記》之大綱細目，莫不於是粲然明白。未讀《史記》以前，須將此篇熟讀之；既讀《史記》之後，尤須以此篇精參之。文辭高古莊重，精理微旨，更奧衍宏深，是史遷一生出格大文字。」（《史記評議》）

報任安書①

太史公牛馬走司馬遷再拜言②，少卿足下：曩者辱賜書，教以順於接物，推賢進士為務③，意氣懃懃懇懇，若望僕不相師④，而用流俗人之言，僕非敢如此也。僕雖罷駑⑤，亦嘗側聞長者之遺風矣。顧自以為身殘處穢⑥，動而見尤⑦，欲益反損，是以獨鬱悒而與誰語。諺曰：「誰為為之！孰令聽之⑧！」蓋鍾子期死⑨，伯牙終身不復鼓琴。何則？士為知己者用，女為說己者容。若僕大質已虧缺矣⑩，雖才懷隨、和⑪，行若由、夷⑫，終不可以為榮，適足以見笑而自點耳⑬。書辭宜答，會東從上來⑭，又迫賤事，相見日淺⑮，卒卒無須臾之間⑯，得竭至意。今少卿抱不測之罪，涉旬月，迫季冬⑰，僕又薄從上雍⑱，恐卒然不可為諱⑲，是僕終已不得舒憤懣以曉左右⑳，則長逝者魂魄私恨無窮。請略陳固陋。闕然久不報㉑，幸勿

為過！

（以上為第一段，提出了任安來信的要點，說明了自己此時此刻寫這封回信的原因。）

【注釋】

①任安——字少卿，滎陽人。武帝征和年間，為北軍使者護軍。征和二年（前九一），江充誣蠱案起，戾太子發兵與丞相劉屈氂戰於長安城中（時武帝在甘泉宮）。任安已受太子節而按兵觀望。後太子敗，任安遂以「持兩端」被武帝腰斬。事見《史記·田叔列傳》。此書即作於征和二年十一月，任安被殺之前。（此書文字據胡刻《昭明文選》。）

②太史公——司馬遷自稱自己的官職。

牛馬走——對人客氣的自稱，猶言「您的僕人」。李善曰：「太史公，遷父談也。走，猶僕也。言己為太史公掌牛馬之僕，自謙之辭也。」（《昭明文選注》）按：此處無端闌入司馬談，殊覺無謂，今不取。錢鍾書曰：「『牛馬走』，應作『先馬走』，猶言『馬前走卒』。『太史公』為馬遷官銜，『先馬走』為馬遷謙稱。」（《管錐編》）可供參考。

③教以順於接物，推賢進士為務——包世臣曰：「『推賢進士』，非少卿來書中語，史公諱少卿求援，故以四字約來書之意。」（《評注昭明文選》）

④望——怨恨。

⑤罷駑——拙劣、低下。同「疲」。駑，劣馬。

⑥身殘處穢——指受宮刑而言。

⑦動而見尤——不論對什麼事，只要自己一動，就要受到指責。尤：怪罪。

⑧誰為為之——意即「還能幹什麼呢？還能說什麼呢？」誰為：為誰。孰令：讓誰。

⑨鍾子期死二句——鍾子期和伯牙都是春秋時楚國人，伯牙善彈琴，而鍾子期能知音，二人遂為知交。後鍾子期死，伯牙遂碎琴不復更彈。事見《呂氏春秋·本味》。

⑩大質——指身體。

⑪才懷隨、和——有珠玉一般的才華。隨：謂隨侯之珠。和：謂和氏之璧。

⑫由、夷——許由、伯夷，歷來被視為廉潔的典型。

⑬點——玷污，污辱。

⑭東從上來——即「從上東來」，指跟隨武帝由甘泉宮向東回到長安來。武帝此次行幸甘泉宮在征和二年夏，見《漢書·武帝紀》。有人將此句解釋為「跟從武帝由東方回到長安來」，而征和二年又找不出武帝有東巡事，於是就將此事向前推到了太始四年。而太始四年並無任安下獄事，於是便找出《田叔列傳》後所附褚先生所記之武帝語云，「任安有當死之罪甚眾，吾嘗活之」，而推測為任安此年曾下獄。說

見王國維《太史公行年考》，北大《兩漢文學史參考資料》亦引用。按：此說之主觀性太大，今不取。請參看後文「薄從上雍」注。

⑮相見日淺——言可能見面的機會本來不多。

⑯卒卒——猶言「匆匆」。卒：同「猝」。

間——空隙。按：以上四句之次序略不順，似應作「會東從上來，相見日淺，卒卒無須臾之間」始曉暢。

⑰涉旬月，迫季冬——意謂再過上十天半個月，就到季冬臘月了。漢代例以臘月處決犯人，故云。

⑱薄從上雍——迫於要跟從武帝到雍州去。薄：同「迫」，逼近。雍：漢縣名，在今陝西省鳳翔南，其地有五畤，漢代皇帝常到這裏來祭祀五帝。據《漢書·武帝紀》云：「（征和）三年春正月，行幸雍。」則司馬遷此書作於征和二年十一月，原本不錯，無須另生太始四年之推想。

⑲不可為諱——指任安被殺。

⑳左右——謙稱對方，猶言「執事」、「閣下」之類。

㉑闕然久不報——好久沒有寫回信。闕：同「缺」，間隔，空隙。

僕聞之：脩身者，智之符也①；愛施者，仁之端也②；取與者，義之表也②；恥

辱者，勇之決也③；立名者，行之極也：士有此五者，然後可以託於世，而列於君子之林矣。故禍莫憯於欲利④，悲莫痛於傷心，行莫醜於辱先，詬莫大於宮刑。刑餘之人，無所比數，非一世也，所從來遠矣。昔衛靈公與雍渠同載⑤，孔子適陳；商鞅因景監見⑥，趙良寒心；同子參乘⑦，袁絲變色，自古而恥之。夫以中才之人，事有關於宦豎，莫不傷氣，而況於慷慨之士乎！如今朝廷雖乏人，奈何令刀鋸之餘⑧，薦天下豪俊哉！

僕賴先人緒業⑨，得待罪輦轂下，二十餘年矣⑩。所以自惟：上之，不能納忠效信，有奇策才力之譽，自結明主；次之，又不能拾遺補闕，招賢進能，顯巖穴之士；外之，又不能備行伍，攻城野戰，有斬將搴旗之功；下之，不能積日累勞，取尊官厚祿，以為宗族交遊光寵。四者無一遂，苟合取容，無所短長之効，可見如此矣。嚮者，僕常廁下大夫之列⑪，陪外廷末議⑫。不以此時引維綱⑬，盡思慮，今以虧形為掃除之隸，在闒茸之中⑭，乃欲仰首伸眉，論列是非，不亦輕朝廷、羞當世之士邪！嗟乎！嗟乎！如僕尚何言哉，尚何言哉！

（以上為第二段，回答了任安所以不能聽其相勸，不能「推賢進士」的滿腹苦衷。）







【注釋】

① 智之符也——是有智的表現。符：證驗，表現。按：此與下文「仁之端也」、「義之表也」、「勇之決也」、「行之極也」四句的句式相同，「符」、「端」、「表」、「決」、「極」五字的涵義亦大致相同。

② 取與——與「脩身」、「愛施」、「立名」句式同，即接受人物的意思。《論語》：「時然後言，人不厭其言；樂然後笑，人不厭其笑；義然後取，人不厭其取。」

義——宜也。

③ 恥辱——以受辱為恥，亦與「脩身」、「立名」等句式相同。《論語》：「知恥近乎勇。」

④ 禍莫憯於欲利——最慘痛的事情莫過於想為人做好事，(而結果卻受到了人家的懲罰。)憯：同「慘」。

⑤ 衛靈公與雍渠同載二句——雍渠是被衛靈公寵愛的宦官，衛靈公外出時，讓雍渠與之同車，而讓孔子坐在後面的車上，孔子以為恥，離衛而去。見《史記·孔子世家》。陳：春秋時諸侯國名，都於宛丘(今河南省淮陽)。據《孔子世家》，孔子離衛後，未云去陳，乃去曹也。

⑥ 商鞅因景監見二句——景監是秦孝公的宦官，商鞅入秦後，是通過景監的引見，才得以見到秦孝公的。後來趙良勸說商鞅中流引退時，曾認為這是一件不光彩的事。見《史記·商君列傳》。

⑦同子參乘二句——同子是指漢文帝時的宦官趙談，司馬遷爲避父諱，故稱之曰「同子」。漢文帝外

出時，曾讓趙談陪乘，袁絲見到後，以爲不成體統，勸漢文帝令其下車。見《史記·袁盎鼂錯列傳》。袁

絲即袁盎。

⑧刀鋸之餘——指受過宮刑的自己。

⑨賴先人緒業——指繼父任爲太史令而言。漢代官僚有保任其子、弟爲吏的制度，司馬遷先以父任

爲郎，後爲太史令，故此曰「賴」。緒業：餘業、遺業。

⑩待罪輦轂下——謙稱侍候在皇帝周圍。輦轂：指皇帝車駕。

二十餘年——司馬遷於元封元年（三十六歲）以前爲郎、爲郎中，至征和二年（五十五歲），前後

二十餘年。

⑪常——同「嘗」。

廁下大夫之列——指爲太史令。太史令官秩六百石，位同下大夫。廁：參與其間。

⑫外廷——也稱外朝，漢時稱大司馬、侍中等的議事之地爲中朝，稱丞相等的議事之地爲外朝。

⑬引維綱——指根據國家的典章法紀（以論列是非）。

⑭闟茸——指微賤之地。章炳麟《新方言·釋言》：「闟爲小戶，茸爲小草，故並舉以狀微賤也。」

且事本末未易明也：僕少負不羈之行①，長無鄉曲之譽。主上幸以先人之故，使得奏薄伎②，出入周、衛之中。僕以為戴盆何以望天③，故絕賓客之知，亡室家之業④，日夜思竭其不肖之才力，務一心營職，以求親媚於主上。而事乃有大謬不然者！

夫僕與李陵，俱居門下⑤，素非能相善也。趣舍異路，未嘗銜盃酒，接慇懃之餘懽；然僕觀其為人，自守奇士⑥。事親孝，與士信，臨財廉，取與義，分別有讓，恭儉下人，常思奮不顧身，以徇國家之急。其素所蓄積也，僕以為有國士之風。夫人臣出萬死不顧一生之計，赴公家之難，斯以奇矣。今舉事一不當，而全軀保妻子之臣，隨而媒孽其短⑧，僕誠私心痛之！且李陵提步卒不滿五千，深踐戎馬之地，足歷王庭⑨，垂餌虎口，橫挑彊胡，仰億萬之師，與單于連戰十有餘日，所殺過半當⑩。虜救死扶傷不給，旃裘之君長咸震怖⑪，乃悉徵其左、右賢王⑫，舉引弓之人⑬，一國共攻而圍之。轉鬥千里，矢盡道窮，救兵不至，士卒死傷如積，然陵一呼勞軍⑭，士無不起，躬自流涕，沫血、飲泣⑮，更張空拳⑯，冒白刃，北嚮爭死敵者。陵未沒時，使有來報⑰，漢公卿王侯，皆奉觴上壽。後數日，陵敗書聞，主上為之食不甘味，聽朝不怡，大臣憂懼，不知所出。僕竊不自料其卑賤，見主

上慘愴怛悼，誠欲効其款款之愚。以為李陵素與士大夫絕甘分少⑱，能得人死力，雖古之名將不能過也。身雖陷敗，彼觀其意⑲，且欲得其當而報於漢⑳；事已無可奈何，其所摧敗㉑，功亦足以暴於天下矣。僕懷欲陳之而未有路，適會召問，即以此指推言陵之功㉒，欲以廣主上之意，塞睚眦之辭㉓。未能盡明，明主不曉，以為僕沮貳師㉔，而為李陵遊說，遂下於理㉕。拳拳之忠㉖，終不能自列，因為誣上，卒從吏議㉗。家貧，貨賂不足以自贖㉘，交遊莫救，左右親近，不為一言。身非木石，獨與法吏為伍，深幽囹圄之中㉙，誰可告愬者！此真少卿所親見，僕行事豈不然乎？李陵既生降，隤其家聲；而僕又佴之蠶室㉚，重為天下觀笑。悲夫！悲夫！事未易一二為俗人言也㉛。

（以上為第三段，備言自己因李陵事受宮刑的始末，傾訴了自己滿腹的委屈之情，對漢武帝及其朝臣們表現了極大的憤慨。）

【注釋】

①少負不羈之行——少年時沒有出眾的行為表現。師古曰：「不羈，言其材質高遠，不可羈繫也。負者，亦言無此事也。」《漢書》注）按：顏說是，此正與下句「長無鄉曲之譽」對稱，極言自己之「不

肖」。有人將此解釋爲「少年時自恃有不可覊繫的性行」。與整段文意不合，今不取。

② 奏——進，效。

薄伎——小技藝，即文史星象等諸才能。

③ 戴盆何以望天——極喻其全心全力，謹愼奉職之狀。

④ 亡——抛棄，不顧。

⑤ 門下——宮門內。時李陵爲侍中、建章（宮）監，司馬遷爲太史令，俱供職於宮門內，故云。

⑥ 自守奇士——以奇士的操節自守。

⑦ 分別有讓——指待人接物有分別、有禮讓。分別：指長幼尊卑。

⑧ 媒蘗——猶今之所謂「添油加醋」，使一點壞事由小變大，由少變多。蘗：酵母。

⑨ 王庭——指匈奴單于的大本營。

⑩ 所殺過半當——言陵軍殺敵之數目，已超過自己人數的一半。按：《漢書·司馬遷傳》作「所殺過當」。過當：即殺敵之數較之自己犧牲之數爲多。斾：同「氈」。

⑪ 斾裘之君長——指匈奴的統治者。

⑫ 左、右賢王——地位僅次於大單于的匈奴統治者，左賢王管轄匈奴東部地區，右賢王管轄匈奴西部地區。

⑬舉引弓之人——凡能拉開弓的人，全部徵調。舉：盡。

⑭勞（ㄌㄠ）——鼓勵，慰勉。

⑮沬血、飲泣——滿臉是血，眼裏含著淚。沬：古「頮」（ㄏㄨㄟ）字，以水灑面。

⑯拳——《漢書》作「卷」（ㄑㄩㄢ），弓弦。空卷：即空弓，與上文「矢盡道窮」句相應。按：就按赤手空拳講亦可。

張——奮也。

⑰使有來報——《漢書・李陵傳》云：「〔陵〕至浚稽山止營，舉圖所過山川地形，使麾下騎陳步樂還以聞。步樂召見，道陵將率得士死力，上甚悅。」

⑱絕甘分少——好的東西，自己不要；稀罕的東西，分給別人。《孝經援神契》云：「母之於子也，鞠養殷勤，推燥就濕，絕甘分少。」

⑲彼觀其意——猶言「觀彼之意」。

⑳得其當——得一份與其罪過相當的功效。師古曰：「欲於匈奴立功，而歸以當其破敗之罪。」與此大意相同。亦有曰，當，指相當的時機。今不取。

㉑其所摧敗二句——有人斷句為「其所摧敗功，亦足以暴於天下矣。」亦通。林希元曰：「陵深入覆軍，乃少年浮氣，不量彼己，亦趙括之流耳，而子長乃極口稱譽，所以掩己救陵之失。」（《古文析義》）

㉒此指——這個想法。指：同「旨」。

㉓塞睚眦之辭——堵塞那些平時與李陵有睚眦之怨，而此時欲乘機「媒孽」構陷李陵者的言詞。睚眦（一ㄞˊ　ㄗ）：怒目而視。睚眦之怨，指非常微末的怨隙。

㉔沮——以言語毀人。

㉕理——治獄官。

㉖拳拳——忠誠勤懇的樣子。

㉗因爲誣上——衆吏認爲我的話是誣謗皇上，皇上最後也依從了衆吏的擬議。因：以。

㉘自贖——漢時，犯罪者可以出錢以減免刑獄。

㉙囹圄（ㄌㄧㄥˊ　ㄩˇ）——監牢。

㉚佴（ㄦˋ）——推置，打入。

㉛蠶室——剛受宮刑者所居處的溫室。

貳師——指貳師將軍李廣利，武帝寵姬李夫人之弟，時爲伐匈奴的統帥，率騎三萬與匈奴右賢王戰於祁連天山，武帝派李陵率偏師與之策應。結果李陵遇敵，全軍覆沒。

一一——猶今之所謂「一一地」。

僕之先，非有剖符丹書之功①，文史、星曆②，近乎卜祝之間，固主上所戲弄，倡優所畜③，流俗之所輕也。假令僕伏法受誅，若九牛亡一毛，與螻蟻何以異！而世又不與能死節者④，特以為智窮罪極，不能自免，卒就死耳。何也？素所自樹立使然也。人固有一死，或重於太山，或輕於鴻毛，用之所趨異也。太上不辱先⑤，其次不辱身，其次不辱理色⑥，其次不辱辭令，其次詘體受辱⑦，其次易服受辱⑧，其次關木索⑨、被箠楚受辱，其次剔毛髮⑩、嬰金鐵受辱，其次毀肌膚、斷肢體受辱，最下腐刑，極矣⑪。傳曰⑫：「刑不上大夫。」此言士節不可不勉勵也。猛虎在深山，百獸震恐；及在檻穽之中⑬，搖尾而求食，積威約之漸也⑭。故有畫地為牢，勢不可入⑮；削木為吏，議不可對⑯，定計於鮮也。今交手足，受木索，暴肌膚，受榜箠，幽於圜牆之中⑰，當此之時，見獄吏則頭槍地⑱，視徒隸則正惕息⑲。何者？積威約之勢也。及以至是，言不辱者，所謂強顏耳，曷足貴乎！且西伯⑳，伯也，拘於羑里；李斯，相也，具于五刑㉑；淮陰㉒，王也，受械於陳；彭越、張敖㉓，南面稱孤，繫獄抵罪；絳侯誅諸呂，權傾五伯，囚於請室㉔；魏其，大將也，衣赭衣，關三木㉕；季布為朱家鉗奴㉖；灌夫受辱於居室㉗。此人皆身至王侯將相，聲聞鄰國，及罪至罔加㉘，不能引決自裁，在塵埃之中㉙，古今一體，安在其不辱

也？由此言之，勇怯，勢也；強弱，形也㉚，審矣，何足怪乎！夫人不能早自裁繩

墨之外㉛，以稍陵遲㉜，至於鞭箠之間，乃欲引節㉝，斯不亦遠乎！古人所以重施

刑於大夫者㉞，殆為此也。

夫人情莫不貪生惡死，念父母，顧妻子；至激於義理者不然，乃有所不得已

也。今僕不幸，早失父母，無兄弟之親，獨身孤立，少卿視僕於妻子何如哉？且

勇者不必死節㉟，怯夫慕義，何處不勉焉！僕雖怯懦，欲苟活，亦頗識去就之分矣，

何至自沈溺縲紲之辱哉？且夫臧獲婢妾㊱，由能引決㊲，況僕之不得已乎？所以隱

忍苟活，幽於糞土之中而不辭者，恨私心有所不盡，鄙陋沒世而文彩不表於後世

也㊳。

古者富貴而名摩滅，不可勝記，唯倜儻非常之人稱焉㊴。蓋文王拘而演《周易》

㊵；仲尼厄而作《春秋》；屈原放逐，乃賦《離騷》；左丘失明㊶，厥有《國語》；孫

子臏腳㊷，《兵法》脩列；不韋遷蜀㊸，世傳《呂覽》；韓非囚秦㊹，《說難》、《孤

憤》；《詩》三百篇，大底聖賢發憤之所為作也。此人皆意有鬱結，不得通其道，

故述往事，思來者㊺。乃如左丘無目，孫子斷足，終不可用，退而論書策，以舒其

憤，思垂空文以自見㊻。

僕竊不遜，近自託於無能之辭，網羅天下放失舊聞，略考其行事，綜其終始，稽其成敗興壞之紀㊼，上計軒轅，下至于茲，為十表，本紀十二，書八章，世家三十，列傳七十，凡百三十篇。亦欲以究天人之際㊽，通古今之變，成一家之言。草創未就，會遭此禍，惜其不成，已就極刑而無慍色。僕誠以著此書，藏諸名山，傳之其人㊾，通邑大都㊿，則僕償前辱之責�X，雖萬被戮，豈有悔哉！然此可為智者道，難為俗人言也。

（以上為第四段，傾訴了自己受刑後之所以能忍受如此的奇恥大辱，其原因就是為了要完成自己的偉大著作。）

【注釋】

① 剖符丹書——朝廷發給有功之家的證券。

② 文史、星曆——太史令的職業。星曆：：天文曆法。

③ 倡優所畜——被當成樂師優伶一樣地畜養著。

④ 不與——不認為是。與：：讚許，肯定。

⑤ 太上——最高，最重要的。

⑥ 不辱理色——即今之所謂「不傷面子」。理色‥面色。

⑦ 詘體受辱——指點頭哈腰地道歉認錯之類。詘體‥彎腰。《文選》李善注云‥「詘體，謂被縲繫。」今人注本多從之，疑非，說見下。

⑧ 易服受辱——古時犯人皆衣赭衣，故云。

⑨ 關木索——即披枷帶鎖。索‥繩。關‥穿，披帶。

⑩ 剔毛髮——指受髡刑。

⑪ 最下腐刑，極矣——按‥以上十句語意重複，邏輯不順。既曰「太上」、「其次」、「其次」一氣蟬聯，則其屈辱程度則應由輕而重依次排列。今前四句四個「不辱」，乃由重至輕‥後六句六個「受辱」，又由輕而重，殊覺混亂。

⑫ 傳——此指《禮記》。下句引文見《曲禮上》。

⑬ 檻穽——畜養野獸的圈欄和深池。

⑭ 積威約之漸——意即威約逐次加之，積久而至於此。漸‥在這裏用如名詞。

⑮ 議不可對——議‥同「義」，其用法與「義不帝秦」、「義無反顧」之句式同。「義不可對」與上句「勢不可入」對文。今本散文選多有注「議」為「議論」、「議罪」者，皆非。漢代「義」、「議」二字常混用。《留侯世家》‥「四人者，義不為漢臣。」《考證》曰‥「楓三本，『義』作『議』。」《酷吏列傳》‥「勝

屠公當抵罪，義不受刑，自殺。」《漢書》「義」作「議」。《魯仲連列傳》：「曹子議不還踵。」「議」亦

同「義」。又：路溫舒《尚德緩刑疏》：「俗語曰：『畫地為獄議不入，刻木為吏期不對。』」與此略同。

師古曰：「期，猶必也。」議與期對文。

⑯定計於鮮──意即早拿主意。鮮：此處其意同「先」。舊注皆釋「鮮」為明，於文意頗繞。

⑰圜牆──師古曰：「獄也。《周禮》謂之圜土。」

⑱槍地──觸地。槍，亦作「搶」，義同。

⑲正惕息──正：正容，畏懼貌。惕：懼。息：喘息，心跳。按：「正」字，《漢書》作「心」，疑是。

⑳西伯三句──西伯：即周文王。羑（一又）里：地名，在今河南省湯陰北。文王被殷紂拘羑里事，

見《周本紀》。

㉑具於五刑──指被割鼻、斬左右趾、笞殺、梟首、磔骨肉於市。李斯具五刑事見《李斯列傳》。

㉒淮陰──指淮陰侯韓信。韓信先為楚王，被劉邦猜忌，襲捕之於陳（今河南省淮陽）。事見《淮陰

侯列傳》。

㉓彭越──劉邦功臣，先為梁王，後被呂后捕殺。

張敖──劉邦的女婿，先為趙王，因其臣下貫高等欲殺劉邦而被捕下獄。事見《張耳陳餘列傳》。

㉔絳侯──指周勃。

請室——《漢書·賈誼傳》注：「請罪之室。」京城裏的高級拘留所。周勃囚於請室事見《絳侯世家》。

㉕魏其——指魏其侯竇嬰。

三木——師古曰：「在頸及手足。」即後世之所謂枷、梏、桎。魏其關三木事見《魏其武安侯列傳》。

㉖季布——原爲項羽的將領，項羽敗死後，季布爲逃避劉邦的緝捕，曾隱姓名在大俠朱家處爲奴。事見《季布欒布列傳》。

鉗——《漢書·高紀》注：「以鐵束頸也。」

㉗灌夫——武帝時將領，因得罪田蚡被繫，後被殺。事見《魏其武安侯列傳》。

居室——亦稱保宮，是拘留貴族罪犯的處所。

㉘罔——同「網」，法網，法律。

㉙在塵埃之中——指下了監牢。塵埃：猶言汚穢，與後文之所謂「糞土」同。

㉚勇怯，勢也；強弱，形也——以上二語見《孫子·兵勢》。

㉛繩墨——這裏指刑罰。

㉜以稍陵遲——意謂等到已經越來越不行了。以：同「已」。陵遲：猶今之所謂「落魄」，「打掉了架

子」。

㉝ 引節——爲保持氣節而自裁。按：當時指責司馬遷不能自裁的人一定很多，《鹽鐵論·周秦》云：

「今無行之人貪利以陷其身，蒙戮辱而捐禮義，恆於苟生，何者？一旦下蠶室，瘡未瘳宿衛人主，得由

受俸祿，食太官享賜，身以尊榮，妻子獲其饒，故或載卿相之列，就刀鋸而不見憫。」任安來書可能又

及此事，故史公慷慨淋漓反覆言之如此。

㉞ 重——不輕易。

㉟ 勇者不必死節二句——師古曰：「勇敢之人暗於分理，未必能死於名節，怯懦之夫心知慕義，則處

處皆能慕義也。」按：此說不明。作者之意蓋謂，真正的勇士不一定就爲名節問題而死（如韓信受辱胯

下）；怯懦的人爲得一個好名聲而輕易喪生的也不在少數。《季布欒布傳》云：「季布以勇顯於楚，身屢

典軍搴旗者數矣，可謂勇士；然至被刑戮，爲人奴而不死，何其下也？彼必自負其材，故受辱而不羞，

欲有所用其未足也，故終爲漢名將。賢者誠重其死，夫婢妾賤人感慨而自殺者，非能勇也，其計畫無復

之耳。」正可與此相發。

㊱ 臧獲——泛指奴僕，與「婢妾」義同。

㊲ 由——同「猶」。

引決——自殺。

㊳鄙陋——瞧不起，以之爲恥辱。

㊴倜儻（ㄊ一ˋㄊㄤˇ）——卓異灑脫。

㊵文王拘而演《周易》——據說文王被拘於羑里時，將伏羲所畫的八卦推演爲今天所說的《周易》。演：推衍，發展。

㊶左丘失明——相傳《國語》和《左傳》的作者是姓左丘，名明。今史公乃云「左丘失明」，不知何據。

㊷孫子臏脚二句——孫子：即孫臏，戰國時期的軍事家。孫臏被龐涓刖足，最後破殺龐涓，並著兵法事，見《孫子吳起列傳》。

㊸不韋遷蜀二句——呂不韋爲秦相，集賓客著《呂氏春秋》事，見《呂不韋列傳》。今史公乃云「不韋遷蜀，世傳《呂覽》」，與事實不合。呂覽：即指《呂氏春秋》。因爲《呂氏春秋》中有八覽、六論、十二紀，故可如此簡稱。

㊹韓非囚秦二句——韓非是韓國的諸公子，作有《說難》、《孤憤》等。秦王讀到這些文章後，非常欣賞，乃召韓非入秦。韓非入秦後，被李斯誣害下獄，後被殺。事見《老子韓非列傳》。今史公乃云「韓非囚秦，《說難》、《孤憤》」，與事實不合。

㊺思來者——師古曰：「令將來之人見己志也。」

㊺思垂空文以自見──空文：指文章著作而言，與「行事」對稱。于光華曰：「遷終自比於左丘、孫子，故復言之。」《評注昭明文選》按：以上六句與前重複，刪之似亦無礙。

㊻稽──考查。

㊼紀──統緒，綱要。

㊽究天人之際──探求天地自然與人類社會的關係。

㊾傳之其人──師古曰：「其人，謂能行其書者。」李善曰：「其人，謂與己同志者。」

㊿通邑大都──按：此四字上下無所屬，似應增「於」字與上句連讀。

51責──同「債」。

且負下未易居①，下流多謗議，僕以口語遇此禍，重為鄉黨所笑，以汙辱先人，亦何面目復上父母丘墓乎？雖累百世，垢彌甚耳！是以腸一日而九廻，居則忽忽若有所亡，出則不知其所往。每念斯恥，汗未嘗不發背沾衣也。身直為閨閤之臣②，寧得自引於深藏岩穴邪③？故且從俗浮沈，與時俯仰④，以通其狂惑⑤。今少卿乃教以推賢進士，無乃與僕私心刺謬乎⑥？今雖欲自雕琢，曼辭以自飾⑦，無益於俗，不信，適足取辱耳。要之死日，然後是非乃定。書不能悉意，略陳固陋。

謹再拜⑧。

（以上為第五段，重提自己的目前處境，重提不能「推賢進士」，與開頭呼應，以結束全文。）

【注釋】

①負下——所憑依的地勢低下。負下未易居，與下句「下流多謗議」意同。《論語‧子張》云：「君子惡居下流，天下之惡皆歸焉。」

②閨閤之臣——宮廷內的臣僕，指時為中書令而言。

③自引於深藏岩穴——《漢書》作「自引深藏於岩穴」。《漢書》較順。

④與時俯仰——時利於俯則俯，時利於仰則仰，與上句「從俗浮沈」意同。

⑤通其狂惑——謙言自己隨波逐流地人云亦云。此是憤慨語。

⑥刺謬——乖背，不合。

⑦曼辭——利用美麗的辭藻。曼：在這裏用如動詞。有人將這句與上句合為一句，讀為「雖欲自雕琢曼辭以自飾」，亦可。

⑧謹再拜——孫月峰曰：「此亦亂章，急管促弦，以寫其哀激，不如此，前面恣態太濃，平緩語豈

收得住？」

【集說】

孫月峰曰：「直寫胸臆，發揮又發揮，惟恐傾吐不盡，讀之使人慷慨激烈，唏噓欲絕，真是大有力量文字。」

又曰：「凡文字貴煉貴淨，此文全不煉不淨；《中庸》稱『有餘，不敢盡』，此則既無餘矣，猶嘵嘵不已。於文字宜不為佳，然風神橫溢，讀者多服其跌宕不群，翻覺煉淨者之為瑣小。意態豪縱不羈，其所為盡而有餘。」

又曰：「粗粗鹵鹵，任意寫去，而矯健磊落，筆力真如走蛟龍、挾風雨，且峭句險字，往往不乏，讀之但見其奇肆，而不得其構造鍛煉處。古聖賢規矩準繩文字，至此一大變，卓為百代偉作。」（《評注昭明文選》引）

孫執升曰：「卻少卿推賢進士之教，序自己著書垂後之意，回環照應，使人莫可尋其痕跡，而段落自爾井然。原評云：史遷一腔抑鬱，發之《史記》；作《史記》一腔抑鬱，發之此書。識得此書，便識得一部《史記》。蓋一生心事，盡泄於此也。縱橫排宕，真是絕代大文章。」（《評注昭明文選》引）

吳楚材曰：「此書反覆曲折，首尾相續，敍事明白，豪氣逼人。其感慨嘯歌，大有燕、趙烈士之風；憂愁幽思，則又直與《離騷》對壘，文情至此極矣。」（《古文觀止》）

【謹按】

《報任安書》是司馬遷的名作，是任何古代散文選本都要選的西漢的大文章，是研究司馬遷生平的最重要的資料，它的思想大致有如下幾點：其一，司馬遷藉此傾吐了他受刑遭罪的滿腹委屈之情。當初李陵兵敗被俘的消息傳來時，司馬遷為了安慰漢武帝，為了堵住那些牆倒眾人推的傢伙們的嘴，他是為李陵說過話，盛讚過他的功勞，推測他不會投降，這話根本沒有錯，但由於他觸怒了漢武帝及其寵幸，因而被羅織成一個「沮貳師」與「誣上」的罪名，處以極刑，這是他意料不到的。這件事情如果說當時還不分明，還可以等著日後看的話，那麼到了時隔幾年之後的寫信的今天，自己的苦衷就更為難說，因為無論如何，後來李陵畢竟是「投降」了。「事實」證明了自己是「錯」的，而當時那些小人們對自己的曲解、誣陷反倒被證明了是對的，這口氣還能到哪裏去吐呢？這個冤案算是永遠沒法翻了。

其二，它抨擊了漢王朝對待將領的苛薄寡恩和當時酷吏政治的凶殘。李陵帶領五千步兵北討匈奴，開始時取得了節節勝利，後來遇上了匈奴人的大部隊，李陵以少抗眾，打得極其艱苦卓絕，

這是多麼難得的事啊！可是後來一兵敗被俘，漢武帝立刻便把他的全家下了獄。待至後來聽人傳說李陵給匈奴人訓練部隊時，漢武帝立刻就迫不及待地把李陵的全家殺光了。待至後來查清給匈奴人訓練部隊的不是李陵而是李緒時，已經被殺的人還能再活嗎？李陵到這個時刻才咬牙「投降」了匈奴，這椿歷史公案的罪人到底應該是誰呢？真是讓人想起來就義憤塡膺。司馬遷在作品中還大篇幅地描寫了他在獄中的感受，描寫了那個人世間最陰森、最黑暗的角落，表現了他對漢王朝酷吏政治的深惡痛絕。

其三，它表現了司馬遷的生死觀和他發憤著書的強大動力。從司馬遷被判的「誣上」的罪名以及他信中回憶所說的「假令僕（當時）伏法受誅」等話來看，司馬遷當時被判的是死刑，他是爲了留著生命寫《史記》，才自己請求改成了宮刑。正是因此，所以司馬遷才在這封信中用了那麼大的篇幅來憤慨地陳說死與不死、辱與不辱的問題。也正是因此，所以司馬遷才在這封信中用了那麼大的篇幅來憤慨地陳說死與不死、辱與不辱的問題。「人固有一死，或重於太山，或輕於鴻毛，用之所趨異也」；「勇者不必死節，怯夫慕義，何處不勉焉」，司馬遷的這種生死觀、價值觀是貫穿《史記》全書的。「古者富貴而名摩滅，不可勝記，唯倜儻之人稱焉」，「所以隱忍苟活，幽於糞土之中而不辭者，恨私心有所不盡，鄙陋沒世而文彩不表於後世也」。於是他要「究天人之際，通古今之變，成一家之言」，他立志要寫一部漢代的「春秋」，而他本人也一定要成爲孔子第二。他要以此來表現他的人生價值，同時這

也是向著摧殘他的一切敵人的示威與復仇。

《報任安書》是一篇書信體的說理文字，又是一篇傾吐滿腔悲憤的抒情文字，它波湧雲連，縱橫排宕，可以說是一篇小《離騷》。其一，它整篇文章的結構，次序井然，前後呼應很緊。如在文章的一開頭就提出了任安來信要自己「順於接物，推賢進士爲務」的問題，以及自己爲什麼不能這樣做以及爲什麼直到此時才寫這封回信的原因。到文章的結束時，作者又回到開頭提出的問題上，說：「今少卿乃教以推賢進士，無乃與僕私心剌謬乎！今雖欲自雕琢，曼辭以自飾，無益於俗，不信，適足取辱耳。要之死日，然後是非乃定。」這就把整篇文章完全鎖緊了。而且不只是通篇，即使是每一個段落，也都是前後緊密呼應的。如敘述自己因替李陵說話而遭酷刑的那一段，一開頭作者就痛切地慨嘆說：「事本末未易明也。」而後在憤慨激昂地敘述了事件經過後，又傷心地慨嘆說：「李陵既生降，隤其家聲；而僕又佴之蠶室，重爲天下觀笑，悲夫！悲夫！事未易一二爲俗人言也。」又如當他說到漢武帝晚年的酷法時，先是說「傳曰『刑不上大夫』」，而在段落之末又說：「古人所以重施刑於大夫者，殆爲此也。」由於通篇前後呼應，一段之間又前後呼應，於是就使這篇長達三千多字的長文章顯得益常緊湊。

這篇文章從大的段落上看，層次明晰，邏輯性很強；但從每個細部上看，卻又常常不厭重複。也正由於這些小的重複失次，反而給人一種曲折反覆，滔滔不盡之感，表達了司馬遷一腔悲憤急

於宣泄的心情。明代孫月峰所說：「凡文字貴練貴淨，此文全不練不淨。《中庸》稱『有餘，不敢盡』，此則既無餘矣，猶嘵嘵不已，於文字宜不爲佳，然風神橫溢，讀者多服其跌宕不群，反覺練淨者之爲瑣小。」（《評注昭明文選》引）

其二，文章重鋪排、重誇張，以酣暢淋漓取勝，引證了大量的史料，使用了許多比喻的手法，從而構成了一種不可折服的氣勢。司馬遷爲了加強文章的邏輯性，爲了突出文章的氣勢感，有時不免做點局部的誇張。例如他說：「古者富貴而名摩滅，不可勝記，唯倜儻非常之人稱焉。蓋文王拘而演《周易》；仲尼厄而作《春秋》；屈原放逐，乃賦《離騷》；左丘失明，厥有《國語》；孫子臏脚，《兵法》脩列；不韋遷蜀，世傳《呂覽》；韓非囚秦，《說難》、《孤憤》；《詩》三百篇，大底聖賢發憤之所爲作也。」這裏對呂不韋、韓非，以及關於《詩經》的說法，顯然和事實有出入。是司馬遷弄錯了麽？當然不是。這是他爲了行文需要而故意這麽說的。反正遭磨難可以變成好事這個命題是不會錯的，歷史上也的確有許多事實可以做爲證明。至於其中有幾個不大準確，關係不大。說話的人說清了，聽話的人聽懂了，心領神會，得意忘言。這是司馬遷的風格，也是漢初其他散文家所共有的一種特徵，我們從賈誼的《過秦論》中也可以清楚地體會到。

其三，《報任安書》的語言極富有抒情性。這種抒情性首先是由它的內容構成的。作品中充滿了作者由於受宮刑而導致的一種強烈的怨憤之氣。一種受侮辱、受委屈、受壓抑而無從告愬，無

所傾吐的悲痛之情，一種帶有「復仇」因素的忍辱發憤，死裏求生，不達目的，死不瞑目的艱苦奮鬥之志，一種對自己事業的正義性和完成這個事業的絕對的自信心，以及今天面對自己即將全部完成的光輝事業的欣慰和自豪，這是最激動讀者的地方。此外，在外部形式上，文章的句式變化極多，有長有短，有散有駢。句子中大量地使用語氣詞，從而構成了一種周迴反覆的抒情節奏。諸如：「嗟夫，嗟夫！如僕尚何言哉！尚何言哉！」「悲夫，悲夫，事未易一二爲俗人言也！」「僕誠以著此書，藏之名山，傳之其人，通邑大都，則僕償前辱之責，雖萬被戮，豈有悔哉！然此可爲智者道，難爲俗人言也。」辭情滾滾，波瀾壯闊，眞可以說是一篇無韻的《離騷》了。

明代孫月峰評述這篇作品說：「粗粗鹵鹵，任意寫去，而矯健磊落，筆力眞如走蛟龍，挾風雨，且峭句險字，往往不乏，讀之但覺其奇肆，而不得其構造鍛鍊處，古聖賢規矩準繩文字，至此一大變，卓爲百代偉作。」孫執升說：「史遷一腔抑鬱，發之《史記》；作《史記》一腔抑鬱，發之此書。識得此書，便識得一部《史記》。蓋一生心事，盡泄於此也。縱橫排宕，其是絕代大文章。」(《評注昭明文選》引)這些話一點也不過分。

本書所引主要書目

史記選注

元　王應麟《困學紀聞》

明　劉辰翁《班馬異同評》
戴表元《剡源集》
楊慎《史記題評》
茅坤《史記鈔》
李贄《藏書》
凌稚隆《史記評林》
李光縉《增補史記評林》
朱子蕃《百大家評注史記》
王世貞《讀史論辨》

清　袁黃《增評歷史綱鑑》
王夫之《讀通鑑論》
顧炎武《日知錄》
儲欣《史記選》
吳見思《史記論文》

一二二六

　　　　　　　　　　　　　　史記選注

現當代

丁　晏　《史記餘論》

曾國藩　《求闕齋讀書錄》

王先謙　《漢書補注》

郭嵩燾　《史記札記》

尚　鎔　《史記辨證》

吳汝綸　《桐城先生點勘史記》

劉熙載　《藝概》

林雲銘　《古文析義》

林　紓　《春覺齋論文》

梁啓超　《飲冰室專集》

李景星　《四史評議》

劉咸炘　《史記知意》

高步瀛　《史記舉要》

施章　《史記新論》

李笠　《史記訂補》

一二三八

崔　適　《史記探源》

齊樹楷　《史記意》

朱東潤　《史記考索》

李長之　《司馬遷的人格與風格》

錢鍾書　《管錐編》

陳　直　《史記新證》

王伯祥　《史記選》

楊燕起等　《歷代名家評史記》

日本

有井範平　《史記評林補標》

瀧川資言　《史記會注考證》

附錄　本書所引主要書目

里 仁 書 局

台北市仁愛路二段98號5樓之2

TEL：(02)2321-8231,2391-3325,2351-7610

FAX：(02)2397-1694

郵政劃撥：01572938「里仁書局」帳戶

LE JIN BOOKS LTD.

5F-2, NO. 98, Jen Ai Road, Sec. 2,

Taipei, Taiwan, R. O. C.

◆

Please T/T To Our Account:

HUA NAN COMMERCIAL BANK LTD.

SHIN YIH BRANCH

No. 183, Sec. 2, Shin Yih Road,

Taipei, Taiwan, R.O.C.

Swift Address: HNBK TW TP

A/C NO:102-97-002651-1

台中：☆五楠圖書公司、☆東海書苑（東海別墅）、寶山文化公司、敦煌書局（逢甲大學內、東海大學內、靜宜大學內）、興大書齋、☆闊葉林書店（興大附近）、☆地球文史工作室。

南投：☆暨南大學圖書文具部。

彰化：☆復文書局（彰師大外）、白沙書苑（彰師大內）。

嘉義：☆復文書局（中正大學內）、南華書坊（南華大學內）。

台南：☆成大書城（長榮店）、敦煌書局、超越書局。

高雄：☆復文書局（高雄師大內）、開卷田書店、☆中山大學圖書文具部、☆五楠圖書公司（中山一路）、三銘圖書。

屏東：復文書局（林森路）、☆屏東師院圖書文具部。

花蓮：瓊林圖書事業有限公司、☆復文書局（花蓮師院內）、☆東華大學東華書坊。

台東：☆台東師院圖書文具部。

聯鎖店：全省誠品書店、金石文化廣場、新學友書局、紀伊國屋書店。

網路書店：博客來網路書店（網址：http://www.books.com.tw）

新絲路網路科技公司（網址：http://www.silkbook.com）

吳娟瑜老師的書全省各大書店有售

本書局全省經銷處

（有☆符號者，書較齊整）

台北市：

① 重慶南路——☆三民書局、☆書鄉林、☆建宏書局、☆建弘書局、☆天龍圖書公司、阿維的書店、☆松喬圖書。

② 台大附近——聯經出版公司、☆唐山出版社、☆施雲山（曉園出版社前）、結構群出版社、女書店、台灣个店。

③ 師大附近——☆學生書局、☆政大書城師大店、☆樂學書局（金山南路）。

④ 和平東路二段——洪葉書局（國立台北師院內）。

⑤ 復興北路（民權東路口）——☆三民書局。

⑥ 木柵——☆政大書城（政治大學內）。

⑦ 士林東吳大學——☆東吳大學圖書部（藝殿書局）。

⑧ 中正紀念堂——中國音樂書房。

⑨ 陽明山——☆瑞民書局（文化大學外）、☆華岡書城（文化大學內）。

⑩ 環亞百貨——FNAC。

⑪ 研究院——☆四分溪書坊。

淡水：☆驚聲書城（淡江大學內）。

新莊：☆文興書坊、敦煌書局（輔仁大學內）。

中壢：☆中大書城（中央大學內）、☆元智書坊（元智大學內）。

新竹：古今集成文化公司、☆水木書苑（清華大學內）、☆全民書局（竹師院內外）。

二〇、人生管理系列

① 敢於夢想的女人　吳娟瑜著　25開平裝　特價180元(85)

② 吳娟瑜的情緒管理學　吳娟瑜著　25開平裝　特價250元(86)

③ 吳娟瑜的婚姻管理學　吳娟瑜著　25開平裝　特價250元(87)

④ 吳娟瑜的溝通管理學　吳娟瑜著　25開平裝　特價230元(88)

⑤ 吳娟瑜的親子成長學　吳娟瑜著　25開平裝　特價250元(88)

⑥ 吳娟瑜的男性知見學　吳娟瑜著　25開平裝　特價240元(89)

⑦ 大兵EQ　吳娟瑜著　25開平裝　特價200元(88)

⑧ 親子溝通的藝術（有聲書）　吳娟瑜主講　盒裝三捲特價350元(86)

⑨ 身心靈整合的藝術（有聲書）　吳娟瑜主講　盒裝六捲特價500元(85)

⑩ Touch最眞的心靈（經售）　吳娟瑜著　特價170元(87)

△④蛻變中的中國社會　李樹青著　25開平裝　特價250元
(71)

十六、藝術

△①中國繪畫理論　傅抱石著　25開平裝　特價250元(74)

②八大山人之謎　魏子雲著　25開平裝　特價250元(87)

③八大山人是誰　魏子雲著　25開平裝　特價160元(88)

④唐代樂舞新論　沈冬著　25開平裝　特價250元(89)

十七、宗教

①中國佛寺詩聯叢話　董維惠編著　25開精裝三大冊　特價2000元(83)

②佛教與文學的系譜　周慶華著　25開平裝　特價240元(88)

③靈泉心語（基督教）　劉蓉蓉著　25開精裝　特價300元(83)

十八、兩性研究

①女性主義與中國文學　鍾慧玲主編　25開平裝　特價300元(86)

②古典文學與性別研究　梅家玲等著　25開平裝　特價250元(86)

③《午夢堂集》女性作品研究　李栩鈺著　25開平裝　特價250元(86)

十九、新聞

①一勺集（一個新聞工作者的回憶）　耿修業著　25開精裝　特價400元　平裝300元(81)

④呼蘭河傳　蕭紅著　25開平裝　特價125元(87)

⑤生死場　蕭紅著　25開平裝　特價125元(88)

⑥邊城　沈從文著　25開平裝　特價135元(89)

⑦人間花草太匆匆──卅年代女作家美麗的愛情故事　蔡
　登山著　25開平裝　特價200元(89)

十二、近代學人文集

①聞一多全集(一)　神話與詩　25開精裝　特價400元(82)

②聞一多全集(二)　古典新義　25開精裝　特價400元(85)

③聞一多全集(三)　唐詩雜論　25開精裝　特價450元(89)

④聞一多全集(四)　詩選與校箋　25開精裝　特價450元
　(89)

十三、寫作學

①創意與非創意表達　淡江大學語文表達研究室編　25開
　平裝　特價250元(86)

十四、語言文字

①漢語音韻學導論　羅常培著　25開平裝　特價130元(71)

②甲骨文研究（中國古文字與文化論稿）　朱歧祥著　18
　開平裝　特價500元(87)

③甲骨文讀本　朱歧祥著　18開平裝　特價450元(88)

十五、社會

①中國法律與中國社會　瞿同祖著　25開平裝　特價200元
　(73)

△②中國封建社會（周代社會組織）　瞿同祖著　25開平裝
　特價300元(73)

③中國文化與中國的兵　雷海宗著　25開平裝　特價200元
　(73)

④西遊記校注　徐少知校　朱彤‧周中明注　25開精裝三冊　特價1000元(85)

△⑤紅樓夢研究　俞平伯著　25開平裝　特價250元(86)

△⑥紅樓夢的語言藝術　周中明著　25開平裝　特價300元(86)

⑦紅樓夢人物研究　郭玉雯著　25開平裝　特價300元(88)

⑧紅樓夢人物論　王崑侖著　25開平裝　特價180元(89)

⑨魯迅小說史論文集（中國小說史略及其他）　25開平裝　特價250元(82)

⑩聊齋誌異研究　楊昌年著　25開平裝　特價200元(85)

△⑪古今小說　馮夢龍《三言》之一　25開平裝二冊　特價400元(80)

△⑫警世通言　馮夢龍《三言》之二　25開平裝二冊　特價400元(80)

△⑬醒世恆言　馮夢龍《三言》之三　25開平裝二冊　特價500元(80)

△⑭金瓶梅詞話　蘭陵笑笑生著　25開平裝六冊　特價1500元(85)

⑮水滸傳的演變　嚴敦易著　25開平裝　特價180元(85)

⑯六朝志怪小說故事考論　謝明勳著　25開平裝　特價250元(88)

十一、近代文學

①水晶簾外玲瓏月——近代文學名家作品析評　楊昌年著　25開平裝　特價300元(88)

②魯迅小說合集（吶喊‧彷徨‧故事新編）　25開平裝　特價250元(86)

③駱駝祥子　老舍著　25開平裝　特價150元(87)

⑨ 王國維戲曲論文集（宋元戲曲考及其他）　25開平裝
　　特價300元(82)

⑩ 歷代曲選注　朱自力・呂凱・李崇遠選注　18開平裝
　　特價350元(83)

⑪ 元曲研究　賀昌群・任二北・青木正兒等著　25開平裝
　　二冊　特價350元(73)

⑫ 傳統戲曲的現代表現　王安祈著　25開平裝　特價200元
　　(85)

⑬ 清代中期燕都梨園史料評藝三論研究　潘麗珠著　25開
　　平裝　特價250元(87)

⑭ 戲文概論　錢南揚著　25開平裝　特價300元(89)

九、俗文學

① 民俗文化與民間文學　陳益源著　25開平裝　特價200元
　　(86)

② 台灣民間文學採錄　陳益源著　25開平裝　特價220元
　　(88)

③ 中國民間文學　鹿憶鹿著　25開平裝　特價350元(88)

④ 中國神話傳說　袁珂著　25開平裝三冊　特價500元(83)

⑤ 山海經校注　袁珂著　25開精裝　特價450元(83)

十、小說

① 革新版彩畫本紅樓夢校注　馮其庸等注　劉旦宅畫　25
　　開精裝三冊　特價1000元(73)

② 彩畫本水滸全傳校注　李泉・張永鑫校注　戴敦邦等插
　　圖　25開精裝三大冊　特價1200元(83)

③ 三國演義校注　吳小林校注　附地圖　25開精裝二大冊
　　特價700元(68)

⑨唐詩學探索　蔡瑜著　25開平裝　特價250元(87)

⑩杜詩意象論　歐麗娟著　25開平裝　特價200元(87)

⑪唐詩的樂園意識　歐麗娟著　25開平裝　特價400元(89)

⑫說詩晬語論歷代詩　朱自力著　25開平裝　特價200元
(83)

⑬鬖華仙館詩鈔　曾廣珊著　25開平裝　特價160元(75)

⑭珍帚集（古典詩集）　陳文華著　25開平裝　特價160元
(85)

⑮風木樓詩聯稿　李德超著　25開平裝　特價200元(86)

⑯錦松詩稿　簡錦松著　25開平裝　特價200元(88)

八、戲曲

①西廂記　王實甫著　王季思校注　25開平裝　特價170元
(84)

②牡丹亭　湯顯祖著　徐朔方等校注　25開平裝　特價220
元(84)

③《牡丹亭》錄影帶　張繼青主演　VHS二捲一套　特價
600元(86)

④長生殿　洪昇著　徐朔方校注　25開平裝　特價200元
(85)

⑤桃花扇　孔尙任著　王季思等校注　25開平裝　特價200
元(85)

⑥琵琶記　高明著　錢南揚校注　25開平裝　特價200元
(86)

⑦關漢卿戲曲集　吳國欽校注　25開平裝二冊　特價500元
(87)

⑧舞臺生涯　梅蘭芳述　許姬傳記　25開平裝　特價300元
(68)

特價1000元(74)

㉑焦循年譜新編　賴貴三著　25開精裝　特價500元(83)

六、文學評論

① 文心雕龍注釋（附：今譯）　周振甫著　25開精裝　特價500元(73)

② 韓柳古文新論　王基倫著　25開平裝　特價200元(84)

③ 漢魏六朝文學新論（擬代贈答篇）　梅家玲著　25開平裝　特價250元(86)

④ 中國文學家傳　王保珍著　25開平裝　特價150元(82)

⑤ 唐宋八大家　吳小林著　25開平裝　特價360元(88)

⑥ 嘉義地區古典文學發展史　江寶釵著　18開平裝　特價200元(87)

七、詩詞

① 人間詞話新注　王國維著　滕咸惠注　25開平裝　特價130元(76)

② 歷代詞選注（附「實用詞譜」、「簡明詞韻」）　閔宗述・劉紀華・耿湘沅選注　18開平裝　特價450元(82)

③ 唐宋詞格律　龍沐勛著　25開平裝　特價160元(84)

④ 倚聲學（詞學十講）　龍沐勛著　25開平裝　特價170元(85)

⑤ 歷代詩選注　鄭文惠・歐麗娟・陳文華・吳彩娥選注　18開平裝一大冊　特價600元(87)

⑥ 唐詩選注　歐麗娟選注　25開精裝　特價500元(84)

⑦ 海綃翁夢窗詞說詮評　陳文華著　25開平裝　特價250元(85)

△⑧ 田園詩人陶潛　郭銀田著　25開平裝　特價200元(85)

③ 國史論衡(二)　鄺士元著　25開精裝　特價400元(81)

④ 中國經世史稿　鄺士元著　25開精裝　特價400元(81)

⑤ 中國學術思想史　鄺士元著　25開精裝　特價400元(81)

△⑥ 中國近代史研究　蔣廷黻著　25開平裝　特價250元(71)

⑦ 中國上古史綱　張蔭麟著　25開平裝　特價170元(71)

⑧ 中國歷史研究法（正補編及新史學合刊）　梁啓超著
　25開平裝　特價180元(73)

⑨ 蒙事論叢　李毓澍著　25開精裝　特價500元(79)

⑩ 中國史學名著評介　倉修良主編　25開精裝三冊　特價
　1200元(83)

⑪ 隋唐制度淵源略論稿‧唐代政治史述論稿　陳寅恪著
　25開平裝　特價170元(69)

⑫ 明清史講義　孟森（心史）著　25開精裝　特價450元
　(73)

⑬ 清代政事軍功評述　唐昌晉著　25開精裝三冊　特價
　1500元(85)

△⑭ 朱元璋傳　吳晗著　25開平裝　特價250元(86)

⑮ 司馬遷之人格與風格　李長之著　25開平裝　特價200元
　(86)

⑯ 章學誠的史學理論與方法　張鳳蘭著　25開平裝　特價
　160元(87)

⑰ 中國近三百年學術史（附：清代學術概論）　25開精裝
　特價400元(84)

⑱ 中國古史的傳說時代　徐炳昶（旭生）著　25開平裝
　特價300元(88)

⑲ 史記選注　韓兆琦選注　25開精裝一大冊　特價500元(83)

△⑳ 讀通鑑論（《宋論》合刊）　王夫之著　25開精裝二冊

⑧ 郭象玄學　莊耀郎著　25開平裝　特價250元(87)

⑨ 晚明思潮　龔鵬程著　25開平裝　特價250元(83)

⑩ 清代義理學新貌　張麗珠著　25開平裝　特價300元(88)

三、美學

① 中國小說美學　葉朗著　25開平裝　特價200元(81)

② 中國散文美學　吳小林著　25開平裝二冊　特價350元(84)

③ 六朝情境美學　鄭毓瑜著　25開平裝　特價200元(86)

四、經學

① 周易陰陽八卦說解　徐志銳著　25開平裝　特價160元(83)

② 周易大傳新注　徐志銳著　25開平裝二冊　特價350元(84)

③ 周易新譯　徐志銳著　25開平裝　特價250元(85)

④ 唐代經學及日本近代京都學派中國學研究論集　張寶三著　25開精裝　特價500元(87)

⑤ 陳振孫之經學及其《直齋書錄解題》經錄考證　何廣棪著　25開精裝　特價1200元(86)

⑥ 焦循雕菰樓易學研究　賴貴三著　25開精裝　特價500元(83)

⑦ 昭代經師手簡箋釋——清儒致高郵二王論學書　賴貴三編著　25開平裝　特價500元(88)

⑧ 焦循手批十三經註疏研究　賴貴三著　25開平裝二冊　特價1000元(89)

五、中國歷史

① 秦漢的方士與儒生　顧頡剛著　25開平裝　特價140元(74)

② 國史論衡(一)　鄺士元著　25開精裝　特價400元(81)

里仁叢書總目

下列價格90年6月30日以前有效；超過此時限，請來信或電話詢問。

※① 表內價格全係優待價（含稅），書後括號為初版年度（民國紀年）。

※② 郵購300元以內者，另加郵資60元；300元以上（含300元）郵資免費優待。

※③ 有△符號者五折優待。

一、總論

① 章太炎與近代中國學術研討會論文集　善同文教基金會編　18開平裝　特價500元(88)

② 碩堂文存三編　何廣棪著　25開平裝　特價200元(84)

二、中國哲學・思想

① 論語今注　潘重規著　25開平裝　特價360元(89)

② 莊子釋譯　歐陽景賢・歐陽超釋譯　25開平裝二大冊特價600元(81)

③ 莊子通・莊子解　王夫之著　25開平裝　特價250元(73)

④ 老子校正　陳錫勇著　25開平裝　特價250元(88)

⑤ 中國文化要義　梁漱溟著　25開平裝　特價200元(71)

⑥ 東西文化及其哲學　梁漱溟著　25開平裝　特價200元(72)

⑦ 魏晉思想　容肇祖・湯用彤・劉大杰等著　25開平裝二冊　特價350元(84)

台灣俗曲集

25開平裝，排校中。

戰國策新釋　繆文遠 校注

25開精裝二冊，排校中。

禪學與中國佛學　高柏園 著

25開平裝，出版中。

金瓶梅藝術論　周中明 著

25開平裝，出版中。

晚明盛清女性題畫詩　黃儀冠 著

25開平裝，排校中。

秦始皇評傳　張文立 著

25開平裝，出版中。

古典短篇小說之韻文　許麗芳 著

25開平裝，出版中。

清代女詩人研究　鍾慧玲 著

25開平裝，出版中。

沒有不能解決的問題，只看我們怎樣去面對。

62個全新的溝通理念與方法，深信能改善你的溝通與人際關係。

吳娟瑜的男性知見學

作者：吳娟瑜

出版日期：89/8

ISBN:957-8352-69-7

參考售價：240元／25開平裝380頁

人類的一半是男人，女人的另一半也經常是男人。女人要成長，非要瞭解男人不可。

這是一本女人認識男人，男人更加認識男性的書。

吳娟瑜的親子成長學
——親子互動成長的契機

作者：吳娟瑜
出版日期：88/9
ISBN:957-8352-39-5
參考售價：250元／25開平裝390頁

第一輯　自我管理系列
第二輯　開發潛能系列
第三輯　青少年EQ系列
第四輯　新好父母系列
第五輯　訪談錄

　　看了本書，孩子將更懂事，更自動自發，並學習做個EQ高手。

　　看了本書，爸媽更能得心應手地帶動兒女成長，並助孩子在生涯規劃路上更上一層樓。

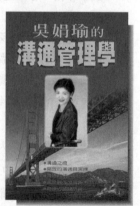

吳娟瑜的溝通管理學

作者：吳娟瑜
出版日期：88/4
ISBN:957-8352-33-6
參考售價：230元／25開平裝322頁

六朝志怪小說在中國小說的開展史上，實居於樞紐地位，由神話傳說過渡到唐人小說，甚至後起之同一類型文體，莫不以此為師法對象。本書由「傳承」與「虛實」的角度切入，剖析六朝志怪小說故事在流傳過程及表現手法上的一些特點。

著者謝明勳，中國文學博士，現任東華大學中文系教授，另著有《六朝志怪小說變化題材研究》、《六朝志怪小說他界觀研究》等。

焦循手批十三經註疏研究

作者：賴貴三
出版日期：89/2
ISBN:957-8352-62-X
參考售價：1000元／25開平裝兩大冊

焦循手批《十三經註疏》，係其閱讀研治經學的嚆矢，奠定了他獨成專家的厚實基礎。

作者綜觀手批全文，對照焦循後定多種經學專著，並其他學人漢學撰述，觀其異同，明其得失，匡補闕遺，損益斟酌，不僅提供學界研究焦循經學的資據，並可完整鑒察焦循的學思進路與旨趣。

作者賴貴三，現任教國立台灣師範大學國文系，編著有《焦循年譜新編》、《焦循雕菰樓易學研究》、《昭代經師手簡箋釋》等（以上均由本局出版）。

老子校正

作者：陳錫勇
出版日期：88/3
ISBN:957-8352-27-1
參考售價：250元／25開平裝358頁

郭店楚簡《老子》可以明證：一、戰國中期之前，楚王宮中已有成冊《老子》。二、由此推論，《老子》乃老聃之語錄。三、帛書《老子》為補綴後之重編本。

以郭店《老子》、帛書《老子》校通行本，可證通行本正文訛誤不少，如「百仞之高」訛作「千里之行」，「金玉盈室」訛作「金玉滿堂」。即如王注，亦多歧解。然而通行本流傳民間，普及世人，遂使《老子》原義多有泯亂，為能正本清源，故本書局出版此書。

本書以出土簡帛、先秦典籍，論證《老子》原文本義，祈能嘉惠於士林，有功於同好，達到拋磚引玉之效。

六朝志怪小說故事考論
——「傳承」、「虛實」問題之考察與析論

作者：謝明勳
出版日期：88/1
ISBN:957-8352-29-8
參考售價：250元／25開平裝346頁

作者張麗珠，中國文學博士，現任教彰化師大國文系，著有《袖珍詞學》（即將由本局出版）、《全祖望之史學研究》等書。

水晶簾外玲瓏月
—— 卅年代文學名家作品析評

作者：楊昌年
出版日期：88/7
ISBN:957-8352-36-0
參考售價：300元／25開平裝318頁

三十年代，為中國新文學由發皇進展到興盛的時期，名家輩出，名作具在。在新文學史上留下輝煌燦爛的一頁。

　　三十年代中國新文學對台灣近代文學影響甚鉅，唯由於政治的原因，得不到應有的重視。本書收集楊昌年教授的系列析評，包括：魯迅、周作人、郁達夫、徐志摩、茅盾、老舍、廢名、沈從文、曹禺、張愛玲等十五位名家的傑作。就作品的意識，藝術方面的分析，多具新見，深信對廣大讀者們的賞析與研究，必能有助。

　　作者楊昌年，國立台灣師範大學國文系教授，除本書外，另有《聊齋誌異研究》（已由本局出版）、《古典小說名著析評》等。

章太炎先生爲近代中國著名的思想家和學者，也是一位頗富爭議的人物。

　　本論文集係民國八十七年十一月，由善同文教基金會主辦，中國文化大學中文系所協辦之「章太炎與近代中國學術研討會」所發表之論文。

　　作者計有房德鄰、洪順隆、劉志琴、陳智爲、鄭雲山、俞玉儲、侯月祥、王遠義、卞孝萱、馮爾康、韓寶華、馬琰等海峽兩岸學者共二十二人，皆任職於各大學或研究機構，學有專長。故本集實爲研究章太炎思想學術所應備之參考書。

清代義理學新貌

作者：張麗珠
出版日期：88/5
ISBN:957-8352-34-4
參考售價：300元／25開平裝388頁

　　對於清代學術的研究，這是一個全新角度的切入。歷來研究清代學術者，多半停留在對「方法論」的發揚——推崇考據學成就的層次上，鮮少有發揚清代思想的專著問世。

　　本書從「哲學的主張」出發，深入探討有清一代不絕如縷的「經驗領域義理學」建構，以及它完成了傳統儒學兼具形上與形下、唯心與唯物領域兼備的全幅開發歷程。

生 死 場

作者：蕭紅
出版日期：88/1
ISBN:957-8352-31-X
參考售價：125元／25開平裝155頁

　　《生死場》是蕭紅的第一部中篇小說，它和後來寫成的《呼蘭河傳》互為呼應，是「貫穿主題」的姊妹作。魯迅曾親自為《生死場》作序，給這本書很高的評價。自一九三五年初版後，重版不下二十次，表達了廣大讀者對它的喜愛。

　　《生死場》從「死」的境地逼視中國人「生」的抉擇，在熱烈的騷動後面是比一潭死水還讓人戰慄、畏怯的沈寂和單調，孤獨和無聊，是一種「百年孤寂」般的文化懺悔和文明自贖。而蕭紅對歷史的思索、對國民靈魂的批判，卻歷久彌新，永為人們所懷念。

章太炎與近代中國
學術研討會論文集

編者：善同文教基金會
出版日期：88/6
ISBN:957-8352-35-2
參考售價：500元／18開平裝537頁

本書的內容，既有嚴謹的學術論文，也有輕鬆的民俗趣譚，盡是作者走訪民間，致力田野調查的寶貴經驗和新穎素材。在他細心的觀察與縝密的組織下，台灣民間文化的活力再現，時時充滿新奇，處處洋溢溫馨。有志於從事台灣民間文學，以及台灣民俗文化研究的朋友，千萬不要錯過本書。

作者陳益源，中國文學博士，中正大學中文系副教授，長期關懷台灣民間文學的區域普查，足跡行遍台灣各縣市。

佛教與文學的系譜

作者：周慶華
出版日期：88/9
ISBN:957-8352-42-5
參考售價：240元／25開平裝268頁

佛教和文學的關係，向來不乏人討論，但多流於瑣碎浮淺，讀者不易從中獲得整體的概念。

本書一改習見的論述方式，以「佛教文學化」和「文學佛教化」為線索，重建佛教和文學的系譜，並對未來的發展方向發出預期。讀者一方面可以藉此得知佛教和文學歷來是如何在交涉的，另一方面還可以明瞭貞定或開發新實相世界終將是文學佛教化所需努力也是較能致力的。

作者周慶華，中國文學博士，現為台東師院語教系副教授，除本書外，另著《台灣當代文學理論》、《佛教新視野》等。

中國民間文學

編著者：鹿憶鹿
出版日期：88/10
ISBN:957-8352-41-7
參考售價：350元／25開平裝422頁

　　　　　　這是一本民間文學的入門書。
作者博採眾議，將民間文學中常被
討論的類別，諸如神話、傳說、民
間故事、笑話、歌謠、諺語、歇後語、敘事詩等，廣泛蒐羅。

　　本書較其他民間文學概論不同的是：台灣民間文學的部分佔
了不少篇幅，有台灣民間傳說、故事、歌謠；有關原住民的神話
傳說也有專章討論。

　　全書深入淺出，涵蓋深廣，為研讀中國民間文學所不可或
缺。

　　編著者鹿憶鹿，中國文學博士，東吳大學中文系副教授，為
民間文學研究的專精學者。

台灣民間文學採錄

作者：陳益源
出版日期：88/9
ISBN:957-8352-40-9
參考售價：220元／25開平裝243頁

魏教授去年在本局出版了《八大山人之謎》，提出八大即崇禎皇太子的論點，在學術界引起了很多的討論，名作家、評論家韓秀即曾這樣寫道：「四百年來的迷霧竟由一人之力，在二十多年內廓清，成爲二十世紀中國文史學研究境域內極重要的成就。八大和笑笑生終於得以含笑九泉。」

　　《八大山人之謎》雖然獲致極高的評價，但魏教授認爲辯證之中，尚有待補之功，乃又補寫了這本《八大山人是誰》。通過本書，讀者不僅可以見識作者去僞存眞的功力，八大山人神祕的眞性情也呼之欲出。

甲骨文讀本

作者：朱歧祥
出版日期：88/11
ISBN: 957-8352-53-0
參考售價：450元／18開平裝368頁

　　本書是分析甲骨文句的導讀教材。書中選錄一百九十六版殷武丁至帝辛的甲骨，嘗試解讀其中有問題的辭例，並提出客觀的互較方法，由文例異同歸納甲文正確的用意，從而通讀上下文。本書的考釋一再驗證朱教授多年來研究甲骨的方法和成果，對了解甲骨卜辭以至本國上古文化有一定的幫助。

　　作者朱歧祥教授爲甲骨學開山董作賓先生的第三代弟子，長期從事於科學整理國故的工作，是中國近代著名甲骨學家。

紅樓夢人物論

作者：王昆侖（太愚、松青）
出版日期：89／元
ISBN: 957-9113-78-5
參考售價：180元／25開平裝239頁

　　有別於考證的索然，本書作者用抒
情的口吻、感性的筆調，去探討《紅樓
夢》的主題思想、人物典型、創造方
法，使讀者能深入的認識作品的本身和作者的思想內涵。因此，
雖然是四十年前的舊作，卻仍然廣為讀者所喜愛，不斷再版，歷
久不衰。

　　這是一本《紅樓夢》的入門書，許多紅學家也經常在溫習。

八大山人是誰

作者：魏子雲
出版日期：88/8
ISBN: 957-8352-37-9
參考售價：160元／25開平裝122頁

　　　　　　　　魏子雲教授是世所公認，當代
《金瓶梅》學專家，研究《金瓶梅》而外，並旁及晚明歷史文
物、典故書畫。

了幾千年的沈悶，以她們的健筆，幻化出絢爛繽紛的虹彩。而今，當我們展讀她們動人的作品，益發想見她們的身影。

　　這本書是她們的傳記，也有她們作品的評論。作者蔡登山，是自由製作人，也是少數三十年代文學研究的名家；所著《人間四月天》（即將改版由本局出版）早已暢銷海內外。

邊　城

作者：沈從文
出版日期：89/2
ISBN: 957-8352-60-3
參考售價：135元／25開平裝141頁

　　　　　　　　沈從文是卅年代的代表作家；《邊城》是沈從文的主要文學作品。

　　　　　　　　沈從文在中國近代作家中，是個異數，他高小未畢業，十幾歲就當兵，歷經各種特殊的人生歷練。因為如此──他筆下的作品、人物，往往帶著古樸、生動與新奇的特殊風格。

　　《邊城》是一個懷舊的作品，一種帶著疼惜而感傷的懷舊。它雖然沒有波濤壯闊的場景，也沒有纏綿悱惻的愛情故事，但它所呈現的湘西山光水色和那些飽經滄桑的人事，卻讓人永遠回味；彷彿天涯遠夢，卻又一一目前。

唐宋八大家，是我國異常豐富的散文遺產中，最爲光彩奪目的組成部份之一。

　　本書從唐代的古文運動起講，分述八大家的散文藝術風格、散文理論，同時比較各家的異同，綜論八大對後世的影響，並附「歷代有關唐宋八大家研究述評」。全書文字優美，爲研讀唐宋八大家的最重要入門書。

　　作者吳小林，北京人民大學中文系教授，爲研究古典散文的名家，除本書外，另著《中國散文美學》（已由本書局出版），早已膾炙人口。

人間花草太匆匆

──卅年代女作家美麗的愛情故事

作者：蔡登山
出版日期：89/5
ISBN: 957-8352-67-0
參考售價：200元／25開平裝237頁

　　「五四」反封建、反禮教之後，女子受教育的機會大增，因之「才女」輩出，猶如潛沈已久的冰山，一時之間，浮出歷史的地表。

　　這些女作家哀樂倍於常人，她們絕大多數都有一段不平凡的人生際遇。她們淒美的愛情故事，有的甜蜜，也有的是決絕；但都是一首首的詩。

　　八十多年過去了，「五四」的燈火已遠，但這些女作家衝破

嘉義地區古典文學發展史

作者：江寶釵
出版日期：87/6
ISBN: 957-02-1601-8
參考售價：200元／18開平裝398頁

　　嘉義地區自古重視教育、流連
風物、關懷時代，成就可貴的文學
傳統。

　　本書以嘉義縣市為區域，分別
探討嘉義古典文學的區域特色、清領時期的嘉義古典文學、日治
時期的文化衝突與漢詩的馴化效應、戰後嘉義古典文學的發展。
雖為區域性的文學史，但因為作者蒐羅豐富、文筆流暢、條理分
明，讓人讀起來興味盎然。

　　作者江寶釵，台灣師範大學文學博士，國立中正大學副教
授，所著《台灣古典詩面面觀》等，廣受學界重視，為台灣文學
研究中生代最有成就的學者之一。

唐宋八大家

作者：吳小林
出版日期：88／12
ISBN: 957-8352-43-3
參考售價：360元／25開平裝435頁

錢南揚先生是學者公認南戲的權威。

他畢生致力於戲文的研究和古典戲曲的整理校點；所著《宋元戲文輯佚》、《漢上宧文存》等；所校注之《元本琵琶記校注》（已由本局出版）、《永樂大典戲文三種校注》（即將由本局出版）等；均爲研究戲曲者所必讀。

《戲文概論》是錢先生晚年代表作，總結他一生研究成果，不僅塡補了中國戲曲史研究的空白，也標誌著南戲學科的確立，被譽爲集南戲研究之大成著作。

論語今注

作者：潘重規
出版日期：89/3
ISBN: 957-8352-61-1
參考售價：360元／25開平裝443頁

潘重規先生是學者公認的當代國學大師。曾獲法蘭西學術院最高漢學成就茹蓮獎、敦煌研究院榮譽院士。著作等身，桃李滿天下，並帶動海內外《紅樓夢》與敦煌學研究的學術風潮。

《論語今注》一書，是潘教授長年講授四書的力作。全書以精簡流暢的白話文，逐篇逐句進行詮釋，其所注釋原原本本，於論語精義之闡發既鞭辟入裏，又深入淺出，實爲研習論語之最佳用書。

唐代樂舞新論

作者：沈冬
出版日期：89/3
ISBN:957-8352-64-6
參考售價：250元／25開平裝224頁

　　這本書寫給愛好音樂，也喜歡歷史的人。

　　唐代是中國前所未有的音樂盛世，新靡絕麗之音，繁手淫聲之技，為大唐帝國增添了無比光彩。本書審視了唐代音樂的淵源體制，勾勒了唐代樂舞的圖象形貌。書中討論宮廷燕樂中的樂部、民間流行的詞調，更探抉了當時入貢於唐的異國之樂。

　　歷史中的音樂，總是默然無聲的；本書是另類的音樂欣賞，引領讀者進入無聲之樂的世界。

　　沈冬，國立臺灣大學中文研究所博士，美國馬里蘭大學民族音樂學研究所博士候選人。目前任教於國立臺灣大學中文系和音樂研究所。著有《南管音樂體制及其歷史初探》及《隋唐西域樂部與樂律考》等書。

戲文概論

作者：錢南揚
出版日期：89／元
ISBN: 957-8352-58-1
參考售價：300元／25開平裝337頁

唐詩的樂園意識

作者：歐麗娟

出版日期：89/2

ISBN: 957-8352-59-X

參考售價：400元／25開平裝481頁

「樂園追尋」是自遠古神話、宗教信仰以迄詩歌、小說等文學藝術中一個普遍而重要的課題，反映了人類對現實環境的認知與超越，對理想世界的探索與構設，以及對自我心靈的安頓與開顯；透過「樂園追尋」的思考可以打開唐詩研究的一條進路，在傳統審美的角度之外更提供嶄新的詮釋意涵。

本書即以樂園意識爲豐美多姿的唐詩聚焦，從回顧先唐種種的樂園型態開始，然後細膩地抉發唐詩中形形色色的樂園類型，並進行精審深入的分析，使唐詩此一文化載體展露出別具一格的宏闊視野。

歐麗娟，台灣大學中文博士，現任靜宜大學中文系副教授，並於淡江大學、台灣大學兼任授課。著有《杜詩意象論》、《唐詩選注》、《李商隱詩選》、《歷代詩選注》（合著）、《詩論紅樓夢》等書，廣受讀者們的喜愛。本書之寫作曾獲國科會研究獎勵。

里仁書訊

BOOKLIST OF LE JIN BOOKS LTD.
2000/AUTUMN

國家圖書館出版品預行編目資料

史記選注／司馬遷原著，韓兆琦選注
　　－－初版．－－臺北市：里仁，民83
　　1262 面；15×21 公分
　　參考書目：0 面
　　ISBN 957－9113－02－5（精裝）

　　1. 史記－註釋

610.11　　　　　　　　　　　　　　　83006328

・本書經選注者授權在台灣地區出版發行・

史記選注

司馬遷　原著　　韓兆琦　選注

校　對　人∷李鳳珠・王書輝・鄭喬方
發　行　人∷徐　秀　榮
發　行　所∷里仁書局（請准註冊之商標）
台北市仁愛路二段 98 號五樓之 2
電話∷2391－3325，2351－7610，
2321－8231
FAX∷2397－1694
E mail: lernbook@ms45.hinet.net
印　刷　所∷琦海印刷有限公司
郵政劃撥∷01572938「里仁書局」帳戶
中華民國八十三年七月十五日初版
中華民國八十九年八月廿九日修訂三刷

參考售價：精裝 500 元

ISBN 957－9113－02－5